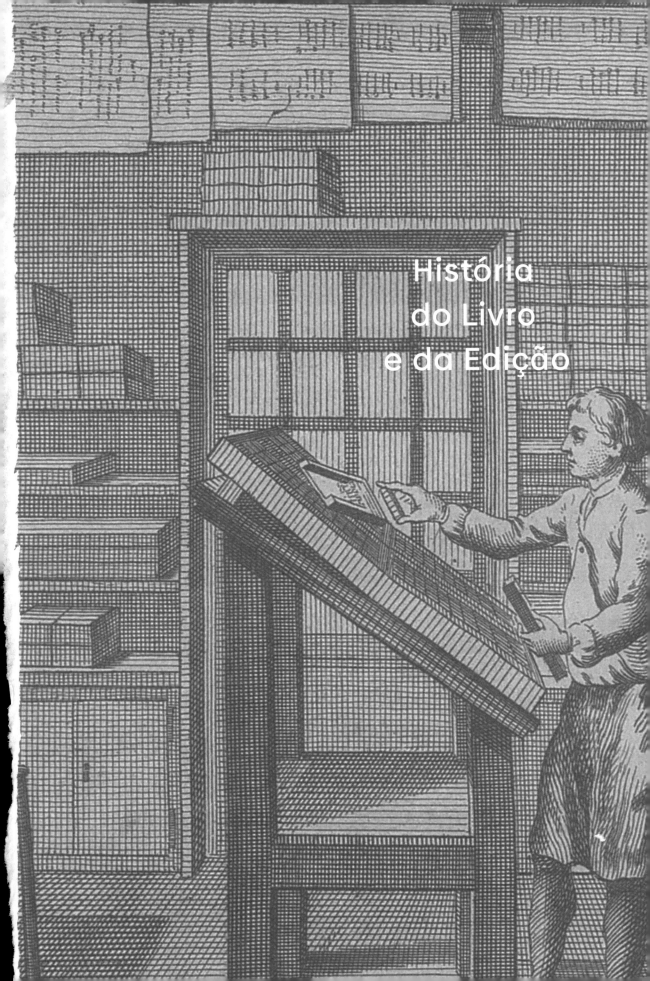

História do Livro e da Edição

ARTES DO LIVRO 15
Dirigida por Plinio Martins Filho

CONSELHO EDITORIAL

Aurora Fornoni Bernardini
Beatriz Mugayar Kühl
Gustavo Piqueira
João Angelo Oliva Neto
José de Paula Ramos Jr.
Leopoldo Bernucci
Lincoln Secco
Luís Bueno
Luiz Tatit
Marcelino Freire
Marco Lucchesi
Marcus Vinicius Mazzari
Marisa Midori Deaecto
Paulo Franchetti
Solange Fiúza
Vagner Camilo
Walnice Nogueira Galvão
Wander Melo Miranda

SERVIÇO SOCIAL DO COMÉRCIO
Administração Regional
no Estado de São Paulo

Presidente do Conselho Regional
Abram Szajman

Diretor Regional
Danilo Santos de Miranda

Conselho Editorial
Áurea Leszczynski Vieira Gonçalves
Rosana Paulo da Cunha
Marta Raquel Colabone
Jackson Andrade de Matos

Edições Sesc São Paulo
Gerente Iã Paulo Ribeiro
Gerente Adjunto Francis Manzoni
Editorial Cristianne Lameirinha
Assistente: Simone Oliveira
Produção Gráfica Fabio Pinotti
Assistente: Ricardo Kawazu

Yann Sordet

História do Livro e da Edição

Produção & circulação, formas & mutações

Prefácio à edição brasileira
Marisa Midori Deaecto

Posfácio
Robert Darnton

Tradução
Antonio de Padua Danesi

Copyright© Éditions Albin Michel, Paris, 2021
Título original em francês:
Histoire du Livre et de l'Édition.
Production & Circulation, Formes & Mutations

DADOS INTERNACIONAIS DE CATALOGAÇÃO NA PUBLICAÇÃO (CIP)
(CÂMARA BRASILEIRA DO LIVRO, SP, BRASIL)

Sordet, Yann

 História do Livro e da Edição : Produção & Circulação, Formas
& Mutações / Yann Sordet ; tradução Antonio de Padua Danesi ; prefácio
à edição brasileira Marisa Midori Deaecto ; posfácio Robert Darnton.
– 1. ed. – Cotia, SP : Ateliê Editorial : Edições Sesc São Paulo, 2023.

 Título original: *Histoire du Livre et de l'Édition.*
Production & Circulation, Formes & Mutations.
 ISBN 978-65-5580-111-8 (Ateliê Editorial)
 ISBN 978-85-9493-272-3 (Edições Sesc São Paulo)

 1. Editores e publicações – História 2. Impressão – História 3. Livros
– História I. Deaecto, Marisa Midori. II. Darnton, Robert. III. Título.

23-159564 CDD-002.09

Índices para catálogo sistemático:
1. Livros : História 002.09
Aline Graziele Benitez – Bibliotecária – CRB-1/3129

DIREITOS RESERVADOS À

Ateliê Editorial
Estrada da Aldeia de Carapicuíba, 897
06709-300 – Granja Viana – Cotia – SP
Tel.: (11) 4702-5915 | contato@atelie.com.br
www.atelie.com.br | instagram.com/atelie_editorial
facebook.com/atelieeditorial | blog.atelie.com.br

Edições Sesc São Paulo
Rua Serra da Bocaina, 570 – 11º andar
03174-000 – São Paulo SP Brasil
Tel.: 55 11 2607-9400
edicoes@sescsp.org.br
sescsp.org.br/edicoes
▌▐ ▣ ▣ /edicoessescsp

Prefácio à edição brasileira **11**
Uma história do livro à moda francesa Marisa Midori Deaecto

Introdução **15**

Primeira parte O livro manuscrito 20

1. Da escrita ao livro **23**
2. Suportes e formas do livro na bacia mediterrânea **47**
3. No Oriente: outras escritas, outros suportes **61**
4. O papel **67**
5. Da dissolução dos modelos antigos
 ao Renascimento carolíngio **77**
6. Dos *scriptoria* aos *librarii*, séculos XII-XV **101**
7. A fábrica do manuscrito medieval **127**
8. Bibliotecas antigas e medievais **155**

Segunda parte A invenção do impresso 162

9. As mutações do escrito no fim da Idade Média **165**
10. A impressão e a edição antes de Gutenberg **171**
11. A técnica tipográfica **181**
12. Limitações e oportunidades: a geografia do impresso **191**
13. O livro e as línguas **207**
14. O livro e os poderes constituídos:
 da regulamentação ao enquadramento **213**
15. Um objeto novo **217**

Terceira parte A primeira modernidade do livro:
Renascença, Humanismo, Reforma e imprensa 238

16. O livro e a fé 243

17. Imprensa e humanismo 269

18. O controle da edição: entre poderes espirituais,
 seculares e corporativos 287

19. A rede dos homens e a circulação dos livros 299

20. Memória e glória: o poder do livro 303

21. Formas e repertórios 305

22. Os mercados da edição: aberturas e compartimentação 343

Quarta parte A edição da Idade Clássica 348

23. Regime da edição e polícia do livro 353

24. A concentração dos equipamentos: números e fatores 363

25. Informação e comunicação impressa:
 a invenção da mídia 365

26. Usuários, clientelas e estratégias editoriais 379

27. Demandas locais, mercados remotos:
 o impresso fora da Europa 405

28. Técnicas e formas: a evolução dos livros
 nos séculos XVII e XVIII 411

Quinta parte O livro em revolução 430

29. Convulsões midiáticas e livros comuns 433

30. A expansão da clandestinidade 439

31. Controle, repressão, liberdades 443

32. Reconhecimento do autor e *status* das obras 455

33. O livro ator: o impresso no espaço público 459

34. Tensões econômicas e inovações técnicas 463

35. Uma nova estética do livro 467

36. A edição francesa através da Revolução, do Império
e da Restauração: ruptura ou transição? 471

37. Livros, nações e transferências culturais 477

Sexta parte Rumo a um modelo industrial? 480

38. Contexto técnico e demanda social 483

39. A dinâmica das invenções 487

40. O reinado da imagem 497

41. A fotografia 505

42. O livro e a lei 525

43. Os homens e as estruturas 537

44. Repertórios e estratégias 553

45. As instituições da leitura 573

46. Vulgarização e sacralização 577

47. A indústria ocidental da edição no mundo 581

Sétima parte Os tempos modernos: desmaterialização e sociedade da informação 586

48. Uma produção em via de desmaterialização 591

49. O livro, o artesão e o artista 605

50. O livro e a política, as políticas do livro 613

51. A economia da edição contemporânea 631

52. Figuras da edição contemporânea 643

53. O objeto digital e a edição: deslocamentos, permanências e questionamentos 657

Posfácio 673
Robert Darnton

Agradecimentos 681

Relação das ilustrações 683

Créditos fotográficos 687

Bibliografia 689

Índice 703

ttolemur occursu. p euo.
A dorna thalamū tuū fyo[n
a regē xp̄m amplectere m
est celestis porta ipsa eni porta
rie nouo lumine subsistit virg[o
in manibus filiū ante luciferū
ens symeō i vlnas suas predic[at
dn̄m deū esse vite ⁊ mortis ⁊ sal[uto]
di. V. Accipies symeon puerū i[n]
R. Gratias agens benedixit d[eum]
Deus lumen verū:eter[nus]
preparator ⁊ actor.i[n]
dib; tuoꝝ fideliū perpetui
claritatē:vt q̄cunq̇ in tēpl[o]
glorie tue presētibus ador[e]
cernis:oīm viciorū cōtagi[is]
in tēplo celestis habitatiō[is]
fructu bonoꝝ opeꝝ tibi v[re]
sentari. Per cristū. Re[m]
Responsū accepit symeon[a spiritu]
sancto nō visurū se mo[rtem quousq̇ vi]
deret xp̄m dn̄i ⁊ cū induceret p[uerum in tē]
plū accepit eum in vlnas suas [et benedi]
xit deū et dixit. Nunc dimittis [seruum]
tuū in pace. V. Hodie beata v[irgo]

Prefácio à edição brasileira
Uma história do livro à moda francesa

Marisa Midori Deaecto Professora livre-docente em História do Livro – ECA-USP

*Admirável natureza-morta, a história do livro se torna,
por via do reflexo, uma porta aberta para o mundo.*
Frédéric Barbier (1952-2023)[1]

Para compor essa bela analogia entre a pintura e a história do livro, Frédéric Barbier se inspira na tela *A Virgem de Luca*, do pintor flamenco Jan Van Eick: "no canto da peça, uma garrafa cheia de água, até a metade, constitui uma soberba natureza-morta, e uma proeza do pintor atento ao criar a ilusão do vidro, do líquido e da luz". Embora situada à margem da figura materna que amamenta o filho, em um ambiente intimista e ao mesmo tempo denso, o pintor logra conduzir nosso olhar àquele ponto de luz que "nos introduz", para retomar as palavras do historiador, "em uma outra dimensão – aquela do mundo exterior"[2].

Observada a partir dessa perspectiva, a monografia se apresenta como uma porta de entrada para a história total. Assim o livro emblemático da Renascença, *A Nave dos Loucos*, de Sebastian Brant (*Das Narrenschiff*), publicado em alemão, na cidade de Basel, em 1494, mas logo vertido para o latim (1497), o que lhe permite ganhar todo o velho continente, torna-se objeto de uma natureza-morta admirável. Sem dúvida, uma proeza do historiador que, a partir da investigação de um objeto específico, lança luz sobre paisagens mais amplas e intrincadas, reveladoras dos jogos da política, das estruturas econômicas, das relações sociais, ou, num só termo, da cultura europeia no alvorecer da Época Moderna.

O movimento pode ser conduzido noutro sentido, ou seja, do geral para o particular, o que faz de Yann Sordet, este bibliotecário por formação e ofício, mas historiador por

1 Frédéric Barbier, *Histoire d'un Livre. La* Nef des Fous *de Sébastien Brant,* Paris, Éditions des Cendres, 2018, p. 13.

2 *Idem, ibidem.*

vocação, artífice de um grande afresco intitulado *História do Livro e da Edição*. A obra que ora se revela ao leitor brasileiro apresenta um roteiro desafiador por sua imodéstia: acompanhar os múltiplos desenvolvimentos de produção, circulação, formas e mutações da escrita e de seus suportes desde a Antiguidade até a Época Moderna, ou seja, até o advento da impressão por tipos móveis na Europa. Mas é claro que esse grande afresco não se detém na Galáxia de Gutenberg. É preciso ir além, verificar o alcance das inovações técnicas e do produto, seus impactos, as transformações pelas quais o pequeno mundo do livro constituído no Antigo Regime europeu passou até a época contemporânea, para então transpor as fronteiras do Velho Mundo e compreender de que maneira essa invenção, nascida na pequena Mainz (Mogúncia), conquistou o mundo. E se toda história, como ensina Lucien Febvre, é a história do presente, cumpre, igualmente, testar as fronteiras entre a cultura do impresso e a cultura do digital, no momento em que o livro se desmaterializa e toda essa Galáxia se coloca à prova do tempo e dos homens.

Notemos que a Revolução de Gutenberg – ou Revolução Gutenberg? – constitui o ponto de fuga a partir do qual toda esta história se estrutura. O tempo dos manuscritos tem muito a nos dizer sobre um "processo da escrita" – para tomar de empréstimo uma expressão de Jacques Derrida – que se impôs no mundo antigo sobre a tradição oral. *Mutatis mutandis*, podemos dizer que também um "processo do impresso" se impôs, não menos ameaçador, mas muito mais veloz, sobre a cultura escrita. Não se trata, todavia, de uma evolução linear. Muito pelo contrário, as formas de transmissão e preservação do conhecimento são cumulativas e permitem a sobrevivência de tradições pautadas pela oralidade, tanto quanto os manuscritos disputaram – e ainda hoje disputam – seu espaço em meio a um mar de impressos. No tempo da desmaterialização do livro, as imagens e os sons reivindicam a relevância que, antes, era observada na esfera pública – pensemos na publicação das *95 Teses* de Lutero, em Wittenberg. Hoje essas mesmas imagens, textos e sons invadem nossa intimidade, por meio de aparelhos celulares e *tablets*, uma alusão, sem dúvida, às antigas tabuletas de cera, sobre as quais se escrevia e apagava, nos exercícios de caligrafia. E se a tipografia, inventada em meados do século XV, na Europa, é um produto da modernidade, o códice, ou *codex*, essa forma inovadora do suporte da escrita que sintetiza toda a poética do livro ao "milagre da dobra"[3], surgiu há mais de mil anos. Impôs-se a duras penas sobre os volumes de papiro e pergaminho, embora estes últimos ainda subsistam, por exemplo, como um bastião do livro sagrado para o povo judeu (*Torá*).

Não se pode perder de vista que o livro, entendido tanto como uma *media*, quanto como uma tecnologia, é um objeto cumulativo. Do ponto de vista das artes gráficas, todos os processos de impressão descritos pelo autor – da serigrafia à gravura, da litografia ao offset – cabem em um livro. Também os livros manuscritos sobrevivem às tecnologias. Vendem-se aos milhares, hoje em dia, edições destinadas a ser preenchidas à mão, sob a forma de livros de pintura ou de livros-diários. O princípio da dobra reproduz os mesmos in-*folio*, in-4º, in-8º... do passado, embora a padronização do papel pela indústria tenha permitido uma certa estabilização dos formatos, subvertida, é fato, pela

3 Michel Melot, *Livro*, Prefácio à edição francesa de Régis Debray; prefácio à edição brasileira de Marisa Midori Deaecto; Trad. de Valéria Guimarães e Marisa Midori Deaecto, Ateliê Editorial, Cotia, SP, 2012, p. 29.

criatividade sem limite dos designers. O uso do pergaminho persiste, especialmente, entre os calígrafos; e os ateliês dedicados à produção de papel artesanal resistem, pelo menos, nos locais onde as fontes de água límpida escapam à ação devastadora dos homens e das cidades.

Buscando compor esse afresco com a riqueza de detalhes que o enredo exige, o autor não perde o compasso de uma narrativa fundada no princípio da *longue durée*[4]. Sua composição ora nos convida a percorrer todos os quadrantes do globo a passos largos, ora impõe uma pausa para a análise em detalhe, o que nos permite perscrutar as formas dos livros, seus múltiplos suportes, os processos de impressão, a arte da encadernação, os usos, apropriações e transferências que se fazem desses objetos, por meio de exemplos que se multiplicam à exaustão. Exposição enriquecida por cadernos de imagens selecionadas com muito critério, sem esbarrar na obviedade.

Mas ao historiador não interessa apenas observar as continuidades. Também nesse aspecto Yann Sordet se mostra fiel à tradição historiográfica francesa. Ou, ao menos, a um certo grupo de estudiosos que não duvida da ruptura provocada pela invenção dos tipos móveis, o que faz do advento da cultura impressa uma primeira revolução do livro[5]. O longo capítulo consagrado à Reforma Protestante diz muito do *parti pris* do autor quanto à emergência de um sistema mediático fundado nos livros, mas também no livro – considerando a importância capital da Bíblia de Lutero, vertida para o alemão – sem, tampouco, negligenciar a batalha dos efêmeros, dentre os quais os célebres *Flugschriften*[6]. Uma segunda revolução se instaura no século XVIII, mobilizada por duas revoluções em curso: a industrial, que afeta o mundo da produção e do trabalho, subvertendo definitivamente uma economia do livro assentada sobre a lógica da oferta e da demanda, logo orientada para a produção em escala, como se verá a partir de 1840; e uma revolução política, notadamente, a Revolução Francesa, que provocou – mas isto já não se observa antes de 1789, como demonstra Robert Darnton?[7] – fissuras profundas no "pequeno mundo da tipografia", segundo a expressão de Febvre e Martin presente no livro, e nas "estruturas da esfera pública", outra referência cara ao autor[8]. Uma terceira revolução está em curso e parece exato afirmar que a emergência das novas tecnologias de informação e comunicação têm mobilizado historiadores, sociólogos, literatos e amadores de toda ordem em defesa

4 Não terá sido, justamente, Paule Braudel que em uma entrevista ao biógrafo Pierre Daix, afirmou: "Meu marido queria uma história total e, por isso, comparo o seu trabalho ao de um pintor" (Pierre Daix, *Braudel, Uma Biografia*, Rio de Janeiro, Record, 1999, p. 134).

5 O autor fundamenta seus argumentos nos conceitos desenvolvidos por Joseph Schumpeter, os quais foram aplicados por Frédéric Barbier em *A Europa de Gutenberg. O Livro e a Invenção da Modernidade Ocidental (séculos XIII-XVI)*, São Paulo, Edusp, 2018.

6 Convém, todavia, lembrar que ao discorrer sobre a relação entre a Reforma e a Imprensa, Martin e Febvre resolvem qualquer tipo de mal-entendido com uma *boutade*: "E nós não temos evidentemente a ridícula pretensão de mostrar que a Reforma é filha da imprensa" (*O Aparecimento do Livro*, p. 418).

7 A contribuição de Robert Darnton para essa questão é incontornável e o autor será referenciado em vários capítulos deste livro. Ver, de modo particular, seus comentários acerca das revoluções do livro, e das mutações observadas no século XVIII, de modo particular, no Posfácio a esta edição (pp. 673-678).

8 Jürgen Habermas, *Mudança Estrutural da Esfera Pública*, São Paulo, Unesp, 2014.

do livro e da cultura impressa. Este portentoso volume que o leitor tem em mãos é prova contundente disso.

Finda a leitura, estaríamos prontos para perguntar: quem é mais importante, Gutenberg ou Bill Gates e Steve Jobs?

A resposta soa hoje supérflua, pois parece evidente que a cultura impressa, noutros termos, o livro e seus derivados estão longe de conhecer um fim. Mas até quando?

Do ponto de vista econômico, por mais que o capital tenha se concentrado nas chamadas *big techs*, as quais somam, hoje, juntas, trilhões de dólares, o que corresponde a um fenômeno totalmente novo na história do capitalismo[9], a escolha, se escolhas há, no sentido da substituição do impresso pelo digital, está longe de um consenso. No âmbito da educação, o cenário aponta para um recuo consciente aos suportes impressos – e ao livro! – como um instrumento seguro nas práticas de ensino e aprendizagem. Também a distinção clara que se faz, atualmente, entre informação e conhecimento, a valorização do tempo da leitura, a mobilização em prol de editoras e livrarias, além da valorização de produtos artesanais, cujas práticas nos fazem lembrar com esperança de um William Morris, acenam para um renascer do livro e da cultura impressa em meio ao caos informacional em que estamos imersos.

Por fim, é preciso acreditar na força transformadora dos livros. Seu protagonismo em momentos capitais da história da humanidade, como vemos ao longo das mais de setecentas páginas que enfeixam o presente volume, conformam um argumento de peso para a sustentação dessa crença, ou, melhor, dessa certeza. Não obstante, a cadeia produtiva do livro, que pode ser compreendida desde as primeiras mudas dos pinheiros que alimentam uma poderosa indústria de celulose, às impressoras que, também elas, constituem uma força sem par na indústria gráfica, tem seu papel na sustentação dessa cultura. E os dados relativos à produção e comércio de livros impressos, sobretudo quando confrontados com os digitais, fazem pender a balança para os primeiros, tanto no Brasil, quanto na América Latina, na Europa, ou nos Estados Unidos.

Fermento, obra-prima e mercadoria; estas três dimensões do livro, sem dúvida valorizadas a partir de um ponto de vista francês, segundo as premissas enunciadas por Fevbre e Martin, em 1958, mas também na campanha pela lei do Preço Fixo, a chamada Lei Lang, de 1981, por meio do slogan "o livro não é uma mercadoria como as outras"[10], são reabilitadas nesse belo afresco que Yann Sordet logrou construir. E se aos historiadores não cabe dissertar sobre o futuro, parece não menos certo que a história milenar, sobre a qual o autor se debruçou, diz muito a propósito de questões e inquietações universais que nos cercam, a todos, em um tempo presente tomado pelas incertezas.

9 Segundo Eugênio Bucci, "não estamos falando aqui de qualquer gigantismo. As cinco *big techs* dos Estados Unidos – Amazon, Facebook, Apple, Microsoft e Google – alcançaram, juntas, no final de julho, o preço de US$ 9,3 trilhões. O faturamento anual líquido das cinco ultrapassa os US$ 200 bilhões. São cifras assombrosas, inéditas na história do capitalismo, que não param de subir". Eugenio Bucci, "Regular as Big Techs", *A Terra é Redonda*, 8 out.2021.

10 *Bibliodiversidade e Preço do Livro. Da Lei Lang à Lei Cortez: Experiências e Expectativas em Torno da Regulação do Preço Mercado Editorial*, Org. por Marisa Midori Deaecto, Patricia Sorel, Livia Kalil, Cotia, SP, Ateliê Editorial, 2021.

Introdução

A história do livro organizou-se como disciplina na segunda metade do século XX, re-investindo uma longa tradição assinalada principalmente pelo inventário e descrição do patrimônio escrito e por estudos técnicos. Baseia-se não apenas na expertise da produção de livros do passado (perícia bibliográfica) mas também em uma ampla compreensão da comunicação manuscrita, impressa e gráfica, atenta a todos os órgãos envolvidos na sua formatação, circulação, recepção e regulação. Impõe, portanto, uma atenção a atores tão diversos quanto autores, tradutores, legisladores e censores, copistas, artistas iluminadores ou gravadores, impressores-livreiros e, mais tarde, editores, revisores, papeleiros, distribuidores..., mas também usuários, leitores, colecionadores, bibliotecários... e às suas interações dentro de um ecossistema artesanal e industrial marcado por elementos tanto comerciais como simbólicos e por uma forte intervenção das instituições. Dentre as contribuições fundadoras da disciplina, podemos citar

O Aparecimento do Livro, obra coescrita por Lucien Febvre (1878-1956) e Henri-Jean Martin (1924-2007) e publicada em 1957 por Albin Michel na coleção L'Évolution de l'Humanité, famoso empreendimento de "síntese coletiva" lançado pelo filósofo Henri Berr às vésperas da Primeira Guerra Mundial. H.-J. Martin mostra que o livro como objeto histórico é uma "mercadoria", resultante de uma organização de produção e comércio, e um "fermento", motor da história, instigador de mudanças e até mesmo de convulsões intelectuais, espirituais, culturais e políticas. A primeira dimensão está na origem da história da edição; ela pavimentou o caminho, especialmente na França, para uma história estatística, social e econômica do livro e das profissões a ele ligadas; a segunda levou H.-J. Martin e outros a se interessarem pelo livro em si, pela execução manuscrita ou impressa da mensagem livresca e pela forma como ela condicionou a sua recepção[1].

A hipótese em jogo é que as mutações formais do livro acompanham (expressam ou induzem) as dinâmicas e as lógicas que estruturam os sistemas de pensamento dominantes: de Cícero, cujo discurso oratório apresenta pausas e recapitulações para preservar a memória, a Santo Agostinho, que divide a sua *Cidade de Deus* em capítulos; a Tomás de Aquino, que entende encerrar no espartilho rígido da escrita os argumentos das disputas eruditas; e finalmente a Descartes, cujo discurso metódico opta por uma progressão balizada por pausas tipográficas. De forma sintética, se nos limitarmos à história da imprensa ocidental de Gutenberg no final do período artesanal (ou seja, o antigo regime tipográfico, que vai de meados do século XV à década de 1830), observaremos um movimento geral que, a partir de uma certa desordem inicial caracterizada por uma grande variedade de material tipográfico e de uma abundância de preto, conduz a uma padronização dos sinais e a uma gestão racional dos espaços em branco (por meio do versículo, do parágrafo, do capítulo...). Os novos dispositivos de paginação também são um sinal de que a visão está prevalecendo gradualmente sobre o som; eles ilustram um progresso na abstração que também se pode observar no desenvolvimento das linguagens cartográficas e algébricas.

Assim, a história do livro tornou-se inseparável de uma história da leitura e de uma história da recepção, que requerem igualmente uma história das bibliotecas. Sabemos também, segundo o programa delineado por L. Febvre, que uma terceira dimensão deveria ser levada em consideração, a de "obra-prima", ou seja, os objetos livrescos, na extrema variedade de sua apresentação e seja qual for a exigência estética que presidiu à sua concepção, estão ligados a uma história das formas gráficas e das artes: "Cumpre examinar o livro como mercadoria, como obra-prima, como fermento"[2].

A compreensão do livro alimenta-se também de uma arqueologia do objeto cujos fundamentos foram estabelecidos, em suas linhas essenciais, a partir do século XVII e

1. *Mise et Page et Mise en Texte du Livre Manuscrit*, org. Henri-Jean Martin et Jean Vezin, Paris, éd. du Cercle de la Librairie, 1990; Henri-Jean Martin, *La Naissance du Livre Moderne (XIVᵉ-XVIIᵉ Siècles): Mise en Page et Mise en Texte du Livre Français*, Paris, éd. du Cercle de la Librairie, 2000.

2. Carta de L. Febvre a H.-J. Martin, 1953, citada por Frédéric Barbier, "Posface", em Lucien Febvre e Henri-Jean Martin, *L'Apparition du Livre*, nouv. éd., Paris, Albin Michel, 1999 [Trad. bras.: *O Aparecimento do Livro*, 2. ed., trad. L. Moretto e Guacira Marcondes Machado, Prefácio de Marisa Midori Deaecto, São Paulo, Edusp, 2019].

que hoje em dia se tende a integrar às ciências auxiliares da história. Para o livro manuscrito, trata-se da paleografia ou da codicologia, que permitem identificar datas, lugar de produção, processo de fabricação. Para o livro impresso, falar-se-á com mais exatidão de "bibliografia material", tradução do termo inglês *physical bibliography* proposto por Roger Laufer em 1966[3]. Essa concepção, então relativamente nova e teorizada a princípio pelas pesquisas anglo-saxônicas, consistiu, de forma paradoxal, em retornar aos fundamentos da fabricação tipográfica. Ela pressupõe renovar a análise do livro considerando a sua natureza fundamental de objeto manufaturado. A reconstituição das etapas, dos hábitos e das injunções de sua produção deve explicar o objeto textual, inclusive nos seus acidentes. Tal procedimento serve obviamente à história da edição (detecção das contrafações, dos endereços falsos), mas a princípio foi preconizado para servir à crítica textual. Autores ingleses ou americanos foram os primeiros a sistematizar esse enfoque e a fornecer aos historiadores os seus instrumentos de análise: Ronald McKerrow (1872-1940), Fredson Bowers (1905-1991) e Philip Gaskell (1926-2001)[4]. A esse respeito, uma pesquisa fundadora foi a realizada no final dos anos 1940 por Charlton Hinman, que se debruçou sobre as primeiras "manifestações" das obras de Shakespeare, no caso a primeira edição *in-folio*, visto não se conservar nenhum manuscrito do dramaturgo. Ele desenvolveu um dispositivo mecânico-óptico que iria revolucionar o cotejo (a comparação de dois exemplares ou de duas edições diferentes de um mesmo texto): o cotejador [*collator*], por meio de vários espelhos, podia "sobrepor" duas páginas provindas de dois exemplares diferentes e detectar divergências imediatamente[5]. A bibliografia material orientava-se então por um objetivo determinante, porém reconhecido como largamente utópico em nossos dias, o de identificar o exemplar ideal, que se supõe corresponder ao desejo do autor. Esse enfoque, que requer ao mesmo tempo um fino conhecimento dos processos de fabricação tipográfica e a elaboração de um *instrumentarium*, de certo modo colocou a perícia do bibliotecário e do bibliógrafo no centro das pesquisas voltadas para a história do livro e dos textos, e também se vale largamente, hoje em dia, das ferramentas desenvolvidas no âmbito das humanidades digitais (confrontação digital de material tipográfico, de bases de filigranas de papel ou de ornamentos, busca automática das formas).

Além de uma apresentação sintética da história do livro e da edição, optamos por chamar regularmente a atenção do leitor para objetos particulares, esse ou aquele conjunto

3. *La Bibliographie Matérielle*, Actes de la table ronde des 17 et 18 mai 1979, éd. Jeanne Veyrin-Forrer et Roger Laufer, Paris, CNRS, 1983.

4. Ronald Brunlees McKerrow, *An Introduction to Bibliography for Literary Students*, Oxford, Clarendon Press, 1928; Fredson Bowers, *Principles of Bibliographical Description*, Princeton, Princeton University Press, 1949; Philip Gaskell, *A New Introduction to Bibliography*, Oxford, Clarendon Press, 1972.

5. Steven Escar Smith, "'The Eternal Verities Verified': Charlton Hinman and the Roots of Mechanical Collation'", *Studies in Bibliography*, n. 53, pp. 129-161, 2000. Os livros de Shakespeare, modelo do autor sem manuscrito e sem rosto, tiveram uma singular importância no nascimento da bibliografia material: McKerrow preparava uma edição deles quando faleceu em 1940; Bowers, que utilizou o *collator* de Hinman, dará uma síntese dessas problemáticas em *On Editing Shakespeare and the Elizabethan Dramatists*, Philadelphia, University of Pennsylvania Library, 1955.

de manuscritos, um livro ou uma empresa reveladora de uma lógica editorial num dado momento. Porque o conjunto da paisagem que queremos explicitar constitui, decerto, o material fundamental de uma história da comunicação escrita, mas representa igualmente um patrimônio – um patrimônio cuja materialidade, o livro concebido como obra de arte mesmo em se tratando da mais efêmera e modesta produção, se apreende também por um itinerário de ordem museográfica.

Por outro lado, embora consagrado de maneira privilegiada na França, através de um tempo longo que vai da Antiguidade tardia ao início do século XX, esse panorama impõe um preâmbulo que evoca alguns dados fundamentais referentes ao aparecimento e desenvolvimento da comunicação escrita. Pode-se considerar que o "livro", objeto concebido a partir de um suporte maleável e coerente para a conservação, a leitura, o transporte e a circulação de um texto extenso, aparece com o *volumen*, ou rolo com desenrolamento lateral. Como unidade editorial elementar (um rolo = um livro), o *volumen* é atestado no mundo grego desde o século V a.C., mas provavelmente já existia em 3000 a.C., no momento em que se difundia o uso de seu suporte natural, o papiro. A forma que lhe sucedeu no começo da era cristã – no mundo romano e depois em todo o Ocidente – é a do *codex*, reunião de cadernos de pergaminho que permitem o folheamento do texto sobre páginas sucessivas. A forma do *codex* constitui ainda hoje o paradigma do livro, inclusive sob a sua forma digital (como testemunham os conceitos eletrônicos de página, de folheamento, de mesa...). Porém na história da escrita e da comunicação gráfica – cujo perímetro é infinitamente mais vasto que o da história do livro e da edição –, o papiro do *volumen*, o pergaminho e, depois, o papel do *codex* representaram apenas um suporte entre outros do texto escrito. Rocha parietal, pedra, osso, carapaça, tabuleta de argila, de madeira ou de cerâmica, tecido, cera, "papel" concebido a partir de diferentes matérias vegetais (e com o emprego de diversos processos que não integram necessariamente a etapa da "pasta"), vidro, metal, superfícies esfregadas com reagentes químicos... a lista dos suportes materiais do sinal escrito, seja ele traçado, incisado ou impresso por um gesto direto ou por via dos mais complexos mecanismos, é quase sempre tão extensa quanto a dos materiais manipulados e transformados pelos homens em todas as civilizações. Nem todos esses materiais, evidentemente, têm a mesma durabilidade – de fato, nem todas as produções escritas se beneficiaram das mesmas garantias de conservação diante dos riscos representados pelo tempo, pelo clima e pela renovação das práticas sociais. O suporte dominante depende não só dos recursos disponíveis, não raro abundantes (o papiro no Mediterrâneo oriental, a palmeira na Índia e no Sudeste Asiático) mas também de conhecimentos especializados e de transferências técnicas (a manufatura papeleira), ou ainda de estratégias políticas e comerciais (a produção do pergaminho, vista na Antiguidade como meio de libertar-se de uma dependência do mercado egípcio do papiro). Não podemos furtar-nos a uma breve apresentação das formas e suportes da informação escrita que precederam o aparecimento do livro ou que vieram a se constituir, posteriormente, em formas alternativas, mais ou menos marginais, de transmissão do signo gráfico. De igual modo, ao longo dos períodos medieval, moderno e contemporâneo pareceu-nos pontualmente necessário evocar fatos ou fenômenos estrangeiros, ou mesmo extraeuropeus, dada a

dificuldade de se compreender o ecossistema editorial tendo em conta apenas os seus perímetros "nacionais".

O livro é um objeto complexo sob vários aspectos, aos quais o historiador não pode ficar indiferente. Falamos ao mesmo tempo – prova-o a ambiguidade persistente do termo *livro* – de um objeto e de um produto manufaturado, mas também de um conteúdo, de um "material" textual ou informacional suscetível de ser transmitido, veiculado, transferido para outro suporte, libertado portanto, de certa forma, da sua dimensão material. O *codex* tem sua vida própria; o texto que ele encerra tem igualmente a sua vida própria; mas em certas circunstâncias o desaparecimento de um provocará o do outro. Para além dessa duplicidade, o livro é também um objeto mais ou menos múltiplo, e isso transparece logo no início da revolução industrial. De fato, toda a história do escrito é sustentada por meio de uma racionalização e de uma segmentação do trabalho de cópia, do qual o sistema da *pecia*, nas cidades universitárias do século XIII, representa um exemplo bem significativo; ela foi elaborada mediante o aprimoramento dos dispositivos técnicos que permitem multiplicar os exemplares, da xilografia à impressão digital (*computer-to-print*), passando pela tipografia e pelo *offset*. Mas, seja qual for o seu modo de produção, o item *livro*, o exemplar, será quase sempre um objeto irredutível, único, que traz os sinais do seu uso e da sua própria trajetória no tempo[6].

Por fim, o livro é um produto que se compreende e se avalia no âmbito de um mercado. Ele tem um custo, espera-se de sua circulação um retorno de investimento, mesmo num contexto não mercantil como o do "toma-lá-dá-cá"[7] que caracteriza em grande parte, na civilização medieval, a produção e a troca de numerosos manuscritos e não raro, paradoxalmente, dos mais luxuosos. Os conceitos schumpeterianos de "inovação de produto", "inovação de procedimento" e "inovação organizacional" revelam-se aqui particularmente operantes: eles permitem relacionar sistematicamente a identificação técnica da produção escrita, gráfica e impressa com um contexto formado por uma demanda, uma capacidade e uma estratégia de difusão ou mercantilização[8]. No entanto, estamos ao mesmo tempo diante de um bem simbólico, de forte valor identitário. A convicção de uma impossível redução do livro ao seu valor comercial – vale dizer, a consciência política de uma "exceção" cultural – constitui uma das características fundamentais das civilizações do escrito.

6. Somente a edição eletrônica inteiramente desmaterializada parece constituir uma geometria radicalmente distinta, na qual o documento único, *on-line*, se oferece à multiplicidade infinita dos acessos.

7. Marcel Mauss, "Essai sur le Don. Forme et Raison de l'Échange dans les Sociétés Archaïques", *L'Année Sociologique*, 1923-1924; republicado em *Sociologie et Anthropologie*, Paris, PUF, 2001.

8. Esses conceitos desenvolvidos pelo economista Joseph Schumpeter (1883-1950) foram aplicados no domínio da história do livro por Frédéric Barbier, *L'Europe de Gutenberg: Le Livre et l'Invention de la Modernité Occidentale (XIIIᵉ-XVIᵉ Siècle)*, Paris, Belin, 2006. [Trad. bras.: *A Europa de Gutenberg: O Livro e a Invenção da Europa Moderna*, trad. Gilson César Cardoso de Sousa, São Paulo, Edusp, 2018].

Primeira parte

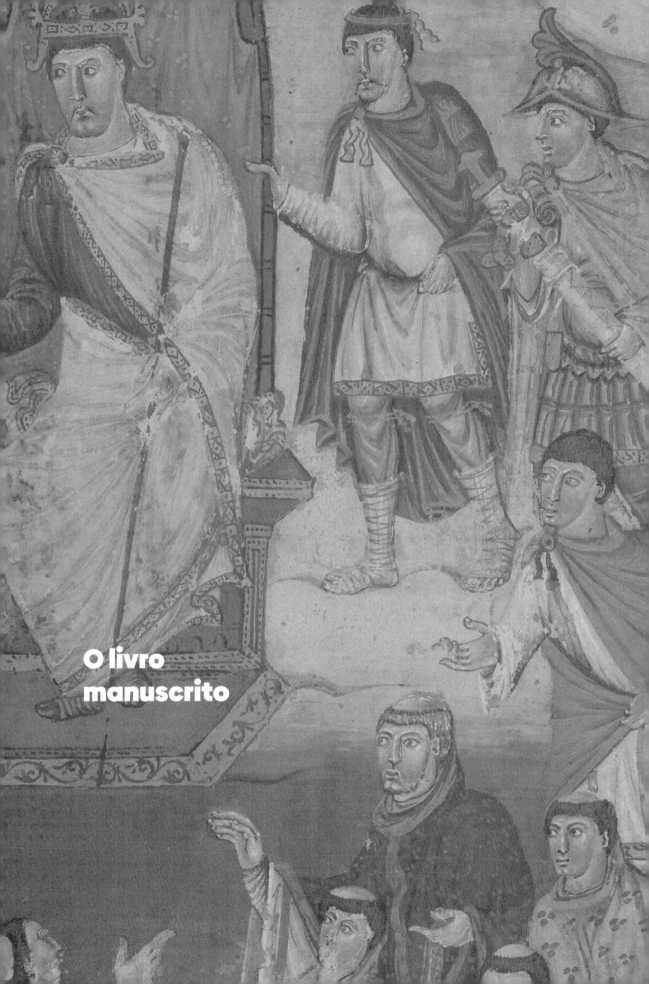

O livro manuscrito

1
Da escrita
ao livro

O processo do escrito

A invenção e a difusão da escrita no fim do IV milênio a.C., a generalização do *codex* no início da era cristã e a invenção da tipografia no meado do século XV constituem os principais acontecimentos da história cultural, pelo menos do seu ponto de vista ocidental. Cada um desses fenômenos foi objeto de interrogações e de questionamentos. Houve, com efeito, um "processo da escrita"[1] na Antiguidade, como haverá desde o século XV, no Ocidente, um processo da imprensa. Vemo-lo formulado pela primeira vez em Platão, no diálogo *Fedro*, por volta de 370 a.C. Referindo-se ao mito da invenção da

1. Jacques Derrida, *La Pharmacie de Platon*, Paris, Éd. du Seuil, 1968.

escrita pelo deus egípcio Thot, o filósofo critica esta última pela voz de Sócrates como uma prótese técnica, um acessório, um equipamento que exterioriza uma competência humana (a memória) e por isso dispensa insidiosamente os homens da reflexão e da recordação ativa:

> A escrita, levando os que a conhecerem a negligenciar o exercício da memória, introduzirá o esquecimento nas suas almas: confiando no escrito, é de fora, recorrendo a sinais exteriores, e não de dentro, por seus recursos próprios, que eles se lembrarão. [...] O que proporcionas aos teus discípulos é a aparência, e não a realidade do saber porque, como lhes permites tornar-se sábios sem serem instruídos, parecerão imbuídos de saber quando na realidade serão quase sempre ignorantes[2].

Essa crítica da escrita como técnica junta-se a uma crítica da escrita como simulacro, representação sucedânea e petrificada da fala. O texto escrito e, por conseguinte, o livro têm por efeito a tripla deficiência de não poderem responder a uma interrogação (como o permite a fala no âmbito do diálogo filosófico), de serem acessíveis a leitores para os quais não foram concebidos e, por fim, de durarem no tempo, fora do contexto de enunciação e explicitação do pensamento pela fala:

> O que é enganador – prossegue Sócrates – é a semelhança que a escrita mantém com a pintura: os seres gerados pela pintura ficam de pé como se fossem vivos; mas se forem interrogados permanecerão petrificados numa pose solene e guardarão silêncio. O mesmo sucede com os discursos escritos: dir-se-ia que falam para exprimir alguma reflexão, mas se os interrogarmos para compreender o que dizem eles se contentam em significar uma única coisa, sempre a mesma. E, tendo sido escrito de uma vez por todas, cada discurso vai circular aqui e ali e passar indiferentemente tanto pelos que nele se identificam quanto pelos que não o compreendem; ademais, ele não sabe quais são aqueles a quem deve ou não se dirigir. Quer, por outro lado, se elevem a seu respeito vozes discordantes, quer seja injustamente injuriado, ele sempre precisará da ajuda de seu criador, visto não ser capaz nem de se defender nem de se avir sozinho[3].

A oposição entre a oralidade e o escrito encontra-se, pois, formulada nas origens do pensamento filosófico ocidental. E sabe-se que no ensinamento platônico se transmitiam doutrinas não escritas que escapavam voluntariamente à publicação[4]. A vitalidade do pensamento e o vigor da fala representam um bem; a autonomia relativa do texto escrito e sua conservação, sua capacidade de ser lido em contextos outros que não o de sua elocução inicial – noutras palavras, sua função midiática – representam um risco. Essa visão negativa da mediação pelo escrito e, ao mesmo tempo, a suspeita

2. Platão, *Fedro*, 275a.

3. *Idem*, 275d-e.

4. Konrad Gaiser, *Platons ungeschiriebene Lehre*, Stuttgart, Enst Klett Verlag, 1963.

de um poder indevido serão igualmente expressos pelo aforismo "Verba volant, scripta manent" ("As palavras passam, os escritos ficam"), que se supõe originar-se da retórica política romana. Contrariamente a uma interpretação muito comumente admitida e associada à volatilidade ou à inconstância da fala, esse aforismo era um convite à prudência, à reserva, à desconfiança em relação ao escrito. Pode-se corrigir, inflectir, explicar um discurso ou uma informação oral; a passagem ao escrito não representará um benefício ou um processo positivo de conservação e transmissão, mas sim a inércia, a perda do sentido ou sua possível distorção[5].

O signo, o som, o conceito

O desenvolvimento da comunicação escrita corresponde a um processo que integra diversas etapas: produzir signos em duas dimensões, pelo movimento ou pelo gesto gráfico, com a finalidade de manifestar uma presença ou comunicar uma mensagem; fazer esses signos visuais corresponderem à linguagem articulada (é a invenção da escrita enquanto sistema de transposição gráfica de um complexo linguístico); assegurar a permanência no tempo não apenas desses signos mas também de sua inteligibilidade, e se possível indefinidamente, com a ambição última de abolir os limites da memória; garantir a sua disseminação; estender o seu uso ao conjunto das necessidades e das expressões de uma comunidade ou de uma civilização, das mais sumárias às mais complexas (a transação, a aprendizagem, a ficção, a religião, a política...). A partir do momento em que a produção, a disseminação, o controle e a conservação das mensagens e dos textos se tornam uma competência, uma economia baseada numa organização socioprofissional, assiste-se ao nascimento das profissões ligadas ao escrito: mecanismos de "edição", no sentido mais elementar do termo, tornam-se possíveis, e assim se reúnem as condições para a emergência de um mundo do livro.

A notação escrita de uma língua há de fundamentar-se em três princípios: recorrência, combinação e convencionalidade dos signos. Porém a relação entre língua falada e língua escrita pode ser de duas naturezas distintas. Existem, em primeiro lugar, sistemas de notação mais ou menos independentes da língua que eles exprimem, que manifestam conceitos e não transcrevem fonemas; é o caso das escritas constituídas com base em pictogramas ou ideogramas. Seguem-se os sistemas que transcrevem palavras, sílabas ou sons e entre os quais figuram as escritas alfabéticas. Na realidade, entretanto, eles são predominantemente mistos. No bojo dos sistemas alfabéticos existem signos de origem ideogramática (algarismos árabes nas línguas latinas). E na escrita ideogramática, como a chinesa, alguns signos têm função meramente fonética.

5. Alberto Manguel, *Une Histoire de la Lecture*, Arles, Actes Sud, 1998, p. 64 [Trad. bras.: *Uma História da Leitura*, São Paulo, Companhia das Letras, 1997].

Além do sistema de notação que a constitui e de sua relação com a língua, cada escrita é um vasto complexo de códigos que determinam, entre outras coisas, o número de signos, a posição de cada um deles em relação aos demais e suas modalidades de combinação, as diferentes formas gráficas (glifos) de um mesmo signo. Estas últimas podem variar em função das normas visuais de uma sociedade, da natureza do texto, da posição social do produtor do texto, das aspirações estéticas do escriba ou do gravador, das condições materiais e técnicas de execução, incluindo o suporte ou o gesto de que dependerá o *ductus* da escrita... Mas, num contexto histórico ou no seio de uma comunidade de determinada competência, por trás de todas as formas gráficas possíveis, sempre se reconhecerá o signo representado, o sistema de escrita a que ele se liga, a língua a que pertence e, no melhor dos casos, o sentido da mensagem.

Em suma, ao complexo artificial da língua acrescenta a escritura um complexo de convenções que permitem a sua transcrição e restituição. Essa dimensão artificial explica as tentativas de forjar sistemas de escrita que se supõe assentarem em bases mais naturais e no princípio de uma fidelidade maior à língua falada. A ambição se liga ao mesmo tempo à fantasia e à utopia. Ela dá lugar a certo número de projetos que interessam, em primeiro lugar, à história do livro. Assinale-se, por exemplo, o *visible speech* preconizado no século XIX por Alexander Melville Bell (1819-1905), pai do inventor do telefone: sua escrita é uma transcrição fonética composta de símbolos; cada um dos quais se supõe indicar, como que mecanicamente, a fisiologia articulatória que está na origem do som (posição e movimento da garganta, da língua, dos lábios, dos dentes). Destinado inicialmente a substituir a experiência oral pelo ensino dos surdos, esse sistema viu-se tentado a se transformar em escrita, dando lugar a um livro, impresso em Londres em 1867, que é ao mesmo tempo um tratado de anatomia bucal e um abecedário de um gênero inédito, onde a gravura sobre couro suplementa a tipografia para visibilizar esses signos novos que lhe eram estranhos[6]. Essa iniciativa antecipava de certo modo os desenvolvimentos posteriores da ciência acústica, que permitirão o desenvolvimento do espectrograma, representação matemática do fonema em função dos parâmetros de tempo de emissão, de frequência e de potência sonora. Mas o espectrograma, convenção matemática de representação da fala, nem por isso deixa de ser uma escrita.

Essa distância entre o signo e o som, e entre o signo e o conceito, faz com que haja uma estreita relação entre um sistema de signos e as práticas sociais, ideológicas e simbólicas da cultura que o adota. O principal ensinamento dos linguistas e dos antropólogos da segunda metade do século XX baseia-se em três afirmações: a escritura não é simplesmente, e isso desde a origem, um simulacro ou um acessório da língua falada; toda mensagem escrita é, ao mesmo tempo e indissoluvelmente, "texto" e "contexto" (isto é, os textos escritos são as testemunhas privilegiadas das condições históricas e culturais que os produziram[7]); a invenção e a prática da língua escrita determinam os processos

6. Alexander Melville Bell, *Visible Speech: The Science of Universal Alphabetics*, London, Simkin, Marshall & Co., 1867.

7. Giorgio Raimondo Cardona, *Antropologia della Scrittura*, Torino, Loescher, 1981.

cognitivos do conjunto das atividades humanas[8]. Esta última asserção vem a ser a contribuição fundamental de Jack Goody, que mostrou que a escrita não pode ser entendida apenas pela função de reprodução (de discursos que lhe preexistem e da própria língua), mas cria novos objetos de pensamento, como as listas (que requerem a exaustividade ou conduzem a uma hierarquização dos dados) ou as tabelas (que introduzem os conceitos de simetria – esquerda/direita, alto/baixo – e relações não sintáticas entre as palavras). Do ponto de vista da antropologia, a escrita favorece também a coerência e a lógica (utilização de um termo com um mesmo significado no tempo longo; possibilidade de confrontar duas asserções não formuladas simultaneamente) e é, portanto, a principal condição para uma dinâmica acumulativa dos conhecimentos. Muito além da questão da formação e da evolução das escritas, o ensinamento de Jack Goody é precioso para o historiador do livro: ele convida a interrogar as mutações técnicas da produção (o desenvolvimento da imprensa com caracteres móveis metálicos no século XV, a normalização do signo tipográfico no XVI, a integração da fotografia na imprensa periódica no XIX etc.) para examinar não somente as necessidades ou a demanda às quais elas respondem mas também a maneira como geram novas formas de comunicação e novos objetos de pensamento.

A forma elementar da escrita é a sucessão de signos gráficos repetíveis, combináveis, parcialmente codificados na sua aparência (ou mesmo no seu *ductus*). Imagens ou símbolos, os primeiros signos gráficos voluntários da história da humanidade tinham decerto um sentido, assim para os seus autores como para os seus "leitores". A arte parietal, com os seus signos e repetições decorrentes de várias técnicas de produção (o homem neandertal produz impressões de mãos em negativo, escova, cospe ou sopra pigmentos através dos ossos ocos), teve, no entender de alguns paleontólogos, a função de fixar uma mensagem. Importa lembrar que as pinturas paleolíticas mais antigas são hoje as da gruta de El Castillo, no norte da Espanha, datadas de quarenta mil anos a.C. O *Homo sapiens*, ao desenvolver a capacidade de conceber e produzir utensílios, emprega-os igualmente como suportes desde o fim do Paleolítico: as incisões em ossos ou os signos pintados e gravados em seixos da cultura aziliana[9] (XI milênio), de natureza geométrica, são provavelmente códigos gráficos cujo significado e eventual correspondência com uma língua se perderam. Várias séries ou sistemas de signos revelados pela arqueologia podem ser agrupados sob a denominação de protoescritas: se neles se reconhece uma função simbólica, ainda que não decifrada, se são objeto de hipóteses diversas quanto à sua origem (em geral com base em similitudes gráficas), sua articulação com uma língua falada não é atestada e impede qualificá-las como escritas. Tal é o caso, em especial, dos testemunhos gráficos apresentados por diversos tipos de objetos da cultura neolítica danubiana de Vinča (Sérvia), datáveis do VI e do V milênio a.C.[10]

8. Jack Goody, *The Domestication of the Savage Mind*, Cambridge, CUP, 1977; trad. fr.: *La Raison Graphique. La Domestication de la Pensée Sauvage*, Paris, Éd. de Minuit, 1979.

9. A gruta de Mas-d'Azil, em Ariège, emprestou seu nome a essa cultura datada de 12000 a 9000 anos a.C.

10. Emilia Masson, "L'Écriture' dans les Civilisations Danubiennes Néolithiques", *Kadmos* (Berlin), vol. 23, n. 2, pp. 89-123, 1984; Steven Roger Fischer, *A History of Writing*, London, Reaktion, 2001, pp. 11 e 23 [Trad. bras.: *História da Escrita*, trad. Mirna Pinsky, São Paulo, Editora da Unesp, 2009].

Para o signo ser plenamente considerado como escrita, é necessário que por convenção esteja associado a uma informação de ordem linguística. O signo só se torna escrita a partir do momento em que entra em relação codificada com uma ou várias línguas. E por ora continua sendo difícil situar o aparecimento da escrita numa era anterior ao meado do IV milênio a.C.

Contar e crer: o cálculo, o além e a invenção da escrita

A escrita contábil – *tokens*, *bullae* e tabuletas de argila

O aparecimento da escrita assinala o fim do Neolítico e constitui, de certo modo e sob vários aspectos, o seu coroamento. O Neolítico é, com efeito, uma era de profundas mutações técnicas, econômicas e sociais ligadas à adoção, pelos grupos humanos, de um modelo de subsistência baseado na agricultura, na criação de animais e na sedentarização, e ainda em inovações técnicas (desenvolvimento das ferramentas de pedra polida e de cerâmica, primeiras formas de arquitetura). Alguns paleógrafos falam de "revolução neolítica", outros de proto-história, já que a transição para a idade histórica, baseada no domínio da escrita, afigura-se natural[11]. No Oriente Próximo, o Neolítico principia na altura de 9000 a.C. no Crescente Fértil e chega ao fim com a generalização da metalurgia e a invenção da escrita, por volta de 3300 a.C., na Mesopotâmia. Dois fatores parecem explicar a cristalização e os primeiros desenvolvimentos da cultura escrita: as necessidades contábeis e o pensamento religioso – em outros termos, o cálculo e a adivinhação. O primeiro preside ao desenvolvimento da mais antiga escrita conhecida, na Mesopotâmia, em fins do VI milênio a.C. Vamos encontrar a segunda nas origens da escrita ideogramática chinesa, em meados do II milênio a.C.

Nas épocas mais remotas, incisões praticadas em ossos poderiam ter constituído signos matemáticos ou dados astronômicos. Os dois ossos de Ishango, descobertos na década de 1950 na República Democrática do Congo e datados por carbono de catorze a vinte mil anos a.C., apresentam várias fileiras de entalhes[12]: seria esse o primeiro suporte de uma experiência ou de um cálculo matemático, da mais antiga forma atestada da vara de contagem, amplamente disseminado através das civilizações? Na altura de 5000 a.C., sempre antes da invenção da escrita pela civilização suméria, a mais antiga civilização americana conhecida (sítio de Caral, no Peru) se vale das cordas com nós, os *quipus*, ferramenta de contar e instrumento mnemotécnico que sobreviveu às diferentes civilizações andinas, porquanto os *conquistadores* a descreveram no século XVI antes de o haverem descoberto no Império inca.

11. Marcel Otte, *La Protohistoire*, Bruxelles, De Boeck, 2008, pp. 8-11.

12. Bruxelles, Institut Royal des Sciences Naturelles de Belgique.

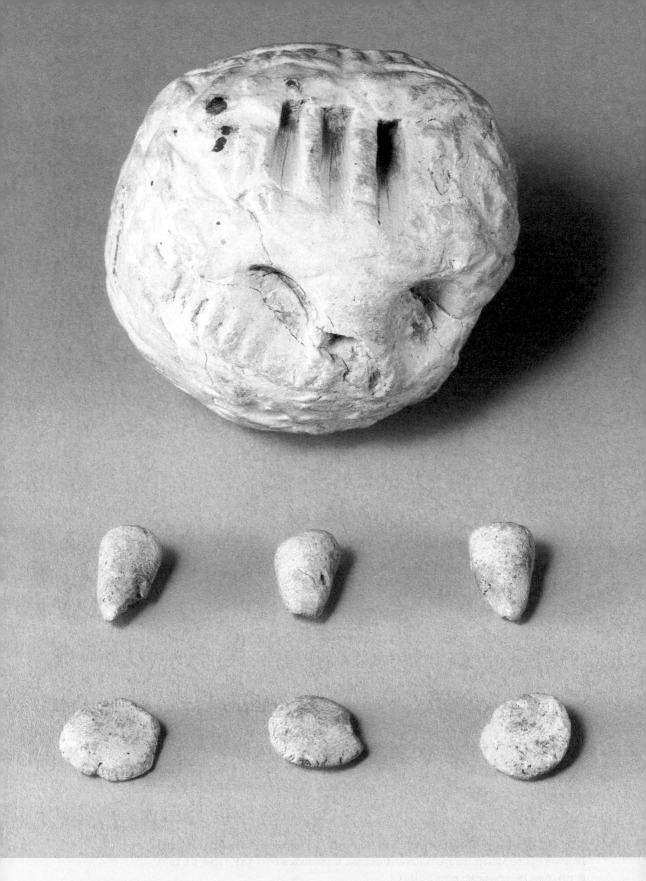

Il. 1: *Bulla*, envelope e fichas de cálculo, argila, Susa (hoje Shush, Irã), *c.* 3300 a.C.
(Paris, Musée du Louvre, Sb 1940. Foto © RMN-Grand Palais, Musée du Louvre/Christophe Chavan).

Il. 2: Tabuleta cuneiforme: cópia do código de Hamurábi, proveniente da biblioteca do rei da Assíria Assurbanípal, argila, Nínive (hoje Iraque), século VII a.C. *(Paris, Musée du Louvre, inv. AO7757. Foto © RMN-Grand Palais (Musée du Louvre)/Franck Raux).*

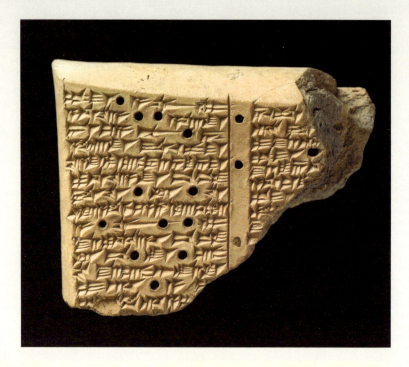

Il. 3: Coleção de *volumina* representada sobre um sarcófago (século III). Segundo Christoph Brouwer e Jacob Masen, *Antiquitatum et Annalium Trevirensium Libri XXV*, Liège, t. I, 1670, p. 105 *(Paris, Bibliothèque Mazarine, 2-6139-C).*

Il. 4: Livro têxtil dobrado (*liber linteus*), representado sobre um sarcófago etrusco proveniente de Cerveteri, século IV a.C. *(Roma, Musei Vaticani, Museo Gregoriano Etrusco, inv. 14949).*

Il. 5: Virgílio, *Eneida*, manuscrito sobre pergaminho, Roma, século IV *(Roma, Biblioteca Apostolica Vaticana, Vat. lat. 3225, fº 73v).*

Il. 6: *Rotulus* de papel e pergaminho: controle dos portos e passagens do bailiado de Mâcon, registro-minuta dos atos e procedimentos, ano 1387 *(Arquivo Municipal de Lyon, FF 747)*.

Il. 7a: *Codex Arcerianus* (tratados de agrimensura), manuscritos sobre pergaminho, Itália do Norte, século VI *(Wolfenbüttel, Herzog August Bibliothek, Cod. Guelf. 36.23. Aug. 2o, fᵒˢ 66v-67r)*.

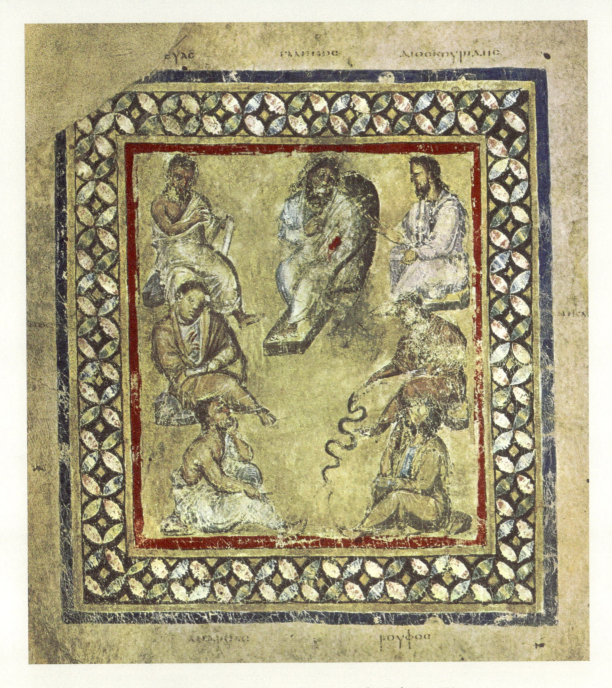

Il. 7b: Dioscórides, *De Materia Medica*, manuscrito sobre pergaminho, Bizâncio, *c.* 510
(Viena, Österreichische Nationalbibliothek, Cod. Med. Gr. 1, f° 3v).

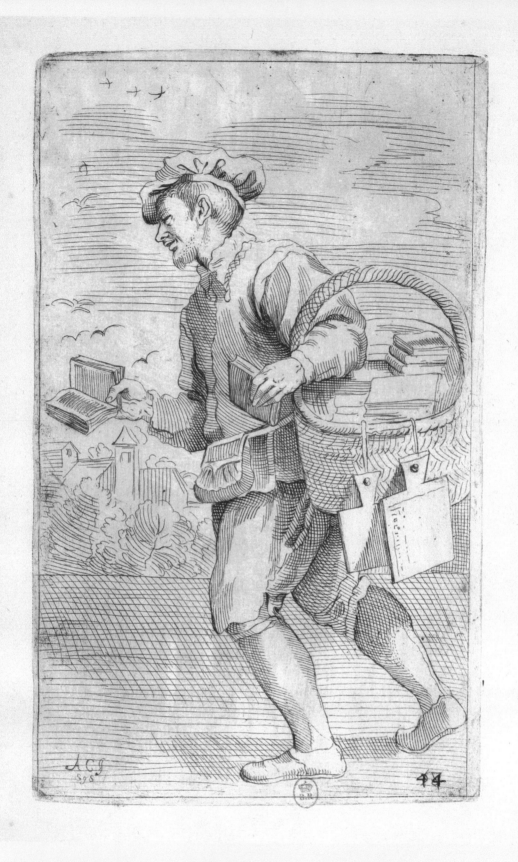

Il. 8: *O Mercador de Tabuletas e Livros para Crianças*, gravura de Simon Guillain segundo Annibal Carrache, Roma, 1646 *(Paris, BnF, Estampes et Photographies, PET FOL-BD-25 (G))*.

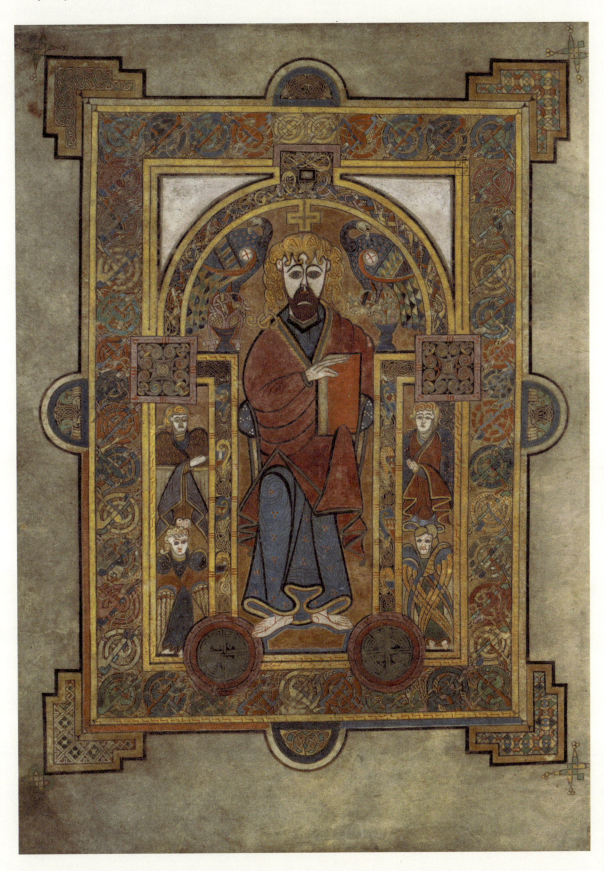

Il. 9: *Livro de Kells* (evangeliário), manuscrito sobre pergaminho, Escócia (Iona) e Irlanda (Kells), séculos VIII-IX *(Dublin, Trinity College Library, ms. 58, f° 32v)*.

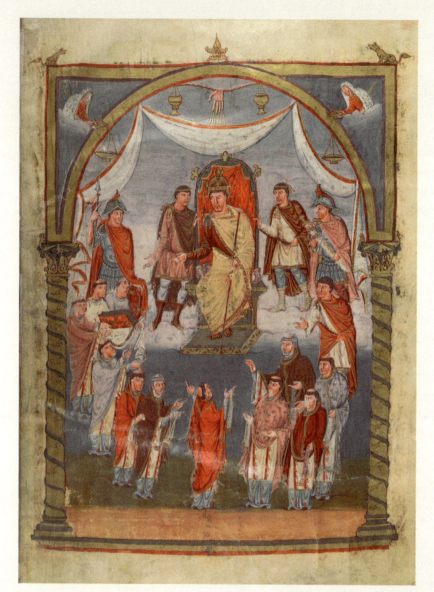

Il. 10: Primeira Bíblia de Carlos, o Calvo, manuscrito sobre pergaminho, Abadia de Saint-Martin de Tours, *c.* 845-846
(Paris, BnF, ms. lat. 1, f° 423v).

Il. 11: *Codex Sinaiticus*, manuscrito sobre pergaminho, século IV: Antigo Testamento, começo do Livro das Lamentações
(Universitätsbibliothek Leipzig, Cod. Gr. 1, caderno 49, f° 7v).

A compreensão da escrita suméria deve muito aos trabalhos da arqueóloga franco-americana Denise Schmandt-Besserat, que estudou a história conjunta da escrita e do cálculo e reconstituiu o processo de desenvolvimento da escrita cuneiforme na altura do ano 3300 a.C.[13]. Por volta de 8000 a.C. a civilização suméria viu-se a braços com a necessidade de um sistema de contabilização das produções agrícolas a fim de assegurar a armazenagem e as transações, mas também para fins de tributação. Surgiram então signos convencionais que exprimiam valores numéricos e gêneros alimentícios. Na vasta planície situada entre os cursos do Tigre e do Eufrates havia muita argila. Elaborou-se um sistema composto de moedas de argila (*tokens* ou *calculi*) de forma geométrica (cones, discos, triângulos...) providas de signos significativos. Elas podiam ser associadas entre si – isto é, somadas – por meio de bolinhas ocas ou "envoltórios-bolhas" (*bullae*); cada *bulla* podia então conservar um determinado conjunto de *tokens* (Ilustração 1). Em breve, para significar e ao mesmo tempo garantir o conteúdo de uma *bulla*, os *tokens* passaram a ser impressos por estampagem na superfície antes que ela secasse. Muitas vezes, selos – garantia jurídica complementar – eram igualmente impressos (com os *tokens*) na *bulla*. Ante as dificuldades de armazenagem, imprimiam-se os *tokens* não mais nas *bullae* ocas, mas em simples tabuletas de argila, mais fáceis de marcar, de manipular e de armazenar. Depois, compreendeu-se que o emprego de um estilete era mais eficaz e mais rápido do que a impressão para marcar a superfície da tabuleta, e os *tokens* foram substituídos por pictogramas. Estamos então nas fronteiras do Neolítico e da Idade do Bronze, e o desenvolvimento do comércio faz o resto. A necessidade de inventário, de transporte, de trocas e de conservação das produções, assim como de conservar a memória dos salários, dos mercados e das promessas, acarreta uma complexificação do sistema: já não temos simplesmente pictogramas que exprimam o quê e o como, porém signos que dizem também onde, quando, como, por quem e em que condições. A princípio pictográfica e linear, essa protoescrita evoluiu rapidamente para um sistema de signos elementares, obtidos por incisão com a ajuda de um cálamo (haste de caniço talhada). Daí o aspecto de traços terminados em cunha ou em triângulo (*cuneus*) que se conservou na Europa Ocidental a partir do século XVIII para qualificar essa escrita como *cuneiforme*[14].

Tal processo implicou, no seu conjunto, ao mesmo tempo transferências de suporte (do *token* à *bulla* e depois à tabuleta de argila) e o emprego alternado de processos de impressão e de inscrição direta. Vamos encontrar esse esquema em diversas ocasiões na história material do livro. Como suporte fadado a uma formidável expansão em todo o Oriente Próximo antigo (conquanto em via de marginalização até o início da era cristã!), a tabuleta de argila permite também a constituição das primeiras coleções de textos – as primeiras

13. Denise Schmandt-Besserat, *Before Writing*, Austin, University of Texas, 1992; Denise Schmandt-Besserat, *How Writing Came About*, Austin, University of Texas, 1996.

14. Cumpre também, no momento em que escrevemos estas linhas, considerar com atenção a decifração recentemente anunciada do elamita linear, escrita empregada para anotar a língua elamita, no planalto iraniano, entre o fim do III e o começo do II milênio a.C.: documentado por um *corpus* restrito de quarenta inscrições, esse sistema de escrita fonética desenvolveu-se talvez de maneira autônoma, mas ao mesmo tempo que a escrita cuneiforme mesopotâmica (cf. François Dessert, Kambiz Tabibzadeh, Matthieu Kervran e Gian Pietro Basello, "The Decipherment of Linear Elamite Writing", *Zeitschrift für Assyriologie und Vorderasiatische Archäologie*, a editar em 2021).

bibliotecas. O *corpus* das placas encontradas no território que corresponde hoje à Síria e ao Iraque é considerável. Ele perfaz várias centenas de milhares de exemplares e documenta as diferentes línguas utilizadas na escrita cuneiforme. A maioria delas se compunha de arquivos contábeis, porém alguns conjuntos formavam verdadeiras coleções de textos, tanto de particulares (os letrados da poderosa cidade de Ur, na primeira metade do II milênio a.C.) quanto de reis, como Assurbanípal, que no século VII a.C. reuniu na biblioteca real de Nínive a maior coleção "livresca" do mundo mesopotâmico, enriquecida por cerca de duas mil tabuletas de argila apreendidas quando da tomada de Babilônia em 647 (Ilustração 2). Redigidas principalmente em acadiano e em sumério, essas tabuletas, não raro copiadas em vários exemplares, conservam listas léxicas, correspondência diplomática, documentos jurídicos (contratos) e contábeis, mas também textos de medicina, de adivinhação, de matemática, de poesia e de literatura mitológica, como a epopeia *Gilgamesh*. No âmbito desse *corpus* figuram até mesmo inventários de coleções de tabuletas de argila (levantados no momento da apreensão) ou repertórios de obras de vocação pedagógica, que constituem de certa forma os mais antigos catálogos de "livros" ou de "bibliotecas" conservados[15].

A escrita cuneiforme, oriunda de necessidades contábeis, está na origem do desenvolvimento das escritas alfabéticas.

A escrita divinatória: patas de aves, escamas e omoplatas

Houve outro motor na origem do gesto gráfico e da sistematização que o transforma em escrita: o pensamento religioso, preocupação ao mesmo tempo com o além, com o futuro e com os mortos. O homem paleolítico não começou por representar o mundo que o circundava – os signos que deixou não são mimetismo, mas símbolo, interpretação ou adivinhação. O nascimento da principal das escritas ideográmaticas na China, no final do II milênio a.C. – ou seja, mil anos após o aperfeiçoamento da escrita cuneiforme –, explica-se de igual maneira. Essa concepção da escrita como expressão de um pensamento religioso faz supor um uso reservado dela. O poder de produzir e de ler o discurso escrito é aqui de natureza simbólica, e nisso ele é diferente, ao mesmo tempo mais forte e mais reservado, do poder prático e político conferido pelo domínio de uma escrita contábil.

Na China, onde se inventa uma escrita ideográmatica na qual o signo (ideograma) é originariamente um símbolo gráfico representando um objeto, um conceito ou uma ação, houve um inventor lendário: Cang Jie, historiógrafo a serviço do Imperador Amarelo (Huangdi), o fundador da civilização chinesa, ancestral mítico dos Han que teria reinado no século XXII a.C. O Imperador Amarelo, após unificar os territórios sobre os quais devia reinar, teria encomendado a Cang Jie um sistema de escrita. Este teria

15. Anne-Caroline Rendu-Loisel, "Listes et Catalogues dans l'Ancienne Mésopotamie", em *De l'Argile au Nuage: une Archéologie des Catalogues (IIᵉ Millénaire av. J.-C.–XXIᵉ Siècle)*, org. Frédéric Barbier, Thierry Dubois e Yann Sordet, Paris, Éd. des Cendres, 2015, pp. 155-157 [ed. bras.: *Da Argila à Nuvem: Uma História dos Catálogos de Livros (II Milênio – século XXI)*, trad. Geraldo Gerson de Souza, Cotia/São Paulo, Ateliê Editorial/Edições Sesc, São Paulo, 2019 (Bibliofilia, 2)]; Dominique Charpin, *Lire et Écrire à Babylone*, Paris, PUF, 2008, pp. 210-211.

observado os vestígios deixados pelas aves no chão e notado a obviedade com a qual um caçador interpreta esses "signos", "lendo" neles a passagem de um animal ausente. Cang Jie extrapolou para seu senhor um conjunto de signos particulares, destinados a conservar a memória dos ausentes e dos acontecimentos passados. Por sedutora que seja essa lenda, que associa escrita, ausência, tempo e poder, nos fatos é no século II a.C. que surgem as primeiras formas de escrita chinesa, num contexto algo diferente. Os ideogramas provêm das inscrições oraculares, que são então aplicadas em omoplatas de bois ou em fragmentos de carapaça de tartaruga. Esses suportes eram previamente perfurados; em seguida se introduziam nos orifícios varinhas coradas no fogo e o calor que se propagava no suporte desenhava microfissuras, signos que, interpretados, constituíam as respostas obtidas dos antepassados realengos. Os oráculos esperados diziam respeito aos grandes trunfos políticos e militares, mas também, mais modestamente, deviam revelar indícios climáticos ou o sucesso de uma colheita futura. Esse tipo de adivinhação deve ter sido praticado desde o IV milênio a.C. e alcançou o fim da dinastia Han (começo do século III d.C.). Mas é no meado do II milênio a.C., sob os Shang, a segunda grande dinastia chinesa (que reina desde as imediações de 1570 até 1045 a.C.), que esses signos se tornam a matriz de uma verdadeira escrita, na qual a fixação de cada ideograma se faz quase sempre por analogia gráfica com o conceito designado. Os signos são, então, sistematicamente transcritos, pela mão ou pela gravura (mais uma transferência de suporte) e depois comentados. Designa-se com o termo *escrita osso-e-casco*, literalmente "escrita sobre osso e carapaça", essa escrita mais antiga do mundo extremo-oriental, cujas inscrições foram produzidas, em sua maioria, entre os séculos XIII e XI a.C. e que compõe um *corpus* de aproximadamente cem mil documentos nos quais se empregam cerca de quatro mil caracteres diferentes.

Outras civilizações autorizam supor um imperativo de ordem religiosa na origem do desenvolvimento dos sistemas e das práticas de escrita. É o caso do Egito, onde os primeiros vestígios de escrita hieroglífica são hoje datados do fim do IV milênio a.C., sendo, portanto, contemporâneos do aparecimento dos caracteres cuneiformes. Esse sistema predominantemente ideogramático, cujos signos são fundamentalmente figurativos, não estava ligado às necessidades administrativas ou contábeis, mas serviam às fórmulas de ofertas, aos relatos ou invocações funerárias e aos textos religiosos. Vamos encontrar, muito além da questão da origem das escritas, essa articulação das práticas escriturárias e da memória dos mortos. Escreve-se, segundo modos e lugares definidos, a memória dos mortos; determinam-se numa dada sociedade quais mortos têm direito a uma "morte escrita": na Atenas do século V a.C., ou mesmo na época do cristianismo primitivo e dos enterros clandestinos, quando a Igreja se torna lugar de sepultura, quando se redigem os livros dos mortos em contexto monástico, ou quando se desenvolve a prática dos necrológios na imprensa periódica do século XIX[16]...

16. O estudo fundamental sobre o assunto é o de Armando Petrucci, *Le Scritture Occidentale*, Torino, Einaudi, 1995.

A difusão das escritas alfabéticas

A história das escritas obedece a dois movimentos contraditórios de mutualização (um mesmo sistema de escrita utilizado para veicular várias línguas) e diversificação. Esta última se exerce em vários planos: pela língua e pelas convenções de notação, pelo uso (diferentes formas de escrita numa mesma civilização em função dos tipos de discurso ou de destinatários), pelos gestos e injunções técnicas. Estes dois últimos fatores permitem determinar áreas geográficas (não raro políticas) precisas – daí decorrem esquemas de classificação das escritas que se aplicam em diversos níveis: em função do sistema de notação linguística, em função das grafias. Assim, na Europa do século VII a escrita visigótica e a escrita uncial correspondem cada qual a uma grafia particular da escrita latina que remete ao plano linguístico das escritas alfabéticas. Outro exemplo, referente à tipografia: no final do século XV e no século XVI os caracteres "romanos" são usados de maneira privilegiada na impressão dos textos em três línguas, o latim e, depois, o italiano e o francês; mas essa tipografia é também objeto de uma diversificação (maiúsculas/minúsculas, diferentes corpos de caracteres) e pela forma de seus glifos, que não tardam a individualizar tipos ou famílias ligando-os a um gravador de caracteres ou a um impressor pioneiro (o romano de Nicolas Jenson, o de Claude Garamont, o de Philippe Grandjean...). Famílias que em seguida se procurará integrar a uma sistemática estabelecida com base em caracteres objetivos (presença e forma dos caracteres, economia de letras cheias e finas etc.[17]).

No ponto mais alto dessa classificação, sem entrar nos diferentes sistemas organizacionais desenvolvidos pelos linguistas, cumpre distinguir sumariamente os sistemas de escrita ideográficos (que na verdade são quase sempre ideofonográficos) e os sistemas fonográficos (alfabéticos ou silábicos).

Nos sistemas de escrita ideográficos, a relação entre o signo (ideograma) e a representação gráfica (de uma ideia, de uma ação, de um objeto) é, *a priori*, determinante. Nos sistemas pictográficos não existe sequer uma separação entre o signo e a representação: a notação da língua é, fundamentalmente, representação do mundo, ainda que essa representação seja codificada. É o caso da escrita asteca (ou escrita *nahuatl*); em sua evolução, a partir do século II e até a interrupção constituída pela irrupção dos europeus e pela conquista definitiva do Império Asteca a partir de 1521, o surgimento de signos mais abstratos não fez desaparecer uma capacidade fundamental de representação.

No Egito, a escrita hieroglífica assinala-se por uma singular longevidade (35 séculos) e por uma permanência da função ideográfica. Uma inscrição funerária do sítio de Abidos e a célebre *Paleta de Narmer* do Museu do Cairo (pedra de xisto cujas inscrições relatam a unificação do Alto e do Baixo Egito pelo rei Narmer) contém alguns dos mais

17. *Nomenclature des Écritures Livresques du IXᵉ au XVIᵉ Siècle*, org. Bernhard Bischoff, G. I. Lieftinck e G. Battelli, Paris, CNRS, 1954. No domínio tipográfico, a classificação Vox de 1952, à qual retornaremos, distingue assim os *humanistas*, provindos de Jenson, os *garaldes*, cujos protótipos eram os caracteres utilizados por Aldo Manuzio em Veneza e Claude Garamont, em Paris, e os *reais*, oriundos das letras gravadas no século XVIII.

antigos hieróglifos conhecidos (fim do IV milênio a.C.). Nela estão integrados os signos com valor de hieróglifos, sem solução de continuidade, numa cena representando o ato de submissão. A simplificação gráfica foi progressivamente acompanhada pelo desenvolvimento de signos de valor fonético (em detrimento dos signos de valor ideográfico). De resto, os linguistas acreditam que não existem – ou existem muito poucos – sistemas de escrita exclusivamente ideográficos: a maioria deles (cuneiforme primitivo, egípcio ou chinês) são sistemas ideofonográficos.

Aliás, é a presença de fonogramas combinados com os logogramas e os ideogramas que permitirá a Champollion descobrir as chaves da escrita egípcia a partir de 1821, depois de haver decifrado a inscrição bilíngue (grego e egípcio) e em três escritas (grega, hieroglífica e demótica) que figuram numa pedra proveniente do vilarejo de Roseta (Rachid). A evolução dessa escrita integra também uma cursividade crescente, acompanhada de certa dessacralização, não mais reservada ao uso religioso (*hierós*: "sagrado") de onde provém o seu nome. Mais exatamente, a língua egípcia evolui em dois sistemas cursivos: a escrita *hierática* (produção religiosa, literária, e da alta administração) é gradativamente substituída, em todos os domínios profanos, pela escrita *demótica*.

Nos sistemas fonográficos, cada grafema (signo ou grupo de signos) corresponde a um fonema (a um som). Na escrita alfabética, que representa o sistema fonográfico mais econômico, dispõe-se de um número limitado de signos (trinta no máximo) e de convenções combinatórias que permitem multiplicar o seu emprego pela formação de sílabas. Essa economia lhe confere um grande poder de aprendizagem e de expansão, e ao mesmo tempo uma dimensão abstrata.

Os historiadores da escrita tentaram aclarar o período que, no curso dos três primeiros milênios a.C., marca a evolução das escritas alfabéticas. Eles definiram as cepas, as ramificações, as influências e as injunções que, a partir do sumério-acadiano cuneiforme e, depois, das escritas protossinaíticas, originaram as escritas alfabéticas modernas (grego, eslavo, latim, árabe e seus derivados, hebraico, amárico)[18].

As escritas alfabéticas aparecem no Oriente Próximo no decorrer do II milênio a.C.: inscrições protossinaíticas e protocananeias constituem as suas formas mais remotamente atestadas. O alfabeto dito de Ugarit, em uso a partir do século XIV ou XIII, é sem dúvida o mais antigo alfabeto completo: utiliza signos cuneiformes, mas numa base alfabética (cada signo ou letra apresenta uma consoante) e não mais silábica (como ocorre em certas línguas escritas oriundas do sumério, como o acadiano); as letras são igualmente dispostas numa ordem convencional. Segue-se o alfabeto fenício (cerca de 1000 a.C.), amplamente difundido pelo comércio mediterrâneo, matriz das escritas semíticas (como o aramaico) e das línguas indo-europeias: essa extensão do princípio alfabético acompanha-se também do retrocesso e, depois, do desaparecimento da escrita cuneiforme.

18. Pode-se encontrar uma síntese em Andrew Robinson, *The Story of Writing*, London, Thames and Hudson, 1995. Ver também *L'Écriture et la Psychologie des Peuples*, Paris, Armand Colin, 1963.

Constituem-se então, de um lado, os alfabetos consonânticos (aramaico, hebraico, nabateu, siríaco e, posteriormente, árabe) e, de outro, os alfabetos vocálicos. Para o hebraico, o mais antigo testemunho arqueológico conhecido é a tabuleta de argila de Gezer (século X a.C.), descoberta no início do século XX[19]. No século VI a.C. aparece a escrita hebraica quadrada, que exibe uma notável estabilidade gráfica até os nossos dias (22 signos que se escrevem da direita para a esquerda).

O alfabeto árabe, atestado desde o começo do século V a.C., deriva igualmente do aramaico, mas seguindo um itinerário que ainda não foi reconstituído. As quatro primeiras letras da disposição convencional das letras árabes estão na origem do termo *abjad*, largamente empregado para designar os alfabetos consonânticos. A escrita e o *abjad* árabes deviam conhecer uma grande diversidade de empregos: graças à expansão do Islã, eles serão adotados por línguas não semíticas (africanas, indianas, turca, iraniana, berbere...), com algumas adaptações (adição de pontos e de signos diacríticos para anotar novos valores fonéticos). No bojo da língua árabe, a partir do século XII d.C., com a islamização da sociedade e o desenvolvimento do escrito religioso, aparecem também sinais diacríticos destinados a eliminar as ambiguidades de interpretação e a "fixar" a leitura do Corão. O til e os pontos que completam, na escrita corânica, o alfabeto consonântico inicial tendem assim a fazer dele um alfabeto completo. Esses elementos, inexistentes na escrita profana, vão também alimentar um prodigioso desenvolvimento das práticas caligráficas, assaz excepcional no mundo das escritas alfabéticas. Saliente-se ainda que o árabe continuará sendo uma escrita monocameral, vale dizer, estranha às noções de maiúscula e minúscula. O árabe, em particular, adquiriu com a revelação do Islã uma singularidade – não linguística, mas cultural – determinante para o estatuto da sua escrita e dos seus livros.

O árabe é a língua nativa do *corpus* textual básico da religião islâmica: foi nessa língua que o Corão se revelou a Maomé, no princípio do século VII, por intermédio do Arcanjo Gabriel. O Corão – a palavra vem do verbo *ler* – é, pois, a forma concreta, materializada pela escrita, das próprias palavras de Deus. "Lê! Teu Senhor é o Mais Generoso, Ele instruiu o homem por meio do cálamo, instruiu-o a respeito daquilo que não sabia [...]": essa surata em particular (96, versículos 3-5) exprime a um tempo, para o muçulmano, a injunção da escrita, sua origem divina e a preferência absoluta pelo gesto manuscrito (o Islã se recusará por longo tempo a recorrer às artes mecânicas, especialmente à imprensa, para a reprodução dos seus textos).

Os alfabetos vocálicos, por sua vez, anotam igualmente as vogais como signos completos. O alfabeto grego, derivado do fenício por volta de 800 a.C., é o primeiro a fazê-lo; sua escrita evolui inicialmente da direita para a esquerda, depois em bustrofédon e por fim da esquerda para a direita. A escrita alfabética do grego é a matriz dos alfabetos copta e cirílico – mas, cumpre destacar, sua variante ocidental (o alfabeto eubeu) é adotada na Península Italiana pelos etruscos e depois pelos povos itálicos (vênetos, sa-

19. Calendário de trabalhos agrícolas que correspondia provavelmente a um ano letivo. Descoberta em 1908, a tabuleta de Gezer encontra-se hoje no Museu Arqueológico de Istambul (Robert W. Suder, *Hebrew Inscriptions, a Classified Bibliography*, Selinsgrove, Susquehanna University Press, 1984, pp. 31-34).

binos, oscos, latinos...). Nasce assim a variedade latina do alfabeto, a partir do século IV a.C., que vai desenvolver algumas adaptações – introdução do G, eliminação das letras X, Y e Z (que serão reintroduzidas mais tarde, a partir da era cristã) – e depois algumas modificações gráficas para as quais os homens ligados ao livro, especialmente a partir do fim da Idade Média, contribuíram significativamente (dissimilação I/J e U/V, recurso à cedilha e a sinais diacríticos para várias línguas vernáculas).

Vejamos agora as características mais relevantes da difusão do princípio alfabético a partir do grego e/ou do latim.

Desenvolvido a partir do grego, o alfabeto copta é introduzido pelos cristãos do Egito no século IV para traduzir a Bíblia e tendo em mira a liturgia. Assiste-se aqui a um duplo processo de apropriação (de uma escrita alógena destinada a um uso "religioso" novo e permitindo a expansão de uma nova fé) e indigenização (estabelecimento de formas autônomas do alfabeto). Pode-se observar um processo análogo no século IX, quando os irmãos gregos Cirilo e Metódio, juntamente com seus discípulos, buscando servir aos esforços de evangelização na Europa Central, desenvolvem o alfabeto glagolítico para anotar as línguas eslavas. Quanto ao armênio, a distância em relação ao alfabeto grego que o inspirou foi maior, inclusive no plano estritamente gráfico; ele foi desenvolvido nos primeiros anos do século V pelo monge Mesrobes Mastósio visando anotar a língua e, sobretudo, assegurar a difusão dos Evangelhos. Essa iniciativa está na origem imediata de um intenso movimento de produção literária no qual sobressaem os padres Moisés de Corena, Eliseu (Yeghish) e Lázaro de Parpi, que compõem o repertório da Antiguidade armênia. Na esteira da invenção atribuída a Mesrobes Mastósio elabora-se assim uma vasta literatura teológica, homilética, exegética ou doutrinal, com destaque para textos traduzidos do siríaco ou do grego entre os séculos V e VII[20].

A escrita alfabética latina é hoje, em todo o mundo, o sistema que conheceu maior difusão em decorrência da conjunção de fenômenos de ordens diversas: desenvolvimento ao redor de toda a bacia mediterrânea e na Europa do Norte, no rastro da expansão política de Roma e, em seguida, do cristianismo; adaptabilidade linguística no momento da diversificação das línguas vernaculares; desenvolvimento da tipografia na Europa Ocidental; generalização da transliteração associada às empresas missionárias e à colonização... No plano formal, antes mesmo da individualização das línguas europeias, assiste-se a uma evolução gráfica do latim escrito, que se efetua a partir dos dois principais tipos de escrita do latim antigo: as escritas epigráficas e monumentais de um lado, as escritas cursivas de outro (que se libertam da lentidão imposta pelas maiúsculas mediante ligaturas que poupam à mão a necessidade de levantar-se entre uma letra e outra). Dentre as primeiras, cabe lembrar a maiúscula rústica (*rustica*, a partir do século I a.C.) e a maiúscula quadrada (*quadrata*, século IV). As segundas, empregadas em documentos (comércio, correspondência, administração, escritos do cotidiano), estão na origem das

20. Jean-Pierre Mahé, "Connaître la Sagesse: Le Programme des Anciens Traducteurs Arméniens", em *Arménie entre Orient et Occident: Trois Mille Ans de Civilisation* [Exposition, Paris, Bibliothèque Nationale de France, 12 juin-20 octobre 1996], org. Raymond H. Kévorkian, Paris, BnF, 1996, pp. 40-61.

minúsculas. Uma nova forma oriunda das maiúsculas apareceu no século III, a uncial, que adota um traçado mais curvilíneo.

É a partir desse patrimônio paleográfico que aparecem na Alta Idade Média, com o declínio de Roma (século V), escritas "nacionais" desse alfabeto e dessa língua latina única, empregadas ora para a produção documental (autos, forais...), ora para a produção livresca: escrita merovíngia num território que corresponde à França, semiuncial ou insular nas ilhas da Irlanda e da Inglaterra (século VII), visigótica na Espanha, beneventina na Itália central e meridional (século VIII).

Entretanto, nos confins setentrionais de uma Europa que adotou o alfabeto latino, assiste-se também à formação de alfabetos singulares, cujos modos de derivação (a partir do grego ou do latim?) ainda não estão perfeitamente elucidados: a escrita rúnica (*futhark*) se desenvolve pontualmente no mundo escandinavo e germânico, e depois nas Ilhas Britânicas, permanecendo em uso durante um tempo relativamente longo, já que os testemunhos conservados remontam ao século I e são particularmente abundantes entre os séculos IX e XI. Na Irlanda, o alfabeto dito ogâmico, constituído de vinte letras, aparece no século IV e é encontrado num *corpus* conservado com cerca de quatrocentas inscrições. A forma gráfica das letras desses alfabetos (traços verticais ou oblíquos, nenhuma ou poucas curvas) se explica pela natureza dos suportes originais sobre os quais elas eram, não traçadas, mas incisadas: couro, metal, madeira ou pedra. Mas foram também utilizadas, num contexto livresco, para produzir manuscritos.

A forma do signo: abstração linguística e intenção caligráfica

É evidente que as escritas alfabéticas são as mais abstratas: cada um dos seus signos anota somente um som, e ainda assim de maneira convencional, não havendo sequer um fragmento ou eco distante do que a língua traduz de conceitual ou de visual. Mas os sistemas de base ideográfica não estão isentos desse processo de abstração que, quase paradoxalmente, impele à caligrafia e mais amplamente à ornamentação do signo. A escrita, nas suas diferentes formas e manifestações (documento privado, livro, invocação religiosa, inscrição pública...), já não é apenas o instrumento de uma necessidade (contábil ou administrativa, religiosa ou política) e o produto de uma proficiência técnica; é também uma forma de expressão plástica da sociedade que a emprega. Em algumas sociedades, uma parte importante da produção escrita foi investida de fortes características estéticas que coloca a caligrafia no ápice de uma hierarquia das artes.

Na China, para além de uma evolução formal orientada pela racionalização gráfica (convenções, páginas), o desenvolvimento da tradição caligráfica tende também a reencontrar e a exprimir a representação figurada no interior dos signos. Nas escritas alfabéticas, a prática da escrita leva a reconhecer na letra uma matéria própria, não apenas signo transitivo e convencional, mas também signo visual como pretexto para todos

os embelezamentos e inflexões, além de sua função alfabética. No Ocidente europeu, desde a Antiguidade tardia se dá uma atenção particular à ornamentação das iniciais, matrizes das práticas de iluminura que poderão concernir ao texto e ao manuscrito no seu conjunto e que serão, a partir do século XV, objeto de traduções técnicas com o desenvolvimento da mídia impressa.

Na área de difusão da escrita árabe com a expansão do Islã, assiste-se por outro lado a um excepcional fenômeno de produção caligráfica. A caligrafia é parte integrante da transmissão corânica; sendo as palavras escritas as mesmas que foram ditadas ao Profeta, e com o Islã consolidando uma forte tendência à iconoclastia, o potencial de expressão gráfica concentrou-se unicamente na forma da escrita, inclusive fora do livro manuscrito. Há, pois, um *continuum* caligráfico do manuscrito à arquitetura, passando pelas artes epigráficas, mobiliárias, têxteis, numismáticas etc. A diversificação dos estilos caligráficos é sensível a partir do século VIII. Uma historiografia muito ligada à classificação e à racionalização histórica aplicou-se em singularizá-los retrospectivamente, atribuindo a cada um deles uma genealogia de calígrafos. Os diferentes estilos (*coufique*, *nashki*, *thuluth* etc.) conheceram, evidentemente, variações regionais (Egito fatímida, Andaluzia, mundos persa e otomano...).

Com todas as línguas ou escritas confundidas, a ornamentação do signo individual pela coloração ou pela atribuição de uma forma artística ideal constitui, na verdade, a etapa elementar de uma promoção iconográfica do escrito que implica a letra, mas também a palavra, e poderá referir-se igualmente à frase, à linha, à página e ao livro no seu conjunto. Daí a necessidade de considerar igualmente a maneira como a escrita se organizou, uma vez "paginada", em uma espacialidade que contribui para a sua função de representação. É o que se vê em textos desdobrados no espaço público, como os *Fastos Consulares*, listas cronológicas dos cônsules da Roma republicana cujas inscrições lapidares, encenadas na cidade antiga, funcionavam como calendários de referência; em mapas, inventados para escrever o mundo e cujos métodos foram esboçados e fornecidos por Eratóstenes, no século III a.C., e depois por Ptolomeu, no século II d.C.; em estruturas da informação na forma de arborescência, em especial a árvore de Jessé na iconografia bíblica, que a partir do século XII fornece a genealogia espiritual de Cristo e, depois, de Jessé, pai do rei Davi; em árvores de consanguinidade na literatura jurídica medieval, que expressam a estruturação da sociedade em torno da família e explicitam os graus de parentesco, sua nomenclatura e as proibições que elas determinam; em árvores do conhecimento legadas pelos enciclopedistas Isidoro de Sevilha (século VII), Ivo de Chartres (século XI) ou Francis Bacon (século XVI), que convidam a organizar o saber visualmente, sob a forma de esquemas piramidais ou de ramificações hierarquizadas. Quanto ao caligrama, bem antes de tornar-se uma forma singular da poesia do século XX, ele existe na obra de Símias de Rodes (séculos IV-III a.C.) e é regularmente atestado na literatura medieval.

Nessa história da escrita em sentido amplo, que vai do desenvolvimento dos sistemas gráficos às evoluções paleográficas medievais e modernas e engloba a história da tipografia, observa-se um equilíbrio permanente entre, de um lado, a determinação material e tecnológica (as formas do signo, do texto e, depois, do livro são parcialmente

impostas pelos suportes e pelos instrumentos) e, de outro, iniciativas humanas que podem parecer contraditórias ou decorrem de injunções de ordem vária. Busca-se assim, ao mesmo tempo, a beleza e a eficácia, a solenidade e a economia, a força visual e a racionalidade. Por vezes impuseram-se algumas escolhas que correspondiam também a uma ambição política: a padronização da escrita sigilar chinesa (baseada em caracteres utilizados sobre os sinetes) é um fator voluntarista de unificação territorial no início da Dinastia Qin (século III a.C.); a expansão da minúscula carolina na Europa carolíngia, a partir do século VIII, reunifica a grafia latina após uma fase de eclosão das formas de escrita "nacionais"; a opção irremediável pela tipografia romana na França de Francisco I é também um modo de afastar a letra gótica (*fraktur*).

2
Suportes e formas do livro na bacia mediterrânea

O papiro e o *volumen*

A etimologia da palavra *livro* remete à materialidade do seu suporte. O termo *liber* pertence à botânica e designa o tecido que forma a casca interna de certas árvores e arbustos: a retirada e a transformação desse material permitiram produzir suportes flexíveis (folhas) em diversas culturas escritas muito diferentes através do mundo, sem que seja possível supor processos de transferência tecnológica de uma para outra. No mundo latino, a palavra *liber* é adotada para traduzir o termo grego *biblion*, que significa "livro escrito em papiro", um suporte que se ajusta a essa etimologia botânica. Em seguida ele se impõe e perdura depois que tal suporte se torna anedótico. Assinale-se igualmente, nas línguas germânicas, a possível derivação de *Buch* ou *book* a partir dos termos botânicos *buche* ou *beech* (casca de faia ou de bétula).

O papiro, por sua vez, está na origem da palavra *papel*, mas não é seu ancestral nem de um ponto de vista tecnológico nem de um ponto de vista civilizacional. Os primeiros vestígios da utilização do papiro como suporte da escrita – ou, mais exatamente, da membrana interna fibrosa de sua haste – remontam ao começo do III milênio antes da nossa era (cerca de 2900 a.C.) e são, portanto, pouco posteriores ao desenvolvimento da escrita. A transformação dessa planta particularmente abundante no Delta do Nilo dá origem ao primeiro material vegetal flexível maciçamente utilizado como suporte da escrita no conjunto da bacia mediterrânea (ainda que os climas quentes e secos da África do Norte fossem bem mais favoráveis à sua conservação do que em outros lugares). Ela estabelece as condições para o nascimento do *volumen*, o livro sob a sua forma de rolo com desenrolamento lateral, no qual o texto é copiado em colunas sucessivas e em linhas paralelas ao lado mais largo da superfície[1]. É o suporte natural da cultura escrita das civilizações egípcia, grega e latina entre o III milênio a.C. e os primeiros séculos da era cristã (século IV).

A produção do papiro segundo Varrão e Plínio

A descrição mais antiga e mais exata do processo de transformação do papiro encontra-se no Livro XIII da *História Natural* de Plínio, o Velho (século I). A passagem se insere no contexto de um inventário botânico (XIII, xxx-xxvii) e muito deve, sem dúvida, aos dados reunidos pelo enciclopedista Varrão (116-27 a.C.), uma das principais fontes de Plínio[2]:

> Antes, porém, de deixar o Egito, exporei uma vez mais a natureza do papiro [*papyri natura*], visto como o emprego do papel [*chartae usu*] é essencial para o desenvolvimento da civilização, quando mais não seja para a sua memória. Segundo Varrão, a descoberta do papiro remonta à conquista do Egito por Alexandre Magno e à fundação de Alexandria; antes disso ele não era empregado; começara-se a escrever em folhas de palmeira, depois no *liber* de certas árvores. Em seguida os documentos públicos passaram a ser escritos em rolos de chumbo e os documentos privados em tecidos de linho ou em tabuletas de argila esfregadas com cera. Sabemos, com efeito, segundo Homero [*Ilíada*, VI, 168], que se empregavam tabuletas de argila mesmo antes da Guerra de Troia, numa época em que, segundo ele, a própria terra que produzia o papiro ainda não fazia inteiramente parte do Egito atual [...].

A sequência do texto de Plínio é dedicada à descrição da planta, ao seu meio natural (os pântanos do Egito, principalmente as águas estagnadas deixadas pelas cheias do Nilo) e ao seu uso, dos quais o "papel" é apenas uma das formas. Das raízes se fazem lenhas e diversos utensílios; trançando-se a sua haste na secção triangular característica,

1. O termo *volumen* designa com muita precisão o processo de enrolamento e desenrolamento imposto por um suporte que não se presta facilmente à dobra. É encontrado pontualmente, sobretudo no naturalista Plínio, no século I d.C., o termo *scapus*, oriundo do grego *skâpos* (o "tronco", o "fuste"), que remete à forma externa do rolo.

2. Nossa tradução apoia-se em parte na de A. Ernout para Pline l'Ancien, *Histoire Naturelle, Livre XIII*, Paris, Les Belles Lettres, 1956, pp. 40-46.

constroem-se pequenos barcos; com sua casca (*liber*) fabricam-se velas de embarcação, esteiras, roupas, cobertas e cordas; masca-se até mesmo a haste, crua ou cozida, para lhe saborear o suco. A produção do suporte de escrita se faz em cima de uma mesa inclinada e umedecida; as tiras fibrosas provindas da haste interna são estendidas lado a lado e depois recobertas transversalmente com outras tiras para que o todo forme uma trama resistente. O conjunto é colado e depois socado com malho, prensado e posto a secar. A reunião das folhas assim obtidas (nunca mais de vinte) constitui um rolo (*volumen* ou *scapus*) cuja altura varia entre 16 cm e 50 cm. Plínio testemunha igualmente uma hierarquização do produto em função de qualidades que recebem denominações particulares e determinam usos diferentes.

> Prepara-se o papel dividindo-se o papiro em tiras muito finas, porém o mais largas possível. As tiras de melhor qualidade provêm do centro da haste, vindo em seguida as demais, na ordem de sua posição relativa. Chamava-se outrora *hierática* à qualidade realizada com as tiras internas, que se reservavam para a cópia dos livros sagrados. Mais tarde receberam o nome de *Augusto*, enquanto o de segunda qualidade leva o nome de *Lívia*, sua mulher, de sorte que o *hierático* foi relegado ao terceiro lugar. Logo em seguida vinha o *anfiteátrico*, nome proveniente do lugar de sua fabricação [isto é, perto do anfiteatro de Alexandria]. Um hábil artesão, Fânio, importou-o para Roma e o adelgaçou mediante um meticuloso polimento; de um papel comum fez um papel de primeira qualidade e deu-lhe o seu nome. O papel que não foi retrabalhado desse modo conserva o nome de *anfiteátrico*. Segue-se o *saítico*, fabricado em Sais, onde o papiro medra em abundância, com tipos de pior qualidade. O *teneótico*, cujo nome também deriva de um lugar perto de Alexandria, fabricado com os materiais mais próximos da casca, só se vende por peso devido à falta de qualidade. Quanto ao *emporético*, ou papel comercial, não se presta à escrita e só é empregado para embalar os outros papéis e as mercadorias, donde seu nome de papel dos mercadores. Além desse produto, resta apenas a casca do papiro, semelhante à do junco, da qual só se pode fazer cordas, e ainda assim apenas as que se destinam a ser submergidas.

Diversos modos de acabamento aprimoram a qualidade do produto: Seus desníveis podem ser polidos, mas se, alisado com uma ferramenta de marfim ou de nácar, o papel ficar mais liso e mais brilhante, ele reterá pouca tinta do copista. Algumas variedades são igualmente adaptadas. Ao tempo do imperador Cláudio, chegou-se a considerar o papel de primeira qualidade (o *Augusto*) excessivamente fino, pouco resistente à pressão do cálamo e demasiado transparente; por isso se associou um feixe de tiras de segunda qualidade a uma trama de tiras de primeira.

Em todo caso ele se tornou no mundo romano um produto de primeira necessidade, como testemunha Plínio ao descrever os dispositivos de prevenção de crises: "Sob Tibério, houve tamanha penúria de papel que se designaram senadores para controlar a sua distribuição a fim de evitar a irrupção de desordens".

O *volumen*, unidade editorial

O *volumen* está em pleno uso no mundo grego a partir do século V a.C. De meados do século IV datam os fragmentos do mais antigo exemplar conhecido: o Papiro de Derveni (do nome de uma necrópole da Macedônia), poema órfico em hexâmetros que se encontra hoje no Museu de Arqueologia de Tessalônica, constitui assim o mais antigo "livro", no sentido material do termo, conservado na Europa.

Teoricamente, o *volumen* de papiro com desenrolamento lateral oferece uma superfície contínua e potencialmente ilimitada ao escriba, que nele copia o texto em colunas paralelas e sucessivas. Esse suporte não apresenta as limitações de um espaço visual reduzido, como sucedia com as tabuletas de argila ou de cera e como ocorrerá com a página do *codex*. No entanto, o tamanho do *volumen* de papiro, na Antiguidade greco-romana, é relativamente padronizado e obedece tanto a necessidades práticas (de transporte e de armazenagem) quanto a convenções de calibração das obras. De fato, um rolo raramente podia conter uma obra inteira; por razões de comodidade, ele era limitado em seu comprimento (Plínio considera que podia conter no máximo vinte folhas de papiro, o que equivale a dez ou doze metros). O termo *volumen* vem, pois, a designar uma unidade documental ao mesmo tempo material e textual, ou seja, a seção ou parte de uma obra copiada sobre um único rolo e formando como tal um segmento coerente.

Por exemplo, se a *Ilíada* e a *Odisseia* foram compostas no século IX ou VIII a.C., foi a cópia manuscrita em *volumina* que deu a esse conjunto textual uma estruturação geral e uma certa padronização na sua apresentação, que é testemunhada pelos cerca de seiscentos fragmentos da obra atualmente conservados em papiro. As capitulações (divisões em capítulos) do texto da *Ilíada* são atribuídas ao gramático Zenódoto de Éfeso (*c.* 320-240 a.C.), que foi sobretudo o primeiro bibliotecário da Biblioteca de Alexandria, participando do empreendimento filológico iniciado pelo rei Ptolomeu II Filadelfo, que era ao mesmo tempo de coleta, de edição crítica e de cópia. Quanto à obra de Epicuro, de acordo com as fontes catalográficas, estava contida em trezentos livros, número demasiadamente grande para abranger as obras escritas pelo autor: ele designa simplesmente a quantidade de *volumina* necessários para contê-los. Supõe-se também que esses rolos, compreendendo cada qual uma parte coerente de uma obra de Epicuro, eram em seguida reunidos em grupos de cinco ou dez[3].

O papiro e o *volumen* se difundem em Roma e na sua zona de influência graças às grandes campanhas de conquista do Oriente helênico, e particularmente no tempo das guerras da Macedônia (215-148 a.C.), ao cabo das quais Roma consolida a sua influência sobre o conjunto da bacia mediterrânea. Tendo vencido o rei macedônio Perseu em 168 a.C., o general romano Paulo Emílio apoderou-se da sua biblioteca e transferiu-a para Roma. É justamente nessa época que os grandes textos da literatura latina começam a ser estruturados e divididos em livros, o que traduz, muito provavelmente, o recurso doravante sistemático ao *volumen* como unidade-tipo de cópia e conservação. Esse processo de cópia sobre papiro e de adoção do novo formato livresco concerne tanto às

3. Luciano Canfora, *Conservazione e Perdita dei Testi Classici*, Padova, Antenore, 1974.

obras contemporâneas quanto, retrospectivamente, às do passado. Um dos primeiros grandes textos a serem objeto dessa divisão são os *Anais* do poeta épico Ênio (*c.* 239-*c.* 169 a.C.). A obra daquele que foi tido como o pai da literatura romana conta as origens de Roma e foi considerada a epopeia nacional antes de ser eclipsada pela *Eneida* de Virgílio um século e meio depois.

Encontraram-se também numerosos *volumina* ou fragmentos de *volumina* cujo conteúdo não constituía uma obra literária destinada a circular no mercado, em meio ao público, ou fazer parte de uma biblioteca, mas era antes de natureza administrativa, arquivística ou privada. Tirão, o secretário de Cícero, conservava assim as minutas das cartas de seu amo antes mesmo que ele decidisse transformar parte desse arquivo em obra acabada.

Essa dupla natureza documental do primeiro formato do livro no Ocidente (ao mesmo tempo unidade material e segmento textual), assim como a tendência dos operadores de cópia (os escribas) e de conservação (os bibliotecários) a manipular entidades padronizadas, explica não apenas os modos de articulação das obras, mas também as perdas ocasionais decorrentes da transferência de suporte: no momento em que se passou do *volumen* ao *codex*, o novo "formato", mais econômico do ponto de vista da gestão do volume textual, parece ter contido o equivalente a cinco *volumina*, podendo as perdas, portanto, corresponder a segmentos de cinco livros (por exemplo, os livros VI a X da *Biblioteca Histórica* de Diodoro da Sicília).

Fabricação e representação do livro na Antiguidade greco-romana

O conhecimento dos instrumentos da escrita da Antiguidade nos vem em parte da *Antologia Palatina* (vasto *corpus* poético grego que compreende obras da Grécia clássica ao período bizantino, ou seja, do século V a.C. ao século V da nossa era) e representações figuradas pompeanas (hoje no Museu de Arqueologia Nacional de Nápoles). Citemos o *scalprum*, canivete que servia para cortar e depois para afiar regularmente o *cálamo*, principal instrumento do copista, formado por uma secção de haste do caniço e que se emprega indistintamente sobre o papiro ou sobre outros suportes então raros, como o pergaminho. Um disco de chumbo (por vezes chamado *léia*) servia para traçar as linhas retas sobre o suporte e para limitar as margens das colunas, deixando no papiro uma impressão em espaço vazio e um leve rastro de sombra; o compasso era utilizado para determinar os espaços geométricos, divisões iguais destinadas a receber as colunas de texto; a pedra-pomes era empregada para alisar o suporte e também para suavizar o cálamo.

Para a produção dos *volumina* mais luxuosos, dos quais encontramos uma evocação no poeta Catulo (século I a.C.) e nos *Epigramas* de Marcial (século I d.C.), emprega-se o papiro mais nobre, aquela *charta regia* proveniente, sem dúvida, mais das manufaturas realengas do Egito que dos produtores privados, e que se denominará em Roma, a partir do século I, *charta augustea* (*cf. supra*, p. 49). A superfície é nivelada com disco de chumbo e preventivamente esfregada com óleo de cedro (repelente para os insetos), que lhe confere um aspecto geralmente amarelado. Uma haste de madeira ou de osso, o *umbilicus*, é fixada na extremidade direita do *volumen* para facilitar o seu enrolamento.

É possível que dois umbigos, um à direita, outro à esquerda, sejam aplicados ao *volumen*, o que permite ao usuário, na progressão de sua leitura, desenrolá-lo com a ajuda do *umbilicus* da direita e enrolá-lo no mesmo ritmo com o da esquerda.

O *index*, ou *titulus*, designa em Roma a etiqueta que podia ser fixada no *umbilicus*: ele faz as vezes, aproximadamente, de "prefácio", de "título" (ou mesmo de "*set* de metadados"!). É o equivalente latino do grego *pinakes* (πίνακες), que designava de maneira muito concreta, nas bibliotecas gregas, os pequenos painéis fixados diante de cada compartimento de *volumina* e compondo a sinalética da coleção física. O termo designa também o inventário concebido por Calímaco (*c.* 305-*c.* 240 a.C.) para a Biblioteca de Alexandria, que representa a mais antiga e mais vasta tentativa de catálogo exaustivo de uma coleção de livros no mundo grego.

O *volumen* conhece também um condicionamento exterior análogo àquilo que virá a ser a encadernação do *codex*: a *membrana* é uma folha de pergaminho colada no começo do *volumen* que permite embrulhar o rolo depois que ele é fechado. O termo criou algumas confusões na interpretação dos textos, ainda que o uso do pergaminho como suporte menos luxuoso já fosse conhecido em Roma. A *membrana* costuma ser designada com o termo *paenula* ("casaco"). Um pequeno conjunto de *volumina* pode também, quando precisa ser deslocado, encontrar lugar em caixas ou pequenos cofres (*scrinium* retangular ou *capsa* cilíndrica).

Luxo, abundância excessiva, gosto da ostentação, emprego de materiais preciosos para a cópia e o condicionamento dos *volumina* provocaram, desde a Antiguidade, uma crítica do fenômeno bibliofílico. Assim, alguns autores latinos ridicularizaram o que consideravam como uma prática pervertida do livro, que privilegiava a acumulação em detrimento da seleção, a aparência, o luxo e a ostentação em detrimento da qualidade ou sabedoria do conteúdo. Essa crítica principia pelo menos no século I da nossa era com Petrônio, que fez da personagem Trimalquião um riquíssimo colecionador de livros (*Satiricon*), e com Sêneca, que fustigou os particulares, tão ignorantes quanto presunçosos, que acumulam volumes com o único desígnio de ornamentar as suas casas (*Da Tranquilidade da Alma*, IX, 4-7). O tratado do retórico Luciano de Samósata, *Contra um Bibliômano Ignorante*, escrito no século II, enriquece ainda mais esse repertório moral contra os usos indignos do livro, em relação aos quais os humanistas, a partir de Petrarca no século XIV, reativarão uma série de lugares-comuns.

O *volumen*, como forma a um tempo corriqueira e emblemática do livro no mundo romano, encontrou lugar em numerosas representações esculpidas, especialmente em sarcófagos[4]. A mais célebre, sem dúvida, figurando uma biblioteca, foi descoberta em Neumagen, à beira do rio Mosel, perto da colônia romana de Trier. O sarcófago (século III) está hoje perdido, mas é conhecido através de uma gravura do século XVII (Ilustração 3).

4. Theodor Birt, *Die Buchrolle in der Kunst. Archäologisch-antiquarische Untersuchungen zum antiken Buchwesen*, Leipzig, Teubner, 1907.

Outros suportes do livro no mundo greco-romano

A difusão do papiro e do *volumen* em Roma não acarreta o desaparecimento dos suportes de escrita preexistentes, a começar das tabuletas de cera (*pugillares*). São placas de madeira, das quais se atestam vários formatos (de 10 cm a 30 cm de altura aproximadamente), recobertas com uma película de cera sobre a qual se escrevia com a ajuda de um estilete (*stilus*). Seu emprego é amplamente documentado pelas fontes escritas e por descobertas arqueológicas efetuadas em Pompeia e Herculano, mas também no Oriente Próximo, no Egito e na Transilvânia. A forma mais simples é a do díptico, que articula duas placas de dimensões iguais; estas, no entanto, podem também compor trípticos ou polípticos ou até mesmo serem "encadernadas" para compor "volumes" que já então imitam a forma do *codex*. Em Roma, as tabuletas de cera não se limitam aos usos contábeis e escolares (como parece ocorrer na Antiguidade tardia e na Idade Média), visto serem também o suporte de obras literárias, filosóficas ou historiográficas.

Importantes descobertas feitas no último terço do século XX mostram igualmente que se empregava a madeira, cuja casca interna (*liber*) era frequentemente utilizada, muito mais largamente como suporte direto da escrita do que se poderia imaginar, em particular para a administração e a correspondência, tanto da chancelaria imperial quanto das guarnições postadas ao longo do *limes*. Nas folhas de *liber* de tília o imperador Cômodo (161-192 d.C.) – que fazia do expurgo político um instrumento de governo – anotava o nome dos senadores que pretendia mandar executar, conta o historiador Herodiano[5]. De maneira geral elas são designadas pelo termo *tiliae*, que remete botanicamente à tília. No sítio ocupado pela guarnição de Vindolanda, um forte do norte da Inglaterra situado nas proximidades da Muralha de Adriano, conservou-se, graças a condições geológicas excepcionais, um eloquente conjunto de tabuletas datadas da virada do século I para o II da nossa era, composto de escritos administrativos e contábeis, ensaios de escrita, desenhos e correspondências entre os soldados e suas famílias. São várias centenas de tabuletas descobertas a partir de 1973 e hoje conservadas no British Museum. Esse *corpus* compreende tabuletas esfregadas com cera, mas sobretudo um número bem mais importante de folhas de madeira recobertas com escrita a tinta as quais, antes dessa descoberta, eram consideradas raríssimas. Seu uso era sem dúvida muito mais difundido do que as fontes fazem supor, e pelo menos nas províncias do Norte e do Oeste era esse o principal suporte alternativo ao papiro, que nesses territórios, já bem distantes das zonas de produção, deparava com condições de conservação pouco favoráveis[6]. Observa-se aí uma certa hierarquia que faz da superfície de madeira o suporte padrão para a escrita de cartas e documentos efêmeros ou de relevância secundária, e que reserva as tabuletas de cera, mais pesadas, mais onerosas e mais duradouras, para os documentos mais importantes – juramentos, contratos, casamentos etc.

5. Herodiano, *História dos Imperadores Romanos*, I, 17, 1.

6. Robert Marichal, "Découverte de Tabletes de Bois Écrites à l'Encre à Vindolanda (Northumberland)", *Journal des Savants*, n. 2, pp. 113-120, 1975; Alan Bowman e David Thomas, *The Vindolanda Writing-Tablets*, London, British Museum Press, depois Cambridge, CUP, 1994-2019.

As tabuletas de Vindolanda são escritas em "folhas" muito finas (de 0,25 mm a 2 mm de espessura), de um tipo de madeira que não é a tília, como na bacia mediterrânea, mas antes o amieiro ou a bétula. São anopistógrafas (apenas uma face é coberta de escrita) e quase sempre dobradas em forma de acordeão. Muitas tabuletas são por vezes ligadas por meio de orifícios e de fios, que compunham assim tiras verticais dobráveis como um para-vento. O conjunto, uma vez dobrado, tinha a forma quadrangular que será a do *codex* e reunia diversos cadernos; uma vez aberto, podia ser desenrolado não como um *volumen*, mas como se fará com o *rotulus*: de cima para baixo.

Feitas de madeira, as *tilliae* eram quase tão finas e leves quanto o papiro e relativamente flexíveis para poderem ser dobradas. Por isso se hesita, para qualificá-las, entre as noções de tabuleta e folha. Em todo caso, constituíam em Roma o suporte ideal do escrito corrente e cotidiano; eram de fabricação mais fácil, menos dispendiosas e menos volumosas que o *volumen* de papiro, a tabuleta de cera ou os cadernos de pergaminho. Porque estes últimos, contrariamente a uma ideia admitida com demasiada facilidade pela história do livro ocidental, já existiam no tempo de Cícero. Trata-se dos antepassados diretos dos grandes *codices* que se impuseram a partir dos séculos III e IV como a forma padrão do livro ocidental.

O pergaminho e o *codex*

Códices anteriores aos volumes?

O pergaminho, mas também o *codex* como forma livresca, existiu em Roma, portanto, bem antes do início da era cristã. O *codex* é, com efeito, a forma de livro mais antiga da Península Itálica. Varrão, no seu *Da Vida do Povo Romano* (século I a.C.), preciosa história cultural e social da Roma monárquica e republicana, lembra que o termo designa tradicionalmente um número significativo de tabuletas ligadas ou articuladas entre si. Suplantado pelo *volumen* de origem grega que se tornou a forma por excelência dos objetos livrescos, o *codex* sobreviveu nos usos administrativos, nas práticas contábeis e arquivísticas, o que lhe permitirá reimpor-se, porém dessa vez mais sistematicamente associado ao pergaminho como suporte, no início da era cristã.

Consignam-se de preferência em *codices* as contas e as listas de dívidas, os livros de censo (registro dos cidadãos e de seus bens segundo as cinco classes da sociedade). Conhecem-se também livros na forma de *codex* nos quais o suporte é de natureza têxtil, a saber, uma tira de tecido de linho dobrada em forma de acordeão, onde cada dobra determina uma página destinada a receber a escrita; tal era o formato dos *libri lintei*, usados na Península ao tempo dos etruscos e até na Roma imperial. Um livro desse formato foi conservado graças ao seu reaproveitamento sob a forma de pequenas tiras que envolviam uma múmia encontrada no Egito (hoje conservada no Museu de Zagreb): o texto, um calendário religioso em língua etrusca, foi copiado, provavelmente no século III a.C., em colunas sucessivas sobre "folhas duplas" de linho ligadas

entre si; o livro, portanto, era compulsado por folheamento e não por desenrolamento. Os "livros" usados para consignar os anais da República romana, e depois as *res gestae* dos imperadores, que se conservavam na Biblioteca do Fórum de Trajano, parecem também haver adotado essa forma. Esses "livros dobrados" sob a forma quadrangular dos *codices*, cujo conteúdo podia ser copiado em folhas duplas de pergaminho, de tecido e até de papiro ou de *liber*, aparecem na decoração de sarcófagos etruscos e romanos (Ilustração 4).

O pergaminho e os móveis políticos de sua difusão

Plínio, o Velho, que se apoia no enciclopedista Varrão, deu na sua *História Natural* (XIII, XXII, 69-70), a respeito do surgimento do pergaminho na bacia mediterrânea, uma explicação tão célebre quanto a sua descrição do papiro: "Segundo Varrão, quando Ptolomeu e Eumênio quiseram emular as suas bibliotecas e o primeiro proibiu a exportação do papiro, inventou-se em Pérgamo o pergaminho"[7]. Essa concorrência entre o faraó Ptolomeu Epifânio (205-182 a.C.) e o rei de Pérgamo Eumênio II (197-159 a.C.) impôs, assim, uma explicação de ordem política, e a cidade de Pérgamo forneceu o termo – *pergamon*, em latim *pergamena*, em francês *parchemin* [pergaminho] – que passará a designar uma pele animal preparada para receber um texto copiado a tinta.

De fato, o rei Eumênio, representante da dinastia dos Atálidas, mandara constituir em sua capital uma biblioteca à altura de rivalizar com a de Alexandria. A vontade de se libertar do mercado do papiro, dominado pelo Egito, ou então a intenção deste de contrapor-se à "política cultural" do rei Eumênio limitando as exportações de papiro teria levado os letrados e os escribas de Pérgamo a generalizar um suporte alternativo tão eficaz quanto o papiro. Daí o recurso à pele animal e o desenvolvimento de uma preparação diferente da utilizada pela manufatura do couro (que supõe um curtimento, processo químico que confere à pele um aumento de espessura). O fazer depender a descoberta do material e da técnica dos dois grandes centros de cultura do mundo helenístico, Pérgamo e Alexandria, está ligado, evidentemente, a uma ideologia e a uma facilidade historiográfica que reforçavam, além do mais, a importância de cada uma das duas bibliotecas dinásticas. De fato, se é possível que uma decisão política tenha contribuído para o desenvolvimento da produção de pergaminho, deve-se, entretanto, reconhecer que ela não explica a sua invenção: o emprego da pele animal não curtida é largamente atestado, nessa época, na parte oriental da bacia mediterrânea, e isso pelo menos desde o século V a.C.

A substituição do *volumen* pelo *codex*

A partir do século II d.C., o uso do *volumen* está em regressão e a norma livresca que se impõe pouco a pouco baseia-se na associação do *codex* com o pergaminho. Diversos

7. Pline l'Ancien, *Histoire Naturelle...*, *op. cit.*, pp. 40-46.

fatores explicam esse processo. O emprego do pergaminho, mais modesto, afigura-se natural no momento em que se consolidam, com o cristianismo, novos leitores pertencentes a classes sociais que até então não tinham acesso à cultura escrita. Com o acesso ao saber livresco, e desenvolvendo uma prática da escritura e da leitura que vai além das suas atividades contábeis, administrativas e mercantis, esses novos leitores manifestam uma predileção contínua pelo único suporte que haviam manipulado até então[8]. Ao mesmo tempo, assiste-se no mundo letrado a um amplo processo de transferência dos textos antigos que se efetua na Europa Ocidental ao longo da Antiguidade tardia. O *codex*, constituído de cadernos de pele animal, pode ser fabricado em dimensões muito variáveis e permite a elaboração de pequenos formatos facilmente transportáveis, adaptados a uma leitura libertada da biblioteca e de certas necessidades de conforto. Cumpre não subestimar, ademais, ao lado dessas explicações culturais, a relevância das injunções econômicas: a produção e o abastecimento de pergaminho, *a priori* universalmente disponível, são menos tributários de uma geografia e de redes de produção que explicam o alto preço do papiro. Especialmente a partir do século III, a crise de um mundo romano que vai perdendo a sua unidade acarreta uma redução das trocas e uma compartimentação econômica crescentes. O recurso a uma produção local se vê assim favorecido, visto como a aclimatação da cultura do papiro não é concebível fora das suas bacias históricas (Egito, pântanos da Etiópia, da África do Norte e do Oriente Próximo)[9].

O princípio do *codex* consiste em dobrar um suporte flexível mais ou menos retangular para com ele formar um caderno e, se necessário, juntar vários cadernos entre si. Assim, dada a unidade material inicial do suporte (uma pele de ovelha ou de cabra, mais tarde uma folha provinda de uma forma de papel de dimensões precisas), do número de dobras que se determinou (uma, duas, três...) dependerão o tamanho do livro e as dimensões da superfície reservada ao escriba em cada lado da folha (página). Essa restrição material introduz de modo duradouro a noção de *formato* que conhecemos e que será perenizada pela produção manuscrita medieval e, depois, pela invenção tipográfica no século XV. Sem entrar, por enquanto, em detalhes codicológicos (*cf. infra*, p. 127), considera-se antes de tudo o número de dobras imposto a uma pele: uma pele dobrada uma vez dará um bifólio (duas folhas ou quatro páginas) e determinará o formato *in-folio*; uma pele dobrada duas vezes dará dois bifólios no formato *in-quarto* etc. A superfície de escrita fica, pois, limitada ao mesmo tempo naturalmente, pelas dimensões da pele do animal, e artificialmente, pela escolha do formato, determinado em função de convenções culturais (tipo de texto, usos etc.). Uma mesma pele, dadas as restrições da dobradura e da costura, permite geralmente realizar até oito bifólios, ou seja, um caderno de dezesseis fólios.

O *codex* apresenta geralmente o fato revolucionário de seu suporte predileto oferecer a possibilidade de escrever dos dois lados da superfície (ainda que existam

8. Guglielmo Cavallo, *Libri, Editori e Pubblico nel Mondo Antico*, Roma, Bari, Laterza, 1975, pp. 105-107; "Libro e Cultura Scritta", em *Storia di Roma*, org. Arnaldo Momigliano.

9. Sua escritura foi decerto introduzida na Sicília, mas teve curta duração: ver Naphtali Lewis, *L'Industrie du Papyrus dans l'Égypte Gréco-romaine*, Paris, Rodstein, 1934, p. 22.

testemunhos de papiros reutilizados, por economia, para serem escritos no verso); a "página" faz assim o seu aparecimento, e um novo espaço visual, que associa o verso de uma folha e a frente da página seguinte, constitui doravante o contexto elementar da formatação e da recepção dos textos.

O pergaminho se presta também à reutilização. Um texto antigo, tornado caduco, inútil ou ilegível, mas cujo suporte é precioso em época de penúria, pode ser apagado (*rasura*) a fim de deixar o lugar para outro texto. Assim se produz um palimpsesto (do grego *palin*, "de novo", e *psân,* "raspar"). Porém a tinta e seus taninos deixaram um traço na matéria do suporte que os pesquisadores poderão fazer reaparecer, seja por reativos químicos desastrosos para a conservação (ácido gálico, tingimento de Gioberti), ou ainda por meios ópticos (irradiação ultravioleta).

O livro é doravante um objeto que se atravessa pelo folheamento (de maneira sequencial com o indicador, contínua com o polegar), e não mais um objeto que se desenrola. Mais facilmente que o *volumen*, que impõe a linearidade do seu desenrolamento, o *codex* possibilita vaivéns, saltos, a confrontação de páginas não contíguas; noutras palavras, permite um acesso ao texto não mais apenas contínuo, mas também seletivo, descontínuo, "discreto", para empregar um termo da informática documental. Possibilidade de acesso que será reforçada com a introdução dos dispositivos de indexação e de localização digital (capitulação, foliação, paginação).

Um primeiro testemunho textual do uso do *codex* e de suas folhas de pergaminho para a cópia de uma obra literária encontra-se no poeta Marcial, por volta de 90 d.C.: ele cogita "publicar" os seus *Epigramas* sob essa forma, embora reconheça no *volumen* um prestígio maior[10]. Ainda emprega o termo *pugillares*, tradicionalmente utilizado para designar as tabuletas de cera unidas, associando-o ao novo suporte: *pugillares membranei*. Mas, se a palavra *codex* está ausente, sua realidade é claramente designada. A novidade refere-se a esse projeto de "edição" literária em uma forma da qual Marcial encarece o aspecto leve, prático, "de bolso", e que se pode segurar com uma só mão, ao contrário dos pesados *volumina*.

Desde o século II assiste-se a uma primeira fase da "recuperação" pela cópia, sobre o novo suporte, dos textos destinados ao público intelectual e culto, processo que se acelera a partir dos séculos III e IV, estende-se ao conjunto da bacia mediterrânea e dirige-se ao essencial do *corpus* médico, literário ou filosófico clássico que estava tradicionalmente disponível sob a forma de *volumina*. Esse primeiro movimento maciço da transferência de material de um patrimônio textual ocidental foi um fator de transmissão, é certo, mas foi também, como se viu, uma ocasião de perdas. O novo padrão livresco acolhe a ilustração, sendo a planicidade da página mais propícia que os rolos às aplicações de cor e à conservação da matéria pictórica. A Antiguidade tardia transmitiu-nos alguns raros manuscritos com pinturas, tanto gregos quanto romanos, que se tornaram famosos. Citemos o Virgílio do Vaticano[11] – proveniente de um ateliê

10. Marciano, *Epigramas*, I, 2; XIV, 184, 186, 188, 190.

11. Roma, Biblioteca Apostólica do Vaticano, *cod. lat.* 3225.

romano do fim do século IV que produziu luxuosos volumes, provavelmente em série, para uma clientela de ricos amadores pertencentes à aristocracia (Ilustração 5) – e, na esfera da medicina, o Dioscórides de Viena (Ilustração 7b)[12], obra-prima da iluminura bizantina realizada nos primeiros anos do século VI e que talvez tenha sido uma encomenda imperial.

As comunidades cristãs se apropriaram precocemente do *codex*, e sem dúvida é esta preferência exclusiva que determina a irreversibilidade do fenômeno. A institucionalização da Igreja a partir do século IV confirma esse processo e acarreta uma relativa padronização formal: se antes os livros dos cristãos eram de uma grande diversidade em termos de dimensões e de relação altura/largura, fixa-se então um certo cânone para o texto bíblico, a favor de um formato a princípio quadrado e depois retangular que se revelará mais adaptado à realização da decoração exterior (placas de marfim, ornamentação metálica da capa das encadernações). A frequência de uma cópia em colunas permanecerá como uma herança dos hábitos do *volumen*.

A adoção do *codex* em pergaminho pelos primeiros cristãos afirma-se enfim em todo a orla mediterrânea: é o suporte das bíblias etíopes copiadas em língua ge'ez e na escrita amárica (oriunda do hebraico, mas escrita da esquerda para a direita). Os mais antigos evangeliários etíopes conhecidos provêm do Mosteiro de Abba Garima, e datações recentes permitem hoje supor que um dos volumes poderia ter sido realizado no começo do século VI, portanto muito pouco tempo após a chegada à Etiópia do evangelizador Abba Garima (fim do século V).

Deve-se ter presente que, se em virtude desse processo geral de transição o pergaminho substitui maciçamente o papiro, mesmo assim este permanece em uso até o século VIII nas chancelarias imperiais e pontificais, ligados a um certo tradicionalismo e a um suporte considerado mais nobre[13]. O pergaminho, por sua vez, não se destina exclusivamente ao *codex*, já que é usado também, sob a forma de folhas isoladas, para a elaboração de documentos administrativos e a confecção de rolos. Em todo caso, procedente de couros de ovelha, de cabra ou de vitela, ele vai constituir na Europa Ocidental, do século VIII ao XIII, o suporte preponderante tanto do escrito documental quanto do livresco.

A resistência real e simbólica do rolo

Algumas formas de *volumen* ainda persistem. Os judeus, por exemplo, conservam uma preferência pelo rolo com desdobramento lateral e a cópia do texto em colunas sucessivas, configuração privilegiada para o Pentateuco ou a Torá. Na Europa medieval e no começo dos tempos modernos, não é raro encontrar livros sob a forma de rolos de pergaminho ou de papel, mas com desenrolamento vertical, com o texto copiado em linhas paralelas ao lado mais estreito, e não em colunas transversais como no *volumen* antigo. É o *rotulus*, constituído por folhas de pergaminho costuradas de ponta a ponta e

12. Wien, Österreichische Nationalbibliothek, Cod. Md. Gr. 1.

13. Os usos se rarefazem em seguida, mas são pontualmente atestados até o século XI.

geralmente escritas de um só lado, forma adotada para numerosos usos administrativos: registros de contas, rótulos (o próprio termo, em seu sentido diplomático, provém de *rotulus*) de autos ou de procedimentos. Muitas vezes, para garantir a autenticidade e a unidade do *rotulus* e com o fim de evitar a sua falsificação, os copistas ou escriturários aporão a sua assinatura nas costuras (Ilustração 6).

Outro *corpus* relativamente unificado é o do rolo mortuário (do latim *rotulae mortuorum*), documento ligado ao desenvolvimento das comunidades monásticas, atestado desde o século VIII e que sobreviveu durante toda a Idade Média ou, mesmo, para algumas regiões (Baviera), até o século XVIII. Conservam-se cerca de 350 rolos desse tipo do século X ao XVI, cabendo notar que o mais longo deles alcança trinta metros de comprimento[14]. A elaboração do rolo começa por ocasião do falecimento de uma personagem, geralmente um clérigo, e se destina a circular. No alto figura uma participação (a "encíclica", que pode ser acompanhada por uma pintura) mencionando um ou vários mortos; a sequência é copiada em cada uma das igrejas por onde o rolo circula, em que um aviso de recepção integra preces para o ou os mortos. Alguns rolos atravessaram assim toda a Europa, às vezes graças a viagens que duravam vários anos, e nisso constituíram eficazes vetores de informação. Associados ao dogma da comunhão dos santos, segundo o qual existe um laço místico entre vivos e mortos, eles permitiam também afirmar um vínculo com uma comunidade[15]. Os mosteiros beneditinos ou as comunidades de cônegos regulares foram particularmente ativos na circulação desses livros-rolos dos mortos, cuja prática era atestada na Inglaterra, na região germânica e na França do Norte; em compensação eles foram raros na Itália e estiveram ausentes na Península Ibérica.

A forma do rolo será igualmente adotada por alguns documentos historiográficos, em especial as crônicas universais, onde o conteúdo cronológico está dinamicamente associado ao desenrolamento vertical. O mais longo rolo conhecido (setenta metros) se encontra hoje conservado na Bibliothèque Sainte-Geneviève, em Paris. Relativamente tardio (primeiro terço do século XVI), ele se abre com a criação do mundo, estende-se até o encontro de Francisco I com Henrique VIII da Inglaterra (1520), no evento conhecido como Le Camp du Drap d'Or (O Campo do Tecido de Ouro, em referência ao fausto das roupas da nobreza), associando narrativa histórica e medalhões iluminados com retratos e cenas bíblicas e históricas[16].

Por fim, independentemente dessas sobrevivências reais da forma rolo, bem depois de haver sido suplantado pelo *codex*, o *volumen* de origem pagã persistiu nas representações como forma de autoridade livresca, como o símbolo por excelência da cultura literária e erudita e da imortalidade. Essa permanência iconográfica se observa na estatuária e nos sarcófagos, mas também nos próprios livros. É um *volumen*

14. Rolo mortuário de Jean II e de Gautier III, abades de Saint-Bavon de Gand (Gand, Catedral de Saint-Bavon).

15. Jean Dufour, "Le Rouleau des Morts de Saint Bruno", *Comptes Rendus des Scéances de l'Académie des Inscriptions et Belles-Lettres*, vol. 147, n. 1, p. 5, 2003. (cf. p. 106).

16. Bibliothèque Saint-Geneviève, ms. 523.

que contém a figura do geômetra no *Codex Arcerianus*, compilação ao mesmo tempo luxuosa, erudita e prática de tratados de agrimensura romanos realizada em uncial na Itália do Norte do século VI (Ilustração 7a)[17]. Mesma constatação no já citado Dioscórides de Viena (século VI): os médicos gregos representados seguram cada qual um *volumen*, aberto ou fechado, que ilustra a extensão da sua ciência (Ilustração 7b)[18]. Só pouco a pouco o *codex* se tornará apto a figurar a dignidade do livro. Esse tempo de latência entre a prática e a representação é um fenômeno que se observará em outras ocasiões na história longa do livro. A relação entre *codex* e tela é da mesma ordem; ainda que a edição digital "funcione" tão bem segundo o dispositivo do rolo (tanto em modo *volumen* como em modo *rotulus*) quanto segundo o princípio das sequências de páginas, a imagem do *codex* determina a representação padronizada do "documento", inclusive no espaço de leitura desmaterializado (cf. os ícones dos *softwares* de edição ou de tratamento de texto e das bibliotecas digitais).

17. Wolfenbüttel, Herzog August Bibliothek, Cod. Guelf. 36.23. Aug. 2ª, f° 66v.

18. Wien, Österreichische Nationalbibliothek, Cod. Med. Gr. 1, f° 3v.

3
No Oriente: outras escritas, outros suportes

Uma visão panorâmica não exaustiva das origens do livro no mundo oriental deve permitir-nos evocar brevemente os grandes sistemas de escrita orientais, assim como os suportes e formas livrescas para cuja padronização contribuíram diferentes religiões (budismo, confucionismo, hinduísmo e taoismo). Esse desvio se impõe também como um pré-requisito antes de tratarmos da invenção do papel (cuja técnica de produção é singularmente distinta da do papiro e mecanicamente mais complexa), assim como dos processos de impressão anteriores às experimentações europeias da xilografia (século XIV) e, depois, da tipografia (meado do século XV).

Na China

Os observadores ocidentais, em especial Matteo Ricci (1552-1610), um dos primeiros jesuítas que penetraram na China, ficavam quase sempre fascinados com a eficácia dos ideogramas e sua capacidade de ser compreendidos por falantes de diferentes dialetos. A ideia de uma perfeição do signo, transcrevendo não a palavra, mas a coisa ou a ideia, de uma racionalidade gráfica distante da arbitrariedade alfabética, é, não obstante, parcialmente errônea e confina com a utopia. De fato, para qualificar a escrita chinesa, falar-se-á antes de sinogramas, que abrangem, é certo, ideogramas, mas também ideofonogramas, vindo a compor uma espécie de rébus que compreende ao mesmo tempo indicações fonéticas e indicações semânticas.

A diversificação dos sinogramas (vários milhares) impôs a elaboração de métodos de classificação e de inventário. Assim, foram decompostos em chaves (que são, de certo modo, radicais, unidades elementares, hoje em número de 214). A classificação das chaves pelo número de traços que as compõem e a atribuição dos caracteres à sua chave de referência constituíram o princípio dos repertórios lexicográficos. O mais famoso dentre eles é o *Dicionário de Caracteres de Kangxi* – do nome do imperador que ordenou a sua compilação em 1710 e a sua publicação em 1716 –, o qual, após recensear mais de 49 mil caracteres, permaneceu como o principal dicionário de referência até o século XIX.

A história formal desses caracteres é marcada por certa continuidade gráfica que evolui, a partir da escrita osso-e-casco (*cf. supra*, p. 39), em duas direções diferentes, dois estilos cujas propriedades são determinadas por um suporte privilegiado. O primeiro é o das inscrições sobre bronze, aparecidas no século XVI a.C. e praticadas até o século VIII (particularmente sobre objetos de louça ritual; são também transpostas em inscrições epigráficas ou numismáticas). O segundo é o dos sinetes, que dá origem à escrita sigilar (ainda empregada em caligrafia): ele é objeto da primeira grande tentativa de padronização da escrita na China, quando do estabelecimento da primeira dinastia imperial (os Qin), que empreende a unificação de todo o país (221 a.C.). O imperador Qin Shi Huang simplifica os seus caracteres, impõe simetria, regularidade, e generaliza o seu emprego: a pequena escrita sigilar torna-se instrumento de uma unificação que abrange o território, o direito, o comércio, a metrologia; vamos encontrá-la nos documentos oficiais imperiais e locais, nos instrumentos de medida, nas marcas de posse e de fábrica... É o momento em que aparece uma primeira lista oficial dos caracteres, cujo número é então de três mil e irá aumentando.

Sob a dinastia Han (206 a.C.-220 d.C.), após a virada do milênio, são estabelecidas as bases históricas da caligrafia chinesa, que compreende inicialmente duas grandes famílias de escrita. O estilo "oficial", dito dos escribas (*lìshū*), é uma caligrafia elaborada manifestamente no âmbito da administração a partir da escrita sigilar; seus caracteres solenes, de traços angulosos, inscrevem-se cada qual em retângulo; essa caligrafia é empregada nos documentos administrativos exumados para o período dos Han, mas também em inscrições datadas dos Han posteriores (25-220), o que indica ter assumido um caráter mais prestigioso. Ela dá origem, no século III, ao estilo "regular" (*kǎishū*), simplificado, mas cujo calibre permanece muito unificado (cada ideograma deve ocupar um quadrado

convencional). Ao mesmo tempo aparece o estilo "cursivo" ou "corrente" (*xíngshū*), mais fluido e mais ágil, que explica o desenvolvimento da escrita administrativa, assim como a diversificação dos suportes da escrita a tinta: madeira, bambu, tecidos (notadamente seda) e, depois, papel, cuja técnica de fabricação se consolida definitivamente sob os Han posteriores[1]. O emprego do pincel determina também, em função da pressão da mão, de sua rapidez e da maneira como ela deixa o suporte, amplas variações na largura dos traços e na forma dos ângulos, descendentes ou ascendentes, que finalizam os caracteres. Desenvolve-se então uma concepção nova da caligrafia como arte, com suas escolas e figuras de referência, tais como, no século II (fim da Dinastia Han), Liu Deshang e Zhong You, frequentemente considerados como os mais antigos mestres de escrita.

No decurso dos séculos ulteriores, o estudo a um tempo teórico e prático da caligrafia se institucionaliza e converte-se em privilegiada via de acesso ao poder não apenas intelectual, mas também político e administrativo. Entre os calígrafos famosos citaremos os nomes de Wang Xiji e de Wang Xianji, pai e filho (século IV), e sob a Dinastia dos Tang (618-907), que representa nessa arte a sua idade de ouro, o de Yan Jenqing (708-785). Esse protótipo do calígrafo oficial, oriundo de uma família de letrados e tendo passado em todos os concursos imperiais, foi ao mesmo tempo poeta, administrador provincial e, depois, ministro da Justiça e preceptor do príncipe herdeiro. É também por volta do fim do I milênio que na China se experimentam processos de impressão, primeiro por blocos xilográficos, em seguida por verdadeiros "caracteres" móveis (século XI) – voltaremos a eles ao tratar dos antecedentes da invenção gutenberguiana.

A partir da Dinastia dos Song (960-1279), uma atenção nova é dada à expressão dos sentimentos pessoais na escrita, o que inspira o desenvolvimento de escolas e de estilos que fixam os seus cânones ao redor da produção de calígrafos erigidos em modelos. Zhao Ji, imperador (sob o nome de Huizong, 1082-1135), pintor e poeta, cujo traço é extremamente fino, serve de referência para o estilo do filamento de ouro (*slender gold style*). Desenvolvem-se também as correspondências técnicas entre a caligrafia, a xilografia e a epigrafia: a caligrafia pintada com pincel passa a ser frequentemente efetuada em pedra ou em madeira. Assim se forjam a escrita manuscrita e a técnica da estampa, sendo a segunda apenas um meio de reprodução *a posteriori*, no ato de multiplicar ou de ilustrar o texto, participando também de sua produção. O poder central, sobretudo a partir dos Ming (1368-1644), continua a desempenhar um importante papel de normalização e conserva sua unidade gráfica na escrita corrente administrativa, o que não afeta a vitalidade dos estilos caligráficos pessoais. Nesse aspecto, a administração imperial suscita por vezes abordagens retrospectivas (mais ou menos como as que presidiram, no Ocidente, ao Renascimento carolíngio ou ao desenvolvimento da escrita humanista). O aprendizado da caligrafia centra-se então no estudo dos estilos mais antigos, das inscrições em bronze ou em sinetes, e conduz a traços mais largos e a formas gráficas mais sólidas. Pratica-se, paralelamente ao exercício caligráfico, a reprodução de inscrições

1. A tradição credita ao eunuco Cai Lun (50-121) a invenção do papel – cabe-lhe ao menos o desenvolvimento de um método eficaz de fabricação (*cf. infra*, p. 67).

antigas, tanto por fricção (a cor, em giz ou carbono, é friccionada em uma folha aposta sobre a inscrição) quanto por estampagem (a inscrição – seja ela em cavidade ou em relevo – é pintada ou transferida, em negativo, para a folha). Assim se formam álbuns que constituem a base do conhecimento histórico da caligrafia: sob os Ming, o colecionador Xiang Yunbian (1525-1590), excepcional aficionado de arte e de manuscritos, compõe esses álbuns de inscrições por fricção (do francês *frottis d'inscription*) e reúne espécimes caligráficos do passado sobre os quais apõe o seu sinete pessoal e notas relativas às circunstâncias de aquisição. Sob os Qing, campanhas de prospecção arqueológica contribuirão igualmente para o recolhimento das inscrições lapidares.

No Japão

O imperialismo cultural chinês, mas também a adaptabilidade da sua escrita a outras línguas e o prestígio da sua caligrafia, explicam a difusão da escrita ideogramática em outras civilizações extremo-orientais, como no Japão, na Coreia ou na Península da Indochina.

O arquipélago do Japão adota o sistema de escrita chinês no século VII e depois o adapta mediante um processo que consiste em dissociar os caracteres ideogramáticos da sua língua de origem, em padronizar a sua forma e em completá-los com caracteres com função fonético-silábica. Os *kanji* designam assim os sinogramas emprestados diretamente do chinês e que conservam uma função ideogramática, mas são objeto de uma realização fônica diferente (própria da língua japonesa). No século IX desenvolvem-se dois silabários complementares, oriundos de duas tradições simplificadas diferentes da escrita chinesa: um mais solene, de origem aristocrática (os *hiragana*), o outro mais cursivo e graficamente mais simples, de origem monástica (os *katakana*). Por fim, a partir do século XIX, a escrita do japonês integrará pontualmente os caracteres novos, oriundos da escrita alfabética latina (os *rōmaji*), para anotar palavras geralmente técnicas e de origem estrangeira.

Com a expansão do budismo, a partir do século XII aparecem os rolos narrativos, que vão representar durante pelo menos três séculos a forma "acabada" do livro japonês, da qual os rolos pintados do *Romance de Genji* constituem um dos mais famosos exemplares conservados. Esses rolos, cujo conteúdo tanto é religioso (hagiografias, crônicas de mosteiros, sutras búdicos) quanto profano (romance, literatura cortesã), associam estreitamente texto e imagens, caligrafia e pintura, sobre um suporte de papel muitas vezes polvilhado de ouro ou prata.

Vinda da China, a técnica da xilografia se desenvolve especialmente a partir do século XVII, no início da Era Edo (1603-1868), para converter-se por inteiro em uma arte do material impresso. Esse período do *ukiyo-e* (ou "imagem do mundo flutuante") assinala-se pelo sucesso e popularização da estampa, que abrange um repertório diversificado em conteúdo (erotismo, teatro, descrição da natureza, geografia) e nas formas, porquanto dá lugar tanto a realizações requintadas quanto à produção de calendários, livretes populares ou pedagógicos que se valem da grande reprodutibilidade da imagem

xilográfica no papel. Esse repertório, que marca toda a Era Edo, constitui nos planos técnico e econômico uma produção autônoma; somente após o fim do isolamento voluntário do arquipélago, no começo da Era Meiji (1868), é que o Japão se abre para as importações e inovações técnicas do Ocidente, entre as quais a imprensa metálica e a fotografia.

Na Coreia

Com a conquista da Coreia pela China no princípio do século II d.C., a escrita coreana poderia ter sido um mero capítulo anexo da história da escrita chinesa. No entanto, entre 1443 e 1446 o rei Sejong tomou a iniciativa de desenvolver um sistema próprio, ao mesmo tempo alfabético e silábico (o *hangul*), concebido como alternativa ao emprego dos sinogramas chineses (os *hanja*). Ele retoma, para a sua normalização gráfica, o princípio do quadrado virtual chinês no qual cada sílaba deve inscrever-se. Apesar de proibido e marginalizado no uso, o *hangul* subsiste, especialmente num contexto doméstico e popular, e continua sendo percebido como uma escrita realmente vernacular. Será necessário esperar o século XX para que ele se imponha como sistema nacional de anotação da língua coreana.

Na Índia

No Vale do Indo desenvolveu-se, entre a metade do IV e o fim do II milênio a.C., uma civilização que provavelmente empregou a escrita: pelo menos testemunhos gráficos misturando figuras animais e signos lineares foram encontrados sobre diferentes suportes (osso e marfim, sinetes, placas de cobre); se não representam um simples sistema decorativo, mas sim uma escrita parcialmente pictográfica, esta permanece indecifrável até hoje. A cultura védica, que a ela se segue e se estende até meados do I milênio a.C., não conheceu a escrita, embora tenha produzido um *corpus* literário notável (os *Vedas*), do qual a elaboração na língua sânscrita, a difusão e a transmissão se basearam unicamente na fala e na memória. Somente na Índia clássica, a partir do fim do século IV a.C., é que se desenvolvem dois modelos de escrita alfassilabários derivados do aramaico: a escrita *kharoshtî* (que se escreve da direita para a esquerda) e a escrita *brahmî* (da esquerda para a direita). A segunda é a única a se impor duradouramente; adotada pela religião budista, utilizada gradativamente para anotar línguas diversas, ela está na origem, graças a variações regionais, das escritas empregadas em diferentes espaços culturais do subcontinente do Sudeste Asiático ou de sua orla (Paquistão, Nepal, Ceilão), ou mesmo em vários países da região. Dela se destacam progressivamente, a partir do século III d.C., o *devanagari* (utilizado para anotar o sânscrito, o hindi, o nepalês...) e também os alfassilabários do *tamul* ou do *khmer*...

4
O papel

Cronologia de uma transferência de tecnologia

A técnica do papel supõe uma etapa de desfibramento completo do material vegetal, reduzido a pasta em meio aquoso, ela própria estendida em camada fina, secada e preparada. Essa etapa prévia do desfibramento distingue, por um lado, o papel autêntico e, por outro, os suportes oriundos da junção ou da simples debulha de membranas vegetais ou de tiras de casca interna (*liber*), cujo uso é anterior ao do papel propriamente dito: como os tecidos vegetais (*tapa*) geralmente confeccionados a partir da casca de amoreira batida, praticadas no Pacífico e em grande parte do Sudeste Asiático; como também o papiro para o mundo mediterrâneo, fabricado por sobreposição de camadas ortogonais. Este último se encontra, por seu aspecto e uso, próximo do papel; está, sobretudo, na sua origem etimológica, posto não seja o seu antepassado técnico.

A invenção da técnica do papel é tradicionalmente datada de 105 d.C. e atribuída a Cai Lun, alto funcionário da corte imperial chinesa. No entanto, descobertas arqueológicas permitiram remontar as primeiras utilizações do papel ao século III antes da nossa era e localizá-las na província do Shanxi, no nordeste da China[1]. Esse material flexível, oriundo de fibras vegetais desagregadas na água e depois estendidas numa peneira têxtil que podia servir para a embalagem, a decoração ou a manufatura de mobiliário, não era então, sem dúvida, concebido como o suporte privilegiado da escrita e da produção livresca. Se o desenvolvimento do processo antecede, pois, à época de Cai Lun, a responsabilidade histórica desde último pode consistir em recorrer ao pano, "matéria-prima" mais adaptada à produção do papel de escrita do que o vegetal reduzido a pasta. Ele também contribuiu significativamente, dada a posição que ocupava na administração imperial, para a sua promoção oficial como suporte padrão da escrita, o que explica o aumento e a diversificação dos centros de produção na China dos Han.

O procedimento consiste em reduzir a uma pasta (dissociação das fibras celulósicas) uma matéria-prima vegetal (seja natural, seja resultante de uma primeira transformação, como o têxtil), por processos ao mesmo tempo químicos (apodrecimento) e mecânicos (trituração). Retirada do tanque, uma porção dessa polpa é depositada numa peneira, cuja moldura delimita o formato futuro da folha. Ela compõe assim uma camada que, após escoamento, prensagem, secagem e eventualmente acabamento (colagem, alisamento, polimento), é transformada em um suporte flexível, facilmente dobrável (contrariamente ao papiro) e de dimensões padronizáveis (o formato é dado pela borda da peneira).

Consolidada no início do século II d.C., a técnica chega à Coreia e ao Japão (século VII), e a produção se diversifica graças ao emprego de fibras vegetais de espécies diferentes. A fôrma para papel (suporte e borda de escoamento) é quase sempre uma peça de tecido estendida sobre uma moldura de madeira; a partir do século V empregam-se também, na China, fôrmas para papel feitas de uma treliça de bambu que deixa no papel os primeiros traços comparáveis ao que os papéis ocidentais conhecerão com fios de latão e as linhas de catenária (em relação a essas linhas, que compõem a trama ou o suporte da peneira, a pasta para papel será mais fina, portanto mais translúcida).

A Rota da Seda e, depois, o Oriente Médio islâmico constituem para a manufatura papeleira o meio de retransmissão para o Ocidente. Os árabes descobriram a sua existência já no século VII. Segundo a tradição historiográfica, soldados chineses feitos prisioneiros na Batalha da Planície do Talas (Ásia Menor), em 751, transmitiram a técnica do papel aos Abássidas, que em seguida contribuíram para o seu desenvolvimento em Bagdá e em Damasco. As zonas de produção progridem rumo a oeste: há papelarias em Bagdá desde o século VIII e na África do Norte no século X, enquanto os primeiros moinhos funcionam na Europa sob a influência ou a dominação muçulmana a partir do século XI (Sicília, Espanha).

O mais antigo documento datado escrito num papel produzido na Europa é uma certidão da chancelaria dos condes normandos da Sicília, ratificada em 1109. No que

1. Pierre-Marc de Biasi e Karine Douplitzky, *La Saga du Papier*, Paris, Adam Biro, 1999, reed. 2002.

concerne à França, trata-se do registro das contas de Afonso de Poitiers, irmão de São Luís, concluído em 1243. Desde a segunda metade do século XIII, os notários do sul da França recorrem facilmente a esse novo suporte para a constituição dos seus livros de minutas.

Se os mercadores italianos (especialmente os de Amalfi, Gênova e Veneza) importam o papel árabe, a partir do século XIII a produção europeia se desenvolve. Vários moinhos já funcionam em Fabriano, na Itália Central. Os papéis italianos circulam notadamente por intermédio das feiras, e depois, a partir do século XIV, a técnica é implantada na França (moinhos em Troyes e na Champagne pelo menos desde 1338) e na Alemanha (em Nuremberg em 1390).

Fabricação do papel na Europa (séculos XIII-XVIII)

O que se sabe dos esquemas, das ferramentas e da terminologia técnica da fabricação do papel ocidental provém, no essencial, de fontes datadas do século XVIII. Mas os procedimentos pouco evoluíram e são sem dúvida bastante estáveis entre os séculos XIII e XVIII. Eles dependem da energia hidráulica. Assim, não apenas as vias de comunicação mas também as hidrografias comandam a implantação da manufatura papeleira. Retalhos de pano são previamente coletados, lavados, triados, cortados; eles compõem a traparia, matéria-prima que o moinho, sempre implantado nas proximidades de um curso de água, transforma inicialmente em pasta. Essa operação, que consiste em dissociar as fibras, se faz por deterioração (em bacias), esfarrapamento (redução a farrapos) e depois desfiadura (por meio de malhos ferrados, montados sobre pilhas acionadas pela força do curso de água). Em seguida a pasta é diluída e despejada na "tina de manipulação", na qual o "manipulador" mergulha a fôrma papeleira: trata-se de uma armação de madeira que forma uma peneira entre cujos braços são esticados os fios de latão. Sua trama se compõe de dois regimes de fio, os fios metálicos (esticados paralelamente ao lado grande da fôrma) e os fios de corrente (paralelos ao lado pequeno, eles ajudam a fixar os fios metálicos e a prendê-los a varinhas de madeira que favorecem a rigidificação da fôrma no seu conjunto). São as arestas arredondadas das varinhas, suporte dos fios de corrente, que deixarão transparecer no papel os traços mais visíveis, já que, quando forem colocados, a pasta será menos espessa e, portanto, menos opaca à luz. Após a "drenagem", que consiste em retirar da tina a fôrma sobre a qual repousa doravante uma camada de pasta, a fôrma é exaurida e depois transmitida ao "dormidor", que a despeja numa peça de feltro, enquanto o manipulador mergulha outra fôrma na tina. Alternam-se assim folhas de papel ainda úmidas e peças de feltro, 25 vezes seguidas, para compor uma "mão" (ou seja, uma unidade comercial de 25 folhas). Vem depois a prensagem de cada mão, que contribui para evacuar uma parte da água e assegurar a coesão das fibras. Em seguida as folhas são postas a secar e depois coladas (esfregadas com uma solução à base de cola animal, para reduzir a sua capacidade de absorção

das tintas) e alisadas (a superfície é esfregada com uma pedra). Após o quê, o produto está pronto para a comercialização (que se faz geralmente por resmas de vinte mãos, ou seja, unidades de quinhentas folhas).

A concepção das fôrmas para papel integra também, desde a Idade Média, um elemento importante, primeiro para a comercialização do papel, depois para a sua nomenclatura e regulamentação e, enfim, para a sua identificação pelo historiador: trata-se da filigrana, motivo ou signo desenhado por um fio metálico que se fixa à fôrma para papel e que constitui uma "marca" identificadora do moinho ou do papeleiro. As mais antigas filigranas conhecidas são italianas e remontam ao século XIII. Pelo menos desde 1282, o papel proveniente dos moinhos de Fabriano traz essa marca de fábrica. O motivo da filigrana está fadado a uma extrema diversidade (letra, algarismo, animal, fruta, flor, elemento heráldico, objeto do cotidiano...); alguns deles serão examinados para qualificar uma dimensão ou uma realidade da folha de papel (uva, sol...). Filigranas inicialmente escolhidas como marca individual foram largamente copiadas e por isso banalizadas (particularmente a âncora, a cruz, a flor de lis, a coroa, a mão aberta...); a partir do século XVI se difunde, portanto, o uso da contramarca, a saber, uma segunda filigrana constituída de iniciais ou de um nome (do papeleiro, da cidade ou da província onde se situa o moinho). A filigrana e sua contramarca são elementos preciosos que permitem conhecer a origem de um material que terá grande circulação não só como mercadoria (através das feiras e das cadeias de abastecimento das chancelarias, das oficinas de cópia, dos livreiros e dos impressores), mas também como suporte (os livros, manuscritos ou impressos, são objetos viajantes). Os repertórios de filigranas que a pesquisa[2] constituiu reúnem, assim, dados sobre os usos de que era objeto um papel com essa ou aquela filigrana, o que ajuda a circunscrever perímetros cronológicos e geográficos de utilização e, no caso de um texto não datado, permite à crítica externa fixar um *terminus a quo*.

O historiador deve acautelar-se contra algumas armadilhas preparadas pelas filigranas datadas. Assim, na França, um decreto de 1739 impôs algumas regras aos papeleiros do reino, em especial a de indicar com a ajuda da filigrana a qualidade do papel (fino, médio, bolha...) e a província onde foi produzido (Auvergne, Angoumois...); um decreto complementar de 1741 obrigou-os a marcar nas fôrmas o ano de produção, dando como exemplo o primeiro milésimo para "filigranar", o de 1742; ora, a medida foi mal interpretada por alguns papeleiros, que desde então se contentaram, até o final do século, a repetir essa data (1742).

2. Principais repertórios de filigranas: Charles-Moïse Briquet, *Les Filigranes: Dictionnaire Historique des Marques du Papier, dès leur Apparition vers 1282 jusqu'en 1600*, Genève et Paris, Picard, 1907, 4 vols.; Raymond Gaudriault, *Filigranes et Autres Caractéristiques des Papiers Fabriqués en France au XVIIe et au XVIIIe Siècles*, Paris, CNRS, 1995; The Bernstein Consortium (Austrian Academy os Sciences), *The Memory of Paper* (*on-line*: http://memoryofpaper.eu).

Geografia, mercado e conjuntura

Em cinco séculos (do XI ao XV), a expansão do produto (o papel) e, depois, do processo (o moinho) acompanhou e suscitou uma demanda crescente, conheceu as aplicações tanto administrativas quanto livrescas, constituiu um mercado propriamente europeu, livre de suas fontes orientais, e permitiu a primeira revolução da mídia no Ocidente, a da imagem e do texto impresso.

Após as implantações champanhesa e alemã do século XIV, a Provença e o Avignon são equipados (sem dúvida graças à presença de papeleiros italianos), o mesmo ocorrendo na Auvergne (Ambert) e nos Países Baixos no século XV. Na Grã-Bretanha, a introdução da técnica do papel é posterior à da tipografia e data dos últimos anos desse século (1488). Em seguida é a vez dos territórios escandinavos e da Hungria, no século XVI, e na altura de 1690, quase simultaneamente, a da Rússia e da América do Norte. A produção europeia é largamente dominada pela Itália entre o século XIII e o começo do XVI, depois pela França e finalmente pelas Províncias Unidas, a partir dos anos 1650-1660.

A gradativa substituição do pergaminho como suporte da escrita se explica por elementos de conjuntura econômica. Até o século XIII, constata-se na Europa um certo equilíbrio entre a produção e a demanda de pergaminho, mas no decorrer do século seguinte aparecem tensões entre esquemas e volumes de produção que progridem pouco e uma demanda crescente ligada ao aprimoramento da atividade de cópia: atratividade dos centros urbanos e desenvolvimento das universidades, renovação dos estudos e da prática dos textos promovida pelo humanismo nascente, praticantes da escrita mais numerosos que já não são exclusivamente clérigos ou eruditos, mas membros das elites burguesas ou aristocráticas, mercadores, funcionários das chancelarias e das administrações provinciais ou comunais em plena expansão.

É necessária a força de uma demanda e a evidência das perspectivas de rentabilidade para explicar o equipamento de várias regiões da Europa em moinhos de papel, pois os capitais e a proficiência exigidos não são anódinos. Em relação ao pergaminho, com efeito (a criação de caprinos e ovinos e o trabalho da pele em geral estão universalmente difundidos no Ocidente medieval), a produção do papel requer capacidades técnicas e uma infraestrutura complexa, e depende também de uma geografia (não é possível implantar moinhos em qualquer lugar). Reencontramos aqui, posto que menos pronunciado, um tipo de injunção que constituía a particularidade do papiro, do qual o Egito era o principal produtor e exportador: a menor perturbação geopolítica ou um entrave pontual à circulação do produto representa um risco de tensão no mercado do abastecimento.

O sucesso do papel se liga também à diversidade de suas utilizações além da qualidade de suporte do escrito prático e mais barato. Colando-se folhas de papel umas às outras produz-se o papelão, que não demora a ser utilizado na encadernação para compor utensílios mais fáceis de usar do que as tradicionais pranchas de madeira (os primeiros casos de emprego do papelão para encadernação na França remontam à virada do século XIV para o XV). Mencione-se também a facilidade com a qual se pode decorar o papel: pela pintura direta, pelo estêncil, pela dominoteria (impressão em cores com pranchas de madeira gravadas com motivos repetidos, em uso a partir do

século XVI); esses papéis decorados serão empregados nas artes mobiliárias (ornamentação de paredes, de chaminés, de cofres...) e também em encadernação (folhas de guarda e capa). Ressalte-se enfim a técnica de imitação do mármore, que consiste em depositar folhas na superfície de um banho no qual flutuam cores que foram reunidas, separadas ou projetadas – ou contornadas. Conhecida na China no século X e praticada no Império Otomano no XVI, essa técnica passa à Europa, onde a partir da primeira metade do século XVII o papel marmorizado constitui o material preferido para as folhas de guarda.

O pergaminho e depois o papel, certamente, mas também...

O papel tornou-se no decorrer do século XV o suporte privilegiado do escrito, mas convém evitar algumas generalizações. Ele não substituiu, a bem dizer, o pergaminho: até o século XVIII, e pontualmente depois, este continua sendo o suporte oficial dos documentos definitivos, quer se trate da expedição de uma certidão notarial, de uma ordenação régia ou de um breve pontifical. Assiste-se, por outro lado, a uma certa hibridação dos dois suportes, não só em oficinas ou chancelarias (que utilizam um e outro, no seio de uma tipologia dos empregos quase sempre rigorosa), mas às vezes no interior de um mesmo livro ou documento (*codices* voluntariamente concebidos a partir de cadernos mistos). A transição papiro–pergaminho não tinha mostrado tais exemplos de hibridação.

O desenvolvimento das manufaturas de papel sustentou, com toda a evidência, a impulsão da tipografia: o suporte era menos oneroso que o pergaminho, mais fácil de transportar e armazenar, mais apto, portanto, a atender a uma lógica de produção fundada na multiplicidade das tiragens; os livros concebidos sobre papel eram mais leves e, portanto, mais fáceis de transportar, e também mais rentáveis para o comércio através de longas distâncias. Nem por isso, contudo, o papel condicionou a revolução gutenberguiana: imprimem-se regularmente sobre pergaminho, no século XV, tanto o livro quanto a estampa. E durante todo o Antigo Regime se conservará essa prática da tiragem sobre pergaminho ou sobre velino, em especial dos exemplares "de luxo".

No bojo de uma economia do escrito que repousa sobre um suporte dominante (o pergaminho e, depois, o papel), outros suportes subsistiram. Importa levar em conta, com efeito, o considerável repertório das inscrições, preservado desde a Antiguidade apesar de algumas fases de interrupção e composto de dois *corpus* principais: de um lado, a expressão do poder administrativo e político – e, logo depois, da Igreja – no espaço público; de outro, a epigrafia funerária. Gravado sobre pedra ou metal para o essencial do que se conservou da Antiguidade e da Idade Média, esse material textual exerceu pontualmente uma influência sobre a evolução formal das escritas livrescas.

As tabuletas de madeira ou de cera em uso na Antiguidade grega e romana continuam sendo comuns durante toda a Idade Média. Carlos Magno estava familiarizado

com elas, segundo o famoso testemunho de seu conselheiro Eginardo (*c.* 770-840), que escreverá uma biografia de primeira mão nos anos 830. O imperador, assistido pelos intelectuais que fizeram o Renascimento carolíngio, aprendeu, com efeito, o latim, o grego, a gramática, a retórica, o cálculo e a astronomia: "Aprendeu até a escrever, e conservava junto de sua cama tabuletas e exemplos para dedicar-se a formar letras quando tinha alguma liberdade [...]"[3]. Conservaram-se vários desses "livros de madeira" constituídos por tabuletas reunidas por correias ou caniços, não raro de pergaminho; eles foram usados durante toda a Idade Média para anotação, cálculo, preparação de contas, aprendizagem da língua e da gramática. Os mais luxuosos eram recobertos na parte exterior por placas de ourivesaria ou de marfim esculpido. Até o século XV, e às vezes muito depois, essas tabuletas são o suporte normal do escrito mercantil, doméstico ou pedagógico; testemunha-o um volume constituído de doze pranchetas, algumas das quais são ainda recobertas com cera e mantidas num estojo de couro, que foi utilizado no começo do século XVII na Baixa Saxônia para registros contábeis[4]; testemunha-o também a célebre sequência dos ofícios, gravada em Roma em 1646 segundo o pintor Annibale Carracci, que mostra um mercador ambulante cuja principal atividade comercial são os livros para crianças e as tabuletas para a escrita (Ilustração 8).

Os suportes vegetais oriundos de transformações elementares subsistem igualmente como suportes modestos e localmente acessíveis, e não apenas em culturas extraeuropeias. No Nordeste da Europa, especialmente na Rússia ocidental entre os séculos XI e XV, o escrito do cotidiano se pratica não com tinta sobre pergaminho, mas com uma ponta de metal ou de osso sobre casca de bétula, naturalmente flexível. Emprega-se mesmo o termo denominativo da casca, *beresta*, para designar o documento veiculado por esse suporte. A rigidez do instrumento traçador e o fato de o signo não ser consignado a tinta, mas gravado, explicam um certo conservantismo formal dessa escrita e freia o emprego dos elementos de cursividade[5].

Desde a Idade Média, certamente, o papel oriundo de pasta (primeiro à base de pasta de pano, depois à base de pasta mecânica oriunda da madeira desde a segunda metade do século XIX) conheceu uma expansão geográfica sem precedente como suporte do escrito. Mas cumpre não esquecer a grande variedade de suportes vernaculares mais ou menos antigos que contribuem para formar em escala mundial um panorama extremamente diversificado das formas livrescas.

No subcontinente indiano, a difusão do budismo acarretou uma forte demanda de livros, e o suporte mais solicitado era também o mais naturalmente disponível: a escolha das folhas de *lontar*, uma palmeira particularmente difundida na Índia e na Indonésia, determinou assim um formato de escrita bem específico sobre fólios retangulares muito

3. Eginardo, *Vita Karoli Magni*, XXV.

4. BnF, Ms. Allemand 55.

5. Wladimir Vodoff, "Les Documents sur Écorce de Bouleau de Novgorod. Découvertes et Travaux Récents", *Journal des Savants*, n. 3, pp. 229-281, 1981.

alongados. Na Birmânia, entretanto, a chegada das técnicas de transformação do *liber* vegetal suplantou progressivamente o emprego das folhas de palmeira e deu lugar à produção corrente do *parabaik*, um livro ao mesmo tempo modesto e usual cujo "papel", de cor acastanhada, é fabricado a partir da casca interna da amoreira e continua sendo o suporte preferido em pleno século XX.

Quase sempre é o fato religioso, para além das facilidades locais, que explica as áreas e as cronologias de difusão dos principais suportes da escrita. Assim a penetração do Islã no sul do Extremo Oriente, a partir do século XV, assegura o sucesso de um papel de tipo especial chamado "papel javanês", ou *dluwang*, que permanecerá em uso na Indonésia até a introdução, pelos ocidentais, do papel à base de pasta mecânica[6]. Até então, como em todos os espaços geopolíticos submetidos à influência do hinduísmo, privilegiava-se o *lontar*. A generalização do *dluwang* esteve intimamente ligada à islamização das sociedades indonésias, e pode-se ver uma prova suplementar disso no fato de Bali, que recusou a islamização, nunca ter adotado esse suporte. Trata-se de um papel manufaturado a partir da casca interna da amoreira. A madeira é descascada, a parte externa é mergulhada na água e depois se separa a casca interna (*liber*) da casca propriamente dita; ela é cortada antes de se martelar cada pedaço para obter a espessura desejada da folha; uma vez secas, as folhas obtidas por esse processo são polidas com a ajuda de uma semicasca de coco ou de uma concha de porcelana. Essa técnica assemelha-se à utilizada para o *tapa*, empregado na produção de roupas das populações do sul da Indonésia e até na América Central. Em ambos os casos (inclusive no do papiro, oriundo de uma superposição cruzada de camadas naturais), o material vegetal é pouco transformado, suas fibras conservam até certo ponto a sua organização natural e não são decompostas nem dispersadas numa solução aquosa (a pasta ou polpa), como sucede com o papel propriamente dito. As ilhas de Java e Madura continuam assim produzindo o "papel javanês" destinado à escrita (mas também à embalagem) para todo o arquipélago, ainda que os contatos permanentes com o império chinês, ponto de articulação obrigatório com o resto do mundo, pudesse ter provocado uma aculturação à técnica do "verdadeiro" papel à base de pasta. E isso notadamente porque uma mesma espécie vegetal, a amoreira, é cultivada para ambas as produções. O papel à base de pasta só se imporá na Indonésia no século XIX, com a colonização holandesa, na versão "industrial" de sua fabricação a partir de uma polpa proveniente do desfibramento mecânico da madeira. Numa reação ao declínio da produção do papel de Java, industriais holandeses, preocupados em manter a vitalidade das manufaturas indígenas, tentaram, no primeiro terço do século XX, industrializar a fabricação do *dluwang* à base de amoreira, mas sem sucesso. Um sobressalto pontual teve lugar durante a Segunda Guerra Mundial em virtude da ocupação japonesa e das restrições comerciais; mas, na falta de uma técnica que se perdera rapidamente, o *dluwang* será então preterido em favor de outro *ersatz*, obtido a partir da palha de arroz.

Pode-se observar um processo análogo no outro extremo do oceano Índico, em Madagascar, onde o aparecimento do papel *antaimoro*, convertido em suporte privilegiado

6. Claude Guillot, "Le *Dluwang* ou Papier Javanais", *Archipel*, n. 26, pp. 105-116, 1983.

da escrita arábico-malgaxe, é uma consequência das aculturações técnicas ligadas à islamização da ilha iniciada no século XIII. Ainda aqui, trata-se de um papel fabricado a partir de uma casca de morácea, a *havoha*. A produção desse papel de aspecto fibroso conservou-se, após a introdução do papel ocidental, de duas maneiras: primeiro, nos anos 1930, graças à industrialização no contexto colonial, com vistas a uma exploração comercial no mercado da embalagem; em seguida, após a independência, no âmbito de uma política de revitalização da produção de tipo artesanal para servir às artes decorativas[7].

À margem, enfim, dessas grandes famílias de suportes manufaturados da escrita, cumpriria destacar um grande número de práticas mais raras ou localizadas, cujo inventário não é nosso propósito. Um único exemplo, porém: na China do século XVIII, o letrado pobre Chen Fu, que com suas *Narrativas de uma Vida à Deriva* produziu aquele que no futuro seria um dos maiores sucessos editorial chinês, atesta o uso de folhas de *fícus religiosa*. Uma vez encharcadas essas folhas, podia-se retirar delas a película envernizada exterior; o tecido subjacente assim desnudado revelava-se então como um suporte extremamente fino e delicado, com o qual se produziam livretes nos quais se copiavam os sutras (ensinamentos de Buda).

7. Gabriel Rantoandro, "Contribution à la Connaissance du 'Papier Antemoro' (Sud-Est de Madagascar)", *Archipel*, n. 26, pp. 86-104, 1983.

5
Da dissolução dos modelos antigos ao Renascimento carolíngio

O deslocamento do mundo romano a partir do século IV se traduz por uma forte redução da produção e da circulação dos textos e assinala o desaparecimento momentâneo de uma certa unidade da cultura escrita ocidental. A retomada progressiva da atividade de cópia se faz em novos contextos, quando a forma, a destinação e o uso do livro passam a ser largamente determinados pela instituição eclesiástica. Esse movimento, que dura até a Idade Média central, passa por três grandes fases, marcadas sucessivamente pelo desenvolvimento do monarquismo e pelas primeiras campanhas de fundações monásticas europeias (séculos VI-VII), pelo Renascimento carolíngio (séculos VIII-X) e, depois, pelas grandes reformas beneditinas (séculos X-XII). Após o quê a retomada de uma cultura urbana abre para a história do livro uma nova era de diversificação e expansão social.

O fim de um mundo?

O historiador Amiano Marcelino (*c.* 330-*c.* 395) descreve no século IV um quadro de um mundo agonizante. A despeito das suas origens gregas, ele é profundamente romano e suas *Res Gestae*, a obra historiográfica por ele dedicada aos três últimos séculos do Império, manifestam ao mesmo tempo o seu profundo apego à unidade da cultura greco-romana e o diagnóstico amargo de seu esgotamento. As pressões nas fronteiras, permanentes após o século I, abriram o caminho para as grandes invasões, associadas, desde o interior, à incapacidade de manter a unidade política e administrativa do Império. Amiano Marcelino constata a decadência dos costumes e das letras, a dissolução de uma elevada cultura pagã, deplora o abandono das bibliotecas, "doravante fechadas como túmulos", o fim dos estudos e a substituição dos filósofos e oradores pelos cantores. Esse *lamento* alimentou em parte a concepção de uma Idade Média cujo abandono de um modelo de sociedade normatizado pelo escrito e o retrocesso das Letras teria condenado à obscuridade.

O restabelecimento temporário do Império sob Constantino representou uma pausa nesse movimento centrífugo, mas foi de curta duração. Com efeito, desde a morte de Constantino (337) a partilha política do mundo romano está sacramentada, e os conjuntos ocidental e oriental conhecem, então, do ponto de vista da cultura escrita, destinos singularmente distintos. De certo modo, a ideia imperial se conserva e se polariza na *pars orientalis*, onde Constantino II, um dos três filhos de Constantino, prossegue a obra iniciada por seu pai mantendo um funcionamento administrativo estruturado, uma atividade de cópia considerável e promovendo a edificação de grandes bibliotecas em Constantinopla. Na nova capital são conservadas, estudadas e copiadas as obras da literatura e da ciência gregas. Um *continuum* relativo permitirá a revitalização desse *corpus*, especialmente no século IX, por ocasião de um primeiro Renascimento bizantino. A Europa Ocidental o (re)descobrirá mais tarde, graças a iniciativas individuais e a trocas pontuais (a partir da Sicília e da Itália meridional), ou, mais maciçamente, após o recuo desse patrimônio para o Oeste no momento da queda de Constantinopla diante dos otomanos de Mehmet II em 1453.

No plano administrativo, a divisão definitiva do Império é mencionada em 395 por ocasião da morte de Teodósio. Depois de haver mantido uma efêmera capital em Ravena, o Império do Ocidente desaparece rapidamente no século seguinte sob o impacto das invasões germânicas; em 476, quando da queda de Ravena, o imperador do Oriente Zenão torna-se assim o único depositário de uma autoridade imperial romana que Constantinopla conservará durante mais onze séculos. A oeste, com a criação de reinos independentes, assiste-se a um encolhimento demográfico das cidades, a um recuo das circulações mercantis, ao colapso das estruturas administrativas e militares centralizadas, ao aumento geral do analfabetismo, ao esgarçamento progressivo de um tecido cultural. Os movimentos incessantes nas fronteiras perturbam as vias de circulação que eram também canais de difusão dos textos e dos modelos gráficos e literários. A relativização do modelo urbano, que constituía a base da civilização romana, tem então um impacto negativo determinante sobre os fluxos de produção, de trocas e de consumo

do escrito, na medida em que estes repousavam sobre a existência, unificada através de todo o Império, de um patriciado e de um mecenato esclarecidos, de um currículo escolar relativamente padronizado, de estabelecimentos de ensino, de bibliotecas públicas e, mais amplamente, de uma rede de lugares onde os livros eram disponíveis e seu uso estava, de certa forma, institucionalizado (teatros, termas, ginásios...).

Mas, enquanto todos esses fatores provocam um retrocesso das práticas laicas do livro e o quase desaparecimento de seu mercado, o cristianismo engendra fenômenos institucionais e sociais novos – as comunidades de fiéis reunidas em torno das primeiras igrejas de um lado, o monarquismo de outro – que se revelam determinantes para a transmissão da cultura escrita, mercê de uma renovação das suas formas e práticas. A religião nova, que é adotada pelo Império do Ocidente às vésperas de seu naufrágio, vai ser o suporte de uma herança, o vetor de preservação de uma língua latina que de clássica se faz medieval. Graças a uma continuidade notável, essa língua se torna em toda a Europa Ocidental o veículo privilegiado das Escrituras, mas também de novos *corpus* literários e filosóficos (a patrística) e de uma liturgia. Assim renovada, a língua antiga se difunde igualmente nos reinos ditos "bárbaros", assegurando uma espécie de reconquista e impondo-se finalmente também em espaços culturais que Roma jamais conquistara (a Escandinávia, a Irlanda).

Não somente a língua mas também a cultura latina não são esquecidas nessa Antiguidade tardia que não está isenta de experiências intelectuais ambiciosas. Como os esforços envidados em Vivarium, no sul de uma Itália disputada por ostrogodos, lombardos e bizantinos: Cassiodoro (485-580) quis desenvolver ali um mosteiro que seria ao mesmo tempo um centro de conservação e estudo dos textos antigos, sonhando com uma síntese entre o novo ideal cristão e as Letras profanas.

O modelo beneditino, que começa a se impor no século seguinte (a Regra de São Bento é redigida na altura de 534), assegura finalmente a promoção de uma comunidade de vida intelectual, espiritual e escribal diferente, não dedicada exclusivamente ao serviço da palavra de Deus. Os *scriptoria* monásticos desempenharão, entretanto, um papel de primeiro plano na transmissão dos textos latinos até os primórdios da grande aventura cultural do humanismo no século XIV. Ou seja, nove séculos de transição, no curso dos quais se constituem novos repertórios, uma parte dos *corpus* antigos se transmite e outra se perde. O conhecimento dos autores clássicos, tanto historiadores como Tito Lívio quanto oradores como Cícero ou enciclopedistas como Varrão, repousa precisamente sobre a consciência das obras perdidas ou das lacunas nas obras transmitidas. As razões para essas perdas são múltiplas, e nem todas estão ligadas à falta de interesse dos copistas da Alta Idade Média cristã, ao emprego renovado dos seus suportes ou à destruição dos textos pagãos. Desde a época de sua composição, algumas obras eram pouco acessíveis e conservadas por raras cópias estabelecidas unicamente para o círculo imperial; obras volumosas como a de Varrão foram desmembradas devido à dificuldade de conservá-las agrupadas; algumas produções eruditas altamente especializadas conheceram também uma circulação reduzida que favoreceu a sua vulnerabilidade.

A crise da Antiguidade tardia provoca, por outro lado, fenômenos quase paradoxais, no caso a afirmação de uma produção de luxo e a progressiva sacralização do livro.

Da dissolução dos modelos antigos ao Renascimento carolíngio

Testemunha-o a realização não só de grandes livros litúrgicos mas também de cópias tardias de textos da Antiguidade clássica, com os fólios tingidos com a cor púrpura que se reservava aos objetos preciosos e à expressão do poder imperial. Já citamos alguns grandes manuscritos profanos iluminados nos últimos tempos de Roma imperial (*cf. supra*, pp. 57-58); mas o livro torna-se também um dos objetos por excelência nos quais se "encarna" o poder da Igreja. Como o *Codex Argenteus*, evangeliário em letras de prata sobre pergaminho roxo, realizado provavelmente em Ravena no começo do século VI para o rei dos ostrogodos Teodorico, o Grande, iniciador do que veio a se chamar Renascimento teodoriciano. Trata-se de uma cópia luxuosa da tradução dos Evangelhos, efetuada em língua goda a partir do grego pelo bispo Wulfila (século IV), que forjara para a ocasião um alfabeto *ad hoc*, com base no grego, completado por algumas letras romanas e signos provenientes do alfabeto rúnico. Essa obra-prima do escrito era, evidentemente, investida de uma força ao mesmo tempo política e espiritual. O manuscrito será redescoberto em Praga, no século XVII, na biblioteca do imperador romano-germânico. As tropas suecas que sitiaram a cidade durante a Guerra dos Trinta Anos não se enganaram ao apoderar-se, em 1648, desse tesouro livresco convertido em marco histórico de uma cultura a um tempo germânica e romana, goda e cristã[1].

A historiografia contemporânea relativizou a brutalidade do colapso cultural do mundo latino, da mesma sorte que revisou a ideia de um túnel de obscuridade que conduziria da queda de Roma à Renascença. O período que se estende do século V ao VIII, da queda de Roma aos carolíngios, padecera muito de uma certa filosofia da história desenvolvida pela propaganda carolíngia, em particular por Eginardo (*c.* 770-840), insistindo no naufrágio cultural da Gália, no caos bárbaro, nas trevas pagãs e na incúria dos "reis ociosos" que teriam precedido a "reconquista" carolíngia. Certamente, atesta- -se uma continuidade do uso do escrito na administração da Igreja de Roma ou do Exarcado de Ravena, na prática das certidões testamentárias e dos diplomas pelas chancelarias merovíngias, na correspondência das elites aristocráticas ou eclesiásticas. Porém, o diagnóstico de uma redução do escrito na escala das sociedades ocidentais se impõe apesar de tudo, a exemplo do relativo esquecimento dessa imperiosa necessidade da escrita que caracterizara a civilização clássica mediterrânea. Testemunha-o igualmente o abandono progressivo, a partir do século VI, das práticas de escrita funerária que haviam marcado toda a Antiguidade e constituído um abundante e permanente *corpus* textual epigráfico exposto no espaço público[2]. Doravante, a transmissão da memória comum e a recordação dos mortos, salvo em contexto monástico, passarão mais por signos icônicos e pela recensão visual.

1. O manuscrito, atualmente conservado na Biblioteca da Universidade de Uppsala, foi rotulado *Memória do Mundo* pela Unesco.

2. A. Petrucci, *Le Scritture Ultime ..., op. cit.*, p. 49.

O desenvolvimento do monaquismo europeu

A produção de livros se restringe então a oficinas que não têm por função alimentar um mercado cujas lógicas de funcionamento só marginalmente são impactadas por considerações econômicas. Obedecendo a objetivos fundamentalmente espirituais, eles servem em primeiro lugar às comunidades a que pertencem, reunidas em torno de um centro episcopal ou no seio de uma instituição monástica. Esses parâmetros marcam de modo profundo e duradouro a concepção do livro transmitida pela Idade Média ocidental. A cultura livresca, e mais amplamente a cultura escrita, é, por excelência, a partir do século V, o corolário das práticas religiosas, reservando, no alto da hierarquia dos objetos textuais, um lugar todo particular às Escrituras, e depois aos seus comentários e aos poucos livros que constituem ao mesmo tempo a referência, o instrumento e o espelho da liturgia cotidiana (evangeliários, martirológios e sacramentários, breviários e missais a partir do século VIII).

Entre os séculos V e XII (antes que outros fatores reabram o perímetro dos lugares de escrita e leitura), o modelo do produtor de livros é o monge, em particular o monge beneditino. Santo Agostinho, no final do século IV, deixou elementos para a organização coletiva da vida religiosa que servirão de referência a várias famílias monásticas. Mas, como se sabe, é Bento de Núrsia que na altura de 534 redige a regra cuja influência será determinante para a organização social e espiritual do mundo medieval europeu. Após uma primeira etapa em que a observância monástica conhece uma grande diversidade (séculos VI e VII), essa regra não apenas é adotada por um número crescente de mosteiros como serve de matriz para as regras redigidas por ordens monásticas posteriores à de São Bento. Ela organiza os ofícios (a liturgia das horas), os trabalhos manuais (segundo um ideal de autossubsistência) e intelectuais (leitura, prática das Escrituras). Define também uma concepção coletiva do uso do livro: no artigo referente à propriedade individual – proscrita – especifica-se a impossibilidade de possuir seja o que for em caráter pessoal, "nem livros, nem tabuletas, nem estilete para escrever".

A Regra de Santo Agostinho mencionava o empréstimo de livros no seio da comunidade monástica; na Regra de São Bento, os livros aparecem em várias passagens: trata-se dos livros litúrgicos, necessários ao ofício divino, dos livros destinados à leitura coletiva (por exemplo, no rcfcitório) e dos livros de leitura individual, que devem ser distribuídos no início da Quaresma (cada monge, em princípio, recebe então um volume).

Logo, nas regras, o papel do bibliotecário será evocado com mais precisão e a atividade de cópia mais explicitamente especificada. O isolamento relativo dos estabelecimentos monásticos, o princípio da reclusão e um certo ideal de autarquia explicam a constituição dos *scriptoria*, que são quase sempre mais que uma simples oficina de cópia: eles integram o conjunto do processo de produção livresca, da preparação das peles à conservação dos volumes (a distinção entre a oficina de cópia e a biblioteca, entre o *scriptorium* e o *armarium*, ainda não está na ordem do dia), passando pelo estabelecimento dos textos, pela preparação dos cadernos (pautação), pela cópia propriamente dita, pela decoração (iniciais ornamentadas, iluminura) e pela encadernação.

Fundações e filiações:
a geografia europeia dos *scriptoria* (séculos VI-VIII)

Os mosteiros originam-se diretamente da dinâmica missionária, que então estende a cristandade ao conjunto da Europa. O movimento gera a criação de grandes espaços que servem, por sua vez, de retransmissores no processo de expansão monástica. Entre um e outro circulam os homens, mas também os manuscritos e, graças a eles, os modelos artísticos e litúrgicos.

A missão que um São Patrício (oriundo talvez da aristocracia romanizada da Bretanha insular) conduziu na Irlanda no começo do século V está assim na origem de uma Igreja particularmente ativa na produção textual e artística. Estabelecida em um contexto institucional (Patrício teria criado a Diocese de Armagh em 445, o que faria dela a mais antiga diocese das Ilhas Britânicas) e normativo (concílios e cânones), com seus centros espirituais e pedagógicos (abadias e escolas), a nova Igreja da Irlanda desenvolve no século seguinte uma aspiração missionária encarnada em Santa Columba (521-597) e que se estende não apenas à Ilha mas também à Escócia e a Nortúmbria (norte da Inglaterra). Uma notável unidade gráfica caracteriza a produção dos *scriptoria* desses mosteiros, cujo estilo proliferou com a circulação dos monges, conservando uma grande coerência. Essa unidade justifica a denominação global de arte insular e explica as controvérsias científicas para determinar a origem precisa desse ou daquele manuscrito. O estilo dos manuscritos insulares, tanto no plano da escrita quanto no da ornamentação, é, com justeza, associado às formas gerais das artes decorativas celtas. Ele se manifesta particularmente na concepção de "páginas-tapetes", ornadas com uma composição densa e estritamente geométrica, privilegiando as formas de cruz e de entrelaçamentos e onde a parte do ouro é abundante. Essa produção iluminada, que exercerá uma influência duradoura nas artes do livro medieval, deu lugar a realizações excepcionais, dentre as quais três evangeliários podem hoje ser considerados como testemunhos perfeitos: o *Livro de Durrow*, sem dúvida copiado no século VII no Mosteiro de Durrow, no centro da Irlanda; o *Evangeliário* dito *de Echternach*, realizado talvez no século VII na Nortúmbria[3]; o *Livro de Kells*, do nome de uma abadia fundada por Columba em 554, cuja extrema complexidade decorativa remonta ao fim do século VIII ou começo do IX (Ilustração 9)[4].

A partir do século VI o monaquismo irlandês se espalha através do continente, alcançando a Gália, a Itália e a Frísia, e o transporte dos manuscritos assegura a influência do estilo insular em várias partes da Europa até o século IX. O primeiro e mais famoso ator dessa segunda dinâmica evangelizadora irlandesa é Columbano de Luxeil (*c.* 543-615). Ele sai da Irlanda nos anos 580 e percorre a Cornuália, a Bretanha, a Gália, a Alemanha e a Itália. Alguns dos seus companheiros terão, como ele, um papel decisivo

3. BnF, ms. lat. 9389.

4. Conservado, como o *Livro de Durrow*, na Biblioteca do Trinity College em Dublin.

no equipamento monástico da Europa continental, como Galo, que dará seu nome ao mosteiro suíço de Saint-Gall. Nos Vosges, a Abadia de Luxeuil, fundada por Columbano, singulariza-se desde o século VII por uma produção manuscrita notável, cujas primeiras formas decorativas são inspiradas pela arte insular. Mesma influência em Bobbio, última grande fundação de Columbano, na Itália, em terras do reino da Lombardia. Ali se organiza um *scriptorium* que faz de Bobbio, até o século X, o mais importante centro de produção livresca da Península. O mosteiro desenvolve assim uma biblioteca considerável: contando mais de setecentos *codices* desde o fim do século X, esta continua sendo uma das mais impressionantes coleções de livros de toda a Itália antes que, no século XVII, retiradas em massa venham empobrecê-la em proveito da Vaticana e da Ambrosiana de Milão. O processo iniciado por Columbano e seus companheiros é o da reação em cadeia; as fundações irlandesas, por sua vez, estão na iniciativa de outros estabelecimentos, para cuja instalação bastam monges e alguns livros despachados por uma matriz e a acolhida benevolente de um poder regional ou realengo. Assim se desenha uma paisagem que comporá a geografia dos mais importantes *scriptoria* das épocas merovíngia e carolíngia. A Abadia de Saint-Pierre de Corbie, estabelecida em meados do século VII, é uma emanação de Luxeil. Sob os merovíngios e, depois, na época carolíngia, ela se torna o centro intelectual mais ativo de um território que corresponde à França atual: seu *scriptorium* assume então um papel ativo na transmissão da herança textual não só patrística mas também antiga e participa também na reforma política e gráfica constituída, como veremos, pelo desenvolvimento da minúscula carolina.

Uma segunda dinâmica missionária tem origem em Roma. É impulsionada no meado do século XI pelo papa Gregório Magno, que encarregou o monge Agostinho de converter os saxões implantados na Inglaterra. Agostinho torna-se o primeiro arcebispo de Canterbury e, além da nova metrópole, três outros estabelecimentos disporão de importantes *scriptoria*: a Escola-Catedral de York e os Mosteiros de Saint Peter de Wearmouth e Saint Peter de Jarrow, cuja produção é marcada por influências italianas devidas, sem dúvida, à presença de modelos trazidos da Península. Os novos monges anglo-saxônicos, uma vez adquiridas a solidez econômica e a vitalidade espiritual e intelectual de suas fundações, empreendem, paralelamente às iniciativas irlandesas, missões continentais localizadas mais geralmente ao norte do Reno. Assim se estabelece a Abadia de Fulda, perto de Cassel, em 744, destinada, graças ao seu *scriptorium*, a uma posição de primeiro plano na Europa carolíngia.

Sagrado/profano: uma nova polarização dos textos e dos saberes

Da Antiguidade tardia à Alta Idade Média, o papel fundamental desempenhado pela Igreja na vida intelectual, na transmissão da língua latina e no ensino, assim como a dominação da escrita livresca pelas comunidades religiosas (em primeiro lugar os

mosteiros, mas também as escolas-catedrais), explica a polarização do escrito em torno das Escrituras, dos Padres da Igreja e da liturgia.

Depois da Bíblia, os dois luminares da cristandade são incontestavelmente o bispo Agostinho de Hipona (354-430) e o papa Gregório Magno (*c.* 540-604), ambos ao mesmo tempo grandes prelados e escritores. O primeiro, cuja obra constitui a base da reflexão cristã sobre a graça, abre o caminho para a teologia convocando a herança clássica (especialmente o platonismo) para ler de maneira alegórica as Escrituras e desenvolver um pensamento global (Deus, o mundo, a justiça, a organização das sociedades humanas). O segundo estabelece os princípios da edificação moral e do ascetismo individual. Os dois letrados se nutrem, sem dúvida, da cultura clássica, mas, na medida em que a orientação de seu pensamento é inteira e exclusivamente cristã, eles lançam as bases de um *corpus* textual latino novo, "escoimado" de suas fontes antigas (ainda que nutrido por elas). A produção e a prática dos textos assumem então uma missão nova e determinante: o conhecimento da mensagem bíblica e da salvação – vocação que a obra de Beda, o Venerável, tornará mais precisa no século VIII e que tenderá a considerar a Bíblia como única fonte do pensamento, o que faz da literatura cristã, fundamentalmente, o comentário das Escrituras.

Essa polarização pelo sagrado abrange a produção e a leitura, determina uma hierarquia dos textos, mas na prática ela não é exclusiva dos demais *corpus*. Os *scriptoria* da Alta Idade Média asseguraram também a transmissão de uma parte dos *corpus* antigos; as ciências, os saberes e repertórios profanos não foram totalmente excluídos do patrimônio literário que se constituiu e se desenvolveu com a Idade Média ocidental. Os fundadores teóricos da nova cultura e da nova pedagogia cristã consideraram, decerto, que o estudo das Escrituras constituía o objetivo supremo de toda atividade intelectual; instalaram a teologia como pedra angular (ou como linha de mira) da organização dos saberes e dos currículos, e por conseguinte da organização material dos livros nas bibliotecas – posição, no tocante aos sistemas bibliotecários, poucas vezes e só pontualmente questionada antes do fim do século XVIII. Mas essa organização reservava um lugar para as disciplinas que, como a gramática, a retórica, a dialética ou a filosofia, eram percebidas como instrumentos necessários de uma propedêutica à leitura e ao comentário bíblico e, mais além, à teologia. Um mesmo reconhecimento referia-se às ciências (física, astronomia, matemática...), já que elas interrogavam um universo que a Idade Média inteira procurou fazer concordar com a ordem divina. E aqui se explica o lugar concedido às artes liberais.

O princípio de uma segmentação das disciplinas havia sido proposto pelo enciclopedista Varrão no século I a.C. (*Disciplinarum Libri IX*), que lançou assim as bases do sistema das artes liberais, distinguidas das artes mecânicas. Seu princípio foi retomado por Marciano Capella no século V (*As Bodas da Filologia e de Mercúrio*) e depois por Alcuíno no século VIII, que as dividiu duradouramente em dois conjuntos: o *trivium* (gramática, retórica e dialética) e o *quadrivium* (astronomia, música, geometria e álgebra), já reunidas por Boécio no século VI, com o primeiro ramo tendo por objeto o verbo e o pensamento, o segundo as coisas e o mundo.

Desse modo as artes liberais, incluindo as fontes antigas de seu ensino, são levadas em consideração por todos os grandes autores pedagógicos: de Cassiodoro, no século VI, que propõe uma divisão dos saberes em letras divinas e letras profanas (*Instituições das*

Letras Divinas e Humanas), a Isidoro de Sevilha (séculos VI-VII), que as repartiu na vasta enciclopédia constituída pelas suas *Etimologias* (a qual figura no "Top 5" das obras mais difundidas na Idade Média, com mais de mil manuscritos conservados), e até Hugo de Saint-Victor, no século XII, cujo *Didascalicon* será um guia de estudos muito difundido.

No exame da produção manuscrita dessa época que antecede o Renascimento carolíngio, cumpre mencionar, à margem dos textos bíblicos (particularmente representados pelos evangeliários), a obra dos primeiros Padres da Igreja (Agostinho, Gregório Magno, alguns Padres gregos, como Orígenes ou Basílio de Cesareia, vertidos para o latim graças às traduções de Rufino de Aquileia e de Boécio). Na atividade de cópia, eles avizinham, mais do que se acredita, dos gramáticos e autores literários clássicos (Donato, Virgílio, Salústio...) que constituem chaves para o conhecimento de uma língua latina que se tornou a da Bíblia, de seus comentadores e da Igreja. O gênero biográfico é muito bem representado, para a Gália merovíngia, com as *Vidas* da princesa Radegunda por Venâncio Fortunato (século VI) ou Eloi de Noyon (bispo e ministro de Dagoberto) por Uano de Rouen no século VII. Na Itália, as primeiras vidas de papas são compiladas a partir do século VI, antes que as vidas de santos viessem alimentar um gênero literário cuja difusão manuscrita será infinitamente mais extensa. Para a historiografia, a *História dos Francos* de Gregório de Tours, escrita no século VI e prosseguida por continuadores, constitui o modelo das crônicas, cuja cópia será de certo modo uma das missões de alguns *scriptoria* de abadias que mantêm vínculos privilegiados com o poder temporal. A tradição da arte epistolar, registro importante da literatura clássica grega e romana, prossegue sobretudo com o bispo Desidério de Cahors (*c.* 589-654), cuja correspondência foi conservada em boa parte por copistas. Os hinos, por outro lado, contribuem para a renovação da literatura poética e mantêm a prática da métrica antiga.

Os manuscritos conservados fornecem indicações sobre a realidade da difusão das obras, sendo o número de cópias, para o historiador do livro, um indicador infinitamente mais confiável do que as numerosas citações textuais de um autor ou de um texto. Tirante o texto bíblico, as obras latinas da Alta Idade Média mais lidas e mais difundidas, para as quais se conservam mais de setecentos manuscritos sobre o conjunto da Idade Média, fazem emergir quatro autores[5]. O primeiro é, sem dúvida, Gregório Magno (século V), com sua *Regra Pastoral* (coletânea de preceitos para uso dos bispos), seus *Moralia in Job* (comentários sobre o Livro de Jó) e suas *Homilias* (comentários bíblicos para fins de pregação). Seguem-se Isidoro de Sevilha (séculos VI-VII) com suas *Etimologias* (mais de mil manuscritos), Boécio (séculos V-VI) com sua *Consolação da Filosofia* (novecentos manuscritos) e, finalmente, um autor profano, o gramático Prisciano (século V), cujas *Instituições Gramaticais* são particularmente copiadas, principalmente a partir do século IX, após o quê o pedagogo e erudito Alcuíno faz delas a base pedagógica do Renascimento carolíngio.

5. Dados recolhidos da base *FAMA: Œuvres Latines Médiévales à Succès*, estabelecida por Pascale Bourgain, Francesco Siri e Dominique Stutzmann, 2015 [*on-line*: http://fama.irht].

O Renascimento carolíngio: renovação da escrita e dos estudos, herança antiga e edição bíblica

A chegada da dinastia carolíngia à testa do reino dos francos em 751 e, com ela, a restauração da ideia imperial preludiam a dinâmica renovadora que coloca o escrito no centro da sociedade e confere uma atenção nova às fontes antigas. Esses dois fatores de ordem cultural, conduzidos por uma política voluntarista, justificaram a aplicação do termo *Renascimento* ao período que se estende do fim do século VIII ao século X[6]. Ela se caracteriza ao mesmo tempo por uma reforma da Igreja, pela reorganização do ensino, por uma posição oficial dos "intelectuais", pela promoção de uma nova escrita (a minúscula carolina), pela retomada da atividade de cópia e por uma circulação mais intensa dos textos. O movimento abrange toda a Europa Ocidental, mas o seu centro mais vivo compreende o Vale do Loire, o Norte da França, a Suíça e a Alemanha do Sul.

Um papel de relevo foi desempenhado nesse processo por Carlos Magno, primeiro rei da França (768), que no ano 800 assegurou o restabelecimento de uma dignidade imperial que o Ocidente havia esquecido desde a queda de Roma em 476. Ele se cercou de personalidades excepcionais que foram ao mesmo tempo conselheiros políticos, pedagogos, eruditos, gramáticos e, por vezes, grandes prelados, e que por sua autoridade, suas trocas, suas correspondências contribuíram para a formação de uma rede ativa de abadias, com seus *scriptoria* e suas escolas, em relação com o Palácio Imperial. A figura mais vigorosa desse grupo de homens foi a de Alcuíno (*c.* 730-804): de origem inglesa, ele conhecera Carlos Magno na Itália e aceitou seu convite para ir a Aix-la-Chapelle, onde o rei e depois imperador reunia os maiores sábios da época. Alcuíno dirigiu a escola palatina antes de ser nomeado abade de Saint-Martin de Tours em 796. Por sua vez, Eginardo (*c.* 770-840), formado na Abadia de Fulda e depois na Escola de Paris, redigiu uma vida do imperador (*Vita Karoli*) tendo por modelo as vidas dos Césares escritas por Suetônio, e conservará o seu papel junto aos sucessores de Carlos Magno – Luís, o Pio, e depois Lotário I. Cabe citar também Rábano Mauro (*c.* 780-856) e em seguida a geração dos seus discípulos na escola da Abadia de Fulda, Valafrido Estrabão ou Lupo de Ferrières.

Vários fenômenos se conjugam então: a vontade de conhecer melhor os textos antigos, de praticar um latim à altura de suas expressões clássicas, de garantir a correção do texto bíblico, de rearticular o poder político e as letras e de fazer dessas aspirações o meio por excelência de unificação do Império. O desenvolvimento de uma escrita nova, redonda, elegante e de pequeno módulo, a minúscula carolina, encarna no plano gráfico essa política: voltaremos a isso no próximo capítulo, mas lembremos aqui que essa escrita de origem exclusivamente livresca rompe com as tradições paleográficas ocidentais que a antecederam e constitui a matriz de todas as escritas medievais futuras. Fruto de um trabalho consciente de intelectuais, ela é promovida alguns anos depois à escala de todo o mundo carolíngio e imposta a todo o Ocidente.

6. Erna Pazelt, *Die Karolingische Renaissance: Beiträge zur Geschichte der Kultur des frühen Mittelalters*, Wien, Österreichischer Schulbücherverlag, 1924.

A pesquisa dos autores da Antiguidade clássica, associada à elevação da sua língua em ideal, acarreta uma notável atividade de cópia de autores profanos (Virgílio, Tito Lívio ou Cícero, mas também Apuleio), não raro executada sobre fontes manuscritas da Antiguidade tardia, muito provavelmente estabelecida pela aristocracia romana ou romanizada dos séculos IV e V. Estes últimos testemunhos da cultura livresca antiga desaparecem então em sua grande maioria, porquanto o processo de cópia determina *de facto* uma certa caducidade de sua fonte. Esse fenômeno paradoxal, que combina transmissão textual e substituição codicológica, ocasionou sem dúvida mais perdas do que um hipotético zelo destruidor de livros pagãos.

Além das línguas latinas, as escolas (do palácio e das abadias) oferecem um ensino estendido ao conjunto dos saberes, vistos como meios de alcançar uma compreensão das verdades da Escritura e da fé. Um sinal da importância atribuída à retorica clássica, e em particular à obra de Cícero, é o lugar que o Renascimento carolíngio reservou ao tratado *Da Doutrina Cristã* de Santo Agostinho, que legitimava as ciências antigas da linguagem. Esse tratado passa a ser considerado uma introdução ao estudo da Bíblia, da qual quase todas as abadias executam ou possuem cópias. Conhece-se o exemplar de Luís, o Piedoso, filho de Carlos Magno, copiado logo no começo do século IX, em minúscula carolina, no *scriptorim* da Abadia de Saint-Riquier (Baía de Somme), transferido depois para Saint-Pierre de Corbier[7].

De modo geral, a reverência prestada ao escrito corporifica-se em magníficas realizações, que conferem ao livro, e a alguns *codices* em particular, uma forma de autoridade monumental[8]. Um dos mais precoces testemunhos carolíngios desse fato é fornecido pelo *Evangeliário de Godescalc*, do nome do copista que assegurou a sua realização para Carlos Magno na altura de 783, ou seja, cerca de vinte anos antes de sua ascensão à dignidade imperial. Copiado sobre pergaminho púrpura em letras douradas, provavelmente na escola do palácio de Worms, então ocupado pelo soberano, ele é decorado com iluminuras de página inteira de inspiração a um só tempo bizantina e insular, mas também por certa hibridação decorativa, num estilo arcaizante que pode ter sido inspirado por um manuscrito de Ravena do século VI[9]. A dupla reverência assim prestada ao texto sacro e ao poderoso destinatário da cópia é perfeitamente consciente: o copista evoca na sua dedicatória, em minúscula carolina, a sua opção por pintar "letras de ouro sobre páginas púrpuras" (*Aurea purpureis pinguntur gramata scedis...*).

O Renascimento carolíngio acompanha-se de um "programa editorial" que abrange a gramática e a patrística, mas também, e sobretudo, a Bíblia. O *scriptorium* de Corbie tomou a iniciativa de concretizá-lo sob a direção de Maurdramne, abade de 772 a 780: cinco volumes subsistem (de doze) de um ambicioso programa de cópia bíblica que evidencia uma atenção nova à correção do texto e oferece um dos primeiros testemunhos

7. BnF, ms. lat. 13359. Marie-Pierre Laffite e Charlotte Denoël, *Trésors Carolingiens. Livres Manuscrits de Charlemagne à Charles le Chauve*, Paris, BnF, 2007, n. 11.

8. *Imago Libri: Représentations Carolingiennes du Livre*, org. Charlotte Denoël, Anne-Orange Poilpré e Sumi Shimahara, Turnhout, Brepols, 2018 (*Bibliologia*, 47).

9. BnF, ms. N.a.1. 1203.

datáveis da minúscula carolina. A época se caracteriza também pelo aparecimento das primeiras bíblias completas (e não mais copiadas sob a forma de livros isolados). Esses primeiros grandes empreendimentos de revisão na história latina da Bíblia privilegiam então a Vulgata, ou seja, a versão oriunda da tradução de São Jerônimo (fim do século IV), sobre a *Vetus Latina*, corriqueiramente utilizada nas igrejas.

A Abadia de Saint-Martin de Tours desempenhou, outrossim, por via de seu *scriptorium*, um papel "editorial" relevante. De fundação merovíngia, assim que foi colocada sob a autoridade de Alcuíno (796) ela se tornou um dos mais brilhantes centros do Renascimento carolíngio, e sua intensa atividade de cópia contribuiu fortemente para impor a minúscula carolina. Ali a Bíblia é revisada sob a direção de Alcuíno, e esse trabalho produz uma versão que gerará muitas outras. Sobre essa base textual, com efeito, a Abadia de Saint-Martin realizará mais tarde a *Primeira Bíblia de Carlos, o Calvo*[10]. Essa Bíblia monumental, copiada em minúscula carolina na altura de 845-846 sobre folhas de pergaminho de aproximadamente 50 cm × 40 cm, foi conservada durante algum tempo na biblioteca do rei, antes de ser depositada no tesouro da Catedral de Metz em 869, quando ele recebe a coroa da Lotaríngia. Entre as iluminuras de página inteira, algumas sobre fundo púrpura, figura a cena que representa Carlos, o Calvo, recebendo o volume das mãos do abade Viviano (Ilustração 10). Essa cena de dedicatória, na qual o livro é colocado dentro de outro livro, é a primeira desse tipo na arte livresca ocidental.

As bíblias de grande formato copiadas em Tours em minúscula carolina a partir da Vulgata revisada constituirão, até o século XII, o paradigma das bíblias monásticas. Porém o *scriptorium* assegurou igualmente uma produção alentada de coletâneas hagiográficas relativas a São Martinho. É em Tours, sob a direção de Alcuíno, que Rábano Mauro faz seus estudos antes de regressar a Fulda para se tornar abade e desenvolver uma intensa atividade de cópia.

Outras abadias devem ser mencionadas pela importância de seu papel: Saint-Benoît de Fleury, que se destaca por uma considerável atividade literária e historiográfica (ali são compostas e copiadas as *Gesta Francorum* de Aimoíno no século X); Marmoutier, perto de Tours; Saint-Denis, perto de Paris; Saint-Gall, na Suíça; e Reichenau, na Alemanha. Nestas duas últimas, o abade Valdo (*c.* 740-814), um dos intelectuais conselheiros de Carlos Magno, exerceu uma influência decisiva na organização do *scriptorium* e do ensino.

A Abadia de Saint-Amand-en-Pévèle, que produz grandes manuscritos litúrgicos, também dá mostras de uma alta exigência artística que mescla as influências decorativas insulares aos novos cânones carolíngios "à antiga" e se concentra na decoração ornamental, privilegiando, não as cenas figuradas, mas unicamente os enquadramentos e as letras ornadas, acessórios "naturais" da escrita. Tal é a origem de um estilo próprio, dito "franco-saxônico", que a partir de Saint-Amand passa igualmente às Abadias de Saint-Vaast de Arras e Saint-Bertin de Saint-Omer. Uma das mais notáveis dentre essas produções franco-saxônicas é a *Segunda Bíblia de Carlos, o Calvo*, realizada pelo

10. BnF, ms. lat. 1. M.-P. Laffitte e C. Denoël, *Trésores Carolingiens...*, *op. cit.*, pp. 103-105.

scriptorium de Saint-Amand nos anos 871-877, sem dúvida por encomenda do próprio rei, que a destinava à Abadia de Saint-Denis[11].

Entre esses grandes estabelecimentos monásticos, *scriptoria* ou escolas, circulam com os homens os textos e os repertórios, os manuscritos e os estilos gráficos. As grandes figuras intelectuais que fizeram o Renascimento carolíngio e empreenderam a renovação dos estudos, bem como a reorganização das abadias foram, a título pessoal, os principais atores no processo de circulação dos livros. Assim Lupo de Ferrières (*c.* 805-862), monge do Gâtinais, parte para estudar em Fulda sob a orientação do grande Rábano Mauro, entre os anos 833-834 e 836, e regressa para assumir a direção, depois de Alcuíno, da Abadia de Ferrières. Sabe-se, graças à sua correspondência (especialmente com Eginardo, o biógrafo de Carlos Magno), o papel que ele próprio desempenhou na cópia de manuscritos, na sua prospecção e circulação. Ao partir de Fulda, em 836, ele leva consigo vinte desses *codices*, então prudentemente inventariados[12]: vê-se que ele se interessou não apenas pela exegese bíblica (Isidoro de Sevilha), mas também pela literatura profana antiga (Cícero, Macróbio, Boécio, Horácio, Virgílio). Um novo exemplo está ligado a outra personalidade, a de Vulfado de Reims, familiar do rei Carlos, o Calvo, e preceptor de seu filho Carlomano, que foi abade de Montier-en-Der (855-856), de Saint-Médard de Soissons (858-860) e de Rebais (após 860), e depois arcebispo de Bourges em 866. O catálogo dos seus livros, elaborado a partir do fólio de um deles no momento de sua partida para Bourges, também foi conservado. Esse inventário comporta 29 unidades: uma maioria de Padres latinos (Santo Agostinho, a *Regra Pastoral* de Gregório Magno), mas também alguns manuscritos de Padres gregos (Orígenes e João Crisóstomo) e de autores profanos (Petrônio)[13].

Cumpre ressaltar, enfim, ao lado da produção monástica, o papel mais modesto, porém bem real, das escolas-catedrais. No meio urbano, elas estão estreitamente ligadas a uma administração diocesana que, *mutatis mutandis*, prolonga as estruturas administrativas do Império Romano. A de Lyon, por exemplo, é famosa e conhece uma verdadeira renovação no século IX com o bispo Agobardo e o diácono Floro. Em 798, Carlos Magno nomeara Leidrade, discípulo de Alcuíno, para a sede episcopal de Lyon, confiando-lhe a missão de lançar um programa de renovação das Letras e dos estudos. Floro (*c.* 800-*c.* 860), que cresceu na escola-catedral fundada por Leidrade e depois assumiu a sua direção, será o seu mais notável representante em virtude de sua obra (controvérsia dogmática, sínteses enciclopédicas), mas também graças a uma intensa atividade "editorial". Ele supervisiona a formação de copistas, reúne manuscritos, coteja as suas versões com um enfoque já filológico, organiza a sua conservação. Essa atividade está na origem de um patrimônio excepcionalmente pouco disperso porque em Lyon ainda se conservam cerca de trinta manuscritos seus, alguns deles copiados a mão, outros que ele adquiriu, consultou, anotou ou cotejou[14].

11. BnF, ms. lat. 2.

12. Bibliothèque de Genève, ms. lat. 84.

13. Bibliothèque Mazarine, ms. 561.

14. Pierre Chambert-Protat, *Florus de Lyon, Lecteur des Pères. Documentation et Travaux Patristiques dans l'Église de Lyon au IX^e Siècle*, tese do EPHE, org. Anne.-Marie Turcan-Verkerk e Paul Mattei, 2016.

Assinale-se ainda, na mesma época, a vitalidade da escola-catedral de Orléans sob a direção do bispo Teodulfo (*c.* 755-820), da de Colônia sob o episcopado de Hildebaldo (787-818), ou ainda o papel desempenhado em Reims na geração seguinte pelo bispo Incmaro (806-882), autor prolífico e conselheiro do rei Carlos, o Calvo, particularmente cônscio do papel a um tempo político e intelectual que os grandes prelados cultos e esclarecidos deviam desempenhar.

O impacto do Renascimento carolíngio se mede também pela estatística bibliográfica: para o século IX, conservaram-se nove mil manuscritos latinos por todo o mundo (sobretudo nas grandes bibliotecas da Europa Ocidental). Eles equivalem, para a Europa ocidental latina, ao conjunto do *corpus* conservado para todos os séculos anteriores.

A evolução das escritas: diversificação e unidade

A escrita ocidental evolui segundo dois processos alternados: de diversificação e de (re)unificação. Assim a escrita romana, unitária, marcada pelos dois regimes gráficos da monumental e da cursiva, desde a Antiguidade tardia se desdobra em variantes regionais. Depois, a partir do fim do século VIII, assiste-se a um processo de unificação que privilegia a minúscula carolina desenvolvida na corte de Carlos Magno e que no século XIII terá imposto a sua forma ao conjunto do mundo ocidental. Mais tarde, às vésperas da Renascença, um eco voluntário desse movimento se lerá nas iniciativas dos humanistas, que, apoiando-se numa carolina abusivamente percebida como letra antiga, desenvolverão e difundirão a humanística em toda a Europa. Essas mutações, tanto num sentido como no outro, se explicam por diversos fatores, ao mesmo tempo critérios técnicos (evolução dos suportes e de sua preparação, adoção de instrumentos de escrita diferentes, como um cálamo mais desfiado e mais rígido para a minúscula carolina, e a pena), injunções de uso (cursividade, módulo adaptado às exigências de certos repertórios litúrgicos) ou reformas planejadas (com base em modelos e prescrições explícitas).

O Renascimento carolíngio ocasionou tamanha ruptura no terreno paleográfico que os medievalistas passaram a aceitar largamente o termo genérico *escritas pré-carolinas* para unificar as formas livrescas e documentais utilizadas na Europa a partir dos últimos séculos do mundo romano.

Herança romana e formas "nacionais"

A maiúscula livresca denominada *rústica* representa, no fim da Antiguidade, a forma extrema da letra maiúscula da Roma clássica. Na medida em que o uso se encontra prolongado na produção de textos laicos e profanos tardo-antigos, ela foi frequentemente reconhecida como a forma gráfica de uma resistência político-cultural, numa visão agonística entre paganismo e cristianismo. Essa visão ressurgirá na época carolíngia, quando se recorre de bom grado à nobreza angulosa e hierática dessa maiúscula para copiar títulos

ou passagens particularmente relevantes de um livro. A outra escrita corrente herdada de Roma é a *minúscula cursiva*, praticada cotidianamente sobretudo para as passagens não livrescas, na correspondência, nos documentos comerciais, na aprendizagem (é a escrita representada majoritariamente nas tabuletas de Vindolanda, *cf. supra*, pp. 53-54).

A uncial, aparecida no século II, é igualmente uma letra maiúscula, porém com formas mais arredondadas do que as da maiúscula rústica. Muito difundida na Europa do Sul a partir do século IV, é a escrita das comunidades cristãs e dos primeiros *scriptoria*, o veículo privilegiado dos textos sacros e da patrística. A forma arredondada da uncial é estranha ao mundo romano antigo; ou antes, ela manifesta uma curvatura das letras maiúsculas inteiramente inédita para o latim. No domínio paleográfico as filiações são sempre objeto de discussões, mas supôs-se que a uncial poderia estar ligada a um modelo grego, mais particularmente à letra maiúscula grega que serviu para difundir a Bíblia e as obras dos primeiros Padres da Igreja no Império Romano. O *Codex Sinaiticus*, descoberto no Mosteiro de Santa Catarina do Sinai, datado da primeira metade do século IV e um dos mais antigos manuscritos da Bíblia contendo o Antigo e o Novo Testamento, é um famoso exemplo dessa uncial grega cristã (Ilustração 11). É possível que essa comunidade gráfica, com sua fonte grega, tenha contribuído para o sucesso da uncial, assegurando de certa forma uma continuidade simbólica de transmissão da palavra divina de uma língua para outra. Em todo caso, a uncial é preferida por sua diferença flagrante em relação à maiúscula rústica, mas também em relação à cursiva romana, demasiado marcada por seu uso nos textos privados e pouco apta à transmissão da palavra divina. Distingue-se também outra forma de escrita tardo-antiga, à qual tradicionalmente se deu o nome de semiuncial e que se encontra em uso entre os séculos IV e VIII. Ela manifesta a mesma flexibilidade curvilínea da uncial, porém com formas ainda mais arredondadas e um módulo menor: seu *a*, por exemplo, é um anel capilar quase perfeito e pode ser ligeiramente aberto para cima.

Da cursiva romana e, depois, da uncial e da semiuncial derivam essencialmente as escritas correntes das "nações" que partilham a Europa entre si com o desaparecimento do Império Romano (lombardos, visigodos, merovíngios...), cada uma das quais evolui de modo diferenciado no seu espaço político. A escrita merovíngia, por exemplo, conserva marcas de cursividade evidentes, sobretudo traços verticais (hastes e caudas) particularmente alongadas. É empregada particularmente para usos documentais (diplomas, contratos, capitulares...), menos para a produção livresca e num perímetro que é o da Gália.

Na Europa insular destacam-se a minúscula irlandesa e a escrita anglo-saxônica. Do outro lado dos Pirineus, no interior de um território oriundo da fragmentação bárbara, nasce a escrita visigótica na segunda metade do século VII. Ela integra elementos cursivos, utiliza a uncial e seu alfabeto maiúsculo é marcado pela influência árabe. A penetração mais lenta da minúscula carolina na Península Ibérica, graças às implantações monásticas cluniacenses e, depois, cistercienses, que a *Reconquista* sobre os muçulmanos permitirá, explica uma resistência da escrita visigótica que se prolongou até o século XIII[15].

15. Ainoa Castro Correra, "The Regional Study of Visigothic Script; Visigothic Script *vs.* Caroline Minuscule in Galicia", em *Change in Medieval and Renaissance Script and Manuscripts*, org. Martin Schubert e Eef Overgaauw, Turnhout, Brepols, 2019, pp. 25-35.

Várias formas de escrita minúscula redonda desenvolvem-se desde o século VIII a partir de minúsculas pré-carolinas. O tipo mais coerente é sem dúvida a escrita beneventina, que se impõe no sul da Península Italiana, notadamente no Ducado de Benevento, que lhe empresta o nome, assim como na costa dálmata, até o século XII. O Mosteiro de Monte Cassino exerceu uma influência decisiva na adoção e manutenção dessa escrita – mobilizada em particular no século XI sob o Abadado de Desidério de Monte Cassino (1058-1087) – para uma produção livresca de excelente qualidade. Os manuscritos de Monte Cassino recebem aqui uma decoração característica, com iniciais providas de entrelaços integrando frequentemente galgos brancos.

A minúscula carolina

Os copistas da Europa carolíngia recorrem preferencialmente, mais que seus antecessores, a escritas de vários módulos, segundo a natureza do texto, mas sobretudo num esforço de paginação e a fim de hierarquizar os níveis textuais. É o que se observa nos títulos, *incipits*, tabelas e cânones, prólogos e capitulares, onde se empregam maiúsculas legadas pela Antiguidade tardia (maiúsculas rústicas e uncial), com a consciência de restaurar assim um modelo gráfico herdado de Roma, indicativo de luxo e de nobreza. E, para o próprio corpo dos textos livrescos ou dos documentos de chancelaria, o que se vê é igualmente um procedimento voluntário, e não uma evolução gráfica "natural", que conduz ao aprimoramento de uma nova escrita corrente.

O século VIII, no qual se elabora a minúscula carolina, caracteriza-se efetivamente por diversos procedimentos estruturados e coerentes de pesquisa gráfica em relação aos quais é difícil determinar se foram concorrentes ou encadeados. Alguns *scriptoria*, em particular, desempenharam um papel de relevo. Assim é que o *scriptorium* da Catedral de Laon elabora uma escrita, batizada "a-z de Laon", na qual *a* assume a forma característica das aspas abertas francesas («) e que aparece como uma adaptação artificialmente utilizada da escrita merovíngia. Ao mesmo tempo, sem dúvida no âmbito do *scriptorium* da Abadia Real de Corbie, manifesta-se o processo de regularização gráfica conducente à minúscula carolina. A produção manuscrita conservada dá testemunho dessas tentativas, de uma pesquisa consciente feita com clareza e rigor, através da chamada escrita de Maurdramne (abade de Corbie entre 772 e 780), a escrita dita "a-b de Corbie", surgida sob o Abadado de Adalardo (780-826), e depois a minúscula carolina propriamente dita, que também é praticada, nesse último terço do século VIII, pela chancelaria imperial. Ainda aqui convém destacar, como ocorre frequentemente nas revoluções gráficas que caracterizam a história do livro, o papel desempenhado por pequenos grupos humanos, elites a um tempo intelectuais e administrativas: Alcuíno evidentemente, mestre da escola palatina, mas também Adalardo por suas atuações ao mesmo tempo diplomáticas (ele fizera parte dos *missi domini* do soberano), políticas (prefeito do palácio) e espirituais (abade de Corbie, onde supervisionou o *scriptorium*). Imposta a partir de 789 como escrita oficial no reino de Carlos Magno, a nova letra se propaga tanto nas oficinas de cópia quanto nas chancelarias, tanto nos livros quanto nos documentos. De pequeno módulo, regular, redonda e clara, ela se acompanha doravante da prática metódica do espaçamento das palavras. Possuindo

poucas ligaturas (*st* e &) e aceitando muito pouco as abreviaturas, notabiliza-se por sua eficácia e funcionalidade. É também econômica, já que a redução das hastes e das caudas acarreta um despojamento gráfico e uma prática mais racional do suporte.

O sucesso da minúscula carolina se mede pela multiplicação dos manuscritos e pela "conversão" dos centros de produção a partir dos centros mais ativos que foram Corbie e Fleury-sur-Loire, mas também a Abadia de Fulda, que, no entanto, por muito tempo reivindicara para si tradições insulares e anglo-saxônicas. A minúscula carolina contribuirá para a qualidade de grandes programas "editoriais", como as obras-primas bíblicas saídas no século XI da oficina de Tours. Ela subsiste durante quatro séculos sem grande mudança e conservando a sua unidade geral, que domina as particularidades regionais (como em Reims, onde no meado do século IX, sob o arcebispo Hincmar, se pratica uma escrita carolina de módulo mais cerrado).

A "razão gráfica" que caracteriza o Renascimento carolíngio se traduz, assim, por dois processos que se conjugam na produção escrita: a criação de uma nova letra corrente (a minúscula carolina) e a recolocação em uso de tipologias letrais abandonadas vários séculos antes ou profundamente modificadas pelo uso em relação aos seus modelos originais (a maiúscula monumental, a maiúscula rústica, a uncial e a semiuncial). Trata-se de um fenômeno não apenas livresco e diplomático mas também epigráfico. A inscrição monumental faz parte desse movimento: Alcuíno teve aqui um papel importante, contribuindo para a reativação dessa prática antiga, cuja exposição pública manifestava, em particular, uma autoridade baseada na fala e nas letras, e igualmente uma aspiração coletiva.

O próprio Alcuíno se inspirou, para suas composições, em inscrições anteriores, conhecidas por cópias manuscritas ou pelos *corpus* lapidares ainda visíveis. Ele redigiu textos epigráficos para vários estabelecimentos religiosos, concebidos para serem implantados em diversos lugares do espaço conventual e acompanhar assim a vida cotidiana dos clérigos ao impor um modelo gráfico: na igreja, nos altares e nos túmulos, claro, mas também na escola, no *scriptorium*, no dormitório e nas latrinas (como em Saint-Martin de Tours). A maioria dos grandes centros de estudo e de cópia os recebeu (Saint-Hilaire de Poitiers, Saint-Amand, Saint-Vaast de Arras...). Em Chelles, a abadessa Gisela, irmã de Carlos Magno, fez instalar tais inscrições na biblioteca, no refeitório, no coro da igreja. Das composições epigráficas de Alcuíno, duas ficaram célebres no mundo carolíngio: seu próprio epitáfio e o do papa Adriano I (falecido em 795), realizado na França e levado em seguida para Roma, onde se acha conservada sob a sua forma lapidar original (São Pedro)[16]. A busca ativa de exemplos ao mesmo tempo formais e literários (em Ovídio, em Virgílio ou nos historiadores clássicos) de inscrições é uma indicação suplementar da intensidade dessa primeira fase de restauração dos estudos e da cultura antiga que conheceu o Ocidente. Ela confirma também que Roma foi o foco da cultura carolíngia.

16. Cécile Treffort, "La Place d'Alcuin dans la Rédaction Épigraphique Carolingienne", *Annales de Bretagne et des Pays de l'Ouest*, t. 111, n. 3, pp. 353-369, 2004.

A epigrafia foi, portanto, ao mesmo tempo fonte de inspiração e modo de expressão para os carolíngios. A inscrição exposta no espaço público tinha seguramente, mais que o livro, a capacidade de elevar o texto ao nível de ambiente de vida e de modelo. Há porém, como vimos, um *continuum* entre um suporte e outro: as caligrafias de inspiração epigráfica (letras oriundas da maiúscula romana) têm o poder de conferir a sua monumentalidade ao cânone da missa ou ao *incipit* de um livro. E desde o século IX o *corpus* da epigrafia carolíngia é copiado em manuscritos e circula como tantos outros formulários e coletâneas de modelos; as inscrições versificadas, em especial, figuram habitualmente em centões, obras apreciadas pela literatura carolíngia que consistem em reunir versos ou textos tirados de fontes diversas.

Constantinopla e a cristandade oriental: iconoclastia e Renascimento grego

No momento em que floresce na Europa o Renascimento carolíngio, dois fenômenos principais marcam a cultura escrita do mundo grego: o aperfeiçoamento da minúscula grega e o desenvolvimento de um primeiro humanismo bizantino. É uma etapa fundamental na transmissão do patrimônio literário da Antiguidade grega (que ocasiona ali também, graças a campanhas de cópia e de renovação dos suportes, o desaparecimento de manuscritos anteriores). Mas esses fenômenos são subsequentes a um período de crise.

A antiga *pars orientalis* do Império, tornada bizantina, tinha confirmado nos primeiros concílios da cristandade (Niceia em 325, Constantinopla em 380-381, Éfeso em 431, Calcedônia em 451...) a sua separação religiosa da Igreja de Roma. Mas a partir do século VII o mundo bizantino fora abalado pelo avanço do Islã e o perímetro de sua autoridade se vira, assim, reduzido. Síria, Palestina e Egito caíam sob o domínio da civilização árabe e a própria Constantinopla era ameaçada pelos exércitos do califa. Essas dificuldades externas se juntavam, no interior, a um período de anarquia e despovoamento, assim como às crises ligadas à iconoclastia. A produção livresca foi largamente afetada por esse conflito, um dos mais importantes no plano teológico que sacudiram a cristandade grega. A iconoclastia, rejeição das representações divinas, é própria de certos monoteísmos (judaísmo, islamismo). É possível também que a crítica judaica ou muçulmana das imagens cristãs tenha contribuído para alimentar, por via de influência, uma iconoclastia que corresponde a fases bem precisas da história e cujas implicações são ao mesmo tempo espirituais, políticas e artísticas. O primeiro período de iconoclastia (730-787) se deve à iniciativa do imperador Leão III, o Isauro; ele se defronta com a oposição de várias comunidades cristãs, em especial do Padre da Igreja João Damasceno, que defende o princípio da veneração dos ícones alegando que o próprio mistério da Encarnação possibilitou a representação de Cristo e dos santos. Sua obra servirá de fundamento teórico no segundo Concílio de Niceia (787), que reautoriza o culto das imagens. A segunda iconoclastia (813-843) é instaurada pelo imperador Leão V, o Armênio, desde

sua ascensão ao trono; ela impõe como única imagem digna de veneração o crisma, ao mesmo tempo símbolo e "figura" particularmente ligado à pessoa do imperador desde sua aparição a Constantino na véspera da vitória da Ponte Mílvia (312).

A questão não deixa de ter consequências na Europa Ocidental. Primeiro, a querela das imagens ocasiona em Bizâncio destruições de obras, sobretudo manuscritos, e provoca a fuga de vários artistas, incluindo os iluminadores, que acharão refúgio em Roma, onde darão a conhecer o seu estilo e repertório. Por outro lado, os debates do Concílio de Niceia encontram eco no seio da *intelligentsia* carolíngia, que desconfia da idolatria mas, com Carlos Magno, rejeita explicitamente a iconoclastia. Esse meio-termo a propósito da questão das imagens servirá de referência teórica fundamental para a produção iconográfica medieval, da decoração esculpida dos edifícios à ilustração dos livros, e isso apesar da recorrência de novas controvérsias exigindo a sua destruição. A doutrina a esse respeito é escrita por Teodulfo, antes mesmo de sua ascensão ao bispado de Orléans, que redige entre 791 e 794 um tratado sobre as imagens. Seu título, *Libri Carolini*, testemunha a encomenda do soberano. A imagem é legitimada por sua função instrumental, por sua relação com o texto, que ela suplementa ou acompanha, e por um valor estético que se expressa em capacidade de emoção. Isso implica os três papéis que Teodulfo lhe atribui: pedagógico (ela instrui os iletrados), mnemotécnico (ela fixa a memória, particularmente a da história santa) e afetivo (é capaz de emocionar, portanto de predispor à adoração).

No Oriente, o fim da iconoclastia em 843 permite o alvorecer de um movimento intelectual marcado pela renovação da atividade literária e por uma produção manuscrita mais intensa, cujos primeiros sinais remontam aos anos subsequentes à primeira iconoclastia. Assinale-se aqui o papel de Teodoro Estudita (759-826), que revitaliza o Mosteiro de São João Batista de Estúdio, em Constantinopla, organiza-lhe o *scriptorium* e a biblioteca para fazer deles um verdadeiro centro do monacato bizantino. Muitos desses renovadores dos estudos serão patriarcas de Constantinopla: é o caso do teólogo Nicéforo (*c.* 758-828) e, principalmente, de Fócio (*c.* 815-891), que foi também administrador (dirigiu a chancelaria imperial). Entre os escritos deste último, *Biblioteca* é uma descrição comentada de mais de 250 obras, estabelecida, por um lado, a partir de manuscritos reunidos de tais obras; essa vasta história literária dos autores gregos, de Heródoto (século V a.C.) a Nicéforo, integra tanto a literatura cristã quanto a literatura profana (salvo a poesia, totalmente ausente). Um dos interesses da *Biblioteca* de Fócio para os historiadores do livro e dos textos é que ela constitui uma dessas sínteses que só os tempos de renovação intelectual sabem produzir, descrevendo obras que nos foram transmitidas ou que o foram apenas na forma de fragmentos, como a *História Romana* de Olimpiodoro de Tebas ou as *Babilônicas* de Jâmblico, o Romancista. As ciências e as técnicas se fazem presentes com a obra de Leão, o Matemático (*c.* 790-869).

Se, no mundo grego, os repertórios poéticos (Homero, Hesíodo) e filosófico (Aristóteles), sobre os quais repousavam educação e cultura, nunca haviam sido completamente perdidos, assiste-se ainda assim, do final do século VIII ao IX, a uma profunda redescoberta, por ondas sucessivas, da literatura antiga profana, sobretudo científica e técnica (Arquimedes, Euclides), histórica e retórica.

De fato, identificaram-se várias coleções, conjuntos de textos oriundos de uma mesma oficina de cópia e correspondendo a programas editoriais coerentes. Como aquele que os bizantinistas denominam "coleção filosófica", centrada em Aristóteles, no platonismo e no neoplatonismo, descoberta no fim do século XIX[17] e que compreende atualmente dezoito volumes. Produzidos em Constantinopla na segunda metade do século IX, estão hoje conservados em sete dentre as mais importantes bibliotecas da Europa e dos Estados Unidos (Paris, Florença, Veneza, Roma...); eles transmitem o mais antigo *corpus* aristotélico conhecido, obras de Platão, textos médio e neoplatônicos (Proclo, Simplício, Alexandre de Afrodísias...). São com frequência testemunhos das mais antigas obras que contêm (como a *República* de Platão) e constituíram um verdadeiro traço de união entre o Oriente medieval e a Renascença europeia: foi, com efeito, graças a alguns desses manuscritos caídos em mãos de humanistas italianos que o saber filosófico clássico passou ao Ocidente.

Considera-se hoje que esses dezoito manuscritos formam na verdade três grupos de livros devidos a três copistas e oriundos de três dinâmicas intelectuais independentes, mas obedecendo a exigências e valores comuns nesse contexto de renovação cultural pós-iconoclasta: interesse pelo saber profano, filo-helenismo, correção da cópia. A excelente qualidade do pergaminho, a despreocupação com a qual os copistas deixaram folhas em branco após o fim dos textos reunidos fazem pensar num ambiente descontraído, sem dúvida próximo do poder, com recursos econômicos notáveis.

Na segunda metade do século VIII[18] apareceu também uma minúscula livresca grega que se impôs diante de uma escrita de origem epigráfica, igualmente qualificada de *uncial* e baseada em maiúsculas pouco propícias à cursividade e ao pequeno módulo. Essa nova minúscula bizantina é sem dúvida o fruto da adaptação ao livro de uma escrita documental e administrativa, voluntariamente concebida para ser mais econômica (em tempo, em material-suporte, em tinta). O desenvolvimento dessa nova escrita foi igualmente relacionado com o emprego mais sistemático do pergaminho. Bizâncio, com efeito, continuava a utilizar o papiro, mas seu abastecimento se tornara problemático após a conquista árabe de um Egito doravante separado do Império. O Mosteiro de Estúdio desempenhou talvez um papel decisivo na sua elaboração (mais ou menos como Corbie algumas décadas antes em relação à minúscula carolina). Conhece-se, em todo caso, a mão de um dos copistas, o monge Nicola, ativo no *scriptorium* de Estúdio nos anos 830, identificado com base no tetraevangelho denominado *Uspensky* (hoje conservado em São Petersburgo), que ele assina e data 835[19]. Incontestavelmente trazido por um círculo de intelectuais ligados tanto à Igreja quanto à chancelaria imperial, essa minúscula grega foi assim, ao mesmo tempo, o símbolo e a ponta de lança de uma renovação dos estudos que acompanhavam igualmente um movimento de reforma dos mosteiros.

17. Thomas W. Allen, "Palaeographica III. A Group of Ninth-Century Manuscripts", *Journal of Philology*, n. 21, pp. 47-54, 1893.

18. Paul Lemerle, *Le Premier Humanisme Byzantin*, Paris, PUF, p. 118.

19. Bernard Flusin, "L'Enseignement et la Culture Écrite", em *Le Monde Byzantin*, t. II: *L'Empire Byzantin (641-1204)*, org. Jean-Claude Cheynet, Paris, PUF, 2006, pp. 341-368.

O Renascimento bizantino do século IX estabelece os fundamentos de uma escrita e de uma dinâmica erudita e intelectual duradoura que sobrevive às desordens da quarta cruzada e à tomada de Constantinopla pelos exércitos latinos (1204), e que as divisões da Igreja grega não enfraqueceram.

Entrementes, na península do Monte Atos, com o apoio do imperador Nicéforo II Focas, fundava-se no século X o Mosteiro da Grande Lavra, primeiro marco histórico de uma ampla expansão monástica que conserva ainda hoje uma das mais importantes bibliotecas do mundo grego.

Congregações e reformas: lugar e circulação do livro no âmbito das ordens monásticas

O tempo que se segue ao Renascimento carolíngio na Europa Ocidental assinala-se pelas invasões normandas e pelo transtorno sobrevindos em alguns dos lugares de produção e conservação dos livros que eram as abadias, cujas riquezas e frequente isolamento atraíram os invasores. Muitas dentre elas foram pilhadas ou mesmo destruídas em decorrência de ataques dos quais as crônicas conservaram o testemunho. Essas incursões pontuais principiam em 841, com a primeira subida do Sena, a pilhagem de Rouen e de sua catedral, a destruição das Abadias de Jumièges e Saint-Wandrille; Corbie, por sua vez, é saqueada em 881. Os primeiros anos do século XI, que veem as derradeiras incursões normandas nos territórios do reino dos francos, inauguram uma época de reorganização que inclui os *scriptoria*. Com efeito, o monacato europeu empreende um vigoroso movimento de reforma, estruturado pela constituição de redes de abadias nas quais o livro terá uma função não raro central, assegurando a unidade da regra, a uniformização da liturgia, uma cultura comum. Criam-se e ampliam-se verdadeiras *ordens* monásticas que congregam os estabelecimentos sob regra ou mediante reforma. O movimento é iniciado por Cluny, principal ordem desde 931 e que, com o apoio do papado e do Sacro Império Romano-Germânico, agrupa sob sua direção um número crescente de priorados ou de abadias, tornando-se assim o centro da mais importante constelação monástica estruturada da Idade Média.

Os cistercienses se distinguem a partir de 1098. No centro da exigência cisterciense, estreitamente ligada ao espírito rigoroso de sua reforma, figura a necessidade de se dispor do texto mais exato possível da Bíblia. Essa aspiração é expressa por Étienne Harding, cofundador da ordem e abade de Cister de 1112 a 1133: ele se empenhou em reencontrar as fontes da liturgia e das Escrituras (em Metz, em Milão) e empreendeu uma importante revisão da Vulgata declarando ter-se apoiado no parecer de rabinos judeus para o estabelecimento do texto do Antigo Testamento. Quatro importantes volumes, copiados em Cister entre 1109 e 1111, são o fruto desse trabalho[20].

20. Biblioteca Municipal de Dijon, mss. 12-15.

Harding unifica também a produção litúrgica destinada a estabelecimentos cistercienses. Ao redigir a *Carta Caritatis* (Carta de Caridade), que deve completar para os cistercienses a Regra de São Bento, ele deixa bem clara a necessidade de agregar a comunidade em torno de um *corpus* e de práticas livrescas idênticos:

> Todos terão os mesmos livros litúrgicos e os mesmos costumes. E, como acolhemos em nosso claustro todos os monges que vêm até nós, e como eles próprios, de igual maneira, acolhem os nossos nos seus claustros, parece-nos oportuno, e é também a nossa vontade, que eles tenham o modo de vida, o canto e todos os livros necessários nas horas diurnas e noturnas, assim como nas missas, conformes ao modo de vida e aos livros do novo mosteiro, de sorte que não haja nenhuma discordância em nossos atos (cap. III).

O *scriptorium* de Cister foi de fato particularmente ativo, como os de outros mosteiros cistercienses (1090-1153). Marcada sem dúvida pelas prescrições de um Bernardo de Claraval (1090-1153), que critica a falta de austeridade dos beneditinos, a decoração dos manuscritos acusa então uma nova severidade: é mais ornada apenas nas iniciais, com motivos vegetais não raro monocrômicos. Essa orientação caracteriza também, em menor medida, a ordem dos cartuxos, organizada a partir de 1084.

Conteúdos textual e litúrgico permitem hoje ligar os manuscritos conservados a uma ordem religiosa. Mais precisamente, porém, na ausência de cólofons explícitos sobre suas condições de realização ou de marcas de proveniência evidente, é a análise material dos volumes – suportes de escrita, decoração e forma das iniciais, paginação (parágrafos ou colchetes lineares, fins de linha, modos de pauta), sistema de abreviação, mas também encadernação – que permite atribuí-los a um dado *scriptorium* ou a uma área geográfica influenciada por essa ou aquela oficina em decorrência dessa expansão monástica.

Esta prossegue no século XII (ordens de Fontevrault, Prémontré), enquanto uma nova geração de ordens religiosas aparece com o século XIII. Mas, contrariamente aos reformadores do século IX, esses recém-chegados (dominicanos e franciscanos) vão conceber suas missões ao redor da pregação e do apostolado e implantar-se em meios urbanos. Tal escolha, estimulada por outros fatores, acompanhará uma geografia nova do escrito e uma profunda mutação da produção livresca: o *scriptorium* perderá uma parte de sua exclusividade, apelar-se-á, inclusive nas comunidades monásticas, para oficinas de cópia exteriores ao mosteiro ou mesmo para livreiros. Introduzir-se-ão na economia do livro elementos até certo ponto relacionados com um mercado.

O francês e as línguas vernáculas à prova do escrito

Se a Igreja primitiva perpetuou o latim ao preço da sua civilização, é porque o latim constituía o meio de sua afirmação e da manutenção de uma vocação unitária herdada da

Roma profana e doravante revigorada por uma aspiração fundamentalmente espiritual, mas que se fez também, como a sua matriz, política e civilizacional. Entretanto, nas sociedades europeias do século VIII o escrito latino tornou-se fraco demais para conter as divergências orais, e considera-se que quase todos os idiomas romanos se formaram antes do ano 1000. Assim, com a diferenciação dessas línguas faladas foi se colocando progressivamente a questão da separação do escrito e do oral como a da fronteira entre os dois universos linguísticos.

Considerou-se um possível reconhecimento das línguas vernáculas para a eficácia da conversão e da pastoral. Os fermentos desse reconhecimento são explicitados em 813 pelo Concílio de Tours, que recomenda ao clero a pregação *in rusticam romanam linguam aut theodiscam*, ou seja, na "língua românica tudesca" (germânica). Sinal evidente de que a população não domina – ou não domina mais – o latim. Além da simples pastoral, a época carolíngia, que corresponde a uma revitalização do latim nas suas formas clássicas, é também a dos mais antigos testemunhos do escrito em francês. Em 842, os juramentos de Strasbourg consagram a aliança militar entre dois dos filhos de Luís, o Piedoso – Carlos, o Calvo, e Luís, o Germânico –, contra o irmão Lotário I. Trata-se de ser ouvido pelas tropas: assim, Luís, o Germânico, presta juramento em língua românica para ser entendido pelos soldados de Carlos, o Calvo, e Carlos se exprime em língua tudesca para ser entendido pelos soldados de seu irmão. A redação desses juramentos constitui um marco na história escrita das línguas europeias, embora o manuscrito que as conserva, inserindo os juramentos numa obra historiográfica, tenha sido copiado mais de um século após o evento[21].

Noutro registro textual (o da pregação), pode-se evocar um sermão bilíngue sobre Jonas pronunciado no século X: o folheto de pergaminho que o contém, preservado por haver sido utilizado como elemento de encadernação de outro manuscrito, mostra um documento espontâneo, como um esboço ou rascunho do texto que foi pronunciado[22]. Mas o primeiro monumento escrito propriamente literário da língua francesa é a *Cantilène de Sainte Eulalie*, que narra o martírio da santa e cuja composição remonta aos anos 880. O célebre manuscrito que a conserva data precisamente do fim do século IX e sem dúvida foi copiado na região de Liège ou Aix-la-Chapelle[23]. A partir do século XI, alguns outros testemunhos linguísticos são conhecidos, como a *Chanson de Saint Léger* e uma Paixão de Cristo, que encontraram lugar em alguns fólios em branco contidos num imponente glossário em latim[24]. Mas essa raridade já não é apropriada no século seguinte, especialmente com as primeiras formas manuscritas dos grandes ciclos literários de língua francesa ou provençal, numa escrita "românica" derivada da minúscula carolina latina (como o célebre manuscrito da *Chanson de Roland* de

21. Estão transcritos em um manuscrito da *História dos Filhos de Luís, o Piedoso*, de Nitardo, realizado no fim do século X em um *scriptorium* do nordeste da França, talvez na Abadia de Saint-Riquier (BnF, ms. lat. 9768, fº 12-13v).

22. Biblioteca Municipal de Valenciennes, ms. 521.

23. *Idem*, ms. 150.

24. Biblioteca de Clermont-Ferrand, ms. 240.

Oxford[25]), e também com o desenvolvimento comprovado de um público laico e de oficinas de cópias seculares. Todavia, para medir a passagem ao escrito do francês, como de outras línguas românicas vernáculas, o livro é insuficiente. Para isso, os arquivos constituem uma fonte indispensável. Não se trata de "obras", mas de "documentos" de natureza judiciária ou administrativa, ainda que ostentem para alguns a forma do *codex*: inventários, registros, cartulários, documentos de direito consuetudinário, papéis contendo decisões, deliberações ou tarifas. Para as línguas românicas e no conjunto do período medieval, a relação do escrito documental com o escrito literário ou livresco é de 1 para 100. E para certas formas linguísticas, como o gascão ou o franco-provençal, o primeiro vem a ser por longo tempo o vetor único e exclusivo.

Essa preponderância do escrito documental explica por que as formas linguísticas, tanto quanto as regras observadas pelos escribas, não são no tocante às línguas vernáculas atribuíveis a indivíduos ou a espaços geográficos, mas sim às autoridades redatoras dos documentos, às chancelarias que, assumindo a responsabilidade jurídica pela sua produção, impõem de certo modo uma norma linguística[26]. Essa normalização escrita das línguas vernáculas da Europa Ocidental ocorre em primeiro lugar no anglo-normando e no picardo no século XII, e depois, no século XIII, no espanhol e, entre as *langues d'oïl*, no franciano, matriz do francês. Este último é documentado por alguns documentos régios nativamente redigidos nessa língua (1241, 1254, 1259, 1268...), pela produção, em Paris, de algumas bíblias traduzidas (1250-1260) e, pouco depois, pelas *Chroniques de Saint-Denis* (1270-1280). Parece igualmente que a sua fixação no escrito como sua legitimação devem muito ao mundo jurídico: no meado do século, com efeito, alguns universitários constituíram, traduzindo metodicamente o *Corpus Juris Civilis* (vasta compilação do direito romano reunida a partir do século VI), um *corpus* textual de referência. Vários manuscritos produzidos em Paris ou em Orléans, quase sempre iluminados, revelam a existência de mais de vinte versões dessa empresa global e coerente de tradução[27].

25. Oxford, Bodleian Library, ms. Digby 23 (M. B. Parkes, "The Date of the Oxford Manuscript of *La Chanson de Roland*", *Medioevo Romanzo*, pp. 161-175, 1985).

26. Martin-D. Glessgen, "L'Écrit Documentaire dans l'Histoire Linguistique de la France", em *La Langue des Actes*, Actes du XIᵉ Congrès International de Diplomatique, Troyes, 11-13 septembre 2003 [*on-line*: http://elec.enc.sorbonne.fr/CID2003/glessgen].

27. Frédéric Duval, "D'une Renaissance à l'Autre: Les Traductions Françaises du *Corpus Juris Civilis*", em *La Traduction entre Moyen Âge et Renaissance*, org. Claudio Galderisi e Jean-Jacques Vincensini, Turnhout, Brepols, 2017, pp. 33-68.

6
Dos *scriptoria* aos *librarii*, séculos XII-XV

A salvação, o livro e a igreja

O livro permanece investido de uma certa sacralidade ao longo de todo o período medieval, o que explica o seu lugar particular tanto no imaginário quanto na cultura material. Primeiro porque o fundamento espiritual das sociedades cristãs é um livro, a Bíblia, o livro dos livros, paradigma de todos os outros, obra – ou antes, constelação textual – que é de longe o objeto do maior número de manuscritos então produzidos no Ocidente. A Bíblia está igualmente, na hierarquia dos textos e dos saberes, tanto na organização bibliotecária quando nos currículos pedagógicos – é a pedra angular do edifício. E, como sucede com outras civilizações modeladas por uma religião do livro, o objeto escrito encarna por excelência, nas representações, a transmissão de uma autoridade, de uma norma, de um saber ou de um ensinamento, e ao mesmo tempo os legitima.

Recepção das Tábuas da Lei, cópia do Evangelho ditado por um anjo, transmissão de uma nova regra monástica a um abade, apresentação de uma nova versão da Bíblia ao soberano e, logo após, de uma obra historiográfica ou literária: cenas que assumiram o seu lugar por meio da iluminura no próprio interior dos livros e que afirmam, por sua abissalização, o poder de que são investidos. A isso se acresce ainda o preço elevado do objeto, daí resultando que durante um longo tempo apenas uma parte reduzida da sociedade tenha acesso ao seu "consumo" e à sua posse. O livro pertence também aos produtos manufaturados cuja longevidade é mais extensa. Primeiro porque as instâncias que até aqui os produziram majoritariamente, a saber, os *scriptoria* monásticos, estão instalados na duração e colocam no centro de suas missões a conservação e a transmissão (da palavra divina em primeiro lugar, e também das condições da salvação e da vida eterna); em seguida porque os livros são quase sempre comparados aos tesouros de um soberano ou de uma abadia. Muitos deles, aliás, foram adaptados para durar: livros litúrgicos atualizados em função das evoluções dos usos, coletâneas de sermões completadas e aumentadas por vezes ao longo de vários séculos. Entre os livros medievais mais longevos figuram também os obituários. Desde o século VIII inscreveu-se o nome dos defuntos em certos calendários para associá-los às preces da comunidade. A prática se generaliza no século XIII com o desenvolvimento das fundações pias, e assim, progressivamente, as lógicas da comemoração recobrem as necessidades de gestão: inscreve-se escrupulosamente o nome dos fiéis que asseguraram, por doação, os meios de celebrar a sua memória através de missas (celebradas na data de aniversário do falecido ou no dia de festa de um santo). Os obituários são então constituídos e mantidos tanto pelos capítulos das catedrais quanto pelas comunidades monásticas e por várias gerações sucessivas "demãos". Muitas vezes são associados, mediante interpolações, ao martirológio (o catálogo cronológico indicando a data aniversária dos mártires e dos santos), como na Abadia de Saint-Germain-des-Prés no século XIII[1] ou ainda na de Saint-Pierre de Remiremont, que mantém o seu martirológio-obituário ao longo de uma extensa duração (do século XIII ao XVII)[2].

As mudanças do século XII

A partir do século XII, entretanto, abre-se um novo período para a cultura escrita europeia. O livro não perde a sua sacralidade e a Igreja continua sendo a principal autoridade na sua produção e regulamentação, porém mutações profundas vêm diversificar as condições de fabricação, uso e circulação dos textos.

1. BnF, ms. lat. 12834.
2. BnF, mss., n.a.l. 349 (*Répertoire des Documents Nécrologiques Français*, org. Jean-Loup Lemaître, Paris, Imprimerie Nationale, 1980 [3 suplementos publicados, 1987-2008]).

Fatores diversos, ligados ao desenvolvimento das cidades e da civilização urbana, se conjugam: afirmação das classes comerciantes e emergência, em seu seio, de uma elite burguesa abastada que encoraja a mercantilização dos bens culturais e os usos laicos dos textos; desenvolvimento de administrações de finanças e justiça, e portanto de uma especialização que exprime necessidades de escritas específicas; fundação das universidades e, logo depois, das ordens mendicantes, que inserem duas atividades sequiosas de livros – o ensino e a pregação – no centro de sua missão.

Aparecem assim novas figuras de produtores e usuários do escrito que se impõem na sociedade no século seguinte: o professor universitário, que submete o livro às exigências de sua profissão, fazendo evoluir a sua manufatura e tornando-o apto à *lectio* ("lição", isto é, leitura comentada); o comerciante, que mantém suas contas, registra suas vendas, compras e dívidas, arrola e descreve os seus bens, mas também se corresponde e troca novidades a respeito de tudo o que pode ter um impacto sobre a sua atividade mercantil. Alguns comerciantes associam à sua prática contábil uma prática memorial do escrito: sobretudo a partir do século XIV, alguns livros de contas acolherão assim a memória dos homens, dos nascimentos, dos mortos, das uniões – tal é a origem do "livro razão", ao mesmo tempo arquivo econômico e registro de anais familiares destinado a circular exclusivamente no âmbito da família.

A topografia da atividade intelectual e do ensino se desloca. Desfaz-se o vínculo quase exclusivo, estabelecido nos primeiros séculos da cristandade, entre *scriptorium*-biblioteca monástica ou capitular, de um lado, e aprendizagem da leitura e da *literatura* e transmissão dos textos e das ideias, de outro. No seio das comunidades conventuais de um tipo diferente fundadas pelas novas ordens menores, especialmente entre os dominicanos, o *scriptorium* passa a encarregar-se de uma produção mais complexa e mais diversificada: não mais apenas textos bíblicos e livros da celebração litúrgica, mas também instrumentos para o ensino da teologia, a definição da ortodoxia, o estudo e a melhoria do texto sagrado, a elaboração de sermões e o ensino da pregação.

As universidades e a *pecia*

Bolonha,1088; Paris, 1150; Oxford,1167: são estas as três maiores universidades medievais, cujo modelo não tarda a ser implantado em outras cidades europeias.

O desenvolvimento universitário repousa a princípio sobre uma forma nova de organização humana, a serviço do aprendizado e do saber, que reúne em uma corporação o conjunto (*universitas*) dos mestres e dos estudantes; em seguida ela se impõe numa paisagem institucional fixando os seus estatutos e obtendo por diplomas e bulas o reconhecimento dos poderes seculares e eclesiásticos. O processo é, fundamentalmente, de autonomia. De fato, desde a época carolíngia as escolas incumbidas de dispensar um ensino destinado aos futuros clérigos haviam se desenvolvido no seio dos mosteiros ou junto às catedrais. Em Paris, a Escola do Claustro de Notre-Dame e

a escola da Abadia de Saint-Victor tornaram-se assim os principais estabelecimentos de ensino: Guilherme de Champeaux (*c.* 1070-1121) ensinou na escola-catedral antes de fundar a Abadia de Saint-Victor (1109), cujas luminosas figuras asseguram ao século XII a sua vitalidade, como Hugo de Saint-Victor (1096?-1141) ou Ricardo de Saint-Victor (1110?-1173). Pedro Lombardo (*c.* 1100-1160) ilustra o peso de ambas: estudante em Saint-Victor antes de ensinar teologia em Notre-Dame e de tornar-se, posteriormente, bispo de Paris em 1159, ele produziu uma obra que constitui a base do ensino medieval. Suas *Sentenças*, compilação em quatro livros de textos bíblicos e patrísticos, constituem um dos maiores sucessos escribais da Idade Média, depois da Bíblia (mais de 1 250 manuscritos conservados para o período compreendido entre os séculos XII e XV), e a obra mais comentada por alunos e mestres futuros.

Mas agora é na cidade que se instala a universidade, libertada da tutela do bispo de Paris e optando por sua implantação na margem esquerda do Sena, espaço urbano sob a jurisdição da grande Abadia de Sainte-Geneviève, fora do controle episcopal. É o nascimento do Bairro Latino, e mais geralmente do "Bairro da Universidade", o mundo das escolas, que passará a designar toda a margem esquerda do Sena, distinguindo-se assim do bairro da "Cité" (episcopal, judiciário e régio) e do da "Ville" (toda a margem direita). Essa topografia nascente será determinante para a geografia parisiense do mundo do livro. A Universidade de Paris recebe seus primeiros estatutos em 1215, e somente em 1231, pela bula *Parens Scientiarum*, ela se desvincula plenamente da autoridade episcopal, passando a responder apenas à autoridade pontifical.

Instaura-se assim uma organização que vai perdurar durante todo o Antigo Regime e estruturar o ensino "superior". A Universidade de Paris é formada por quatro faculdades: das artes (*i. e.*, as artes liberais, *cf. supra*, p. 84), a de teologia, de direito e de medicina. Mestres e alunos organizam-se em nações de acordo com suas origens geográficas. Há quatro delas em Paris: nação francesa ou galicana, nação normanda, nação picarda (que integra também os estudantes vindos de Flandres) e nação inglesa, que em seguida se chamará germânica (por agrupar os alunos procedentes do Sacro Império Romano- -Germânico e das Ilhas Britânicas). Desenvolve-se uma rede de colégios que contribui para a estruturação social e intelectual do mundo universitário: inicialmente lugares de vida e de alojamento constituídos sobre bases "nacionais", as faculdades se tornam, elas próprias, lugares de curso, de cópia, onde são mantidas bibliotecas, como a Faculdade de Sorbonne, fundada em 1257.

A universidade assegura o sucesso de um método de reflexão e de ensino, a escolástica, diferente das práticas intelectuais monásticas, mais voltadas para a meditação. Insiste-se na importância do processo racional e enfatiza-se a dialética: embora o objetivo seja sempre encontrar Deus, trata-se também, doravante, de demonstrá-lo. A leitura comentada (*lectio*) dos textos, e em primeiro lugar dos textos bíblicos, fornece *autoridades* que são postas em *quaestio*; a *quaestio* é disputada racionalmente, é a *disputatio*, ao termo da qual o mestre deduz a *determinatio* ou *conclusio*. As conclusões dos mestres tendem a tomar lugar ao lado das autoridades. A manipulação das ideias e dos textos é mais metódica: é preciso demonstrar inclusive os princípios da fé, e não mais apenas meditar sobre as Escrituras; é necessário comparar, citar, desenvolver, disputar. A *disputatio*,

em especial, afasta-se de um certo servilismo do pensamento monacal. Mas as ordens antigas, beneditinos e cistercienses, se adaptam a essas novas práticas (os cistercienses fundam uma faculdade em Paris, a Faculdade dos Bernardinos); e as ordens que surgem no começo do século XIII, em primeiro lugar os dominicanos, concebem prontamente o seu ensinamento segundo esses novos princípios.

Por certo, o método será suscetível de esclerose; criticar-se-á especialmente o caráter sistemático do exercício, aplicável a qualquer casta de pensamento. Mas, no imediato e ao longo dos últimos três séculos da Idade Média, a universidade e a escolástica ocasionam ao mesmo tempo uma renovação das formas livrescas e uma necessidade de livro inédita pela sua amplitude. A expansão do escrito que daí decorre é estimulada por diversos fatores técnicos e organizacionais: pergaminho mais fino e mais abundante, aparecimento dos livreiros, difusão de uma escrita gótica de pequeno módulo (a letra gótica, *cf. infra*), generalização da pena, sistematização das abreviaturas... Assiste-se também ao emprego de procedimentos de cópia singulares, reveladores da maneira pela qual o livro, ou antes, certos livros tendem a tornar-se produtos em série, entre os quais se situa a *pecia*. O termo, que em latim significa "pedaço" ou "parte", qualifica um modo de difusão editorial organizado sob a autoridade universitária[3]. Ele designa precisamente cada uma das cópias parciais de um texto original, o *exemplar*, que foi justamente segmentado para facilitar a sua reprodução simultânea a fim de colocar à disposição de vários estudantes, rapidamente e com menor custo, cópias idênticas da obra ensinada ou comentada. O sistema surge no século XII, mas se desenvolve sobretudo a partir dos anos 1250 e se torna característico da produção universitária, notadamente em Bolonha e em Paris. O *exemplar* é decomposto em cadernos ou bifólios que são sucessivamente alugados para serem copiados. As vantagens desse procedimento são múltiplas: cópia de um texto verificado (garantia filológica e pedagógica), rapidez de execução (o texto é dividido em várias partes que circulam ao mesmo tempo), acessibilidade aos estudantes (é a universidade que controla a tarifa de locação). Profissionais do livro colocados sob a autoridade da universidade, os *peciarii* (singular: *peciarius*), controlam assim o calibre de cada *pecia* e o número de *peciae* em que se divide um mesmo exemplar. Verificam também a qualidade das cópias e controlam a atividade dos comerciantes livreiros – os estacionários (*stationarii*) –, a quem os estudantes podem dirigir-se para obter a sua cópia. Marcas marginais características, fruto da divisão textual que determina o valor do aluguel e da cópia, testemunham, nos manuscritos conservados, essa organização particular. Os textos mais procurados pelo ensino universitário foram particularmente afetados por esse procedimento, controlado pela instituição, mas cujas lógicas mercantis não estavam de todo excluídas: coletâneas de decretos (autos pontificais cujas coleções são uma das bases do direito canônico e estão largamente documentadas nas faculdades de Direito), obras de Acúrcio (professor de Direito em Bolonha no século XIII) ou

3. *La Production du Livre Universitaire au Moyen Âge: Exemplar et Pecia*, org. Louis-Jacques Bataillon, Bertrand Georges e Richard H. House, Paris, CNRS, 1988.

de Tomás de Aquino. O sistema é progressivamente abandonado – em Paris no século XIV, em Bolonha no XV.

A pregação, um novo cacife pedagógico

Nos primeiros anos do século XIII, a fundação das ordens mendicantes – a dos Frades Menores (franciscanos) e a dos Pregadores (dominicanos) – se faz em torno dos princípios da pobreza e da simplicitade evangélica, mas sobretudo de uma aspiração fundamentalmente pastoral que determina a sua instalação nas cidades, o mais perto possível das populações. Se os franciscanos pregam pelo exemplo, os dominicanos insistem na necessidade de conhecer a Bíblia, de ensiná-la, de fundamentar a palavra do pastor em uma verdadeira ciência das Escrituras e, portanto, de zelar pela perfeição de sua instrução para assegurar a do povo. Missão e pregação, mas também formação e instrução constituem o cerne desse programa. Eis por que o próprio instrumento da vida religiosa, para os dominicanos, será o livro: *Arma nostra sunt libri* ("Nossas armas são os livros")[4].

Houve, decerto, precedentes teóricos: no século VI, Gregório Magno (*Regra Pastoral*) lembrava que, para instruir os fiéis pela palavra, convinha preparar-se para esse serviço mediante o *estudo* e o *escrito*. No século XII, Pedro, o Chantre, mestre de Nôtre-Dame, defendia a ideia de que os estudos de teologia eram uma das condições de acesso às responsabilidades eclesiásticas. Mas são de fato os dominicanos que, na Europa do século XIII, e mais particularmente a partir de Paris, dão corpo a uma nova categoria de pregadores, doravante homens letrados (*viri litterati*). Dois anos após o estabelecimento de uma primeira comunidade dominicana em Toulouse, a ordem se implanta em Paris em 1217. Tal é a origem do Convento de Saint-Jacques, que volvidos alguns anos conta mais de 120 frades e encerra no seu seio o principal centro de instrução da orgem, o *Studium Generale*, que forma e atrai os maiores intelectuais europeus no século XIII, tanto o italiano Tomás de Aquino quanto o alemão Alberto Magno.

Mais que nas outras ordens, o estudo e o livro estão no centro das prescrições explícitas que organizam a vida dos frades[5]. Jordão de Saxe (1190-1237), sucessor do fundador Domingos, redige as constituições primitivas da ordem entre 1216 e 1228

4. A fórmula é empregada em 1288 pelo capítulo provincial de Avignon: "Já que nossas armas são livres, e já que sem livros nada pode ser exposto para a pregação ou a confissão, aconselhamos os priores e os demais frades a multiplicar os livros nas suas bibliotecas comuns" (*Acta Capitulorum Provincialium Ordinis Fratrum Praedicatorum*, org. Célestin Douais, Toulouse, 1894, p. 319; Florine Levecque-Stankiewicz, "Une Bibliothèque Retrouvée: Les Livres du Couvent des Jacobins de Paris du Moyen Âge à la Révolution", em *Les Dominicains en France (XIIIᵉ-XXᵉ Siècle)*, org. Nicole Bériou, André Vauchez e Michel Zink, Paris, Éd. du Cerf et Académie des Inscriptions et Belles-Lettres, 2017).

5. Paul Amargier, "Le Livre chez les Prêcheurs", *Études sur l'Ordre Dominicain, XIIIᵉ-XIVᵉ Siècles*, Marseille, 1986, pp. 53-78.

apoiando-se no precedente da Regra de Santo Agostinho. Elas dedicam um capítulo inteiro à questão: cada província pode enviar três frades ao *Studium Generale* de Paris, que deverão estar munidos, como bagagem textual elementar, de uma Bíblia glosada, de uma cópia da *História Escolástica* de Pedro Comestor e das *Sentenças* de Pedro Lombardo. Os livros são a única exceção ao imperativo da pobreza, mas com a morte de seus proprietários os *codices* voltarão para o convento de origem do frade, onde ele recebeu sua primeira *pecunia* (a soma que lhe foi concedida para a aquisição de manuscritos e vestimentas) – com exceção dos que ele recebeu como doação, que irão, por uma espécie de direito de sucessão, para a biblioteca do convento onde faleceu.

A organização dos *studia* é incentivada em cada convento, onde constitui ao mesmo tempo uma escola, uma oficina de cópia e a fonte do desenvolvimento de bibliotecas particularmente ativas. Em Paris, no seio do *Studium Generale*, elaboram-se e fabricam-se grandes instrumentos coletivos que devem ao mesmo tempo ajudar a ler e a comentar a Bíblia e fornecer materiais para a pregação: comentários (as *Postilles* sobre o Antigo Testamento, do latim *post illa* [*verba*]: "após essas palavras"), *Distinctions* (recenseamento metódico dos exemplos ilustram um termo escolhido na Bíblia e nos Padres da Igreja), concordâncias (listas organizadas de palavras com localização de suas ocorrências nos livros bíblicos), sumas (vastas sínteses escolásticas), manuais de confessores, coletâneas de *exempla*. Entre os últimos, concebidos especialmente para alimentar a redação de sermões, o de Nicolau de Hannapes (1225?-1291), ex-estudante de Saint-Jacques tornado patriarca de Jerusalém, foi um dos mais difundidos e duradouros (mais de 1309 manuscritos e, posteriormente, 25 edições impressas através da Europa nos séculos XV e XVI).

Obras que, pela circulação como pelo recurso à *pecia* – praticada particularmente pela população dominicana –, são colocadas à disposição das demais comunidades monásticas, assim como do clero secular e dos estudantes.

Na produção dominicana, ao lado das obras e dos instrumentos de erudição, cumpre destacar também a renovação do gênero hagiográfico. Assim a *Legenda Áurea* de Jacopo de Varazze, escrita por volta de 1260 e que teve rápida e ampla difusão (mais de 950 manuscritos medievais conservados), certamente muito distante da escolástica e da obra de um Tomás de Aquino, não deixa de constituir para os seus irmãos dominicanos uma abundante coleção de exemplos e uma fonte para a preparação dos sermões.

Finalmente, a ambição de aprimoramento intelectual e teológico que funda a comunidade dominicana explica também por que a Ordem dos Pregadores se beneficia rapidamente de uma espécie de delegação de autoridade por parte do poder pontifical, que em 1223 lhe confia a Inquisição. A luta contra a heresia passa de fato pelo livro: livro que permite delimitar as fronteiras da ortodoxia; livro que se faz passar pelo crivo da análise para medir a sua conformidade com o dogma.

Os instrumentos do trabalho intelectual

Grandes sínteses

A criação das universidades e a intensificação da atividade copista vêm atender a um vasto esforço de reorganização do pensamento que encontrará o seu coroamento nas grandes *sumas*, sínteses totalizantes do saber escolástico. Elaboradas entre 1154 e 1158, as *Sentenças* de Pedro Lombardo agrupam as autoridades sobre as Escrituras de maneira organizada, incluindo os Padres, e tornam-se imediatamente, através da Europa, a base do ensino teológico, o que é confirmado pelo número de manuscritos conservados (mais de 1200 para toda a Idade Média). No domínio jurídico, o *Decreto* de Graciano, redigido na altura de 1140, não tarda a ser adotado pelas faculdades de Direito, a começar pela Universidade de Bolonha, capital do ensino do direito canônico. Essa vasta compilação de mais de três mil textos (patrística, legislação e decisões pontificais, fontes conciliares, leis romanas...) dá lugar à cópia de manuscritos tão imponentes quanto complexos, ainda mais porque acolhem progressivamente comentários que são, eles próprios, chamados a constituir autoridade. A obra está no cerne da produção e do comércio dos manuscritos jurídicos, que conheceu o seu auge em Bolonha nos séculos XIII e XIV.

O *Speculum Majus* de Vicente de Beauvais (*c.* 1190-1264) faz parte dos principais instrumentos de trabalho elaborados no Convento Dominicano de Saint-Jacques em meados do século XIII. Sua difusão, entretanto, irá muito além das fronteiras do mundo universitário. Forma acabada do "espelho", com vocação universal, essa enciclopédia é articulada em três partes: a natureza (*Speculum Naturale*), as ciências (*Speculum Doctrinale*) e a história (*Speculum Historiale*). Ela conhece um imenso sucesso na Idade Média e no começo da época moderna, sucesso reforçado pela produção de cópias separadas de cada uma de suas três partes e pelo lugar cada vez maior que ocupa nas leituras dos leigos, graças a traduções e a cópias de luxo geralmente iluminadas. João de Vignay efetua uma tradução para a rainha Joana da Borgonha no meado do século XIV, e poucas são as bibliotecas principescas da Europa que, a partir da segunda metade do século XIV, não possuam um exemplar dela. A imprensa lhe prolongará o sucesso: o *Espelho* de Vicente de Beauvais é objeto de várias edições incunábulas e pós-incunábulas tanto em latim como em francês.

No domínio da escolástica, cabe citar as bem-articuladas construções representadas pela *Suma Aurea* de Guilherme de Auxerre (*c.* 1220), pela *Summa de Creaturis* de Alberto Magno (*c.* 1240), pelo *Opus Majus* de Rogério Bacon (*c.* 1260) e, sobretudo, pela *Suma Teológica* de São Tomás de Aquino (1266-1274). Esta última manifestava de maneira significativa não apenas um imenso esforço de racionalidade mas também a transplantação da filosofia de Aristóteles para o universo cristão, que os antecessores de Tomás – por exempo, Roberto Grosseteste (*c.* 1175-1253) – jamais haviam admitido por considerá-la herética. Aristóteles é, de fato, o modelo antigo desse pensamento totalizante, e seus escritos são redescobertos no século XII graças às traduções arábicas e greco-latinas, através dos comentários de Averróis sobre a *Física*, o *De Anima*, a *Metafísica*... e os de Avicena sobre a *Física* e o *De Caelo et Mundo*.

A Glosa

O termo *glossa* significa em latim "palavra rara e pouco utilizada". O costume pedagógico de aclarar, no texto das Escrituras, uma palavra ou passagem difícil por meio de elucidações anotadas diretamente na margem do manuscrito ou entre as suas linhas dá lugar, desde o fim do século XI, à constituição de verdadeiros *corpus* de glosas organizadas, agora tornadas referências e destinadas a acompanhar, pela cópia, o texto para o qual foram concebidas. Entrementes, o termo *glossa* foi deportado para qualificar não mais tanto o texto a esclarecer quanto os comentários que o acompanham.

Segundo sua posição relativamente ao texto principal, a glosa será marginal ou enquadrante, mas também interlinear, ou então intercalar ou contínua. No último caso, não há nenhuma cesura visual entre o texto-fonte e seu comentário, copiados que são em longas linhas um após o outro. Nos demais casos, a composição do texto glosado supõe um considerável trabalho de preparação antes da cópia. Ele é prontamente reconhecível: vários registros de escrita são determinados por pautas e lineação diferentes que devem acolher escritas de módulos diferentes. Assim, a partir do século XII a Bíblia é frequentemente acompanhada de dois tipos de glosa: a *glosa ordinária*, antigamente atribuída a Valafrido Estrabão (que no século IX havia resumido as lições bíblicas de Rábano Mauro), enquadrante, e a glosa *interlinear* de Anselmo de Laon, teólogo do final do século XI (Ilustração 12). Hoje, porém, considera-se que ambas são obra coletiva da escola de Laon, e o que as distingue não é a identidade do autor, mas o seu volume e a sua paginação: uma, constituída de breves explicitações, podia ser integrada entre as linhas; o outro, mais desenvolvido, só podia tomar lugar nas margens exteriores (no alto, embaixo e na borda lateral do fólio).

Existem então várias glosas da Bíblia, sendo as principais, além das duas já citadas, a *Magna Glossatura* de Pedro Lombardo, sobre os Salmos (século XII), e as *Postilles* do franciscano Nicolau de Lira (século XIV). Esse dispositivo é igualmente utilizado para acompanhar o texto bíblico de narrações históricas que dele derivam – por exemplo, a *História Escolástica* de Pedro Comestor. A abundância e a normalização da glosa têm um impacto sobre a fabricação dos manuscritos. A dificuldade tanto de produzir quanto de manusear bíblias completas glosadas explica a sua substituição por coletâneas que compreendem textos e glosas de um ou de vários livros do Antigo Testamento ou dos Evangelhos.

A apresentação glosada afeta também, maciçamente, os textos jurídicos. As necessidades de interpretação, de análise e de ensino do direito romano levam vários juristas, em particular na Universidade de Bolonha, a acrescentar comentários na difusão manuscrita do *Decreto* de Graciano. Em meados do século XIII Acúrcio empreende uma síntese do trabalho dos glosadores jurídicos que o precederam.

Com função de esclarecimento, de análise e, muitas vezes, de concordância (no caso de tradições textuais divergentes), a glosa consignada na página glorifica o texto ao circundá-lo. Mas guia também a sua leitura e recepção ao encerrá-lo numa tradição de interpretação da qual os humanistas, numa abordagem crítica nova, se empenharão em liberar o texto.

Índices, corretórios e concordâncias

Os índices, os sumários e outros sistemas de referenciação que permitem a localização de um conteúdo no espaço do livro e o acesso direto a ele só aparecem de fato, na Europa, durante o século XII. Seu desenvolvimento, entretanto, baseia-se em alguns pré-requisitos. A própria forma do *codex*, na qual a comparação das passagens é mais fácil de efetuar do que no *volumen*, atendia à necessidade dos cristãos de confrontar, de um lado, os Evangelhos entre si e, de outro, o Antigo e o Novo Testamento, exercício que está na base da exegese bíblica. No início dos Evangelhos, os cânones atribuídos a Eusébio de Cesareia (século IV) faziam aparecer com frequência em duas páginas de frente (o verso de uma folha e a frente da seguinte) e numa suntuosa decoração com arcadas, em quatro colunas paralelas, as concordâncias do conjunto das passagem (episódios comuns aos quatro Evangelhos, a três ou a dois dentre eles, passagens de ocorrência única).

O novo imperativo de estruturação dos instrumentos de trabalho foi enunciado com perfeição por Pedro Lombardo no prólogo das suas *Sentenças*, cuja compilação devia justamente facilitar a localização das informações dispersas nas fontes bíblicas ou patrísticas: trata-se agora, segundo as suas palavras, de encontrar as passagens prontamente (*stati invenire*), sem esforço (*sine labore*) e o mais rápido possível (*citius*)[6]. O índice como obra distinta e também, pouco depois, as práticas de indexação dos manuscritos por seus usuários e em seguida por seus copistas se desenvolvem no século XIII, mais particularmente em Paris, entre esses novos profissionais do escrito que são os dominicanos. Seu aparecimento está ligado a uma mudança das atitudes cognitivas. Longe ia o tempo em que erudição significava assimilação profunda e trabalho da memória.

Dentre esses instrumentos, convém citar os dispositivos de estudo bíblico elaborados sob a orientação de Hugo de Saint-Cher (1190-1263), figura preeminente dos dominicanos de Saint-Jacques. Suas contribuições intervêm num contexto particular, já marcado por esforços de estruturação visual do texto bíblico e de refinamento dos meios de navegação. O modelo de paginação é então o da Bíblia da Universidade, que mostra claramente a ordem dos livros com uma divisão em capítulos devida a Estêvão Langton, a presença de um índice dos termos judaicos etc. Mas em diversas passagens esse texto apresenta falhas que atraíram as zombarias do franciscano Roger Bacon. É, portanto, a uma nova empresa de correção do texto bíblico que se consagram os conventos mendicantes, estribados numa confrontação sistemática dos manuscritos conhecidos (latinos, mas também gregos, hebraicos ou aramaicos). Tal empresa os leva à elaboração de *corretórios*[7], assim como ao estabelecimento de concordâncias, vastos índices organizados alfabeticamente e informando as diversas ocorrências de cada termo na Bíblia.

6. Richard H. Rouse e Mary A. Rouse, *"Statim invenire*: Schools, Preachers, and New Attitudes to the Page"*, em *Renaissance and Renewal in the Twelfth Century*, org. Robert Benson e Giles Constable, Toronto, University of Toronto Press, 1991, pp. 201-225.

7. O mais ambicioso é estabelecido no Convento de Saint-Jacques nos anos 1250-1260, BnF, mss. lat. 16719-16722.

Três concordâncias foram sucessivamente elaboradas, todas em Saint-Jacques, no século XIII[8]. A primeira, concebida nos anos 1230-1235, é atribuída a Hugo de Saint-Cher. Dela já não existe um manuscrito completo, subsistindo apenas fragmentos utilizados em folhas de guarda de encadernações, onde a posição de cada palavra no texto é codificada por um sistema de três divisões: livro (título abreviado) / capítulo (algarismo) / situação no capítulo, anotada por uma letra de A a G que indica a posição relativa da passagem (A: começo; D: meio; G: fim). Desse modo a entrada *"aqua* (água)" terá por localização "Gen. I A". Busca-se igualmente conferir uma certa compacidade ao instrumento, garantia de sua eficácia (o total de concordâncias pode comportar um grosso volume). Para uma decomposição normalizada dos capítulos em versículos, que permitirá uma localização mais precisa e padronizada, será preciso aguardar o início do século XVI e a conjunção dos conhecimentos especializados de um humanista teólogo, Jacques Lefèvre d'Étapes, e de um mestre-impressor, Henri Éstienne (*cf. infra*, p. 247).

Tradutores e transmissores de textos

Nas fronteiras dos séculos IV e V houve uma notável atividade de tradução do grego para o latim, com Rufino de Aquileia, que traduziram os Padres Eusébio de Cesareia e Gregório de Nazianzo, e com São Jerônimo, de cujo trabalho calcado na Bíblia da Septuaginta nos adveio a Vulgata. Seguiu-se um período de lactência para a Europa Ocidental, embora a Itália do Sul tenha permanecido em contato com o mundo grego. É preciso esperar pelo século XII para assistir a uma retomada vigorosa das traduções, agora largamente abertas para a lógica, a filosofia e as ciências, com destaque para a astronomia.

O mundo árabe servira de intermediário. Nas zonas mediterrâneas e médio-orientais de sua expansão, a presença de manuscritos gregos tinha alimentado uma considerável atividade científica e pedagógica. Em Bagdá, o califa Harum al-Rachid (763-809) havia generalizado uma instituição semelhante aos ginásios antigos, os *bayt al-ḥikma* (casas da sabedoria), a um tempo bibliotecas, observatórios e centros de pesquisa, tradução e cópia. Preocupados tanto com astrologia, matemática, filosofia e poesia quanto com história, eles desenvolveram uma intensa atividade de tradução em árabe dos *corpus* gregos, persas e siríacos. Cabe assinalar a atividade dos matemáticos Ahmad ibn Yūsuf pai e filho, que traduziram e comentaram a obra de Euclides, e sobretudo do médico e grande tradutor Ishaq ibn Hunayn. Protegido de vários califas sucessivos, foi ele um dos principais atores dessa transferência médica, filosófica e erudita do mundo grego para o mundo arábico-muçulmano. Bagdá é então um importante mercado de manuscritos, onde uma parte do *souk* principal da cidade é reservada aos livreiros. Essa passagem pelo árabe

8. Louis-Jacques Bataillon, "Les Instruments de Travail des Prédicateurs au XIIIᵉ Siècle", em *Culture et Travail Intellectuel dans l'Occident Médiéval*, org. Geneviève Hasenohr et Jean Longère, Paris, Éditions du CNRS, 1981, pp. 197-209.

revela-se determinante para alguns *corpus* textuais da Antiguidade grega, ainda que outros canais de transferência sejam atestados em outros lugares (especialmente, na literatura astronômica, para a língua *pehlevi* do mundo sassânida, ou seja, antes da expansão do Islã).

Na Pérsia, a dinastia xiita dos buídas (séculos X-XI) marca outro momento de intenso florescimento intelectual: o astrônomo Abd al-Rahman al-Sufi (903-986) elabora um inventário das estrelas (*Livro das Estrelas Fixas*) e pratica o *Almagesto* de Ptolomeu, traduzido do grego para o árabe e cujo vestígio se perdeu no Ocidente; Avicena (980-1037) redige ali o seu *Cânone* (*Kitab Al Qanûn fi Al-Tibb*: *Livro das Leis Médicas*), o qual, traduzido em latim a partir do século XII, renovará profundamente a prática e o ensino da medicina ocidental.

Antes que as invasões mongóis viessem interromper no século XIII essa efervescência intelectual, tanto na Pérsia quanto no califado de Bagdá, iniciara-se um movimento de transferência de saberes para o Ocidente. Desde o século XII, com efeito, o *corpus* filosófico e científico grego, aumentado por seus comentadores abássidas ou persas, passava do árabe ao latim, às vezes por intermédio do hebraico, e chegava ao conhecimento dos europeus. A Espanha e, em menor medida, a Itália tiveram um papel decisivo nesse movimento de tradução.

João de Sevilha (Johannes Hispalensis, *c.* 1090-*c.* 1150), matemático espanhol, ligou seu nome a um importante conjunto de traduções filosóficas e matemáticas. O italiano Gerardo de Cremona (1114-1187), vindo a Toledo, na Espanha moura, para aprender o árabe, descobriu ali um amplo *corpus* de origem grega e efetuou sua passagem para o latim (o *Almagesto* de Ptolomeu, Hipócrates, a *Física* de Aristóteles), vindo a traduzir igualmente várias obras de origem árabe: os textos algébricos de Al-Kindī (801-873) ou a astronomia de Abû Ma'shar (787-886, Albumasar para o Ocidente), chegados à Espanha do século XII a partir da Bagdá do século IX, ou ainda o *Cânone* de Avicena, vindo da Pérsia. Traduzindo Ahmand ibnYūsuf e, através dele, Euclides, Gerardo de Cremona constituiu também a base da matemática europeia, permitindo sobretudo, no começo do século XIII, a futura obra de Leonardo Fibonacci (Leonardo Pisano), seu *Liber Abaci* (*Livro de Ábaco*).

Vários tradutores e copistas judeus também atuaram como retransmissores nessa passagem do grego para o latim através do árabe, introduzindo versões intermediárias em hebraico. Sua proficiência linguística se explica pelo fato de que uma parte da literatura filosófica judaica composta em terras do Islã (Oriente Próximo, África do Norte, Andaluzia) entre os séculos IX e XVIII era escrita em língua árabe, mas com o alfabeto em caracteres hebraicos. Alguns intelectuais judeus terão aqui, aliás, uma posição ambígua, na fronteira entre dois mundos espirituais cujas relações são tensas. É o que ocorre com Teobaldo de Sezana, judeu convertido tornado subprior dos dominicanos de Paris na altura de 1240-1250. O Convento de Saint-Jacques e a Universidade aproveitaram-se de seu domínio do hebraico para estabelecer os corretórios da Bíblia, e seus trechos do Talmude (as *Extrationes*, mais de 130 cópias manuscritas conhecidas) irão alimentar a polêmica antijudaica. Outros intermediários judeus deram a conhecer ao Ocidente o *Livro de Kalila e Dimna*, célebre obra de sabedoria composta em sânscrito no século III: pondo em cena animais que falam como os homens, é uma fonte fundamental do repertório das fábulas. Traduzida inicialmente em *pehlevi* e depois em árabe, no século XII o livro é vertido para o hebraico por um certo Rabi Joël; outro judeu convertido ao catolicismo,

o italiano João de Cápua, efetuou uma versão latina no século XIII que serviria de matriz para as primeiras versões vernáculas ocidentais.

A corte de Frederico I (1198-1250), rei da Sicília, é também, no princípio do século XIII, um lugar de trocas onde coexistem sábios gregos, latinos e árabes. Ela atrai Michael Scot, astrônomo de origem escocesa que passou por Toledo e traduziu notadamente os comentários da obra de Aristóteles deixados pelo andaluz Averróis (1126-1198).

Vários mestres das Universidades de Paris e Oxford desenvolvem assim uma proficiência nova em grego e empreendem traduções diretas. O papel de Roberto Grosseteste (*c.* 1175-1253) é, nesse aspecto, fundamental para o conhecimento universitário da obra de Aristóteles. Ele prepara os trabalhos da geração seguinte, marcada pelo dominicano flamengo Guilherme de Moerbeke (*c.* 1215-1286), um dos mais prolíficos tradutores da Idade Média: circulou entre a Europa do Norte, a Itália e a Grécia (foi arcebispo de Corinto) e deu de Aristóteles as mais fiéis traduções do grego para o latim, nunca antes obtidas porque desembaraçadas dos comentários. Graças a esses movimentos de tradução, que repousavam sobre numa atividade intensa de cópia, Aristóteles tornou-se o filósofo "por excelência" dos padres medievais, e isso apesar das dificuldades teológicas colocadas por sua recepção pela cristandade e por diversas interdições parciais e temporais. Elas principiaram em 1210, quando um concílio da província eclesiástica de Sens, reunido em Paris, pronunciou a proibição de ler os seus livros em público e de transmitir os seus ensinamentos.

O tradutor é então, fundamentalmente, um intelectual e um erudito que não raro acompanha a sua tradução com comentários. O *corpus* grego antigo que passa assim ao latim graças a esse vasto movimento de cópia e de tradução iniciado no século XII é essencialmente filosófico e científico. Para a poética e o teatro, será preciso aguardar o Humanismo.

O livro hebraico

As comunidades judaicas da Europa medieval compartilham uma mesma língua. Esta contribui – entre os homens ligados ao livro que já dominam pelo menos uma língua vernácula e o latim do mundo culto – para a afirmação de uma proficiência linguística particular. Ativo em Troyes no século XI, o rabino Rachi (1040-1105) é um representante precoce desses intelectuais que manipulam ao mesmo tempo o latim, o francês e o hebraico; ele passa de um a outro nos seus comentários da Bíblia e do Talmude.

Não apenas a aprendizagem da língua hebraica mas também a leitura e a cópia do texto bíblico nessa língua constituem, para essas comunidades, fundamentos que não são reservados apenas aos futuros padres. Elas organizam escolas permanentes de três tipos: centros de ensino ligados às sinagogas, escolas rabínicas fisicamente independentes dos lugares de culto e escolas de ensino "elementar" que as fontes designam por vezes como

"casa do livro" (*bet séfe*)[9]. Esses centros de aprendizagem e de leitura, mas também de cópia, são atestados na França do Sul a partir do século XII (Narbonne, Montpellier, Perpignan, Avignon, Marselha, Béziers...), mas também em Orléans, Reims, Rouen, Troyes... Os *corpus* textuais privilegiados são aqui de duas ordens: a Torá reúne os cinco livros do Antigo Testamento que a tradição cristã denomina Pentateuco (Gênesis, Êxodo, Levítico, Números, Deuteronômio); quanto ao Talmude, é sobretudo o manuscrito de base do mestre e do aluno que reúne o fruto dos debates e das análises rabínicas sobre a Lei Judaica, numa abordagem global que recobre as questões de direito civil, de medicina etc.

No plano tipológico, dois gêneros de livros são produzidos. Manuscritos de grandes dimensões, quase sempre luxuosamente decorados, são utilizados nos lugares de culto para a prece e a leitura coletiva. A Espanha e a Itália produzem assim, mormente a partir do século XIII, notáveis livros de prece iluminados, com decoração particularmente complexa, onde se encontram "páginas-tapetes"; tal é, em especial, o caso da produção castelhana, que se vale também das formas caligráficas árabes, especialmente para os manuscritos que saem das principais oficinas judaicas de Toledo, mantidas por duas famílias de escribas, os Ben Israel e os Ibn Merwas[10]. Mas, sendo o estudo individual da Bíblia e do Talmude uma obrigação espiritual, conservaram-se também numerosos manuscritos de pequeno formato, aptos para o transporte e o manuseio cotidiano.

De maneira geral, a diáspora judaica ocidental mantém uma notável atividade de produção, cópia, consumo e circulação de textos, embora a sua situação no âmbito dos Estados cristãos seja cada vez menos confortável a partir do século XIII. E, muito além dos textos bíblicos, as comunidades do Sul da França, da Itália e da Espanha asseguram a transmissão, a partir do Oriente Próximo mediterrâneo, de um vasto *corpus* filosófico, científico, poético ou místico. Elas contribuem também para o progresso do uso do papel, ao menos para os escritos científicos e seculares.

Os cólofons de muitos dos manuscritos hebraicos, quase sempre explícitos, compreendem preces, indicações sobre a data e a duração da cópia, mas também, e principalmente, informações sobre os escribas. Constata-se que raramente se trata de copistas profissionais, visto terem um outro ofício: são eruditos quase sempre, obviamente, mas também médicos ou artesãos. Conservou-se assim o nome de vários deles, notadamente, para o século XIII, o de um certo Menahem, filho de Benjamin, de identidade incerta[11].

No Sul da França fixou-se uma célebre família de tradutores, os Tibbon, que realizaram ao longo de quatro gerações uma obra considerável de cópia e tradução. O primeiro deles, Judá ibn Tibbon (1120-1190), forçado a sair de Granada por volta de 1150, levou consigo uma parte de sua biblioteca e se instalou em Lunel, no baixo Vale do Rhône. Tal é a gênese de uma presença intelectual judaica na Provença particularmente ativa,

9. Golb Norman, "Les Écoles Rabbiniques en France au Moyen Âge", *Revue de l'Histoire des Religions*, n. 202, pp. 243-265, 1985.

10. Katrin Kogman-Appel, *Jewish Book Art between Islam and Christianity: the Decoration of Hebrew Bibles in Medieval Spain*, Leyde e Boston, Brill, 2004.

11. Michèle Dukan, "Menahem B. Benjamin, Scribe et Savant Juif Italien du XIIIe Siècle", *Italia. Studi e Ricerche sulla Cultura e sulla Letteratura degli Ebrei d'Italia*, n. 9, pp. 19-61, 1990.

que será atestada até a Renascença por algumas figuras de relevo, como Abraão Farissol (*c.* 1451-1525), prolífico copista vindo de Avignon que se ligará à comunidade judaica de Ferrara, aos seus iluminadores e ao humanismo áulico que cerca a família dos Este no fim do *Quattrocento*.

Mas são crescentes as tensões entre as comunidades judaicas e as autoridades políticas da cristandade ocidental, particularmente na Península Ibérica; o decreto da Alhambra determina a expulsão dos judeus da Espanha em 1492, exemplo seguido por Portugal em 1496. Um dos últimos livros que representam o rico período de intercâmbio intelectual que se acaba é a *Bíblia de Alba* (do nome da família ducal que a possui desde o século XVII): essa tradução do Antigo Testamento, do hebraico para o castelhano, foi objeto de uma singular decoração iluminada, de natureza cristã mas fortemente influenciada pela tradição hebraica. A encomenda do manuscrito foi feita pelo grão-mestre da ordem religiosa e militar de Calatrava, Don Luis de Guzmán, ao rabino Moisés Arragel de Guadalajara, que a executou sem renegar a sua fé: testemunha-o uma parte da correspondência entre os dois homens, integrada ao prólogo do manuscrito e na qual se expressa os escrúpulos do tradutor judeu. Mas depois de 1492 ele teve que exilar-se em Portugal, onde faleceu no ano seguinte.

Essa dupla expulsão, geradora de uma nova vaga de diáspora para os que recusaram a conversão, foi determinante na evolução da topografia do livro hebraico; os espaços privilegiados de sua produção e edição serão agora a Itália, o mundo germânico e, pouco depois, os Países Baixos.

O triunfo do gótico

Uma forte tendência à quebra de linhas e à angulosidade caracteriza todas as escritas europeias a partir do século XII. Ela abre o caminho para a época do gótico, que vai constituir a forma geral da produção manuscrita até começo do século XVI – e bem depois, em alguns espaços nacionais. O termo genérico *gótico* qualifica portanto, basicamente, o essencial das escritas que fazem a transição para a minúscula carolina e que, apesar da concorrência da escrita humanística na produção livresca a partir do século XIV, durante algum tempo serão prolongadas pela técnica tipográfica. A transição a partir da carolina assinala-se por várias evoluções gráficas: mais espessura no traço e mais variedade nos módulos, redução das linhas que ultrapassam a linha de escrita (hastes superiores dos *l, b* e *d*, hastes inferiores dos *q* e *g*), cisão das letras redondas e aneladas em vários elementos. Nesse meio tempo, a pena substitui largamente o cálamo como instrumento corriqueiro de traçagem. A preocupação com a economia do espaço de escrita conduz à junção de algumas letras consecutivas: é a expansão das ligaturas (que se limitavam, na minúscula carolina, aos pares *st, ct* e *nf*); a cursividade faz com que algumas letras, como o *s*, segundo a sua posição (no início, no meio, no fim), adotem um *ductus* e apresentem grafias diferentes; leva também a uma desarticulação característica do *e* em duas partes,

ficando cada um dos dois segmentos ligados, um à letra que o antecede, o outro à que lhe sucede; multiplicam-se as abreviaturas, que podem caracterizar um círculo profissional ou uma região; enfim, o traço de ataque do *a* se projeta acima da "barriga" até formar um arco. As explicações para essa evolução aludem às necessidades de rapidez e de economia, ligadas à inflação da produção manuscrita do século XIII, à forte demanda de textos em decorrência do desenvolvimento das universidades e da pregação do clero, à densificação da página resultante do desenvolvimento do comentário e da glosa.

Porém esse processo, ditado globalmente pela segmentação e pela economia, não impede os esforços de "reformatação" gráfica, em contextos de solenidade e de luxo, observada no cuidadoso arqueamento das hastes, no prolongamento artificial do *s* e do *f* para cima e para baixo, numa inclinação para a direita.

Nas escritas livrescas, três famílias góticas se distinguem. A mais solene e menos econômica é a chamada letra "de fôrma" (ou *textura*). É uma letra muito elaborada, de módulo grosso, caracterizada por uma ausência quase total de curva e pela estrutura hexagonal dos "anéis" (o *o*, a barriga do *b*...); é empregada sobretudo para a cópia das bíblias de grande formato, das obras de liturgia, dos livros investidos de certa sacralidade ou destinados a práticas coletivas (leitura e canto). A produção mais usual empregará uma letra gótica mais flexível e mais arredondada, a *rotunda*, ou letra "da suma" em referência à sua adoção generalizada pelo mundo universitário e intelectual em todos os domínios, a ponto de se tornar mais utilizada dentre todas as escritas livrescas. Uma forma particular dessa gótica redonda é a letra bolonhesa, empregada na Universidade de Bolonha e nos meios jurídicos. Fora do livro, a escrita gótica chegou igualmente à produção dos documentos comerciais e diplomáticos, onde se presta a fenômenos de cursividade ainda mais acentuados.

Finalmente, no século XV sobressai uma letra gótica particular, a *bastarda*, escrita de elegância voluntária, caracterizada por *ff* e *ss* muito alongados, empregada principalmente na França do Norte, em Flandres e nos Estados borgonheses. As oficinas de cópia que trabalham para os duques da Borgonha contribuem para lhe dar as suas cartas de nobreza; é a letra então utilizada pelo flamengo David Aubert, "mestre escritor", misto de copista e tradutor que trabalha para o duque Filipe, o Bom (1396-1467). Seu manuscrito das *Crônicas e Conquistas de Carlos Magno* é ao mesmo tempo uma obra-prima de cópia, um trabalho emblemático da literatura áulica e do mundo agonizante da cavalaria, e uma peça-mestra da biblioteca ducal. Os três luxuosos volumes, iluminados por Jean Le Tavernier, são assinados em 1458 no cólofon por Aubert, que apresenta aqui um exemplo perfeito da letra bastarda (Ilustração 13)[12]. Sua caligrafia inspirará os gravadores de caracteres e exercerá uma influência sem dúvida determinante sobre a forma dos primeiros caracteres tipográficos flamengos.

A partir do século XIV, entretanto, os humanistas se empenham em promover uma outra letra – significativamente qualificada como humanística – por uma espécie de encadeamento desses três séculos de escrita gótica, para retornar à fonte da carolina (*cf. infra*, p. 168).

12. Bruxelles, Bibliothèque Royale de Belgique, mss. 9066-9068.

A música

A transmissão dos repertórios melódicos da Igreja primitiva efetuava-se por via oral, porquanto o caráter improvisado e rudimentar das fórmulas convencionais não requeria a existência de um sistema codificado. Apenas no século IX, sem dúvida, é que aparecem no Ocidente os primeiros signos de um sistema normalizado, a escrita neumática (do grego *pneuma*, "sopro", "emissão de voz"), derivada talvez da acentuação prosódica antiga. Um neuma é um signo, colocado no início do texto, que indica em um grafismo único um conjunto de várias notas a serem entoadas sucessivamente sobre uma mesma sílaba. Na notação neumática primitiva, trata-se de pontos e de traços oblíquos que indicam se a melodia sobe, desce ou estaciona: a *virga*, oriunda do acento agudo, assinala a elevação da voz (/); o *punctum*, proveniente do acento grave, indica o inverso (\); várias combinações completam esse sistema elementar, ao qual se acrescem neumas de ornamentação.

Os neumas são, a princípio, colocados no início texto, *in campo aperto*, ou seja, sem indicação precisa da altura do som. Em seguida, alguns manuscritos mostram guirlandas de neumas posicionados em alturas diferentes, de maneira mais ou menos proporcional à grandeza dos intervalos: os escribas associam o agudo ao "alto" e o grave ao "baixo". Surgida em diversos espaços europeus, a escrita neumática se decompõe em várias famílias, cujas formas privilegiam ora os acentos (mundo visigótico, Saint-Gall, Francie), ora os pontos (Aquitânia, Bretanha...). Sem fornecer indicação absoluta, a notação musical neumática é, pois, antes de tudo um memento; dirige-se a um intérprete que conhece por tradição, mediante aprendizado oral, a arte de cantar. Serve tanto para a cantilena (próxima da salmodia, que se apoia nos elementos métricos do texto versificado) quanto para o canto propriamente dito.

A escrita neumática, que desliza através das entrelinhas, funciona como um acessório da escrita textual. O recurso às linhas de alcance é que dará ao texto musical a sua autonomia, ao mesmo tempo no plano expressivo e no plano gráfico. Atribui-se a Guido d'Arezzo (*c.* 990-1050) a generalização da linha de alcance na escrita musical. Uma primeira linha horizontal aparece desde o século XI para indicar uma nota de referência. É completada por duas outras linhas, de cor vermelha para o *fá* e amarela para o *ut*. Sobre a linha única e depois sobre suas companheiras se apõe uma letra, ou *clavis* ("chave"), que indica o nome da nota que ela traz consigo. Mais tarde o número das linhas varia, mas se fixa em quatro no curso do século XII e depois em cinco, a partir do século XIII, para a música profana.

É então que aparece também a notação dita proporcional: a altura das notas é fixada e determinada por um modo ao mesmo tempo de designação e de escrita que permitirá "decifrar" a música escrita, isto é, lê-la à primeira vista e, portanto, entoar a partir de uma fonte livresca um canto que não se aprendeu previamente. Boécio, no século VI, transmitira o costume grego de designar os sons por uma letra do alfabeto (*De Institutione Musica*), mas sem altura normalizada e sem correspondência convencional entre eles. A solmização, que consiste em designar as notas (em número de seis: *ut, ré, mi, fá, sol, lá*) por uma sílaba, foi elaborada no século XI por Guido d'Arezzo, que utilizou como referência absoluta o hino a São João Batista *Ut Queant Laxis* (*ut queant*

laxis / resonare fibris / mira gestorum / famuli tjuorum / solve polluti / labii reatum / Sancte Johannes) para fixar na memória dos seus alunos uma melodia na qual a sucessão das primeiras notas de cada verso dava uma série conjunta de seis notas. Essa série – o hexacorde – caracteriza-se pela sucessão de intervalos: 1 tom + 1 tom + ½ tom + 1 tom + 1 tom. Tal é a origem de uma nomenclatura que perdura até os nossos dias (o *si* foi introduzido no século XVI, provavelmente por Anselmo de Flandres, e o *dó* concorreu com o *ut* a partir do século XVII).

Uma outra evolução da escrita musical diz respeito ao valor (duração) das notas. O canto gregoriano, também chamado de *planus cantus* ("canto plano", "cantochão"), requer uma estrutura rítmica precisa. O desenvolvimento da música polifônica nos séculos XII e XIII impôs uma reflexão sobre o modo de anotar o ritmo com precisão para evidenciar a localização das palavras e os pontos de encontro das diferentes vozes, obtendo assim uma boa sincronização das diferentes partes. Um dos sistemas de notação inventados pelos teóricos da música do século XIII foi estabelecido em seus princípios gerais por Franco de Colônia, que por volta de 1260 redigiu o seu *Ars Cantus Mensurabilis*. Esse tratado deu nome à notação dita mensuralista, ou mensurada. As notas passam então a ser dotadas de uma duração precisa umas em relação às outras. Distinguem-se a *brevis*, a *semibrevis* e a *longa*, logo seguidas pela *maxima* ou *duplex longa*. Posteriormente os valores rítmicos foram multiplicados, sobretudo graças à combinação da longa e da breve em figuras denominadas "ligaturas". No final do século XIII, Pedro da Cruz introduziu um novo valor, a *minima*.

A evolução gráfica da notação musical levou – numa primeira etapa, a partir dos neumas – ao aparecimento da chamada notação de pontos ligados, na qual, diversamente da escrita neumática primitiva, cada som é indicado por um ponto precisamente posicionado em relação a uma linha horizontal. A etapa seguinte, a partir do século XIII, foi a da escrita com quadradinhos, correspondente ao distanciamento progressivo dos pontos ligados uns aos outros. Por fim, o traço gráfico ficou mais grosso e assumiu um aspecto muito mais vertical e impessoal em razão do emprego da pena de ganso de bico largo, o que conferiu à nota uma aparência de quadrado ou de losango; é a notação quadrada. Ela será a fonte gráfica da imprensa musical, mas, paradoxalmente, mais tarde se assistirá a um desligamento: a tipografia mantém, nos séculos XVI e XVII, uma notação quadrada enquanto os usos manuscritos, devido sobretudo às necessidades de cursividade, fazem preferir a nota redonda. Somente no século XVIII as notas redondas serão impressas de maneira mais sistemática.

A produção musical compreende na verdade tanto livros litúrgicos, que integram a música em proporções variadas (às vezes apenas em algumas folhas), quanto coletâneas de música propriamente dita (religiosa ou profana) e manuscritos de caráter teórico ou pedagógico. Porque a música é fundamentalmente, na Idade Média, uma disciplina científica, um dos quatro ramos do *quadrivium* na organização dos saberes. Entre os tratados que mais sucesso tiveram – e que constituíram a base do ensino musical da Idade Média –, a *Musica Enchiriadis* (mais de cinquenta manuscritos conservados), obra anônima composta no século IX, continua sendo um manual básico de música teórica e prática até o final do século XII. As *Flores Musicae* de Hugo Spechtshart (*c.* 1285-*c.* 1360)

foram igualmente muito solicitadas para o aprendizado do cantochão. Largamente copiada no século XIV, e várias vezes reimpressa no XV (1488, 1490 e 1492), essa obra contribui, como a maioria dos manuais de ensino criados a partir do século XII, para difundir o uso da "mão musical", também chamada de "mão guidoniana". Nesse artifício mnemotécnico, todos os tons do sistema hexacórdico inventado por Guido d'Arezzo estão inscritos nas junturas e nas falanges de uma mão esquerda aberta, cujo conjunto figura assim um alcance de quatro linhas (Ilustrações 14a e 14b).

A alta reputação de Guido d'Arezzo durante toda a Idade Média lhe valeu a atribuição de diversos métodos didáticos que na realidade não eram de sua autoria. A "mão guidoniana" é um deles: não é atestada em nenhuma das obras que hoje lhe são atribuídas com toda a certeza. O fato de as "mãos" que nos chegaram serem todas, salvo raras exceções, de mãos esquerdas deixa também entender que os estudantes utilizavam realmente a parte interna de sua mão esquerda para colocar nela, com a mão direita, os tons que estavam tentando aprender.

Novos profissionais

Estacionários e livreiros juramentados

Enquanto a cópia se limitara, ao longo de vários séculos, quase que exclusivamente às oficinas monásticas, e ao passo que o uso regular do livro era privilégio de uma minoria essencialmente principesca e eclesiástica, tudo muda com as evoluções sobrevindas do século XIII: laicização da produção manuscrita, criação de oficinas urbanas, organização profissional do comércio livresco, surgimento de novas profissões.

A expansão da instituição universitária e o desenvolvimento conjunto da escolástica originaram a figura nova do trabalhador intelectual, que adquire destarte o reconhecimento social fundado em um saber, com suas ferramentas (os livros), e nas funções a ele associadas de produção e ensino dos textos. Elas justificam uma remuneração e conferem uma identidade que já não depende de uma eventual afiliação congregacional[13]. Os produtos dessa *intelligentsia* vão certamente assegurar para si, a seu tempo, a vitalidade dos *studia* e das universidades. Estas últimas desempenham um papel relevante na circulação do objeto escrito e na uniformização dos modelos cognitivos e gráficos – porque as grandes universidades, como a de Bolonha ou a de Paris, não apenas recrutam pessoal em toda a cristandade como emitem a licença para ensinar em qualquer lugar (*licentia ubique docendi*). Embora conduzam a um movimento de sedentarização e estabilização dos ensinamentos, elas provocam também, e mais intensamente, um deslocamento dos homens (tanto mestres como alunos) e dos textos de uma universidade para outra.

13. Jacques Le Goff, *Les Intellectuels au Moyen Âge*, Paris, Éd. du Seuil, 1957.

Para além de sua própria renovação, o sistema universitário forma homens chamados a povoar não apenas a hierarquia eclesiástica mas também as administrações de justiça e de finanças dos Estados europeus, contribuindo assim para a constituição de uma elite ao assegurar a difusão da cultura do livro e do escrito, bem como, pela atenção que dedica à materialidade dos textos, para a normalização e renovação dos modelos gráficos.

Surgem assim novos operadores de fabricação dos manuscritos, os livreiros (*librarii*) ou "estacionários" (*stationarii*, do latim medieval *statio*, "loja" e/ou oficina), que são leigos. Uma mesma oficina de livreiro pode agregar as funções de copista, tradutor ou editor, iluminador, encadernador e, sobretudo, comerciante. Com efeito, o aparecimento dos "livreiros" a partir do século XII reintroduz as lógicas de mercado na economia do livro, porém num ecossistema que permanece geralmente muito limitado: os estacionários correspondem a uma profissão criada inteiramente pela universidade com o fim de dispor, para as suas necessidades, de produtores de manuscritos aprovados ou juramentados. O estacionário exerce diversas atividades conjuntas: vende ou copia manuscritos, aluga obras solicitadas pelos mestres de diferentes faculdades (em geral por partes separadas do livro, segundo o dispositivo da *pecia*), mediante uma tarifa fixada pela universidade. Essa delimitação, pela universidade, dos livreiros profissionais ao mesmo tempo fiscalizados e privilegiados (pelas comissões universitárias, por algumas isenções fiscais) está na origem do estatuto dos "livreiros juramentados da universidade". Estes devem prestar juramento ao reitor. Os regulamentos universitários de dezembro de 1275, que constituem um marco nesse domínio, evocam o conteúdo desse juramento: únicos profissionais habilitados a manter loja, os livreiros juramentados só podem comerciar exemplares completos e autorizados (o *exemplar* designa então, principalmente, o texto-fonte, o manuscrito destinado à cópia); devem ater-se aos montantes fixados para os salários e para os preços dos livros, que devem ser "justos e razoáveis". O número desses livreiros juramentados variou: em Paris eles são quatro no século XIII (seis em Bolonha), e uns trinta no meado do século XIV. Mas o efetivo escapa muitas vezes ao controle da universidade: em 1316 ela publica uma lista de 22 ex-estacionários proibindo todos os mestres e alunos de enviar-lhes livros ou comprá-los porque se recusaram a prestar juramento. No século XV o seu número será duradouramente fixado em 24. Dentre os livreiros juramentados, desde a primeira metade do século XIV é costume designar quatro "grandes", investidos de uma autoridade especial sobre o controle dos preços e da produção de seus confrades, dos quais recebem o juramento anual.

O termo *stationers* é usado na Inglaterra medieval para designar os produtores e comerciantes de manuscritos: agrupados em Londres ao redor da St. Paul Cathedral, eles obtêm em 1403, juntamente com os iluminadores, o direito de constituir uma guilda específica e passam assim a ocupar um lugar significativo na paisagem das corporações de ofícios.

Eis porém que ao lado da comunidade de profissionais do livro, que desde o século XIII se organiza em torno da universidade, aparecem também oficinas mais independentes, levadas a trabalhar para uma clientela propriamente laica, desejosa de adquirir os mais diversificados manuscritos principalmente em língua vernácula. Trata-se de uma clientela majoritariamente principesca e aristocrática – que suscita uma produção

de luxo que faz dos séculos XIV e XV a idade de ouro dos manuscritos iluminados –, mas formada igualmente por oficiais de justiça ou de finanças e por membros da alta burguesia que ascendem a cargos de responsabilidade pública ou política. Não se deve esquecer que, ao lado dos profissionais do livro e do escrito (escritas e oficinas profissionais, mas também notários, funcionários de chancelaria...), a conjunção de fenômenos tão heterogêneos quanto a generalização do papel (mais acessível que o pergaminho) e o desenvolvimento de práticas religiosas menos doutas e mais pessoais leva também um maior número de homens e mulheres "comuns" a praticar a escrita e a participar na fabricação dos "seus" livros.

Patrocinadores, fornecedores e clientela

A troca não comercial e o princípio de doação/contradoação tiveram grande importância na sociedade medieval ocidental, particularmente nas esferas mais elevadas da classe nobre. Como outros produtos artísticos de luxo (ourivesaria, tapeçaria), o manuscrito, especialmente o manuscrito iluminado, não raro é parte dessas transações independentes de um mercado e que são frequentemente ritualizadas num contexto particular (casamentos, festas de fim de ano etc.).

Grandes amantes do manuscrito fizeram as suas encomendas sem que a entrega da obra resultasse diretamente em retribuição. Os inventários do duque Jean de Berry (1340-1416) e as contas do Ducado da Borgonha do tempo de Filipe, o Audaz (1364--1404), e Filipe, o Bom (1419 a 1467), que figuram na categoria dos maiores bibliófilos do outono da Idade Média, deixam entrever presentes (pedras preciosas) ou marcas de benevolência (pagamento de um resgate) aos três irmãos iluminadores Paul, Jean e Herman de Limbourg; esses gestos induzem a pensar que os manuscritos entregues não eram objeto de uma verdadeira transação comercial.

Mas esse tipo de relação, entre um patrocinador (príncipe mecenas) e um produtor (escritor ou iluminador), que de certo modo prolonga a relação antiga entre o rei ou o abade, de um lado, e o *scriptorium* monástico, de outro, tornou-se excepcional. As novas figuras de *stationarii* que vimos aparecer em contexto universitário têm os seus equivalentes no mercado do manuscrito destinado a uma clientela de particulares ricos cujas expectativas não são as do estudioso nem as do clérigo. Esses novos "livreiros" exercem um papel menos normatizado que o dos *stationarii* da universidade, mas ambos são chamados a se congregar, ao final da Idade Média, no seio da comunidade dos ofícios do livro. São eles, essencialmente, intermediários, empresários e corretores, mas também chefes de oficina ou mesmo tradutores e editores (no sentido intelectual do termo). Seu comércio consistia ao mesmo tempo em assegurar o negócio de manuscritos existentes e em intermediar encomendas e providenciar a execução diretamente com os copistas e artistas. Os maiores iluminadores – Jean Pucelle na Paris do século XIV ou, no século seguinte, os irmãos de Limbourg, Willem Vrelant em Bruges ou Jean Fouquet, de Tours – foram mestres de sua produção, ou pelo menos definiram os seus programas iconográficos em relação direta com seus clientes-patrocinadores. Porém os mais modestos dentre eles trabalharam para livreiros que se tornaram os principais

atores do mercado do manuscrito, controlando a sua produção até o ponto de, ao mesmo tempo, selecionar o pergaminho, supervisionar a cópia, fazer o pedido da iluminura e encomendar a encadernação. Às vezes contribuíram também, no princípio, para o estabelecimento do texto remunerando a sua tradução ou compilação. Conhece-se também o papel de Jacques Raponde, herdeiro de uma poderosa família de comerciantes toscanos que se aburguesou em Paris e possuía sucursais em Avignon, Paris, Bruges e Lucca. A partir de 1399 ele aparece nas contas dos duques da Borgonha como fornecedor de manuscritos iluminados para uma Bíblia, uma *Legenda Áurea*, um Boccaccio traduzido em francês, um Lancelote, um Tito Lívio... A produção, que ele ao mesmo tempo supervisionou e negociou, faz parte de uma tendência estilística inovadora da corrente dita franco-flamenga de altíssima qualidade. Tudo isso testemunha sua importância na história das artes livrescas.

Bureau de Dammartin é uma figura contemporânea que ocupa posição ambígua no mercado do livro, ao mesmo tempo livreiro e, até certo ponto, mecenas. Esse comerciante burguês, que fez carreira na alta administração financeira e foi nobilitado em 1409, forneceu vários manuscritos a Jean de Berry nos primeiros anos do século XV, chegando mesmo a encomendar para o duque bibliófilo um manuscrito de Aristóteles ("Um livro de Ética, escrito em francês, em letra de fôrma"). Em 1411 ele acolhe o humanista Lourenço de Premierfait para ajudá-lo a concluir a sua tradução do *Decamerão* de Boccaccio[14]. A figura de Antoine Vérard (*c.* 1450-1514) é mais fácil de qualificar: ele é, ao mesmo tempo, um dos últimos grandes comerciantes de manuscritos e um dos primeiros grandes livreiros franceses na era do livro impresso, tendo dirigido uma ou várias oficinas de cópia especializadas a partir de 1485. Ele próprio, aliás, nunca foi impressor; privilegiando a atividade de empresário-negociante, fez encomendas a escritores, tradutores, compiladores e impressores, assim como havia supervisionado o trabalho de copistas e iluminadores. Sua cultura de livreiro de manuscritos levou-o a privilegiar as estampas em velocino e a fazer iluminar pelos grandes pintores da época (o mestre Jacques de Besançon, o mestre da *Crônica Escandalosa*) as xilogravuras, em especial as cenas de apresentação, dos exemplares destinados aos seus protetores (Carlos VIII, Luís XII, Ana da Bretanha, Luísa de Saboia, Jorge de Amboise, Henrique VII da Inglaterra).

Esse aumento da produção laica, cuja vitalidade assenta também, obviamente, na encomenda que doravante, baseada nos princípios de um mercado do livro, é favorável a carreiras individuais de escribas, tradutores e escritores, a tal ponto se acham entrelaçadas as produções intelectual e material do texto. São figuras que os cólofons dos manuscritos ou os arquivos contábeis de seus patrocinadores ou "clientes" permitiram identificar: Michel Gonneau, simples padre e copista de Jacques de Armagnac (1433-1477), notável amante dos livros, morreu executado por haver conspirado contra Luís XI; Jean Wauquelin, estabelecido em Mons, que trabalha para Antoine de Croÿ, membro de uma das famílias principescas mais brilhantemente bibliófilas dos Países

14. Carla Bozzolo, Hélène Loyau e Monique Ornato, "Hommes de Culture et Hommes de Pouvoir Parisiens à la Cour Amoureuse", em *Pratiques de la Culture Écrite en France au XVᵉ Siècle*, org. M. Ornato e Nicole Pons, Louvain-la--Neuve, FIDEM, 1995, p. 275.

Baixos meridionais; David Aubert e Jean Miélot (Ilustração 17)[15], ambos a serviço do borgonhês Filipe, o Bom. Em torno de Luís de Laval (1411-1489), grão-senhor conselheiro de Luís XI, reúne-se igualmente uma rede de profissionais e artistas do livro de grande talento, entre os quais se notabilizam o escriba Robert Bryart, o pintor iluminador Jean Colombe e, sobretudo, Sébastien Mamerot, tradutor e escritor, organizador de cópias ou talvez copista ele próprio e a quem se deve uma considerável obra literária em francês, a *Histoire des Neuf Preux et des Neuf Preues*, a tradução do *Romuleon*, uma história das cruzadas (*Passages d'Outremer Faits par les François contre les Turcs depuis Charlemagne jusqu'à 1462*).

O livro de horas: produção de luxo e livro comum para leigos

É em conjunção com esse desenvolvimento das práticas individuais e laicas do livro que se deve compreender a evolução e a difusão dos livros de horas. Em contexto monástico, foi o breviário que, a partir do século XI, reuniu progressivamente em volume único todos os textos e cantos do ofício divino (divididos segundo as horas do dia). Do ponto de vista da produção livresca litúrgica, o processo foi de racionalização e integração, já que antes o ofício abrangia vários tipos de livro (saltério, antifonário, evangeliário, colectário etc.). O livro de horas é fruto de uma evolução equivalente, destinado, porém, à piedade individual e aos leitores laicos. Observam-se aqui os mesmos princípios de integração e coerência organizacional. Os primeiros livros de horas aparecem no século XIII em uma organização que se fixa sofrendo algumas variações decorrentes dos usos dessa ou daquela diocese: calendário, horas da Virgem (que por sinédoque emprestam seu título uniforme ao livro inteiro), sete salmos penitenciais, litanias dos santos, sufrágios (preces), ofício dos mortos. Tem-se, portanto, sob uma forma condensada, uma coletânea de ofícios e de preces destinada a acompanhar o cotidiano do fiel, cuja jornada é escandida pelo próprio ritmo das horas canônicas (matinas, laudes, prima, tércia, sexta, nona, vésperas, completas). Assim, o livro de horas é sem dúvida aquele com o qual o seu proprietário-leitor manterá a mais estreita intimidade. É a imagem do seu proprietário, porque o seu formato e suporte, a amplitude ou a qualidade de sua decoração expressam os meios deste último. É também, dentre todos os livros medievais, o mais favorável à personalização, já que acolhe marcas diversas de apropriação: *ex-libris* mais expressivos, armas pintadas, preces particulares, menções de eventos familiares cuja abundância fará do livro de horas a matriz de um livro razão. É também o livro cujo uso pelas mulheres é mais atestado. Aliás, com muita frequência ele é associado às

15. Hanno Wijsman, "Jean Miélot et son Réseau: l'Insertion à la Cour de Bourgogne du Traducteur-Copiste", *Le Moyen Français*, n. 67, pp. 129-156, 2010.

figuras femininas nas representações, particularmente na pintura das escolas do Norte a partir do século XV.

Os grandes livros de horas compõem a maioria dos faróis da iluminura na idade gótica e são com frequência as pedras angulares na produção de alguns artistas – como as *Riquíssimas Horas* encomendadas aos frades de Limbourg pelo duque Jean de Berry (1411-1416), o *Livro de Horas de Étienne Chevalier*, pintado por Jean Fouquet entre 1452 e 1460 para o tesoureiro do rei Carlos VII, ou ainda as *Grandes Horas de Ana da Bretanha*, encomendadas pela rainha da França ao iluminador Jean Bourdichon (1505--1508). A princípio executada exclusivamente por encomenda de destinatários ricos, o livro de horas tornou-se também, nos séculos XIV e XV, um objeto muito diversificado. O gênero abrange então tanto as realizações excepcionais no plano artístico que acabamos de citar quanto uma produção em via de padronização, executada em papel e de pequeno formato, com uma decoração elementar ou estereotipada e destinada ao mercado popular do livro (feiras, balcões de livreiros)[16]. Essa difusão justificou o termo *best-seller* do final da Idade Média[17] (ainda que o livro de horas qualifique menos uma obra em si do que uma forma livresca). E a manutenção de uma forte demanda, como a transferência para o livro impresso das fórmulas de sua composição, farão dele, a partir do fim dos anos 1470, um dos segmentos mais rentáveis do mercado tipográfico.

Os últimos séculos de Bizâncio e as fontes gregas do humanismo

O reinado dos Paleólogos (1261-1453) em Bizâncio abarca os dois últimos séculos do Império Romano do Oriente. É um período turbulento, marcado por tensões internas, pela pressão dos reinos cristãos ocidentais (sérvios e búlgaros), pelas cobiças comerciais dos genoveses e venezianos, pela hostilidade dos Cavaleiros Hospitalários de Jerusalém e sobretudo pelos ataques incessantes dos turcos otomanos, que consolidam progressivamente o seu domínio sobre o Império antes de se apoderarem definitivamente da capital e acarretarem a sua queda. Mas trata-se também de um período de intensa atividade intelectual, que se traduz ao mesmo tempo por um segundo Renascimento bizantino (*cf. supra* p. 95) animado por um novo movimento de redescoberta dos clássicos gregos e por uma produção textual em domínios tão variados quanto a filosofia, a literatura poética e as ciências.

Bizâncio havia se tornado novamente o centro vivo do helenismo graças a um movimento de recentragem na cultura grega; as perdas sucessivas dos mercados e territórios

16. Isabelle Delaunay, "Livres d'Heures de Commande et d'Étal: Quelques Exemples Choisis dans la Librairie Parisienne, 1480-1500", em *L'Artiste et le Commanditaire aux Derniers Siècles du Moyen Âge: XIIIᵉ-XVIᵉ Siècles*, org. Fabienne Joubert, Paris, Presses de l'Université de Paris-Sorbonne, 2001, pp. 249-279.

17. Léon Marie Joseph Delaissé, "The Importance of Books of Hours for the History of Medieval Book", *Gatherings in Honour of Dorothy E. Miner*, Baltimore, The Walters Art Gallery, 1974, p. 204.

exteriores, tanto a oeste quanto a leste, levaram a uma procura metódica e sistemática de um patrimônio literário e linguístico tornado identitário. O humanismo bizantino explica-se também por essa imperiosa necessidade de testemunhar, por meio das fontes textuais e do livro, uma estreita filiação entre o mundo grego antigo e a Bizâncio ameaçada dos Paleólogos. Os contatos com o Ocidente também se multiplicam; os estudiosos ocidentais descobrem fontes desconhecidas, tradições gráficas e métodos de edição que vêm abalar a sua lida com os textos; e os intelectuais bizantinos consolidam o movimento, a partir da metade do século XV, refugiando-se com os seus livros na Europa Ocidental.

O reinado de Andrônico II Paleólogo (1282-1328) brilha particularmente em termos de síntese dos saberes e de restituição dos textos antigos. Um vasto esforço produz não apenas cópias revisadas dos textos mas também comentários, léxicos, tratados de sintaxe e versificação, florilégios. Gramáticos e colecionadores de manuscritos, quase sempre monges, ligaram seu nome a esse trabalho editorial: Máximo Planúdio, Manuel Moschopoulos, Tomás Magistros, Demétrio Triclínio. Os agentes desse segundo Renascimento bizantino desempenham um papel fundamental de intermediários porque, em essência, é sob a forma de suas cópias revisadas que a matéria textual da Antiguidade grega chega às mãos dos humanistas da Europa Ocidental que irão, sobre essa base, desenvolver os seus próprios trabalhos. Esses homens são também copistas dos quais se conservaram manuscritos. Demétrio Triclínio (*c.* 1280-*c.* 1340) descobriu nove tragédias de Eurípides e produziu edições corrigidas e comentadas de vários poetas trágicos gregos da Antiguidade, empenhando-se em coletar o conjunto das obras de cada autor. Planúdio (*c.* 1255-*c.* 1310) editou *Antologia Grega,* importante coletânea poética que vai do período clássico ao período bizantino, mas também as *Fábulas* atribuídas a Esopo, peças de Eurípides e os *Elementos* de Euclides; graças aos seus trabalhos de cópia e de comentário da literatura científica, contribuiu também para a adoção dos algarismos arábicos. Redescobrindo a obra de Ptolomeu (100-178), produziu uma edição de seu *Manual de Geografia,* síntese dos conhecimentos do mundo greco-romano e segunda obra desse tipo após a *Geografia* de Estrabão. Ptolomeu integrara ao seu tratado pelo menos 26 mapas das províncias romanas e um mapa geral do mundo habitado, todos perdidos na Antiguidade tardia, enquanto a transferência de suporte assegurava a sobrevida apenas do texto. Sua redescoberta por Planúdio não foi somente o preâmbulo de um relançamento da *Geografia* de Ptolomeu, pois o sábio bizantino restituiu também todos os mapas, ou parte deles, com um sistema de projeção que impressionou os contemporâneos. Já se propôs identificar o fruto de seu trabalho num manuscrito hoje conservado na Biblioteca Vaticana (Urb. Gr. 82), que compreende dez mapas da Europa, quatro da "Líbia" (África), doze da Ásia e um do mundo; esse manuscrito, em todo caso, foi o primeiro de Ptolomeu a circular na Itália, onde ele projetou cópias e traduções em latim; outro bizantino, Manuel Crisoloras, o levara para Florença, onde desenvolveu, meio século antes da queda de Constantinopla, um importante ensino de grego[18].

No domínio científico, Bizâncio aproveitou-se igualmente dos trabalhos astronômicos persas e árabes traduzidos para o grego no século XIV. Vale citar a obra de Gregório

18. Edmund Fryde, *The Early Palaeologan Renaissance (1261- c. 1360),* Leyde and Boston, Brill, 2000, pp. 252-257.

Choniades, que ensinou na Pérsia e no atual Azerbaijão e supervisionou a tradução de vários tratados e tabelas astronômicas do árabe ou do persa.

A conquista otomana, em meados do século XV, é um importante fator de *translatio studii*. Ao mesmo tempo ela assinala uma interrupção no último Renascimento bizantino e estimula o humanismo ocidental. Porque as desordens e a insegurança, o fim do mecenato áulico e da proteção da Igreja ortodoxa tiveram uma incidência brutal tanto na criação intelectual e artística quanto nas atividades diretamente ligadas à produção do livro, como a tradução ou a cópia. Pintores, estudiosos, humanistas e escribas deixam as margens do Bósforo para se instalarem em Creta ou ganhar a Europa, quase sempre *via* Veneza. Jean Bessarion (1403-1472) desempenhou nessa transferência um papel de relevo. Padre do círculo social dos Paleólogos, ele se instala na Itália em 1440 depois de haver aderido à Igreja católica e ascender ao cardinalato. Além de missões diplomáticas conduzidas em nome da corte pontifical, ele organiza a transferência de numerosos manuscritos a partir de Constantinopla para salvá-los da ameaça otomana, promove uma intensa atividade de tradução e, após a queda da capital imperial, hospeda uma série de sábios gregos exilados. Sua biblioteca, doada em 1468 à República de Veneza, formará o núcleo histórico da Biblioteca Marciana. Assinale-se, entre os manuscritos mais importantes pertencentes à sua coleção particular, o *Homerus Venetus A*, copiado na Grécia no século X, o mais antigo manuscrito completo da *Ilíada*. Grande intelectual, Bessarion foi ao mesmo tempo o promotor da união dos Estados cristãos contra os turcos, que prosseguiam o seu avanço desde a tomada de Constantinopla, apoderando-se notadamente da ilha grega de Negroponte, cuja queda repercutiu em todo o mundo ocidental. Saberá também utilizar uma mídia inteiramente nova: tendo redigido cartas e discursos políticos conclamando à união contra os turcos, ele os confia ao editor Guillaume Fichet para que sejam impressos em Paris. Essa "campanha de imprensa", que se desenrola nos anos 1472-1473, quando a imprensa promove a difusão das notícias, é uma das primeiras do gênero.

Um dos exilados de 1453, Janus Lascaris (1445-1535), desenvolveu com sucesso a sua obra de transferência para a Europa Ocidental do patrimônio escrito greco-oriental, com o apoio de Lorenzo de Medici, que em duas ocasiões o encarregou de prospectar manuscritos nas antigas províncias do defunto Império Bizantino, especialmente no Peloponeso e no Monte Atos. Desde 1476 Lascaris havia colocado os seus talentos de humanista grego a serviço da imprensa. Após a morte de Lorenzo, o Magnífico, agora a serviço do rei da França e seu embaixador em Veneza nos primeiros anos do século XVI, pôde desenvolver uma estreita colaboração com o impressor Aldo Manuzio. Os estudiosos gregos exilados acolhidos por Bessarion – Lascaris, mas também Demétrio Chalcondyle (1423-1511) em Florença e Jorge Hermônimo (14..-1510) em Paris – continuarão servindo pela imprensa a um trabalho político que consiste em mobilizar os príncipes cristãos da Europa em prol de uma cruzada contra os turcos.

7
A fábrica do manuscrito medieval

O caderno

O caderno constitui o princípio fundamental do *codex* tal como ele se generalizou a partir do século II d.C. O número de dobras que perfazem o caderno determina o formato do manuscrito, o número de cadernos, o seu volume – e a montagem dos cadernos entre si constitui a estrutura da encadernação.

Uma pele preparada – ou então uma folha de papel – representa a unidade material elementar do caderno. É o número de dobras sucessivas imposto a esse suporte – que tem, ele próprio, dimensões limitadas e mais ou menos padronizadas – que determina o formato do manuscrito. Esse formato tem uma incidência tanto sobre a altura das folhas do bloco-texto quanto sobre a relação altura/largura da folha. Se o suporte não for dobrado, e se a sua superfície for inteiramente utilizada como um espaço de escrita

única, falar-se-á de formato *in-plano*. Uma única dobra dá lugar ao formato *in-folio*: a folha ou a pele forma então um bifólio, ou seja, duas folhas, ou seja, quatro páginas de escrita possíveis; duas dobras dão o formato *in-quarto* (dois bifólios, ou seja, quatro folhas, ou seja, oito páginas); três dobras conduzem ao *in-octavo* (quatro bifólios, ou seja, oito folhas, ou seja, dezesseis páginas). Os bifólios assim obtidos são montados para formar cadernos cuja manutenção será assegurada pela costura. Um caderno constituído por um bifólio é um *singulion*; um caderno formado por dois bifólios (montados um no outro, dobra contra dobra) é um *binion* ou um *duernion*; um caderno de três bifólios é um *ternion*. Ter-se-á assim, em sequência, o *quaternion*, o *quinion*, o *senion* etc., segundo uma terminologia herdada diretamente dos homens do livro da Idade Média latina. Deve-se considerar distintamente, de um lado, o número de dobras imposto a um mesmo suporte, de onde decorre o formato, e de outro o número de bifólios que entram na composição de um caderno e lhe determinam a espessura. Assim, um manuscrito no formato *in-folio* poderá ser composto por *singulions* (cada um dos cadernos composto a partir de bifólios) ou por *ternions* (cadernos compostos de três bifólios, portanto resultantes da montagem de três folhas ou peles, cada uma delas dobrada uma vez) ou de uma combinação de *ternions* e *quaternions*...

Uma regra seguida com bastante frequência, quaisquer que sejam a natureza do manuscrito e o nível de exigência do *scriptorium* ou do ateliê, é que no momento da dobragem dos cadernos se tome cuidado para que uma face de pergaminho do lado da carne não seja contíguo com uma face de pergaminho lado do pelo.

O livro manuscrito, mesmo concebido sem luxo, continua sendo um objeto oneroso em razão tanto do tempo requerido para a cópia quanto do custo que o seu suporte representa quando ele é feito majoritariamente de pergaminho. Uma pele de carneiro ou de vitela, desde que seja de qualidade, permite produzir em média dois *singulions* (ou seja, quatro folhas) para se obter um livro *in-folio* de dimensões não excepcionais. Assim, nos séculos XII e XIII uma cópia completa da Vulgata com iniciais ornamentadas em três volumes tendo cada qual trezentas folhas, num formato *in-folio* equivalente a uma altura de 50 cm[1], terá exigido a pele de 225 animais. Se o formato *in-quarto* for escolhido, uma mesma pele produzirá quatro *singulions* (ou seja, oito folhas). No caso dos manuscritos de pequeno formato, como as bíblias "de bolso" que começam a aparecer em Paris na altura de 1230 para atender às necessidades dos pregadores e dos universitários, uma pele permite produzir no máximo oito bifólios, ou seja, dezesseis folhas. A amplitude das necessidades e o custo relativamente alto do suporte explicam por que, excetuada a produção de luxo ou de destinação litúrgica, se empregam peles que não raro apresentam imperfeições (buracos, cicatrizes do animal ou rasgões posteriores). Na medida do possível, procurar-se-á, na preparação dos cadernos, situar esses acidentes nas margens: interiores (na encadernação a imperfeição ficará escondida no fundo do caderno), ou exteriores (o aparo que igualará os cortes suprimirá uma parte da zona imperfeita). Mas,

1. Por exemplo, a chamada *Bíblia de Manerius*, concluída por volta de 1190, talvez em Champagne, Bibliothèque Sainte-Geneviève, ms. 8-10.

quando isso é impossível, deixa-se o buraco ficar visível, ou se procede ao seu preenchimento com um pedaço de pergaminho, ou a cicatriz é reparada pela costura (Ilustração 15); a escrita deverá levar em conta, contornando-os, os acidentes do seu suporte.

O processo do papel

O papel, obviamente, é um suporte mais barato que o pergaminho, e a diferença de preços entre os dois materiais é crescente a partir do século XIII, em virtude do rápido desenvolvimento dos moinhos europeus. Mas é também um suporte mais frágil e que por muito tempo é considerado menos nobre e pouco legítimo para transmitir e conservar o escrito, tanto livresco quanto diplomático. Em 1221, Frederico II de Hohenstaufen, imperador germânico e rei da Sicília, proíbe a sua utilização para os documentos oficiais. Na França e na maior parte das monarquias europeias, mesmo após a Renascença, embora as chancelarias régias, os cartórios de tribunais de justiça e os notários mantenham os seus documentos originais, suas minutas e suas contas no papel, eles privilegiam durante muito tempo o pergaminho para a realização da "expedição", a saber, a cópia do documento remetida ao destinatário acompanhada pelas marcas de validação que são o selo, o sinete de cera chapeada ou a assinatura manual. De igual modo, a partir do fim do século XV poderão ser impressos em pergaminho, e não em papel, não apenas os exemplares mais preciosos de uma tiragem (destinados ao patrocinador ou a um protetor) mas também os cadernos mais solenes de uma obra cuja parte essencial é impressa em papel. Este último caso ocorre, por exemplo, com as folhas da prece *Te Igitur* do cânone da missa em um missal (muitas vezes acompanhada de xilogravuras) ou com as folhas de dedicatória de uma obra literária.

Deve-se uma crítica do papel ao mais famoso chanceler da Universidade de Paris, Jean Gerson (1363-1429), um dos autores mais fecundos do fim da Idade Média e teólogo de envergadura europeia. O que ele observa em 1415 em seu *De Laude Scriptorum* traduz sem dúvida um sentimento largamente compartilhado: o papel, efêmero, é desaconselhável para os textos de valor que se almeja conservar, e os estudantes sérios devem abster-se de utilizá-lo! A mesma ressalva será encontrada, no fim do século, sob a pena do abade beneditino Johannes Trithemius (1462-1516), que num tratado do mesmo título, *De Laude Scriptorum* (1494), exortando os monges ao estudo e ao amor das letras, ele acusa a imprensa e o papel e incrimina a menor longevidade que se supõe num suporte que, entretanto, está sendo imposto pela arte tipográfica.

Cumpre não esquecer que muitos dos manuscritos continuam sendo objetos "vivos", cuja construção se faz no tempo longo: assim, não é raro os volumes (registros de cartórios de justiça ou cartulários, mas também coletâneas de sermões ou de textos médicos, crônicas...) reunirem progressivamente cadernos tanto de papel quanto de pergaminho, conjunto híbrido do ponto de vista dos suportes, cuja unidade acaba sendo assegurada pela encadernação.

As tintas

Se as tintas empregadas na escrita do manuscrito ocidental apresentam uma grande unidade do ponto de vista da cor – geralmente marrom-escuro –, constata-se, em compensação, uma certa diversidade de composição, e a reação química de alguns ingredientes com o suporte, potencialmente agravada pelas condições climáticas, veio a ter um impacto negativo em sua conservação. As misturas que presidem à fabricação das tintas são numerosas: dividem-se em dois tipos, segundo a natureza da base principal. Algumas são de base carbônica: mistura-se fumaça preta ou carvão com uma substância que serve de ligante; esse aglomerador pode ser de natureza vegetal, como a goma arábica, mas trata-se quase sempre de uma proteína animal, provinda de fragmentos de osso ou de cartilagem, de pele ou de casca de ovo. Essa base, conhecida no Egito pelo menos desde o IV milênio a.C., oferece a vantagem de se poder conservá-la sob forma sólida e diluí-la no momento da utilização.

A outra variedade é a das tintas ferro-gálicas, para as quais se empregam extratos vegetais como a noz-de-galha. Esta, rica em taninos, é uma excrescência parasitária desenvolvida sobre as folhas de algumas árvores por picada de insetos como a vespa-da-galha, cujo nome latino, *Cynips tinctoria*, dá testemunho dessa "virtude" explorada pelo homem desde a Antiguidade. Acrescenta-se a ela um sal metálico (quase sempre sulfato de ferro, ou seja, uma forma de vitríolo) e a reação provoca um precipitado preto ao qual se acrescenta um ligante em proporções condizentes com o aspecto desejado (densidade ou maior fluidez). As tintas do tipo ferro-gálico são as mais amplamente utilizadas no Ocidente desde a Idade Média até o século XX, mas não raro são substâncias instáveis que acabaram desenvolvendo, especialmente num contexto higrométrico elevado, uma acidez que acarreta a corrosão do suporte. Dois fenômenos químicos se conjugam então, ambos geradores de corrosão: a hidrólise ácida e a oxidação – um excesso de sulfato de ferro em algumas receitas provoca a presença de íons metálicos livres que não reagem com os taninos. O papel é particularmente vulnerável a esse fenômeno: as cadeias de celulose que o estruturam perdem resistência mecânica e flexibilidade a ponto de provocar perdas de matéria irreversíveis nas zonas onde os traçados são mais largos e mais carregados de tinta.

A Idade Média legou-nos várias receitas de fabricação de tintas, a mais antiga das quais é a do monge alemão Teófilo, no começo do século XII, inserida num pequeno tratado das artes visuais, a *Schedula Diversorum Artium*. Tanto as receitas antigas como as análises mostram que diversos aditivos podiam ser misturados com as tintas para lhes conferir mais brilho ou inflectir a sua cor (vinho ou vinagre, colorantes minerais comumente empregados pelos pintores-iluminadores, açúcar, alúmen...).

A cópia

O copista intervém sobre um suporte previamente preparado. Quando se trata de pergaminho, este foi desembaraçado de toda aspereza, amaciado, polido e, com frequência,

branqueado. Salvo raríssimas exceções, a cópia dos cadernos se efetua depois que estes foram formados pela dobra da pele ou da folha e aparados no nível dos cortes para a liberação de cada fólio. Nesse ponto o processo tipográfico, a partir dos anos 1450, estabelerá uma diferença fundamental: o texto será montado (composto) em um espaço (a fôrma tipográfica) que corresponde às dimensões do caderno inteiro, e não às da página isolada, e o caderno será dobrado depois que o suporte tiver recebido o texto.

Em cada página, os espaços destinados à escrita receberam uma calibragem. Um regime de pespontos foi aplicado aos fólios, criando pontos que servirão de baliza para a traçagem das diferentes linhas de pauta; estas vão determinar a superfície da escrita (quadro da justificação), as margens (superior, inferior, externa, interna, intercolúnio), as linhas do alto e da base, ou mesmo as linhas retrizes (que vão servir de guia para o copista). As linhas de pauta são traçadas a ponta-seca, a grafite ou a tinta (ora a tinta marrom do copista, ora a tinta vermelha). Os pespontos isolados são praticados com um estilete de metal; para produzir linhas de pespontos regularmente espaçadas (que servirão para traçar as linhas retrizes), utilizava-se por vezes uma carretilha (rodinha com o corte munido de dentes fixada a um cabo que gira em torno de um eixo e rola sobre o pergaminho e é pressionada para se obter uma série de perfurações regulares).

A distância entre duas linhas retrizes determina a unidade de lineação e, portanto, do módulo da letra; sua escolha depende da natureza do manuscrito (livro de coro com grande módulo ou livro de estudo), do tipo de escrita adotado (por exemplo, *textura* ou *rotunda* para uma escrita gótica), do formato, das normas do *scriptorium* ou do ateliê e de uma economia geral da produção que liga estreitamente calibragem do texto e cálculo do número de linhas, de fólios e de cadernos (e, portanto, de peles ou de folhas). Imagina-se facilmente que, no caso de *layouts* complexos (multicolunas, texto com glosa interlinear e glosa enquadrante...), os esquemas de pespontos e de pautação devem ser praticados com um cuidado todo particular. Os vestígios desse trabalho preparatório são mais ou menos visíveis no manuscrito acabado: as linhas de pespontos praticadas sobre os cadernos de pergaminho desapareciam, terminada a cópia, no momento da encadernação (os pespontos internos são então absorvidos na costura dos cadernos; os pespontos externos, situados nas margens, por vezes desapareceram com o aparo aplicado no momento da equalização das bordas). Para preparar os fólios para a escrita, era comum utilizar, em lugar dos pespontos, a prancha de ajuste, a saber, uma tábua sobre a qual se estendem cordéis correspondentes às linhas a traçar, de modo que basta aplicar nela a folha e pressioná-lo ao longo dos cordéis para obter a impressão.

Empregada juntamente com o cálamo desde o século V, a pena de ave se generaliza no século XIII e se torna o principal instrumento traçador do copista (até o desenvolvimento de penas metálicas no século XVII). Seu bico, talhado em ponta, é geralmente fendido ao meio para melhor regular a quantidade de tinta aplicada ao suporte e ao mesmo tempo constituir uma reserva (donde o termo *canal* que designa essa fenda). Mas o *instrumentarium* do copista comporta muitos outros utensílios traçantes e acessórios, sem contar os ingredientes usados pelos quais produzem por conta própria as suas tintas. Há o estilete (haste de material duro, metal, osso ou madeira, cuja extremidade afilada serve para perfurar o suporte ou executar traços a ponta-seca), o pincel

(embora ele seja predominantemente a ferramenta do rubricador e do iluminador), a grafite (bastonete de matéria mineral traçante: giz ou carvão), o compasso (não tanto para traçar círculos quanto para obter medidas), o tira-linhas (dois bicos de metal fixados numa haste e utilizados para traçar linhas retas de uma largura constante segundo o afastamento dos bicos), o *rastrum* ("ancinho" constituído por quatro ou cinco penas fixadas em uma haste transversal e empregado para traçar as linhas de alcance do texto musical), a régua e o esquadro. O copista utiliza também o raspador e a pedra-pomes para corrigir um erro de cópia (fala-se então de *rasura*); para perfazer pontualmente o suporte, ele dispõe de um polidor (utensílio de matéria dura, dente de animal ou pedra fina, empregado para esfregar uma superfície lisa com o fim de torná-la brilhante) e de uma pata de lebre (para o polimento). Encontra-se também o canivete, a dobradeira (lâmina de madeira ou de osso de gume embotado), a tesoura e às vezes o fio de prumo (fixado à mesa de trabalho, ele permite, por seu peso, aplicar a folha contra o plano da escrita)[2].

Na margem inferior o copista acrescenta também um "reclame" (a primeira palavra da frente de uma folha indicada por antecipação no fim do verso da folha anterior); acrescenta também uma "assinatura", que permite marcar cada caderno identificando a sua posição relativa (a, b, c, d...) e também assinalar a posição adequada de cada folha no interior de um caderno (folhas AI, AII, AIII, AIV, BI, BII etc.). O conjunto deve assegurar a coerência do todo e a manutenção, antes da encadernação, da boa ordem do futuro livro. Porque – problemática que será reencontrada na era da impressão – o encadernador não é necessariamente alfabetizado e só muito raramente será capaz de entender o texto que ele ajuda a "fixar" pela costura.

A cópia de um manuscrito é quase sempre uma operação coletiva: não apenas várias mãos podem se suceder na escrita do texto principal (que particularidades gráficas permitirão localizar, assim como modos de abreviação ou diferenças de ritmo no suprimento de tinta) como também, no interior de um mesmo ateliê, a cópia simultânea de diferentes cadernos de um mesmo *codex* pode ser confiada a copistas diferentes. Observou-se, pelo menos a partir do século IV, modos de planejamento que consistem em fazer trabalhar paralelamente dois ou vários copistas. Essa produção de "módulos" tem por resultado, no *codex* final, uma coincidência entre as mudanças de cadernos e as transições de unidades textuais (um conjunto de livros bíblicos, um canto na obra de Homero ou qualquer parte coerente de uma obra mais vasta). Ela corresponde a objetivos de rapidez e eficiência do trabalho e também possibilita a autonomia das diferentes entidades textuais, facilitando a divisão da obra em vários volumes[3].

A divisão do trabalho de cópia pode ser feita igualmente em função dos registros textuais: texto principal, títulos (títulos comuns, títulos de seção), glosa, prefácios, música.

2. Para a terminologia técnica de produção do livro medieval, ver Denis Muzerelle, *Vocabulaire Codigologique: Répertoire Méthodique des Termes Français Relatifs aux Manuscrits...*, Paris, CEMI, 1985. Doravante integrado no site Codicologia [*on-line*: http://codicologia.irht.cnrs.fr].

3. O conceito de modularidade foi enunciado por Marilena Maniaci, "The Medieval Codex as a Complex Container: The Greek and Latin Traditions", em *One-Volume-Libraries: Composite and Multiple-Text Manuscripts*, org. Cosima Schwarke e Michael Friedrich, Berlin, De Gruyter, 2016, pp. 27-46.

Il. 12: *Bíblia glosada (glosa enquadrante e interlinear), Paris, início do século XIII*
(Paris, Bibliothèque Mazarine, ms. 139, f^os 4v-5).

Il. 13a e 13b: *Chroniques et Conquêtes de Charlemagne*, cópia por David Aubert,
Países Baixos meridionais, 1458 *(Bruxelas, Bibliothèque Royale de Belgique, ms. 9067, f^os 180v-181).*

Il. 14a e 14b:
Mãos guidonianas, em Jerônimo da Morávia, *Tractatus de Musica*, século XIII *(Paris, BnF, ms. lat. 16663, fº 94v)* e em Jean Gerson, *Opuscula*, século XV *(Bibliothèque Municipale de Tours, ms. 379, fº 69v)*.

Il. 15a e 15b: Lacuna e traço de costura sobre o suporte de escrita, manuscrito sobre pergaminho, século XIII *(Paris, Bibliothèque Mazarine, ms. 208, f⁰ˢ 70 et 239)*.

Il. 16: *Livro de Horas* com decoração inacabada; iluminuras pelo Mestre de Carlos da França, Berry, *c.* 1465 *(Paris, Bibliothèque Mazarine, ms. 473, f^os 92v-93).*

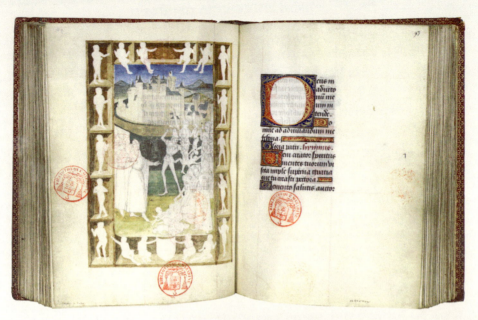

Il. 17: Jean Miélot, tradutor e copista do *Espelho da Salvação Humana*, manuscrito sobre pergaminho, meados do século XV *(Paris, Bibliothèque Nationale de France, ms. franceses 6275, f° 50v).*

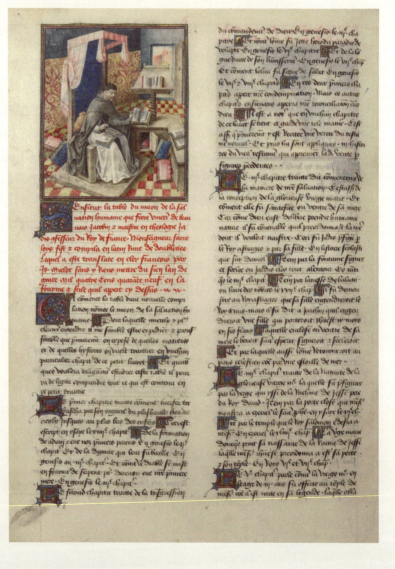

Il. 18: "Bíblia Atlântica" da Catedral de São Pedro de Genebra, manuscrito sobre pergaminho, Roma, *c.* 1050, 600 mm × 385 mm, 23 kg
(Bibliothèque de Genève, ms. lat. 1, f^{os} 5v-6).

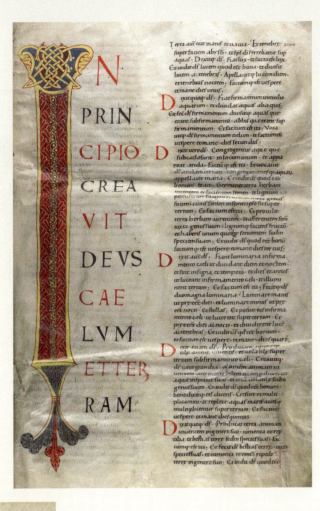

Il. 19: Petrarca, *Canzoniere*, cópia por Giovanni Malpaghini, 1366-1374
(Roma, Biblioteca Apostolica Vaticana, Vat. lat. 3195, f° 11v).

Il. 20: *Sutra do Diamante*, China, impressão xilográfica, século IX (868), frontispício e começo do texto *(Londres, British Library, Or. 8210/p. 2. British Library Board 01.02.2020).*

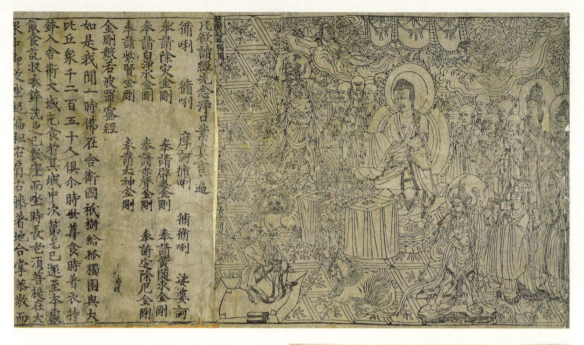

Il. 21: Cólofon do *Saltério* impresso em Mainz por Johann Fust e Peter Schoeffer, 1457 *(Viena, Österreichische Nationalbibliothek, Ink 4.B.1).*

Il. 22: Richard de Bury, *Philobiblion*, Paris, impresso por Gaspard Philippe para o livreiro Jean Petit, 1501 *(Paris, Bibliothèque Mazarine, Inc 1082)*.

Il. 23: A mais antiga representação de uma oficina de impressão: xilogravura em *La Grant Danse Macabre des Hommes & des Femmes*, [Lyon, Mathias Husz], 18 de fevereiro de 1499 [1500?] *(London, British Library, IB.41735. British Library Board 01/02/2020)*.

Il. 24: *Bíblia Latina*, com glosa enquadrante e glosa interlinear [Strasbourg, Adolf Rusch, antes de 1480] *(Paris, Bibliothèque Mazarine, Inc 398)*.

Sabe-se também que organizações muito particulares de cópia coletiva ou dissociada foram estabelecidas para atender a encomendas específicas, como a *pecia* no contexto universitário (*cf.* p. 103).

Finalmente, o trabalho dos copistas será completado pelo dos rubricadores e pintores. Os primeiros se encarregam dos elementos textuais de cor (*ruber*, "vermelho"): *tituli*, *incipits* e *explicits*, sinais de parágrafos, pontas de cor (vermelha ou azul) na primeira letra de uma seção textual, de um versículo ou de um verso (Ilustrações 12, 13, 17, 18, 19). Desse modo eles contribuem para sequencializar visualmente um texto, para marcar as suas divisões e articulações, particularmente no caso de paginações densas e de linhas longas (somente com o impresso é que se estabelecerá progressivamente, para a articulação do texto, uma gestão sistemática dos brancos e pretos, com o recuo de parágrafo e o salto de linha). Com frequência o copista deixa em branco os espaços reservados às iniciais que os pintores irão preencher ornando-os ou historiando-os. Muitas vezes, para evitar qualquer ambiguidade, o copista anotará discretamente a letra a usar, sob a forma de uma "letra de espera" destinada a ser recoberta pela mão do iluminador.

A identidade do copista costuma ser especificada pelo cólofon, anotação de algumas linhas acrescentada em geral no fim do texto e cujo uso se difunde a partir do século IX. Ele pode fornecer preciosas indicações sobre as circunstâncias, datas, lugares ou autor da cópia, não raro acrescidas de preces, ações de graça ou observações mais ou menos faceciosas (sobre o esforço requerido, o frio reinante na oficina etc.). É, em todo caso, uma fonte fundamental para o conhecimento dos copistas e de sua atividade, mas também dos dados "editoriais" de livros manuscritos que não conhecem a página de título (para isso será necessário aguardar o fim do século XV e a normalização imposta pela impressão).

A iluminura e a decoração

A integração das imagens é mais evidente no *codex* do que no *volumen*. O suporte, posto que flexível, não está submetido à mecânica do enrolamento/desenrolamento, prejudicial à estabilidade da pintura[4]. O fecho do *codice* contribui também para proteger a imagem pintada, no longo prazo, contra os perigos da exposição (à luz, à manipulação intempestiva, às variações climáticas, ao vandalismo...). Além disso o pergaminho recebe a matéria pictórica mais facilmente do que o papiro e o papel, quer se trate de cores ligadas, aplicadas a pincel ou a broxa, ou de folhas metálicas (ouro e prata). O *codex* propõe também uma moldura para inserção da imagem, autorizando ora a sua alternância com o texto (iluminuras de página inteira), ora a sua integração no espaço justificado para a escrita (vinhetas). O dispositivo espacial formado pelo verso de uma folha e a frente da folha seguinte constitui notadamente uma estrutura natural para a

4. Embora se conheçam numerosos *rotuli* iluminados na Idade Média, principalmente crônicas universais.

aplicação de imagens em páginas duplas com base no modelo do díptico: esse modo de composição será privilegiado pelos grandes livros litúrgicos (nos breviários ou missais, as mais notáveis pinturas abrangem com frequência as duas páginas opostas no início do cânone da missa ou no começo do ofício de Páscoa); ele conduz também à invenção do "frontispício", que consiste em colocar uma imagem de página inteira em um verso, em preâmbulo direto ao começo do texto que se faz na frente seguinte.

Se nem todos os manuscritos são iluminados, o desenvolvimento de sua ornamentação, em particular no decorrer dos primeiros tempos do *codex*, acompanha também a generalização da prática direta do texto através da leitura individual e do afastamento da leitura coletiva ou em voz alta. A decoração participa, com efeito, de uma apreensão crescente dos textos pelo olho mais do que pelo ouvido.

Em geral, contrariamente, por exemplo, à notação musical, que pode ser acrescentada de maneira interlinear às páginas já copiadas, o espaço dedicado à imagem é previsto e reservado: o copista deixa em branco as zonas nas quais as pinturas intervirão, registrando eventualmente indicações para a tinta (letra de espera, ou identificação do assunto a "historiar"). O conhecimento das práticas do ateliê e a análise dos manuscritos, especialmente das realizações inacabadas, provam que a intervenção do pintor é quase sempre posterior à do copista (Ilustração 16).

O exame das mãos e os arquivos contábeis dos grandes patrocinadores de manuscritos iluminados no fim da Idade Média (séculos XIV e XV) mostram também que as grandes oficinas de iluminura praticavam habitualmente a divisão das tarefas: havia os artistas ou artesãos que aplicavam o ouro, os que rubricavam, os que ornavam as letras iniciais, os que decoravam as margens e os pintores que se encarregavam de "historiar", realizando cenas maiores. Ademais, as diferentes cenas iluminadas de um mesmo volume podiam ter sido confiadas a diversas mãos, e não apenas no caso de um manuscrito ornamentado num tempo longo, como as *Riquíssimas Horas* do Duque de Berry: a iluminura do manuscrito, iniciada pelos frades de Limbourg por volta de 1410 e interrompida pela morte de seu patrocinador em 1416, foi prosseguida nos anos 1440 (por Bartolomeu de Eyck?) e terminada somente na altura de 1485 por Jean Colombe em nome de seu novo proprietário, o Duque da Savoia[5].

Observe-se sobretudo que os manuscritos iluminados compõem, entre os séculos VI e XV, o *corpus* iconográfico mais importante da história da arte e das representações. Embora relativamente discreto, esse *corpus* é mais extenso, em diversidade como em massa, do que as demais produções plásticas e gráficas conservadas para esses mesmos séculos (xilogravuras ou afrescos, vitrais, ourivesaria, artes mobiliárias, tapeçaria, escultura...). Ele constitui também o mais importante reservatório de imagens para as outras artes, notadamente as artes decorativas. Sua mobilidade, enfim, inerente ao objeto livro, explica igualmente o papel decisivo que ele desempenhou nas transferências culturais ou estéticas.

5. Laurent Ferri e Hélène Jacquemard, *Les "Très Riches Heures du Duc de Berry": Un Livre-Cathédrale*, Paris, Skira e Domaine de Chantilly, 2018.

Alguns exemplos famosos darão uma ideia dessa função central de alguns manuscritos iluminados na história da arte. *Gênese Cotton* é um excepcional manuscrito paleocristão localizado em Veneza no século XIII, transferido para a Inglaterra no século XVI (foi um dos mais preciosos volumes do bibliófilo renascentista inglês Robert Cotton) e parcialmente destruído num incêndio em 1731. Continha originalmente 360 pinturas de página inteira executadas no século V, talvez no Egito bizantino. Sua iconografia cristã, porém concebida segundo os arquétipos formais judaicos, sem dúvida inspirou diretamente os mosaicistas que realizaram o ciclo da Gênese na Basílica de São Marcos de Veneza, pouco depois de 1200, com a consciência de fundar o seu programa decorativo numa fonte antiga[6].

Num outro domínio, o da ilustração científica, constata-se igualmente que durante muito tempo o respeito aos cânones gráficos transmitidos pelos manuscritos foi privilegiado em detrimento da observação direta da natureza. Assim o *Dioscórides* de Viena, executado em Bizâncio no século VI[7], com cerca de quatrocentas ilustrações provindas certamente de uma vasta tradição iconográfica helenística, impôs duradouramente os seus modelos às cenas convencionais de ensino e à figuração dos espécimes de história natural (botânica, ornitologia) nos mundos grego, árabe e, depois, latino (Ilustração 7b). No tempo dos *scriptoria* monásticos, um manuscrito bíblico iluminado, encomendado a uma abadia e transferido de um *scriptorium* para outro, pode influenciar o centro que o recebe e o integra não apenas à sua biblioteca mas também aos seus modelos. Assim, na *Segunda Bíblia de Carlos, o Calvo*, executada na Abadia de Saint-Amand no norte da Frância Ocidental por volta de 870, nota-se a influência das tradições gráficas insulares (por exemplo, os pontilhados vermelhos e verdes que sublinham os contornos das iniciais ou que formam um quadriculado de fundo); seu depósito na Abadia de Saint-Denis em 877 é o ponto de partida de uma influência duradoura. Durante dois séculos o *scriptorium* denisiano produz uma decoração híbrida, inspirada na arte carolíngia franco-insular transmitida por essa Bíblia (pontilhados, entrelaços com grandes reforços de ouro, tranças, cabeças de ave fortemente geométricas), mesclando-a com motivos pertencentes à arte românica nascente (palmetas, cachos de uva, cabeças de cachorro e animais fantásticos). Poder-se-ia ainda mencionar o exemplo das sucessivas descobertas da produção bizantina, pontualmente importada na Europa e cuja influência é quase imediatamente perceptível nas artes livrescas.

A circulação não apenas dos manuscritos mas também dos artistas contribui evidentemente para a das formas. Assim é que Reims desenvolve, durante o Renascimento carolíngio, um estilo severo e escultural caracterizado pelo tratamento à antiga dos aveludados, com amplas dobras organizadas em séries paralelas ou concêntricas, formadas pelo ouro realçando o roxo ou o azul realçando o branco. A trasladação desse estilo para o *scriptorium* de Tours deve certamente ser posto em relação com o deslocamento de pintores.

6. British Library, Cotton Otho B. VI (*cf.* Kurt Weitzmann e Herbert L. Kessler, *The Cotton Genesis*, Princeton (New Jersey), Princeton University Press, 1986).

7. Wien, Österreichische Nationalbibliothek, Cod. Med. Gr. 1.

O desenvolvimento das culturas urbanas e das práticas de piedade individuais, particularmente a partir do século XIII, e uma certa laicização tanto da demanda como da produção têm consequências extremamente importantes na esfera da iluminura. Como a cópia, a pintura já não está ligada exclusivamente a uma produção monástica, mas participa também das oficinas urbanas, que contribuem para uma diversificação das formas, para a extensão mais acentuada da iluminura aos textos seculares (montaria, historiografia, literatura áulica...), para o fornecimento de decorações mais comuns e quase padronizadas (por exemplo, para os livros de horas) e, o que não é contraditório, para uma produção de elevadíssimo nível destinada a uma clientela de poderosos e/ou de grandes amadores.

Por vezes uma verdadeira hierarquia se esboça no mercado da iluminura, em torno de um patrocinador régio ou principesco para o qual trabalham algumas oficinas de admirável talento. Os grandes manuscritos com pinturas assim produzidos são então objeto de réplicas para os patrocinadores do círculo social do príncipe, que recorrem a artistas de menor renome ou de talento mais modesto, mas para o mesmo texto e de acordo com os cânones do "modelo". Observa-se esse mimetismo hierarquizado na corte da Borgonha. O duque Filipe, o Bom, recebe por volta de 1465 uma cópia excepcional – em dois volumes sobre velino – das *Crônicas de Hainaut* de Jacques de Guise, traduzidas para o francês a seu pedido pelo livreiro Jean Wauquelin e iluminadas pelos três mais brilhantes pintores dos Países Baixos borgonheses, Rogier Van der Weyden, Loyset Liédet e Willem Vrelant. A obra não demora a suscitar êmulos. De fato, pouco tempo depois vários grão-senhores do círculo social de Filipe mandam executar o seu próprio exemplar da obra, como Luís de Bruges (1427?-1492), que integra em sua biblioteca uma cópia sobre papel decorada por um prosseguidor anônimo de Vrelant (sem dúvida o mestre da *Crônica da Inglaterra*)[8].

Em Paris, no fim da Idade Média, a produção de grandes manuscritos iluminados é considerável e o mercado se vê regularmente dominado por algumas oficinas de grandes mestres-copistas. No início do século XV, duas figuras ainda anônimas se impõem: as do mestre-copista de Boucicaut e do mestre-copista de La Mazarine, tendo este último trabalhado para um mecenas de gosto requintado, mas falecido prematuramente em 1415, aos dezoito anos de idade, o delfim Luís de Guiana (1397-1415), filho do rei Carlos VI. No fim do século, dois ateliês ainda são particularmente prolíficos, o do mestre-copista Jacques de Besançon e o de Jean d'Ypres (por muito tempo identificado sob a alcunha de Mestre--Copista de Ana da Bretanha, ou Mestre da Rosa da Sainte-Chapelle, ou Mestre da Rosa do Apocalipse). O primeiro conheceu um sucesso impressionante, a partir de 1478, trabalhando para Carlos VIII, Ana da Bretanha, Luís XII, para vários prelados, notadamente os deãos de capítulos parisienses, mas também para o rei Henrique VII da Inglaterra. Sua arte deve ser vista como a última etapa da iluminura medieval parisiense, caracterizada por uma maneira atenuada, pela suavidade das cores e pela busca de sedução mediante o emprego regular do ouro. É possível que ele tenha sucedido a um ateliê já constituído, que teria funcionado desde 1450 sob a direção do mestre Rolin e depois sob a do Mestre François a

8. *Les Chroniques de Hainaut ou les Ambitions d'un Prince Bourguignon*, org. Pierre Cockshaw, Turnhout, Brepoils, 2000.

partir de 1465, de quem o mestre Jacques de Besançon poderia ter sido filho. Sua influência, que se manifesta a um só tempo pelo número de esplêndidas realizações executadas para patrocinadores aristocráticos e por uma produção mais rotineira de livros de horas, exerce uma influência bastante ampla sobre outros ateliês parisienses. Com frequência ele contribuiu também para a decoração de incunábulos, numa época em que a economia da impressão transtornava o mercado do livro. O segundo, Jean d'Ypres, dedicou-se mais vigorosamente ainda à nova mídia – voltaremos a ele[9].

A definição dos programas iconográficos é sugerida pelos mestres em função de tradições ligadas ao texto, de modas e de modelos. Em alguns casos de iluminura aplicada a um texto contemporâneo, sabe-se que o escritor exerceu um papel determinante. Assim, Cristina de Pisano (*c.* 1363-*c.* 1431) elaborou pessoalmente o projeto de ilustração dos manuscritos das obras de sua autoria que ela destinava aos poderosos, em especial as *Cem Histórias de Troyes*, série de narrativas mitológicas de fundo moral destinadas à educação dos príncipes. Em outros contextos, é o patrocinador que impõe os assuntos ou os tipos de representação. Assim, a vida de Santo André (notadamente a cena de sua vocação) e a cruz em X ligada ao seu martírio alimentam de maneira muito particular a iconografia dos manuscritos flamengos sob os duques da Borgonha, desde que o Ducado e a ordem de cavalaria borgonhesa do Tosão de Ouro foram colocados sob a sua proteção. Vamos reencontrá-la na decoração dos manuscritos executados não somente para os duques João Sem Medo ou Filipe, o Bom, mas também para os senhores ou altos funcionários de seu círculo social, como a família Rolin, que desse modo participam da afirmação política do ducado[10].

À margem ou como complemento da iluminura com função plenamente iconográfica, o livro manuscrito integra, em relação direta com os elementos textuais, uma ornamentação que não é exclusivamente figurativa: ela adorna as letras iniciais, preenche os claros em fim de linha (interrupção de palavra copiada no fim da linha) e enche as margens com entrelaços ou ornatos de folhagem, com uma preocupação de densidade que às vezes parece sugerir, da parte de algumas escolas ou oficinas, um "horror ao vazio". De resto, a execução de letras ornadas tornou-se mais complexa. Durante muito tempo tratava-se simplesmente de agradar aos olhos ou de acompanhar a leitura reforçando visualmente o sentido do texto; o caso mais expressivo é o do *Te Igitur*, primeiras palavras do cânone da missa – ou prece eucarística, a parte mais solene da liturgia desde o século VI –, onde o *T* se presta a figurar a cruz e o Cristo. Mas, sobretudo a partir do século XIII, o recurso a diversos módulos de letras ornadas serve também para sequencializar o texto e mostrar as suas articulações (num espaço onde se deve economizar o suporte e limitar os claros e as entrelinhas), e para hierarquizar os segmentos de discurso, facilitar o retorno dos olhos do leitor à linha. Esse investimento funcional das iniciais, promovidas ao nível das capitulares, encoraja uma diversificação dos tipos de decoração que os especialistas se empenharam em caracterizar: iniciais vazadas, filigranadas (executadas e prolongadas

9 O panorama fundamental da idade de ouro da iluminura na França é dado por François Avril e Nicole Reynaud, *Les Manuscrits à Peintures en France: 1440-1520*, Paris, BnF e Flammarion, 1993.

10. Charlotte Denoël, *Saint André: Culte et Iconographie en France (V^e-XV^e Siècles)*, Paris, École Nationale des Chartes, 2004.

A fábrica do manuscrito medieval 145

na margem por traços extremamente finos), com facetas (no centro do traço uma linha figura uma aresta, sugerindo um relevo de seção triangular), incrustadas (as partes cheias são subdivididas no seu comprimento, segundo uma linha quebrada ou chanfrada, em duas metades, cada uma das quais pintada de uma cor diferente, quase sempre em vermelho ou azul), historiadas (integrando um motivo figurativo, uma personagem ou uma cena iconográfica), floridas, dragoneadas (formadas de animais fabulosos)...

A encadernação

A encadernação representa geralmente a última etapa de manufatura do livro, embora nada proibisse encadernar um manuscrito antes da conclusão de sua cópia. Pode-se decompor a operação em sete etapas, empregando uma terminologia que, apesar de datar do século XVII, é apta para descrever as operações tais como elas são praticadas desde a Idade Média: alceamento (*plaçure*); costura (*couture*); empastamento (*passure*); arredondamento (*endossure*); refile (*rognage*); cobertura (*couvrure*); acabamento (*finissage*). O alceamento abrange as operações de preparação dos cadernos: eles são dobrados antes da cópia, mas é preciso verificar a sua boa ordem (por meio das assinaturas e dos reclames – a primeira palavra da frente de uma folha indicada por antecipação no fim do verso da folha anterior) e prensá-los. A costura assegura a sua coesão e fixa o bloco-texto: o fio, passando pela dobra interna dos cadernos, fixa-os pelo dorso a um regime de nervos, de setenas (cordéis formados, em princípio, por sete fios) ou de correias de pergaminho previamente esticadas sobre um bastidor; esses suportes de costura aparecerão em seguida nas extremidades da lombada, salvo quando o lombo for previamente entalhado (encadernação à grega); há várias maneiras de efetuar a costura, de amarrar os fios e fechá-los no começo e no fim do volume; são eles que determinam os tipos de volume e autorizam hipóteses sobre a sua origem. O princípio de encostar os cadernos a uma série de suportes sobre um bastidor é atestado pelo menos desde o século XI. A operação seguinte é o empastamento, que consiste em assegurar a solidez do bloco-texto com duas pranchas (lâminas de madeira e depois capas de papelão) cuja função de proteção é reforçada quando, sendo superiores às do bloco-texto, suas dimensões ultrapassam o nível dos cortes. O arredondamento consiste em dar forma (mais ou menos arredondada) e rigidez à lombada por colagem. O aparo ou refile dos cortes é a operação que os equaliza, dando ao bloco-texto constituído pelos cadernos agora solidamente unidos à forma de um paralelepípedo regular. Deve-se ter presente que o aparo dos cortes retira do texto-bloco uma parte da sua matéria, vale dizer, as três bordas externas das folhas; não raro a operação suprime indicações de assinatura ou de foliação, mas também, às vezes, elementos textuais (*marginalia*); isso ocorre principalmente quando um volume foi encadernado várias vezes e passou, portanto, por aparos sucessivos. A etapa de capeamento ou cobertura envolve a lombada e as duas capas recobertas por um material flexível (couro curtido ou pele não curtida,

tecido) que é esticado e fixado ao *codex* por colagem e/ou costura; esse capeamento pode, em certos casos, ser mais abrangente, formando abas sobre os cortes ou sobre a contracapa, ou mesmo prolongar-se até formar uma bolsa na qual o livro fica encerrado. Finalmente, o acabamento designa todas as operações de ornato, tanto das bordas (pintadas, douradas, cinzeladas ou, mais tarde, marmoreadas...) quanto do material de capeamento, em particular no nível das capas, por cinzelagem, estampagem, douração, pintura ou aplicação de elementos inter-relacionados, como capas esculpidas, tachas, pedras preciosas engastadas em molduras de ourivesaria etc. Alguns desses acessórios são mais funcionais que decorativos: bolhas formando relevo (e protegendo contra desgastes os livros guardados em posição horizontal até o fim do século XVII), placas metálicas para a proteção das quinas, fechos ou fitas, elo de corrente para fixar o volume em uma escrivaninha. Aqui, cumpre lembrar que um livro assim "acorrentado" é um livro destinado ao uso coletivo e, portanto, especialmente acessível.

Nosso conhecimento das encadernações da Antiguidade tardia e da Alta Idade Média baseia-se em representações ou em testemunhos dissociados dos manuscritos bizantinos cujas capas eram ornamentadas – vestígios que permitem compreender a maneira pela qual os cadernos eram costurados em *codices* e cuja encadernação foi posteriormente renovada. A mais antiga encadernação ocidental conservada em sua inteireza e coerência original data do século VII; é contemporânea do *codex* de pequenas dimensões que ela recobre, o Evangeliário dito de São Cuteberto, um manuscrito anglo-saxônico do começo do século VII oriundo do *scriptorium* de uma grande abadia beneditina de Nortúmbria – Wearmouth-Jarrow ou Lindisfarne. O volume, depositado no caixão de São Cuteberto de Lindisfarne após a sua morte (687), só saiu de lá no início do século XII[11]. Encadernado com couro de caprídeo vermelho-escuro, sua decoração é constituída por um motivo em relevo de entrelaços inserido em uma moldura geométrica. Esse tipo de motivo, não a entalhe, mas em relevo, é um caso único nas encadernações do começo da Idade Média. Em seu desenho, ele se aproxima da decoração iluminada dos manuscritos insulares. Nas capas, enfim, alguns filetes são preenchidos com pigmentos, sem dúvida de coloração azul, verde e amarela na sua origem.

Encadernações excepcionais por sua riqueza foram aplicadas com frequência aos livros litúrgicos utilizados para a celebração do serviço divino, considerados como parte importante dos tesouros das igrejas e alçados ao nível das relíquias ou objetos de ourivesaria. A encadernação podia também conferir ao livro uma função memorial, perpetuando através dos séculos a lembrança da fundação do santuário, testemunhando o seu poder e as honras que lhe foram prestadas (mercê da amplitude das doações e do luxo dos materiais empregados). A ornamentação exterior do *codex*, em particular a das capas, constitui então um eco à iluminura interior e uma profunda reverência ao conteúdo textual. Ao mesmo tempo, a qualidade artística da realização e a natureza dos materiais utilizados (ouro, prata, cobre, marfim, gemas, pérolas) realçam ainda mais a preciosidade dessas encadernações.

11. Foi adquirido em 2012 pela British Library, Add. ms. 89000.

Na época carolíngia, a partir do final do século VIII, realizaram-se encadernações excepcionais no círculo social do soberano nas oficinas ditas "da escola do Palácio", localizadas na França do Norte atual ou em Aix-la-Chapelle. O ornamento privilegiado das capas era a placa de marfim esculpida, particularmente apta para exprimir a dignidade imperial e inspirada em exemplos bizantinos. É o que se vê hoje nas duas placas, conservadas no Louvre, que ornavam a encadernação da coletânea de salmos copiada pelo escriba Dagulfo por ordem de Carlos Magno e que deveria ser oferecida ao papa Adriano I (falecido em 795). Elas mostram duas cenas esculpidas em marfim que se correspondiam estreitamente em ambas as faces do *codex*: o rei Davi ordena a redação dos Salmos e os canta; São Jerônimo recebe do papa a ordem de traduzir os Salmos e depois dita a sua cópia.

Os *Evangelhos de Drogon*, encomendados pelo bispo Drogon, de Metz, filho adulterino de Carlos Magno e grande mecenas do seu tempo, foram revestidos com uma placa de marfim de elefante esculpida na própria Metz por volta de 850, ilustrando cenas da Paixão de Cristo[12] às quais se acrescentou, dois séculos depois, uma orla de ourivesaria filigranada recamada de pérolas e pedras preciosas. Na altura de 1050, para a encadernação de um missal a ser usado em Saint-Denis, executado na Abadia de Saint-Vaast de Arras, reemprega-se uma decoração de estatuetas (Virgem e São João) esculpidas em marfim de morsa dois séculos antes, em uma escola do palácio de Carlos, o Calvo (*c.* 870); em seguida elas são montadas sobre uma travessa folhada a ouro, gravada e adornada com pedras preciosas e pérolas[13]. Notáveis encadernações são igualmente executadas nos anos 1240, no momento mesmo em que se constitui, sob São Luís, o tesouro da Sainte-Chapelle de Paris destinado a abrigar as relíquias da Paixão recém-adquiridas pelo rei: os dois principais Evangeliários então encadernados são ornados com ourivesaria, cada qual com uma lâmina de prata dourada, uma figurando a Ressurreição, a outra a *Crucificação*[14].

No conjunto da produção medieval de encadernações, observa-se um adelgaçamento geral das lâminas de madeira, que também podem ser chanfradas. É o que ocorre particularmente no mundo germânico e em Flandres a partir do fim da Idade Média, quando a chanfragem das lâminas forma declives acentuados no centro das bordas externas das capas. Com a difusão do uso do papel, as lâminas de madeira são gradativamente abandonadas em favor das capas de papelão. A generalização destas últimas também está ligada ao uso progressivo do papel como suporte da escrita em lugar do pergaminho; os volumes produzidos são menos pesados e menos "caprichosos" (a tração do suporte dos cadernos sobre as costuras e, portanto, sobre a encadernação é menor). Por fim, o revestimento flexível é igualmente atestado na Idade Média, ainda que o seu uso venha a conhecer uma expansão a partir da segunda metade do século XVI. Nesse caso as capas são constituídas unicamente pelo material de capeamento, em geral o pergaminho, contracolado sobre bifólios de papel ou de pergaminho que substituem as guardas e sem a rigidez característica da lâmina de madeira ou da capa de papelão.

12. BnF, ms. lat. 9388.
13. BnF, ms. lat. 9436.
14. BnF, mss. lat. 8892 e 9455.

Para o revestimento dos volumes emprega-se majoritariamente a pele preparada por curtimento, conferindo-lhe um aspecto semelhante ao do couro, que em outros lugares é largamente empregado em uma ampla gama de artesanatos (indumentária, mobiliário etc.): o curtimento consiste em submeter a pele, por imersão, à ação de taninos (de origem vegetal ou animal), o que a torna imputrescível e lhe confere artificialmente uma espessura inexistente na pele não curtida (por exemplo, o pergaminho). Fala-se de pele pisada (ou surrada) quando o banho foi pouco concentrado em taninos e a água foi temperada em uma solução à base de alúmen, o que lhe dá grande flexibilidade. Os encadernadores medievais utilizam particularmente as peles pisadas "virando-as", isto é, aplicando nas capas o "lado da flor" (lado do pelo) e deixando de fora o "lado da carne" da pele, o que proporciona ao capeamento dessas encadernações um aspecto aveludado.

Emprega-se principalmente a pele de mamíferos domésticos – ovelha (escura), vitela, caprinos (marroquim), mas também porco (a pele de porca é mais clara, com poros mais visíveis) – e às vezes também a de cervídeos e, mais raramente, a de mamíferos marinhos. Pode ocorrer que os pelos tenham sido voluntariamente deixados sobre a pele utilizada para a encadernação (os *libri pilosi*, "livros felpudos", são encontrados com bastante regularidade nos inventários de livros medievais). O tipo de pele empregada depende em parte dos materiais disponíveis localmente: assim, o emprego de pele de foca é frequente para o revestimento de manuscritos nos países escandinavos e na Inglaterra. Mas essas opções são igualmente encontradas em alguns programas de encadernação realizados longe da orla do Mar do Norte. Como em Champagne, onde a Abadia de Claraval, fundada na esteira da reforma cisterciense em 1115, proporciona meios consideráveis ao seu *scriptorium* e desenvolve uma opulenta biblioteca com mais de 350 volumes desde o fim do século XII: descobriu-se ali um conjunto de quinze manuscritos que dispõem de uma encadernação com xairel de pele de carneiro recobrindo os cortes e realizada em pele de foca não depilada[15].

Quanto às encadernações em bolsa (a pele de revestimento se prolonga para formar uma bolsa que envolve o livro e permite prendê-lo à cintura), são encontradas a partir do século XIV em contexto laico, sobretudo para os pequenos livros de horas da alta sociedade; são então frequentes nos retratos femininos da pintura flamenga, fazendo pensar num uso mais extenso do que o testemunhado pelos raros exemplares conservados. O tecido é igualmente empregado como material de capeamento, principalmente o veludo, cuja conservação, de um modo geral, é mais aleatório do que a da pele.

Quando as lâminas são de madeira, é comum limitar o revestimento de pele à lombada e a uma pequena parte da capa e da contracapa (fala-se então de meia encadernação); a madeira fica visível e pode ser trabalhada diretamente. Mais tarde se praticarão, por economia, meias encadernações sobre capas de papelão, as quais são recobertas por papel (eventualmente decorado).

As peles usadas no revestimento têm naturalmente diversas cores, cuja gama varia entre o marfim (pergaminho ou porco) e o castanho mais ou menos escuro (vitela

15. Claire Chahine, Sarah Fiddyment e Élodie Lévêque, "Libri Pilosi: La Peau Houssée sur les Reliures Médiévales", *Support Tracé*, n. 17, pp. 63-71, 2017.

curtida); o emprego de corantes, ao longo dos processos de curtimento e surragem, estende largamente essa gama, que vai então do branco mais puro ao preto, passando pelo fulvo, pelo vermelho e por todos os tons de castanho. A aplicação de cor à pele acabada também é possível. Efetuado o revestimento, procede-se à decoração; a técnica mais empregada para as encadernações medievais é a da estampagem a frio, que consiste em passar um utensílio previamente aquecido sobre o couro de encapamento, na superfície do qual se efetua uma impressão côncava, frequentemente brunida. As primeiras encadernações em couro estampado conhecidas na Europa Ocidental datam da época carolíngia; são mais comuns na época românica, a partir do século XII, quando combinam filetes e ferrinhos figurativos. No século XV aparecem as placas e as roletas, cuja voga na França dura até o primeiro terço do século XVI (e, no mundo germânico, até o século XVIII). Ambas correspondem a uma vontade de aceleração e de relativa padronização da produção. A estampagem a frio se distingue da técnica da douração, de origem médio-oriental, que intercala uma folha metálica entre o utensílio e a pele. Conhecida na Espanha e na Itália no século XV, a encadernação com douração só vem a ser praticada na França a partir do início do século XVI (1507).

Em geral o livro era conservado em posição horizontal até a segunda metade do século XVII, inclusive nas maiores bibliotecas, em estantes com leitoril (*plutei*), em cofres (*capsae*), em prateleiras eventualmente fixadas em nichos nas paredes de uma sala capitular, de um refeitório ou de um *scriptorium*. Isso explica a disposição dos diferentes acessórios que compõem o equipamento do livro encadernado. A titulação da lombada e a generalização do espaço de título (uma seção quadrangular de pele de cor, geralmente de marroquim, que se cola entre dois nervos e sobre a qual serão dourados os elementos de identificação – título abreviado, autor ou mesmo data e número do volume) não datam senão do século XVII. Quando o manuscrito medieval recebe um título externo, este é escrito a tinta na pele da capa superior ou em uma das bordas; ou então sobre uma tira de pergaminho (ou de papel) fixada em uma das capas, simplesmente colada ou então recoberta por uma película de chifre ou de mica. O conjunto desses elementos pode ser eventualmente engastado numa pequena moldura metálica.

Algumas encadernações recebem fechos (em geral dois por volume); cada fecho é constituído por dois elementos: uma parte móvel (a espiga), de pele ou de metal trabalhado, é fixada na borda de uma das capas e destinada a se engatar, para além da borda, com uma parte fixa metálica situada na mesma altura sobre a outra capa (a mortagem). Na Europa do Norte (Flandres, Alemanha), o livro descansa sobre a contracapa, o que explica por que os fechos são fixados na capa. O inverso, em princípio, ocorre na França. Mais leves que os fechos, os atilhos (fitas têxteis ou lacetes de pele) são fixados por um simples nó no nível da borda.

Para facilitar o uso do livro pelo leitor, muitas vezes o volume é provido de marcador. Os de tecido (seda) são tradicionalmente fixados na encadernação (no alto, fixado no cabeceado superior da lombada). Mas a Idade Média prefere os marcadores de goteira, que são "marca-páginas" fixos, atados à borda externa de algumas folhas, cuja finalidade era ultrapassar o corte lateral (a goteira) e servir assim de marcos, de pontos de entrada para assinalar o início de uma sequência textual (um livro na *Cidade de Deus* de Santo

Agostinho, por exemplo), uma iluminura, o começo de uma prece ou de uma grande festa litúrgica (como o *Te Igitur* num missal). Normalmente o marcador de goteira é constituído por um segmento de cordel, de tecido ou, mais geralmente, de papel ou de pele (marroquim ou pergaminho), solidamente fixado na borda da folha (às vezes em suas duas faces, formando uma espécie de pinça), que pode conter elementos textuais (anotados a tinta na dedeira de papel ou pergaminho) e terminar em pequenos ornamentos (ponta de cor, pérola, nó de pergaminho ou trançado de cordel).

A encadernação constitui, em princípio, a última etapa da manufatura do livro. É depois da cópia acabada que o volume é encadernado, e disso não dá testemunho a grande maioria das representações de copistas medievais em cenas que figuram, em geral, o autor ou o tradutor do texto: o que se vê aí é o copista intervir num exemplar já encadernado. Há aqui uma evidente duplicidade do pintor, que conhece perfeitamente o processo de fabricação do manuscrito mas se proíbe frequentemente de representar a obra textual, mesmo em andamento, sob outra forma que não a do *codex* encadernado. Entre os incontáveis testemunhos, transmitidos pelos pintores e iluminadores, e aos quais se juntam os gravadores no século XV, vale citar o caso de Jean Miélot, que em 1449 traduz para o francês o *Espelho da Salvação Humana* e se faz representar como tradutor-copista fazendo seu manuscrito sobre um volume já encadernado (Ilustração 17).

Formatos e dimensões

O texto bíblico, de modo muito especial, foi objeto de manuscritos de grandes dimensões, adaptadas para o uso litúrgico e ao mesmo tempo para manifestar a sacralidade do conteúdo. Entre os mais antigos, no formato *in-folio* cuja altura se aproxima dos 40 cm ou os ultrapassa, figuram várias bíblias gregas do século IV em escrita uncial, das quais as três mais célebres, os *Codices Vaticanus*, o *Sinaticus* e o *Alexandrinus*[16], são também os mais notáveis monumentos bíblicos que se apresentam sob a forma do *codex*.

A profusão de manuscritos de grandes dimensões corresponde por vezes, para além dos casos isolados, a verdadeiros programas cuja finalidade é mostrar a magnificência do *scriptorium* que os realizou, o vigor da reforma que os quis ou mesmo o poder de um patrocinador de quem, desde o século IX, se terá integrado o retrato ou as insígnias na própria decoração do volume. Na época carolíngia, notadamente no reinado de Carlos, o Calvo (823-877), realizaram-se imponentes bíblias propriamente régias, três das quais revestem uma importância particular. Já mencionamos a *Primeira* e a *Segunda Bíblia de Carlos, o Calvo* (*cf. supra*, pp. 88-89, 143). Quanto à terceira, foi levada pelo rei a Roma quando foi coroado imperador pelo papa João VIII, em 875. O volume não saiu mais da Itália (está hoje

16. Conservados respectivamente em Roma (Biblioteca Vaticana, Vag. Gr. 1209) e Londres (British Library, Add. 4375; e Royal 1 D V-VIII).

conservado na Basílica Papal de São Paulo Fora dos Muros); particularmente imponente (45 cm × 33 cm), ele constituiu talvez um modelo para a produção das "Bíblias Atlânticas", que representam um verdadeiro fenômeno editorial na Itália central entre meados do século XI e final do XII. Elas compreendem o texto completo da Vulgata, em *codices* com altura sempre superior a 50 cm, chegando por vezes a 60 cm, e largura de 40 cm[17].

Essas bíblias foram concebidas para expressar, na sua monumentalidade e sobretudo na sua uniformidade ao mesmo tempo material e textual, a grande reforma eclesiástica do século XI, comumente denominada gregoriana, conquanto o movimento seja anterior ao pontificado de Gregório VII (1073-1085). Elas fazem parte – no âmbito de um repertório onde encontramos também livros litúrgicos, patrística e instrumentos de formação do clero – do arsenal pelo qual a Igreja pretende restaurar e manifestar a sua autoridade em face dos poderes seculares, notadamente em face do imperador. São fruto de um verdadeiro trabalho de "edição" organizada da Vulgata, efetuada em ateliês de cópia dotados de recursos consideráveis, próximos do poder pontifical e situados no Lácio, na Úmbria e também na Toscana. Uma parte dos volumes teria mesmo sido executada no *scriptorium* do palácio de Latrão, que confina com a basílica epônima, então principal residência do papa. Demonstrou-se que a sua produção foi particularmente padronizada: os cadernos representam unidades autônomas, contendo um livro bíblico ou um conjunto definido de livros, cada qual confiado a um pequeno grupo de copistas. Estaríamos, pois, na presença de um dos mais antigos exemplos de "cópia distributiva", ou seja, diferentes unidades de produção encarregadas de produzir vários exemplares de uma mesma unidade textual e sendo cada bíblia montada em seguida para a costura em *codex* das diferentes unidades que a compõem. Aliás, a Bíblia se presta facilmente a esse tipo de construção na medida em que é uma *bibliotheca*, coleção ordenada dos livros do Antigo e do Novo Testamento. A cópia se fazia sempre com minúscula carolina em duas colunas de 55 a 60 linhas, sobre folhas pautadas sempre da mesma maneira (a ponta seca), e a decoração, bastante sóbria, era uniformemente constituída por iniciais ornadas de forma geométrica. Apenas uma centena de bíblias atlânticas foi preservada. Um desses exemplares foi realizado para a catedral de Genebra, que o bispo Frederico (1032-1073) teria patrocinado durante uma viagem a Roma (Ilustração 18).

A produção de bíblias de grande formato prossegue, episodicamente e por imitação, até o século XIII. Dessa época data uma realização tão tardia quanto espetacular, o *Codex Gigas* (em grego, "gigante"), copiado no *scriptorium* do mosteiro beneditino de Podlažice, perto de Praga[18]. Trata-se, sem dúvida, do maior manuscrito medieval (cerca de trezentas folhas com 97 cm de altura por quase 50 cm de largura).

17. O termo *Bibbie atlantiche* foi proposto por Pietro Toesca, *La Pittura e la Miniatura nella Lombardia*, Torino, Ulrico Hoepli, 1912, pp. 46-47. O adjetivo *atlantique* remete obviamente ao gigante da mitologia grega Atlas, que carregava sobre os ombros a abóbada celeste, mas também às imponentes coletâneas editadas a partir do século XVI (*Les Bibles Atlantiques: Le Manuscrit Biblique à l'Époque de la Réforme de l'Église du XIᵉ Siècle*, Actes du Colloque international de Genève, 25-27 février 2010, éd. Nadia Togni, Firenze, SISMEL, Edizione del Galluzzo, 2016).

18. Pilhado na Boêmia pelas tropas suecas em 1648 durante a Guerra dos Trinta Anos; hoje conservado na Biblioteca Nacional de Estocolmo.

Para livros de dimensões excepcionais, o formato utilizado é o *in plano*, ou seja, cada pele (ou, mais tarde, cada folha) dá lugar a um único fólio sem nenhuma dobra; os fólios *in plano* são fixados dois a dois, colados borda a borda ou articulados por uma tira de pergaminho; constituem artificialmente um *singulion* de grandes dimensões, e vários *singulions* assim montados podem ser reunidos em cadernos que o encadernador poderá costurar. Tal é o modelo de construção dos volumes gigantes, entre os quais figuram os livros de coro (antifonários, graduais), mas também algumas produções seculares específicas, como as coletâneas de portulanos, ancestrais dos atlas que a edição impressa vai elaborar a partir do século XVI.

O princípio de concepção do portulano (mapa marinho que mostra as linhas das costas, os portos, os ventos e as correntes etc.) é o de empregar a pele em toda a sua extensão, por vezes até conservando suas irregularidades periféricas correspondentes à separação dos membros e do pescoço do animal. Conhecem-se, desde o século XIII, tantos portulanos que serviram efetivamente à navegação quanto exemplares realizados para as bibliotecas principescas ou as coleções de documentação geográfica. Trata-se principalmente de realizações italianas (pisanas, genovesas, venezianas), mas também castelhanas, catalanesas, aragonesas ou portuguesas. A articulação de vários fólios dá lugar a livros-portulanos de estrutura particular. Como o "atlas" catalão atribuído a Abraham Cresques, da escola de cartografia judaica de Maiorca, realizado por volta de 1375 e quase imediatamente levado para a biblioteca do rei da França Carlos V: compõe-se de seis folhas de pergaminho coladas ao meio em pranchetas de madeira ligadas entre si, formando assim um alto caderno de doze fólios rígidos (65 cm × 25 cm)[19].

A opção inversa – fabricação de manuscritos de pequenas dimensões – corresponde igualmente a intenções editoriais, que combinam ambições de difusão e de praticabilidade, mas também, por vezes, de sedução. O aparecimento e a difusão de bíblias de pequeno formato em Paris, no século XIII, conta-se entre as consequências mais notórias da renovação das práticas do livro influenciada pelos Frades Pregadores. Estes, dispondo em seus espaços coletivos (notadamente na Biblioteca do Convento de Saint-Jacques) de grandes bíblias glosadas, têm a preocupação de colocar à disposição de cada pregador pelo menos um exemplar desse instrumento de primeira necessidade em formato muito pequeno, formato de bolso, facilmente transportável e manuseável. Além disso, entre os leigos, os séculos XIV e XV marcam, particularmente na Europa do Norte (França, Inglaterra, Flandres), um gosto pelo livro-objeto pequeno, ou livro-joia, que dá lugar a verdadeiros fenômenos de miniaturização. Os exemplos mais espetaculares medem menos de dois dedos, como um livro de horas realizado na Inglaterra no século XIV, cujos 2,5 cm de altura fizeram do trabalho do copista (oito linhas por página) e do iluminador uma proeza artística[20].

19. BnF, ms. Esp. 30.

20. São Petersburgo, Biblioteca Nacional da Rússia, ms. Ermitage lat. 17.

8
Bibliotecas antigas e medievais

Na Antiguidade e até a Idade Média central, não existe cesura evidente entre as instâncias de produção e as de conservação do livro. Assim, as bibliotecas greco-romanas são quase sempre lugares de cópia, e nos estabelecimentos monásticos que se organizam a partir do século VI seria artificial conceber o *scriptorium* independentemente da sua coleção de manuscritos.

As civilizações helística e romana conheceram numerosas bibliotecas, hoje documentadas tanto pela arqueologia quanto pelas fontes epigráficas e livrescas, que alimentaram largamente, em especial depois da Renascença, as concepções ocidentais da instituição bibliotecária ideal. A biblioteca pública, nascida de uma vontade régia ou imperial, mas também de iniciativas particulares, testemunha, sobretudo no mundo greco-romano, a força do investimento privado na cidade, evergetismo a serviço tanto da piedade pública quanto do prestígio. As maiores dentre elas estavam ligadas a lugares de culto ou

a estabelelcimentos de ensino, porém coleções mais modestas de livros também encontraram lugar na maioria dos estabelecimentos públicos de Roma, como as termas.

As mais importantes foram organizadas a partir do século III a.C.: são elas as de Alexandria (Biblioteca do Museu, criada pelo primeiro dos Ptolomeus, e depois Biblioteca de Serapeion), do Ptolemaion de Atenas (ginásio fundado por Ptolomeu II Filadelfo, cuja biblioteca, a partir do século I a.C., é aumentada anualmente com uma doação de cem *volumina* devida pelos efebos) e de Pérgamo (sem dúvida desejada por Átalo I, mas desenvolvida efetivamente na primeira metade do século II a.C. sob Eumenes II).

Um papel particularmente importante é desempenhado em Alexandria por Calímaco (*c.* 305-*c.* 240), sábio, editor e bibliotecário que implementa uma política de coleta dos textos do mundo helenístico, de cópia e recensão, de padronização dos formatos, de organização "intelectual" e "física" dos textos e dos saberes. A abundância, decorrente tanto da coleta maciça dos rolos quanto de sua produção, cria a necessidade de instrumentos de acesso aos livros – os *Pinakes* (Πίναχες). O termo, que significa "tabelas" ou "tábuas", antes de designar o grande catálogo concebido por Calímaco para a Biblioteca de Alexandria, veio a aplicar-se muito concretamente aos pequenos painéis afixados diante de cada armário de *volumina* e que compunham a sinalética da coleção física. Os 120 rolos que constituíam os *Pinakes* de Calímaco representam a mais antiga tentativa de estabelecer um catálogo exaustivo de uma coleção de livros no mundo ocidental[1]. Instrumento de gestão e localização – πίναξ significa também "carta geográfica"[2] – , trata-se na verdade de uma obra imensa, concebida como o livro dos livros. É ao mesmo tempo o *inventário* de uma coleção física, um *catálogo* concebido para facilitar o seu acesso, um *repertório* de todos os textos conhecidos apto para transmitir um estado da ciência e, ao mesmo tempo, um *modelo* destinado à reprodução. Talvez pela primeira vez uma biblioteca manifestava, graças ao seu catálogo, uma dupla dinâmica de conservação e disseminação: as listas de livros anteriores, provindas de coleções régias ou particulares e transmitidas depois do II milênio pelas tabuletas cuneiformes, parecem não ter tido outra função senão a de inventariar bens. Pôde-se ver no projeto de Calímaco o nascimento da bibliografia ou, mais ampla e simplesmente, da ciência dos textos.

Algumas bibliotecas criadas nas cidades helenísticas dispuseram também de catálogos monumentais, documentados por numerosos fragmentos epigráficos. Essas inscrições pertencem geralmente ao inventário comemorativo já que documentam as doações de livros citando autores ou textos representados nas coleções como o fariam os verdadeiros catálogos. Assim um fragmento encontrado no Pireu, datado aproximadamente de 100 a.C., que arrola obras de Homero, Menandro, Sófocles e Eurípedes e levando a supor o vínculo com a biblioteca de um ginásio, talvez mesmo o Ptolemaion de Atenas. No século II a.C. o ginásio de Taormina na Sicília dispunha de um catálogo

1. Francis J. Witty, "The Pinakes of Callimachus", *The Library Quarterly*, vol. 28, n. 2, p. 132, 1958; Luciano Canfora, *La Biblioteca Scomparsa*, 8. ed., Palermo, Sellerio, 1986, 1995.

2. Christian Jacob, "Vers une Histoire Comparée des Bibliothèques", *Quaderni di Storia*, n. 48, p. 103, n. 24, 1998.

dos seus livros cujos dados, não gravados, mas pintados em vermelho sobre um reboco, compreendiam breves notas biobibliográficas sobre os autores[3]. Tais dispositivos atestam a grande visibilidade da biblioteca e evidenciam a presença do livro no espaço público.

Em Roma, um parente de César, o poeta Asínio Polião, funda a primeira biblioteca com destinação pública (39 a.C.). Esse modelo enxameia em todas as províncias do Império. Menciona-se com frequência a cifra de 28 bibliotecas públicas para a Roma imperial: ele é, de fato, aquele que figura numa fonte do século IV contendo a lista das riquezas arquitetônicas da cidade (*Notitia Regionum Urbis XIV*), mas omitindo numerosas coleções particulares. Desde o século seguinte, sabemos que esse modelo de biblioteca pública regride, com a dissolução dos quadros sociais e das estruturas urbanas e institucionais do Império Romano. As grandes bibliotecas da Antiguidade tardia mantêm-se então, pontualmente, ao redor das principais igrejas e dos primeiros grandes prelados letrados, quase sempre oriundos da aristocracia galo-romana, como Santo Euquério em Lyon (370-449) ou Sidônio Apolinário (*c.* 430-486) em Clermont. Uma nova forma de biblioteca acompanha, entretanto, a expansão do monacato ocidental. Na Calábria, em meados do século VI, é em torno de uma biblioteca – a do Mosteiro de Vivário – que Cassiodoro organiza uma comunidade religiosa, chamada a desenvolver conjuntamente o estudo das letras divinas e humanas e a coleção de livros. Ele formula então, com precisão, a associação entre uma biblioteca, um programa de cópia e transmissão de textos e uma aspiração espiritual envolvendo toda uma comunidade. "Com a sua dupla função de conservação e transmissão, com a aliança do *scriptorium* e do *armarium*, Vivário oferece o paradigma da biblioteca medieval"[4]. Esse século presencia também a organização do Mosteiro de Monte Cassino por São Bento e a fundação do Mosteiro do Monte Sinai (mais tarde, de Santa Catarina) pelo imperador Justiniano na altura de 560, chamado a constituir uma notável biblioteca de manuscritos gregos.

A partir do século IX, conservam-se inventários de bibliotecas, fontes essenciais para se conhecer o seu conteúdo e apreciar a sua volumetria. Mas deve-se atentar para o fato de que a distinção entre lista ou florilégio de textos, de um lado, e inventário de livros físicos, de outro, continua sendo de difícil apreensão durante toda a Idade Média. Aliás, o próprio termo *biblioteca* designa quase sempre, antes do século XII, um conjunto de textos ou uma coleção de obras, raramente um lugar onde se conservam *codices*. É antes o termo *armarium* que designa um espaço, um nicho ou um móvel de armazenagem de volumes na topografia do mosteiro. Um célebre exemplo dessa ambiguidade é dado pela biblioteca dita de Carlos Magno: num manuscrito copiado por volta de 790 no Palácio de Aix-la-Chapelle, pretendeu-se ver o catálogo da biblioteca do futuro imperador quando se trata provavelmente de um dossiê preparatório para a redação de um florilégio de

3. Horst Blanck, *Das Buch in der Antike*, München, Beck, 1992, pp. 204-207.

4. Anne-Marie Turcan-Verkerk, "Accéder au Livre et au Texte dans l'Occident Latin du Ve au XVe Siècle", em *De l'Argile au Nuage...*, *op. cit.*, p. 49; Guglielmo Cavallo, "Dallo *Scriptorium* Senza Biblioteca alla Biblioteca senza *Scriptorium*", *Dall'Eremo al Cenobio. La Civiltà Monastica in Italia dalle Origini all'Età di Dante*, Milano, Scheiwiller, 1987, pp. 331-422.

textos[5]. Os primeiros verdadeiros inventários de coleções estão ligados a uma vontade política do Império Carolíngio: a pedido de Luís, o Piedoso, no começo dos anos 830, elaboram-se listas dos *codices* existentes nas Abadias de Lorsch, Fulda ou Colônia para a Alemanha, de Saint-Riquier (250 volumes) para a França, de Reichenau ou Saint-Gall (quatrocentos manuscritos cada uma!) para a Suíça alemã. Trata-se, primeiro, de inventários dos bens cuja destinação é patrimonial e contábil; para que se elaborem verdadeiros catálogos das bibliotecas monásticas, tendo por função a busca dos livros e dos textos, é preciso aguardar o século XI: a Abadia de Saint-Pierre de Corbie constitui então um catálogo alfabético, o mesmo ocorrendo, depois, com a de Saint-Bertin[6].

O vínculo entre *scriptorium* e biblioteca evidencia-se a partir do século VI: as abadias que possuem bibliotecas são as que têm participação ativa na produção e na circulação dos livros. Nos mosteiros da Alta Idade Média, se os livros são de fato relativamente dispersados pelo uso (na igreja, no refeitório, em nichos – *armaria* – ou em cofres), seu espaço natural de armazenagem continua sendo o *scriptorium*. E, quando se tem a segurança de que um compartimento específico é reservado para a sua conservação, esta se encontra precisamente articulada com os espaços de cópia. É o que ocorre na planta da Abadia de Saint-Gall, realizada no início do século IX e da qual se sabe hoje que não é um levantamento, mas uma representação idealizada da topografia monástica: pela primeira vez, observa-se uma sala dedicada à biblioteca (no andar de cima), diretamente ligada ao *scriptorium*[7] no mundo clunisiano, entre os cistercienses e, depois, entre os premonstratenses.

Importa evitar, para entender o lugar do livro na sociedade alto-medieval, distinguir com demasiada nitidez, de um lado, as bibliotecas conventuais, de outro as coleções de livros reunidas ou possuídas por indivíduos, em particular os grandes clérigos intelectuais do século VI. Há, decerto, uma porosidade natural entre a coleção de livros oriunda de sua atividade pessoal de escrita, de cópia, de troca e de estudo e a da igreja ou da abadia de que dependem ou que eles dirigem. Porosidade tanto maior quanto as comunidades espirituais ou as redes monásticas (uma abadia e suas filiais) funcionam como um ecossistema fechado.

As mutações sobrevindas durante os séculos XII e XIII, no entanto, fazem evoluir essa paisagem e geram dois modelos principais de biblioteca: as coleções pessoais e as instituições coletivas. As primeiras nascem dos progressos da alfabetização, do desenvolvimento urbano, da expansão das práticas do escrito e do surgimento de um mercado de produção livresca independente dos *scriptoria*. Mesmo no interior das ordens religiosas

5. Claudia Villa, "La Tradizione di Orazio e 'la Biblioteca di Carlo Magno': Per l'Elenco di Opere nel Codice Berlin diez. B. 66", em *Formative Stages of Classical Traditions: Latin Texts from Antiquity to the Renaissance*, org. Oronzo Pecere e Michael D. Reeve, Spoleto, Centro Italiano di Studi sull'Alto Medioevo, 1996, pp. 299-322.

6. Albert Derolez, *Les Catalogues de Bibliothèques*, Turnhout, Brepols, 1979, p. 39 (Typologie des Sources du Moyen Âge Occidental, 31).

7. A planta, sem dúvida realizada no *scriptorium* de Reichenau, está conservada na abadia de Saint-Gall: o espaço, encostado à cabeceira norte da igreja abacial, é legendado assim: *infra sedes scribentium, supra bibliotheca* ("embaixo, a sala dos copistas; em cima, a biblioteca").

se constata uma rápida evolução da propriedade individual do livro; multiplicam-se as marcas de posse e as listas pessoais de manuscritos que permitem ver ou adivinhar bibliotecas de cônegos (independentes da do capítulo), de notários, médicos, advogados... São bibliotecas privadas que explicam a parte crescente dos conteúdos seculares na produção ao mesmo tempo que engendram dinâmicas de transmissão (por sucessão ou doação). Bibliotecas de estudo de um gênero novo juntam-se ao mundo das bibliotecas coletivas, até aqui exclusivamente monásticas ou capitulares. Ligadas ao desenvolvimento da universidade, elas são pensadas com o fim de contornar as dificuldades dos alunos para adquirir livros: são as bibliotecas das faculdades. A mais célebre delas foi fundada por Robert de Sorbon na altura de 1250 para os estudantes pobres da Faculdade de Teologia de Paris. Sua biblioteca se desenvolve num ritmo notável, que compreende mil manuscritos desde o fim do século XIII e se organiza em uma Bibliotheca Magna, ou comum, e uma Bibliotheca Parva, aberta a empréstimos. A multiplicação das faculdades parisienses acarreta efetivamente uma densificação da topografia das bibliotecas no bairro da Universidade.

Os proprietários de coleções pessoais, especialmente os mais poderosos e mais ricos dentre eles (soberanos, prelados, magistrados, príncipes, conselheiros áulicos...), vão também contribuir, por doações e legados, para a fundação ou o aumento do número de bibliotecas coletivas ou institucionais. No final do século XIV, sob o reinado de Carlos V (1364-1380), esboça-se a Biblioteca de Estado; não se trata mais do tesouro de livros pessoais do soberano do que de um objeto novo, que faz da biblioteca ao mesmo tempo um instrumento e um indicador da autoridade secular suprema, elemento de prestígio mas também de criação (pela encomenda de obras literárias e científicas, de cópias iluminadas e de traduções), pontualmente acessível aos intelectuais.

Grandes bibliotecas principescas já haviam sido lugares de ciência, de cópia e de tradução. Assim, na primeira metade do século XIII Frederico II estimulara a tradução de vários *corpus* de filosofia e de medicina antiga. Autor ele próprio (de um tratado de falcoaria), curioso de línguas, ele atraíra para a corte da Sicília sábios italianos, árabes e gregos. Primeiro rei da França a ter o seu nome ligado ao desenvolvimento de uma ambiciosa coleção de livros, Carlos V instala no Louvre a sua "livraria", que dispõe de um bibliotecário, Gil Mallet, e conta cerca de mil volumes à época da morte do rei (parte deles se dispersará durante a Guerra dos Cem Anos). Seu desenvolvimento esteve estreitamente ligado a uma política de tradução, de cópia e de iluminura. Aqui, importa chamar a atenção para a tradução em francês de Aristóteles (*Política* e *Ética*) feita por Nicolau Oresme, ou a de Santo Agostinho (*Cidade de Deus*) por Rau de Presle. Por sua vez, a biblioteca do monarca exerceu, por mimetismo, uma influência considerável sobre a prática dos soberanos de outros espaços geopolíticos, dos príncipes, dos altos funcionários do Estado e, logo depois, dos grandes burgueses. Assim a *Cidade de Deus*, traduzida para o rei por Rau de Presle entre 1371 e 1375, será particularmente bem representada nas bibliotecas dos grandes amadores, princípes e altos funcionários, que farão estabelecer, também eles, cópias de grande formato sobre velocino e iluminados. O modelo é replicado para os irmãos do rei, o Duque de Berry e também Filipe, o Audaz, Duque da Borgonha. No domínio borgonhês, constata-se no século seguinte,

como em cascata, a realização de outras cópias iluminadas do texto, para Guido Guilbaut, tesoureiro do duque Filipe, o Bom, para o bispo de Tornai João Chevrot e, em seguida, para o Grão-Bastardo Antônio da Borgonha[8]... A obra, com efeito, havia adquirido uma importância tanto espiritual quanto política. O prólogo do tradutor, endereçado por Rau de Presle a Carlos V, havia reunido os motivos de uma ideologia áulica que os iluminadores iriam traduzir em imagens, com as figuras do Padre da Igreja e de Clóvis, a águia soberana, o sol (que tanto a águia como Santo Agostinho olham sem se curvarem), os três lírios (símbolo trinitário) apresentados a Clóvis por um anjo, a santa crisma trazida por uma pomba, a auriflama (mítica bandeira vermelha que Carlos Magno, novo Constantino, teria recebido em Saint-Denis)...

Nos próprios livros são colocadas, cada vez mais frequentemente a partir do século XII, as marcas voluntárias da biblioteca à qual eles pertencem. A sacralidade de que o objeto é investido (*cf. supra*, p. 101) contribui para o cuidado dedicado à formulação desses sinais de proveniência. O roubo do livro, em particular, aparece como um ato particularmente grave, mais grave, sem dúvida, que o de muitos outros objetos manufaturados. Assim, a mais antiga menção de pertencimento à biblioteca da Abadia de Sainte Geneviève de Paris, datada do século XII, acompanha-se de uma cláusula cominatória ameaçando de anátema aquele que ousasse roubar o volume ou simplesmente desfigurar o seu *ex-libris*[9]. Muitas fórmulas desse tipo são encontradas desde então, inclusive para proprietários individuais – como se vê no manuscrito do século XIV contendo uma *Legenda Áurea* de Jacopo de Varazze e tendo pertencido a um certo Mateus de Paris, do Convento dos Grandes Agostinhos de Paris: "*Iste liber est fratris Mathei de Parisius, ordinis fratrum Heremitarum sancti Augustini in conventu Parisiensi*. Enforque-se aquele que o roubar. Amém"[10].

O reaparecimento da posse e do uso privado dos livros, a extensão e a diversificação das bibliotecas suscitam preocupações novas e uma necessidade de cuidados especiais. Isso é atestado pela redação por volta de 1345, pelo bispo de Durham, Richard de Bury, do *Liber de Amore Librorum qui Dicitur Philobiblon* – que está na origem da palavra *bibliófilo*. Trata-se de uma obra amplamente consagrada à aquisição e à gestão dos livros, sendo já um manual de conservação que multiplica as interdições: assoar-se, fechar com demasiada violência um *codex*, marcar com a unha uma passagem, esquecer marca-texto (quase sempre fragmentos de palha que escorregam para o fundo do caderno provocando uma espessura capaz de rachar as costuras), abandonar um livro deixando-o aberto, fazer anotações ou arrancar folhas de pergaminho para usá-las em correspondência pessoal... A consciência das perdas e dos riscos de desaparecimento manifesta-se com nova acuidade e a biblioteca é investida de missões de conservação mais imperiosas, ainda que não seja o único lugar do livro e embora uma parte

8. Respectivamente: Bruxelas, Bibliothèque Royale, ms. 9005; *idem*, ms. 9015; Turim, Biblioteca Nazionale Universitaria, ms. L.1.6.

9. *Iste liber est Sancte Genovefe Parisiensis. Quicumque eum furatus fuerit, vel celaverit, vel ab ecclesia subduxerit, vel titulum istum deleverit, anathema sit* (Bibl. Municipale de Soissons).

10. *Embler*, no original: "furtar", "roubar" (Bibl. Mazarine, ms. 1720).

considerável da produção escrita lhe escape. Porque, se Richard de Bury incrimina a guerra, o incêndio, a incúria dos leitores e o reemprego de suportes, outras razões explicam também por que certos livros escaparam ao processo de transmissão bibliotecária e, por isso mesmo, já não existem para documentar a totalidade da produção escrita de uma sociedade. Tais fatores são, da parte dos particulares, o excesso de uso e o caráter comum (os livrinhos da espiritualidade individual e, nesse aspecto, uma parte considerável dos livros de horas, os textos de natureza comum ou ocasional, os livros com finalidade prática...) e, da parte das instituições, tanto a ausência de dignidade reconhecida a certos livros quanto a sua caducidade. Assim, paradoxalmente, mesmo no âmbito de comunidades eclesiásticas estruturadas, as perdas em livros litúrgicos e em livros de canto foram igualmente importantes. Porque o seu lugar inicial era no coro e na sacristia, e sua transferência para a biblioteca-*scriptorium*, ao final do seu uso, não era decerto sistemática. Em Notre-Dame de Paris, por exemplo, a biblioteca capitular é atestada meio século após a fundação da atual catedral (1163); o cancelário é o responsável pelos livros e, por um acordo feito em 1215 com o capítulo, ele se compromete a assegurar a correção, a encadernação e a conservação dos livros da igreja de Paris *sine cantu*, ou seja, com exceção dos livros de canto, que ficavam sob a responsabilidade do chantre e eram conservados no coro. Essa dicotomia, que se encontra igualmente no contexto monástico, perdurará: os livros litúrgicos, quer sejam compostos em Notre-Dame ou para o seu uso, só entraram na biblioteca do capítulo a partir do momento em que as reformas culturais e sua própria ancianidade os tornava obsoletos. Mais ainda: essa trasladação para a biblioteca era aleatória e seletiva: os cônegos se separavam periodicamente de alguns livros litúrgicos, só conservando sem dúvida os que se notabilizavam pela iluminura[11].

11. Cécile Davy-Rigaux, Jean-Baptiste Lebigue e Yann Sordet, "Les Livres de Notre-Dame (12ᵉ-18ᵉ Siècle)", em *Notre--Dame de Paris 1163-2013*, org. Cédric Giraud, Turnhout, Brepols, 2013, pp. 539-630.

Segunda
parte

A invenção do impresso

9
As mutações do escrito no fim da Idade Média

Fatores diversos, de ordem intelectual e espiritual, gráfica e técnica, marcam o século que antecede a invenção gutenberguiana. Eles contribuem para explicar em parte o desenvolvimento da nova mídia, mas principalmente o seu sucesso.

Nas fontes do humanismo

A Idade Média presenciou vários esforços de redescoberta dos textos antigos. Eles prefiguram de certo modo, mas sem filiação direta, o vasto programa humanista que, esboçado na Itália do século XIV, se torna no século XV um componente fundamental

da Renascença europeia. Os mestres de Saint-Jacques, notadamente Alberto Magno e Tomás de Aquino, haviam incorporado ao seu ensino alguns escritos de Aristóteles chegados à Espanha, à França e à Itália no século XII graças a traduções arábio-latinas e greco-latinas. Nas bibliotecas dos mosteiros e das faculdades circulavam numerosas coletâneas do filósofo, não raro acompanhadas de seus comentadores do século XII (Averróis sobre a *Física*, o tratado *Da Alma* e a *Metafísica*; Avicena sobre a *Física*; Michael Scot sobre o *De Caelo et Mundo*). Porém as condenações do século XIII, sobretudo a de 1277, pela qual o bispo de Paris Étienne Tempier interdita 219 proposições de inspiração aristotélica, tinham colocado um termo a essa efervecência universitária. É o que explica uma certa cesura. O humanismo se constrói, com efeito, sobre bases novas, largamente à margem da universidade, combinando uma prospecção de manuscritos de amplitude inédita, uma obsessão pela fonte textual em sua integridade (havendo, portanto, um forte empenho em desembaraçá-la de seus comentários e interpolações medievais) e uma exigência de perfeição linguística que coloca a gramática e a boa latinidade no centro das preocupações e rejeita explicitamente o latim da Igreja e dos teólogos. Diversos fatores históricos vão, evidentemente, favorecer esses esforços, como o apoio das autoridades laicas e os crescentes contatos com o mundo grego.

Um papel pioneiro foi desempenhado a partir dos anos 1320 por Petrarca (1304-1374), que preparou uma "edição" autêntica da *História Romana* de Tito Lívio, mediante o cotejo sistemático das fontes manuscritas por ele reunidas, e também contribuiu para a redescoberta de textos de Cícero, incusive de obras ignoradas pela Idade Média, como as suas *Cartas a Ático*, identificadas em um manuscrito consultado em Verona por volta de 1345. Boccaccio (1313-1375), na década de 1350, restaura Tácito e traduz Homero. Como outros humanistas florentinos, eles frequentam assiduamente os santuários da literatura antiga, em primeiro lugar a coleção da Biblioteca de Monte Cassino. No início do século seguinte, o papel de Poggio Bracciolini ou Il Poggio (1380-1459) é de considerável relevância. Grande descobridor de manuscritos, ele é também uma das figuras-chaves do Concílio de Constança (1414-1418). Este fora convocado com finalidades teológico-políticas – pôr termo ao Grande Cisma (1378-1417), que via a cristandade dispor de dois papas concorrentes, e erradicar as heresias reformadoras de John Wyclif e Jan Huss –, mas também ensejou encontros decisivos entre esses novos intelectuais europeus, favorecendo a redescoberta e a difusão de textos antigos. Paralelamente às sessões do Concílio, Il Poggio visita as bibliotecas monásticas ou capitulares do Norte da Europa (Cluny, Saint-Gall, Colônia...); livros são copiados e trocados no âmbito de um concílio frequentado também pelo grego Manuel Crisoloras (*cf. supra*, p. 125) e pelos primeiros humanistas franceses, Nicolau de Clamanges (*c.* 1363-1437), um dos raros universitários parisienses que conheciam o grego no começo do século XV, ou Guilherme Filastro (1348-1428), que faz copiar em Constança obras de Quintiliano e também um manuscrito do *Fédon* de Platão na recente tradução de Leonardo Bruni[1].

A principal exigência do humanismo é filológica e gramatical. Ela explica os quatro motores que o animam: a busca dos testemunhos mais antigos das obras clássicas, sua

1. Bibliothèque Municipale de Reims, ms. 862.

transmissão pelo estabelecimento de edições corretas, a perfeição da expressão latina, uma deontologia nova da tradução. Não se deve esquecer a importância desta última atividade: Leonardo Bruni (1370-1444) consagrou-lhe um tratado nos anos 1420 (*De Interpretatione Recta*), que doravante faz as vezes de manifesto: Marsilio Ficino (1433-1499), ao lado de uma obra pessoal considerável, traduziu Platão, Plotino, Xenócrates, desta vez exclusivamente a partir dos testemunhos gregos.

Se o humanista é aquele que estuda textos seculares antigos estranhos ao *corpus* escolar, é também aquele que se liberta da escolástica, dos modos de raciocínio formalistas (*lectio, quaestio, disputatio* etc.) e das práticas dos textos que caracterizam a universidade medieval. A renovação assim iniciada vai muito além do perímetro disciplinar da filologia e do *corpus* das letras antigas. Trata-se, para retomar as palavras do grande historiador do humanismo Augustin Renaudt, de

> [...] um imenso esforço de cultura, que supõe uma ciência do homem e do mundo, funda uma moral e um direito e conduz a uma política. Ele alimenta uma arte e uma literatura cujo domínio se estende a todo o conjunto do espetáculo que o mundo oferece ao homem, assim como a todo o conjunto do conhecimento e do pensamento humano, a todas as inquietações, a todas as esperanças, a todas as intuições da alma humana[2].

Uma etapa foi igualmente transposta a partir do momento em que os novos métodos de investigação se estenderam dos *corpus* seculares antigos às próprias fontes do texto bíblico. Lorenzo Valla (1407-1457), que se notabilizaria em toda a Europa com suas *Elegantiae Linguae Latinae*, a um tempo gramática e defesa do latim clássico, foi o primeiro a propor, nos anos 1442-1443, um exame do texto do Novo Testamento transmitido pela Vulgata cotejando vários manuscritos e confrontando-os com fontes gregas. A proposta teve um efeito de cataclismo mesmo no âmbito das redes humanistas. Il Poggio criticou a temeridade de Valla porque via uma fronteira muito tênue entre, de um lado, a preocupação de dar uma versão correta da Vulgata e, de outro, a intenção de "corrigir" as Escrituras. O humanista romano ofereceu uma segunda versão de seu trabalho, mais prudente e menos invasiva, nos anos 1453-1457, no exato momento em que se desenvolvia em Mainz a técnica tipográfica. Quando Erasmo descobriu o trabalho de Lorenzo Valla, no início do século seguinte, revelação e prelúdio de seus próprios trabalhos sobre a Bíblia, não hesitou em compará-lo a São Jerônimo.

Esses imperativos do humanismo, que promovem as noções de autenticidade e exatidão dos textos, contribuem evidentemente para uma valorização fundamental do livro, ao mesmo tempo fonte, instrumento e fruto da atividade humanista. Eles conduzem também, necessariamente, a um enfoque global do objeto que mobiliza igualmente a dimensão gráfica, ortográfica (pouco depois ortotipográfica) do texto e as formas de sua composição.

2. Augustin Renaudet, "Humanisme", em *Dictionnaire des Lettres Françaises: Le Seizième Siècle*, org. Georges Grente, Paris, Fayard, 1951, p. 383.

Pesquisas gráficas

A pesquisa dos textos e a obsessão por sua correção acompanham-se assim de uma nova atenção ao aspecto sob o qual eles chegaram aos homens da Renascença. Estes se empenharam progressivamente em recolocar em uso as escritas livrescas que lhes haviam revelado as mais antigas versões dos textos por eles cotejados, a saber, uma minúscula carolina que a maioria dos humanistas do século XIV tomou por antiga, mas também formas maiúsculas, estas sim realmente antigas, que um interesse renovado pelas fontes epigráficas trazia de novo à luz. Assiste-se então, fenômeno recorrente na história do escrito, não só à revitalização de um tipo de escrita mas também a um retorno da legibilidade de formas antigas. As inscrições da Antiguidade ou da Alta Idade Média continuaram decerto visíveis para todos, mas já não eram legíveis senão para a pequena minoria dos que queriam e, sobretudo, podiam decifrá-las. Tinham-se convertido em relíquias insignificantes, não raro reutilizadas para o seu material; quando muito, tinham-se tornado "monumentos", perdendo a sua função e inteligilidade de "documento"[3]. O processo consiste em restituir ao monumento epigráfico a sua legibilidade, sua função documental (como fonte da história antiga, como expressão de uma retórica latina) e, ao mesmo tempo, em conferir-lhe um valor normativo, modelo para a nova produção gráfica.

Consolida-se assim na Europa do Sul uma rejeição crescente da escrita gótica que se impusera em toda parte desde o século XII. Petrarca, na altura de 1366, critica a fraca legibilidade, a articulação e compacidade artificiais da escrita dos seus contemporâneos e preconiza uma letra ideal que, na sua simplicidade, na sua clareza sem ornamento e sem sobrecarga, corresponde precisamente à do seu copista predileto, Giovanni Malpaghini (1346-1417). Conhecemos-lhe a mão por haver sido ele o principal executante do mais notável manuscrito conservado do poeta, um *Canzoniere* completado e corrigido por ele e que é também o primeiro manuscrito autógrafo da tradição literária italiana (Ilustração 19)[4]. Embora inspirada pelas curvas e pela ausência de ligaturas da minúscula carolina, essa escrita permanece semigótica.

Coluccio Salutati (1331-1406), humanista e chanceler da República de Florença, realiza então pesquisas comparáveis, tentando conferir à sua escrita, tanto literária como administrativa, uma clareza inspirada nos manuscritos antigos. Mas a verdadeira ruptura se dá no fim do século XIV e começo do XV, sempre em Florença, por iniciativa de Il Poggio e de um rico amante dos livros, Niccolò Niccoli (1364-1437). O primeiro, discípulo e colaborador de Coluccio Salutati, propôs explicitamente a reutilização, como escrita livresca, da "letra antiga" (*i.e.*, minúscula carolina) observada nos manuscritos anteriores

3. Para empregar os termos de uma alternância formulada pela primeira vez em 1978 pelo grande medievalista Jacques Le Goff, "Documento / Monumento", *Enciclopedia Italiana*, Torino, Einaudi, 1978, t. V, pp. 38-48. A articulação dos dois conceitos para analisar o olhar posto no material do passado, apreendido ora como "objeto", ora como "instrumento da investigação, fora esboçada por Erwin Panofsky (*Meaning in the Visual Arts*, Doubleday, 1956, trad. fr. *L'Œuvre d'Art et ses Significations*, Paris, Gallimard, 1969, pp. 35-38) e por Michel Foucault (*L'Archéologie du Savoir*, Paris, Galimard, 1969, pp. 14-15).

4. Roma, Biblioteca Apostolica Vaticana, cod. Vat. lat. 3195. Petrarca, *Ad Fam.*, XXIII, 19, 8 (*Lettres Familières*, t. V, org. Vittorio Rossi, Paris, Les Belles Lettres, 2015, p. 520).

ao século XII e o emprego das maiúsculas romanas, oriundas de modelos epigráficos. O segundo aperfeiçoou uma cursiva humanística, igualmente redonda mas ligeiramente inclinada e de execução mais rápida, que os humanistas não tardaram a adotar como escrita de trabalho, tanto em latim como em italiano, e que chegou também às chancelarias.

Convém insistir no fato de que os homens que desenvolvem ou adotam essa nova escrita humanística, com voluntarismo e convicção, entre a metade do século XIV e a metade do XV, estão ligados aos poderes seculares e muitas vezes desempenharam funções importantes junto às chancelarias (da República florentina, da administração pontifical, do ducado de Milão ou da corte dos aragoneses de Nápoles). É o caso de Il Poggio, Salutati, Leonardo Bruni, Flavio Biondo ou Lorenzo Valla.

Essa escrita "nova/antiga", elaborada artificialmente para a produção livresca, também é adotada no *Quattrocento* por arquitetos e escultores (Brunelleschi, Donatello, Ghiberti). Assiste-se então a uma nova ostentação monumental do escrito nos seus novos cânones formais. As mesmas capitais à antiga que dão suas maiúsculas e seus *tituli* aos manuscritos em letra humanística ou compõem verdadeiras inscrições nos seus frontispícios, se expõem também no espaço público: no túmulo do grande humanista Leonardo Bruni na igreja florentina de Santa Croce (executado por Bernardino Rossellino em meados do século XV[5]); no dos irmãos Piero e Giovanni de Medici em Florença (executado por Verrocchio em 1470); na Roma do papa Sisto IV (1471-1484), onde a obra do genial calígrafo Bartolomeo Sanvito contribui para a canonização de uma maiúscula epigráfica à antiga que se chamará *sistina*; no célebre afresco de Melozzo da Forlì no qual o papa é representado no momento da nomeação de Bartolomeo Platina como primeiro prefeito da nova Biblioteca Vaticana (1477). Para o renascimento da letra lapidar romana contribuiu também Leon Battista Alberlti (1404-1472), que, como pintor, arquiteto e matemático, consagrou às inscrições uma passagem de seu tratado de arquitetura (*De Re Aedificatoria*), onde preconiza essa nova sobriedade de forma e de fundo[6].

De certo modo, o manuscrito em letra humanística é um objeto novo, uma ruptura: não nasceu de uma evolução "natural" das práticas dos escribas[7]. A novidade dessa escrita não é sua única característica, visto que se acompanha de paginações mais arejadas e de composições mais estritamente ortogonais; a clareza e a evidência da letra prevalecem em detrimento de uma iconografia que só reaparecerá com as encomendas de luxo. Porque, se o manuscrito em letra humanística foi concebido inicialmente pelos e para os humanistas, seu modelo se dissemina no século XV e se torna um produto consolidado do mercado livresco. A paixão dos príncipes e das elites, incluindo eclesiásticos e grandes negociantes, e o investimento de que ele é objeto enquanto marcador social é que transformam a sua experimentação em verdadeira mutação e lhe asseguram um apoio econômico como base para sua expansão em outros Estados europeus.

5. A. Petrucci, *Le Scritture Ultime...*, *op. cit.*, p. 98.

6. Giovanni Mardersteig, "Leon Battista Alberti e la Rinascita del Carattere Lapidario Romano nel Quattrocento", *Italia Medioevale e Umanistica*, n. 2, pp. 285-307, 1959.

7. Teresa de Robertis e Nicoletta Giové, "Come Cambia la Scrittura", *Change in Medieval and Renaissance Script and Manuscripits...*, *op. cit.*, p. 20.

Alguns ateliês privados ocupam nesse mercado uma posição-chave, como a do "editor" de manuscritos Vespasiano da Bisticci (1421-1498). Esse "príncipe dos livreiros", estabelecido em Florença próximo ao Palazzo Bargello, emprega sem dúvida várias dezenas de copistas. Trabalha para os Medici, para o papa Nicolau V (refundador da Biblioteca Vaticana em 1474), para o Duque de Urbino, Federico da Montefeltro, para o rei da Hungria, Matias Corvino. Sua correspondência o mostra como ator do humanismo, fornecedor das bibliotecas dos sábios e dos monarcas europeus, promovendo traduções, discutindo os pormenores de um livro em andamento (tipologia da escrita, decoração, encadernação), solicitando fontes de cópia (as *Vidas Paralelas* de Plutarco) ou um pagamento, propondo textos, aceitando encomendas (um *Homero* solicitado por Nicolau V) ou informando seus clientes da conclusão de um trabalho (as *Décadas* de Tito Lívio, um Plínio e um Plutarco para Piero de Medici)[8]. Entre seus correspondentes encontra-se também o cardeal Jean Jouffroy (1412-1473), prelado humanista que foi conselheiro do Duque da Borgonha e, depois, do rei da França.

Os pedidos referem-se não somente a textos oriundos da atividade literária e filológica da época mas também a obras mais antigas (as *Antiguidades Judaicas* de Flávio Josefo, a *Cidade de Deus* de Santo Agostinho...), cujas novas cópias em escrita humanística correspondem de certo modo a um programa de *aggiornamento* de bibliotecas já ricas em manuscritos executados com letras góticas.

A notável floração de bibliotecas principescas e laicas no século XV consolida o movimento e mantém uma produção de luxo cuja decoração pintada integra os novos cânones da Renascença: realizações excepcionais chegam assim às bibliotecas dos papas (Pio II, Sisto IV e Nicolau V), de Lorenzo de Medici, de Fernando de Aragão, do rei da Hungria Matias Corvino, mas alcançam também a França (antes de Francisco I) do cardeal Georges de Amboise (1460-1510). Ministro, amante da arte e mecenas, este último teve um papel considerável na introdução dos modelos artísticos italianos na corte da França, descobertos por ocasião das campanhas da Itália conduzidas por Carlos VIII (1494-1497) e, depois, por Luís XII (1499-1508). Georges de Amboise não somente adquiriu uma parte dos manuscritos italianos de Frederico I de Aragão, rei de Nápoles deposto, como ainda os propôs como modelos de novas encomendas, fazendo copiar, em ateliês parisienses ou normandos com iniciais inspiradas nas maiúsculas epigráficas romanas. O iluminador normando Jean Serpin introduz, nos ornamentos pintados (margens, iniciais, enquadramentos), motivos antiquizantes (camafeus e pérolas, *putti*, medalhões, vasos e candelabros), imitados ou derivados de manuscritos italianos.

Quanto à escrita humanística, a partir de 1465, sua "conversão" à nascente arte tipográfica sob a forma dos caracteres "romanos" lhe assegura uma excepcional longevidade.

8. *Vespasiano da Bisticci e il suo Epistolario*, org. Giuseppe Maria Cagni, Roma, Edizioni di Storia e Letteratura, 1969.

10
A impressão e a edição antes de Gutenberg

Antecedentes do Extremo Oriente

A técnica da impressão, em sua definição mais elementar, é um procedimento indireto de fabricação do texto escrito. Os signos ou conjuntos de signos são previamente modelados em uma matriz que, aplicada a um suporte, ou sucessivamente a vários suportes, transfere para ele o texto. Pressente-se a variedade de dispositivos técnicos que o processo autoriza em função: do material da matriz (elementar, como a prancha ou o bloco de madeira, ou transformado, como o metal ou a terracota); de sua resistência (impressão única ou repetida); do modo de modelagem do signo, direto ou indireto (por intermédio de um punção previamente concebido), em relevo ou a talho-doce; da quantidade de signos por matriz (uma letra, uma linha, uma página, um documento inteiro, texto e imagens); do modo de transferência (com ou sem tinta ou tintura;

por decalque ou pressão, eventualmente mecanizada). Em todos os casos, a técnica da impressão implementa dois princípios estreitamente ligados, o da reprodutibilidade e o da uniformidade: uma mesma matriz garante a produção de signos idênticos; uma mesma combinação de matrizes garante a produção de documentos idênticos. Cabe aos homens explorar livremente, ou não, as oportunidades que esses princípios deixam entrever em termos de padronização e economia da produção.

O mais antigo objeto textual conhecido que recorreu à impressão por meio de "caracteres" móveis é o Disco de Festo, uma placa de terracota de 16 cm de diâmetro datado do II milênio a.C., descoberto em Creta no início do século XX e atualmente conservado no Museu Arqueológico de Heraclião. Suas duas faces contêm caracteres hieroglíficos impressos a talho-doce com a ajuda de punções (45 signos diferentes, alguns em várias ocorrências, o que eleva a 241 o total de signos impressos); o texto (se de um texto se trata), disposto em espiral, não foi decifrado (trata-se talvez de uma escrita silábica, efêmera convenção inspirada nos hieróglifos que teria servido para anotar um dialeto grego[1]). Em todo caso, a primeira descrição que dele se fez, por um arqueólogo italiano na origem da descoberta, emprega intencionalmente o termo *caractere* e insiste na dimensão prototipográfica do objeto[2]. O fato de esse documento ser um *hapax* não deixa de surpreender, já que a impressão por punção é concebida justamente para a produção múltipla e repetida.

As formas mais antigas de impressão a tinta sobre suporte flexível são chinesas. Executadas a princípio a partir de pranchas xilográficas[3], e depois mediante caracteres móveis, elas podem ser diretamente comparadas com a arte tipográfica (re)inventada na Europa em meados do século XV. Esse precedente histórico, pressentido pelos ocidentais desde o século XVI, foi amplamente confirmado por arqueólogos e historiadores do livro do Extremo Oriente. Em compensação, não se comprovou nenhuma conexão, nem tampouco nenhum processo de transferência tecnológica, que nos autorize a pôr em relação os dois contextos e a pensar em possíveis filiações[4]. A China pratica a impressão xilográfica por blocos de madeira desde o século VII pelo menos, e a impressão em caracteres móveis desde o século XI. A impressão por chapas xilográficas corresponde a um claro desígnio de difundir os textos, principalmente religiosos. O budismo, bem mais que o confucionismo e o taoismo, mobilizou esse procedimento para impulsionar a sua expansão, donde a parte importante dos sutras nos *corpus* conservados juntamente com os calendários, essenciais para o conhecimento dos dias propícios e dos dias desfavoráveis[5]. Um dos mais antigos

1. Hipótese formulada por Jean Faucounau, *Le Déchiffrement du Disque de Phaistos: Preuves et Conséquences*, Paris, L'Harmattan, 1999. Resenha crítica de Yves Duhoux em *L'Antiquité Classique*, t. 69/1, pp. 433-435, 2000.

2. Luigi Pernier, "Il Disco di Phaestos, con Caratteri Pittografici", *Ausonia*, pp. 255-290, 1908.

3. Utilizamos indistintamente aqui os termos *bloco*, *prancha* ou *chapa* para qualificar a matriz da impressão xilográfica.

4. Jean-Pierre Drège, *L'Imprimerie Chinoise s'Est-elle Transmise en Occident?*, Pékin, École Française d'Extrême-Orient, 2005.

5. Em sânscrito, *sūtra* significa "cânone", ou "tratado", ou mesmo "livro"; o termo designa em particular as coletâneas de aforismos que transmitem o ensinamento de Buda.

exemplos descobertos pode ser remontado aos anos 650 a 670[6]; a partir do século seguinte a impressão tabular xilográfica é igualmente atestada na Coreia e no Japão.

O *Sutra do Diamante* (Ilustração 20) constitui a mais antiga obra impressa completa e datada. Seu texto, traduzido do sânscrito para o chinês no início do século V e complementado por ilustrações, foi objeto de uma impressão datada precisamente de 868[7]. Sete partes, cada qual impressa por um único bloco xilográfico, foram coladas ponta a ponta para formar um rolo de mais de cinco metros de comprimento com desenrolamento lateral. O livro estava conservado (pelo menos desde o século XI) com várias dezenas de milhares de outros rolos em uma das grutas budistas da cidade de Dunhuang, na Rota da Seda, em uma região desértica do noroeste da China. Sua descoberta constituiu um acontecimento fundamental para a história do livro: a arqueóloga britânica Aurel Stein e depois o sinólogo francês Paul Pelliot fizeram então, respectivamente em 1907 e 1908, a aquisição de importantes conjuntos, hoje conservados em Londres e em Paris[8].

Na própria China, esse processo de impressão por chapas xilográficas continuará sendo o modo de edição dominante até a chegada das impressoras europeias no século XIX, não obstante várias tentativas de desenvolver a impressão a partir de caracteres móveis de terracota, de madeira e depois, sob a influência da Coreia (*cf. infra*), de metal. Um certo Bi Sheng teria sido o inventor, no século XI, dos caracteres móveis (1 sinograma = 1 caractere) gravados em relevo sobre blocos de argila posteriormente endurecidos ao fogo. Os blocos não se conservaram, porém a invenção é referida com precisão em uma obra do sábio Shen Gua composta no fim do século XI.

O desenvolvimento de uma técnica de impressão com caracteres móveis metálicos, que constitui um verdadeiro antecedente da invenção gutenberguiana, pode ser creditado ao reino da Coreia. Ainda aqui, porém, o processo nunca chegou a concorrer realmente com as chapas xilográficas, que conservaram a preferência tanto dos editores quanto dos leitores. Os primeiros usos de caracteres móveis metálicos, mais duradouros do que os de madeira ou de argila, são atestados desde o começo do século XIII, sob a Dinastia Goryeo. Mas a produção conservada remonta apenas ao século seguinte, com um testemunho excepcional, o *Jikji* (abreviatura de *Baegun Hwasang Chorok Buljio Hikji Simche Yojeol, Antologia dos Ensinamentos dos Grandes Sacerdotes do Budismo Zen, Reunidos pelo Bonzo Baegun*). Trata-se de uma coletânea de cânticos, de louvores e de ensinamentos de Buda. Um único exemplar, do segundo volume de uma edição que devia comportar dois, está conservado na Biblioteca Nacional da França. A impressão, em papel, foi feita em julho de 1377 num templo de Cheongju: são 38 fólios, onze linhas impressas

6. Jixing Pan, "On the Origin of Printing in the Light of New Archaelogical Discoveries", *Chinese Science Bulletin*, vol. 42/12, pp. 976-981, 1997.

7. London, British Library, Or. 8210/p. 2. Joseph Needham, *Science and Civilization in China*, t. V (*Chemistry and Chemical Technology*, Part 1: *Paper and Printing*), Taipei, Caves Books, 1986, p. 151.

8. Desenvolvido a partir de 1994 e apoiado pelas instituições hoje depositárias dos manuscritos provenientes de Dunhuang, o International Dunhuang Project é um programa colaborativo com o objetivo de facilitar, pela digitalização, o acesso ao conjunto do patrimônio material (manuscritos, pinturas, têxteis, objetos de arte) proveniente dos sítios arqueológicos de Dunhuang [*on-line*: http://idp.bnf.fr ou http://idp.bl.uk].

por página, cada linha composta por 18 a 20 caracteres, alguns dos quais impressos pelo avesso[9]. A obra foi objeto de uma nova edição no ano seguinte, 1378, dessa vez recorrendo-se a chapas xilográficas. Estas últimas, com efeito, ofereciam uma vantagem na economia da produção: com a chapa xilográfica, a matriz da edição permanece formatada e pode ser conservada para tiragens ulteriores, contrariamente às composições em caracteres móveis, redistribuídos após a impressão. Pressentindo o seu interesse histórico, o cônsul da França na Coreia, Collin de Plancy (1853-1922), tinha adquirido o *Jikji* no final do século XIX: "o mais antigo livro coreano impresso conhecido em caracteres fundidos, com data de 1377"[10]. Em 2001 ele foi inscrito no registro "Memória do Mundo" da Unesco, juntamente com um exemplar da Bíblia de 42 linhas de Gutenberg.

A impressão "natural"

Entre os processos de impressão e transferência que a história do livro desenvolveu antes da técnica tipográfica figura também a chamada impressão "natural", muito embora o seu emprego tenha sido anedótico e limitado à ilustração "científica". Ela consiste em usar um objeto, geralmente um espécime natural, diretamente como matriz e em transferir por pressão a sua imagem a tinta para a folha de pergaminho ou de papel. Esse processo é amplamente conhecido no mundo árabe. Testemunha-o o *Dioscórides de Topkapi*, um manuscrito médico realizado na Anatólia ou na Síria no século XIII por um escriba cristão originário de Mossul, que imprimiu nele o seu nome, Bihnam (Abu Yusuf Bihnam b. Musa b. Yusuf al-Mawsili). O *De Materia Medica* de Dioscórides, que é na verdade uma enciclopédia farmacológica, está registrado aí e é ilustrado por mais de quinhentas representações pintadas de plantas. Pelo menos para uma dessas "chapas", a própria planta foi temperada na tinta para ser aplicada na folha de papiro[11]. A técnica, de execução muito simples, foi particularmente mobilizada para a ilustração do livro de botânica; ela oferece a vantagem da fidelidade e da escala 1, produzindo um instrumento que facilita o reconhecimento e a identificação. A partir do século XV, na Europa, para a impressão direta de plantas, de objetos têxteis (rendas, panos) ou de insetos, utiliza-se uma mistura de óleo e tinta ou fumaça preta, procedimento cuja receita foi dada, entre outros, por Leonardo da Vinci[12].

De fato, a partir da Renascença esse método é largamente difundido pelos tratados de receitas ou listas de "segredos" destinadas a sábios e médicos, assim como a artistas e

9. BnF, ms. coreano 109. *Jikji, Lumière de l'Orient*, Cheongju, Early Printing Museum, 2017-2019, 3 vols.

10. Exposto no pavilhão coreano da Exposição Universal de 1900, o livro foi comprado pelo colecionador Henri Vever na venda pública da Biblioteca Oriental de Collin de Plancy; o neto de Vever doou-o à Bibliothèque Nationale em 1952.

11. Istambul, Museu Topkapi, Ahmed III 2127. Wilfrid Blunt e Sandra Raphael, *The Illustrated Herbal*, London, Frances Lincoln, 1994; Roderick Cave, *Impressions of Nature: a History of Nature Painting*, New York, Mark Batty, 2010.

12. Entre as notas reunidas nos volumes do *Codex Atlanticus*, Milano, Biblioteca Ambrosiana.

curiosos. Pode-se vê-lo no *Livro de Segredos* compilado por Alessio Piemontese (Aleixo Piemontês, pseudônimo de Girolamo Ruscelli), constantemente reeditado desde a sua primeira publicação em Veneza, em 1555 (110 edições em italiano, francês, inglês, flamengo, alemão, latim e espanhol só para o século XVI). Ele preconiza e orienta práticas pessoais de fabricação, por parte de amadores ou de médicos que compõem seus herbários particulares, vasta produção da qual os exemplos conservados dão apenas uma imagem incompleta. Mas o procedimento, anterior tanto à tipografia quanto à xilogravura, também foi utilizado mais tarde em um contexto propriamente editorial, já para preparar a publicação de livros ilustrados, já para ser objeto, como tal, de uma produção de livraria. Conrad Gesner (1516-1565) com toda a certeza mandou gravar, a partir de impressões naturais, uma parte dos clichês que acompanham sua obra botânica – pelo menos ela foi encontrada no meio dos seus manuscritos. A prática ainda é atestada, no século XVIII, pelo botânico Jean-Nicolas de La Hyre (filho do matemático Phillipe de La Hyre e neto do pintor Laurent de La Hyre), diretor da faculdade de medicina de Paris. Nos anos 1710 ele constitui um herbário de mais de quatrocentas impressões em quatro volumes[13].

E houve também, especialmente na Alemanha do século XVIII, verdadeiras "tipografias botânicas" – em Erfurt, Halle, Nuremberg e Berlim –, as quais desenvolviam estratégias técnicas e editoriais para estampar essas impressões naturais em vários exemplares, a fim de atender a uma demanda predominantemente pedagógica. Assim, um professor de botânica da Universidade de Erfurt, Johann Hieronymus Kniphof (1704-1763) associou-se com o impressor e editor Johann Michael Funke com a intenção de publicar, a partir de 1733, séries de pranchas com um título eloquente: *Botanica in Originali*. Um mesmo espécime era então utilizado para diversas tiragens[14]. Em algumas edições, a estampa é voluntariamente pálida e opaca, a fim de que as pranchas possam ser coloridas por seus adquirentes. Esses livros singulares foram expostos nas feiras de Frankfurt. Na França, o médico Marcelin Bonnet, nos primeiros anos do século XIX, desenvolve um processo de impressão natural em cores: publica assim por fascículos, a partir de 1809, a *Phyllographie ou Histoire Naturelle des Feuilles* e depois *Facies Plantarum*, em várias séries e formatos impressos em Paris ou na Carcassonne.

Xilogravura e folhetos xilográficos

Praticada no Extremo Oriente desde o século VII, a xilogravura é utilizada na Europa pelo menos desde o fim do século XIV para a produção em série de imagens que podem ser acompanhadas por elementos textuais que são gravados em relevo numa mesma matriz. Fala-se de gravura sobre "madeira de fio", em que as placas são cortadas paralelamente

13. Wien, Österreichische Nationalbibliothek, Cod. Min. 35.

14. Klaus Nissen, *Die botanische Buchillustration*, Stuttgart, Hiersemann, 1951-1966, t. I, pp. 246-250.

às fibras da madeira; mas alguns gravadores empregam igualmente, no século XV e começo do XVI, a gravura sobre metal em relevo. Em todo caso, a gravura em relevo (ou formato econômico) é o único procedimento para a ilustração impressa até a invenção da gravura a talho-doce (gravura entalhada) na segunda metade do século, e um dos modelos técnicos imediatos da tipografia.

Conservaram-se de maneira aleatória as imagens gravadas isoladas, sem dúvida muito numerosas, produzidas no decorrer do último século da Idade Média e que deviam acompanhar amplamente tanto o cotidiano particular quanto os eventos coletivos (devoção individual, decoração do ambiente doméstico, peregrinações, feiras, ensino, instrução religiosa...). A mais antiga matriz xilográfica conhecida na Europa é a madeira Protat, do nome de um impressor de Mâcon, Jules Protat (1852-1906), que a havia adquirido. Conservada atualmente na Biblioteca Nacional da França, essa prancha de madeira foi encontrada em Saône-et-Loire: é gravada de ambos os lados, ostentando em uma das faces um fragmento da cena da Anunciação e na outra um fragmento de cena da Crucificação, que oferece ao mesmo tempo personagens e elementos textuais gravados num filactério. A madeira é datada do fim do século XIV ou começo do XV, mas nenhuma xilografia dessa época pôde ser associada com inteira certeza a Borgonha, já que o essencial da produção dos anos 1380-1440 está localizado na Europa renana e na Alemanha do Sul.

Entre outros usos, a imagem gravada em madeira serviu pontualmente para a ilustração dos livros manuscritos, e isso ao longo de todo o século XV – depois, portanto, do desenvolvimento da tipografia. A iniciativa cabia certamente ao leitor ou ao usuário, mas também ao copista ou ao livreiro, o que remete a práticas ora de apropriação, ora de produção. No segundo caso, ou se colavam gravuras no manuscrito nos lugares a elas reservados, ou o copista intervinha nos folhetos após a impressão das imagens. Séries de imagens foram provavelmente gravadas para esse fim (sequências da vida da Virgem, da paixão de Cristo ou cenas do Antigo Testamento) para serem "montadas" em manuscritos, particularmente nos livros de devoção, como o *Espelho da Salvação* (*Speculum Humanae Salvationis*)[15], *best-seller* desde o século XIV que justapõe imagens do Novo e do Antigo Testamento numa história universal que vai da criação do mundo à Redenção.

Porém essas imagens gravadas, necessariamente em grande tiragem e em sua maioria baratas, eventualmente acompanhadas de um texto também gravado à mão, permaneciam quase sempre soltas, acompanhando os deslocamentos de seu proprietário ou ornando paredes, móveis e objetos do cotidiano. Entre os *corpus* conservados, as imagens de cofrezinhos são reveladoras de um uso muito particular, datado entre meados do século XV e o início do XVI. São conhecidos mais de cem desses cofrezinhos, de ferro forjado ou de madeira recoberta de couro e reforçada com tiras de ferro, dotados de uma ou mais fechaduras. No interior da tampa foi colada uma imagem gravada em madeira, frequentemente colorida com estêncil e cujos temas prediletos são Deus em majestade, Cristo em glória, uma figura de santo, a Crucificação ou a Anunciação, não raro acompanhados de um texto gravado de duas ou três linhas extraídas do Evangelho.

15. Hoje atribuído a Ludolfo, o Cartuxo (*c.* 1300-*c.* 1378).

Formularam-se várias hipóteses para o seu emprego, relacionado com necessidades de segurança (fechaduras) e de transporte (presença de ganchos para a passagem de cintas e por vezes de uma almofada no fundo exterior, talvez para proteger as costas do viajante...), com uma iconografia religiosa que podia corresponder tanto ao conteúdo quanto à intenção de proteger o viajante: caixa com relíquias, cofrezinho diplomático, cofre para esmolas etc. Supôs-se também que essas caixas podiam ter sido concebidas para transportar os livros de piedade ou de liturgia, já que seu "formato" corresponde ora a um *in-octavo* do livrinho de horas, ora ao grande *in-quarto* do breviário. O cofrezinho que se abre pode igualmente tornar-se um objeto de piedade, espécie de altar portátil, por analogia com o breviário ou o missal que se abre sobre as ilustrações marcando o Cânone[16]. Será também comparado às tábuas de altar então impressas na Alemanha, que são pranchas gravadas em madeira ou em metal, associando imagem e texto e desdobrando-se como um tríptico. A intervenção de alguns artistas de talento nessa produção, como o Mestre da Rosa da Sainte Chapelle (Jean de Ypres) em Paris no fim do século XV, mostra um evidente *continuum* entre a produção de imagens impressas para o cotidiano, para o livro e para diferentes domínios artísticos (sobretudo o do vitral).

A técnica xilográfica, por outro lado, deu lugar a uma produção especificamente livresca, a dos folhetos xilográficos (ou *block books*), que por muito tempo se julgou haverem precedido o incunábulo, ao passo que lhe é essencialmente contemporâneo. Trata-se de uma série de imagens que se desdobram sobre algumas folhas acompanhadas de um texto igualmente gravado em madeira ou completado a mão nos espaços deixados em branco pela impressão das pranchas[17]. Várias paginações são possíveis: o texto, gravado ou manuscrito, é integrado em filactérios ou em molduras situadas à margem ou abaixo das imagens, ou ainda na página oposta. As folhas são impressas de um só lado; duas páginas impressas são contrapostas e se alternam assim com duas páginas em branco opostas que são, em geral, laminadas. Esses folhetos nunca são datados, mas é possível que os exemplares mais antigos não remontem ao começo, mas à metade do século XV, como a análise dos papéis parece mostrar. Importa, então, ligá-los a um vasto esforço de padronização e otimização da produção que ocorre numa grande parte da Europa e dá lugar a processos concorrentes ou híbridos visando todos ao mesmo objetivo: atender a uma demanda crescente de livros e de imagens, cada vez mais dependente de considerações de ordem econômicas. Desse ponto de vista, é evidente que o rápido desenvolvimento da técnica tipográfica e o sucesso da ilustração do livro impresso a partir dos anos 1460 exercem uma concorrência que marginaliza o folheto xilográfico e conduz ao seu desaparecimento. Ele tinha, no entanto, uma vantagem: podia ser objeto de impressões sob encomenda e, portanto, autorizava uma adaptação da produção ao mercado e às

16. André Jammes, *Collection Marie-Thérèse et André Jammes. Coffrets de Messagers, Images du Moyen Âge et Traditions Populaires*, Paris, Pierre Bergé & Associés, 2007; Suzanne Karr Schmidt, *Altered and Adorned, Using Renaissance Prints in Daily Life*, Chicago, The Art Institute of Chicago and New Haven, Yale University Press, 2011, pp. 59; *Mystérieux Coffrets: Estampes au Temps de "la Dame à la Licorne"* [Exposition, Paris, Musée de Cluny, 18 de setembro de 2019 – 6 de janeiro de 2020], Paris, Liénart e Musée de Cluny, 2019.

17. Fala-se de folheto quiroxilográfico quando o texto é manuscrito.

oportunidades de escoamento (peregrinações, feiras). A flexibilidade que não é permitida à técnica tipográfica, que impõe aos seus atores investimentos mais substanciais e uma problemática de antecipação e de gestão dos estoques de exemplares.

O principal espaço de produção do folheto xilográfico corresponde à Flandres, à Alemanha renana e à Baviera. Conservaram-se cerca de seiscentos exemplares provenientes de "edições" em latim, mas também em língua vernácula (alemão, francês). As obras mais frequentemente impressas desse repertório compõem-se de preces, vidas de santos, fábulas, calendários, artes de morrer (*Arts moriendi*). Este último título é um grande sucesso no final da Idade Média: inspirado em um tratado de Jean Gerson (a *Doctrina Moriendi*), é um guia de conduta ante a aproximação da morte; largamente difundida pelo manuscrito e pela xilografia (vinte edições conhecidas), acompanha-se de um ciclo iconográfico que se padroniza ao redor das últimas tentações do cristão, das investidas do diabo e dos pecados (infidelidade, desespero, avareza...). Cabe mencionar um segundo título particularmente representado, a *Bíblia dos Pobres*, cuja edição xilográfica e, depois, tipográfica dá continuidade a uma formidável difusão manuscrita atestada a partir do século XIII. Essa obra didática, formada por uma série de quadros da história bíblica (justaposição de sequências do Novo Testamento com sequências antecipadoras do Antigo) associando textos curtos e imagens, foi composta em um contexto monástico para a formação do baixo clero e tem um caráter relativamente "popular".

Alguns dados esparsos referentes aos modos de produção dessas imagens gravadas e desses folhetos xilográficos permitem por vezes entrever verdadeiras sociedades empresariais entre pintores, escultores, copistas e calígrafos, livreiros e até mesmo carpinteiros.

A produção em série

O sucesso da impressão de caracteres móveis deve ser associado a vários esforços anteriores de organização em série da produção manuscrita e cuja finalidade não era exclusivamente econômica (redução dos custos de produção). Eles respondiam também à vontade de uniformizar a difusão de um mesmo texto (destinado ao ensino e à liturgia), de controlar os seus modos de apropriação e de garantir-lhe o conteúdo. Vimos como algumas instituições – a universidade parisiense ou bolonhesa, a administração pontifical gregoriana – souberam estabelecer modos de organização distributiva ou dissociada da cópia manuscrita que deram lugar a esquemas editoriais de produção de exemplares múltiplos. A novidade, no meio século que antecede a invenção da tipografia, é que tais organizações surgem por iniciativa de um mercado que se volta para um repertório textual diversificado, e não para atender à necessidade específica de uma instituição. Em Haguenau, na Alsácia, uma oficina particularmente ativa desenvolveu assim uma verdadeira produção manuscrita em série para o mercado germanófono entre o fim da década de 1410 e o início da de 1470. Ela prolongou as suas atividades para além da invenção tipográfica, é certo, mas achava-se instalada numa cidade que só acolherá uma

tipografia a partir de 1489. Diebold Lauber, que dirige a atividade dessa oficina sem dúvida a partir de 1427, atua como empresário e diretor de manufatura[18]. Em vários aspectos, seus métodos de racionalização aparecem como um prenúncio do funcionamento das oficinas tipográficas. Ele não produz sob encomenda (ou não apenas sob encomenda), mas constitui um estoque, fabrica exemplares disponíveis antecipando a sua distribuição. Visando reduzir os custos, impõe para as cópias de uma mesma obra uma distribuição idêntica do texto em cadernos, utiliza exclusivamente o suporte-papel e forma cadernos a partir de uma única folha; a ilustração, de rápida execução, é padronizada pela repetição de caracteres iconográficos e pela reprodução de um mesmo ciclo para cada obra; é executada a pena e colorida em uma paleta reduzida (quatro cores no máximo: azul, verde, amarelo, vermelho), sem bordas nem fundo – características que permitem também a comercialização dos produtos identificáveis. Mais que um grande *scriptorium* unificado, Lauber dirigia talvez uma rede de artesãos isolados sem que os copistas tivessem um contato direto com os pintores, a quem ele fornecia papel, modelos e texto-fonte, gerindo rigorosamente a logística e o calendário de execução.

Cerca de sessenta manuscritos foram identificados como tendo saído desse "ateliê"; eles constituem o esboço de uma produção que quase se ousaria dizer "de massa", popular, em língua vernácula (nesse caso, em alemão). Seu repertório – bíblias historiadas, *Legendas Douradas*, alguns tratados de direito ou de arte da guerra, da história natural, das novelas de cavalaria (o *Parsifal* de Wolfram von Eschenbach, o *Tristão* de Godofredo de Strasbourg ou obras derivadas do ciclo troiano) – mostra que ele se dirigia largamente a um mercado sequioso de leituras seculares então em plena expansão. Nos primeiros tempos da invenção tipográfica, à margem das encomendas luxuosas do príncipe ou institucionais da diocese, constata-se, com efeito, no final da Idade Média, uma forte demanda de livros comuns, mais ou menos sensível nos diferentes espaços europeus; livros didáticos (manuais de pedagogia, de gramática); livros de piedade, tanto os tradicionais (livros de horas e vidas de santos) quanto os requeridos pelas novas inquietações (tratados de salvação, arte de morrer). Para esses dois conjuntos de repertório, majoritários, vê-se os livreiros constituindo estoques (às vezes mais de dez exemplares de um mesmo texto, segundo os arquivos conservados). Mas há igualmente uma grande demanda por literatura secular, em conexão com a crescente vernacularização do escrito e uma expansão, difícil de mensurar, da alfabetização. Em outros termos, uma parte da clicntcla do livro impresso já está pronta antes do seu advento. Essa constatação leva a duas outras. Em primeiro lugar, ela explica uma certa equiparação das duas mídias, manuscrita e impressa: não há, nas sociedades europeias da segunda metade do século XV, justaposição de duas economias e de dois sistemas de produção e apropriação, o segundo dos quais é chamado a substituir o primeiro. Por muito tempo o livro continuará sendo um objeto híbrido e textos impressos serão copiados a mão, porque sempre se copiou para a obtenção de livros, porque a cópia é também assimilação

18. Liselotte E. Saurma-Jeltsch, *Spätformen mittelalterlicher Buchherstellung. Bilderhandschriften aus der Werkstatt Diebold Laubers in Haguenau*, Wiesbaden, Reichert Verlag, 2001, 2 vols.

ou porque não se pode, não se sabe como adquirir um exemplar impresso. Além disso, nem os antecedentes técnicos (o desenvolvimento da gravura), nem os antecedentes organizacionais (a produção em série), nem a força nova da demanda permitem supor uma cadeia de causalidade rigorosa que tenha "imposto" a tipografia. Assim se instalaram, de maneira mais ampla e mais simples, as condições de possibilidade e sobretudo de exploração de uma nova mídia.

Essas constatações, entretanto, não devem impedir-nos de pensar as mudanças radicais que se preparam. Porque onde havia raridade haverá agora uma abundância relativa; e o material impresso se imporá progressivamente como um objeto novo, capaz de mudar os modos de produção e circulação do livro, mas também as maneiras de ler e de pensar – e de gerar novos instrumentos.

11
A técnica tipográfica

A invenção e depois a generalização da tipografia, ou seja, a impressão por caracteres móveis metálicos, representam um processo de decomposição analítica do escrito, já que se baseia no isolamento da letra como entidade elementar, ao mesmo tempo padronizável na sua fabricação e combinável ao infinito. É perfeitamente adaptado e adaptável às escritas alfabéticas, das quais "acusa", de certo modo, a dimensão artificial. As civilizações escritas que anteriormente haviam desenvolvido a impressão por caracteres móveis (China, Coreia) tinham-na aplicado a uma escrita ideogramática, onde o caractere gravado em relevo continuava a representar uma totalidade de sentido e a "falar aos olhos", ainda que processos de uniformização da escrita houvessem provavelmente facilitado os procedimentos mecânicos de reprodução: supressão das grafias concorrentes em favor de um mesmo caractere e, a partir do século II d.C., uniformização do tamanho dos caracteres para inscrevê-los em um quadrado imaginário. No entanto, tanto na China como na

Coreia continuou prevalecendo uma preferência pela produção caligráfica e xilográfica. Na xilografia do Extremo Oriente, o gravador reproduz o gesto do escriba e efetua uma abordagem global do texto: numa mesma série de gestos, ele produzirá também vários traços, pertencentes a distintos caracteres, mas de inclinação idêntica. Na Europa se observará igual distância em face da tipografia para escritas não alfabéticas: por exemplo, se os músicos e editores de música do século XVIII abandonam gradualmente a tipografia em favor dos procedimentos de gravura, é porque a decomposição em caracteres unitários (as notas) é, entre outras coisas, imprópria para restituir as indicações mais globais de ligação das frases (o *legato*).

Gutenberg

Johannes Gensfleischer zur Laden zum Gutenberg (*c.* 1395-1468), natural de Mainz, é documentado em Strasbourg nos anos 1434 a 1444, onde desenvolve certo número de procedimentos técnicos ligados ao trabalho do metal (fabricação em série de insígnias metálicas de peregrinação, polimento de pedras preciosas, punções). De regresso a Mainz, o mais tardar em 1448, ele dá prosseguimento a pesquisas orientadas com mais segurança no domínio da reprodução dos textos, beneficiando-se em duas ocasiões (1450 e 1452) do apoio financeiro de um rico burguês da cidade, Johann Fust. A eles se junta um terceiro, Peter Schoeffer (*c.* 1425-1503), filho adotivo do financista, que tem formação universitária e de copista. O objeto de sua sociedade é conhecido principalmente pelas peças de um processo movido em 1455, ligado às próprias condições de exploração da nova arte que eles acabam de desenvolver. Esta é então qualificada como "obra dos livros" (*das Werck des Bücher*)[1]. O procedimento, preparado talvez em Strasbourg nos anos 1440, mas certamente operacionalizado em Mainz antes de 1454, baseia-se no sistema da punção e da matriz para a fundição do caractere; e na composição e na impressão para a produção do texto. O glifo (forma gráfica de um signo alfabético, de pontuação, abreviação ou ligatura) é gravado em relevo no alto de um punção de aço; este é impresso a talho-doce em uma matriz (bloco de cobre) na qual se despejará metal em fusão (por certo desde a origem uma liga de chumbo, estanho e antimônio). Uma mesma matriz permite assim fundir diversos caracteres tipográficos *a priori* idênticos, porque oriundos do mesmo molde e da mesmo punção. Os caracteres, uma vez disponíveis, serão usados para a *composição* tipográfica: junção dos caracteres para formar linhas e das linhas para formar páginas[2]. Segue-se a *imposição*: as matrizes em relevo das futuras páginas são dispostas na impressora, numa configuração que

1. Guy Bechtel, *Gutenberg et l'Invention de l'Imprimerie: Une Enquête*, Paris, Fayard, 1992.

2. Desde o século XV se conhecerá o uso do *componedor*, uma chapa ao longo da qual se enfileiram os caracteres para formar uma linha, e da *galera*, chapa correspondente à "página" seguinte na qual as linhas são dispostas progressivamente depois de compostas.

corresponde à boa ordem de leitura projetada ao final da impressão e da dobragem da folha em caderno[3]. Vê-se, portanto, que em cada uma dessas etapas – impressão da matriz pelo punção, fundição dos caracteres na matriz, impressão das folhas na impressora – os princípios aplicados são os de racionalização e desmultiplicação. O objetivo visado é a produção em série: caracteres móveis metálicos idênticos a partir de uma mesma matriz, exemplares idênticos a partir de uma mesma fôrma tipográfica e diferentes livros a partir do mesmo material porque, concluída a impressão, os caracteres são redistribuídos e disponibilizados para outras composições.

A sociedade comercial de Gutenberg, Fust e Schoeffer tinha um objetivo preciso, além do mero desenvolvimento do processo: a concepção de uma Bíblia. O livro dos livros da Idade Média ocidental vem a ser, portanto, sob a forma da *Bíblia de Gutenberg* (ou *B42*, *Bíblia de 42 linhas*), o primeiro livro impresso na Europa, entre 1452 e 1455[4]. Essa asserção, entretanto, requer alguns esclarecimentos. Primeiro, sobre o reconhecimento da obra: se a consagração de Gutenberg começou muito cedo, já no século XVI, se sempre se soube que sua primeira realização tipográfica de grande envergadura era uma bíblia, a *B42*, impressa sem endereço nem data, ela só foi precisamente identificada em meados do século XVIII. Foi o livreiro e bibliógrafo Guillaume François Debure (1732-1782) que, comparando materiais tipográficos, a designou examinando o exemplar conservado na Bibliothèque Mazarine de Paris[5]. Além disso, o trabalho durou vários anos, pelo menos dois, durante os quais Gutenberg, sozinho ou com seus sócios, experimentou a nova técnica com outros textos, menos de uma dezena de trabalhos de menor ambição mas que, de um ponto de vista editorial, constituem "estreias" absolutamente significativas. Trata-se, antes de tudo, dos primeiros *ephemera* impressos da história ocidental, no nível dos quais figuram formulários de cartas de indulgência (talvez desde 1452) e o *Calendário* dito *dos Turcos* de dezembro de 1454, primeiro "panfleto" da história do impresso, conclamando à guerra contra os turcos que acabavam de tomar Constantinopla (maio de 1453). Essa conclamação aos cristãos, impressa em alemão para uma difusão o mais ampla possível na sociedade, é organizada ao longo de um calendário de doze meses do ano seguinte (1455). Gutenberg produz também, entre 1454 e 1456, um *best-seller* da pedagogia, o *Donato*, pequena gramática da *Ars Grammatica* de Élio Donato (século IV), sob a forma de um folheto em formato *in-quarto*. A escolha do *Donato*, já amplamente representado pela cópia manuscrita e muito procurado, corresponde talvez a um esforço de rentabilização dos investimentos requeridos para a *B42*. A oficina de Mainz o imprime, em todo caso, sobre pergaminho, suporte que oferece a resistência esperada desses exemplares extremamente solicitados pelo uso (o pergaminho continua sendo o suporte preferido

3. A ordem das páginas na imposição depende, claro está, do formato escolhido e do esquema de dobragem previamente concebido. Chama-se "fôrma" ao conjunto da composição tipográfica destinada a ser tingida e depois transferida para uma das faces do suporte de impressão.

4. Sabe-se que os exemplares estão concluídos e prontos para serem vendidos quando se dissolve a sociedade, em novembro de 1455.

5. Descoberta que ele publica em 1763 na sua *Bibliographie Instructive*. Essas circunstâncias explicam por que durante muito tempo a *B42* foi designada sob o nome de *Bíblia Mazarina*.

nas cerca de quatrocentas edições impressas que o *Donato* conhecerá entre 1454 e 1500!).
Para essas pequenas impressões de destinação "popular", utilizou-se um tipo diferente do
da *B42*, mais grosso, designado como *DK* (*Donat-Kalendar type*). Vários outros *Donatos*
foram impressos em seguida, na oficina coadministrada por Gutenberg, Fust e Schoeffer
ou pelos sucessores de Gutenberg, em Mainz ou em Bamberg, sempre com esse *DK type*,
já que Gutenberg teria cedido esses caracteres a um dos seus operários.

A *B42* é uma realização impressionante. Seus dois volumes *in-folio* reunindo 643
folhas constituem um monumento tipográfico. Sua datação baseia-se em fontes diversas.
Num exemplar conservado atualmente na Biblioteca Nacional da França, um rubricador
datou a sua intervenção em 24 de agosto de 1456, sinal de que nessa data uma parte
dos exemplares havia sido posta em circulação. Numa carta de 12 de março de 1455, o
bispo de Siena Enea Silvio Piccolomini (1405-1464) revela que no outono anterior alguns
fólios haviam sido expostos na Feira de Frankfurt. O próprio autor dessa resenha, futuro
papa Pio II, encontrava-se em Frankfurt para conclamar à guerra contra os turcos; ele
não cita Gutenberg, mas evoca precisamente a novidade do produto, do qual só pudera
ver alguns cadernos (não a Bíblia inteira) e enaltece-lhe a perfeita legibiidade (sem ócu-
los, *absque berillo*!) – dizia-se então que estavam previstos entre 158 e 160 exemplares[6].

A partir do século XVIII, as análises dos exemplares subsistentes (49 completos, além
de vários fragmentos) revelaram uma parte das condições de fabricação desse primeiro
grande incunábulo. O exame desses exemplares é ainda mais precioso porque a própria
arte tipográfica só veio a ser documentada por tratados técnicos suficientemente precisos
a partir do século XVII, e esse não é o menor dos paradoxos a imputar aos homens do
livro, mas se explica evidentemente por necessidades de proteção comercial. Observa-se
principalmente que algumas mudanças foram introduzidas paulatinamente no decorrer
da impressão das primeiras folhas, visando economizar o suporte (papel, ou velino para
alguns exemplares) e de reduzir os atrasos na execução. A composição passa assim de 40
para 42 linhas. A impressão em duas cores (preto e vermelho), que requer tintas separadas
nas respectivas partes da fôrma, ou mesmo impressões dissociadas, é igualmente abando-
nada: se as rubricas e as capitulares são impressas em vermelho no Gênesis, na sequência
do texto elas serão deixadas de lado para serem confiadas à mão dos rubricadores. O tipo
utilizado por Gutenberg e seus colaboradores, gravado provavelmente por Peter Schoef-
fer ou sob sua orientação, é uma *textura quadrata*, que pertence à família das góticas "de
fôrma" (*cf. supra*, p. 116). Um número considerável de caracteres diferentes foi utilizado,
cerca de trezentos (vários caracteres para uma mesma letra, abreviações, signos ligados...),
que relativizam em parte o princípio de racionalização tipográfica. O exame das práticas
de composição e aplicação das tintas permite supor o emprego de pelo menos seis com-
positores. Houve muitas correções no curso da impressão, possibilitadas justamente pela
mobilidade dos caracteres tipográficos, razão pela qual todos os exemplares conservados
apresentam estados diferentes, constituídos de fólios anteriores ou posteriores à correção.

6. Essa carta é conhecida por quatro cópias manuscritas e uma edição na correspondência de Piccolomini
(Colônia, cerca de 1480).

Convém insistir na obscuridade que envolve os primeiros tempos da tipografia. Assim, análises digitais efetuadas sobre uma parte da produção atribuída a essa primeira oficina de Mainz revelaram tais dissimilaridades entre duas letras supostamente impressas pelo mesmo tipo, que uma nova hipótese foi formulada: alguns caracteres poderiam ter sido fundidos não em matrizes de cobre, mas em moldes descartáveis, talvez de areia[7]. Além disso, o impressor, que talvez tenha sido o próprio Gutenberg, parece ter utilizado uma técnica de impressão diferente, com caracteres móveis, para a edição do *Catholicon* de Giovanni di Genoa. A obra é imponente (mais de 370 cadernos *in-folio*), mas atendia a uma forte demanda, porque esse manual do fim do século XIII ainda era em grande parte a base do ensino do *trivium* (gramática, retórica e dialética), e seu sucesso explica os cerca de duzentos manuscritos e as 24 edições incunábulas conhecidos. A impressão é datada precisamente de 1460 por um cólofon que, além disso, se alonga sobre considerações, reivindicando a "combinação notável de padrões e de formas" (*mira patronarum formarunque concordia*) "sem a ajuda do cálamo, do estilete ou da pena" (*non calami stili aut penne suffragio*). Se é difícil interpretar essa fórmula em termos técnicos, os exemplares evidenciaram pelo menos algumas singularidades: as letras são de um módulo relativamente pequeno; diferenças de intensidade de tintas são manifestas, não tanto de uma folha para outra, mas no âmbito de uma mesma página; a justificação das colunas é irregular, já que pares de linhas aparecem frequentemente deslocados... Daí supor-se que essa edição não foi composta por meio de típos móveis, mas sim mediante blocos solidários de duas linhas (procedimento linotípico *avant la lettre*). É possível também que esses blocos tenham sido conservados por longo tempo, permitindo assim várias tiragens sucessivas, visto existirem três tipos de exemplares dessa edição sobre três suportes diferentes: um papel efetivamente disponível em 1460 (com filigrana de cabeça de touro, que também se encontra na *B42*), um papel produzido na Basileia e não disponível antes de 1469 e um papel cujo emprego não é atestado antes de 1472[8]. As duas últimas tiragens, portanto, teriam sido efetuadas após a morte de Schoeffer, ocorrida em 1455; provavelmente ele realizou algumas experimentações, ao passo que seus dois antigos sócios, que permaneceram donos da oficina comum, começaram a tirar todas as vantagens econômicas inerentes a um uso sagaz da arte tipográfica.

Controvérsias e competições historiográficas

Na biografia de Gutenberg, um lugar de destaque é reservado tanto a Strasbourg como a Mainz nas celebrações que têm por objeto a nova arte tipográfica. Convém citar o

7. Blaise Agüera y Arcas, "Temporary Matrices and Elemental Punches in Gutenberg's DK Type", em *Incunabula and their Readers: Printing, Selling and Using Books in the Fifteenth Century*, org. Kristian Jensen, London, The British Library, 2003, pp. 1-12.

8. Paul Needham, "Johann Gutenberg and the Catholicon Press", *The Papers of the Bibliographical Society of America*, n. 76/4, pp. 395-456, 1982.

Fasciculus Temporum de Werner Rolewinck (1425-1502), crônica de história universal excepcionalmente popular (cerca de quarenta edições durante a vida do autor) e constantemente atualizada. A partir de 1487 (edição de Strasbourg, Johann Prüss) a invenção da imprensa passa a ser mencionada e aparece assim como uma data marcante da história universal. A menção é interessante por sua eloquência e insiste no caráter absoluto da novidade (*saeculis inaudita*) e em sua engenhosidade (*sciencia subtilissima*); eis, doravante, a tipografia alçada à condição de arte das artes e ciência das ciências (*ars artium, sciencia scienciarum*). Esse marco é importante na concepção da tipografia como mãe da Renascença (ainda que essa causalidade seja demasiado simples e unívoca para ser admitida). Rolewinck atribui à invenção um lugar preciso, Mainz, e a situa em 1457, sem dúvida por ser essa a data do primeiro livro cujo ano de impressão é explicitamente mencionado (o *Saltério de Mainz*, impresso por Peter Schoeffer, o ex-colaborador de Gutenberg) (Ilustração 21). A consagração de Gutenberg será regularmente orquestrada a partir do século XVI, mormente pelas comunidades de impressores livreiros e mais particularmente a partir do jubileu de 1540, por festas urbanas, louvores, cunhagem de medalhas comemorativas, estátuas[9].

Outros canditados, porém, foram sugeridos como autores dessa invenção altamente cobiçada pela memória coletiva. Assim é que se propôs, em concorrência com Mainz e Strasbourg, reconhecer o papel de Haarlem, de Praga ou de Avignon.

A primeira menção de Haarlem como candidata a local da invenção da imprensa data de 1561 e é devida ao humanista neerlandês Dirk Coornhert, que no seu prefácio a uma edição de Cícero faz eco à tradição que situa o desenvolvimento da imprensa em Haarlem e assinala a sua transferência para Mainz, onde teria sido aperfeiçoada. Um historiador, Adriaan Junius, endossa rapidamente essa hipótese: ele dá um nome ao inventor holandês, Laurens Janszoon Coster, e remonta as suas experiências a 1442. A obra na qual Junius defende essa posição é uma história dos Países Baixos, a *Batavia*, publicada em 1588, mas cujo manuscrito é datado de 1569. É um texto importante, que vai constituir a base historiográfica de prentensões longamente mantidas, elemento de uma identidade a um tempo urbana e nacional regularmente defendida até o começo do século XIX. O texto de Junius é igualmente importante para os historiadores do livro por estar na origem do termo *incunábulo*: a fórmula latina *in cunabulis*, que significa "no berço", "em cueiro", é assim aplicada pela primeira vez aos primeiros livros impressos e remete ao nascimento ou à infância da arte tipográfica[10].

Como Gutenberg saiu de Strasbourg antes de 1448, a cidade alsaciana teve de esperar o ano de 1460 para ver funcionar uma primeira tipografia, instalada a convite do bispo pelo iluminador Johannes Mentelin (1410-1478). Mais tarde seu genro, Martin Schott, tentou fazer de seu sogro o verdadeiro inventor da técnica, que Gutenberg lhe teria roubado. A hipótese ainda é sustentada em 1650 por um descendente dos impressores estraburgueses,

9. Henri-Jean Martin, "Le Sacre de Gutenberg", *Revue de Synthèse*, n. 113, pp. 15-27, 1992.

10. Yann Sordet, "Le Baptême Inconscient de l'Incunable: Non pas 1640 mais 1569 au Plus Tard", *Gutenberg Jahrbuch*, n. 84, pp. 102-105, 2009.

o médico helenista Jacques Mentel (1599-1670), que lhe dedica uma obra histórica (*De Vera Typographiae Origine*, Paris, Robert Ballard, 1650), apresentada como resposta a um importante tratado do gênero publicado dez anos antes, o *De Ortu et Progressu Artis Typographicae*, de Bernhard von Mallinckrodt, partidário de Mainz e Gutenberg.

A hipótese prago-avinhonesa foi forjada no século XIX e alude à atividade de um ourives originário de Praga, Prokop Waldfoghel, documentado em Avignon na década de 1440, que comerciava instrumentos por ele inventados e que as fontes qualificam de *ars scribendum artificialiter* ("técnica para escrever artificialmente"). A descoberta dessas fontes (minutas notariais avinhonesas conservadas nos Arquivos Departamentais do Vaucluse) levou o abade Requin, no século XIX, a pensar que um procedimento bastante comparável à técnica descoberta por Gutenberg em Mainz teria sido desenvovida em Avignon a partir de 1444, funcionando com letras metálicas, e um "parafuso" que poderia sugerir a existência de um prelo. O folheto publicado por Requin em 1890 suscita uma certa agitação na França, na Alemanha e na Inglaterra, porém os dispositivos elaborados por Waldfoghel não passavam, sem dúvida, de acessórios de caligrafia (estênceis metálicos ou letras individuais gravadas que podiam – mais ou menos como, mais tarde, a almofada de carimbo – ser aplicadas por pressão manual sobre o suporte)[11].

A imprensa em questão: as perplexidades de uma sociedade inquieta

A novidade da impressão de caracteres móveis foi percebida pelos contemporâneos, e sua recepção, não raro ambígua, oscilou entre louvor e perplexidade. Essa ambivalência é característica das mutações mais profundas da cultura do escrito. Deve também ser relacionada com um momento particular da história das mentalidades, o de um século XV marcado, de um lado, por um entusiasmo inaudito pelo progresso técnico e pelo desenvolvimento de uma curiosidade universal e, de outro, por uma inquietude espiritual generalizada. O "outono da Idade Média", para retomar a fórmula-diagnóstico de Huizinga, corresponde a um contexto de depressão demográfica, de flagelos de todos os tipos (Peste Negra, Guerra dos Cem Anos, revoltas de caráter social, fome generalizada, ameaças dos otomanos à cristandade), que suscita interrogações violentas sobre a salvação, a certeza compartida de uma iminência do Apocalipse e do Juízo Final e, de maneira mais geral, um pensamento da morte que invade as representações (danças macabras, estátuas jacentes) e modela os comportamentos espirituais[12]. Ele ajuda a explicar a amplitude da prática das indulgências, mas também as dissidências ou os

11. Pierre-Henri Requin, *L'Imprimerie à Avignon em 1444*, Paris, Picard, 1890.

12. John Huizinga, *Herfsttij der middeleeuwen* [*O Outono da Idade Média*], Haarlem, H. D. Tjeenk Willink en zoon, 1919; Jean Delumeau, *La Peur en Occident, XIV-XVIIIᵉ Siècles*, Paris, Fayard, 1978.

esforços de renovação religiosa que desafiam a instituição eclesiástica e preparam o terreno para a Reforma. O livro é a testemunha e o meio de expressão privilegiado dessas preocupações. O aparecimento do objeto impresso, numa certa continuidade das formas manuscritas, é verdade, mas portador de uma novidade radical, favorece a consciência de uma convulsão dos tempos.

Há uma angústia gerada pelo desaparecimento da cultura do escriba. Quem o exprime com mais clareza é sem dúvida o beneditino Johannes Trithemius, na mesma obra em que enuncia as suas dúvidas sobre a longevidade do papel, apesar de ele próprio ter recorrido largamente à tipografia para a difusão de suas obras. Seu *De Laude Scriptorum* (1494) é um apelo em prol da manutenção da atividade dos copistas e da vitalidade dos *scriptoria*; o autor se interroga sobre a eventual nocividade da tinta tipográfica e acusa de preguiçosos os defensores do argumento econômico, que veem no objeto impresso uma técnica mais barata. A mecanização da tipografia (que ao mesmo tempo acelera o ritmo de produção das cópias e, dado o novo ecossistema editorial, o coloca nas mãos de empresários e técnicos) vai dispensar os monges da atividade de cópia, que era tanto um meio de afastar o espectro da ociosidade quanto a garantia de uma impregnação dos textos, notadamente das Escrituras. Trithemius se inquieta também, com certa clarividência, com as perdas ligadas à mudança de mídia, isto é, o risco de ver desaparecerem, esquecidos, textos cuja impressão não fosse considerada rentável.

A perspectiva de uma abundância nova de livros, ligada à aceleração do processo de fabricação/multiplicação, marca os espíritos e tanto suscita entusiasmo quanto perplexidade. Entusiasmo de Domenico de Dominicis, professor de filosofia e bispo de Brescia que, prefaciando um comentário de Gregório Magno (*Moralia, sive Expositio in Job*, Roma, 1475), reconhece que os trezentos exemplares dessa obra de 366 fólios foram produzidos por três homens trabalhando conjuntamente durante três meses e que seria necessária a vida inteira de três copistas para produzir a mesma obra manualmente, com cálamo ou pena (*digitis & cum calamo aut penna*). Para o prelado, foi a clemência divina quem ensinou aos homens de seu tempo a arte de imprimir. Mas a abundância possível faz temer o excesso de livros. É verdade que Sebastian Brant (1458-1521), nas epístolas ao seu impressor basileense Bergmann von Olpe (1498), enumera os benefícios da tipografia, mas em sua *A Nau dos Loucos* (*Das Narrenschiff*, publicada em alemão em 1494 e depois em latim e em francês em 1497) ele se mostra perplexo com uma abundância de livros que nem por isso tornou os homens melhores. Primeiro louco da nave, o leitor/autor confessa sua paixão insensata pelos *livres inutilz*. O motivo do excesso de livros está presente de maneira muito particular em vários teólogos pregadores do fim daquele século. O franciscano Olivier Maillard (1430-1502), num sermão de 1494 dedicado às desordens da época, esbraveja contra os impressores (*impressores librorum*), cuja produção incita à luxúria[13]. Nos seus sermões, o beneditino Jean Raulin (1443-1514), que dirigiu o Collège de Navarre em Paris, adverte os estudantes contra a bulimia causada pela

13. *Sermones de Adventu*, Paris, Jean Petit, 1506, fo 80. Citado por Augustin Renaudet, *Préréforme et Humanisme*, Paris, Champion, 1916, p. 208.

leitura e privilegia a assimilação em detrimento da acumulação. Posição reencontrada em alguns pensadores da reforma monástica e que pode levar a uma desconfiança geral em relação tanto aos meios universitários quanto aos humanistas e à filosofia[14].

Um olhar crítico é dirigido ao objeto impresso pelos humanistas, que nele entreveem riscos de outra natureza: o de uma aplicação da técnica para fins ilegítimos (inerente à tomada de consciência do fenômeno midiático); o dos erros ou incorreções textuais potencialmente gerados pelo processo tipográfico (inerente à tomada de consciência do caráter mecânico da obra impressa). Assim o humanista francês Robert Gaguin (1433--1501), num tratado de versificação (*Ars Metrificandi*) impresso em Paris (*c.* 1473), dirige um epigrama aos seus impressores Petrus Caesaris e Johannes Stoll no qual se admira com o fato de um mês bastar para produzir o que a mão de um escriba experiente levaria um ano para copiar. Mas em sua correspondência ele lamenta os usos pervertidos do trabalho impresso, que confere uma nova ressonância às controversas e às querelas mesquinhas, e vitupera os erros que os impressores introduziram no seu *Compendium de Francorum Origine et Gestis*, vasta história da monarquia dos francos reeditada diversas vezes a partir de 1497. O erro de composição, o pastel ou gralha, tornou-se logo um *topos* da relação autor/impressor, num contexto de produção em que, além dos riscos corriqueiros da desatenção humana (que o copista conhecia), havia os fatores de erro acrescentados pelo dispositivo técnico (linhas trocadas, inversão de caracteres, má sucessão das páginas devido a um erro de imposição...).

14. Jean-Marie Le Gall, *Les Moines au Temps des Réformes, France (1489-1560)*, Seyssel, Champ Vallon, 2001, p. 194.

A técnica tipográfica

12
Limitações e oportunidades: a geografia do impresso

A primeira expansão europeia

A princípio o equipamento tipográfico da Europa se faz lentamente. Na década de 1460 ele compreende apenas uma dezena de lugares, situados exclusivamente no espaço germânico e na Itália (Roma, Subiaco e Veneza). Na Alemanha, a imprensa nasce e se propaga a partir de uma cidade de porte médio, Mainz, que dispõe de um terreno favorável ao plano técnico (metalurgia, ourivesaria) e econômico (cidade mercantil situada à beira do Reno, eixo estruturador do comércio europeu). O vigor das comunidades urbanas, o interesse e o apoio das autoridades eclesiásticas e principescas e a própria diversidade da Alemanha no plano geopolítico (principados eclesiásticos, cidades livres do Império, capitais ducais etc.) favorecem as sucessivas instalações: Strasbourg em 1460 (Johannes Mentelin), Colônia em 1465 (Ulrich Zell), Eltville, nas proximidades

de Mainz, em 1467 (Nicolaus Bechtermüntze) e Basileia em 1468 (Berthold Rupel), Augsburg (Günter Zainer) e Nuremberg (Johann Sensenschmidt).

Na Itália, a lógica da implantação é diferente. A partir de 1464, dois impressores alemães são chamados ao Mosteiro de Subiaco: Conrad Sweynheim e Arnold Pannartz, que em 1467 se transferem para Roma, onde o apoio da corte pontifical contribui largamente para a manutenção de sua atividade, orientada para a edição dos clássicos (Lactâncio, Cícero). Em Veneza, encruzilhada comercial aberta tanto para o Mediterrâneo quanto para a Europa do Norte, o desenvolvimento de uma atividade tipográfica nada deve, em compensação, à encomenda eclesiástica. O prototipógrafo da Sereníssima República, João de Espira (Johann von Speyer), que inicia suas atividades em 1469 com Cícero e Plínio, vem igualmente do mundo germânico. A partir do ano seguinte, enquanto Milão, Bolonha, Nápoles, mas também Trevi e Foligno, acolhem uma tipografia, uma segunda oficina se abre em Veneza, a de Nicolas Jenson. Seus dez anos de atividade (1470-1480) vão marcar profundamente a história do livro veneziano, sucesso comercial e promoção do humanismo que prefiguram de certo modo o papel que será desempenhado pelo grande Aldo Manuzio no final dos anos 1490.

O movimento se acelera a partir da primeira metade dos anos 1470, que constitui um patamar de expansão: densificação excepcionalmente rápida na Itália setentrional e central, progressão no espaço renano e introdução na França (Paris em 1470, Lyon em 1473, Albi e Toulouse em 1475), na Flandres (Louvain, Alost e Bruges em 1473), na Espanha (Segóvia em 1472, Barcelona e Valência em 1473), mas também na Europa Oriental (Buda, Chelmno e Cracóvia em 1473, Breslau em 1475).

Na França, a maneira pela qual a tipografia se instala em Paris (1470) e depois em Lyon (1473) corresponde a lógicas totalmente distintas. Mas houve talvez, mais precocemente, uma tentativa abortada de implantação no reino. Em 1458, signo da notoriedade adquirida pela invenção gutenberguiana, o rei da França Carlos VII (1422-1461) teria enviado a Mainz, para aprender a arte tipográfica, Nicolas Jenson, um especialista em técnica metálica e cunhagem monetária. O fato é documentado por um certificado régio do qual não se conserva o original, mas apenas uma cópia do século XVI. Ela pode ter sido interrompida devido à morte do rei (1461); perde-se então qualquer vestígio de Jenson, privado de apoio, mas ele reaparece em Veneza em 1470 para desenvolver ali a formidável atividade de impressor que se conhece. É finalmente nesse mesmo ano de 1470 que a França aclimata a tipografia, com outros atores, graças a uma iniciativa centralizada ligada a um programa de edição acadêmica e pedagógica. No coração do Bairro da Universidade, no seio do Collège de Sorbonne, dois professores da Faculdade de Teologia, Guillaume Fichet e Jean Heynlin, com a autorização do rei Luís XI, recorrem a três impressores alemães, Martin Crantz, Michael Friburger e Ulrich Gering, para desenvolver um programa universitário. Os motivos não são nem espirituais nem econômicos, mas pedagógicos; eles ilustram ao mesmo tempo uma certa política intelectual mediante a preocupação de consolidar uma prática humanista de edição de clássicos. Vinte e duas edições vêm à luz nessa oficina entre 1470 e 1472: o primeiro livro composto é um tratado de retórica epistolar do humanista italiano Gasparino de Bérgamo, seguido de edições de Cícero, Salústio e Juvenal. Segundo o modelo esboçado

em Subiaco e Roma, essas edições são acompanhadas de paratextos: no primeiro livro aparecido, eloquente, os dois editores salientam a exigência humanista de correção do texto e o zelo dos impressores. Além disso, um altivo cólofon manifesta uma consciência vigorosa das perspectivas oferecidas ao novo meio de comunicação, através desses "primeiros livros" oriundos de uma "arte de escrever [*ars scribendi*] quase divina inventada na Alemanha e oferecida a Paris, cidade nutriz das musas e capital do reino". Depois de 1472, entretanto, a oficina deixa o âmbito institucional e adentra o mundo das realidades comerciais. Adotando como insígnia o "Sol de Ouro", ela se transfere para a rua Saint-Jacques, onde é seguida por outros impressores que farão dessa rua a espinha dorsal do mundo da edição na topografia parisiense. A maior parte dessas novas oficinas que atuam desde a década de 1470 permanece marcada pelos objetivos e orientações universitários. Citemos a de Petrus Caesaris, natural da Baixa Silésia, que por várias vezes foi procurador da nação alemã na Universidade de Paris a partir de 1466 e trabalha em sociedade com Johannes Stoll, ex-estudante de origem igualmente alemã. Sob a tabuleta "Ao Fole Verde", Louis Symonel e seus sócios – primeiros mestres-impressores parisienses de naturalidade francesa – trabalham sob a orientação científica e intelectual do humanista Guillaume Tardif, professor de retórica que desempenha um papel semelhante ao de Fichet para a tipografia do Sol de Ouro.

Em Lyon, cidade sem universidade mas de intensa atividade comercial (quatro feiras anuais), a tipografia é implantada em 1473, quando um rico negociante, Barthélemy Buyer, manda chamar o impressor Guillaume Le Roy, natural de Liège. Se o primeiro livro saído de sua sociedade é uma coletânea de tratados eclesiásticos latinos (*Compendium Breve*) atribuídos ao futuro papa Inocêncio III, a produção lionesa parece desde os primeiros anos menos latina e menos acadêmica do que em Paris. Ela dá muito espaço ao humanismo, é verdade, mas está mais espontaneamente aberta à língua francesa, à literatura vernácula (novelas de cavalaria), ao livro prático e técnico (cirurgia, medicina) e ostenta um rosto mais "popular", pelo menos uma estratégia que se supõe voltada para uma clientela de grandes negociantes, notários e médicos. Lyon se destaca, em todo caso, pelo número de suas tipografias, pela qualidade e amplitude de sua produção, entre as principais cidades do mercado do livro na Europa, posição que conservará até o fim do século XVI. Para considerar apenas o período incunábulo (século XV), com cerca de 1 500 edições saídas dos seus prelos, ela se coloca atrás de Veneza (3 800), Paris (3 300) e Roma (2 100), e empata com Leipzig e Colônia.

Outros fatores explicam a primeira geografia do livro nos Países Baixos do norte. O movimento de renovação espiritual da *devotio moderna*, que desde o século XIV contribui para uma elevada alfabetização desse espaço, estimula o ensino e a leitura direta das Escrituras. O movimento é conduzido pelas casas dos Irmãos da Vida Comum, aberta aos leigos, e pelos conventos da congregação de Windesheim, nascida em 1386--1387. Ambos desenvolveram uma intensa atividade textual, copiando manuscritos para assegurar o serviço de suas casas, garantir a correção e a uniformidade das obras e dos manuais que circulavam nas comunidades e nos colégios colocados sob a sua responsabilidade. Eles prosseguem naturalmente esse envolvimento após o advento da tipografia, mantendo seus próprios prelos ou consolidando vínculos privilegiados com

impressores para alimentar uma produção tanto teológica quanto pedagógica (gramática e retórica). A tipografia se desenvolve, portanto, em diversas cidades médias, onde a atividade espiritual e pedagógica dos Irmãos da Vida Comum é particularmente visível: Utrecht (1473-1474), Deventer (1477), Zwolle (1477), Gouda (1477) ou Nimegue (1479). Desenha-se assim uma geografia bastante dispersa, tanto que, se excetuarmos Antuérpia (1476), os grandes centros editoriais futuros, que farão dos Países Baixos uma placa giratória do livro a partir da segunda metade do século XVI, só tardiamente vêm a conhecer a tipografia: Rotterdam em 1501, Amsterdam em 1506, Haia em 1518.

Na Inglaterra, a técnica tipográfica só é importada em 1476, desde Flandres, por um negociante oriundo do setor têxtil e dos manuscritos, William Caxton (*c.* 1424-*c.* 1491). Instalado em Bruges por volta de 1473, ele é parente de Colard Mansion, copista e editor flamengo que entrou para o ramo da tipografia e cuja produção é perfeitamente caracterizada: preferência pelo vernáculo e pela literatura secular, traduções de Ovídio, de Boccaccio e de Boécio para uma clientela aristocrática. Em 1476 Caxton atravessa a Mancha e se instala em Westminster. Já no primeiro ano de seu exercício ele imprime os *Canterbury Tales* do pai da literatura de língua inglesa, o poeta Geoffrey Chaucer, do qual outras oito edições serão dadas antes do fim do século no endereço de Londres ou de Westminster, notadamente por Wynkyn de Worde, o sucessor de Caxton. Pouco numerosa, a produção incunábula inglesa (cerca de quatrocentas edições) é característica. Ela parece, de acordo com a estratégia de mercado de seu primeiro promotor, privilegiar sistematicamente os livros em língua inglesa que o mercado continental não pode proporcionar às Ilhas Britânicas, principalmente traduções literárias do francês (Cristina de Pisano) ou a produção jurídica e litúrgica destinada apenas ao mercado local. A participação dos atores estrangeiros é exclusiva até o começo do século XVI: Caxton é flamengo, Wynkyn de Worde alsaciano; Richard Pynson, que será o primeiro "mestre-impressor do rei" da Inglaterra em 1508, é normando. O primeiro inglês, John Rastell, atua a partir de 1509.

Territórios, mercados, repertórios

Após uma fase inicial de expansão, o ritmo das implantações desacelera, e um processo de racionalização pelo pragmatismo econômico conduz, a partir dos anos 1490, a um estreitamento dessa topografia, levando à consolidação da atividade de alguns centros e ao abandono de outros. Até o início do século XVI, trezentos lugares terão acolhido pelo menos uma tipografia, que vão das maiores cidades (Paris e Lyon, Veneza e Roma, Colônia e Leipzig...) até os mais modestos vilarejos e até conventos isolados. Algumas dessas implantações são extremamente efêmeras, como a da Abadia de Cluny (1492--1493) ou a de Buda no reino da Hungria, onde a atividade iniciada em 1473 por um impressor de origem alemã (Andreas Hess) se extingue depois de três edições para recomeçar apenas em 1525.

A geografia que assim se elabora se explica ora por lógicas de mercado, ora por uma demanda institucional que só pode ser pontual, mas pode também preludiar uma implantação duradoura ao integrar uma dinâmica comercial. É difícil, aliás, estabelecer uma distinção rigorosa entre ecossistemas protegidos (pela demanda institucional) e setores que respondem exclusivamente a lógicas do mercado. Há uma constante na história da edição: a produção do livro jamais constitui um ecossistema que obedece apenas aos parâmetros do mercado (índices de crédito e consumo); mas, mesmo quando o papel de uma instituição é decisivo na implantação, imprimir só tem sentido quando se faz a menor custo e quando existe uma demanda que vá além da demanda inicial.

Um papel particular é desempenhado pelos impressores-livreiros itinerantes – quase sempre de origem alemã para as duas primeiras gerações –, que foram, certamente, chamados para atender a demandas, mas que sem dúvida tiveram também capacidade de proposição e de oferta de serviços: basta citar os casos de Sweynheim e Pannartz, que introduziram a tipografia na Itáia em 1464-1465, dos três primeiros impressores instalados em Paris em 1470 (Gering, Crantz e Friburger) ou de um outro trio vindo do Norte e que faz descobrir a arte tipográfica em Barcelona em 1473 (Heinrich Botel, Georgius von Holz e Johann Planck). O itinerário de um Johann Neumeister é eloquente: vindo de Mainz, ele introduz a tipografia em Foligno na Itália (1470) e depois em Albi (1473), antes de se instalar em Lyon.

Quando o equipamento de uma cidade ou o estabelecimento de uma tipografia estão ligados a uma demanda institucional, esta pode ser expressa por uma universidade ou um mosteiro, mas um papel determinante foi desempenhado mais particularmente pelas autoridades episcopais. Primeiro para a produção litúrgica: um quinto das setecentas dioceses europeias terá encomendado antes de 1500 uma ou várias versões impressas da sua liturgia; as mais modestas dentre elas confiaram o trabalho a um mestre-impressor de outra cidade, ou então este só se deslocou para honrar o pedido isolado de um breviário, de um missal ou de um ordinário. Em Wurtzburg, o bispo da cidade, numa primeira etapa, confiou o trabalho a um mestre-impressor de Espira (situada a cerca de 140 quilômetros), Peter Drach, em 1477. Dois anos depois, tendo as necessidades editoriais da diocese se tornado mais importantes, ele estimula a instalação em sua própria cidade, mandando buscar mestres-impressores de Strasbourg (Stephan Dol e Georg Reyser) e de Mainz (Johann Beckenhub). Sozinho, Georg Reyser assegura então uma produção diversificada, além dos referenciais meramente litúrgicos, que mostra como o material impresso pode colaborar em uma política de renovação das práticas de comunicação e administração eclesiástica: almanaques, calendários, circulares, cartas de indulgência para sustentar a guerra contra os turcos e a defesa de Rodes, autos diversos (excomunhão, censura...).

Além da liturgia, vários sucessos de livraria do século XV e começo do XVI se explicam igualmente pelo apoio, local ou regional, das autoridades episcopais: trata-se dos manuais de formação do baixo clero e de seus instrumentos de trabalho. Como o *Manipulus Curatorum* de Guy de Montrocher, um padre espanhol do século XIV cujo "manual" foi extremamente bem difundido (cerca de duzentos manuscritos conservados e pelo menos duzentas edições ao longo dos séculos XV e XVI), antes que o Concílio

de Trento (1545-1563) e a publicação regular do catecismo romano a partir de 1566 viessem torná-lo inteiramente obsoleto; como, também, os guias de confissão do dominicano Antonino de Florença ou do franciscano Bartolomeo Caimi (Bartholomaeus de Chaimis). Sabe-se que uma edição do primeiro, realizada em Veneza em 1486, conheceu por si só uma tiragem de 1700 exemplares.

A força da demanda episcopal local é tamanha que um impressor-livreiro como Erhard Ratdolt (1447-1528), que desenvolveu no curso de uma década transcorrida em Veneza (1476-1486) um excepcional repertório científico de astronomia e ciências matemáticas, voltou subitamente para a sua natal de Augsburg para continuar exercendo durante trinta anos uma atividade singularmente diferente, orientada, ressalvadas algumas exceções, para a demanda episcopal (missais e breviários, indulgências, estatutos de sínodos, calendários...).

Mas a demanda local vem também de autoridades leigas. Na Bretanha, o fidalgo Jean de Rohan está na origem de uma produção tão coerente quanto efêmera, que faz instalar-se em Bréhan-Loudéac uma oficina na qual dois mestres-impressores, Robin Fouquet e Jean Crès, produzem uma dúzia de edições entre 1484 e 1485. Estas compõem um repertório exclusivamente em francês, determinado indubitavelmente pelo patrocinador, que compreende direito consuetudinário, literatura de espiritualidade e literatura secular (o *Bréviaire des Nobles* de Alain Chartier, série de baladas didáticas sobre as virtudes cavalheirescas, ou o conto *Paciência de Griselidis* de Petrarca). Pode-se considerar, nesse caso específico, que a produção é realizada por um prelo particular. Um pequeno número de exemplares chegou até nós (um ou dois para cada edição, mas seis para *Coutume de Bretagne*).

As necessidades do direito contribuem também para a explicação das demandas locais, expressas pelos cursos e pelos profissionais da lei e da justiça. É o caso de Angers, onde Jean de La Tour instala uma primeira tipografia em 1476 e publica duas vezes os *Coutumes d'Anjou et du Maine* e depois, a partir de 1493, as *Instructions et Ordonnances des Tabellionages d'Angers, Saumur et Baugé*, assim como *Styles et Usages de Procéder en la Cour Laie [i.e. Séculière] d'Anjou et du Maine*. O livro jurídico não é um segmento muito ativo dos começos da edição impressa, mas ocupa um lugar significativo, e a aculturação à nova mídia das profissões envolvidas é rápida. Ele abrange amplas coletâneas das fontes do direito romano ou canônico não raro acompanhadas de comentários, tratados doutrinais e consuetudinários. Essas grandes compilações retrospectivas dão lugar de maneira crescente, no final do século, a obras jurídicas mais contemporâneas, em plena floração[1].

Em Paris, na virada do século, a edição jurídica é dominada por André Bocard, que tem uma dupla formação de mestre-impressor e jurista; ele dá a lume nada menos que 22 edições do *Corpus Juris Civilis* ao longo de sua atividade (1490-1532). As facilidades oferecidas pela proximidade dos poderes laicos explicam também o investimento nesse setor do livreiro Antoine Vérard, protegido dos reis Carlos VIII e Luís XII, mas também de

1. Dominique Coq e Ezio Ornato, "La Production et le Marché des Incunables. Le Cas des Livres Juridiques", em *Le Livre dans l'Europe de la Renaissance*, Actes du XXVIII Colloque International d'Études Humanistes de Tours, org. Pierre Aquilon e Henri-Jean Martin, Paris, Promodis, 1988, pp. 305-322.

Carlos de Angoulême e sua mulher Luísa de Saboia, à margem de uma produção de luxo com destinação principesca.

Ligado a esse setor, um novo mercado se esboça, o da difusão dos autos, impressos logo depois de redigidos e por unidade. Na França, o primeiro auto régio impresso individualmente é uma ordenação de Carlos VIII (*Les Ordonnances Touchant le Fait de la Justice du Pays de Languedoc*, 28 de dezembro de 1490), emitida em Lyon, sem dúvida em 1491, em duas edições quase simultâneas, uma por Michel Topié, outra por Jean Siber. Para o período anterior a 1500, identificou-se um *corpus* de onze autos régios impressos que foi objeto de um total de dezenove edições; é pouco, mas é evidente que essa produção devia ter uma fraca taxa de sobrevida; essas publicações, de uns poucos fólios, destinavam-se a um uso prático e imediato, e seu valor era extremamente limitado em relação à produção jurídica de natureza livresca, chamada a servir de referência durante muito tempo[2]. É preciso aguardar os anos 1530 e a segunda parte do reinado de Francisco I para que a difusão dos autos reais pela imprensa aumente de maneira significativa e tenda a ser sistemática.

Além da difusão da lei propriamente dita, a mídia impressa oferece à autoridade administrativa novos avanços técnicos: a multicópia com a garantia de exemplares idênticos e a precisão formal. Ela permite, assim, publicar fac-símiles monetários. A inflação na Europa do fim do século XV estimulou, com efeito, a circulação de moedas falsas: compõem-se pequenos cartazes de alerta reproduzindo as moedas suspeitas pela xilogravura e comentando-os pela tipografia; afixam-nos para informação dos oficiais de justiça e dos comerciantes. Conservaram-se raríssimos espécimes desses avisos administrativos, impressos em Augsburg ou em Munique a partir de 1482.

Uma nova economia

A sociedade que preside a realização do primeiro livro impresso no Ocidente reúne algumas características que virão a ser as das *joint-ventures*: associação de competências complementares e não redundantes por uma duração limitada, orientada para a realização de um produto preciso; projeto financeiramente oneroso e arriscado; forte participação de experimentação e inovação. Entre 1452 e novembro de 1455 ela reúne assim um técnico do metal cujas pesquisas inspiram confiança, um financista atento às perspectivas de rentabilização dos investimentos e um profissional do livro que havia estudado na Universidade de Erfurt nos anos 1440 e depois atuado em Paris na qualidade de calígrafo. A própria dissolução da sociedade revela a importância do cacife financeiro no cerne do processo que opõe Gutenberg a Fust (que exige o reembolso das quantias aplicadas, alegando o não

2. Xavier Prévost, *Les Premiers Lois Imprimées: Étude des Actes Royaux Imprimés de Charles VIII à Henri II (1483-1559)*, Paris, École des Chartes, 2018.

cumprimento de alguns compromissos). São finalmente Fust e Schoeffer, e depois apenas este último, a partir de 1466, que asseguram o sucesso comercial da invenção, através de uma oficina que ficará a serviço de uma longa dinastia de impressores-livreiros.

A obra editorial levada a cabo por Nicolas Jenson em Veneza entre 1470 e 1480 é um notável exemplo de sucesso comercial, indubitavelmente o mais fulgurante do primeiro século da imprensa. Jenson procurou sistematicamente o apoio das famílias patrícias e empenhou-se em despertar o interesse dos banqueiros, em especial Alvise Agostini e sobretudo Peter Ugelheimer, negociante natural de Frankfurt que a partir de 1473 está diretamente associado à oficina de Jenson: conhece-se pouco mais de uma dezena de suntuosas encadernações executadas em Veneza (com suas armas e um ornato de ins- piração islâmica) sobre os exemplares que lhe cabiam na sua qualidade de financista. O capital levantado por Jenson é investido inicialmente na via recentemente traçada pela tipografia de Subiaco e, depois, de Roma, os textos latinos da Antiguidade (Quin- tiliano, Cícero...), para os quais ele gravou um novo caractere romano particularmente elegante, que passa a constituir imediatamente a "marca" de sua produção. Mas como esse mercado tende sem dúvida à superprodução (o que explica o desaparecimento de muitas das primeiras tipografias venezianas), por volta de 1474 Jenson investe pioneira- mente em outro repertório, o direito, tornando-se o primeiro fornecedor das faculdades de direito das universidades italianas (Pádua, Bolonha, Pavia). O sucesso de Jenson se mede bem em termos econômicos, articulando estreitamente mobilização de capital, exigência sobre o produto (desenho de um novo caractere tipográfico, escolha dos cola- boradores intelectuais das edições) e conhecimento dos mercados de difusão.

A amplitude dos investimentos confere um novo lugar aos financistas na economia do livro. Entre as mais excepcionais realizações que o testemunham vemos as *Crônicas de Nuremberg*. O projeto é conduzido por um verdadeiro consórcio financiado pela as- sociação dos comerciantes de Nuremberg, da redação do texto (uma crônica universal encomendada ao médico humanista Hartmann Schedel) à execução tipográfica, graças a duas edições *in-folio* realizadas pelo empresário Anton Koberger (uma latina, a outra alemã, julho e dezembro de 1493). Dois dos mais renomados artistas da cidade trabalha- ram nas ilustrações, Michael Wolgemut e Wilhelm Pleydenwurff, com a possível colabora- ção do jovem Albrecht Dürer (1471-1528); em número de 1800, essas imagens provêm de cerca de 650 xilogravuras (muitas delas repetidas); as mais famosas representam vistas cavalheirescas, não raro bastante precisas, das principais cidades europeias. A tiragem foi de dois mil exemplares para as duas edições, das quais se conservaram algumas centenas.

Prospectos e espécimes, feiras e catálogos: instrumentos de comercialização

A novidade técnica não basta para explicar a revolução do livro impresso: como mos- trou Frédéric Barbier, uma vez adquirida a "inovação de processo", a nova economia

assenta também em inovações organizacionais, assim como em inovações de produto, que inserem o novo objeto-livro em lógicas de mercado e devem facilitar a sua circulação, ou mesmo provocar a demanda, ao mesmo tempo que assegura no longo prazo estruturas de produção[3]. O mundo da livraria se desenvolve assim graças à expansão do livro impresso e impõe as suas lógicas e seus instrumentos.

O aspecto promocional não estava ausente das preocupações de Gutenberg e de seus sócios. Vemo-lo na carta já citada do bispo Piccolomini (1455, *cf. supra*, p. 184): na Feira de Frankfurt teve lugar uma apresentação de alguns cadernos recém-impressos da *B42*; outros teriam sido igualmente endereçados ao imperador, e a procura era tal que já se tornara quase impossível esperar adquirir um exemplar completo. Essa carta é importante não só porque oferece precisões sobre a cronologia de realização da *B42* mas também porque deixa entrever dispositivos cabalmente pensados de promoção do produto: apresentação pública, entrega de um exemplar ao poder público e talvez mesmo uma venda por assinatura (o que explicaria as dificuldades de aquisição antes mesmo do término da impressão).

A economia do livro impresso está na origem dos novos tipos de instrumentos para fins comerciais. Trata-se em primeiro lugar do prospecto, praticado pelo menos a partir do ano de 1469, nesse caso por Johannes Mentelin, o primeiro mestre-impressor de Strasbourg, que anuncia assim a publicação iminente de um tratado de teologia[4]. Em Veneza, encontra-se um senso certeiro da publicidade em Erhard Ratdolt, quando ele prepara em 1482 a edição *princeps* dos *Elementos* de Euclides, com figuras geométricas nas margens que representam uma certa proeza técnica (círculos, triângulos e quadrados impressos provavelmente não a partir de xilogravuras, mas de fios metálicos). O impressor pretende fazer disso um argumento comercial: assinala esse valor acrescentado no prefácio (dirigido ao doge de Veneza); além disso, imprimiu um anúncio separado sob a forma de espécime, ou seja, um bifólio compreendendo o início do texto e vários esquemas à margem. Mais tarde, em 1493, Anton Koberger imprimirá igualmente um prospecto para as *Crônicas de Nuremberg*, exaltando a novidade do título e sua ilustração.

Trata-se também, e sobretudo, dos catálogos comerciais que, contrariamente aos catálogos de bibliotecas conhecidos desde muito tempo, têm por função não a conservação, mas a circulação do livro. Eles permitem aos impressores-livreiros informar os seus confrades ou clientes do conteúdo do seu estoque e fazer a divulgação dos livros novos; devem suscitar o desejo e a demanda, na oficina, por certo, mas também no espaço público (cartazes destinados à exposição) e à distância. Essas testemunhas do comércio livreiro na era do incunábulo assumiram a princípio a forma do cartaz-prospecto ou do folheto publicitário, antes de converter-se em verdadeiros opúsculos. O mais antigo catálogo de impressor-livreiro conhecido está ligado justamente à primeira oficina tipográfica da história, já que o devemos aos prelos de Peter Schoeffer.

3. Frédéric Barbier, *L'Europe de Gutenberg: Le Livre et l'Invention de la Modernité Occidentale.*

4. Prospecto impresso em 1469 para uma edição da *Summa de Casibus Conscientiae* de Astesano de Asti (ISTC im00497300; GW (Einbl) 998, 999).

Essa lista, impressa em 1469 ou 1470 e descoberta na encadernação de um manuscrito no fim do século XIX, apresenta-se sob a forma de um folheto anopistográfico (impresso de um só lado) *in-folio* de trinta linhas e inclui dezenove títulos; assinala títulos que, segundo tudo indica, procedem não apenas de Mainz mas também da oficina de Urich Zell em Colônia[5].

Essas listas permanecem por ora como modestos documentos produzidos rapidamente e cuja natureza efêmera não assegurou a conservação. Aldo Manuzio publica igualmente o seu primeiro catálogo em Veneza, em 1498. Na França, será preciso aguardar os anos 1540 para ver regularmente publicados os catálogos de impressores-livreiros, sendo os primeiros, em 1541-1542, Robert Estienne e Chrestien Wechel em Paris. Produzem-se então diversos tipos de catálogos que importa diferenciar: o catálogo de oficina inclui a produção de uma oficina, o catálogo de sortimento compreende exemplares comprados ou trocados junto a outros livreiros. Praticam-se também catálogos relacionados com um acontecimento que desempenha um papel relevante na circulação do livro, a feira. A partir dos anos 1480, as Feiras de Frankfurt, em especial, organizadas duas vezes por ano – na primavera e no outono –, são visitadas pelos livreiros de toda a Europa. Na proximidade imediata da confluência do Reno e do Meno, encruzilhada de várias rotas terrestres, a cidade se impõe como um dos centros de gravidade do comércio europeu do livro. Abertas a todos os tipos de mercadorias, suas feiras constituem também um acontecimento bianual decisivo para os livreiros e conhecem o seu apogeu no século XVI e ainda no começo do XVII, antes de sofrerem a concorrência das de Leipzig. O livreiro Henri II Estienne (parisiense e depois genovês) fará em 1574 um elogio das Feiras de Frankfurt que testemunha a sua importância[6]: lugar de encontro, de busca de crédito, de circulação dos textos e dos valores (o comércio pacífico), de difusão de todos os tipos de informações. Frequentadas pelos comerciantes, elas o são também pelos autores e, diz-nos Estienne, pelos professores das grandes universidades: Witemberg ou Heidelberg, Paris ou Louvain, Pádua, Oxford e Cambridge...

Em 1564 começam a ser publicados os catálogos dos livros apresentados em Frankfurt. A iniciativa desses catálogos é, a princípio, de natureza privada: ela cabe ao impressor-livreiro de Augsburg, Georg Willer, que almejava levar assim ao conhecimento dos seus confrades os livros cujo fluxo ele garantia. O dispositivo muda de envergadura em 1573, quando ele começa a assinalar gradualmente o conjunto dos livros disponíveis durante a feira. Depois, a partir do fim do século (1598), é o magistrado da cidade de Frankfurt quem assegura a publicação dos catálogos, cuja impressão ele confia a diferentes mestres-impressores, primeiro a Johann Saur, depois, de 1618 a 1749, a Sigismund Latomus e seus sucessores. Outras feiras tiveram sua importância para a circulação do livro: as de Bergen-op-Zoom no Brabante, durante o século XV, de Medina del Campo,

5. Yann Sordet, "Une Histoire des Catalogues: Matérialités, Formes, Usages", em *De l'Argile au Nuage...*, *op. cit.*, pp. 25-26 [ed. bras.: *Da Argila à Nuvem*, *op. cit.*]; Christian Coppens, "Marketing Early Printed Books: Publishers' and Booksellers' Advertisements and Catalogues", *De Gulden Passer*, n. 92, 2014.

6. Henri Estienne, *Nundinarum Francofordiensium Encomium. Éloge de la Foire de Francfort...*, org. Odile Kammerer, Genève, Droz, 2017.

na Espanha, desde o final do século XV, de Lyon (quatro vezes por ano desde o século XV) ou as feiras parisienses de Saint-Laurent e de Saint-Martin, a partir do século XVI (embora o poder proíba – sem sucesso – os livreiros franceses e estrangeiros de manter loja ou vender livros).

Os catálogos de feiras servirão de suporte de demanda e de negócio para a livraria (é a sua principal função), de meio de informação dos leitores sobre os novos livros e sua disponibilidade, mas também (voltaremos a isso...) de instrumento para o exercício da censura.

Os números da edição e a questão da tiragem

A mudança de escala representada pelo livro impresso se mede pelo número de edições e da tiragem (número de exemplares) de cada uma delas. O rigor com o qual a produção incunábula vem sendo recenseada e descrita há mais de um século permite hoje dispor de números fidedignos, mas nem por isso exaustivos[7]. Os dados baseiam-se principalmente na produção atestada pela conservação de pelo menos um exemplar. Calcula-se hoje em cerca de 29 mil o número de edições impressas entre 1455 e o ano de 1500, inclusive, que se distribuem assim em função da geografia de produção: Itália (10 mil), espaço germânico (9 300), França (4 900), Países Baixos (2 060), Suíça (910), Espanha e Portugal (1 100), Inglaterra (450), aos quais se pode acrescentar cerca de 110 edições para a Europa Central (reino da Hungria, Polônia, Bálcãs e Boêmia) e uma dezena para o reino da Dinamarca.

No que concerne aos números de tiragem, dispõe-se de algumas indicações provenientes dos cólofons ou dos prefácios de algumas edições, mas também de fontes arquivísticas externas. Da Bíblia de Gutenberg existem, como dissemos, entre 158 e 180 exemplares. Sabe-se também que as tiragens produzidas por Sweynheim e Pannartz em Subiaco e depois em Roma variavam entre 257 e 300 exemplares. A indicação figura em 1471 num prefácio escrito pelo humanista Giovanni Andrea Bussi (1417-1475), que prepara as suas edições de clássicos e é o seu principal apoio junto ao poder pontifical: Bussi procura então os meios para consolidar a atividade, e é evidente que a sociedade passa por dificudades financeiras ligadas tanto a uma certa lentidão do retorno sobre investimento e do escoamento do "estoque" quanto aos esforços requeridos pela edição em andamento das *Postilles* de Nicolau de Lira (1832 cadernos *in-folio*!).

Entre as tiragens atestadas, as que ultrapassam mil exemplares referem-se a alguns títulos em particular: são edições da Bíblia, da *Legenda Áurea*, dos breviários, do direito (*Digestos* ou *Decretais*), mas também alguns clássicos (a *História Natural* de Plínio); 1 200 exemplares foram previstos para uma edição de *O Asno de Ouro* de

7. Os dados da produção impressa europeia do século XV estão compilados no *ISTC* (*Incunabula Short Title Catalogue*: http://data.cerl.org/istc) e no *Gesamtkatalog der Wiegendrucke* (http://www.gesamtkatalogderwiegensdrucke.de).

Limitações e oportunidades: a geografia do impresso

Apuleio (Bolonha, Benedictus Hectoris, 1500, cerca de trezentos cadernos *in-folio*) de acordo com o contrato assinado pelo humanista que preparou a sua edição, Philippe Beroalde[8]. A maior tiragem já registrada para um incunábulo é a do panfleto de catorze cadernos aparecido em Leipzig na altura de 1491 e cujos cinco mil exemplares teriam sido apreendidos pelas autoridades[9].

Com os *ephemera* chegamos a um sistema produtivo diverso. Em 1480, em Augsburg, o mestre-impressor Jodocus Pflanzmann se prepara para imprimir vinte mil bilhetes de confissão antes da Páscoa. Trata-se de um bilhete de poucas linhas, que vale como confirmação de confissão e recibo de uma contribuição para a guerra contra os turcos no qual um espaço em branco é deixado para escrever o nome do recipiendário e a data. Desse modo o mestre-impressor podia compor várias vezes esse mesmo parágrafo para imprimi-lo entre 4 e 24 vezes em uma mesma folha. Chegamos aqui a uma produção em massa, de elaboração econômica e rentabilização imediata, que não é forçosamente pertinente comparar ao trabalho requerido para a produção livresca.

O conhecimento dos dados de tiragem permitiu formular hipóteses quantificadas de circulação do livro nos primórdios do impresso. As estimativas mais altas propõem uma tiragem média de 350 exemplares por edição para a década de 1470 e, depois, de quinhentos para os anos 1480, setecentos para os anos 1490 e mil por volta de 1500[10]. Se admitirmos, cautelosamente, um número médio de 250 exemplares durante o primeiro meio século da imprensa, relativo às 29 mil edições conhecidas, isso supõe mais de 7,2 milhões de exemplares disponibilizados. Para nos atermos aos dados precisamente mensuráveis, os da conservação, um paralelo eloquente foi proposto para a Alemanha: suas bibliotecas conservam 135 mil exemplares impressos produzidos durante meio século (1450--1500), número duas vezes maior que os sessenta mil manuscritos que elas conservam para os dez séculos da Idade Média (séculos V-XV)[11].

Os homens do livro

Os novos profissionais que asseguram o desenvolvimento do livro impresso vêm principalmente de cinco horizontes distintos: a tecnologia do metal (tanto Johannes Gutenberg quanto Nicolas Jenson foram ourives), as finanças (Johann Fust em Mainz, Peter Ugelheimer ou Andrea Torresano em Veneza), o grande negócio (Barthélemy Buyer em Lyon, William Caxton em Bruges e depois em Londres), as artes e o artesanato do livro

8. Albano Sorelli, *Storia della Stampa in Bologna*, Bologna, Zanichelli, 1929.

9. *Database of 15th Century Print Runs of Incunabula* [*on-line*: https://www.cerl.org/resources/links_to_other_resources/bibliographical_data#researching_print_runs].

10. Uwe Neddermeyer, *Von der Handschrift zum gedruckten Buch*, Wiesbaden, Harassowitz Verlag, 1998.

11. Bettina Wagner, *"Als die Lettern laufen lernten": Medienwandel im 15. Jahrhundert*, Wiesbaden, Reichert, 2009, p. 15.

manuscrito (Peter Schoeffer e Colard Mansion foram copistas, Johannes Mentelin iluminador) e, finalmente, o mundo da universidade e do trabalho intelectual em geral. A esta última categoria de atores pertencem Giovanni Andrea Bussi e Guillaume Fichet, que patrocinam, preparam e supervisionam as primeiras impressões de Subiaco e, depois, de Roma o primeiro (1465-1472), de Paris o segundo (1470-1472); alguns desses homens de letras passarão à esfera da técnica, tornando-se mestres-impressores, e esse é precisamente o caso, como veremos, de Aldo Manuzio em Veneza e de Josse Bade em Paris.

O cerne da *expertise* da nova mídia está nos impressores-livreiros, palavra-ônibus que pode designar tanto as comunidades profissionais quanto a inovação organizacional que assegura o sucesso do *processo* tipográfico e do *produto* impresso. Porque alguns desses homens foram apenas negociantes-livreiros, isto é, editores comerciais, concebendo os projetos editoriais, financiando e patrocinando a sua execução, organizando a sua distribuição e o lucro do investimento, mas em nada participando da sua manufatura tipográfica. Tal posição foi ocupada em Paris pelo grande livreiro Antoine Vérard (1450?-1514), que foi comerciante de livros antes de empregar, a partir de 1485, cerca de vinte impressores parisienses aos quais passou o comando de aproximadamente quatrocentas edições com a sua marca. Alguns tipógrafos, em compensação, só excepcionalmente asseguraram a comercialização da sua produção, operando essencialmente como executante técnico para livreiros ou outros impressores-livreiros que lhes forneciam o texto (o *exemplar*), eventualmente o papel e as xilogravuras, determinavam a tiragem e *in fine* distribuíam os livros, em geral sob o seu endereço.

Esse dispositivo de subcontratação, de grande amplitude, observa-se no mercado do livro de horas nos séculos XV e XVI, largamente dominado pelos parisienses. Dois grandes livreiros em particular, Antoine Vérard (de 1485 a 1513) e Simon Vostre (de 1486 a 1521), confiam a impressão de numerosíssimos livros de horas a Philippe Pigouchet, mas também a Étienne Jehannot ou a André Bocard. Vostre, como Vérard, jamais manipulou caracteres ou prelos: comerciante e livreiro juramentado da universidade (ele vende e aluga manuscritos universitários), faz imprimir 160 livros de horas; muito provavelmente investiu também na gravura de diversas séries de pranchas (em madeira ou metal, gravadas de acordo com desenhos fornecidos por grandes pintores do momento: o Mestre das Grandes Horas Régias, o Mestre do Cardeal de Bourbon ou Jean d'Ypres), que ele colocava pontualmente à disposição dos impressores que empregava. Uma posição intermediária é ocupada por Thielman I Kerver entre 1497 e 1522, que opera ora por conta própria, ora em sociedade com outros impressores-livreiros (edições compartilhadas) ou em nome de Vostre.

O livro impresso exige um nível de *expertise* e de investimento inédito no domínio da produção livresca, o que explica ao mesmo tempo a especialização de seus profissionais e uma cultura profissional fortemente identitária. Assim, os vínculos com os produtores dos manuscritos são estreitos; os impressores juntaram-se aos outros profissionais do livro (livreiros, iluminadores, copistas, encadernadores) no interior de confrarias e de comunidades de artífices que permanecerão unificados pelo menos até o século XVII. Se alguns *experts* do manuscrito (copistas e calígrafos, iluminadores) mudaram para a

arte tipográfica, as famílias de impressores constituem também viveiros de predileção para as artes da imagem. O livro continua sendo, com efeito, um dos suportes privilegiados dos pintores, com a pintura monumental e uma pintura de cavalete em expansão desde o século XIV. Assim, Guillaume Le Roy, filho do primeiro mestre-impressor lionês, é um dos mais prolíficos iluminadores de Lyon no começo do século XVI. É ele que em junho de 1515 oferece ao jovem rei Francisco I, de passagem por Lyon quando estava de partida para Marignan, o manuscrito iluminado de um poema encomiástico, a Épître de Clérinde à Reginus, em que a rainha Clerinda (Cláudia da França) deixa seu heroico esposo Regino (Francisco I) partir para a guerra[12].

Mas os novos homens do livro são também os que, autores ou usuários, pressentem as capacidades de midiatização oferecidas pelo novo "produto" e as aproveitam. Entende-se com isso não apenas a formatação de uma mensagem (quer se trate de um acontecimento, de uma opinião ou de um pensamento estruturado) mas também uma busca sistemática de eficácia na sua difusão e eventualmente a sua variação em diferentes formatos ou suportes. O humanista Sebastian Brant é um utilizador consciente e exigente do livro impresso, mantendo relações estreitas com vários impressores-livreiros, notadamente o basileense Johann Bergmann von Olpe. Reitor da Universidade da Basileia, Brant publica em 1494 uma sátira moral destinada à maior celebridade, *A Nau dos Loucos* (*Das Narrenschiff*), fazendo a opção do alemão; o texto não tarda a ser reeditado em latim e francês (1497), sempre articulado em torno de uma notável série de xilogravuras (para as quais Dürer contribuiu) que favorecem o sucesso da obra mas sobretudo a identidade visual de suas diferentes variações editoriais[13]. Brant, além de sua produção livresca, mobiliza também a impressão para uma produção ocasional: um meteorito caiu na Alsácia em 7 de novembro de 1492 e o acontecimento repercute em muitas publicações contemporâneas (em especial nas *Crônicas de Nuremberg* no ano seguinte); Brant utiliza e midiatiza prontamente o evento fazendo imprimir um cartaz em duas colunas – em latim e alemão – no qual interpreta o acontecimento como um sinal favorável para a política imperial de Frederico III de Habsburgo. Produzido nos prelos basileenses do amigo Bergmann, o cartaz é logo reimpresso (sem a autorização de Brant), em Reutlingen por Michael Greyff, em Strasbourg por Johann Prüss, que acrescentam uma xilogravura. Estamos nas origens do *canard* [noticiário]: o impresso impulsiona rapidamente a notoriedade de um fato, impondo a sua interpretação; e a mecânica das reimpressões, mesmo não autorizadas, serve *de facto* à intenção dos autores de "fazer" a opinião. O estabelecimento de sistemas de informação impressa observa-se também no mundo universitário. Pelo menos a partir dos anos 1490, pratica-se o anúncio de cursos por meio de cartazes ou de folhetos impressos. Testemunhos deles foram conservados pelas Universidades de Paris e Leipzig, que esclarecem a diversidade das formas de cooperação existentes entre impressores e universitários com base em interesses compartilhados. Eles informam os estudantes sobre o local e a hora de um curso,

12. BnF, ms. fr. 1678.

13. Frédéric Barbier, *Histoire d'un Livre: la* Nef des Fous *de Sébastien Brant*, Paris, Éd. des Cendres, 2018.

indicando-lhes onde podem encontrar as edições dos textos necessários para segui-lo ou os exemplares impressos do próprio curso. O impressor parisiense Gaspard Philippe imprime assim, em fevereiro de 1501, um cartazete de quatro linhas onde se anuncia a um só tempo que um curso sobre Aristóteles será dado pelo filósofo Pierre Tarteret no Collège de Reims e indica que a tradução latina está à venda na livraria dos irmãos de Marnef, em sua loja da rua Saint-Jacques (e, de fato, a edição em causa foi impressa várias vezes a partir de 1496)[14].

14. Nicolas Petit, "Tract pour un Cours de Pierre Tarteret sur l'*Étique à Nicomaque* d'Aristote", em *Paris, Capitale des Livres: Le Monde des Livres et de la Presse à Paris, du Moyen Âge au XXᵉ Siècle*, Paris, Paris Bibliothèques / Presses Universitaires de France, 2007, p. 118.

13
O livro
e as línguas

O latim e o vernáculo

O livro impresso está a serviço do movimento de expansão das línguas vernáculas, especialmente ao consolidar e estimular a atividade de tradução. A oficina de Gutenberg em Mainz, aliada a uma produção considerável em latim, imprimiu desde antes de 1454 várias obras ocasionais em alemão. Essa língua europeia conheceu assim uma notável anterioridade em termos de difusão impressa, reservada porém a pequenas publicações efêmeras por natureza (calendários, almanaques, tabelas astronômicas) ou populares por sua destinação (livretes ilustrados impressos por Albrecht Pfister em Bamberg a partir de 1461). Tudo muda, em 1466, com a publicação da primeira Bíblia completa em alemão por Johannes Mentelin em Strasbourg. Na Itália, a literatura nacional moderna ocupa imediatamente um lugar significativo: de fato, no cerne dos primeiros textos

impressos em italiano em 1470, oriundos de iniciativas tipográficas localizadas em Nápoles, Roma, Veneza e Bolonha, figuram o *Decamerão* de Bocage e os *Canzoniere* e *Trionfi* de Petrarca. O primeiro livro impresso em castelhano data de 1472 (1475 para o catalão), e o ano de 1473 vê a publicação dos primeiros livros impressos em flamengo, inglês (em Bruges) e francês. Neste último caso, a impressão é lionesa; para Paris, cidade universitária e parlamentar onde a imprensa está menos precocemente preocupada em estender a sua oferta para além dos leitores acadêmicos, será preciso esperar por 1476 para ver aparecer um primeiro livro em francês.

Mais, porém, do que essa cronologia, o que interessa observar é a parte respectiva do latim e do vernáculo. Notam-se situações variáveis não só das línguas mas também dos espaços nacionais e, no interior destes, entre diferentes centros tipográficos. Se concentrarmos os dados referentes ao último quarto do século XV (1476-1500, a fim de integrar a produção da Inglaterra no cálculo), as relações são as seguintes:

Espaços nacionais	Número de edições (1476-1500)	Participação das edições em latim	Participação das edições na lingua vernácula principal
Itália	8 600	75%	23%
Alemanha	8 300	67%	31%
França	4 790	66%	31%
Países Baixos	1 980	68%	27%
Espanha	1 000	41% (castelhano + catalão)	56%
Inglaterra	450	37%	46%

A participação das línguas nacionais na edição impressa da Península Ibérica ou da Inglaterra se explica pela fraqueza do equipamento tipográfico e pela opção por limitar a produção local aos livros que o comércio internacional não estava em condições de fornecer. Há que se levar em conta também que esse quadro é estabelecido de acordo com os dados conservados[1] e que a produção latina se beneficia de um índice de conservação mais elevado do que a produção vernácula (desequilíbrio que se observa até o século XVIII); uma parte da produção vernácula antiga, sobretudo a de natureza popular, tornou-se de fato raríssima, à imagem de muitas das plaquetas góticas em francês (*cf. infra*, p. 307), ou do *Boke of Cookery*, primeiro livro de culinária inglês, impresso em 1500 por Richard Pynson e do qual subsiste apenas um exemplar[2].

1. Dados provenientes do *Incunabula Short Title Catalogue* [*on-line*: www.bl.uk/catalogues/istc] e do USTC.

2. Biblioteca do Castelo de Longleat na Inglaterra.

O caso da Bíblia esclarece de maneira eloquente a situação francesa e a posição particular de Lyon, segundo centro editorial do reino. Pouco mais de duzentas bíblias completas foram impressas ao longo do século XV, todas as línguas incluídas, das quais 114 em latim. A primeira edição em alemão foi a obra de Johannes Mentelin em Strasbourg em 1466; ela terá uma ampla difusão antes da publicação da tradução de Lutero (1522). A primeira bíblia italiana aparece em Veneza em 1471 nos prelos de Wendelin de Espira. Na França, a iniciativa é lionesa: ela se deve à sociedade de Barthélemy Buyer e Guillaume Le Roy, que introduziram a imprensa na cidade em 1473 com uma edição latina, embora o restante da produção tenha contribuído para dar ao livro lionês uma orientação muito mais vernacular do que em Paris. Nos anos 1473-1476, com efeito, Le Roy imprime para Buyer a *Bíblia Abreviada* (uma paráfrase das narrativas históricas do Antigo Testamento); em seguida eles publicam pela primeira vez o *Novo Testamento em Francês*, primeiro em uma edição impressa em duas colunas na altura de 1476-1478, depois numa edição impressa em linhas longas datável dos anos 1479-1480. Essas edições baseavam-se no trabalho prévio de dois agostinianos, Julien Macho e Pierre Farget, que em alguns anos estabeleceram o *corpus* bíblico vernacular cuja difusão impressa foi assegurada por Buyer e Le Roy. Elas pertencem sobretudo a um repertório destinado exclusivamente a uma clientela nova e mais numerosa de leitores, composta menos por eclesiásticos, magistrados ou oficiais do que por burgueses e negociantes, o que explica uma certa modéstia de apresentação e a escolha exclusiva da língua vernácula.

Línguas e tipografias

A *Bíblia de 42 linhas* (*B42*) de Gutenberg foi impressa com um caractere correspondente ao da escrita manuscrita gótica, uma *textura* ou "letra de fôrma", que continua sendo por excelência a letra da produção litúrgica. Mas a *Bíblia de 48 linhas* que Fust e Schoeffer, agora separados de Gutenberg, imprimem em Mainz alguns anos depois, em 1462, recorre a um caractere novo, nascido da união do gótico e da letra humanística e que doravante se chamará romana. Trata-se de um caractere de síntese, como testemunham as denominações *Halbgotische* e *Gotico-Antiqua*. Os anos 1460 e 1470, que correspondem à primeira fase de expansão da tipografia, são assim marcados ao mesmo tempo pela difusão dessa semigótica e pelo nascimento e afirmação da letra romana enquanto tal. Na Itália, os dois prototipógrafos vindos da Alemanha, Pannartz e Sweynheim, que introduzem a imprensa no centro do mundo humanista, primeiro em Subiaco, depois em Roma, e atendem a um programa editorial polarizado pelos clássicos (Cícero, Lactâncio...), empregam um caractere gravado diretamente de acordo com a letra humanística e produzem assim a primeira tipografia romana. Era essa, de certo modo, a única estratégia possível para se chegar à nova mídia dos humanistas. A letra romana é, portanto, a dos primeiros livros impressos na Itália (1465) e, depois, dos primeiros livros impressos na França (1470). Essa tipografia se impõe, com efeito,

no ateliê da Sorbonne, cujo repertório é ao mesmo tempo latino e humanista, enquanto o gótico dominará largamente a produção impressa do resto do reino, tanto francesa quanto latina, até o começo do século XVI.

Na altura de 1476 aparece um outro caractere que constitui a terceira grande família tipográfica. Trata-se da letra "bastarda", nem romana nem gótica, mas visualmente próxima desta última. Ela provém de uma tradição manuscrita recente, datada do segundo quarto do século XV (*cf. supra*, pp. 115-116): é uma escrita a um tempo luxuosa e rebuscada, que imita certas formas cursivas de chancelaria, empregada para os manuscritos em língua vernácula copiados na França e nos Países Baixos borgonheses. Apresenta *ss* e *ff* longos quando em posição intermediária, os contrastes de espessura são acentuados (grande diferença entre traços finos e traços grossos). Utilizados doravante pelos impressores franceses para as publicações em língua vulgar – crônicas e livros de história, almanaques, novelas de cavalaria... –, a letra bastarda destina-se a uma clientela de leitores urbanos, burgueses ou aristocratas. Não se dirige aos clérigos, porquanto o repertório litúrgico e religioso, impresso em latim, privilegia a letra gótica "de fôrma"; não se dirige tampouco aos intelectuais, cujo repertório (universitário ou humanista), igualmente latino, privilegia o romano ou a letra "de súmula" (pequena gótica redonda).

A revolução tipográfica gerou assim um fenômeno de valorização em grande escala de duas letras novas, a bastarda e a romana. No final do século XV, outra escrita de origem humanística faz a sua aparição no livro impresso: a itálica, herdeira direta de uma escrita de chancelaria italiana cursiva, inclinada e de pequeno módulo, a *cancellaresca*. Mas deve-se ter em mente que, durante todo o período incunábulo, as fontes góticas dominam a paisagem gráfica e representam mais de 70% da produção. Somente a partir do segundo terço do século XVI é que o romano e o itálico, a partir da Itália, se impõem progressivamente ao conjunto da Europa como norma gráfica das línguas impressas, primeiro para o latim, depois para as línguas vernáculas. Na França, a substituição das escritas góticas se consuma antes do fim do século XVI; no espaço germânico, em compensação, o gótico continua sendo a letra predominante das línguas vulgares até o início do século XX.

A extensão da técnica tipográfica aos alfabetos não latinos se faz gradualmente, como por etapas e experimentações sucessivas. Assim, os dois primeiros testemunhos de impressão em grego datam de 1465 e pertencem a duas opções diferentes. Em Mainz, para reproduzir algumas citações em grego na sua edição de Cícero, Fust e Schoeffer recorrem a xilogravuras integradas na composição tipográfica. No mesmo ano, para a sua edição de Lactâncio em Subiaco, Sweynheim e Pannartz mandam gravar verdadeiros caracteres tipográficos, sem dúvida porque a participação do grego era demasiado importante para que eles pudessem contentar-se com a solução adotada em Mainz. Mas essa primeira tentativa é muito aproximada, e esses caracteres gregos são desprovidos de quaisquer sinais diacríticos (espíritos); por outro lado, em diversas passagens o texto grego foi omitido e o espaço deixado em branco, num convite à cópia manuscrita. É em Veneza que se aperfeiçoa em seguida a tipografia do grego, graças à contribuição de *expertise* dos exilados que fugiram da invasão turca (entre os quais vários calígrafos), graças também a uma contribuição inédita de manuscritos que constituem tanto

fontes para os projetos editoriais quanto modelos gráficos. Dois homens desempenharam aqui um papel de primeira importância, Nicolaus Jenson a partir de 1471 e Aldo Manuzio a partir de 1495. Ao mesmo tempo tipógrafo e humanista, Aldo reuniu vários refugiados bizantinos em Veneza na sua "academia aldina" com a finalidade de coletar, corrigir e editar os clássicos da literatura grega. Associado ao gravador Francesco Griffo, ele encomendou cinco fontes de caracteres gregos inspiradas em caligrafias cursivas da época, em especial as da mão do cretense Marcus Musurus (1470-1517), um dos principais colaboradores da academia.

Na França, os três primeiros impressores parisienses do ateliê da Sorbonne reservaram em 1471, numa obra do cardeal Bessarion, um espaço para a cópia manuscrita de algumas palavras em grego. Em seguida introduziram em Paris verdadeiros caracteres tipográficos gregos numa edição de 1479, mas apenas para citações. O primeiro livro composto inteiramente em grego na França só será impresso em 1507.

A primeira tipografia hebraica da história funciona em Roma entre 1469 e 1472. Nas mãos de três personagens, Obadiah, Menasheh e Benjamin de Roma, sua produção, numa oficina bastante primitiva, limita-se a oito livros conhecidos. Outras iniciativas isoladas, em Reggio Calabria, em Piove di Sacco ou em Ferrara, testemunham pontualmente a maturidade das comunidades hebraicas e sua capacidade de mobilizar a tecnologia do livro impresso para atender às necessidades de textos bíblicos ou pedagógicos. Um papel determinante e mais duradouro na produção do livro hebraico é desempenhado em seguida pela família Soncino – ou, mais exatamente, pela família dos Mentzlan, procedentes do mundo asquenaze e estabelecidos no Ducado de Milão em meados do século XV, precisamente nessa cidade de Soncino, da qual adotam o nome. Sua atividade principia na própria Soncino em 1483; em seguida eles se estabelecem igualmente em Nápoles, Brescia e Rimini. Desenvolvem um dispositivo de composição tipográfica sofisticado, integrando um regime de pontos-vogais e signos de cantilação colocados embaixo da linha dos caracteres. O mais empreendedor é Gershom Soncino, que em cinquenta anos de exercício (1485-1534) publicou uma centena de edições, na Itália (Brescia, Pesaro, Fano) e também em Salônica e Constantinopla.

A Península Ibérica também constituiu um espaço precoce de implantação da imprensa hebraica, mas a expulsão dos judeus da Espanha (1492) e, pouco depois, de Portugal (1496) transtornou fundamentalmente a sua geografia. Já não é possível imprimir em hebraico. Alguns impressores encontram refúgio no mundo islâmico, o que dá lugar a itinerários singulares. Como sucedeu com Samuel ben Isaac Nedivot, que trabalhou numa oficina de Lisboa e depois se mudou para Fez, onde dirigiu, pelo menos a partir de 1516, a primeira tipografia instalada no continente africano. Reedita então, em papel vindo da Espanha, o *Sefer Aboudihram* (ou *Livro do Rabino Abudarham*), uma coletânea de comentários sobre ritos e preces já impresso em Lisboa em 1489. A África não conhecerá outra iniciativa tipográfica antes do fim do século XVIII, no Cairo (em 1798, por iniciativa de Bonaparte) e no Cabo (por iniciativa de colonos holandeses).

A posição particular de Veneza conferiu-lhe um papel singular no desenvolvimento das tipografias não latinas na Europa. Vimos isso para o grego, que aproveita a conjunção entre demanda erudita local e a chegada de uma *expertise* alógena. Para as

línguas orientais, os motores são um pouco diferentes, mais ligados a cacifes comerciais ou espirituais. Amplamente aberta às trocas marítimas, Veneza é a porta natural e histórica da Europa tanto para o Mediterrâneo oriental quanto para o mundo eslavo. Assim, o primeiro livro em caracteres glagolíticos foi impresso ali em 1483; a partir de 1492, a produção, exclusivamente litúrgica e religiosa, é assegurada sobretudo por uma colaboração entre o mestre-impressor veneziano Andrea Torresano e um cônego croata, Blasius Baromič, antes que Torresano forneça o material tipográfico que permite o estabelecimento de uma tipografia glagolítica em Senj, na costa croata, a partir de 1494.

Entre as comunidades orientais acolhidas por Veneza, a dos armênios soube mobilizar oportunamente os meios, tanto financeiros quanto técnicos, necessários à produção dos livros de que ela tinha necessidade. Embora já não houvesse Estado armênio desde a derrocada do reino da Cilícia (1375), diplomatas, negociantes e padres armênios visitavam Veneza com frequência. A essa comunidade rica e ativa pertencia sem dúvida o primeiro impressor armênio, um certo Yakob, que assinou os livros produzidos por sua oficina com um enigmático *DIZA*, isto é, talvez, *D(ei servvus) I(acobus) Z(anni) A(armenus)*. Publicou cinco obras entre 1512 e 1514, entre elas um missal, um hinário e sobretudo, sem dúvida o primeiro dos cinco, uma coletânea que deixava adivinhar o universo espiritual dos comerciantes armênios aos quais se destinava. Passando à posteridade com o título de *Livro da Sexta-feira*, ele reúne preces para serem ditas à cabeceira de um doente, mas também um sortilégio contra as picadas de cobras, encantamentos e imprecações... A obra apresenta uma certa hibridação: se o corpo do texto é bem impresso com tipos móveis metálicos, o livro compreende igualmente capitulares aviformes gravadas em madeira, no estilo caligráfico dos manuscritos armênios. O impressor reempregou também quatro xilografias atribuídas ao gravador Luc'Antonio Uberti, em atividade de 1503 a 1526, uma das quais, mostrando monges ocidentais em visita a um doente acamado num quarto mobiliado e decorado à italiana, foi deturpada: colocou-se um capuz pontudo (*velar*) em um dos religiosos com a finalidade de transformá-lo em um padre armênio. A atividade dessa oficina interrompe-se em 1514 e a tipografia armênia só será retomada na segunda metade do século XVI. Mas não se pode deixar de sublinhar a precocidade dessa iniciativa, ao mesmo tempo coerente e plenamente cônscia dos recursos da mídia impressa.

Outras línguas orientais já haviam aparecido no livro impresso, porém de maneira inteiramente anedótica. Assim é que os alfabetos árabe, caldeu, copta, etíope e armênio haviam figurado – mas restituídos pela xilografia! – em 1486 numa edição alemã da *Peregrinação a Jerusalém* de Bernhard von Breydenbach (1440-1497), cônego de Mainz que empreendera uma viagem à Terra Santa da qual trouxera descrições e observações geográficas e etnográficas[3].

3. Mainz, Erhard Reuwich, junho de 1486.

14
O livro e os poderes constituídos: da regulamentação ao enquadramento

A expansão da nova mídia não deixa as autoridades indiferentes. Assiste-se, a partir do fim dos anos 1460, ao estabelecimento progressivo, em todos os Estados europeus, do regime do privilégio. Na origem, este nada mais é que uma aprovação do conteúdo textual e não significa precisamente autorização para imprimir; nada tem a ver, portanto, com o exercício da censura prévia; não se explica tampouco por uma vontade de proteger os autores mediante a garantia de uma espécie de "propriedade literária" *avant la lettre*. Trata-se simplesmente de uma medida de proteção comercial concedida a um impressor-livreiro por uma autoridade territorial ou estatal (o rei, o senado de Veneza, o Duque de Milão, um tribunal de justiça, um bispo etc.), que lhe outorga o monopólio de impressão e difusão durante um dado período. Isso garante a rentabilização de seus investimentos, proibindo tanto a produção quanto a circulação de contrafações (cópias impressas do mesmo texto).

Do ponto de vista do poder que concede esse favor, a medida manifesta também uma intenção de política cultural, forma de apoio explícito à produção livresca e, por meio dela, às artes e às letras. Se os primeiros privilégios observados são bastante gerais e podem mesmo conferir a um dado território o monopólio do próprio processo tipográfico, logo eles são emitidos para uma edição particular. Só aos poucos é que ao cacife originalmente econômico do privilégio se acrescenta uma problemática de controle da edição, à medida que os poderes temporal e espiritual elaboram, em torno da produção impressa, o dispositivo da censura prévia. O aumento das tensões religiosas ligadas à Reforma atuará como um catalisador.

O primeiro privilégio de edição conhecido é veneziano: concedido pelo senado da Sereníssima a João de Spira em 18 de setembro de 1469, para um período de cinco anos, proíbe qualquer outro senão ele de imprimir um único livro na cidade. O caso desse privilégio geral é tão precoce quanto particular: está ligado à própria implantação do processo tipográfico na cidade; consciente do freio considerável de tal decisão, economicamente insustentável, o governo veneziano decide não mais atribuir tal monopólio após a morte de João de Spira (inverno de 1469-1470). Os privilégios outorgados em seguida a Veneza já não se aplicam senão a uma edição determinada, ou então a caracteres tipográficos particulares com o fim de prevenir a sua contrafação (como nos itálicos de Aldo Manuzio a partir de 1502).

Entrementes, aparecera na Alemanha o mais antigo privilégio individual, fruto da iniciativa de uma personalidade política e espiritual empreendedora, o bispo de Wurtzburg Rudolf von Scherenberg (1479). Ao introduzir a imprensa em sua cidade, ele manda realizar o breviário de sua diocese e, para isso, concede um privilégio aos impressores que contratou. O próprio texto do privilégio, acompanhado das armas gravadas do bispo e do capítulo-catedral, vem impresso na edição, onde figura como uma eloquente manifestação de autoridade.

Entretanto, é nos Estados italianos, especialmente no Ducado de Milão, na República de Veneza e no reino de Nápoles, que o sistema de privilégio se generaliza durante a década de 1480. No fim do século, as guerras da Itália põem a França diretamente em contato com essas práticas; assim, não somente a conquista francesa do Ducado de Milão não marca uma ruptura com a prática de Ludovico Sforza na esfera da imprensa (continuando o rei da França, enquanto Duque de Milão, a conceder privilégios de impressão), como ainda essa experiência influencia indubitavelmente as práticas jurídico-administrativas francesas no domínio da edição[1]. Jean Trechsel, um lionês, é o primeiro impressor conhecido na França a receber um privilégio, em 1498 e válido para três anos, a fim de publicar os comentários do médico Jacques Despars ao *Cânone* de Avicena. O poder monárquico toma igualmente consciência do interesse da imprensa na difusão de sua própria legislação e concede rapidamente privilégios para a impressão dos seus editos. Ainda aqui, o contato com as práticas italianas parece determinante, já que o mais antigo privilégio outorgado para a impressão de uma lei régia refere-se a

1. Elizabeth Armstrong, *Before Copyright: The French Book-Privilege System (1498-1526)*, Cambridge, CUP, 1990, p. 5.

cartas patentes ligadas à edificação do senado de Milão e promulgadas por Luís XIII, quando era Duque de Milão, em novembro de 1499[2].

Os livreiros podiam dirigir-se a diferentes autoridades, tanto eclesiásticas como laicas, a fim de obter privilégios. Na França, não somente o rei mas também os tribunais de justiça e as autoridades locais podem concedê-las antes que um processo de estreitamento venha reservar esse poder apenas à chancelaria régia (1566).

No mundo germânico se estabelece um regime de privilégio em dois níveis que se explica pela complexidade de uma geografia constituída por ducados, principados, cidades livres, territórios submetidos a um bispo ou a um abade, sobre os quais o imperador exerce em princípio a sua dominação. Este procura organizar uma administração unificada mediante dispositivos que seriam uniformemente aplicados ao conjunto dessa constelação geopolígica. Ademais, para os impressores-livreiros desejosos de proteger a sua produção no âmbito de uma jurisdição que seja a mais vasta possível, o privilégio do imperador é o mais cobiçado. Assim, em 1501 um projeto de publicação dos dramas da poetisa medieval Hroswitha recebe um privilégio imperial concedido precisamente a uma sociedade fundada no fim do século XV pelo humanista Conrad Celtis (1459-1508), a Sodaitas Rhenana Celtica, que é também a mais antiga sociedade literária alemã. Outro exemplo: em 1516, um monumento do humanismo bíblico, o Novo Testamento em grego e latim de Erasmo (*Novum Instrumentum*), preparado pelo impressor-livreiro Johann Froben na Basileia, com uma previsão de tiragem excepcional (1200 exemplares), recebe um privilégio do imperador Maximiliano com duração prevista para quatro anos (Basileia, como a Confederação Helvética, é, com efeito, parte integrante do Sacro Império Romano-Germânico até 1648). Uma segunda edição vem a lume em 1519: é bem possível que entre os motivos desta, ao lado das razões filológicas (melhoramento do texto) e comerciais (esgotamento da primeira edição), figure a preocupação de renovar o benefício de uma proteção cujo prazo está para vencer.

Nos antigos Países Baixos, a primeira tentativa das autoridades para proteger a produção impressa data de 5 de janeiro de 1512 e se segue a um litígio comercial: o impressor da Antuérpia Claes de Grave obtém de um Conselho do Brabante (o tribunal de justiça supremo do ducado) o privilégio para imprimir, por um período de seis anos, todos os livros ainda não publicados no ducado, sem que nenhum dos seus confrades possa reimprimi-los ao mesmo tempo.

Compreendeu-se que o privilégio só vale no âmbito territorial da jurisdição que o concedeu. Com a expansão dos mercados, levanta-se com uma acuidade crescente, no curso do século XVI, a questão da concorrência internacional e a extensão dos benefícios do privilégio para além das fronteiras. A consciência desse cacife levará alguns impressores-livreiros a se voltarem para os soberanos vizinhos. O mais empreendedor nesse aspecto é sem dúvida Christophe Plantin, que atua em Antuérpia na segunda metade do século XVI; para estender a proteção de algumas das suas impressões fora dos Países

2. Xavier Prévost, "Aux Origines de l'Impression des Lois: Les Actes Royaux Incunables", *Histoire et Civilisation du Livre*, vol. XII, pp. 397-415, 2016.

Baixos ele dispõe em Paris de um representante, seu genro Gilles Beys, encarregado de negociar para ele privilégios junto à chancelaria real da França. Além disso, ele obtém do imperador Maximiliano II, especialmente para a sua grande *Bíblia Poliglota*, o privilégio imperial, que proíbe reproduzir o texto ao conjunto dos impressores que atuam não somente nos antigos Países Baixos e no Sacro Império, mas também para lá das fronteiras teóricas de sua aplicabilidade (França, Veneza, Estados pontificais...)[3].

Medida de proteção econômica, o privilégio é geralmente adquirido pelo impressor-livreiro que concebeu o projeto editorial em sua integralidade ou a quem o autor remeteu (*i.e.*, vendeu) o seu texto. O século XVI francês conhece, entretanto, algumas exceções a esse uso, como a do médico Ambroise Paré (1510-1590) ou a do explorador e cosmógrafo André Thevet (1516-1590), que solicitaram pessoalmente os privilégios de algumas de suas obras.

De início os poderes territoriais e estatais europeus utilizam o privilégio, portanto, como um meio de proteção e regulamentação do mercado editorial. No entanto, sem nada mudar em sua razão de ser econômica (concessão de um monopólio e prevenção da contrafação), no primeiro terço do século XVI o dispositivo é visto cada vez mais como um meio de enquadramento. Torna-se um instrumento de controle *a priori* da produção, tanto mais indispensável aos olhos do poder central quanto um tempo de crise religiosa se abriu e o produto impresso apareceu como um suporte terrivelmente eficaz de midiatização das tensões espirituais, sociais e políticas. A outorga do privilégio torna-se, de certo modo, permissão para imprimir, o que levará o poder central a não reconhecer a legalidade de uma publicação cujo editor não tenha cumprido as formalidades de sua obtenção. Nesse meio tempo o poder eclesiástico formulava o princípio de aprovação prévia do conteúdo impresso: o Concílio de Latrão V (1512-1517) e a bula *Inter Sollicitudines* do papa Leão X em 1515 (mais conhecida pelo nome de *Super Impressione Librorum*)[4] proíbem em toda a cristandade a publicação de livros que não tenham recebido previamente a aprovação do bispo diocesano, do inquisidor e, em Roma, do vigário pontifical. A medida deixa clara uma ambição universal de controle, ainda que na prática ela só venha a ser aplicada para a produção religiosa (litúrgica ou teológica) e sobretudo para os livros de autores eclesiásticos[5].

Estavam traçadas as linhas gerais de uma censura prévia que constituirá a base do enquadramento jurídico-administrativo da edição impressa durante todo o *ancien régime* tipográfico.

3. Léon Voet, *The Golden Compasses. A History and Evaluation of the Printing and Publishing Activities of the "Officina Plantiniana" at Antwerp*, vol. 2, Amsterdam, London and New York, Vangendt, 1972, pp. 274-275.

4. Rudolf Hirsch, "Bulla Super Impressione Librorum, 1515", *Gutenberg-Jahrbuch*, 1973, pp. 248-251.

5. Devendo os clérigos regulares obter previamente a aprovação do superior ou do geral da sua congregação.

15
Um objeto novo

Pelo menos até os anos 1520, o principal desafio dos impressores é fazer da nova mídia um concorrente legítimo do manuscrito. Assim o livro impresso se esforça por reproduzir as formas do manuscrito, mas sempre permanecendo num contexto de fabricação que visa à padronização, à redução do tempo e dos custos de produção. A procura desse equilíbrio dá lugar a soluções diferentes ou mesmo concorrentes no âmbito de uma mesma oficina. Assim Gutenberg, para reproduzir a paginação das bíblias manuscritas, começou por imprimir os primeiros cadernos da *B42* ao mesmo tempo em vermelho e em preto, antes de abandonar essa escolha demasiado complexa para finalmente reservar aos rubricadores os *tituli*, títulos comuns e signos acessórios de paginação. Ao mesmo tempo seu sócio Peter Schoeffer multiplicava as experimentações para imprimir as letras ornadas juntamente com o texto a fim de suprimir a etapa escribal de adição das iniciais.

De fato, no plano ao mesmo tempo formal e técnico, mais que a uma súbita mutação, assiste-se a um processo gradual de substituição. Ao longo de um período que vai da invenção tipográfica aos anos 1520-1530, os modos de produção testados (cópia manuscrita, rubricação, iluminura, xilografia) coexistem com as novas experimentações (tipografia, iniciais gravadas em metal, impressão em cores). A maioria dos livros impressos são, de resto, objetos híbridos, nos quais vários elementos foram completados a mão (letras ornadas, música, títulos comuns...) antes de sua exposição no mercado, ou então deixados em branco para serem preenchidos pelos adquirentes.

Só depois dessa época transitória é que a produção de objetos mistos, isto é, que requerem a intervenção complementar do escriba, do calígrafo e do iluminador, se reduz fortemente, ficando reservada, doravante, aos objetos mais luxuosos, principalmente aos exemplares destinados aos aficionados e aos poderosos. De igual modo, a impressão em pergaminho, que contribuía no século XV e ainda no início do XVI para reduzir a sensação de hiato entre o novo impresso e o manuscrito tradicional, torna-se anedótica, ou antes, voluntariamente excepcional num processo de produção de prestígio.

Antes da metade do século XVI, em toda a Europa o livro impresso comum terá se libertado progressivamente das formas manuscritas. E uma nova lógica, própria da fabricação e da comercialização do objeto impresso, terá imposto novas normas de apresentação (página de rosto, marcação comercial, modos de concepção dos cadernos...).

Um produto em busca de identidade visual: marca, endereço e página de rosto

A exibição das instâncias de produção e comercialização livresca se impõe no livro impresso com muito mais acuidade do que no manuscrito. Neste último, a presença de um cólofon indicando lugar, tempo e agente da cópia estava longe de ser universal. A marcação do livro impresso, a exibição explícita de sua origem e de seu "estado civil" servem de cacifes a princípio "industriais" (a reivindicação de uma especialização técnica) e mercantis (a promoção e a comercialização a distância dos exemplares, a interpelação dos clientes e a fidelização dos usuários), mas logo também administrativos, à medida que se desenvolve nos Estados o controle da livraria (a rastreabilidade é um meio de vigiar e de punir).

No *Saltério de Mainz* (1457), Fust e Schoeffer são os primeiros a introduzir um cólofon impresso no qual, após um breve elogio da arte tipográfica, eles oferecem o meio de identificar a edição com a ajuda de três dados: o lugar de sua impressão, o nome dos mestres de obra e a data de seu acabamento (no dia próximo: véspera da Assunção do ano de 1457). Dos exemplares conservados dessa edição, todos eles impressos em velino, o da Biblioteca Nacional da Áustria é excepcional: não apenas é o único completo como ainda o cólofon vem seguido da marca dos prelos de Fust e Schoeffer, impressa em vermelho, pormenor que se repetirá em seguida na maioria dos livros saídos desse

ateliê. Composto de dois brasões ligados entre si, trazendo cada qual uma letra grega (X, para Cristo, e A, para *logos*, "palavra" ou "fala"), essa marca de 1457 é a mais antiga aparecida (Ilustração 21)[1].

O princípio da "marca", inaugurado em 1457, generaliza-se na Alemanha a partir de 1471 e depois em Flandres (1475), na Itália (1478), na França (1483), na Inglaterra (1485) e na Espanha (1490). Esse elemento figurado estava totalmente ausente do manuscrito, que podia, decerto, comportar armas pintadas em começo ou em fim de volume, mas elas designavam o patrocinador ou o possuidor do *codex*, e não a oficina que o havia produzido. Encontrar-se-ão, evidentemente, tais signos nos exemplares impressos, mas são signos de posse e de uso, e não uma marca de fábrica. O aparecimento das marcas de impressores-livreiros nada deve à cultura do manuscrito e às práticas do *scriptorium*. Ele manifesta a especificidade de percepção da arte tipográfica, subentende uma proeza técnica cujo domínio é reivindicado e deve também ser aproximado das práticas comerciais, artesanais ou protoindustriais que marcavam habitualmente os objetos manufaturados ou os fardos de mercadorias com um sinal ou uma estampilha designativa de sua origem.

O aparecimento e a padronização da página de rosto são igualmente específicos do livro impresso. O manuscrito medieval raramente dispõe de uma página dedicada exclusivamente à apresentação do conteúdo do volume. Contenta-se quase sempre com um *incipit* que indica apenas o título da obra e o seu autor. De início, os primeiros impressores preferem deixar em branco a primeira folha do primeiro caderno de uma edição, por medida de proteção, por ser a mais "exposta". O uso de lhe conferir funções de "titulação" não se desenvolve senão gradualmente, a partir do fim da década de 1470. A princípio se imprime, em uma ou duas linhas, o título da obra e seu eventual autor, no verso ou na frente dessa primeira folha; depois essas breves menções são acrescidas de elementos de ornamentação (uma letra ornada, uma xilogravura), e indicam-se os elementos de endereço do impressor-livreiro, até então confinadas ao cólofon no fim do volume.

O primeiro impressor a desenvolver um uso complexo e sistemático da página de rosto é, ao que parece, o alemão Hans Folz em Nuremberg, a partir de 1479: ele imprime o título da obra, a xilogravura, o endereço e a data, mas no verso da primeira folha do primeiro caderno. A primeira frente dos exemplares é assim deixada em branco, sem dúvida para fins de proteção.

A partir da década de 1490 observa-se, particularente em Paris e em Colônia, que alguns impressores livreiros recorrem habitualmente a xilogravuras-padrão para ilustrar a folha de rosto. Essas xilogravuras não ilustram um trecho em particular, antes, fazem parte de um processo de comercialização: criam um identificador visual para um tipo de repertório, ou de uso, ou designativo da qualidade dos livros saídos de sua oficina. O caso dos inúmeros livretes escolares publicados em Colônia por Heinrich Quentell é característico: nessa cidade, o mais importante centro editorial do mundo germânico no século XV e começo do XVI, Quentell produz mais de quatrocentas edições de caráter

1. Lê-se com muita frequência que a mais antiga marca de impressor-livreiro se encontra na *Bíblia de 48 linhas* impressa pelos mesmos Fust e Schoefer em 1462, o que é inexato.

predominantemente pedagógico (manuais de teologia, de filosofia ou de lógica), para as quais recorre à subcontratação de várias oficinas. Mas com muita frequência faz colocar no título dessas edições uma xilogravura do mesmo tipo representando uma cena de ensino (um mestre, alguns discípulos, uma carteira e alguns livros abertos).

Na França, um esquema ideal se esboça progressivamente: o título da obra e o nome do autor são impressos no alto, em várias linhas centradas que podem recorrer a diferentes corpos de caracteres; um título geral é eventualmente seguido de uma breve lista de obras contidas no volume, podendo os elementos sucessivos ser precedidos por sinais tipográficos. No centro da página pode tomar lugar uma xilogravura ou a marca do impressor-livreiro (gravada em madeira ou em metal); embaixo, seu endereço. A página de rosto com marca e endereço é sistematizada particularmente em Paris, a partir dos anos 1490, pelo livreiro Jean Petit, em atividade entre 1495 e 1540. Nesse período ele realiza mais de 1500 edições, ou seja, em certos anos 20% da produção parisiense total. Emprega vários impressores, colocando-lhes à disposição o material tipográfico de sua propriedade, notadamente várias versões da sua marca, um brasão com sua iniciais, pendurado numa árvore e sustentado por um leão e um leopardo (Ilustração 22).

A precocidade, na França, do aparecimento sistemático dos identificadores do impressor-livreiro (marca e endereço) na página de rosto está ligada, sem dúvida, a uma topografia particular do comércio do livro que se observa nas grandes cidades editoriais que são Paris, Lyon e, pouco depois, Rouen. O impressor-livreiro é ao mesmo tempo um empresário e um varejista, dispondo de sua própria loja; essa loja-oficina, identificada no espaço urbano por uma tabuleta onde se encontrará com frequência o motivo da marca no interior de cada volume, é também o principal espaço de venda dos livros. A título de comparação: no espaço germânico, o livro é mais amplamente comercializado a distância, por meio das feiras e de varejistas itinerantes, como testemunha o livro de contas do livreiro Peter Drach, conservado para os anos 1480 a 1503[2]. Instalado em Spira, Drach comercializa sua produção remetendo-a a uns cinquenta livreiros, de Praga a Roma, aos quais envia exemplares em geral acondicionados em tonéis de madeira, seja a partir de sua oficina, seja a partir dos estoques intermediários de que ele dispõe em alguns estabelecimentos.

Assim, em alguns livros pioneiros o conjunto das informações relativas à edição e aos seus responsáveis "migrou" para a início do volume, para essa página de rosto que está destinada a tornar-se um espaço de diálogo e midiatização não apenas entre o leitor e o conteúdo mas também entre o mundo do livro e seus usuários. Essa página de rosto moderna só será generalizada, tanto no conjunto da edição francesa como no da europeia, a partir dos anos 1520-1530. Ao mesmo tempo, os elementos do título propriamente dito se desembaraçaram das fórmulas herdadas do *incipit* ("aqui começa...", "Segue-se...", *Incipit...*).

2. Dillingen, *Studienbibliothek*, XV-488.

Imposição e formato

Uma das mudanças fundamentais introduzidas pela técnica tipográfica no processo de fabricação do livro em relação à cópia manuscrita refere-se ao caráter, agora segmentado e decomposto, da formatação do texto. Essa segmentação se observa, no tempo, com um faseamento das etapas de fabricação dos punções e, depois, dos caracteres, de composição, de imposição e de impressão. Ela se observa também no espaço, uma vez que não estamos diante de um movimento contínuo de cópia na ordem das folhas e dos cadernos já formados, mas ante uma operação analítica que articula linhas (compostas no componedor), páginas de caracteres (montadas na galé, espécie de bandeja na qual o compositor dispõe as linhas sucessivas depois de compostas) e, depois, fôrmas (combinação de páginas tipográficas arranjadas numa grade que, colocada sobre o mármore da prensa, serve para a impressão de um lado de uma folha) e, enfim, cadernos (saídos da impressão em uma única folha, na sua frente e depois no seu verso, de duas formas tipográficas). A concepção de cada um desses quatro elementos – linha, página, fôrma e caderno – deve ser pensada e calibrada no início, não apenas para que se calcule a quantidade de papel necessária mas também para que se determinem *a priori* as cesuras (cortes de linhas e de páginas) com o fim de evitar qualquer anomalia (esquecimento ou salto de linha, ruptura da sequência textual devido a uma sucessão errônea das páginas). Essa calibragem prévia é ainda mais importante quando o trabalho se torna objeto de divisão entre vários compositores, cada um dos quais encarregado da preparação de cadernos diferentes.

Alguns testemunhos visuais nos foram legados pelos ateliês que funcionavam no decorrer do primeiro século da imprensa. Trata-se de xilogravuras, empregadas às vezes como marcas tipográficas ou para ornamento de uma página de rosto: um espaço único reúne as etapas de composição, imposição e impressão[3]. O compositor trabalha em frente da caixa, bandeja inclinada na qual os tipos são distribuídos em caixotins; uma prancheta, ou *visorium*, expõe aos seus olhos a cópia preparada do texto a compor, enquanto ele alinha os tipos no componedor e, depois, as linhas na galé. A etapa seguinte, particularmente importante, é a da imposição, que consiste em dispor as páginas em um chassi a fim de constituir a fôrma, numa ordem precisa para que, depois da impressão dos dois lados da folha e, em seguida, da dobradura do caderno, as páginas impressas se sucedam na ordem da leitura. A imposição se faz segundo um esquema rigorosamente definido desde o início e depende, claro está, do formato previamente determinado. Lembremos que todo esse trabalho, que antecede a impressão propriamente dita, é feito fôrma após fôrma, e não na ordem contínua da cópia. Significa isso que, tanto durante a composição quanto no momento da imposição, os tipógrafos concebem e manipulam páginas numa ordem que não é a do texto e da leitura.

3. A mais antiga representação conhecida de uma oficina impressora ilustra a *Dança Macabra* impressa por Mathias Husz em Lyon em 1499 ou 1500 (Ilustração 23). Três cadáveres agarram pelo braço três homens do livro em atividade na oficina – o compositor, o impressor e o livreiro em seu balcão. ISTC id00020500: dois exemplares conhecidos, em Londres (British Library) e em Princeton (Scheide Library).

Segue-se a etapa da impressão propriamente dita, que impõe para cada fôrma a impressão de provas cuja releitura dará lugar ou não a correções. Após o quê o conjunto dos exemplares ajustados terá sido impresso a partir de uma fôrma, os tipos que a compõem devem ser redistribuídos nos caixotins (após lavagem dos resíduos de tinta) para permitir, o mais rápido possível, reabastecer a caixa que deve servir para a composição dos demais cadernos.

Em primeiro lugar, compõe-se, impõe-se e imprime-se o corpo principal do texto, em seguida apenas o ou os cadernos liminares (incluindo a folha de rosto, prefácios, epístolas dedicatórias, menções de privilégio etc.). A razão disso é econômica: o impressor deixa para o fim do trabalho, para evitar os cortes e as "quedas" de suporte, a realização das fôrmas cujo conteúdo textual não ocuparia a totalidade dos dois lados de uma folha inteira.

Conservaram-se testemunhos manuscritos desse trabalho de ateliê, a saber, das cópias do texto (*exemplar*), tais como elas foram entregues ao compositor e sobre as quais se realizou o trabalho de preparação. Tanto quanto as provas corrigidas dos cadernos, elas são preciosas para conhecer as práticas tipográficas.

Sabe-se que alguns manuscritos foram objeto de uma imposição, isto é, o escriba copiou as páginas sucessivas na folha de papel antes de dobrá-la para formar um caderno. Esses casos parecem muito raros[4]; são documentados por exemplares conservados de cadernos não dobrados e não cortados nos quais várias páginas de texto se desdobram na configuração esperada pela boa ordem do caderno depois de dobrado. Todos os testemunhos conservados datam do século XV e são talvez os frutos de experimentações escribais inspiradas pelo esquema tipográfico. Em todo caso, compreendem-se mal as razões disso: é pouco provável que a imposição tenha permitido a padronização ou a redução do tempo de cópia.

Nos primeiros incunábulos, nenhuma marca era impressa nas folhas para facilitar a dobra. Encontram-se elementos manuscritos nos exemplares, tanto das assinaturas quanto dos reclames (lembremos que se trata da primeira palavra de um fólio [*feuillet*], repetida por antecipação no rodapé do verso que o precede): tudo indica que foram acrescidos após a impressão para preparar a encadernação. Em regra geral, situados na borda exterior das folhas, eles desapareceram no processo de aparagem. Entretanto, na década de 1470 apareceram na Itália os registros de palavras: as primeiras palavras de cada fólio, ou mais frequentemente as primeiras palavras dos fólios da primeira metade de cada caderno, são impressas agrupadas, numa folha que se encontra no fim do volume – ou que desapareceu – e que serviu de guia no momento da dobra das folhas e, depois, da encadernação. Começa-se a imprimir também as assinaturas, uso que se tornará quase sistemático na produção impressa europeia a partir do século XVI: os primeiros exemplos aparecem em Colônia em 1472; na França, Paris e Lyon são praticados a partir de 1476 e 1477. Os compositores utilizam para isso o rodapé (última linha impressa de cada página tipográfica); a assinatura identifica ao mesmo tempo o caderno (quase sempre por uma letra) e a folha por sua posição no interior do caderno

4. Jean Irigoin, "Manuscrits Imposés ou Copie sur Carnet", *Scriptorium*, n. 46, pp. 88-90, 1992.

(por um algarismo quase sempre romano): a assinatura "Bii" será assim impressa no rodapé da página que ocupa a frente da segunda folha do segundo caderno de uma edição. A assinatura serve de guia-diretora para o preparador da cópia, para o compositor e, depois, no momento de dobrar os cadernos e montá-los, para o encadernador. Sua importância funcional no processo de fabricação do livro é tal que se trata do único elemento de sequencialização que, do século XV ao XIX, não comporta quase nenhum erro – contrariamente à foliação e à paginação, que são introduzidas para o uso do leitor, mas que não constituem realmente um guia para os homens do livro. A paginação é raríssima no incunábulo (uma edição impressa por Aldo Manuzio em Veneza, em 1499, parece constituir um *hapax*), mas no começo do século XVII, salvo exceções pontuais, ela terá substituído a foliação.

Registros de assinaturas, tal como se havia praticado os registros de palavras, aparecem desde o século XV, em particular na Itália. Eles oferecem assim, em fim de volume, um resumo dos cadernos e folhas que constituem a arquitetura da edição. Os reclames impressos são raros na França antes da metade do século XVI; tanto como um instrumento de construção, eles são também considerados como uma ajuda à leitura, guiando os olhos no momento da transição de uma página para a outra.

Particularidades locais se esboçam relativamente aos usos desses signos acessórios da composição tipográfica que são as assinaturas, os reclames e a foliação. Seu conhecimento permite hoje suspeitar a origem desta ou daquela edição que teria aparecido sem endereço ou com um endereço suspeito[5]. Assim é que em Paris se consolida no século XVI o uso de imprimir as assinaturas na primeira metade do caderno, salvo para o *in-quarto*, em que se assinam as folhas da primeira à terceira. O mesmo sucede em Lyon, só que ali a exceção diz respeito antes ao *in-octavo*, para o qual se assinam as folhas da primeira à quinta. Outro exemplo: o uso de assinar os cadernos introdutórios com marcas como o óbelo (†) ou cruz de Malta é, na Renascença, quase exclusivamente italiano. Na França, prefere-se recorrer ao regime das vogais, muitas vezes tildadas (ã, ē, ī...). Quanto aos reclames, pode-se encontrá-los a cada página (como em Lyon nos séculos XVI e XVII), ou então exclusivamente no último verso dos cadernos (como em Paris).

Por fim, lembremos que os pequenos formatos são mais complexos de preparar para a imposição, já que os riscos de erro aumentam na sucessão das páginas assim que o caderno é dobrado. É isso, decerto, que explica a sua raridade inicial: sobre as cerca de 29 mil edições realizadas na Europa antes de 1.º de janeiro de 1501, apenas 250 o são num formato menor que o *in-octavo*, e a maioria delas ocorrem em Veneza, que desenvolveu uma certa especialização no ramo. O uso do formato *in-32*, aparecido no século XV, consiste em dividir a folha em quatro quartos e em dobrar três vezes cada um desses quartos, o que produz páginas de aproximadamente 5 cm × 7 cm. Esses formatos reduzidos são então muito utilizados para produzir livrinhos litúrgicos destinados ao uso individual – por exemplo, trechos do breviário para uso desta ou daquela

5. Richard A. Sayce, "Compositorial Practices and the Localization of Printed Books, 1530-1800", *The Library*, n. 21, pp. 1-45, 1966 (nova ed. rev.: Oxford, Bibliographical Society e Bodleian Library, 1979).

congregação, como o *diurnal*, que reúne somente as horas do dia e que o proprietário pode levar consigo nas suas deambulações ou trabalhos cotidianos quando não está perto da igreja ou mesmo do convento. Quanto ao *in-64*, conhecem-se três ocorrências simultâneas do incunábulo. Serão designadas *anãs* as edições de formato mínimo.

De modo geral, incluídos todos os repertórios e centros editoriais, a participação dos formatos pequenos é cada vez mais frequente a partir do século XV. Assiste-se assim a um desenvolvimento da portabilidade, que no período correspondente ao antigo regime tipográfico (1450-1830) se traduz por uma participação cada vez mais significativa dos formatos inferiores ao *in-octavo* em relação ao *in-folio* e ao *in-quarto*.

A composição tipográfica

Os transtornos trazidos pela imprensa na fabricação e na formatação do texto prolongam evoluções que antecederam o livro impresso, mas eles oferecem novas possibilidades que levam os impressores-livreiros a fazerem escolhas de apresentação: com base no módulo do caractere tipográfico, no número dos diferentes tipos de caracteres a serem mobilizados para um mesmo livro, nas dimensões da justificação, no campo reservado às intervenções manuscritas, na participação da cor, na participação e disposição da ilustração... Por trás dos primeiros esforços de paginação impressa se adivinha o cacife de uma alternativa duradoura: convém propor os textos antigos tais como eles são, tais como foram transmitidos pela tradição manuscrita? Ou, visando torná-los mais acessíveis, mobilizar as possibilidades tipográficas para adaptar a sua apresentação àquilo que se pressente das necessidades dos leitores, ou mesmo estimulando hábitos novos? Escolhas formais, é certo, mas cuja pertinência era vital para o sucesso de uma edição e a solidez econômica das oficinas.

Essas problemáticas são complexas e requerem uma atenção às iniciativas isoladas, que poderiam aparecer como excepcionalmente inovadoras, mas sobretudo às tendências gerais que só o exame de grandes lapsos de tempo da produção impressa permite medir[6]. O que se constata no conjunto é que as divergências se referem por vezes aos espaços de produção, mas principalmente aos repertórios ou às línguas. Observa-se também que, após um primeiro período em que a técnica tipográfica promove paginações simples, nas quais somente o texto principal se desdobra com uma legibilidade nova, a partir dos anos 1470, graças a uma complexificação da configuração do livro e à sua paginação, assiste-se a um retorno da glosa e as edições são acrescidas de comentários, concordâncias, tabelas, textos preliminares. Essa é, também, a consequência de uma proficiência maior das etapas da composição e de um mercado que passa a oferecer caracteres de corpos mais diversificados do material tipográfico.

6. Para a França uma obra fundamental sobre essa questão continua sendo a organizada por H.-J. Martin, *La Naissance du Livre Moderne (XIVᵉ-XVIIᵉ Siècles)..., op. cit.*

Assim, o modelo da Bíblia de Gutenberg, onde o texto aparecia tal como era em si mesmo, foi abandonado: as edições bíblicas são acompanhadas de concordâncias, e as edições glosadas se expandem. A Bíblia impressa em Strasbourg por Adolf Rusch na altura de 1480 é um modelo disso. Ela representa um esforço tecnicamente notável de restituição da tradição manuscrita: com duas colunas, em caracteres góticos e mobilizando pelo menos três corpos de caracteres, a composição apresenta o texto bíblico acolhendo entre suas linhas a glosa da Escola de Laon, tudo encerrado no entorno denso da glosa enquadrante do pseudo-Valafrido Estrabão (Ilustração 24). A edição impressa (1200 folhas em quatro volumes *in-folio*) é mais maciça do que os equivalentes manuscritos. Adivinha-se a complexidade da execução, pois se trata não apenas de incorporar a glosa nas entrelinhas adaptando a unidade de lineação da cópia mas também de compor, em corpos diferentes, textos simultaneamente articulados no espaço da fôrma e com o material tipográfico disponível, que impõe as suas limitações (menos liberdade no uso de abreviações e na escolha dos corpos). O modelo tipográfico dessas paginações é efetivamente o livro jurídico, inaugurado em 1468, em Mainz, por Peter Schoeffer, que imprimiu as *Institutas* de Justiniano com a glosa convencional de Acúrcio.

Essa densificação do objeto impresso reforça o cacife da legibilidade: doravante, num movimento que conduz ao século XVII, os homens do livro procurarão balizar visualmente as articulações do texto, seccioná-lo mediante uma gestão rigorosa dos marcadores (sinais acessórios da leitura), para tornar mais eficaz a identificação dos elementos de granularidade fina do conteúdo. Esses sinais de auxílio à leitura (capitulares, rubricas, colchetes alineares, "pés de mosca") são gradualmente integrados pelos tipógrafos, e não mais meramente "reservados" na composição para serem confiados às mãos dos rubricadores; essa evolução está largamente concluída antes do fim do século XV. A evolução seguinte, no século XVI e no primeiro terço do XVII, permite aos tipógrafos libertar-se desses acessórios para atribuir apenas ao espaço em branco essa função articulatória visual. Espaço em branco que tem agora um valor de reserva definitiva e não mais de espera.

As diferenças de paginação para um mesmo texto são por vezes esclarecedoras. Um exame comparativo do *De Officiis* de Cícero na edição parisiense supervisionada por Fichet e Heynlin (1472) e a sua edição romana impressa por Pannartz e Sweynheim (1469) é instrutivo. A edição francesa é mais legível, distribuída em capítulos separados por uma linha vazia e decomposta em parágrafos precedidos por um espaço em branco que deve vir preencher um "pé de mosca" manuscrito. Ela se beneficia também de um quadro de divisões apresentado no início. Os universitários franceses, marcados pela dialética e pela escolástica, acostumados a consultar manuscritos de teologia balizados e a estabelecer as divisões, provavelmente desejaram, ao conceber essa edição, apreender a organização dos textos antigos, ao passo que a edição italiana era pensada para leitores mais habituados a ler fluentemente o latim clássico[7].

Debrucemo-nos igualmente sobre as edições de *A Nau dos Loucos* (*Das Narrenschiff*), sucesso editorial estritamente contemporâneo porque o seu autor, Sebastian Brant

7. *Idem*, p. 126.

(1458-1521), nasceu juntamente com a imprensa. A obra conhece cerca de trinta edições (e contrafações), em diferentes línguas, entre 1494 e o início do século XVI. A primeira edição (Basileia, Johann Bergmann von Olpe, 1494) é em alemão: a escolha do tipo gótico, a importância relativa da ilustração (grandes xilogravuras centradas em páginas das quais ocupam dois terços; bordas ornamentais enquadrando sistematicamente a justificação à direita e à esquerda), a evidência dos caracteres de corpos maiores para os títulos de capítulo (funcionando ao mesmo tempo como legenda para as ilustrações) distinguem fortemente essa paginação da empregada na edição latina de 1497, realizada, não obstante, no mesmo formato pelo mesmo impressor e com uma justificação aproximadamente igual (trinta linhas por página em ambas as edições). Dessa vez a letra utilizada foi a romana: as alternâncias de corpos foram sem dúvida julgadas supérfluas para leitores mais experientes e menos dependentes das muletas visuais; a parte da ilustração é mais reduzida. E sobretudo, sinal de que os leitores visados estão habituados aos dispositivos eruditos, as margens acolhem manchetes nas quais figuram um aparato crítico (fontes bíblicas ou clássicas do texto de Brant) ou os elementos de capitulação assim "saídos" do texto principal. Nesse mesmo ano aparece em Paris a primeira edição francesa: aqui a escolha ainda é diferente, tendo-se preferido o formato grande (*in-folio*), uma paginação em duas colunas, o tipo bastardo e uma ilustração que compõe menos títulos de capítulo do que uma iconografia contínua, integrada às diversas alturas no decorrer do texto. O modelo no qual o impressor parisiense aclimatou assim o texto contemporâneo de Brant é aquele, aprimorado ao longo de dez anos, da literatura vernácula medieval, sobretudo das novelas de cavalaria.

Outro sucesso nascido com a imprensa, o *Fasciculus Temporum* de Werner Rolewinck (1425-1502), uma crônica de história universal bastante conforme ao gênero, mas excepcionalmente popular, construída por compilação. Cerca de quarenta edições são impressas durante a vida do autor, principalmente na língua original latina, mas também em tradução flamenga, francesa ou alemã. Todas respeitam uma paginação comprovada, atenta a uma continuidade que é garantia de reconhecimento imediato. Ela alterna os filetes sublinhando as datas, os parágrafos de texto com linha longa relatando os acontecimentos, esquemas genealógicos, medalhões circulares que permitem realçar os nomes das personagens e xilogravuras (vistas de cidades ou acontecimentos estereotipados como terremotos, dilúvios ou incêndios).

Observaram-se fenômenos de inovação de paginação na edição jurídica: o impressor parisiense Étienne Jehannot introduz, durante a composição tipográfica de um decreto régio de março de 1499, uma sequencialização visual de cada parágrafo, precedido de um algarismo romano no centro de uma linha vazia. Iniciativa discreta, porém notável: está, sem dúvida, na origem da numeração sistemática das disposições legislativas, até então ignoradas pela cultura jurídica manuscrita, mas chamada a se generalizar no texto impresso. É preciso ver aqui, mais que uma iniciativa dos impressores-livreiros, a sua influência sobre a prática legislativa[8].

8. Xavier Prévost, "Aux Origines de l'Impression des Lois", art. cit., p. 403.

De modo geral, posto que menos escrutado pelos historiadores, o livro jurídico é extremamente revelador da maneira pela qual a paginação é investida pelas problemáticas de busca de eficácia. A passagem ao texto impresso, para um decreto e mais particularmente para o decreto de um soberano, acarreta uma modificação substancial no estatuto e na forma do documento: adoção do papel como suporte (o que não é anódino no sentido de que a cópia em pergaminho constitui para o decreto um elemento de validade desde a Idade Média); recurso à ilustração (quase sempre xilogravuras de reemprego de natureza heráldica ou ilustrando a autoridade régia ou o decreto de escrita), o que o decreto manuscrito não conhecia; relativização das marcas tradicionais de validação (verificação manual, sinete), restituídas pela tipografia ou pela xilogravura, mas graças a um processo que constitui as origens do fac-símile; disposição do texto nos dois lados do suporte, e numa paginação vertical, ou seja, uma ruptura fundamental com o decreto manuscrito de chancelaria, escrito em apenas um lado do suporte, em geral disposto na largura e, se necessário, afetando a forma de um *rotulus* quando o comprimento do texto o impunha. Assim, no domínio particular do decreto legislativo, mais que em qualquer outro repertório textual, o dispositivo tipográfico impõe uma mudança radical e imediata na materialidade do objeto.

Porém o maior canteiro do futuro, em termos de renovação da paginação, é, como veremos, o do texto bíblico e da exegese (*cf. infra*, pp. 247 e s. e 315 e s.).

A imagem

Em três décadas foram experimentados os fundamentos técnicos sobre os quais repousará a ilustração do livro no final do século XVII, ainda que um procedimento como o talho-doce tenha sido utilizado, então, de maneira muito confidencial antes de poder ser mobilizado na edição em grande escala.

É pela mão do pintor e segundo os usos manuscritos que a imagem faz o seu aparecimento no livro impresso. Entre meados dos anos 1450 e a morte de Fust em 1466, um pintor anônimo, o "Fustmeister", foi contratado pela oficina de Mainz e integrado nessa empresa de um gênero novo cuja estratégia econômica era conduzida por Fust. Ele foi encarregado de iluminar uma parte dos exemplares de diferentes edições (decoração marginal, iniciais ornadas) para torná-los mais desejáveis, mais conformes aos manuscritos, e aumentar, assim, o seu preço de venda, servindo a uma estratégia de diversificação e hierarquização da clientela do livro impresso. Outros artistas vindos da iluminura mudam de profissão e, após haver trabalhado para ou em oficinas tipográficas, aderem à nova tecnologia. É o que ocorre em Augsburg, onde Johannes Bämler (*c.* 1425-1503) é copista, calígrafo, pintor e comerciante de livros; sua oficina trabalha para diversos impressores-livreiros; nela se decoram à mão sobretudo livros impressos em Strasbourg por Johannes Mentelin ou Heinrich Eggestein nos anos 1460, antes que ele se lance também, a partir de 1472, na impressão de livros, sinal do atrativo econômico exercido pela mídia em expansão sobre os ofícios tradicionais do escrito.

Os primeiros elementos decorativos a serem impressos são letras ornadas, cuja presença era de certo modo "esperada", dado o seu lugar natural na produção manuscrita e o seu papel funcional na paginação (sequencialização e capitulação, referência visual). O tamanho econômico (gravura em relevo) permite integrar essas capitulares na composição tipográfica e imprimi-los ao mesmo tempo que o corpo do texto. Em 1547 e depois em 1459, para o *Saltério de Mainz*, Fust e Schoeffer quiseram reproduzir mecanicamente as letras filigranadas de várias cores (vermelho e azul), conformes à tradição manuscrita: tudo indica que conceberam, para cada inicial, blocos metálicos em relevo colocados em cores separadamente e depois arranjadas na fôrma para permitirem uma impressão simultânea (não somente das capitulares com o texto mas também das diferentes cores). É possível que os dois ex-sócios de Gutenberg tenham se limitado, então, a desenvolver uma ideia do inventor. Em todo caso, a complexidade do dispositivo, pouco compatível com a economia visada, explica o seu abandono. Abandono que se constata no decorrer da edição do *Rationale* de 1459. O *Rationale Divinorum Officiorum* de Guillaume Durand (*c.* 1230-1296) é o primeiro tratado da história da imprensa (e o terceiro verdadeiro livro, depois da *B42* e do *Saltério* de 1457). Era ao mesmo tempo um manual e uma enciclopédia da liturgia, tratando das igrejas, da hierarquia e dos trajes clericais, da missa, das festas dos santos, do cômputo eclesiástico... Sua irradiação era imensa, e sua difusão manuscrita (mais de duzentos *codices* conservados) requeria apenas que fosse prolongado pelo livro impresso (45 edições antes de 1500). A edição de 1459 apresenta oito iniciais gravadas em metal (parcialmente reempregadas no *Saltério*): em alguns exemplares, apenas a primeira capitular foi impressa assim; nos demais, todos os espaços destinados a recebê-las foram deixados em branco. Como se a impressão complexa das capitulares gravadas representasse uma etapa anterior, que limitações técnicas e objetivos de rentabilidade teriam levado a abandonar no meio do caminho; a composição tipográfica é então remanejada para reservar um espaço virgem maior à mão do iluminador. A capitular gravada se generaliza em toda a Europa a partir dos anos 1480, mas é então monocrômica e talhada num único bloco, quase sempre xilográfico.

O livro verdadeiramente ilustrado faz o seu aparecimento em Bamberg, na oficina de Albrecht Pfister, que foi o primeiro a adicionar aos caracteres tipográficos xilogravuras com função iconográfica[9]. Sua produção começa por volta de 1461. É escassa, menos de uma dezena de edições conhecidas, todas em língua vernácula, raramente datadas. Porém o seu repertório é inteiramente característico: uma coletânea de fábulas do bernense Ulrich Boner (século XIV), intitulada *Der Edelstein* [*A Joia*], cuja impressão é datada de 14 de fevereiro de 1461; uma *Bíblia dos Pobres*, texto que é ao mesmo tempo um dos grandes sucessos dos livretes xilográficos (*cf. supra*, p. 178), dado a lume em 1462; e, na altura de 1463, *O Lavrador da Boêmia* [*Ackermann von Böhmen*], célebre texto em médio alto alemão atribuído a Johannes von Tepl (1360?-1414?), no qual o autor, que toma o lugar do lavrador, dialoga com a Morte que levou sua esposa. No ateliê, a associação da imagem e

9. Sabine Häussermann, *Die Bamberger Pfisterdrucke. Frühe Inkunabelillustration und Medienwandel*, Berlin, Deutscher Verlag für Kunstwissenschaft, 2008.

do texto não era natural, pois se observa em Pfister montagens diferentes que testemunham experimentações em *O Lavrador*, tendo-se primeiro a madeira em uma página e o texto em outra; para *Edelstein*, Pfister parece ter imprimido primeiro o texto e depois as imagens, e essa sucessividade de tiragem impunha decerto um trabalho minucioso de identificação na fôrma. Quanto à *Bíblia dos Pobres* de 1462, trata-se da primeira edição em que a impressão do texto e da imagem se dá de modo simultâneo.

Na Itália, o primeiro livro ilustrado é publicado em Roma em 1467: trata-se das *Meditationes* de Juan de Torquemada, no qual o impressor Ulrich Han fez acompanhar de 31 xilogravuras de acordo com um ciclo pintado, desaparecido, que ornava a Igreja Santa Maria sopra Minerva[10]. Em termos de ilustração do livro impresso, o caso de Veneza nos anos 1470 e 1480 foi bem estudado. Ele mostra uma sucessão de iniciativas com incidências técnicas e econômicas, mas também sociais, pelo fato de implicarem os atores tradicionais da iluminura[11]. Num primeiro momento, nas edições dos irmãos de Spira e de Jenson, que dominam o mercado do livro veneziano até meados dos anos 1470, margens generosas são deixadas nas composições tipográficas; destinam-se às bordas pintadas, não raro com *bianchi girari* (entrelaçamentos de videira brancos sobre fundo dourado), que devem sobretudo acolher as armas do futuro possuidor; no lugar das iniciais, largos quadrados brancos foram dispostos para receber letras pintadas e douradas. Assim o miniaturista Giovanni Vendramini decora, terminada a sua impressão, vários incunábulos venezianos para Jacopo Zeno, bispo de Pádua. Surge um novo processo, que consiste em confiar à mão de grandes pintores, como o Mestre dos *putti*, o desenho de enquadramentos que em seguida serão pintados por outros iluminadores. Essa organização, que permite acelerar a etapa da decoração, logo sofre a concorrência de uma nova mão (isto é, após a manufatura tipográfica do livro), antes de ser posta em cores por outros pintores. O processo é bem documentado nos anos 1470: ele foi identificado em 78 exemplares impressos por Johann e Wendelin de Spira (num total de 306 exemplares iluminados para 2261 exemplares conservados). Mas essa técnica é rapidamente abandonada; os pintores dos anos 1480 e 1490 (Girolamo da Cremona, o Pico Master...) intervêm de maneira mais tradicional nos espaços deixados em branco, inclusive em paginações complexas (bíblias ou tratados de direito com glosa). A etapa seguinte consiste, evidentemente, em integrar as xilogravuras na fôrma tipográfica; mas, como se vê, essa técnica de origem alemã não foi adotada com rapidez e entusiasmo pelo livro veneziano. Nos anos 1490, o Pico Master ou Benedetto Bordone proporcionam as xilogravuras que doravante farão parte do material de base das oficinas tipográficas, elas mesmas logo copiadas por outras xilografias.

Na França, um impressor vindo da Alemanha, Martin Husz, é o primeiro a experimentar a técnica da ilustração – em Lyon, em 1478. Para a sua edição do *Espelho da Redenção da Humana Linhagem*, ele reemprega xilogravuras impressas anteriormente em Basileia para a versão alemã do texto (1476). Exemplo precoce de circulação do material iconográfico de uma oficina para outra, de uma cidade para outra, onde as

10. Esse livro é também o primeiro publicado por um autor vivo.

11. Lilian Armstrong, *Studies of Renaissance Miniaturists in Venice*, London, Pindar Press, 2003.

mesmas xilogravuras são reutilizadas com frequência até apresentarem um desgaste perceptível nas tiragens, ou mesmo reproduzidas por processos de transferência ou estereotipagem. O livro ilustrado, na sua dimensão a um tempo vernácula, popular e prática, torna-se de fato uma especialidade da produção lionesa. Testemunha-o a publicação, nesse mesmo ano de 1478, pelo livreiro Barthélemy Buyer, do *Guia de Cirurgia* do médico Guy de Chauliac, ilustrado com xilogravuras representando instrumentos cirúrgicos. Em Paris, acreditou-se durante muito tempo que o primeiro impresso ilustrado foi o missal saído dos prelos de Jean Du Pré em 1481, visto que um dos quatro exemplares conhecidos apresenta duas grandes xilogravuras precedendo o cânone da missa, uma Crucificação e Deus Pai. Mas essas pranchas são fruto de uma manipulação do exemplar, ou seja, foram inseridas posteriormente[12]. Assim, o primeiro impresso parisiense não é um livro, mas um cartaz, o *Grand Pardon de Notre-Dame de Reims*, produzido por Guy Marchant em outubro de 1482. O texto, que promete indulgência a quem efetuar uma doação à Catedral de Reims, é um cartaz ilustrado por três xilogravuras (a Virgem com o Menino, a tiara pontifical e as armas da França). Não é um livro, portanto, mas um documento efêmero, no qual a imagem oferecia o trunfo de uma atração visual no espaço público de sua exposição; e dois testemunhos milagrosamente conservados[13], quando tantas outras realizações desse tipo desapareceram sem deixar vestígio.

Utiliza-se para ilustrar as obras não apenas a xilografia mas também o metal em relevo, a princípio muito pontualmente, até os anos 1480: vimo-lo com as experimentações de Schoeffer em Mainz; constatamo-lo também na produção de Johann Neumeister, impressor singularmente itinerante que percorre a Itália, introduz a imprensa em Albi em 1475, passa por Mainz em 1479, e opera também em Lyon. No fim dos anos 1480, a gravura em metal é mais largamente utilizada, dando lugar a combinações sofisticadas e particularmente elegantes no livro de horas parisiense. Philippe Pigouchet é o primeiro a integrar em suas impressões uma grande variedade de chapas metálicas em relevo: grandes chapas em página cheia (*Homem das Dores, Anunciação, Natividade...*), letras historiadas, bordas verticais ou horizontais compreendendo diferentes ciclos de imagens (as sibilas, os casais da dança macabra, os pecados capitais, o calendário das estações, a Criação, a história de José e seus irmãos, os profetas etc.). Com frequência ele imprime os seus livros em velino, suporte que torna a imagem mais brilhante, e faz completar seus exemplares por adição de cor (azul, vermelho e ouro), às vezes por verdadeira pictorização das folhas anteriormente ilustradas pela gravura. Outro impressor parisiense, para o mesmo repertório, inspira-se em sua produção: Thielman I Kerver, estabelecido em Paris em 1497, que também abandona as xilogravuras em favor das chapas metálicas, notadamente de grandes dimensões para os centros de página, muitas vezes com fundo filtrado.

Entrementes, as chapas metálicas foram também utilizadas para experimentar o talho-doce, ou gravura a entalhe, técnica gráfica que só penetrará maciçamente na economia

12. Ursula Baurmeister, "1481: A False Landmark in the History of French Illustration? The Paris and Verdun Missals of Jean Du Pré", *Incunabula: Studies in the Fifteenth-Century Printed Book Presented to Lotte Helliga*, London, British Library, 1999, pp. 469-491.

13. Bibliothèque Municipale de Reims.

do livro ilustrado europeu na segunda metade do século XVI. Estamos em outro território (a Toscana) e em outro contexto técnico (a ourivesaria de arte). Seu desenvolvimento se deve ao ourives Maso Finiguerra (1426-1464), colaborador de vários escultores (especialmente do grande Ghiberti) e perito em nigelo, técnica que consiste em preencher por *nielo* (uma liga de cor escura) sulcos gravados com buril numa chapa metálica, procedimento particularmente utilizado para decorar os acessórios de arquitetura, a baixela de luxo, as armas de aparato, as joias e os objetos de culto. O historiador da arte Vasari relatou como Maso Finiguerra descobriu as possibilidades da estampa a talho-doce depois de haver tirado uma prova de nielo em tecido e depois em papel. Esse modo de gravura em metal, portanto a entalhe, não oferecerá imediatamente aos impressores a facilidade da xilografia, que, em relevo como os caracteres tipográficos, podia ser impressa no mesmo prelo e ao mesmo tempo que o texto. Mas ia exercer uma sedução que levou a algumas experimentações notáveis. As primeiras experiências com gravura em cobre são, é verdade, toscanas, mas a aplicação do processo ao livro é iniciada na Alemanha. Em um manual de astronomia impresso em 1476 (Lazarus Beham, *Buch der Astronomie*, Colônia, Nicolaus Götz), dois instrumentos astronômicos são representados pela gravura em cobre, ao passo que o essencial da ilustração dessa edição baseia-se na xilogravura. No mesmo ano, em Bruges, Colard Mansion imprime o *De Casibus Virorum Illustrium* de Boccaccio, na tradução francesa de Laurent de Premierfait (*De la Ruine des Nobles Hommes et Femmes*). Essa edição é conhecida por divergências nos exemplares: três exemplares possuem gravuras em cobre impressas nas mesmas páginas do texto, três outros gravuras coladas na folha. Essa divergência, ainda aqui, testemunha uma etapa de preparação e aperfeiçoamento de técnicas que podem, de resto, mudar repentinamente. Assim, o primeiro livro italiano ilustrado a talho-doce, em 1477, contém três gravuras em cobre (Antonio Bettini, *Monte Santo di Dio*, Florença, Nicolò di Lorenzo); mas na reedição da obra, mais de dez anos depois (*idem*, Lorenzo Morgiani e Johannes Petri), os cobres foram substituídos por xilogravuras. A Baccio Baldini (1436-1487) gravador a quem foram atribuídas as calcogravuras de 1477, foi encomendada a ilustração de outro livro, de uma realização tão excepcional quanto, também neste caso, hesitante. Trata-se da edição da *Divina Comédia* de Dante, impressa em Florença, em 1481, por Nicolò di Lorenzo, primeiro livro a oferecer um verdadeiro programa de ilustração por meio da gravura em cobre. Para essa suntuosa edição *in-folio*, previram-se vinte vinhetas gravadas em cobre que deviam figurar no início dos cantos do "Inferno". Baccio Baldini provavelmente gravou segundo os desenhos de Sandro Botticelli. A associação, numa mesma página, de texto e ilustração exige a passagem da folha por duas prensas diferentes, a prensa tipográfica e a prensa a talho-doce. Mas os exemplares conservados apresentam situações diversas: às vezes apenas dois ou três cobres foram impressos nas folhas dos cadernos, as gravuras seguintes foram impressas à parte e depois aplicadas por colagem ao volume; alguns exemplares não têm nenhuma gravura e os espaços deixados em branco foram preenchidos, em alguns casos, por desenhos a bico de pena.

Na Alemanha, em Wurtzburg, Georg Reyser também faz parte desses raros impressores do século XV que tentaram adaptar o talho-doce à edição. Porém as suas realizações dos anos 1480, embora de ótima qualidade (os cobres foram gravados por

vários mestres, um deles com o monograma "AG", aluno de Martin Schongauer), não dão lugar a vastos ciclos ilustrativos, mas apenas a imagens acessórias (armas do bispo da cidade). Na França, é ainda à cidade de Lyon que se deve creditar a aclimatação dessa técnica, em 1488, na tradução francesa da *Peregrinação de Jerusalém* de Bernhard von Breydenbach (Lyon, Michel Topié e Jacques Heremberck), primeiro grande livro de viagem cujas edições alemã e latina apareceram em Mainz em 1486.

É preciso ter presente que o recurso à gravura em cobre permanece anedótico ao tempo do incunábulo e abrange apenas umas vinte edições, experimentadas em um pequeno número de cidades (Colônia e Wurtzburg, Bruges, Roma e Florença, Lyon). O casamento da tipografia e da gravura, ou, mais exatamente, a introdução da imagem impressa no livro dá lugar ao estabelecimento de verdadeiros programas de fornecimento para edição da parte dos gravadores e escultores. Uma economia da imagem se instala, parcialmente dependente do ecossistema da edição impressa, já que esta constitui uma parte crescente do seu mercado. As situações são variáveis, indo do gravador pontualmente requerido por um impressor, ou mesmo integrado à sua oficina, à grande oficina independente, mas cuja atividade se apoia nas crescentes encomendas do mundo editorial.

Em Paris, a primeira oficina a trabalhar maciçamente para a nova mídia está sob a responsabilidade de um artista que permaneceu anônimo por muito tempo e a quem se aplicaram denominações concorrentes – Mestre de Ana da Bretanha ou Mestre da Rosa da Sainte-Chapelle –, antes que se propusesse identificá-lo como o pintor Jean d'Ypres[14]. Ativo de 1490 até sua morte em 1508, sua oficina trabalha para vários campos artísticos: iluminura de manuscritos, papelões para vitrais de igreja e desenho de numerosas pranchas, bordas e vinhetas gravadas das quais se encontraram vários exemplares e várias séries na edição parisiense do fim do século XV e primeiro quarto do XVI. Uma das mais precoces ilustrações editoriais que lhe são atribuídas é a do missal impresso em Paris em 1490, compreendendo várias xilogravuras segundo seus desenhos. Sua produção é característica da maneira pela qual o tratamento da imagem serve doravante às estratégias de difusão da livraria. A edição foi impressa ora em velino, ora em papel. Contém numerosas xilogravuras, mas especialmente duas esplêndidas pranchas de página inteira, impressas em um mesmo bifólio integrado ao cânone da missa no início da liturgia de Páscoa. Formando duas imagens opostas, a *Crucificação* e o *Deus Pai*, elas figuram como um altar portátil no centro do volume. Mesmo nos exemplares impressos em papel, esse bifólio foi impresso em velino por medida de precaução, porque esse suporte era mais resistente ao contato do beijo litúrgico (ósculo da imagem, pelo padre ou pelos fiéis, a aproximar de semelhantes marcas de veneração do crucifixo, do altar ou de uma relíquia). O tratamento da ilustração, associado à escolha do suporte de impressão, permitiu introduzir distinções na tiragem e singularizar alguns

14. Isabelle Delaunay, "Quelques Dates Importantes dans la Carrière du Maître des Très Petites Heures d'Anne de Bretagne", em *Le Manuscrit Enluminé: Études Réunies en Hommage à Patricia Stirnemann*, Paris, Le Léopard d'Or, 2014, pp. 147-166; Ina Nettekoven, *Der Meister der Apokalypsenrose der Sainte Chapelle und die Pariser Buchkunst um 1500*, Turnhout, Brepols, 2004.

exemplares destinados a uma clientela seleta. Assim, em um exemplar inteiramente impresso em velino, as gravuras foram objeto de uma impressão cega (sem tinta), tendo a estampagem em relevo realizada no suporte produzido um motivo não restritivo para o iluminador, que pintou o volume libertando-se, em muitos casos, da "tela" original que se encontra gravada nos exemplares comuns (Ilustração 25)[15].

De maneira geral, na esfera da ilustração o mercado se divide agora em três categorias de produtos e prestações. Há os pintores, cuja obra no livro, contrariamente ao período medieval, se estreita doravante em torno apenas dos exemplares excepcionais, mas que integram as realidades novas desenvolvendo oficinas especializadas na decoração do livro impresso; é o caso, por exemplo, em Pádua, da oficina organizada por Antonio Maria da Villafora (1440?-1511)[16]. Há igualmente os mestres gravadores, que executam xilogravuras sob encomenda (às vezes assinadas com seu monograma, como Albrecht Dürer) ou confiam o seu acabamento a gravadores que trabalham segundo os seus desenhos. Enfim, há o material iconográfico mais comum, em madeira ou em metal, que constitui por vezes verdadeiros *sets* suscetíveis de serem reempregados, de uma edição para outra, numa certa independência em relação ao conteúdo textual (são típicos dessa categoria as cenas padronizadas, Sé de cidade, batalha, entrada régia, ensinamento, descida de cruz, príncipe rodeado por seus conselheiros...).

As pranchas ou as grandes letras ornadas, quer sejam gravadas em madeira ou em metal, desgastam-se em geral mais depressa do que o material tipográfico (quebras e depois lacunas para a madeira, deformação das linhas para o metal); esses acidentes são indícios de datação relativa quando a matriz foi empregada em várias edições sucessivas. Cumpre também considerar a importância da imagem no desenvolvimento da edição científica. Nesse aspecto, um papel pioneiro foi desempenhado pelo impressor Erhard Ratdolt (1442-1528) no decorrer da brilhante década que ele passa em Veneza (1476-1486), onde se especializa em astronomia e matemática, tendo em vista uma forte demanda local e a disponibilidade de recursos textuais excepcionais. Esse repertório editorial é servido por notáveis inovações tipográficas. Na edição *princeps* que ele oferece dos *Elementos* de Euclides, Ratdolt imprimiu nas margens figuras geométricas (sem dúvida com xilogravuras, mas por meio de fios metálicos formados para figurar círculos, triângulos, quadrados...), proeza que ele enaltece no prefácio dirigido ao Doge de Veneza. Oferece também representações das constelações e diagramas gravados em madeira, por vezes impressos em várias cores, que ilustram a *Poética Astronômica* de Higino, o *Liber Isagogicus* de Al-Qabisi, o *De Judiciis Astrorum* de Haly Abenragel ou ainda o *Opus Quadripartitum* (*Tetrabiblos*) de Ptolomeu.

15. *Missel à l'Usage de Paris*, Paris, Jean Du Pré, 1490, Bibliothèque Sainte-Geneviève, OEXV 54 (exemplar iluminado, impresso em velino) e OEXV 597 (exemplar comum, impresso em papel).

16. *Dizionario Biografico dei Miniatori Italiani*, org. Milvia Bollati, Milano, Silvestre Bonnard, 2004, pp. 36-40.

A cor

Gutenberg e seus sócios, como vimos, haviam experimentado a impressão em duas cores (preto e vermelho) para a *B42*, antes de abandoná-la, decidindo deixar para a mão dos rubricadores os elementos textuais que deviam figurar com tinta vermelha. Essa renúncia deu lugar à impressão separada de uma lista de títulos de capítulo destinada a acompanhar os exemplares ao saírem da oficina tipográfica, fornecendo assim um guia de rubricação[17]. Outras tabelas de rubricação foram conservadas para o século XV, ainda que estivessem destinadas a ser eliminadas após a conclusão do livro para a aplicação das cores. Cedo experimentada e logo abandonada, a impressão em vermelho e preto voltará, porém, a ser uma prática comum no século XVI, especialmente para as páginas de rosto.

A aplicação de cores nas ilustrações gravadas se faz geralmente pela mão do pintor, utilizando-se a iluminura para as mais exigentes e a aquarela para as mais comuns. O estêncil de pergaminho também foi empregado desde as origens do livro ilustrado; ele permitia uma aplicação de cores padronizada, de rápida execução e a baixo custo, de todos os exemplares de uma edição ou de parte deles. É o caso da primeira edição de uma célebre novela de cavalaria, o *Roman de Mélusine*, de Jean d'Arras, impresso em Genebra por Adam Steinschaber em 1478. Pode-se pensar razoavelmente que a operação de aplicar cores foi executada na oficina tipográfica, decorrendo assim de uma escolha propriamente editorial e não de iniciativas isoladas de adquirentes. Nesse terreno da cor, cumpre ainda assinalar as iniciativas venezianas de Erhard Ratdolt. Primeiro ele tenta imprimir em letras de ouro, matéria pictórica muito mais delicada de utilizar em imprensa do que as tintas pretas ou vermelhas. A dedicatória ao doge, no começo de seu *Euclides* de 1482, foi impressa a ouro em alguns exemplares, graças a um procedimento sem dúvida próximo daquele praticado pelos douradores: uma folha de ouro é aplicada ao suporte (papel ou pergaminho) previamente esfregado com um ligante, e depois a fôrma metálica é aquecida e pressionada sobre a folha. Mais tarde, em 1488, de volta a Augsburg, Ratdolt utilizará de novo a impressão em ouro para uma obra de historiografia húngara (Johannes de Thurocz, *Chronica Hungorum*, 1488), muito especialmente para os exemplares impressos em velino, destinados ao rei da Hungria Matias Corvino e à sua esplêndida biblioteca (a Corviniana, no Castelo de Buda). Ratdolt foi também o primeiro a experimentar a impressão das illustrações em várias cores para a iconografia astronômica. O *Tratado da Esfera* (*De Sphaera Mundi*) do astrônomo Johannes de Sacrobosco, composto no século XIII, havia sido durante toda a Idade Média o tratado de astronomia mais popular e mais amplamente difundido, base do ensino astronômico fundado na obra de Ptolomeu e nas fontes árabes antes de Copérnico. A reimpressão que dele faz Erhard Ratdolt em 1485 constitui a primeira tentativa de publicação de um livro ilustrado em várias cores. Os diagramas (que mostram os fenômenos de eclipse, por exemplo) são para alguns impressos em

17. Quatro folhas para o da *B42*, conhecidas por dois exemplares, em Munique e em Viena.

quatro cores (preto, vermelho, verde, amarelo-castanho), tendo cada um deles requerido uma etapa de aplicação de tinta e de impressão particular. As dificuldades impostas pela identificação e posicionamento das diferentes matrizes explicam alguns problemas de registro.

A encadernação

Uma vez concluída a sua manufatura tipográfica, o livro se apresenta como um bloco-texto nu, paralelepípedo composto pelo empilhamento de cadernos dobrados, eventualmente recobertos por uma folha de espera destinada a protegê-lo. Os mesmos gestos e técnicas de encadernação experimentados pelo manuscrito lhe são então aplicados, conferindo aos cadernos a sua solidariedade física e ao volume proteção e decoração exterior. Mas, apesar dessa identidade técnica – que explica por que motivo não se distingue um manuscrito de um impresso quando os volumes estão fechados sobre as carteiras de uma biblioteca do século XV ou XVI –, diferenças importantes devem ser ressaltadas. Embora seja teoricamente possível encadernar um manuscrito antes de sua cópia, daí por diante a operação é necessariamente reservada para o fim do processo de elaboração, depois que as folhas foram impressas e dobradas em cadernos. Por outro lado, o uso crescente do papel acarreta uma diminuição do peso médio do livro, o que autoriza o recurso cada vez mais frequente às capas cartonadas e determina o desaparecimento progressivo das pranchas de madeira, que se tornam excepcionais a partir de meados do século XVI na Europa do Sul, França incluída. Mas, ainda que a técnica tipográfica produza, para uma mesma edição, exemplares idênticos em tamanho e volume, a encadernação dos exemplares individuais é suscetível de introduzir notáveis diferenças. De fato, a encadernação supõe, uma vez concluída a costura dos cadernos e antes que seja praticado o acabamento das capas e da lombada, o refile das três bordas (superior, inferior e de goteira) com o aparador, a fim de equalizá-las. Essa operação afeta as dimensões das folhas, e um exemplar que tiver sido objeto de sucessivas encadernações no curso de sua história poderá ter perdido a quase totalidade de suas margens. A diferença entre um exemplar várias vezes refilado e um exemplar relativamente poupado, para um *in-folio* impresso no século XV ou no começo do XVI, pode chegar a 10 cm.

A expansão da livraria impressa, o aumento do número de volumes colocados no mercado e a aceleração de sua circulação acarretam outras adaptações, ao mesmo tempo formais e organizacionais. O desaparecimento gradual dos elementos metálicos (parafusos e porcas, cantoneiras, fechos ornamentados, salvo para o livro litúrgico de grandes dimensões), a utilização de fitas de pergaminho ou de tecidos participam do processo de aligeiramento material da encadernação. O recurso crescente, no decorrer do século XV e começo do XVI, a rodinhas e a chapas em vez de empregar pequenos ferros repetidos nas capas, permite facilitar e acelerar a decoração das encadernações.

Isso não impede uma riqueza iconográfica nova: os motivos bastante simples dos ferros medievais (flores, animais, formas geométricas) cedem o lugar a chapas ou a rodinhas gravadas que acolhem cenas historiadas ou decorações marcadas pela Renascença (vasos, folhagens, grotescos, perfis humanos nos medalhões). A decoração dourada, praticada na Itália desde o século XV (reino de Nápoles e Veneza), aparece na França, pela primeira vez em Paris, exatamente em 1507, no círculo do livro humanista próximo da Corte e dos primeiros helenistas. As primeiras realizações são híbridas: motivos prateados ou dourados de inspiração italiana (ferros em forma de S, entrelaçamentos) são empregados com ferros mais tradicionais estampados a frio (*cf. supra*, p. 150), e dispostos em faixas verticais, como na encadernação "gótica". Durante algum tempo ligados a uma enigmática oficina dita "das encadernações Luís XIII" (porque emprega ferros com as armas e o emblema – o porco-espinho – do rei), essas primeiras decorações douradas francesas são hoje atribuídas à oficina do grande livreiro parisiense Simon Vostre (ativo de 1486 a 1521). A decoração estampada a frio permanece, entretanto, largamente praticada na França até os anos 1530 e em seguida cede lugar à douração, só se mantendo sob a forma de filetes.

No plano organizacional, no século XV e ainda amplamente no XVI, uma parte importante da atividade de encadernação está ligada às estruturas da imprensa e da livraria. Se, em regra geral, o livro impresso é exposto e vendido nos ateliês, ou viaja "em branco" ou "em folhas", isto é, sob a forma de cadernos não encadernados (cabe ao adquirente encomendar a encadernação), muitos encadernadores estão, sem sombra de dúvida, ligados a alguns impressores-livreiros, ou mesmo, por vezes, eles próprios são livreiros – na França a separação definitiva das duas comunidades terá de aguardar um edito de 1686.

Testemunha-o, além do "perfil" de Simon Vostre, o de um Alexandre Aliate, livreiro de origem lombarda, ativo em Paris entre 1497 e 1509, que emprega diversas oficinas tipográficas mas distribui também livros importados que manda revestir (ou ele próprio reveste) com encadernações ornadas com uma bela placa com seu nome mostrando um "Homem de Dor" (Cristo cercado dos objetos da Paixão). Essa placa é, por sua vez, copiada de uma gravura utilizada pelo impressor Thielman I Kerver a partir de 1498 para ilustrar livros de horas, exemplo de uma continuidade das formas decorativas entre o interior e o exterior do livro. O encadernador André Boule (1500-1523) é igualmente o autor de várias dezenas de encadernações conservadas, ornadas com elegantes placas estampadas a frio com o seu nome.

A individualização de algumas oficinas, a identificação das realizações de alguns mestres encadernadores, num contexto de crescimento exponencial da produção livresca, não são um paradoxo. A história da encadernação se liga agora, de um lado, a uma prática cuidadosa ou de luxo nascida da integração de mestres de talento e de grandes amadores e patrocinadores (entre os quais os reis da França), cuja produção pertence plenamente a uma história geral das artes decorativas, e, de outro, a uma prática mais modesta, ao mesmo tempo comum e maciçamente extensa. Mas as evoluções formais de ambas não são estanques.

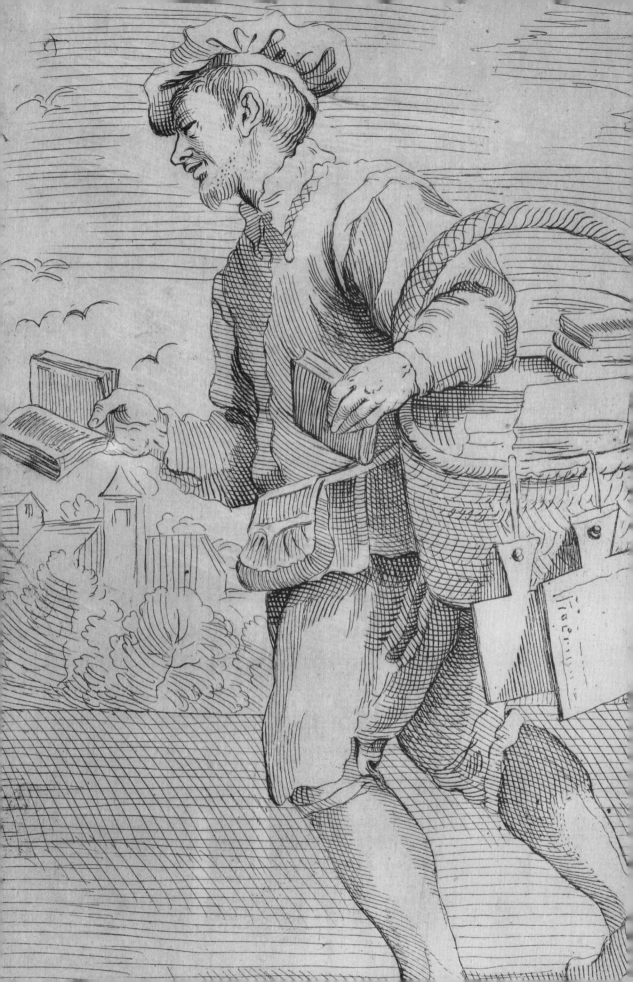

Terceira
parte

A primeira modernidade do livro:
Renascença, Humanismo, Reforma e imprensa

O humanismo e a Reforma, que constituem fatores relevantes de compreensão dos fenô-
menos culturais do século XVI, nao são produtos da imprensa[1]. Tanto um como a outra
têm suas raízes em dinâmicas anteriores ao desenvolvimento da técnica tipográfica e à ins-
tauração de uma economia do impresso. Mas estas contribuem poderosamente para a sua
expansão e lhes proporcionam os meios e as formas indispensáveis para uma mudança
de escala. A partir dos anos 1520, o que poderia não ter passado de uma corrente de pen-
samento acadêmico e o que poderia ter permanecido apenas como uma heterodoxia tor-
nam-se, com o livro, os fundamentos de uma mudança que se mede na escala da Europa.

1. Há, escreviam Lucien Febvre e Henri-Jean Martin em 1958, uma "ridícula pretensão" a "mostrar que a Refor-
ma é filha da imprensa" (*L'Apparition du Livre...*, *op. cit.*, p. 286 [trad. bras.: *O Aparecimento do Livro*, Edusp, São
Paulo, 2017, 2. ed., 2019]).

Nas fontes dessa renovação há uma geografia particular. Na Itália, no século anterior à invenção gutenberguiana, erigiu-se o retorno aos textos antigos em dever de civilização, inventou-se a crítica textual, esboçou-se uma revolução gráfica que, em um século, de Petrarca a Coluccio Salutati, a Poggio Bracciolini e a Niccolò Niccoli, presenciou a criação da minúscula humanística e do itálico; criou-se uma formatação nova dos textos, liberados dos recortes e das aparelhagens que lhes haviam sido impostos, desnaturando-os ao longo de cópias sucessivas. Na Europa do Norte, em seguida, em torno das comunidades que promoveram a "devoção moderna", inventou-se uma "outra" Renascença, uma forma de humanismo voltado para as preocupações espirituais e baseado em uma ambição pedagógica igualmente vigorosa. O novo ecossistema do impresso integra essas duas fontes de inspiração e serve de maneira decisiva às dinâmicas que elas induzem.

O quadro abaixo dá uma ideia global dos números de produção para os dez centros editoriais mais ativos. Observa-se aqui uma dominação contínua de Paris e de Veneza; o aparecimento nessa lista da pequena cidade de Wittemberg, cujo equipamento tipográfico era anódino e recente (1502) e que de repente passa a jogar de igual para igual com Leipzig, Strasbourg ou Roma pelo número de edições anteriores a 1600, acha-se estreitamente ligado à expansão fulminante da Reforma.

Cidade	Número de edições (1450-1600)
Paris	47 620
Veneza	31 235
Lyon	23 186
Antuérpia	14 190
Londres	13 886
Roma	10 689
Colônia	9 549
Nuremberg	9 486

Cidade	Número de edições (1450-1600)
Wittemberg	9 472
Leipzig	9 171
Strasbourg	9 085
Basileia	8 570
Frankfurt-am-Main	7 756
Augsburg	6 930
Bolonha	6 900
Milão	4 202

16
O livro
e a fé

Inquietações espirituais

As sociedades europeias do fim da Idade Média foram permeadas por inquietações e questionamentos espirituais. Vários acontecimentos reforçaram o sentimento de medo, a dominação do pensamento da morte e a angústia da salvação: as epidemias e a lembrança da Grande Peste de 1347, as guerras (a Guerra dos Cem Anos, as guerras civis do século XV, a queda de Constantinopla e a irrupção dos turcos às portas da Europa). O medo da danação e do purgatório consolida o culto dos santos (já colocados no centro da devoção medieval), o imperativo da peregrinação e a prática das indulgências. Acredita-se que a concessão destas últimas abrevia o tempo no purgatório ou mesmo liberta o cristão dessa etapa dolorosa e angustiante.

A questão da salvação, o medo de não ser salvo e de ser condenado às penas infernais constituem ao mesmo tempo um dos principais eixos da renovação espiritual

e material de uma abundante produção literária e iconográfica que desenvolve, sobretudo a partir dos anos 1430, os temas dos quatro "fins últimos" (ou *quattuor novissima*: a morte, o inferno, o purgatório e o paraíso), do Apocalipse e o motivo da dança macabra. Forma-se assim um considerável repertório de imagens, em parte extrapolado das fontes bíblicas e cujos motivos permeiam as artes.

As origens da dança macabra são complexas, sem dúvida em parte teatrais e livrescas[1]. A mais antiga cena conservada foi pintada em 1424 numa parede da vala comum do Cemitério dos Santos Inocentes em Paris. Individualizadas e ritmadas por arcadas, várias sequências mostram casais de personagens arrastados pela morte, "encarnada" sob a forma de esqueletos às vezes cobertos de mortalha. Os personagens assim associados, clérigos e leigos, compõem uma síntese da sociedade inteira e impõem imediatamente uma identificação com o passante, que se vê interpelado pelas sentenças escritas que acompanham os afrescos: o papa e o imperador, o cardeal e o rei, o cônego e o comerciante, o cura e o lavrador etc. A mensagem é clara: a morte é brutal e golpeia universalmente. Essa encenação da morte passa ao livro manuscrito e ao livro impresso a partir de 1485. Nessa data o impressor-livreiro parisiense Guy Marchant traslada a dança macabra para o espaço tipográfico: suas xilogravuras compõem um friso desdobrado nas páginas duplas do livro aberto e conservam, à guisa de enquadramento, o princípio das arcadas do Cemitério dos Inocentes. Nasceu um repertório: novas edições francesas a partir de 1486, depois latinas a partir de 1490, declinam a dança macabra em diferentes formatos, ou em danças macabras dos homens e danças macabras das mulheres. Especialidade da edição parisiense, a dança macabra constituirá a partir da metade do século XVI um dos títulos prediletos da edição popular e, passando a Troyes, integrará o repertório da Bibliotèque Bleue no início do século XVII.

Importa também evocar, entre essas representações que encontram no livro um terreno de expansão privilegiado, o ciclo das sete penas do inferno (cada uma associada a um dos pecados capitais). Pode-se vê-lo mais particularmente, a partir de 1491, no *Calendário dos Pastores*, uma compilação de textos morais e práticos concebidos a princípio para um público leigo abastado e depois declinando rapidamente para formatos mais modestos. Quanto às representações do Apocalipse, concebidas em conexão direta com o texto bíblico (o Evangelho de João), elas encontram, com a série de quinze xilogravuras que Dürer faz imprimir em Nuremberg em 1498, um modelo destinado, por intermédio da cópia ou da reinterpretação, a uma posteridade notável.

1. Didier Jugan, "Déconstruction d'une Danse Macabre. Vers un Modèle Originel Antérieur à 1424", em *"Mort n'Épargne ne Petit ne Grant"*, Actes du XVIIIe Congrès International de l'Association Danses Macabres d'Europe, Vendôme, Éd. du Cherchelune, 2019, pp. 196-222.

A devoção moderna

A devoção moderna é um amplo movimento de renovação espiritual que finca suas raízes, no fim do século XIV, nas regiões flamenga e renana e que exerce uma forte influência na cultura escrita até o final do século XVI. Associando clérigos e leigos e propondo novos modos de leitura e de ensino, ela marca o pensamento de grandes intelectuais como Erasmo e contribui para renovar as práticas do livro em geral, além de preparar os espíritos para a Reforma. A própria expressão *devotio moderna* se deve a um dos seus atores, Johannes Busch, cronista da Abadia de Windesheim (*c.* 1399-1479)[2].

O fundador do movimento, Geert Groote, dito Gerardus Magnus (1340-1384), como seus principais autores, Florens Radewijns (1350-1400), Gerard Zerbolt (1367-1398) ou Tomás de Kempis (1380?-1471), eram pedagogos. Assim, o movimento é inicialmente uma reação contra a escola e a universidade medievais, obnubiladas pela lógica abstrata e pela sofística, e conduzindo tanto à aceitação muda da fala dos padres quanto à prática formal dos sacramentos e das obras. A devoção moderna, ao contrário, promove a meditação individual, legitima a sensibilidade, defende a necessidade de uma leitura direta da Bíblia e do Novo Testamento e sugere um afastamento das autoridades. Ela se encarna na organização dos Irmãos da Vida Comum e na Congregação de Windesheim (*cf. supra*, p. 193). Mas, ao prosseguir com a imprensa o programa pedagógico atribuído até então à cópia, os Irmãos inovam, não tanto pelo conteúdo do repertório escolar quanto pela paginação de suas edições: generalização da foliação e dos títulos correntes, índice, alternância de corpos para distinguir o texto de seu comentário... utensílios que testemunham um esforço consciente de busca de legibilidade[3].

Livros bem particulares contribuíram para difundir as concepções e o fervor da *devotio moderna* para além de seu núcleo original. Entre estes encontramos tratados de devoção que não se apoiam em exposições doutrinais, mas nas Escrituras, assim como coletâneas de citações e sentenças, as *rapiaria*. Porém o livro-farol do movimento, chamado a tornar-se um sucesso colossal em pleno século XIX, é a *Imitação de Cristo*. A obra é organizada como tal por volta de 1427 pela reunião de quatro tratados anteriormente escritos em latim e dos quais o primeiro começa por uma citação do Evangelho de João que é um convite à conversão ou à renovação espiritual: "Quem me segue não andará nas trevas..." Esse *incipit* evocará frequentemente, nas numerosas edições ilustradas da *Imitação* (notadamente na primeira edição em francês, impressa em Toulouse em 1488), uma imagem estampada no frontispício: um fiel se põe em marcha, nos passos e a convite de Cristo (*Sequela Christi*) – paráfrase visual do *incipit*, imagem eloquente de um movimento que é a princípio o da leitura, mas que já assemelha a travessia do livro a uma caminhada pessoal.

2. Reynerus Richardus Post, *The Modern Devotion*, Leyde, Brill, 1968; Thomas Kock, *Die Buchkultur der Devotio moderna: Handschriftenproduktion, Literaturversorgung und Bibliotheksaufbau im Zeitalter des Medienwechsels*, Frankfurt-am-Main/ Berlin/ Bern, P. Lang, 200

3. Isabelle Diu, "L'Apport des Écoles du Nord", em H.-J. Martin, *La Naissance du Livre Moderne...*, *op. cit.*, pp. 50-61.

O livro e a fé

A *Imitação* é obra de Tomás de Kempis, cônego regular da congregação de Windes-heim que foi também copista[4]. A obra descreve as virtudes necessárias à vida espiritual e as maneiras de alcançá-la (leitura dos Evangelhos, meditação, exercícios). Insistindo na devoção interior, estabelecendo o meio de uma união com a divindade (por uma conversa permanente com Cristo), ele desenvolve também a ideia de uma consolação interior, condicionada pelo desprezo do mundo[5]. Expressa por sentenças breves, conce-bidas para a meditação e a memorização, a doutrina da *Imitação* baseia-se no exemplo de Cristo, na certeza de que a vida terrestre constitui um exílio e numa concepção afe-tiva da devoção. A obra é construída sobre a articulação tênue de exemplos, instruções, preces e sentenças por vezes lapidares; assim, ela se oferece à assimilação contínua tanto quanto a acessos pontuais e a percursos de leitura aleatórios. Desde o século XV, e até o XIX, o texto conhece uma difusão ampla que vai muito além do movimento da *devotio moderna*. É declinado nas diferentes línguas vernáculas europeias e em várias versões que permitirão a sua circulação em redes espirituais diferentes, testemunhando uma capacidade de apropriação excepcionalmente extensa. Conservaram-se cerca de oitocentos manuscritos medievais contendo a *Imitatio Christi*, cuja primeira edição, em latim, é impressa em Augsburg por volta de 1470.

O desafio da exegese

A valorização das fontes textuais mais antigas, a vontade de restituir os textos antigos em sua exatidão histórica e em sua correção linguística constituem as aspirações fundamentais dos humanistas; eles preconizam a busca assídua dos manuscritos, sua confrontação, e explicam a importância atribuída ao domínio e ao ensino das línguas antigas (o latim clássico mas também, logo depois, o grego e o hebraico). As pesquisas efetuadas por Lorenzo Valla sobre o Novo Testamento nos anos 1450 mostraram pela primeira vez uma aplicação desse método não mais apenas às fontes profanas, mas às Escrituras. Em torno do *corpus* bíblico se desenvolve um novo enfoque crítico que dá nascimento ao "humanismo cristão", determinado por uma exigência filológica e por uma exigên-cia de piedade. Trata-se também de renovar a fé dando-lhe fundamentos mais seguros. O procedimento é gerador de tensões e, depois, de fraturas, pois é crescente o risco, para a Igreja como para a Universidade, de ver a fé depender demasiado estreitamente da racionalidade filológica e de ver relativizar-se em sua legitimidade um certo número de

4. Durante muito tempo a paternidade dessa obra foi objeto de vivas controvérsias. Atribuída a diversos autores, os principais concorrentes de Kempis foram o chanceler da Universidade de Paris Jean Gerson (1363-1429) e um improvável beneditino do século XIII de nome Giovanni Gersen.

5. O *comtemptus mundi* constitui um tipo de tratado ascético muito difundido nas leituras da *devotio moderna*. O próprio Erasmo compôs um exemplar do gênero (Jean-Claude Margolin, *Érasme et la "Devotio Moderna"*, Turnhout, Brepols, 2007, p. 66).

autoridades, de leituras e de práticas tradicionais. No limiar da Renascença e às vésperas da Reforma, numerosos são os pontos do dogma e da instituição eclesiástica cujos fundamentos essa nova inteligência dos textos interroga: a interpretação alegórica de algumas passagens bíblicas, o monacato e o estatuto dos padres, o princípio das indulgências ou da confissão, a legitimidade da sucessão de São Pedro...

Nas pegadas de Lorenzo Valla, dois humanistas em particular contribuem para esse esforço que consiste, pela confrontação das versões do texto bíblico, em procurar um sentido espiritual através de um sentido literal que só a crítica permite estabelecer com certa firmeza. Trata-se de Jacques Lefèvre d'Étaples (*c.* 1450-1536) e Erasmo (*c.* 1469-1536), sendo que o papel do segundo se mede na escala europeia.

Lefèvre d'Étaples procede do mundo universitário parisiense. A princípio dedicou-se às obras de Aristóteles e dos místicos neoplatônicos. Ensinando no Collège do cardeal Lemoine nos anos 1490, empenhava-se em eliminar os comentários medievais inúteis do texto de Aristóteles e revelava uma necessidade de precisão que não se encontra com tamanha acuidade em outros representantes do primeiro humanismo francês, como Robert Gaguin ou Guillaume Fichet. Mas, quando ele concentra a sua atenção no estabelecimento do texto bíblico, essa preocupação intelectual torna-se inseparável de uma indagação sobre a salvação e sobre a vida eclesiástica, levando-o a um distanciamento em relação não apenas às instituições (a Faculdade de Teologia) mas também aos dogmas e às práticas católicas. Ele se debruçou então sobre um livro do Antigo Testamento em particular, o Saltério, para "estabelecer" o seu texto e comentá-lo. Seu *Saltério Quíntuplo* (*Quincuplex Psalterium*) é impresso no verão de 1509 na tipografia de Henri Estienne, o primeiro grande impressor-livreiro humanista parisiense. Essa edição reveste uma importância capital por várias razões[6]. Seu prefácio é um manifesto no qual o autor sustenta que a teologia deve fundamentar a sua doutrina em um texto corretamente estabelecido, princípio que deve ser compartilhado a um só tempo por humanistas cristãos como Erasmo e por reformadores como Lutero; a busca do sentido (primeiro literal, depois espiritual) deve agora recusar os artifícios mecânicos da alegoria, da analogia, da escolástica e dos comentários empilhados; noutros termos, ela já não pode prescindir da crítica e da filologia. Nesse enfoque, a confrontação das versões reveste uma importância particular: seu exame deve permitir uma análise objetiva das divergências, a determinação de uma preferência ou de uma conciliação – enfim, o surgimento do sentido. Nesse aspecto o *Saltério Quíntuplo* marca uma iniciativa fundamental: a impressão paralela de diferentes versões das Escrituras. O volume apresenta inicialmente, de maneira sinóptica, as três tradições do Saltério herdadas de São Jerônimo: o *Psalterium Gallicum* (ou *Gallicanum*) estabelecido na Gália Cisalpina de acordo com a Septante e os trabalhos de Orígenes (é o *Saltério da Vulgata*); o *Romanum*, usado em Roma, colocado no centro; e o *Hebraicum*, traduzido do hebreu. Seguem-se o *Saltério Vetus* (em uso nas igrejas antes de Jerônimo) e o *Conciiatum*, fruto do trabalho

6. Guy Bedouelle, *Le "Quincuplex Psalterium" de Lefèvre d'Étaples: Un Guide de Lecture*, Genève, 1979 (Travaux d'Humanisme et Renaissance, 171).

de harmonização das quatro versões precedentes. Lefèvre cotejou vários manuscritos; embora conhecesse o grego, seu domínio do hebraico era sem dúvida superficial e por isso ele recorreu à ajuda de François Vatable (*c.* 1495-1546), pioneiro dos estudos hebraicos da Renascença francesa (ele será leitor de hebraico no Colégio Real sob Francisco I). Lefèvre d'Étaples, empenhado nesse esforço de renovação espiritual, estará naturalmente atento à irrupção, a partir de 1517, das *Teses* de Lutero e da Reforma[7] e prosseguirá a sua obra no âmbito do Círculo de Meaux a partir de 1521.

O *Saltério Quíntuplo* apareceu no momento em que outras empresas de publicação em paralelo de diferentes versões do texto bíblico estavam em curso. Elas estão todas ligadas, em graus diversos, a uma intenção crítica, de exegese ou mesmo de "reformação". A primeira *Bíblia Poliglota*, dita de *Alcalá*, confronta assim versões não apenas diferentes mas também impressas em línguas diferentes (as cinco versões do *Saltério Quíntuplo* eram todas traduzidas e impressas em latim). Essa vasta empresa, iniciada em 1502, foi financiada e largamente supervisionada pelo cardeal Francisco Jiménez de Cisneros, franciscano, íntimo conselheiro de Isabel, a Católica, fundador da Universidade de Alcalá de Henares em 1500 e uma das principais figuras do humanismo espanhol. Os seis volumes da *Bíblia Poliglota de Alcalá*, que aparecem entre 1514 e 1517, representam também uma proeza tipográfica, já que a obra justapõe composições tipográficas em hebraico, grego, caldaico e latim.

Essa publicação, alguns anos depois do *Saltério Quíntuplo*, leva Erasmo e seu editor basileense Johann Froben a acelerar a impressão de uma obra em preparação, o Novo Testamento em grego. Erasmo já havia publicado as notas de Lorenzo Valla sobre o Novo Testamento, que ele descobrira numa edição dada a lume em Paris em 1505 na oficina do impressor Josse Bade. É o ponto de partida de um considerável canteiro que conduz à publicação na Basileia, em 1516, de um imponente *in-folio* sob o título de *Novum Instrumentum*. Essa edição constitui um dos livros mais importantes do humanismo e da exegese bíblica. O texto do Novo Testamento foi revisado e pela primeira vez é impresso em grego ladeado por uma nova tradução latina e por anotações. Erasmo utilizou pelo menos sete manuscritos gregos produzidos entre o século XII e o XV; a obra é um sucesso e será objeto de cinco edições, sendo a última de 1535, um ano antes da morte do humanista. Em sua dedicatória ao papa Leão X, verdadeira peça de defesa dos estudos filológicos, Erasmo formula ideias que também alimentaram em profundidade a Reforma: a inteligibilidade do Novo Testamento é fonte de salvação, e devemos beber mais na fonte que nos regatos que dela emanam.

A grande realização poliglota seguinte deve ser creditada à reconquista católica sobre os protestantismos, cujo programa foi fixado, na metade do século, pelo Concílio de Trento. A imponente *Biblia Polyglotta*, cujos oito volumes impressos em Antuérpia por Christophe Platin vêm a lume entre 1568 e 1572, é fruto de um trabalho conduzido por Benito Arias Montano, filólogo espanhol que participou do Concílio de Trento

7. Sabe-se, por outro lado, que Lutero leu o *Quincuplex Psalterium* (*Saltério Quíntuplo*) de Lefèvre. Seu exemplar pessoal, repleto de notas e comentários de próprio punho, desapareceu em fevereiro de 1945 durante os bombardeios anglo-americanos que destruíram a biblioteca de Dresden.

e foi o bibliotecário do Escorial. Esse monumento tipográfico, patrocinado por Filipe II da Espanha (a quem a edição é dedicada) e que se beneficiou de meios importantes (caracteres foram especialmente fundidos por Guillaume Le Bé, chamado de Paris por Plantin), é uma demonstração de força da Contrarreforma.

O desafio da tradução

A problemática da tradução está no cerne das preocupações tanto dos humanistas quanto dos atores da renovação espiritual. Por isso, seria inexato considerar que a Reforma está na origem das primeiras iniciativas de tradução dos livros santos em língua vernácula. Existem, a partir do século XII, traduções da Bíblia parciais, abreviadas ou versificadas, ou então traduções que compreendem uma parte reescrita. É o caso da *Bíblia Historial*, redigida por Guyart Des Moulins no fim do século XIII, uma Bíblia glosada que integra elementos da *Histoire Scolastique* de Pierre le Mangeur e que foi um extraordinário sucesso de livraria. Essa foi a edição seguida pelos iniciadores da primeira oficina tipográfica lionesa, Barthélemy Buyer e Guillaume Le Roy, que imprimem nos anos 1470 uma *Bible Abrégée* e depois um *Nouveau Testament en Français* (duas edições, na altura de 1476-1478 e 1479-1480). No caso, esse *Novo Testamento*, o primeiro impresso em francês, era uma obra híbrida, pertencente tanto à literatura bíblica propriamente dita quanto ao gênero da história santa e reservada para um uso mais individual e laico.

Afora essas exceções, todavia, as traduções medievais da Bíblia em língua vernácula permaneceram geralmente como obras de luxo que, pelas circunstâncias de sua elaboração (a encomenda) e circulação decorriam de práticas principescas ou aristocráticas do livro. É do lado dos movimentos qualificados como heréticos, aspirando a uma reforma em profundidade da doutrina e da prática cristã, que cumpre procurar tentativas de ampla difusão do texto bíblico nas línguas dos povos. Assim é que no fim do século XIV o inglês John Wyclif fez traduzir a Bíblia na língua dos seus contemporâneos, enquanto no começo do século seguinte Jan Huss fazia o mesmo em língua tcheca. Os dois movimentos que eles inspiram, qualificados de heresias, têm em comum a formulação de exigências prenunciadoras da Reforma: a centralidade das Escrituras e sua leitura direta por todos, a rejeição da hierarquia eclesiástica ou mesmo da autoridade da Igreja, o repúdio da vida monástica, uma salvação vinculada mais à graça divina do que às obras dos homens.

Nascido na Boêmia meridional, aluno pobre da Universidade de Praga, Jan Huss foi ordenado padre em 1400, antes de tornar-se confessor da rainha da Boêmia e reitor da Faculdade de Teologia de Praga. O imenso sucesso de seus sermões se deve ao fato de ele haver decidido pregar em sua língua materna; tendo traduzido o Evangelho para o tcheco, contribuiu significativamente para fixar a língua literária "nacional". Prega a reforma da Igreja e preconiza o retorno à pobreza evangélica, afirmando que o Evangelho é a regra única e que todo homem tem o direito de estudá-lo. Em sua *Quaestio de Indulgentiis*

(1412) ele se insurge, depois de Wyclif, contra o tráfico das indulgências. Esses cacifes espirituais e linguísticos recobriam igualmente os cacifes políticos, porquanto Jan Huss pregava que os tchecos deviam assumir o seu destino libertando-se do imperador (e também rei da Boêmia) e empregar a sua língua na vida pública. Em 1414 ele é citado perante o Concílio de Constança e para lá se dirige munido de um salvo-conduto do imperador Sigismundo, mas será condenado por heresia e queimado vivo em 1415 juntamente com seus escritos. Entretanto, a partir de julho de 1419 a insurreição dos hussitas resistirá bravamente a cinco cruzadas lançadas contra eles pelo papa e pelo rei da Boêmia, antes que a Dieta de Jihlava (1436) ponha termo à guerra, consolidando o fracasso temporal da reforma hussita. Jan Huss aparece, todavia, como o principal precursor dos grandes reformadores do século XVI, de Lutero em particular, que prefaciará várias edições de suas obras na Alemanha a partir de 1536.

As condenações de Wiclif e de Huss confirmam a suscetibilidade que se ligava às empresas de tradução dos textos sacros. Essas reservas ainda são muito fortes no começo do século XVI, enquanto vários humanistas, de Lorenzo Valla a Erasmo, desenvolviam ao mesmo tempo uma metodologia e uma deontologia da tradução, unificando estreitamente as exigências filológicas e a aspiração a uma universalidade de acesso aos textos sacros. Nesse aspecto, Erasmo escreve uma verdadeira peça de defesa no prefácio à sua edição bilíngue do Novo Testamento (1516): conquanto a obra dê "apenas" a tradução latina ao lado do texto grego, o humanista defende com entusiasmo, um ano antes de desencadear-se a reforma luterana, o princípio de uma tradução que deve abrir a todos e a cada um, em sua língua, as vias de acesso ao texto bíblico. "Gostaria que as mais humildes das mulheres lessem os Evangelhos, lessem as epístolas de Paulo. Possam esses livros ser traduzidos em todas as línguas, de modo que os escoceses, os irlandeses, mas também os turcos e os sarracenos, estejam em condições de os ler e conhecer. [...] Possa o camponês empurrando o seu arado cantar as suas passagens e o tecelão junto ao seu liço modular alguma de suas árias, ou o viajante aliviar as fadigas da estrada com suas histórias." Aliás, é a partir do texto grego editado por Erasmo em 1516 que Lutero efetua a sua tradução alemã do Novo Testamento, publicado em 1522, antes de fornecer a Bíblia completa em 1534. Um movimento estava iniciado. A *Great Bible* anglicana aparece em 1539, empresa editorial na qual Thomas Cromwell, ministro de Henrique VIII e principal ator da Reforma inglesa, desempenhou um papel de relevo. Em seguida virá, após essa primeira edição autorizada da Bíblia em inglês, a *Bíblia do Rei Jaime* em 1611. Entrementes, a extensão do luteranismo aos países do Norte produziu efeitos semelhantes: a partir da versão alemã de Lutero, e por encomenda do rei da Suécia Gustavo Vasa, um Novo Testamento em sueco aparece em 1528, seguido por uma Bíblia completa em 1541; edições da Bíbia aparecem em dinamarquês (1550-1551) e em islandês (1584).

Na França, cabe destacar o trabalho do Círculo de Meaux, reunido a partir de 1521 em torno do bispo Guillaume Briçonnet e de Lefèvre d'Étaples, até a condenação do grupo e sua dispersão no outono de 1525. O círculo de pensamento humanista e devoto, ligado a uma leitura direta do Evangelho e animado pela busca de uma via cristã média numa época em que se definem as tensões confessionais, constitui um

elemento-chave da história do protestantismo francês. Ele considerou atentamente o conteúdo da Reforma iniciada por Lutero em 1517; alimentou com ela o seu pensamento evangélico ao mesmo tempo que tomava explicitamente as suas distâncias. Para ajudar os pregadores do movimento, Lefèvre d'Étaples traduz o Novo Testamento para o francês a partir da versão latina da Vulgata. O apoio da irmã do rei, Margarida de Angoulême, lhe permite contornar as instituições de censura prévia que estão em via de consolidar-se (*cf. infra*, p. 287); por conseguinte, ele não solicita o exame do livro pela Faculdade de Teologia da Sorbonne e, munido de um privilégio real, publica a nova tradução em Paris em 1523. O texto é antecedido por uma "Epístola exortativa" "a todos os cristãos e cristãs", onde Lefèvre justifica com entusiasmo a tradução em língua vulgar: "que o povo simples veja e leia em suas línguas o evangelho de Deus". O programa comum da rede evangélica constituído em torno de Lefèvre e de Margarida de Angoulême é a pregação do "evangelho puro", em toda a sua correção textual e em francês, a língua do povo e a língua das mulheres.

Porém a expansão das ideias protestantes provoca um endurecimento das autoridades. O *Nouveau Testament* de Lefèvre d'Étaples manifestava, mediante o ato de tradução, um espírito de renovação da leitura e de interrogação das fontes das Escrituras. O Parlamento de Paris proíbe, em 27 de agosto de 1525, "expor ou imprimir qualquer dos livros da Santa Escritura em língua francesa sem permissão da dita corte". Em seguida um decreto de 5 de fevereiro de 1526 ordena o depósito das traduções bíblicas no cartório de justiça do Parlamento. Se em 1523 Lefèvre pudera fazer imprimir o seu *Nouveau Testament* em Paris (por Simon de Colines), em 1530, ao concluir a tradução completa da Bíblia, é em Antuérpia que ele a entrega ao prelo de Martin Lempereur, um impressor que tivera de deixar Paris em 1526 a fim de prosseguir em segurança a sua atividade na cidade flamenga.

De igual modo, cinco anos mais tarde, é numa outra dessas cidades estrangeiras, na periferia do reino, Neuchâtel, que aparece a Bíblia traduzida em francês por Pierre Robert Olivétan, primeira bíblia francesa protestante. O próprio João Calvino contribuiu para a sua edição, e a impressão se deve a Pierre de Vingle, um impressor-livreiro partidário da Reforma que tivera de deixar Lyon em 1531 por haver impresso obras comprometedoras, tanto de luteranos quanto de futuros calvinistas (Otto Brunfels, Herman Bodius, Guillaume Farel).

A reforma e o livro, a reforma no livro

O par formado pela imprensa e pela Reforma é estreito. Se não se determinam mutuamente, os dois fenômenos manifestam, em todo caso, no seu desenvolvimento das relações mais evidentes e mais necessárias do que as que unem a imprensa e a Renascença (Fra Angelico faleceu em 1455, no mesmo ano do desenvolvimento da arte tipográfica) e a imprensa e o humanismo (Petrarca morreu em 1374). Com a Reforma, o livro impresso

proclama alto e bom som que não é apenas uma "mercadoria" ou "obra de arte", mas "fermento", isto é, numa escala inédita, fator de mudanças importantes na sociedade e na história das mentalidades[8].

Alguns reformadores, aliás, encorajaram a visão de uma Reforma filha da imprensa. O próprio Lutero, numa de suas *Tischreden* (*Conversas de Mesa*), publicadas depois de sua morte em 1566, obcecado pela questão dos fins últimos, desenvolve a visão de uma invenção destinada a acelerar o fim da história: "A imprensa é o ápice e o último dos dons; graças a ela Deus dissemina a matéria do Evangelho. Ela é a última antes que o mundo se extinga"[9]. Em sua esteira, os protestantes verão a imprensa como um instrumento providencial, o mais poderoso meio de levar aos homens a luz e a lucidez na órbita da salvação e também de abalar os quadros políticos e espirituais das sociedades que ela se incumbe de reformar. Assim, para o inglês John Foxe (1516-1587), que em seu monumental *Actes and Monuments* (1563) forneceu a história e o martirológio de todos os movimentos religiosos que se levantaram contra a Igreja católica e romana, a imprensa permitiu reacender o "fogo do conhecimento perdido nestes tempos de cegueira" e "o papa deve abolir o saber e a imprensa, sem o que a imprensa causará a sua perda"[10]. Esses discursos revelam uma concepção basicamente historiográfica que faz da invenção da imprensa de caracteres móveis o marcador da última ruptura fundamental da história do mundo.

Convém guardar distância em relação a essa interpretação: o desenvolvimento da Reforma e a expansão da imprensa, conquanto interdependentes, inserem-se em cadeias de causalidades mais amplas. É evidente, todavia, que, ao contrário das heresias mais antigas de Wyclif e de Jan Huss, marcadas pelo fracasso e de cuja difusão a pregação e o manuscrito haviam sido os únicos instrumentos, o luteranismo faz desde a origem a opção de aparecer como um produto do livro impresso. Pela primeira vez, como o mostram a rápida expansão e o duradouro enraizamento da Reforma, e também a amplitude dos meios tipográficos que ela mobiliza, as mentalidades europeias são marcadas por um traço novo, preciso, uniforme e indelével. Pela primeira vez intenta-se alcançar um público o mais vasto possível (idealmente confundido com o perímetro da humanidade inteira) não apenas para propagar os novos caminhos da salvação mas também para ganhar o apoio popular e abalar o mundo antigo. Tudo isso justificou o recurso às línguas vernáculas, à diversificação dos registros textuais e a tiragens numerosas. Assiste-se assim às primeiras formas de uma comunicação de massa.

Se o cristianismo é uma religião do livro, o protestantismo renova essa concepção acrescentando-lhe uma consciência da mídia. Para a Reforma, o livro impresso foi um

8. Fórmulas retomadas de Lucien Febvre e Henri-Jean Martin (*cf. supra*, p. 16). Esse enfoque constitui a principal contribuição da École des Annales para a história do livro. Sobre o conjunto da questão, ver Elizabeth Eisenstein, "L'Avènement de l'Imprimerie et la Réforme: Une Nouvelle Approche au Problème du Démembrement de la Chrétienté Occidentale", *Annales. Économies, Sociétés, Civilisations*, 26ᵉ année, n. 6, pp. 1355-1382, 1971.

9. *"Die Druckerey ist summum et postremum donum..."*, Martin Luther, *Tischreden oder Colloquia...*, Eisleben, Urban Gaubisch, 1566, fo 626r. Cf. Holver Flachmann, *Martin Luther und das Buch*, Tübingen, Mohr Siebeck, 1996, p. 192.

10. Alexandra Walsham, "'Domme Preachers?': Post-Reformation English Catholicism and the Culture of Print", *Past and Present*, n. 68, p. 72, 2000.

instrumento primordial; e ela própria contribuiu, da sua parte, para colocar a nova mídia no cerne da civilização europeia.

Lutero, uma revolução midiática

A Reforma é desencadeada por um documento, mais exatamente por sua exposição pública. Em 31 de outubro de 1517, na porta da igreja do castelo de Wittemberg, foram afixadas as 95 teses contra as indulgências redigidas por Martinho Lutero (1483-1546). O autor, monge agostiniano de 32 anos, era professor de teologia na universidade local, recém-fundada (1502) pelo príncipe eleitor Frederico III de Saxe, que será o primeiro protetor do reformador. A oposição frontal ao princípio das indulgências, praticadas por Roma e intensificadas a partir de 1515 por uma verdadeira campanha de pregação e coleta de fundos, ia tornar-se o revelador de uma nova religião, fundada na recusa da mediação dos padres e do monacato, na luta contra a pregação deturpada e na ideia de que a hierarquia católica mascara a verdade dos Evangelhos. Não se dispõe de testemunho direto da afixação e não se pode dizer se o cartaz era manuscrito ou impresso, nem se vários exemplares dele foram exibidos. A anedota, chamada a alimentar o gesto luterano com uma copiosa iconografia, é simplesmente relatada pelos primeiros biógrafos do reformador. Na verdade, essas teses, em relação às quais não se pode confirmar a forma original do cartaz, eram a princípio uma simples *disputatio*, com base no modelo universitário, isto é, uma tomada de posição argumentada, submetida a discussão e destinada a um círculo de teólogos. O gesto inicial de Lutero, se é atestado, nada tem de novo: espera-se que um teólogo submeta as suas posições teóricas à discussão e desde a Idade Média o pórtico da igreja é um lugar natural de demonstração, exposição e discussão.

A disseminação rápida e maciça desse escrito fora de um contexto universitário relativamente normatizado deve ser vista como o verdadeiro desencadeador da Reforma. De fato, desde antes do fim do ano de 1517 aparecem três edições impressas das *95 Teses*. Duas delas são no formato de um cartaz: a que foi impressa em Nuremberg por Hieronymus Höltzel, considerada a primeira e cujos quatro exemplares são hoje conhecidos, e a impressa em Leipzig por Jacob Thanner. A terceira edição, sob a forma, dessa vez, de um livrete no formato *in-quarto*, saiu dos prelos de Adam Petri na Basileia.

Um fenômeno de midiatização de uma amplitude inédita leva a expansão da mensagem luterana muito além desse primeiro perímetro de difusão: outros centros tipográficos dão seguimento ao trabalho realizado nessas três primeiras cidades, graças a reimpressões e contrafações; em apoio das *95 Teses*, outras obras do reformador e de seus colaboradores são confiadas à edição impressa, em latim como em alemão, sendo o latim destinado tanto ao público dos clérigos e estudiosos quanto ao mercado internacional, já que é a partir do latim que se farão as primeiras traduções em outras línguas vernáculas; às obras de doutrina e pregação dos reformadores logo se acrescem os textos polêmicos, cuja publicação decorre da atualidade das controvérsias com o mundo católico, e os panfletos, que de bom grado recorrem tanto à invectiva quanto às imagens mais obscenas.

Uma mensagem cuja forma inicial se destinava a um público restrito encontrou assim os meios de difusão que lhe permitiram alcançar as massas europeias. Mais que o

provável acontecimento de 31 de outubro de 1517, foi a expansão impressa da Reforma o vetor de uma revolução: com o fim da Igreja medieval, inicia-se a era da comunicação escrita. A imprensa, instrumento de comunicação agora inervada nas sociedades urbanas, apoiada em lógicas mercantis, adaptada à diversidade dos públicos potenciais, confere à mensagem luterana, e mais geralmente aos contraditores da Igreja, uma eficácia incomensurável comparada à atividade de cópia manuscrita dos escritos de um Wyclif. O próprio Lutero é autor de uma obra abundante, a primeira dessa amplitude para alguém nascido após a invenção da imprensa: cerca de seiscentos escritos diferentes de sua pena foram publicados em vida.

Ressaltem-se também a reatividade do reformador e a do ecossistema tipográfico. Enquanto a bula *Exsurge Domine* de junho de 1520 havia pronunciado uma primeira condenação de Lutero e o intimara a retratar-se sob pena de excomunhão, ele redige no outono desse mesmo ano, em resposta imediata a Roma, um dos seus grandes textos doutrinais, *De Captivitate Babilonica Ecclesiae* (*Do Cativeiro Babilônico da Igreja*), onde desenvolve a sua visão de cristãos mantidos na opressão e no cativeiro espiritual pela hierarquia eclesiástica, à imagem dos hebreus deportados para Babilônia. Antes mesmo do fim de 1520, seis edições são impressas em cidades de língua alemã (Strasbourg, Basileia, Wittemberg, Viena), e já no ano seguinte são atestadas pelo menos duas edições parisienses.

Entrementes, a própria bula romana fora publicada pela imprensa sob o título eloquente de *Bulla Contra Errores Martini Lutheri et Sequacium*[11] (em Roma, mas também em várias cidades alemãs, assim como em Antuérpia e Paris). Respondendo novamente por um gesto midiático, em 10 de dezembro de 1520 Lutero queima publicamente alguns exemplares da bula em Wittemberg. Em janeiro de 1521, expirado o prazo do ultimato, ele é definitivamente excomungado.

O número e a sucessão das edições, reedições e contrafações dizem bem da amplitude da difusão das obras nas quais Lutero desenvolve as suas concepções, quer se trate de obras doutrinais, de controvérsia ou de pedagogia. Entre estas últimas, é de assinalar-se muito especialmente o "pequeno catecismo" publicado em 1529: concebido sob a forma breve de uma sequência de perguntas-e-respostas, ele constitui ao mesmo tempo um formidável instrumento de propaganda e o arquétipo de um gênero de que os católicos se apossarão mais tarde. No mesmo ano aparecera o "grande catecismo", uma condensação semelhante da fé, porém mais amplo e destinado aos pastores mais instruídos. A Bíblia teve, evidentemente, uma importância toda particular nesse programa editorial em vista da sua centralidade na teologia luterana, da ambição de desembaraçá-la das falsas autoridades da glosa e dos concílios, de fazer dela a única fonte de salvação[12] e de promover a sua leitura direta. A tradução completa da Bíblia por Lutero, terminada em 1534, é impressa então nos prelos de Hans Lufft, em Wittemberg, que

11. *Bula Contra os Erros de Martinho Lutero e de seus Discípulos.*

12. *Sola scriptura.* Assim Lutero só conserva dos sacramentos o Batismo e a Ceia, visto serem os únicos citados nas Escrituras.

depois a reimprimirá num ritmo quase anual – em cinquenta anos ele terá vendido certamente mais de cem mil exemplares. A Bíblia de Lufft logo se torna um *best-seller* que desperta a cobiça dos outros impressores-livreiros de língua alemã; ela constitui assim a fonte de numerosas outras edições. Citemos ainda a iniciativa tomada em Frankfurt em 1560-1561 por três impressores que se associam para dar a lume uma nova edição da Bíblia luterana: a *Bíblia Palatina*, do nome dos retratos graves dos príncipes-eleitores palatinos Ottheinrich e Frederico III, que figuram no frontispício do volume. O sucesso dessa nova apresentação tipográfica da Bíblia luterana, reimpressa a partir do ano seguinte (1562), se deve também às ilustrações abundantes fornecidas pela oficina de Virgil Solis, um dos gravadores alemães mais proficientes do seu tempo.

Na verdade, desde o princípio a Reforma mobilizara amplamente a imagem impressa. Mas a importância das imagens na expansão da Reforma não se explicam por si só. Lutero começou por admiti-las tomando posição em 1522 contra Andreas Karlstadt, um dos primeiros teólogos a abraçar as suas teses, mas que era um férvido iconoclasta. Lutero admitiu as imagens atribuindo-lhes o *status* de *adiaphora*, ou seja, de objetos neutros, nem bons nem maus em si. Como estrategista e como pedagogo, ele reconheceu rapidamente o seu valor instrumental, negando que possam ser um objeto de adoração e defendendo o primado absoluto do texto. Ele utiliza a imagem principalmente em três direções: para a midiatização de sua mensagem (difundindo o seu próprio retrato); para a pedagogia e a memória (reconhecendo o valor da iconografia bíblica); para a sátira (estimulando a produção de imagens ferozes que ridicularizam o mundo católico).

Um papel todo particular foi desempenhado, ao lado de Lutero, pelo pintor e gravador Lucas Cranach (1472-1533), presente em Wittemberg e frequentemente associado ao impressor Melchior Lotter. Em seu ateliê foi elaborado o retrato do reformador, do qual uma primeira versão, que o figura como monge agostiniano numa atitude de piedade e empunhando um livro, foi gravada já em 1520. Em seguida essa xilogravura, graças a diversas cópias, vai ilustrar regularmente as obras de Lutero, impressa no anverso ou no verso da folha de rosto: em 1520 nas edições de *Do Cativeiro Babilônico da Igreja* impressas em Augsburg por Silvan Otmar ou em Strasbourg por Johann Schott, ou ainda na edição da Bíblia alemã de 1534.

Paralelamente, Lucas Cranach desenvolveu, para e com Lutero, uma iconografia pintada destinada a ser difundida e pendurada nas igrejas; tal é o motivo de *A Queda e a Redenção*, elaborado por volta de 1525, na qual figura a justificação unicamente pela fé, concepção fundamental da Reforma. Cranach ilustrou também a primeira parte da Bíblia traduzida em alemão por Lutero, o *Novo Testamento*, aparecido em setembro de 1522 (o *Septembertestament*). A Reforma luterana inaugurou igualmente o gênero das *Bilderbibeln*, que será produzido na França sob o título geral de *Figuras da Bíblia*: trata-se de coleções de gravuras ilustrando todos os livros bíblicos ou uma parte deles. Originalmente pensadas para o ensino das crianças, dos iletrados e dos simples, essas sequências de imagens não tardaram a adquirir um valor eminentemente artístico e constituíram modelos para as artes gráficas e, bem depois, para as artes decorativas. Quando forem acompanhadas de um título, ou de um trecho bíblico pertinente, essas sequências de gravuras se assemelharão a outros livros de imagens do século XVI, os

livros de emblemas e divisas, tanto mais naturalmente quanto os artistas das *Figuras da Bíblia* – Lucas Cranach, Virgil Solis ou Hans Holbein na Alemanha, Bernard Salomon ou Pierre Eskrich em Lyon – produzem também livros de emblemas. O primeiro do gênero seria o *Passional* de Lutero, narrativa da Paixão de Cristo construída em torno de cinquenta gravuras e impresso pela primeira vez em 1521. Mas deve-se também reconhecer que vários protótipos existem antes da Reforma, como as *Bíblias dos Pobres* do século XV (coleções de imagens bíblicas comentadas nas quais as figuras do Antigo Testamento profetizam os acontecimentos do Novo, *cf. supra*, p. 178), a sequência gravada por Dürer em torno do Apocalipse (1498) ou as *Figuras do Velho Testamento e do Novo* (1504) publicadas por Antoine Vérard, o grande livreiro parisiense que trabalhava para uma clientela principesca e burguesa entusiasta de livros ilustrados.

A sociedade de Lucas Cranach e Melchior Lotter constitui igualmente uma força para a produção em massa de livros de propaganda e de gravuras satíricas: a imagem serviu também largamente, como se viu, na luta contra o clã católico. Lutero, e é nisso sobretudo que se deve reconhecer o seu papel na invenção de uma comunicação impressa de massa, pressentiu perfeitamente o poder do panfleto para ganhar a batalha das ideias, um panfleto escrito no alemão da rua, eventualmente ilustrado com gravuras chocantes. O panfleto luterano adquire imediatamente um aspecto particular, reconhecível entre todos, como tendo o cunho de uma "marca"; é um produto novo, que será rapidamente imitado[13]. A partir do fim do ano de 1520, com a recusa da retratação de Lutero, o campo reformado começa a espalhar a ideia de que o Anticristo reina em Roma e de que Roma é efetivamente a nova Babilônia; nas imagens gravadas em madeira que saem do ateliê de Cranach, a queda da Babilônia e a destruição de Roma se sobrepõem, o papa é associado à besta do Apocalipse. Esses motivos apareceram, em 1522, nas gravuras que Cranach forneceu para acompanhar o *Septembertestament*. Depois, à margem das obras eruditas ou doutrinais de Lutero, sua teologia se difunde impulsionada pela produção crescente de pequenas obras impressas, às vezes simples folhas volantes (*Flugschriften*), nas quais breves textos do reformador ou de seus discípulos (Philipp Melanchthon) são acompanhados de imagens eloquentes, como, a partir de 1523, a do papa representado como um asno monstruoso. Uma célebre série de imagens escatológicas é igualmente gravada no ateliê de Cranach; elas ilustrarão, a partir de 1545, várias edições de panfletos de Lutero, notadamente aquele que desacredita o projeto do Concílio de Trento. Uma delas mostra o papa e a hierarquia eclesiástica nascendo dos excrementos do diabo (Ilustração 26).

Evangelismo francês, Reforma genebrina e calvinismo

Ao passo que a confissão de Augsburg, redigida em 1530 por Philipp Melanchthon, o principal discípulo de Lutero, formula de maneira sintética os fundamentos do luteranismo, a Reforma envereda, na Suíça e no reino da França, por caminhos distintos dos seguidos na Europa do Norte. A obra e os livros de reformadores franceses como Guillaume Farel,

13. Andrew Pettegree, *Brand Luther: 1517, Printing, and the Making of the Reformation*, New York, Penguin Press, 2015.

João Calvino e Théodore de Bèze, ou suíços como Pierre Viret, contribuem para definir uma religião à qual se aplicará retrospectivamente o termo *calvinista* e na qual se reconhece, já na metade do século XVI, a maioria das comunidades protestantes francófonas. Todavia, até o fim do século é o termo *luterano* que predomina para qualificar os reformados franceses e seus livros, termo geralmente empregado com um teor depreciativo. O termo *huguenote* só se impõe no início das Guerras de Religião (1562-1598), especialmente sob a pena de Ronsard, que faz imprimir em 1563 a sua *Remonstrance au Peuple de France* [*Admoestação ao Povo da França*], depois de haver rompido com seus amigos convertidos ao protestantismo, proclamando sua vinculação ao partido do rei e da Igreja católica: "*Je n'aime point ces noms qui sont finis en os / Ces Gots, ces Austregots, Visgots & Huguenots / Ils me sont odieux comme peste, & je pense ; Qu'ils sont prodigieux au Roi, & à la France*" ["Não gosto desses nomes terminados em os. / Esses Gots, esses Austregots, Visgots e Huguenots / São-me odiosos como peste, e penso / Que são monstruosos para o Rei e para a França"].

Formulado essencialmente em Genebra, trata-se de um pensamento reformador que tem fontes francesas. Enraíza-se no evangelismo que se cristalizou no começo dos anos 1520 ao redor de Jacques Lefèvre d'Étaples e do bispo de Meaux, Guillaume Briçonnet, que foi influenciado pela chegada progressiva dos textos de Lutero. Quando o grupo de Meaux se dispersa, vários dos seus atores dirigem-se à Suíça, que se torna o crisol da Reforma genebrina e do calvinismo. Um papel importante de intermediário foi desempenhado por Guillaume Farel (1489-1565), ex-discípulo de Lefèvre d'Étaples que passou por Meaux. Exilado a princípio na Basileia (1523), instala-se em Neuchâtel e faz dela um baluarte francófono da Reforma, lançando os fundamentos do importante papel editorial que essa cidade francófona é chamada a desempenhar na orla do reino da França. Em 1533 Farel convida o impressor lionês Pierre de Vingle (1495-1536), que tivera de deixar precipitadamente a sua cidade de origem em 1532 por haver impresso obras qualificadas como luteranas pela Sorbonne. Em Neuchâtel, Pierre de Vingle colabora no ambicioso programa de tradução da Bíblia completa em francês, dirigido por Pierre Robert Olivétan (1506-1538). A *Bíblia de Olivétan* sai dos prelos de Vingle em 1535, um ano após a de Lutero. Uma parte considerável da sua produção está diretamente destinada a ser difundida na França, onde servirá como arma de combate pela Reforma, a exemplo de várias publicações polêmicas, como os Cartazes de 1534 (*cf. infra*, pp. 260 e ss.).

Nesse meio tempo, Farel chega a Genebra, expulsa o bispo local e estabelece uma República que adota a Reforma evangélica em 1536. João Calvino (1509-1564), ex-aluno de Orléans e de Bourges que encontrou refúgio na Suíça, torna-se então seu assistente; ele também chegou à Reforma sob a influência do evangelismo humanista de um Lefèvre d'Étaples. A *Christianae Religionis Institutio* que Calvino faz imprimir na Basileia em 1536 é a primeira formulação geral da fé evangélica protestante composta por um francês. Numa dedicatória a Francisco I, o autor toma a defesa dos perseguidos, enquanto os primeiros processos e execuções de reformados vão ocorrendo na França. Em 1539 é publicada em Strasbourg uma segunda edição, revisada, do *Institutio*, que constitui a fonte de uma primeira versão francesa impressa em Genebra em 1541. As rápidas reedições, tanto da versão latina (Strasbourg, 1543 e 1545) quanto da versão

francesa (Genebra, 1545), mostram a velocidade de sua difusão, em sincronia com a propagação da Reforma no mundo francófono.

Mas é um objeto editorial inteiramente novo, o Saltério huguenote, que vai servir ao mesmo tempo de principal veículo e de livro-símbolo da Reforma francesa. O poeta Clément Marot (1496-1544) deu-lhe uma contribuição decisiva, ilustrando ao mesmo tempo a transição do movimento evangélico para a reforma calvinista. Marot foi inicialmente encarregado pela irmã do rei, Margarida de Angoulême, de adaptar em francês o texto de alguns salmos da Bíblia sob a forma de canções poéticas; um primeiro ensaio é impresso em Lyon em 1531 (por um Pierre de Vingle ainda lionês). É Calvino quem toma a iniciativa de explorar os salmos de Marot de maneira sistemática e para fins de culto. Ele convida o poeta a prosseguir o trabalho e o Saltério huguenote se constrói assim em várias etapas: uma primeira edição estrasburguesa, em 1539 (*Aulcuns Pseaulmes et Cantiques*), comporta treze salmos na tradução de Marot e seis na de Calvino, acompanhados de melodias anônimas; em 1542, no momento em que se refugia em Genebra, Marot conclui a tradução versificada de trinta salmos, que ele completa em seguida com mais vinte; os salmos que faltaram devido à morte do poeta (1544) são traduzidos por Théodore de Bèze, e o *corpus* completo do Saltério genebrino é publicado em 1562. Essa adaptação poética destinada expressamente ao canto inspira-se decerto nos cânticos de Lutero, mas este não havia colocado os seus salmos no centro da liturgia cantada. Haverá, na realidade, várias tradições do Saltério huguenote: a principal, orientada para o culto público, é a desse Saltério de Genebra, que permanece praticamente inalterada desde 1562 até meados do século XIX.

Na verdade a edição de 1562 faz parte, no plano editorial, de um programa de vastíssima amplitude. Trata-se de produzir em massa para dar à coletânea um *status* oficial e impô-la em toda parte apostando na perfeita disponibilidade dos exemplares. Um privilégio para o Saltério foi concedido pelo Pequeno Conselho de Genebra, em 8 de julho de 1561, para uma duração de dez anos; ele é retomado por um privilégio real de dez anos concedido pelo reino da França ao livreiro lionês Antoine I Vincent (1500-1568), de confissão calvinista. Vincent desempenhou nesse programa um papel-chave ao erigir "a maior empresa editorial do século"[14].

Circulando entre Paris, Lyon e Genebra, ele mobiliza vários impressores; a seu pedido e para a ocasião, alguns devem investir na tipografia musical, que é para eles uma primeira iniciativa no plano técnico. Lyon dispunha nesse domínio de uma especialização bem antes de Genebra, cujas oficinas não haviam sido equipadas para esse tipo de trabalho antes dos anos 1550. O Saltério, música e texto, é impresso apenas uma vez, segundo o processo desenvolvido por Attaignant (ver *infra*, pp. 332-333). Volume pequeno, de formato reduzido e de composição tipográfica comprimida, o Saltério é um manual – no sentido próprio – concebido para ser levado na mão e ser facilmente transportado e "cantado".

Ao todo, são mais de trinta edições diferentes que foram encomendadas por Vincent, apenas para o ano de 1562: a oficinas tipográficas de Caen (três impressores diferentes),

14. Paul Chaix, *Recherches sur l'Imprimerie à Genève de 1550 à 1564*, Genève, Droz, 1954.

de Genebra (quinze), de Lyon (três, entre os quais Jean de Tournes), de Paris (pelo menos sete, entre eles Robert Ballard, já especializado na música) e de Rouen (três). O número de exemplares produzidos só para o ano 1562 ultrapassa sem dúvida os cem mil, mas a partir de 1563 observam-se mais 25 edições diferentes e, depois, mais quinze em 1564[15].

No plano musical, convém distinguir duas tradições do Saltério huguenote, monódico e polifônico. O Saltério notado destinado ao culto público era, em geral, cantado em uníssono, e sua notação, por conseguinte, compreende apenas uma única voz. Quanto às composições polifônicas, parece não terem sido concebidas para o uso público e coletivo, mas para a piedade pessoal, ou como criações artísticas pertencentes mais à história da música que à do culto. Por outro lado, dado o caráter doravante central do Saltério na religião reformada, não surpreende que este haja suscitado o interesse dos maiores nomes da música na Renascença, de Clément Janequin a Claude Goudimel, passando por Philibert Jambe de Fer. Este último faz imprimir em 1564, em Lyon, duas edições sucessivas de sua composição polifônica (*Les Cent Cinquante Pseaumes de David, in-octavo*), para três vozes (baixo, tenor e contralto). Essa publicação aproveitou-se singularmente de um contexto de trégua dos conflitos de religião; ela se beneficia de um privilégio real de 16 de janeiro de 1561 e comporta uma dedicatória ao jovem rei Carlos IX datada de 25 de dezembro de 1563, nove meses após o edito de pacificação de Amboise.

A fratura religiosa e o mundo do livro: segmentação e oportunismo

A irrupção da Reforma convulsiona em profundidade o mundo do livro, naturalmente o mais exposto às tensões e depois às fraturas que permeiam a sociedade. As primeiras obras de Lutero circulam na França desde 1518, sob a forma de edições basileenses em latim, importadas do reino; elas começarão por ser citadas, depois serão reimpressas e por fim traduzidas a partir do começo da década de 1520. No curso de uma fase inicial de recepção e indagação, esse pensamento reformador vindo da Alemanha vai ao encontro de uma sociedade que aspira à lucidez e à renovação espiritual. Alguns pensadores, posto que militando a favor da reforma do clero e provindos do humanismo, se opõem de maneira frontal e precoce às ideias de Lutero: cumpre citar aqui o confessor do rei, Guillaume Petit (1470?-1536), ou então o flamengo Josse Clichtove (1472-1543), um dos mais brilhantes atores do humanismo parisiense nos anos que antecedem a deflagração luterana e que fornece, com o *Antilutherus* (Paris, Simon de Colines, 1524), o primeiro tratado de contestação metódica da nova religião. Mas, se eles assumem resolutamente a defesa de Roma, excluindo qualquer conciliação com a Reforma, nem por isso são menos humanistas em meio a uma paisagem diversificada na qual intelectuais e impressores se veem cada vez mais intimados a "escolher", transformando divergências em fraturas.

Na verdade, a cronologia desse primeiro século XVI assinala-se por certo número de acontecimentos dos quais o livro impresso é o cacife principal e que acarretam tanto um endurecimento das instituições quanto uma aceleração das oposições. Trata-se

15. Robert Weeda, *Itinéraires du Psautier Hughenot à la Renaissance*, Turnhout, Brepols, 2009.

mais particularmente das condenações de 1521, do processo de Louis de Berquin em 1529 e da crise dos Cartazes de 1534.

Desde 1519 as faculdades de teologia de Colônia e, depois, de Louvain haviam condenado Lutero; em junho de 1520 é a vez de Roma e do papa Leão X condenarem (bula *Exsurge Domine*) 41 proposições do reformador de Wittemberg, cuja recusa de retratação, segundo vimos, acarreta a sua excomunhão (bula *Decet Romanum Pontificem* de 3 de janeiro de 1521). Em Paris, a Faculdade de Teologia (a Sorbonne), dando andamento ao exame dos textos de Lutero que ela encetara em 1519, recebia de Francisco I uma autoridade toda particular no controle da produção impressa; um decreto real de 18 de março de 1521 lhe confere, com efeito, a tarefa de controlar toda publicação religiosa. O ano de 1521 marca, na França, uma ruptura que põe termo a um tempo de relativa ambiguidade. Em 15 de abril, a Sorbonne condena finalmente 104 proposições extraídas das obras de Lutero, em uma *Determinatio* que ela decide fazer imprimir para assegurar mais eficazmente o seu conhecimento e aplicação. O Parlamento de Paris aprova a decisão e proíbe a posse de livros do reformador.

Essas condenações modificam o jogo da edição, obrigando os homens do livro ao compromisso explícito, a correr riscos ou à dissimulação. Constitui-se então uma rede de impressores-livreiros que laboram a favor do evangelismo francês e contribuem ao mesmo tempo para a difusão das ideias reformadas em Paris e em Lyon, mas também em Alençon (nas terras e sob a proteção da irmã do rei) e nas fronteiras do reino. Assim é que aparecem em Paris, quase sempre sem nenhum endereço na página de rosto ou exibindo o falso endereço de Wittemberg, reedições das obras latinas de Lutero que só o exame do material tipográfico permite atribuir aos impressores Pierre Vidoue ou Michel Lesclancher, envolvidos sem dúvida, com convicção, nesse repertório e cujas impressões sucessivas põem de manifesto uma intensa demanda e o sucesso comercial. Traduções de tratados inteiros de Lutero ou de Melanchthon logo passam a ser impressos em Paris por impressores partidários da Reforma, como Simon Du Bois ou Robert Estienne. Tal produção ocorre também nas cidades de Lyon, com Pierre de Vingle, de Strasbourg (cidade livre do Império) com Johann Prüss, Johann Knobloch ou Wolfgang Köpfel, de Antuérpia com Martin Lempereur. Em Lyon, está-se mais longe dos censores da Sorbonne e do Parlamento; em Strasbourg, em Antuérpia e, pouco depois, em Neuchâtel (a partir de 1533) ou em Genebra está-se fora do seu alcance.

Entre os fatos marcantes, cabe considerar a ordem dada pelo Parlamento de Paris, no verão de 1523, de depositar em cartório de justiça todos os livros de Lutero ainda em livraria e em seguida queimá-los; uma primeira fogueira desses volumes ardeu diante da catedral de Notre-Dame em 8 de agosto e no mesmo dia foi executado o primeiro "mártir" protestante, Jean Vallière, por blasfêmia. Outras condenações da Faculdade de Teologia se seguiram: contra os livros de Melanchthon ou ainda contra as pregações dos membros do Círculo de Meaux suspeitos de luteranismo (Pierre Caroli e Martial Mazurier). A tradução do texto bíblico se coloca também no centro das preocupações: aproveitando-se do afastamento forçado do rei Francisco I (cativo após a derrota de Pavia), a Faculdade de Teologia (em agosto de 1525) e, depois, o Parlamento (em fevereiro de 1526) proíbem qualquer tradução das Escrituras em francês.

Em 17 de abril de 1529 Louis de Berquin, fidalgo julgado como herético e relapso, é executado na Place de Grève. Essa condenação assinala uma reviravolta; é também o desfecho trágico de um longo caso, iniciado em 1523 e submetido a três processos sucessivos. Com o caso Berquin, aristocrata que gozava da proteção do círculo régio (notadamente de Luísa de Saboia e de Margarida de Angoulême) e era ligado às redes humanistas, os diferentes poderes de controle do impresso que então se organizam dão a medida da amplitude da difusão da Reforma por meio do livro. Berquin é julgado não somente pela posse de livros proibidos mas também por seu papel de "divulgador" através de suas traduções de Lutero, Erasmo e Guillaume Farel. Sua fogueira é um claro aviso para o mundo livre. Simon Du Bois foge de Paris e se refugia em Alençon, nas terras de Margarida de Angoulême (Duquesa de Alençon), onde dá prosseguimento, anonimamente e por vezes sob o falso endereço de Turim ou Basileia, à produção de livros reformados.

Outros impressores-livreiros percorreram o caminho inverso, afastando-se gradualmente do campo reformista. É o caso do parisiense Simon de Colines, figura importante da edição parisiense dos anos 1520 a 1540, associado em princípio a Henri l'Estienne, a quem sucede em 1520 e cuja viúva vem a desposar. Ele herda de Estienne uma certa ligação com Lefèvre d'Étaples, de quem publica em 1523 o *Novo Testamento* em francês. Mas nesse mesmo ano começa a imprimir os panfletos antiluteranos de Lambert Campester e em seguida seus prelos acolhem atores de peso no combate ao luteranismo, o *Antilutherus* de Clichtove em 1524, Jean Eck a partir de 1526, Jean de Gagny nos anos 1530. Uma clivagem se estabelece dentro da própria oficina, já que seu revisor tipográfico e enteado Robert Estienne, favorável às novas ideias, utiliza os prelos para produzir algumas peças arriscadas. Quase sempre é muito difícil interpretar o repertório de um impressor-livreiro em tais condições. Mas, na medida em que Colines continua a publicar Erasmo, inclusive clandestinamente, é possível que ele, como empresário cauteloso, fosse animado principalmente pela preocupação de dar provas de sua respeitabilidade às autoridades da Sorbonne e do Parlamento.

Os anos 1530 poderiam ter representado uma fase de calmaria, com a criação das cátedras de leitores régios (em 1530 elas são duas para o grego e três para o hebraico), matrizes do Collège de France – criação pela qual o rei apoiava oficialmente as pesquisas filológicas e a aprendizagem das línguas antigas da Bíblia –, ou com as tentativas de conciliação com Melanchthon feitas pelo cardeal Du Bellay; mas um acontecimento veio precipitar a crise e constituir, de certo modo, um sinal prenunciador das Guerras de Religião que estavam por vir.

Na noite de 17 para 18 de outubro de 1534, cartazes contra a missa são afixados simultaneamente em várias cidades da França e até mesmo na porta do quarto do rei, que se encontrava em Amboise. O procedimento lembra aquele empregado não só em Wittemberg, em 1517, mas também em diversas cidades suíças que haviam aderido à Reforma (Genebra e Neuchâtel). Sabe-se hoje que esse cartaz de título chocante, a saber, *Articles Véritables sur les Horribles, Grands & Importables Abuz de la Messe Papale* [*Artigos Verdadeiros sobre os Horríveis, Grandes e Importáveis Abusos da Missa Papal*], foi impresso em Neuchâtel por Pierre de Vingle.

O fato, pela violência das palavras impressas e pela organização que supõe (da impressão à afixação), desencadeia uma verdadeira comoção, e provoca uma reação imediata. Uma onda de prisões conduz à fogueira vários afixadores de cartazes ou supostos cúmplices, culpados do "crime de lesa-majestade divina e humana". Entre os condenados pela repressão figura Antoine Augereau, impressor de Margarida de Navarra e de Clément Marot em Paris, gravador de caraceres que contribuíra para a renovação da tipografia na França, inspirando-se nas letras romanas de Aldo Manuzio; ele é queimado na Place Maubert. As ameaças levam Marot e Calvino a deixar o reino. O choque é tal que alguns humanistas inclinados ao evangelismo, como Guillaume Budé, se afastam definitivamente da Reforma.

Uma réplica do acontecimento tem lugar na noite de 12 para 13 de janeiro de 1535, com a difusão, no centro de Paris, do tratado de Antoine Marcourt sobre a Eucaristia, violentamente oposto à missa e cujos exemplares impressos por Pierre de Vingle foram, uma vez mais, encaminhados ao reino a partir de Neuchâtel.

Uma linha vermelha foi transposta, e o rei da França abandona uma posição de relativa tolerância que poderia parecer um sinal de ambiguidade. A repressão é imediata e maciça: seis fogueiras de heréticos são ateadas, organiza-se uma procissão expiatória. E sobretudo, sinal da amplitude da crise, instaura-se uma espécie de estado de urgência quando Francisco I se vê tentado, por reação, a proibir pura e simplesmente qualquer impressão de livros no reino. A ambição desse decreto de 13 de janeiro[16] é a um só tempo inaudita e insensata (sabe-se que os cartazes não foram impressos na França!); ela testemunha a febrilidade do poder central e o cacife fundamental que agora passa a ser representado pelo controle da produção impressa. A medida, contudo, é atenuada no dia 13 de fevereiro seguinte e transformada pela redução a doze dos impressores autorizados em Paris.

Enquanto se organiza a repressão, os impressores-livreiros constituem um grupo particularmente exposto; se é possível dissimular o endereço de uma edição na página de rosto ou assegurar uma difusão clandestina dos exemplares, a atividade tipográfica requer um material volumoso e uma relativa sedentaridade. E os impressores que "investem" na nova religião se arriscam não só ao confisco de seus meios de produção e à apreensão dos exemplares mas também à prisão e à fogueira.

A situação, evidentemente, não é a mesma em algumas cidades situadas nas proximidades do reino: Basileia, Antuérpia e Neuchâtel, como vimos, mas também Strasbourg, onde um papel todo particular foi desempenhado pelo impressor humanista Wolfgang Köpfel, ativo entre 1522 e 1554. Sobrinho do reformador Wolfgang Capiton (1478-1541), antigo reitor da Universidade da Basileia, Köpfel tornou-se livreiro em 1522 com o firme propósito de difundir os escritos protestantes. De fato, a Reforma representa mais da metade de sua produção (pouco mais de 250 edições conhecidas), com Lutero (sessenta edições em alemão, sermões, cartas, comentários à Bíblia e várias edições das traduções do Antigo e do Novo Testamento), mas também Philipp Melanchthon

16. O edito não se conservou, mas é citado por disposições posteriores.

262 História do Livro e da Edição

e sobretudo Martin Bucer, que figura como chefe da Igreja estrasburguense a partir do momento em que a cidade, em 1529, com a proibição da celebração da missa católica, adere ao campo protestante.

Essa época é principalmente a do irresistível crescimento editorial de Genebra. Em meados do século, um importante movimento de deslocamento se desencadeia em direção à cidade suíça, onde a República reformada se encontra agora solidamente estabelecida. O novo papel de Genebra, plataforma giratória do livro reformado em latim e francês, é iniciado por Jean Girard. Esse piemontês chegou à cidade ao mesmo tempo que Calvino, de quem se torna o principal impressor entre 1536 e 1558, assegurando igualmente a edição e a difusão da Reforma no espaço francês, tanto por tratados doutrinais quanto por livros de piedade e obras polêmicas, da autoria de Calvino ou de seus colaboradores (Pierre Viet, Guillaume Farel). O êxodo genebrino dos impressores-livreiros franceses suspeitos de protestantismo corresponde a dois períodos: os anos de endurecimento que se seguem à morte de Francisco I (1547), de um lado, e o começo das Guerras de Religião (1562), de outro, com a Noite de São Bartolomeu (24 de agosto de 1572) e suas sequelas. Assim, Conrad Bade (1520-1562), filho de Josse Bade, troca Paris por Genebra em 1549, seguido em 1550 pelo grande Robert Estienne (1503-1559).

Jean Crespin (1520-1572) foi, a princípio, advogado no Parlamento de Paris. Suspeito de heresia, é condenado ao banimento em 1545 e funda em Genebra uma renomada oficina de impressão, que publica em 1554 o *Livro dos Mártires*, uma das mais célebres obras da propaganda calvinista. Trata-se de um martirológio de reformados que será objeto de várias edições em latim e alemão. Enquanto as fogueiras de heréticos se multiplicam na França, a edição latina de 1560 acolhe em sua página de rosto uma impactante ilustração gravada, celebrando esses novos mártires da fé: de cada lado da marca de Crespin (uma âncora) figuram fogueiras coletivas cujo fogo é mantido pelos participantes de uma procissão eclesiástica na qual se reconhece um papa, um cardeal e um bispo; no alto da página de rosto, de braços abertos, Deus Pai acolhe em seu seio os novos heróis da fé.

Sem dúvida mais de uma centena de impressores tomou assim o caminho de Genebra na década de 1550-1560, para onde trasladaram ou abriram uma oficina que contribui para dar forma impressa à intensa produção dos reformadores genebrinos e para difundir a Reforma através da Europa. Essa infraestrutura exerce um papel crucial a partir de 1562, quando as Guerras de Religião dificultam a prática da fé protestante e a circulação dos livros reformados na França, mas ao mesmo tempo estimulam uma atividade editorial da qual se espera que produza panfletos, tratados de controvérsia e relatos de abusos cometidos. Cabe citar aqui um livro famoso, obra dos desenhistas e gravadores Jacques Tortorel e Jean-Jacques Perrissin. Esses lioneses tiveram também de mudar-se para Genebra, onde publicam em 1569 e 1570 um impressionante livro de imagens gravadas tanto em madeira quanto em cobre e acompanhadas de legendas e explicações: os *Quarante Tableaux ou Histoires Diverses qui Son Memorables Touchant les Guerres, Massacres, et Troubles Advenus en France en ces Derniers Annés* [*Quarenta Quadros ou Histórias Diversas que São Memoráveis Referentes às Guerras, Massacres e Perturbações Advindas na França nestes Últimos Anos*]. A obra constitui uma extraordinária crônica visual dos acontecimentos da primeira parte das Guerras de Religião, incluindo os mais sangrentos.

A Noite de São Bartolomeu tem igualmente severas consequências sobre a organização do mundo do livro. O livreiro parisiense André Wechel, que escapa por pouco ao massacre, deixa definitivamente o reino no outono de 1572 para se instalar, não em Genebra, mas em Frankfurt, que ele conhece bem por haver frequentado as suas feiras. Entre os autores que Wechel publicava regularmente, Pierre de La Ramée (1515-1572) teve menos sorte. Esse filósofo, matemático e grande pedagogo era incontestavelmente, às vésperas da Noite de São Bartolomeu, o mais culto dos parisienses. Enquanto ele era assassinado, sua notável biblioteca era parcialmente destruída. O acontecimento tem também consequências na segunda cidade editorial do reino, Lyon, onde as "Vésperas Lionesas" constituem de certo modo uma réplica da Noite de São Bartolomeu, provocando a fuga para Genebra do impressor-livreiro Jean II de Tournes (1539-1615). Este último era filho do fundador da dinastia, Jean de Tournes (1504-1564), íntimo dos humanistas (publicara Erasmo na tradução de Louis de Berquin) e dos poetas do Renascimento lionês (Louise Labé, Maurice Scève e Pernette Du Guillet); convertido à Reforma por volta de 1545, soube conservar-se prudente mesmo quando da ocupação de Lyon pelos protestantes em 1562 e assim escapou à repressão da reação católica. Após o exílio de seu filho, a dinastia prosseguiu suas atividades em Genebra durante dois séculos, transferindo para lá o que pudera ser salvo do estoque lionês. Assim, no século XVIII, em um clima mais apaziguado, quando os descendentes genebreses dos De Tournes abrem uma sucursal de sua livraria em Lyon, eles reinserem no mercado local várias edições lionesas de seus ancestrais.

Na segunda metade do século XVI Genebra ainda é favorecida pelo fato de uma certa crise atingir a edição religiosa na França. A cidade atrai então os capitais franceses em razão de condições econômicas menos coercitivas, ligadas aos salários menos elevados dos operários do livro, ao distanciamento das zonas de conflito e a uma certa paz social (complô e conspiração estão proibidos por leis atinentes às livrarias promulgadas em 1560). Vindo da Alsácia, o impressor Jacob Stoer (1542-1610), ex-aprendiz de Jean Crespin, publica tanto os textos destinados a expor e a justificar a doutrina da Reforma genebrina contra os dogmas católicos (em via de definição pelo Concílio de Trento) quanto os textos que se opõem aos protestantes não calvinistas[17]. Desse modo ele publica os sermões e a obra doutrinal do pastor genebrino Théodore de Bèze, além de ser o principal impressor do jurista François Hotman (1525-1590), ardente sustentáculo dos protestantes da França, defensor das teorias de resistência à opressão e virulento contraditor da Liga Católica. Seu tratado *Francogallia*, do qual Stoer publica diversas edições a partir de 1573, foi escrito em reação à Noite de São Bartolomeu e contesta o princípio da monarquia hereditária.

A produção genebrina no mercado francês é, em todo caso, sem comparação com a de alguns centros protestantes do reino, muito mais vulneráveis, incluindo La Rochelle, que durante algum tempo figura como a capital do protestantismo. Aqui, cabe assinalar a atividade de Barthélemy Berton, que durante dez anos (1563-1573) dirige a única oficina

17. No cerne dessas controvérsias teológicas figura o princípio, caro aos calvinistas, de uma presença apenas espiritual de Cristo na Eucaristia. Sobre Jacob Stoer, ver Alain Dubois, "Imprimerie et Librairie entre Lyon et Genève (1560-1610): L'Exemple de Jacob Stoer", *Bibliothèque de l'École des Chartes*, t. 168, pp. 447-516, 2010.

tipográfica da cidade, onde adquire uma visibilidade tal que muitas obras de combate, impressas posteriormente no estrangeiro, exibirão o endereço falso de "La Rochelle" como emblemático do livro calvinista. Duas famílias têm no livro rochelês uma certa importância: Jean Portau, seguido por seu filho Thomas Partau, que, transportando os seus prelos para Niort e depois para Saumur, mantém uma produção anticatólica francamente hostil aos espanhóis, aos Guise e à Liga; e a família dos Haultin, que imprimem em La Rochelle principalmente bíblias em francês, mais baratas do que as importadas de Genebra, o que suscitará queixas por parte dos genebrinos. Vê-se assim toda a ambiguidade do mercado do livro calvinista, que se deve analisar tanto em termos de difusão e de rede quanto de concorrências[18].

A contrarreforma pelo livro

A Reforma católica, ou Contrarreforma, deve ser entendida não só como uma continuidade dos esforços envidados, a partir do fim da Idade Média, com o propósito de renovar as instituições da Igreja e a prática religiosa, mas também, e fundamentalmente, como um vasto programa de resposta à ofensiva protestante. De sorte que também aí o livro ocupa um lugar crucial, visto que o mundo católico se empenha em reinvestir no livro impresso e em mobilizar em seu proveito uma mídia na qual Lutero entrevira o instrumento de sua destruição.

O conjunto das ambições da Contrarreforma é explicitado no âmbito do Concílio de Trento, que teve uma duração particularmente longa (1545-1563): ao lado das reafirmações doutrinais (sacramentos, presença corporal de Cristo) e devocionais (culto dos santos e das relíquias), das posições institucionais (disciplina eclesiástica, autoridade da Igreja de Roma) e das estratégias pedagógicas (formação de padres), várias medidas têm por objeto o livro e a edição. Algumas delas visam ao controle da produção: aprovações prévias das autoridades eclesiásticas para a impressão de qualquer texto religioso, permissão do superior se o autor for um clérigo, organização do *Index* para recensear e assinalar os livros proibidos. Outras esboçam um programa editorial na escala de toda a cristandade, tendo por missão afirmar a cultura religiosa dos povos católicos e dos padres, mas também reconduzir ao seio da Igreja apostólica e romana os crentes dispersos. Isso passa primeiro pela publicação e difusão dos próprios autos do Concílio (teoricamente, cada bispo devia receber um exemplar da primeira edição de 1564), mas também pela difusão de manuais catequéticos e litúrgicos revisados pelo Concílio: uma primeira edição do catecismo revisada é colocada à disposição dos padres das paróquias em 1566, seguida pela do breviário em 1568 e pela do missal a partir de 1570.

18. *L'Imprimerie à La Rochelle*, t. I: Eugénie Droz, *Barthélemy Berton, 1563-1573*, t. II: Louis Desgraves, *Les Haultin, 1571-1623*, t. III: E. Droz, *La Veuve Berton et Jean Portau, 1573-1589*, Genève, Droz, 1960 (Travaux d'Humanisme et Renaissance, 34-36).

É o caso também do *Ofício da Virgem*, prometido em tiragens ainda mais consideráveis porque destinado aos leigos. Esse vasto *aggiornamento* dos textos é reforçado por um propósito consciente de substituir a totalidade dos livros à disposição dos clérigos e dos fiéis: substituição dos textos ultrapassados e dos livros suspeitos por livros mais conformes ao dogma renovado, mas também mais eficazes. O programa se apoia necessariamente na infraestrutura tipográfica existente e dá lugar a empresas de alta lucratividade.

Uma concessão de monopólio foi feita inicialmente pelo poder pontifical a Paolo Manuzio, erudito e impressor como seu pai Aldo. Tendo ingressado na atividade editorial em Veneza, em 1533, ele se tornara notadamente um especialista em Cícero; em 1561, sempre assegurando a continuidade da oficina veneziana, instala-se em Roma como impressor oficial da Santa Sé, e nessa qualidade ele é o editor dos autos do Concílio de Trento, cujos cânones aparecem em março de 1564. Em 1566 o novo papa, Pio V, decide que toda a produção litúrgica será editada em comum acordo com as disposições tridentinas e confia o seu monopólio a Paolo Manuzio. Logo, porém, outros impressores-livreiros se beneficiam de privilégios concedidos pelas autoridades seculares e se consagram a uma produção para a qual, aliás, os prelos de Manuzio não teriam bastado. É o que sucede com Christophe Plantin em Antuérpia, Jacques Kerver em Paris ou ainda Guillaume Rouillé em Lyon, que aderira ao campo católico durante a crise religiosa lionesa de 1560 e destinará uma parte de sua produção tridentina ao mercado espanhol. O sucesso e os números das tiragens são tais que induzem à formação de companhias e sociedades de tipógrafos ou de livreiros que investem seus capitais e seus meios em comum não apenas para um livro (como na edição conjunta), mas para um repertório específico, no caso os livros litúrgicos e, mais particularmente, os missais e breviários. Assim, após a morte de Jacques Kerver (1583), para dar seguimento à exploração de seus privilégios, cinco livreiros parisienses se associam, a partir de 1585, para constituir uma primeira Companhia dos Usos (*i.e.*, dos usos litúrgicos conformes às novas prescrições do Concílio de Trento): Thomas Brumen, Guillaume Chaudière, Guillaume de La Noue, Sébastien Nivelle e Michel Sonnius. O privilégio real de que a Companhia desfruta prolonga até o princípio do século XVII aquele de que dispunha Kerver. Outras Companhias dos Usos se constituem em seguida e com o mesmo propósito: uma segunda em 1614, em torno de impressores-livreiros lioneses e parisienses, e uma terceira, que se beneficiará da proteção do ministro Richelieu (1624-1642).

Mas a obra editorial da Contrarreforma não se resume aos autos conciliares, à liturgia renovada e ao catecismo. Ela alcança também o livro acadêmico. Paolo Manuzio fora o primeiro a responder ao projeto da Cúria, sobretudo dos cardeais humanistas Girolamo Seripando e Giovanni Morone, de contrapor-se à dominação adquirida pelos protestantes na edição acadêmica e patrística, da qual Estienne em Paris, Johann Herwagen e Johannes Oporinus na Basileia eram então os mais notáveis representantes. No repertório de Manuzio aparecem assim, a partir da metade dos anos 1560, Tomás de Aquino, João Crisóstomo, Santo Ambrósio ou São Cipriano. Um movimento idêntico observa-se em outros lugares da Europa: enquanto a patrística era dominada, até então, pela excelência das edições basileenses, na esteira do Concílio de Trento impressores-livreiros católicos participam da reconquista católica da filologia cristã. Dignos de nota são os esforços

de Christophe Plantin em Antuérpia e de Michel Sonnius na França. Em torno deste se constitui mesmo, em 1582, uma companhia dedicada expressamente à impressão das obras dos Padres da Igreja. Trata-se da "Compagnie du Grand Navire", assim chamada porque em sua marca se vê a nave de Paris, grande xilogravura facilmente reconhecível que doravante passará a figurar nas imponentes edições *in-folio* das obras de Bernardo de Claraval, João Crisóstomo, Tertuliano ou Orígenes, cuja correção logo se torna um signo de exemplaridade filológica. Houve, na verdade, várias Companhias do Grand Navire, agrupando uma força de trabalho variável de profissionais do livro: a primeira, em atividade entre 1582 e 1590, foi renovada para mais alguns anos em 1599; outra se seguirá em 1624-1630 e, depois, em 1641 e 1643-1644[19].

Para dar uma imagem exata do panorama editorial da Reforma católica, que assegura em grande parte a dinâmica do livro religioso na Europa a partir de meados do século XVI, cumpre destacar também a edição bíblica: a *Bíblia Poliglota de Antuérpia* saída dos prelos de Christophe Plantin em 1569-1572 e a *Vulgata* "oficial" almejada pelo Concílio de Trento e impressa em Roma em 1592 (a *Sisto-Clementina*, versão autorizada no mundo católico até o século XX). O catecismo tridentino de 1566 é igualmente retomado por obras catequéticas mais pessoais, na redação dos quais os Jesuítas (ordem fundada em Paris em 1534) têm uma participação preponderante. Como os catecismos do francês Émond Auger ou do toscano Roberto Bellarmino, que Roma fará traduzir em todas as línguas. Novos manuais de confissão substituem os "velhos" instrumentos de origem medieval (como o *Manipulus Curatorum* de Guy de Montrocher ou o *Opus Tripartitum* de Jean Gerson); uma abundante literatura de espiritualidade (obras de Luís de Granada ou de Teresa de Ávila) impulsiona a expansão da edição devocional. Acrescente-se que a iniciativa pontifical e conciliar de mobilizar sistematicamente o livro impresso é replicada na escala das dioceses, onde os bispos são convidados a publicar o ritual de sua igreja ou os autos dos sínodos provinciais, estabelecendo geralmente relações privilegiadas com um grande impressor-livreiro local.

A manifesta aculturação do clero católico é uma das consequências desse movimento: a posse de um livro religioso pelos padres, especialmente na parte baixa da hierarquia eclesiástica, aumentou de modo significativo. Não apenas o Concílio de Trento tornou obrigatório para os curas a posse do breviário romano, do catecismo, dos estatutos da diocese e das coletâneas de sermões como ainda tanto os bispos quanto os mestres espirituais da Contrarreforma (Inácio de Loyola, Luís de Granada, Francisco de Sales) formulam prescrições explícitas de leitura. No plano da estatística bibliográfica, assiste-se então, no primeiro terço do século XVI e até meados do XVII, a uma expansão da participação do livro religioso na produção, muito especialmente nos polos da edição contrarreformada que são a Itália (Roma e Milão), os Países Baixos espanhóis (Antuérpia) e Paris.

19. Denis Pallier, "Les Impressions de la Contre-Réforme en France et l'Apparition des Grandes Compagnies de Libraires Parisiens", *Revue Française d'Histoire du Livre*, pp. 215-273, 1980.

17
Imprensa
e humanismo

Buscar os textos clássicos e restituir a língua latina em sua perfeição, privilegiar as fontes mais antigas dos textos em suas tradições indiretas, desenvolver o estudo das línguas antigas e, o que não é contraditório, defender a dignidade e a normalização da língua nacional: essas aspirações fundamentais do humanismo são consolidadas pela colaboração estreita dos novos estudiosos e dos homens do livro; alguns humanistas tornam-se impressores, e alguns impressores-livreiros colocam a sua oficina a serviço daquilo que aparece agora como um vasto programa que abrange, para além da mera filologia, todos os aspectos da cultura.

A entrada do *corpus* bíblico no campo do humanismo impõe, além da renovação dos estudos latinos, o domínio do grego (fonte do Novo Testamento) e do hebraico (fonte do Antigo) e consolida o ideal do estudioso especialista nas três línguas. O desenvolvimento dos estudos gregos aproveitou-se, na França, da presença de Georges Hermonyme, que

fizera parte dos colaboradores de Jean Bessarion (*cf. supra*, p. 126); chegado a Paris em 1476, durante trinta anos ele ministra um primeiro ensino, seguido tanto por Erasmo e Guillaume Budé quanto por Jean Reuchlin, que em seguida irá difundir o ensino do grego em território germânico. Em 1507 aparece o primeiro livro grego da história da edição francesa. Em 1509 são impressos ao mesmo tempo o primeiro livro francês em hebraico (compreendendo, em especial, um alfabeto e uma gramática) e o *Quincuplex Psalterium* de Lefèvre d'Étaples, que iria consolidar a orientação dos intelectuais e dos alunos para a aprendizagem dessa língua bíblica.

Mais amplamente, a atenção dedicada à forma e à perfeição da produção escrita torna o humanismo e a imprensa estreitamente interdependentes. Trabalho intelectual e encarnação tipográfica estão ligados tanto pelos cacifes da normalização das línguas clássicas – e, logo depois, do francês – quanto por uma exigência de correção baseada na consciência de certa vulnerabilidade dos textos. Erasmo enuncia-o em 1505 no seu prefácio às *Adnotationes* de Lorenzo Valla: a perfeição do texto escrito é uma das aspirações mais elevadas que impõe uma vigilância ainda mais exigente porque "a imprensa [...] difunde rapidamente um erro único em mil exemplares (*propter artem calchographicam, quae unicum mendum repente in mille propagat exemplaria*)". Assim, o humanista será quase sempre um homem que trabalha no coração da oficina tipográfica.

O apoio do poder

Os estudos humanistas, tanto na Itália quanto na França, foram frequentemente estimulados pelos representantes do poder – prelados esclarecidos, altos funcionários do Estado ou soberanos. Esse apoio se manifesta de diversas maneiras; a coleta de fontes manuscritas; o desenvolvimento de bibliotecas principescas e sua abertura aos estudiosos; a proteção material destes últimos; o mecenato, ou mesmo a encomenda de trabalhos de edição. Mas a partir dos anos 1520 a expansão da Reforma e a adesão de vários humanistas ao partido protestante tornam as autoridades mais prudentes e impõem uma política de apoio mais orientado. Na França, Guillaume Petit (1470?-1536) é um exemplo típico do prelado erudito, conselheiro dos poderosos e protetor das letras que floresce na Renascença. Confessor e pregador ordinário de Luís XII e, depois, de Francisco I, ele procura atrair para a França os grandes humanistas estrangeiros (Erasmo Agostino Giustiniani) "para a caça de livros raros" (nas palavras de Guillaume Budé em carta a Erasmo) e faz imprimir novas edições de textos antigos (Orígenes, Sulpício Severo, Gregório de Tours, Paulo Diácono...). Ele é assim o dedicatário de numerosas edições humanistas: associados a alguns impressores-livreiros, consegue para eles o apoio do rei, e a dedicatória representa de certo modo a retribuição da proteção material assim adquirida. Mas a penetração das ideias luteranas provoca uma certa fratura, e a posição de resistência não tarda a prevalecer nesse prelado esclarecido, que acaba rompendo com Erasmo.

No auge do Estado, o reinado de Francisco I (1515-1547) constitui um período excepcional de promoção do humanismo e das letras em geral, que repousa ao mesmo tempo no interesse pessoal do rei e em iniciativas institucionais precisas. Antes mesmo de sua ascensão ao trono (1515), quando era apenas Duque de Valois, o príncipe e sua irmã Margarida estavam cercados de sábios e tinham apoiado os primeiros helenistas franceses, como François Tissard. Entre as decisões a destacar figura a fundação do Colégio dos Leitores Régios em 1530 (*cf. supra*, p. 261), que permite desenvolver um ensino à margem da universidade (do grego, do hebraico, de matemática e depois, graças às criações de cátedras de eloquência latina, das línguas orientais...). O jovem rei quis também uma grande biblioteca acadêmica, dedicada ao estudo e aos textos clássicos, fundamentalmente rica em manuscritos gregos e cuja guarda e desenvolvimento ele confia a Guillaume Budé. É a Biblioteca de Fontainebleau, cujo crescimento se beneficia também de uma mobilização das redes diplomáticas; assim, vários embaixadores na Itália, especialmente os postados em Veneza, contribuem por suas compras para enriquecer a biblioteca grega do soberano[1]. Em 1544, o rei reunirá a Biblioteca de Fontainebleau à "velha" livraria régia até então estabelecida em Blois e que, desenvolvida desde o fim do século XV por Luís XI, Carlos VIII e Luís XII, era latina e francesa, medieval e bibliofílica, mais que grega e acadêmica. Assim reunidas, essas duas bibiotecas de feições tão distintas serão pouco depois transferidas para Paris. A política implantada passa também pelo apoio da atividade editorial e tipográfica, que se exprime notadamente, nos anos 1540, pela impressão com novos caracteres, os "gregos do rei" (*cf. infra*, p. 310). O desígnio de Francisco I é manter a dinâmica de *translatio studii* em benefício do reino, reunindo aí tanto os materiais quanto as técnicas, os meios pedagógicos e os meios tipográficos. Porém as tensões religiosas acabaram relativizando esses esforços. Um testemunho ao mesmo tempo paradoxal e indireto do humanismo editorial francês pode ser observado, após a morte do rei, na edição das obras de Homero impressas por Henri II Estienne (1566).

Estabelecida com base num manuscrito da *Ilíada* copiado em Constantinopla no século XIII e depois trasladado para Veneza, onde Estienne o adquiriu[2], essa edição permanecerá durante dois séculos como a referência absoluta para o texto homérico. Mas os Estienne deveriam, após a morte de Francisco I, tomar o caminho do exílio por força de sua postura religiosa; a impressão foi executada não em Paris, mas em Genebra.

Os clássicos e a gramática

Estabelecer e difundir as obras da Antiguidade latina e, depois, da Antiguidade grega, disponibilizá-las para mestres e alunos, oferecer a estes últimos tratados de gramática e de

1. Jean Irigoin, "Les Ambassadeurs à Venise et le Commerce des Manuscrits Grecs dans les Années 1540-1550", *Venezia, Centro di Mediazione tra Oriente e Occidente (Secoli XV-XVI), Aspetti e Problemi. Atti del Secondo Convegno Internazionale di Storia della Civiltà Veneziana*, Firenze, Olschki, 1977, t. II, pp. 399-415.

2. Hoje depositado na Bibliothèque de Genève, ms. grego 44.

Imprensa e humanismo

retórica a fim de desenvolver a mais irrepreensível latinidade, tais são os objetivos fundamentais do humanismo que já haviam determinado algumas das primeiras implantações tipográficas: na Itália em Subiaco, onde Sweynheim e Pannartz introduziram a imprensa (1465) fornecendo as primeiras edições de Cícero (*De Oratore*) e Lactâncio; em Veneza, onde João de Spira inaugurara a sua atividade em 1469 com Cícero (*Epistolae ad Familiares*), Plínio e Terêncio; em Paris, onde a retórica epistolar marcara os começos da primeira oficina francesa, implantada inicialmente no Collège de Sorbonne em 1470 e que depois se instalara, em 1473, na rua Saint-Jacques, com a tabuleta *O Sol de Ouro*. Transmitido por intermédio de um dos seus três fundadores, Ulrich Gering, a Berthold Rembolt e depois a Charlotte Guillard e Claude Chevallon, ele desenvole sua atividade muito antes do século XVI, adentrando também o território do humanismo patrístico[3].

Os primeiros grandes atores dessa empresa, pela amplitude de seu catálogo, são os impressores Aldo Manuzio em Veneza, Josse Bade e, depois, Robert Estienne e seu filho Henri II Estienne em Paris e em Genebra. Se, após a Itália, a França participa ativamente dos esforços renovados de estabelecimento de textos, é talvez, mais que no da gramática, no domínio da lexicografia que a sua contribuição para a edição humanista mais se destaca: testemunham-no o *Thesaurus Linguae Latinae* de Robert Estienne, composto a partir de 1528 mas disponibilizado pela impressão apenas em 1543, e sobretudo o *Thesaurus Linguae Graecae*, que seu filho Henri II Estienne publica em Genebra em 1572; testemunha-o também o *Lexicon Graecolatinum* de Jacques Toussain, publicado por Charlotte Guillard e Guillaume Merlin em 1552.

Além dos clássicos da Antiguidade grega e latina, assim como se debruçaram sobre as Escrituras e sobre as obras dos Padres da Igreja, os humanistas também se interessaram pontualmente pelas fontes medievais, onde desenvolveram o mesmo enfoque filológico. Assinale-se a edição *princeps* de Saxo Grammaticus, historiador dinamarquês do século XIII cujas *Gesta Danorum* foram impressas em Paris em 1514 por Josse Bade, com todas as marcações da edição clássica (formato *in-folio*, três letras-prefácio, índice das matérias...); esse livro produzido em Paris fora encomendado pelo soberano dinamarquês e preparado por um estudioso representativo do humanismo pré-reformado e apaixonado pelas novas possibilidades oferecidas pela arte de imprimir, Christiern Pedersen (*c.* 1480-1554).

Na produção humanista figuram também gêneros menores, reveladores da amplitude dessa aspiração intelectual e da diversidade de suas manifestações livrescas. Como os livrinhos de sabedoria, que mostram a preocupação de associar o desenvolvimento das belas-letras ao dos bons costumes. Acolheram títulos diversos, coleções de *apophtegma* ou de *sentenças*, ou então de *palavras memoráveis*. Erasmo forneceu o mais célebre de todos, extraindo da obra de Plutarco ensinamentos destinados à educação dos estadistas. A primeira edição (1531) aparece conjuntamente em Paris, Lyon e Antuérpia, sob a forma de uma coletânea de seis livros de 2 373 apotegmas comentados. A edição seguinte (1532) acrescenta dois livros e perfaz 3 128 apotegmas, enquanto

3. Rémi Jimenes, *Charlotte Guillard: Une Femme Imprimeur à la Renaissance*, Rennes, PUR, 2017.

Il. 25a e 25b: *Missel à l'Usage de Paris*, Paris, Jean Du Pré, 1490: [ao lado] exemplar iluminado, impresso em velino; [abaixo] exemplar comum, impresso em papel *(Paris, Bibliothèque Sainte-Geneviève, OEXV 54 et OEXV 597, fº 156v).*

Il. 26: Martinho Lutero e Lucas Cranach, *Ortus et Origo Papae* [Wittemberg, Hans Lufft, 1545] *(Berlin, Staatsbibliothek, Einbl. YA 298 m)*.

Il. 27: Marca de Josse Bade no título de Noël Beda, *Apologia Adversus Clandestinos Lutheranos*, Paris, Josse Bade, 1529 *(Paris, Bibliothèque Sainte-Geneviève, 4º D 1763 Rés.)*.

Il. 28a e 28b: Abel Mathieu, *Devis de la Langue Francoyse*, Paris, Richard Breton, 1559, fᵒˢ 1v-2 *(Paris, Bibliothèque Nationale de France, Rés. P-X-64).*

Sonnet

Qui vouldra veoir vne raison parfaicte
Et bien escripre, et trop mieux deuiser,
Qui vouldra veoir comme il doibt deguiser
En etne facons ce que son cueur pouriette.

Qui vouldra veoir vne facon bien traicte
D'artissement termes authoriser,
Qui vouldra veoir tout ce qu'il peult priser
En l'œuure faict d'vn tres diuin poete.

S'arreste icy, et en dedans contemple
Tout ce qu'il peult de vertu, et d'exemple
Tiree d'Homere, et Maron par rigueur :

Tout ce qu'il peult au Jardin de Petrarque,
Cueillir de fleurs, tout ce qu'il prise et marque
Au ciel, en terre, en la bouche, et au cueur.

Deuis de la langue fran-
coyse, à Jehanne d'Albret Royne
de Nauarre, Duchesse de
Vandosme, etc.

Madame, pendant
Le temps que le Roy vostre trescher espoux
est à la guerre, maintenant que vous estes
à recoy, pour estudier vostre front, et vous
oster les songemens et la tristesse que vous
auez de son absence, et des auantures doubteuses
de fortune et de Mars, ausquelles il est subiect
comme les autres, ou plus tost (car on congnoist
bien vostre persone ne s'abuser point en telles
illusions) pour vous desplacer le cha-
grin que vous monstrez auoir pour les grandes
entreprises et cogitations de vostre diuin
esperit qui vous est propre et hereditaire, ainsi
qu'il aduient à toutes personnes d'entendement
releué selon l'aduis des plus saiges : J'ay pensé
entreprandre chose agreable à vostre maiesté
de luy toucher le propos de la langue fran-
coyse commun et familier, non pas que j'entende
par la entreprandre sur les marches de

A ij

Il. 29: Jean Cousin, pai, *Livre de Perspective*, Paris, Jean Le Royer, 1560. Frontispício
(Paris, Bibliothèque Mazarine, 2o 4722).

Il. 30a e 30b:
[Jean Troveon?] *Patrons de Diverses Manieres Inventez Tressubtilement Duysans a Brodeurs et Lingieres,* Lyon, Pierre de Sainte-Lucie [*c.* 1549] *(Paris, Bibliothèque de l'Arsenal, 4-S-4545(1)).*

Il. 31: Clément Janequin, *Tiers Liure Contenant 21 Chansons Musicales a Quatre Parties*, Paris, Pierre Attaignant, 1536, fólios 5v-6. Impressão em um tempo e paginação para quatro vozes: *superius* e *tenor* no verso, *contratenor* e *bassus* no lado oposto *(Paris, Bibliothèque Mazarine, 8º 30345 A-6)*.

INDIA.

NObilissimam totius Orbis terrarum partem INDIAM esse, neque maiorem Regionem vno nomine compræhendi, omnes ferè Scriptores vnanimiter produnt. Ab INDO flumine nomen habet. Indiæ spatium, ex Strabone & Plinio, intra Indum ab Occasu; à Septentrione Tauri iugis; ab Ortu Eoo pelago; à Meridie suo, hoc est, Indico, clauditur. In duas Regiones, Gange flumine interluente dirimitur: quarum altera, quæ Occidentalis est, intra Gangem dicitur: altera ad Orientem magis, extra Gangem cognominatur. In Sacris voluminibus illam Euilat, hanc Seriam vocitatam legimus, Dom. Nigro teste. M. Paulus Venetus eam videtur in tres diuidere, in Maiorem, Minorem, & Intermediam, quam Abasiam vocari dicit. Hæc non gentium tantùm, atque Oppidorum propè innumerorum, sed omnium rerum prouentu (ære tantùm & plumbo excepto, si Plinio credimus) felix: flumina cùm plurima, tum maxima: quorum irriguo procursu fit, vt in vdo solo, proximantis Solis vis, nihil non magna quantitate gignat. Aromatibus, gemmisque, quibus præ omnibus aliis mundi Regionibus affatim abundat, totum ferè Orbem implere videtur. Multæ illi contiguæ sunt Insulæ hinc inde in suo Oceano sparsæ, adeò vt meritò Orbem Insularum dicere quis posset. Imprimis in eo est Iapan, M. Paulo Venet. Zipangri dicta; quæ quoniam paucis abhinc annis haud multis cognita fuit, de ea hic nonnihil dicere visum fuit. Insula est latissimè patens, cæli eandem ferè eleuationem cum Italia habet. Incolæ Religioni, litteris, & sapientiæ sunt addictissimi; & veritatis indagatores acerrimi. Nihil illis frequentius oratione, quam more nostro sacris in Delubris exercent. Vnum agnoscunt Principem, à cuius Imperio & nutu pendent; Sed & hic sibi supremum habet, Voo illis dictum; penes quem summum est rerum Sacrarum, & Religionis Imperium; hic fortasse nostro summo Pontifici, ille Imperatori nostro assimilari posset. Huic plebs animarum suarum salutem credit. Vnum tantummodo DEVM adorant, triplici capite effigiatum, cuius nullam tamen reddere norunt rationem. Infantes apud hos baptisantur: ieiuniis in pœnitentiæ testimonium corpora macerare student: Crucis signaculo contra dæmonum insultus, vti nos, se muniunt: adeò vt in Religione, & viuendi more Christianos imitari videntur: quos tamen, Societatis IESV professores, maximis laboribus in totum Christianæ Religioni imbuere satagunt. Sunt & Moluccæ Insulæ, aromatum fertilitate celebres, & auicula Manucodiatta (quam nos Paradysi auem vocamus) nobiles. Est & Sumatra (olim Taprobana) Insula veteribus nota. Sunt plures aliæ; vti Iaua Maior & Minor, Borneo, Timor, &c. quas in Tabula videre licet. Has Indias ex veteribus decantarunt magnis laudibus, Diodorus Siculus; Herodotus; Plinius; Strabo; Q. Curtius; & Arrianus in vita Alexandri Magni. Extat & Epistola Alexandri Magni ad Aristotelem de situ Indiæ. Ex Recentioribus Ludouicus Vartomannus; Maximilianus Transsyluanus; Ioannes Barrius, in suis Asiaticis Decadibus. Sed vide etiam Iesuitarum epistolas, in quibus multa ad cognitionem Insulæ Iapanicæ facientia obuiam occurrunt. Scripsit & Ioannes Macer Iurisperitus Indicarum Historiarum libros. III.

48

Il. 32a e 32b: Abraham Ortelius, *Theatrum Orbis Terrarum*, Antuérpia, Gillis Coppens van Diest, 1570 *(Paris, Bibliothèque Mazarine, 2o 4871 A-2 Rés.).*

Il. 33: O primeiro periódico. *Relation: Aller Fürnemmen, und gedenckwürdigen Historien*, Strasbourg, 1605→1682. Página de rosto para os fascículos do ano de 1609 *(Heidelberg, Hauptbibliothek Altstadt, B-3369-A)*.

a edição definitiva (1535) chegará finalmente a 3166, organizados em oito livros. O propósito da obra é ao mesmo tempo moral (ajudar o leitor na conduta de sua vida) e retórico (coletânea de citações).

Humanistas impressores: o caso de Aldo Manuzio

Houve impressores-livreiros humanistas que optaram por consagrar o essencial de sua produção a esse programa de renovação das letras e que, para alguns, participaram diretamente do estabelecimento dos textos; e houve também, mais raramente, humanistas que se tornaram impressores. Os primeiros e mais notáveis representantes dessa categoria de homens do livro da Renascença foram, sem dúvida, Aldo Manuzio em Veneza e Josse Bade em Paris. Para um como para o outro, o paratexto das edições, especialmente nas epístolas redigidas ao longo de sua atividade e destinadas a tomar lugar na abertura dos volumes, constituem uma obra pessoal reveladora de seu projeto editorial.

Aldo Manuzio (1449-1515)[4] chegou à imprensa, em Veneza, na última década do século XV, numa época que constitui o apogeu da Sereníssima nos planos cultural e econômico. Aí chegou, não pela metalurgia, pelo negócio de manuscritos ou pela iluminura, mas por sua atividade de erudito, e é o primeiro a representar esse tipo de percurso. De formação universitária, amigo de Pico della Mirandola, está ligado às redes humanistas mais ativas, notadamente aos filósofos neoplatônicos. A visibilidade intelectual assim adquirida explica por que, quando se lança na atividade de impressão em 1490, ele dispõe facilmente de capitais vindos em parte da família do doge reinante, os Mocenigo. Associa-se ao gravador Francesco Griffo, que entre os anos 1490 e 1502 lhe proporciona cinco fontes de caracteres gregos, seis de romanos, uma de itálicos (a primeira da história) e uma de hebraico. Inspirou-se, para o grego, nas caligrafias cursivas da época (*cf. supra*, p. 211); para o romano, na escrita reta dos humanistas florentinos dos anos 1400, já adaptada à tipografia por Sweynheim e Pannartz em Subiaco e em Roma, e por Giovanni da Spira e Nicholas Jenson em Veneza. Quanto ao itálico, versão inclinada da escrita humanística, foi Aldo o primeiro a aplicá-lo à tipografia, inspirando-se na mão de Bartolomeo Sanvito, copista paduano que trabalhou para vários amigos do impressor, notadamente para Pietro Bembo. O itálico é utilizado pela primeira vez para compor um texto na sua inteireza em 1501, numa edição de Virgílio. O novo caractere, então sem maiúsculas (emprega para isso os caracteres romanos) e comportando poucas ligaturas, não tarda a conhecer um sucesso extraordinário, sendo objeto de contrafações, embora Aldo disponha, para o seu uso, de um privilégio estipulado para dez anos. O lionês

4. Martin Lowry, *Le Monde d'Alde Manuce: Imprimeurs, Hommes d'Affaires et Intellectuels dans la Venise de la Renaissance*, Paris, Promodis, 1989.

Balthazar de Gabiano, por exemplo, vai produzir, à medida que as edições aldinas progridem, contrafações de ótima qualidade. De modo mais geral, o romano e o itálico de Aldo constituirão as referências dos melhores gravadores de caracteres do século XVI. Em 1502 ele funda uma academia para incorporar ao trabalho de edição o ensino das línguas antigas e da filologia.

A oficina veneziana inventou, em especial, um produto novo: a edição de clássicos tornados particularmente acessíveis pelo pequeno formato (o *in-octavo*) e a importância das tiragens, recorrendo em parte ao itálico, aliando qualidade filológica e elegância gráfica e tendo como signo último de reconhecimento a marca escolhida por Aldo, um golfinho enrolado em torno de uma âncora, copiada de uma moeda romana. O produto atrai os contrafatores contemporâneos e será mais tarde, a partir do fim do século XVII, cobiçado pelos bibliófilos. No *corpus* das edições aldinas figuram cerca de quarenta edições *princeps* da literatura clássica latina. Assinale-se também um objeto literário e editorial singular, que a história do livro e da arte tornaria famoso ainda que ele seja um pouco marginal no catálogo aldino: trata-se do *Sonho de Polifilo* (*Hypnerotomachia Poliphili*, 1499), um romance de amor alegórico atribuído ao dominicano Francesco Colonna (1433-1527) que, num texto onde se mesclam latim, grego e toscano, constitui um percurso iniciático através de uma Antiguidade idealizada. Xilogravuras de extrema elegância, executadas talvez segundo desenhos de Mantegna, contribuem para o seu sucesso, principalmente na França, onde uma tradução devida a Jean Martin é publicada em 1546, com ilustrações copiadas da edição veneziana, e depois reeditada em 1554 e 1561. A obra exercerá uma forte influência em diferentes domínios – literatura, arquitetura, pintura, arte topiária.

Figura nova, Aldo teve as duas competências, a do texto e a do livro, contrariamente às empresas acadêmicas que o haviam precedido, onde as especializações eram complementares mas separadas (na Itália, Sweynheim e Pannartz, de um lado, Giovanni Andrea Bussi, de outro; na França, Fichet e Heynlin, de um lado, Gering, Crantz e Friburger, de outro). A obra e a posição acadêmica do impressor, para além do campo tipográfico, fizeram dele uma grande figura do humanismo europeu, quase igual à de um Erasmo (de quem publicou os *Adágios* em 1508); ademais, no limiar do século XVI, elas asseguraram definitivamente a dignidade da arte tipográfica.

A atividade de Aldo é continuada por seus herdeiros, que permanecem fiéis à marca da âncora, com destaque para o filho Paolo, como ele estudioso e impressor, que se instala em Roma em 1561 na qualidade de impressor oficial da Santa Sé (*cf. supra*, p. 266). Aldo, o Moço (1547-1597), filho de Paolo (e portanto neto do grande Aldo), gramático erudito, imprime e ensina, retomando assim em Veneza o fio de uma edição humanista que seu pai deixara, com pesar, em proveito da oportunidade comercial representados pela Contrarreforma e pelos serviços dispensados ao papa.

Humanistas impressores:
as ambiguidades de um Josse Bade

A obra tipográfica de Josse Bade (Jodocus Badius Ascensius, 1461?-1535) na França é considerável e assemelha-se bastante à de Aldo Manuzio na Itália[5]. Seu itinerário pessoal deixa ver, assim, a geografia da Europa humanista: originário de Flandres, é educado em contato com a *devotio moderna*, frequenta os Irmãos da Vida Comum e a Universidade de Louvain; em seguida prossegue sua formação na Itália – em Ferrara, onde frequenta o curso de grego de Battista Guarino, e em Bolonha, onde conhece o grande pedagogo Filippo Beroaldo. De 1492 a 1499 trabalha em Lyon como revisor na tipografia de Jean Trechsel e depois se instala em Paris. Ao longo de um período de trinta anos, entre 1503, data da fundação de sua oficina parisiense, e sua morte, em 1535, ele imprime, sozinho ou em sociedade, cerca de 780 edições. Sua atividade tipográfica é inseparável de uma obra intelectual notável (preparação de edições, comentários, epístolas dedicatórias, poemas...). Assim, a célebre marca do Prelum Ascensianum[6], do qual uma primeira lista aparece e 1507, tornou-se uma representação emblemática da imprensa da Renascença: a de um homem que foi ao mesmo tempo editor intelectual, impressor e editor comercial (Ilustração 27).

No repertório de Bade figuram a Antiguidade profana (grego, latim, traduções latinas de obras gregas) e o humanismo francês contemporâneo (Guillaume Budé e Lefèvre d'Étaples); ele assegura igualmente a difusão na França dos humanistas italianos, antigos (Lorenzo Valla, Angelo Poliziano) ou contemporâneos (Agostino Dati e Aldo Manuzio), e publica várias edições do *Dictionarium* de Ambrogio Calepino (1440?-1511), léxico humanista que conheceria um êxito extraordinário. É também o editor privilegiado de Erasmo. É homem de rede: no coração do Bairro da Universidade, sua oficina é um dos principais lugares onde se cristaliza a *Respublica Literaria*, onde professores e alunos da Europa se cruzam, onde se formam jovens colaboradores que marcaram a segunda geração do humanismo francês: Pierre Danès e Jacques Toussain (futuros leitores régios para o grego), Nicolas Béraud e também Beatus Rhenanus.

Bade conta com o apoio político do confessor do rei Guillaume Petit e do chanceler da França Antoine Duprat, que pertencem ao círculo político mais imediato de Francisco I desde a sua ascensão ao trono.

Mas seu envolvimento sofre uma inflexão a partir dos anos 1520, quando ele imprime o antiluterano Noël Béda, síndico da Sorbonne que se posiciona contra Lefèvre d'Étaples e Erasmo, e os autores que se fazem paladinos da ortodoxia e adversários dos heréticos. Por outro lado, como livreiro juramentado da Universidade (desde 1516), ele é chamado a imprimir os autos de censura da Faculdade de Teologia; assim, é em sua

5. Philippe Renouard, *Bibliographie des Impressions et des Œuvres de Josse Badius Ascensius, Imprimeur et Humaniste*, Paris, Renouard, 1908; Maurice Lebel, *Josse Bade, Humaniste, Éditeur-Imprimeur et Préfacier*, Louvain, Peeters, 1988; Isabelle Diu, "*Medium Typographicum* et *Respublica Literaria*: Le Rôle de Josse Bade dans le Monde de l'Édition Humaniste", *Le Livre et l'Historien*, Genève, Droz, 1997, pp. 111-124; Louise Katz, *La Presse et les Lettres: Les Épitres Paratextuelles et le Projet Editorial de l'Imprimeur Josse Bade (c. 1462-1535)*, tese de doutorado, EPHE, 2013.

6. De *ascensius*, ou seja, de Aachen, a cidade de Flandres de onde Bade era originário.

Imprensa e humanismo

oficina que se imprimem em 1520 a bula *Exsurge Domine* e, em 1521, a *Determinatio* da Faculdade de Teologia de Paris, que proíbe a difusão dos textos de Lutero na França.

Josse Bade, que pleiteou pelo reconhecimento do impressor no âmbito da república das letras nascentes, mas que se desavém definitivamente com Erasmo e toma o partido dos teólogos, manifesta as contradições e as tensões de uma atividade dividida entre deontologia editorial, necessidades econômicas e lógicas institucionais.

Defesa da língua francesa e ortotipografia

Na edição humanista francesa, a geração que se segue à de Josse Bade assinala-se por seus genros Jean de Roigny (em atividade entre 1529 e 1566) e Michel de Vascosan (1532-1577), mas também por Robert Estienne (1503-1559), que sucedeu ao seu pai Henri I Estienne. Em diversos aspectos eles desenvolvem um esforço novo em favor do francês, por um programa editorial voluntário e por um trabalho de normalização tipográfica da língua nacional. O catálogo de Vascosan evolui de maneira característica: no início absolutamente fiel ao programa de restauração latina, ele se inflecte progressivamente em direção ao vernáculo. O movimento é iniciado pela impressão das traduções do italiano ou do latim (com a *Arcádia* de Sannazaro em 1544 e os *Asolanos* de Pietro Bembo em 1545, em traduções de Jean Martin) e depois se confirma com a difusão de obras francesas originais a partir da metade do século (com a obra poética de Jacques Peletier du Mans, membro da Pléiade). Vascosan ilustra à perfeição a maneira como os impressores humanistas puderam, no decorrer do século XVI, contribuir para a legitimação literária e acadêmica das línguas vernáculas, conforme ao desígnio formulado por Du Bellay na *Défense et Illustration de la Langue Française:* "Notre langue [...] s'eslevera en telle hauteur et grosseur, qu'elle se pourra esgaler aux mesmes Greecs et Romains" ["Nossa língua [...] se elevará a tal altura e grandeza que poderá igualar-se aos próprios gregos e romanos"]. Essa peça de defesa é impressa pela primeira vez, em meados do século (1549), nos prelos parisienses de Arnoul L'Angelier. Convém não esquecer, entretanto, que dez anos antes, em 1539, o Edito de Villers-Cotêrets impusera o uso do francês como língua do direito, da justiça e da administração, em detrimento do latim e das línguas regionais, numa preocupação ao mesmo tempo de modernização, inteligibilidade e afirmação da unidade do Estado. Porém o dispositivo não afetava senão marginalmente o mundo da edição.

Para além da mera literatura, o esforço de promoção do francês se estende também aos domínios científicos. Ainda aqui, Vascosan desempenha um papel de relevo porque imprime tanto matemáticos contemporâneos que se exprimem em latim (Oronce Fine e Juan de Rojas) quanto as obras em francês dos "transmissores" da ciência. Como as *Institutions Astronomiques* de Jean-Pierre de Mesmes (1557), das quais o prefácio, a dedicatória e até o privilégio (junho de 1556) expressam uma destinação pedagógica explícita: "Bocejar em francês [...] a primeira base de cálculo dos fundamentos astronômicos", "instruir e ensinar facilmente todos aqueles e aquelas que não entendem as

línguas grega e latina". Observa-se o mesmo fenômeno em Lyon, onde o médico Pierre Tolet, colaborando com os impressores-livreiros Jean de Tournes e Étienne Dolet, defende uma prosa médica e cirúrgica, em francês, que manifeste a modernização da ciência e da prática médicas.

Estamos no prolongamento direto de um humanismo fundado ao mesmo tempo na busca dos meios de ampliar a audiência dos saberes e na ideia de que o ensino das línguas está na base de qualquer ciência. O princípio, caro a Guillaume Budé, preside à fundação do Collège Royal em 1530. Ele contribui, no plano da estatística editorial, para o aumento relativo das línguas vernáculas, ainda que outros fatores estejam em jogo, como o desenvolvimento de uma edição popular, assim como, a partir da segunda metade do século, as Guerras de Religião, que provocam certa compartimentação em uma geografia europeia intelectual e acadêmica até então largamente aberta.

A defesa da língua francesa através da imprensa passou igualmente por inovações tipográficas, concebidas para acompanhar o processo de normalização gramatical e ortográfica. Em poucos anos, graças às contribuições de um pequeno grupo de intelectuais e impressores, todos parisienses, impõe-se o uso das letras acentuadas, da cedilha e do apóstrofo (o artigo elidido e a palavra que o seguia eram então ligadas). Para bem entender esse processo, é preciso ter em mente que os caracteres tipográficos haviam sido modelados segundo uma escrita manuscrita concebida para a língua latina. Por exemplo, a existência de um único signo *e* era pouco adaptada à escrita de uma língua francesa cuja grafia se procurava clarificar em coerência com a sua resolução oral.

Algumas iniciativas pioneiras cabem a Henri I Estienne, que na segunda edição do *Quincuplex Psalterium* de Lefèvre (1513) já utiliza vogais acentuadas para o latim, a fim de resolver certas ambiguidades (caso gramatical) e indicar claramente a acentuação. Essa preocupação de facilitar a leitura é retomada por seus sucessores: Simon de Colines (que desposou a viúva de Henri Estienne) e seu filho Robert Estienne fazem gravar caracteres acentuados. O princípio do desenvolvimento sistemático de um regime de diacríticos e de signos especiais para o francês é sustentado por Geoffroy Tory (1480-1533). Num célebre tratado dado a lume em 1529, o *Champfleury*[7], o impressor defende, como teórico, o uso dos acentos, a cedilha ou o apóstrofo... mas não os utiliza para si mesmo, pelo menos ainda não. Dois anos depois, em 1531, Robert Estienne publica o ambicioso tratado de um reformador da ortografia, Jacques Dubois. A obra *In Linguam Gallicam Isagωge* marca uma etapa fundamental na introdução dos diacríticos para a escrita francesa: dois punções expressamente gravados permitiram ao autor expor ali acentos de todos os tipos, um trema, um apóstrofo... Mas no seu conjunto o sistema de Dubois não se impõe; demasiado complexo, ele multiplica em demasia os caracteres especiais (supõe-se que letrinhas sobrescritas acima das letras especificam ao mesmo tempo a etimologia e a pronúncia).

Tory volta à cena. Imprimindo, em 1533, *Adolescence Clémentine* do poeta Clément Marot, ele não apenas utiliza apóstrofos e acentos como ainda os preconiza com altivez

7. *Champfleury, au quel est Contenu l'Art et Science de la Deue et Vraye Proportion des Lettres Anttiques, quon Dit Autrement Lettres Antiques et Vulgairement Lettres Romaines.*

no início do volume. No mesmo ano aparece um pequeno texto anônimo, devido certamente à colaboração de Tory e Marot, a *Briefve Doctrine pour Deuement Escripre Selon la Propriete du Langaige Francoys* (impressa no fim de uma coletânea de orações, *Epistre Familiere de Prier Dieu*, Paris, Antoine Augereau, 1533)[8]. Esse pequeno texto, que se propõe sistematizar diacríticos, cedilhas e apóstrofos, é de imensa importância para a história linguística. Não é anódino insistir no fato de ele ter sido publicado em conexão com uma coletânea de orações oriunda de um movimento evangelista sensível aos caminhos da Reforma.

Sobre ser uma aspiração humanista, a normalização do francês serve também a uma aspiração espiritual e à ideia de que, para ser válida, uma prece deve ser perfeitamente entendida (em língua vernácula, portanto, e numa forma tipográfica que facilite a sua leitura).

8. Guillaume Berthon, "La *Briefve Doctrine* et les Enjeux Culturels de l'Orthotypographie: Tory et les Autres", comunicação ao colóquio *Geoffroy Tory: Arts du Livre et Création Littéraire (1523-1533)*, org. Olivier Halévy e Michel Jourde, jun. 2011, a r.

18
O controle da edição: entre poderes espirituais, seculares e corporativos

A autorização para imprimir: o privilégio e a censura prévia

O aparecimento e a propagação da Reforma acompanham-se da emergência de um espaço público do impresso. A rapidez da difusão das ideias novas pela tipografia, a eficácia de uma economia livre baseada em tiragens crescentes e das redes de livraria organizadas na escala da Europa, a multiplicação das publicações noticiosas rapidamente concebidas (as folhas volantes, ou *Flugschriften* no mundo germânico, tanto quanto os cartazes no espaço francês) aceleram a tomada de consciência dos cacifes e, portanto, dos riscos que representa a midiatização pelo impresso. Assim as necessidades da luta contra o livro protestante explicam o rápido estabelecimento de um regime de enquadramento mais rigoroso, mediante vários processos conjuntos: a passagem de uma concepção consuetudinária para uma concepção jurídica do controle da edição, baseada agora num arsenal

regulamentar; a intensificação do controle *a priori* da produção por meio da extensão do sistema do privilégio, que perde o seu caráter voluntário para tornar-se obrigação legal; a crescente autoridade do poder central (a chancelaria régia), que passa a prevalecer sobre as demais instâncias de controle, locais (os parlamentos) ou religiosas (a universidade); a vigilância dos profissionais do livro mediante a organização das comunidades de ofícios.

Um decreto régio de 18 de março de 1521 submete toda publicação de teor religioso à aprovação prévia da Facudade de Teologia de Paris. O caso Lutero tem muito a ver com tudo isso: lembremos as condenações pronunciadas pelas faculdades de teologia de Colônia e de Louvain em 1519, a condenação pontifical de 1520 e o fato de a Universidade de Paris dar-se pressa em fazer o mesmo (abril de 1521). Entre tantos outros, um decreto do Parlamento de Paris de 1.º de julho de 1542 testemunha a inquietude persistente das autoridades em relação aos livros "que contêm doutrinas novas, luteranas e outras, contra a fé católica". O decreto, que visa notadamente à *Instituição da Religião Cristã* composta por João Calvino", ameaça quem quer que seja encontrado na posse desses livros impressos "secretamente" em Paris ou vindos "da Alemanha, de Lyon ou de outros lugares". Ele anuncia uma intensificação do controle: dos impressores, que devem identificar-se por seus nome e endereço em todo e qualquer livro novo; dos livreiros, pelos livreiros juramentados e por dois membros da Universidade que deverão examinar os volumes antes de sua disponibilização para venda e, se for o caso, comunicar o fato à Facudade de Teologia. O controle está previsto para todos os livros, "mesme de grammaire, dialectique, medecine, de droit civil & canon, mesme en alphabetz que l'on imprime pour les petitz enffans" ["mesmo de gramática, dialética, medicina, direito civil e cânone, mesmo em abecedário que se imprime para crianças pequenas"]. O propósito desse decreto é extenso: examinar o conjunto da produção (das obras de teologia aos abecedários!), controlar tanto a produção nacional quanto os livros importados, exercer uma censura tanto *a priori* quanto *a posteriori*[1]. Ele testemunha também o papel predominante desempenhado conjuntamente pela Universidade e pelo Parlamento de Paris.

Ora, o trauma do Caso dos Cartazes (1534-1535) e a multiplicação das interdições (censuras *a posteriori*) levam a autoridade régia a intensificar progressivamente as medidas de censura prévia, despojando de suas prerrogativas os corpos intermediários, notadamente os parlamentos. O processo está em perfeita coerência com o movimento geral de organização e fortalecimento do Estado central. A Lei de Moulins de fevereiro de 1566 marca assim um desfecho, fixando um dispositivo chamado a funcionar durante todo o Antigo Regime: doravante, o privilégio é uma obrigação legal e não mais apenas uma medida de proteção gratuita e facultativa em resposta a uma solicitação; a medida é universal na proporção em que abrange toda a produção de livros, e não apenas as publicações de natureza religiosa; nenhum livro novo está autorizado à impressão se não tiver recebido previamente um privilégio de grande selo, ou seja, aquele concedido ao autor ou ao impressor-livreiro pela Grande Chancelaria Régia – contrariamente aos privilégios

1. Nathanaël Weiss, "Un Arrêt Inédit du Parlement de Paris Contre l'*Institution Chrétienne*, 1er juillet 1542", *BSHPF*, t. 33, pp. 15-21, 1884.

de pequeno selo, concedidos pelos parlamentos. Os parlamentos de Paris, assim como os de província, já não podem, teoricamente, conceder privilégios (embora continuem a fazê-lo, particularmente em períodos de conturbação ou de enfraquecimento do poder central). O sistema definido em 1566 é a manifestação de uma ambição irrealista de censura prévia universal. A despeito das contestações de que é objeto e de uma ineficácia relativa que se mede pela participação dos livros deliberadamente impressos sem privilégios (e, portanto, *de jure illicites*), o poder monárquico empenhou-se diversas vezes em reforçar o princípio (*cf. infra*, pp. 353-357).

A obrigação da autorização prévia se consolidou na maioria dos Estados europeus durante o século XVI, em cronologias e em formas jurídicas diversas, mas que não raro se baseiam, como na França, em uma mutação do privilégio: de medida gratuita e de favor econômico, este se tornou axioma de uma coerção regulamentar. Em 1529, nos Países Baixos, sob a dominação política dos Habsburgo, é imposto a todo projeto de impressão a obrigação de obter ao mesmo tempo a aprovação prévia da autoridade eclesiástica local (os bispos têm, entre outras funções, a de inquisidor ordinário) e um privilégio do governo concedido mediante cartas patentes[2]. Em 1540 um novo edito vem completar o dispositivo, impondo a menção, nos exemplares impressos, do nome do censor (aprovador), do privilégio concedido, do nome do autor e do endereço da edição (local da impressão, e não do impressor). A pena aplicada em caso de não respeito é explícita: a condenação à morte.

As ambiguidades do depósito legal

Cumpre mencionar aqui uma importante iniciativa regulamentar cujas intenções são mais de ordem cultural, mas que não é estranha a preocupações de censura. Trata-se do Edito de Montpellier de 28 de dezembro de 1537, pelo qual Francisco I institui o depósito legal. A medida, pioneira, imitada progressivamente na quase totalidade dos Estados, vigora até a atualidade[3].

Ao obrigar os impressores-livreiros do reino a depositar na biblioteca régia (então em Blois) um exemplar de cada livro recém-publicado, quaisquer que sejam o assunto e a língua, o rei responde certamente às necessidades dos estudiosos ao agrupar e lhes colocar à disposição os recursos indispensáveis ao progresso das ciências e das letras, mas lança também as bases de uma coleção nacional de referência e trabalha para preservar as obras de seu tempo do esquecimento e da perda. Convém não esquecer, entretanto, que essa medida é pouco tempo posterior ao Caso dos Cartazes (1534) e à proibição (efêmera) da atividade de impressão (1535), e que se inscreve numa postura

2. Jeroom Machiels, *Privilège, Censure et Index dans les Pays-Bas Méridionaux jusqu'au Début du XVIIIᵉ Siècle*, Bruxelles, Archives Générales du Royaume, 1997; Aline Goosens, *Les Inquisitions Modernes dans les Pays-Bas Méridionaux (1520-1633)*, Bruxelles, Université de Bruxelles, 1997.

3. Robert Estivals, *Le Dépôt Légal sous l'Ancien Régime de 1537 à 1791*, Paris, Rivière, 1961.

de controle *a priori*. O texto do edito é muito claro: proíbe aos profissionais da edição "colocar ou expor à venda em nosso reino, pública ou secretamente, ou enviar a outro lugar para fazê-lo, qualquer livro recém-impresso" sem haver previamente submetido um exemplar ao guardião da biblioteca do rei. A ideia é que um relatório possa, se for o caso, ser feito sobre a obra, "para saber se ela será tolerável de ser vista, a fim de obviar às maldades e erros que tenham sido impressos"; e somente em caso de relatório favorável será a obra autorizada à difusão e julgada digna de ser integrada à livraria régia.

Na realidade, porém, a relativa ineficácia do depósito legal e a dificuldade de impô-lo aos impressores-livreiros levarão as autoridades não apenas a lembrar diversas vezes a sua obrigação mas também a articular o seu princípio com o do privilégio; um edito de 1617 estabelece, com efeito, entre as condições da concessão do privilégio, o depósito de dois exemplares da edição na bibilioteca régia.

A interdição dos livros e o *Index*

A censura *a posteriori*, que consiste em condenar uma obra após a impressão, em proibir sua circulação e sua posse e em ordenar sua destruição, é estabelecida sobre o princípio de uma complementaridade de intervenção das autoridades eclesiásticas e laicas. Mas ainda aqui se observa uma intervenção crescente do poder central, com base no fato de o questionamento das verdades religiosas reconhecidas pelo poder político equivaler a abalar os fundamentos do Estado. A multiplicação das condenações levou as autoridades a intensificar a censura prévia (*cf. supra*, p.287), mas também a racionalizar o acompanhamento das interdições, lavrando um repertório de referência dos livros proibidos.

Os decretos isolados de censura *a posteriori*, condenando um título ou um autor em particular, multiplicam-se ao longo do século XVI. Eles emanam tanto do papa quanto dos soberanos ou dos tribunais de justiça (parlamentos), mas sobretudo das universidades (faculdades de teologia). São estatisticamente mais numerosos nos espaços políticos atingidos pelo avanço da Reforma. Eles se alternam com autos de alcance mais geral não dirigidos contra um título em particular, mas cujo perímetro, mais impreciso, se estende aos livros suspeitos de luteranismo ou aos ataques contra Roma. Assim, nos Países Baixos austríacos, após várias condenações particulares que acarretaram autos de fé dos exemplares envolvidos, em 8 de maio de 1521 Carlos V promulga o Edito de Worms, que estende globalmente a interdição de circulação não apenas aos livros luteranos mas a qualquer obra hostil à Igreja romana e ao papa, à hierarquia eclesiástica em geral e à Universidade de Louvain[4].

No Sacro Império Romano-Germânico, os editos de censura são quase sempre contemporâneos das medidas de repressão das revoltas que pontuam os séculos XVI e XVII.

4. A. Goosens, *Les Inquisitions Modernes...*, *op. cit.*, pp. 49-50.

Essa conjunção mostra bem que as estratégias de controle do impresso em sua diversidade – livro, panfleto ou folha volante ilustrada[5] – são da alçada do domínio político do território. Esses editos emanam tanto da autoridade imperial quanto dos poderes locais, notadamente das cidades de Strasbourg, Colônia, Nuremberg e Frankfurt, que são os principais centros editoriais do Império. Os numerosos editos de censura promulgados pelo Magistrado de Strasbourg são, com efeito, sistematicamente consecutivos a movimentos rebeldes que utilizaram a mídia impressa, ou dos quais esta se fez eco, contra um fundo de tensão religiosa: Guerra dos Camponeses na Alemanha meridional (1524-1525), Revolta dos Rustauds da Alsácia e da Lorena (1525-1526), sublevações ligadas aos movimentos iconoclastas nos anos 1520 e 1530, motins por ocasião do Interinidade de Augsburg (1548-1550) etc., até as revoltas ligadas à Guerra dos Trinta Anos (1618-1648).

A iniciativa de compilar, atualizar e tornar pública a lista dos livros condenados cabe à Faculdade de Teologia de Paris. Se, desde a origem, as faculdades de teologia (notadamente as das Universidades de Louvain, Colônia e Paris) desempenharam um papel decisivo na dinâmica censorial, os próprios editos de interdição que elas emitiram não foram forçosamente publicados. Só a pouco e pouco é que se impõe o recurso ao impresso para conduzir a contraofensiva e servir à interdição dos livros condenados. As coisas mudam na década de 1540, período que corresponde na França a um endurecimento na luta contra a heresia. O Caso dos Cartazes (1534-1535) marcou duradouramente os espíritos.

O impressor Étienne Dolet, que se preparava para imprimir um Novo Testamento em francês (na tradução de Olivétan), é preso em Lyon em 1542, encarcerado e declarado herético (será queimado juntamente com seus livros em Paris, em 1546, na Place Maubert). A Faculdade de Teologia agrupou então as interdições que pronunciara para ter delas, primeiro, uma lista manuscrita, antes de confiá-la para impressão a Jean André, um tipógrafo que já opera por conta do poder monárquico (ele imprime editos régios e propaganda católica, e tem entre os seus confrades a reputação de ser um zeloso denunciante). Duas primeiras edições são impressas em 1544, sob o título de *Cathalogue des Livres Condamnez et Censurez par la Faculté de Théologie de Paris*. A lista comporta cerca de 230 títulos, entre os quais se incluem obras de Lutero, *Pantagruel* e *Gargântua* de Rabelais, alguns títulos de Erasmo. Doravante ela serve de referência censorial: um decreto do Parlamento de Paris de 23 de junho de 1545 proíbe a impressão ou a venda dos livros arrolados. Esse decreto é proclamado em todos os cruzamentos "ao som de trompa e grito público", como sucede para os editos de particular importância: fica proibido a todo impressor-livreiro expor esses livros para venda e reimprimi-los, e a todo particular possuí-los. Os que não tiverem levado os exemplares de sua propriedade ao cartório de justiça do Parlamento dentro de três dias serão encarcerados na Conciergerie. Os 24 livreiros juramentados protestam e exigem poder ao menos inserir nas obras, à guisa de *errata*, a lista das passagens censuradas. Porém não são ouvidos, e no verão de 1545 uma nova edição do *Index*, aumentada, é impressa.

5. Michael Schilling, *Bildpublizistik der frühen Neuzeit. Aufgaben und Leistungen des illustrierten Flugblatts in Deutschland bis um 1700*, Tübingen, Niemeyer, 1990, pp. 162 e ss.

Com base nesse modelo parisiense, é a vez da Faculdade de Teologia de Louvain dar uma forma impressa ao seu *Index*. Lavrado por instrução do imperador Carlos V, esse *Index* é publicado em diferentes edições, em francês, latim e flamengo, em 1546; outras edições atualizadas se seguirão, primeiro em 1550, depois em 1558. Embora o *Index* parisiense seja estritamente alfabético, o de Louvain divide os livros proibidos em várias seções (bíblias, livros latinos, flamengos, germânicos, franceses). Os protagonistas da Reforma figuram no topo dos autores condenados: Lutero, Zuínglio, Sturm, Melanchthon, Œcolampade[6]... Após as Universidades de Paris e de Louvain, outras instâncias publicam os seus índices particulares, notadamente a Inquisição portuguesa, a partir de 1547, e a Inquisição espanhola, a partir de 1551. Todos, de certa maneira, antecipam e alimentam o *Index Librorum Prohibitorum* propriamente dito, a saber, o *Index* internacional e centralizado em Roma[7], publicado a partir de 1557 na esteira do Concílio de Trento, que vai substituir as listas "nacionais". O primeiro *Index* de Paulo IV é bastante incompleto; uma nova edição aumentada e revisada vem a lume em 1558; é reimpressa a partir do ano seguinte em diferentes cidades italianas, mas também em Avignon ou em Coimbra.

Doravante, o *Index* romano serve de referência universal e nele se apoiam as autoridades locais, eventualmente completando-o. Assim, nos Países Baixos espanhóis, após as sublevações de 1565-1566, Filipe II instala um tribunal de exceção, o Conselho das Turbulências, sob a autoridade do Duque de Alba, seu governador-geral nos Países Baixos. A jurisdição intervém igualmente no domínio do livro, lavrando sucessivamente três índices de livros proibidos (1569, 1570 e 1571), apoiados na última versão do *Index* romano (1564), mas completados por vários títulos específicos dos Países Baixos. Esse trabalho é fruto de uma colaboração entre o bibliotecário de Filipe II, Benito Arias Montano, e o impressor antuerpiano Christophe Plantin, que nesse momento trabalham na publicação da *Bíblia Poliglota de Antuérpia*. Com base na lista assim impressa, uma busca sistemática é empreendida nas oficinas; as visitas-surpresa são ocasião tanto de apreender os títulos condenados quanto de localizar os títulos suspeitos suscetíveis de completar as listas futuras[8].

Roma

Instaurado no âmbito do Concílio de Trento, o *Index* romano será confiado, a partir de 1571, a um organismo extremamente atuante, a Congregação do *Index*, que teve por

6. *Index des Livres Interdits*, org. Jesús Martínez de Bujanda, Sherbrook, Centre d'Études de la Renaissance, Éd. de l'Université de Sherbrooke et Genève, Droz, 1984-2002.

7. A última edição do *Index Librorum Prohibitorum* foi impressa em 1948. O próprio princípio do *Index* será abolido em 1966 por *iniciativa* do papa Paulo VI.

8. Renaud Adam, "Le Commerce du Livre à Bruxelles au XVIe Siècle", *Histoire et Civilisastion du Livre*, vol. XIV, p. 45, 2018.

missão específica examinar as obras suspeitas, corrigir (expurgar) as que, após essa releitura, pudessem continuar a circular e atualizar periodicamente a lista dos livros proibidos impressa desde 1557. A Congregação do *Index* foi prontamente vinculada, no âmbito da administração pontifical, à Inquisição.

Esta tinha origens medievais e sua organização remontava ao pontificado de Gregório IX (1227-1241); a Santa Sé começara então a exercer diretamente a repressão da heresia, sob todas as suas formas, mediante a nomeação de legados e clérigos-inquisidores, dominicanos ou franciscanos em sua maioria. A Inquisição tornara-se assim uma instituição eclesiástica governada a partir de Roma, com seus tribunais e sua administração. Após uma fase de declínio (ligada à extinção dos movimentos heréticos de massa, como o dos cátaros), abriu-se uma nova fase para a iniciativa da Espanha. Em 1478, a pedido dos Reis Católicos, Isabel de Castela e Fernando de Aragão, Sisto IV concorda em reativar a Inquisição, concebendo uma organização particular para os reinos hispânicos. Tal decisão decorria da inquietação provocada pela difusão do criptojudaísmo, heresia dos judeus convertidos ao cristianismo que, tendo recebido o batismo, recomeçavam a praticar secretamente a religião dos seus ancestrais. Houve assim um Inquisidor-geral para a Espanha e logo depois, no século XVI, para Portugal. Paralelamente, a Santa Sé reativava a Inquisição romana no contexto de sua luta contra o protestantismo. Em 1542 Paulo III instituiu uma comissão especial composta de seis cardeais com competência para julgar delitos em termos de fé, matriz da Congregação da Santa Inquisição Romana e Universal (ou Congregação do Santo Ofício, intitulada mais tarde Congregação da Doutrina da Fé). Em 1564 Pio IV concedeu aos cardeais inquisidores o direito de possuir e ler livros heréticos, ou, em todo caso, proibidos; era-lhes concedida também a faculdade de estender essa licença, permitindo a outros possuir e ler tais livros.

Embora devesssem trabalhar em comum acordo, os dois dicastérios que formavam as Congregações do *Index* e da Inquisição entravam frequentemente em confronto.

A organização das profissões
(do século XVI ao fim do Antigo Regime)

A partir do final do século XV, a topografia dos ofícios do livro fixou-se na maior parte dos espaços urbanos e não evoluirá senão marginalmente até o fim do antigo regime tipográfico. Em Paris, impressores e livreiros acham-se majoritariamente instalados em duas zonas: o Bairro da Universidade, na margem esquerda (ao longo da rua Saint-Jacques e nas encostas da Colina de Sainte-Geneviève, onde estão implantadas as diferentes faculdades); na Île de la Cité, no recinto do Palais (na proximidade dos advogados), assim como no bairro do Claustro Notre-Dame. Vários livreiros têm igualmente loja nas pontes que ligam a Île de la Cité à margem esquerda (a Ponte Saint-Michel) ou à margem direita (a Ponte Notre-Dame).

Essa topografia relativamente identificada facilita ao mesmo tempo a organização interna e o controle da profissão. Uma certa diversidade caracteriza as comunidades[9] de ofício no mundo do livro, sendo seu grau de organização e seu poder diferentes de uma cidade para outra, antes que a autoridade régia imponha em toda parte, mas somente no século XVIII, o modelo parisiense. Em Paris, a Comunidade dos Livreiros Juramentados está organizada, desde o século XIII, nas proximidades da universidade (*cf. supra*, p. 105); ela integrou os impressores, que participam desde o século XV da eleição dos representantes, e os quatro "grandes livreiros juramentados da Universidade", encarregados de fazer respeitar os regulamentos da profissão e de visitar os ateliês, eventualmente por ordem das instituições judiciárias. A decisão de limitar a 24 o número de mestres impressores-livreiros juramentados facilita o seu controle; eles gozam de algumas vantagens (isenções fiscais) e são regularmente registrados pela Universidade, que promove a sua nomeação e sucessão[10]: aos 24 mestres impressores-livreiros se acrescentam, com efeito, iluminadores, escritores-copistas, encadernadores, pergaminheiros e papeleiros. A situação, claro está, é diferente nas cidades que não dispõem de uma universidade, como Lyon, onde o acesso à mestria é menos restrito.

Em complemento a essa organização profissional, os homens do livro são geralmente unidos por vínculos de caráter espiritual ou devocional no seio das confrarias. Em Paris, os livreiros, juntamente com os iluminadores, os pergaminheiros e, depois, os impressores, dispõem de uma confraria atestada desde 1401 cujo patrono é São João Evangelista[11]. Espaço de sociabilidade e de ajuda mútua, a confraria mantém uma bolsa para a organização das manifestações piedosas ou festivas que dão visibilidade e coesão ao grupo profissional no âmbito urbano. No entanto, ela perde progressivamente a sua autonomia. No sécuo XVI, a confraria é estreitamente controlada pela Comunidade dos Mestres Impressores-Livreiros, que no século seguinte administra diretamente o seu orçamento. Observa-se também que no interior da confraria os livreiros são mais maciçamente representados do que os impressores. Por sua vez, estes, notadamente os companheiros de uma mesma tipografia, reúnem-se frequentemente em "capelas" que mantêm um fundo alimentado por cotizações ou multas, exercem uma polícia oficiosa na oficina, onde procuram desenvolver boa conduta e assistência mútua, e organizam festividades. Essas capelas, atestadas na França, na Itália e nos Países Baixos até o século XVIII, não podem ser consideradas como as matrizes das associações operárias; elas não têm, com efeito, vocação reivindicativa. Reunida em torno de um mestre, de seus contramestres e de seus companheiros e aprendizes, a capela não estende o princípio

9. O termo deve ser preferido a *corporação*, palavra pouco empregada durante o Antigo Regime e utilizada sobretudo retrospectivamente a partir do século XIX.

10. Rémi Jimenes, "Le Monde du Livre et l'Université de Paris (XVIe-XVIIe Siècles): L'Apport des *Acta Rectoria*", *Bulletin du Bibliophile*, n. 2, pp. 270-291, 2017.

11. Denis Pallier, "La Confrérie Saint-Jean-l'Évangeliste, Confrérie des Métiers du Livre à Paris. Jalons Historiques (XVIe-XVIIe Siècle)", *Bulletin du Bibliophile*, n. 1, 2014, pp. 74-120; Denis Pallier, "Piété et Sociabilité. La Vie de la Confrérie Saint-Jean-l'Évangeliste à la Fin du XVIe Siècle et au XVIIe Siècle", *Bulletin du Bibliophile*, n. 1, pp. 40-98, 2017.

de solidariedade além do perímetro da oficina, cuja polícia interna, ao contrário, ela assegura. Na capela de um ateliê de impressão os autores ou os editores deviam por vezes deixar um certo número de exemplares cuja venda alimentava a caixa comum.

No século XVI, o modelo corporativo extremamente unitário herdado da Idade Média se mantém, mas tende ao esfacelamento em virtude do aumento do poderio econômico da nova mídia (os impressores-livreiros se avantajam aos iluminadores e aos copistas) e de uma especialização técnica por tipo de ofício. É cada vez maior a distinção entre, de um lado, os grandes livreiros, detentores de um capital editorial (os manuscritos, os meios de produção, as proteções, os privilégios), e, de outro, os impressores e seus operários, executando com uma frequência crescente sob encomenda dos primeiros e cujas posições e objetivos econômicos são evidentemente distintos. Assiste-se assim a uma saída dos profissionais do manuscrito e, mais tardiamente, dos encadernadores-douradores, que formarão uma comunidade independente a partir de 1686.

O mundo do livro é, pois, desde o fim da Idade Média, regido por três instâncias: as organizações profissionais (em Paris, a comunidade oriunda dos livreiros juramentados); os quadros de solidariedade religiosa (confrarias e capelas); e, enfim, uma tutela exercida a princípio pela Universidade e, nas cidades não universitárias, pelas corporações ou pelos tribunais de justiça (parlamentos). Um dos traços marcantes do século XVI é a crescente apropriação dessa tutela pela autoridade régia, em detrimento, no caso parisiense, da Universidade. Esta, aliás, se mostrara incapaz de travar com eficiência a luta contra a heresia (livreiros juramentados haviam participado da edição do Saltério huguenote!).

Desde o reinado de Francisco I o poder monárquico começara a legislar nesse domínio; à vontade obsessiva de lutar contra a heterodoxia religiosa se acrescentava a de prevenir as tensões sociais. Assim, as repetidas greves de companheiros impressores parisienses e lioneses estão na origem de dois editos que estabelecem os primeiros estatutos régios dos ofícios do livro, em 1539 para Paris e em 1548 para Lyon. Em especial, eles proíbem aos companheiros e aprendizes impressores o porte de armas. Em 1571, o Edito de Gaillon impõe a cada comunidade a eleição anual de um escritório, composto por um "procurador síndico" auxiliado por quatro assistentes (dois impressores e dois livreiros), encarregados de impedir a impressão dos livros ou libelos difamatórios ou heréticos. A ideia é responsabilizar as comunidades e identificar dentro dela os interlocutores diretos – ao mesmo tempo que os retransmissores – do poder. Cartas patentes de 1586 estendem o seu perímetro de vigilância aos profissionais que, sem serem impressores ou livreiros, utilizam também instrumentos de reprodução e participam da circulação da informação: os talhadores de imagens, os dominotistas, os estofadores. O Estado inscreve igualmente na lei das condições de acesso ao ofício: inscrição com registro dos aprendizes e dos mestres recebidos, registro dos privilégios no âmbito de cada comunidade, aplicação do depósito legal, direito das viúvas e dos herdeiros...

O mesmo fenômeno se observa na Inglaterra, onde, em Londres, a Stationers Company adquire em 1557 uma carta régia de reconhecimento e torna-se assim o único

interlocutor do poder central nas questões relacionadas com a edição[12]. Em 1618, enfim, os estatutos gerais da Comunidade dos Livreiros Parisienses são confirmados por cartas patentes e consagram o dispositivo ao termo de sua evolução. A polícia dos ofícios do livro escapa doravante à Universidade, passando ao controle do Châtelet. Jurisdição régia, o Châtelet de Paris era a sede do prebostado da capital; ele exercia um duplo papel, ao mesmo tempo judiciário e administrativo, pois que lhe incumbia manter a segurança e a salubridade públicas, lutar contra a sedição e vigiar os ofícios e o comércio. Assiste-se assim a uma espécie de regularização jurídico-administrativa da produção impressa, que passa à tutela da administração régia a exemplo dos demais setores econômicos.

Em 1667, um decreto do Conselho do Rei estenderá a todo o reino os princípios de organização da Comunidade parisiense. Realizar-se-á em 1700-1701 uma grande pesquisa sobre a livraria, cujos resultados oferecem um precioso inventário da paisagem nacional: além de Paris, dezessete cidades estabelecem então um escritório (um síndico, eventualmente respaldado por um ou vários assistentes). É o caso de Lyon e Rouen, mas também de Toulouse, Marselha, Bordeaux etc.

O lugar onde o síndico e seus assistentes se reúnem receberá geralmente, no século XVIII, o nome de câmara sindical: ali se conservam os registros ou "livros" da comunidade onde são consignados privilégios e permissões; os síndicos têm o direito (ou antes, o dever) de visitar as oficinas, de abrir os fardos de livros que chegam da alfândega, de apreender as obras não autorizadas (contrafações ou livros proibidos). Ressaltemos ainda que em agosto de 1777 um decreto do Conselho do Rei reorganiza o conjunto das câmaras sindicais do reino impondo-lhes a mesma composição da câmara de Paris (um síndico e quatro assistentes) e as cria também em algumas cidades não providas até então (como Besançon, e entende-se por que nessa cidade passavam os livros introduzidos ilegalmente no reino a partir da Suíça).

A questão do número de mestres admitidos em cada comunidade é objeto de negociações permanentes entre os representantes da profissão e o poder central. Se os mestres, defendendo uma posição malthusiana que serve aos seus interesses econômicos, são favoráveis à limitação do número de tipografias, o poder central vê aí também um meio reforçado de controle, como no curso do século XVII, quando se esforça por limitar a 36 o número de oficinas de mestres impressores parisienses. Essa limitação, como também a concentração dos prelos, representa inevitavelmente, durante todo o Antigo Regime, um freio à mobilidade social no âmbito das oficinas. Muitos aprendizes e depois companheiros jamais terão a esperança de chegar a mestres. Em 1724, tendo em vista essa grimpagem do sistema corporativo, a câmara sindical parisiense decide mesmo não mais recrutar novos aprendizes (que seriam mestres potenciais) e autoriza o recrutamento de simples operários que trabalharão sem contrato. Aqueles a que se chama doravante "alocados" contratam assim, perante o notário, uma patente de alocação e renunciam explicitamente à mestria. A situação desses homens, que mostra os limites do dispositivo corporativo, será descrita em meados do século XVIII por

12. Peter W. M. Blayney, *The Stationers' Company and the Printers of London, 1501-1557*, Cambridge, CUP, 2013.

Nicolas Contat (1718?-1768?) em suas *Anecdotes Typographiques, Mémoires Manuscrits d'une Vie d'Apprenti Imprimeur*, que constituem um testemunho social excepcional[13].

O impressor do rei

O título de "impressor do rei" surgiu já no século XV, mas sem dúvida de maneira bastante espontânea. Somente a partir dos anos 1530 é que um verdadeiro *status* é definido para esse cargo, que se torna um sinal suplementar do intervencionismo do poder monárquico no mundo do livro.

O primeiro a utilizar esse título é Pierre Le Rouge, que se qualifica como "libraire & imprimeur du roy" [livreiro e impressor do rei] em 1488 no cólofon de *Mer des Histoires*, luxuosa publicação historiográfica da qual um exemplar impresso em velino e iluminado é oferecido a Carlos VIII e será um dos primeiros livros impressos a integrar a biblioteca régia. Encontra-se também, alguns anos depois, o título de "maistre [...] imprimeur du roy nostre sire" [mestre ... impressor do rei nosso senhor"] em Lyon, reivindicado pelo impressor Guillaume Balsarin no cólofon da sua *Nef des Princes* [*Nau dos Príncipes*] (1502). A fórmula não abrange então um cargo preciso; não parece configurada além dos limites; designa, sem dúvida, uma simples proteção que justifica o mero fato de se dispor de um privilégio de livraria, embora o dispositivo não implicasse ainda uma obrigação.

As coisas mudam a partir do reinado de Francisco I. No âmbito de uma política de apoio às artes, às letras e à habilidade tipográfica, o rei reconhece um *status* de excelência em alguns impressores-livreiros em função de especialidades editoriais. O primeiro cargo de impressor do rei é concedido em 1532 a Geoffroy Tory, personalidade cativante, ao mesmo tempo historiógrafo, impressor-livreiro, poeta e estudioso intensamente envolvido nas pesquisas em torno da arte da letra. Tory é então registrado na universidade como um vigésimo quinto livreiro juramentado, posição supranumerária que já então designa o caráter excepcional do novo *status*. O fato de os registros da universidade, depois dele, não consignarem os outros impressores régios confirma que a função escapa à alçada da universidade para vincular-se apenas à autoridade do soberano. Os cargos criados posteriormente serão todos especializados: em 1538, Pierre Attaignant recebe o título de impressor do rei para a música; após a sua morte, em 1553, cartas patentes de Henrique II transmitem o título ao alaudista Adrian Le Roy e ao impressor Robert I Ballard. Os descendentes deste último serão, até o final do Antigo Regime, mantidos nesse cargo cuja precisão de "único impressor do rei para a música", a partir de 1607, confirma o seu caráter excepcional. O cargo de impressor do rei para o grego é designado em 1538 a Conrad Néobar (associado a uma remuneração de cem escudos e a um

13. Philippe Minard, *Typographes des Lumières, suivi des Anecdotes Typographiques de Nicolas Contat (1762)*, Seyssel, Champ Vallon, 1989, pp. 211-267.

privilégio de cinco anos para todas as suas edições gregas!), passando depois, em 1542, a Robert Estienne, já então um protegido de Francisco I, de quem é leitor régio desde 1537. Um *status* idêntico é outorgado em 1544 a Denis Janot para a literatura francesa e em 1554 a Jean Le Royer para matemática.

A multiplicação desses cargos, de par com as especialidades tipográficas, explica sem dúvida por que, a partir dos anos 1560, o Estado sente a necessidade de distinguir um impressor "ordinário" do rei, que assegurava o serviço editorial da administração (impressão das leis, dos autos dos tribunais, da jurisprudência...). Sob Carlos IX esse cargo, outorgado por cartas de provisão de ofício, tende a fazer do impressor ordinário do rei um oficial da administração régia; alguns impressores ordinários do rei são também designados em cidades de província, com as mesmas missões de formatação impressa e de difusão da produção jurídica.

A posição do impressor ordinário do rei é invejável. Em contrapartida de sua lealdade e de uma habilidade que garante a perfeição formal dos autos, seu titular goza de certas honrarias, de isenções fiscais e de vantagens econômicas ligadas ao mesmo tempo à regularidade das encomendas que lhe são feitas e à possibilidade que lhe é dada, depois de haver distribuído os exemplares requeridos das publicações oficiais aos magistrados e aos tribunais, de vender o estoque restante em benefício próprio. Mas logo se assiste a uma multiplicação desses impressores nomeados: no princípio do século XVIII, em Paris, vários "impressores ordinários do rei" exercem o cargo em regime de concorrência. Esse título também foi, sem dúvida, abusivamente utilizado, o que explica por que a administração régia faz questão de lembrar que só ela tem o poder de nomear um impressor ordinário do rei. Este não deve ser confundido com a Imprensa Régia, criada em 1640 (*cf. infra*, p. 378), ainda que as missões de ambas as instituições entrem pontualmente em concorrência.

Enfim, não mais apenas a autoridade régia mas também tribunais (parlamentos de Paris e de província), corporações urbanas ou bispados e até alguns príncipes desenvolvem relações particulares com impressores-livreiros locais cujos serviços eles contratam e aos quais confiam de preferência a tarefa de imprimir os seus editos ou os autores que eles protegem. A menção desse *status* particular nos endereços indicados no rodapé das páginas de rosto ("impressor do Parlamento de Bordeaux", "do bispo de Toul" etc.), às vezes acompanhada das armas do protetor, mostra a importância atribuída a essa posição que, embora se baseie em algum ato mais formalizado do que a encomenda regular de impressões, tem valor de reconhecimento e de publicidade.

19
A rede dos homens e a circulação dos livros

No século subsequente à invenção tipográfica, enquanto o campo econômico da edição se expande, o livro impresso torna-se ao mesmo tempo o instrumento e o cacife principal de uma república das letras e dos saberes que se organiza como uma rede de trocas não comerciais e como um espaço de reconhecimento e legitimação social da atividade intelectual.

Às redes que a compõem, mais particularmente polarizadas em torno de alguns autores, juntam-se também profissionais do livro (revisores, impressores-livreiros...) e os detentores de bibliotecas notáveis; eles mantêm com as autoridades políticas e espirituais, assim como com as instituições tradicionais do saber e do escrito (universidades, faculdades, estabelecimentos conventuais), relações evidentes, mas complexas, onde entram lógicas de proteção e de conselhos, e por vezes também de concorrência e desconfiança.

Os livros recém-impressos, como os projetos de edição, estão agora no centro dos assuntos de correspondência; os autores anunciam, recenseiam e emprestam os livros de seus pares; oferecem e trocam os seus; o paratexto das edições (dedicatórias, epístolas, elogios...) torna-se também o espelho das redes de reverência de um autor e de seu impressor-livreiro. Observam-se três exemplos que mostram o funcionamento dessa dinâmica intelectual concebida ao redor do objeto impresso e cujo desenvolvimento deve muito ao humanismo.

Em 1494 aparece o *De Scritoribus Ecclesiasticis* do monge Johannes Trithemius, paradoxalmente publicado no mesmo ano que um outro tratado de sua autoria, fazendo o elogio da cultura escribal medieval (*cf. supra*, p. 26). Chamado a uma ampla difusão na Europa da Renascença, a obra é uma biobibliografia consagrada a todos os autores eclesiásticos (para uma bibliografia de ambição universal, será preciso esperar pela *Bibliotheca Universalis* de Conrad Gesner, em 1545). Seu conteúdo e sua paginação manifestam um interesse fundamental pela noção de autor (ordem cronológica, antecedida de um índice alfabético)[1]. O próprio Trithemius reserva a si próprio uma referência, ao lado de seus contemporâneos, os humanistas Johann Reuchlin e Pico della Mirandola, cujos livros ele recenseia. O volume ilustra a sociabilidade intelectual que alimentou o trabalho de Trithemius e que constitui também o seu horizonte de difusão. É antecedido por uma carta do filósofo Johann Heynlin ao impressor basileense Johann Amerbach. Convém lembrar que Heynlin, que foi professor na Faculdade da Sorbonne, havia sido um dos principais agentes da introdução da imprensa na França (*cf. supra*, p. 192). As páginas preliminares contêm igualmente uma carta-dedicatória ao bispo de Worms Johann von Dalberg (1455-1503), chanceler da Universidade de Heidelberg e ardoroso promotor do desenvolvimento dos estudos, assim como um elogio da obra devida a Sebastian Brant, que a publicação da sua *Narrenschiff* (*A Nau dos Loucos*), no ano precedente, iria celebrizar. A edição, na sua apresentação, revela essa república de filólogos, professores, impressores e clérigos eruditos que trabalham, na escala de um espaço que abrange aqui a Alemanha meridional, o vale médio do Reno e a Baviera, na promoção da nova mídia e configuram coletivamente os seus instrumentos de trabaho e reconhecimento.

Para o primeiro terço do século XVI, o caso de Erasmo (1467-1536) é a um tempo emblemático do humanismo e excepcional pela extensão de sua obra impressa (mais de 220 edições originais em quarenta anos) e de sua rede de correspondentes. Mestre do escrito mais que homem de fala e de pedagogia verbal, é o primeiro grande intelectual a privilegiar sistematicamente a obra impressa. Mantendo relações estreitas com o mundo tipográfico, ele desenvolve uma proficiência técnica incontestável, formando-se no âmbito do ateliê de Aldo Manuzio em 1508 e depois trabalhando frequentemente com outros impressores, Josse Bade em Paris, Dirk Martens em Louvain, Johann Froben na Basileia. Ele próprio contribui para construir a sua figura de literato através da nova mídia e para assegurar a midiatização de sua obra no plano europeu: aproximando-se dos melhores impressores (Aldo Manuzio) e ditando a outros (Martens ou Froben) suas epístolas

1. Frédéric Barbier, "La Première Bibliographie Imprimée (1494)", *De l'Argile au Nuage...*, *op. cit.*, pp. 185-187).

aos leitores; assegurando-se da reatividade das oficinas (especialmente no âmbito de polêmicas eruditas ou religiosas) e da eficácia da distribuição dos exemplares. Contribuiu também poderosamente para consolidar a sua obra para os contemporâneos e a posteridade, publicando em diversas oportunidades catálogos de seus livros (1519, 1523, 1524, 1537), inclusive de obras ainda não publicadas. O procedimento funcionava, é claro, como um acelerador de cobiça. Enfim, sua imensa correspondência abunda em detalhes sobre o movimento dos exemplares (prospecção, reclamação e aquisição dos livros desejados, crescimento de sua própria biblioteca, remessas...).

O papel do humanista e colecionador Gian Vincenzo Pinelli (1535-1601), na segunda metade do século XVI, é singularmente diverso porque ele nada publicou em vida e nunca saiu de sua cidade de Pádua. Em compensação, fez de sua notável biblioteca o centro de uma verdadeira rede de informação bibliográfica, reunindo uma excepcional coleção de catálogos das bibliotecas acadêmicas de seu tempo e das gerações anteriores (Bessarion, Pico della Mirandola...)[2]. Instrumento de trabalho, meio de conhecimento dos livros disponíveis, esse recurso atraía estudiosos da Itália e da França (Galileu e Nicolas-Claude Fabri de Peiresc trabalharam ali), e servia também de fonte de informação a Pinelli para manter uma intensa correspondência na escala de toda a Europa. A república das letras promove assim a mobilidade dos homens, a circulação não comercial dos livros e sua acessibilidade, mas também a difusão, cada vez mais estruturada por lógicas bibliográficas, da informação sobre os produtos da livraria.

2. Angela Nuovo, "Gian Vincenzo Pinelli's Collection of Catalogues of Private Libraries in Sixteenth-Century Europe", *Gutenberg Jahrbuch*, n. 82, pp. 129-144, 2007.

20
Memória e glória: o poder do livro

Embora o desenvolvimento da imprensa e do comércio editorial contribua incontestavelmente para a diversidade das formas do objeto-livro e para a sua distribuição em espaços sociais mais amplos, o livro nem por isso perde uma certa sacralidade, uma capacidade simbólica de representar o poder (poder do mecenas, do dedicatário, mas também daquele a quem se decidiu prestar uma explícita homenagem impressa). Assim, tanto no campo da política quanto no da literatura, o livro se acha investido de funções tradicionalmente atribuídas a formas mais monumentais da celebração.

Os livros de festas perenizam acontecimentos (entradas régias e principescas numa cidade, relatos das celebrações realizadas por ocasião de uma vitória ou de um casamento, pompas fúnebres...) e testemunham, muitas vezes pela imagem, a autoridade de seus atores. Falsamente efêmeros, esses livros inscrevem o acontecimento em um papel mais apto à midiatização do que o mármore. O desenvolvimento desses repertórios editoriais específicos, não raro subvencionados, faz com que a glória e o renome (a

fama) encontrem na mídia impressa a forma mais elevada e mais eficaz da sua expressão, com uma capacidade de difusão mais evidente do que a das realizações mais monumentais. Assim nascem, na república das letras, os *Tumuli*, coletâneas poéticas de epitáfios. Aquele que compõe para a corte de Nápoles, o humanista Giovanni Gioviano Pontano, parente de Afonso, o Magnânimo, é o primeiro do gênero: impresso em 1505, tem a forma de uma coletânea de cantos de um único autor, prestando homenagem a diversos finados. Muitos outros se seguirão, inclusive coletâneas reunindo textos de vários autores em homenagem póstuma a um amigo comum.

Modelo dos túmulos poéticos franceses, os *Épitaphes* de Ronsard são impressos em 1560, na primeira edição coletiva de suas obras[1]. No mesmo ano, ou seja, um ano após a morte do rei Henrique II, Robert Estienne publica em Paris os *Épitaphes sur le Trespas du Roy Très Chrestien Henri Roy de France II⁰ de ce Nom, en Douze Langues* [*Epitáfios Sobre a Morte do Cristianíssimo Rei Henrique, Rey da França, II⁰ Desse Nome, em Doze Línguas*]. Essa coletânea, cuja página de rosto é composta de maneira epitáfica, em maiúsculas romanas, reúne contribuições de vários poetas e é dedicada ao rei da Espanha Filipe II. Tais empresas correspondem a um gesto social e a uma busca de visibilidade: trata-se, ao mesmo tempo, de manifestar uma fidelidade, de evocar a autoridade do morto em proveito tanto do capital simbólico de sua notoriedade quanto de seu poder; de chamar a atenção dos protetores influentes invocando a proteção e o reconhecimento de que os autores-poetas gozaram e que desejam prolongar. O gênero cai em desuso depois da Renascença e conhecerá um ressurgimento no século XIX, mas com caráter exclusivamente poético e, por contiguidade, musical.

As pompas fúnebres figuram entre os mais espetaculares livros de festas, como as do imperador Carlos V, falecido em 21 de setembro de 1558. Em 29 de dezembro, três meses após a sua morte, Filipe II fez celebrar em Bruxelas suntuosos funerais em memória de seu pai; organizaram-se igualmente cerimônias em toda a Europa dos Habsburgo. Por iniciativa de Pierre de Vernois, arauto de armas de Filipe II, o cortejo de Bruxelas foi publicado em Antuérpia por Christophe Plantin. Gravadas em cobre por Johannes e Lucas van Doetechum segundo os desenhos de Hieronimus Cock, magníficas pranchas mostram o catafalco e a procissão dos nobres, corpos de oficiais, cavaleiros do Tosão de Ouro, notáveis e músicos. Dobrados e encadernados de modo a formar um *codex*, as 33 pranchas, coloridas em alguns exemplares, podiam também ser entremontadas ponta a ponta para compor um imenso friso que restitui, no modo gráfico, o comprimento e o luxo eloquente do cortejo[2], signo da mobilidade desses projetos editoriais que se ligam ao mesmo tempo ao monumento e ao volume. Aliás, não apenas pintores e arquitetos, mas também alguns homens do livro (os gravadores) são mobilizados regularmente a fim de contribuir para as decorações efêmeras que ornam as ruas das cidades em festa ou enlutadas e que são encontradas, miniaturizadas mas eternizadas, nos livros que delas guardarão o testemunho.

1. Michel Simonin, "Ronsard et la Tradition de l'*Epitaphios*", *L'Encre et la Lumière*, Genève, Droz, 2004, p. 265.

2. *La Magnifique, et Sumptueuse Pompe Funebre Faite aus Obseques, et Funerailles du Tresgrand, et Tresvictorieus Empereur Charles Cinquième* [*A Magnífica e Suntuosa Pompa Fúnebre Realizada por Ocasião dos Funerais do Mui Grande e Mui Vitorioso Imperador Carlos V*], Antuérpia, Christophe Plantin, 1559.

21
Formas
e repertórios

A arte da letra

O humanismo desempenhou um papel fundamental no desenvolvimento tipográfico ao laborar no sentido de uma normalização (ortotipografia), ao priorizar o romano e, depois, o itálico, suscitando a gravação de letras novas para as línguas não latinas (grego, hebraico). A busca de letras ideais, em sua construção e em sua legibilidade, testemunha, por outro lado, uma aspiração à excelência gráfica que participa plenamente do espírito da Renascença.

O triunfo do romano e a experiência do itálico
Geoffroy Tory publica em 1529, sob o título de *Champfleury*, um dos mais célebres tratados consagrados à escrita e à forma das letras. Nessa obra ele relata que as duas letras

francesas então mais comumente utilizadas são a "letra de fôrma" (gótico bastante rígido) e a "bastarda", mais cursiva, "de laquelle on a tousjour par cy devant imprimé livres en françois" ["com a qual sempre se imprimirá daqui para a frente em francês"]. Mas Tory tende a relegá-las ao passado; ele é um dos artesãos da conquista do "romano" ou, mais exatamente, das letras italianas nas escritas góticas, das quais ainda procediam largamente, na época, as escritas francesas. Ele propõe notadamente um método para traçar com régua e compasso harmoniosos caracteres romanos. O *Champfleury* é publicado num momento em que uma revolução gráfica já está em andamento.

No século XV, as escritas humanistas italianas contavam com os favores de uma imprensa nascente, sendo reproduzidas nos caracteres romanos empregados na Península a partir de 1465 e na França a partir de 1471. Em Paris, contudo, o uso do romano refluíra em seguida, para só retornar nos anos 1490, e ainda assim apenas para os textos acadêmicos e para as letras antigas, operando como uma marca visual desse repertório. Somente a partir dos anos 1520 é que o romano se impõe na França, substituindo progressivamente as escritas góticas graças a um movimento irreprimível proveniente do encontro entre política e tipografia.

Com efeito, essa adoção de um caractere que é sempre o nosso, e que iria permitir as primeiras paginações modernas, foi uma escolha delicada que supunha o abandono, pela França, de sua escrita tradicional em proveito de uma escrita ao mesmo tempo artificial e alogênica. A escolha foi voluntária, inspirada pelo poder central e por alguns agentes – escritores, intelectuais e tipógrafos – que lhe estavam ligados. Entre estes, cabe considerar François Desmoulins (preceptor do jovem rei que fez adotar a escrita humanística), Jacques Colin (leitor do rei que fez adotar o caractere romano para os leitores de textos franceses com o patrocínio oficial de algumas traduções de textos antigos), o tipógrafo e lexicógrafo Robert Estienne, os impressores-livreiros Galliot Du Pré e Geoffroy Tory... Essa revolução gráfica, contemporânea da renovação e unificação da língua nacional, é uma das manifestações, na esfera do livro e da edição, da política cultural de Francisco I. Como outras iniciativas (o desenvolvimento da biblioteca régia, o apoio aos estudos e à atividade de tradução, a renovação das tradições literárias nacionais...), ela traz a marca de uma influência italiana na sensibilidade francesa, para a qual contribuíram poderosamente as expedições régias na Península e a descoberta das bibliotecas dos aragoneses em Nápoles ou dos Visconti-Sforza em Pavia.

O primeiro emprego de um caractere romano para a impressão de um texto francês data de 1519. Trata-se da tradução das *Généalogies, Faits et Gestes des Papes* [*Genealogias, Feitos e Gestos dos Papas*] de Platina (Paris, Galliot Du Pré, 1519). O ritmo da gravação de novos caracteres romanos se acelera em seguida de maneira significativa em Paris, por iniciativa principalmente dos Estienne, que se inspiram nos caracteres venezianos de Aldo Manuzio. Depois, nos anos 1530, o modelo tipográfico do romano francês se impõe diante de seus predecessores italianos; gravadores de caracteres como Antoine Augereau e Claude Garamont contribuíram significativamente para essa "nacionalização". Lyon, que é no século XVI o terceiro centro tipográfico europeu, atrás apenas de Veneza e Paris, também participa dessa evolução, muito embora, devido a uma clientela e a profissionais pouco sensíveis às modas parisienses, ao gótico e às paginações

tradicionais, manifestem uma resistência muito considerável. Entre os inovadores que asseguram a promoção do romano figuram os impressores-livreiros François Juste (o impressor de Rabelais), Étienne Dolet e Jean de Tournes. A substituição do gótico pelo romano acompanha-se também do desaparecimento progressivo de signos acessórios da tipografia, como os "pés de mosca" (com função de "marca de parágrafo"), o que contribui para a modernização da paginação.

Essa mutação decorre de uma verdadeira escolha de uma sociedade que diferencia a França de Francisco I dos seus vizinhos, e muito especialmente do Império germânico. Este, tendo contribuído significativamente por seus impressores-livreiros para o equipamento tipográfico da Europa, segue um caminho próprio e resiste ao modelo italiano, mantendo e até impulsionando a letra gótica. Uma forma particular oriunda das cursivas góticas, a letra Schwabacher, figura assim como escrita nacional alemã, adotada por toda uma sociedade, promovida pelas comunidades burguesas das grandes cidades e consolidada pela intervenção pessoal dos imperadores (Maximiliano e, depois, Carlos V). Essa fidelidade à letra gótica (*Fraktur*) só será questionada na edição alemã a partir do século XIX.

Isto posto, a paisagem tipográfica da Europa do Norte conhecerá uma evolução relativamente diversificada com – por exemplo, nos Países Baixos – uma transição gradual do gótico para o romano, primeiro para os textos em latim, depois para os textos em neerlandês, no decorrer do século XVII.

Cabe precisar, entretanto, que as profissões mais modestas e os repertórios tradicionais permanecem durante muito tempo fora da órbita dessa evolução tipográfica que marca a França. Como os livretes que se denominaram justamente "plaquetas góticas". O termo abrange um repertório, em língua vernácula, composto de publicações de pequeno tamanho (quatro a seis folhas, no máximo vinte, no formato pequeno *in-quarto* ou *in-octavo*), numa tipografia bastarda, ilustradas com xilogravuras elementares e não raro de reemprego, produzidas com um propósito de economia, provavelmente em grande número de exemplares, entre os anos 1490 e meados do século XVI. Nesse *corpus*, homogêneo em sua materialidade e em seu modelo econômico, porém heterogêneo por seu conteúdo, encontram-se relatos de *faits divers* ou de atualidades (prefigurações das gazetas e dos "pasquins"), opúsculos de piedade, vidas de santos, pequenos manuais de sabedoria, obras de vulgarização científica (jardinagem, medicina) e literatura recreativa, entre canções, novelas de cavalaria extremamente abreviadas, diálogos, piadas como aquela *Pronostication des Cons Saulvaiges avec la Maniére de les Apprivoiser* [*Diagnóstico dos Imbecis Selvagens com a Maneira de Domesticá-los*], impressa em Lyon por volta de 1525. Arcaísmo de apresentação, repertório fechado às inovações da Renascença, produção apressada e em grande número, todos estes elementos caracterizam as publicações saídas de oficinas parisienses e lionesas, mas também ruanesas, e destinadas a um público não culto (antes que "popular"), por longo tempo fiel à letra gótica bastarda. Trata-se também, por isso mesmo, de um repertório que raramente foi santuarizado em biblioteca e que só raramente, durante o tempo de sua circulação, chegou a ser conservado por seus contemporâneos (o interesse que lhes manifesta no começo do século XVI Fernando Colombo, filho do navegador, é, nesse sentido, excepcional).

Entre as produções góticas que se costuma classificar como "populares", cabe mencionar os almanaques, que aglutinam, em torno de um calendário (movimentos do céu e datas móveis), textos variados (poesias e preces, conselhos médicos, agrícolas ou morais, cálculos astronômicos...). O *Calendrier des Bergers* [*Calendário dos Pastores*], impresso pela primeira vez em Paris em 1491, é, para o domínio francês, o mais antigo desse gênero editorial do almanaque, aquele que permanece "popular" do século XVI ao XVII, antes de ser recuperado pelas autoridades como suporte de propaganda e informações oficiais.

Após o romano, o itálico, surgido em Veneza em 1499, é igualmente importado da Itália e faz o seu aparecimento nas oficinas tipográficas francesas mais inovadoras, como a de Simon de Colines, a partir de 1533. De emprego ainda anedótico, parece ser particularmente prezado por seus textos poéticos, ou por sua prosa oriunda de traduções (do latim ou do italiano).

A letra de civilidade

É, pois, pelo livro impresso que se impõem na França as letras romana e itálica. Não somente esse processo não faz desaparecer imediatamente os hábitos góticos e certa fidelidade à letra bastarda francesa como ainda chega a suscitar, como por contragolpe, um esforço de revitalização. Os homens do escrito documentário, clérigos e escribas da administração, e em particular os funcionários da chancelaria régia, mantêm, com efeito, uma vigorosa tradição caligráfica: as limitações de seu ofício lhes impuseram o desenvolvimento de uma escrita cursiva e de pequeno módulo, ao mesmo tempo regular, legível e homogênea, que constitui uma forma compacta e leve da bastarda gótica. É provável que essa escrita "oficial" tenha inspirado, em 1557, a gravura dos "caracteres de civilidade", que representam na Europa o primeiro esforço significativo para preencher a crescente lacuna entre escrita tipográfica e escrita manuscrita[1]. Robert Granjon, célebre gravador de caracteres, desenhou e empregou os caracteres de civilidade pela primeira vez em Lyon em 1557, qualificando-os como "letra francesa"; eles aparecem então numa tradução francesa do *Diálogo da Vida e da Morte* de Innocenzio Ringhieri. Seu sucesso se mede por vários índices: primeiro, com a contrafação imediata, em Paris, por Philippe Danfrie, um técnico do metal ao mesmo tempo armeiro e gravador de caracteres e de ferros para douração; em seguida, porque a nova letra transpõe as fronteiras do reino, notadamente em direção aos Países Baixos, onde dá lugar a certas formas tipicamente flamengas (Robert Granjon, tendo deixado Lyon, instala-se em Antuérpia, onde gravará vários caracteres em nome de Christophe Plantin).

Nascidos para concorrer com os caracteres "estrangeiros" (romanos e itálicos) e para encurtar a crescente distância entre as práticas escribais e as formas tipográficas, os caracteres de civilidade foram também investidos de uma ambição "nacional" que podia traduzir, no plano tipográfico, os esforços da *Défense et Illustration de la Langue Française*

1. Rémi Jimenez, *Les Caractères de Civilité: Typographie & Calligraphie sous l'Ancien Régime, France, XVIᵉ-XIXᵉ Siècles*, Méolans-Rével, Atelier Perrousseaux, 2011.

[*Defesa e Ilustração da Língua Francesa*]. O manifesto do poeta Joachim Du Bellay fora publicado em 1549, ou seja, oito anos antes do aparecimento dos caracteres de civilidade. Porém, Abel Mathieu, que retoma a defesa e a legitimação poética do francês, faz imprimir as suas duas *Devis de la Langue Française* [*Avaliações da Língua Francesa*], em 1559 e 1560, precisamente em caracteres de civilidade. Trata-se dos caracteres gravados por Danfrie em 1558 e então utilizados pelo impressor parisiense Richard Breton (Ilustração 28).

A letra de civilidade é empregada em vários repertórios de predileção, que manifestam a consciência de um caractere ao mesmo tempo nacional e vernáculo. São as traduções (especialmente do italiano) e as obras de moral e instrução concebidas para os alunos das pequenas escolas (os livros de "civilidade", que dão seu nome, retrospectivamente, ao caractere). Além disso, imitação consciente da caligrafia cursiva de chancelaria, os caracteres de civilidade são empregados com frequência para a impressão de peças liminares nas edições compostas em caracteres romanos ou itálicos: epístolas, peças justificativas ou documentos oficiais, como se o caractere de civilidade tivesse a capacidade de produzir um fac-símile do texto manuscrito, garantindo-lhe a autenticidade e confirmando-lhe a autoridade. Assim, na grande *Bíblia Poliglota* impressa em Antuérpia, por Plantin, entre 1568 e 1572, os dois privilégios outorgados ao impressor pelos soberanos francês e espanhol, Carlos IX e Filipe II, são impressos em dois caracteres de civilidade diferentes.

Mas, em última análise, essa tentativa de prolongar uma escrita gótica à francesa, que teria unificado caligrafia e tipografia, é um fracasso. No último quarto do século XVI, na França, o mundo da edição recorre quase exclusivamente aos caracteres romanos e itálicos. O caractere de civilidade, contudo, não é uma simples curiosidade sem futuro. Não apenas vai estimular as pesquisas dos calígrafos e dos reformadores da letra no século XVII como também vai conhecer, na França do século XVIII, uma revitalização em um repertório muito particular que confirma a sua denominação: o dos manuais de civilidade. Esse *revival* se deve ao pedagogo Jean-Baptiste de La Salle (1651-1719), fundador da Congregação dos Irmãos das Escolas Cristãs, responsável por uma rede de escolas estabelecidas nas principais cidades do reino cuja vocação é fornecer às crianças das famílias pobres um ensino primário completo (leitura, escrita, cálculo, catecismo). A leitura das *Règles de la Bienséance et de la Civilité Chrétienne* [*Regras da Compostura e da Civilidade Cristã*], impressas pela primeira vez em 1703, é um dos pilares desse ensino. Composto em caracteres de civilidade, esse manual ensina a leitura e a caligrafia, uma vez que a escrita escolar é agora a letra redonda, proveniente da letra de civilidade. Dele se conhecem não menos de oitenta edições entre 1703 e o século XIX[2].

A letra grega

A experimentação da tipografia grega ocorre efetivamente na França sob o reinado de Luís XII, no círculo do jovem Francisco de Angoulême, futuro Francisco I. Deve-se creditá-la ao

2. A obra inspira também outros manuais de sucesso equivalente, como *Civilité Puérile et Honnête*, a qual, várias vezes impressa por impressores-livreiros de Troyes, integra o repertório da Bibliothèque Bleue et de la Littérature de Colportage.

helenista François Tissard, protegido do jovem príncipe e de seus parentes, sócio do impressor parisiense Gilles de Gourmont. O *Liber Gnomagyricus*, alfabeto grego acompanhado de um pequeno tratado de pronúncia impresso em agosto de 1507, é o primeiro livro inteiramente composto em grego na França. É seguido, no outono, por três outros livretes em grego, entre eles um trecho de Hesíodo e a gramática de Manuel Crisoloras (1355-1415), onde as letras e os sinais diacríticos são compostos em duas linhas sobrepostas.

Depois de Gourmont e Tissard, outros impressores se especializam em grego: em Paris, Josse Bade, Simon de Colines e, sobretudo, Conrad Néobar, a quem Francisco I outorga em 1538 o primeiro cargo de impressor do rei para o grego. O sucessor de Néobar é Robert Estienne, que utiliza, a partir de 1543, um jogo de caracteres, os "gregos do rei", cuja realização constitui um momento-chave das relações entre tipografia, humanismo e mecenato régio. Desde os anos 1530 os embaixadores do rei na Itália mandavam sistematicamente imprimir cópias de manuscritos gregos ou as adquiriam para alimentar a biblioteca régia de Fontainebleau, assim como para dotar o novo Collège Royal de uma biblioteca erudita. A coleção de livros gregos do rei é então gerida pelo copista cretense Ângelo Vergécio, cuja "mão" vai servir de modelo para a gravura de uma nova letra, especialmente concebida para o projeto de edição dos manuscritos gregos régios. Em 2 de novembro de 1540, Pierre Duchâtel, guardião da Biblioteca Régia, assinou um contrato com o impressor Robert Estienne, encarregando-o de encomendar a Claude Garamont a gravação dos punções de acordo com as instruções de Vergécio. Estienne, já então impressor do rei para o latim e o hebraico (desde 1539), assume a mesma incumbência para o grego em 1542, e nos anos seguintes os caracteres gregos de Garamont, com os acentos e espíritos integrados, ricos em ligaturas e sinais de abreviação, são empregados para compor um alfabeto. Os "gregos do rei" servirão especialmente para imprimir o Novo Testamento em 1550, verdadeiro monumento que será utilizado como edição de base até o século XIX. Entretanto, preocupado, e com justa razão, por seus trabalhos bíblicos e suspeito de calvinismo, tendo perdido a proteção régia com a morte de Francisco I (1549), Estienne transfere-se para Genebra. Os punções, transmitidos aos impressores sucessivos do rei antes de serem confiados à imprensa régia no fim do século XVII, compõem hoje uma série de 1327 punções originais, reconhecidos como tesouro nacional.

Nas origens do orientalismo

Para o mundo latino, as línguas orientais e suas escritas foram, a princípio, meras curiosidades: os alfabetos armênio ou árabe conhecem seu primeiro aparecimento impresso na edição alemã da *Peregrinação a Jerusalém* de Bernhard von Breydenbach, em 1486. Reproduzidos pela técnica da xilogravura, servem a um certo pitoresco: figuras fantasiadas e animais fabulosos encontrados na Terra Santa têm igualmente o seu lugar nesse que é o primeiro dos livros de viagem.

O desenvolvimento da filosofia bíblica, o mecenato régio e as aspirações dos primeiros orientalistas vão mudar as coisas e levar à utilização pela imprensa de caracteres móveis metálicos desses alfabetos que se afiguram como "novos" no universo tipográfico. Paralelamente ao apoio das belas-letras e dos estudos gregos, instala-se na França,

desde o primeiro quartel do século XVI, uma forma de apoio político aos estudos orientais, com o desenvolvimento de uma coleção de livros orientais e o estímulo à produção. Por razões filosóficas e religiosas evidentes, o hebraico tem o primado nessa atenção que se estenderá também, em seguida, às línguas árabe, turca e armênia. Suas premissas são anteriores à ascensão de Francisco I ao trono, e seus atores são os mesmos que produziram o primeiro livro grego na França. G. de Gourmont imprime assim, em 1509, o primeiro livro em hebraico na França[3], uma coletânea compósita de cunho essencialmente linguístico, compreendendo um alfabeto, uma gramática elementar (na verdade uma adaptação simplificada da gramática hebraica de Moshe ben-Joseph Qimchi), a oração dominical, um tratado de numeração e uma descrição dos ritos judaicos. A edição foi preparada por François Tissard e é dedicada ao jovem duque Francisco de Angoulême. A afirmação de uma vontade de patrocinar os estudos gregos e hebraicos então nascentes é evidente, num momento em que o rei da França reivindicava a sua herança sobre o Milanês. Ela contribuiu para afirmar a vocação de "Pai das Letras" do futuro rei e para incentivar os sábios franceses a igualar ou a ultrapassar os italianos nesse domínio[4].

A qualidade e a proveniência de alguns exemplares conservados desses livros gregos e hebraicos de Tissard e Gourmont são ao mesmo tempo reveladoras de suas aspirações e dos apoios que receberam. São revestidos com as primeiras encadernações com decoração dourada executadas na França (*cf. supra*, p. 236).

Em seguida Francisco I convida à França o hebraizante Agostino Giustiniani (1470?-1536), que acabava de publicar em Gênova um Saltério em grego, hebraico, árabe e siríaco (1516). Ele ensina o hebraico em Paris e imprime na oficina do pioneiro Gourmont uma nova edição da gramática de Qimchi (1520). A criação, por Francisco I, dos leitores régios confirma esse processo, pois metade dos seis primeiros leitores, designados em 1530, é nomeada para o hebraico: Agacio Guidacerio, François Vatable e Paul Paradis, enquanto Pierre Danès e Jacques Toussain são nomeados para o grego e Oronce Fine para matemática. As outras nomeações orientais fazem a sua entrada no Collège de France numa segunda etapa, com Guillaume Postel em 1538 e depois com Arnould de L'Isle, especificamente designado para a língua árabe em 1587.

No plano tipográfico, Guillaume Postel (1510-1581) desempenhou efetivamente, na França, um papel importante ao desenvolver a ideia, influenciada pela cabala, de que o domínio das línguas orientais permitiria encontrar a chave das línguas desaparecidas, principalmente de uma "língua-mãe" da qual derivariam todas as demais.

De volta de uma viagem ao Egito e à Turquia (1535-1537), onde acompanhara Jean de La Forest, embaixador de Francisco I junto ao Grão-Turco, com o escopo de

3. A impressão, datada de 29 de janeiro de 1508, é, pois, anterior à data da Páscoa, uma época em que a mudança do milésimo se opera em geral na Páscoa (antigo estilo) e não no dia 1.º de janeiro (novo estilo ou estilo de circuncisão). O Edito de Roussillon, em agosto de 1564, imporá a obrigação de datar os documentos oficiais começando o ano no dia 1.º de janeiro. Dito isso, é possível que alguns impressores-livreiros franceses já tenham praticado o novo estilo no decorrer do século XVI, à imitação de seus homólogos italianos.

4. Sophie Kessler-Mesguich, *Les Études Hébraïques en France, de François Tissard à Richard Simon, 1508-1680*, Genève, Droz, 2013.

coletar manuscritos orientais para a Biblioteca Régia de Fontainebleau, ele publica em 1538 uma coletânea de alfabetos orientais[5]. Em Veneza ele conhecera, na oficina do impressor Daniele Bomberg (1483?-1553), o grande orientalista italiano Teseo Ambrogio Albonesi (1469-1540), que dispunha de caracteres tipográficos orientais. Não podendo obtê-los, Postel teve de confiar à xilogravura a impressão dos alfabetos caldaico antigo (aramaico), caldaico moderno (siríaco), samaritano (hebraico antigo), árabe ou púnico, etíope (*lettera indica*), georgiano (na verdade, copta), pozníaco (sérvio), ilírico (albanês) e armênio, ao passo que dispunha facilmente de caracteres móveis para o hebraico, o grego e o latim.

Instado por Postel, no ano seguinte (1539) Ambrogio faz imprimir em Pavia o seu tratado de introdução às línguas orientais, mobilizando para isso os jogos de caracteres tipográficos que o francês não conseguira obter[6].

Quanto ao caso específico do armênio, vimos como, num contexto totalmente distinto, bem longe dos cacifes eruditos, se experimentou em 1512-1513 a sua aclimatação à tipografia (*cf. supra*, p. 212). Essa iniciativa pioneira, breve e isolada, foi seguida por uma longa interrupção: quatro outras empresas tipográficas armênias vieram à luz mais tarde, na segunda metade do século XVI: duas em Veneza, uma em Constantinopla e a última em Roma. Todas são devidas a dois personagens essenciais, o padre Abgar de Tokat e seu filho Sultanshah; o primeiro havia sido enviado em missão diplomática à Europa pelo *catholicos* Mikaël de Sebaste, na esperança de que a ajuda das grandes potências europeias colocasse um termo às devastações que sofria a Armênia histórica; Abgar e seu filho aproveitaram-se de sua temporada na Europa e de seu acesso à perícia dos tipógrafos para fazer imprimir uma gramática, um breviário-missal, dois calendários, um livro de cânticos..., dando prioridade às necessidades mais urgentes de seus correligionários.

A Renascença e as artes do livro

O vocabulário ornamental e os princípios formais da Renascença entram no espaço do livro e contribuem para a modernização de seu aspecto, mas também fazem deste um vetor de aculturação artística, na Itália em fins do século XV, na França a partir do segundo terço do século XVI. Alguns repertórios são mais abertos a essas inovações (a edição de arquitetura, as letras clássicas, a literatura francesa contemporênea); outros mantêm por mais tempo uma preferência pelas formas da Idade Média tardia, tanto na ilustração quanto na tipografia (gótica) e na paginação. Alguns setores tradicionais da edição, como os livros de horas, conhecem igualmente realizações inovadoras.

5. Guillaume Postel, *Linguarum Duodecim Characteribus Differentium Alphabetum... [Alphabets et Caractères de Douze Langues]*, Paris, Pierre Vidoue a Denys Lescuyer, 1538, *in-4º*.

6. Teseo Ambrogio Albonesi, *Introductio in Chaldaicam Linguam, Syriacam, atque Armenicam, & Decem Alias Linguas*, Pavia, Giovanni Maria Simonetta, 1536, *in-4º*.

Mas cumpre evocar antes de mais nada a continuidade de uma produção manuscrita excepcional que, à margem da economia do impresso, mantém a iluminura no perímetro da criação artística mais inovadora, sustendada pelo mecenato e pelas encomendas principescas. A obra de Giulio Clovio (1498-1578) é, nesse aspecto, exemplar. Nascido no território da atual Croácia, misto de pintor e iluminador, ele entra a serviço do cardeal Grimani em Roma e, depois, do cardeal Alexandre Farnese (1520-1589), um dos maiores mecenas do seu tempo, para o qual realiza em 1546 as *Horas Farnese* (New York, Pierpont Morgan Library), obra-prima da pintura maneirista. Giorgio Vasari (1511-1574), primeiro historiador da arte e promotor do conceito de "Renascença", não se engana quanto a isso. Na segunda edição (1568) das suas *Vidas dos Melhores Pintores, Escultores e Arquitetos*, ele faz de Clovio o maior iluminador de todos os tempos e lhe define a obra como "pintura de pequenas dimensões" ("miniatore, o vogliamo dire dipintore di cose piccole"). El Greco, que esteve a serviço de Alexandre Farnese, fez em 1571 um retrato surpreendente de Clovio, no qual o iluminador empunha um livro de horas realizado para o cardeal Farnese (Nápoles, Museo Capodimonte) no lugar do prelado patrocinador. Primeiro iluminador representado como um pintor moderno, ele participa assim do movimento que leva à sacralização da figura do artista. Sabe-se que, com a Renascença, a pintura de cavalete ultrapassa a iluminura na hierarquia das artes. No entanto, o sucesso de um Clovio e seu *rang* de pintor decorrem da qualidade de sua produção, da curiosidade da época pela miniatura (medalhas, mobiliário, pequena estatuária), assim como do prolongamento, no século XVI, de um gosto pelo livro com pinturas que se encontra tanto na Itália quanto na maioria dos Estados europeus.

A penetração da Renascença no impresso se mede de três maneiras: pela ilustração e pela ornamentação, que integram os princípios da perspectiva geométrica e uma gramática formal oriunda da nova arquitetura à antiga (ordens, colunas, entablamentos, frontões...); pela influência manifesta que as novas escolas de pintura exercem sobre as artes do livro; e, mais precisamente, pelas contribuições de arquitetos, pintores e ornamentalistas para a mídia impressa, eventualmente ao ensejo da publicação de suas próprias obras teóricas.

Desde o século XV, como na edição do *Sonho de Polifilo* (Veneza, 1499), impressores e gravadores tendem a fazer o espaço da página corresponder a uma geometria estruturada – por exemplo, desdobrando um arco semicircular sobre a largura da justificação, suportado por duas colunas que marcam as margens esquerda e direita. O escrito também é tratado de maneira monumental, pondo-se em cena a gravura das citações epigráficas, associando o texto impresso a um vocabulário arquitetônico restituído pelo título, que soleniza a entrada no livro como um portal, figurado pela conjunção da tipografia e de um enquadramento monumental gravado. O próprio termo *frontispício*, que provém da arquitetura, é particularmente adaptado para designar essas páginas de rosto que compõem doravante a "fachada" do livro, desenvolvem numa complexidade crescente a analogia entre construção e *codex* e, por um efeito de profundidade, "abrem"

Formas e repertórios 313

o livro para o leitor[7]. A fórmula se consolida na França a partir dos anos 1530. Em italiano, o termo *frontespizio* designa efetivamente a página de rosto; mas, a partir do fim do século XVI, assiste-se a uma crescente distinção entre a página de rosto, de um lado (impressa em geral pela tipografia), e o frontispício, de outro, sendo este uma folha ilustrada separada (em geral impressa a talho-doce), puramente iconográfica, cuja posição ideal é preceder ou fazer face ao título propriamente dito.

A partir de meados dos anos 1520, Francisco I convida um grupo de artistas italianos a trabalhar na decoração do palácio de Fontainebleau. Tal é a origem da primeira Escola de Fontainebleau, importante movimento que assinala o conjunto da criação artística e gráfica na França até o fim do século XVI. Ao lado do gosto da mitologia, da alegoria e da figura humana, uma das suas características fundamentais é a apreensão global das artes e, portanto, da dignidade conferida ao ornamento e às artes ditas "secundárias" (a decoração e o enquadramento, a estampa, o mobiliário, o esmalte, a ourivesaria e a medalha...). Ela influencia naturalmente as artes do livro, tanto na ilustração quanto na ornamentação e na encadernação (cartuchos, enrolamentos...). A conjuntura é favorável a essa influência e a uma certa migração das formas: em meados do século XVI, o mercado da estampa, principalmente da estampa a talho-doce, está em plena expansão; e os pintores da Escola de Fontainebleau, tanto os seus iniciadores italianos (Rosso, Primaticcio e Niccolò Dell'Abate) quanto os franceses por eles influenciados (Jean Goujon, Jean Cousin, Antoine Caron), são os primeiros a mandar traduzir largamente as suas obras pela gravura.

Na edição francesa, a decoração do livro se renova assim de maneira fundamental em meados do século, tomando emprestado os cânones da Renascença modelizados pela Escola de Fontainebleau: isso vale particularmente para certos repertórios, como as edições eruditas impressas com os "gregos do rei", a partir dos manuscritos *ex bibliotheca regia,* ou como a edição musical. As contribuições de Jean Cousin, pai, para o livro constituem assim "uma verdadeira arte da pintura inscrita no ornamento"[8]; vamos encontrar os seus bandós e as suas capitulares maneiristas integrando figuras humanas em arabescos de vegetais e de curiosidades (máscaras, cobras, animais exóticos) nas partituras e tablaturas impressas por Robert Ballard (impressor do rei para a música a partir de 1553) ou nos livros científicos impressos por Jean Le Royer (impressor do rei para matemática a partir de 1553).

Em Lyon, Bernard Salomon (1506-1561) desempenhou um papel excepcional na renovação da ilustração; genro do impressor-livreiro Jean de Tournes, ele produziu um grande número de vinhetas de pequenas dimensões destinadas aos livros de emblemas, à ilustração bíblica e à literatura antiga ou contemporânea. Não só as suas pranchas foram muitas vezes reempregadas e copiadas como ainda a circulação dos livros que elas ilustravam fizeram delas um prodigioso reservatório de imagens, fonte direta para pintores e artesãos (esmaltes, tapeçarias, móveis esculpidos...).

7. Francesco Barberi, *Il Frontespizio nel Libro Italiano del Quattrocento e del Cinquecento,* Milano, Il Polifilo, 1969; *Le Livre et l'Architecte,* Actes du Coloque de Paris, INHA, 31 janvier – 2 février 2008, org. Jean-Philippe Garric, Émilie d'Orgeix e Estelle Thibault, Wavre, Mardaga, 2011.

8. Cécile Scailliérez, em *Jean Cousin Père et Fils, une Famille de Peintres au XVIe Siècle,* Paris, Louvre éditions et Somogy, 2013, p. 177.

Entre os artistas que contribuem diretamente para a ilustração de suas obras figura o arquiteto Sebastiano Serlio (1475-1554), que entre 1537 e 1551 publica vários tratados em diferentes cidades europeias (Paris, Veneza, Lyon), compondo uma vasta enciclopédia moderna da arquitetura (ordens, geometria, perspectiva...), síntese de trabalhos dos sábios e artistas que o precederam (Leon Battista Alberti, Leonardo da Vinci, Jean Pèlerin, Albrecht Dürer...). A produção de Jean Cousin, pai, para o mundo da edição atendia em geral a encomendas de impressores-livreiros, salvo no caso de seu próprio *Livre de Perspective* [*Livro de Perspectiva*], publicado em Paris em 1560. Sabe-se que ele desenhou diretamente sobre a madeira as ilustrações que concebera para a obra, assim como um espetacular frontispício em formas arquitetônicas (Ilustração 29); em seguida elas foram gravadas pelo impressor (Jean Le Royer) e seu cunhado, que era gravador das moedas da França.

Evoluções da paginação

Os anos 1530 marcam o término de um processo importante que conduz à configuração do livro "moderno". O impresso conheceu certo número de evoluções que concernem à sua apresentação (a página de rosto), à sua paginação (a organização dos signos no espaço de duas dimensões da página) e à sua configuração como livro (a articulação das sequências que compõem o volume na sua coerência). A página de rosto concentra agora o essencial dos elementos de identificação – título e autor(res), conteúdo, endereço (nome e/ou marca dos impressores-livreiros, local e data de publicação) – numa apresentação que tende à generalização. Aos cacifes comerciais dessa marcação (a rastreabilidade técnica e intelectual), tanto mais importante quanto o livro é um produto de exportação que circula através de longas distâncias, se acrescentam imperativos de controle administrativo: um edito de 1540 para os Países Baixos e uma declaração régia de 1547 para a França obrigam a mencionar no frontispício dos exemplares impressos o nome do autor, do impressor e o local da impressão. A obrigação será reafirmada nos Estatutos da Comunidade dos Impressores-Livreiros Parisienses, completada pela menção da marca. Enfim, na maneira pela qual o livro exibe a sua identidade editorial, assiste-se, no decorrer do século XVI, a uma distribuição dos espaços entre o livreiro (editor comercial e negociante) e o impressor (tipógrafo e artífice). Quando as duas funções são exercidas por homens ou oficinas diferentes, os primeiros se encarregam da página de rosto para exibir seu endereço e sua marca, e as segundas o cólofon, que se transforma assim na informação "Acabado de imprimir".

No próprio corpo do livro impresso impuseram-se evoluções por lógicas humanistas de disposição do texto, algumas delas fadadas a notável posteridade. A normalização tipográfica e a expansão do romano, já mencionadas, acompanham-se do desenvolvimento de sistemas de capitulação destinados a refinar e a fixar de maneira perene as divisões dos textos.

No *Psautier* [*Saltério*] impresso em Paris em 1509 por Henri I Estienne, encontra-se a primeira ocorrência da numeração dos versículos, que introduz uma decomposição normalizada do texto bíblico e substitui, assim, todos os sitemas anteriores de segmentação e localização. O versículo, unidade de sentido, é apresentado como uma unidade visual individualizada pelo seu número (reforçado pela rubricação da primeira letra). Em 1551 o filho de Henri Estienne, Robert, que se trasladou para Genebra e aderiu ao calvinismo, acrescenta um elemento suplementar de sequencialização a esse dispositivo: o recuo de primeira linha, concluindo assim o desenvolvimento do parágrafo tipográfico moderno. O sistema é adotado quase que imediatamente nas bíblias católicas.

Se essas evoluções devem ser credidtadas a alguns impressores-livreiros, um autor parece ter desempenhado papel excepcionalmente intervencionista na realização material de sua obra. Trata-se de Erasmo, que compreendeu perfeitamente que um livro impresso não é apenas um "manuscrito transposto"[9] e que prepara nesse sentido os textos de suas obras eruditas para confiá-las aos compositores e aos prelos de Froben. Certamente, ele manda compor grandes blocos de textos com linhas longas, mas obriga o compositor a integrar brancos (quadratins) equivalentes a algumas letras no corpo do texto, a fim de suspender ligeiramente a leitura. Inversamente, em suas obras pedagógicas, como a *Instituição do Príncipe*, dedicada em 1516 ao futuro Carlos V, ele compusera pequenos parágrafos explícitos, frases percucientes cercadas de branco que funcionam como *slogans*.

Para além do recuo, a divisão em capítulos e parágrafos, unidades de pensamento ou de ação visualmente distinguidos pelo salto de linha, pela retração da primeira linha e eventualmente pela numeração, constitui a forma ideal para a qual tende a prosa impressa. Ela se aplica aos textos profanos da Antiguidade no final do século XVI e dá origem ao sistema moderno de localização e referenciação (as capitulações de Tito Lívio e de Tácito são publicadas por Gruter em 1607 e em 1612).

Por outro lado, a liberação dos dispositivos de glosa enquadrante nas edições dos clássicos constituiu a etapa prévia de uma migração das manchetes para notas de rodapé. Esse deslizamento do dispositivo peritextual no espaço da página será generalizado, do século XVI ao XVII, na escrita tipográfica erudita e na textualização dos saberes que qualificamos hoje como "ciências humanas"[10].

Os sinais acessórios da escrita herdados da tradição manuscrita (pés de mosca ou colchetes lineares, pontas de linha...) desapareceram globalmente em meados do século, acentuando no texto tipográfico a crescente participação do branco sobre o preto. Paralelamente, os impressores desenvolvem um regime de ornamentos que podem servir para estruturar o texto (florões), para estruturar o seu início (bandó) ou marcar o seu fim (vinheta em fim de página). Cabe fazer uma menção particular da folha de videira, às vezes chamada "florão aldino", que teria aparecido na oficina de Erhard Ratdolt em

9. Alexandre Vanautgaerden, *Érasme Typographe: Humanisme et Imprimerie au Début du XVIᵉ Siècle*, Genève, Droz, 2012, p. 5, 395, 399.

10. Anthony Grafton, *The Footnote: a Curious History*, London, Faber and Faber, 1997 [ed. bras.: *As Origens Trágicas da Erudição: Pequeno Tratado sobre a Nota de Rodapé*, Campinas, Papirys, 1998].

Augsburg em 1505 e que é pronta e amplamente imitada pelos gravadores de caracteres: seu uso se expande de maneira fulminante na Europa, antes de desaparecer rapidamente no final do século XVI[11].

A imprensa transpôs também, no século XVI, a tradição da poesia figurada, que desdobra o texto no espaço da página de modo que suas linhas componham visualmente o próprio objeto do discurso. Anedóticas na escala da estatística editorial, essas curiosidades tipográficas não são menos significativas por sua paginação, mostrando as primeiras formas do que Appolinaire chamou de era dos caligramas. Mas, enquanto para o poeta do século XX essa forma poética será sinônimo de liberdade de infringir as normas da prosódia e da paginação, para Símias de Rodes (séculos IV-III a.C.), o primeiro a nos legar poemas figurados (*As Asas*, *O Olho* e *O Machado*), tratava-se de um gênero muito rigoroso, façanha poética fundada num sistema métrico muito restritivo. Após as criações da literatura grega, o gênero é adotado pontualmente por poetas cristãos da Idade Média – Raban Maur, Abbon de Fleury, Hincmar de Reims. Em 1495, *Le Syrinx* [*A Siringe*] atribuído a Teócrito, cujos versos de extensão decrescente figuram a flauta de pã, era transposto em caracteres móveis metálicos na oficina veneziana de Aldo Manuzio. Na França, na edição lionesa (póstuma) do *Quinto Livro* de Rabelais, em 1564, figura a célebre oração de Panúrgio à "Diva Garrafa" ("Ô bouteille / pleine toute / de mystères..." [Ó garrafa / toda cheia / de mistérios...], na qual a paginação dos versos imita, na sua variação de comprimento, a silhueta do objeto. Longe dessa irrisão, Henri Estienne reúne em 1579, num pequeno volume *in-dezesseis* impresso em Genebra, vários poetas gregos da época helenística, incluindo as façanhas prosódicas (e doravante tipográficas) de Símias e de Teócrito.

Circunstanciais e efêmeras

O termo *circunstancial* é ambíguo. Ele designa empresas editoriais ligadas a economias diferentes: encontram-se aí, de um lado, publicações bem cuidadas e dispendiosas que atendem frequentemente a uma demanda política e conservam o testemunho, pela tipografia e pela gravura, de grandes eventos (entradas régias, pompas principescas, balés de corte), e que ocupam naturalmente o seu lugar nas bibliotecas da época. Encontram-se aí, por outro lado, impressos mais modestos, que demonstram a capacidade da livraria de atender às necessidades da atualidade e, ao mesmo tempo, de criar uma demanda específica. Eles prefiguram, nesse caso, um mercado da informação que prepara o terreno onde se desenvolverá a imprensa periódica no século seguinte. O evento – militar, dinástico, climático, astronômico ou sobrenatural – constitui assim a matéria de uma parte

11. Hendrik D. L. Vervliet, *Vine Leaf Ornaments in Renaissance Typography. A Survey*, New Castle, Oak Knoll Press, 2012.

importante das plaquetas góticas, impressas entre os últimos anos da década de 1490 e a metade do século XVI, sem dúvida muito amplamente difundidas e aleatoriamente conservadas: elas relatam cercos e vitórias, os funerais de um príncipe, os júbilos que acompanham uma sagração (como as justas marcam a entrada de Luís XII em Paris em 1498, logo impressas por Pierre Le Caron), um nascimento monstruoso, um fenômeno astronômico propício a interpretações...

Aparecem assim, nos anos 1520, os primeiros "pasquins", novelas fabulosas ou curiosas, potencialmente falsas, impressas numa folha volante ou em alguns folhetos introduzidos por uma imagem elementar e atraente, e que habitualmente se tornam, por uma interpretação não raro explícita, o suporte de uma instrumentalização política[12].

Essas plaquetas, seja qual for a sua modéstia, devem ser distinguidas dos *ephemera*, concebidos por ocasião de acontecimentos menores, correntes ou de ordem privada, ou para atender a uma necessidade pontual num perímetro restrito (um comércio, um colégio, um tribunal de justiça...)[13].

A maioria desses produtos contribui para a vitalidade econômica das oficinas tipográficas, numa proporção difícil de medir devido ao caráter absolutamente excepcional de sua conservação. Pertencentes à categoria dos "trabalhos da cidade", essas impressões cotidianas (etiquetas, avisos, tarifas, catálogos de mercadorias, anúncios, notas de falecimento...) permitem aos homens do livro utilizar os retalhos de papel impróprios para a imposição em caderno. Algumas se referem diretamente à atividade editorial: prospectos de edições ou catálogos de oficina que se conhecem desde o século XV, mas também, a partir do século XVI, *ex-libris* gravados ou impressos.

Alguns círculos profissionais produzem categorias específicas de *ephemera*: o mundo universitário com seus anúncios de cursos, cartazes de defesa e de posições de teses; as instituições de justiça com os *factums*, conhecidos a partir dos anos 1590 em Paris. Trata-se de relatos dos fatos cujos processos estão em andamento; impressos por instigação e com despesas por conta de uma ou outra parte, eles são em geral redigidos por um profissional da justiça (procurador ou advogado) e começam frequentemente, na ausência da página de rosto, por *Memória para..., Defesa..., Petição...* ou *Factum para...* Composto por algumas folhas ou mesmo por vários cadernos, o *factum* destina-se a princípio aos magistrados da jurisdição em pauta, mas, a partir do momento em que se inicia o processo de impressão, ele pode circular, servir para a midiatização de uma causa ou para a mobilização da opinião.

Os autos administrativos, quer sejam emitidos pela autoridade eclesiástica, quer pelo poder laico (chancelaria régia, parlamentos, casa da moeda...), são, como vimos, confiados frequentemente a impressores autorizados ou mesmo investidos de um cargo específico.

A fronteira entre o livro e o não livro é delicada de estabelecer sobre bases materiais, tanto mais que o conjunto do processo tipográfico (composição, imposição, impressão)

12. Jean-Pierre Seguin, *L'Information en France avant le Périodique: 517 Canards Imprimés entre 1529 et 1631*, Paris, Maisonneuve et Larose, 1964.

13. Nicolas Petit, *L'Éphémère, l'Occasionnel et le Non-Livre*, Paris, Klincksieck, 1997.

é mobilizado para a produção desses *ephemera*. De resto, o dispositivo bibliográfico se revela de perfeita eficácia para realizar objetos práticos que, afetando a forma do livro, não compreendem nenhum conteúdo textual. Como as coletâneas de modelos e de padrões concebidos para diferentes manufaturas. Em Lyon, os impressores Claude Nourry e, depois, Pierre de Sainte-Lucie imprimiram, por exemplo, entre 1520 e 1550 aproximadamente, livretes quase sem palavras para a fábrica de tecidos e a serigaria. Suas sequências de frisos gravados em madeira, com motivos geométricos, de flores ou de animais, tornadas raríssimas, dirigiam-se principalmente aos artesãos do ramo têxtil, mas podiam encontrar uma aplicação em outras artes e ofícios: "massons, menuisiers et verriers..., orphevres et gentilz tapissiers..., tailleurs d'ymages et tissotiers" ["pedreiros, carpinteiros e vidreiros... ourives e bons estofadores..., talhadores de imagens e tecelões"] (Ilustração 30).

Arte epistolar

A arte e a retórica epistolares ocupam um lugar importante na produção dos dois primeiros séculos da imprensa, particularmente devido à sua promoção pelo humanismo a partir do século XIV, com as redescobertas ciceronianas de um Coluccio Salutari e de um Petrarca. Foi a edição das *Cartas Familiares* de Cícero que introduziu a imprensa em Roma em 1467 e em Veneza em 1469. Em 1470 suas *Cartas a Ático* são impressas simultaneamente em Roma (por Sweynheim e Pannartz) e em Veneza (nos prelos de Nicolas Jenson); nesse mesmo ano, é com uma coletânea de cartas, concebidas como modelos (as *Epistolae* de Gasparin de Bergamo), que os prelos da Sorbonne inauguram a imprensa na França.

Constitui-se então um vasto repertório editorial para o qual contribuem, de um lado, a epistolografia cristã (com, sobretudo, as cartas de São Jerônimo e Santo Agostinho) e, de outro, uma produção contemporânea em permanente renovação que serve de cacife ao mesmo tempo literário e retórico, mas também social, informacional e político. De fato, a carta não é apenas um gênero retórico inevitável na formação do humanista e, depois, do homem culto; é igualmente uma prática social, manuscrita sem dúvida, mas cada vez mais fortemente investida, e de certo modo amplificada, pelo impresso.

A carta pela qual Cristóvão Colombo, em 15 de fevereiro de 1493, anunciava a descoberta da América foi impressa já na primavera, duas vezes em espanhol, sem dúvida em Valladolid ou em Barcelona (onde residia a corte espanhola). Várias impressões em latim seguiram-se rapidamente (em Roma, Antuérpia, Paris, Basileia), que lhe deram um título: *Epistola de Insulis Nuper Inventis*. Tratava-se, então, de editorializar e de midiatizar o documento, internacionalizando a sua difusão; a intenção, política, era fazer saber e fazer reconhecer os direitos adquiridos sobre essas novas terras por Fernando de Aragão e Isabel de Castela. A editorialização impressa de uma correspondência constituía agora uma forma normalizada da comunicação política, notadamente num contexto de reivindicação ou conflito. A ponto de às vezes se produzirem pseudocartas que não terão outra existência senão a impressa.

Quando não tem o objeto ou o pretexto de uma edição, a carta torna-se também parte integrante do dispositivo paratextual que o livro impresso desenvolve sob a forma do aviso ao leitor ou da epístola dedicatória.

Duas iniciativas editoriais representam marcos importantes, fazendo evoluir um gênero epistolar que permanece como um setor-chave da edição literária até o século XVIII. A partir de 1515, Erasmo dá a público algumas coletâneas de suas próprias cartas, transformando em obras literárias essas contribuições que expressam as suas convicções sobre diversos assuntos. Várias edições cumulativas efetuadas durante a sua vida levarão assim o título eloquente de *Opus Epistolarum*.

Pietro Aretino (1492-1556) faz publicar em Veneza, em 1538, as cartas que endereçou a homens poderosos, humanistas e artistas (Francisco I, Pietro Bembo, Vasari, Ticiano). A edição marca uma reviravolta na sua intenção de constituir um monumento da literatura epistolar italiana. Depois de Erasmo, e ao lado das coletâneas de cartas de clássicos ou dos manuais de escrita epistolar, ela contribui para a nova afirmação da posição do autor: na coletânea – publicada intencionalmente – de suas cartas, o intelectual se expõe ao público e exibe a rede de suas relações ao preço, às vezes, de uma reescrita total ou parcial das cartas efetivamente enviadas. Aretino, de resto, se faz representar na página de rosto num largo retrato gravado, inserido no lugar onde doravante se espera encontrar a marca do impressor: figuração real do autor encenado, pessoal, conforme aos retratos pintados por seu amigo Ticiano, e não figura "anônima" do autor por uma xilogravura suscetível de reempregos múltiplos[14].

Outras coletâneas se seguirão com base nesse modelo, cartas de Justus Lipcius, por exemplo, ou, mais tarde, no século XVII, de Jean-Louis Guez de Balzac.

Ensinar e aprender

Nas suas aplicações, a imprensa está intrinsecamente ligada à pedagogia. Isso vale para os ensinamentos elementares (testemunha-o já no século XV, por exemplo, uma geografia da imprensa nos Países Baixos fortemente vinculada às necessidades dos Irmãos da Vida Comum); isso vale tanto mais para o ensino dito "superior" quanto os ofícios do livro são, desde a Idade Média, colocados sob a tutela da universidade e esta continua sendo um importante fornecedor ao mesmo tempo de demanda e conhecimento especializado.

É incontestável, por outro lado, que a lógica da edição impressa contribuiu para uma normalização dos ensinamentos e, antes de tudo, de seus instrumentos. Isso é observado no desenvolvimento dos abecedários, que reúnem, sob uma forma muito unificada, não apenas o alfabeto e os elementos do silabário mas também, mais amplamente,

14. Marie-Madeleine Fragonard, "S'Illustrer en Publiant ses Lettres (XVIe-XVIIe siècles)", *Revue d'Histoire Littéraire de la France*, n. 4, pp. 793-812, 2012.

RECIT DE CE QVI C'EST FAIT ET PASSÉ A LA MARCHE MAZARINE, DEPVIS SA SORTIE DE PARIS jusques à Sedan.

La Iustice auec la Fronde / Ont mis à bas le Mazarin, — *Et du Tyran de tout le monde / Elle l'en a fait le faquin.* — *Il sort de Paris la grand' Ville, / Fuyant la fureur des Bourgeois,* — *Et ie pense qu'à cette fois / Il ne fut pas trop mal habillé.*

Ce grand Condé qui l'enuisage / En receuant la liberté; — *Il ne peut plus (dit il) ie gage / Nous tenir en captiuité.* — *Voyez vous ce chetif canere / Qui laisse tomber son argent,* — *Et l'ombre du Mareschal d'Ancre / Qui luy fait plus peur qu'vn Sergent.*

Iamais la tyrannie ne fut de durée en France, à cause que la Iustice s'y est establie par des Loix sainctes & inviolables; depuis qu'elle a fait son Throsne des Fleurs de Lys, elle s'y est maintenuë comme dans son siége le plus naturel, & si quelqu'vn s'est voulu emparer de cette place elle l'en a tousiours précipité par des reuers de sa tranchante espée, & en a fait vne chûte memorable à la posterité.

Le Mazarin a bien senty quel estoit son pouuoir & combien sa force estoit au dessus de ses fourberies, elle luy a fait lancer vn coup de Fronde qui l'a fait tomber d'vne place dont il estoit si indigne; & pourtant elle l'a encor épargné jusqu'icy de l'accabler de son glaiue foudroyant, le reseruant peut-estre à quelque chastiment plus grand hors du Royaume, & n'ayant point voulu souiller d'vn sang si vil & abject la candeur des Fleurs de Lys, auprés desquels il auoit l'impudence de s'asseoir, & dont il a terny le lustre par son infame Ministére : mais cette Diuinité luy prepare vne vengeance digne de ses crimes par la main des estrangers auquel elle la justement abandonné.

La demande d'vn Gentil-homme Flamand au Courier de Bruxelle de ce qui ce passé en France sur l'éloignement du Cardinal Mazarin, Sur le chant, Dites-moy compagnon lance.

Courier d'vn amour fidelle
Toy qui reuiens de Paris,
Aprens moy quelque nouuelle
D'vn cœur dispos & contry,
Mon bon Seigneur
N'y a plus d'Eminence
Les bons Frondeurs
L'ont chassé hors de France.
L'on m'a dit pour asseurance
Qu'il s'est sauué nuictamment,
Craignant les Princes de France
Et Messieurs du Parlement
Sur le minuict
A gagné la guerite
Marchant la nuict
Auec toute sa suitte
Qu'esperoit il donc de faire
De sortir de la façon,
Estoit-ce pour quelque affaire
D'y moy toutes les raisons;
Dans saint Germain
Croyoit pour asseurance

Le lendemain
Tenir le Roy de France.
S'il eut tint le Roy de France
Tres sage plein de douceur
Ce meschant plein d'arrogance
N'eust-il pas fait grand malheur,
Eut empesché
La sortie des trois Princes
Et fait ruyné
Paris & nos Prouinces.
On a mis vn si bon ordre
Pour empescher son dessein
Et pour rompre le desordre
De ce perfide inhumain
Le mesme iour
L'on se mit sur ses gardes,
Et tour à tour
Les Bourgeois montent en garde.
L'on tient qu'au Haure de grace
Ce malheureux est entré
Pour y visiter les Princes
Et les mettre en liberté,
Les saluant,
D'vn langage bigeare,
Leur dit Messieurs
Voila vostre descharge.
N'a t'on point donné quelque ordre

A Messieurs les Gouuerneurs
Pour luy desfaire l'escorte
De l'ennemy des Frondeurs
Ouy, vn Arrest
De mort pour l'Eminence
Est desormais
Donné par tout' la France.
Ou dit-on qu'il se retire
Ce Cardinal inhumain,
Car l'Espagne & l'Empire
Ny les Flamans n'en veulent point,
Plusieurs voye disent
Qu'il s'en va en Suéde
Ou en Sauoye
Pour son lieu de retraire.
On luy taillera des croupiéres,
Car le Prince de Condé
Le veut mettre dans la bierre
Pour l'auoir si mal traitté,
Asseurément,
Que sur mer ou sur terre
Au monument
Sera mis se temeraire.
L'Espagnol pour asseurance
Veut la paix à cette fois,
Car il dit que l'Eminence
A present n'a plus de voix,

Asseurément, l'aurôs la paix en Fráce
Car ce tirant
N'a aucune puissance.
Condé, Conty, Longueuille
Quand il entra dans Paris,
Les Bourgeois sages & agilles
En estoient ils réiouys,
Tous les Bourgeois
En prompte diligence
Des feus de ioye
Firent en resiouïssance.
L'on m'a dit que les trois Princes
Ont prié leurs Maiestez
Afin d'oster nos Prouinces
Hors de la captiuité,
Le Parlement
Et les Princes trauailles
Iournellement
Pour le rabais des tailles.
Prions d'affection bonne
Pour nostre bon Roy Louys
Que Dieu maintienne sa Couronne
Et les nobles fleurs de Lis
Dans ces bas lieux
Pour la paix generalle
Faut prier Dieu
D'vn amour martialle. FIN.

Il. 34: *Mazarinada em forma de cartaz: Recit de ce qui s'Est Fait et Passé a la Marche Mazarine...* [Paris, 1651] *(Paris, Bibliothèque Mazarine, M 15042).*

Il. 35: Tomás de Kempis, *Imitação de Cristo* [árabe], Roma, Imprensa Poliglota da Congregação para a Propagação da Fé, 1663 *(Paris, Bibliothèque Mazarine, 8o 49466).*

Il. 36: *Almanach Historique Nommé le Messager Boiteux,* Basileia, 1723 *(Paris, Bibliothèque de l'Arsenal, 4-H-14114).*

Il. 37a e 37b: François-
-Mercure Van Helmont,
*Alphabeti Vere Naturalis
Hebraici Brevissima
Delineatio*, Sultzbach,
1657 *(Paris, Bibliothèque Sainte-
-Geneviève, 8° X 32(2) INV 199).*

INSTRUCTION

Pour se bien servir de ce Livre.

Chaque Feuillet contient 3 Choses.

LE PRIX,
LA QUANTITE',
& LE COMPTE-FAIT.

LE PRIX *toujours au haut du feuillet.*
LA QUANTITÉ *commence les lignes, &*
LE COMPTE-FAIT *finit chaque ligne.*

Par le PRIX *il faut entendre la valeur d'une seule Chose, ou le prix d'une Aune, d'un Marc, d'un Cent, d'un Millier, d'une Toise, ou autre Chose.*

Par la QUANTITÉ, *il faut entendre le Nombre qu'on veut compter, ou la quantité de la Marchandise, qui commence depuis 2 jusqu'à 10000.*

Par le COMPTE-FAIT *il faut entendre combien le tout monte, & toujours le Compte se trouve fait au bout de chaque ligne.*

AVIS,

DANS CE LIVRE ON TROUVE
tous les Comptes en deux façons,

Ou par regard, lorsqu'ils sont tous faits,
Ou par une Addition, lorsqu'il en faut joindre plusieurs ensemble.
On y peut faire généralement toutes sortes de Multiplications ;

SAVOIR,

Par *Deniers*,	Par *Livres, Sols & Deniers*,
Par *Sols & Deniers*,	
Par *Livres & Sols*,	Et par *Fractions*,

Qui sont toutes les sortes de Multiplications qui peuvent survenir dans les affaires de telle étendue qu'elles soient.

EXEMPLE par DENIERS.

A 1 Denier *la Chose*, combien valent 1000.
Voyez au feuillet A 1 *Denier*,
Et à la ligne où est 1000, vous y trouverez la valeur, qui est 4 l. 3 s. 4 deniers.

REDUCTION DES DENIERS.

Pour savoir combien valent 400 Deniers, voyez au susdit feuillet A 1 Denier, & à la ligne où est 400, vous y trouverez 33 sols 4 d.

A 5 Deniers la Chose.
Combien valent 300; voyez le feuillet A 5 Deniers, & à la ligne où est 300, vous y trouverez la valeur, qui est 6 l. 5 sols.

A 11 Deniers la Chose.
Combien valent 37; voyez au feuillet A 11 Deniers, & à la ligne où est 37, vous y trouverez la valeur, qui est 1 l. 13 s. 11 deniers.

A 2 Deniers la Chose.

2 val	4	38 val	6 s 4	
3 val	6	39 val	6 s 6	
4 val	8	40 val	6 s 8	
5 val	10	50 val	8 s 4	
6 val	1 s	60 val	10 s	
7 val	1 s 2	70 val	11 s 8	
8 val	1 s 4	80 val	13 s 4	
9 val	1 s 6	90 val	15 s	
10 val	1 s 8	100 val	16 s 8	
11 val	1 s 10	200 val	1 l 13 s 4	
12 val	2 s	300 val	2 l 10 s	
13 val	2 s 2	400 val	3 l 6 s 8	
14 val	2 s 4	500 val	4 l 3 s 4	
15 val	2 s 6	600 val	5 l	
16 val	2 s 8	700 val	5 l 16 s 8	
17 val	2 s 10	800 val	6 l 13 s 4	
18 val	3 s	900 val	7 l 10 s	
19 val	3 s 2	1000 val	8 l 6 s 8	
20 val	3 s 4	2000 val	16 l 13 s 4	
21 val	3 s 6	3000 val	25 l	
22 val	3 s 8	4000 val	33 l 6 s 8	
23 val	3 s 10	5000 val	41 l 13 s 4	
24 val	4 s	6000 val	50 l	
25 val	4 s 2	7000 val	58 l 6 s 8	
26 val	4 s 4	8000 val	66 l 13 s 4	
27 val	4 s 6	9000 val	75 l	
28 val	4 s 8	10000 val	83 l 6 s 8	
29 val	4 s 10	20000 val	166 l 13 s 4	
30 val	5 s	30000 val	250 l	
31 val	5 s 2	40000 val	333 l 6 s 8	
32 val	5 s 4	50000 val	416 l 13 s 4	
33 val	5 s 6	60000 val	500 l	
34 val	5 s 8	70000 val	583 l 6 s 8	
35 val	5 s 10	80000 val	666 l 13 s 4	
36 val	6 s	90000 val	750 l	
37 val	6 s 2	100000 val	833 l 6 s 8	

A 2 d. par Jour, par An 3 l. 10 s.

A 3 Deniers la Chose.

2 val	6	38 val	9 s 6	
3 val	9	39 val	9 s 9	
4 val	1 s	40 val	10 s	
5 val	1 s 3	50 val	12 s 6	
6 val	1 s 6	60 val	15 s	
7 val	1 s 9	70 val	17 s 6	
8 val	2 s	80 val	1 l	
9 val	2 s 3	90 val	1 l 2 s 6	
10 val	2 s 6	100 val	1 l 5 s	
11 val	2 s 9	200 val	2 l 10 s	
12 val	3 s	300 val	3 l 15 s	
13 val	3 s 3	400 val	5 l	
14 val	3 s 6	500 val	6 l 5 s	
15 val	3 s 9	600 val	7 l 10 s	
16 val	4 s	700 val	8 l 15 s	
17 val	4 s 3	800 val	10 l	
18 val	4 s 6	900 val	11 l 5 s	
19 val	4 s 9	1000 val	12 l 10 s	
20 val	5 s	2000 val	25 l	
21 val	5 s 3	3000 val	37 l 10 s	
22 val	5 s 6	4000 val	50 l	
23 val	5 s 9	5000 val	62 l 10 s	
24 val	6 s	6000 val	75 l	
25 val	6 s 3	7000 val	87 l 10 s	
26 val	6 s 6	8000 val	100 l	
27 val	6 s 9	9000 val	112 l 10 s	
28 val	7 s	10000 val	125 l	
29 val	7 s 3	20000 val	250 l	
30 val	7 s 6	30000 val	375 l	
31 val	7 s 9	40000 val	500 l	
32 val	8 s	50000 val	625 l	
33 val	8 s 3	60000 val	750 l	
34 val	8 s 6	70000 val	875 l	
35 val	8 s 9	80000 val	1000 l	
36 val	9 s	90000 val	1125 l	
37 val	9 s 3	100000 val	1250 l	

A 3 d. par Jour, par An 4 l. 11 s. 3 d.

A ij

Il. 38a e 38b: *Le Livre des Comptes-Faits*, Paris, viúva de Jean Oudot, 1761, *in-dezesseis*
(Paris, Bibliothèque Mazarine, 80 66167 Rés. N).

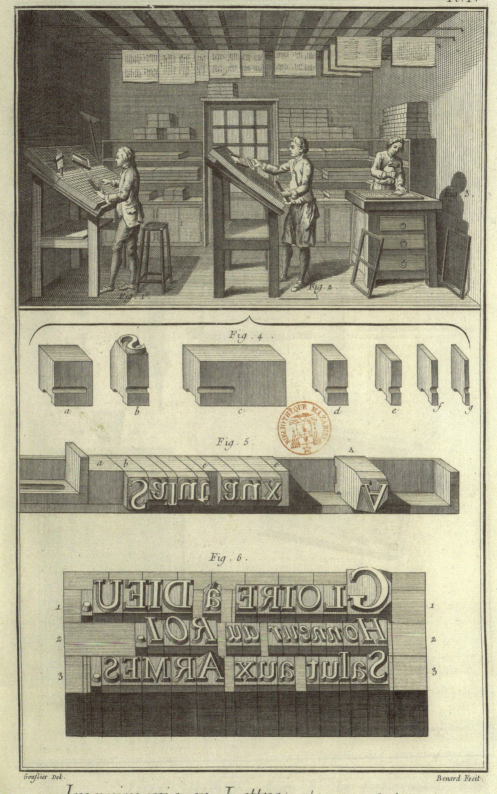

Il. 39: *Encyclopédie, ou Dictionnaire Raisonné des Sciences, des Arts et des Métiers,* Paris, 1751-1772. Pranchas, t. VII (1769) *(Paris, Bibliotèque Mazarine, 2o 3442-28).*

Il. 40: Virgílio, *Bucolica, Georgica, et Aeneis*, Paris, Pierre Didot, 1798. Começo da *Énéide*, frontispício gravado sobre cobre segundo Girodet *(Paris, Bibliothèque Sainte-Geneviève, FOL OEV 986 (2) INV 1926 Rés.)*.

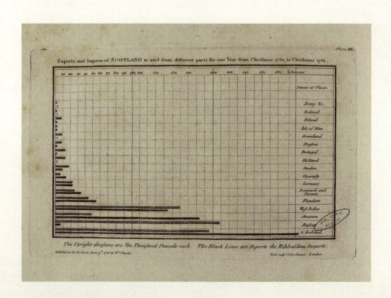

Il. 41a: William Playfair, *The Commercial, Political, and Parliamentary Atlas, which Represents at a Single View, by Means of Copper Plate Charts, the Most Important Public Accounts of Revenues, Expenditures, Debts, and Commerce of England*, London, John Debrett, 1797 (2. ed.) *(Paris, CNAM, 4 Xa 15 Rés.)*.

Il. 41b: William Playfair, *The Commercial, Political, and Parliamentary Atlas, which Represents at a Single View, by Means of Copper Plate Charts, the Most Important Public Accounts of Revenues, Expenditures, Debts, and Commerce of England*, London, John Debrett, 1797 (2. ed.) *(Paris, CNAM, 4 Xa 15 Rés.)*.

Il. 42a: Aloys Senefelder, *L'Art de la Lithographie*, Paris, Treuttel & Würtz, 1819, pl. 5 & 20 *(Paris, Bibliothèque de l'Arsenal, 4-S-3968)*.

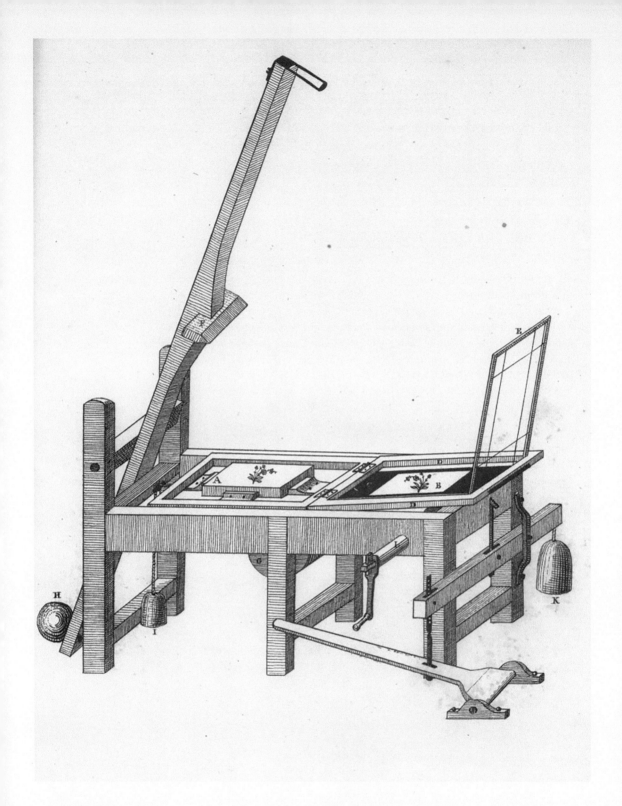

Ill. 42b: Aloys Senefelder, *L'Art de la Lithographie*, Paris, Treuttel & Würtz, 1819, pl. 5 & 20 *(Paris, Bibliothèque de l'Arsenal, 4-S-3968)*.

os rudimentos da aprendizagem da leitura, do cálculo e da moral. A imprensa retoma do abecedário medieval o uso de fazer figurar uma cruz no frontispício do livro, lembrando às crianças o dever de persignar-se antes de ler o alfabeto. Em algumas edições, a primeira página do abecedário não apenas é ornada com a cruz (quase sempre impressa em vermelho) como ainda apresenta, com todas as letras e em grandes caracteres, a fórmula "Cruz de Deus", que por sinédoque designa rapidamente, de maneira genérica, esses livretes de educação. Em geral eles são compostos a partir de uma única folha, dobrada para formar quatro ou oito fólios. Majoritariamente distribuídos por vendedores ambulantes, eles integram naturalmente as redes de produção e distribuição da edição popular (farão parte, no século XVII, do repertório da Bibliothèque Bleue). O alfabeto é frequentemente moralizado (cada letra é associada a uma virtude), seguido de preces (em francês e latim), do credo e de um embrião de catecismo, e o todo é concebido com vistas à aprendizagem de cor. Encontra-se também, entre alguns livreiros parisienses do século XVI, como Thielmann II Kerver, Yolande Bonhomme e Guillaume Godart, o costume de atar um caderno de abecedário aos livros de horas.

O mercado potencial desses livros pedagógicos rudimentares é um dos maiores existentes tanto nos países católicos como nos que aderiram à Reforma. Mas o baixo índice de conservação dessas edições é notório, sobretudo em comparação com as fontes que fazem supor tiragens consideráveis. Assim, o estoque de Guillaume Godart, impressor e comerciante de papéis parisiense conhecido principalmente por seus livros de horas de modesta fatura e por seus opúsculos de piedade, conta em 1548 com um milhar de folhas de abecedários, ou seja, exemplares de uma ou de várias edições das quais nenhuma pode ser localizada hoje!

Para as necessidades da universidade, a edição parisiense desenvolve no século XVI uma fórmula de cursos pré-impressos destinados a receber as notas tomadas pelos estudantes durante as aulas. A lógica de normalização e racionalização do material pedagógico pode ser comparada aos motivos que haviam presidido à invenção da *pecia* na universidade medieval (*cf. supra*, p. 103). A iniciativa cabe sem dúvida ao professor que, no início de seu curso neste ou naquele colégio, nesta ou naquela faculdade, entrega a um impressor-livreiro do Quartier Latin o texto com base no qual ministrará o seu ensino, assegurando-se assim da homogeidade e correção dos exemplares e propiciando ao editor um mercado, limitado sem dúvida, mas cativo. Esses livretes têm em comum uma entrelinha larga, reservada à tomada de notas (tradução, comentários), fórmula de paginação que Aldo Manuzio já havia experimentado em algumas das suas edições de clássicos.

Um bom exemplo de impressor desenvolvendo a sua atividade em relação com as estruturas universitárias é o de Jean Loys Tiletanus (de Tielt, Flandres). Depois de haver sido revisor na oficina de Josse Bade, ele se estabelece como impressor e livreiro autônomo em 1535, nas proximidades dos colégios parisienses. Uma parte de sua produção latina e grega se destina expressamente à tomada de notas; ele próprio insiste nessa paginação específica no catálogo das edições que publica em 1546 ("para receber o que é ditado pelos professores"). Os textos de alguns autores (*Comédias* de Terêncio, *Discursos* de Demóstenes, obras de Virgílio...) podiam ser vendidos separadamente, sob a forma de livretes que dispunham de uma página de rosto própria, ou então reunidos

Formas e repertórios 329

em séries de grupos de coletâneas de editores[15]. Os exemplares conservados são particularmente ricos em ensinamento quando trazem os vestígios de sua utilização, ou mesmo as datas e os nomes dos autores dos cursos cujas lições eles permitiram anotar.

Panfletos e libelos

O termo *libelo*, não obstante a sua neutralidade etimológica (*libellus*, "pequeno livro"), é empregado desde o século XVI para designar uma importante realidade da comunicação impressa, esses produtos nos quais mal se reconhece o *status* de *livro* e que têm por objeto a invectiva, a polêmica ou a sátira, em relação com uma atualidade particular. É o termo que se encontrará fixado por um Gabriel Naudé crítico, no início do século seguinte, em seu *Marfore, ou Discours Contre les Libelles* [*Marfore, ou Discurso Contra os Libelos*], de 1620.

O termo *panfleto* impõe-se hoje de modo mais natural, paradoxalmente devido a uma hesitação etimológica que reúne as diferentes características da brochura polêmica, combinando uma definição material (do inglês *pamphlet*, "folha volante", ou "escrito para segurar na mão/palma"), a referência a uma pequena comédia satírica medieval (*Pamphilus sive De Amore*) impressa em toda a Europa a partir de 1472 e contida integralmente em dois cadernos *in-octavo* ou *in-quarto*, e a atração devastadora do verbo grego *pan-phlegein* ("queimar tudo"). Três critérios devem ser considerados aqui: a brevidade, a circunstância e a diatribe. Várias conjunturas foram favoráveis à edição panfletária; elas definem, no conjunto do Antigo Regime tipográfico europeu, episódios diversos, convidando a abordar os panfletos impressos por *corpus*, cada um deles relativamente homogêneo por seu conteúdo (um mesmo painel de cacifes históricos e de autores), sua forma, sua economia (uma mesma rede de produção e distribuição). Compõem assim ondas sucessivas, em que o fato religioso é decisivo desde o início: os *corpus* panfletários mais maciços do século XVI estão ligados à propaganda anticatólica (a partir dos anos 1520), às Guerras de Religião (1562-1594) e, mais particularmente, à Liga (1585-1594), que ocasiona cerca de um milhar de edições conhecidas, em relação às quais se sabe, graças ao cronista Pierre de L'Estoile, que eram avidamente consumidas[16].

É também um mercado doravante alimentado por profissionais da escrita[17]. Porém os membros da república das letras não esperaram pelo século XVI para investir nesse território. Longe da diatribe política e da difamação suja, mas com intenções

15. Jean Letrouit, "La Prise de Notes de Cours dans les Collèges Parisiens au XVIe Siècle", *Revue de la Bibliothèque Nationale de France*, n. 2, pp. 47-56, 1999.

16. *Journal du Règne de Henri III (1574-1589)*.

17. "Le Pamphlet en France au XVIe Siècle", *Cahiers V.-L. Saulnier*, n. 1, Paris, 1983; Denis Pallier, *Recherches sur l'Imprimerie à Paris pendant la Ligue: 1585-1594*, Genève, Droz, 1975.

igualmente polêmicas, Erasmo pressentira que a imprensa podia pôr à sua disposição, através dessa forma curta e prontamente composta, um instrumento de mobilização e defesa particularmente reativo.

Tal é, sem dúvida, uma das razões que determinam a sua reconciliação, a partir de 1514, com a oficina basileense de Johann Froben: essa "pequena empresa capitalista"[18] dispunha não somente de uma rede de distribuição muito ampla mas também de recursos técnicos que permitiam a melhor reatividade possível. Logo se estabeleceu uma lógica midiática pela qual o impressor (e seu financiador, o livreiro Wolfgang Lachner) entrevia de maneira premonitória o lucro que a edição polêmica podia representar.

A música...

No domínio da música, tanto sacra quanto profana, a manutenção de uma atividade predominante de cópia manuscrita durante toda a época moderna se compreende facilmente. As necessidades da interpretação não obrigam, por si sós, a recorrer aos investimentos e aos complexos mecanismos técnicos da edição impressa. Tal é a razão pela qual toda a música, não só composta mas "publicada" (tocada diante de um público), não conheceu a edição impressa. Em compensação, a necessidade de partituras homogêneas, compostas em partes separadas, e as normas específicas do texto musical explicam a organização de oficinas de cópia especializadas que utilizam acessórios particulares (*rastrum* para traçar as linhas de pauta, estêncil para as letras e as notas da música litúrgica...). Algumas oficinas também associaram seu nome a uma produção de luxo, como a de Pierre Alamire (1470?-1534?), ligado a Margarida da Áustria e a Filiberto, o Belo. Nos anos 1500-1530, o melhor da música flamenga e francesa da época (Johannes Ockeghem, Josquin Des Prés, Adrian Willaert, Pierre de La Rue...) se difundiu por meio de suntuosas cópias produzidas no ateliê desse homem que foi também diplomata e espião.

Mas volvidos poucos anos a técnica tipográfica oferece à música um meio de difusão inédito, capaz de favorecer as transferências culturais e a circulação das formas com mais eficiência do que o faziam então grupos itinerantes de compositores, a interpretação ou a cópia manuscrita. Por sua vez, domesticando de certo modo as restrições específicas do texto musical, a imprensa, que já estendera a sua tecnologia às línguas não latinas, confirma a adaptabilidade desses princípios técnicos a sistemas de sinais bastante específicos e a gramáticas não textuais. Esse desafio é plenamente enfrentado no decorrer do primeiro terço do século XVI e constitui, para a livraria, um pré-requisito para a conquista de novos mercados.

As sucessivas inovações da tipografia musical devem ser vistas como esforços, de um lado, para produzir os tempos e os custos de manufatura, e, de outro, para melhorar

18. A. Vanautgaerden, *Érasme Typographe...*, *op. cit.*

a legibilidade do texto adaptando-o às mutações dos cânones gráficos (forma das notas), por vezes com atraso em relação à notação manuscrita, integrando as contribuições da prática musicológica (novos sinais)[19]. Durante muito tempo, na edição incunábula, a questão da música não foi tratada frontalmente; nos livros litúrgicos (breviários, missais), as partes cantadas eram providas de largas entrelinhas no momento da composição tipográfica, ficando o copista encarregado de intervir, após a impressão, para anotar nos brancos as pautas (geralmente com tinta vermelha, às vezes com a ajuda do *rastrum*) e, depois, as claves e as notas com tinta preta. Recorreu-se ocasionalmente a soluções mistas (pautas impressas e notas manuscritas), ou mesmo à xilografia (o texto musical – palavras, notas e pautas – tratado como um todo, como uma imagem gravada num único bloco de madeira). A invenção de uma verdadeira tipografia musical ocorre em Veneza, na virada do século XV para o XVI. Considerado o primeiro editor de música, Ottaviano Petrucci (1466-1539) adaptou a imprensa de caracteres móveis metálicos ao livro de música, desenvolvendo um procedimento de sobreimpressão em três etapas: primeiro as linhas de pauta, depois as notas e por fim o texto acompanhado dos diversos elementos de paginação. A técnica, baseada no princípio de dissociação, impunha uma marcação precisa na fôrma. Petrucci dispunha, desde 1498, de um privilégio da República de Veneza; sua primeira coletânea de música (*Harmonice Musices Odhecaton*), publicada em 1501, contém canções francesas a três ou quatro vozes. Esse primeiro exemplo de música polifônica inteiramente impressa será seguido por vários livros de *frottole*, canções profanas apreciadas nos círculos cultos italianos.

Na França, desenvolveu-se nos anos 1520 um novo procedimento que iria revolucionar a tipografia musical e impor-se até o começo do século XIX, antes de ceder lugar à gravura. Devido ao impressor parisiense Pierre Attaignant (*c.* 1494-*c.* 1552), ele consiste em associar, em um mesmo caractere, um segmento de pauta com uma nota ou um grupo de notas, a fim de compor uma única forma e de imprimir tudo de uma vez. Daí resultam pequenas interrupções nas linhas horizontais das pautas, que correspondem à juntura dos caracteres tipográficos. Attaignant obtém um primeiro privilégio de Francisco I para as suas edições musicais em 1529 – várias vezes renovado – e depois, em 1538, o título de impressor do rei para a música. Tanto o procedimento como o título passam, com a sua morte, a Robert Ballard, fundador de uma dinastia que reinará sobre a edição musical até o século XVIII. Os Ballard são grandemente responsáveis pela generalização e manutenção dessa técnica, ainda que em meados do século XVII apareçam as primeiras edições gravadas em cobre. É essa técnica, em todo caso, que assegura a difusão do essencial da música espiritual, tanto católica quanto protestante, e da música profana, das canções de Clément Janequin às óperas de Lully.

A busca de melhor legibilidade na execução constitui um cacife específico da edição musical. Attaignant e depois os Ballard desenvolvem assim uma paginação especialmente adaptada ao livro coral polifônico, privilegiando o formato oblongo e compondo

19. Kathi Meyer-Baer, *Liturgical Music Incunabula*, London, Bibliographical Society, 1962; *Venezia 1501: Petrucci e la Stampa Musicale* [Exposição, Veneza, Biblioteca Nazionale Marciana, 2001], org. Iain Fenlon, Mariano del Friuli, Ed. della Laguna, 2001; Catherine Massip, *Le Livre de Musique*, Paris, BnF, 2008.

as quatro vozes (*bassus, contratenor, tenor, superius*) não como partes separadas, mas para serem impressas duas a duas, no verso de uma folha e ao lado dela (Ilustração 31). Às vezes se privilegiará a edição por partes separadas, já que elas permitirão uma disposição muito mais livre dos executantes no espaço. Vê-se por aí até que ponto as realidades da prática musical e as escolhas de imposição tipográfica são interdependentes.

Entretanto, os gravadores de caracteres de música tiveram de levar em conta a evolução das práticas de notação: aparecimento das figuras de notas vazadas – as "brancas" e as "redondas" –, definição de novos valores de duração (a mínima, a semínima, a fusa e a semifusa). Todos esses sinais haviam sido consignados (por meio da xilogravura) no *Enchiridion Musices* de Volcyr de Sérouville (Paris, Jean Petit, 1509), pequeno tratado fundamental para a aprendizagem da música.

... E a dança

As notações da dança e da música, além de estarem estreitamente ligadas, suscitam questões análogas. Sua implementação pelo impresso ilustra a maneira pela qual a transmissão (de uma arte, de um patrimônio, de um conhecimento especializado) repousa doravante sobre a normalização de sua expressão gráfica e sobre uma certa racionalização comercial (o investimento, sobretudo técnico, deve revelar-se rentável para ser eficaz e perene). Os primeiros elementos de notação coreográfica, aparecidos no século XV, consistiam em assinalar os passos de dança por meio de letras (por exemplo, R = Reverência) inscritas ao longo do texto, em geral logo abaixo dele. Soluções mais complexas permitem descrever com precisão os passos dos dançarinos, eventualmente articulando com o texto uma imagem (gravura das posições). Assim os dois primeiros tratados de dança da Renascença, italianos, *Il Ballarino* de Fabritio Caroso (Veneza, 1581), depois os *Gratie d'Amore*, de Cesare Negri (Milão, 1602), compreendem ricas séries de gravuras em cobre que, no entanto, suscitam numerosas ambiguidades de interpretação. Na França, o cônego-músico Thoinot Arbeau (1520-1595), em seu *Orchésographie*, publicado em Langres em 1589, propõe uma paginação muito particular que ilustra a maneira como um saber específico é capaz de mobilizar o espaço tipográfico para adaptá-lo às suas necessidades: a notação musical é impressa (em um tempo) verticalmente, à esquerda; uma segunda coluna enuncia o nome dos passos correspondentes à nota e uma terceira coluna, num corpo de caracteres diferente, indica os movimentos do busto e dos braços.

No século seguinte, o inglês John Playford, ao mesmo tempo mestre de dança e livreiro (duplo perfil revelador), proporá no seu *English Dancing Master* (1651) uma escrita complexa recorrendo a símbolos convencionados (estrela, asterismo etc.). Entretanto, o primeiro verdadeiro sistema de notação coreográfica reconhecido e utilizado não encontrará na tipografia, mas apenas na gravura, um suporte de expressão adequado. Será ele o "sistema Feuillet", desenvolvido no final do século XVII pelo mestre de dança Raoul-Auger Feuillet (*Chorégraphie, ou l'Art de Décrire la Danse*, Paris, edição do autor e Michel Brunet,

Formas e repertórios 333

1700). Feuillet explorará a capacidade do livro de representar o espaço e o tempo (a sucessão das páginas mostrando a evolução dos deslocamentos numa mesma cena): o espaço da página figura a sala de dança em plano, a margem superior figura o público; o percurso do dançarino é assinalado por um "caminho" pontuado por traços que representam as barras de medição do texto musical; ao longo de cada caminho são anotados os sinais convencionais que designam os passos, as posições e as ações do dançarino que fazem parte do arsenal de sinais cuja nomenclatura está fixada[20].

Funções e economia da ilustração

Iconoclastia e normalização

Para abordar em sua globalidade a questão da ilustração na Renascença, é necessário levar em conta a expansão técnica e econômica da produção gráfica, a tipologia das funções que ela assume de maneira crescente no livro (meio de instrução, de emoção e de memória, instrumentação científica, mas também ferramenta de localização e de escansão do texto, função que tende a esvaziar a imagem de seu conteúdo iconográfico) e seu lugar nos debates intelectuais e morais do século XVI. Os ressurgimentos iconoclastas que a Europa conhece em ligação com a Reforma contribuem, paradoxalmente, para a afirmação de seu *status* e não recolocam em questão, no longo prazo, o papel mais positivo que lhe é atribuído. As primeiras cenas iconoclastas datam da década de 1520 e se desenrolam na esteira da Reforma. Em Wittemberg, e mais tarde em Zwickau, Berna e Münster, as multidões, guiadas quase sempre por pregadores, destroem crucifixos, retábulos, estátuas da Virgem e dos santos e muitas outras representações, entre as quais figuram igualmente imagens livrescas ou folhas volantes[21]. Esses atos manifestam de forma explícita uma rejeição do culto do ícone (fabricado por mãos humanas e, não obstante, tido por sagrado) e do milagre, com intuito de demonstrar que a imagem, que não resiste ao golpe do machado ou ao rasgo, é tão muda quanto o objeto inanimado e não pode ter o menor poder de intercessão. A recusa do ícone visa igualmente às instituições eclesiásticas, acusadas de alimentar a superstição, inclusive por razões venais, dado o papel das imagens no tráfico das indulgências. Note-se, entretanto, que as revoltas iconoclastas das décadas de 1520-1530 suscitam uma copiosa produção de libelos ilustrados não só da parte dos autores católicos (que acusam os iconoclastas de perpetuar a crença no poder dos ídolos ao conclamar à sua exterminação) mas também da parte de seus destruidores. Assim, muitos dos panfletos de Andreas Karsltadt (1486-1541), um

20. Os séculos XIX e XX verão multiplicar-se os sistemas de notações; a partir dos anos 1880 se recorrerá até mesmo, naturalmente, à fotografia.

21. Olivier Christin, *Une Révolution Symbolique. L'Iconoclasme Huguenot et la Reconstruction Catholique*, Paris, Éd. de Minuit, 1991; *Iconoclasme. Vie et Mort de l'Image Médiévale*, org. Cécile Dupeux, Peter Jenzler e Jean Wirth, Berne et Strasbourg, Somogy, 2001.

dos principais promotores da iconoclastia, são impressos com frontispícios gravados ilustrando especialmente as práticas idólatras dos povos pagãos[22]. Lutero se pronunciou afastando-se de Karsltadt, seu antigo discípulo, adotando uma posição mediana ao rejeitar o culto dos ícones, mas não o recurso à imagem. Essa concepção é enunciada em uma pequena brochura alemã de 1530, ilustrada pelo gravador Erhard Schön, a *Queixa dos Pobres Ídolos e Imagens dos Templos Injustamente Perseguidos*.

Estava aberto o caminho para uma abordagem mais racional da imagem, desinvestida da suspeita de idolatria, o que ia facilitar o seu emprego. Dessacralizada, ela pode ser utilizada com mais segurança e numa gama de funções mais amplas e mais precisas. Isso é constatado, com toda a evidência, na maneira pela qual Robert Estienne, numa edição bíblica impressa em 1538-1540, integra gravuras a temas arqueológicos: não mais objetos de devoção, não mais ornamento supérfluo, elas clarificam, precisam e ilustram o texto, tornam-se instrumento filológico e garantia de segurança semântica. Os atores da Contrarreforma se aproveitarão igualmente dessa visão mais funcional mobilizando fartamente a imagem em sua empresa de reconquista, mais particularmente para fins pedagógicos e emocionais.

Em termos de ilustração, na segunda metade do século a França aproveita-se igualmente de um fator favorável que compensa a crise e uma relativa desorganização da livraria ocasionadas pelas Guerras de Religião. Excelentes gravadores de origem flamenga chegam a Paris, expulsos pelos conflitos da Guerra dos Oitenta Anos (1568-1648) que devasta os Países Baixos. Eles contribuem para impor maciçamente o talho-doce na edição, modificam sensivelmente a aparência do livro e possibilitam projetos que nada impede considerar como os ancestrais dos livros de artistas. Entre os livros que nascem nesse contexto, cabe citar as *Imagens ou Quadros de Pintura Plana* de Filóstrato, excepcional edição *in-folio* que assinala de certo modo a coroação do livro ilustrado francês da Renascença. O texto é uma descrição, redigida em grego no século III pelos dois Filóstratos (Filóstrato de Lemnos e Filóstrato, o Moço), de uma galeria de quadros mitológicos situada em Nápoles (64 + 17 quadros que são talvez imaginários...). Fundamental para o pensamento estético, ele articula uma reflexão sobre o ensinamento das imagens, sobre a teoria da imitação e sobre a *ecphrasis*, ou seja, a capacidade de evocação e de restituição de uma imagem pela simples palavra. Uma tradução da primeira série é publicada em 1578, mas sem nenhuma ilustração; o tradutor, Blaise de Vigenère, deixa inacabada, ao morrer (1596), a tradução da segunda série. A viúva do livreiro, Abel L'Angelier, nutre então o projeto de fundir as duas séries e ilustrá-las. A obra aparece em 1614, com sessenta pranchas gravadas em cobre, em parte segundo o pintor Antoine Caron (falecido em 1599), e aparece assim como uma realização tardia da Escola de Fontainebleau. Os gravadores são parisienses ou flamengos. Dentre eles, Jaspar Isaac, instalado em Paris desde 1610, exerceu as funções de coordenador. O objeto é novo: correndo um risco financeiro considerável, o livreiro transformou um texto erudito em um livro de imagens que é um dos primeiros livros de pintores, ou melhor, de gravadores. Ele é chamado, para além do

22. Leo Koerner, *The Reformation of the Image*, Chicago, Chicago University Press, 2004, pp. 101-103.

seu sucesso inicial, a desempenhar um papel de relevo na pintura: Poussin e outros o considerarão como um reservatório de temas mitológicos e de materiais iconográficos.

Os ofícios da imagem e a edição

Um dos mais antigos termos para designar o gravador é *entalhador*, em particular *entalhador de moldes*, onde *molde* designa a matriz constituída pela madeira gravada. Essa analogia com o escultor se explica no plano técnico (o trabalho da goiva e, depois, do buril). Ela determinará também, a partir do fim do século XVI, o uso de uma terminologia particular para a assinatura das pranchas: o nome do gravador acompanha-se amiúde do verbo *sculpsit* (o autor do desenho, se é diferente do primeiro, acompanha-se do verbo *invenit*). Encontra-se também, ocasionalmente, o termo *imagista*; quanto à palavra *gravador*, que existe desde o fim do século XV, ela designa antes o gravador em metal e se imporá na segunda metade do século XVI com a chegada em massa dos flamengos a Paris e a expansão da edição da técnica de talho-doce, para a qual eles contribuem de maneira muito especial[23].

A organização dos ofícios da imagem permanece muito mais vaga do que a do mundo do livro. De aparecimento mais recente, os gravadores exercem o seu ofício, portanto, com bastante liberdade, sem o contexto de uma comunidade regida por estatutos e por um *cursus* (companheiragem, mestria). Desse modo eles entram frequentemente em concorrência com os pintores, de um lado, e os impressores-livreiros, de outro. Após diversas tentativas para lhes impor uma corporação de ofício, sua espantosa exceção é consagrada pelo Edito de Saint-Jean-de-Luz de 1660: os artistas que praticam a "arte da gravura a talho-doce, a buril e a água-forte e outras matérias", tanto franceses como estrangeiros, conservam a liberdade de exercer o seu ofício "que sempre tiveram [...] sem que possam ser reduzidos nem à mestria nem à corporação de ofícios".

No plano da produção, o privilégio se impõe quando as estampas, constituídas em sequências, tomam forma livresca, mas ele não é obrigatório para as estampas volantes. Ver-se-á tão somente, em 1648, a obrigação do depósito legal ser estendida às estampas (ela será ainda mais aleatoriamente respeitada do que para os livros!); essa obrigação é acompanhada, a partir de 1672, de um privilégio que se vincula mais à proteção do que à censura prévia. Em compensação, a regulamentação do direito comum se aplica com tanto mais rigor quanto o começo do século XVI assistiu à consolidação do poder midiático da imagem: assim o Edito de Châteaubriant (27 de junho de 1551) proíbe "pintar e retratar, publicar, expor em venda, comprar, possuir, deter e guardar imagens, retratos ou figuras contra a honra e a reverência dos Santos e da Igreja [...]".

A imagem constitui agora um elemento importante do custo do livro, e o material de ilustração (matrizes) é um componente significativo do patrimônio de um impressor ou de um livreiro. Mas é necessário distinguir entre os estoques de xilogravuras que

23. Marianne Grivel, "La Réglementation du Travail des Graveurs en France", *Le Livre et l'Image en France au XVI^e Siècle*, Paris, ENHS, 1989.

pertencem a uma oficina, suscetíveis de numerosos reempregos, e as encomendas feitas especificamente para uma edição, eventualmente a um artista reconhecido e cujo custo será ainda mais considerável.

Alguns impressores dispõem de gravadores em suas oficinas ou encomendam séries de pranchas que permanecem em seus estoques. Legadas por ocasião das sucessões, elas aparecem nos inventários que oferecem uma preciosa documentação para mensurar suas peregrinações e sua avaliação: são descritas como "histórias entalhadas em madeira" ou "em cobre", "figuras" e "ladrilhos" (pequenas gravuras em madeira ou em metal utilizadas em composição de borda, como nos livros de horas). Às vezes esse material de ilustração pertence unicamente ao livreiro, que o aluga a um impressor, mediante contrato, para ser empregado em uma edição por ele patrocinada, constituindo assim um segmento específico do mercado da edição.

Distinguem-se também os artistas desenhistas (eles não gravam) e os artesãos gravadores. Estes últimos se contentam com transferir uma obra gráfica para a madeira e "entalhá-la". Entre as duas especialidades se situam os artistas gravadores, que têm uma função original. Assim, o "pintor em papel" fornece a ideia que o "entalhador de história" executa ou transfere.

Entre os grandes pintores em papel ativos na França no século XVI figuram Jean Cousin, já citado, e Léonard Thiry (*c.* 1500-*c.* 1550), de origem flamenga mas documentado em Fontainebleau desde 1536. Entre os pintores em papel que foram também imagistas (gravadores e vendedores de imagens) são conhecidos Nicolas Prévost, Jean Graffart, Didier Arsent e Nicolas Proue (ou Prové). Eles pertencem muitas vezes a dinastias que se prolongam até o século XVII[24].

Sabe-se também que a gravura executada mediante transferência para a madeira de uma obra anteriormente realizada em papel era três vezes mais cara que a gravura executada diretamente na madeira. Quem estava na iniciativa das escolhas de ilustração de um livro? Na maioria das vezes é o livreiro que faz a encomenda aos entalhadores de imagens: assim, as 158 madeiras gravadas que ilustram a *Histoire de la Nature des Oyseaux* de Pierre Belon (1555) foram encomendadas pelos dois livreiros associados Guillaume Cavellat e Gilles Corrozet e depois emprestadas ao impressor por eles solicitado, Benoît Prévost. O autor mostrou-se prudente diante da iniciativa: ele convida seus leitores, na Advertência, a dar mais atenção às suas descrições textuais do que às imagens gravadas. Em caráter mais excepcional, alguns pintores contribuem diretamente para a ilustração de seus próprios livros, como Jean Cousin e Sebastiano Serlio. Em alguns casos, raros, o autor desempenha um papel determinante. Assim, o geógrafo André Thevet testemunha os esforços (inclusive financeiros) que envidou para ilustrar os seus *Vrais Portraits et Vies des Hommes Illustres* (1584), que constituem a primeira galeria de retratos ilustrados pela gravura em cobre. Teria mesmo atraído de Flandres "os melhores gravadores" a talho-doce (a fórmula é sem dúvida exagerada, visto como a maioria desses excelentes gravadores flamengos encontram-se instalados em Paris há

24. Jean Adhémar, *La Gravure en France au XVIᵉ Siècle*, Paris, Bibliothèque Nationale de France, 1957.

mais de dez anos). Outro exemplo da participação de um autor na ilustração de seus livros é o de François de Billon, que com *Le Fort Inexpugnable de l'Honneur du Sexe Féminin* (1555), dedicado a Catarina de Medici, deixou um importante tratado contra as tradições misóginas da literatura; conhece-se o contrato que ele assinou com o impressor Pierre Gaultier, no qual o autor se compromete a fornecer o texto e o papel, além de pagar as despesas de impressão, e também o material de ilustração[25].

O livro científico e sua "imagística"

Medicina

Antes da Renascença, a formação dos médicos passava essencialmente pela leitura de Galeno (*c.* 131-201), cuja obra, difundida em Bizâncio e no mundo muçulmano, havia sido traduzida do árabe para o latim antes de ser redescoberta pelos testemunhos do texto grego. Esse *corpus* era exclusivamente textual, constituindo assim um saber não isento de aproximações, sobretudo no tocante à anatomia. A primeira edição significativa de obras de Galeno, portanto, foi impressa sem imagens em 1576, em Pádua, sede de uma renomada faculdade de medicina. Andreas Vesalius (1514-1564) foi o primeiro a ligar estreitamente a observação, a prática e a pesquisa médica ao uso da imprensa ilustrada. Instalado em Pádua em 1537, sustentou aí a sua tese e ensinou medicina e anatomia, notadamente por ocasião das sessões de dissecção pública. Em abril de 1538 fez publicar em Veneza uma primeira série de seis pranchas anatômicas (imagens do fígado, da veia cava, da aorta e do esqueleto), anunciadoras de um tratado de anatomia revolucionário por várias razões, o *De Humani Corporis Fabrica*, onde corrigia os erros de Galeno, que ele percebera repousarem na análise de corpos de macacos (a dissecção de corpos humanos era proibida na Roma antiga, tal como na maior parte dos territórios europeus do seu tempo, salvo naqueles sob a dominação de Veneza, entre eles Pádua, que dispunha de um teatro anatômico). Esse vasto tratado, impresso em Basileia por Johannes Oporinus em 1543, continha uma notável série de pranchas gravadas em madeira cujo desenho é atribuído em parte ao pintor alemão Jan Steven van Calcar e cuja influência vai muito além do mundo médico. O título-frontispício reproduz uma cena de dissecção num contexto universitário, proclamando assim o primado da observação e oferecendo de certo modo uma garantia científica de um novo gênero ao conteúdo do volume: ele propunha não mais um corpo textual a ser apreendido de cor como fundamento de um saber intangível, mas um instrumento suscetível de configurar uma racionalidade oriunda da observação do real. O número das reedições ainda em vida de Vesalius (em Basileia, Paris e Lyon) diz bem da fortuna da obra, tornada fonte de verificação permanente dos ensinamentos e da prática da medicina.

25. Annie Charon-Parent, *Les Métiers du Livre à Paris au XVIᵉ Siècle (1535-1560)*, Genève, Droz, 1974, p. 99.

Botânica e ciências naturais

A maioria das ciências naturais conhece, no curso do primeiro terço do século XVI, uma pequena revolução, auxiliada pela edição impressa de instrumentos de referência que ajudam a difundir modos de representação renovados. As obras de botânica de tradição medieval focalizavam o uso e não a planta como tal. Era o caso dos tratados atribuídos ao poeta romano Macer Floridus e ao filósofo Alberto Magno (*De Virtutibus Herbarum*), várias vezes impressas a partir do século XV. Tal era, igualmente, o caso do esplêndido *Arbolayre* ou *Grant Herbier en François* [*Arbolário ou Grande Herbário em Francês*, impresso por Metlinger em Besançon por volta de 1486]. Verdadeiras farmacopeias, eles arrolam as propriedades das plantas, fornecem descrições tiradas das fontes antigas e das representações estereotipadas (uma mesma xilogravura pode servir para ilustrar duas espécies diferentes). Porém, os anos 1530 marcam uma profunda mudança, com a publicação das obras dos "pais alemães" da botânica, Otto Brunfels e Leonhart Fuchs.

O primeiro, no próprio título dos seus *Herbarum Vivae Eicones ad Naturae Imitationem* (Strasbourg, Johann Schott, 1532-1536), insiste na sua vontade de romper com os antigos herbários e de copiar os espécimes de preferência às fontes figuradas. Se o texto é essencialmente uma compilação dos textos antigos e medievais, suas ilustrações foram pensadas de maneira radicalmente nova: o botânico exigiu que as pranchas fossem gravadas do natural, e assim o desenhista Hans Weiditz (1500?-1536) forneceu aos gravadores desenhos executados ao natural, mostrando as plantas nas etapas de seu desenvolvimento ou em função das estações. Essa exigência é reencontrada nos botânicos sucessores de Brunfels (Leonhart Fuchs e seu *De Historia Stirpium*, 1542), mas também no domínio da zoologia, com os tratados de Conrad Gesner, Pierre Belon e Guillaume Rondelet[26]. Os progressos da xilogravura contribuíram para a consolidação desse sentido mais agudo da observação, estimulando o envolvimento pessoal dos autores na ilustração de suas obras com a preocupação de representar não tanto a essência de uma espécie quanto a realidade de um espécime. Essas exigências não impediam as lógicas de apropriação e recuperação das imagens, facilitadas pela autonomia material das madeiras e mais ainda dos cobres. Uma prática editorial generalizada para a zoologia no século XVI consistia em rentabilizar as madeiras gravadas pela publicação "derivada" de álbuns de imagens; estes difundiam as representações para além das edições e do círculo científico aos quais eram originalmente destinadas e participaram com isso de uma certa normalização da iconografia.

Geografia

O livro é, desde a Antiguidade, um testemunho, como um instrumento do deslocamento dos homens e de seu conhecimento do mundo[27]. Alguns foram concebidos exatamente para serem "embarcados", como o *périplo*, termo genérico que designa os manuais de

26. Laurent Pinon, *Livres de Zoologie de la Renaissance: Une Anthologie, 1450-1700*, Paris, Klincksieck, 1995 (Corpus Iconographique de l'Histoire du Livre, 2).

27. George Kish, *A Source Book in Geography*, Cambridge, Harvard University Press, 1978.

navegação utilizados no Meditérrâneo tanto pelos fenícios e gregos quanto pelos romanos, descrevendo, se necessário com o reforço de figuras e de perfis, os portos, as embocaduras dos rios, os altos-fundos e outros perigos da navegação. Geralmente sumários, podiam também dar informações sobre os povos ou os recursos costeiros. Para elaborar os seus tratados, os historiadores Heródoto e Tucídides os utilizaram. O primeiro conhecia sem dúvida o *périplo* de um navegador cartaginês do século VI ou V a.C., Hannon, que transpôs as Colunas de Hércules e empreendeu uma navegação ao longo das costas da África; o original fenício é conhecido por meio da tradução em grego e de uma cópia bizantina do século IX[28]. A Europa medieval produziu portulanos (*cf. supra*, p. 153) ou insulares (coletâneas de ilhas), como aquele que consagra ao Mar Egeu no século XV o florentino Cristoforo Buondelmonti (*Liber Insularum Archipelagi*), do qual vários exemplares manuscritos foram executados para destinatários principescos italianos, espanhóis, franceses e borguinhões.

A impressão dos saberes necessários à navegação, organizados de maneira sintética e prática para serem difundidas pela imprensa, é obra do cosmógrafo humanista Pedro de Medina (1493-1567) e de seus primeiros impressores espanhóis (1545). Várias vezes reeditado na Espanha, mas também, após a sua tradução, na França, na Itália e nos Países Baixos, sua *Arte de Navegar* acompanhava-se de perfis sucintos das costas e dos cabos, sumariamente reproduzidos pela xilogravura e regularmente atualizados pelos profissionais que supervisionavam as suas reedições.

Na França isso foi feito por Nicolas de Nicolay (1517-1583), geógrafo do rei Henrique II. Os fundamentos da ciência hidrográfica foram estabelecidos. Seu ensino se organiza nos portos da França, em escolas dentre quais a de Dieppe é a mais conhecida. A cartografia marinha e a hidrografia constituem aqui, a partir do início do século XVII, a principal razão de ser de uma atividade tipográfica de província original e muito especializada para a qual contribui o impressor-livreiro Nicolas Acher. Ele imprime traduções de navegadores portugueses, relatos de viagem, manuais de navegação, tratados técnicos sobre o uso da bússola e a determinação das longitudes...

Nesse meio tempo aparecem os atlas. O gênero editorial se fixa na segunda metade do século XVI, emancipando-se dos modelos cartográficos tradicionais constituídos pelos portulanos isolados, pelas sequências de mapas gravados para ilustrar a *Geografia* de Ptolomeu ou mapas concebidos como suplementos acrescentados ao fim de volumes impressos. O primeiro é o que Abraham Ortelius publica na Antuérpia em 1570 sob o título *Theatrum Orbis Terrarum*. O texto, breve identificação dos espaços representados, é impresso no verso das pranchas, sinal da inversão hierárquica que, com o recurso à gravura em cobre, o grande formato (*in-plano, in-folio*) e a unidade de escala das diferentes pranchas, marca o nascimento do atlas (Ilustração 32). O próprio termo é empregado pela primeira vez ao título da grande realização seguinte, o *Atlas Sive Cosmographicae Meditationes* de Gérard Mercator, impresso em Düsseldorf em 1595. A referência mitológica ao gigante condenado a sustentar a abóbada celeste nos ombros

28. Heidelberg, Biblioteca da Universidade, ms. Palatinus Graecus 398.

designa bem as dimensões excepcionais do objeto como, sobretudo, a propriedade do volume de abarcar pela representação a totalidade do mundo. De resto, os editores de atlas inserirão com frequência, no frontispício, a figura do titã mitológico, mas a introdução de Mercator havia explicitado outra origem, referindo-se ao rei da Mauritânia chamado Atlas, por sinal um astrônomo, que teria sido o primeiro a representar o mundo sob a forma de uma esfera. Livro, por certo, e dos maiores que existem, o atlas é, não obstante, dada a sua técnica e os seus mercados de distribuição, mais um produto dos gravadores e vendedores de estampas do que do mundo da imprensa e da livraria. E a França, contrariamente a Flandres e aos Países Baixos, desempenha até o século XVIII um papel modesto em sua edição.

Astronomia

A astronomia também é parte dessas disciplinas cujos fundamentos textuais antigos, gregos, foram transmitidos ao mundo islâmico e depois penetraram, progressivamente, a partir do século XIV, no mundo ocidental graças a traduções e cópias em latim e depois em línguas vernáculas. Dois fatores renovam a sua concepção na Renascença, preparando a revolução copernicana e galileana: o primado da observação e da racionalização das representações celestes, agora construídas como verdadeiros "instrumentos" científicos pela dupla tecnologia da imprensa e da gravura. Pedro Apiano (1495-1552, em alemão Peter Bienewitz) concebeu assim a sua *Cosmografia* mais ou menos como havia elaborado os seus relógios de sol (1529 para a primeira edição). A intenção era fazer um livro que substituísse ao mesmo tempo as tabelas e os instrumentos astronômicos, permitindo em qualquer tempo e lugar encontrar a posição dos astros, calcular as distâncias que os separam ou ainda determinar uma longitude. A obra, cujo sucesso é atestado pelo número de edições, com seus volveles (discos graduados que giram sobre um eixo) para cortar e montar, e seus elementos dobráveis, é um livro-observatório em três dimensões.

O cacife representado pela precisão dos resultados publicados e a exatidão da sua formatação livresca se observam com uma acuidade inédita na obra de Tycho Brahe (1546-1601). O astrônomo, cujos trabalhos são financiados pelo rei da Dinamarca, dispõe em sua Ilha de Ven ao mesmo tempo de um observatório e de uma prensa: a fabricação de um livro de ciência requer a mesma exatidão da dos instrumentos de medição, e a produção do livro científico faz parte da própria pesquisa. Brahe, que publica a partir de 1584 as suas obras no endereço de Uranieborg, seu observatório, apresenta-o como garantia de confiabilidade.

22
Os mercados da edição: aberturas e compartimentação

Se o livro é uma das mercadorias mais móveis, se o estabelecimento da cultura impressa repousa sobre a rápida expansão da livraria na escala da Europa antes da conquista progressiva do resto do mundo, se a imprensa serve a uma dinâmica inédita de alfabetização e de acesso ao livro, ela gera também um certo número de segmentações. A mais evidente é de natureza político-religiosa: a Reforma deve grande parte do seu sucesso a uma tecnologia que leva à ruptura da unidade da cristandade e a alimentar lutas religiosas com uma eficácia jamais alcançada pelos meios tradicionais (a pregação, o ensino, a guerra...)[1].

1. E. L. Eisenstein, "L'Avènement de l'Imprimerie et la Réforme: Une Nouvelle Approche au Problème du Démembrement de la Chrétienté Occidentale", *art. cit.*, pp. 1355-1382.

As adesões confessionais efetuadas pelos espaços políticos afetam, evidentemente, o *corpus* dos livros que aí se produzem e circulam[2], fenômeno que alguns acontecimentos contribuem para acentuar, como a Paz de Augsburg (1555) para o mundo germânico[3], a redação das confissões de fé que fundam as Igrejas nacionais ou o começo das Guerras de Religião na França (1562). Para além dessas identidades dogmáticas, a Reforma, ou antes, as reformas contribuíram para reforçar compartimentações linguísticas e nacionais que a imprensa favorecia, de resto, desde o século XV ao permitir às línguas vernáculas afirmar--se de maneira inédita em face do latim. Tal é, mais particularmente, o caso do livro dos livros, a Bíblia, graças às traduções e a uma crescente política de edições "nacionais". Na sua forma luterana e alemã, francesa, inglesa (a *Great Bible* de 1539, enquanto se espera a *King James Bible* de 1611) etc., a Bíblia perde em unidade o que ganha em difusão.

De maneira geral, na escala do conjunto da produção livresca europeia, observam--se fenômenos paradoxais de abertura e universalização, de um lado, e de estreitamento, de particularismo ou mesmo de exclusão, de outro. Assim o humanismo, ao submeter a *Vulgata* ao revisionismo da filologia e ao promover a *Bíblia Poliglota*, defendia uma visão comum, cosmopolita, universal do texto bíblico, cujo acesso, no entanto, devia ao mesmo tempo restringir-se a um círculo de leitores eruditos.

Vimos também como a arte tipográfica é requisitada, e igualmente protegida, para servir ao estabelecimento e à legitimação de uma literatura nacional. Na segunda metade do século, os impressores-livreiros que praticam quase exclusivamente a língua nacional são cada vez menos raros. O principal deles em Paris é, sem dúvida, Abel L'Angelier (1553?-1610); seu catálogo (duzentos títulos e quinhentas edições em 35 anos de atividade) manifesta uma coerência excepcional em torno das letras francesas e das traduções em francês de autores antigos e modernos[4]. Em 1584, L'Angelier publica uma obra que vale por um manifesto: a *Bibliothèque Française* de François Du Maine. Primeira empresa de biobibliografia dos autores de língua francesa, essa enciclopédia realiza para a literatura o que Gesner quis fazer para a produção universal com a sua *Bibliotheca Universalis* (Zurique, 1545). Nesse meio tempo, a tradução se tornara um setor crucial da edição em língua nacional: na França, depois de Jean Martin (?-1553?), um papel de relevo é desempenhado junto aos impressores-livreiros por Gabriel Chappuys (1546-1613)[5].

Existem também micromercados que podem escapar aos caprichos da conjuntura geral da livraria, e é muito importante identificá-los para se compreender a diversidade dos mecanismos da edição. Um exemplo é fornecido pelos livros italianos produzidos na França, tradição editorial inaugurada em 1532 com as *Opere Toscane* de Luigi Alamanni[6],

2. *La Réforme et le Livre. L'Europe et l'Imprimé (1517-c. 1570)*, org. Jean-François Gilmont, Paris, Éd. du Cerf, 1990.

3. *Cujus regio, ejus religio* ("tal príncipe, tal religião"): os povos seguem doravante a confissão da autoridade que se exerce sobre o seu território.

4. Jean Balsamo e Michel Simonin, *Abel L'Angelier et Françoise de Louvain (1574-1620)*, Genève, Droz, 2002 (Travaux d'Humanisme et Renaissance, 358).

5. Jean-Marc Dechaud, *Bibliographie Critique des Ouvrages et Traductions de Gabriel Chappuys*, Genève, Droz, 2014 (Cahiers d'Humanisme et Renaissance, 114).

6. Lyon, Sébastien Gryphe, 1532.

poeta exilado por motivo de sua hostilidade aos Medici e que cobre uma produção significativa tanto lionesa quanto parisiense. Porém as suas lógicas são diferentes. Em Lyon, o repertório italiano constitui uma parte da economia editorial "natural", suscitada ao mesmo tempo por uma demanda local considerável e por perspectivas de distribuição no estrangeiro, incluindo a própria Itália, em concorrência (e por contrafação) com a produção peninsular. Os impressores-livreiros lioneses mais ativos nesse setor são Jean de Tournes e Guillaume Rouillé.

Em Paris, uma centena de edições italianas são impressas, desde as *Rime Toscane* de um certo Amomo (pseudônimo do napolitano Antonio Caracciolo, refugiado na corte da França), oriundas dos prelos de Simon de Colines (1535), até a coletânea de orações fúnebres reunidas por vários poetas italianos por ocasião da morte do rei Henrique IV (1611). Mas essa produção é totalmente específica ou mesmo artificial no plano comercial. Sinal de uma proteção contínua dos reis da França desde Francisco I, ela é realizada por italianos do círculo régio (exilados florentinos, senhores napolitanos ou milaneses, prelados, diplomatas, militares, engenheiros, banqueiros, atores) ou de italianizantes franceses. Uma parte dessas edições é encomendada diretamente pelo rei, que assim dá a conhecer a proteção régia às letras italianas; nelas se encontram também peças de teatro, cuja publicação está ligada à vinda de tropas italianas perante a Corte (os *Gelosi*, os *Confidenti*, os *Raccolti*), poesia (Luigi Alamanni, Gabrielle Symeoni) e um dos mais belos livros da época, dedicado às máquinas hidráulicas e aos engenhos mecânicos, *Le Diverse e Artificiose Machine* de Agostino Ramelli (1588), inspirado sem dúvida nos cadernos de Leonardo da Vinci. Produção palaciana, portanto, de livros quase sempre notáveis, cujos atores e consumidores constituem um perímetro voluntariamente restrito e que se compreende numa lógica de proteção e "apropriação cultural"[7] do italiano pela Corte da França.

Por outro lado, à margem do movimento do reino os prelos ativos e efêmeros constituem uma realidade constante até o fim do antigo regime tipográfico, onde a mecanização dos equipamentos tornará o fenômeno necessariamente mais excepcional. Por vezes se conjugam assim uma demanda muito localizada, eventualmente ligada a um particularismo linguístico, e uma iniciativa tipográfica que, na medida em que se apoia na demanda ocasional de uma instituição ou coletividade, funciona antes como uma imprensa privada do que segundo as lógicas da livraria. Na Bretanha, por exemplo, perto de Morlaix, o Convento dos Frades Menores de São Francisco de Cuburiano estabelece em 1570 um prelo, por iniciativa de Christophe de Cheffontaines (que mais tarde será geral da ordem franciscana): ele funciona até 1595 e ali se imprime em 1575 a *Legenda Maior de São Francisco*, escrito por São Boaventura, assim como um manual de devoção, *O Espelho da Morte*, em bretão, associado ao nome de Jean L'Archer le Vieux. Da oficina de Culburiano sai também, em 1576, uma *Vida de Santa Catarina* em bretão (*Buhez Sanctes Cathell*). De modo geral, a produção religiosa representa uma parte significativa dos livros impressos em bretão (hagiografia, catecismos, coletâneas

7. Jean Balsamo, *L'Amorevolezza Verso le Cose Italiche: Le Livre Italien à Paris au XVIᵉ Siècle*, Genève, Droz, 2015, p. 11.

de cânticos e loas de Natal, mistérios...), assegurando a essa língua um lugar à parte na história editorial e linguística da França.

O século XVI é também o momento em que se fixa com mais evidência a distinção entre livros eruditos e livros "populares", constituindo estes últimos, para o mundo do livro, um mercado específico cujo investimento repousa em escolhas econômicas (menor custo de produção) e numa estratégia consciente de marcação e adaptação do produto impresso (pela língua, é claro, mas também pelo caractere tipográfico, pela paginação, pela ilustração), que deve permitir a sua identificação e facilitar o seu fluxo em direção a um público-alvo.

Quarta
parte

Introduction.

A edição da
idade clássica

Oui! quand je n'aurois pour
que l'âne sophiste et pédant
menta contre Balaam!...

O século e meio que separa o fim das Guerras de Religião de meados do século XVIII é marcado por algumas tendências fundamentais na edição francesa. Em termos de conjuntura, um movimento de crescimento, pontualmente atenuado por um patamar nos anos 1640, prolonga-se até os anos 1680. A partir daí, instala-se uma recessão profunda que afeta não apenas a livraria mas o conjunto da economia do reino, enquanto as guerras contínuas travadas a partir dos anos 1670 agravam o endividamento e entravam as trocas europeias. Entre as orientações gerais da produção, assiste-se ao crescimento dos pequenos formatos, ao nascimento dos periódicos, ao recuo contínuo do latim em relação ao francês, a uma expansão da história e das ciências em detrimento da teologia e dos repertórios religiosos em geral, o que é evidenciado tanto pela análise da produção quanto pelo conteúdo das bibliotecas.

Instalada a crise, a redução das margens de lucro e a estagnação dos mercados afetam mais severamente a imprensa e a livraria provinciais, que padecem desde os anos

1630 de uma política sistemática de malthusianismo em favor dos impressores-livreiros parisienses. Essa dicotomia tem diversas consequências: os centros provinciais devem concentrar-se nos trabalhos da cidade e na produção destinada aos mercados locais e regionais, ou investir maciçamente na contrafação, que se torna ao mesmo tempo uma realidade e uma questão fundamental no mundo do livro. A distância aumentou de maneira definitiva entre Paris e os centros editoriais que vêm em seguida: Lyon, cuja produção resiste em parte graças a uma forte presença no mercado internacional (na Europa do Sul, especialmente na Espanha), e Rouen, que vive da contrafação e da edição popular.

No plano internacional, delineia-se um novo equilíbrio no decorrer do século XVII, doravante mais favorável à Europa do Norte, protestante. A produção italiana conhece um relativo recuo e a livraria da Península vê diminuídas as suas capacidades de exportação no curso da primeira metade do século XVII. Assiste-se ao mesmo tempo ao florescimento da Holanda, cujos números de produção conhecem um crescimento espetacular. Uma fórmula testemunha esse sucesso, a de "loja do universo", forjada por Voltaire em 1722 para designar a cidade de Amsterdam; na verdade, ela se aplica ao conjunto das Províncias Unidas nos séculos XVII e XVIII, que constituem doravante uma placa giratória e o principal entreposto de livros suscetíveis de alimentar o comércio internacional[1].

Na França, o século XVII é também um período de crescente intervencionismo do Estado central no mundo da edição, antes que a crise leve o poder central, a partir do início do século XVIII, a uma posição de realismo capaz de temperar uma política exclusivamente dirigista.

1. *Le Magasin de l'Univers: the Dutch Republic as the Centre of the European Book Trade*, Actes du colloque de Wassenaar, 5-7 juillet 1990, org. Christiane Berkvens-Stevelinck, Hans Bots, Paul G. Hoftijzer, Otto S. Lankhorst, Leyde, Brill, 1992.

23
Regime da edição e polícia do livro

Censura e controle

A partir do final do século XVI, e em particular desde as turbulências da Liga, os "libelos" tornaram-se uma das maiores preocupações dos poderes públicos. A virulência das campanhas de difamação pelo impresso que perduraram no curso da primeira metade do século XVII, como o sentimento de uma vulnerabilidade dos poderes, a consciência mais viva da razão de Estado e a aceleração do movimento de centralização monárquica explicam diretamente as medidas de fortalecimento da vigilância.

Três medidas tomadas entre 1617 e 1624 ampliam o princípio da censura prévia e fazem dela um sistema institucionalizado de controle da edição que se revelará de uma

eficácia relativa sob o ministério de Richelieu[1]. O privilégio é integrado mais estreitamente ao regime censorial por um edito de 1617 que subordina a sua concessão ao cumprimento do depósito legal (depósito de dois exemplares junto ao bibliotecário do rei). As cartas patentes de 1618, que ratificam os novos estatutos da Comunidade dos Impressores--Livreiros Parisienses, colocam-nos sob a juristição do Châtelet (jurisdição régia), privando a Universidade de suas funções de vigilância e conferindo ao poder monárquico o direito de fixar o número dos homens do livro, que por sinal é altamente contingenciado (proibição de receber mais de um livreiro, impressor e encadernador por ano).

Finalmente, cria-se junto ao chanceler os novos cargos de censores régios, a partir de 1623-1624, que desse modo colocam o exame prévio das publicações sob a responsabilidade exclusiva do poder monárquico. Nomeiam-se a princípio quatro censores para examinar as obras de teologia, em seguida o sistema é estendido às demais disciplinas e o número de censores, diretamente indicados pelo chanceler, vai crescendo (cerca de cinquenta no fim do século XVII, depois mais de 150 no fim do Antigo Regime). As academias, e em primeiro lugar a Academia Francesa, cuja criação se deve justamente a Richelieu (1635), contribuirão para esse dispositivo, visto que seus membros podem ser solicitados para o exame prévio dos manuscritos. A menção de aprovação e o nome do censor serão igualmente impressos na obra, a exemplo do texto do privilégio, depois das cartas patentes de 1618.

Esses esforços de fortalecimento da censura são também encontrados para além das fronteiras, notadamente no reino espanhol, cuja legislação é tão precoce quanto restritiva. A censura prévia é imposta em 1502 por Fernando de Aragão e Isabel de Castela. Vários "pragmáticos" (documentos particularmente solenes) lhe confirmam o princípio. O de 1627 é interessante por procurar estender o controle a todos os tipos de publicação, incluindo as menores, e por estabelecer uma verdadeira malha censorial em todo o território.

> Que não se imprimam nem se estampem relatórios, cartas, apologias, panegíricos, gazetas, notícias, sermões, discursos ou documentos referentes aos negócios do Estado ou do governo [...] nem memórias, canções, diálogos ou outros documentos, mesmo breves ou de poucas linhas, sem que esses documentos tenham sido previamente objetos de um exame e de uma aprovação por um dos conselheiros no Tribunal [...], que os confiará àquele que houver julgado competente, e sem que essa aprovação seja mencionada no dito documento. E, nas cidades e circunscrições que comportam uma Chancelaria ou uma Audiência, que se recorra ao presidente ou ao regente desses tribunais, ou aos seus ministros ou auditores mais experientes. E, nas demais localidades desses reinos, que a concessão das licenças e aprovações seja da alçada dos juízes, que poderão igualmente confiar o exame prévio a pessoas qualificadas e especializadas em cada um dos gêneros[2].

1. William Farr Church, *Richelieu and Reason of State*, Princeton, Princeton University Press, 1972.

2. Fermín de los Reyes Gómez, *El Libro en España y América: Legislación y Censura (Siglos XV-XVIII)*, Madrid, Arco Libris, 2000, t. II, pp. 846-874.

A ideia é, ao mesmo tempo, seguir a diversificação das formas impressas e desenvolver uma eficácia censorial que abranja essa diversidade tipológica apoiando-se em técnicas especializadas.

De fato, um dos limites – numerosos – ao exercício da censura na França se prendia ao fato de a legislação, especialmente aquela na qual repousava o privilégio, excluir de seu perímetro as pequenas publicações de poucas folhas ou trabalhos correntes como os almanaques.

Na organização geral das instituições da monarquia, a vigilância editorial tende, na França, a depender de dois "ministérios": o primeiro – e o principal – é a Grande Chancelaria, da qual a censura da edição constitui, com a justiça e o controle dos atos, um dos três grandes domínios de competência. Um Diretor da Livraria supervisiona esse perímetro a partir do final do século XVII[3]. Mas cumpre também mencionar o Departamento da Casa do Rei, que tem entre suas funções a manutenção da ordem pública e a vigilância dos ofícios (incluindo as profissões livrescas). A criação por Colbert, em 1667, do cargo de tenente-general da polícia de Paris permite ao secretário de Estado da Casa do Rei dispor de um braço direito particularmente habilitado a vigiar os impressores-livreiros e a prevenir ou apreender qualquer publicação ofensiva aos bons costumes, ao rei ou à religião do reino.

Esse controle institucional, estabelecido sobre bases regulamentares, é redobrado por um sistema de vigilância mais proteiforme dos autores ou dos impressores que pode conduzir à interceptação de publicações clandestinas, irreverentes ou difamatórias, quer sejam produzidas no reino ou importadas do exterior. A organização dos serviços postais, por exemplo, proporciona novos meios à administração. A partir dos anos 1630, o superintendente dos correios comunica-se facilmente com os serviços de polícia de Paris, notadamente com o Chatêlet[4] e com o comandante da guarda, encarregado da manutenção da ordem e da vigilância das correspondências em Paris. Este dispõe dos seus informantes, inclusive no interior do reino, e mais particularmente no mundo do livro. Assim, nos anos 1630 o comandante da guarda Testu contrata os bons serviços de um impressor de Bruxelas que o coloca a par de toda publicação suspeita, potencialmente perigosa para o Estado e suscetível de ser difundida na França. Flandres é uma região vigiada de perto por Richelieu, já que Maria de Medici se encontra exilada ali, junto ao inimigo espanhol[5].

Observa-se uma situação semelhante na Inglaterra. O serviço das letras régias, criado em 1635 por Carlos I, é "inaugurado" em 1657 e tornado acessível a milhares de particulares, mas é estritamente vigiado por John Thurloe (1616-1668), diretor-geral dos correios desde 1655, cognominado "o grande espião de Cromwell" sob a República.

3. O primeiro a ter esse título será Jean-Paul Bignon, sobrinho do chanceler Pontchartrain. O cargo nunca foi oficial; cf. Bernard Barbiche, *Les Institutions de la Monarchie Française à l'Époque Moderne: XVIe-XVIIIe Siècle*, Paris, PUF, 2001, pp. 158-159.

4. Eugène Vaillé, *Le Cabinet Noir*, Paris, PUF, 2001, pp. 158-159.

5. Sophie Nawrocki, "Les Dynamiques de Publication et la Diffusion des Pamphlets Autour de Marie de Médicis en Exil (1631-1642)", *Histoire et Civilisation du Livre*, vol. XII, p. 355, 2016.

O núncio apostólico (representante do papa) também informa pontualmente às autoridades as publicações suspeitas de heresia e pode solicitar a apreensão de um título em particular. É o caso do resto do conjunto dos funcionários diplomáticos, porquanto os embaixadores e seus colaboradores têm todo o empenho em vigiar a atividade dos livreiros e impressores suscetíveis de servir aos interesses hostis aos Estados ou aos soberanos que eles representam.

Os casos de censura podem, com efeito, implicar um grande número de interventores, tanto a montante da apreensão ou da prisão quanto a jusante, no momento de negociar uma solução capaz de atenuar os rigores de uma condenação. Um exemplo eloquente disso é encontado no meado do século XVII, à margem do reino, com a publicação do tratado dos *Préadamites* de Isaac de La Peyrère. Esse escritor protestante, pertencente ao movimento dos libertinos eruditos, era um protegido do Príncipe de Condé, a quem havia seguido no exílio em Flandres. A obra, que questiona a origem única da humanidade garantida pela Bíblia e defende a hipótese de que Adão foi precedido por outros homens, é cautelosamente publicada em latim, em Amsterdam, sem endereço na página de rosto[6]. Um esforço conjugado dos representantes diplomáticos de Roma e dos arcebispos de Namur e de Malines resulta no encarceramento do autor em 1656. Mas ao termo das negociações, das quais participaram o Príncipe de Condé, os representantes locais da Igreja e o Santo Ofício, ele é libertado sob a promessa de ir justificar-se em Roma e com a perspectiva de sua abjuração ou até mesmo de uma instrumentalização pela Santa Sé. Com efeio, em março de 1657 ele abjurará o calvinismo e o pré-adamismo e prometerá escrever não só contra os calvinistas e os luteranos mas também contra os jansenistas, que ocupam então toda a atenção do cardeal Albizzi, responsável pela Inquisição.

O privilégio: afirmação, contestação e apropriação indébita

O privilégio de grande selo concedido pela chancelaria real, conforme ao Decreto de Moulins de 1566, continua sendo, *no papel*, o dispositivo legal ao mesmo tempo fundamental e exclusivo da edição até o começo do século XVIII. Na realidade dos fatos, porém, ele é mais diversificado. Primeiro, porque alguns impressos escapam ao privilégio: é o caso das pequenas publicações, como os almanaques; em Paris, por exemplo, considera-se no século XVII que as peças de menos de dois cadernos de impressão (ou seja, inferiores a oito folhas para um *in-quarto* ou a dezesseis para um *in-octavo*) podem ser autorizadas mediante uma simples permissão do Chatêlet (a jurisdição ordinária local) e não requerem um privilégio. Em seguida, porque muitos impressores-livreiros não cumprem essa formalidade restritiva. Mas também porque outras instâncias além

6. *Systema Theologicum ex Præadamitarum Hypothesi*, 1655.

da Grande Chancelaria – cortes provinciais ou juízes locais – continuam a conceder privilégios (ditos "de pequeno selo") ou simples permissão para imprimir os livros, o que é testemunhado ao mesmo tempo pela produção e pelas convocações regulares da legislação régia.

Na mira do Estado encontram-se principalmente os parlamentos, cujos magistrados permanecem vinculados aos seus privilégios em termos de livraria na alçada de sua jurisdição. A suspeição régia não é infundada, pois durante os períodos de turbulências as publicações de contestação do governo são, com toda a evidência, encorajadas pela benevolência e proteção dos parlamentares, que concedem, eles próprios, as permissões. É o caso, durante a Fronda (1648-1653), da participação de parlamentos de província como o da Normandia (Rouen) ou o da Guyenne (Bordeaux), mas também o de Paris, que se empenha em recuperar a importância de que desfrutava antes do movimento de centralização monárquica.

O poder central, escorado no princípio do privilégio, está no início de uma certa deriva, sensível desde a primeira metade do século XVII, mas claramente caracterizada a partir do reinado pessoal de Luís XIV. A Grande Chancelaria tende, com efeito, a conceder a alguns impressores, quase exclusivamente parisienses, privilégios de uma duração mais longa (até vinte anos); outorga igualmente a continuação do privilégio, que mantém no tempo a proteção do impressor-livreiro assim autorizado e retarda a disponibilidade das obras para outras edições.

Uma nova etapa é transposta, em dezembro de 1649, graças a um edito que não só reforça as medidas malthusianas dos estatutos de 1618 (os impressores-livreiros parisienses devem permanecer exclusivamente no Bairro da Universidade ou no recinto do Palácio) mas também, e sobretudo, suprime uma espécie de domínio público *avant la lettre*: doravante o privilégio passa a ser requerido também para as obras antigas já publicadas. A medida é contestada a ponto de jamais vir a ser registrada pelo Parlamento. Em compensação, as continuações de privilégio prosseguem, provocando numerosos conflitos que levam os livreiros das grandes cidades provinciais – Lyon e Rouen em primeiro lugar – a se oporem à Grande Chancelaria e aos seus confrades parisienses, beneficiários exclusivos de um sistema que lhes confere uma verdadeira renda, a saber, uma propriedade de longa duração sobre as obras que publicaram pela primeira vez. A prática é vista como uma apropriação indébita do sistema do privilégio, muito embora, a partir dos anos 1660, múltiplos editos e decretos não cessem de ser promulgados para ratificar a sua exclusividade regulamentar e vigiar cada vez mais estritamente tudo o que se imprime no reino[7]. Em 1701, enquanto a impressão das brochuras não era até então afetada por essa obrigação, um decreto do Conselho integra ao regime do privilégio o conjunto da produção impressa de mais de dois cadernos.

É nesse contexto que se deve entender a extensão ou mesmo a generalização do fenômeno da contrafação.

7. *Privilèges de Librairie en France et en Europe: XVIe-XVIIe Siècles,* org. Edwige Keller-Rahbé, Paris, Classiques Garnier, 2017.

A contrafação: razão econômica de uma prática ilícita

O privilégio, seja qual for a sua duração, parte da data do "acabado de imprimir pela primeira vez", o que explica a recorrência dessa menção no interior do livro[8]. A contrafação designa a reimpressão não autorizada de um conteúdo já publicado e ainda protegido por um privilégio que proíbe, em princípio, qualquer reprodução e difusão por outra instância que não o seu detentor. Essa definição precisa deixa um pouco distante as noções de falsidade e imitação: a contrafação não é por força uma cópia servil, nem necessariamente uma edição concebida para enganar o seu usuário tomando o lugar do original. Se a contrafação é rentável, é porque o investimento requerido pela reprodução sem autorização de uma edição existente é menor do que aquele exigido pela concepção de uma nova edição *ab ovo* e segundo as regras: o impressor-livreiro contrafator faz a economia de uma parte das despesas de fabricação tipográfica (preparação da cópia, calibragem da composição e da imposição), do eventual custo de aquisição do texto junto ao autor e dos encargos de obtenção do direito de impressão (despesas de concessão de um privilégio ou de sua renovação, despesas de aquisição ou partilha de um privilégio junto ao livreiro já detentor, despesas de registro por notário do ato de cessão...).

Uma definição ainda mais estreita propõe levar em conta o perímetro geográfico-administrativo de aplicação do privilégio e recusa qualificar como contrafação estrita uma reimpressão que seria executada fora da jurisdição abrangida pelo privilégio. Em todo caso, só a sua circulação no espaço de validade do privilégio poderia ser objeto de ações judiciais, apreensão e destruição. De igual modo, excetuadas todas as consequências dessa leitura legalista, poderíamos considerar teoricamente que, se uma edição não é protegida pelo direito (*i. e.*, por um privilégio de grande selo a partir de 1566), uma reimpressão dessa edição não autorizada não poderia ser qualificada sem hesitação como contrafação.

A contrafação é uma infração, e o livro contrafeito constitui, qualquer que seja a aceitabilidade do seu conteúdo pela censura, uma das categorias do livro proibido, ou pelo menos ilícito. Seus atores arriscam-se à apreensão dos exemplares, a penas de prisão e a pesadas multas. Assim, e de maneira crescente a partir da segunda metade do século XVII, a contrafação tornou-se na França uma necessidade para uma parte da profissão livresca, ou mesmo, para algumas cidades de província, o único meio de contornar o processo de centralização e a lógica absolutista que favoreciam apenas os impressores-livreiros parisienses pela outorga e continuação dos privilégios. É o que ocorre, muito particularmente, em Lyon[9] e Rouen[10], que dispunham das infraestruturas, dos

8. Quase sempre no lugar ocupado antigamente pelo cólofon. Ressalte-se que essa menção designa a data do "acabou de imprimir" da primeira edição coberta pelo privilégio, e não forçosamente a da eventual reedição que a traz.

9. Anne Béroujon, "Les Réseaux de la Contrefaçon de Livres à Lyon dans la Seconde Moitié du XVIIe Siècle", *Histoire et Civilisation du Livre*, vol. II, p. 85, 2006.

10. Jean-Dominique Mellot, *L'Édition Rouennaise et ses Marchés (vers 1600-vers 1730): Dynamisme Provincial et Centralisme Parisien*, Paris, École Nationale des Chartes; Genève, Droz, 1998.

meios técnicos, das especializações e de um mercado que importava manter, e também de relações comerciais com o exterior – países germânicos, Espanha e Itália para Lyon, Holanda para Rouen. Na cidade normanda, a contrafação do livro não apenas francês mas estrangeiro (holandês) aparece assim, desde o início do século XVIII, como um poderoso paliativo, permitindo ao mesmo tempo atender a uma demanda parisiense que a oferta da capital não podia satisfazer e reorientar-se no sentido da alta dos indicadores de produção castigados pela crise.

Na verdade, a prática da contrafação contribuiu frequentemente para regular o mercado do livro no plano europeu, e isso desde a metade do século XVI. Os contrafatores invocam também, de maneira explícita, um dever de difusão, a necessidade de atender a uma demanda do público inserindo no mercado livros a um custo menor, em territórios não servidos pelos que detêm o direito das edições "originais" contrafeitas e em prazos incompatíveis com o respeito às formalidades impostas pelo regime do privilégio. Esse argumento é explicitado por alguns autores, por livreiros de província e mais particularmente pelos contrafatores estrangeiros: no caso, pelo que concerne à França, à Genebra no século XVI[11], à Holanda ou aos enclaves de Trévoux e Avignon nos séculos XVII e XVIII.

Malesherbes, não obstante haver sido diretor da Livraria, resumirá assim a situação às vésperas da Revolução: "A maioria dos impressores e livreiros é fraudadora, porque sem isso eles nada venderiam. A maioria dos particulares que amam os livros favorece a fraude, porque sem isso eles não poderiam ler os livros que procuram ou só os leriam dez anos depois" (*Mémoire sur la Liberté de la Presse*, 1788).

Em contrapartida, estratégias diversas são desenvolvidas pelos livreiros parisienses lesados, que fazem questão de destacar os lucros que deixam de obter em função das contrafações. A partilha do privilégio com um livreiro de província é uma delas. É o caso, por exemplo, no século XVII, dos parisienses Antoine Dezallier e Claude Barbin, que, tendo adquirido alguns privilégios junto à Grande Chancelaria, compartilham-nos com os seus confrades lioneses Thomas Amaulry e Léonard Plaignard visando prevenir as contrafações locais e, ao mesmo tempo, estender de maneira lícita o território de difusão das suas edições[12].

O recurso às ilustrações de qualidade constitui um importante cacife: assim, Rétif de La Bretonne (1734-1806) as exige para a edição de seus romances a fim de prevenir ou pelo menos dificultar a sua reprodução ilegal. Porque se ele próprio não solicita privilégio (a maioria das suas obras não teriam atendido às exigências da censura prévia), as reimpressões piratas dos seus livros, lisonjeiras porque índices de sucesso e demanda, não lhe trazem nenhum lucro. A propósito do *Pornographe*, tratado aparecido em 1769 no qual se propõe uma reforma da prostituição, ele escreve: "Nas províncias [...], quase todo mundo percebe a utilidade do meu projeto, e as contrafações da minha obra

11. Jean-François Gilmont, "Peut-on Parler de Contrefaçon au XVIe et au Début du XVIIe Siècle? La Situation de Genève et d'Ailleurs", *Bulletin du Bibliophile*, n. 1, pp. 19-40, 2006.

12. Gervais E. Reed, *Claude Barbin Libraire de Paris sous le Règne de Louis XIV*, Genève, Droz, 1974, p. 81; Henriette Pommier, "Une Réponse aux Contrefaçons. Le Privilège Partagé: Le Cas d'Antoine Dezallier à Paris et Thomas Amaulry à Lyon", *Histoire et Civilisation du Livre*, vol. XIII, pp. 185-198, 2017.

deram muito mais lucro aos malfeitores do que a mim a edição primeira"[13]. A partir do século XVI encontram-se assim, nas páginas de rosto, fórmulas do tipo "Jouxte la copie imprimée à...", "Suivant la copie imprimée à..." ou "Sur l'imprimé à..." Essas menções antecedem, evidentemente – armadilha para o aprendiz bibliófilo – não o endereço da contrafação, mas a da sua fonte contrafeita. Elas funcionam então como um argumento publicitário, uma garantia de origem um tanto paradoxal.

Os contrafatores das Províncias Unidas, especialmente os Elzevier em Leyde, assinam com muita frequência as suas cópias fraudulentas de edições parisienses. Outros, mais vulneráveis às ações judiciais, farão, ao contrário, a escolha da dissimulação e copiarão quando muito o endereço do original para evitar a apreensão e mascarar o seu delito; esforço de mimetismo que chega por vezes a empregar ornamentos tipográficos próximos aos da fonte. A comédia *L'Étourdi ou les Contretemps* [*O Trapalhão ou os Contratempos*] de Molière, impressa em Paris em 1663 por Christophe Journel para os livreiros Gabriel Quinet e Claude Barbin, foi duplicada no mesmo ano por uma contrafação lionesa imitando tão perfeitamente o original que é preciso observar atentamente as duas edições para diferenciar as páginas de rosto[14]. O impressor contrafator Antoine Beaujollin chegou a mandar executar uma excelente cópia do ornamento original.

Às vezes a dissimulação consiste menos em mascarar a contrafação do que em desviar a atenção da polícia do livro para outro contrafator: assim, alguns impressores franceses, como Philippe Charvys (1623-1700) em Grenoble, ornam a página de rosto com uma esfera para fazer crer num contrafator holandês. Outros forjam endereços verossímeis. No domínio da contrafação teatral, um dos mais imaginativos foi sem dúvida o impressor de Caen, Éléazar Mangeant, que entre 1648 e 1682 difundiu as suas edições piratas aplicando-lhes quatro endereços falsos: "À Amsteldam, Chez Raphaël Smith", "À Anvers, Chez Guillaume Colles", "À Anvers, Chez Nicolas Ralliot", "À Franchefort, Chez Isaac Wam". Outro embuste consiste em fazer crer que o contrafator é legalmente encarregado da difusão de uma parte dos exemplares, sobretudo no caso de uma edição conjunta – como a de Eugène Henry Fricx, de Bruxelas em 1689, que piratou a tragédia *Ester* de Racine: "À Paris, chez Denis Thierry [...] Et se vend à Bruxelles, chez Eugène Henry Fricx".

Enfim, no século XVII aparece um endereço de conveniência utilizado pelos impressores holandeses e depois por outros, a saber, "À Cologne, chez Pierre Marteau", declinado em variantes genealógicas ("Veuve de Pierre Marteau", "Héritiers de Pierre Marteau", "Adrien l'Enclume, gendre de Pierre Marteau") e linguísticas ("Peter Hammer und Kompanie", "Pietro del Martello" "Petrus Martellus"...). O pseudônimo, empregado a partir de 1660 – e isso até 1932! – dissimula impressões a princípio holandesas (Johannes Elzevier em Leyde) e depois francesas, belgas, alemãs, italianas etc.

No plano material, a contrafação empregará muitas vezes um papel de baixa qualidade ou uma impressão mais compacta, pelas razões econômicas mencionadas mais

13. Nicolas-Edme Rétif de La Bretonne, *Monsieur Nicolas*, Paris, Gallimard, 1989, t. II, p. 902.

14. Alain Riffaud, "La Contrefaçon du Théâtre Français au XVIIᵉ Siècle", *Histoire et Civilisation du Livre*, vol. XIII, pp. 84-85, 2017.

acima. A maneira pela qual as peças liminares são impressas pode também constituir um indício para detecção: na edição original, o caderno liminar (que acolhe epístola dedicatória, prefácio, advertência, *errata*, privilégio) é quase sempre composto depois dos cadernos que contêm o texto principal da obra; mas, quando um contrafator reproduz uma edição original, o processo de fabricação não é o mesmo: ele não tem nenhuma necessidade de separar o caderno liminar dos outros e pode compor o conjunto de maneira contínua. No mais das vezes, as práticas de composição tipográfica deixam claro o embuste do falso endereço e permitem supor a origem de uma contrafação; assim o recurso ao asterisco para assinar os cadernos liminares, muito raro em Paris, é frequente nas Províncias Unidas e, portanto, nas contrafações holandesas de edições parisienses[15]. O olho treinado sabe também que, no caso de impressões em duas cores, o vermelho das oficinas holandesas é muito mais forte do que o das oficinas francesas.

A realidade da contrafação, que a partir do fim do século XVII representa sem dúvida, para alguns centros regionais, entre um terço e metade da produção editorial global, leva lentamente o poder central a procurar as vias de uma adaptação de seu quadro regulatório. Em 1701, um decreto do Conselho manifesta pela primeira vez um certo pragmatismo da parte da administração régia, notadamente do diretor da Livraria recém-instalada (1699) junto ao chanceler. Com efeito, é proposto um sistema hierarquicamente diversificado que, ao lado do privilégio geral, reconhece um "privilégio local" (menos dispendioso, porém válido para um único lugar de impressão), assim como uma "permissão simples" que vale como autorização mas não confere monopólio. A edição do Século das Luzes iria impor ao legislador e ao juiz outros ajustamentos dessa ordem.

15. R. A. Sayce, "Compositorial Practices and the Localization of Printed Books, 1530-1800", *art. cit.*

24
A concentração dos equipamentos: números e fatores

Regime da edição e polícia do livro, conjugados a uma dinâmica política e cultural fundamentalmente centralizadora, fazem de Paris no fim do século XVII uma capital editorial cujo equipamento tipográfico é sem equivalente na Europa. Os arquivos fiscais mostram uma população total de 210 mestres e viúvas sujeitos à tributação em 1695, o que permite supor um número idêntico de estruturas (ateliês de impressão ou livrarias), sejam quais forem o volume e a eventual descontinuidade da sua produção[1]. É quase duas vezes mais que em Amsterdam, centro do livro europeu, que conta 123 impressores e livreiros ativos em 1689[2]. As cidades que vêm em seguida nessa hierarquia rara-

1. *Dictionnaire des Imprimeurs, Libraires et Gens du Livre à Paris: 1701-1789*, org. Frédéric Barbier, Sabine Juratic e Annick Mellerio, Genève, Droz, 2007, p. 45.

2. Johan Albert Gruys; Clemens De Wolf, *Thesaurus 1473-1800: Nederlandse boekdrukkers en boekverkopers*, Nieewkoop, De Graaf, 1980, pp. 111.121.

mente ultrapassam trinta oficinas. Rouen possui em 1687 cerca de trinta impressores em atividade, quer estes pratiquem eles próprios ou não o comércio ligado à edição[3]. Em Bruxelas, contam-se então vinte impressores e dez livreiros.

Fatores particulares reforçam e aceleram esse fenômeno de concentração em alguns setores editoriais. É o caso da literatura, onde, após os anos 1630, nenhuma novidade aparece na província, nem mesmo em Lyon ou Rouen. No domínio do teatro, ao passo que até então os atores e as trupes, essencialmente italianas, iam e vinham entre a Península e as capitais europeias, a situação muda nos anos 1630 com a instalação permanente, em Paris, de duas dessas trupes (a do Hotel da Borgonha e a do Marais), que suscitam diretamente a produção de jovens autores (Corneille, Rotrou, Boisrobert, Molière...) e atraem a proteção duradoura do Estado. Assim, bem depressa a quase totalidade das partes do mercado legal da edição teatral se encontra nas mãos de três livreiros instalados no Palais: Augustin Courbé, Toussaint Quinet e Antoine de Sommaville.

A contrafação torna-se uma necessidade para a sobrevivência da imprensa e da livraria provincial e passa a ser um fundamento dessa nova ordem econômica, manifestada pela reimpressão não autorizada do *Cid* em Caen por Jacques Mangeant, no mesmo ano do seu sucesso (1637). Nesse setor, várias cidades preservam a vitalidade de sua livraria assegurando uma verdadeira "véspera" sobre as novidades literárias parisienses que elas contrafazem no próprio ano de seu aparecimento, como em Avignon, terra pontifical onde a lei francesa não é observada[4], na Normandia (Caen), em Lyon ou em Grenoble, onde operam notadamente, em meados do século XVII, os impressores-livreiros Philippe Charvys e Jean II Nicolas, que podem também apoiar-se, para a sua difusão, nas redes de vendedores ambulantes dos vales alpinos e das montanhas do Delfinado. As contas de J. Nicolas mostram uma rede de distribuição que se estende a Lyon e ao Vale do Ródano, a Genebra, à Itália (Lombardia) e ao Languedoc[5].

Em Lyon, um relatório do intendente Lambert d'Herbigny reconhece em 1697 que os impressores e livreiros da cidade "encontram-se numa espécie de necessidade de contrafazer os livros de Paris e de praticar as contravenções que os tornam motivos de reprovação e sem as quais morreriam de fome"[6]. Em Paris, no contexto de concentração dos equipamentos, das oportunidades e dos privilégios, é nessas condições que se mantêm alguns dinamismos provinciais; ao mesmo tempo, a economia da contrafação sustenta a elevação homogênea do nível de instrução nas províncias e contribui para estabelecer um repertório literário e cultural relativamente compartilhado na escala do reino.

3. J.-D. Mellot, *L'Édition Rouennaise..., op. cit.*, p. 287.

4. Françoise De Forbin, "Premières Recherches sur les Contrefaçons Avignonnaises du XVIIe Siècle", *Bulletin d'Histoire Moderne et Contemporaine*, n. 11, pp. 7-31, 1978.

5. Henri-Jean Martin e Micheline Lecocq, *Livres et Lectures à Grenoble. Les Registres du Libraire Nicolas (1645-1668)*, Genève, Droz, 1977.

6. Jacqueline Roubert, "Situation de l'Imprimerie Lyonnaise à la Fin du XVIIe Siècle", *Cinq Études Lyonnaises*, Genève, Droz, 1966, p. 81.

25
Informação e comunicação impressa: a invenção da mídia

Nascimento da imprensa

Os precursores

O desenvolvimento do periódico corresponde à sistematização de modos de publicação inventados por diversos livreiros em quase toda a Europa no decorrer do primeiro século XVII, que concebem pequenos fascículos de informação, de publicação mais ou menos irregular. São eles, na Holanda os *corantos* (convertidos em *corrants* na Inglaterra), na Espanha as *relaciones de sucesos*, na Itália os *avvisi* ou as *gazzette*, designando este último termo tanto uma moeda de prata quanto uma folha de informação impressa ou um novo manuscrito. Todos eles reúnem e colocam em forma impressa as "notícias" manuscritas que havia várias décadas já circulavam através da Europa de maneira bastante organizada, utilizando as ligações postais estabelecidas pelas autoridades ou pelas redes

de comerciantes[1]. A partir dos anos 1620, livreiros de Amsterdam publicam gazetas em francês regularmente traduzidas dos *corantos*.

O periódico também deve ser observado num contexto mais amplo, que assiste à racionalização das informações (apresentação das notícias numa ordem geocronológica[2]) e à sistematização dos ritmos de aparecimento (suscitando uma demanda e uma espera específicas). Ele se vale também das vicissitudes da Guerra dos Trinta Anos (1618-1648), que suscita em toda a Europa uma viva demanda de informações sobre os teatros do conflito. De maneira mais geral, um apetite insaciável de novidade se apossa das sociedades europeias, das quais o dramaturgo inglês Ben Jonson, nos anos 1620, fez a sátira. Sua peça *News From the New World* (1626) evoca, no papel do *factor*, um personagem novo, um dos primeiros a distribuir folhas semanais em todos os condados da Inglaterra. No *Staple of News* (1631), ele pinta as origens da indústria da informação, com suas redes de correspondentes e seus emissários, colocados em pontos estratégicos (Saint-Paul, a Corte, Westminster, a Bolsa...), que relatam fofocas e acontecimentos e avaliam o seu preço (em função da raridade, do interesse, da enormidade...). É a tomada de consciência do *business* no momento em que na Inglaterra circulam sobretudo folhas de origem holandesa (os *corantos*), pois os verdadeiros periódicos não eram produzidos no país antes da segunda metade do século.

Na Espanha, o mercado da informação é ocupado pelas *relaciones de sucesos*, redigidas em catalão ou em castelhano. Esses impressos compostos de algumas folhas (geralmente quatro), às vezes no formato de cartaz, compilam acontecimentos que podem ser inteiramente inventados e cuja função é informar e divertir. Eles estão em expansão no começo do século XVII, e observa-se em alguns dos seus produtores uma tendência à regularidade que leva a considerá-los mais como protoperiódicos do que como ocasionais. O ano de 1641, marcado pelo conflito entre a Catalunha e o rei da Espanha, representa um *boom* das *relaciones de sucesos*[3]. No imaginário popular, esses impressos estão associados à figura do cego, que gritava o seu título nas ruas de Barcelona; a hipótese, não confirmada, de que eram vendidos nas ruas da capital catalã por cegos explica o nome de *relaciones de ciegos* com que eram designados já no século XVII. Mas, contrariamente ao que se sugeriu[4], as *relaciones de sucesos* não provêm de sua forma impressa popular e anti-institucional: sua produção está nas mãos dos impressores-livreiros instalados e não escapa ao dispositivo censorial. Assim o conteúdo das suas informações é fortemente controlado.

1. Hamish Scott, "Travel and Communication", em *Oxford Handbook of Early Modern European History, 1350--1750*, org. H. Scott, Oxford, OUP, 2015, t. I, pp. 165-166; Pierre Monnet, "Courriers et Messages: Un Réseau Urbain de Communication dans les Pays d'Empire à la Fin du Moyen Âge", em *Information et Société en Occident à la Fin du Moyen Âge*, org. Claire Boudreau, Kouky Fianu, Claude Gauvard, Michel Hébert, Paris, Publications de la Sorbonne, 2004, pp. 281-306.

2. Johann Petitjean, *L'Intelligence des Choses: Une Histoire de l'Information entre Italie et Méditerranée, XVI^e-XVII Siècles*, Roma, École Française de Rome, 2013.

3. Henry Ettinghausen, *La Guerra dels Segadors a través de la Premsa de l'Època*, Barcelone, Curial, 1993, t. I, pp. 11-44.

4. José Antonio Maravali, *La Cultura del Barroco*, Madrid, Ariel, 1975, reed. 2000, p. 217.

Voltando à França, outro modelo contemporâneo dessas folhas de informação é constituído por pequenas obras de historiografia política imediata. Vários títulos desse gênero se colocam sob os auspícios epônimos de Mercúrio, mensageiro dos deuses, protetor dos viajantes e dos mercadores: essas atribuições atinentes ao mesmo tempo à comunicação e ao comércio fizeram de Mercúrio uma referência recorrente no mundo da livraria que aparece em muitas marcas de impressões. Vários títulos retomam o seu nome no início do século XVII, sendo o primeiro o *Mercure François* do impressor livreiro Jean Richter, crônica anual do reino cuja primeira edição aparece em 1611 e que em 1624 passa ao controle de Richelieu, no momento em que ele se torna primeiro-ministro. Seu método é o da compilação (ele reúne textos já publicados, ocasionais, memórias, declarações, relatos de fatos militares e diplomáticos...); é, ao mesmo tempo, uma sinopse de história imediata (a do reino a partir de 1605) e um relatório anual fortemente impregnado de considerações políticas (os representantes diplomáticos estrangeiros na França se empenham em fazer valer as suas opiniões). Jean e Étienne Richer, pai e filho, conseguem publicar um volume por ano até 1638, data na qual o *Mercure François* é recuperado por Théophraste Renaudot, que buscava na realidade melhor favorecer sua própria *Gazette* (*cf. infra*, p. 369).

Mas o primeiro verdadeiro periódico informativo é alemão: nasceu em 1605 em Strasbourg, nos prelos de Johann Carolus, sob o título *Relation aller Fürnemmen und gedenckwürdigen Historien...* [*Relato dos Acontecimentos mais Notáveis e Dignos de Memória que se Desenrolaram na Alta e na Baixa Alemanha, na França, Itália, Escócia e Inglaterra...*][5]. A periodicidade semanal das suas entregas é de uma regularidade excepcional e nova. Não se conservaram as primeiras, mas os arquivos guardam o vestígio de um pedido feito por Carolus no outono de 1605 ao Magistrado de Strasbourg (então cidade livre do Império) para obter a proteção de um privilégio de dez anos, depois de publicados doze fascículos. A grande raridade dos fascículos conservados testemunha o fato de que essa "publicação contínua" ou "em série" pertence ao grupo das publicações ocasionais e efêmeras. Ela é, em todo caso, mantida pelos herdeiros de Carolus pelo menos até 1682, logo após a anexação de Strasbourg ao reino da França. A regularidade de publicação e a serialidade dos fascículos não bastam para definir o periódico, é necessário considerar igualmente o seu modo de difusão: o *Relato* estrasburguês era distribuído ao mesmo tempo por assinatura (anuidade e transporte), em venda nas livrarias e por vendedores ambulantes. Os fascículos eram dobrados em quatro para o envio, o que se pode constatar ainda hoje nas coleções conservadas. Entre os mais antigos assinantes conhecidos contam-se o Magistrado de Colmar em 1607, o Convento de Salem (perto do Lago de Constança) em 1609 e o escritor Johann Michael Moscherosch em 1619. Em 1626 o impressor Carolus enviava 22 exemplares a um livreiro da Basileia que certamente se encarregava de sua distribuição.

Num formato restrito (meia folha *in-quarto*, ou seja, quatro páginas), as notícias recebidas dos diversos correspondentes de Carolus (catástrofes naturais, eventos políticos

5. Martin Welke, "Johann Carolus und der Beginn der periodischen Tagespresse: Versuch, einen Irrweg der Forschung zu korrigieren", em *400 Jahre Zeitung: die Entwicklung der Tagepresse im internationalen Kontext (1605--2005)*, org. Martin Welke e Jürgen Wilke, Bremen, Lumière, 2008, pp. 9-116.

ou principescos, viagens diplomáticas, assassinatos, incêndios...) são agrupadas por país de origem. Para facilitar a montagem dos fascículos, somente o primeiro número de cada ano dispõe de uma página de rosto (que integra um elegante enquadramento, reemprego de xilogravura de Tobias Stimmer para uma Bíblia historiada publicada em 1576); os fascículos posteriores não levam título, apenas o número de ordem (*i. e.*, da semana); o editor, portanto, convida desde logo a constituir volumes anuais mediante encadernação (Ilustração 33). Enfim, desde o começo o periódico suscita uma certa vigilância censorial da parte das autoridades: testemunha-o, em 1609, uma intervenção do Magistrado de Strasbourg, que ameaça impor sanções devido a algumas linhas depreciativas em relação ao imperador.

A *Gazette*

O nascimento oficial da imprensa periódica na França data do ano de 1631. O médico Théophraste Renaudot (1586-1653) concebeu uma empresa um tanto particular, associando escritório de assistência e emprego, consultas médicas, empréstimos sob penhor, difusão de anúncios e publicação de periódicos, dos quais o primeiro toma por título *Gazette*. Desde o final de 1631 a *Gazette* é um documento duplo, constituído por dois fascículos, *Noticiário Geral* e a *Gazeta* propriamente dita, compostos de quatro páginas cada um e publicados semanalmente. A proteção de Richelieu é tanto mais preciosa quanto o sistema depara com a hostilidade ao mesmo tempo dos médicos e do mundo da edição.

O semanário é, com efeito, um objeto algo estranho, à margem dos quadros legislativos, e que logo se beneficia de uma tolerância inaudita. Renaudot é um *outsider* da livraria, ainda que desde os estatutos de 1618 a Comunidade dos Livreiros, Impressores e Encadernadores da cidade de Paris gozem de exclusividade em termos de produção e difusão do material impresso. Além disso ele obteve um privilégio que abrange não apenas o novo título mas também o próprio princípio do periódico, a saber, o direito exclusivo de redigir, imprimir e comercializar "gazetas, relatos e notícias". Esse dispositivo de exceção, verdadeiro "sistema de informação"[6], constitui um espaço protegido, sob a autoridade do rei, que destoa no ecossistema editorial. A ideia é, decerto, consolidar um difusor de notícias autorizado e excluir *a priori* a produção de outros relatos de atualidades, notadamente na província, onde os impressores-livreiros são menos facilmente controláveis.

Essa proteção assegura pleno sucesso a Renaudot e lhe permite afastar os concorrentes: o calvinista Louis Vendôme havia publicado em 1631, em associação com o impressor Jean Martin, as *Nouvelles Ordinaires de Divers Endroits*, espécie de antepassado da *Gazette*, cuja paternidade ele disputará em vão com Renaudot.

As contrafações confirmam o sucesso desse novo objeto. Para preveni-las, Renaudot tenta constituir uma rede de impressores-livreiros provinciais, concedendo-lhes um direito de reimpressão local e garantindo-lhes o pronto envio das entregas parisienses.

6. Gilles Feyel, *L'Annonce et la Nouvelle: La Presse d'Information en France sous l'Ancien Régime (1630-1788)*, Oxford, Voltaire Foundation, 2000, p. 147.

Essa rede se estende lentamente nos anos 1670 (sete cidades) e depois mais rapidamente (cerca de vinte). Quanto à tiragem, é de 1 200 exemplares para a edição parisiense nos anos 1630 e representa entre 3 000 e 4 000 exemplares para todo o reino em 1670, levando-se em conta as reimpressões provinciais autorizadas. No meado do século seguinte chegar-se-á aos números máximos de 7 000 e 8 300 exemplares.

A *Gazette* de Renaudot constituiu um instrumento midiático poderoso nas mãos de Richelieu (especialmente contra Maria de Medici) e, depois, do partido da rainha e de Mazarino ao tempo da Fronda (1648-1653)[7]. Ela permanece na órbita do poder no século XVII: sob o reinado de Luís XIV pode assim se beneficiar de redes de informação privilegiadas, como a dos irmãos Pierre e Jacques Dupuy, guardiões da biblioteca do rei e animadores do mais ativo círculo intelectual parisiense (o Gabinete Dupuy), em intercâmbio permanente com os mais brilhantes espíritos europeus. O filho do fundador, Théophraste II Renaudot (1611-1672), assumiu a sucessão de seu pai em 1652.

Várias cidades dos Países Baixos (não mais apenas Amsterdam e Antuérpia, mas também Utrecht, Leyde e Rotterdam) ou suíças (Berna) publicam na esteira de outras "gazetas" em francês. Algumas são inclusive investidas pelos partidos políticos. Assim a *Gazetted'Amsterdam*, sob a Regência, no começo do século XVIII, torna-se um retransmissor de expressão do partido jansenista. Mas esses periódicos estrangeiros são em geral tributados, o que, acrescido à postagem e ao custo dos intermediários, os torna quase sempre mais caros do que a *Gazette* parisiense. Essa situação perdura até 1751, quando a redução voluntária das tarifas postais aplicadas às gazetas favorece a difusão dos títulos vindos do exterior.

Em 1761 o privilégio da *Gazette* será adquirido pelo Duque de Choiseul em benefício do Ministério dos Assuntos Estrangeiros: torna-se a *Gazette de France*, mas seu caráter plenamente oficial, a concorrência das gazetas estrangeiras e a formidável expansão dos periódicos no Século das Luzes tornaram marginal a sua posição no mercado. Apesar de uma tentativa de confiá-lo ao livreiro Charles-Joseph Panckoucke em 1784, o periódico corre perigo até 1794. Entrementes, a Revolução havia liberado a imprensa política.

A expansão do periódico

Na Inglaterra, após a moda dos *corrants* (o *Corrant out of Italy* impresso em Amsterdam em 1620; os *Weekly News From Italy* impressos em Londres em 1622), a eclosão da imprensa informativa data dos anos 1640 e deve ser posta em relação com a revolta irlandesa (1641) e a primeira revolução (1642-1651). As primeiras publicações regulares de informação participam ativamente das rivalidades políticas entre parlamentares e realistas: desde 1643 o *Mercurius Aulicus* do realista John Birkenhead (1616-1679) ataca Oliver Cromwell; no lado oposto encontra-se o *Mercurius Britannicus*, fundado e dirigido pelo parlamentar Marchamont Needham. Mas esses periódicos são quase sempre

7. Stéphane Haffemayer, *L'Information dans la France du XVIIᵉ Siècle: La* Gazette *de Renaudot de 1647 à 1663*, Paris, Honoré Champion, 2002, pp. 18-19.

demasiado efêmeros. O primeiro periódico inglês duradouro não está longe do modelo francês da *Gazette*. Trata-se da *London Gazette*, que existe desde 1665; a princípio ela foi criada sob o título de *Oxford Gazette*, num momento em que a Corte se refugiara em Oxford durante a Grande Peste de Londres. Não é colocada à venda, mas é acessível unicamente por assinatura e será objeto de variações – por exemplo, sob a forma da *Dublin Gazette*, que constitui entre 1705 e 1922 o jornal oficial do governo britânico na Irlanda (proclamações reais, resultados de eleições, nomeações para cargos, recompensas militares e civis etc.) e que comporta um subtítulo eloquente, do mesmo módulo do título: *Published by Authority*.

Na Espanha, será preciso esperar pelo fim do Século de Ouro para ver aparecer um primeiro periódico de informação geral: em fevereiro de 1661, surge a *Relación o Gaceta de Algunos Casos Particulares, así Políticos como Militares, Sucedidos en la Mayor Parte del Mundo Hasta Fin de 1660*. No entanto, nascido de uma iniciativa privada, ela passará no século XVIII para a autoridade monárquica, tornando-se órgão oficial do governo e oferecendo uma fisionomia mais conforme ao modelo francês da *Gazette*.

Na França, cerca de vinte anos após a iniciativa de Renaudot, é a crise da Fronda que, aumentando a demanda de informações, explica a expansão do fenômeno dos jornais. Ao lado dos panfletos, cuja produção explode (as mazarinadas, *cf. infra*, pp. 373 e ss.), entre 1648 e 1652 aparecem cerca de cinquenta títulos novos de periódicos mais ou menos duradouros. Assim, o *Courrier Bourdelais* dura cinco meses, com dezessete entregas. O número é decerto sofrível, comparado ao dilúvio das mazarinadas, mas deve-se ter em mente que desde 1631, afora a *Gazette*, só há um anuário, o *Mercure François*, igualmente controlado por Renaudot a partir de 1638, e alguns títulos de periodicidade irregular podiam reivindicar o título de periódico. Durante a Fronda, o Parlamento apoia o movimento, como não poderia deixar de ser: oposto à administração monárquica, e portanto à Grande Chancelaria, de bom grado ele concede privilégios aos editores de periódicos que desejam acabar com o monopólio da *Gazette* e ao mesmo tempo legalizar essa produção de um gênero novo mediante a obtenção dos privilégios.

De 1652 a 1700 contabiliza-se a criação de setenta periódicos novos, cinquenta dos quais com permissão, colocando assim um limite ao monopólio exorbitante originalmente detido pelos Renaudot.

Depois dos periódicos informativos, os primeiros em data em todos os países europeus, apareceram os jornais literários. Como as *Lettres en Vers à Son Altesse Mademoiselle de Longueville*, também conhecidas sob o título de *Muse Historique*: redigidas pelo poeta Jean Loret, elas são difundidas em cópias manuscritas a partir de 1650 e depois impressas a partir de 1652, obtendo um privilégio real em 1655. Outros autores enveredam por esse caminho, como Paul Scarron, que publica um periódico a partir de 1655 sob o título de *Recueil des Épîtres en Vers Burlesques*.

O mais duradouro e célebre dentre eles será, a partir de 1672, o *Mercure Galant* de Jean Donneau de Visé[8]. Paralelamente, em 1665, o *Journal des Savants* havia inaugurado,

8. O *Mercure de France* é, *mutatis mutandis*, o seu herdeiro direto, que só cessará de aparecer em 1956.

primeira da sua espécie, a publicação regular de informações científicas e eruditas. Seu criador, Denis de Sallo, magistrado e parente próximo de Cobert, associou-se ao livreiro Jean Cusson, que retoma o formato *in-quarto* já adotado pela *Gazette*. O objetivo declarado é assinalar "o que se passa de novo na república das letras", mas sob o controle de um Estado central cujo patrocínio é restritivo. Se a literatura é progressivamente negligenciada em benefício das disciplinas científicas e eruditas, encontram-se aí, doravante, trechos de novos livros, necrologias de cientistas e intelectuais, relatos de experiências, invenções e observações[9]... Cumpre também mencionar o aparecimento dos anuários, periódicos de ritmo mais lento, que reinvestem a forma antiga do almanaque para fazer dele um instrumento de informação oficial e de referência, não isento de intenções de propaganda. Assim o *Almanach Royal*, lançado pelo livreiro Laurent d'Houry em 1700, é o primeiro anuário da monarquia francesa.

Fora da esfera desses periódicos totalmente oficiais, assiste-se no século XVIII tanto a uma diversificação quanto a uma especialização dos jornais, e à sua crescente mobilização na construção de um espaço público de debate e de opinião, tornando-se o jornalista uma figura e um profissional de pleno direito na república das letras.

Edição e política

Crises e comunicação política

A primeira metade do século XVII vincula fortemente o exercício político à prática do impresso. Dadas as crises de soberania que permeiam diversos países europeus, as autoridades já não buscam apenas o controle, mas a manipulação dos objetos e dos circuitos da edição. E em torno das interrogações sobre a eficácia, a legitimidade e o bom uso do impresso para fins de defesa ou de comunicação política, delineia-se a pouco e pouco uma teoria dos meios de comunicação.

O fenômeno do panfleto tem muito a ver com isso. Uma tradição de contestação polêmica – religiosa ou política – se estabeleceu no decorrer do século XVI (*cf. supra*, p. 329), cujos últimos quinze anos, com as Guerras da Liga e o início do reinado de Henrique IV, representam uma espécie de clímax. Ela prossegue no século seguinte enfocando, na França, os ministros, os favoritos e os conselheiros influentes do soberano: os alvos sucessivos são Concini, sob a regência de Maria de Medici (entre 1610 e seu assassinato em 1617), e depois o Duque de Luynes, favorito de Luís XIII, entre 1617 e 1621, e os dois cardeais-ministros que se sucedem em seguida, Richelieu e Mazarin.

Nos anos 1630, a política de Richelieu é contestada tanto no reino quanto nas terras de exílio onde se refugiaram, desde 1631, a rainha-mãe Maria de Medici e o irmão caçula

9. Jean-Pierre Vittu, "La Formation d'une Institution Scientifique: Le *Journal des Savants* de 1665 à 1714", *Journal des Savants*, n. 2, pp. 349-377, 2002.

do rei, Gastão de Orléans: Flandres, Províncias Unidas, Inglaterra e, por fim, Colônia. Escritores autorizados, Mathieu de Morgues ou o padre Chanteloube, estão envolvidos na colaboração; devem igualmente contestar, por suas publicações, os panfletos que Richelieu manda escrever e também a *Gazette* de Renaudot, nova arma periódica nas mãos do poder constituído. Os escritores a serviço da rainha-mãe operam a partir do exterior, mas mobilizam os especialistas e as redes dos impressores-livreiros francófonos de Bruxelas e Antuérpia; alguns dos seus libelos são impressos no famoso ateliê dos Plantin-Moretus, do qual levam por vezes a marca, garantia de uma respeitabilidade que não têm, evidentemente, os panfletos sem endereço impressos furtivamente.

A reatividade dos ateliês e a eficácia das redes de distribuição conduzem a uma intensa interação dos partidos por intermédio do impresso. Por exemplo, quando, em 1638, Renaudot publica na *Gazette* uma falsa declaração explicando as razões da partida de Flandres da rainha-mãe, esta manda Mathieu de Morgues redigir um desmentido que será publicado na Inglaterra, simultaneamente em francês e holandês, visando ampliar a sua difusão[10].

Os panfletos, uma vez impressos, são geralmente disseminados por vendedores ambulantes e depois afixados, lidos e apregoados nos lugares públicos ou jogados aos pacotes nas ruas, nos cruzamentos, nas praças dos mercados ou nas casas. A parte deles que é distribuída por intermédio dos livreiros é, posto que atestada, muito reduzida. Maria de Medici recorre a vendedores ambulantes[11] ou então diretamente a criados ou homens especialmente requisitados que operam em apoio das redes da livraria.

Claude Du Venant, guarda da rainha-mãe, é decapitado por haver afixado cartazes contra o rei[12]: ele havia "trazido de Bruxelas para esta cidade de Paris, publicado, disseminado e jogado à noite nas praças públicas, ruas e casas de moradores até seiscentos ou setecentos desses cartazes procurando sublevar o povo e instigá-los para pegar em armas contra a autoridade do Rei e a tranquilidade de seu Estado"[13].

O fenômeno panfletário se acelera repentinamente entre 1640 e 1650, em uma década excepcionalmente rica em convulsões políticas, já que pelo menos seis grandes revoltas sacodem os países europeus: a guerra civil inglesa (precedida pela rebelião irlandesa de 1641), os levantes da Catalunha, de Portugal e de Nápoles, a queda da dinastia orangista nos Países Baixos e a Fronda na França[14]. Todas são acompanhadas de um impulso da informação e da comunicação política e contribuem para a expansão da recém-inventada imprensa periódica. As formas impressas desse impulso criam condições propícias à exposição pública de novas ideias e práticas políticas.

10. *Déclaration de la Reyne Mère du Roy Tres-Crestien, Contenant les Raisons de sa Sortie des Pais-Bas. Et le Désaveu d'un Manifeste que Cour soubs son Nom, sur le Mesme Subject*, London, George Thompson, 1638. Citado por S. Nawrocki, "Les Dynamiques de Publication...", *art. cit.*, p. 348.

11. Laurence Fontaine, *Histoire du Colportage en Europe, XVᵉ-XIXᵉ Siècle*, Paris, Albin Michel, 1993, pp. 229-252.

12. *Gazette de France*, Paris, Bureau d'Adresse, p. 30, 9 août 1632.

13. Hélène Fernandez-Lacote, *Les Procès du Cardinal de Richelieu: Droit, Grâce et Politique sous Louis le Juste*, Seyssel, Champvallon, 2010, p. 255.

14. Roger Bigelow Merriman, *Six Contemporaneous Revolutions*, Oxford, Clarendon Press, 1938.

Envolve também uma certa incapacidade dos poderes centrais para realizar as suas ambições absolutistas e exercer plenamente a repressão como controle da informação. Na Inglaterra de Jaime I (1603-1625), e mais ainda na de Carlos I (1625-1649), "a fraqueza das capacidades de repressão do Estado"[15] leva este último, de maneira pragmática, a firmar a sua autoridade por meios não violentos: assim, tanto os governos quanto os grupos dominantes passam a usar os meios de comunicação para se afrontarem, para combater a nocividade dos panfletos e manipular a opinião. Lógicas de debate com a sociedade se veem favorecidas. O mesmo fenômeno se observa tanto na França, sob os ministérios de Richelieu e Mazarin, como na Península Ibérica. Assim, durante a Guerra da Catalunha (1640-1652), vê-se a assembleia catalã solicitar maciçamente os impressores-livreiros barceloneses para desenvolver a sua propaganda contra a monarquia espanhola, o que assegura também uma promoção linguística do catalão por meio do material impresso[16].

As mazarinadas

As mazarinadas representam o *corpus* panfletário mais maciço da idade clássica, ao mesmo tempo pela amplitude e pelo ritmo de produção: entre 5 500 e 6 000 libelos impressos em apenas cinco anos (1648-1652), sem contar as edições que não se conservaram e os títulos difundidos paralelamente por via manuscrita. Os conteporâneos não se enganaram: a expressão "dilúvio de libelos difamatórios", tantas vezes utilizada, é tirada de François Davant, que foi um dos mais ativos panfletários da Fronda. O termo *mazarinada* aparece no ano de 1649 para qualificar as bufonarias ou as trapalhadas que os satiristas e depois a opinião atribuem ao principal ministro que se tornou de bom tom execrar. Porém a palavra logo vem a designar um panfleto, uma canção ou qualquer forma textual satírica contra Mazarin. Um deles, da lavra de Scarron, tem por título *La Mazarinade*; publicado em 1651, acaba por popularizar o emprego desse termo. Considere-se como perímetro do *corpus* o conjunto das publicações impressas e difundidas no período da Fronda (1648-1653) para fins políticos, quer sejam hostis ao cardeal-ministro (são os mais numerosos), quer lhe sejam favoráveis ou relatem um evento, um fato ou uma opinião particular ligada ao contexto político do tempo. O *corpus* é também diversificado pelos gêneros (canções, livrete, documento oficial etc.) (Ilustração 34).

O essencial das mazarinadas foi impresso na capital do reino (mais de 70% das edições exibem o endereço de Paris na página de rosto); outras localidades (Rouen ou Bordeaux principalmente) contribuíram para alimentar o *corpus*, publicando textos relacionados com repercussões locais da Fronda ou reimprimindo edições parisienses. Em Paris, a maioria dos profissionais envolvidos na produção das mazarinadas

15. "Weakness of the state's repressive force", conceito recorrente em John Walter, notadamente em *Crowds and Popular Politics in Early Modern England*, Manchester, Manchester University Press, 2006, p. 5.

16. Até aqui o castelhano era utilizado por 90% da produção de efêmeros, e o catalão não representava senão os 10% restantes. Uma inversão ocorre em 1641 (ver Mathias Ledroit, "Narrativa Barroca", em *Historia de la Literatura Catalana*, org. Josep Solervicens, Barcelona, Barcino, 2017).

não pertence à topografia institucional do mundo do livro (rua Saint-Jacques, Palais, Île de la Cité e claustro Notre-Dame); estão, antes, instalados nas ruelas da Colina de Sainte-Geneviève e trabalham com um material que circula de oficina em oficina, o que não facilita a atribuição das mazarinadas sem endereço. Mas são capazes de trabalhar depressa, a baixo custo, para alimentar uma demanda suscetível de confortar pontualmente uma precária situação econômica solvente. Quanto à distribuição, ela se faz, como para as campanhas panfletárias que antecederam a Fronda, amplamente à margem dos bancos das tipografias e do mercado oficial da livraria.

Do ponto de vista dos autores, o anonimato foi igualmente a regra: 10% dos autores de mazarinadas publicaram às claras, contra 83% que optaram pela invisibilidade tipográfica e 7% que preferiram um pseudônimo[17]. A produção foi largamente alimentada por escritores que, dada a força da demanda e a rapidez da difusão, viam aí uma oportunidade de ganho econômico. No entanto, ela se explica também pela situação específica de um mundo das letras que vê aí a oportunidade de uma revanche. Com efeito, a "política cultural" de Mazarin nesse domínio parecia tanto mais mesquinha quanto ele protegia, por outro lado, a ópera, divertimento dispensioso, e as belas-artes, com uma predileção por artistas vindos da Itália que não favorecia a sua imagem no reino[18]. Grande colecionador de livros (sua biblioteca é a mais rica da Europa), o ministro paradoxalmente abandona os literatos e as instituições literárias, como o mundo da edição. Aqui, o paralelo com Richelieu, *topos* do repertório das mazarinadas, laborava em seu desfavor.

As autoridades falam de sua dificuldade para processar os impressores "culpados" e obter deles as informações que permitiriam identificar os autores, tanto assim que o povo miúdo se mobiliza por vezes para salvar da forca homens do livro e vendedores ambulantes. "A impunidade é tão grande (escreve o secretário de Estado Le Tellier ao ministro Mazarin) que receio seja bem difícil a execução de sua sentença. [...] Há mais de doze impressores e ambulantes que estão presos no Châtelet. Não se ousa abrir processo contra eles, nem interrogá-los para fazê-los declarar os autores dos libelos, que eles conhecem muito bem, e esses prisioneiros não desejariam estar em liberdade porque lhes levam todos os dias víveres e dinheiro para se alimentarem nas prisões melhor do que o seriam em suas casas"[19].

Claude Morelot é um bom representante desses pequenos impressores de mazarinadas que se aproveitam da moda do panfleto e se beneficiam dos reflexos de solidariedade popular. Ocupando vários endereços sucessivos nas encostas da Colina de Sainte-Geneviève, ele já era um perito em efêmeros antes da eclosão da Fronda. Preso em julho de 1649, é condenado a ser enforcado por haver impresso *Le Custode de la Reine*, uma das mazarinadas mais obscenas dirigidas contra Ana da Áustria; mas é

17. Hubert Carrier, *La Presse de la Fronde (1648-1653): Les Mazarinades*, Genève, Droz, 1989-1991, t. II, pp. 77-79. Ver também: Christian Jouhaud, *Mazarinades: La Fronde des Mots*, Paris, Aubier, 1985; *Mazarinades, Nouvelles Approches*, dossiê da revista *Histoire et Civilisation du Livre*, vol. XII, 2016.

18. Hubert Carrier, "Mécénat et Politique: L'Action de Mazarin Jugée par les Pamphlétaires de la Fronde", *L'Âge d'Or du Mécénat (1598-1661)*, Actes du Coloque de Mars 1983, Paris, CNRS, p. 247.

19. MAE, MD 871, fo 382, carta de Le Tellier a Mazarino, 21 de agosto de 1650.

libertado por um grupo de amotinados composto essencialmente de balconistas de livraria, impressores aprendizes e pequenos comerciantes do bairro.

Gabriel Naudé e o regime da mídia

A Fronda, para além do trauma que ela representa para o jovem Luís XIV e do estímulo ao absolutismo que inspira, é um terreno de reflexão em torno do poder da informação, dos limites dos poderes de repressão e da oportunidade das respostas a dar às contestações impressas. Mazarin, fascinado embora pela encenação de autoridade, pelas maquinarias de ópera, pela propaganda visual[20], só tardiamente vem a exercer o controle da informação política.

Ele não seguiu imediatamente as recomendações de Gabriel Naudé (1600-1653), que desde os anos 1640 era ao mesmo tempo o seu bibliotecário e conselheiro de comunicação. Este, no entanto, já havia tido ocasião de refletir sobre o fenômeno panfletário e de ver como o impresso podia ser mobilizado para exprimir o que Habermas chamará de "esfera pública plebeia"[21], obedecendo a impulsos irracionais, a reflexos, boatos, motivos contraditórios ou imprevisíveis.

Uma das primeiras publicações de Naudé já misturava os enfoques político e bibliográfico e revelava uma consciência aguda da problemática dos meios de comunicação. Publicado em 1620, *Le Marfore, ou Discours Contre les Libelles*[22] faz referência a Marfório, uma das estátuas falantes de Roma às quais se atribuíam discursos satíricos e junto às quais se distribuíam sátiras e libelos (o equivalente de Marfório é Pasquino, aquele que redige pasquinadas). *Le Marfore*, por seu título, pelo anonimato da publicação (assinado apenas com as iniciais GNP para "Gabriel Naudé Parisien"), por seu formato *in-quarto* e sua pequena espessura (22 páginas) era, ele próprio, um panfleto... dirigido contra os panfletos. Sua redação havia sido inspirada pela campanha de libelos contra o Duque de Luynes, favorito de Luís XIII, no começo do ano de 1620. Esse pequeno tratado, que tomava o partido do rei, pretendia "ridicularizar e opor resistência a essa torrente de calúnia" e denunciar em seus princípios a calúnia, o boato e as práticas demagógicas. Expressão de uma desconfiança do libelo, mas também demonstração de uma tomada de consciência: a essa obra logo se seguirão uma *Bibliographia Politica* (1633) e as *Considérations Politiques sur les Coups d'État* (1639).

A continuidade das reflexões de Naudé em torno do exercício do poder não podia deixá-lo indiferente aos acontecimentos da Fronda. Assim, em 1649 ele publica uma análise crítica das mazarinadas sob um título explícito *Jugement de tout ce qui a Esté Imprimé Contre le Cardinal Mazarin* [*Julgamento Sobre Tudo o que Vem Sendo Impresso Contra o Cardeal Mazarino*], mas que logo passa a ser designado sob o de *Mascurat* – uma apologia do ministro-cardeal em forma de diálogo entre as personagens Saint-Ange (Naudé)

20. Yvan Loskoutoff, *Rome des Césars, Rome des Papes: La Propagande du Cardinal Mazarin*, Paris, Champion, 2007.

21. Jürgen Habermas, "'L'Espace Public', 30 Ans Après", *Quaderni*, n. 18, pp. 161-191, 1992.

22. Gabriel Naudé, *Le Marfore, ou Discours Contre les Libelles*, Paris, L. Boulenger, 1620.

e Mascurat, em quem se pretendeu ver Jean Camusat, impressor-livreiro da Academia Francesa falecido em 1639. A matéria panfletária encontra-se aí coletada, recenseada, analisada, comentada, contestada nos pormenores, em todo caso encarada com uma vigilância bem distante da indiferença inicial do próprio Mazarino. O ensinamento que Naudé retira daí é que essas erupções tipográficas tornam agora indefensável o princípio do segredo no exercício político. Essas publicações tanto podem travestir a realidade quanto formar o espírito, provocar convulsões e justificar uma ação política. Assim, o ministro deve levá-las em conta e fazer ele próprio o emprego desse meio de comunicação. Em sua correspondência, Naudé insta seu senhor a entrar na arena, superando as ressalvas que lhe são ditadas por sua desconfiança das belas-letras, uma concepção aristocrática da fala política, uma predileção pelas redes de influência – e também por sua avareza[23]. Propõe-lhe uma reconquista da opinião pelo impresso mediante a defesa de sua própria reputação. Isso passará, finalmente, por mazarinadas defensivas, difundidas pelos mesmos canais que difundiram as mazarinadas ofensivas (10% dos libelos da Fronda conhecidos tomam a defesa de Mazarin, perfazendo dois terços de peças oficiais).

Toma-se apoio a princípio num órgão existente, a *Gazette* de Renaudot, cujos prelos são instalados por Mazarin no laranjal do Castelo de Saint-Germain, para onde a Corte se havia retirado[24]. O ministro passa a ter, então, uma participação ativa na elaboração de alguns *Extraordinaires*, suplementos ao periódico publicados em separado e que servem de vetores de justificação da política régia. A partir de janeiro de 1649, cerca de trinta peças contra os frondistas já estão impressas. Naudé propusera também recrutar "penas bem talhadas": homens capazes de formalizar em texto e em libelos a defesa do cardeal (François Colletet, La Mothe Le Vayer...). Por ideia sua, organiza-se um verdadeiro escritório de imprensa no decorrer do ano 1651, animado pelo advogado Guillaume Bluet e pelo Abade Fouquet, homens fiéis ao cardeal, para controlar e alimentar as atualidades com autores convidados a escrever tanto para os leitores cultos quanto para o povo comum.

No ano seguinte, enquanto Mazarin está no exílio e a Corte precisou afastar-se dos frondistas, instalando-se em Pontoise e depois em Compiègne, os impressores parisienses são inacessíveis: procuram-se então oficinas de província, notadamente no ruanês Julien Courant (1625-1691).

Entre as publicações realizadas por Courant em Pontoise, um efêmero periódico, *Histoire Journalière*, lançado pelo abade jornalista Jacques Gaudin, pretendeu concorrer com a *Gazette*. Mas sua publicação teve de ser interrompida devido à resistência monopolística de Renaudot após a publicação de alguns números em setembro e outubro de 1652[25].

A dificuldade com a qual o poder devia defrontar-se estava ligada ao caráter proteiforme e largamente irracional do discurso panfletário, mas também a uma nova forma de

23. Stéphane Haffemayer, "Mazarin Face à la Fronde des Mazarinades, ou Comment Livrer la Bataille de l'Opinion en Temps de Révolte (1648-1653)", *Histoire et Civilisation du Livre*, vol. XII, pp. 257-274, 2016.

24. G. Feyel, *L'Annonce et la Nouvelle...*, *op. cit.*, p. 212.

25. J.-D. Mellot, *L'Édition Rouennaise...*, *op. cit.*, p. 68; Jean Sgard (org.), *Dictionnaire des Journaux: 1600-1789*, Paris, Universitas e Oxford, Voltaire Foundation, 1991, p. 547.

desafio ao impresso oriundo da autoridade. Todo argumento emanado do soberano ou do governo tendia a ser acusado de suspeição pelos "novos censores"[26] entrincheirados contra a noção de razão de Estado e empenhados em derrubar a figura do Hércules gaulês reativada pelo imaginário político do século anterior (esse deus soberano que acorrenta os povos pela sua palavra).

A Fronda foi uma lição para o poder central, para os novos agentes da opinião, para os partidos, para as profissões livrescas. Adquirira-se o hábito de apelar para a opinião por essas campanhas midiáticas que recorriam a suportes impressos distintos do formato "livro" cuja difusão escapava em parte ao comércio de livraria. Decorridos apenas alguns anos após as convulsões da Fronda, inicia-se a história editorial das *Provinciales* de Pascal, num contexto pertencente mais à história dos meios de comunicação do que à do livro. Essas dezoito cartas fictícias, escritas tanto para defender o jansenista Antoine Arnaud contra os ataques da Sorbonne quanto para desacreditar a Companhia de Jesus e suas concepções laxistas da casuística, constituem um capítulo fundamental, na história editorial, da luta entre jansenistas e jesuítas na França. Antes de compor uma obra e um objeto monográfico, elas são publicadas isoladamente entre 1656 e 1657, como outras folhas volantes e numa tiragem excepcional de vários milhares de exemplares para cada uma delas. Diante do sucesso da empreitada, decide-se reuni-las em coletânea; elas são montadas, para serem difundidas, atrás de uma página de rosto comum que traz o endereço "Em Colônia, na oficina Pierre de La Vallée" (quando na verdade a impressão foi feita nos Países Baixos) e atribuindo sua redação a um pseudônimo de Pascal, "Louis de Montalte".

A Imprensa Régia

A criação da Imprensa Régia em 1640 foi obra de Richelieu[27]. Iniciativa do poder central, foi também um instrumento de comunicação política, ainda que seu escopo não fosse nem a publicação dos documentos do soberano nem a conversão em livro impresso dos discursos de seus ministros. O próprio fato de ter sido colocada imediatamente sob a tutela do Superintendente das Edificações a situa no campo das instituições culturais e artísticas. Pode-se entendê-la também como decorrência de um mecenato tipográfico cujo caminho havia sido esboçado por Francisco I e que consiste em desenvolver, demonstrar e estimular, na França, a excelência das artes do livro.

Mais amplamente, pode-se equipará-la às iniciativas que visam ao mesmo tempo sustentar, normatizar, estruturar e gerir a criação, as belas-artes e a ciência: o século XVI conheceu o Colégio dos Leitores Régios, o começo do século XVII vê a instituição das academias, a Academia Francesa em 1634, seguida pela Academia das Inscrições e Medalhas em 1663 e pela das Ciências em 1666, enquanto se organizam as academias

26. Laurie Catteeuw, *Censures et Raisons d'État: Une Histoire de la Modernité Politique, XVIᵉ-XVIIᵉ Siècle*, Paris, Albin Michel, 2012.

27. Henri-Jean Martin, "Aux Origines de l'Imprimerie Royale: L'État et le Livre au Temps de Richelieu", *L'Art du Livre à l'Imprimerie Nationale*, 1973, pp. 89-101.

reais de pintura e escultura (1648), de música (1669) e de arquitetura (1671), que se aglutinarão mais tarde na Academia das Belas-Artes (1816).

Richelieu confiou a responsabilidade dessa oficina a um dos impressores parisienses mais devotados ao poder central, Sébastien Cramoisy (1584?-1669), impressor ordinário do rei desde 1633 e também magistrado municipal de Paris. O primeiro livro saído dos prelos da Imprensa Régia manifesta discretamente a intervenção do primeiro e principal ministro. Trata-se da *Imitação de Cristo*, cuja edição, luxuosa, intervém num momento particularmente vivo da controvérsia em torno do autor desse texto: uma verdadeira frente estava aberta entre duas famílias religiosas, beneditinos de um lado (que defendiam a atribuição a Giovanni Gersen), congregações de cônegos regulares do outro (a favor de Kempis). Richelieu tinha sido solicitado pelos dois partidos no momento mesmo em que a confrontação adentrava o terreno judiciário. O cardeal decidiu que a edição se faria sob o mais estrito anonimato.

A Imprensa Régia estava desde logo fadada a um belo futuro: ao objetivo inicial de um Richelieu preocupado, em 1640, em criar uma instituição de prestígio e valorização das letras se acrescenta, a partir dos anos 1660, a visão de um Colbert promotor da excelência manufatureira, da cultura técnica e da perfeição das artes e dos ofícios. Desse modo ela se vê constantemente favorecida pela qualidade de seu equipamento e pela amplitude dos seus meios, pela continuidade de sua direção (assegurada, depois de Cramoisy, a partir de 1691 e chegando até à Revolução, pela família Anisson) e pela encomenda de trabalhos de fôlego. Seu estatuto oficial atrai a publicação regular das memórias das academias; além disso ela é frequentemente escolhida pelos intelectuais para a impressão de suas obras pessoais e se singulariza pela publicação de grandes coleções ou séries, tanto historiográficas (a "Bizantina do Louvre", a saber, 24 volumes de fontes gregas publicadas entre 1648 e 1722) quanto jurídicas (*Ordonnances des Rois de France* a partir de 1723) ou científica (a *Histoire Naturelle* de Buffon, 36 volumes *in-quarto*, mais 52 *in-octavo* entre 1749 e 1788).

Possuindo cinco prelos nos seus primeiros anos e mais de dez em meados do século XVIII, é uma das mais importantes oficinas impressoras da Europa no quesito equipamento. Dispõe de um extraordinário material ornamental, gravado, do *culs-de-lampe* ao frontispício pelos melhores gravadores (Claude Mellan ou Sébastien Leclerc) e, por artistas que não raro privavam com o poder central (Jacques Stella, Antoine Coypel, Charles Le Brun). Torna-se também, graças às coletas e às criações de punções, um conservatório de material tipográfico. É para o seu uso que será gravado o "romano do rei", esse caractere que exprime toda a ambição gráfica do reinado de Luís XIV (*cf. infra*, p. 415).

À época da Revolução, sua atribuição se restringirá temporariamente às impressões oficiais (decretos legislativos, papéis-moedas...); em seguida ela procurará manter uma atividade mista, dedicando-se simultaneamente às publicações administrativas e às grandes edições eruditas e científicas.

26
Usuários, clientelas e estratégias editoriais

Os estímulos da Contrarreforma

Os jesuítas e a pedagogia pelo livro

Antes mesmo do Concílio de Trento, a Companhia de Jesus, criada em 1534 e aprovada pelo papa em 1540, empreendera consagrar a maior parte de sua atividade a uma nova forma de apostolado pedagógico: a educação torna-se o meio privilegiado de reconquista e propagação da fé católica. O ensino desenvolvido pelos jesuítas está centrado no tríptico *praelectio–disputatio–declamatio*, que supõe uma grande disponibilidade de textos a ler e assimilar (*praelectio*), a comentar e a debater (*disputatio*) e a imitar (*declamatio*). A *Ratio Studiorum* adotada em 1599, que funciona como norma e programa pedagógico para os jesuítas, oficializa esse vínculo entre projeto educativo e livros, estimulando a necessidade e a produção dos livros necessários, mas também

subordinando o seu uso aos fins da Companhia. Perspectiva para a qual os autores e pedagogos da Companhia vão contribuir maciçamente, redigindo gramáticas, traduções da *Imitação de Cristo*, tratados de espiritualidade e exercícios espirituais (com base no modelo dos de Loyola, eles próprios compreendendo prescrições precisas de leitura) etc.[1] Muitas dessas condições, no início do século XVII, comportam uma dedicatória a Claudio Acquaviva (1543-1615), o Geral dos jesuítas que havia promulgado a *Ratio Studiorum*, o que era um modo de inscrevê-los explicitamente no programa definido. Este determina também o conteúdo das bibliotecas da Companhia, notadamente de seus colégios, seu funcionamento e sua organização (coleções comuns, de um lado, coleções reservadas aos padres, do outro, controle dos reitores, classificação que esposa o currículo dos estudos). Os jesuítas devem também contornar as proibições do *Index* romano (1558) sem infringir diretamente a autoridade da congregação do *Index*: têm necessidade dos livros heréticos para a controvérsia com os protestantes e para preparar os seus novos membros. A solução lhes foi proporcionada pela bula *Exponi Nobis* (1575): o Geral da Ordem pode conceder autorizações de acesso a alguns livros proibidos, que poderão ser possuídos e conservados, sob a condição de ficarem separados da coleção principal. É o sistema da *licentia superiorum*. Pode-se inclusive utilizar esses livros proibidos para o ensino, desde que se tomem algumas precauções suplementares: convém praticar a expurgação, segundo modalidades que haviam sido detalhadas por um dos companheiros próximos de Loyola, Jerônimo Nadal (1507-1580); as obras proibidas de um Erasmo, por exemplo, poderão ser usadas em classe, contanto que o nome do autor seja mascarado e as passagens menos admissíveis canceladas. Essa "reparação" dos livros censurados deixou vestígios nos exemplares conservados.

O triplo objetivo de reconquista, estimulação e enquadramento das práticas de leitura explica por que o apostolado e a pedagogia dos jesuítas recorrem amiúde a um campo léxico belicoso e a uma retórica militante.

Na maioria das cidades, os jesuítas estabelecem relações privilegiadas com alguns impressores. Alguns colégios chegam a acolher uma oficina tipográfica. É o caso da oficina de Saint-Omer, que desenvolve uma produção inteiramente específica dirigida aos católicos ingleses exilados no continente após a Conspiração da Pólvora (1605). A situação da cidade, sob a autoridade da Coroa espanhola, é ideal: o colégio equipa-se com material tipográfico para fornecer aos exilados obras de devoção e controvérsia publicadas a partir de 1607, não raro sem endereço mas com uma menção que remete implicitamente ao dispositivo editorial da Companhia: *Superiorum permissu*[2].

1. Carlos Sommervogel, *Bibliothèque de la Compagnie de Jésus...*, nova ed., Bruxelles, Schepens, Paris, card. 1890-1932, 11 vols.; Robert Danieluk, *La "Bibliothèque" de Carlos Sommervogel: Le Sommet de l'Œuvre Bibliographique de la Compagnie de Jésus, 1890-1932*, Roma, Institutum Historicum S. J., 2006.

2. Antony Francis Allison e David Morrison Rogers, *The Contemporary Printed Literature of the English unter-Reformation between 1558 and 1640*, Aldershot, Scolar Press, 1989-1994, 2 vols.

O livro missionário

Aspirações espirituais, ligadas igualmente a interesses diplomáticos e a cacifes intelectuais, levam Roma a respaldar uma intensa política editorial com destino aos missionários e aos recém-convertidos. E assim a Santa Sé solicita o gravador de caracteres Robert Granjon, nos anos 1570, para constituir um material tipográfico em alfabetos orientais (siríaco, árabe, armênio...). Mais tarde, em 1622, Roma cria um dicastério específico, a Congregação para a Propagação da Fé. Esta passa a ser dotada, em 1626, de uma prensa poliglota e recupera, entre outras coisas, os caracteres de Granjon a fim de produzir as edições bíblicas, catecismos, dicionários e gramáticas nos quais possa apoiar a obra missionária. A França assegura a continuidade dessa política, não sem um espírito de concorrência. Assim Richelieu – desejoso de secundar o poder pontifical na luta contra as ofensivas protestantes no Levante, ao mesmo tempo que defendia, em relação a Roma, uma política muito galicana de independência – está na origem de um projeto cuja realização ele confia ao impressor Antoine Vitré (*c.* 1590-1674) e à Sociedade Tipográfica dos Usos, associação de livreiros parisienses constituída para a edição dos livros de ofício reformados de acordo com o Concílio de Trento. Em troca de privilégios exclusivos para a produção de livros litúrgicos, a Sociedade se comprometia a imprimir "os novos testamentos, os catecismos e as gramáticas das línguas orientais" e a "entregar gratuitamente certo número que será enviado aos missionários do Oriente". Vitré havia sido nomeado "impressor do rei para as línguas orientais", em 1630, e incumbido pelo cardeal-ministro de comprar em 1632 os preciosos punções de caracteres árabes, persas, turcos e siríacos que o embaixador em Istambul, Savary de Brèves, mandara gravar em Roma. Esse material foi completado por uma encomenda específica de punções (especialmente armênios) que Vitré entregou ao gravador Jacques II de Sanlecque, em abril de 1633.

Dicionários, alfabetos e gramáticas elementares constituem o cerne desse repertório que se supunha fornecer aos missionários os rudimentos indispensáveis nas línguas orientais. Entretanto, no final de 1635 o dispositivo é abandonado porque não apenas se revelava incapaz de sustentar a concorrência dos prelos vaticanos como ainda ocasionava um preço por demais elevado dos livros de igreja.

Do ponto de vista de Richelieu, o objetivo missionário não é estranho a uma política de apoio aos estudos, de promoção da produção impressa não latina e também de captação dos objetos de saber orientais. O ministro pratica facilmente a doação forçada, ou mesmo o confisco: como no caso da Biblioteca Oriental do Maronita Gabriel Sionita, que tinha em sua casa os manuscritos deixados por Savary de Brèves e trabalhava em uma nova *Bíblia Poliglota* (a *Bíblia de Lejay*, impressa entre 1628 e 1645).

Em 1640, quando Sionita estava preso em Vincennes, Richelieu enviou Antoine Vitré para apreender em seu domicílio os volumes cuja aquisição o rei pagará, mais tarde, aos herdeiros de Savary de Brèves.

A ação das dioceses: catecismo e conferências eclesiásticas

Na esteira do primeiro catecismo oficial do Concílio de Trento (1566), desde o fim do século XVI e durante todo o XVII viceja uma floração de catecismos de grande diversidade cujo

conteúdo ou apresentação assinala-se quase sempre pela vinculação de seu autor a esta ou àquela ordem religiosa. Opera-se uma mudança radical nos anos 1660, com sua apropriação pelas dioceses. Segue-se uma relativa padronização da produção, tanto do ponto de vista do conteúdo como da conversão em livro. Reencontra-se aí mais ou menos a mesma organização interna (explicação dos símbolos apostólicos, dos mandamentos, dos sacramentos, adição de preces); observa-se por vezes uma declinação entre um catecismo para crianças e outro para adultos, dito "grande" (mais ou menos baseado no modelo luterano de 1529). A autoridade do bispo é explicitada na página de rosto, acompanhada quase sempre de suas armas e da fórmula "para ser ensinado apenas em sua diocese". Essa é também a ocasião de reforçar os vínculos da sede episcopal com um impressor-livreiro local, que não poucas vezes terá de recorrer a essa proteção[3]. A publicação desses catecismos é também um fator de resistência das línguas regionais na edição, notadamente do basco e do bretão – alguns catecismos diocesanos são publicados simultaneamente em francês e na língua regional. Ao todo chega-se a uma centena de edições até a Revolução (sem contar os catecismos anteriores – como o de Bellarmino –, que continuam a ser reeditados e cuja produção se destina aos missionários), com tiragens frequentemente superiores a dez mil exemplares. Alguns terão uma inflexão ou uma longevidade particulares, como o da Diocese de Montpellier, redigido pelo bispo Colbert de Croissy (1667-1738), sobrinho do ministro e jansenista convicto (primeira edição: 1702); o de Meaux (1687), concebido por seu bispo Bossuet (1627-1704), constituirá mais tarde a base de uma nova fórmula, o catecismo único (todas as dioceses incluídas), que Napoleão tentará propor a todos os franceses em 1806.

A ampla penetração dos catecismos na sociedade explica por que a obra se torna um gênero e por que os editores dos séculos XVII e XVIII deturpam habitualmente o seu sentido ao intitular publicações bem estranhas ao ensino dos meros princípios da fé (*Catecismo dos Jesuítas, Catecismo dos Cortesãos, Catecismo Sobre a Arte do Parto...*).

As dioceses tomaram igualmente a iniciativa, nos anos 1660, de publicar vastos cursos de teologia sob o título *Conferências Eclesiásticas*. Trata-se, na origem, de exposições coletivas cujo princípio remonta aos primeiros tempos da Igreja[4], mas cuja reativação está ligada à Contrarreforma, à retomada pelos bispos da instrução do clero e à perspectiva de uma difusão impressa. Incentivado na segunda metade do século XVI, mormente por Carlos Borromeu em Milão, o princípio se dissemina por toda a Europa no século XVII. Na França, os bispos decidem formalizar esse material, recorrendo a escritores de talento e depois aos impressores-livreiros de sua diocese ou parisienses. Assim aparecem essas séries de tratados que retomam o título *Conferências Eclesiásticas*. As primeiras publicadas são as da Diocese de Pamiers (1661), que se multiplicam na década de 1670 e algumas das quais constituem verdadeiras coleções, no limite do periódico, cujos títulos são escalonados no tempo em função do ritmo real das conferências e das aspirações editoriais das

3. *Catéchismes Diocésains de la France d'Ancien Régime*, org. Antoine Monaque, Paris, BnF, 2002.

4. Pierre-Louis Péchenard, "Étude Historique sur les Conférences Ecclésiastiques", *Dictionnaire de Théologie Catholique*, Paris, Letouzey et Ané, 1896, t. III, col. 816-818.

dioceses[5]. Elas tratam alternadamente das Escrituras, de moral, do dogma, de liturgia, de história eclesiástica e dos concílios; as mais difundidas são as de Luçon, Lodève, Paris, Poitiers, Périgueux, La Rochelle, Tours, Besançon e Angers. A riqueza de seu conteúdo deve-se também ao fato de, a partir do meado do século XVII e da expansão da crise jansenista na França, a hierarquia eclesiástica ser permeada por correntes contraditórias. A série das *Conferências Eclesiásticas* de Luçon torna-se assim suspeita do jansenismo que se atribui ao seu iniciador, o bispo Henri de Barrillon (1639-1699).

Sucesso de livraria e *long-sellers*

A noção de *best-seller* é delicada de aplicar à história do livro porque, como o próprio nome indica, ela deve repousar sobre indicadores quantificados e comparados de venda de exemplares, que o mundo da edição não produz de maneira sistemática antes da segunda metade do século XX e dos quais os arquivos dão um apanhado apenas parcial. O conceito de *long-seller* é de emprego mais flexível: a longevidade de um título, que mede o sucesso da obra por meio da manutenção de sua demanda, se deduz da frequência e da regularidade de suas reedições no tempo, seja pelo mesmo impressor-livreiro, seja por outros após a expiração do privilégio, seja pelo viés da contrafação. Entretanto, deve-se ter o cuidado, ao medir o sucesso de um título, de distinguir entre reedições verdadeiras e novas edições, estas últimas consistindo simplesmente em recolocar no mercado os exemplares não vendidos de uma edição antiga, atribuindo-lhes uma nova página de rosto ou recobrindo o endereço com uma etiqueta contendo uma data atualizada. Desse modo elas designam com frequência não sucessos, mas obras de fluxo laborioso.

Tomadas essas precauções, o sucesso editorial é uma realidade perseguida tanto pelos autores quanto pelos impressores-livreiros e que ganha visibilidade na história literária a partir do século XVII. A valorização do mercado é a sua pedra angular, daí se poder negar o *status* de sucesso a títulos ou famílias de obras cuja difusão maciça se explica por dispoistivos de subvenção ou de encomenda institucional (a produção litúrgica do século XV ao XVIII, os manuais escolares no XIX). Dito isso, se os critérios de ordem econômica são determinantes (ritmo e tiragem das edições, amplitude da contrafação), há ainda outros, e dos mais simbólicos: reconhecimento pelas instituições acadêmicas ou pedagógicas; amplitude e duração das citações, das traduções, das adaptações, dos ecos nas artes decorativas... todos reempregos que colocarão, com prazo final mais ou menos breve, este ou aquele livro no *corpus* de referência e de valores de uma dada sociedade.

O impressor-livreiro é sem dúvida o primeiro a pressentir o sucesso de um título, orientando os seus investimentos no sentido de reforçá-lo: isso passa, a partir do

5. *Dictionnaire des Journaux, 1600-1789. Édition Électronique Revue et Corrigée et Augmentée du Dictionnaire des Journaux (1600-1789)*, org. Jean Sgard [*on-line*: da.gazettes18e.fr/journal/0218-conferences-ecclesiastiques], n. 218.

fim do século XVI, pela decisão de ilustrar a reedição de uma obra (a adição de gravuras em cobre executadas *ad hoc* é um investimento suplementar), pela divulgação da obra em antologias ou coletâneas de trechos, pela variação em diferentes formatos (especialmente em formatos menores), pela decisão de aumentar as tiragens das reedições para além do volume comum que o mercado é capaz de absorver – este se situa em média, no século XVII, entre 1 200 e 3 000 exemplares[6].

À vista das obras em causa, pode-se também indagar as razões do sucesso, que são tão diversas quanto contraditórias. Para alguns, alegar-se-á a multiplicidade possível das leituras, a capacidade de apropriação por comunidades de leitores distintas do ponto de vista social, intelectual ou espiritual e, por conseguinte, as potencialidades de difusão em espaços linguísticos e culturais heterogêneos: é o caso da *Imitação de Cristo*. Outros sucessos, muito pelo contrário, parecem ligar-se à capacidade de uma obra de encarnar vigorosamente, de maneira quase identitária, a sociedade que a produziu e que a recebe: é o caso de *Le Cid* de Corneille. Esta última apreciação, que distingue entre o sucesso das obras em conformidade com o seu tempo do fracasso e as que são incompreendidas por seus contemporâneos, vincula-se, em verdade, mais à história literária do que à história do livro e da edição[7].

Entre os exemplos de tais sucessos impõe-se, no campo literário, *La Sempaine* de Du Bartas, longo poema enciclopédico cuja edição original foi lançada em 1578. Seu sucesso é imediato porque, enquanto a obra dispõe de um privilégio de cinco anos, antes mesmo de sua expiração aparecem anualmente várias reedições realizadas pelos livreiros autorizados (Jean Febvrier e Michel Gadoulleau) e numerosas contrafações (Turim, Genebra, Blois, Nîmes...); outro indicador: a partir de 1579, menos de um ano após o original, passa-se a publicar traduções em latim, inglês, neerlandês, espanhol etc. Esse ritmo constante só vem a diminuir após 1632, sinal de um esgotamento da demanda ao cabo de uma sequência que adiciona ao total uma centena de edições em francês.

Para reencontrar um fenômeno de idêntica amplitude na França, será necessário esperar pelo romance pastoral *L'Astrée*, de Honoré d'Urfé, cuja primeira versão é publicada em Paris em 1607, impressa por Toussaint Du Bray, o principal impressor-livreiro da literatura da era barroca. Várias partes são publicadas sucessivamente até 1647, data da última – e definitiva – edição completa da obra. Entrementes, em 1635, a Academia Francesa integrara d'Urfé na lista dos autores em que o seu *Dictionnaire* ia buscar exemplos e citações[8]. O impacto social de *L'Astrée* é extraordinário: a obra será referência nos salões preciosistas e influenciará, mais que nenhuma outra, os gostos e comportamentos da sociedade aristocrática do século XVII.

O sucesso mais retumbante e mais duradouro da idade clássica continua sendo, entretanto, *Le Cid*, de Corneille. A peça conhece desde 1637 um notável sucesso no palco

6. Alain Viala, artigo "Succès", *Dictionnaire Encyclopédique du Livre*, Paris, Cercle de la Librairie, t. III, 2011, p. 773.

7. Luc Fraisse, "Le Souffle d'une Œuvre Vient de Passer, mais déjà son Auteur n'Est Plus là", *Les Succès de l'Édition Littéraire du XVIe au XXe Siècle*, número especial de la *Revue d'Histoire Littéraire de la France*, n. 4, p. 772.

8. Dicionário cuja primeira edição esperará, todavia, até 1694.

do Teatro Du Marais, que acarreta uma imensa demanda livresca: a primeira edição *in--quarto*, produzida no ano da representação, nos prelos de Augustin Courbé e François Targa, é objeto de uma dupla reimpressão imediata, levando os livreiros a tomarem, pela primeira vez, a decisão de duplicar a reedição *in-quarto* por uma reedição *in-12*. Desde então essa passará a ser a regra em caso de sucesso e de certo modo uma pedra angular própria inerente à edição teatral: cada peça muito aplaudida em Paris logo será editada simultaneamente nos dois formatos[9]. Como era de se esperar, *Le Cid* não tarda a ser contrafeito na província, principalmente pelo impressor Jacques Mangeant, em Caen. O caráter excepcional do sucesso de *Le Cid* vai confirmar-se no tempo; jamais desmentido, ele não admite nenhuma comparação até hoje graças à sua constância e ao número acumulado de reedições.

Dito isso, a maioria dos sucessos editoriais literários, se são espetaculares e contribuíram para alimentar o patrimônio nacional, nunca alcançaram os prodigiosos números de difusão de alguns livros de piedade.

Nesse aspecto, o livro de todos os recordes parece ter sido a *Imitação de Cristo* (*cf. supra*, p. 245). Conservaram-se cerca de oitocentos manuscritos medievais contendo esse texto, 74 edições incunábulas, pelo menos 330 para o século XVI, 810 para o XVII e cerca de 1 100 para o XVIII. Ou seja, cerca de 2 300 edições diferentes anteriores a 1800, número que corrobora a fórmula de um jesuíta, o padre Antoine Girard (1652): a *Imitatio* é o livro mais frequentemente impresso depois da Bíblia, ao menos para o conjunto do antigo regime tipográfico[10].

A *Imitatio* está disponível em tradução em todas as línguas da Europa Ocidental no século XV e no começo do XVI, em polonês a partir de 1545, em húngaro a partir de 1624 pelo menos, em croata de modo seguro a partir de 1641, em russo a partir de 1647, em sueco a partir de 1675 e em diversas línguas regionais (basco e gaélico a partir de 1684, bretão desde 1689...). A Congregação para a Propagação da Fé lançou igualmente as primeiras edições impressas em línguas orientais: em árabe em 1663 (Ilustração 35) e em armênio em 1674.

Seus leitores são muito diversificados, compostos de clérigos e leigos, entre os quais figuram, singularmente... mulheres. O fácil acesso à obra, assimilável e praticável por leitores de campos de conhecimento muito diversos, as recorrências de sua prescrição (por confessores, diretores de consciência, pedagogos), a ampla gama de seus usos (a devoção pessoal, a pastoral, a atividade missionária, a aprendizagem da leitura ou das línguas...) podem contribuir para explicar tamanho sucesso. Junte-se a isso o fato de a *Imitatio* ser um texto "flexível", que autorizou todas as formas de tradução, versão ou

9. Alain Riffaud, "Les Succès Éditoriaux du Théâtre Français au XVII^e Siècle", *Revue d'Histoire Littéraire de la France*, n. 4, p. 800, 2017.

10. "Après la Bible, il ne s'en trouve point qui ait tant de vogue, qui ait tant de fois roulé sous la presse, ny esté traduit en tant de langues, ny tant contribué au salut & à la perfection des ames, ny qui soit approuvé d'un general consentement de tout le monde" (Antoine Girard, "Avis au Lecteur", *L'Imitation de Jésus-Christ*, Paris, Pierre Rocolet, 1652, fólio a6r. Ver também *Édition et Diffusion de l'Imitation de Jésus-Christ (1470-1800), Études et Catalogue Collectif*, org. Martine Delaveau; Yann Sordet, Paris, BnF, 2011).

adaptação, sempre mantendo a sua coerência de obra em si, da qual famílias espirituais diversas, ou mesmo inconciliáveis, puderam apropriar-se. Vamos encontrá-la tanto no terreno católico como no contexto protestante. Raríssimas são as bibliotecas que não possuem um ou vários exemplares da *Imitatio*.

Os arquivos da casa Plantin-Moretus permitem afirmar que, somente para o século XVII, a tiragem das *Imitatio* produzidas para a firma antuerpiana alcança, para cada edição, entre 1 250 e 4 000 exemplares, numa média, portanto, de 2 300. No século seguinte, na França, os livros de devoção mais comuns conhecem frequentemente tiragens superiores a dez mil exemplares[11].

Ressalte-se também o exemplo do método de confissão do padre Leutbrewer, astutamente intitulado *Confession Coupée* [*Confissão Interrompida*] por alusão ao uso que ela requer de seus leitores. Publicada pela primeira vez em Paris em meados do século XVII, foi reimpressa com grande regularidade durante uma centena de anos, principalmente no formato *in-12*, adaptado, com sua organização em altura e seu formato estreito e portátil, às necessidades de seus usuários. Esse livrinho prático era, mais que um manual, um livro-objeto do cotidiano cuja manipulação permitia ao leitor fazer o seu exame de consciência. Nele estão arrolados todos os pecados, organizados em dez capítulos correspondentes aos dez mandamentos: em cada página os pecados são impressos em linguetas horizontais pré-recortadas, cuja extremidade "volante" é empurrada para a margem direita; quando se considera culpado de um dos pecados recenseados, o leitor deve puxar a lingueta de modo que sua extremidade ultrapasse a borda da página. Quando o leitor se dirige, em seguida, ao seu confessor, basta-lhe folhear o volume para encontrar os pecados dos quais deve se confessar. Cumprida a penitência, o leitor arrependido se contentará em reinserir a extremidade das linguetas no seu lugar, e nada mais aparecerá ali. Esse livrinho prático e muito difundido se tornava, pois, o espelho das almas individuais em perpétua evolução, o que contribuiu sem dúvida para o seu sucesso. Além das edições francesas, identificam-se contrafações bruxelenses e traduções espanholas publicadas na América do Sul no século XVIII (México, Lima).

Coleções *avant la lettre*

A coleção, rigorosamente concebida como uma série homogênea de obras desenvolvidas por um mesmo editor – num formato e numa apresentação unificados – para um mercado ou um público bem identificado, com uma política de preços coerente e exibindo um título próprio (que se sobrepõe aos títulos particulares dos volumes), não aparece antes do primeiro terço do século XIX, onde se imporá como um dispositivo-chave da economia

11. Anne-Marie Merland, "Tirage et Vente de Livres à la Fin du XVIII^e Siècle: Des Documents Chifrés", *Revue Française d'Histoire du Livre*, n. 5, pp. 87-112, 1973.

editorial. Todavia, identificam-se a partir do século XVI diversas iniciativas de impressores-livreiros que, durante um tempo mais ou menos longo, desenvolvem para conjuntos de títulos um enfoque unitário que vai muito além dos objetivos de racionalização da produção e de fidelização de um público. Uma das primeiras protocoleções é a das *Voyages* de Theodor de Bry e de seus filhos, uma família de gravadores, comerciantes de estampas e editores alemães instalados em Frankfurt e em Oppenheim, na virada dos séculos XVI e XVII. Aproveitando-se das curiosidades suscitadas por um século de grandes descobertas e de um gosto pelo exotismo igualmente alimentado por interesse científico, eles empreendem a publicação dos principais relatos de exploração no formato *in-folio* onde desabrocha uma exuberante ilustração, cada viagem compondo uma unidade livresca mas convidando os adquirentes a reuni-las aos demais títulos da série. No fim do projeto, cuja realização se estende de 1590 a 1630, o conjunto perfaz duas séries diferenciadas por uma ligeira diferença de formato e para os quais dois títulos factícios foram forjados pela tradição e pelos colecionadores, visto que os De Bry nunca intitularam o seu projeto: a das *Grands Voyages*, consagradas às descobertas americanas, e a das *Petit Voyages*, dedicadas às Índias Orientais. Vários títulos conheceram diferentes tiragens e edições em alemão ou em latim, estas últimas suscetíveis de uma difusão mais ampla. Essa vasta coleção *avant la lettre* oferece largamente, aos olhos dos europeus, uma janela para o mundo que lhes estava aberta havia mais de um século e constituiu um material iconográfico inexaurível.

O caso francês das edições *ad usum delphini* ("para uso do delfim") é bem diferente: respaldada pelo Tesouro Real, a iniciativa tem por objeto os clássicos latinos; é tomada pelo Duque de Montausier e pelo erudito Pierre-Daniel Huet e usa como pretexto a instrução do jovem Luís da França, filho de Luís XIV. Cerca de setenta obras são publicadas entre 1670 e 1698 (César, Cícero...), mas se cada vez a página de rosto integra uma referência à série (*ad usum delphini*), se o formato escolhido é sempre o *in-quarto*, os executantes comerciais e técnicos nem sempre são os mesmos, já que vários impressores-livreiros (Pierre Le Petit, Frédéric Léonard, Denis Thierry etc.) que publicavam com seu próprio endereço foram mobilizados[12].

Existe ainda uma maneira jurídico-administrativa de conceber essas protocoleções como um conjunto de títulos cobertos por um privilégio geral. Pode-se vê-lo pela maneira como foram concebidas as *Conferências Eclesiáticas* (*cf. supra*, pp. 382-383). Após uma iniciativa isolada que fazia pressentir o sucesso, o projeto é pensado de modo global. Assim Henri de Barillon, bispo de Luçon, obteve em 1679 um privilégio real para "mandar imprimir vários resultados das *Conferências Eclesiásticas*, instruções, rituais, ordenações, estatutos, pastorais e regulamentos para uso de sua diocese, pelo tempo de vinte anos".

Enfim, a partir do século XVIII, é no universo dos periódicos que surge a vontade de constituir, em torno de vastos *corpus* textuais (romances, libretos de ópera, o teatro contemporâneo...), conjuntos homogêneos que devem formar, nas bibliotecas dos adquirentes, entidades tendentes à completude (Bibliothèque Universelle des Romans

12. "*La Collection* ad usum delphini". *L'Antiquité au Miroir du Grand Siècle*, org. Catherine Volpilhac-Auger, Grenoble, Ellug, 2000.

a partir de 1775, Petite Bibliothèque des Théâtres a partir de 1783...). Mas, contrariamente às verdadeiras coleções, o título (do periódico) prevalece sobre a visibilidade editorial das obras contidas.

Economia do efêmero

Desde a sua invenção a imprensa de caracteres móveis foi empregada para a produção tanto de livros (a Bíblia) quanto de documentos efêmeros (calendários e formulários de indulgências). O desenvolvimento da monarquia administrativa, assim como a extensão e a racionalização das práticas judiciárias, financeiras ou comerciais, alimenta uma demanda crescente de produtos tipográficos efêmeros: formulários de expedição utilizados pelos notários e pelos cartórios de justiça, tarifas, prospectos de saltimbancos ou de fabricantes, cartazes de cursos ou de espetáculos, tarifas de armarinheiros, chapeleiros ou boticários, mas também etiquetas a serem aplicadas em móveis, caixas ou garrafas... constituem um vasto *continuum* do impresso no espaço social que excede largamente as fronteiras do mundo do livro propriamente dito. Esses "trabalhos de cidade", geralmente não assinados, representam uma parte de renda importante para muitos dos impressores-livreiros, sobretudo os de província.

Nosso conhecimento dessa produção não está à altura de seu peso econômico. Alguns dos seus testemunhos podem ser encontados, raramente em bibliotecas, com mais frequência nos fundos de arquivos de tribunais de justiça e em instituições do Antigo Regime. De maneira geral, fontes externas permitem supor amplas encomendas das quais nenhum exemplar sobreviveu. Assim, os arquivos contábeis dos colégios parisienses exibem, para o século XVIII, consideráveis despesas de imprensa, em especial por ocasião dos espetáculos de teatro montados anualmente pelos alunos: mas esses ingressos, anúncios, cartazes, programas e libretos não se conservaram senão excepcionalmente. O impressor-livreiro Claude-Charles Thiboust (1701-1757) deve sua fortuna a outra mina, da qual as bibliotecas não conservam vestígio algum – os bilhetes de loteria: em meados do século XVIII o Inspetor da Livraria, Joseph d'Hémery, diz a respeito dele: "homem honestíssimo [...] cidadão abastado, vivendo tranquilamente de uma renda de doze mil libras que lhe proporcionam as listas da loteria que ele imprime".

Entre os *ephemera* mais difundidos no espaço urbano da idade clássica, cabe lembrar também os avisos fúnebres: seu desenvolvimento é o sinal de uma apropriação, pelo impresso, de gestos sociais que antes pertenciam à oralidade. Desde o começo do século XVII eles acompanham, e depois substituem, os anúncios que os membros da corporação dos proclamadores-apregoadores proclamavam nos cruzamentos e praças das cidades, a pedido das famílias. Em Paris, os proclamadores-apregoadores detiveram por muito tempo o monopólio da impressão e da distribuição desses avisos, mas o perderam em 1752 na sequência de um processo retumbante que os opôs à Comunidade dos Impressores-Livreiros. Sabe-se, graças aos arquivos deixados por

esse processo, que a produção anual parisiense representava dois milhões de avisos fúnebres dos quais apenas alguns exemplares escaparam ao desaparecimento, quase sempre por haverem sido reutilizados como etiquetas para classificar pacotes e dossiês de arquivos. Esses avisos, impressos de um só lado, constituíam uma produção relativamente estereotipada característica dos trabalhos urbanos: uma inicial "V" em módulo grande ("Vous êtes priés d'assister..." [Você está convidado a comparecer...]) atraía o olhar: gravado em madeira sobre fundo preto ou mosqueado e acompanhado de uma ornamentação macabra (túmulo, figura lacrimosa, crânio, esqueleto com foice e ampulheta, tochas viradas de cabeça para baixo...), com o nome do finado realçado em letras maiúsculas[13]. Podiam ser, devido às suas margens largas, afixados nos cruzamentos, nas portas das igrejas ou das casas dos defuntos; dobrados em quatro, prestavam-se também à expedição ou à difusão de mão em mão.

O livro popular

A edição popular, para além de alguns títulos particulares (como o *Calendrier des Bergers* ou o *Bâtiment des Recettes*) e de repertórios bem identificados, como a Bibliothèque Bleue de Troyes a partir do século XVII, tende a constituir não apenas um gênero e uma forma livresca reconhecível mas também um ecossistema específico, com sistemas de financiamento e de difusão próprios. O fenômeno é europeu no sentido de que fórmulas comparáveis de edição popular se desenvolvem em diferentes espaços linguísticos; no sentido, também, de que o sucesso de alguns títulos ou de algumas empresas se estende a vários países ou começa mesmo, para alguns, a ser exportado para o outro lado do Atlântico. Os termos que designam essa produção remetem com muita frequência, mais que a particularidades materiais, a modos de difusão e de distribuição (*pliego de cordel*, *chapbook*, Bibliothèque Bleue, literatura de mascataria).

Pliego de cordel e chapbooks
Na Península Ibérica pratica-se o *pliego de cordel*, em geral oriundo de uma folha impressa dobrada duas vezes e que constitui, assim, um livrete de formato *in-quarto*. Uma vez dobrados, esses livretes são expostos nas barracas e nos mercados pendurados num cordel, daí o termo que os designa e dos quais advirá a noção de *literatura de cordel*.

13. Marie-Françoise Limon-Bonnet e Alexandre Cojannot, "Placards Funéraires du Minutier Central des Notaires de Paris", em *La Mort et l'Écrit à Paris du Moyen Âge à la Grande Guerre*, journée d'études organisée le 9 décembre 2014 par le centre Jean-Mabillon avec le soutien des Archives nationales, Actes à paraître; Jocelyn Bouquillard, "Vous Êtes Priés d'Assister", e Anne Weber, "Exhumation, Inhumation: Un Billet d'Enterrement", em *Le Livre & la Mort*, Paris, Bibliothèque Mazarine, Bibliothèque Sainte-Geneviève e Éd. des Cendres, 2019, pp. 457-459 e pp. 460-461.

Surgidos no século XVI em Castela, eles contêm então principalmente a literatura poética cantada, os *romances*, antes de conhecer, nos séculos XVII e XVIII, uma grande diversificação de conteúdo (teatro, almanaques, brochuras de devoção...). A fórmula de construção desses impressos, muito simples, pode ser implementada por pequenas oficinas e apresentar tiragens consideráveis (mais de mil exemplares). Adotado no Portugal do século XVII, o *pliego de cordel* chegará ao Brasil no século XIX, onde continua sendo praticado até hoje na região Nordeste, notadamente na cidade de Recife, acolhendo em primeira página uma ilustração xilográfica (mais tarde linográfica) e abrangendo um vasto corpo de textos curtos (poesia, atualidades, reivindicações sociais ou políticas...)[14].

Entre os impressores-livreiros ingleses instala-se uma organização particular, destinada a facilitar a produção dos impressos populares, a partir do começo do século XVII e por iniciativa da comunidade profissional, a Stationer's Company. Em 1603 esta última obtém a título coletivo a autorização para publicar obras populares em língua inglesa. Organiza-se uma aplicação de fundos comum, o English Stock, cujos membros compartilharão as rendas que serão parcialmente empregadas em um fundo de beneficência para os impressores carentes. O dispositivo assegura assim a exploração editorial, maciça e duradoura de títulos de grande difusão: coletâneas de preces, saltérios, livros escolares, calendários e, sobretudo, almanaques (*cf. infra*, p. 392).

Mais amplamente, é o termo *chapbooks* que recobre no mundo anglo-saxônico as formas comuns da edição popular, do século XVI ao final do XIX. Ligado à figura do *chapman*, o "mascate", ele designa desde logo um modo de distribuição particular e supõe a presença do livro em meio a todo tipo de produtos. Equivale aproximadamente à Bibliothèque Bleue francesa, mas em termos de *corpus* textuais os *chapbooks* comportam um repertório mais diversificado, são ilustrados de maneira mais sistemática e sua produção é menos exclusivamente estruturada em torno de algumas famílias de impressores-livreiros precisamente localizados (em Troyers ou em Rouen para a Bibliothèque Bleue). Com a certeza do débito, um dispositivo de crédito foi desenvolvido de forma pontual entre alguns impressores e *chapmen*, os segundos se comprometendo a pagar os primeiros ulteriormente, com base no produto das vendas realizadas. Em termos de conteúdo, encontram-se versões simplificadas de romances ou de baladas (como o *Romance dos Sete Sábios*, novela em episódios que circula no Ocidente latino desde o século XII e difundida sob o título *The Seven Sages of Rome*), de informação (*faits divers*, ocasionais, pasquins), de contos, canções, devoção, ficções históricas, divertimentos (truques de mágica), economia doméstica, abecedários... Se, no tocante ao conteúdo, alguns textos migram do repertório literário ou erudito para o dos *chapbooks*, no plano editorial estes constituem um mercado bem-sucedido e de grande tiragem, mas compartimentado. Eles não conquistam, ou só o fazem tardiamente, as grandes bibliotecas; suscitam a hostilidade das instâncias morais ou o desprezo dos intelectuais, com exceção de algumas figuras notáveis, como o escritor e político Samuel Pepys

14. Jean-François Botrel e Juan Gomis, "'Literatura de Cordel' from a Transnational Perspective. New Horizons for an Old Field of Study", em *Crossing Borders, Crossing Cultures: Popular Print in Europe (1450-1900)*, org. Massimo Rospocher, Jeroen Salman, Hannu Salmi, Munich and Vienna, De Gruyte-Oldenburg, 2019, pp. 127-142.

(1633-1703), que colecionou mais de duzentos exemplares nos anos 1680 e mandou-os encadernar (sua coleção encontra-se hoje em Cambridge[15]).

A Bibliothèque Bleue

No reino da França, é na província, e mais particularmente na Champagne em fins do século XVI, que se sistematiza uma nova fórmula editorial, logo qualificada de Bibliothèque Bleue em razão da cor azul do papel de capa comum que protege os exemplares, distribuídos por via de venda ambulante a leitores modestos e que não se destina, *a priori*, a ser substituído por uma encadernação de couro em boa e devida forma. Se é nova no seu modelo econômico, a fórmula se baseia no princípio do reemprego e do conservadorismo: emprego de um material tipográfico usado, ou mesmo obsoleto, com xilogravuras já utilizadas (num momento em que a gravura em cobre está em plena expansão), paginações tradicionais, repertório textual antigo, já difundido pela edição impressa e em parte proveniente da literatura medieval[16].

A invenção da Bibliothèque Bleue deve ser creditada à família Oudot. Nicolas I Oudot e seu filho Nicolas II publicam em Troyes, a partir de 1602, as primeiras edições de uma vasta "coleção" cuja produção será dominada por seus descendentes até os anos 1760, tendo por concorrente, a partir do fim do século XVII, uma outra dinastia de Troyes, a dos Garnier. A fórmula assegura a longevidade de textos antigos – alguns deles de origem eminentemente aristocrática, tendo alimentado a edição de luxo do século XV – posteriormente abandonados pelo gosto e pela cultura das elites. É o caso do *Calendrier des Bergers* [*Calendário dos Pastores*] (matriz de todos os almanaques) e da *Dança Macabra*, cujas primeiras edições incunábulas nada tinham de popular. É o caso, também, de numerosas novelas de cavalaria que os editores de Troyes submetem a cortes e reescritas simplificadoras. Porém o repertório é muito diversificado, já que as edições da Bibliothèque Bleue acolhem também contos de fadas e piadas, vidas de santos, cânticos e loas de Natal, pequenos tratados de educação e devoção inspirados pela Contrarreforma, livretes de cozinha, de jardinagem ou de medicação. Entre os sucessos da literatura de mascataria, encontrados no repertório dos livros populares impressos em Troyes, Rouen ou Lyon no século XVII e ao longo de todo o XVIII, figura, por exemplo, o *Bâtiment de Recettes* [*Edifício de Receitas*], coletânea de remédios e receitas tanto farmacêuticas e médicas quanto culinárias, de conselhos para o cuidado do corpo e até de orientações veterinárias (a primeira edição impressa foi publicada em 1539).

A fórmula da Bibliothèque Bleue, a partir da segunda metade do século XVII, já não é exclusiva de Troyes; é adotada por alguns impressores-livreiros de outras cidades, como Rouen ou Avignon, onde essa produção de livretes populares aparece como um fator-chave da resistência econômica da edição. Em Rouen, o primeiro a investir nesse

15. Margaret Spufford, *Small Books and Pleasant Histories: Popular Fiction and Its Readership in Seventeenth-Century England*, London, Methuen, 1981.

16. *La Bibliothèque Bleue et les Littératures de Colportage*, Actes du Coloque de Troyes.

campo é Jean-Baptiste I Besongne, nascido por volta de 1650. Ele inicia uma carreira modesta, privilegiando pequenos investimentos e títulos obsoletos, mas sistematiza a produção de livros baratos articulando estreitamente a difusão por meio da venda ambulante. Em fins do século XVII instala-se assim uma rede de distribuição original, alimentada por grandes fornecedores ruaneses e constituída por livreiros feirantes originários em sua maioria da região de Coutances. Estes percorrem as estradas da Normandia em busca de uma rentabilidade máxima em uma estação do ano, atendendo diretamente a sua clientela nos burgos desprovidos de livreiros, nos castelos e nas paróquias... Essa estratégia, apoiada num repertório em pleno crescimento (teatro, livro prático, autores eclesiásticos), fez de Besongne o mais prolífico dos editores ruaneses entre 1676 e 1699 (130 impressões). Mas literatura de mascataria e Bibliothèque Bleue não se recobrem de forma exclusiva, visto que uma parte da produção é igualmente comercializada através das feiras ou das oficinas de impressores-livreiros.

O último ator troiano da Bibliothèque Bleue será, no século XIX, Charles-Louis Baudot, um impressor vindo de Paris que, fixando-se em Troyes, adquire em 1830 o fundo dos Garnier, exemplares em folhas e material tipográfico e xilográfico incluído[17].

Os almanaques

Reunião de textos astrológicos e de dados astronômicos, de informações práticas e morais, o *Calendrier des Bergers* impresso em Paris em 1491 constitui uma forma primordial de almanaque que cai em desuso no decorrer do século XVI. Porém renasce na segunda metade do XVII com uma fisionomia nova, claramente menos arcaica, sempre articulado com um calendário mais aberto a informações históricas ou mesmo "oficiais" e com conteúdos literários mais diversificados para tornar-se um tipo de impresso de grande circulação, não raro próximo do periódico, mas sem a mesma regularidade de publicação. O almanaque moderno, lançado quase simultaneamente na altura de 1670 no Franche-Comté, nos Países Baixos, na França, na Alemanha do Sul e na Suíça, estende-se à Espanha no século XVIII, à Hungria, à Bulgária e à Polônia no XIX e também às Américas (fins do século XVIII nos Estados Unidos e no Canadá, durante o XIX no Brasil)[18].

Na Europa Ocidental, o que conheceu sem dúvida o mais vasto sucesso foi *Le Messager Boiteux* [*O Mensageiro Coxo*], de origem suíça: a partir de 1676 publicavam-se na Basileia dois almanaques intitulados *Der Hinkende Bote*; continham calendários protestantes e católicos, o curso do Sol e da Lua, o relato dos principais acontecimentos sobrevindos no mundo durante o ano anterior, a indicação das principais feiras da Suíça, breves ficções ilustradas... Não tardaram a ser largamente difundidos e depois traduzidos, e a própria fórmula foi copiada, diversificada e adaptada em diversas línguas europeias. Uma identidade visual continua a fazer a ligação entre todos os almanaques que, publicados anualmente

17. Alfred Morin, *Catalogue Descriptif de la Bibliothèque Bleue de Troyes*, Genève, Droz, 1974, pp. 492-493.

18. *Les Lectures du Peuple en Europe et dans les Amériques (XVIIe-XXe Siècle)*, org. Hans-Jürgen Lüsebrink, York-Gothart Mix, Jean-Yves Mollier e Patricia Sorel, Bruxelles, Complexe, 2003.

através da França, da Suíça e dos países germânicos, continuam nos séculos XVIII e XIX a intitular-se *O Mensageiro Coxo* ou *Le Véritable Messager Boiteux* [*O Verdadeiro Coxo*]: a figura do mascate de uma perna só, cuja gravura ilustra quase sempre a página de rosto (Ilustração 36).

O caso da Inglaterra é específico, porquanto a Stationer's Company considerou que dispunha de um privilégio exclusivo sobre a produção de almanaques, vendo qualquer concorrência como uma contrafação, até perder em 1774 um processo intentado contra o impressor londrino Thomas Carnan (1737-1788)[19]. Entre esses almanaques ingleses, extremamente lucrativos, figura o *Vox Stellarum or a Loyal Almanack...*, comumente intitulado *Old Moore*, do nome do autor dos primeiros números, o médico Francis Moore (1657-1715). Combinando astrologia, meteorologia e informações práticas, chegou a imprimir cem mil exemplares no curso de alguns anos mais propícios do século XVIII, mesmo quando era alvo de críticas crescentes que se estendem ao próprio English Stock, acusado de manter cinicamente um excessivo apoiando-se na credulidade dos leitores populares sem envidar qualquer esforço voltado para a pedagogia e a renovação (*cf. supra*, p. 390)[20].

Nas sociedades europeias pré-industriais, onde o livro permanecia relativamente raro, e nas camadas pouco letradas às quais se destinava, o almanaque constituiu, entretanto, uma espécie de "enciclopédia para todos", onde se podia aprender, ao mesmo tempo e em qualquer momento, a plantar as árvores e festejar os santos, a cuidar dos homens e dos animais, mas ao mesmo tempo a abrir-se para a literatura e o divertimento e para uma certa compreensão da atualidade. Os conhecimentos práticos que ele veiculava eram às vezes mais abertos do que se pensa aos saberes científicos, graças a processos de divulgação, é certo, mas efetuados a partir de fontes recentes e de um *status* acadêmico. Percebido como um produto "ultrapassado" pelos editores modernos, sofrendo cada vez mais a concorrência da imprensa, no século XIX o almanaque sobreviveu graças à edição artesanal e provincial: muda então de função, passando a priorizar os conteúdos folclóricos, em particular na França, na Alemanha e na Suíça.

O almanaque como forma de edição popular com características de enciclopédia prática deve ser distinguido das produções que usam o seu título mas se aparentam mais a anuários de tendência oficial, como o *Almanach Royal* na França a partir de 1700 (*cf. supra*, p. 371).

A imagem popular

As imagens populares procedem de diversos ofícios com fronteiras imprecisas: "entalhadores de imagens" ou imageiros, folheteiros, carteiros [fabricantes de cartas de

19. Cyprian Blagden, "Thomas Carnan and the Almanack Monopoly", *Studies in Bibliography*, vol. 14, pp. 23-43, 1961.

20. O English Stock era o nome dado a uma sociedade anônima, criada por um par de cartas-patentes concedidas por James I, que reunia os principais monopólios de impressão – incluindo, mais notoriamente, a produção de almanaques – e partilhava os lucros entre os acionistas da Stationer' Company, financiando ao mesmo tempo um esquema de assistência social para apoiar os membros mais pobres. Esse sistema foi suprimido em 1967.

baralho], dominoteiros, "impressores de histórias"... Eles trabalham para vários setores econômicos (a ilustração do livro, a decoração mobiliária, os jogos...), mas têm em comum o recorrer exclusivamente às técnicas da xilografia e do estêncil. Tendem, entretanto, a se organizarem em uma comunidade específica. Assim, os carteiros-dominoteiros de Rouen recebem o seu *status* por uma portaria em 1542, os de Paris em 1594 e os de Lyon em 1614. Produzem imagens de todos os tipos para a difusão em folhas e para os impressores de livros, papéis pintados (antecessores dos papéis de parede), cartas de jogar, papéis decorados[21] (decorados pela impressão de motivos recorrentes com a ajuda de pranchas de madeira e coloridos seja pela xilografia, seja, mais geralmente, após a impressão, por meio de estênceis), às vezes também papel marmorizado... Definem-se igualmente por aquilo que não são: a administração régia lhes lembra sempre a proibição de possuir e utilizar caracteres tipográficos a fim de não concorrer com a Comunidade dos Impressores-Livreiros. Distinguem-se também dos gravadores em cobre, que sempre resistiram às tentativas de impor os quadros regulamentares de uma corporação de ofício (*cf. supra*, p. 336). A distinção entre artesãos e artistas da imagem, conquanto possa ser discutida, ajuda a entender uma óbvia diferença de consideração.

A definição de "dominoteiro" dada pela *Encyclopédie* em 1755 testemunha, em todo caso, a variedade sempre mantida de sua produção, que serve em parte à economia do livro: "Ouvrier qui fait du papier marbré, & d'autre papier de toute sorte de couleurs, & imprimé de plusieurs sortes de figures, que le peuple appelloit autrefois des *domino*" [Operário que produz papel marmorizado e outro papel com todo tipo de cores e impresso com vários tipos de figuras, que o povo chamava outrora de *dominó*].

O "papel decorado" propriamente dito se destina mais particularmente ao uso doméstico: ele decora o alto das paredes interiores, a torre das chaminés, as faces internas dos armários, cofres e gavetas. Emprega-se também para cobrir os livros mais modestos que não se destinam a uma encadernação de couro ou, no interior do volume, como folha de guarda. Esses usos livrescos contribuíram para conservar esses papéis decorados tornados efêmeros por sua destinação (a xilografia em cores desaparece com a renovação do móvel ou da parede que ela ornava, enfumaçada pela atividade cotidiana e desbotada pela exposição à luz do dia).

Algumas das madeiras empregadas pelos carteiros-dominoteiros são encontradas na ilustração dos almanaques, dos pasquins e dos livretes da Bibliothèque Bleue, mas servem sobretudo para produzir imagens volantes, cujo consumo durante o Antigo Regime, mais particularmente no mundo rural, deve ser posto em relação com uma forte demanda da parte iletrada da população. Assim a dimensão "popular" dessas imagens é mais evidente do que a da própria edição dita "popular". As imagens mais frequentes são as da Virgem e do Cristo na cruz, de santos, de pequenos ofícios, das idades da vida

21 Buscando manter a especificidade do "papel marmorizado", optamos por traduzir o termo *papier dominoté*, produto de um processo de impressão que antecede a prática de marmorização na Europa, como explica o texto, como papel decorado [N. da E.].

ou ainda do judeu errante[22]. Encontram-se aqui, também, diversas variações gráficas sobre o tema do "mundo de cabeça para baixo", presente na gravura desde o século XVI: mulher fumando, homem na roca, boi esfolando um homem etc., são cenas que se pode interpretar contraditoriamente como os instrumentos de uma moral religiosa e social ou como as formas de uma iconografia contestatária.

Se a imageria popular e o papel decorado constituem essencialmente uma produção provincial, cumpre destacar, todavia, o lugar particular dos entalhadores de imagens parisienses. Não apenas Paris assegura uma parte importante do fluxo da produção provincial de papel marmorizado, como alguns dos seus gravadores desenvolveram igualmente um mercado de imagens "populares"; trata-se de imagens mais cuidadas, "semifinas", gravadas em madeira mas também em cobre, coloridas a pincel e não a estêncil, e que podem ser vendidas a um público situado acima do "limiar" da pobreza. Substitutos baratos da pintura em tela, são encontrados nos interiores da pequena burguesia ou nas anotações de curso dos estudantes... Por outro lado, na margem direita concentrou-se ao longo da rua Montorgueil uma produção totalmente específica, elaborada por gravadores-imageiros que permanecem dedicados principalmente à xilogravura[23]. Eles produzem, sem dúvida maciçamente, imagens complexas, a um tempo compostas (uma grande madeira central é geralmente cercada de várias madeiras de dimensões menores) e "falantes" (legendas e textos acompanham a iconografia). Mais que uma simples imagem volante, trata-se aqui de um meio integral, de formato quase sempre retangular horizontal (em média 50 cm × 35 cm), eventualmente colorido, concebido ao redor de um repertório que compreende Antigo Testamento (na tradição das *Figuras da Bíblia*), mitologia, santos e piadas. A idade de ouro dessa produção semipopular situa-se entre os anos 1550 e 1650 e mobiliza cerca de sessenta imageiros, num ecossistema geograficamente separado do mundo do livro: está localizado nas proximidades dos Halles enquanto os impressores-livreiros estão instalados na margem esquerda (Bairro da Universidade) e no Palais. Foi nesse meio que se produziu a célebre planta de Paris de Germain Hoyau e Olivier Truschet, impressa em oito folhas em 1553[24]. Outros nomes foram transmitidos à posteridade, desde "entalhadores de imagens" e "impressores de histórias" da rua Montorgueil, como Marin Bonnemer ou Marin e Clément Boussy. É possível que tenham sido formados pelos carteiros-dominoteiros cuja emanação eles de certo modo representavam, com uma exigência artística mais assertiva. Porque, se conservou uma tendência popular, destinada à decoração mural e fornecendo modelos para as artes decorativas, essa produção inspira-se também, por vezes, em desenhos de artistas reconhecidos, como Antoine Caron (ativo em Fontainebleau) ou Baptiste Pellerin, e alguns exemplares não eram forçosamente mais baratos do que as gravuras em cobre. Sabe-se, enfim, que uma parte se destinava à exportação em massa para os países ibéricos (as imagens eram então acompanhadas de legendas em castelhano).

22. Essa figura do companheiro de Cristo a quem a morte é recusada, condenado a errar até o fim dos tempos, é particularmente popular na França e nos países germânicos.

23. Séverine Lepape, *Gravures de la Rue Montorgueil*, Paris, BnF, 2016.

24. Um único exemplar conhecido, conservado na Biblioteca de Basileia, foi transmitido pelos Amerbach, família de impressores-livreiros basileenses.

Várias cidades de província mostraram-se ativas na produção de papéis decorados e de imagens populares a partir do fim do século XVII[25]. Orléans constitui sem dúvida o centro mais importante, que se aproveita de redes comerciais eficazes graças, notadamente, ao Loire. A atividade dos carteiros-dominoteiros nessa cidade é documentada desde o século XVII com a família Leblond; porém, o mais prolífico empreendedor é, no século XVIII, Jean-Baptiste Letourmy (1747-1800): ele produz papéis de parede, papéis decorados, imagens populares de atualidades (inclusive no momento da Revolução Francesa), mas é também impressor-livreiro e impulsiona a difusão da Bibliothèque Bleue. Nisso ele faz a ponte entre esses dois mundos profissionais separados pelos regulamentos e estatutos, mas próximos pelas técnicas e atividades. Outro orleanês cuja produção deve ser assinalada, Pierre-Fiacre Perdoux exerce suas atividades no último terço do século XVIII.

Em Chartres, os dominoteiros Pierre Hoyau (1708-1789) e, depois dele, André-Sébastien Barc (1736-1811) aproveitam a proximidade da demanda parisiense e a existência de um mercado local de imagens animado pelas peregrinações. Sob a dupla influência de Orléans e Chartres, Le Mans conhece também oficinas de fabricação de imagens populares a partir do final do século XVIII. Em Toulouse, sabe-se que os carteiros, cuja Corporação dispõe de estatutos desde o século XV, mantêm relação com seus confrades catalães; uma das particularidades da sua produção, destinada ao conjunto da França do Sul, do Atlântico ao Mediterrâneo, é que as imagens não são coloridas a estêncil, mas impressas em cores mediante o emprego de várias madeiras. Conhecem-se igualmente imagens bretãs, produzidas em Rennes (Pierre Bazin por volta de 1730) ou em Nantes no fim do século XVIII.

A parte preservada dessa produção é desproporcional aos números revelados pelos arquivos: Pierre Hoyau, em Chartres, possui em 1761 quinhentas mil imagens de todos os tipos (jogos do ganso, imagens volantes, folhas marmorizadas, torres de chaminé etc.); seu confrade André-Sébastien Barc vendeu em dez anos de atividade quarenta mil imagens de Cristo, dez mil da Virgem e mais de 2 300 do judeu errante[26].

No concernente aos papéis decorados, as tiragens apresentam por vezes números, em geral impressos na borda da folha, que fazem supor um catálogo muito mais amplo do que o preservado: mais de trezentos para Letourmy em Orléans, mais de quinhentos para Perdoux, compreendendo placas gravadas em madeira, cada qual podendo servir para a tiragem de milhares de folhas. A falta de interesse, ou mesmo o desprezo que se votou a essas formas de arte gráfica popular explica certamente, tanto quanto os seus usos, os desaparecimentos. Assim Jean-Baptiste Michel Papillon, empenhado na defesa da xilografia diante da gravura em cobre, considera grosseira e "sem gosto" essa técnica que, não obstante, seu pai, fabricante de papéis decorados, lhe ensinou: os papéis decorados "só podem servir aos camponeses, que os compram para guarnecer o alto das suas chaminés" (*Encyclopédie...*, t. v, 1755); o mesmo desdém pode ser observado em seu *Traité Historique et Pratique de la Gravure en Bois* (1766).

25. André Jammes, *Papiers Dominotés: Trait d'Union entre l'Imagerie Populaire et les Papiers Peints (France 1750-1830)*, Paris, Éd. des Cendres, 2010; Marc Kopylov, *Papiers Dominotés Français*, Paris, Éd. des Cendres, 2012.

26. Maurice Jusselin, *Imagiers et Cartiers à Chartres*, Paris, 1957, pp. 75-78 e 118; citado por André e Marie-Thérèse Jammes, *Images Populaires*, Paris, Éd. des Cendres, 2017, p. 13.

A notoriedade da cidade de Épinal não tarda, no século seguinte, a eclipsar todos esses centros de produção. Ela se deve à família Pellerin, que estabelece nessa cidadezinha dos Vosges uma oficina de carteiro em 1735 que Jean-Charles Pellerin, filho do fundador, transforma em uma empresa florescente. Sua produção será tão copiosa a ponto de transformar a expressão "imagem de Épinal" em categoria documental. Desde a origem, entretanto, a chamada imagem de Épinal reserva uma parte maior ao texto que a acompanha e se mostra mais aberta em relação às atualidades, sobretudo políticas, do que as suas antecessoras. Em seguida ela se abrirá rapidamente para as inovações técnicas do século XIX, e Nicolas Pellerin adotará a prensa de metal do tipo Stanhope a partir dos anos 1820, substituindo progressivamente a xilografia pela litografia.

A história nos livros, a história pelos livros

O século XVII assinala a emergência da história como gênero e como repertório; ela se impõe como um setor importante da edição, a ponto de constituir o segundo domínio mais representado, atrás da religião, tanto nas estatísticas de produção quanto nas bibliotecas do Antigo Regime. Fatores vários explicam essa paixão: a afirmação da história como ciência, agora estabelecida sobre princípios racionais, a especialização das fontes e uma metodologia conferem à disciplina uma coerência que ela não tinha, já que a produção nesse domínio era marcada por certa heterogeneidade na qual predominavam a narração, as crônicas, a historiografia principesca e certa permeabilidade entre fatos comprovados e fatos lendários. Por outro lado, a reforma católica incentivou explicitamente o desenvolvimento das publicações eruditas. De maneira mais geral, uma intensa demanda institucional respalda os trabalhos e as empresas editoriais que na França, mesmo indiretamente, tendem a servir à monarquia e ao galicanismo, este último privilegiando uma visão "nacional" da história eclesiástica. Cabe insistir no papel desempenhado nessa área pelo Conselho do Rei (notadamaente por parte dos ministros Colbert e, depois, Fleury), pela Assembleia do Clero, pelos historiógrafos do rei[27], pela Academia Francesa e depois, e sobretudo, pela Academia das Inscrições fundada em 1663 e que se dedica mais particularmente, a partir de sua reforma em 1701, ao desenvolvimento da erudição histórica e arqueológica. Ao mesmo tempo, a contestação (principalmente depois da Fronda) renovou a demanda por uma história necessária à compreensão dos acontecimentos atuais e à expressão política. Por fim, assiste-se ao nascimento da vulgarização historiográfica com o aparecimento, ao lado das grandes súmulas e das edições eruditas de fontes, de publicações que permitem a divulgação entre um público mais

27. François Fossier, "La Charge d'Historiographe du Seiziène au Dix-Neuvième Siècle", *Revue Historique*, t. 258, fasc. 1 (523), pp. 73-92, 1977; e também Orest Ranum, "Historiographes, Historiographie et Monarchie en France au XXVIIᵉ Siècle", em *Histoires de France, Historiens de la France*, org. Yves-Marie Bercé e Philippe Contamine, Paris, Société de l'Histoire de France, 1994.

amplo[28]. O livro mais representativo desse movimento é o *Méthode pour Étudier l'Histoire* de Lenglet Du Fresnoy, cuja primeira edição é dada a lume em 1713.

A erudição se desenvolve no interior de cada congregação. A princípio ligados a móveis identitários, à explicitação das origens, dos atos fundadores e das grandes figuras da ordem em causa, esses trabalhos servem também a uma perspectiva moral, já que a memória e o estabelecimento do passado da ordem devem estimular a devoção e a vocação. Esses fins são compatíveis com a mais rigorosa erudição, conforme testemunham os trabalhos do grande estudioso Jean Mabillon (1632-1707) que também se realizam para a glória do mundo beneditino.

Para a Ordem dos Dominicanos, por exemplo, a monumental empresa dos *Scriptores Ordinis Praedicatorum* foi iniciada por Jacques Quétif (1618-1698), prosseguida após a sua morte por Jacques Échard (1644-1724) e finalmente publicada em dois volumes *in-folio* em 1719 e 1721 (Paris, Christophe Ballard e Nicolas Simart). Respaldado por vastas pesquisas nas fontes manuscritas e impressas das maiores bibliotecas da época (Sorbonne, bibliotecas do rei e de Colbert, bibliotecas conventuais da Ordem Dominicana), é a princípio um repertório biobibliográfico; mas, organizado cronologicamente, já não é apenas uma vasta biblioteca virtual celebrando a ordem que a produziu – é uma contribuição fundamental para a história literária.

No mundo beneditino, esse esforço valeu-se essencialmente da atividade da Congregação de Saint-Maur. Fundada em 1618, estabelecida em 1631 na Abadia Saint-Germain de Paris, ela é não apenas a principal congregação da Ordem de São Bento na França até a Revolução, mas também um pilar da erudição e da filologia. Na altura de 1700, a congregação reúne cerca de duzentos mosteiros e igual número de bibliotecas e de depósitos de arquivos que representam uma jazida colossal para a pesquisa histórica. A erudição maurista vale-se igualmente de uma organização eficaz que estabelece uma rede de mosteiros de estudo no interior de cada província, enxerto das ambições científicas da regra beneditina e das constituições da congregação, incentiva o estudo nos *cursus* e reassume a gestão do temporal em nome da comunidade (as jornadas acadêmicas, as pesquisas eruditas e as publicações custam dinheiro!). Essa dinâmica dá origem à *Gallia Christiana* (história das dioceses e dos mosteiros do reino, edições de 1626, 1656, 1715), à *Art de Vérifier les Dates des Faits Historiques, des Chartes, des Chroniques et Autres Anciens Monuments* (primeira edição em 1750) e à *Histoire Littéraire de la France* (primeiro tomo em 1733). Esses grandes livros põem em relevo a dimensão coletiva do trabalho intelectual e científico e a eficácia da rede constituída por editores de fontes e bibliotecários tornados em profissionais do saber, mas também fazem aparecer com mais evidência a noção de autor no campo histórico, através das figuras-mestras que foram Jean Mabillon e Bernard de Montfaucon (1655-1741). O primeiro, com o seu *De Re Diplomatica* (1681), estabeleceu os fundamentos da diplomática (a ciência dos documentos) e da paleografia. O segundo, com sua *Bibliotheca Bibliothecarum Manuscriptorum Nova* (1739), não somente escreveu uma formidável história das bibliotecas antigas como faz a demonstração

28. Jean-Dominique Mellot, "Éditer l'Histoire au XVIIe Siècle", *Les Cahiers du CRHQ*, 2012.

das novas especialidades desenvolvidas pelos mauristas na ciência material dos textos (paleografia, codicologia).

Grandes sínteses coletivas e dicionários

A dinâmica das redes eruditas, a criação das instituições acadêmicas a partir de 1635 e, de maneira mais geral, a promoção pelo Estado do progresso das ciências, das técnicas e das letras contribuem para o lançamento de projetos de envergadura no curso do século XVII, cuja publicação se faz quase sempre na longa duração, integra o princípio das reedições enriquecidas ou se apoia no sistema dos periódicos. O que muda em relação à Renascença, onde espíritos polimáticos como Conrad Gesner podiam dirigir sozinhos trabalhos de ordem enciclopédica, é a dimensão coletiva crescente dessas empresas.

O dicionário é o produto-farol desse esforço. Até aqui mera lista alfabética de palavras e instrumento elementar do tradutor, suas funções se fazem mais complexas: doravante ele tende a refletir e a ilustrar a atualidade da língua, integrando etimologias, citações, desenvolvimentos gramaticais. Mas, sobretudo, torna-se uma fórmula editorial potencialmente aplicável a todos os campos de conhecimento e *expertise*[29]. A proliferação dos dicionários que caracteriza a idade clássica, particularmente na França, na Holanda e na Inglaterra, testemunha essa extensão, que tem por corolário a um só tempo a universalização e a especialização dos seus territórios. Assim, ao lado dos novos dicionários da língua francesa (o de Pierre Richelet em 1680, o da Academia Francesa em 1694), publicaram-se os dicionários universais. O caminho para isso é traçado pelo *Dictionnaire Universel Contenant Généralement Tous les Mots Français et les Termes de Toutes les Sciences et des Arts...* de Antoine Furetière. Proibida a sua publicação na França, a obra de Furetière foi recolhida pelos reformados que deixaram o reino após a revogação do Edito de Nantes (1685) e asseguraram a sua impressão na Holanda (três volumes publicados em Haia e Rotterdam em 1690). Sua novidade consiste em abarcar a totalidade do idioma e da realidade que ele designa, isto é, as coisas, o saber sobre as coisas e as noções. A obra é continuada na Holanda pelo calvinista Henri Basnage de Beauval (1701) e em seguida "catolicizada" pelos jesuítas, que publicam a partir de 1704 a primeira edição do *Dictionnaire Universel* dito *de Trévoux* por ser publicado na capital do Principado de Dombes. A intenção dos jesuítas é claramente concorrer com os protestantes da Holanda retomando, sim, o conteúdo de Furetière, porém "expurgado de tudo o que nele se introduziu de contrário à religião católica".

O fenômeno dos dicionários é em grande parte europeu: em 1704 aparece também, em Londres, o *Lexicon Technicum, or an Universal Dictionary of Arts and Sciences* de John Harris. Em 1721 publica-se uma nova edição, enriquecida, do *Dictionnaire Universel de*

29. Marie Leca-Tsiomis, "Les Dictionnaires en Europe", *Dix-Huitième Siècle*, n. 38, pp. 5-16, 2006.

Trévoux e depois, em 1728, em Londres, a *Cyclopaedia, or An Universal Dictionary of Arts and Sciences* de Ephraim Chambers, que conhece um grande número de reedições em Londres e Dublin (1738, 1740, 1741, 1741-1743, 1742, 1750, 1751-1752), e até uma tradução italiana em Veneza (1748-1749). Todas essas empresas, a maioria das quais se enriquece e ganha em volumes no decorrer das reedições, alimentam-se umas às outras graças a operações complexas de citação, tradução, recomposição ou inflexão crítica; elas constituem uma parte considerável do material sobre o qual se constrói a *Encyclopédie* no século XVIII.

Outros dicionários, ainda mais numerosos, optam pela especialização, como o *Dictionnaire Historique* do padre Louis Moreri (primeira edição em Lyon em 1674) e seu concorrente crítico, o *Dictionnaire Historique et Critique*, que o protestante Pierre Bayle faz publicar em Amsterdam em 1697, exibindo ele próprio uma ambição hercúlea: "Quanto mais se examinam as coisas, tanto mais se sente que é um trabalho de Hércules empreender e desvendar a verdade em meio a tantos disfarces e embustes". Cabe citar ainda, para outros domínios, o *Dictionnaire des Arts et des Sciences* de Thomas Corneille (1694), o *Dictionnaire Œconomique* de Noël Chomel (1709), o *Dictionnaire Universel de Commerce* de Jacques Savary Des Bruslons (publicação póstuma em 1723) etc.

Paralelamente, desenvolvem-se projetos que se inspiram no modelo da imprensa para constituir grandes séries de periodicidade mais ou menos regular. Eles testemunham a adoção, pelo mundo científico, do dispositivo da publicação em série, até aqui majoritariamente mobilizado para o noticiário político ou a informação literária. A Academia das Ciências inaugura na França, de maneira exemplar, a dupla série da *Histoire* e das *Mémoires de l'Académie Royale des Sciences* (1702-1797). Cada fascículo compreende duas partes que apresentam abordagens bem diversas: a seção *Histoire*, que precede as memórias fornecidas pelos próprios cientistas, expõe regularmente as pesquisas e descobertas do ano decorrido, de maneira sintética e com um grande esforço de acessibilidade.

É, em regra geral, o secretário perpétuo que se encarrega dessa parte, nesse caso Fontenelle (até 1739), que se celebrizara pelos seus *Entretiens sur la Pluralité des Mondes* (1686), exercício bem logrado de vulgarização dos conhecimentos astronômicos contemporâneos, graças ao emprego de um elegante diálogo entre uma marquesa e um filósofo.

Essa dupla série representa cerca de uma centena de volumes para o conjunto do século XVIII, cuja impressão era assegurada pela Imprensa Régia, o que lhe conferia o *status* de publicação oficial parcialmente isenta das restrições econômicas. Por outro lado, a Academia das Ciências multiplicou as publicações – relatórios, invenções, outras memórias –, recorrendo sobretudo aos livreiros parisienses Grabriel Martin, Jean-Baptiste Coignard filho e Hippolyte-Louis Guérin, eles próprios frequentemente associados sob uma marca comum (a Companhia dos Livreiros).

A publicação das grandes súmulas históricas, como a dos dicionários enciclopédicos e das séries acadêmicas, representava um investimento significativo da parte dos impressores-livreiros. Mas ela se beneficiava de uma mecânica de financiamento complexa, na qual entrava o apoio das instituições (tanto leigas como eclesiásticas), o recurso à assinatura, a constituição de associações ou de sociedades de impressores-livreiros que distribuíam entre si os encargos, uma certa confiança nos efeitos de compensação (mandar financiar a produção dos livros acadêmicos pelos compradores de

livros populares), mas também a certeza do mercado natural representado então pelas bibliotecas em pleno florescimento.

As bibliotecas e o mercado livreiro

A expansão das bibliotecas, a diversificação de seu *status*, sua maior abertura para a atualidade da produção editorial caracterizam a idade clássica. As mudanças, de escala e de dinâmica, estão ligadas tanto às bibliotecas recém-criadas quanto aos santuários dos tesouros livrescos do passado, de fundação medieval. Elas se tornam atores ativos do mercado do livro.

O tecido formado pelas bibliotecas de abadias, de instituições pedagógicas (colégios), de príncipes ou de grandes prelados é completado no curso dos séculos XVII e XVIII por coleções de novos tipos: bibliotecas de estadistas reivindicando explicitamente uma vocação pública, bibliotecas de corporações profissionais (ordens de advogados), de cidades (desenvolvidas por iniciativas das corporações consulares), de sociedades acadêmicas, ao passo que vão surgindo gabinetes de leitura, realidades híbridas ligadas tanto à biblioteca quanto à livraria.

Essa expansão acompanha-se de um movimento em prol da abertura, ou mesmo da publicidade das bibliotecas. Esse movimento não é novo e traz à tona algumas ideias fundamentais do humanismo desde Petrarca (valorização da circulação dos textos, imperativos de divulgação dos conhecimentos e de abertura das coleções), mas encontra, a partir do século XVII, os caminhos institucionais de sua realização na esteira de três iniciativas destinadas a tornar-se referências na Europa: abertura da Bodleiana em Oxford, em 1602, da Ambrosiana em Milão, em 1607 e da Angélica em Roma, em 1614. A emulação suscitada por essas iniciativas é igualmente consolidada pelo discurso de um Gabriel Naudé (1600-1653), que em seu *Advis pour Dresser une Bibliothèque*, publicado em 1627 e reeditado em 1644, lança os fundamentos da biblioteconomia e articula estreitamente o desenvolvimento das coleções (modalidades e técnicas de aquisição – hoje falaríamos de "política documental") e preocupação de abertura: "en vain celuy-là s'efforce il [...] de faire despense notable apres les livres, qui n'a dessein d'en vouer & consacrer l'usage au public, & de n'en desnier jamais la communication au moindre des hommes qui en pourra avoir besoin" ["vai se esforçar em vão, fazendo grandes despesas com livros, aquele que não pretende dedicá-los e consagrá-los ao uso público, não negando jamais a sua comunicação ao mais humilde dos homens que deles tiver necessidade"][30]. A Biblioteca defendida por Naudé não apenas tem uma vocação universal e enciclopédica como deve ser também um laboratório do pensamento, instrumento da razão crítica, utensílio do discernimento e da vontade política, sem negligenciar, em sua integração com a produção impressa, as contestações, as contradições doutrinais, a polêmica e todos os tipos de

30. Gabriel Naudé, *Advis pour Dresser une Bibliothèque*, Paris, Targa, 1627, Capítulo IX: "Quel Doit Estre le But Principal de Cette Bibliothèque" (p. 151).

atualidades. Essa concepção da biblioteca como "máquina cultural"[31], fundamento de uma *expertise* nova que tende a substituir a autoridade espiritual da Igreja, só poderá ser plenamente levada à prática num contexto e com meios excepcionais (que Naudé encontra em 1643 quando entra a serviço de Mazarin e empreende edificar para o seu amo aquela que será, no meado do século, a mais notável coleção de livros da Europa).

O movimento de reforma das comunidades religiosas proporcionou às bibliotecas ambições e recursos igualmente robustecidos. A reorganização da Abadia de Sainte-Geneviève de Paris, empreendida em 1619 pelo cardeal de La Rochefoucauld, faz dela a cabeça de uma nova ordem[32] e restaura duradouramente uma biblioteca de origem medieval maltratada pelas Guerras de Religião e pela incúria dos monges; ela se desenvolverá de maneira muito especial nos domínios científicos e se abrirá para o público do século XVIII.

Em Saint-Germain-des-Prés, que em 1631 passa a ser a matriz da nova Congregação dos Mauristas, a biblioteca tenciona ser doravante um formidável instrumento de trabalho e, no novo edifício de que dispõe, atrai donativos e recursos consideráveis. Em Saint-Victor de Paris, a biblioteca já é acessível aos acadêmicos, mas em 1652 é expressamente consagrada ao "uso do público" – o parlamentar Henri Du Bouchet de Bournonville legou-lhe sua coleção de livros sob a condição de serem disponibilizados para o público.

Na província, o papel das academias é quase sempre o de uma força motriz. A partir do final do século XVII elas se organizam, ora *ex nihilo*, ora reformando antigas sociedades acadêmicas: Toulouse em 1695, Lyon em 1700, Montpellier em 1706, Bordeaux em 1713 etc.; ao todo, cerca de trinta academias são criadas antes de 1760, mais da metade das quais funda bibliotecas abertas para o público. Elas assinam periódicos e adquirem para o uso comum as mais caras publicações acadêmicas. A aquisição dos livros serve aqui a uma aspiração que mistura zelo pelo bem público e promoção das ciências e das artes, mais particularmente em setores considerados "úteis" (agronomia, ciências naturais, engenharia, química...), que até certo ponto afastam essas coleções do modelo da biblioteca do homem culto, assentada em fundamentos ao mesmo tempo literários e clássicos[33].

Do lado dos particulares, a valorização das coleções mais notáveis nos anuários e publicações semioficiais acarreta uma emulação: o *Almanach Royal* inaugura em 1709 uma rubrica consagrada às "bibliotecas particulares mais famosas", princípio que será retomado por diversos almanaques provinciais.

As bibliotecas recorrem também ao mercado livreiro para outros fins além do mero abastecimento. Mandam imprimir os seus catálogos, primeiro muito pontualmente, no século XVI (a Sorbonne por volta de 1550, a Universidade de Leyden em 1595), depois mais amplamente, nos séculos XVII e XVIII: a Bodleiana por três vezes (1605, 1620, 1674), a Biblioteca do Rei a partir de 1739... Há, de resto, uma verdadeira permeabilidade entre

31. Robert Damien, *Bibliothèque et État: Naissance d'une Raison Politique dans la France du XVIIᵉ Siècle*, Paris, PUF, 1995.

32. Os cônegos regulares de Saint-Augustin da Congrégation de France, ou "Génovéfains".

33. Daniel Roche, *Le Siècle des Lumières en Province: Académies et Académiciens Provinciaux, 1680-1789*, Paris/La Haye, Mouton, 1978.

os dois mundos: os peritos requeridos pelas instâncias judiciárias para avaliar e inventariar as bibliotecas particulares por ocasião das sucessões são os impressores-livreiros; as duas grandes coleções dos cardeais-ministros Richelieu e Mazarin foram inventariadas por livreiros que haviam contribuído para fornecê-las, Thomas Blaise ao primeiro, Antoine Vitré ao segundo (1661-1662).

A organização do mercado do livro de segunda mão e das vendas públicas, que repousam desde os anos 1630 na impressão de catálogos de venda, é reveladora dos estímulos recíprocos entre o mundo da livraria e o das bibliotecas. O setor é dominado regularmente por uns poucos impressores-livreiros, que desenvolvem assim uma *expertise* particular como complemento à sua atividade editorial: em Paris, desde antes de 1650, eles são Sébastien Cramoisy e Thomas Blaise. No século XVIII, a extensão da curiosidade e das práticas bibliofílicas terá aumentado singularmente os cacifes financeiros como fatores simbólicos desse setor, dominado por um Gabriel Martin (1679?-1761) e depois por um Guillaume-François Debure (1732-1782). Na virada do século desenvolveu-se um eficaz sistema de classificação dos livros, compreendendo cinco classes (Teologia, Jurisprudência, Belas-Letras, Ciências e Artes, História), que por sua vez são subdivididas. Esse sistema, doravante referido como "dos livreiros de Paris", estrutura de maneira quase uniforme os catálogos de venda e, depois, os instrumentos catalográficos essenciais da livraria.

Novos modos de consumo do impresso surgiram ao mesmo tempo na interseção do mundo das bibliotecas e da economia editorial. As práticas de locação (das gazetas, do *Journal de Savants*...) por alguns impressores-livreiros são atestadas desde o fim do século XVII. O desenvolvimento desses dispositivos de empréstimo, submetidos em geral à assinatura (mensal ou anual), estende-se ao século XVIII e dá origem ao gabinete de leitura. O estabelecido em Lyon, no final dos anos 1750, pelo livreiro Geoffroy Regnault é um dos mais antigos dentre aqueles cujo funcionamento regular é conhecido. O modelo conhece um relativo sucesso em vários países europeus (França, Inglaterra, Alemanha e Suíça) até os anos 1850[34]. Designado sob denominações diversas ("gabinete literário", "loja literária" ou mesmo "Biblioteca Pública", como o de Lausanne nos anos 1770), o gabinete de leitura é anexado a uma livraria e representa para seu proprietário um complemento de atividade. Largamente aberto às novidades, constituído quase exclusivamente por livros em línguas vernáculas, atento às modas (romances, teatro, viagens...), propondo com frequência vários jornais europeus, ele visa ao lucro e para isso atualiza frequentemente o seu conteúdo. Alguns gabinetes publicam catálogos completados regularmente por suplementos; podem também oferecer aos seus assinantes a consulta, no próprio local, de volumosas obras de referência não incluídas no empréstimo. Em todo caso, sua razão de ser decorre ao mesmo tempo do preço relativamente alto do livro e da atração exercida por uma oferta ditada sobretudo pela atualidade e pelo gosto do dia.

34. Jean-Louis Pailhès, "En Marge des Bibliothèques: L'Apparition des Cabinets de Lecture", em *Histoire des Bibliothèques Françaises*, t. II: *Les Bibliothèques sous l'Ancien Régime (1530-1789)*, org. Claude Jolly, Paris, Promodis, 1988, pp. 415-421; Paul Benhamou, "The Reading in Lyon: Cellier's *Cabinet de Lecture*", *Studies on Voltaire and the Eighteenth Century*, n. 308, 1993, pp. 305-321.

27
Demandas locais, mercados remotos: o impresso fora da Europa

Desenvolvido na Europa Ocidental no século XV, o livro impresso e depois a sua tecnologia circulam e implantam-se nos demais continentes, na esteira das descobertas comerciais, das conquistas coloniais e das empresas missionárias. Esse movimento permanece pontual na Renascença, mas ganha nova amplitude nos séculos XVII e XVIII, quando se lançam as bases de uma dinâmica de mundialização do produto impresso. Ela se mede por vários indicadores: extensão à escala do globo de alguns mercados da livraria europeia; apropriação das técnicas tipográficas por alguns povos extraeuropeus que prolongam o trabalho dos atores coloniais ou missionários; adaptação progressiva da imprensa ao conjunto das línguas e das escritas; difusão de uma forma livresca que, a despeito de adaptações regionais, se sobrepõe aos objetos livrescos e às práticas escribais autóctones ou até mesmo os substitui no longo prazo.

Limitemo-nos aqui, nesta abordagem mundial, a um breve apanhado de alguns fatos marcantes. Em primeiro lugar, cumpre lembrar o papel que algumas cidades europeias

desempenharam nesse processo, favorecendo não só a circulação do livro impresso fora da Europa mas também a importação do próprio modelo tipográfico. Por exemplo, a impressão em Veneza, a partir de 1512, dos primeiros livros armênios nada deve ao acaso: principal centro editorial europeu, a Sereníssima é sobretudo uma encruzilhada comercial; ela abriga, desde a Idade Média, importantes colônias orientais que mantêm trocas permanentes com as comunidades do Oriente Médio, que elas contribuirão para abastecer de livros.

No século XVII, enquanto a geografia de produção do livro armênio se amplia (Milão, Paris, Lvov, Marselha e Livorno), inclusive no Oriente (Isfahan a partir de 1636), Amsterdam desempenha um papel predominante na sua difusão. Capital editorial da Europa, largamente aberta para o mundo, a cidade acolhe as duas oficinas mais importantes da diáspora armênia, a Saint-Etchmiadzin e a Saint-Sargis Zōravar, a partir de 1658, e em seguida a da família dos Vanandetsi, a partir de 1685. Ambas destinam parcialmente a sua produção à exportação para a Armênia histórica. No século XVIII, Constantinopla, cuja comunidade armênia compreende cerca de oitenta mil indivíduos e onde o patriarcado armênio desempenha um papel crescente, torna-se o mais importante centro editorial no ramo (mais de vinte oficinas), ao passo que Veneza reencontra uma certa importância com a instalação dos Mekhitaristas na Ilha de San Lazzaro. De modo geral, a vitalidade e a expansão geográfica, sem dúvida excepcionais, da imprensa armênia devem muito à mobilidade e ao tino comercial de sua diáspora. De Veneza a Amsterdam, de Marselha a Astracã ou a Madras, os editores armênios sabem tirar proveito das redes comerciais da sua comunidade e com frequência se beneficiam do apoio de dignitários ecletiásticos em "missão".

A atividade missionária nas Índias Ocidentais explica a presença relativamente precoce dos livros impressos e, depois, dos prelos. A mais antiga oficina tipográfica implantada nas Américas foi talvez aquela cuja instalação no México o primeiro vice-rei da Nova Espanha, António de Mendoza, juntamente com o bispo Juan de Zumárraga, havia patrocinado em 1539. A oficina, confiada a um impressor vindo de Brescia, teria imprimido um catecismo em castelhano e em língua *nahuatl*. As necessidades de evangelização constituem, aliás, o principal motor das implantações tipográficas em toda a América Latina, que se estendem no decorrer dos séculos XVII e XVIII; prelos funcionaram não apenas nas cidades mas também nas *reducciones*, missões quase sempre mantidas pelos franciscanos ou jesuítas e empenhadas em agrupar as populações indígenas[1], notadamente no Vice-Reino do Peru (com prelos em Juli desde o começo do século XVII) e no Paraguai (desde 1700).

Na Ásia, foi em Goa, nas Índias Portuguesas, que os jesuítas implantaram em 1556 a primeira oficina tipográfica, que funcionava dentro de seu colégio. O arquipélago nipônico também está equipado com prelos, graças a iniciativas missionárias jesuíticas, a partir de 1590. Depois, ao longo dos dois séculos seguintes, a impressão de livros "à ocidental" é

1. Hortensia Calvo, "The Politics of Print: the Historiography of the Book in Early Spanish America", *Book History*, n. 6, pp. 277-305, 2003.

praticada nas Índias Britânicas e Francesas e também na Península da Indonésia. A China, entretanto, permanece fechada para a tipografia até que as Guerras do Ópio, no século XIX, a obriguem à abertura comercial e tecnológica com o Ocidente. Porém os ocidentais, na esteira dos trabalhos de Matteo Ricci sobre a análise e a classificação dos caracteres chineses, terão tentado mobilizar, antes disso, as técnicas ocidentais para reproduzir os sinogramas, tanto num procedimento acadêmico que remonta aos primeiros passos da sinologia quanto para desenvolver uma edição destinada aos leitores ou ao mercado chineses. Após diversas tentativas espanholas, italianas e portuguesas, a primeira empresa de gravura sistemática com um jogo completo de caracteres móveis chineses é francesa e data do início do século XVIII. Várias dezenas de milhares de sinogramas são gravados entre 1715 e 1740 – são os "buxos do Regente", elaborados sob a direção do orientalista Étienne Fourmont (1683-1745) com a possível contribuição de um chinês residente na França e ligado à biblioteca régia, Arcádio Huang (1679-1716); antes de tornar-se uma curiosidade "tipográfica" em meio aos tesouros da Imprensa Nacional, esse jogo foi utilizado pontualmente até o século XIX, antes que outras técnicas (a estereotipia e a litografia) viessem demonstrar uma eficácia maior nesse domínio.

No Oriente Próximo e no Oriente Médio, assim como em uma parte da Europa do Leste, o principal cacife é o da "conversão" dos cristãos não católicos. A produção livresca a eles destinada, e que visa igualmente aos missionários, representa uma parte considerável da atividade da imprensa poliglota estabelecida em 1626 na Congregação da Propagação da Fé. Mas os prelos da Propaganda Fide não se limitarão aos idiomas mais comuns (árabe, armênio, etíope, georgiano, siríaco, sérvio...) e fornecerão igualmente livros em línguas mais "exóticas", destinados a usos mais remotos.

No mundo do Islã, as primeiras instalações tipográficas ocorrem em Constantinopla, para onde o Império Otomano transferiu a sua capital após a tomada da cidade em 1453; mas elas são obra de uma diáspora de origem europeia. De fato, na última década do século XV, quando judeus e muçulmanos são expulsos da Península Ibérica, alguns deles encontram refúgio, com a aprovação do sultão Bajazeto, na parte mais ocidental do Império. Assiste-se então a um processo contraditório de transferências: as monarquias europeias e a rede humanista estimulam o deslocamento de manuscritos e de estudiosos gregos para a Europa (sobretudo Veneza e Paris), e algumas tecnologias ocidentais são implantadas nos territórios da Sublime Porta. É o caso da arte tipográfica: a primeira oficina de Constantinopla é desenvolvida por um judeu que imprime em hebraico, a partir de 1493, uma coletânea de leis judaicas redigidas no começo do século XIV, o *Arbaa Tourim* [*As Quatro Colunas*] ou *Torre*. Convém lembrar que o breve funcionamento de uma oficina tipográfica em Fez em 1516 (*cf. supra*, p. 211) foi também uma consequência da diáspora dos judeus ibéricos. Mas Bajazeto, como, depois dele, todas as autoridades políticas e espirituais do Islã, opõe-se à utilização da imprensa para difundir não apenas as palavras mas também a língua do Profeta. A tipografia é uma arte mecânica, e não uma arte divina, como a caligrafia. A impressão em caracteres árabes (para a língua turca, tanto árabe como persa) era punida com a morte desde 1485. Assim, ainda que judeus, gregos e armênios venham a praticar a imprensa no espaço otomano e no mundo islâmico em geral, as primeiras tentativas de impressão em árabe serão ocidentais. O primeiro

livro impresso em árabe com o emprego de caracteres móveis metálicos é produzido em Fano, na Itália, em 1514: trata-se de um Saltério para as comunidades cristãs orientais de rito melquita, expressamente destinado a exportação nos territórios da Síria. Seu impressor, Gregorio De Gregori, é, ainda aqui, de origem veneziana. É em Veneza, aliás, que se imprime o primeiro texto islâmico em árabe – nada menos que o Corão – em 1537 ou 1538. Saída dos prelos de Paganino de' Paganini, essa edição foi considerada durante muito tempo como inteiramente destruída, até que em 1987 um exemplar fosse encontrado num convento veneziano[2]. Essa proeza técnica, que requereu a fundição de seiscentos caracteres tipográficos, é interessante por não haver sido destinada aos estudiosos europeus, mas sim experimentada como um produto de exportação para o mercado otomano, com destinação às populações muçulmanas que não dispunham de tipografia.

Por outro lado, as comunidades maronitas desenvolvem uma atividade pontual de edição para as suas necessidades litúrgicas, como no Mosteiro de Santo Antônio de Qozhaya (Líbano), onde um Saltério é impresso em 1585.

A proibição de imprimir em árabe dura até 1728 no mundo otomano, e ainda assim a nova tolerância diz respeito apenas aos textos profanos. Além das motivações teológico-políticas, é preciso ver nessa reserva, que sacraliza o gesto manuscrito e menospreza a prosaica técnica tipográfica, a preocupação de proteger a caligrafia e o ecossistema da cópia manuscrita, mantido por uma poderosa corporação. Assim, a imprensa que lança em 1728 o *Sihah*, dicionário turco-árabe de al-Jawhari, o maior lexicógrafo árabe medieval, funcionará durante quinze anos em Istambul, mas encontra a feroz oposição dos calígrafos e dos ulemás. E a produção impressa permanece muito limitada no mundo árabe-otomano. Será preciso esperar pela expansão econômica do Egito, no fim do século XVIII, para ver o início de uma verdadeira difusão editorial em árabe. A influência europeia não é estranha: durante a campanha do Egito (1798-1801), instala-se ali uma imprensa que dispõe de caixas árabe e latina. A primeira imprensa genuinamente árabe será criada em Bulaq, nos subúrbios do Cairo, em 1822. A *leadership* que o Egito então adquire, e que a servirá aos olhos dos movimentos nacionalistas árabes, apoia-se amplamente na anterioridade de seu investimento em uma indústria editorial para a qual encontrará pontos de venda em todo o mundo muçulmano, alcançando a Índia e o Sudeste Asiático. Ao cabo dessa expansão, no meado do século XX, a edição árabe no seu conjunto era de origem egípcia em cerca de 75%.

A América do Norte representa, evidentemente, um caso à parte, devido à amplitude da emigração de origem europeia, ao rápido desenvolvimento de uma sociedade colonial fortemente alfabetizada e urbanizada, que tem no comércio sua atividade prioritária e onde, por razões em parte religiosas (a participação dos protestantes é preponderante), a presença e a prática do livro são importantes. Durante muito tempo, entretanto, bem depois das independências e do começo da revolução industrial, a América do Norte permanece em grande parte tributária da edição europeia; ela constitui um grande mercado de exportação para a edição londrina ou dublinense de livros e periódicos ingleses

2. Angela Nuovo, "Il Corano Arabo Ritrovato", *La Bibliofilia*, n. 89, pp. 237-271, 1987.

e para o livro francês, especialmente através de contrafações holandesas, menos caras do que a produção legal do reino da França. Ainda assim a imprensa se desenvolve ali, mas atende sobretudo, numa primeira etapa, a necessidades locais (almanaques, impressos oficiais, cartazes, livretes de teor religioso, obras destinadas à evangelização, inclusive nas línguas indígenas...).

Em Cambridge (Massachusetts), a primeira tipografia americana é instalada em 1639. Após duas pequenas publicações (um almanaque, uma folha volante), ela lança o primeiro livro concebido na América do Norte, um Saltério, impresso em 1640 (*The Whole Booke of Psalmes*). O prelo havia sido encomendado na Inglaterra, e seu funcionamento fora confiado a um antigo ferreiro, Stephen Daye (1594?-1668), que imprimirá posteriormente, depois de vários trabalhos de ordem prática, uma Bíblia com destinação missionária, na língua das populações algonquinas (1663). Mas é preciso esperar pelos anos 1680 para que outras cidades coloniais sejam equipadas: Boston, St. Mary's City (Maryland), Philadelphia, Jamestown (Virgínia) e Nova York em 1693, onde um papel de relevo será desempenhado por William Bradford (1663-1752). Filho de um impressor londrino que antes havia atuado em Philadelphia, Bradford publica em 1725 a *New York Gazette*, primeiro periódico da cidade, e se encontra na origem de uma dinastia de impressores-livreiros especialmente ativa nas colônias inglesas da América do Norte.

A demanda de livros na Nova Inglaterra é particularmente intensa. Estima-se que no começo do século XVIII a alfabetização da população masculina é da ordem de 70% e que ela passa a 85% por volta de 1760; toda a sociedade americana tende então a erigir a alfabetização em norma, fazendo dela a medida do desenvolvimento individual e coletivo. Saber ler já não é apenas um indicador de distinção social, o instrumento de uma *expertise* especializada ou de uma necessidade profissional – tornou-se um dever da sociedade[3]. Essas novas concepções desempenham um papel importante no estabelecimento progressivo dos fundamentos de uma cultura global e de um futuro mercado de massa do livro.

3. Harvey G. Graff, *The Legacies of Literacy: Continuities and Contradictions in Western Culture and Society*, Bloomington, Indianapolis University Press, 1987, pp. 248-257.

28
Técnicas e formas: a evolução dos livros nos séculos XVII e XVIII

Caligrafia e tipografia na Idade Clássica

Financeira e redonda, francesa e inglesa

O ofício de mestre escritor, cuja função é escrever bem, ensinar a escrita à mão e, de maneira geral, garantir a norma gráfica, conhece uma importante novidade na França do século XVII, que se explica pelo desenvolvimento simultâneo do absolutismo, da monarquia administrativa e do ensino. Sua organização repousa sobre o sistema corporativo e, principalmente para a cidade de Paris, a Comunidade dos Mestres Escritores Juramentados, estabelecida desde 1570. As principais evoluções referem-se, em primeiro lugar, à escrita documentária (comercial e administrativa); elas terão, entretanto, repercussões não apenas na produção livresca mas também no domínio tipográfico. Normalizam-se então famílias de escrita que por comodidade qualificamos como "redondas", que

os contemporâneos qualificaram também como escritas "francesas" e que podem ser subdivididas segundo as categorias por vezes flutuantes de "bastarda", "redonda" (mais solene) e "cursiva" (de execução mais rápida), elas próprias declinadas segundo diferentes módulos. Inspiradas nas bastardas góticas ou na letra de civilidade, integrando elementos de cursividade, elas correspondem a intenções conjuntas de elegância, eficácia e uniformidade na produção dos escribas.

Devem também muito às pesquisas realizadas na Itália no século anterior, onde um papel importante foi desempenhado por Giovan Francesco Cresci. Esse mestre de escrita ligado à Biblioteca Vaticana é renomado não apenas por sua atividade de copista mas também, e sobretudo, por seus tratados técnicos e teóricos sobre a escrita caligráfica e pela pequena revolução gráfica que ele favoreceu ao preconizar as escritas cursivas de chancelaria. Publicou inicialmente modelos de escrita de chancelaria: redonda antiga, *littera bollatica* (para a escrita das bulas pontificais), bastarda, financeira... (em *Il Perfetto Scrittore*, Roma, 1570) e depois um verdadeiro manifesto (*Il Perfetto Cancellaresco Corsivo*, Roma, 1579). Se não é o inventor dessa escrita financeiro-chancaleresca, ele lhe fixa os cânones e a tipologia. O modelo que propõe apresenta uma fluidez e uma inclinação que lhe conferem flexibilidade e homogeneidade: as letras ligaturadas são obtidas em um único traço (exceto *d* e *e*), traçadas com uma pena longa e flexível (e não mais com a pena curta, rígida, quadrada e muito pouco inclinada de seus antecessores). Mais que tudo, Cresci enfatiza os argumentos práticos e relativiza o interesse das caligrafias complexas e de aparato, apresentadas como inúteis. Esse estilo renovado, que vai conhecer também variações maneiristas, se difunde em toda a Europa no século seguinte. Ele inspira em primeiro lugar o desenvolvimento da escrita redonda financeira francesa.

Em 14 de julho de 1632 o Parlamento de Paris cria a Corporação dos Mestres Escritores com o fim de reformar a arte da escrita e fixar novos cânones caligráficos que possam ser ensinados. Esse concurso produz dois modelos de alfabeto, fornecidos por dois mestres escritores: "letras italianas", por Étienne Le Bé; "letras francesas", por Louis Barbedor. As primeiras constituem um derivado da *cancellaresca* humanista. As segundas se afastam dos últimos modelos do gótico cursivo e de civilidade conservando algumas de suas características (o *s* final anelado, o *r* redondo): são finas e flexíveis, e representam essa nova "redonda" francesa predestinada a um grande futuro; esta constituirá, com efeito, o modelo da "cursiva inglesa" teorizada no final do século XVII e no decorrer do XVIII, que, codificada, após uma acentuação das diferenças entre cheias e finas, se tornará a escrita escolar oficial de vários países da Europa.

Os dois modelos oriundos do concurso de 1632 foram doravante impostos aos mestres de escrita como únicas formas autorizadas. Isso põe termo a uma escrita gótica que ainda era praticada pelos escribas, posto que muito largamente abandonada pelos tipógrafos. Nos modelos de escrita e nos manuais concebidos para os copistas aprendizes, os textos são gravados em madeira ou cobre. Porém as tentativas de passagem à tipografia são recorrentes, e neles se encontra aquela tentação, manifestada pela letra de civilidade, de encurtar a distância entre a escrita à mão e o impresso. Cumpre destacar a iniciativa de Pierre Moreau (*c.* 1599-1648), oriundo do universo não do livro, mas da administração (foi "escriturário financeiro") e da caligrafia (é membro da Corporação dos Mestres Escritores).

Trabalhando a partir dos novos modelos estabelecidos por Le Bé e Barbedor, ele manda fundir caracteres de imprensa que imitam a letra manuscrita, para os quais obtém um privilégio real em janeiro de 1639. A invenção foi objeto de uma apresentação ao rei e, favorecido pelo *status* de impressor do rei que lhe foi concedido em 1643, Moreau publica cerca de trinta livros (poesia, teatro e textos de devoção). Pode-se ver aqui uma réplica do projeto de Robert Granjon referente às letras de civilidade (*cf. supra*, p. 308) e uma tentativa bem-sucedida – mas sem futuro – de realizar uma tipografia "caligráfica" e de transmitir pela tipografia os modelos de escrita à mão. De fato, até o fim do antigo regime tipográfico os mestres escritores difundirão os seus modelos através da cópia manuscrita e da gravura em cobre (como Étienne de Blégny nos seus *Elemens ou Premières Instructions de la Jeunesse*, 1691) e os impressores não lograrão reproduzir pela tipografia a escrita redonda que se ensina aos alunos. Os caracteres de Moreau não criaram cepa; e, no lugar de caracteres "redondos" que não existem no mercado, os impressores utilizarão pontualmente, sobretudo para a produção pedagógica, caracteres de civilidade, em virtude de uma semelhança aproximada e de uma origem comum (a gótica cursiva do século XVI). Podem citar-se, entretanto, outras tentativas que permaneceram anedóticas: a cursiva inglesa é, assim, objeto de versões tipográficas em Londres, em 1795 (fundição Fry & Steele), ou em Paris, em 1805, por Firmin Didot[1].

Alguns mestres escritores apresentam, por outro lado, uma produção de luxo, destinada a amadores que exercem uma demanda constante durante todo o Antigo Regime. Um dos mais notáveis representantes desses calígrafos artistas, Nicolas Jarry (1615-1666), se aproximara da Corte contribuindo para a cópia dos manuscritos musicais destinados à Capela do Rei. Executadas geralmente em velino, enriquecidas de ornamentos pintados (enquadramentos e bordas, letras ornadas), usando tintas multicores e douradas, suas principais realizações repousam, do ponto de vista caligráfico, sobre modelos que nada devem à tradição manuscrita, mas inspiram-se diretamente, chegando inclusive ao ilusionismo mimético, na tipografia romana e itálica. A *Guirlande de Julie* – famosa coletânea poética oferecida a Julie d'Angennes, filha da Marquesa de Rambouillet, por seu futuro esposo – é decerto a mais célebre realização de Jarry. Ele caligrafou nessa obra as contribuições dos maiores poetas do tempo (Desmarets de Saint-Sorlin, Georges de Scudéry, Tallemant des Réaux...), cada um dos quais louva a destinatária invocando uma flor, pintada ao lado do texto pelo miniaturista Nicolas Robert. Esse livro único é um excelente testemunho das correntes preciosistas das quais o palacete de Rambouillet era então o centro mais ativo.

Escritas artificiais

As escritas "artificiais" nascem de iniciativas individuais e pontuais; mas, concebidas quase sempre com um escopo científico, esotérico ou ideológico, elas pretendem por

1. Didot registrou então uma patente para um "método de gravar e fundir os [...] caracteres de escrita [...] de maneira que fosse difícil perceber o ponto em que se reuniam as extremidades de cada letra"; ele se mostra particularmente orgulhoso da sua "Inglesa, caractere que, testado sem sucesso em seu país natal, aparece pela primeira vez, com alguma distinção, sob os auspícios da tipografia francesa" (Prefácio a Virgile, *Bucoliques*, Paris, Didot, 1806).

vezes ser mais "naturais", ou seja, mais lógicas ou mais evidentes do que as convenções alfabéticas ou as formas escribais desenvolvidas pelos usos e pelas coletividades.

A Renascença manifesta um certo fascínio pelo signo, e mais particularmente pelo signo não lido: citemos apenas a reprodução dos hieróglifos na edição do *Sonho de Polifilo* (Veneza, Aldo Manuzio, 1499), e a moda dos neo-hieróglifos à qual Bernini aderirá em sua obra esculpida. No século XVII, o jesuíta Athanasius Kircher constitui uma egiptologia improvável pela sua leitura toda pessoal da escrita egípcia antiga; ele propõe também, em 1663, uma escrita forjada à base de algarismos arábicos e romanos, suscetível de transcrever todas as línguas, segundo o postulado que afirma terem todas as línguas uma estrutura que pode ser reportada à do latim[2].

Ao mesmo tempo, o médico (e alquimista) François-Mércure van Helmont (1614-1699), buscando uma maneira de ensinar aos surdos-mudos, acredita reconhecer nos glifos do hebraico a posição da boca para produzir os sons correspondentes (Ilustração 37)[3].

Outro dos seus contemporâneos, o médico alemão Johann Joachim Becher (1635-1682), concebe um novo sistema de escrita de vocação universal, fundado no princípio dos caracteres ideogramáticos chineses[4]. Em 1668 o inglês John Wilkins, inspirando-se na árvore dos conhecimentos de Francis Bacon (1561-1626) e no princípio de racionalidade universal segundo Descartes (1596-1650), imagina poder fundar um quadro suscetível de organizar o conjunto do saber e, depois, conceber uma gramática para exprimi-lo, da qual se possa deduzir a criação de termos para designar invenções ou realidades novas, tudo por meio de uma escrita composta de caracteres "reais" e racionais, isto é, não convencionais (na verdade, um sistema de notação extremamente econômico, baseado em doze caracteres passíveis de múltiplas combinações)[5]. Por mais diversas que sejam, essas invenções, que deram origem a livros singulares, procuram na forma do signo elementos que atestem uma representação ou uma dedução da realidade designada. Elas ilustram a vontade de libertar-se da fragilidade e artificialidade das escritas históricas, manifestando a dupla utopia de uma escrita que possa ser lida sem o conhecimento visual de uma língua e de uma escrita que seja comum a todas as línguas. É o que se designará como "pasigrafia" a partir de Joseph de Maimieux (1753-1820), que publica em 1797 a sua *Pasigraphie ou Premiers Éléments du Nouvel Art-Science, d'Écrire et d'Imprimer en une Langue, de Manière à Être Lu et Entendu dans Toute Autre Langue sans Traduction* [*Pasigrafia ou Primeiros Elementos da Nova Arte-Ciência de Escrever e Imprimir em uma Língua de Maneira a Ser Lido e Entendido em Qualquer outra Língua sem Tradução*[6]].

2. Athanasius Kircher, *Polygraphia Nova et Universalis ex Combinatoria Arte Directa*, Roma, 1663.

3. François-Mercure van Helmont, *Alphabeti vere Naturalis Hebraici Brevissima Delineatio*, Sultzbach, 1657.

4. Johann Joachim Becher, *Character pro Notitia Linguarum Universali*, Frankfurt, 1661.

5. John Wilkins, *An Essay Towards a Real Character and a Philosophical Language*, London, 1668.

6. Paris, Au Bureau de la Pasigraphie, 1797.

A reforma do signo e o Romano do Rei

O trabalho dos mestres de escrita influenciou também a principal evolução que a tipografia francesa conhece na virada dos séculos XVII para o XVIII. É o caso, mais particularmente, de algumas pranchas de *Art d'Écrire* de Jean-Baptiste Alais de Beaulieu (1680): propostas como modelo para a gravura dos caracteres itálicos, elas são um bom exemplo de interação entre caligrafia e tipografia.

Sob Luís XIV, a Imprensa Régia ainda utilizava caracteres cujos punções haviam sido gravados no século XVI (por Claude Garamont, Robert Granjon ou Guillaume Le Bé). A ideia de uma reforma da tipografia "nacional" desponta nos anos 1690, no círculo de Jacques Jaugeon, erudito-tipógrafo e responsável pelo setor tipográfico no projeto geral de descrição das artes e dos ofícios empreendido por Colbert (*cf. infra*, p. 415). Ao redor dele constitui-se um grupo do qual participam o gravador Louis Simonneau, o diretor da Imprensa Régia, Jean Anisson, o abade Jean-Paul Bignon (futuro bibliotecário do rei) e o gravador de caracteres Philippe Grandjean. Impunha-se a criação de uma caixa nova, ao mesmo tempo clássica e racional no seu desenho, que encarnaria a grandeza do reino e seria adaptada a toda a extensão da produção livresca francesa nas letras, nas ciências e nas artes. O novo caractere é gravado por Grandjean em 1699 e batizado de "Romano do Rei". Ao todo, ele é gravado em 21 corpos diferentes; é empregado pela primeira vez em 1702 para a publicação das *Médailles sur les Principaux Événements du Règne de Luis le Grand* [*Medalhas sobre os Principais Eventos do Reinado de Luís, o Grande*], impressas pela Imprensa Régia. Seus punções, conservados, são classificados como monumentos históricos desde 1946. Algumas particularidades o tornam imediatamente reconhecível, como um traço horizontal a meia altura no *l* minúsculo. Mas a novidade consistia sobretudo na ortogonalidade dos glifos, no alinhamento dos traços horizontais das diferentes letras, no abandono dos "ataques" (vestígios do gesto manuscrito) e em uma nova concepção geométrica: cada letra era inscrita em uma grade de 2 304 quadrados (na verdade, uma grade composta de 654 quadrados divisíveis em 36 quadrados) para as maiúsculas e de 2 588 quadrados para as minúsculas. Trata-se aqui da primeira iniciativa visando criar uma unidade de medida e de composição elementar das letras que mais tarde inspirará Fournier (1737) e depois Didot (1785) na sua definição de uma tabela das proporções das letras e do ponto tipográfico.

Essa reforma é uma nova consagração do romano. E, ainda que os romanos antigos (oriundos dos gravados nos séculos XV e XVI por Jenson, Aldo, Garamont etc.) continuem a ser utilizados, o Romano do Rei inaugura uma família concorrente que a classificação Vox reunirá sob o título de *fontes reais*: família à qual pertencem os grandes caracteres neoclássicos dos séculos XVIII, propostos por Pierre-Simon Fournier (1742) e Firmin Didot (1783) na França, John Baskerville (1757) na Inglaterra e Giambattista Bodoni (1780) na Itália.

Textualizações clássicas

O século XVII presencia o remate de um processo de mutação da prosa francesa impressa, cuja apresentação é agora normalizada pelo emprego de parágrafos e capítulos[7]. O caminho é traçado pela edição do *Prince* de Guez de Balzac, publicado em 1634 por Pierre Rocolet (texto organizado em parágrafos, com resumo no início de cada capítulo). Descartes, que publica o *Discurso do Método* em francês (só que em Leyden, em 1637), a fim de quebrar a resistência dos doutos e dos teólogos e alcançar o público do homem comum, tinha a preocupação de zelar pela apresentação e legibilidade do seu texto: assim, este é dividido em partes e em parágrafos articulados por espaços em branco.

Tais evoluções são observadas igualmente nas edições que alimentaram a espiritualidade francesa do século XVII: o caminho fora traçado pela *Imitatio Christi*, desde a origem concebida para uma leitura capítulo por capítulo, e pelos *Exercícios Espirituais* de Loyola no século XVI, protótipo de um sem-número de tratados e manuais de oração caracterizados pela clareza de estruturação e paginação. A nova espiritualidade gerou na França diversas correntes: a representada pelos jesuítas, notadamente pelo padre Coton, permanece fiel às paginações dialéticas, densas e visualmente pouco articuladas; o humanismo devoto inspirado por Francisco de Sales, representado pelos padres Étienne Binet e Louis Richeome, objetiva seduzir para converter e não hesita em renovar os manuais de espiritualidade recorrendo às formas dialogadas e a uma copiosa ilustração comentada. Mas é nos jansenistas que convém procurar o caminho da modernidade em termos de paginação: a ruptura deliberada com as disposições por divisões e subdivisões numeradas impostas pelo peso da escolástica. Isso é testemunhado pela atenção dada por Antoine Arnauld à recepção do seu tratado *De la Fréquente Communion* (1643) e pelos esforços de legibilidade que ele envida a fim de que o texto não seja julgado em circuito "fechado" apenas pelos doutos e doutores, como tudo o mais da controvérsia teológica. Mesma clareza de apresentação para as *Provinciales* de Blaise Pascal, difundidas a partir de 1656 sob a forma da folha isolada ou do libelo antes de serem reunidas em volume[8]. Eliminando todas as obras dos teólogos jesuítas e suas argumentações por *pro* e *contra*, elas são constituídas por textos simples e incisivos, divididos em parágrafos e precedidos por uma breve argumentação. A técnica argumentativa do autor e a evidência da composição tipográfica convergem juntas para o objetivo de clareza.

Com essa generalização da paginação por capítulos e parágrafos, fruto de uma gestão coerente dos espaços em branco, o escrito impresso proclama a sua plena autonomia, que repousa sobre uma lógica visual (o livro deixa de ser auxiliar da memória, suporte ou reflexo do fluxo da palavra). Para além da mera prosa, os dispositivos de paginação científicos ou técnicos revelam igualmente que a visão e a racionalidade prevaleceram sobre o som e a memória. Das corografias e cosmografias no nascimento do atlas e no

7. H.-J. Martin, *La Naissance du Livre Moderne...*, *op. cit.*, pp. 397 e ss.

8. Pascal Susini, "Le Combat des *Provinciales*", em *Pascal, le Cœur et la Raison*, org. Jean-Marc Chatelain, Paris, BnF, 2016.

Introduction.

Oui! quand je n'aurois pour monture que l'âne sophiste et pédant qui argumenta contre Balaam!...

Quand je serois réduit à enfourcher la rosse chatouilleuse qui fit un autre Absalon de F. Jean des Entommeures

Il. 43a e 43b: Charles Nodier, *Histoire du Roi de Bohême et de ses Sept Châteaux*, Paris, 1830. Ilustrações de Tony Johannot gravadas sobre madeira *(Paris, Institut de France, 8º Erhard 226).*

amis de ma jeunesse. A vingt-cinq ans, je n'avois jamais recherché d'autre conversation que la sienne, et quelle conversation!

L'homme le plus mince, le plus long, le plus géométri‑ plus étroit, le strait dans tou‑ quement ab‑ sions,—le plus tes ses dimen‑ de latin, d'éty‑ frotté de grec, nomatopées‑ mologies, d'o‑ diathèses, d'h‑ de thèses, de métathèses‑ ypothèses, de syncopes et d' de tropes, de tête qui conti‑ apocopes,—la ent le plus de mots contre une idée, de sophismes contre un raisonnement, de paradoxes contre une opinion — de noms, de prénoms, de surnoms — de titres oubliés et de dates inutiles — de niaiseries biologiques, de balivernes bibliologiques, de billevesées philologiques — la table vivante des matières du *Mithridate* d'Adelung et de l'*Onomasticon* de Saxius!...

Le second, créature bizarre et capricieuse —

jeu singulier de la Providence qui s'amuse, après avoir moulé un génie sous la forme d'Achille ou d'Apollon, à bâtir avec les rognures échappées à son ciseau sublime un monstre difforme et grotesque — mélange fortuit d'éléments que l'on croiroit incompatibles — accident passager mais unique dans les modes innombrables de l'être — ébauche ridicule de l'homme qui ne sera jamais achevée — être sans nom, sans but, sans destinée, qu'on voit toujours riant, toujours chantant, toujours moquant, toujours gabant, toujours gambadant, toujours disposé à rien faire ou à faire des riens —

Hélas! mon cher Victor, je n'ai pas ta plume d'or et ton encre aux mille couleurs; je n'ai pas, mon cher Tony, la palette plus riche que l'arc‑

Il. 44:
Le Magasin Pittoresque,
janeiro de 1842 *(Paris, Bibliothèque Mazarine, 2o 8879).*

Il. 45: Maxime Du Camp, *Égypte, Nubie, Palestine et Syrie: Dessins Photographiques Recueillis pendant les Années 1849, 1850 et 1851,* Paris, 1852 *(Paris, Institut de France, FOL S 140 C3 Rés.).*

Il. 46: Guillaume-Benjamin Duchenne, *Album de Photographies Pathologiques*, Paris, Baillière et fils, 1862 *(Paris, Bibliothèque Sainte-Geneviève, 4o T SUP 28 Rés.)*.

L'ÉDITEUR.

ÉDITEUR! Puissance redoutable qui sers au talent d'introducteur et de soutien! talisman magique qui ouvres les portes de l'immortalité, chaîne aimantée qui sers de conducteur à la pensée et la fais jaillir au loin en étincelles brillantes, lien mystérieux du monde des intelligences; éditeur, d'où vient que je ne sais de quelle épithète te nommer? Je t'ai vu invoqué avec humilité et attaqué avec fureur, poursuivi du glaive et salué de l'encensoir; j'ai vu les princes de la littérature t'attendre à ton lever comme un monarque puissant, et les plus obscurs écrivains te jeter la pierre comme à un tyran de bas étage. Objet d'espoir et de colère, de respect et de haine, comment te qualifier sans injustice et sans préoccupations? « Ange ou démon, » dois-je t'adorer ou te maudire? T'appellerai-je notre providence? mais tu n'es rien sans nous. Te nommerai-je notre mauvais génie? mais nous ne sommes quelque chose que par toi? Tu fécondes notre gloire, mais tu en récoltes le prix. Tu es le soleil vivifiant de notre renommée, mais tes rayons dévorants absorbent le fluide métallique des mines que nous exploitons. Nous avons beau nous séparer de toi, nous tenons à toi par tous les points. Nous avons beau

Il. 47a e 47b: "L'Éditeur [et le Bouquiniste Étaleur]", *Les Français Peints par Eux-mêmes*, Paris, Léon Curmer, 1841-1842, t. IV, pp. 322-323 *(Paris, Institut de France, 4o Bernier 251 [1]).*

L'ÉTALAGISTE
(Article de l'Éditeur).

Il. 48: Paul Dupont,
Une Imprimerie en 1867,
Paris, 1867, p. 59
*(Paris, Institut de France,
4º Erhard 120).*

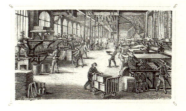

TIRAGE.

evenus dans cette galerie, que nous n'avions fait qu'entrevoir il y a quelques instants, contemplons le spectacle saisissant et grandiose qu'offrent ces trente presses mécaniques et ces presses manuelles rangées sur deux lignes parallèles.

Après le travail de l'homme, voici venir celui de la vapeur, son esclave soumise et obéissante.

A l'extrémité de la galerie, voyez se mouvoir, dans

— 42 —

par les manipulations qu'il nécessite, mais aussi susceptible de provoquer sans cesse l'action de l'intelligence, la tension de l'esprit. Cet heureux effet n'a pas lieu si le travail manuel absorbe l'homme tout entier; mais il se forme ainsi quelquefois des ouvriers de mérite, dont il serait injuste d'assimiler la profession à l'exercice des arts purement mécaniques.

Cette suprématie de l'intelligence sur la matière, qui

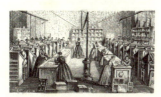

est l'essence même du travail typographique, jointe à la dépense de forces physiques qu'il réclame, avait longtemps fait penser qu'il était interdit à la femme de s'y livrer. Des essais tentés depuis quelques années ont démontré qu'elle est aussi apte que l'homme à l'exercice de cette profession. Nous allons voir des compositrices à l'œuvre à quelques pas d'ici. C'est là une réponse victorieuse aux assertions de ceux qui dénient aux femmes les qualités requises pour ce genre de travail.

— 43 —

Une centaine d'ouvrières sont réunies dans ce pavillon isolé qui leur est exclusivement réservé. Elles composent, corrigent, distribuent, mettent en pages, imposent les formes. Toutes les opérations manuelles

qui font l'objet de notre étude, c'est-à-dire qui concourent à la confection du *Livre,* leur sont familières. Et admirez, je vous prie, l'ordre parfait qui règne dans cette réunion. C'est en vain que l'œil cherche sur les marbres la moindre trace de ces nombreux *pâtés* qui déshonorent si souvent les ateliers des hommes, leurs compétiteurs naturels!

— Mais ces femmes, d'une complexion si faible, ne peuvent exécuter ni autant de travail que les hommes,

Il. 49: Paul Dupont, *"Mulheres Compositoras". Une Imprimerie en 1867,* Paris, 1867, p. 42
(Paris, Institut de France, 4º Erhard 120).

Il. 50: *Le Petit Journal*, número de 16 de dezembro de 1882 (Paris, BnF, JOD 187).

Il. 51: Volumes publicados na coleção Bibliothèque Nationale: Piron, *La Métromanie*, 1867; Lamennais, *Du Passé et de l'Avenir du Peuple*, 1868; Shakespeare, *Le Songe d'une Nuit d'Été*, 1895 (Paris, Bibliothèque Mazarine, 16º 2804 [1-3]).

Il. 52a: *Master Humphrey's Clock*, romance de Charles Dickens publicado em 88 fascículos semanais com ilustrações de George Cattermole e Hablot Browne, London, Chapman & Hall, 1840 *(Paris, Bibliothèque Mazarine, Far 4º 65 [1-3] Rés.)*.

MASTER HUMPHREY'S CLOCK.

The Old Curiosity Shop.

CHAPTER THE THIRTY-EIGHTH.

IT—for it happens at this juncture, not only that we have breathing time to follow his fortunes, but that the necessities of these adventures so adapt themselves to our ease and inclination as to call upon us imperatively to pursue the track we most desire to take—Kit, while the matters treated of in the last fifteen chapters were yet in progress, was, as the reader may suppose, gradually familiarising himself more and more, with Mr. and Mrs. Garland, Mr. Abel, the pony, and Barbara, and gradually coming to consider them one and all as his particular private friends, and Abel Cottage Finchley as his own proper home.

Stay—the words are written, and may go, but if they convey any notion that Kit, in the plentiful board and comfortable lodging of his new abode, began to think slightly of the poor fare and furniture of his old dwelling, they do their office badly and commit injustice. Who so mindful of those he left at home—

Il. 52b: *Master Humphrey's Clock*, romance de Charles Dickens publicado em 88 fascículos semanais com ilustrações de George Cattermole e Hablot Browne, Londres, Chapman & Hall, 1840 *(Paris, Bibliothèque Mazarine, Far 4º 65 [1-3] Rés.).*

"colbertismo geográfico" respaldado na nova Academia das Ciências, os franceses aprendem a ter uma visão matemática e abstrata do Hexágono, espaço mental onde a pessoa pode orientar-se tal como aprende a fazê-lo no livro. No domínio da matemática, o desenvolvimento do simbolismo algébrico é a principal contribuição francesa para a disciplina, e Descartes, ao publicar a sua *Géométrie* em 1637, desempenha aqui um papel decisivo. Pode-se observar que foram os matemáticos que adotaram e depois impuseram a escrita simbólica cartesiana, já que os tipógrafos não tiveram, nesse domínio, a força de iniciativa que manifestaram durante a renovação da ortografia no século XVI.

Assim a edição pode favorecer os esforços conjugados para colocar o ensino científico na base das formações técnicas: a evolução está em marcha em várias áreas. A navegação, por exemplo, organiza-se progressivamente no nível nacional graças a uma apropriação da Marinha por Richelieu a partir de 1626 e depois, a partir de 1665, por Colbert, que instala escolas (as "companhias dos guardas da Marinha") em diversas cidades portuárias (Brest, Toulon, Rochefort...), onde se ensinam matemática, hidrografia, astronomia e construção de navios. Em Dieppe, onde a *expertise* nesse domínio é antiga, o professor de hidrografia Guillaume Denis (1642?-1689?) publica *L'Art de Naviguer par les Nombres* [...] *dans le quel Toutes les Regles de la Navigation son Resolvés par un Triangle Rectiligne, comme avec les Cartes Hydrographiques. Avec la Table tant des Sinus Tangentes & Secantes, que Sinus & Tangentes Logarithmiques*), Dieppe, Nicolas Dubuc, 1668 [*A Arte de Navegar pelos Números* [...] *na qual todas as Regras da Navegação São Resolvidas por um Triângulo Retilíneo, como nas Cartas Hidrográficas. Com a Tabela Tanto dos Senos Tangentes e Secantes Quanto dos Senos e Tangentes Logarítmicos*].

Enquanto no começo do reinado pessoal de Luís XIV se constituem vastos *corpus* iconográficos que servirão de fontes e de modelos para novos estilos de ilustração (a coleção dos velinos do rei[9], a publicação pela gravura dos edifícios régios...), no fim do século o Estado lança as bases de uma vasta e metódica pesquisa sobre as artes e os ofícios. Ela deve utilizar a imagem, em proporções inéditas, a serviço da demonstração técnica. Em 1693, sob a impulsão de Colbert, três eruditos e técnicos, Jacques Jaugeon, Gilles Filleau des Billettes e Sébastien Truchet, reuniam-se em torno do abade Jean-Paul Bignon para empreender a publicação de uma *Description des Arts et Métiers*. Esse projeto colossal é levado a cabo pela Academia Real das Ciências e produz importantes séries de pranchas que alimentarão a *Encyclopédie* de Diderot e d'Alembert (inclusive graças a cópias, desvios e reempregos). O projeto é bastante exemplar do modo como a imagem, despojada das suas funções alegóricas e simbólicas, adquire no livro uma função documental legitimada pelo rigor científico dessa concepção.

9. *Les Vélins du Muséum National d'Histoire Naturelle*, org. Pascale Heurtel; Michelle Lenoir, Paris, Citadelles & Mazenod, MNHN, 2016.

A edição musical

A técnica da impressão numa única etapa, como a elaborada no século XVI por Attaignant e depois explorada pelos Ballard na França e pela maioria dos editores de música europeus (*cf. supra*, p. 332), é objeto de tentativas de melhoria na metade do sécuo XVIII. Convém lembrar que o dispositivo consistia em fragmentar a linha musical horizontalmente, alinhando caracteres contendo cada qual um segmento de pauta. A partir de 1755, o alemão Breitkopf propõe otimizar o sistema fragmentando os caracteres no sentido de sua altura (verticalmente), o que multiplica as possibilidades de combinação na composição, porém reduz o número de tipos necessários no momento da fundição. Na sua esteira, os dois mais famosos gravadores e fundidores de caracteres da época, Fournier e Gando, se debruçaram igualmente sobre o problema. O cacife era significativo, porquanto a edição musical, muito dispendiosa, não permitia atender às necessidades de uma demanda em plena expansão. Tendo em vista a concorrência representada pela gravura, a execução da música e o estabelecimento de partes separadas ainda repousavam efetivamente, e de maneira preponderante, sobre a cópia manuscrita. Em várias ocasiões, Jean-Jacques Rousseau (1712-1778) exerceu o ofício de copista de música para ganhar a vida (especialmente entre 1770 e 1777); aliás, ele defendeu esse modo de produção no longo verbete "Copista" do seu *Dictionnaire de Musique* (1768), enaltecendo a superioridade da música copiada sobre a música gravada ou impressa.

Pierre-Simon Fournier (1712-1768), inspirando-se em Breitkopf, dedica à questão o seu *Traité Historique et Critique sur l'Origine et les Progrès des Caractères de Fonte pour l'Impression de la Musique* [*Tratado Histórico e Crítico sobre a Origem e os Progressos dos Caracteres de Fundição para a Impressão da Música*] (1765): divide o corpo do caractere em cinco partes sobrepostas e submetidas umas às outras no momento da composição. A fragmentação permite diminuir pela metade o número de punções, de matrizes e, portanto, de caracteres diferentes; Fournier emprega assim um *corpus* de 160 matrizes, contrariamente aos trezentos do sistema tradicional, em etapa única, tal como o praticam então os Ballard. Para esse procedimento, que ele apresenta em 1765 perante a Academia das Ciências, na presença, notadamente, de Vaucanson, Fournier obtém um privilégio. Seguem-se rivalidade e controvérsias com os Ballard, claro, mas também com outro gravador de caracteres igualmente célebre, Gando. Reconhecendo embora a engenhosidade e o virtuosismo dessa técnica, Gando estima que sua complexidade é problemática e não resolve o "problema dos espaços em branco [...] aos quais a música impressa sempre esteve sujeita" (as microinterrupções nas linhas de pauta, na junção entre dois tipos). Esses "espaços em branco", segundo ele, são suscetíveis de fazer preferir irremediavelmente a música gravada à música impressa. Ele defende, ao contrário, um procedimento que constitui de certo modo um retorno a uma impressão dissociada, tal como se podia praticá-la antes da invenção da impressão numa única etapa. Imprimem-se em dois movimentos sucessivos, primeiro as pautas, depois o conjunto dos sinais (notas e barras de medição, sinais de ligação etc.). Essa impressão se faz em duas etapas, mas "imediatamente", vale dizer, sem tirar a folha do tímpano do prelo.

Fournier foi também o promotor da nota redonda em tipografia. No momento em que ela se tornou comum nas notações manuscrita e gravada, a imprensa, com efeito, continuava a preferir a nota quadrada. A força dessas tradições gráficas explica por que, no século XVIII, mesmo impressa, a música redonda é quase sempre considerada "em cópia" ou "de escrita" para se distingui-la da *nota quadrata* tradicional.

Entretanto, se a tipografia musical continua a ser praticada até meados do século XIX (sobretudo para a música litúrgica), iniciara-se um movimento irremediável em favor da gravura. A utilização da gravura em cobre para a publicação do texto musical surgira no século XVII. François Couperin (1668-1733) lhe dava preferência; ele próprio aprendeu a sua técnica e acompanhava bem de perto a gravura das suas coletâneas de composições para cravo, com destaqe para o vasto conjunto de 240 peças, distribuídas em 27 ordens e agrupadas em quatro livros publicados entre 1713 e 1730, no endereço do compositor. Somente o gravador podia restituir facilmente os ornamentos, as ligaturas e os sinais de execução que o próprio Couperin havia forjado e cujo uso ele tencionava fixar como parte integrante de sua obra.

Nos primeiros anos do século XIX, a litografia iria substituir a gravura em cobre e posteriormente impor-se aos grandes editores de música romântica como o procedimento ao mesmo tempo mais econômico e mais fiel. Cabe citar aqui a editora musical alemã Peters, fundada em Leipzig em 1.º de dezembro de 1800 sob o nome de Oficina de Música pelos músicos Franz Anton Hoffmeister e Ambrosius Kühnel e adquirida em 1814 pelo livreiro Carl Friedrich Peters (1779-1827). Ela desempenhará um papel significativo na difusão da música alemã ao publicar, entre outras, as edições originais de Beethoven e as obras completas para cravo de Johann Sebastian Bach, assim como a música de câmara de Haydn e Mozart. O grupo Peters, hoje americano-alemão-inglês, continua em plena atividade e é um dos principais atores da edição musical em nível mundial.

Na França, a partir de uma declaração régia de 23 de outubro de 1713, o dispositivo do depósito legal havia se estendido explicitamente à edição musical, levando em conta, de certo modo, as concorrências técnicas sobre as quais esta repousava e sua expansão fora do campo do objeto impresso coberto desde 1537 pelo Edito de Montpellier.

A difusão manuscrita

Ao lado do escrito documental e administrativo, e para além da produção caligráfica, encarnada em realizações de exceção suscetíveis de pretender ao *status* de obras de arte, a difusão manuscrita permanece até o final do século XVIII como um importante modo de difusão do livro. Motivos diversos explicam essa escolha para certas obras ou para certos *corpus*: restrições técnicas ou econômicas, vontade de controlar a circulação dos textos, imperativos de prudência e discrição.

Assim o livro impresso nunca foi o suporte exclusivo de toda expressão literária. Foi, particularmente, o que ocorreu no domínio da poesia no século XI, quando, por

exemplo, um Bartolomeo Delbene, importante poeta italiano da Corte da França, lido por Ronsard e Desportes, nunca foi impresso em vida. De resto, tratando-se da poesia na Renascença, importa notar que a impressão nem sempre valia a publicação: mais exatamente, a impressão de uma obra em poucos exemplares revela-se por vezes, pura e simplesmente, um meio mais prático e menos dispendioso do que a cópia manuscrita na mesma quantidade de exemplares, destinados, de todo modo, a um circuito de difusão ao mesmo tempo estreito e controlado.

No século XVII, as cartas de Madame de Sévigné são lidas, copiadas, comentadas, decerto, num círculo escolhido, mas difundidas muito além dos meros destinatários da correspondência; há aqui uma forma de edição manuscrita, mesmo porque essas cartas só começaram a ser impressas a partir do século XVIII.

Para alguns *corpus*, a escolha da difusão manuscrita é também um meio seguro de esquivar-se à censura. É o caso dos manuscritos filosóficos clandestinos, que abrangem cerca de 250 textos, dos quais cerca de duas mil cópias foram localizadas[10]. Eles atestam o desenvolvimento e a circulação de um pensamento incrédulo, radical e violento, desde os últimos anos do século XVII, em todo caso bem antes dos anos 1750, que marcam o seu progressivo aparecimento na edição impressa. Até então esse pensamento novo, perigoso para os poderes constituídos e para os dogmas, não podia exprimir-se senão por canais que escapavam à visibilidade e à exposição pública da circulação impressa. No entanto, era objeto de uma produção e de uma circulação, apesar de manuscritas, perfeitamente organizadas. Alguns desses textos permaneceram anônimos, outros foram atribuídos a autores como Jean Meslier – padre da diocese de Reims, mas também filósofo clandestino de quem Voltaire revelará, após a sua morte, ao publicar o seu *Testament* (1762), que era fundamentalmente ateu –, Pierre Cuppé (*Le Ciel Ouvert à tous les Hommes*), Robert Challe (*Difficultés sur la Religion, c.* 1710) etc. Constitui-se assim, por baixo dos panos, uma base de argumentos críticos, históricos e filosóficos contra a religião e a imortalidade da alma, mas também contra os princípios da autoridade do Estado, cuja circulação manuscrita é indício de clandestinidade, mas não de confidencialidade, visto que esses argumentos alimentam em profundidade a cultura filosófica das Luzes.

Por outro lado, no século XVIII um célebre periódico é difundido exclusivamente sob a forma manuscrita: trata-se das *Nouvelles Littéraires*, cuja publicação principia em 1747 e dura até 1793. A empresa tem sua origem numa correspondência regular de ordem privada, mas que logo passou a destinar-se à publicidade: Guillaume-Thomas Raynal foi, com efeito, designado pela duquesa Louise-Dorothée de Saxe-Gotha como seu correspondente literário em Paris; ele lhe envia sua primeira carta em 29 de julho de 1747 e depois escreve regularmente uma "folha manuscrita" a ela endereçada. Intituladas *Nouvelles Littéraires* (1747-1755), essas cartas periódicas contêm informações sobre

10. Gustave Lanson, "Questions Diverses sur l'Histoire de l'Esprit Philosophique en France avant 1750", *Revue d'Histoire Littéraire de la France*, n. 19, pp. 1-29, 293-317, 1912; François Moureau, *De Bonne Main: La Communication Manuscrite au XVIIIᵉ Siècle*, Paris; Oxford, Voltaire Foundation, 1993; Geneviève Artigas-Menant, *Du Secret des Clandestins à la Propagande Voltairienne*, Paris, Champion, 2001; Miguel Benítez, *Le Foyer Clandestin des Lumières: Nouvelles Recherches sur les Manuscrits Clandestins*, Paris, Champion, 2013.

os escritores parisienses e suas obras em curso, anedotas eruditas etc.; são distribuídas pela cópia manuscrita, tanto na província quanto nos Estados estrangeiros. Em 1753 o barão Friedrich Melchior Grimm dá continuidade ao trabalho de Raynal e em seguida dá a essa "revista" o título de *Correspondance Littéraire, Philosophique et Critique*. Diderot torna-se então um colaborador decisivo. Publicação confidencial e difusão seletiva caracterizam esse periódico, mas suas escolhas de apoio lhe garantiram uma grande liberdade de tom e de visão e lhe permitiram furtar-se à censura. Entre os assinantes encontram-se Catarina II da Rússia e aristocratas esclarecidos europeus.

Fatores regionais podem ser determinantes na manutenção de uma edição manuscrita. Assim no País de Gales, caracterizado pela ausência de equipamento tipográfico, pela distância de Londres e ao mesmo tempo por uma dependência considerada forte demais em relação à imprensa inglesa, um jornal manuscrito é criado nos anos 1780 pelos membros de uma mesma família, os Watkins-Wynn. Os números dessa *Bread and Butter Chronicle* [*Crônicas do Pão com Manteiga*], caricaturas de jornais ingleses, são alimentados por anedotas familiares, resenhas de representações teatrais etc. Distribuídas num círculo reduzido de leitores, eles funcionam como um suporte cultural identitário diante dos jornais ingleses impressos produzidos na Inglaterra e lidos no País de Gales[11].

Enfim, uma parte da produção litúrgica dos séculos XVII e XVIII permanece manuscrita quando a particularidade dos usos lhe impõe uma distribuição extremamente restrita, por vezes um único estabelecimento eclesiástico. A essa restrição de natureza econômica se acrescentam motivos técnicos (exigência de um grande formato, de uma notação coral de grande módulo, de uma decoração iluminada...): assim, até o fim do século XVIII a grande abadia de Sainte-Geneviève em Paris manda produzir os seus coletários, graduais e antifonários em velino pela cópia manuscrita ornamentada do estêncil (para as iniciais, os títulos e os ornatos).

11. Mary Chadwick, "The *Bread and Butter Chronicle or, Breakfast Courant (1783)*: Handwritten Newspapers from Wynnstay, North Wales", *The Growth of News: Newspapers and Periodicals in Britain and Ireland, 1641-1800*, Atas do Colóquio de Dublin, 8-9 set 2016, no prelo.

Quinta
parte

tible de provoquer sans cesse l'action de l'inte
la tension de l'esprit. Cet heureux effet n'a pas
travail manuel absorbe l'homme tout entier; m
forme ainsi quelquefois des ouvriers de mérite
serait injuste d'assimiler la profession à l'exer
arts purement mécaniques.

Cette suprématie de l'intelligence sur la mati

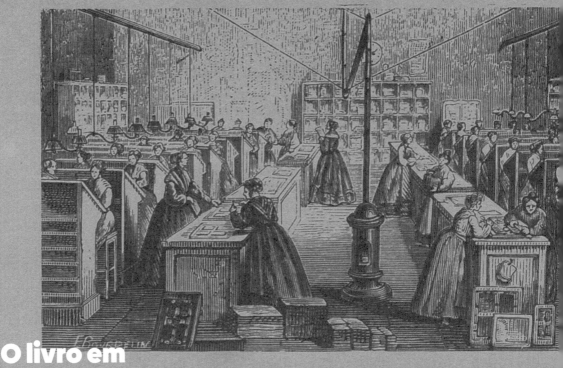

est l'essence même du travail typographique, jo
dépense de forces physiques qu'il réclame, ava
temps fait penser qu'il était interdit à la femm
livrer. Des essais tentés depuis quelques ann
démontré qu'elle est aussi apte que l'homme à l'e
de cette profession. Nous allons voir des compo
à l'œuvre à quelques pas d'ici. C'est là une répo
torieuse aux assertions de ceux qui dénient aux

29
Convulsões midiáticas e livros comuns

O tempo que separa os últimos anos do reinado de Luís XIV do fim do Antigo Regime é sem dúvida marcado pela expansão das diferentes categorias de livros que se dizem "filosóficos", pelo desenvolvimento sem precedente da clandestinidade na edição, por uma revolução das práticas de leitura, por uma politização pelo impresso das convulsões sociais ou intelectuais que agitam o reino da França. Mas o historiador desconfiará de um exame demasiado "teleológico" da história cultural e política do século XVIII, que faria da Revolução um produto das Luzes segundo um implacável princípio de causalidade. Deve-se ter em mente que a Revolução e seus intérpretes também contribuíram, retrospectivamente, para a identificação das Luzes selecionando no *corpus* dos livros e dos textos, dos jornais, dos debates, dos ensinamentos, dos acontecimentos midiatizados, aqueles, de resto não forçosamente conciliáveis

entre si, que teriam alimentado o pensamento e a vontade de uma ruptura definitiva com o Antigo Regime[1].

Por outro lado, os textos e os livros-faróis do Século das Luzes (a *Encyclopédie*, o *Contrato Social...*), retrospectivamente reconhecidos como emblemáticos e investidos do poder de haver tornado pensável e possível a Revolução, não devem dissimular a realidade de uma produção onde a estatística bibliográfica obriga a reconhecer o peso das tradições.

Em termos de números de difusão, tanto para o total de edições sucessivas como para a tiragem, os registros vão incontestavelmente para duas ordens de publicação – os manuais técnico-práticos (como os *Comptes-faits*) e a vulgarização espiritual. Fala-se aqui, para cada um dos títulos em causa, de várias centenas de milhares de exemplares que circularam na França e, no caso de alguns, na Europa durante o século XVIII; eles têm em comum o serem em um único volume e, ainda por cima, de formato reduzido (de *in-12* a *in-24*).

O livro dos *Compte-faits* é, originalmente, obra de um técnico erudito, o matemático François Barrême (1638-1703?), que foi um dos maiores colaboradores do ministro Colbert. Publicou pela primeira vez, em 1668, um livro de tarifas extremamente prático, porquanto permitia a qualquer comerciante ou cliente, no contexto de qualquer transação, conhecer ou verificar sem cálculo todos os tipos de preço por meio de tabelas de correspondência que cruzavam unidades monetárias (centavos, denários, libras), quantidades, pesos ou dimensões. Constantemente reeditado, às vezes sem qualquer menção ao autor, esse pequeno volume tornou-se um objeto da vida cotidiana (Ilustração 38).

Num outro registro, o da literatura de vulgarização teológica e espiritual oriunda da Contrarreforma, títulos como a *Journée du Chrétien* ou o *Ange Conducteur* ultrapassam, para o século XVIII, os números de difusão de *best-sellers* mais antigos, como a *Imitação de Cristo*. Os autores da Companhia de Jesus ocupam aqui um lugar importante, ao promoverem, em especial, a devoção ao "anjo da guarda". O popularíssimo *Ange Conducteur*, tratado do padre Jacques Coret (1631-1721), após uma primeira edição em Liège (1683), conhece mais de quatrocentas, sem dúvida, até o final do século XVIII, uma parte das quais se destinava certamente às redes de venda ambulante; próximo do modelo já antigo (e em franca decadência) do livro de horas, ele propõe exercícios de piedade cotidianos e retoma a tradição da preparação para os derradeiros fins[2].

Desde muito tempo se diagnosticara na França, a partir dos anos 1720 e até a véspera da Revolução, um declínio do livro religioso de um terço para 10% da produção editorial total, regressão interpretada como indício de um movimento de laicização dos usos de leitura e das práticas sociais em geral[3]. Mas esse exame fundamenta-se nos registros de privilégio e permissão tácita, fonte que abrange cerca de 45 mil títulos para o

1. Roger Chartier, *Les Origines Culturelles de la Révolution Française*, Paris, Éd. du Seuil, 1991, pp. 14-15.

2. Michel Vernus, "Un Best-Seller de la Littérature Religieuse: *L'Ange Conducteur* (du XVIIe au XIXe Siècle)", *Transmettre la Foi: XVIe-XXe Siècles*, t. I: *Pastorale et Prédication en France*, Paris, CTHS, 1984, pp. 231-243.

3. François Furet, "La 'Librairie' du Royaume de France au XVIIIe Siècle", em *Livre et Société dans la France du XVIIIe Siècle*, org. Geneviève Bollème, Jean Ehrard, François Furet, Daniel Roche, Paris e La Haye, Mouton & Cie., 1965, pp. 3-32.

período, no qual está ausente, entretanto, uma parte considerável da produção: aquela que escapa aos dispositivos de autorização, não, dessa vez, por razões de licença, mas de modéstia, e porque ela é em parte provincial e fundada no princípio da reedição.

Além desses livros inócuos, quais são as publicações que estão na mira do poder central? Na verdade, até os anos 1760, mais que os novos pensamentos materialistas ou irreligiosos, há a questão do jansenismo e, portanto, ainda aqui, a preocupação religiosa que permeia as controvérsias e domina a edição clandestina. Vários acontecimentos infundiram, com efeito, um novo vigor a um "dossiê" espiritual aberto desde 1640 com a publicação do *Augustinus*, de Cornelius Jansen (1585-1638), cujas proposições sobre a graça haviam sido condenadas pela Sorbonne e depois por Roma em 1653. Na sua esteira, o caso da bula *Unigenitus* inicia, a partir de 1713, um período de tensões que vai alimentar durante meio século uma grande crise midiática no reino da França. A bula, que fora apresentada oficialmente a Luís XIV em 3 de outubro de 1713, condenava 101 proposições extraídas de uma obra do oratoriano Pasquier Quesnel (1634-1719), *Le Nouveau Testament en François avec des Réflexions Morales*. Relacionado com a espiritualidade desenvolvida em Port-Royal, este recusava qualquer alinhamento do jansenismo com o protestantismo, mas sobretudo recusava a condenação de Jansen e criticava fortemente os jesuítas. Longe de dar um basta definitivo ao movimento jansenista, a bula levantou, ao contrário, um amplo movimento de indignação e resistência. Desde 1713, a oposição jansenista argumenta contra a sua aceitação mediante impressos produzidos e difundidos clandestinamente, muitos dos quais são escritos por membros do clero. Em 1.º de março de 1717, quatro bispos refutam a bula e exigem a convocação de um concílio, o que contribui para a formação de uma frente entre os "constitucionários", os "aceitadores" (da bula) e os "conclamadores" (ao concílio). Uma produção editorial maciça e diversificada robustece a controvérsia, que reúne ao mesmo tempo textos oficiais, tratados de defesas ou de contestação, disputas ideológicas, panfletos, relatos de escândalos, estampas satíricas como as "catracas"[4] e jogos gravados (como os jogos do ganso propondo um itinerário escandido pelos episódios do caso)[5].

A amplitude desse eco na edição prende-se igualmente ao fato de essas publicações clandestinas não se vincularem apenas à controvérsia espiritual ou teológico-política; elas conferem também uma forma impressa a uma sátira anticlerical revigorada, alimentada por reflexos galicanos, pelas excessivas sutilezas e procrastinações do prelado, pela ambiguidade dos interesses em jogo e da posição em face do papado. Um pensamento anticlerical independente do desenvolvido pelos filósofos, decerto, mas objetivamente confluente. Um *corpus* se distingue particularmente na produção panfletária de tendência anticlerical ligada ao caso *Unigenitus*: as *Harangues de Sarcelles*, ou *Sarcelades*, que a certos respeitos autoriza – excetuada a volumetria – a comparação com o das mazarinadas. Esses protestos, não raro redigidos em dialeto da Île-de-France, são apresentados como

4. Pequenas gravuras com sistema nas quais se manipula um disco portador de retratos gravados; estes giram atrás das janelas recortadas, fazendo assim aparecer pares de personagens dignos de admiração ou de repulsa.

5. "8 Septembre 1713: Le Choc de l'*Unigenitus*", *Revue Annuelle de la Société des Amis de Port-Royal*, pp. 131-143, 2014.

a expressão dos habitantes do vilarejo de Sarcelles e seguem estritamente a atualidade jansenista. Alguns deles foram atribuídos ao banqueiro parisiense Nicolas Jouin (1684-1757). Eles recorrem evidentemente aos endereços falsos, como "Rotterdam, Richard sans Peur", ou então, de maneira mais alusiva, "À Aix, chez Jean-Baptiste Girard, ruë de Bret, à l'enseigne du Herault, vis-à-vis le Tronc fleuri", formulação que distorce os nomes do padre Girard (jesuíta implicado no caso Cadière, escândalo sobrevindo em Toulon em 1728 e explorado pelos jansenistas), do tenente-general da polícia Henri Hérault (1691-1740) e do cardeal de Fleury (principal ministro do rei de 1726 a 1743).

Nos anos 1730, o caso dos milagres e, depois, o dos convulsionários vêm agravar as tensões. O caráter ao mesmo tempo espetacular, clandestino e misterioso desses acontecimentos facilita, sem dúvida, a sua instrumentalização pela dinâmica panfletária: a partir dos anos 1730, milagres são constatados nas proximidades dos restos mortais de padres apelantes e atribuídos à sua intercessão, dos quais o mais conhecido é o diácono Pâris, sepultado em 1727 no Cemitério de Saint-Médard. Folhetos impressos relatam as curas milagrosas, às vezes acompanhadas de convulsões e de cenas de histeria, que concorrem para o sucesso das reuniões noturnas nos cemitérios, que um decreto régio acaba proibindo em 1733. Os acontecimentos são tratados igualmente nas *Nouvelles Ecclésiastiques*, órgão clandestino dos jansenistas: manuscrito antes de ser impresso a partir de 1728, ele se apoia, em Paris, numa rede extremamente desenvolta e organizada de impressores: e suas publicações, numa clandestinidade perfeita e eficaz, logo são reimpressas em várias cidades da província. Ao mesmo tempo, o *Journal de Trévoux* – órgão periódico dos jesuítas – confere um eco antijansenista às peripécias do caso *Unigenitus*.

Um dos "convertidos" do Cemitério de Saint-Médard, Carré de Montgeron (1686-1754), reuniu, ao longo de muitos anos, numerosos testemunhos desses milagres. Publicou-os em 1737 sob o título *La Vérité des Miracles Opérés par l'Intercession de M. de Pâris et Autres Appelants*. A obra lhe valerá o encarceramento na Bastilha pelo resto da vida, mas conhecerá outras edições, fora do reino ou na própria França, com o endereço falso de Colônia.

O caso dos bilhetes de confissão desencadeia uma nova vaga de panfletários quando, em 1746, o arcebispo de Paris obriga o clero a obter de seus fiéis bilhetes de confissão, sinal de sua adesão à bula *Unigenitus* e condição para a obtenção da extrema-unção. Nessa nova crise, o Parlamento de Paris se posiciona mais explicitamente do que nunca contra o arcebispo e o rei, tendo este imposto, por uma declaração de 1754, a "lei do silêncio", que proíbe qualquer discussão sobre o jansenismo. Nesse contexto de tensões, em que as campanhas panfletárias não somente perturbam o "sossego público" como denigrem a pessoa do rei, vários acontecimentos provocam um endurecimento da posição real. Trata-se, notadamente, das acusações de irreligião que acompanham desde 1752 a publicação da *Encyclopédie*, tanto mais virulentas quanto se seguem à polêmica desencadeada por um dos seus colaboradores, o abade de Prades, que sustentou na Sorbonne uma tese de teologia prontamente suspeita de favorecer a religião natural e o materialismo. Nesse contexto, o malsucedido atentado contra a pessoa do rei em 5 de janeiro de 1757 aparece como revelador de uma subversão pelo impresso e provoca em abril uma declaração régia agravando as sanções: todos os que estiveram

convencidos de haver composto "escritos tendentes a atacar a religião, a sublevar os espíritos, a contestar a nossa autoridade e a perturbar a ordem e a tranquilidade dos nossos Estados serão punidos com a morte"; a mesma pena ameaça impressores, livreiros e vendedores ambulantes, assim como todos os que contribuírem para "difundir entre o público" os exemplares de tais obras. A precisão e a severidade do castigo são uma novidade. Antes, os decretos régios, que até o Código da Livraria de 1723 proibiam de maneira recorrente qualquer publicação "contra a religião, o serviço do rei, o bem do Estado, a pureza dos costumes, a honra e a reputação das famílias e dos particulares", dispensavam-se de explicitar algum castigo. Este devia ser determinado "segundo o rigor dos decretos" ou conforme "as penas contidas nos editos do reino". Essa crise da década de 1750, que põe em confronto o Estado e a livraria, não deixa de lembrar, *mutatis mutandis*, a que marcou os anos 1530 no Caso dos Cartazes (*cf. supra*, pp. 261-262).

O atentado de Damiens, no qual se viu a influência da propaganda jesuítica, preludia igualmente a supressão da Companhia de Jesus (1762), ainda aqui preparada e acompanhada por uma irreprimível produção panfletária.

30
A expansão da clandestinidade

Os elementos de contexto acima evocados têm por corolário uma expansão sem precedente das práticas clandestinas no mundo do livro. Ao lado da edição simplesmente não autorizada porque contrafeita, mas cujo conteúdo não é em si reprovável, desenvolveu-se o livro proibido, que reúne, aos olhos das autoridades, três ordens de produção: as que incitam, em variados graus de explicitação, à sedição, à incredulidade, à depravação. Os libelos jansenistas, até os anos 1760, constituem uma parte importante desses impressos, logo emulados pelo pensamento ateísta e materialista, que circulava em forma manuscrita desde o fim do século XVII (*cf. supra*, p. 436) e depois, mais amplamente, pelo impresso a partir da metade do século. Em breve o adjetivo *filosófico* se impõe para designar um vasto setor que abrange não tanto (ou não apenas) a obra dos filósofos das Luzes e da rede dos colaboradores da *Encyclopédie* quanto "um setor crucial da livraria

do século XVIII, o do ilícito, do proibido, do tabu"[1]. Esse vasto repertório é identificado, nos anos 1770, tanto no espírito dos leitores como na realidade das práticas da livraria; ele corresponde a uma intensa demanda e é também acusado de produzir textos licenciosos, pornográficos ou simplesmente galhofeiros.

Uma parte considerável da edição clandestina é produzida fora das fronteiras do reino, naqueles espaços políticos – Avignon, o Principado de Neuchâtel ou o Ducado de Bouillon, a Holanda – onde se pratica igualmente a contrafação. Um jogo complexo se estabeleceu entre as autoridades, os autores e os atores da circulação do livro clandestino: Jean-Jacques Rousseau testemunha-o em 1764, quando, tendo previsto mandar imprimir em Amsterdam as suas *Lettres Écrites de la Montagne*, pensa durante algum tempo na possibilidade da fazê-lo em Avignon, "para dar o troco àqueles que esperavam o meu pacote na estrada da Holanda"[2]. A Sociedade Tipográfica de Neuchätel (STN) dispõe inclusive de um catálogo "clandestino", por ela endereçado aos livreiros ou aos vendedores ambulantes que lhe fazem encomendas: por volta de 1775 uma lista de 110 edições circula assim, sob o título "Livros Filosóficos", que reúne filosofia propriamente dita (e particularmente os materialistas Holbach, Helvétius e La Mettrie), crônicas escandalosas, panfletos políticos e pornografia. No perímetro do livro clandestino, assim como no catálogo da STN, os verdadeiros filósofos (a *Lettre sur les Aveugles* de Diderot, proibida desde 1749; *De l'Esprit* de Helvétius, proibido desde 1759; o *Contrato Social* de Rousseau, proibido desde 1762) avizinham-se tanto mais facilmente dos "livros que só se leem com uma mão" quanto o gênero foi também praticado por alguns deles (por exemplo, *Les Bijoux Indiscrets* de Diderot, publicado a partir de 1748 sob um endereço-fantasia[3]). Todos esses livros serão "embastilhados", já que a Bastilha funciona tanto como prisão quanto como depósito de livros apreendidos, cujo inventário será feito pela Revolução em 1790.

Se convém não superestimar a amplitude da circulação dessa literatura clandestina, cujos números não se equiparam aos dos livros comuns evocados acima, é evidente que ela reforçou a incredulidade e contribuiu para a erosão das figuras da autoridade monárquica ou eclesiástica. *Les Fastes de Louis XV*, cuja primeira edição foi impressa em 1782 com o endereço "À Ville-Franche, chez la Veuve Liberté", é um dos mais famosos desses panfletos, de atribuição discutida e que, sem desenvolver um pensamento político estruturado, mas eivado de revelações escandalosas e malevolências, minaram a imagem do rei e da Corte.

Os lucros do que se denominava "marronagem" – isto é, tanto a produção de livros proibidos (os "marrons") quanto a sua venda – eram consideráveis, o que aumentava o seu perigo aos olhos da polícia, já que eram suscetíveis de atrair para a clandestinidade não só os escritores menores que labutavam para sobreviver e alguns livreiros de feira mas também uma parte dos investimentos do mercado estabelecido.

1. Robert Darnton, *Édition et Sédition: L'Univers de la Littérature Clandestine au XVIIIe Siècle*, Paris, Gallimard, 1991.

2. Jean-Jacques Rousseau, *Les Confessions*, Livre XII.

3. Jean Goulemot, *Ces Livres qu'on ne Lit que d'une Main: Lecture et Lecteurs de Livres Pornographique au XVIIIe Siècle*, Aix-en-Provence, Alinéa, 1991.

Os atores do livro clandestino são, aliás, conhecidos graças aos arquivos excepcionais deixados pela STN, mas também aos arquivos da polícia, como as do comissário Miché de Rochebrune (1705-1774), cuja atividade se estende de 1742 a 1774[4]. O comissário intervém na demanda do tenente-general da polícia em Paris, que é o braço armado do rei para os assuntos de polícia, ou na demanda dos síndicos da livraria parisiense, ou ainda com base nos decretos de condenação emitidos pelo Parlamento; ele realiza investigações e interrogatórios entre os autores e entre os impressores-livreiros da Comunidade Parisiense, mas também junto aos pequenos funcionários subalternos da livraria, mais difíceis de conhecer; seus arquivos fornecem uma visão precisa e documentada da pequena delinquência, mostrando que a circulação de livros clandestinos mobiliza numerosos intermediários de profissões diversas: aprendizes de impressores e vendedores ambulantes, certo, mas também armarinheiros, cocheiros, empregados de loja, pequenos comerciantes e encadernadores.

Rochebrune se interessa mais particularmente, em primeiro lugar, pelas "notícias à mão", aquelas crônicas de atualidades políticas e literárias difundidas por via manuscrita e depois pelos libelos, que florescem nos anos 1750, relacionados com a crise dos bilhetes de confissão; desse modo ele desaloja as imprensas clandestinas que, em Paris, apostam maciçamente no sucesso das publicações pró-jansenistas, como as de Beauvais, conhecido como Dauphiné (encarcerado na Bastilha em 1751, trabalhava também para o livreiro estabelecido Laurent Prault), Louis Cloche (embastilhado em 1754) ou Jean Champclos (condenado às galés em 1757). No meado dos anos 1760, Rochebrune empenha-se em apreender tanto os exemplares do *Dictionnaire Philosophique Portatif* de Voltaire (impresso em Genebra em 1764) quanto a *Histoire de Dom B... Portier des Chartreux*, romance pornográfico atribuído a Jean-Charles Gervaise de Latouche e publicado pela primeira vez em 1741. Tais fontes são particularmente ricas em informações referentes à história social: revelam, evidentemente, que o *numerus clausus* de 120 ambulantes autorizados em Paris no sécuo XVIII está na verdade bastante ultrapassado; mostram a solidariedade do mundo da livraria na luta contra a clandestinidade (numerosas investigações são infrutíferas devido à rapidez com a qual os avisos de alerta circulam), mas também a grande contribuição das mulheres na armazenagem e circulação do livro proibido; elas confirmam igualmente a grande mobilidade dos atores em seu perpétuo movimento entre Paris, as províncias e o exterior. Mobilidade que desperta a suspeita por parte das autoridades, como o mostra, ainda uma vez, Malesherbes, diretor da Livraria: "Nas províncias enxameiam os vendedores ambulantes que exibem livros nas feiras, nos mercados, nas ruas das pequenas cidades. Vendem nas estradas reais; chegam aos castelos, onde expõem suas mercadorias..."[5].

4. François Moureau, "Les Secrètes Lectures du Commissaire de Rochebrune", *La Plume et le Plomb: Espaces de l'Imprimé et du Manuscrit au Siècle des Lumières*, Paris, PUPs, 2006, pp. 609-614.

5. Na quarta das cinco *Mémoires sur la Librairie* que Malesherbes empreende desde a sua chegada à direção da Livraria em 1750 (*Mémoires sur la Librairie; Mémoire sur la Liberté de la Presse*, org. Roger Chartier, Paris, Imprimerie Nationale, 1994).

31
Controle, repressão, liberdades

Um código para a edição

A partir do final do século XVII, o estabelecimento de uma Direção da Livraria, sob a autoridade da Grande Chancelaria, serve a diversas ambições: melhor conhecimento e melhor controle do setor (donde uma grande investigação levada a cabo em 1700-1701 em todo o reino), maior eficácia do trabalho dos censores (que preludia a outorga dos privilégios), racionalização da regulamentação. O primeiro Diretor da Livraria foi Jean--Paul Bignon, sobrinho do chanceler Pontchartrain, nomeado em 1699. A partir de 1717, o chanceler d'Aguesseau implementa uma ampla política de codificação esboçada sob Luís XIV e estende-a igualmente ao domínio do livro. Desse esforço nasce um "código da livraria" que toma a forma de um abundante decreto do Conselho promulgado em 28 de fevereiro de 1723. Trata-se, a princípio, de um regulamento para a edição e a imprensa

de Paris, mas constitui uma verdadeira base regulamentar que será estendida a todo o reino em 1744 e publicado em um calhamaço de quase quinhentas páginas intitulado *Code de la Librairie et Imprimerie*. Várias edições se sucedem, em diferentes generalidades do reino, com uma preocupação evidente de assegurar com eficiência e uniformidade a sua aplicação. Permanecerá em vigor até os aperfeiçoamentos introduzidos em 1777. Seu perímetro é amplo: ele regulamenta a Comunidade (currículo dos aprendizes, recepção dos mestres, papel dos síndicos, administração das confrarias...); consagra um capítulo específico ao papel exclusivo dos livreiros nas operações de inventário e avaliação de bibliotecas e na organização das vendas públicas de livros (uma atividade que cresce com o desenvolvimento do mercado de segunda mão e das práticas bibliofílicas, onde Paris desempenha agora um papel de primeiro plano em âmbito europeu). As metas de controle dos ofícios do livro, assim como da produção, são determinantes, com uma obsessão da luta contra o livro clandestino e a contrafação estrangeira em plena expansão. Cabe lembrar, no caso de Paris, as restrições tipográficas que obrigam os impressores-livreiros a manter suas lojas apenas nas adjacências da Universidade e do Palácio (salvo exceção concedida por graça régia); o livreiro é obrigado a colocar seu nome e endereço no início da obra (página de rosto) e, no fim, o do impressor (se for diferente); os vendedores ambulantes devem ser registrados, ter seu número reduzido a 120 para a capital e seu comércio limitado às brochuras de menos de oito folhas saídas unicamente dos prelos dos impressores-livreiros parisienses (visando entravar a difusão dos libelos produzidos no exterior e na província). Proíbem-se todas as pessoas outras que não livreiros e impressores devidamente inscritos no Registro da Comunidade de fazer o comércio dos livros, já que o poder central sabe que "alguns portadores de fardos e supostos armarinheiros", a pretexto de vender livros de horas e livretes (abecedários, preces impressas, almanaques...), praticam a importação e a venda de "libelos difamatórios, memórias contra o Estado e a Religião, e livros proibidos ou contrafeitos". Para todos eles, incluindo os livreiros estabelecidos, que fizerem imprimir, vender ou distribuir publicações "contra a religião, o serviço do rei, o bem do Estado, a pureza dos costumes, a honra e a reputação das famílias e dos particulares", a pena é a perda dos privilégios, a proibição definitiva de exercer a profissão e a prisão. Depois de 1757 e do atentado de Damiens, a morte será a pena privilegiada pelo legislador.

O código de 1723 insiste principalmente no caráter axial do privilégio, ao menos para as publicações de mais de duas folhas de impressão (ou seja, dois cadernos), abaixo das quais existe a possibilidade de solicitar uma permissão local (do tenente-general da polícia para Paris). Sabe-se porém que, desde o começo do século XVIII, o sistema da "permissão simples" (*cf. supra*, p. 361) constitui já uma forma de exceção, admitida pelo poder central, à intangibilidade do privilégio.

Ressalte-se enfim que a introdução dos livros estrangeiros no reino está agora limitada a dez cidades (quatro delas portuárias): Paris, Rouen, Nantes, Bordeaux, Marselha, Lyon, Amiens, Lille, Metz e Strasbourg.

A ineficácia da medida ante a amplitude da contrafação estrangeira e a força da demanda interna será reconhecida pela própria Direção da Livraria, nesse caso Malesherbes: fazer passar por Lyon os livros impressos em Genebra é tão inconveniente para o comércio

quanto inútil para a polícia. Testemunha-o, entre outros casos, a *Pucelle d'Orléans* de Voltaire, publicado em Genebra em 1752, cujos exemplares, apesar da proibição, conhecem uma rápida difusão em Paris.

A busca de compromisso

As permissões tácitas

Após a permissão "simples", a permissão "tácita" constitui um entorse suplementar no regime exclusivo do privilégio. Essa prática é experimentada em Rouen em 1709 e consiste em recobrir com uma legalidade relativa publicações cujo conteúdo, sem ser absolutamente escandaloso ou irreverente, jamais teria logrado satisfazer às condições de outorga do privilégio; a princípio concedidas verbalmente, as permissões tácitas são, a partir de 1718, registradas entre as listas dos livros impressos no exterior cuja venda é autorizada no reino. O material é precioso para o historiador: indicando o nome do solicitador (em geral o impressor-livreiro), ele permite identificar a origem de muitas das obras impressas sob permissão tácita cuja página de rosto exibe um falso endereço estrangeiro.

Concedem-se, assim, segundo o mesmo princípio, permissões agrupadas para coleções ou *corpus* de caráter popular (as edições destinadas à venda ambulante) cuja obtenção de um privilégio título a título é irrealista exigir. As permissões tácitas permitem então a alguns livros escapar à censura prévia, dispensando-os de solicitar um privilégio de grande selo. A prática está em constante expansão, pelo menos de uma dezena por ano no princípio até as mais de quatrocentas concedidas anualmente às vésperas da Revolução. A título de comparação: no mesmo período concedem-se entre duzentos e trezentos privilégios por ano.

Vigiar para prevenir

A despeito de uma legislação restritiva e de um poder político e judiciário regularmente tentado pela severidade e repressão, o aparecimento e depois a multiplicação das permissões simples e tácitas manifestam, no interior da administração, a existência de um processo de compromisso e pragmatismo. Vamos encontrar entre os atores da polícia do livro essa preferência não tanto pela tolerância quanto pela flexibilidade, pela adaptação às realidades, pela escolha da transação e da prevenção de preferência à recusa frontal e universal de toda e qualquer clandestinidade.

Diante do impresso não autorizado coexistem, no interior do poder, duas abordagens: a encarnada pelos magistrados e pelos parlamentos, fundamentalmente judiciária, rígida, que pretende promover o maior respeito pela lei, condenar com severidade e dar a maior publicidade possível às suas decisões; e a encarnada pela Direção da Livraria (notadamente por Malesherbes, diretor de 1750 a 1763), que privilegia a discrição, a

observação e a prevenção[1]. Esta segunda atitude é, quase paradoxalmente, comparti-lhada por alguns agentes da polícia do livro. De fato, a polícia desempenha um papel crescente na sociedade do século XVIII; os meios que ela desenvolve em termos de vigi-lância e informação não têm por única função a repressão: visam também, e sobretudo, à negociação e à regulação – e, *in fine*, à prevenção. Um papel fundamental coube a Joseph d'Hémery (1722-1806), inspetor de polícia encarregado dos assuntos ligados à livraria de 1748 a 1772: ele coletou e fichou informações sobre os autores e os profissio-nais do livro em geral. Os arquivos de seu trabalho de vigilância se conservaram e com-preendem ao mesmo tempo um jornal da livraria, um fichário dos autores (501 fichas) e uma relação dos impressores e livreiros de seu tempo (273 fichas). Os dados recolhidos compreendem endereço, idade, retrato físico, situação familiar, reputação moral e pro-fissional, origem, mexericos... Esse instrumento permitia "alavancar", ou seja, intimidar, propor um toma-lá-dá-cá, negociar para prevenir eventuais desvios e, *de facto*, aplicar punições demasiado severas[2]. Essa posição pragmática e discreta havia também inte-grado o fato de que as condenações públicas e as proibições midiatizadas tinham por efeito aumentar a procura de livros proibidos. Diderot formulou-o claramente: "A pros-crição, quanto mais severa, mais aumenta o preço do livro, mais excita a curiosidade de lê-lo, mais ele é lido..." (*Lettre sur le Commerce de la Librairie*, 1763).

Legalizar para conter

O desenvolvimento da contrafação é uma constante do século XVIII, na França mas também fora das fronteiras, mais particularmente em alguns espaços periféricos – Holanda, Genebra, Avignon, o Ducado de Bouillon e o Principado de Neuchâtel –, onde os livreiros estrangeiros entreviram a formidável rentabilidade de um investi-mento no livro francês proibido e/ou contrafeito. Fatores recentes se conjugam para explicar o sucesso dessa economia ilegal: foi a esses espaços que a revogação do Edito de Nantes (1685) conduziu numerosos literatos e profissionais do livro, e eles consti-tuem naturalmente as terras de refúgio dos jansenistas e depois, para os filósofos, uma geografia fora do alcance da censura, mas próxima o bastante para assegurar a pene-tração dos seus livros na França. Por outro lado, o livro contrafeito, mais barato do que o editado mediante privilégio, alimenta também a crescente demanda do mercado americano (a Nova França não pratica a imprensa antes de 1764 e da instalação de uma primeira oficina no Quebec).

Em Amsterdam, Marc-Michel Rey, genebrês de origem e ativo de 1746 a 1780, de-sempenha a esse respeito um papel de primeiro plano. Engajado na publicação dos filósofos (principalmente Rousseau, Diderot e Voltaire), ele desenvolveu uma dupla

1. Sabine Juratic, "Délit d'Opinion et Délits de Librairie: Libraires, Colporteurs et Police du Livre à Paris au Milieu du XVIIIᵉ Siècle", *La Lettre Clandestine*, n. 17, pp. 21-38, 2009.

2. *La Police des Métiers du Livre à Paris au Siècle des Lumières: Historique des Libraires et Imprimeurs de Paris Existant en 1752 de l'Inspecteur Joseph d'Hémery*, edição crítica por Jean-Dominique Mellot, Marie-Claude Felton e Elisabeth Queval, Paris, BnF, 2017, p. 35.

atividade editorial ao mesmo tempo oficial e clandestina; seu sucesso é tal que seu endereço passou a ser utilizado por outros em Genebra, Lyon e Paris, e por isso a visibilidade que alcançou excede as realidades de sua produção.

Uma posição análoga é ocupada em Genebra pelos irmãos Gabriel e Philibert Cramer, ativos a partir de 1753; eles dispõem de mais de quatrocentos correspondentes em mais de cem cidades europeias, mas a França é o seu principal mercado de difusão. Dividindo as suas atividades políticas e comerciais, ao mesmo tempo que ascendem às mais altas responsabilidades na República de Genebra, eles são os impressores privilegiados de Voltaire e publicam por vezes com o endereço falso de Londres (como no caso do *Dicionário Filosófico* de Voltaire, condenado pelas autoridades genebrinas quando de seu lançamento em 1764).

Nas fronteiras do reino, fora do alcance de sua polícia e de sua jurisdição, o Ducado de Bouillon e o Principado de Neuchâtel viram desenvolver-se uma sociedade tipográfica e ambos se tornaram importantes fornecedores de livros franceses ilícitos, tanto de contrafações inofensivas quanto de obras proibidas. A Sociedade Tipográfica de Bouillon foi fundada em 1767 por um jornalista, Pierre Rousseau, que começou difundindo artigos da *Encyclopédie* através de um periódico, o *Journal Encyclopédique*. A Sociedade Tipográfica de Neuchâtel nasce em 1769, fruto da associação de quatro empresários, entre eles o livreiro Samuel Fauche. Ela disporá de correspondentes e funcionários em toda a Europa, assim como de redes de contrabando afiliadas, e fará funcionar até dez prelos empregando mais de quarenta operários. A STN imprime notadamente, a partir de 1777, uma contrafação da *Encyclopédie*[3]. É uma verdadeira empresa, que não se baseia na renda proporcionada pelos privilégios e sua reconduÇÃO, mas cuja sobrevivência e sucesso decorrem da coragem de assumir riscos, da previsão dos lucros e da prospecção dos mercados. De certa forma, ela prenuncia a figura do "editor".

Em Avignon, enclave francófono independente do reino da França, a imprensa é conhecida desde 1497, mas somente depois do século XVII é que se entreviu o lucro representado pela contrafação do livro parisiense e, depois, lionês. Essa atividade torna-se preponderante no século XVIII e explica a multiplicação de numerosas oficinas (passando de duas no século XVII para cerca de trinta na metade do século seguinte). A mina, todavia, é de curta duração: antes mesmo da anexação de Avignon à França (durante a Revolução), em 1768 a legislação do reino passa a ser aplicada nessa cidade, inclusive no domínio da edição.

Em algumas províncias francesas, como se viu, o desenvolvimento da contrafação tornara-se uma das principais condições de manutenção da atividade editorial e o meio de contornar o processo de centralização da livraria.

O poder central não ignorava esse cacife comercial e descobriria, além do mais, que a situação favorecia os contrafatores estrangeiros, que permaneciam fora do seu alcance.

3. Os arquivos – notadamente as contas e a correspondência comercial da STN – estão hoje conservados em Neuchâtel (*La Société Typographique de Neuchâtel, l'Édition Neuchâloise au Siècle des Lumières (1769-1789)*, org. Michel Schlup, Neuchâtel, BPU, 2002).

Manter o sistema exclusivo do privilégio e insistir no combate à contrafação provincial era contribuir para a asfixia da livraria "nacional" e assegurar o lucro dos contrafatores de Amsterdam e Liège, de Genebra e Neuchâtel. Assim se entende o dispositivo, inventado em 1777, que legaliza a presença no mercado francês de um grande número de edições contrafeitas[4]. Um dos decretos sobre a livraria, assinado em agosto de 1777, oferece a possibilidade de conservar a produção livresca e de assegurar de modo totalmente oficial a venda, graças a um procedimento prévio de declaração e inventário dos títulos e à estampilhagem dos exemplares. A operação é conduzida pelas câmaras sindicais do reino (em número de oito). No total – as listas de regularização se conservaram –, cerca de quatrocentos mil volumes foram assim admitidos no mercado legal. Apresentada como um "ato de indulgência", a decisão decorria de um pragmatismo bem-vindo tanto no plano econômico quanto no âmbito político, em um contexto no qual as questões editoriais haviam integrado a esfera do debate público. Permitia também, indiretamente, discriminar melhor entre o livro simplesmente contrafeito, retrospectivamente tolerável, e o livro proibido.

Depois da Revolução, uma medida análoga, porém menos conhecida, será tomada por Napoleão. O decreto de 24 de agosto de 1811 proporá legalizar a circulação de reimpressões "estrangeiras" – na verdade, efetuadas em territórios havia pouco anexados ao Império francês (departamentos hanseáticos, da Toscana e Estados romanos); declaração e estampilhagem permitirão que esses livros "sejam vendidos livremente em todo o Império"; após o prazo fixado para o cumprimento dessas formalidades, todos os exemplares não estampilhados seriam considerados contrafações.

Algumas peripécias editoriais das Luzes

1752-1772: a *Encyclopédie*

A publicação da *Encyclopédie* constitui a mais vasta empresa editorial das Luzes, e suas peripécias ilustram o essencial das contradições do regime editorial[5]. A amplitude do projeto e as dificuldades de sua implementação, assim como a sua repercussão, não eram, sem dúvida, suspeitadas por seus primeiros artesãos, que conceberam inicialmente, nos anos 1740, um plano de tradução para o francês da *Cyclopædia, or an Universal Dictionaary of Arts and Sciences*, de Ephraim Chambers (Londres, 1728). O contexto, desde o fim do século XVII, era o de uma expansão do gênero dos *Dicionários Universais* (*cf. supra*, p. 399), que respondiam a três ambições, cuja ponderação era variável de uma para outra: lexicográfica (oferecer um inventário da língua),

4. Anne Boës e Robert L. Dawson, "The Legitimation of Contrefaçons and the Police Stamp of 1777", *Studies on Voltaire and the 18th Century*, t. 230, 1985, pp. 461-484.

5. *Oser l'Encyclopédie: Un Combat des Lumières*, Paris, EDP Sciences, 2017.

científica (explicar os conteúdos mobilizando conhecimentos atualizados), mas também crítica (defender uma certa visão do mundo). Se, de uma para outra, o reemprego e a compilação eram de regra, tratava-se também de obras de combate: o Furetière questionava a hierarquia católica; o *Trevoux*, que pretendia concorrer com o dicionário de Furetière, empenhava-se em adiantar-se aos seus concorrentes nos anos 1730, graças a numerosas reedições. Essa paisagem foi convulsionada, brutal e irremediavelmente, com a publicação, em 1751, do primeiro tomo da *Encyclopédie, ou Dictionnaire Raisonné des Sciences, des Arts et des Métiers*, que inaugura uma nova etapa (a mais aguda) na guerra dos dicionários e impressiona por suas inovações: recorre coletivamente aos cientistas e autores da época; integra as artes e os ofícios aos conhecimentos clássicos; emprega maciçamente a ilustração; quer-se obra-farol das Luzes, em luta contra todos os preconceitos.

A ideia de uma tradução de Ephraim Chambers havia sido proposta pelo impressor-livreiro parisiense Le Breton, que se associara a três confrades, Briasson, David e Durand e que, após algumas hesitações, havia confiado a sua direção intelectual a Diderot e d'Alembert. O projeto era autorizado por um privilégio de livraria (1746), mas após a publicação dos dois primeiros tomos, em fevereiro de 1752, a *Encyclopédie* passa a ser objeto de uma primeira interdição por um decreto do Conselho do Rei no qual se declara que a obra contém máximas "tendentes a destruir a autoridade real, a lançar os fundamentos do erro, da corrupção dos costumes, da irreligião e da incredulidade". Uma vigorosa campanha dos jesuítas, estribada no *Journal de Trévoux*, havia contribuído para essa interdição, mas é igualmente verdade que no meado do século a notoriedade de Diderot se tornava suspeita: em 1749 sua *Lettre sur les Aveugles*, publicada sob o falso endereço de Londres por Laurent Durand (um dos quatro livreiros da *Encyclopédie*), valera ao seu autor um encarceramento em Vincennes. Todavia, graças à proteção de Malesherbes, a publicação pode ser retomada em 1753. Mas após algum dempo de tolerância, quando o sétimo tomo é dado a lume (1757), um novo endurecimento do poder central se explica pelo atentado de Damiens contra o rei, pelos progressos do materialismo e por uma nova frente erguida contra os enciclopedistas. "A Sociedade, o Estado e a Religião apresentam-se hoje ao Tribunal da Justiça para lhe expor as suas queixas. Seus direitos são violados, suas leis são ignoradas; a impiedade [...] caminha de cabeça erguida...": assim começa, em janeiro de 1759, a diatribe do procurador-geral contra várias obras subversivas. Ela conduz à condenação pelo Parlamento de Paris (23 de janeiro) e, depois, a um decreto do Conselho do Rei (8 de março) que, revogando o privilégio de 1746, ordenava a destruição dos tomos já impressos. Por sua vez, o papa inscrevera a obra no *Index* em dezembro de 1758 e, em 3 de setembro de 1759, um breve pontifical condenava a sua leitura.

A aventura parou no tomo sétimo (fim da letra G). Malesherbes prevenira Diderot e acolhera pessoalmente os manuscritos que deviam ser apreendidos a fim de proteger a matéria dos tomos ainda não publicados. O Diretor da Livraria esteve igualmente na origem da "permissão tácita" que permitia prosseguir discretamente a publicação. O compromisso então estabelecido entre a chancelaria régia, os editores e os livreiros permite também a obtenção de um privilégio para a coletânea das pranchas. Isso explica

por que os dez últimos tomos vêm a lume em 1765 sob o falso endereço de Neuchâtel e por que os volumes de pranchas (1762-1772) não integram em seu título uma referência direta à *Encyclopédie*, oficialmente proibida desde 1759.

Em suma, a publicação dos dezessete volumes de textos e dos onze de pranchas, compreendendo 74 mil artigos e cerca de 2600 pranchas, alongou-se por 25 anos. Ao lado de Diderot e d'Alembert (que se retira em 1758), convém assinalar o papel de Louis de Jaucourt, que redigiu sozinho cerca de 17 500 artigos, ou seja, quase um quarto da *Encyclopédie*.

Vasto espelho voltado para a sociedade, a obra representa uma inovação pela amplitude de seu material iconográfico e pelo rigor de sua apresentação.

A *Encyclopédie* explorou um modo de estruturação da imagem especialmente eficaz: a organização da maior parte das pranchas é binária, com a página dividida em dois registros iconográficos. A metade superior é ocupada por uma encenação da realidade descrita: trata-se já de uma cena genética, apresentando o objeto no processo de sua produção, numa dinâmica de produção, já de uma cena contextualizada, apresentando o objeto em uma situação de uso, quase sempre cercada por homens que o fazem funcionar. Na metade inferior, o objeto é isolado, analisado como que anatomicamente, fora de qualquer contexto prático, e às vezes declina por meio de variações de escala ou de ponto de vista (Ilustração 39).

Artes, ofícios e técnicas do livro e da edição encontram-se muito presentes: no *Discours Préliminaire de l'Encyclopédie*, os editores reconhecem o quanto devem, na matéria, aos "livreiros associados", ou seja, Briasson, David, o Velho, Le Breton e Durand, "que nos deram todas as ajudas que nos era possível desejar". Os agradecimentos são explícitos nos artigos gerais dedicados à imprensa, que revelam os nomes dos artistas solicitados: um certo Brullé, "contramestre do Prelo do Sr. Le Breton", Jean-Michel Papillon para as técnicas da estampa, Pierre-Simon Fournier para a gravura de caracteres... Mais de 180 artigos são dedicados aos diferentes termos da imprensa, cerca de 120 ao domínio da encadernação[6].

A existência de numerosas contrafações aumenta a complexidade da *Encyclopédie* no plano bibliográfico. Um papel relevante foi desempenhado pelo livreiro Panckoucke, que nos anos 1770, com o assentimento do próprio Breton, principal impressor-livreiro da *Encyclopédie* original, mandou compor e imprimir em Genebra uma cópia integral da obra, reproduzindo até mesmo as páginas de rosto para enganar os compradores; para a tiragem dos volumes de pranchas, recorreu-se ora aos cobres do original, por vezes retocados, ora a cópias gravadas para a ocasião. Imputa-se a Panckoucke outra manipulação: a reunião dos tomos não vendidos da edição original com os de uma reimpressão que ele havia empreendido em Paris no final dos anos 1760, tomos que tinham sido apreendidos e "embastilhados" em 1770 em virtude da proibição de 1759, mas que ele lograra recuperar pouco depois.

6. Giles G. Barber, *Book Making in Diderot's* Encyclopédie, Westmead (Farnborough, Hants), Gregg International Publishers, 1973.

Essas contrafações, de um lado, e as transações permanentes com o poder central, do outro, revelam ao mesmo tempo o sucesso comercial da *Encyclopédie* e a impossibilidade de restringir a demanda por ela gerada.

1758: *Do Espírito*

A história, toda em peripécias, da publicação e, depois, da proibição do tratado *De l'Esprit* de Claude-Adrien Helvétius não deixa de ter relação com a da *Encyclopédie*[7]. Ela revela, por sua vez, as relações paradoxais mantidas pelos censores com os autores mais suspeitos e as tensões contraditórias que se exercem entre a censura prévia e a censura *a posteriori*. Haviam-se estabelecido contatos desde 1757 entre o filósofo materialista e um dos censores da Livraria, Jean-Pierre Tercier, que deu sua aprovação em 27 de março de 1758, prelúdio da atribuição de um privilégio real em 12 de maio.

A impressão do tratado, assim explicitamente autorizado pela censura prévia, é concluída no fim de junho de 1758; um exemplar cai nas mãos de um inspetor da Livraria, que logo envia ao seu diretor, Malesherbes, um relatório alarmante que acarreta a suspensão da venda da obra. Malesherbes confia então, oficiosamente, o reexame do texto a um segundo censor, Jean-Jacques Barthélemy, que tem ligações com o escritor Duclos, sustentáculo do partido dos filósofos e um dos parentes próximos de Helvétius. Após alguns cortes, uma segunda impressão dessa primeira edição pode ser inserida no mercado no fim do mês de julho. Ela não tarda a suscitar um escândalo, já que Helvétius desenvolve nessa obra uma concepção filosófica inteiramente pragmática e materialista, onde a religião cumpre um papel instrumental, como fundamento e garantia dos "bons costumes" das sociedades. Em razão das queixas da rainha e do delfim, os exemplares são retirados do mercado e o privilégio é revogado em 10 de agosto por um decreto do Conselho do Rei, enquanto Tercier é obrigado a se retratar e Helvétius a publicar uma espécie de ato de contrição (*Lettre au Révérend Père ****), visto como uma retratação pública. A acusação é movida tanto pelos jesuítas do *Journal de Trévoux* quanto pelos jansenistas das *Nouvelles Ecclésiastiques*, que impõem uma série de condenações (pelo arcebispo de Paris em 22 de novembro, pelo Parlamento em 23 de janeiro e 3 de fevereiro, pelo papa em 31 de janeiro, pela Sorbonne em 9 de abril).

À desordem inicial (um livro autorizado por dois censores sucessivos cujo privilégio acaba sendo revogado) se acrescenta um conflito de autoridade: o Parlamento julga necessário julgar e condenar a obra, enquanto a intervenção prévia do Conselho do Rei impunha considerá-la como já definitivamente suprimida. O autor, por sua vez, escapa da prisão graças à proteção do ministro Choiseul e de Madame de Pompadour.

Helvétius e Diderot tinham "em comum" o livreiro Laurent Durand, de execrável reputação, "um dos mais astutos e mais suspeitos da Livraria", segundo o diagnóstico anotado pelo inspetor da Livraria, Joseph d'Hémery, em suas fichas (*cf. supra*, p. 446).

7. David Smith, *Bibliography of the Writings of Helvétius*, Ferney-Voltaire, Centre International d'Études du XVIIIe Siècle, 2001.

Durand, editor habitual de Diderot, havia publicado sem privilégio as *Pensées Philoso-phiques* em 1746 e a *Lettre sur les Aveugles* em 1749; fora ele que Helvétius encarregara de publicar *De l'Esprit*, e sabe-se que um dos raros exemplares da primeira edição a circular antes da intervenção da censura se encontrava nas mãos de Diderot desde julho de 1758.

O escândalo e as condenações públicas geram uma grande vaga de reimpressões do texto: as edições se sucedem na Holanda, na Inglaterra, na Suíça e na Alemanha, assim como em Paris e na província. O falso endereço de Durand é utilizado várias vezes, pois o impressor-livreiro se aproveita da existência dessas contrafações para se esconder atrás de seu próprio endereço e difundir uma segunda edição *in-quarto* (muitas vezes confundida com a primeira) e outra *in-12*.

1762: o *Émile*

As mesmas dilações presidem as dificuldades (e depois, indiretamente, o sucesso) do *Émile* de Rousseau. É um tratado da educação ideal que vai da mais tenra infância à idade adulta e se opõe à tradição pedagógica vigente, preferindo a experiência e a observação sensível aos livros, preconizando o trabalho manual, privilegiando a personalidade e a liberdade interior da criança, que se supõe lhe permitem tornar-se o homem plenamente realizado de que a sociedade tanto necessita. O sucesso é imediato, com várias edições simultâneas; este será, indubitavelmente, o texto de Rousseau mais reeditado e mais lido pela posteridade, porém as críticas dos contemporâneos são unânimes e valem ao autor da obra o exílio e o começo de uma vida atribulada.

Havia relações de confiança entre Rousseau e Malesherbes: o primeiro escreve a propósito do segundo, nas *Confessions*, que "governava [a Livraria] tanto com luzes quanto com doçura, e para grande satisfação dos literatos"; no ano anterior, em 1761, enquanto Marc-Michel Rey fazia imprimir em Amsterdam *Julie ou la Novelle Héloïse*, para facilitar a revisão das provas e impedir a sua apreensão entre a Holanda e a França, Malesherbes permitira que elas passassem por seus serviços (uma espécie de mala diplomática *avant l'heure*).

Até então, Marc-Michel Rey, livreiro genebrino instalado em Amsterdam, adepto das Luzes e envolvido na literatura clandestina, era o editor privilegiado de Rousseau; aliás, nesse mesmo ano de 1762, Rey fizera imprimir a primeira edição do *Contrato Social*, mas a protetora de Rousseau, a marechala de Luxemburgo, desejava encontrar para ele um editor mais generoso e nisso seguiu a opinião do próprio Malesherbes. Finalmente, concluíram-se duas edições simultâneas, uma para a difusão francesa, outra para a difusão no exterior: Rousseau assinou então um contrato com o impressor-livreiro parisiense Nicolas-Bonaventure Duchesne em setembro de 1761, o qual firmou, por sua vez, um acordo com o holandês Jean Néaulme em novembro de 1761. Duchesne lançou assim duas edições quase simultâneas do *Émile*, ambas contendo apenas o nome de Jean Néaulme: uma em formato *in-12*, impressa de novembro de 1761 a maio de 1762 com endereço de Amsterdam na página de rosto; e uma em formato *in-octavo*, impressa de fevereiro a maio de 1762 com o endereço de Haia. O nome do autor aparecia, em

compensação, explicitamente nas duas edições ("Por J. J. Rousseau, cidadão de Gene-bra"). De seu lado, a partir de janeiro de 1762, Jean Néaulme imprimiu sua própria edi-ção na Holanda (portanto uma terceira), copiando a edição de Duchesne em curso de publicação; mas como, nesse meio tempo, os Estados da Holanda haviam condenado o texto, renunciou a colocar o seu nome no título e ela foi lançada com a observação "Selon la copie de Paris"[8]. Paralelamente, o livreiro lionês Bruyset também decidira compor e depois imprimir uma contrafação do livro sem o conhecimento de Rousseau.

O *Émile* foi colocado à venda em 24 de maio de 1762, e diante do escândalo imediato que suscitou o próprio Malesherbes teve de voltar atrás e ordenar a apreensão da obra em 1.º de janeiro. A Sorbonne o censura em 20 de agosto e no mesmo dia o arcebispo de Paris o condena por "conter uma doutrina abominável". Rousseau se empenhará em responder aos críticos (na sua *Lettre à Christophe de Beaumont*, impressa em novembro de 1762), mas tivera de refugiar-se na Suíça porque o *Émile* e o *Contrato Social* já haviam sido condenados pelas autoridades de Genebra, no mês de junho, a serem "rasgados e queimados [...] como temerários, escandalosos, ímpios, tendentes a destruir a religião cristã e todos os governos".

A questão da liberdade da imprensa

A Declaração dos Direitos do Homem de 26 de agosto de 1789, em seu artigo 11, considera "a livre comunicação dos pensamentos e das opiniões" como um dos direitos fundamen-tais, especificando: "Qualquer cidadão pode, pois, falar, escrever, imprimir livremente, mas deve responder pelo abuso dessa liberdade no âmbito determinado pela lei". Ape-sar das oscilações do pêndulo que se seguiram imediatamente ao período revolucionário, esse artigo permanece em vigor até hoje. Essa posição de ruptura, em coerência com a abolição dos privilégios (incluindo privilégios de livraria) votada em 4 de agosto, deve ser entendida como o remate de um vasto movimento de opinião em favor da liberdade da imprensa perceptível desde meados do século XVIII e mais geralmente como um signo da penetração cultural das Luzes[9].

Encontramos esssa posição como *leitmotiv* nos *cahiers de doléances* cuja redação an-tecede ou acompanha o início da Revolução, e não apenas naqueles do Terceiro Estado. Assim, o clero de Villefranche-de-Rouergue pede liberdade "indefinida" de imprensa como meio de facilitar o "progresso do Iluminismo" (não sem especificar a necessária responsabilidade penal para qualquer escrito "contrário à religião dominante, à ordem geral, à honestidade pública e à honra dos cidadãos"). A nobreza de Lille deseja, também ela, a liberdade "indefinida" da imprensa "pela supressão da censura".

8. Jo-Ann E. McEachern, *Bibliography of the Writings of Jean-Jacques Rousseau to 1800:* Émile, ou de l'Éducation, Oxford, The Voltaire Foundation, 1989.

9. Charles Walton, "La Liberté de la Presse selon les Cahiers de Doléances de 1789", *Revue d'Histoire Moderne et Contemporaine*, n. 53, pp. 63-87, 2006.

O filósofo Diderot, o magistrado Malesherbes e o político Mirabeau deram cada qual uma contribuição determinante para essa reflexão, que recorre tanto a princípios filosóficos quanto a argumentos econômicos.

Diretor da Livraria de 1750 a 1763, Malesherbes, ao longo das suas *Mémoires sur la Librairie*, denuncia a legislação e a ação repressiva da instituição que ele representa e propõe estabelecer um quadro regulamentar *a priori*, claro e racional, que substituiria o sistema da censura prévia e da sanção, sustentando o princípio do direito dos autores a se defenderem perante a opinião pública. Em particular, sua *Mémoire sur la Liberté de la Presse*, redigida no fim da década de 1750, fundamenta-se em uma visão exaustiva e coerente do ecossistema editorial. Trata-se de um relatório endereçado ao seu superior hierárquico, o chanceler da França Guillaume de Lamoignon. Nesse documento Malesherbes considera – positivista *avant la lettre* – que o espírito humano progride, sem embargo de choques e desvios, em direção ao bem comum, que as verdades novas passam frequentemente por erros e, portanto, que a liberdade de imprimir é a única forma de fazer nascer a verdade e difundi-la. Porque a censura privilegia as obras sábias e tímidas; porque os autores mais lúcidos e mais voluntários sempre encontrarão um meio de contornar os dispositivos de censura (publicando no exterior ou clandestinamente na França); porque os seus livros atendem a uma expectativa – e a consideração do público e da demanda é um parâmetro importante na visão de Malesherbes, excelente observador do mercado. O dispositivo repressivo é ilusório, e ele é o primeiro a constatá-lo, observando a parte crescente da edição que circula sem autorização; mas na realidade Malesherbes acompanha também a Administração nos seus esforços de recobrir com uma legalidade relativa essa produção, concedendo largamente permissões tácitas porque não pode abandonar o regime da censura prévia.

A *Carta sobre o Comércio do Livro* (1763) de Diderot tampouco se destinava à publicação, mas visava ajudar a Comunidade dos Impressores-Livreiros Parisienses na sua vontade de reforma. Seu diagnóstico é idêntico ao de Malesherbes: a censura prévia é não somente perniciosa como ineficaz, porquanto o livro proibido acaba sendo mais cobiçado porque "excita a curiosidade de ler"; é ruinosa para a economia legal do livro no reino, porque beneficia diretamente as oficinas estrangeiras. Por isso o filósofo preconiza "multiplicar as permissões tácitas ao infinito". Argumento econômico que Malesherbes retoma em sua última memória "sobre a liberdade da imprensa", redigida em 1788 no contexto da preparação dos Estados gerais: se esse sistema tão rígido for mantido, os livreiros estrangeiros é que continuarão a se enriquecer em detrimento dos franceses.

Nesse mesmo ano de 1788, Mirabeau publicava o seu panfleto *De la Liberté de la Presse*, retomando as considerações já formuladas em 1774 no seu *Essai sur le Despotisme*.

32
Reconhecimento do autor
e *status* das obras

Com a institucionalização do campo literário, favorecida pelo estabelecimento das academias, ou a diversificação dos modos de clientelismo para além da mera proteção dirigista do poder régio, os literatos haviam começado a adquirir uma certa autonomia[1]; a função do autor ganha em visibilidade e tende a deixar de ser considerada apenas como a atividade acessória de profissionais a princípio identificados por uma posição eclesiástica ou pedagógica ou um escritório de justiça ou de finanças. O movimento se acentua no século XVIII: os autores buscam, apostando no reconhecimento do público (e do mercado), libertar-se dos ferrolhos representados pelas instituições de validação tradicionais do campo literário; os salões e os jornais constituem redes

[1]. Alain Viala, *Naissance de l'Écrivain. Sociologie de la Littérature à l'Âge Classique*, Paris, Éd. de Minuit, 1985.

de apoio e promoção menos dependentes das hierarquias sociais (claro, menos estritamente representativos das duas primeiras ordens da sociedade, a nobreza e a igreja). Todavia, a autonomia econômica do escritor, agora explicitamente formulada como uma aspiração, é uma realidade quase inexistente no Século das Luzes. Essa fragilidade está parcialmente ligada ao fato de a noção de autor permanecer diluída por razões ao mesmo tempo jurídicas e sociais: necessidade de clandestinidade e extensão da contrafação, tradição do anonimato e, sobretudo, dominação dos impressores-livreiros parisienses no ecossistema editorial pelo menos até as reformas de 1777.

O diagnóstico não poupa as penas mais evidentes e mais prolixas. Assim, os contemporâneos de Diderot tiveram apenas uma visão truncada do filósofo, em razão do grande número de obras publicadas no mais estrito anonimato, de atribuições abusivas e pelo fato de os textos mais íntimos, ou, aos nossos olhos, fundamentais para o conhecimento do seu pensamento, nunca terem sido publicados durante sua vida. A lista de suas obras onde seu nome figura na página de rosto é, pelo menos até os anos 1760, pequena e heteróclita: *L'Épître à M. Bas* (primeira publicação do filósofo, no *Mercure de France*, em 1739); *Mémoires sur Différents Sujets de Mathématique* em 1748 e *Lettres* ao padre Berthier (1751).

Em compensação, *Les Bijoux Indiscrets* (1748, pelo menos dez reimpressões antes de 1764), *Pensées Philosophiques* de 1746 e de 1753-1754, *Lettre sur les Aveugles* (1749) ou ainda as suas intervenções na querela dos Bouffons, todos eles textos novos, polêmicos, frequentemente reeditados, foram, é certo, difundidos durante sua vida, com permissão tácita e sem a menor autorização legal, mas sob o véu do anonimato. Sua paternidade sobre essas obras é ignorada por um grande público para quem Diderot continua sendo essencialmente o editor, com d'Alembert, da *Encyclopédie* (seu nome figura nos sete primeiros volumes). Seu colaborador Naigeon, que supervisionará a primeira edição coletiva estabelecida a partir dos manuscritos (1798), atribuirá explicitamente essa discrição ao temor do fanatismo. Na verdade, a reputação de Diderot cresce lentamente, através da hostilidade dos adversários das Luzes e depois, a partir dos anos 1760, graças às edições separadas das peças de teatro que trazem o seu nome; e textos tão fundamentais quanto *Jacques le Fataliste* e *La Religieuse* só conhecem a publicação impressa em 1796, mais de dez anos após a sua morte[2].

As edições coletivas ou completas podem então aparecer como uma estratégia de autoridade: é a ocasião para reivindicar obras anteriormente difundidas de maneira anônima ou sem a concordância do autor – ou, inversamente, de descartar obras falsamente atribuídas pelo boato ou por páginas de rosto fraudulentas. Há nesse campo uma forte demanda no século XVIII, como deixa claro a correspondência de Rousseau com seu editor, Marc-Michel Rey. É o livreiro que procura o autor, no fim do ano 1761, propondo articular sua autobiografia e edição das obras completas: "Ouso pedir-vos uma coisa que ambiciono há muito tempo e que me seria extremamente agradável, a mim e ao público:

2. David Adams, *Bibliographie des Œuvres de Denis Diderot, 1739-1900*, Ferney-Voltaire, Centre International d'Études du XVIIIe Siècle, 2000, 2 vols.

seria ela a vossa vida, que eu colocaria à frente das vossas obras". Esse pedido está na origem da escrita das *Confessions* de Rousseau. Nisso ela inaugura ("Tomo uma resolução de que nunca houve exemplo") um gênero cujo sucesso editorial dará lugar a uma cadeia contínua de monumentos editoriais, com as *Mémoires* de Chateaubriand, de Benjamin Constant e de Stendhal na França, mas também de Goethe, de Kierkegaard, de Tolstói...

A edição completa é também, para os autores, um meio de publicar escritos de menor importância, de fazer reimprimir textos que já teriam sido publicados (com ou sem atribuição) aproveitando-se de uma notoriedade mais recentemente alcançada; é um meio, sobretudo, de obter um retorno financeiro em função da visibilidade adquirida junto ao público; outrossim, uma oportunidade para reunir às obras reconhecidas e descartadas as renegadas, falsamente atribuídas ou apócrifas. Rousseau declara-o nas *Confessions*: "Esta edição parecia-me necessária para constatar quais dos livros que levam o meu nome eram realmente meus e colocar o público em condições de distingui-los dos escritos pseudônimos que meus inimigos me atribuíam para me desacreditar e envilecer".

Vê-se aqui a preocupação de retificar a figura do autor ou, às vezes, de modificá-la. Em 1772, a primeira edição coletiva das obras de Diderot, com o endereço de Amsterdam, leva o seu nome. Mas continua a levantar o mesmo problema para o bibliógrafo: ela foi, sem dúvida, publicada em Paris, mas nem a correspondência nem o material tipográfico permitiram até hoje identificar o seu impressor; e pode ter sido efetuada com a aprovação do próprio Diderot, escoimada como está de certos textos, como *Les Bijoux Indiscrets*, com o fim de projetar a imagem do pensador ousado mas honesto que ele queria ver acreditada junto ao público.

Para os grandes autores, aqueles cuja demanda é maior, as disfunções do ecossistema editorial europeu têm consequências paradoxais. Se a contrafação é uma perda de lucro, é também um instrumento de sucesso de que Voltaire soube lançar mão ao suscitar as contrafações de suas próprias edições autorizadas. A edição clandestina é também o único meio de contornar a censura prévia, mas constitui um risco para o autor, que, se contrato houve, nunca poderá apoiar-se numa instância judiciária para fazer respeitar os seus termos. Nesse caso as relações interpessoais são decisivas, assim como os interesses bem compreendidos e partilhados entre o autor e editor.

Ainda aqui, as *Confessions* e a correspondência de Rousseau com Marc-Michel Rey revelam uma situação inusitada. Esse livreiro, "de quem se falava tão mal em Paris", foi na verdade o principal sustentáculo econômico do filósofo, o editor do *Contrato Social* e da *Nouvelle Heloïse*, com quem Rousseau confessa jamais ter passado contrato em boa e devida forma. Os benefícios são recíprocos: "Muitas vezes ele me disse que me devia toda a sua fortuna". Fidelidade (Rey estabelecerá uma pensão para Thérèse Le Vasseur, governanta e companheira do escritor), bom entendimento e generosidade bem compreendida, que Rousseau opõe explicitamente ao esquema do clientelismo e às "ruidosas solicitudes de tanta gente endinheirada" que proclama aos quatro ventos o bem que faz aos autores.

Mas a contradição é cada vez mais explícita entre, de um lado, profissionais do livro, principalmente a Comunidade dos Livreiros Parisienses, que desejam a manutenção dos privilégios e do princípio da sua continuação, e, de outro, os "filósofos", que ao mesmo tempo pleiteiam o abandono da censura prévia e dos monopólios comerciais

e defendem os direitos (morais e econômicos) dos autores. Demonstra-se a aberração do privilégio, concebido como uma graça concedida pelo poder central; insiste-se, em compensação, na importância que revestiria um contrato firmado pelo autor com o impressor-livreiro e que deveria ser um reconhecimento implícito do direito de propriedade do autor sobre a sua obra.

Mudanças importantes sobrevêm, em 1777, com um dos seis decretos do Conselho que constituem, após a codificação de 1723, a última evolução jurídico-administrativa da edição do Antigo Regime. Distinguem-se agora duas durações de privilégio: quando obtido pelo autor, ele vale "para sempre"; quando obtido por um livreiro, tem uma duração de "dez anos", mas só vale durante a vida do autor. Este tem, como anteriormente, a possibilidade de ceder seu privilégio a um impressor-livreiro, mas pode também mandar imprimir quantas vezes quiser e vender em seu endereço toda a tiragem ou parte dela. A novidade é importante: o código de 1713 evoca a proibição de vender livros caso não se pertença à Comunidade dos Livreiros.

Outra novidade do ano 1777 estabelece na lei o embrião de um domínio público: a expiração de um privilégio. Ou seja: na eventualidade do falecimento de um autor, qualquer impressor-livreiro poderá obter a permissão para reimprimir a obra sem pretensão de nenhum monopólio.

O reconhecimento da propriedade literária, assim como da legitimidade dos intelectuais que querem viver de sua pena, tornara-se um cacife de sociedade: nesse mesmo ano de 1777, Beaumarchais, num ecossistema algo diferente – o do teatro –, fundava um Escritório de Legislação Dramática para defender os direitos e os rendimentos dos autores contra as pretensões do atores. Ele está na origem da Sociedade dos Autores Dramáticos (hoje a SACD, Sociedade dos Autores e Compositores Dramáticos).

33
O livro ator: o impresso no espaço público

As Luzes marcariam o nascimento de uma verdadeira opinião pública, segundo as teorias de Jürgen Habermas formuladas em 1962 em *Mudança Estrutural da Esfera Pública*[1]. Habermas observa a afirmação, na sociedade do Antigo Regime, de uma "esfera burguesa" caracterizada por diversos fenômenos concomitantes: o desenvolvimento de espaços de trocas que escapam ao controle do Estado; a promoção do indivíduo que, desobrigado de todos os deveres de lealdade, afirma publicamente a sua capacidade crítica; uma igualdade de princípio entre os interlocutores do debate público; o primado da racionalidade (contrariamente à esfera pública "plebeia", cuja dinâmica repousa mais sobre a reação coletiva, conflitual e emocional).

1. Jürgen Habermas, *Strukturwandel der Öffentlichkeit*, 1962 [ed. bras.: *Mudança Estrutural da Esfera Pública*, São Paulo, Unesp, 2014].

Estão reunidas as condições para se assistir ao nascimento daqueles a quem se chamará "os intelectuais", que forjam para si uma identidade social que escapa às categorias dos Estados do Antigo Regime[2] e cuja ação crítica passa a influir no curso da história. A ideia segundo a qual a Revolução foi possibilitada pela obra dos homens de letras – e, portanto, cujas origens são em parte intelectuais – foi formulada por Alexis de Tocqueville num ensaio publicado em 1856[3]: na segunda metade do século XVIII, uma crescente disjunção entre os atores da administração e do governo, de um lado, e os pensadores e literatos, do outro, teria contribuído para fazer da política um assunto de debate público. Essa interpretação consolida o credo dos filósofos das Luzes; ela se verifica também pela constatação de uma politização inédita das trocas e da produção literária e erudita, tendo os esforços de crítica e racionalidade se apoderado dos domínios sensíveis aos quais, tradicionalmente, os dispositivos censoriais eram mais atentos, como a religião e o fundamento da ação do Estado.

O impresso sob todas as suas formas, e mais particularmente o periódico, constitui o principal instrumento de configuração desse espaço público moderno, fazendo renascer de um eclipse multissecular uma tribuna oratória atualizada, isto é, posta em conformidade com os imperativos da razão esclarecida e multiplicada pela eficácia da imprensa. Malesherbes o diz em 1775 num discurso pronunciado perante a Academia Francesa, onde acaba de ingressar: se a opinião pública tende à independência de todos os poderes, é porque, "num século esclarecido, [...] cada cidadão pode falar à nação inteira pela via do impresso"[4]. Condição de possibilidade dessa evolução, a alfabetização progride, mas continua sendo difícil medi-la: as projeções mostram uma taxa de 30 a 50% para os homens no conjunto do século XVIII e de 15 a 30% para as mulheres. Fenômeno mais qualitativo, uma revolução das práticas de leitura marca igualmente o século: o conceito de *Leserevolution* foi aplicado por Rolf Engelsing à Alemanha das Luzes[5], mas ele designa muito bem o coroamento de um processo que caracteriza o conjunto da Europa; o da leitura extensiva. O leitor comum já não se concentra em um *corpus* estreito de livros, lido exaustivamente e relido intensamente, porquanto dispõe agora de materiais e de recursos potencialmente infinitos e diversificados que alimentam, de maneira cruzada, necessidades múltiplas como a construção individual e a aprendizagem, a edificação e o divertimento, o exercício profissional, o entendimento do mundo e as relações sociais. Dentre os fatores favoráveis, assinalam-se a expansão da produção impressa e, evidentemente, a sua diversificação, o crescimento, acima de tudo, dos periódicos, mas também a multiplicação dos lugares de disponibilidade do

2. Robert Darnton, "Littérature et Révolution", *Gens de Lettres, Gens du Livre*, Paris, Odile Jacob, 1992.

3. Alexis de Tocqueville, *L'Ancien Régime et la Révolution*, Paris, Michel Lévy, 1856. Na sua esteira, ver Daniel Mornet, *Les Origines Intellectuelles de la Révolution Française, 1715-1787*, Paris, A. Colin, 1933; depois, R. Chartier, *Les Origines Culturelles de la Révolution Française, op. cit.*

4. Mona Ozouf, "Le Concept d'Opinion Publique au XVIIIe Siècle", *L'Homme Régénéré: Essais sur la Révolution Française*, Paris, Gallimard, 1989, pp. 21-53.

5. Rolf Engelsing, "Die Perioden der Lesergeschichte in der Neuzeit", *Archiv für Geschichte der Buchwesens*, n. 10, 1970, col. 944-1002; Rolf Engelsing, *Der Bürger als Leser: Lesergeschichte in Deutschland, 1500-1800*, Stuttgart, Metzler, 1974.

impresso, e notadamente aqueles onde é possível ler sem adquirir, que libertam parcialmente o ato de leitura de um condicionamento social.

Esse processo vem confirmar uma certa dessacralização do livro, levando menos a uma relativa desenvoltura do que a uma prática ao mesmo tempo mais ampla e descontínua dos objetos textuais, em uma sociedade na qual o impresso tende a se tornar onipresente.

Para a circulação e a promoção do livro, para a avaliação das novidades e a valorização da cultura do impresso contribuem as novas formas de sociabilidade intelectual que aparecem ou se transformam no século XVIII: caso dos cafés, das lojas maçônicas (em Paris a partir de 1727 com base no modelo inglês), dos gabinetes de leitura (*cf. supra*, p. 403), dos salões que estendem à filosofia a sua predileção pela literatura. Estes, com efeito, ganharam mais autonomia: nos salões frequentados pelos filósofos, o da Marquesa de Lambert no começo do século, assim como, em seguida, o de Madame Du Deffand, já não é o alinhamento com os gostos e prescrições da Corte que dita o conteúdo das leituras e das trocas.

Ressalte-se também o papel das academias, em especial das academias criadas na província, que constituem bibliotecas "públicas" (como em Bordeaux ou em Lyon) e visam promover as letras, as ciências e as artes propondo prêmio de excelência no tocante aos assuntos de utilidade pública, cujos laureados serão publicados, e divulgando os livros novos. Não raro eles mantêm vínculos privilegiados com um impressor-livreiro. É o caso de Claude-Joseph Daclin (1718-1782), impressor da Academia das Ciências, Belas-Letras e Artes de Besançon, fundada em 1752, de Antoine Cavelier (1658-1744) para a Academia de Caen, de Jean-Pierre Robert (1703-1758) para a Real Academia das Ciências de Toulouse. Em Dijon, Jacques Causse (1725-1802) é ao mesmo tempo impressor do Parlamento da Borgonha, da Intendência, da cidade e da academia.

Os periódicos, cujo número de títulos vai aumentando em toda a Europa, cumprem, entre outros, um importante papel de divulgação do livro, ao colocar em destaque as novidades, a atualidade editorial e sua repercussão. É uma tendência que se vai encontrar também nos domínios da atualidade científica e técnica, com as resenhas publicadas regularmente pelos *Annales Typographiques ou Notices du Progrès des Connoissances Humaines*. Esse periódico semanal e depois mensal, publicado entre 1758 e 1763, estabeleceu como objetivo apresentar anualmente ao mundo acadêmico todos os livros impressos na Europa ao longo do ano anterior, com um interesse especial pelas inovações no domínio das artes gráficas e tipográficas. No mercado do periódico observa-se uma evolução – a partir do segundo terço do século XVIII – que privilegia a reatividade, uma periodicidade curta, um conteúdo informacional mais denso e mais crítico e a busca de títulos chamativos (*Le Spectateur..., Nouvelles Littéraires, Le Pour et le Contre...*)[6].

Quanto à informação e à crítica política, seu vetor privilegiado, mais que o livro ou o periódico, é o cartaz e o panfleto, modelo de protesto antigo mas que se vale, no século XVIII, da eficiência da edição clandestina, do alargamento do espaço do debate público

6. Claude Labrosse e Pierre Rétat, *L'Instrument Périodique. La Fonction de la Presse au XVIIIe Siècle*, Lyon, PUL, 1985.

e da disponibilidade de numerosos autores em busca de subsistência e notoriedade, se necessário através do escândalo, e que esperam viver da própria pena. Sem emprego gratificante, não "comprometidos" com lealdade ou proteção, dotados de um autêntico senso crítico, tendo também contas a acertar com o sistema e as instituições, eles colaboram nos jornais e em obras coletivas, mas acima de tudo mantêm uma intensa atividade panfletária e alimentam os quadros daquela "canalha literária" à qual Voltaire dedicou um verbete do seu *Dicionário Filosófico* (1766).

Todos os assuntos e crises da segunda metade do século dão lugar ao eco panfletário, como por ocasião da liberalização do comércio dos grãos, que leva à Guerra da Farinha (1775). A novidade é que os ministros do rei e o rei são explicitamente criticados e não se hesita em juntar o obsceno à contestação política. Muitos cartazes e panfletos desapareceram, quase sempre poucas horas após a sua distribuição, porque o tenente-general de polícia dava ordem aos seus comissários, de manhã cedo, para recolhê-los (para tirá-los da vista do público, mas também para verificar o seu conteúdo). Entretanto, alguns cronistas conservaram a memória deles antes de seu desaparecimento, como o livreiro parisiense Siméon-Prosper Hardy (1729-1806), que os destaca no precioso diário que mantém de 1753 a 1789, *Mes Loisirs, ou Journal d'Événements tels qu'ils Parviennent à ma Connoissance* (manuscrito de mais de quatro mil páginas em oito volumes)[7].

7. BnF, mss. fr. 6680-6687.

34
Tensões econômicas e inovações técnicas

O papel artesanal, tal como é fabricado na Europa desde a Idade Média (*cf. supra*, p. 69), conheceu em seguida algumas evoluções menores que melhoraram a qualidade do suporte, mas não tiveram incidência fundamental na economia de sua produção. Duas invenções, a "pilha de cilindro" e a prática da "troca" são devidas aos papeleiros holandeses; elas reforçam, no curso do século XVIII, a crescente dominação das Províncias Unidas no mercado do papel europeu, impondo a alta qualidade de sua produção. Certamente a atividade dos moinhos de papel nos Países Baixos permanece anedótica antes do começo do século XVII, e por muito tempo a edição holandesa, que conhece então um crescimento espetacular, se abastece principalmente na França. Tudo muda a partir do fim do século XVII, e a produção francesa, tanto de papel de imprensa quanto de papel de escrita, sofre doravante as consequências dessa concorrência desigual.

Desenvolvida no século XVII, a pilha holandesa ou pilha de cilindro (um cilindro armado com lâminas) substitui a pilha para malho, assegurando uma desfiadura mais eficaz dos trapos e garantindo uma pasta de papel mais lisa. Pratica-se também a "troca", técnica que consiste em inverter várias vezes a ordem das folhas na *porse* (a pilha das folhas a serem drenadas) e em recolocá-las sob a prensa; multiplicando as zonas de contato, o procedimento assegura no final uma superfície mais regular. Pela flexibilidade e unidade de sua superfície, o papel da Holanda torna-se assim o mais popular tanto para a impressão quanto para a escrita, já que permite todos os movimentos da pena sem necessidade de gancho.

Os papeleiros franceses se inspirarão nessa técnica no fim do século para recuperar as parcelas de mercado perdidas não apenas recorrendo ao laminador para alisar o papel depois de seco (falar-se-á mais particularmente, na indústria papeleira, de liços ou calandras) mas também adotando as pilhas de cilindro. É o caso dos Montgolfier em Annonay nos anos 1780, que podem permitir-se esse investimento. Os papéis dessa qualidade continuarão a ser designados como "holandeses" mesmo quando fabricados na França.

É igualmente na Holanda, sem dúvida, que se começa a praticar regularmente a azulagem do papel, misturando à pasta um pouco de esmalte azul de cobalto, que contribui para branquear as folhas, naturalmente de cor creme ou mais amareladas. Essa técnica será utilizada também na França e na Alemanha, onde, no entanto, como os papeleiros recorrerão com mais frequência ao azul-da-prússia, o resultado tenderá mais ao branco do que ao azulado.

Várias disposições regulamentares, no decorrer do século XVII e no princípio do XVIII, impostas às vezes por uma província particular (Auvergne, Angoumois...), haviam estabelecido a obrigação de marcar o papel recorrendo a filigranas que designavam sua origem e tipo. Porém o decreto de janeiro de 1739, complementado pelo de setembro de 1741, que figura como um verdadeiro código para a produção papeleira, preconizando notadamente escrever em filigrana a qualidade do papel (fino, médio, bolha...) e fixando as dimensões de cada um dos sessenta tipos repertoriados (da folha menor, a do papel "menino Jesus", à maior, a da "grande águia"). O decreto de 1741 acrescenta a obrigação de datar a folha a partir do 1.º de janeiro subsequente ao ano de produção (*cf. supra*, p. 70).

Uma última inovação significativa é a do papel velino, cujo projeto atendia a intenções puramente estéticas (um papel com superfície perfeitamente lisa, não deixando ver com transparência nenhuma linha), mas cujo processo terá consequências importantes na indústria papeleira, deixando entrever a possibilidade de produzir papel contínuo). Para produzir o papel velino, a fôrma papeleira é equipada com uma tela metálica que substitui o regime dos sulcos e pontilhados e confere ao suporte o aspecto liso e homogêneo dos mais finos pergaminhos (daí a denominação "papel velino", reivindicada pelos Didot). Desenvolvido na Inglaterra pelo papeleiro James Whatman na altura de 1755, esse é prontamente utilizado pelo impressor John Baskerville (que é, na verdade, o seu patrocinador) para a impressão de parte da sua edição de Virgílio (1757). Na França, os Montgolfier o produzem em Annonay a partir de 1777, seguidos pelos Didot em sua

fábrica de Essonnes. Logo se consolida o uso, na edição, de reservar esse suporte para a tiragem de uns poucos exemplares, que assim se distinguem do resto da impressão e logo serão chamados de "especiais"; é também um suporte que doravante será muito solicitado para a impressão de estampas.

Mas, como fundamentalmente o processo de produção não evoluiu, o papel continua sendo um produto raro e dispendioso, sujeito ao mesmo tempo às restrições do fornecimento de trapo e a um ritmo de produção por folha. Nas últimas décadas do século XVIII, ele representa no custo de produção do livro uma parcela crescente, geradora de uma tensão econômica ainda mais forte na medida em que a conjuntura editorial em toda a Europa aumenta a sua demanda. O restabelecimento de uma produção conforme às necessidades da impressão passará por duas técnicas prévias: a produção de papel contínuo e a substituição progressiva da matéria-prima têxtil pela transformação da madeira. Cabe reinserir nesse contexto os trabalhos de alguns cientistas que, tendo compreendido a vontade de libertar-se da compra do tecido, experimentam recursos alternativos (o físico Réaumur na França ou o botânico Jacob Christian Schäffer na Alemanha).

Novas pesquisas sobre a impressão em cores, agora na gravura em cobre, foram realizadas pelo alemão Jacob Christoph Le Blon, que inspira Jacques-Fabien Gautier-Dagoty, inventor de um procedimento a partir de três cores (azul, amarelo, vermelho) associadas ao preto (quarta placa): sua produção é essencialmente científica (anatomia, botânica e zoologia); cerca de vinte obras são ilustradas com pranchas oriundas de seu procedimento entre 1739 e 1773.

Essa época assinala-se também pelo desenvolvimento da impressão tátil, na França, que representa uma das primeiras tentativas de repensar a fabricação do livro destinado aos cegos. Certamente desde o século XVI havia-se desenvolvido o recurso a placas de cera escritas com estilete ou a sistemas de letras metálicas em relevo, mas essas iniciativas eram concebidas à margem da tecnologia da impressão. Pela primeira vez, imprensa, entendimento dos signos, pedagogia e filantropia se associam na iniciativa tomada por Valentin Haüy (1745-1822). Este funda em 1785 e depois dirige o Real Instituto dos Jovens Cegos, onde as crianças aprendem não só a leitura como também a composição, imprimindo com signos alfabéticos em relevo sobre um papel grosso destinado a uma apreensão tátil e não visual. Haüy publica o seu método sob a forma de um manifesto, o *Essai sur l'Éducation des Aveugles*, impresso em 1786 "pelos Meninos-Cegos" sob a direção do impressor do rei Jacques-Gabriel Clousier. A obra é dedicada a Luís XVI, e uma sessão de apresentação realizada em Versalhes em dezembro de 1786 assegura os meios para a aplicação do procedimento e para a Instituição, agora protegida pela administração régia. É por esse procedimento que Louis Braille (1809-1852), dentro do próprio Instituto, aprenderá a leitura. Constatando algumas ambiguidades na "leitura" tátil das letras, ele percebe a necessidade de outro sistema, menos dependente do signo destinado às pessoas dotadas de visão, mas concebido para a mesma tecnologia. Inventa, portanto, nos anos 1820, um sistema de signos específicos que elimina os glifos (as formas gráficas das letras), mas não o princípio alfabético: cada letra se escreve graças a um número definido de pontos (1 a 6) dispostos em uma configuração particular, impressos (gofrados) em relevo e lidos com a ponta dos dois indicadores.

Tensões econômicas e inovações técnicas 465

35
Uma nova
estética do livro

Uma pequena revolução visual está em andamento nas artes do livro a partir dos anos 1750, em relação com os princípios estéticos do neoclassicismo manifestados na arquitetura, na escultura e nas artes gráficas e decorativas. Ela se baseia em vários indícios, não raro implementados conjuntamente, numa intenção consciente e coesa: maior racionalização no desenho das letras, ortogonalidade da construção da página, inspiração claramente epigráfica das paginações, predomínio do branco sobre o preto (entrelinhas e margens mais generosas), emprego parcimonioso de um vocabulário ornamental ao mesmo tempo elementar, geométrico e arcaizante (frisos de folhas gregas ou de palmetas). Um pequeno grupo de exigentes homens do livro, entre os quais se contam editores, gravadores de caracteres e também papeleiros, principalmente na Itália, na França e na Inglaterra, contribui para esse movimento.

John Baskerville (1706-1775) foi ao mesmo tempo industrial do papel e impressor; o primeiro livro saído de sua oficina de Birmingham é também o mais famoso, dedicado

a um autor, Virgílio (*Bucólicas, Geórgicas, Eneida*), que é evidentemente uma figura de referência para os promotores do classicismo. O próprio Baskerville explicitou a sua ambição esboçando um programa discreto e seletivo, fundado na ética do pequeno número, do excepcional e da exigência formal. Sua intenção não era publicar muitos livros, mas apenas alguns, "livros de consequência, de mérito intrínseco ou de reputação bem estabelecida e que o público terá prazer em ver numa elegante roupagem e consentirá em adquirir ao preço que permitirá pagar o cuidado extremo e as despesas que sua fabricação tiver requerido". Assim se exprime ele, em 1758, no prefácio à sua edição do *Paraíso Perdido* de Milton. Os grandes clássicos de Baskerville são em número de sete, impressos *in-quarto*, todos da literatura latina: o *Virgílio* de 1757, os *Juvenal* e *Pérsio* de 1761, o *Horácio* de 1770, os poetas elegíacos de 1772 (Catulo, Tibulo e Propércio), o *Terêncio* de 1772, os *Salústio* e *Floro* de 1773, o *Lucrécio* de 1772.

A publicação do primeiro demandou três anos; os caracteres foram gravados por John Handy, cujo trabalho merecerá a admiração de Benjamin Franklin (1706-1790) e que por seu intermédio será largamente imitado nas publicações oficiais do jovem Estados Unidos. O *Virgílio* foi impresso no novo papel velino que Whatman acabava de desenvolver: deve ser considerado, aliás, como o primeiro livro impresso em papel velino, ainda que, na verdade, apenas nas 28 primeiras folhas do volume: o resto da edição, em todos os exemplares, foi impresso num papel mais comum[1].

Um papel comparável é desempenhado por Bodoni em Parma. Formado na tipografia vaticana, e de modo especial na manipulação dos caracteres orientais, ele é um admirador da obra de Baskerville. Nos anos 1760 é chamado a Parma, onde o duque Fernando I almeja estabelecer uma imprensa que vai se tornar um elemento estruturador da sua política cultural. Bodoni não tarda a desenvolver ali uma atividade de gravura e de fundição de caracteres especificamente dedicados ao programa editorial da imprensa ducal, cujos espécimes serão encontados em seu *Manual Tipográfico* de 1788. Nos anos 1790, ao lado da oficina ducal, ele cria também a sua própria. A recusa do ornamento – severidade que confina com a frieza – distingue os caracteres gravados por Bodoni, que ele emprega em realizações nas quais, mais uma vez, os clássicos da Antiguidade ocupam um lugar de relevo (Horácio, Virgílio, Homero) e onde a epigrafia influi na construção da página.

Na França, dois nomes compartilham a notoriedade no plano da criação tipográfica no século XVIII, os Fournier e os Didot. A posição de Pierre-Simon Fournier (1712-1768) é bastante paradoxal: se Bodoni exprimiu uma reverência explícita por sua obra, a produção de Fournier representa, pelo gosto dos quadros ornados, das letras decoradas e da combinatória dos ornamentos tipográficos, as derradeiras manifestações na França de um estilo que se poderá chamar de barroco ou mesmo de rococó. Os Fournier, aliás, representavam também a síntese de uma tradição nacional; eles tiveram a oportunidade de comprar o material dos Le Bé e se viram assim herdeiros de um patrimônio e de uma *expertise* que remontava ao século XVI. Por outro lado, Pierre-Simon Fournier contribuiu

1. Philip Gaskell, *John Baskerville: A Bibliography*, Cambridge, CUP, 1973, n. 1.

para os esforços de racionalização da letra, propondo já nos anos 1730 um padrão, o "ponto Fournier", ancestral do futuro ponto tipográfico.

Os Didot aclimatam na França, duradouramente, os princípios da construção propostos por Baskerville ou por Bodoni. As implicações dessa dinastia parisiense são consideráveis em diferentes setores da tecnologia do livro, como se verá, mas no plano da paginação e da estética tipográfica ele impõe uma família de caracteres de grande coerência, conforme à nova severidade neoclássica, além de ser de uma eficácia de leitura assaz inédita. O papel pioneiro coube a Firmin Didot (1764-1836). Nos anos 1780 ele grava os seus primeiros caracteres, que serão utilizados nas edições com o endereço de seu irmão Pierre Didot (1761-1853), notadamente nos grandes monumentos *in-folio* da coleção dita "do Louvre" (*Virgílio* em 1798, *Horácio* em 1799...) (Ilustração 40).

No século XX, a classificação Vox proporá reunir os nomes de Didot e Bodoni para designar, sob o termo "Didone", aquela nova família de letras que continua sendo a mais evidente ilustração do neoclassicismo no domínio do livro (desenho vertical, rodapés com traços horizontais finos, forte ruptura visual entre os grossos e os finos).

Perceptíveis embora desde os anos 1760, essas novas orientações da paginação e do estilo tipográfico iriam, de certo modo, favorecer as vontades de renovação política a partir de 1789, apresentando uma severidade à antiga (quer essa antiguidade idealizada seja republicana ou, logo depois, imperial) e descartando os ornamentos antigos (florais ou heráldicos) como testemunhos de um antigo regime estético.

Essa leitura política era consciente, como se pode ver no discurso "publicitário" do fundidor Joseph-Garpard Gillé, que apresenta no começo do século XIX uma coleção de ornamentos de sua invenção: "Havia em 1789, nos nossos prelos, oitenta mil motivos gravados em madeira, temas religiosos, brasão, paisagem, ornamento, conhecidos sob a denominação de vinhetas ou candeeiros. [...] Vários temas de religião foram destruídos aos nossos olhos; o brasão desapareceu com a antiga monarquia; a paisagem, o ornamento já não podem ser empregados senão por impressores desprovidos de gosto..."[2].

Enfim, enquanto a revolução industrial está em marcha e o mundo dos negócios ganha visibilidade (primeiro na Inglaterra, depois no continente), aparecem novas formas de exposição e de publicação dos dados estatísticos: cabe citar aqui as iniciativas do engenheiro escocês William Playfair (1759-1823). Associado a diversos projetos científicos, ligado igualmente à Lunas Society (clube que reunia pensadores, industriais e intelectuais promotores da noção de progresso), Playfair é o inventor do diagrama circular (*camembert*), do histograma e do diagrama em bastões (Ilustração 41), modos de representação e de eloquência estatística expostos pela gravura em cobre no seu *Commercial and Political Atlas* (Londres, 1786)[3].

2. *Prospectus de Nouvelles Gravures sur Bois*, 1808.

3. *The Commercial and Political Atlas: Representing, by Means of Stained Copper-Plate Charts, the Progress of the Commerce, Revenues, Expenditure and Debts of England During the Whole of the Eighteen Century* (*cf.* Edward Tufte, *The Visual Display of Quantitative Information*, Cheshire (CT), Graphic Press, 2001).

36
A edição francesa através da Revolução, do Império e da Restauração: ruptura ou transição?

A Revolução Francesa: uma *tabula rasa*?

Entre o verão de 1789 e a queda da monarquia em 1792 se estende na França, para o mundo da impressão e da edição, um período inédito de liberdade "ilimitada". A Declaração dos Direitos do Homem e do Cidadão, em sua formulação definitiva (26 de agosto de 1789), fixa entre os direitos fundamentais, como se afirmou, a "livre comunicação dos pensamentos e das opiniões" como "um dos direitos mais preciosos do homem: todo cidadão pode, então, falar, escrever, imprimir livremente, tendo porém de responder pelo abuso dessa liberdade nos casos determinados pela lei" (art. 11). Assiste-se, pois, à abolição da censura, tanto prévia quanto *a posteriori*, uma vez que nenhuma outra restrição além da lei comum pode ser invocada para impedir, prevenir ou modificar uma publicação e seu conteúdo.

Ao mesmo tempo, o setor se aproveita da abolição dos privilégios (noite de 4 de agosto de 1789): um decreto de março de 1791 confirmará a sua aplicação aos privilégios de natureza econômica, e portanto aos privilégios comerciais que figuravam entre os privilégios de livraria. Revoga-se assim o dispositivo de proteção aos autores esboçado no reinado de Luís XVI por ocasião das reformas de 1777 (*cf. supra*, p. 458). Por outro lado, a lei Le Chapelier de 1791, ao suprimir as corporações, decreta a extinção das comunidades de impressores-livreiros em todas as cidades do reino. O acesso aos ofícios do livro está agora inteiramente livre; as consequências dessa medida se constatam imediatamente no aumento dos efetivos profissionais.

A livraria, portanto, tornou-se repentinamente um setor econômico trivializado, isento das formas de controle excepcional exercidas pelo poder político e judiciário. Mas esse estado de coisas é de curtíssima duração. A evolução política após a insurreição de 10 de agosto de 1792, a queda da monarquia e a instauração do Terror acarretam o restabelecimento de uma vigilância do material impresso e a reativação dos mecanismos de controle tanto nos fatos quanto na lei, visto que um decreto de março de 1793 estipula que a escrita e a impressão de textos hostis à Revolução serão passíveis de processos e execução.

Ademais, pelo decreto-lei de 19 e 24 de julho de 1793, a Convenção restabelece as bases da propriedade literária, reservando aos autores o direito de explorar ou ter as suas obras exploradas, direito estendido aos herdeiros durante um período de dez anos após a sua morte. Assim se fecha um parêntese de dois anos de total liberação editorial. Ele é seguido, ao tempo do Terror, por uma fase particularmente repressiva; mas, se a queda de Robespierre (julho de 1794) assinala um retorno à liberdade de imprimir, esta será agora cada vez mais enquadrada por vários textos legislativos que, sob o Diretório, o Consulado e o Império, tacham de ilegais as publicações hostis ao governo.

A partir de 1800 toda ambiguidade se dissipa. Se Napoleão, primeiro-cônsul e depois imperador, rejeita o termo *censura* como um marcador do Antigo Regime, o controle do livro e da imprensa torna-se, no entanto, um pilar – assumido – do novo regime. A partir do Consulado, é o Ministério da Polícia que exerce esse controle, com um "Departamento do Espírito Público", posteriormente "Divisão da Liberdade de Imprensa" e depois simplesmente "Departamento de Imprensa", cujas competências se estendem aos jornais, aos teatros, à imprensa e à livraria. Em 1803, os impressores passam a ser obrigados a depositar nesse departamento dois exemplares de cada publicação, após a impressão mas antes da venda, a fim de obter uma autorização para a sua difusão. Trata-se, na verdade, de uma censura prévia que não diz o seu nome, ainda mais porque bem depressa a obrigação, inicialmente reservada aos livros de conteúdo político, se estende a todos os domínios. O Império consagra esse regime propositalmente ambíguo: não se retorna a uma "liberalização" promulgada por lei, ao abandono dos privilégios e da permissão para imprimir, mas instauram-se, no campo editorial, medidas de polícia que são ainda mais eficazes por serem regidas pela arbitrariedade do fator político e não pela universalidade da lei. A situação gera também, entre os livreiros, incertezas e uma prudência que contribuem para a eficácia do sistema e para uma autocensura de fato: o visto do Departamento de Imprensa equivale a um privilégio? Como garantir a segurança econômica? Como gerir os riscos de uma edição quando não se sabe se o visto será dado ou recusado?

O sistema baseia-se também na atividade dos jornais fiéis ao regime: eles recebem regularmente instruções de crítica das publicações hostis ao regime imperial ou mesmo reservadas em relação a este.

A publicação interdita de *De l'Allemagne* de Madame de Staël, a mais célebre representante da oposição liberal ao Império, constitui um episódio emblemático. No outono de 1810 a polícia imperial apreende não apenas as provas da obra mas também as fôrmas tipográficas já compostas nas oficinas dos impressores, que não mais as recuperarão. Trata-se dos irmãos Mame, Charles-Mathieu (1774-1841) e Louis (1775-1839), originários de Angers e paralelamente estabelecidos em Paris desde 1807. Sua falência em fevereiro de 1811 é uma consequência direta do caso de *De l'Allemagne*. Temporariamente restabelecidos, como fervorosos partidários do rei eles publicarão em abril de 1814 *De Buonaparte et des Bourbons*, vigoroso panfleto antibonapartista de Chateaubriand, prelúdio de uma nova falência em consequência da qual eles trocarão Paris pelas colônias e, depois, por Nova York.

O código imperial da edição e o sistema da patente (1810)

Em um contexto marcado ao mesmo tempo pela arbitrariedade da polícia do livro e por uma total liberdade de acesso ao ofício, fonte de anarquia, de má qualidade e de contrafação "legal", os próprios impressores-livreiros reivindicaram um estatuto para a sua profissão. Assim, em 1808 Napoleão convida o Conselho de Estado a preparar um novo estatuto para as profissões livrescas, o qual será formalizado pelo decreto de 5 de fevereiro de 1810, que deve ser considerado como um verdadeiro código imperial da livraria e cujas disposições traduzem uma convicção que o próprio imperador havia enunciado em 1809 perante o Conselho de Estado: "A imprensa é um arsenal que não pode ser colocado à disposição de todo mundo".

O decreto estabelece, em especial, o princípio da patente e do juramento de fidelidade para as profissões de livreiro e de impressor. O efetivo dos impressores autorizados em Paris é fixado em sessenta e depois em oitenta (a partir de 1811); o número oitenta permanecerá em vigor até a supressão do regime da patente em 1870; o número de livreiros, em compensação, não é limitado; os impressores-livreiros devem, por sua vez, obter duas patentes distintas. A implementação do decreto resulta em supressões de impressores (a maioria deles será indenizada), já que 157 profissionais em exercício serão então recenseados em Paris (para cerca de quatrocentos livreiros): o pai do historiador Jules Michelet, por exemplo, não foi patenteado. Seguindo as inovações técnicas, a partir de 1817 o dispositivo da patente é estendido aos impressores-litógrafos. A patente era concedida mais por certificado de "boa conduta e bons costumes" do que pelo exame de competências técnicas ou linguísticas, e o mesmo princípio perdura sob a Restauração, que privilegia a moralidade e a docilidade dos candidatos à *expertise*. De resto, impressores cuja patente foi cancelada podem eventualmente recuperá-la sob o ministério seguinte.

O Segundo Império será ainda mais rigoroso, submetendo a inquérito a transmissão da oficina de pai para filho e prevendo severas penalidades em caso de exercício sem patente (decreto de 17 de fevereiro de 1852); ele estende também (em 1852) o princípio da patente aos impressores em talho-doce; impõe aos fabricantes de material para imprimir a obrigação de manter o registro de seus clientes e de suas vendas. Com a queda do Império, a supressão da patente será uma das primeiras medidas tomadas pela III República em 10 de setembro de 1870, já que o exercício da profissão de impressor ou de livreiro não está mais submetido à simples declaração ao Ministério do Interior, e até mesmo esta última formalidade será suprimida pela lei da imprensa de 29 de julho de 1881.

O decreto de 1810 estruturou também com mais precisão o sistema de polícia do livro, reaparecido a partir do começo do século, criando uma Direção Geral da Livraria e da Impressão ligada ao ministro do Interior (o Diretor da Livraria do Antigo Regime estava vinculado ao chanceler). Convém lembrar que não se pode imprimir nada que seja hostil ao governo, ao soberano, ao Estado. O Diretor da Livraria é assistido por inspetores, que por sua vez são assistidos por funcionários encarregados de vigiar e examinar os registros dos impressores (nos quais devem ser consignados os projetos editoriais em andamento ao menos por um título e um autor), de fazer cumprir as decisões de proibição e de apreender os estoques ou os materiais... O sistema de informação assim implementado origina também, em 1811, a *Bibliografia do Império Francês*, publicação periódica estabelecida com base no depósito legal e que está na origem da bibliografia comum da França. A iniciativa é inteiramente oficial, e os benefícios dessa publicação, convertida também em instrumento de trabalho para os varejistas (e bibliotecários), devem concorrer para o financiamento da administração imperial da livraria.

Essa hipertrofia administrativa quase paradoxal não reconhece o fim da censura e serve à postura de um imperador "liberal", oficialmente empenhado em dar livre curso ao gênio, mas decidido a controlar rigidamente a vida literária.

Nos territórios, os prefeitos, estabelecidos em 1800, participam igualmente do sistema. Em 1810 eles recebem uma circular incitando-os a vigiar a edição popular. Em sua qualidade de representantes da autoridade central nas regiões, eles conservarão por muito tempo a sua missão de policiar o livro – por exemplo, se não estão sujeitos à obtenção da patente, os livreiros e os vendedores ambulantes devem possuir, a partir de 1849, uma autorização da prefeitura.

As oscilações da Restauração

O controle das profissões do livro prossegue sob a Restauração com a manutenção da patente, enquanto pontualmente se promulgam medidas de exceção contra a indústria da imprensa: com efeito, os periódicos, em plena expansão nesse primeiro terço do século XIX, estão ao mesmo tempo no cerne dos debates políticos e no colimador do poder.

A política do livro, no conjunto da Restauração, é claudicante e feita de reviravoltas permanentes. Desde o fim do Império a lei vacila, oscilando sempre entre as tendências liberais oriundas da Revolução (simples declaração para os jornais e princípio da justiça comum para delitos "de imprensa") e dos dispositivos mais autoritários (autorização prévia para os jornais, altas taxas de fiança e de selos, reconhecimento da especificidade de um delito de imprensa em relação aos tribunais correcionais)[1]. A segunda posição entra em vigor a partir de 1822, sob o governo ultraconservador do Conde de Villèle (1821-1828).

Um projeto de lei apresentado em dezembro de 1826 ganha as manchetes: ele prevê confusamente um forte aumento do direito de selo (e sua aplicação não mais apenas aos jornais mas também às brochuras), o depósito prévio das publicações não periódicas (com prazo de vários dias para exame aprofundado), a obrigação, para os editores e impressores, de declarar o número de páginas das obras a publicar (cada folha a mais seria destruída), a responsabilização do impressor para cada impresso condenado que saísse dos seus prelos (e, portanto, sua ruína certa). A lei é qualificada como "de justiça e amor", segundo um artigo aparecido no *Moniteur Universel* com a assinatura de seu iniciador, o guarda dos selos Pierre-Denis de Peyronnet ("a lei apresentada quer-se uma lei de justiça e de amor e não um ato arbitrário"); a qualificação, tornada irônica, ficará. O projeto é retirado em abril de 1827, depois de haver suscitado os protestos de Benjamin Constant, de Chateaubriand (que a qualificou de "lei vândala") ou de um Balzac, que, na época, vive a experiência do ofício de tipógrafo (entre 1826 e 1828 ele é impressor na rua Visconti em Paris). A campanha, conduzida então pelos defensores da liberdade de imprensa, é inédita pela sua amplitude: ela mobiliza todos os jornais (salvo o *Moniteur*, favorável ao regime).

A imprensa reencontra assim uma relativa liberdade que perdura até as leis de 25 de julho de 1830: a primeira delas tencionava suspender a liberdade da imprensa periódica e submeter toda publicação à prévia autorização do governo (renovável a cada três meses para os jornais). Mas, como se sabe, essas leis conduzem diretamente à Revolução de Julho de 1830 e acarretam o fim da restauração dos Bourbon.

1. Marie-Claire Boscq, *Imprimeurs et Libraires Parisiens sous Surveillance (1814-1848)*, Paris, Classiques Garnier, 2018.

37
Livros, nações e transferências culturais

Na Europa, a segunda metade do século XVIII e o primeiro terço do XIX são marcados pela crescente afirmação dos Estados-Nações, respaldada por lógicas linguísticas e políticas. A edição torna-se ao mesmo tempo um instrumento e uma expressão, inclusive mediante as transferências textuais que se efetuam de um espaço nacional para outro.

Certo, o movimento foi iniciado no século XVII, no momento em que a edição em língua vernácula prevalecia progressivamente sobre a edição em língua latina; mas é efetivamente no começo do século XIX que ocorre a emergência dos mercados de livros nacionais. O processo se consolida graças à industrialização da produção impressa, ao desenvolvimento e à organização dos meios de transporte e à construção voluntarista das identidades nacionais (apoiadas na imprensa, no serviço militar, na alfabetização e na educação). Além disso, a nacionalização é acentuada pela emergência de novas classes sociais estruturadas por estratégias pedagógicas cuja dinâmica é

herdada das Luzes, mas que são alfabetizadas numa única língua, a do seu país, a das instituições do Estado-Nação com as quais se identificam. O mercado em expansão representado por esse desenvolvimento impele à mobilização das empresas editoriais em direção a esses espaços nacionais, mais particularmente nos setores da imprensa periódica, da literatura e da história nacionais, da tradução e, pouco depois, da pedagogia. Como fator de "circulação" transnacional do livro, a tradução adquire assim uma relevância decisiva e explica o cacife representado, no decorrer do século XIX, pelo desenvolvimento de regras internacionais de respeito ao direito autoral (que culminará na Convenção de Berna de 1886).

Assiste-se assim, paralelamente à afirmação dos espaços nacionais, a um intenso processo de transferências culturais[1], das quais o livro é não apenas a testemunha mas também o meio privilegiado. O fenômeno se mede pela variação linguística de vastos repertórios textuais (como os almanaques francófonos, amplamente difundidos pela tradução no espaço germanófono entre 1700 e 1815), pela amplificação da circulação dos textos e da crítica literária em âmbito europeu[2], pelo lugar crescente ocupado pelas traduções no catálogo das editoras e, pouco depois, pelo desenvolvimento de coleções de literatura estrangeira. Por volta de 1790 o movimento das traduções do francês para o alemão conhece assim, na edição, um apogeu que perdura até os anos 1820. As obras práticas diretamente ligadas ao processo de transferência cultural (métodos de língua, gramáticas, narrativas de viagem...) ocupam aqui um lugar de destaque, mas constata-se também, evidentemente, que os textos dedicados a Napoleão constituem a maior parte das traduções do francês publicadas em terra alemã entre 1815 e começos dos anos 1820.

A posição de um editor como Johann Friedrich Cotta em Stuttgart é, nesse aspecto, paradigmática. Ele desenvolve na virada do século XIX uma política editorial ao mesmo tempo nacional e transnacional e multiplica no seu repertório as referências francesas numa época marcada pelo antagonismo armado e pela afirmação nacional. Sem dúvida, Cotta é conhecido por ter sido o editor de Goethe e de Schiller[3], mas por outro lado ele difunde, em coedição com editores franceses, importantes periódicos francófonos ou consagrados aos intercâmbios franco-alemães (os *Archives Littéraires de l'Europe*, a *Bibliothèque Germanique*, o *Almanach des Dames* ou os *Französische Miscellen*); ele estabelece relações de coedição duradoura com editores alsacianos (como Treuttel & Würtz) ou com alemães residentes em Paris encarregados de acompanhar com atenção

1. O conceito de transferência cultural foi forjado por Michel Espagne e Michael Werner em 1985: toda passagem de um objeto cultural de um contexto para outro tem por consequência uma transformação do seu sentido, uma dinâmica de ressemantização que só se pode apreender levando em conta vetores históricos da passagem (Michel Espagne e Michael Werner (orgs.), *Transferts. Les Relations Interculturelles dans l'Espace Franco-Allemand (XVIIIᵉ-XIXᵉ Siècles)*, Paris, Éditions "Recherche sur les Civilisations", 1988).

2. *Transkulturalität nationaler Räume in Europa (18. bis 19. Jahrhundert). Übersetzungen, Kulturtransfer und Vermittlungsinstanzen – Traductions, Transferts Culturels et Instances de Médiations. La Transculturalité des Espaces Nationaux en Europe (XVIIIᵉ-XIX Siècles)*, org. Christophe Charle, Hans-Jürgen Lüsebrink, York-Gothart Mix, Bonn, Bonn University Press, 2016.

3. Annika Hass, *Der Verleger Johann Friedrich Cotta (1764-1832) als Kulturvermittler zwischen Deutschland und Frankreich. Frankreichbezüge, Koeditionen und Übersetzungen*, Frankfurt am Main, Peter Lang, 2015.

os desenvolvimentos da Revolução Francesa, ou ainda com editores parisienses junto aos quais mantinha um representante permanente, Alexander Schubart.

Cotta é também um empresário sagaz, uma das primeiras figuras da sua época: é um daqueles novos editores, diferentes ao mesmo tempo dos mestres livreiros e dos impressores, que se afirmam pelo desenvolovimento de uma política de contrato com os autores e de alianças com seus pares no estrangeiro, pela extensão e atratividade de sua rede de distribuição, pela eficácia de uma logística e pela solidez de um capital.

Tudo isso são trunfos que tendem a tornar-se indispensáveis para fazer frutificar as *expertises* tradicionais do impressor-livreiro, a saber, a inteligência dos repertórios e a mestria técnica.

Sexta
parte

The Old Curiosity Shop

CHAPTER THE THIRTY-E[IGHTH]

IT—for it happens at this jun[cture]
breathing time to follow his f[ortunes]
sities of these adventures so a[s]
and inclination as to call upo[n]
the track we most desire to t[read]
treated of in the last fifteen ch[apters]
was, as the reader may suppose[,]
[m]ore and more, with Mr. and Mrs. Garlan[d]
[?]ra, and gradually coming to consider them
[th]e friends, and Abel Cottage Finchley as his
[?]y—the words are written, and may go, but i[?]
[i]n the plentiful board and comfortable lodgi[ng]

Rumo a um modelo industrial?

38
Contexto técnico
e demanda social

A segunda revolução do livro, preparada por diversas inovações do fim do século XVIII, ocorre por volta de 1830: a produção conhece então duas ordens de mutação fundamentais. Em primeiro lugar, ela adentra uma época de inovações técnicas intensas e contínuas. A fabricação dos objetos impressos experimenta e integra, por vezes de maneira muito temporária, novos procedimentos que afetam diferentes etapas da cadeia de produção (composição, reprodução da imagem, alimentação da imprensa em papel, impressão...). Essa intensidade da renovação técnica contrasta com três séculos de relativa continuidade do processo tipográfico e caracteriza agora as indústrias gráficas, que aparecerão com grande destaque, nas exposições universais ou industriais dos séculos XIX e XX, como domínios nos quais a inovação permanente evidencia ao mesmo tempo o progresso tecnológico, as ambições do espírito e as exigências das sociedades modernas.

A segunda mutação é de ordem organizacional e funcional: observa-se uma autonomia crescente da imprensa (e, depois, das "indústrias gráficas"), corolário de uma segmentação das *expertises* que põe fim a um antigo regime editorial onde predominava a figura do impressor-livreiro, que era quase sempre, ao mesmo tempo, fabricante, empresário e editor.

A célere evolução das técnicas de fabricação busca atender a duas necessidades principais: o aumento das tiragens, que exige uma redução dos custos e dos tempos de produção, e a diversificação da demanda, voltada igualmente para os mercados não livrescos. Certo, a imprensa, e não apenas no mundo ocidental, sempre se dedicou, ao lado da produção dos livros, à produção dos trabalhos da cidade.

Produções efêmeras, notícias ocasionais e não-livros asseguraram incontestavelmente a sobrevivência econômica de muitas oficinas após o século XVI e deram lugar a um "patrimônio impresso" cuja conservação escapou às bibliotecas em proporções consideráveis. Mas essa produção se multiplica a partir do fim do século XVIII e sobretudo no XIX, com o desenvolvimento daquilo que a língua da imprensa chama de "bibelôs" ou "bilboquês", todos esses cardápios e documentos que são as etiquetas, os catálogos comerciais, as faturas e os formulários pré-impressos, regras de jogo e manuais de uso, prospectos e reclames, cartazes e anúncios diversos, imagens de devoção, programas, livretes e pôsteres... O crescimento dessa demanda está ligado a necessidades de magnitude inédita geradas por três fatores principais: o desenvolvimento dos espetáculos e entretenimentos populares; o nascimento da industrialização, a expansão comercial e o surgimento da sociedade de consumo; a ascensão da burguesia e, depois, das classes médias. Este último fator, consolidado por uma alfabetização crescente, explica decerto o *boom* sem precedente da imprensa periódica a partir do segundo terço do século XIX, mas convém não esquecer que, ao mesmo tempo, ele generaliza ritos e práticas sociais que convidam à comunicação impressa e suscitam uma demanda extremamente forte de suportes ocasionais – convites, participações de casamento, de nascimento ou de falecimento, cartões de visita que não tardam a ser ilustrados pela fotografia etc.

Em seu conjunto, essa produção efêmera atende portanto a encomendas crescentes emanadas tanto das instituições, das manufaturas e dos comércios quanto dos particulares; ela corresponde a lógicas que o *marketing* contemporâneo qualificaria de *BtoB* (*Business to Business*), *BtoA* (*Business to Administration*) ou *BtoC* (*Business do Consumer*). Assume a forma de "documentos" que não têm forçosamente existência material separada de um suporte ou de um recipiente (a etiqueta de uma garrafa, a regra de um jogo do ganso contracolada em uma tampa de madeira) ou que não se prestam, *a priori*, a sobreviver ao evento ou ao objeto que eles acompanham ou promovem. Os impressores, claro está, foram obrigados a adaptar-se a essa demanda crescente, repensando sobretudo a sua organização. No século XIX surge o termo *bibeloteiro* para designar um operário compositor justamente especializado no "bibelô"; o bibeloteiro, doravante, se empenhará mais em satisfazer e seduzir o cliente do que em implementar as regras tipográficas, o que explica não só o caráter por vezes aproximado dessa produção (em relação às regras de composição tradicionais) mas também,

em certos casos, uma inegável criatividade. Os impressores tiveram igualmente de diversificar o seu equipamento para poder atender a demandas simultâneas: com efeito, embora no século XIX o impressor distinga cada vez mais claramente trabalhos de labor (livros e produção de fôlego), trabalhos de imprensa (periódicos) e trabalhos de cidade (incluindo os "bibelôs"), cada uma dessas três produções repousando sobre um modelo econômico e um tempo de implementação diferentes, a maioria das empresas mantém um painel de material técnico suscetível de atender a esses três tipos de demanda. Somente no fim do século XX, com a desmaterialização total dos processos de composição por um instrumento digital, é que se assiste a um esbatimento das fronteiras técnicas entre esses três tipos de produção, os instrumentos de fabricação (no caso as aplicações informatizadas de pré-prensa e as cadeias de impressão) tornando-se outra vez comuns.

Todos esses fatores explicam numerosas "revoluções" sobrevindas no ambiente e nos gestos de operários do livro até aqui pouco expostos às evoluções técnicas[1]. As sucessivas inovações dizem respeito tanto à composição quanto à impressão propriamente dita, e as mais eficazes e duradouras dentre elas vão redundar justamente na associação, em tempo e em funcionalidade, dessas duas etapas da cadeia do livro que, nos últimos 350 anos, eram nitidamente separadas.

O início dessa mutação do mundo tipográfico não deixa de ter ligação com três outras ordens de transformações técnicas que são globalmente contemporâneas apesar de decorrerem de iniciativas antigas. A primeira se refere à produção do papel (desenvolvimento da fabricação de papel contínuo). A segunda diz respeito à imagem e à sua produção: o desenvolvimento da litografia na virada dos séculos XVIII-XIX constitui um pré-requisito decisivo para o desenvolvimento dos processos de impressão em plano. A terceira concerne à encadernação e acarreta duas consequências: com o desenvolvimento da cartonagem de editor e da encadernação industrial, por um lado o livro torna-se um produto "acabado" desde a finalização de sua manufatura editorial, por outro os exemplares de uma edição tendem à uniformização. No antigo regime tipográfico a singularidade de cada exemplar repousava em grande parte sobre o fato de, inserido no mercado em branco ou como simples brochura, cada volume singular era teoricamente destinado por seus compradores e utilizadores futuros a ser objeto de uma ou mesmo de várias encadernações, cada uma das quais lhe modificando a condição, a aparência e as dimensões (pois cada nova encadernação impõe um novo corte para igualar as bordas). Essa distinção de cada exemplar torna-se mais rara ou até mesmo anedótica. Deixemos de lado, por ora, a questão da fotografia: por mais profundas que sejam as transformações que ela acarreta no mundo da edição, sua invenção na década de 1830 não faz dela um dos motores iniciais dessa nova revolução do livro.

O mundo do livro, com essa sucessão de invenções técnicas e organizacionais, manifesta plenamente o princípio da "inovação cumulativa" que caracteriza a revolução

1. Considera-se que até certo ponto um compositor ou um impressor do fim do século XVIII não ficariam muito desorientados diante dos instrumentos de trabalho de seus predecessores do século XVI e vice-versa.

Contexto técnico e demanda social

industrial europeia, cujos primeiros sinais se manifestam na Inglaterra nos anos 1770-
-1800[2]. Num contexto de maior liberdade e de um sistema de valores mais favorável
ao progresso econômico, com a disponibilidade de capitais favorecendo a baixa das
taxas de juros e a expansão do crédito, o recurso a novas fontes de energia e a meios
de transporte mais rápidos, essas inovações constituem reações técnicas em cadeia
provocadas para evitar o risco de escassez e reduzir o estrangulamento da produção
impressa diante de uma demanda social em expansão.

2. François Crouzet, *De la Supériorité de l'Angleterre sur la France. L'Économique et l'Imaginaire. XVIIᵉ-XXᵉ Siècle*, Paris, Perrin, 1985, p. 88.

39
A dinâmica das invenções

As mutações do papel

A produção do papel contínuo, que se generaliza na Europa no primeiro terço do século XIX, corresponde no plano técnico a uma exploração e a uma mecanização do processo de fabricação do papel velino. Louis-Nicolas Robert (1761-1828), que trabalhou para os Didot, primeiro como revisor tipográfico, depois como empregado de sua fábrica de papel de Essonnes, faz patentear em 1799 um protótipo de máquina capaz de produzir papel contínuo. A pasta de papel é despejada em uma tela metálica em rotação, a folha se forma assim na proporção do movimento da tela e depois é recebida e prensada passando entre dois rolos. Essa técnica produz inicialmente folhas de quatro a cinco metros, em seguida possibilita a produção de folhas contínuas muito maiores que são embaladas na forma de rolos.

Léger Didot (1767-1829), que acompanhara Louis-Nicolas Robert durante o desenvolvimento da invenção e lhe fornecera uma estrutura para experimentação, reivindicou a copropriedade da patente. Depois de um breve processo, em 1799 Robert foi declarado único detentor da patente, mas cedeu-a a Didot no ano seguinte. Convém observar que Robert aperfeiçoou a sua máquina aproveitando-se da *expertise* dos operários que, em Essonnes, trabalhavam na fabricação do papel velino. No fundo, é a invenção deste, mais exatamente, a substituição, na forma papeleira, do duplo regime de fios de pequenas correntes e de latões por uma tela metálica que lhe permite libertar-se do próprio quadro da fôrma, já que esta já não precisa estender a tela e pode ser montada naturalmente em rolo. Máquinas derivadas da de Robert são implantadas na Inglaterra a partir de 1801 graças a Léger Didot, que obteve uma patente de importação. Em 1804 seus dois negociantes de papel, os irmãos Henry e Sealy Fourdrinier, lhes trazem aperfeiçoamentos específicos; eles vão à falência em 1810, mas o fruto de seus desenvolvimentos receberá o nome de "máquinas Fourdrinier", que anunciam as máquinas contemporâneas. A máquina produtora de papel constitui agora uma cadeia integrada: ela articula um tanque para a armazenagem e a agitação da pasta, um sistema de distribuição, uma mesa de despejo sobre a tela metálica, uma prensa úmida, um feltro sem fim, uma prensa seca e um carretel para enrolar a folha contínua...

A invenção do papel contínuo revoluciona a noção de formato. Pela primeira vez, desde a invenção do *codex* na Antiguidade, a construção do volume se vê libertada da restrição imposta pelas dimensões de seu suporte original, quer se trate da pele do animal ou da folha cujas medidas laterais eram sempre determinadas pelas da fôrma papeleira. O próprio significado do formato torna-se relativizado e simplificado: tanto no momento da composição quanto no da encadernação, ele dependia até aqui do número de divisões impostas à folha (número de páginas impressas por lado de folha, número de dobras necessárias para formar o caderno); doravante ele pode ser caracterizado por uma simples medida expressa em centímetros.

A máquina produtora de papel contínuo contribui para reduzir significativamente os tempos de fabricação porque, desde os seus começos, seu rendimento equivale à produção simultânea de dez tanques. A produção europeia multiplica-se por quatro no decorrer da primeira metade do século XIX, o que não apenas favorece o desenvolvimento da imprensa periódica a partir dos anos 1830 como ainda permite uma baixa geral do preço do livro e facilita as estratégias voluntaristas de redução dos custos orquestradas por alguns editores. Mas a inovação do processo suscita também a questão da matéria-prima – o trapo –, cuja demanda não poderia ser atendida no longo prazo se outras pesquisas não tivessem preparado a sua substituição.

A ideia de recorrer a outros meios é antiga. Réaumur, em 1719, já apresentara perante a Academia das Ciências um relatório sugerindo a utilização da madeira para a fabricação do papel. No século XVIII, várias experiências foram feitas, a partir da palha, da urtiga e de diversas leguminosas. O botânico Jacob Christian Schäffer (1718-1790) publica em 1765 o resultado de suas experiências com o papel sem trapo, apresentando em suas próprias obras várias amostras de seus ensaios, para os quais utilizou o lúpulo,

o milho e a casca de batata, mas também a serragem de madeira[1]. Mais tarde, outras edições foram impressas em papel especial – por exemplo, por Pierre Alexandre Léorier-Delisle (1744-1826), papeleiro estabelecido perto de Montargis; tais edições constituem curiosidades da história do livro. Se as experiências prosseguem na França, na Alemanha e na Inglaterra com tal intensidade, é porque uma crise se aproxima. A demanda de papel suscitada pelo crescimento da atividade editorial cria uma tensão em um setor de produção extremamente restrito, já que a rarefação do trapo, material de recuperação cuja produção não pode ser desenvolvida, é inevitável.

Um tecelão alemão, Friedrich Gottlob Keller (1816-1895), desenvolve no começo dos anos 1840 um desfibrador de madeira bastante potente que reduz a madeira não a pó, mas a fibras. Sua máquina rala a madeira respeitando mais a estrutura da celulose e garantindo a resistência mecânica do futuro papel. Pesquisas simultâneas foram realizadas no Canadá por Charles Fenerty (1821-1892), que, no entanto, não promoveu a sua exploração industrial.

A patente registrada por Keller em 1845 é retomada pelo papeleiro Henrich Voelter (1817-1887), que produz papéis de diferentes teores relativos em fibras de madeira ou de trapo. O procedimento é mostrado na Exposição Universal de Paris em 1855, mas a sua implantação no Hexágono é lenta: em 1865 a França possui cinco desfibradores, contra 37 para a Alemanha e a Áustria juntas, e as matérias têxteis ainda predominam na composição da pasta.

Somente no decorrer do último terço do século XIX é que se generaliza o uso da pasta de papel com base principal de madeira. Assiste-se então a uma nova baixa dos custos: a produção de papel contínuo dividira o seu preço por dois entre 1800 e 1850; uma nova baixa de 50% é constatada entre 1875 e 1900. O uso da pasta mecânica gera, entretanto, um risco de conservação cuja amplitude os fabricantes, editores e consumidores (especialmente os bibliotecários) só mais tarde virão a perceber: a madeira é composta de celulose e de hemicelulose, mas também de lignina, uma molécula instável, sensível à radiação ultravioleta da luz do dia e que se torna um poderoso fator de oxidação: sob o efeito de uma acidez crescente, os papéis tendem a ficar amarelos, sua resistência mecânica se enfraquece, as fibras tornam-se quebradiças. Uma parte significativa da produção se vê, portanto, sujeita a fatores internos de degradação antes que venham a se desenvolver os processos químicos de dissolução da lignina na pasta de papel e antes que se promova o "papel permanente" no século XX.

O papel à base de pasta mecânica é naturalmente marrom, razão pela qual se empregam aditivos para embranquecê-lo, como o caulim a partir dos anos 1870 ou então produtos clorados.

Vários processos, desenvolvidos particularmente na França, na América do Norte e na Alemanha, aperfeiçoam no curso do século XIX a nova maquinaria papeleira: cilindros-drenadores, dissolução das aparas de madeira mediante cozimento em soda cáustica,

1. Jacob Christian Schäffer, *Versuche und Munster, ohne alle Lumpen oder doch mit einem gerigen Zusatze derselben Papier zu machen*, Regensburg, 1765.

A dinâmica das invenções

refino das pastas. Os festos (dimensões transversais da tira de papel) são alargados e no fim do século permitem a produção de rolos de papel de mais de 2 m de largura. A firma Voith produzirá a maior máquina de papel-jornal na Europa, cuja largura máxima será de 8,3 m em 1961 e de 9 m em 1966.

A geografia francesa do papel é afetada pela mutação tecnológica. Se desde o fim da Idade Média se produzia papel nos Alpes, era em volumes marginais em relação à produção da Champagne, do Antoumois, do Velay e da Auvergne. Ora, com necessidades decuplicadas em energia hidráulica, a produção de papel à base de pasta de madeira desfibrada se implanta agora de maneira privilegiada nos vales alpinos. E assim, funcionando em Pont-de-Claix (Isère) desde 1821, as fábricas de papel dos Breton chegam facilmente à industrialização a partir dos anos 1860. É também em Isère, em Lancey, que Aristide Bergès (1833-1904), papeleiro e engenheiro civil, instala em 1869 o seu ralador de madeira. A fim de acionar as turbinas que arrastam os desfibradores de madeira, ele manda realizar conduítes forçadas de mais de duzentos metros de desnível, as primeiras dessa altura nos Alpes e que alcançam depois os quinhentos metros. Excelente comunicador, Bergès forja o termo *carvão branco* (1878) para designar essa nova energia, que ele adota de modo igualmente pioneiro, acoplando-a a um dínamo para produzir eletricidade e iluminar as suas fábricas. Em seguida ele faz instalar a eletricidade nas casas da aldeia de Lancey e depois, em 1882, convence a municipalidade de Grenoble a experimentar a iluminação elétrica urbana. As Papeteries Bergès, que em 1920 se tornam as Papeteries de France, serão, juntamente com outros produtores franceses mais antigos, integradas ao grupo Aussedat Rey nos anos 1970, por sua vez absorvido em 1989 pela empresa americana International Paper, hoje o primeiro grupo mundial de produção papeleira.

Na metade do século, outra via é pontualmente promovida como alternativa para a exaustão do abastecimento em trapo e com o risco de superencarecimento do papel: é a alfa (ou esparto), planta herbácea muito comum no Magreb e no Sul da Espanha. Em 1853 é criada uma sociedade comercial por ações, a Halfasienne, para tirar partido da recente expansão da França na Argélia e proceder à exploração industrial da pasta de alfa. Mas a produção jamais pretenderá atender à amplitude das necessidades e o papel alfa, de qualidade, fica restrito às tiragens de semiluxo.

Depois dessas iniciativas francesas, inglesas e alemãs, os países de forte cobertura vegetal, como o Canadá e a Suécia, "acordam" um pouco tardiamente, na altura de 1880, para desenvolver com a indústria papeleira um setor que logo será determinante na sua economia e largamente exportador.

A nova economia papeleira exerce, enfim, uma função motriz na indústria mecânica em geral. Pode-se constatá-lo no sucesso da Casa Voith na Alemanha. Essa pequena empresa de serralheria desenvolvida nos anos 1820 especializa-se na reparação dos moinhos de papel e das rodas hidráulicas e depois concebe raladores explorando a patente de Keller. Hoje a firma Voith é o primeiro construtor mundial de máquinas para papel, que concebeu notadamente, no século XX, máquinas específicas para a produção de papel reciclado. Na França, o cuteleiro Guillaume Massiquot (1797-1870) aperfeiçoa as máquinas de cortar papel do século XVIII: a guilhotina, que funciona com base no

princípio de um abaixamento da lâmina sobre a pilha de folhas, é patenteada em 1844. O instrumento se implanta nas oficinas de encadernação e impressão e nas papelarias graças a uma variação que vai das guilhotinas manuais aos imponentes aparelhos equipados com contrapesos e pedais, acionados por comandos hidráulicos ou elétricos antes de serem controlados, no final do século XX, por programas de corte informatizados.

Uma mecanização crescente da impressão e da composição

A estereotipia

A estereotipia é um meio de responder aos objetivos de aumento das tiragens e das cadências: o processo, herdeiro das práticas de clichagem que sem dúvida existiram desde o século XVI, consiste em obter a marca de uma fôrma impressora a partir da qual se fundirá, numa única peça, uma réplica. A replicação permite, ao mesmo tempo, a multiplicação da impressão (várias matrizes idênticas poderão ser montadas simultaneamente em várias prensas) e a conservação da composição visando à reimpressão para outros trabalhos. A moldagem é feita em metal ou em material de celulose; este último, que se impôs, confere às placas estereotípicas o aspecto do papelão. O termo *estereotipia* foi forjado por Firmin Didot em Paris no fim do século XVIII: o prefixo *stereo* ("sólido", "fixo") marca fundamentalmente o que distingue esse processo da tipografia com caracteres metálicos móveis. Diversas tentativas, contudo, o antecederam, entre elas a do impressor escocês William Ged (1690-1749), que emprega moldes à base de gesso nos anos 1720. Em dezembro de 1797 o impressor-livreiro parisiense Louis-Étienne Herhan (1768-1854) registra uma patente para um procedimento complexo que consiste em montar matrizes móveis (cada uma das quais figura um caractere côncavo) e, em seguida, em pressionar sobre o conjunto uma placa de chumbo que servirá de clichê. Uma técnica mais simples e que teria maior difusão é registrada alguns dias depois por Firmin Didot: ele propõe tomar diretamente a marca da composição tipográfica e depois utilizá-la como molde para clichês. Uma coleção, a das Éditions Stéréotypes des Principaux Textes Classiques Français et Étrangers, é lançada em 1798 por iniciativa dos Didot associados a Herhan; ela chegará a mais de trezentos títulos e assegurará a notoriedade da invenção. As vantagens, em termos de economia editorial, são consideráveis: a possibilidade de conservar clichês das composições tipográficas para reimpressões futuras dispensa ao mesmo tempo a necessidade de imobilizar fontes e de conceber imediatamente tiragens importantes, obrigando a antecipar a estocagem e a venda no longo prazo, fatores que, reduzindo a aplicação inicial de fundos e a probabilidade de riscos, contribuem para a baixa progressiva do preço do livro.

Didot propõe inclusive, nos anúncios publicitários que acompanham as edições, a comercialização de suas placas estereotípicas, enaltecendo as vantagens econômicas de um procedimento ao mesmo tempo técnico e organizacional que prefigura a impressão sob demanda e delineia uma espécie de futuro do universo tipográfico: "Ele constitui,

A dinâmica das invenções 491

ademais, uma vantagem particular para empresários, a de poder obter pranchas sólidas absolutamente conformes às nossas e estar assim em condições de imprimir todas as nossas edições sem nenhum embaraço de fontes de caracteres, de composição, de leitura de provas e apenas na medida do fluxo, o que evita qualquer adiantamento de papel e de impressão". Nos anos 1820, entretanto, as edições estereotipadas saem da moda enquanto alguns autores (como Stendhal) ironizam a banalização da literatura desenvolvida por esses formatos pequenos, acessíveis e baratos. A língua comum apropria-se então do termo para atribuir o sentido pejorativo que lhe conhecemos hoje, o de ideia ou produto trivial, replicado, "já pronto", que dispensa qualquer esforço de reflexão.

O processo estereotípico não tarda a ser substituído por outros modos de clichagem dos elementos impressores, recorrendo-se à eletrólise (galvanotipia) ou a processos químicos (gilotagem). A galvanotipia é uma das muitas aplicações industriais que recorrem aos princípios da eletricidade, aproveitando-se dos trabalhos de Luigi Galvani (1737-1798); experimentada nos anos 1840, ela consiste em imergir o molde da fôrma original em uma solução de sais metálicos, a reação de eletrólise levando o sal de cobre a depositar-se em fina película na superfície do molde; em seguida o "clichê" assim obtido, chamado "concha", será reforçado por dobragem, ajustada à altura tipográfica requerida e depois utilizada para a impressão. Já a gilotagem, desenvolvida pelo litógrafo Fermin Gillot (1819-1872), permitia transferir uma imagem a tinta oleosa para uma placa metálica cujo relevo era obtido por corrosão a ácido. A fotogravura, na segunda metade do século XIX, completará esse dispositivo técnico recorrendo à técnica fotográfica para garantir a transferência da imagem e a obtenção do seu relevo. Assim, mais completadas do que emuladas pela fotogravura, estereotipia e galvanoplastia trarão, como veremos, uma solução decisiva para a extensão das rotativas na edição da imprensa cotidiana e só desaparecerão nos anos 1970, com a generalização do *offset* e o abandono das fôrmas em relevo.

A prensa de um golpe

A prensa manual só conheceu progressos menores desde o século XV, já que o essencial dos esforços que antecederam a revolução mecânica e industrial do século XVIII consistiu na substituição progressiva da madeira pelo metal para a construção de alguns elementos do corpo da prensa, na generalização do contrapeso (permitindo levantar rapidamente a platina sem precisar "desparafusar" o mecanismo de pressão) e, enfim, no desenvolvimento da "prensa de um golpe". Até então, com efeito, para além de uma certa dimensão da fôrma, a pressão insuficiente transmitida pela platina exigia que se procedesse em dois tempos, exercendo a pressão primeiro sobre uma metade do conjunto fôrma-folha e depois deslocando o carrinho para, graças a um segundo "golpe" de prensa, imprimir a outra metade. No último terço do século XVIII, vários tipógrafos, aliás muito preocupados com inovação e eficácia, concorreram entre si para desenvolver e difundir essas novas prensas, em geral mais imponentes do que as prensas manuais tradicionais: é o caso, na Basileia, de Wilhelm Haas (1741-1800), originalmente gravador e fundidor de caracteres, apaixonado pela tecnologia do metal (ele foi também inspetor da artilharia helvética); em Paris, esse capítulo da história das técnicas

tipográficas é marcado pelo conflito que opõe nos anos 1783-1786 três dos mais brilhantes impressores-livreiros da época, Étienne Anisson-Duperron (1749-1794), filho e logo depois herdeiro do diretor da Imprensa Régia, François-Ambroise Didot (1730-1804) e Philippe-Denis Pierres (1741-1808). O primeiro apresentou em 1783 uma prensa de um golpe perante a Academia das Ciências, invenção logo reivindicada pelos outros dois que rapidamente revelaram os dispositivos concorrentes nos quais estavam trabalhando.

A prensa Stanhope, desenvolvida na Inglaterra por Charles Stanhope (1753-1816), ilustra ainda hoje na memória coletiva a revolução mecânica que perpassa então o mundo da imprensa. Ora, essa imagem é largamente enganosa. A Stanhope representa mais precisamente a última síntese das evoluções que marcaram o fim do antigo regime tipográfico: ela é quase inteiramente concebida com elementos metálicos; dispõe de um contrapeso articulado (característica de sua silhueta); a pressão transmitida à platina é suficiente para fazer dela a mais eficaz das prensas "de um golpe", considerada tão potente que os defensores da tradição a reprovaram por exercer uma pressão prejudicial sobre os caracteres. Em 1837, nas *Ilusões Perdidas*, Balzac faz o velho impressor Séchard dizer: "Vocês criaram um milagre em Paris ao ver a invenção desse maldito inglês, um inimigo da França, que quis fazer a fortuna dos fundidores. Ah, vocês quiseram prensas Stanhope! Obrigado pelas suas Stanhope [...] que rasgam a letra por sua falta de elasticidade. Não sou instruído como você, mas guarde bem isso: a vida das Stanhope é a morte do caractere". A eficácia e a solidez das Stanhope asseguram também a sua longevidade: em muitas oficinas, essas prensas serão mantidas até o século XX para efetuar trabalhos extras ou tirar provas.

Plano contra plano, plano contra cilindro, cilindro contra cilindro: rumo à imprensa rotativa

A invenção mais determinante é menos conhecida; ela se deve a dois alemães, Friedrich Koenig (1774-1833) e seu sócio Andreas Bauer (1783-1860), que inventam em Londres, em 1811, um dispositivo de impressão totalmente repensado e definitivamente libertado do sistema da platina e do parafuso. Trata-se da primeira prensa autenticamente mecânica, cujo desenvolvimento foi encomendado e financiado pelo diário *The Times* – a expansão sem precedente da imprensa periódica funciona então como um estímulo à inovação técnica e organizacional. A prensa de Koenig e Bauer caracteriza-se em primeiro lugar por duas inovações: um cilindro substitui a platina para exercer a pressão; uma cremalheira garante o deslocamento do mármore. Depois, rapidamente, o emprego do vapor completa o processo de mecanização e a duplicação do cilindro e do mármore permite imprimir, em dois movimentos imediatamente sucessivos, a frente e o verso da folha. O tempo de produção (número de folhas por hora) torna-se pela primeira vez consideravelmente reduzido (de um para quatro em relação a uma prensa manual tradicional). O número do *Times* de 29 de novembro de 1814 é o primeiro saído dessa nova prensa, pela qual o diário britânico substitui logo as suas Stanhope. De volta à Alemanha, os dois inventores criarão em 1817 a firma Koenig & Bauer, que existe até hoje e contribuiu para fazer de seu país o principal construtor de prensas do mundo.

Entre as evoluções seguintes, e todas tendem a reduzir o tempo de produção, distinguem-se as "prensas de branco", que imprimem apenas um lado da folha, das "prensas de retiração", nas quais os dois lados da folha podem ser impressos em um só movimento. Ressalte-se, sobretudo, que o dispositivo "cilindro contra plano", característico da invenção de Koenig e Bauer, evolui para o dispositivo "cilindro contra cilindro". E já não é apenas o elemento fornecedor de pressão, é também a forma de impressão que adota assim a forma do cilindro. Uma das consequências do emprego das prensas mecânicas de cilindro foi geralmente o desgaste mais rápido dos caracteres, cuja reposição devia agora ser considerada ao cabo de dois anos de uso regular.

A substituição das fôrmas de impressão planas por cilindros inaugura o reinado da rotativa. Nos anos 1840 as verdadeiras máquinas rotativas são desenvolvidas na Inglaterra por Augustus Applegath (1788-1871) e na América do Norte por Richard Hoe (1812-1886), que já se havia empenhado em desenvolver o uso do vapor na imprensa. Nem um nem outro consegue reduzir a dificuldade principal, a saber, a grande instabilidade dessas fôrmas, pouco adaptadas aos caracteres móveis metálicos (inclusive sobre a "tartaruga", a forma encurvada inventada por Hoe). A solução reside no recurso à estereotipia. É na França que Jacob Worms (1808-1890) generaliza a arqueação de clichês estereotípicos: os visitantes da Exposição dos Produtos da Indústria de 1849 descobrem essa máquina, chamada de "de pressão contínua e de papel sem fim". Os aperfeiçoamentos das décadas seguintes serão trazidos pelos principais construtores de rotativas, a saber, o americano William Bullock (1813-1867) e o francês Hippolyte Marinoni (1823-1904): aperfeiçoa-se a arqueação das placas estereotípicas; aplica-se à rotativa o princípio da impressão "de retiração" (dois lados da folha ao mesmo tempo); e, sobretudo, tiram-se todas as consequências dessa capacidade de imprimir continuamente induzida pela rotação, alimentando as máquinas com papel por bobina, não com folhas soltas.

Durante muitos anos, entretanto, a impressão contínua foi freada em sua implementação por uma restrição fiscal e legal, a do selo. Representando cerca de 25% do preço do diário, ele devia ser aposto em cada folha de papel, o que era mais fácil de fazer com as prensas que imprimiam folha a folha do que no papel bobinado. Estabelecido inicialmente pelas leis de 9 e 13 vendemiário ano VI (30 de setembro e 4 de outubro de 1797), exceto nos periódicos relativos às ciências e às artes, o selo é suspenso pelo decreto de 4 de março de 1848 e depois restabelecido pela lei de 16 de julho de 1850, vindo a ser suprimido em 5 de setembro de 1870; mas a lei de 16 de setembro de 1871 impõe uma sobretaxa de 20% sobre o papel-jornal. Essa obrigação existe também na Inglaterra, mas *The Times* obtém sua derrogação em 1853, o que lhe permite, antes dos diários políticos franceses, passar à produção contínua.

Na história por vezes frenética da imprensa no século XIX, as inovações se combinam e se alimentam umas às outras: em 1884 a prensa rotativa comercializada por Marinoni integra várias evoluções: a clichagem estereotípica, a alimentação por papel em bobinas, a impressão de retiração, a "modelagem em linha" (ou seja, a máquina assegura igualmente a dobradura dos cadernos e o corte). Essa prensa não tarda a equipar as oficinas de impressão do *Petit Journal*, cujo controle havia sido assumido por Marinoni em 1882, sucedendo a Émile de Girardin, o que o torna, após haver sido mecânico

e, depois, inventor, chefe de imprensa. No ano de sua criação (1863), com cerca de cem mil exemplares por dia, *Le Petit Journal* apresentava a maior tiragem para um diário informativo. O recurso às rotativas e em particular às máquinas de Marinoni lhe permite manter esse primeiro lugar e custos de produção muito baixos que garantem entregas muito baratas. Sua tiragem alcança um milhão de exemplares diários em 1890, e depois, no fim do século, ele anuncia orgulhosamente, em primeira página e por via de publicidade, "cinco milhões de leitores" e "a maior tiragem do mundo".

Se as primeiras rotativas *offset* são desenvolvidas a partir de 1912, as rotativas tipográficas de bobinas continuam a ser utilizadas, especialmente no setor da impressão dos periódicos, até os anos 1970, que marcam a sua substituição generalizada.

As mutações da composição e o fim programado do caractere móvel

Paralelamente à revolução técnica que afeta a estrutura das prensas e o processo de impressão para os mesmos objetivos de redução do preço do livro e dos tempos de produção, a etapa da composição se transforma. Lembremos que ela recobre, no início da impressão propriamente dita, a organização dos sinais tipográficos e a fabricação da matriz textual. As transformações que ela sofre vão afastar o trabalho de composição dos princípios da invenção gutenberguiana, levando ao abandono do caractere *móvel*. Os processos estereotípicos, a partir do século XVIII, já permitiam imprimir a partir de placas – e não mais de caracteres móveis – com base no princípio das placas xilográficas que haviam antecedido a tipografia; mas eles repousavam sobre um pré-requisito tipográfico, já que se tratava de moldar uma fôrma já composta, constituída de caracteres móveis metálicos.

A revolução da composição conhece uma primeira fase nos anos 1820, que vê o surgimento de máquinas de compor acionadas a partir de um teclado e concebidas para facilitar a seleção e o alinhamento de caracteres tipográficos tradicionais. Aparecem também máquinas de redistribuir os caracteres, de eficácia apenas relativa em vista da complexidade dessa operação, mas que equipam algumas oficinas no meado do século. Porém a mecanização da composição está efetivamente ligada à invenção da linotipia, que por sua vez se vincula ao desenvolvimento da imprensa periódica, já que encontra uma primeira aplicação, em 1886, nas oficinas de impressão do *New York Tribune*. O próprio nome da invenção, contração da fórmula *line of type*, diz bem do princípio sobre o qual ela repousa: a composição-fusão, num único movimento, de linhas de caracteres. Seu inventor, o mecânico Ottmar Mergenthaler (1854-1899), havia multiplicado previamente as pesquisas sobre a mecanização da escrita e tentado associar máquina de escrever, transferência litográfica e processos estereotípicos. O sucesso da Linotipo é fulminante; criam-se várias firmas, nos Estados Unidos, na Inglaterra, na Alemanha, para comercializar o processo e atender à demanda dos impressores. Dez mil Linotipos são entregues e funcionam através do mundo nos dez anos que se seguem à invenção. A originalidade da máquina baseia-se na aproximação, numa única etapa, da composição e da fundição: libertada do caractere móvel metálico (e das operações fastidiosas e caras de fornecimento, distribuição, limpeza, redistribuição e reposição das antigas caixas

A dinâmica das invenções

tipográficas), a Linotipo compõe diretamente uma linha de matrizes, a partir de um teclado (semelhante ao das máquinas de escrever sobre as quais Mergenthaler trabalhara); essa linha de matrizes forma um molde que recebe diretamente o jato de chumbo. As linhas-blocos assim obtidas, uma vez terminada a impressão, serão fundidas e recicladas para outras composições. Esse princípio da reciclagem permanente da matéria-prima assegura a pertinência econômica e industrial do procedimento. Ele trazia igualmente uma resposta às demandas da edição, especialmente da edição da imprensa periódica, servindo ao objetivo de redução dos tempos e dos custos de produção: se um compositor alinha entre mil e 1400 caracteres móveis metálicos por hora, um linotipista manipula um número de sinais cinco vezes maior no mesmo lapso de tempo.

Surgida em 1894, igualmente nos Estados Unidos, a Monotipo inventada por Tolbert Lanston (1844-1913) retoma esse princípio de uma associação mecânica da composição e da fundição – mas ela funde os caracteres por unidade. Sua comercialização é assegurada, para o continente americano, pela Lanston Monotype Manufacturing Company, sediada em Philadelphia, e pela Lanston Monotype Corporation, estabelecida em Londres em 1897 e que detém os direitos de distribuição na Europa e no resto do mundo.

Cabe assinalar a instalação de várias Monotypes nas oficinas do *Times* em 1908, que consagra o processo. Nunca é demais insistir, por outro lado, no vínculo que existiu na primeira metade do século XX entre a Monotype e a criação tipográfica: na sociedade britânica, um papel importante de conselheiro e de criador coube a Stanley Morison (1899-1967), historiador da tipografia e especialista da letra que está na origem, na Inglaterra entre as duas guerras mundiais, de uma profunda revitalização dos caracteres do passado; seu profundo conhecimento do patrimônio impresso leva-o a criar para a sociedade Monotype caracteres que se tornaram "clássicos" (o Baskerville em 1924, o Times New Roman em 1932...). Ressalte-se ainda o papel de Eric Gill (1882-1940), inventor dos caracteres Perpetua ou Gill Sans. Morison e Gill contribuíram para fazer da Monotype um dos crisóis mais fecundos da criação tipográfica no século XX. Um dos sucessos (do procedimento e da sociedade) repousava sobre a distinção entre a cunhagem do texto (cujas informações são registradas numa fita perfurada) e a fundição (uma fita perfurada comanda em seguida a fundidora): no espaço da impressão, essa dissociação permitia organizar as oficinas de composição, de um lado, onde a competência sobre os aspectos textuais e a manipulação dos teclados davam a imagem de vastas secretarias, e as oficinas de fundição, de outro, onde se concentrava o trabalho mais físico dos operários ao redor das fundidoras.

A fotocomposição será o dobre de finados da linotipia e da monotipia, nos anos 1950-1970.

496 História do Livro e da Edição

40
O reinado da imagem

A parte ocupada pela imagem impressa a partir do século XIX é considerável por três razões principais. As duas primeiras são evidentes: a demanda de ilustração, ligada ao crescimento social e midiático (imprensa periódica, publicidade e trabalhos de cidade, edição técnica e pedagógica), nunca foi tão forte; por outro lado, inovações tecnológicas importantes afetam a ilustração desde a litografia até a fotografia, passando pela xilogravura e a ponta-seca. Além disso, porém, de maneira mais fundamental e menos visível, a problemática da imagem tende a constituir o princípio de toda a indústria gráfica, que mobiliza cada vez mais os princípios de clichagem seja qual for a natureza dos conteúdos (textuais ou iconográficos). Assim, da estereotipia ao *offset*, da fotogravura à fotocomposição, a fôrma impressora será agora oriunda de um clichê e cada vez menos de uma montagem sequencial de sinais tipográficos.

A litografia

A invenção da litografia, nos últimos anos do século XVIII, marca a irrupção de um terceiro processo de estampa, a gravura em plano. Ela se junta aos processos em relevo praticados desde a Idade Média e aos procedimentos a entalhe (ou a talho-doce), experimentados nos anos 1470, mas só implementado no século XVI. O princípio litográfico, tal como é desenvolvido pelo seu inventor, o bávaro Aloys Senefelder (1771-1834), a partir de 1796, baseia-se no emprego de uma pedra calcária e na repulsão natural entre a água e os corpos oleosos. Na superfície da pedra cria-se ou coloca-se um desenho com o auxílio de um lápis graxo; em seguida a pedra é molhada e depois tingida, e a tinta é então repelida das zonas hidrófilas para se concentrar nas zonas oleófilas. A folha de papel é colocada sobre a superfície da pedra, cuja tinta é renovada em princípio para cada prova. A tiragem recorre a prensas de um novo tipo: a pedra é montada em um carrinho que se desloca por baixo do dispositivo de pressão, primeiro uma prancha de madeira com movimento vertical (o "ancinho"), depois, com a mecanização, um cilindro no qual se enrolará a folha de papel. Senefelder publica em 1818 um manual pormenorizado (*A Arte da Litografia*, reeditado em Paris e em Londres em 1819) no qual prevê duas explorações futuras de seu procedimento e que estarão na origem do *offset*: a transferência, para a pedra, de impressões obtidas por outros procedimentos (a tipografia, o talho-doce... e em breve também a fotografia); e a litografia em zinco (na qual a pedra é substituída por uma folha metálica suscetível, em seguida, de ser curvada ou montada em cilindro) (Ilustração 42).

Desde os primeiros anos do século XIX, a litografia conhece um grande sucesso; ela se difunde graças às peregrinações do próprio Senefelder, que obtém, explora e revende patentes em várias capitais europeias: Munique em 1799, Londres em 1800, Viena em 1802, Paris em 1819. Depois a técnica é adotada fora da Europa, notadamente ao sul e a leste do Mediterrâneo, onde, no âmbito arabófono, ela constitui um trunfo inédito para a reprodução de uma escrita e de práticas caligráficas que nunca se dobraram efetivamente às restrições da tipografia. A precisão da ilustração e dos elementos figurados em geral, a extensão da gama de cores possíveis e sua fidelidade de reprodução do gesto manuscrito explicam o sucesso dessa nova técnica em diferentes domínios editoriais (cartazes, fac-símiles, música etc.).

No setor da edição musical, a litografia alcança seus primeiros sucessos e se vê plenamente integrada ao processo editorial. O primeiro editor de música a introduzir a litografia é Johann André, em Offenbach, perto de Frankfurt am Main, desde 1799: a Casa André, cujo catálogo é considerável e que acaba de adquirir da viúva de Mozart uma parte significativa dos manuscritos do compositor falecido em 1791, vai tornar-se uma das mais importantes da Europa graças a esse processo. Os irmãos André, aliás, foram formados pelo próprio Senefelder. A técnica litográfica é igualmente mobilizada em Leipzig pela Casa Peters, fundada em 1800 (*cf. supra*, p. 427).

Nesse segmento particular da edição musical, entretanto, a litografia não acarretou o desaparecimento imediato da gravura em cobre ou do caractere móvel: os três procedimentos coexistem no século XIX.

Na França, sinal do sucesso comercial entrevisto, impõe-se desde 1817 uma patente para o exercício da profissão de impressor litógrafo (como, a partir de 1810, para os impressores em caracteres) e a obrigação do depósito legal se estende às impressões litográficas. Em 1838 uma organização profissional específica é constituída, a Câmara dos Impressores Litógrafos.

Desde a origem, efetuam-se tentativas para imprimir litografias em várias cores, mas o processo mais satisfatório é o patenteado por Godefroy Engelman em 1837 sob o nome de cromolitografia, que requer o emprego de diversas pedras, impressas umas após outras. Na França, Rose-Joseph Lemercier e Godefroy Engelman, na origem da câmara profissional em 1838, serão também os maiores cromolitógrafos, manifestando mais particularmente a sua técnica mediante livros de alto preço, atlas ou suntuosos fac-símiles de manuscritos medievais para grandes editores do período romântico, como Léon Curmer (1801-1870). Destaca-se assim a atividade do conde Auguste de Bastard d'Estang (1792-1883), colecionador e arqueólogo, parente próximo de Prosper Mérimée e profundamente marcado pela estética trovadoresca: munido de uma patente de impressor-litógrafo desde 1835, ele empreende em 1839-1845 uma série de viagens ao exterior para obter, junto a cursos europeus, subscrições para uma vasta empresa de fac-símiles litográficos, *Peintures et Ornements des Manuscrits*. Esse ambicioso programa editorial de reprodução das realizações mais notáveis do século IV ao XVI foi interrompido pela Revolução de 1848, que afetou duramente as suas oficinas, mas depois ele prossegue as suas atividades até 1869. Nenhuma tentativa de reprodução das iluminuras havia alcançado até então tal qualidade e amplitude[1].

Na edição de livros, entretanto, a litografia não logra concorrer de forma competitiva com outros procedimentos, como a xilogravura (*cf. infra*, p. 500), já que está necessariamente fora de texto e não pode ser impressa ao mesmo tempo que a obra por ela ilustrada. Fica, pois, reservada a publicações de certa exigência, que requerem, por exemplo, cor e reprodução perfeita de fontes manuscritas (narrativas de viagem, arqueologia, música...). Em compensação, muito além do livro, a litografia contribuiu para difundir a imagem no cotidiano e no espaço urbano do século XIX. Recorre-se à litografia para produzir álbuns (onde os textos se veem reduzidos a meras legendas que explicitam retratos, paisagens ou cenas de gênero que constituem ficções em imagens), catálogos de roupas de moda, imagens piedosas, suportes pedagógicos e, sobretudo, cartazes que acompanham a expansão da sociedade de consumo e do espetáculo, mais particularmente a partir do Segundo Império, com a voga das lojas de departamentos. Essa produção mobilizará também, de forma crescente, o talento dos artistas a partir da Belle Époque (Toulouse-Lautrec em Paris, Alfons Mucha em Viena, Paris, Nova York e Praga...).

1. Auguste de Bastard d'Estang, *Peintures et Ornements des Manuscrits, Classés dans un Ordre Chronologique, pour Servir à l'Histoire du Dessin...*, Paris, Imprimerie Royale, puis Impériale, 1832-1869, 8 vols. Ver Jocelyn Bouquillard, "Les Fac-Similés d'Enluminures à l'Époque Romantique", *Nouvelles de l'Estampe*, n. 160-161, pp. 6-17, 1998.

A renovação da xilogravura

A xilogravura, procedimento em relevo, fora largamente emulada e depois suplantada, desde o final do século XVI, pelos procedimentos a talho-doce; assim, no século XVIII a xilografia, na edição europeia, encontra-se geralmente adstrita à produção popular (almanaques, edições para venda ambulante...) ou aos ornamentos. Certo, alguns gravadores ornamentalistas – como os membros da família Papillon, com destaque para Jean-Michel (1698-1776), que publica um célebre *Traité Historique et Pratique de la Gravure sur Bois* (1766) – lutam para impedir o rebaixamento de sua arte e a defendem até mesmo nas páginas da *Encyclopédie*. Porém o gravador e fundidor Pierre-Simon Fournier (1712-1768), embora estivesse mais ligado aos ornamentos tipográficos, agora prefere fundi-los, e nas edições mais luxuosas os ornamentos são gravados a talho-doce segundo uma tradição consolidada pela Imprensa Régia, que desde a sua criação, em 1640, integrou ornamentos (bandós, *culs-de-lampe*, iniciais) gravados em cobre por Claude Mellan.

A xilografia, entretanto, é objeto de um ressurgimento notável desde os primeiros anos do século XIX, só que ao preço de uma renovação da sua prática. Desde a Idade Média, praticava-se a xilografia em madeira ao fio, gravando as imagens em placas talhadas no sentido das fibras. Doravante, passa-se a gravar na madeira de topo, ou seja, perpendicularmente às fibras, numa superfície que na verdade exerce uma resistência muito mais forte. O gesto, executado com buril, é mais difícil, tanto assim que se privilegiarão madeiras muito resistentes, como o buxo; mas o entalhe apresenta maior finura e pode ser feito em todas as direções. A superfície gravada costuma ser menor, por isso quase sempre as composições deverão ser montadas em blocos concebidos separadamente. O inglês Thomas Bewick (1753-1828), especializado na ilustração de história natural, sem inventar efetivamente a gravura em madeira de topo, empenha-se, nos anos 1780 e 1790, em demonstrar que esta pode rivalizar em termos de finura e expressividade com os procedimentos a talho-doce. Seu sucesso é assegurado por uma *History of British Birds*, cujos fascículos são publicados entre 1797 e 1804; ele formou vários aprendizes em sua cidade de Newcastle (falar-se-á de Escola de Newcastle), que trabalharão na edição romântica e para a imprensa na primeira metade do século XIX, tanto na Inglaterra como na França.

Na França, a renovação ocorre nos anos 1820: a madeira, agora trabalhada "no topo", liberta-se de uma função que se tornou puramente ornamental e passa novamente a fornecer uma ilustração integral; o princípio do processo em relevo e a nova resistência dos blocos facilitam a sua integração ao texto; a imagem é impressa com os caracteres tipográficos, mas oferece agora uma resistência à tiragem superior à das placas xilográficas em madeira ao fio, geralmente quebradiças e sujeitas a desgaste. Segue-se uma relação mais estreita do texto e da imagem e uma presença, agora corrente, da imagem "no" texto que caracteriza o livro ilustrado do século XIX desde o período romântico. Gravadores como Henri-Désiré Porret (1800-1867) gravam então as estampas que alguns desenhistas – Daumier, Gavarni, Grandville, Nanteuil – vão traçar diretamente na superfície das madeiras.

Entre as realizações mais espetaculares, a *Histoire du Roi de Bohême et de ses Sept Châteaux* de Charles Nodier, ilustrada por Tony Johannot, inaugura em 1830 essa nova e bem-sucedida articulação entre o texto e a imagem (e, por conseguinte, entre o escritor

e o desenhista ou pintor). Textos e imagens se interpenetram com o risco de maior fantasia e de uma irregularidade permanente da justificação (Ilustração 43): tal escolha é reivindicada por esse livro, que figura como manifesto, já que a própria história confina com o absurdo e a narrativa abunda em incoerências de linguagem.

Houve, em todo caso, uma libertação de uma lógica clássica da paginação, que preferia colocar a imagem em página inteira (frontispício ou começo de capítulo) ou em vinhetas e bandós acima da justificação.

De paginação mais discreta, o *Paulo e Virgínia*, publicado por Léon Curmer em 1838, integra gravuras em aço e gravuras em madeira de topo de Porret, segundo Tony Johannot. Gustave Doré (1831-1883) contribuiu mais particularmente para dar à ilustração em madeira de topo as suas novas cartas de nobreza: foi ao mesmo tempo pintor, escultor e desenhista, mas sua obra gravada, tanto para a edição (o *Inferno* de Dante em 1862, a *Bíblia* em 1866) quanto para a imprensa consolida duradouramente o seu renome. Ele trabalha numa época em que os gravadores em madeira a ponta-seca adotaram, desde os anos 1850, a nova técnica da "madeira em meia-tinta", que se caracteriza por um emprego generalizado das hachuras, dos pontilhados e dos entalhes cruzados destinados a restituir as nuanças, com uma complexidade gráfica maior do que a da gravura a traço. Aos gravadores da geração de Porret, que só estavam à vontade com a gravura a traço, sucederam François Pannemaker (1822-1900), que grava as *Fábulas* de La Fontaine ilustradas por Doré, ou Héliodore Pisan (1822-1890), que grava as madeiras do *Dom Quixote* de 1863. A gravura em madeira de topo confirmou em definitivo a sua capacidade de rivalizar com um talho-doce, que ela, aliás, suplantou em termos de volume de tiragem.

A renovação da gravura em madeira valeu-se também do progresso dos procedimentos de clichagem, mais especificamente da galvanoplastia, que permite replicar as madeiras com precisão e obter matrizes ainda mais resistentes à impressão. A partir dos anos 1860 as pesquisas se concentram num importante cacife: o uso da fotografia. E, após a experimentação de vários procedimentos, é finalmente a fotogravura (e, depois, da imagem reticulada) que vai colocar um termo ao império da madeira na produção de imagens no livro e na imprensa. Mas nem por isso a xilografia será esquecida; cada vez mais confinada, a partir do fim do século XIX, à produção artística, a técnica se destaca por sua exigente fidelidade.

Assiste-se então a uma oscilação do pêndulo frequentemente atestada na história das artes livrescas: um número crescente de gravadores se afasta da técnica e da estética da "madeira a meia-tinta" tão cara a Doré para reencontrar o vigor e a clareza do traço simples. O movimento é iniciado por gravadores como Daniel Vierge (1851-1904) e Auguste Lepère (1849-1918). Este último reconduz ao centro das atenções a gravura em madeira de fio, consolidada pela estética de Paul Gauguin ou de Félix Vallotton, que privilegiam o contraste do traço preto sobre fundo branco, mas também pelo japonismo de um Henri Rivière, que favorece os traços e as áreas planas.

Essa orientação primitivista, que questiona as origens da xilografia, deve ser relacionada com o movimento um pouco mais antigo do pré-rafaelismo, iniciado na Inglaterra em meados do século XIX pelos pintores Millais e Rossetti e depois por William Morris (1834-1896). Esse escritor e artista universal (arquiteto, pintor, desenhista...) dedica o fim

de sua vida à produção de edições lançadas pela Kelmscott Press, que ele funda em 1891. Em 1896, sua edição das obras de Chaucer é ao mesmo tempo uma obra-prima e o manifesto dessa estética, da qual o livro se tornou uma ponta de lança, ligada tanto ao pré-rafaelismo quanto ao movimento Arts & Crafts (inquietação diante do progresso, preocupação de reaprender os artesanatos e as técnicas artísticas, atenção extrema ao patrimônio gráfico e tipográfico mais antigo). Morris elegeu como o pai da literatura inglesa o poeta Geoffrey Chaucer, que já figurara entre os primeiros autores publicados por Caxton em 1476, ano da introdução da imprensa na Inglaterra. Da Kelmscott Press saíram, em um lapso inferior a dez anos, cerca de sessenta livros cujo primitivismo remete tanto à gravura (em madeira) quanto à tipografia (borda decorativa inspirada nos manuscritos medievais, iniciais ornadas, [re]criação de caracteres góticos).

Na França, algumas revistas apoiam esse movimento de curiosidade retrospectiva e de criação inspirada pelos primitivos da gravura, como *Le Bois* a partir de 1888 ou *L'Ymagier*, fundada em 1894 por Alfred Jarry e Remy de Gourmont, que manifesta uma devoção pela xilografia que vai de Lucas Cranach às imagens de Épinal. É ainda a criação da revista *L'Image* em 1896, ano no qual "culmina o triunfo da madeira", segundo o editor Édouard Pelletan (1854-1912), que define então os fundamentos do que virá a se chamar o *livro de artista* (*cf. infra*, p. 608)[2]. Essa moda da madeira dura até o entre-duas-guerras e será mantida por revistas e livros de criação como *L'Enchanteur Pourrissant* de Apollinaire, ilustrado por xilogravuras de André Derain – livro espetacular que marca a entrada do *marchand* de arte Danielo-Henry Kahnweiler no mundo da edição; deixará também um traço na produção mais comum por meio de coleções como Le Livre de Demain, das edições Arthème Fayard, democratizando a xilogravura em romances baratos. Mais de 230 títulos são publicados nessa coleção entre 1923 e 1947, com uma apresentação sempre idêntica: capa amarela em formato *in-quarto*, ilustração por xilogravuras originais previamente transpostas em clichês fototipográficos[3]. Uma fórmula próxima das edições Ferenczi havia sido encontrada com a coleção Le Livre Moderne Illustré a partir de 1931.

A imprensa ilustrada

O século XIX é também o do nascimento e desenvolvimento da imprensa ilustrada, fenômeno largamente europeu (mas também norte-americano).

Um papel pioneiro cabe a alguns periódicos humorísticos e satíricos. Na França, o *Charivari*, fundado por Charles Philipon (1800-1862) em 1832, é o primeiro diário do gênero: apesar de uma vida curta (cinco anos), ele marca fortemente o público e a

2. François Chapon, *Le Peintre et le Livre*, Paris, Flammarion, 1987, p. 13.

3. Jean-Étienne Huret, *Le "Livre de Demain" de la Librairie Arthème Fayard: Étude Bibliographique d'une Collection Illustrée par la Gravure sur Bois, 1923-1947*, Tusson, Du Lérot Éditeur, 2011.

história da imprensa; jornal de oposição republicana, ele publica até 1837 numerosos desenhos gravados de Cham, Daumier, Doré e deve sofrer vários processos durante a Monarquia de Julho. Um título equivalente é lançado em Londres em 1841, o *Punch*. Um de seus fundadores, o gravador Ebenezer Landells (1808-1860), fora aluno de Bewick (*cf. supra*, p. 500).

Mas, ao lado dessas folhas satíricas, outros títulos de imprensa que assentam sua identidade e seu sucesso na parte dominante da ilustração aparecem. Envolvem vários gêneros e constituem de certo modo quatro gerações sucessivas para as quais o mercado editorial inglês desempenha um papel quase sempre precursor.

Nos anos 1830 aparece uma primeira onda de criações, a das revistas de vulgarização, que manifestam uma vocação para divulgar conhecimentos seguros, úteis e práticos. A primeira do gênero é sem dúvida *The Penny Magazine*, vendida ao preço de uma libra esterlina em Londres a partir de 1832; destinada às classes populares, rica em ilustrações em gravura de topo com tendência documental, ela cultiva uma prudência política que elimina no seu conteúdo qualquer controvérsia ou radicalidade. *Le Magasin Pittoresque* de Édouard Charton (1807-1890), próximo do movimento filantrópico e do saint-simonismo, assim como *Le Musée des Familles* de Émile de Girardin, ambas criadas em 1833, constituem adaptações francesas dessa fórmula. A primeira foi uma verdadeira enciclopédia periódica popular, "magazine" universal de documentação sobre a moral, a história, as viagens, a saúde, a arqueologia, a arte, as ciências naturais ou a indústria e aberta igualmente a ficções. O gravador William Chatto, em particular – outro aluno de Bewick –, trabalhou para *Le Magasin Pittoresque* (Ilustração 44): ligado à pedagogia da imagem, ele adquiriu madeiras na Inglaterra e solicitou gravadores ingleses, encorajando assim uma emulação que facilitou a formação dos gravadores de madeira de topo na França.

Reencontra-se nessa produção aquele apego à cultura técnica e enciclopédica que determinara o sucesso da *Encyclopédie*, de suas reedições e de seus avatares, como a *Encyclopédie Méthodique* do livreiro Panckoucke. As ciências e as técnicas, as artes e os ofícios, assim como as manufaturas, representam, com grande reforço das ilustrações, os temas prediletos dessas publicações populares. Seu desenvolvimento também deve ser creditado a uma aspiração pedagógica e a um espírito das Luzes que se exprimem, nesse primeiro terço do século XIX, por meio dos movimentos filantrópicos: a Société pour l'Instruction Élémentaire é criada na França em 1815 e a Society for the Diffusion of Useful Knowledge na Inglaterra em 1824. Émile de Girardin está ainda na iniciativa de uma instância desse tipo: a Société pour l'Emancipation Intellectuelle, criada em 1831. Opondo-se embora a Guizot (sobretudo a partir de 1834, quando, eleito deputado, ele contesta sistematicamente as leis que restringem a liberdade de imprensa), Girardin encarna, como o ministro, aquela mobilização de pensamento liberal e pedagógico que preside a redação da lei sobre o ensino primário de 1833. Essas revistas, geralmente no formato *in-quarto*, assemelhavam-se bastante ao livro – e de certo modo ocupavam o lugar de livros nas famílias mais modestas; sua ilustração era ainda mais estereotipada e uniformizada na paisagem europeia porque os textos eram quase sempre traduzidos e as madeiras copiadas ou revendidas de um país para outro. A fórmula vai desaparecendo da paisagem editorial inglesa a partir dos anos 1840, mas persiste na França, principalmente

O reinado da imagem

com *Le Tour du Monde*, criada por Édouard Charton em 1860 sob a égide da Librairie Hachette: até 1914 essa publicação semestral irá descrever e ilustrar as grandes explorações contemporâneas visando a leitores populares que se apaixonam pelas últimas grandes viagens de exploração, da descoberta das nascentes do Nilo durante o Segundo Império à conquista do Polo Sul às vésperas da Primeira Guerra Mundial.

Os jornais universais dedicados ao noticiário, mais particularmente ao noticiário internacional, constituem uma segunda geração de criações periódicas. Em 1842, em Londres, era lançado *The Illustrated London News*; em março de 1843 aparece na França o semanário *L'Illustration* e depois, em julho do mesmo ano, na Alemanha, *Die Illustrirte Zeitung*. Mede-se o sucesso de *L'Illustration* por sua tiragem, uma das mais consideráveis para esse gênero de fórmula periódica no fim do século (1891): 8 610 vendas por número, mais 26 874 por assinatura, ou seja, um total de 35 484 exemplares vendidos por semana.

Esses jornais universais ilustrados alimentaram o espaço político europeu, sobretudo em torno da "Primavera dos Povos" de 1848, evidenciando identidades políticas nacionais e até nacionalistas a partir da Guerra de 1870. Têm um formato maior do que os outros gêneros da imprensa ilustrada, o que os aproxima dos diários informativos. Seus leitores são predominantemente burgueses e aristocráticos, dado o seu alto preço; a ilustração do noticiário requer encomendas de gravuras renovadas e proíbe teoricamente o reemprego ou as madeiras que se rentabilizam no longo prazo. Mas as madeiras circulam de um jornal para outro e de um país para outro: como *L'Univers Illustré*, que, lançado em 1858 e vendido pela metade do preço do *Illustration* para quebrar esta última, na sua corrida ao preço baixo reutiliza madeiras negociadas junto à *Illustrirte Zeitung* de Leipzig.

Uma terceira geração aparece, ainda na Inglaterra, no princípio da década de 1860 com *The Penny Illustrated Paper* (1861). Lançado no mercado no mesmo formato de *The Illustrated London News*, seus fascículos custam seis vezes menos, estendendo a imprensa noticiosa ilustrada a um público popular. Ainda aqui, a fórmula é adaptada na França, com *Le Journal Illustré* a partir de 1864 e *La Presse Illustrée* a partir de 1866.

Por fim, um novo produto surge, dessa vez na França, na esteira dos grandes diários de notícias e informações políticas: trata-se dos suplementos semanais ilustrados, que acompanham, uma vez por semana, *Le Voltaire* (1880) e depois *Le Figaro* (1883) e outros diários, como *Le Petit Parisien* (1889) ou *Le Petit Journal* (1890). A estratégia é imitada na província, como, em Lyon, por *Le Progrès* (1890-1905); em fins do século XIX e começos do XX, a agência Havas apostará nesse mercado em expansão produzindo suplementos que são oferecidos aos diários regionais para serem publicados com seu próprio nome.

41
A fotografia

Desenvolvimento dos processos

A invenção da fotografia nos anos 1830 não é, a rigor, um dos motores da segunda revolução do livro; contemporânea das suas transformações técnicas, ela permanece numa primeira etapa restrita ao domínio da experimentação científica e artística. É somente numa segunda fase, paralelamente ao seu desenvolvimento como prática social, que vão ser encontradas soluções economicamente satisfatórias para facilitar a sua reprodução e impressão na edição comum.

No plano técnico, assiste-se mesmo, no longo prazo, a um certo retrocesso. A fotografia insere-se no livro, a princípio, como um elemento alógeno (a imagem fotográfica em papel, seja qual for o processo de impressão utilizado, é transferida para a folha por colagem e constitui um novo tipo de ilustração "fora do texto"). Em seguida se procura

não mais transferir a fotografia para o livro, mas transpô-la recorrendo a meios indiretos (a fotografia é reinterpretada pela mão do desenhista e do gravador, que a transferem para um suporte de impressão litográfica ou em relevo e assim a autotipia permite produzir, a partir do clichê fotográfico, uma placa gravada em relevo, a traço ou por reticulagem que poderá ser impressa pela prensa). Enfim, ao cabo de uma evolução técnica que se estende ao século XX, é o objeto-livro no seu conjunto (textos e imagens associados) que, com a generalização da fotogravura, passa por uma etapa fotográfica; esta se tornou o processo elementar de fabricação da "matriz" ou "fôrma impressora", quer esta última seja destinada a uma impressão tipográfica ou ao *offset*.

A complexidade dos parâmetros técnicos da fotografia e a diversidade das soluções consideradas, assim como a consciência de seu cacife científico e econômico, contribuíram durante longo tempo para fazer de sua paternidade uma questão controversa. Ao menos três personagens – Niépce, Daguerre e, depois deles, Talbot – devem hoje ser considerados como estando na origem direta de sua invenção. Artistas fotógrafos de talento, empresários avisados ou editores ambiciosos assegurarão em seguida o seu sucesso e a diversificação de suas aplicações.

O desenvolvimento da fotografia repousa sobre *expertises* que envolvem ao mesmo tempo a óptica, a química e a mecânica. Algumas são antigas: o princípio da câmara escura é conhecido desde a Antiguidade e permite, mercê do conhecimento das propriedades da luz, a transferência de uma imagem para uma superfície. Cabe ao século XIX fixar a imagem fugitiva criada pela luz na câmara escura recorrendo aos princípios químicos da sensibilidade dos materiais e, depois, facilitar sua própria reprodução. Nicéphore Niépce (1765-1833), que multiplica as experiências sobre a fotossensibilidade e sobre a ação da luz para reproduzir imagens fixas (heliogravura), consegue em 1826 fixar de maneira permanente uma *imagem natural* em uma placa de estanho recoberta com betume da judeia. Trata-se de uma vista tomada desde a janela de sua casa de Saône-et-Loire e cujo tempo de exposição foi de pelo menos um dia. É a primeira fotografia da história da humanidade, um clichê positivo obtido em um exemplar atualmente conservado no Texas (Universidade de Austin).

Niépce associara-se a Louis Daguerre (1787-1851) e os dois realizam juntos suas experiências, que Daguerre continua a realizar sozinho após a morte de Niépce em 1833. Ele testa outras substâncias reativas à luz, principalmente entre os vapores de iodo sobre camada de prata. Como o iodeto de prata se mostra mais sensível à luz, os tempos de exposição podem ser reduzidos. Os banhos de solução salina demonstram também a sua capacidade de impedir que a placa escureça no tempo e garantam a perenidade da imagem. Respaldado por François Arago, Daguerre apresenta o seu processo – o daguerreótipo – perante a Academia das Ciências em janeiro de 1839. É um acontecimento político perfeitamente orquestrado; o Estado francês adquire o processo e faz dele uma "doação ao mundo". Entreveem-se ao mesmo tempo os lucros e as transformações induzidas no conjunto da sociedade, quer se trate das imagens científicas ou, mais amplamente, do *status* da imagem, dos cânones da beleza e das missões da arte. "A partir de hoje a pintura está morta", teria afirmado o pintor Paul Delaroche (1797-1856), fórmula muitas vezes citada para mostrar a repercussão da invenção, mas que o pintor provavelmente jamais pronunciou.

Redução dos tempos de exposição, estabilização da camada sensível, redução do tamanho e da portabilidade dos aparelhos de tomada de vista, emprego de outros suportes além das placas metálicas, reprodutibilidade: as pesquisas prosseguem em diferentes direções, no esforço para aperfeiçoar o processo.

Experimentam-se também os fotogramas, isto é, imagens obtidas graças à química fotográfica, mas sem utilizar o aparelho fotográfico: a imagem é gerada pelo contato direto de um objeto com uma superfície fotossensível (uma solução estendida sobre um papel forte) que em seguida é exposta ao sol. Os cianótipos são desenvolvidos pelo astrônomo e físico britânico John Herschel em 1842, que emprega uma solução à base de ferro: o ferro das superfícies expostas se reduz, produzindo no papel uma cor azul que varia entre o azul-da-prússia e o azul ciano, e o motivo correspondente ao objeto depositado aparecerá mais claro. O processo nos interessa porque, herdeiro distante dos processos de impressão natural (*cf. supra*, p. 175), ele é aproveitado no livro científico, princialmente pela botânica Anna Atkins, que publica em 1843 o álbum das *Photographs of British Algae: Cyanotype Impressions*. São, porém, de certo modo, monotípicos: cada tiragem dá lugar a um único exemplar, já que o espécime (a alga no caso de Atkins) teve de ser colocado em cima de uma folha untada com a solução e depois exposta à luz. É por isso que as impressões cianotípicas não podem ser consideradas como os primeiros livros ilustrados pela fotografia.

Adaptar a fotografia à edição

O daguerreótipo representava um sucesso considerável no plano da fidelidade, da imediaticidade da representação e da permanência da imagem adquirida, mas continuava sendo um produto unitário, incapaz de rivalizar com a estampa. Faltava a essas primeiras experiências fotográficas a reprodutibilidade, a possibilidade de tiragens idênticas repetidas, suscetíveis de um alinhamento com a economia da multiplicidade que caracteriza o livro impresso e a estampa.

Assim, os primeiros livros ilustrados com fotografias recorreram, de modo bastante clássico, à técnica da gravura: as imagens fotográficas eram transferidas para matrizes – por exemplo, placas de aço que depois eram gravadas a água-tinta. Tal foi a técnica empregada por Noël Lerebours, oculista de ofício e um dos primeiros empresários da fotografia: publicou entre 1840 e 1844 os dois volumes de suas *Excursions Daguerriennes*, espécie de turnê através da França e do mundo dos grandes monumentos (Lerebours havia confiado material de tomada de vista a vários operadores em missão através do globo), onde mais de cem pranchas assim impressas eram comentadas por escritores da época. Ali ele explorava, empregando a nova técnica iconográfica, o gosto peculiar aos anos 1820-1840 pelas viagens românticas e pelos *keepsakes*, álbuns de finas gravuras em aço que serviam quase sempre como presentes de Ano-Novo entre as famílias burguesas britânicas e francesas. Vale ressaltar a atividade contemporânea de Adolphe Duperly (1801-1865), impressor-litógrafo que trocou Paris pelas Caraíbas e que, numa primeira

etapa, traduziu pela litografia as ilustrações do pintor Isaac Mendez Belisario, em seus *Sketches of Character*, magnífica pesquisa em imagens sobre os usos, os costumes e as paisagens da Jamaica publicada em 1837. Mas para a publicação de seu livro seguinte terá adotado a técnica fotográfica de Daguerre, que ele explorava comercialmente desde 1840. Suas *Daguerian Excursions in Jamaica* (1840) oferecem agora litografias das cenas da vida comum na Jamaica, só que tiradas de seus daguerreótipos.

O princípio da multiplicação das tiragens fotográficas, e portanto da reprodutibilidade da própria fotografia, deve ser creditado a William Henry Fox Talbot (1800-1877). A partir de 1840 ele desenvolve o "calótipo", patenteado no ano seguinte e que permitia a reprodução de uma mesma imagem com base no princípio do negativo-positivo. A imagem fotográfica era fixada em um negativo de papel cuja camada fotossensível era constituída por nitrato de prata; um processo de tiragem por contato direto permitia transferir a imagem do negativo para um ou vários positivos, nos quais se aplicava a seguir um fixador (brometo de potássio e depois tiossulfato de sódio). A multiplicação idêntica constitui o princípio básico da invenção, como seu próprio nome indica (do grego *kalos*, "belo", e *typois*, "impressão"). Para prova, em 1844 Talbot editou o primeiro livro *diretamente* ilustrado pela fotografia, produto de uma impressora fotográfica instalada em Reading: o *Pencil of Nature* [*Lápis da Natureza*], em cada exemplar do qual haviam sido montados 24 calótipos. Na França, coube a Louis Désiré Blanquart-Évrard (1802-1872), vindo da química e não do mundo da edição ou das artes gráficas, realizar em Lille as primeiras impressões de fotografias com esse processo. Blanquart-Évrard foi igualmente o primeiro a pressentir claramente as perspectivas de democratização e industrialização do procedimento, condicionadas pela multiplicação das provas. Nesse aspecto, sua intervenção representa uma reviravolta decisiva: seus contemporâneos entreveem a possibilidade de "colocar a fotografia a serviço do industrial"[1], e o fato de a fotografia constituir o futuro em termos de ilustração do livro e, logo depois, da mídia. Esse passo, que confere à imagem os meios de uma replicabilidade fundada nos dois princípios da fidelidade e da multiplicidade, pode ser comparado aos trunfos representados para o texto pela invenção da imprensa de caracteres móveis.

Blanquart-Évrard o dirá em um dos seus tratados: o triunfo da fotografia devia passar pela supressão de toda invenção da mão do homem e de todas as etapas intermediárias de transferência – em suma, pela obtenção direta, pela mera luz, da matriz destinada a receber a tinta e a imprimir os exemplares[2]. Tal foi o cacife, durante o Segundo Império, do concurso lançado pelo Duque de Luynes (1802-1867), amador de arte e de arqueologia: o prêmio, fundado em 1856, devia recompensar o inventor que no espaço de três anos resolvesse o problema e encontrasse o meio de fazer reproduzir diretamente pela imprensa (impressão relevográfica) ou pela litografia (impressão planografia) as imagens obtidas por fotografia. Ele suscitou uma intensa concorrência técnica: Charles Nègre inventou

1. Georges Ville, "Introduction", em Louis-Désiré Blanquart-Évrard, *Traité de Photographie sur Papier*, Paris, Librairie Encyclopédique Roret, 1851. Ver também: Isabelle Jammes, *Blanquart-Évrard et les Origines de l'Édition Photographique Française: Catalogue Raisonné des Albuns Photographiques Édités, 1851-1855*, Genève, Droz, 1981.

2. Louis-Désiré Blanquart-Évrard, *La Photographie, ses Origines, ses Progrès, ses Transformations*, Lille, 1869, p. 12.

a "damasquinagem heliográfica" (um processo a entalhe, etapa fundamental no desenvolvimento da heliogravura); mas o prêmio foi atribuído, somente em 1867, ao processo fotolitográfico registrado por Alphonse Poitevin. Único, aliás, de todos os processos apresentados ao júri, este foi objeto de uma verdadeira aplicação no mundo da edição, e isso desde fins dos anos 1860.

Outro processo, mais complementar do que concorrente, desenvolveu-se nos mesmos anos recorrendo não mais a pedras litográficas, mas a placas de cobre (e, depois, de vidro), ao qual seu inventor, Cyprien Tessié du Motay, químico, poeta e adepto do espiritismo, deu o nome de *fototipia* em 1867. A fototipia proporcionou rapidamente a vantagem de uma resistência maior da placa à impressão, permitindo considerar tiragens mais importantes do que a fotolitografia. Como esta última, tratava-se de um procedimento de plano: a placa, de vidro ou de metal, é recoberta por uma camada de coloide (gelatina) sensibilizado, à qual se aplica o negativo antes de submetê-lo à luz. A gelatina absorve mais ou menos água de acordo com sua exposição. Segundo o princípio da litografia, aplica-se em seguida uma tinta oleosa que é repelida pelas superfícies úmidas (correspondentes aos elementos mais expostos); é na superfície assim preparada que, no momento da tiragem, serão prensadas as folhas de papel dos exemplares esperados. Uma das vantagens dessa técnica era que a pressão exigida era menos forte do que a aplicada para uma tiragem litográfica. Os progressos da mecanização permitiram depois, ao mesmo tempo, aumentar o formato e o número de exemplares e reduzir o tempo de tiragem. Oriundo das experimentações fotolitográficas de Poitevin, o termo *fototipia*, proposto por Tessié du Motay, designa a união obtida da fotografia, da impressão de plano e das tintas oleosas. Tanto a técnica como o seu nome estavam fadados a um belo futuro no mundo da impressão, mas, como observará o grande impressor Marius Audin, o termo era tecnicamente inexato, já que a invenção não recorria aos caracteres (os tipos) nem ao dispositivo tipográfico em geral[3].

Logo se passou também a apreciar o aspecto natural da imagem (que não era reticulada). Daí o interesse que lhe dedicaram imediatamente os editores de livros científicos e, depois, de livros de arte. O primeiro emprego desse procedimento no livro deu lugar à impressão de um herbário na escala 1, o *Herbier Forestier de la France*[4], realizado por Eugène de Gayffier, engenheiro a serviço da Administração das Águas e Florestas. Esse processo será empregado na confecção de cartões-postais desde os anos 1890 até a década de 1930.

No livro, porém, enquanto a produção artística e de luxo continua preferindo os processos de plano (fotolitografia, fotogliptia, fototipia), mais dispendiosos, a busca do "progresso" está sempre orientada para o objetivo de integrar a ilustração fotográfica ao texto e de imprimi-la juntamente com ele. O cacife é de facilitação técnica e de rentabilidade econômica. Um dos primeiros livros que compreendem uma abundante ilustração fotográfica impressa simultaneamente com o texto é *La Civilisation des Arabes* de Gustave Le Bon (Paris, Firmin-Didot, 1884): a maior parte das vistas pitorescas e etnográficas que ele contém são fotografias reticuladas como "similigravura".

3. Audin lhe preferirá o termo *fotocolografia*, *Somme Typographique*, Paris, Paul Dupont, 1948-1949, t. I.

4. Paris, Imprimerie Lemercier, Phototypie Arosa et Cie., 1868-1873.

O procedimento é uma invenção de Charles-Guillaume Petit (1848-1921): consiste em fabricar um clichê tipográfico a partir de um negativo em meio-tom (as diferentes tonalidades de cinza da fotografia são transpostas em pontos em um quadro, sobre uma matriz que será impressa em relevo).

Nesse meio tempo, preparava-se o desenvolvimento da fotografia em cores. Em 1869, Charles Cros havia apresentado à Academia das Ciências um processo de fotografia que requeria a exposição de três imagens correspondentes às três cores primárias. Os irmãos Lumière desenvolveram em seguida o autocromo (1903). O processo era complexo, mas já quase industrializável. Foi essa técnica de fotografia em cores sobre placa de vidro que o banqueiro Albert Kahn utilizou para constituir a excepcional coleção iconográfica dos *Archives de la Planète*, com várias dezenas de milhares de vistas executadas nos cinco continentes entre 1909 e o começo dos anos 1930[5]. A partir de 1935 o autocromo é substituído pelas invenções concomitantes da Agfa na Alemanha e da Kodak nos Estados Unidos, que desenvolvem um processo de fotografia em cores sobre suporte flexível e tecnicamente menos restritivo para o operador.

O livro e a arte fotográfica

O caminho está aberto para uma difusão em massa das imagens que iria ter consequências evidentes na economia da edição, na evolução da mídia e nos esquemas de comunicação, mas também no próprio *status* da imagem e da obra de arte visual. É essa mudança de *status* que será diagnosticada no célebre ensaio de Walter Benjamin, redigido nos anos 1930 mas só publicado em 1955, depois de sua morte: *A Obra de Arte na Época de sua Reprodutibilidade Técnica*. Se a obra de arte para Benjamin perde a sua "aura" (o caractere único, localizado e hierático, de seu aparecimento *hic et nunc*), o processo não é, segundo ele, negativo: as próprias novidades técnicas se impõem como meios de criação artística (fotografia e, logo depois, cinema), o acesso à obra na escala de toda uma sociedade torna-se pensável, a arte e a produção de imagens adquirem maior autonomia e se libertam das restrições religiosas ou políticas.

De fato, os passos decisivos que asseguram o sucesso da fotografia na edição, a saber, o desenvolvimento dos processos de transferência e de replicação, se operam precisamente numa época, meados do século XIX, em que homens como Charles Marville (1813-1879), Henri Le Secq (1818-1882), Charles Nègre (1820-1880) e Nadar (1820-1910), fotógrafos vindos do desenho, da gravura ou da pintura, se empenharam em conferir cartas de nobreza àquilo que um dia virá a se chamar a sexta arte.

5. Mais de setenta mil fotografias em cores sobre placas autóctones, conservadas no Musée Départemental Albert Kahn (Boulogne-Billancourt), testemunham essa vasta empresa filantrópica de documentação iconográfica etnográfica, que constituiu também a matéria de várias publicações ilustradas (*Les Archives de la Planète*, org. Valérie Perlès, Paris, Liénart, 2019).

Como tal, a primeira grande realização artística da edição fotográfica na França é a obra de Maxime Du Camp, *Égypte, Nubie, Palestine et Syrie: Dessins Photographiques Recueillis Pendant les Années 1849, 1850 et 1851* (Ilustração 45)[6]. Confiada à prensa fotográfica de Blanquart-Évrard, ela compreende 125 calótipos realizados pelo escritor-fotógrafo ao longo de uma viagem efetuada em companhia de seu amigo Flaubert. Trata-se de um monumento livresco de um novo gênero, notável pelo seu formato (dois volumes *in-folio*), pela perfeição técnica e estética dos clichês e pela pertinência de um texto – no qual colaborou o egiptólogo Prisse d'Avennes – que constitui a matéria integral de um livro e não uma série de legendas destinadas a acompanhar um álbum ou um *keepsake*. Um exemplar foi oferecido ao príncipe-presidente e logo depois imperador, Luís Napoleão Bonaparte, que iria compreender rapidamente a necessidade de fazer da fotografia, ao um só tempo, um símbolo e um instrumento de progresso científico, técnico e industrial, mas também uma ferramenta artística de representação política.

Uma parte do fruto das campanhas fotográficas patrocinadas pelo imperador e seus parentes desapareceu nos incêndios do Palácio das Tulherias e do Castelo de Saint-Cloud ao tempo da Comuna (1871), porém os livros, dos quais vários exemplares passaram a integrar a coleção pessoal de Napoleão III ou as bibliotecas dos palácios nacionais, dão testemunho delas. Essa produção manifesta então uma inventividade e uma modernidade notáveis, sobretudo em comparação com uma arte oficial (pintura) pronta para o pastiche e não raro impregnada de uma pesada solenidade[7].

A promoção artística do livro de fotografias é assunto de editores e fotógrafos, mas também de escritores: juntamente com Du Camp, Victor Hugo é um dos primeiros a utilizá-la, num contexto familiar mas também no âmbito de pesquisas estéticas, desde a época de seu exílio político em Jersey e depois em Guernesey (1851-1870). Ele evoca nada menos do que o projeto de promover a "revolução fotográfica" do livro e pensa em escrever uma obra com versos e fotografias sobre as ilhas anglo-normandas que nunca será publicada. Ele próprio "fabricou" exemplares pessoais das *Contemplations* (coletânea lançada em 1856 pela Michel Lévy Frères em Paris) recheando-as com imagens fotográficas antes de oferecê-las aos seus parentes e amigos.

Muitas realizações evidenciam a fecundidade criadora dos fotógrafos-editores. Entre as obras especialmente notáveis cabe destacar *Tour de Marne* (Paris, 1865), publicada por dois jornalistas do diário *Le Siècle*, Émile de La Bédollière e Ildefonse Rousset; comparou-se às telas de Corot esse livro que reúne vistas poéticas das paisagens da Île de France. Convém citar também o papel de Georges Montorgueil (pseudônimo de Octave Lebesgue, 1857-1933), que havia colaborado com o pintor Toulouse-Lautrec. Seus *Croquis Parisiens* (1896), ilustrados por 91 fotografias, são um verdadeiro manifesto de defesa dos livros de criação ilustrados pela fotografia e não pela estampa: eles renovam um gênero, o das cenas pitorescas e poéticas em que o texto dialoga com a imagem, na tradição dos *Croquis*

6. Paris, Gide et Baudry, 1852 (impresso em Paris por J. Claye para o texto e em Lille na prensa de impressão fotográfica de Blanquart-Évrard para as pranchas).

7. *Des Photographes pour l'Empereur*, org. Sylvie Aubenas, Paris, BnF, 2004.

A fotografia 511

Parisiens publicados por Huysmans vinte anos antes, mas que eram ilustrados por gravuras a água-forte (de Jean-Louis Forain e Jean-François Raffaëlli).

Essa vocação artística da fotografia não era forçosamente indiscutível. Ela encontrou a oposição de Baudelaire, principalmente por ocasião do Salon de 1859. Ao mesmo tempo que arrola os domínios nos quais ela foi mobilizada desde quinze anos antes pelos homens do livro, o poeta manifesta o seu desejo de que a fotografia seja mantida num *status* "subalterno" e numa função estritamente documental:

> Se é permitido à fotografia substituir a arte em algumas de suas funções, em breve ela a terá suplantado ou corrompido por inteiro, graças à aliança natural que encontrará na parvoíce da multidão. Impõe-se, portanto, que ela retorne ao seu verdadeiro dever, que é o de ser a serva das ciências e das artes, mas serva muito humilde, como a imprensa e a estenografia, que nem criaram nem substituíram a literatura. Que ela enriqueça rapidamente o álbum do viajante e restitua aos seus olhos a precisão que faltaria à sua memória, que adorne a biblioteca do naturalista, amplifique os animais microscópicos e até robusteça com algumas informações as hipóteses do astrônomo; que seja, enfim, a secretária e o caderno de apontamentos de quem quer que na sua profissão tenha necessidade de uma exatidão material absoluta, tudo bem. Que salve do esquecimento as ruínas pendentes, os livros, as estampas e os manuscritos que o tempo devora, as coisas preciosas cuja forma vai desaparecer e que requerem um lugar nos arquivos da nossa memória, em tudo isso ela merecerá os agradecimentos e aplausos. Mas, se lhe for permitido intrometer-se no domínio do impalpável e do imaginário, em tudo o que só tem valor porque o homem lhe acrescenta a sua alma, então ai de nós![8]

O livro e o documento fotográfico

Os processos fotográficos são naturalmente mobilizados para aplicações cada vez mais diversificadas, da instrumentalização científica à representação social. O mundo da edição contribui significativamente para a afirmação da "função documentária da fotografia"[9]. No domínio médico, o doutor Duchenne, que no Hospital da Salpêtrière analisa os mecanismos da fisionomia humana e das expressões faciais recorrendo à estimulação elétrica, está na origem do primeiro livro de medicina ilustrado pela fotografia; a obra, na qual colabora Adrien Tournachon, o irmão de Nadar, é impressa em 1862 em dois formatos (*in-octavo* e *in-quarto*) e não esconde sua dupla ambição, médica mas também artística[10].

8. Charles Baudelaire, "Lettre à M. le Directeur de la Revue Française sur le Salon de 1859", *Revue Française*, pp. 262-266, 20 juin 1859.

9. André Jammes e Robert Sobieszek, *La Photographie Primitive Française*, Ottawa, Galerie Nationale du Canada, 1971.

10. Guillaume-Benjamin Duchenne, *Mécanisme de la Physionomie Humaine, ou Analyse Électro-Physiologique des Passions*, Paris, Veuve Renouard, 1862.

Il. 53a e 53b: *Itinéraire du Chemin de Fer de Paris à Strasbourg, Comprenant les Embranchements d'Épernay à Reims et de Frouard à Forbach* [por Hippolyte-Jules Demolie], Paris, Louis Hachette, 1853 *(Bibliothèque des Chemins de Fer, 1ère série, Guides des voyageurs) (Paris, Bibliothèque Sainte-Geneviève, Δ 63044).*

Il. 54: [Acima e na página seguinte] *Chaucer Type* (corpo do texto) e *Troy Type* (títulos): William Morris, *The Story of Sigurd the Volsung and the Fall of the Niblungs*, ilustrações de E.-C. Burne-Jones, Hammersmith, Kelmscott Press, 1898 *(Université de Caen Normandie, Bibliothèque Pierre-Sineux, Rés. 14828).*

THE STORY OF SIGURD THE VOLSUNG AND THE FALL OF THE NIBLUNGS. BOOK I. SIGMUND

IN THIS BOOK IS TOLD OF THE EARLIER DAYS OF THE VOLSUNGS, AND OF SIGMUND THE FATHER OF SIGURD, AND OF HIS DEEDS, AND OF HOW HE DIED WHILE SIGURD WAS YET UNBORN IN HIS MOTHER'S WOMB.

I. Of the dwelling of King Volsung, & the wedding of Signy his daughter.

THERE WAS A DWELLING OF KINGS ERE THE WORLD WAS WAXEN OLD; DUKES WERE THE DOOR-WARDS THERE, & THE ROOFS WERE THATCHED WITH GOLD; EARLS WERE THE WRIGHTS THAT WROUGHT IT, AND SILVER NAILED ITS DOORS; EARLS' WIVES WERE THE WEAVING-WOMEN, QUEENS' DAUGHTERS STREWED ITS FLOORS, And the masters
of its song-craft were the mightiest men that cast
The sails of the storm of battle adown the bickering blast.
There dwelt men merry-hearted, and in hope exceeding great
Met the good days and the evil as they went the way of fate:
There the Gods were unforgotten, yea whiles they walked with men,
Though e'en in that world's beginning rose a murmur now and again
Of the midward time and the fading and the last of the latter days,
And the entering in of the terror, and the death of the People's Praise.
THUS was the dwelling of Volsung, the King of the Midworld's Mark,
As a rose in the winter season, a candle in the dark;
And as in all other matters 'twas all earthly houses' crown,
And the least of its wall-hung shields was a battle-world's renown,
So therein withal was a marvel and a glorious thing to see,
For amidst of its midmost hall-floor sprang up a mighty tree,
That reared its blessings roofward, and wreathed the roof-tree dear
With the glory of the summer and the garland of the year.
I know not how they called it ere Volsung changed his life,
But his dawning of fair promise, and his noontide of the strife,
His eve of the battle-reaping and the garnering of his fame,
Have bred us many a story and named us many a name;
And when men tell of Volsung, they call that war-duke's tree,
That crowned stem, the Branstock; and so was it told unto me.
SO there was the throne of Volsung beneath its blossoming bower,
But high o'er the roof-crest red it rose 'twixt tower and tower,
And therein were the wild hawks dwelling, abiding the dole of their lord;
And they wailed high over the wine, and laughed to the waking sword.
STILL were its boughs but for them, when lo on an even of May
Comes a man from Siggeir the King with a word for his mouth to say:
All hail to thee King Volsung, from the King of the Goths I come;
He hath heard of thy sword victorious and thine abundant home;
He hath heard of thy sons in the battle, the fillers of Odin's Hall;
And a word hath the west-wind blown him (full fruitful be its fall!),

Il. 55a e 55b: A primeira obra composta com a Lumitype: Beaumarchais, *La Folle Journée: ou le Mariage de Figaro*, Paris, Berger-Levrault, 1957 *(Paris, Institut de France, 8o N. S. 28045 Rés.).*

I *Le Théâtre représente une chambre à demi démeublée; un grand fauteuil de malade est au milieu. Figaro, avec une toise, mesure le plancher. Suzanne attache à sa tête, devant une glace, le petit bouquet de fleurs d'oranger appelé Chapeau de la Mariée.*

SCÈNE I FIGARO, SUZANNE

FIGARO Dix-neuf pieds sur vingt-six.
SUZANNE Tiens, Figaro, voilà mon petit chapeau : le trouves-tu mieux ainsi?
FIGARO *lui prend les mains* Sans comparaison, ma charmante. Oh! que ce joli bouquet virginal, élevé sur la tête d'une belle fille, est doux, le matin des noces, à l'œil amoureux d'un époux!...
SUZANNE *se retire* Que mesures-tu donc là, mon fils?
FIGARO Je regarde, ma petite Suzanne, si ce beau lit que Monseigneur nous donne aura bonne grâce ici.
SUZANNE Dans cette chambre?
FIGARO Il nous la cède.
SUZANNE Et moi je n'en veux point.
FIGARO Pourquoi?

10

BERGER-LEVRAULT

est heureux de vous présenter *LE MARIAGE DE FIGARO.*

C'est le premier ouvrage composé en Europe avec la Lumitype et c'est, à ce titre, un événement majeur pour les Arts Graphiques.

Le bibliophile appréciera la mise en pages, le graphisme qui organise autour d'une charnière invisible les acteurs et le dialogue. Ce dialogue y gagne une vie extraordinaire.

Le professionnel apprendra avec intérêt que toutes ces pages ont été composées et développées à raison de trente minutes par page pleine, titre courant et folio compris. Le texte a demandé trois justifications, deux alignements, six corps différents, l'emploi de quatre styles et des centaines de parangonnages. Le taux de correction a été très inférieur aux proportions habituelles.

Les équipes des Sociétés Lumitype, Deberny et Peignot et Berger-Levrault ont travaillé à l'unisson, avec le sentiment de vivre un moment de l'histoire du Livre.

La qualité de cet ouvrage est donc le résultat d'efforts convergents.

Elle tient aussi à l'excellence du caractère Méridien, spécialement dessiné pour cette édition et encore au mode d'impression retenu : l'offset Quadrimétal Nouel. Ce procédé, conjugué à la photo-composition, donne à la lettre imprimée une finesse impitoyable au moindre défaut.

Il. 56: Cartonagem segundo uma maquete de Mario Prassinos para: Henri Michaux, *L'Espace du Dedans*, Paris, Gallimard, 1945 (Paris, Bibliothèque Sainte--Geneviève, 8 W SUP 150 Rés.).

Il. 57: *Liste Otto, Ouvrages Retirés de la Vente par les Éditeurs ou Interdits par les Autorités Allemandes* [Paris, Messageries Hachette, 1940] (Strasbourg, BNUS, A.13.889).

Il. 58a e 58b: Nathalie Parain, *Ribambelles*, Paris, Flammarion, 1932 (Albums du Père Castor) *(Paris, Bibliothèque Sainte-Geneviève, 4 W SUP 412 Rés.)*.

Il. 59: Aldous Huxley, *Crome Yellow*, London, Penguin Books, [1936] *(Paris, École Normale Supérieure, L E a 264 DA 12º).*

Il. 60: Na primeira coleção Le Livre de Poche das Éditions Tallandier: Jane Estienne, *Le Chasseur Taciturne*, 1932 *(col. part.).*

Il. 61: Le Quadrige des Presses Universitaires de France, 1938-1942
(Paris, Bibliothèque Mazarine).

No mesmo ano Jean-Baptiste Baillière (1797-1885) publica o *Album de Photographies Pathologiques* do doutor Duchenne (Ilustração 46). Esse livreiro-editor, que não é do ramo (é filho de um fabricante de tecidos de Beauvais), abriu sua primeira livraria em Paris em 1818 e se especializou na edição científica e médica, inaugurando uma sucursal em Londres em 1826 e depois em Madrid (1848), Nova York (1851) e Melbourne (1860). Homem de sucesso fulminante, foi vice-presidente do Cercle de la Librairie (1847-1872) e membro do Conselho de Desconto do Banco da França (1850-1864), ele é então um perfeito exemplo da grande notabilidade editorial. O objetivo é aumentar a confiabilidade de suas edições, fornecer aos médicos instrumentos precisos para o diagnóstico, libertados da subjetividade das descrições textuais e da aproximação da gravura. O catálogo de Baillière torna-se assim um poderoso argumento em prol da nova "iconografia científica": "Só a fotografia pode mostrar a natureza tal como a observamos nessas espécies de manifestações patológicas"[11]. Assim outro especialista em anatomia neurológica, Jules Bernard Luys, teve de recorrer à fotografia depois de ter sido criticado pelo caráter aproximado das litografias que havia incluído nas suas *Recherches sur le Système Nerveux Cérébro-Spinal*[12].

Desde o tempo dos daguerreótipos, com o apoio do astrônomo Arago, tinha-se recorrido ao novo processo para renovar o conhecimento e a representação do céu. Entretanto a fotografia faz sua entrada na edição astronômica, com Amédée Guillemin, na quinta edição de uma obra amplamente difundida, *Le Ciel, Notions Élémentaires d'Astronomie Physique* (Paris, Hachette, 1877), que incluía um clichê do disco solar tirado pelo astrônomo Jules Janssen no observatório de Meudon.

A fotografia inerva também o não-livro e os "trabalhos de cidade", dos quais o século XIX consagra ao mesmo tempo a multiplicação, a industrialização e a democratização. As técnicas de fototipia (*cf. supra*, p. 509) e de fotogliptia (*cf. infra*, p. 522) são aproveitadas para a produção de fotocartões de visita, fenômeno que conheceu um desenvolvimento fulgurante na Europa e nos Estados Unidos entre 1854 e o início do século XX. Esses documentos, integrando uma fotografia em um quadro impresso ou gravado e portanto, eventualmente, menções de decoração ou de *cursus honorum*, a princípio reservados às personalidades, se disseminaram na burguesia e nas classes médias ávidas de reconhecimento social. O fenômeno foi o principal fator de desenvolvimento e de proliferação das oficinas fotográficas nas cidades de província. Essa produção, à margem do circuito do livro e da imprensa, que empregou fabricantes de papelão, gravadores, impressores e fotógrafos, representou uma parte considerável, mas difícil de estimar, à margem da economia geral da edição[13]. A publicidade, sobretudo a publicidade industrial, integra igualmente um conjunto de imagens oriundas dos processos

11. Guillaume-Benjamin Duchenne, "Avertissement" [20 octobre 1861], *Album de Photographies Pathologiques, Complémentaire du Livre Intitulé "De l'Électrisation Localisée"*, Paris, Baillière et Fils, 1862.

12. Jules-Bernard Luys, *Iconographie Photographique des Centres Nerveux*, Paris/ Londres/ Madrid, Baillière et Fils, 1872-1873, 2 vols. (70 pranchas fotográficas).

13. Thierry Chardonnet, *La Carte-photo: Histoire d'un Art Populaire*, Tours, Éditions Sutton, 2015; François Boisjoly, *La Photo-Carte: Portrait de la France du XIX^e Siècle*, Lyon, Lieux Dits, 2006.

fotográficos (livretes, tarifas, informações técnicas e promocionais que se valem das invenções apresentadas, por exemplo, no âmbito das exposições universais etc.).

A fotografia e a imprensa

A imprensa periódica, cuja formidável expansão é contemporânea das primeiras experimentações fotográficas e que se torna o mais eficiente fornecedor de imagens na sociedade do século XIX, não podia ficar alheia à invenção. Desde o ano de sua criação, o semanário *L'Illustration* (1843) inclui uma imagem oriunda do novo processo: trata-se, na verdade, de uma xilogravura obtida a partir de um daguerreótipo. O cacife é importante, dados os critérios de exatidão e confiabilidade da mídia, e muitas gravuras logo trarão a menção "segundo fotografia" como indicador de veracidade.

Mas são os títulos que tratam da moda e do teatro parisienses que investem mais largamente na fotografia, fazendo dela um objeto de consumo, de promoção do espetáculo de entretenimento e de representação social: como no *Stéréoscope: Journal des Modes Stéréoscopiques, Salons, Théâtres, Industries, Arts* publicado entre 1857 e 1859 e que difunde "cenas vivas" nas quais figuram muitos atores da época. Como, igualmente, o *Paris-Théâtre* (1873-1878), que apresenta em cada número uma foto de cantor, jornalista, ator ou escritor, prefiguração da grande empresa constituída pela *Galerie Contemporaine* de Adolphe Goupil (1806-1893). Esse empresário vindo do comércio da estampa e do mercado de arte torna-se um dos principais e mais brilhantes editores fotográficos da época. Em 1867 ele comprou do inglês Woodbury a patente de um processo que viria a ser, na França, a fotogliptia, oriundo das invenções de Poitevin, porém mais complexo e mais caro, produzindo tiragens de excepcional qualidade. Os clichês de Goupil, retratos de artistas ou de políticos eminentes, ou reproduções de obras de arte, acompanham regularmente a *Galerie Contemporaine, Littéraire, Artistique*, semanário publicado entre 1876 e 1884 e que difunde ao todo mais de quatrocentas fotografias. Delas se imprime em 1888 um álbum de luxo (*Album de la Galerie Contemporaine: Biographies et Portraits*), oferecido aos assinantes da *Revue Illustrée*, com doze biografias de figuras contemporâneas, ilustradas com fac-símiles de autógrafos e de retratos fotográficos (Baudelaire, Théodore de Banville, Édouard Drumont ou o coronel Denfert-Rochereau...)[14].

Mas nesse caso se tratava de títulos de luxo, e os processos planográficos, como se disse, não representavam então uma solução economicamente viável para a imprensa de massa. O cacife consiste, antes de tudo, em transferir uma imagem fotográfica para uma matriz em relevo suscetível de ser impressa com ou no texto, e depois em abreviar e mecanizar essa etapa de transferência. Ernest Clair-Guyot, desenhista de *L'Illustration*,

14. Hélène Lafont-Couturier, "La Maison Goupil ou la Notion d'Œuvre Originale Remise en Question", *Revue de l'Art*, n. 112, pp. 59-69, 1996.

522 História do Livro e da Edição

inventa nos anos 1880 a técnica da "madeira peliculada": o clichê é impresso direta-
mente na madeira (recoberta com uma película sensível), e bastará gravá-la.

A "similigravura", desenvolvida igualmente nos anos 1880, vai permitir à foto-
grafia investir mais maciçamente na edição de imprensa: essa invenção se deve aos
esforços simultâneos de Charles-Guillaume Petit na França (*cf. supra*, p. 510) e Georg
Meisenbach na Alemanha (lançada pelo *Leipziger Illustrirte Zeitung* na imprensa pe-
riódica, *cf. supra*, p. 504).

As reportagens ilustradas pela fotografia asseguram agora o sucesso de títulos con-
sagrados ao noticiário, primeiro dos semanários (como *L'Illustration*, 1843-1944), em
seguida dos diários, como o *Daily Graphic* e o *Daily Mirror* (1903) na Inglaterra, o *Petit
Journal* e *Le Matin* na França. O princípio da ilustração fotográfica está no cerne da cria-
ção da *Excelsior*, em Paris (1910), uma das primeiras revistas que cobrem moda, arte,
esporte, espetáculos, informação geral e propõem inclusive reproduções fotográficas
em página dupla. Essas novas revistas são concebidas a partir da imagem fotográfica
e não de uma matéria textual; assim, títulos como o *Berliner Illustrirte Zeitung* (1891)
ou *Femina* (1901), com finalidades recreativas, informacionais ou divulgadoras, são os
cadinhos da fotorreportagem.

42
O livro e a lei

No plano do enquadramento legislativo, a história da edição francesa no século XIX é permeada por quatro grandes questões: há, em primeiro lugar, a da patente, que espartilha o acesso aos ofícios de impressor e livreiro desde 1810 (*cf. supra*, p. 473), e a das restrições fiscais impostas à imprensa periódica (p. 494). Desse ponto de vista, a III República marca o fim de um ciclo: desde os primeiros dias do seu estabelecimento, ela suprime a obrigação da patente (decreto de 10 de setembro de 1870); o exercício da profissão de impressor ou de livreiro já não depende, agora, senão de uma simples declaração do ministro do Interior; esta última formalidade também acaba sendo suprimida pela lei de 29 de julho de 1881 sobre a liberdade da imprensa, que desse modo torna possível qualquer publicação, por menor que seja, sem autorização prévia nem caução.

Os outros dois cacifes principais são o combate à contrafação estrangeira e à censura; esta última questão dá lugar a vastos debates da sociedade por meio da confrontação entre a criação literária e os "bons costumes".

O combate à contrafação belga

Fatores econômicos e jurídicos favoráveis

Pouco depois da queda do Império (abril de 1814), Guilherme I de Orange, soberano dos Países Baixos, dos quais a Bélgica ainda não se havia separado, promulgava um decreto relativo unicamente às províncias meridionais "referente à liberdade da imprensa" (23 de setembro de 1814), retomado em sua essência por uma lei de 1817. Esse decreto suprimia as leis francesas e deixava de reconhecer qualquer propriedade literária nas obras estrangeiras. Significava isso introduzir legalmente o direito de cópia de obras estrangeiras nesses territórios que pouco depois dariam nascimento à Bélgica (1830)[1]. A contrafação torna-se um setor extremamente lucrativo, aberto a todos os impressores. Única exceção, um decreto de 25 de janeiro de 1826 protege as obras de Goethe das contrafações belgas e estrangeiras no território do Grão-Ducado de Luxemburgo (este mantinha, com efeito, demasiados vínculos com os Estados alemães).

A busca, pela Restauração, de uma política de censura na França, assim como a grave crise econômica que a edição francesa e europeia atravessa em meados dos anos 1830, contribuiu igualmente para a expansão dessa produção fronteiriça, libertada da restrição dos processos, de seus custos e dos riscos judiciários. Na verdade, os impressores-livreiros belgas distribuíam no mercado francês edições muito mais acessíveis do que as edições francesas[2]. Uma certa mediocridade caracteriza grande parte dessa produção nos seus começos: fidelidade apenas aproximada ao original contrafeito, gralhas, papel de baixa qualidade. Mas, com a benevolência e o apoio das autoridades políticas, as capacidades de produção melhoram. Guilherme I de Orange chegou a criar um Fundo para Encorajamento da Indústria Nacional de que se aproveitaram os impressores, visto ser concebido particularmente para favorecer as empresas exportadoras. Ironia da história, em 1829 Guilherme I convida o francês Jules Didot para organizar em Bruxelas uma oficina que devia servir para "modernizar as artes da impressão e da fundição de caracteres no reino": surgem assim a Fundição Normal e a Imprensa Normal, 20% de cujo capital eram alimentados pelo fundo pré-citado – mas ambas tiveram de fechar durante a Revolução de 1830.

O crescimento dessa indústria tipográfica, ligada de modo exclusivo ou quase exclusivo à contrafação, pode ser medido pelo número de ateliês de impressão, que passa de vinte a quarenta na cidade de Bruxelas entre 1815 e 1840 e contribui também para a atividade de cidades secundárias como Gand. Todos os repertórios são afetados: a literatura antes de mais nada (setor sobre o qual as queixas dos autores franceses lesados serão mais midiatizadas), mas também a história, as ciências, a pedagogia, a imprensa (a *Revue des Deux Mondes* ou a *Revue de Paris*, ambas fundadas em Paris em 1829, veem

1. Herman Dopp, *La Contrefaçon des Livres Français en Belgique*, Louvain, Librairie Universitaire, 1932, citado por Jean-Yves Mollier, *Une Autre Histoire de l'Édition Française*, Paris, La Fabrique, 2015, p. 203.

2. Jean-Yves Mollier, "Ambigüités et Realités du Commerce des Livres entre la France et la Belgique au XIXeme Siècle", *Le Commerce de la Librairie en France au XIXe Siècle: 1789-1914*, Paris, IMEC, 1997, p. 53; Christophe Bulté, "Approche Économique du Secteur de la Contrefaçon à Bruxelles (1814-1852)", *Cahiers du Cédic*, nº 2/4, pp. 3-78, 2003.

suas edições reproduzidas integralmente, às vezes por várias oficinas diferentes). Os mais ativos entre os contrafatores belgas são Jean-Paul Meline (1798-1854), Adolphe Wahlen e os irmãos Louis e Adolphe Hauman.

O primeiro mercado de exportação dos contrafatores belgas é a Holanda, vindo em seguida a França, depois os demais países europeus e enfim a América francófona. Stendhal relata que três quartos dos livros franceses na Rússia provêm da Bélgica (*Mémoires d'un Touriste*). Ele escreve a Sainte-Beuve: "Roma e eu só conhecemos a literatura francesa pela edição de Bruxelas" (21 de dezembro de 1834).

Note-se, aliás, que se a Itália tem acesso à literatura francesa pela contrafação belga. Nos Estados italianos não unificados antes de 1860, Nápoles desempenha para o resto da Península e na língua de Dante um papel semelhante ao da Bélgica para a França.

Fica evidente, em todo caso, que no século XIX a literatura francesa foi conhecida no exterior essencialmente por meio das contrafações belgas.

Contraofensivas

Os franceses tomaram diversas iniciativas para tentar conter os progressos dessa reimpressão de contrafação – sem sucesso. A primeira ocorreu no início do ano de 1829: um consórcio de livreiros parisienses, composto, entre outros, por Bossange, Didot, Galignani, Renouard, Sautelet, Treuttel & Würz, cria em Bruxelas uma sucursal cujo objetivo era comercializar com desconto alguns livros não vendidos da edição francesa. Ao mesmo tempo, Didot e Würz apresentam a Guilherme I, com o apoio do embaixador da França, uma memória solicitando-lhe acabar com o "banditismo cultural da contrafação". Em 1834 aparecem duas denúncias mais truculentas da situação: Balzac declara na *Revue Parisienne* que o Estado francês deve defender os seus artistas e Jules Janin vilipendia na *Revue de Paris* "esse povo sequioso de novidades parisienses, que ele imprime a preço ínfimo em papel-jornal com erros inumeráveis".

A Convenção de 22 de agosto de 1852

Em 1846, em nome da recém-fundada Sociedade dos Literatos, Victor Hugo propõe ao governo francês a implementação de tratados internacionais nos quais a propriedade literária seria reconhecida reciprocamente. A França começa então a negociar com Portugal, Prússia, Grã-Bretanha e Países Baixos. Ao mesmo tempo, a situação na Bélgica se transforma, no momento em que o mundo das letras belgas se organiza, por sua vez, para efetuar o ataque contra essas práticas de reimpressão; a Sociedade dos Literatos Belgas (1847) exige a abolição da contrafação a fim de permitir o florescimento de uma literatura belga, cujas condições de existência e de expansão supõem necessariamente o acesso ao vasto mercado francês. Acalmar as hostilidades, reduzir as prevenções e desenvolver a reciprocidade tornam-se necessidades em ambas as partes da fronteira.

As negociações com a Bélgica são concluídas em 1852, primeiro pelo decreto de 28 de março, que proscreve a contrafação belga na França, depois pela Convenção de 22 de agosto de 1852, ratificada definitivamente em 1854, com a garantia recíproca dos direitos de

propriedade literária aos autores de ambos os países. Em troca do abandono da contrafação, a Bélgica se beneficia de uma redução das tarifas alfandegárias. No entanto, após três décadas de contrafação que haviam contribuído para o equipamento tipográfico do país, a nova Convenção acarreta dificuldades econômicas para muitas das casas editoras. Assiste-se então a uma reorientação sensível da produção editorial belga, sempre em ligação, entretanto, com o mercado francês: os impressores-livreiros belgas tendem a se especializar na reimpressão de obras do domínio público, na edição das obras dos proscritos do Segundo Império e nas obras licenciosas ou simplesmente eróticas, repertório que atinge o seu paroxismo com a atividade bruxelense de Auguste Poulet-Malassis (1825-1878) nos anos 1860. A mais longo prazo, a mudança de regime reforçou também, na segunda metade do século, uma tendência à especialização (como no setor da edição religiosa, com a Casa Brepols em Turnhout ou a Casterman em Tournai) e à busca de qualidade. Porque se, desde o Segundo Império ou após a Comuna, os editores literários belgas são atraentes aos olhos dos escritores franceses exilados, isto se deve também à exigência com a qual eles trabalham. Hugo é um excelente exemplo disso: a edição original de Os *Miseráveis* em 1862 é dada em Bruxelas pela Casa Lacroix & Verboeckhoven. Entre essas casas de edição literária belgas cuja qualidade de produção goza de um reconhecimento europeu, cumpre citar igualmente Edmond Deman, que publicará Mallarmé a partir dos anos 1880.

Os debates sobre a propriedade literária

Uma questão social

A questão da contrafação belga e sua resolução são apenas uma visão, bilateral, de um problema mais amplo: a ausência de ganhos e o desvio da propriedade literária em um século marcado pelo desenvolvimento internacional da contrafação "legal" e pela impotência das estruturas jurídicas em proteger os autores e/ou editores limitados a um perímetro nacional.

Desenvolve-se um debate que articula considerações econômicas e reivindicação de um *status* social dos autores e dos artistas, intensificado pela perspectiva de uma edição de massa que a magnitude dos leitores e os progressos tecnológicos deixam entrever. Balzac, por meio de sua obra, de sua correspondência e de suas tomadas de posição públicas, desempenha um papel determinante na estruturação dessa reflexão. Consagra-lhe vários artigos, entre eles uma "Carta endereçada aos escritores franceses do século XIX", publicada na *Revue de Paris* em 1834; fá-lo mediante prefácios, entre eles o de *Père Goriot* em 1835. Constata então que nesses mesmos anos as *Paroles d'un Croyant* de Lammenais (1834), já então um *best-seller*, vendem dez mil exemplares no Sul da França, enquanto o editor, Eugène Renduel, enviou para lá apenas quinhentos. Testemunha e autor privilegiado, Balzac é também uma das principais vítimas da contrafação belga. A escolha por ele feita de publicar seus romances sob a forma de folhetins na imprensa permite aos contrafatores recuperar essas seções pré-originais e dá-las à estampa por

menor custo antes mesmo do lançamento da edição autorizada da obra inteira. Ele próprio foi impressor (experiência transposta em parte para as *Ilusões Perdidas*) e a falência que conheceu em 1828 levou-o a buscar soluções econômicas e legislativas para as restrições que pesavam sobre o mundo do livro em geral.

Ele constata a pobreza dos escritores e a miséria dos descendentes de autores célebres, lamenta o empenho do legislador em organizar a propriedade material e sua indiferença ante a propriedade intelectual. A visão que ele expõe é notavelmente cabal, feita a um só tempo de idealismo (dado o lugar que ele ambiciona dar ao artista na sociedade) e de realismo: ele lembra que a produção literária é um fator de desenvolvimento econômico e riqueza; obnubilado pelo modelo representado pelo Código Civil para a propriedade material, sonha com uma proteção duradoura e sólida para as obras do espírito e da arte; quer assegurar a atividade dos livreiros, mas almeja também uma lei contra os impressores que difundiriam mais exemplares do que os especificados no contrato[3]. Essa visão é premonitória em muitos sentidos. Balzac distingue claramente propriedade literária (direito patrimonial) e direito moral, defendendo a integridade da obra e a proibição de suas adaptações sem prévio acordo com o autor. Ele próprio desaprovou os *vaudevilles* de vários dos seus romances (*Le Colonel Chabert* ou *Le Père Goriot*). Esboça igualmente uma reflexão sobre o direito de empréstimo: "Essas mil salas de leitura que matam a nossa literatura" (*Lettres aux Écrivains...*). Sobre este último ponto ele terá em parte ganho de causa, pois um decreto do Tribunal de Cassação promulgado em 1836 equiparou essa atividade ao comércio dos livros e à profissão de livreiro.

Balzac defendeu também o princípio da ação coletiva: o modelo a seguir era o da sociedade de autores dramáticos imaginada por Beaumarchais em 1777 e tornada em 1829 com Eugène Scribe, *mutatis mutandis*, a Société des Auteurs e Compositeurs Drammatiques. Ele faz parte, portanto, dos fundadores da Société des Gens de Lettres (SGL), com George Sand, Victor Hugo e Alexandre Dumas, cujo objetivo fundamental é então defender coletivamente os direitos dos escritores ante os editores de imprensa que difundem as suas obras em folhetim. Assim, Balzac propõe à SGL, em 1840, um "código da propriedade literária", verdadeiro projeto de regulamentação destinado a reger as relações entre escritores e editores.

Um debate semelhante agita o mundo das artes gráficas, então às voltas com a mecanização dos meios de reprodução. O pintor Horace Vernet escreve em 1840 um manifesto, *Du Droit des Peintres et des Sculpteurs sur Leurs Ouvrages*[4], sobre os riscos de deriva representados pelos progressos da gravura de interpretação.

O direito autoral e a Convenção de Berna (1886)

A lei de julho de 1793, que restabelece na França a propriedade literária, estendera a duração da proteção a dez anos após a morte do autor. A de 14 de julho de 1866, que

3. Frédéric Pollaud-Dulian, "Balzac et la Propriété Littéraire", *L'Année Balzacienne*, n. 4, pp. 197-223, 2003.

4. Horace Vernet, *Du Droit des Peintres et des Sculpteurs sur leurs Ouvrages*, Paris, E. Proux, 1841.

prolonga essa duração para cinquenta anos, traz um princípio de satisfação aos literatos que se empenham em fazer valer o capital econômico (direito patrimonial) das suas obras. No prolongamento das campanhas empreendidas pela Société des Gens de Lettres, funda-se em Paris a Association Littéraire et Artistique Internationale, estabelecida sob a presidência de Victor Hugo e que contribui significativamente para a busca de soluções internacionais para definir e defender a propriedade dos autores sobre suas obras. O movimento culmina finalmente na Convenção de Berna em 1886, que constitui uma base jurídica fundamental em termos de direito autoral (fala-se então, na França, em "propriedade literária e artística", enquanto na Inglaterra já se usa o termo *copyright*). Ela é assinada pela França e por uma dezena de Estados em 9 de setembro de 1886; outros Estados aderirão em seguida, alguns bastante tardiamente (como os Estados Unidos – em 1988).

Ela estabelece, para os autores e seus beneficiários, uma duração mínima de proteção de 25 anos após a morte do autor e recobre apenas as obras publicadas. A obra produzida em um dos países signatários goza igualmente, em cada um dos países aderentes, de uma proteção semelhante à aplicada no seu espaço nacional de origem. O dispositivo estabelecido em Berna passou, a partir de 1886, por várias revisões, a mais significativa das quais foi imposta pela lei de Paris de 1971, ratificada mediante demanda dos países em desenvolvimento: na perspectiva de favorecer a circulação das obras entre o Norte e o Sul, assim como a tradução, o editor de um país do Terceiro Mundo pode agora prescindir da autorização expressa de um autor ou de seus beneficiários. Esse dispositivo, aceito pela França, não o foi por todos os países que aderiram à Convenção de Berna. Um novo artigo, adotado em 1996 pela Organização Mundial da Propriedade Intelectual, o completará levando explicitamente em conta as novas tecnologias e estendendo os direitos às obras multimídia e aos conteúdos publicados sobre suportes informáticos e *on-line*. O número de países signatários da Convenção de Berna chega hoje (2021) a 179.

Entrementes, na França, os direitos patrimoniais conheceram uma nova extensão. O regimento geral de 1866 (cinquenta anos *post mortem*) foi completado por medidas relacionadas com a perda de rendimentos que as duas guerras mundiais representaram para os autores e seus beneficiários (mais de trinta anos para os autores falecidos da França; mais de seis anos e 152 dias para as obras publicadas antes de 31 de dezembro de 1920; mais de oito anos e 120 dias para as publicadas entre 31 de dezembro de 1920 e 1.º de janeiro de 1948). Finalmente, em 1997, em conformidade com uma diretiva europeia de 1993, a França estende de cinquenta para setenta anos *post mortem* o tempo de proteção, após o qual a obra de um autor entra no domínio público.

O caso dos Estados Unidos e o *International Copyright Act* (1891)

A expansão da contrafação no século XIX, paralelamente ao aumento dos leitores e à mecanização da produção, é também um ensejo para observar o fenômeno da mundialização das problemáticas editoriais. A atividade de contrafação mais maciça é exercida na Bélgica a partir de 1815 e do fim da dominação francesa, e também nos Estados

Unidos a partir dos anos 1830. Esses dois centros são perfeitamente identificados pelos observadores da época, como testemunha então o economista André Cochut (1807--1890): "A Bélgica e a União Americana encontram-se numa posição excepcional, uma em relação à França, outra à Inglaterra. Em cada país os editores, tendo o privilégio de apropriar-se sem gastos da produção já célebre de duas grandes literaturas, recusam--se a publicar as obras de seus compatriotas"[5].

Nos Estados Unidos a contrafação ocorre sobretudo em relação à Inglaterra e no domínio literário; a proteção legal não inclui as obras dos cidadãos ou residentes americanos (artigo I da lei de 1831), que têm a faculdade exclusiva de fazer imprimir, reimprimir, publicar e vender, totalmente ou em parte, os escritos, cartas, composições musicais, quadros ou gravuras que tiverem criado. Disposição retomada em um decreto de 8 de julho de 1870 relativo aos direitos autorais, segundo o qual nada pode entravar a difusão de obras estrangeiras no solo americano. Na verdade, o poder político americano está então mais preocupado com o crescimento industrial do país (tanto no domínio da produção editorial e gráfica quanto no do equipamento ferroviário ou siderúrgico) e com o desenvolvimento de uma infraestrutura pedagógica e cultural que a atividade de contrafação vem justamente a favorecer com grande eficácia. Assim, a questão da proteção dos autores estrangeiros não é uma prioridade, muito pelo contrário. E os fatores de resistência são principalmente econômicos: se se protegem os autores estrangeiros, sobretudo anglófonos, a necessária expansão da importação de livros fragilizaria os impressores e editores americanos. Tais fatores são igualmente políticos e sociais: a fulgurante expansão do mercado americano, ligada tanto à imigração como à conquista, à urbanização e à estruturação da sociedade, ao crescimento da classe média e à imensidão induzida das necessidades do ensino, impõe a disponibilização de muitos livros a baixo custo. Enfim, e mais explicitamente, recusar um regime internacional de propriedade literária é privilegiar as necessidades de leitura dos novos americanos, em detrimento dos privilégios dos autores e dos lucros da edição da velha Inglaterra[6]. Os Estados Unidos conseguiram, graças às "reimpressões", criar milhares de bibliotecas escolares, representando dezenas de milhões de livros, e edificar cerca de quarenta bibliotecas estatais.

A relação de preço entre uma edição inglesa e sua reimpressão americana é, em média, de 1 para 3 e pode chegar a 1 para 10: compreendem-se então as dificuldades encontradas para escoar as obras estrangeiras no solo americano. Consideremos a nona edição da *Encyclopaedia Britannica* (25 volumes), impressa entre 1875 e 1889 em Edimburgo pela editora Adam e Charles Black. Cerca de 8 500 exemplares foram vendidos na Inglaterra, e Black autorizou alguns editores americanos, como Scribner (Nova York), a imprimir exemplares suplementares para os quais entregou placas estereotípicas: mais de quarenta mil exemplares são assim reimpressos legalmente para o mercado americano; constata-se,

5. André Cochut, "Du Projet de Loi sur la Propriété Littéraire et la Contrefaçon", *Revue des Deux Mondes*, t. XVII, p. 400, 1839.

6. Catherine Seville, "Nineteenth-Century Anglo-US Copyright Relations", *Copyright and Piracy: an Interdisciplinary Critique*, Cambridge/ New York, CUP, 2010, p. 35.

porém, que um número pelo menos equivalente de cópias não autorizadas foi produzido e vendido com mais rapidez.

O aperfeiçoamento e a mecanização das técnicas gráficas favoreceram igualmente a contrafação no domínio da reprodução das obras de arte, em particular da estampa e da ilustração. Em 1888, René Valadon, editor francês de estampas e de livros de arte, publica um diagnóstico sob a forma de panfleto: *De la Contrefaçon des Oeuvres d'Art aux États-Unis*[7]. Ele lembra que os Estados Unidos contribuíram significativamente para a expansão das mecânicas de reprodução e difusão das imagens, sobretudo das imagens das obras de arte, utilizando os processos que associam fotografia, gravura e impressão (editoras Forbes e Osgood em Boston e, principalmente, Charles Taber em New Bedford).

A situação evolui a partir do momento em que, com a emergência de uma literatura nacional americana, os autores locais consideram que o sistema da contrafação legal favorece os autores europeus e que a reimpressão fácil e econômica dos livros de autores estrangeiros, em seguida largamente difundidos no mercado americano, prejudica o seu próprio reconhecimento. Posição defendida pelo romancista Mark Twain (1835-1910), que também foi impressor. Desenvolve-se igualmente a ideia de uma reputação negativa a corrigir, a dos Estados Unidos como "a grande fábrica da contrafação do mundo inteiro" (Valadon).

A partir dos anos 1830, vários projetos de lei foram apresentados em favor de um *copyright* internacional, notadamente pelo senador Henry Clay, apoiado pelo escritor britânico Charles Dickens em várias palestras públicas. Por sua vez, alguns editores, como Charles Scribner, almejavam antes um simples contrato bilateral entre os Estados Unidos e o Reino Unido. Todos redundaram em fracasso, e os Estados Unidos não assinaram a Convenção de Berna em 1886, apesar da intensa atividade dos *lobbies*[8]. Por fim o senador Jonathan Chace, membro do Comitê Senatorial sobre as patentes e partidário declarado do *copyright* internacional, apresenta um projeto que vem a ser adotado em 3 de dezembro de 1890. O *International Copyright Act*, que passa a vigorar no ano seguinte, oferece enfim aos autores estrangeiros uma proteção para as suas obras no solo americano, ao preço de algumas restrições (impressão das obras estrangeiras em prelos americanos, obrigação, para o autor, de formalizar o *copyright* de sua obra mediante depósito na Biblioteca do Congresso). Quase um século depois, em 1988, anuindo enfim em assinar a Convenção de Berna, os Estados Unidos adotarão o princípio da aquisição do *copyright* sem formalidade.

7. Alexandre Page, "La Contrefaçon 'Legale' dans le Livre et l'Estampe aux États-Unis (1831-1891)", *Histoire et Civilisation du Livre*, vol. XIII, pp. 211-230, 2017.

8. Michael Winship, "The International Trade in Book" in *A History of the Book in America*, t. III: *The Industrial Book, 1840-1880*, org. Scott E. Casper, Jeffrey D. Groves *et al.*, Chapel Hill University of North Carolina Press, 2007, p. 177.

O jornal: restrições legais e vigilância

A imprensa periódica política é alvo, desde os últimos anos da Revolução e até a lei "liberalizadora" de 1881, de uma vigilância permanente por parte da Administração e dos sucessivos regimes políticos. Uma legislação restritiva e não raro cumulativa se consolida ao longo do tempo. Algumas etapas constituem momentos particularmente repressivos (em 1819 com as leis de Serre, em 1835 com o endurecimento da Monarquia de Julho, em 1852 com o estabelecimento do Segundo Império), no curso dos quais o poder central tende a distinguir, de maneira algo enganosa, duas "liberdades" da imprensa, a da impressão e a da livraria, de um lado, a da imprensa periódica, do outro. Acredita-se assim justificar, por um lado, o respeito a uma liberdade dos particulares adquirida pelo artigo 11 de 1789 ("a livre comunicação dos pensamentos e das opiniões" é um direito reconhecido de todo cidadão) e, por outro, o controle, através dos jornais, de empresas comerciais a serviço de movimentos ou de ideias políticas potencialmente hostis ao regime. Cabe lembrar, para entender as intenções dos legisladores, que teoricamente a fundação de um jornal era uma operação relativamente simples e pouco dispendiosa, em princípio ao alcance de qualquer pessoa (contrariamente ao exercício das profissões de impressor e livreiro, que exigiam uma patente desde 1810).

Entre essas legislações, cumpre não esquecer a *censura prévia*, pela qual a Administração impunha a leitura integral de cada número de periódico para autorizar individualmente a publicação de seus artigos. A medida, extremamente severa, vigorou de 1814 a 1819 e depois foi restabelecida temporariamente em setembro de 1835. O princípio da *autorização prévia*, menos custosa para o poder central, funcionou entre 1814 e 1868, excetuadas algumas intermitências liberais; sua abolição em 1868 corresponde à fase de liberalização, tardia, do Império. Um decreto imperial de 1852 instaura, por outro lado, a *advertência do governo*: a primeira advertência deve ser publicada no jornal que a recebe, a segunda pode acarretar uma suspensão temporária de publicação e a terceira uma supressão. O mesmo decreto proíbe os jornais de noticiar... os processos de imprensa.

A *caução*, por sua vez, aparece na legislação com as leis de Serre (junho de 1819), do nome do guarda dos Selos de Luís XVIII, e só desaparece em 1881. Conquanto o seu barema evolua com o tempo, ela permanece muito elevada, a saber, vários milhares de francos (mil francos representam então o salário anual de um empregado ou profissional qualificado); é imposta a todo periódico, seja qual for a sua periodicidade, desde que aborde temas de ordem política. Seu princípio é bem conforme ao pensamento censitário que constitui a base política da Restauração: permite verificar a solvabilidade do proprietário do periódico em caso de multa e também certificar que ele pertence às classes dominantes. A tarifa do *selo*, enfim, aparecida em 1797, equipara-se a um imposto. Aplicada a cada exemplar impresso de um periódico cuja periodicidade seja inferior a um mês, é recebida antes da venda, e assim o sistema impõe às tiragens uma limitação estrita e calculada. Salvo em raros parênteses que correspondem aos períodos revolucionários, ela subsiste até a fundação da III República em 1870.

A lei de julho de 1881 assinala um desfecho que põe fim ao conjunto das restrições subsistentes para a produção impressa, tanto de livros como de jornais.

A "censura" dos tempos modernos e a liberdade da imprensa

Revogada oficialmente em 1789, a censura prévia dos livros foi objeto, ao tempo do Terror, do Império e da Restauração, de tentativas implícitas de reativação para fins essencialmente políticos de controle e repressão da produção. Sua abolição definitiva data de 1830; a medida faz parte das exigências dos revolucionários de Julho e está integrada na Carta Constitucional que Luís Filipe propõe aos franceses: estes têm agora o "direito de publicar ou fazer imprimir suas opiniões conformando-se às Leis". Já a censura *a posteriori* continua a ser exercida de forma diluída mediante qualificações judiciárias de ultraje à moral pública, à religião ou aos bons costumes.

O delito do "ultraje aos bons costumes", referido nos artigos 283 a 290 do Código Penal de 1810, é agora um ponto de cristalização dos debates sobre a liberdade de crição e publicação. Artistas, críticos, editores e políticos progressistas tendem a qualificar de censura qualquer uso excessivo desses artigos no domínio do livro e da imprensa periódica. Milhares de publicações foram, com efeito, proibidas de difusão com base nessa lei. E vários processos retumbantes marcaram a história literária, como os de *Flores do Mal* ou de *Madame Bovary*, ambos em 1857.

O editor de Baudelaire, Auguste Poulet-Malassis, terá, aliás, de enfrentar pelo resto da vida processos perante os tribunais e penas de prisão que o deixarão mais perto da falência do que da fortuna. Ele é uma figura marcante e excepcional da edição na época do Segundo Império. Exigente, bibliófilo e audacioso, frequentou a boêmia literária durante os seus anos parisienses, participou da insurreição de junho de 1848 e a partir de 1855 dirige com seu cunhado, Eugène de Broise, uma tipografia familiar em Alençon e uma livraria em Paris. Publicou e imprimiu os Goncourt, Théophile Gautier e Charles Asselineau; lançou também, em Alençon, *Flores do Mal*, na primavera de 1857. No verão desse ano o poeta é levado aos tribunais sob acusações idênticas às que haviam sido feitas a Flaubert seis meses antes: imoralidade e obscenidade – mais precisamente, "ofensa à moral pública" e "ultraje aos bons costumes"; a acusação de "ultraje à moral religiosa", agitada durante algum tempo, acabou sendo retirada. Em 20 de agosto o advogado Ernest Pinard, que também havia processado *Madame Bovary*, pronuncia a sua acusação perante a Sexta Câmara Correcional, e ao final do julgamento, no mesmo dia, Baudelaire e seu editor são condenados (o mesmo não ocorrera com Flaubert). Além das penalidades financeiras impostas a ambos, o tribunal ordena a supressão de seis poemas do livro ("Les Bijoux", "Le Léthé", "À Celle qui est Trop Gaie", "Lesbos", "Femmes Damnées" e "Les Métamorphoses du Vampire")[9].

Instalado em Paris depois do caso, Poulet-Malassis (que Baudelaire cognominava "Coco Mal Perché") continua a publicar autores marginais e parnasianos. Novos processos, apreensões e multas o obrigam a exilar-se na Bélgica a partir de 1863, e ali ele

9. Eles serão republicados em 1864, mas na Bélgica, no *Parnasse Satyrique du Dixneuvième Siècle*. Em 31 de maio de 1949 Charles Baudelaire e seus editores serão reabilitados pelo Tribunal de Cassação a pedido do presidente da Société des Gens de Lettres.

se especializa na literatura libertina do século XVIII e nas *curiosia*[10]. Para Théodore de Banville, ele foi "o primeiro livreiro contemporâneo que teve o respeito dos poetas e que não disse aos últimos filhos de Villon: vá se enforcar noutro lugar"[11]. O editor dizia de si mesmo: "O vício da minha natureza é a indiferença pelo dinheiro... Não tenho a virtude cardeal do meu tempo. Um editor que se respeita deve se arruinar". Sua postura, assaz excepcional, fez dele o melhor editor de poesia numa época em que, de modo mais geral, essa "censura" *a posteriori* que não dizia o seu nome teve por força um impacto inibidor sobre a atividade de autores e editores.

A liberdade da imprensa – do periodismo e da imprensa em geral – é um dos *leitmotive* que acompanham a fundação da III República. Esse objetivo político e cultural aglutina os debates em torno tanto da imprensa periódica (submetida a caução) quanto do exercício das profissões livrescas ou da criação literária. Como vimos, o regime da patente para os impressores e livreiros foi abolido definitivamente em 10 de setembro de 1870, e essa foi uma das primeiras medidas da III República (proclamada no dia 4 do mesmo mês). Quanto ao mais, será preciso aguardar a lei de 29 de julho de 1881, explicitamente designada "sobre a liberdade da imprensa". Ela põe termo às coações da autorização prévia e ao conjunto do quadro administrativo que entravava as atividades de produção impressa desde o começo do século, e isso em qualquer tipo de publicação (assim, para a imprensa, desaparece o princípio da caução).

"A imprensa e a livraria são livres", decreta o artigo primeiro, como reafirmação do princípio de 1789. Mas as condições de exercício dessa liberdade são bem precisas. De fato, a lei de 1881 prevê a sanção dos delitos de difamação, injúria, provocação ao crime, ofensa a chefes de Estado ou ainda incitação ao ódio. Nisso ela constitui agora a principal base jurídica para a acusação dos "delitos por via da imprensa ou por qualquer outra forma de publicação". Outras disposições se acrescentarão progressivamente, compondo ao final uma constelação cujo centro continua a ser constituído pela lei de 1881. Elas consistirão essencialmente em especificar a natureza das informações cuja publicação é proibida, seja qual for, doravante, o suporte (o impresso, mas logo depois a nova mídia do século XX e finalmente a mídia digital): como a lei de 1.º de julho de 1972, sobre a luta contra o racismo e a lei Gayssot de 1990, que penaliza a negação dos crimes de guerra nazistas (revisionismo). A lei de 1987 sobre a indução ao suicídio é uma consequência direta da obra *Suicide Mode d'Emploi*, publicada em 1982 por uma pequena editora, as Éditions Alain Moreau. Os autores, Claude Guillon e Yves Le Bonniec, davam, nessa obra, receitas medicamentosas que a ebulição midiática, um longo processo e por fim a proibição da venda conduziram ao sucesso (mais de cem mil exemplares vendidos).

Pode-se acrescentar a essa panóplia as disposições específicas ligadas ao segredo profissional para os médicos e os advogados (artigos 226-13 e seguintes do Código Penal) ou ao segredo da instrução para os magistrados (artigo 11 do Código de Processo Penal),

10. Claude Pichois, *Auguste Poulet-Malassis: l'Éditeur de Baudelaire*, Paris, Fayard, 1996; *Auguste Poulet-Malassis et Charles Baudelaire: 150 Ans d'Édition des* Fleurs du Mal [Exposição, Alençon, 23 de junho – 14 de outubro de 2007], Alençon, 2007.

11. Théodore de Banville, "Auguste Malassis", *Le National*, 18 de fevereiro de 1878, p. [1].

as restrições temporárias previstas em caso de estado de urgência ou, mais geralmente, a proteção da vida privada (formulada na Declaração Universal dos Direitos do Homem de 1948, tornada artigo 9 do Código Civil). Assim, após a lei de 1881, uma certa dispersão caracteriza o dispositivo que enquadra ainda hoje o ato de escrever e publicar.

Quanto à noção de "ultraje aos bons costumes" especificada em 1810, ela permanece evidentemente em vigor, e alguns lutam contra o caráter expansivo de seu perímetro de aplicação. É o caso de Isidore Liseux (1835-1894), editor aberta e corajosamente engajado contra as formas contemporâneas de censura[12]. Associado com o crítico Alcide Bonneau (1836-1904), logo após a lei de 1881 ele publica sem o menor esforço de clandestinidade numerosos textos eróticos (Aretino, excertos do *Kama Sutra*, Sade...). Com certa malícia, ele exibe em suas páginas de rosto a dedicatória "Pour Isidore Liseux et ses Amis" ["Para Isidore Liseux e seus Amigos"] e defende a ideia de uma edição privada que finge burlar a lei. Assim, *Justine* de Sade, que ele publica em 1884, traz esta advertência: "Édition privée – Avis aux libraires: ce volume ne doit pas être 'mis en vente ou exposé dans les lieux publiques' (lei de 29 de julho de 1881)" ["Edição privada – Aviso aos livreiros: esse volume não deve ser colocado à venda ou exposto em lugares públicos"].

O delito de ultraje aos bons costumes foi, *mutatis mutandi*, retomado e reformulado no novo Código Penal de 1994, que menciona (artigo 227- 24) as "mensagens de caráter violento ou pornográfico ou de natureza a atentar gravemente contra a dignidade humana".

Uma exceção, enfim, foi definida para uma categoria de leitores, os menores, pela lei de 16 de julho de 1949 relativa às publicações para a juventude. Acrescentando-se à regulamentação comum que enquadra a atividade dos editores, ela proíbe propor aos menores publicações de caráter licencioso ou que apresentem sob uma luz favorável o roubo, a mentira, o banditismo, o deboche etc. Uma disposição complementar de 1967 conferirá ao Ministério do Interior o poder de proibir a venda aos menores ou a exposição no espaço público de publicações que representem um perigo para a juventude.

12. Paule Adamy, *Isidore Liseux 1835-1894: Un Grand "Petit Éditeur"*, Bassac, Plein Chant, 2009.

43
Os homens e as estruturas

O finado impressor-livreiro: o tempo dos impressores e dos editores

A oficina do impressor-livreiro constituía o cerne da atividade de produção do livro durante todo o antigo regime tipográfico na Europa. Implantada no centro das cidades, em uma topografia não raro ditada pela proximidade dos fornecedores de textos e dos consumidores (tribunal de justiça, universidades e faculdades), ela detinha geralmente ao mesmo tempo os meios materiais (salvo exceção, três prelos no máximo), as competências técnicas e as responsabilidades intelectuais, comerciais e jurídicas. Certo, no âmbito da Comunidade dos Impressores-Livreiros todos os perfis eram possíveis, do tipógrafo que não publicava, ao livreiro que nunca havia manipulado um prelo, mas este último era uma exceção. Assim o editor, esse profissional envolvido na concepção, capitalização e

rentabilização dos projetos editoriais, que recruta os impressores por meio da subcontratação, apesar de alguns precursores (Panckoucke), é em grande parte uma invenção do século XIX.

Com a segunda revolução do livro (*cf. supra*, p. 483), um conjunto de fatores econômicos, financeiros e técnicos consagra uma distinção crescente das profissões e resulta, de um lado, no desenvolvimento daquilo que logo se chamará "casas editoras" e, de outro, na reorganização das oficinas de impressão, que passam de uma estrutura de funcionamento artesanal a processos organizacionais e sociais inspirado no mundo industrial. O contexto jurídico-administrativo também favoreceu esse processo, como, a partir da Revolução, o estabelecimento da "liberdade da imprensa", que, embora gradual e hesitante, libertou o ecossistema do livro do contexto estrutural restritivo das comunidades de impressores-livreiros.

Os fenômenos de industrialização impõem mudanças não apenas na estrutura mas também na implantação e na logística: o crescimento da força de trabalho, o espaço requerido pelas novas máquinas e as problemáticas de abastecimento energético (generalização da maquinaria a vapor a partir dos anos 1840 e, depois, eletrificação das oficinas a partir dos anos 1880), as novas oportunidades oferecidas pelo desenvolvimento da estrada de ferro no conjunto da Europa (especialmente na Inglaterra a partir dos anos 1840 e na França sob o Segundo Império), a evolução do mercado imobiliário, todos esses fatores levam as oficinas a deixar o centro das cidades e preferir implantações periurbanas quase sempre ditadas por facilidades de transporte ou pela possibilidade de desenvolver nesses lugares um hábitat operário.

Quanto às novas "casas editoras", elas buscam agora uma visibilidade maior no centro do espaço urbano, na proximidade das lideranças políticas e financeiras, das instituições culturais e dos parceiros publicitários.

O nascimento das "casas" editoras

Fruto dos avanços técnicos iniciados entre 1800 e 1830 e da extensão das escalas de produção, a autonomia do editor pode também ser considerada como um recuo funcional: a incapacidade de manter toda a cadeia de produção em uma só estrutura e sob uma razão social única. O editor é agora aquele que negocia a montante os textos e os projetos editoriais, mas às vezes também matérias como o papel e que passa encomenda aos impressores e aos operadores de distribuição. O termo abrange ao mesmo tempo a responsabilidade intelectual (escolha e preparação dos textos, especificação da sua apresentação, definição e orientação de um repertório, de coleções) e a responsabilidade comercial (aplicação de capital, tomada de risco e gestão econômica), o que o inglês distingue com os termos *editor* e *publisher*.

A separação entre edição e fabricação é a evolução mais visível da complexificação da cadeia do livro, que do produtor de textos ao varejista acarreta, no século XIX,

o aparecimento de profissões específicas. Como a dos comissários: essa função tende a se tornar uma profissão em si a partir do momento em que o comissário opera regularmente, e em nome de vários editores, missões intermediárias e de representante autorizado em diferentes planos (logística, distribuição, contabilidade), eventualmente numa escala internacional; ele assegura a compra de estoques de exemplares entre editores e editores ou entre editores e varejistas; pode prestar serviços de armazenagem, sortimento e distribuição ou encarregar-se da recuperação de fundos ou pagamentos. Um dos primeiros a exercer com exclusividade essa função é sem dúvida Friedrich Volckmar (1799-1876), que concentra em Leipzig atividades exclusivas nesses serviços de intermediário; desenvolvendo o seu trabalho de centralização e racionalização da distribuição, ele constitui uma rede que concentrará mais da metade do volume de negócios da distribuição do livro na Alemanha, no começo do século XX. Hoje a empresa herdeira dessa iniciativa, a KNV (Koch, Neff & Volckmar) é o mais importante atacadista, intermediário e fornecedor de livros no domínio germânico. Entre as demais profissões chamadas a se singularizar, mas não antes do século XX, figura o agente literário, que negocia os direitos com os editores e elabora a estratégia publicitária, intervindo tanto a montante quanto a jusante da cadeia editorial no momento da difusão e da recepção.

Novo ator social e dominante no mundo do livro, o editor torna-se também uma figura literária. Sua relevância deve muito ao romantismo, à dramatização da personagem do escritor, à encenação romanesca e poética de currículos literários às voltas com as restrições econômicas e sociais. O editor toma lugar na galeria intitulada *Les Français Peints par eux-mêmes* (1839-1842), vasta "enciclopédia moral do século XIX" segundo o subtítulo que o editor Léon Curmer deu a esse afresco que constitui um grande livro romântico ilustrado por Daumier e Gavarni. O retrato do editor (Ilustração 47), feito pelo advogado polígrafo Élias Regnault (1801-1868), expressa bem o papel duplo desse novo homem forte:

> Editor! Potência temível... Tu fecundas a nossa glória, mas dela recolhes o prêmio. És o sol vivificador do nosso renome, mas teus raios devoradores absorvem o fluido metálico das minas que exploramos. Por mais que nos separemos de ti, dependemos de ti em todos os sentidos. Por mais que queiramos sacudir o teu jugo, estamos ligados ao mesmo destino; porque se não és o deus da literatura, és pelo menos o seu soberano pontífice.

Ele ilustra também, paradoxalmente, a autonomia econômica conquistada pelo mundo literário e a visibilidade única do editor:

> Também os homens de letras estão talvez demasiado preocupados com a lembrança dos dias tranquilos vividos pelos seus antecessores sob o patrocínio generoso de algum poderoso Mecenas. [...] O editor romântico dá-se ares de artista, usa bigode e monta a cavalo. O político, segundo a cor de seus livros de fundos, não fala senão em derrubar os tronos ou em construir uma ponte sobre o abismo das revoluções...

Em função do tamanho da casa editora, sua organização será mais ou menos complexa, visto que a polivalência é evidentemente muito grande nas pequenas estruturas.

Observa-se, todavia, na evolução dos organogramas e dos serviços, a tendência a distinguir diversas entidades em torno de competências específicas que definem também uma certa hierarquia: o *departamento editorial* concentra a atividade intelectual e estratégica e reúne o responsável (o diretor ou, mais simplesmente, o "editor"), cercado por um comitê editorial que agrupa leitores (externos ou não) e, logo depois, os diretores de coleção e os assistentes ou secretários de edição. A esse serviço estarão ligadas as competências relativas ao texto (copidesques e revisores) e à imagem (ilustradores e gravadores). O *serviço técnico* ou *de fabricação* é encarregado da implementação dos projetos, ou seja, das relações com os impressores quando a editora subloca o conjunto da fabricação ou do funcionamento das oficinas (fornecedores, equipamentos, impressão, acabamentos e encadernação). O *serviço dos direitos* negocia coedições, aquisição e cessão dos direitos, traduções. O *serviço de imprensa* cuida das relações com o mundo da crítica e do jornalismo, cuja influência é crescente ao longo do século XIX, em particular no campo literário. O *serviço comercial* (a partir da segunda metade do século XX se falará em *marketing*) assegura a difusão, a distribuição, as relações com os livreiros e a exportação (que poderá também ser assumida por um serviço *ad hoc*). O *serviço de publicidade* e o *serviço financeiro e contábil* completam esse organograma para o qual tendem as casas editoras mais importantes.

Estas, com o crescimento de seus catálogos, de sua força de trabalho e de seus mercados, aproveitarão o seu sucesso, a partir da segunda metade do século XIX, para uma ambiciosa política de construção. Em Paris, a margem esquerda e o Quartier Latin concentram as realizações mais monumentais. Nos anos 1850 e 1860, nas proximidades do futuro Bulevar Saint-Germain, Louis Hachette adquiriu progressivamente um vasto conjunto imobiliário, unificado por importantes trabalhos. Ele propõe então que o Cercle de la Librairie, fundado em 1847 (*cf. infra*, p. 550), disponha também de um imóvel que reuniria salas de reunião e de exposição juntamente com um balcão de venda: projeto que será concretizado pelo arquiteto Garnier em 1878-1879 no Bulevar Saint-Germain.

O imóvel inteiro construído pelos irmãos Michel Lévy, em 1869, é uma exceção que se ergue na margem direita, no bairro da moda do novíssimo Opéra de Charles Garnier, com seus porões destinados à armazenagem do papel e do material de ilustração; no térreo, uma livraria destinada à clientela profissional, uma sala de recepção (para acolher as obras dos ateliês de impressão), uma sala de embalagem e uma sala de expedição: nos andares os escritórios dos editores, dos revisores e redatores, da contabilidade e da correspondência e uma oficina de brochagem[1].

Em 1905, na margem esquerda, é a Livraria Armand Colin, apenas trintenária mas que conheceu um sucesso fulminante na edição escolar, que faz construir (na Place Louis-Marin) um imóvel para a sua glória, cuja fachada exibe orgulhosamente a sua marca (as letras A e C enlaçadas).

1. Béatrice Bouvier, "Pour une Histoire de l'Architecture des Librairies: Le Quartier Latin de 1793 à 1914", *Livraisons d'Histoire de l'Architecture*, n. 2, pp. 9-25, 2001; Valérie Gaudard, "Calman-Lévy: Une Maison d'Édition de la Rive Droite dans ses Murs", *Livraisons d'Histoire de l'Architecture*, n. 11 (*Architectures de l'Imprimé*), pp. 51-62, 2006.

Os grandes empresários da tipografia

Várias características comuns reúnem as maiores gráficas europeias que implementam, no plano técnico, a segunda revolução do livro: trata-se de empresas que desde muito tempo se tornaram familiares, tanto no seu capital quanto na sucessão das responsabilidades, para alguns até a segunda metade do século XX, quando fusões e compras redesenharão em profundidade a paisagem das indústrias do livro. Elas estão particularmente atentas à inovação (papel, gravura e ilustração, composição, impressão etc.). Apesar da crescente separação das funções, elas mantêm por vezes uma atividade editorial. Sabem, enfim, apoiar-se em setores em pleno desenvolvimento, antecipando sua demanda e constituindo assim mercados lucrativos (os indicadores de horários das estradas de ferro para Chaix, os *Bottins* para Didot, o *Almanach du Facteur* para Oberthür, o sistema escolar, a administração civil e militar para Berger-Levrault...).

Os patrões se empenham em racionalizar a produção, aumentar as tiragens, fidelizar o mercado de seus patrocinadores, valorizar suas inovações e seus produtos por meio das exposições da indústria francesa (1789-1849) e, depois, das exposições universais (Londres em 1851, Paris em 1855...). Desde meados do século XIX algumas editoras nada terão a invejar, em termos de volume de negócios, de volume de atividade e de emprego, aos demais setores da indústria, embora a concentração continue sendo um fenômeno marginal nas indústrias do livro antes do século XX, e ainda que o setor se caracterize por uma paisagem heterogênea, composta de algumas grandes empresas e de uma miríade de pequenas oficinas que modernizam os seus equipamentos em ritmos diversos.

O primeiro nome que se impõe é o dos Didot, dinastia estabelecida no mundo da impressão por volta de 1730 e cuja atividade perdura até o limiar dos anos 1980. Entre as personalidades marcantes, François-Ambroise Didot (1730-1804) favoreceu a introdução do cilindro holandês na indústria papeleira francesa (*cf. supra*, p. 463), contribuiu para o desenvolvimento da prensa de um só golpe, expandiu a atividade de fundição e inventou uma nova unidade de medida tipográfica (o ponto Didot, 1775). Seu filho Pierre Didot, dito o Velho (1761-1853), no decorrer das convulsões políticas que se seguem à Revolução, consolida a posição institucional da empresa e se faz especialista nos mercados reservados: é impressor do Senado em 1800, da Corte (imperial) em 1812 e, depois, do rei Luís XVIII na Primeira Restauração. Firmin Didot (1764-1836) e em seguida seu fiho Ambroise-Firmin Didot (1790-1876) desenvolverão, por sua vez, estreitas relações com o Instituto e as academias (Didot é o editor da sexta e da sétima edições do *Dictionnaire de l'Académie Française* em 1835 e 1877). Ambroise Firmin-Didot, que além do mais é helenista e erudito reconhecido, foi eleito membro livre da Academia das Inscrições e Belas-Letras em 1872.

A criação tipográfica constitui o testemunho mais notável da obra dos Didot. Firmin Didot, que também contribuiu para a invenção da estereotipia, foi um grande gravador de caracteres; criou os tipos utilizados a partir de 1797 para as edições de clássicos ilustrados do Louvre (onde seu irmão Pierre Didot foi autorizado a instalar as suas prensas). A empresa familiar investiu também na indústria papeleira em Essonnes, comprando um moinho atestado desde o século XIX e fazendo dele uma das maiores fábricas de papel francesas, onde Louis-Nicolas Robert desenvolveu a sua máquina de papel contínuo;

Os homens e as estruturas 541

ela obtém ao tempo da Revolução o direito de ser o principal fornecedor do papel dos *assignats*. Os Didot desenvolvem outra fábrica de papel em Mesnil-sur-l'Estrée (Eure) nos anos 1830. Em 1856 eles fazem a aquisição de um famoso anuário de informações comerciais, industriais, administrativas e legais, o *Almanach du Commerce*, publicado sob a responsabilidade de Sébastien Bottin de 1819 até sua morte em 1853. Essa aquisição marca o desenvolvimento de uma atividade extremamente lucrativa (que só terminará com a desmaterialização dos anuários, a comercialização do Minitel em 1980 e a generalização da Internet no fim dos anos 1990). O anuário do comércio Didot-Bottin, cuja gestão é assegurada de maneira separada desde o fim do século XIX, vai engendrar o *Bottin Mondain* a partir de 1903 e o *Bottin Administratif* a partir de 1943[2].

A razão social da Casa Oberthür, em Rennes, existe desde 1852. Seu sucesso, bastante emblemático do século XIX, repousa sobre diferentes elementos: uma dinastia, uma experiência familiar desenvolvida entre os séculos XVIII e XIX em torno de técnicas inovadoras (no caso, a litografia), o investimento dos novos mercados de impressão de massa, escolhas de implantação que levam em conta os novos modos de circulação e o desenvolvimento dos transportes[3]. Nas origens dessa saga avulta a figura do estrasburguês François-Jacques Oberthür (1793-1865), gravador que colaborou com Aloys Senefelder, o inventor da litografia. Seu filho, François-Charles, nascido em Strasbourg em 1818, dirige-se a Paris para se aperfeiçoar e depois faz a opção de ir para Rennes em 1838, onde entra como aprendiz na oficina litográfica Marteville & Landais, associando-se durante algum tempo com o patrão antes de impor o seu patronímico à empresa e abri-la a setores técnicos mais amplos, investindo na tipografia como complemento da litografia. Ele percebeu com acuidade que a técnica na qual se havia formado podia ser mobilizada para os novos mercados representados pelas classes burguesas e médias da sociedade industrial: papéis timbrados, formulários, cartões de visita, publicidade para os bens manufaturados e os espetáculos. Esses novos trabalhos de cidade iam constituir uma base de lucros para as tipografias, mais lucrativa ainda do que os trabalhos de labor demandados por um setor de edição igualmente em pleno crescimento.

A escolha de Rennes, sob o Segundo Império, não é um *handicap*. A capital bretã é servida pela ferrovia desde 1857, enquanto em Paris os trabalhos do barão Haussmann convidam a repensar as implantações operárias, manufatureiras e industriais. Os custos de expedição e de transporte, que eram muito consideráveis em valor relativo para os produtos da imprensa do Antigo Regime, tornam-se secundários em relação a custos de produção sobre os quais pesa a manutenção das infraestruturas imobiliárias. A manutenção das oficinas nos centros das grandes cidades tornou-se menos pertinente e mais dispendiosa, pouco compatível com as necessidades de extensão, equipamento mecânico e acesso dos fornecedores. Chegou a hora, para os grandes impressores, de

2. *Les Didot: Trois Siècles de Typographie et de Bibliographie: 1698-1998* [Exposition, Bibliothèque Historique de la Ville de Paris, 15 mai - 30 août 1998; Musée de l'imprimerie, Lyon, 2 octobre - 5 décembre 1998], catalogue par André Jammes, Paris, Agence Culturelle de Paris, 1998.

3. Sobre a casa editora Oberthür, pode-se consultar o catálogo da exposição organizada pelo Écomusée du Pays de Rennes en 2015-2016: *Oberthür Imprimeurs à Rennes*, org. Alison Clarke, Rennes, 2015, 95 pp.

implantar-se na periferia urbana ou na província: Paul Dupont instalou-se em Clichy, Mame em Tours, Berger-Lecrault em Strasbourg e em Nancy[4]. Mesmo em Rennes, Oberthür, que não pode expandir-se nos seus antigos locais do centro da cidade, faz a escolha, em 1869, de se desenvolver em um terreno recém-adquirido na periferia.

Paul Dupont (1796-1879) foi aprendiz na oficina de Firmin-Didot antes de fundar, em 1826, sua própria tipografia; o fornecimento de impressos dos ministérios, da administração e das ferrovias constitui a base de seu sucesso econômico. Como a oficina parisiense se tornou insuficiente, ele instala em Clichy, em 1865, o centro principal de produção da empresa, que integra também uma fundição, oficinas de brochagem e uma unidade de fabricação de tinta. Como Ambroise Firmin-Didot, mas num grau menor, Paul Dupont destacou-se também por seu talento de historiador: publicou em 1854 uma *Histoire de l'Imprimerie* e depois, sob o título *Une Imprimerie en 1867*, uma ampla descrição de sua empresa (Ilustrações 48 e 49). Quando morreu, esta contava 42 máquinas tipográficas e quatro prelos litográficos, onde trabalham cerca de oitocentos empregados entre mulheres e homens. A segunda geração, representada por seu filho Auguste-Paul-Louis, conservará essa especialidade altamente lucrativa da impressão administrativa, mas buscando uma certa diversificação (impressão para os editores de pedagogia e, principalmente, de música).

É mais precisamente às linhas férreas que a tipografia Chaix deve o essencial de sua fortuna. Napoléon Chaix (1807-1865) foi inicialmente revisor tipográfico na oficina de Paul Dupont, antes de fundar em 1845 a Gráfica Geral das Estradas de Ferro para imprimir indicadores de horários ferroviários, logo discriminados por redes[5]. Consolidado na presciência da ferrovia como "locomotiva" da indústria do impresso, Chaix desenvolve também uma política editorial de guias turísticos e de mapas geográficos. A empresa tem quatrocentos operários sob o Segundo Império e cerca de mil em 1880: nesse ano ela opta por instalar-se em Saint-Ouen e implanta nesse subúrbio parisiense uma das gráficas mais prósperas e mais bem equipadas do país.

A Casa Berger-Levrault, oriunda de uma oficina de impressor-livreiro que funciona em Strasbourg desde o fim do século XVII, dedica-se à industrialização a partir de meados do século XIX e inaugura novas fábricas em 1870. Porém a derrocada de 1871, com o reingresso da Alsácia no Império alemão, determina em 1872 a sua instalação em Nancy, onde ela estabelece uma nova fábrica em 1878. Em 1919 volta a instalar uma livraria em Strasbourg, mas mantendo-se nas duas regiões. A especialidade adquirida por Berger-Levrault junto à administração militar fará dele, no século XX, o impressor privilegiado do exército americano na Europa.

Mas ela também faz parte daquelas empresas gráficas que mantêm igualmente uma atividade editorial significativa. Não admira, portanto, que sua identidade lorena

4. Mathias Middell, "L'Usine à Livres: die Druck-bzw. Buchfabrik", *Revue Française d'Histoire du Livre*, n. 110-111, pp. 151-173, 2001.

5. Convém lembrar que, antes de 1937 e da unificação pela SNCF, a rede ferroviária francesa era constituída por grandes redes privadas (companhias Paris–Lyon–Méditerrannée, Paris–Orléans, du Midi, de l'Est...) ou públicas (Rede Alsace–Lorraine...).

e alsaciana, assim como essa especialidade, tenha-lhe propiciado a publicação de dois livros de sucesso de Charles de Gaulle: em 1932, *Le Fil de l'Épée* e, em 1934, *Vers l'Armée de Métier*[6].

O século XIX foi uma idade de ouro para essas empresas de impressão familiares; a virada do século ocasiona entretanto uma evolução de seus *status* porque elas assumem frequentemente a forma de uma sociedade anônima, Chaix em 1881, Oberthür em 1900, depois Berger-Levrault em 1910. A maioria delas permanece bem visível na paisagem das indústrias gráficas, pelo menos até a segunda metade do século XX, marcada por algumas falências (Dupont, após uma fase de nacionalização) e sobretudo por numerosas fusões, que levam, por exemplo, em 1965, à reunião de Chaix e Desfossé-Néogravure, grupo que se tornou um mastodonte da impressão que absorve, por sua vez, Oberthür em 1970, antes de abrir falência.

A política social dos patrões impressores

O mundo do livro mostrou uma sensibilidade peculiar à questão social. Juntamente com a industrialização, as convulsões sociais e as relações de trabalho levam diversos representantes do patronato a se engajar em favor do bem-estar de seus empregados. Os motivos ou as concepções subjacentes a essas ações são diversos: paternalismo, convicção positivista de uma estreita articulação entre o progresso técnico e o progresso humano, catolicismo social, engajamento político pessoal (Firmin Didot foi deputado, Paul Dupont deputado e senador), mas também prudência ou interesse bem compreendidos. Várias grandes empresas de impressão ou de papelaria (Firmin-Didot, Oberthür, Mame, Berger-Levrault) financiam a construção de habitações para os trabalhadores, eletrificação dos espaços privados, criação de equipamentos pedagógicos e sanitários ou de lazer, promovem a formação profissional e estimulam a participação das mulheres nas oficinas. O modelo do patrão impressor social continua sendo, sem dúvida, Napoléon Chaix, que propõe a participação nos lucros, cria uma escola profissional dentro da empresa e um fundo de auxílio (a adesão, obrigatória, dá direito a indenizações em caso de interrupção de trabalho por razões de saúde e facilita o acesso a consultas médicas). A partir de 1848, Paul Dupont instaura igualmente um dispositivo de participação nos lucros e, iniciativa ainda mais notável porque contestada, a partir de 1862 ele contrata mulheres para a composição (serão chamadas de "tipotes"), reivindicando uma preocupação pioneira de igualdade dos sexos no trabalho (Ilustração 49).

Essa política devia favorecer ao mesmo tempo a eficiência industrial e a paz social. Vê-se tanto mais a necessidade dela quanto o mundo do livro continua sendo, por tradição, reivindicativo. Seus trabalhadores dispõem de uma taxa de alfabetização mais

6. Frédéric Barbier, *Trois Cents Ans de Librairie et d'Imprimerie: Berger-Levrault, 1676-1830*, Genève, Droz, 1979.

elevada do que a média dos setores industriais e manufatureiros, assim como de uma cultura política ainda mais sólida na medida em que a arte tipográfica é vista desde o século XVI como um instrumento de emancipação. A ideia, difusa, de que eles servem a uma causa e de que essa causa é libertadora está no cerne de uma identidade profissional que não é incompatível, muito pelo contrário, com os conflitos de classe.

O trabalhador e a máquina

Em sua primeira fase de expansão, a mecanização acelerada e o crescimento das capacidades de produção, longe de reduzir a participação do homem na cadeia de impressão, acarretam em nível global uma diversificação das profissões técnicas e um desenvolvimento da força de trabalho. Mas provocam também profundas mudanças e, no nível local, supressões pontuais de empregos. Assim, nas oficinas a relação com o progresso tecnológico é vivida muitas vezes com dificuldade e a máquina cristaliza de maneira recorrente os descontentamentos sociais. A implantação das prensas mecânicas tem por consequência imediata a drástica redução do número de operadores de prensa, e numerosos protestos são acompanhados de quebra de maquinários. É, aliás, na ausência dos trabalhadores que em novembro de 1814 se instala a prensa a vapor de Koenig & Bauer, em Londres, para imprimir o *Times* (*cf. supra*, p. 493).

Nas insurreições de 1830, e novamente nas de 1848, ocorrem várias destruições de prensas. Mas, para trabalhadores que viam como uma fonte de ameaça e de vulnerabilidade a mecanização acelerada de suas oficinas, esses gestos não ocorriam espontaneamente. A máquina "imprensa" não era anódina porquanto a ela se ligavam ainda a consciência ambígua de um potencial revolucionário e de uma utilidade social. Em fevereiro de 1848 foi afixado nos muros de Paris, pelos membros do jornal operário *L'Atelier*, um cartaz que se apresentava como o "órgão dos interesses morais e materiais dos operários" (1840-1850) e se opunha explicitamente às campanhas de destruição:

> Em meio à alegria do triunfo, alguns dos nossos, desencaminhados por pérfidos conselhos, querem empanar a glória da nossa Revolução por excessos que repudiamos com toda a nossa energia. Querem quebrar as prensas mecânicas. IRMÃOS! Eles estão errados! Sofremos como eles as perturbações que levaram à introdução das máquinas na indústria; mas, em vez de atacar as invenções que abreviam o trabalho e multiplicam a produção, não acusemos de nossas dores senão os governos egoístas e imprevidentes. Isso não pode continuar no futuro. Respeito, pois, às máquinas! Aliás, atacar as prensas mecânicas é amortecer, é abafar a voz da Revolução...[7].

7. *Les Murailles Révolutionnaires de 1848* [documentos recolhidos por Alfred Devau], Paris, Picard, 1868, t. I, p. 48.

No primeiro número do *Salut Public* (27 de fevereiro de 1848), sob a pena de um Charles Baudelaire jornalista, um artigo exprimia idêntica oposição:

> Vocês quebram as ferramentas da Revolução. Com a liberdade da imprensa, haveria vinte vezes mais prensas mecânicas do que talvez braços suficientes para fazê-las funcionar.
>
> Toda mecânica é tão sagrada como um objeto de arte.
>
> A inteligência nos foi dada para nos salvar.
>
> Toda mecânica e todo produto da inteligência só fazem mal porque administrados por um governo infame...[8]

Na verdade, com a prensa manual tradicional, o trabalho era organizado em torno de duas especialidades complementares, a do compositor e a do operador de prensa; o primeiro, encarregado de "levantar a letra", compunha o texto e preparava a fôrma para a impressão; o segundo incumbia-se da manipulação da prensa. A gíria das oficinas qualificava o primeiro como "macaco" e o segundo como "urso", apelidos inspirados pelos movimentos e gestos impostos por ambas as tarefas. Agora, em oficinas cujas superfícies se estendem e cujas máquinas ganham em volume, essa distribuição se esboroa em proveito de uma diversificação e de uma especialização maiores. Mecânicos asseguram a manutenção dos materiais; o "condutor" ("cocheiro" na gíria das oficinas) supervisiona o funcionamento da prensa, controla a sua boa marcha, distribui e coordena o trabalho tanto a montante (preparação das fôrmas, alimentação em papel e tinta) quanto a jusante. Os técnicos encarregados da alimentação em bobinas de papel e, depois, da recepção das tiragens recebem o nome de "bobinistas" (o bobinista-recebedor é sempre um empregado típico da indústria gráfica do século XIX). As monotarefas aparecem devido à segmentação mais acentuada dos gestos e das etapas. É o caso do "alimentador", o trabalhador encarregado de alinhar e prensar as folhas para que se apresentem de maneira uniforme diante do cilindro de impressão; esse trabalho pouco qualificado podia ser feito por jovens trabalhadores em curso de formação ou por mulheres (ainda que as operárias estejam agora mais presentes em dois setores periféricos da impressão: a indústria do papel, de um lado, e as oficinas de encadernação, de outro); ele desaparecerá no início do século XX quando dispositivos particulares (alimentadores automáticos) assegurarão, graças ao uso de cunhas, o bom carregamento e posicionamento do papel.

A mecanização afeta assim os equipamentos que funcionam "ao redor" das prensas ou a jusante da cadeia de impressão, que ocupa todo um grupo de trabalhadores para dobrar, brochar, cortar, colar etc.

8. Charles Baudelaire, *Œuvres Complètes*, t. II, org. Claude Pichois, Paris, Gallimard, 1976 (Bibliothèque de La Pléiade), p. 1030.

Profissões do livro e organizações profissionais

Elemento determinante no plano funcional e estrutural da segunda revolução do livro, a separação dos ofícios leva progressivamente impressores, editores, livreiros e também encadernadores a organizar a defesa dos interesses de sua profissão. Essa eclosão se observa em âmbito europeu. Na Inglaterra, a Stationer's Company, fundada no começo do século XV em torno dos ofícios do manuscrito, permaneceu até o século XIX ao mesmo tempo como a guilda e como a comunidade única dos profissionais do livro antes que os diferentes ofícios viessem formar organizações particulares. Na França, tendo a Revolução banido toda forma de organização profissional, são, antes de tudo, sociedades de auxílio mútuo ou agrupamentos informais de interesses que aparecem, e várias organizações preparam no limiar da clandestinidade, antes da lei de 1884, a plena expansão do movimento sindical.

Na tipografia: câmara patronal e sindicalismo trabalhista

Não se esqueça que sob o Antigo Regime o mundo da tipografia e da livraria era estruturado por comunidades de ofícios; a Comunidade Parisiense, cuja direção estava a cargo de um advogado-síndico assistido por adjuntos, funcionava sob a tutela da administração régia (no caso sob a jurisdição do Châtelet); a solidariedade e a assistência eram da alçada de confrarias, criadas sob auspícios fundamentalmente religiosos que privilegiavam o auxílio mútuo, a sociabilidade e a representação no espaço social, mas relegavam a segundo plano a defesa dos interesses profissionais. Em 1791 a lei de Allarde (2 e 17 de março) suprimia as corporações e instaurava a liberdade de comércio e de profissão, ao passo que a Lei Le Chapelier (14 de junho) proibia as coalizões profissionais. Abolia-se assim o sistema das corporações. O novo dispositivo provocou inclusive o desaparecimento de uma primeira e efêmera Sociedade Tipográfica Parisiense criada alguns meses antes. O sistema de patente estabelecido pela administração imperial em 1810 teria podido restabelecer as câmaras sindicais, mas não foi o que ocorreu. Também a organização – ou antes, a reorganização – social do mundo do livro se fez com prudência, buscando-se acompanhar a industrialização da produção e da recomposição dos espaços de trabalho imposta pela mecanização.

Poucas são, ademais, as comparações possíveis entre as estruturas do Antigo Regime e as organizações que se implantam no século XIX, não em uma lógica de solidariedade piedosa (*cf.* as confrarias), não por instigação do poder e para o controle da produção (*cf.* os síndicos), mas por iniciativa de profissionais cuja principal aspiração é a defesa de seus interesses econômicos. Nos anos 1820 e 1830 surgem os fundos de auxílio mútuo ou "sociedades de resistência" que constituem cada qual um capital com destinação coletiva, permitindo particularmente pagar indenizações para os dias de greve. Algumas se compõem exclusivamente de tipógrafos; as mais reivindicativas são, nos anos 1830, as de Paris, Lyon e Nantes.

Várias tentativas são feitas para estabelecer uma organização que reuniria, em torno de objetivos comuns de regulação social e econômica, patrões e trabalhadores do livro. Assim, em 1839, num contexto de agitação trabalhista e para atender às reivindicações salariais, os patrões impressores constituem uma câmara sindical (a despeito da lei!) que se

empenha em manter um acordo geral em favor de um preço único de contratação. Por sua vez, compositores e operadores de prensa reconstituíram na semiclandestinidade a Sociedade Tipográfica Parisiense. As negociações empreendidas permitem que trabalhadores e patrões se ponham de acordo para uma tarifa salarial unificada, acordo celebrado em 1843 por uma câmara mista e renovado até o início do Segundo Império. Abre-se então um período de tensões mais vivas, agravadas pelas greves recorrentes dos anos 1860 e 1870 (em particular nas tipografias Paul Dupont, Noblet, Chaix e Crété) e um amplo engajamento dos profissionais do livro na Comuna. O encadernador Eugène Varlin, figura militante da Primeira Internacional, é fuzilado em 28 de abril de 1871; no total, mais de 1300 trabalhadores do livro serão presos, deportados ou executados após o esmagamento da Comuna. Outras câmaras sindicais trabalhistas são igualmente criadas, como em Bordeaux, Marselha e Le Mans, dando lugar a tentativas de federação no plano nacional. A vontade unionista é liderada por Jean Allemane (1843-1935), tipógrafo preso por haver participado da grande greve (ilegal) dos trabalhadores parisienses do livro em 1862 e que será deportado para a Nova Caledônia após a Comuna. Figura histórica da esquerda francesa, amigo de Jules Guesde e Jean Jaurès, ele defendeu a "federação de todas as forças tipográficas"[9].

Antes de ser votada a Lei Waldeck-Rousseau (1884), que legaliza os sindicatos, em 1864 havia sido suprimido o delito de coalizão e greve, colocando efetivamente um termo à Lei Le Chapelier. A criação de sindicatos e organismos de defesa profissional, se não era autorizada, pelo menos já não podia ser qualificada como delito. Em 1880, uma tentativa de sociedade de auxílio mútuo comum entre patrões e empregados, por iniciativa da Câmara Sindical Patronal, é um fracasso que precede a criação pelos empregados, no ano seguinte, da Federação dos Trabalhadores Tipógrafos Franceses e das Indústrias Similares. Vinte sociedades logo aderiram a ela. Estatutos especificam os seus objetivos: "fortalecer os laços de fraternidade e solidariedade", criar um fundo central, "estabelecer uma tarifa tão uniforme quanto possível para toda a França", mas também limitar o número de aprendizes e opor-se ao trabalho das mulheres na composição. Iniciativa, na origem, dos compositores-tipógrafos, a Federação integra os setores profissionais que a revolução industrial contribuiu para diferenciar (em 1882 ela acolhe a Federação dos Fundidores de Caracteres, em 1883 o Sindicato dos Revisores, em 1892 o Sindicato dos Operadores de Prensa; após a Primeira Guerra Mundial surge a Federação Litográfica Francesa...). Tornando-se em 1885 a Federação Francesa dos Trabalhadores do Livro (FFTL) e depois, no fim do século XX, a Federação dos Trabalhadores Industriais do Livro, do Papel e da Comunicação (FILPAC), ela agrupa atualmente todas as fileiras do mundo da indústria gráfica e anuncia cinquenta mil sindicalizados (para um total de 320 mil assalariados, um quarto dos quais no ramo do papel).

Do lado do patronato, em 1895 nascia a União Sindical dos Mestres Impressores, dirigida a partir de 1902 por René Oberthür, que conta cerca de setecentos aderentes sob o seu mandato e se empenha principalmene em reduzir os monopólios da Imprensa Nacional.

9. Justinien Raymond, "Allemane, Jean", *Dictionnaire Biographique du Mouvement Ouvrier Français* [on-line: http://maitron-en-ligne.univ-paris.fr/spip.php?article24464].

Ela é mais representativa da impressão comercial e não consegue integrar também a impressa diária. Depois de várias mudanças de nome ela passa a intitular-se Federação Francesa da Imprensa e das Indústrias Gráficas (FFIIG); em seguida, e até hoje, União Nacional das Indústrias da Impressão e da Comunicação (UNIIC).

Desde o século XIX, a ação da Federação dos Trabalhadores do Livro se caracteriza por uma posição reformista, pelo hábito da negociação, pela preferência por formas de cogestão e pela busca permanente de um equilíbrio com o patronato em torno dos objetivos conjuntos de garantia salarial, qualificação do pessoal e paz social. De modo que ela será muito pouco acessível às posições anarco-sindicalistas. Ela introduziu na França o *label* [etiqueta], prática de origem americana inventada na manufatura do tabaco e que consiste em especificar, a respeito do produto (no caso o livro ou o jornal), que ele foi fabricado por trabalhadores sindicalizados na Federação. A menção é assim um certificado de boas condições de trabalho, de experiência e de salário com "normas". Foi o trabalhador-tipógrafo Auguste Keufer (1851-1924), personalidade marcante do sindicalismo do livro sob a III República, que propôs a adoção do *label* no Congresso de Marselha de 1895[10], ano da criação da Confederação Geral do Trabalho (CGT). A medida se impõe ao Congresso em 1900 e se estende mais particularmente à imprensa periódica. Porém, o assunto é polêmico quando o *label* tende a ser associado a um controle da contratação pelo sindicato. No curso do século XX a prática do *label* se mantém na imprensa (onde a taxa de sindicalização à FFTL beira os cem por cento), mas periclita na impressão de trabalhos mais estruturados (*impression de labeur*) onde os sindicatos não majoritários fazem valer o risco de subordinar o uso da marca sindical à obrigação de só contratar trabalhadores que aderiram ao sindicato proprietário da marca (uma lei de 1957 proibirá essa opção).

A FFTL foi pioneira em muitos outros terrenos: bem antes da inclusão de uma segurança social no plano nacional (1945), ela havia instaurado um fundo nacional de seguro-desemprego e seguro-doença (1900-1901) e, depois, um fundo para auxílio à velhice e à invalidez (1926). Embora tradicionalmente reformista, mais inclinada ao financiamento da assistência do que ao apoio à luta social e à greve, ela preferirá, entretanto, fazer a escolha da unidade sindical quando da cisão de 1947, que viu a emancipação da CGT-FO. A FFTL mantém sua ligação com a CGT histórica, da qual foi um dos pilares, com os ferroviários, durante todo o século XX.

A Federação do Papel, criada em 1900, permaneceu um longo tempo separada, devido sem dúvida às especificidades do setor, mas também a condições de trabalho mais difíceis, a salários mais baixos, a uma sindicalização mais fraca e a uma sensibilidade às posições mais duras que constituíam os fundamentos ideológicos da CGT. Ela só aderirá à FFTL em 1986.

Na segunda metade do século XX, o abandono da tipografia e da composição manual, a automatização, a generalização do *offset* e a extensão da Publicação Assistida

10. Auguste Keufer, *L'Usage du Label dans l'Industrie du Livre en France*, Paris, Imprimerie Nouvelle, 1912; Madeleine Rebérioux, *Les Ouvriers du Livre et leur Fédération: Un Centenaire, 1881-1981*, Paris, Temps Actuels, 1981.

por Computador (PAC), que até certo ponto desqualificam os trabalhadores do livro, constituem os novos desafios das organizações sindicais. As perdas de emprego são maciças, cerca de cinco mil por ano a partir de meados dos anos 1970. É a época dos fechamentos de oficinas, ocasiões de conflitos sociais que assumem em geral a forma de greves com ocupações de fábrica (Del Duca em 1972, Larousse em 1973, Néogravure em 1974, Hélio Cachan, Chais em 1975, *Le Parisien Libéré* com 29 meses de luta, de março de 1975 a agosto de 1977...).

Na edição: Cercle de la Librairie e Sindicato da Edição

Em 1847 o editor Jean Hébrard tem a ideia de fundar um clube; logo é seguido por Jean-Baptiste Baillière, que preside um comitê de organização e cria, em 1º de abril, o "Cercle de la Librairie, da tipografia, da papelaria, do comércio da música e das estampas, e de todas as indústrias que concorrem para a publicação das obras da literatura, das ciências e das artes". O impressor Ambroise Firmin-Didot é o seu primeiro presidente. O Cercle será ao mesmo tempo um espaço de sociabilidade, um gabinete de reflexão e de promoção, um instrumento de valorização das artes e técnicas do livro e também, ele próprio, um editor. Em 1856, com efeito, ele retoma do livreiro Pillet a *Bibliographie de la France*, inaugurada em 1811 (*cf. supra*, p. 474) e que passa a constituir um instrumento de trabalho fundamental para o comércio varejista. Em 1879 o Cercle inaugura um imóvel concebido por Charles Garnier: sua fachada alinha com o novo Bulevar Saint-Germain, pilastras cuja base é esculpida com livros encadernados e com os nomes dos grandes impressores-livreiros, de Aldo Manuzio a Didot, mas também Senefelder e Montgolfier. Após a lei de 1884, o Cercle torna-se um verdadeiro sindicato, e no fim do século ele é a sede de mais de vinte câmaras sindicais, notadamente do Sindicato dos Editores e do Sindicato da Livraria, ambos criados em 1892. O século XX vê a reorientação de suas atividades para publicações profissionais (a revista *Livres Hebdo*, fundada em 1979, integra a *Bibliographie de la France*) e para a prestação de serviços e informações bibliográficas.

Em 1892 nasceu o Sindicato dos Editores, ao mesmo tempo que a Câmara Sindical dos Livreiros da França (*cf. infra*, p.551), e não por acaso: o cacife principal consistia então em resolver, pelo acordo com os livreiros varejistas, o problema recorrente do preço do livro. Embora se pensasse que a organização não perduraria após a solução da questão, ela foi perenizada e seus estatutos foram adotados em 1903. Alimentada pela cotização calculada sobre o volume de negócios, ela receberá o nome de Sindicato Nacional dos Editores em 1947 e depois o de Sindicato Nacional da Edição (SNE), em 1971.

Os livreiros

Entre 1810 e 1870 a posse de uma patente é necessária para se exercer a venda de livros, antes que a nascente III República, pelo decreto de 10 de setembro de 1870, instaure a liberdade do comércio, incluindo a livraria. A concorrência é desde então muito forte nesse setor da distribuição, ao qual se aplica doravante o termo "livraria", enquanto a

medida de liberalização exerce um impacto menor no domínio da edição propriamente dita. Os pontos de venda se multiplicam, inclusive dentro das lojas de departamentos, realidade nova em plena expansão na segunda metade do século XIX. Uma consequência da densificação da rede de vendas a varejo é a prática do desconto, de sorte que os livreiros trabalham para a regulamentação do preço de venda e a racionalização de suas relações com os editores. Na esteira da Lei Waldeck-Rousseau de 1884, as livrarias se organizam a princípio em quadros regionais; depois, em abril de 1892, esses sindicatos se unem no âmbito da Câmara Sindical dos Livreiros da França, que tem sua sede no Cercle de la Librairie no Bulevar Saint-Germain. Ali nascem também sindicatos mais especializados, como, em 1908, o Sindicato dos Livreiros Clássicos, que reúne os distribuidores de manuais escolares e, depois, o Sindicato da Livraria Religiosa ou ainda o Sindicato da Livraria Antiga e Moderna em 1914 (sobre o modelo da Antiquarian Book Association britânica fundada em 1906). O objetivo do respeito da venda ao preço marcado pelo editor é conquistado em 1914.

Os buquinistas

O termo *bouquin*, atestado desde o século XVII, é, segundo Grabriel Naudé, de origem germânica: daí o primeiro livro impresso ter sido produzido na Alemanha, daí os alemães chamarem um livro de *Buch*, de sorte que "os franceses, querendo falar de um livro velho, dizem *Buc* ou *Bouquin*, como quem dissesse: um daqueles livros velhos da Alemanha que só servem para fazer foguetes"[11]. O buquinista, de acordo com o *Dictionnaire Universel de Commerce* de Savary Des Bruslons (1723), é o livreiro pobre que não tem os meios nem para manter uma loja nem para vender livro novo e se vê obrigado a oferecer na sua banca livros de segunda mão. Em Paris esses profissionais se agrupavam principalmente na Pont-Neuf (a única ponte de Paris sem casas construídas) e nos cais vizinhos. Durante o Antigo Regime eles não estavam integrados às comunidades dos impressores-livreiros, e no século XIX não estão submetidos às patentes. A portaria do sistema viário de 1822, que regulamenta a exposição de objetos em vitrines nas vias públicas, reconhece pela primeira vez a sua profissão; em 1849 eles estão submetidos à autorização da prefeitura. São cerca de sessenta sob o Segundo Império e em 1891 obtêm o direito de deixar as suas caixas no parapeito durante a noite. Por muito tempo têm a reputação de vender livros de procedência ilícita, proibidos ou obscenos; constituíram também o primeiro escalão da livraria de antiquariado, não somente entre os particulares mas também entre os livreiros de obras antigas que ali vinham se abastecer. Aos poucos, contudo, pelos fins do século XX e com o desenvolvimento do turismo em massa, sua oferta passou a integrar de maneira crescente cartões postais, histórias em quadrinhos e livros de segunda mão mais comuns. No começo do século XXI existem 240 estabelecimentos de buquinistas ao longo dos cais de Paris, cuja atribuição é gerida pela Cidade de Paris.

11. Gabriel Naudé, *Jugement de Tout ce qui a Esté Imprimé Contre le Cardinal Mazarin...*, Paris, 1650, p. 131.

Os encadernadores

A Câmara Sindical da Encadernação é criada em 1889 e presidida por Léon Gruel (1841-1913), membro de uma importante dinastia parisiense de encadernadores. Ela reunirá tanto os artesãos e artistas encadernadores quanto os empresários da encadernação industrial, graças sobretudo a Henri Magnier, terceiro presidente da Câmara e proprietário de uma das mais importantes oficinas francesas do começo do século XX, com mais de quatrocentos empregados. Seus estatutos estipulam explicitamente a necessidade de agrupar, para a defesa de seus interesses profissionais, os "industriais e os artesãos da corporação".

44
Repertórios e estratégias

A imprensa de massa

A expansão da imprensa periódica no século XIX, sobretudo a partir dos anos 1830, se faz num ritmo sem precedente na história. Seu impacto social é considerável: ela inicia uma mutação de ordem antropológica que faz do jornal ao mesmo tempo o principal instrumento de comunicação escrita das sociedades envolvidas na industrialização, o lugar central da expressão e do debate públicos e o principal vetor das representações do mundo. Muitas crises políticas passam agora a ser conduzidas, guiadas, mantidas, orquestradas e resolvidas pela imprensa.

Principal motor de uma cultura de massa em gestação, ela ocupa também um lugar determinante em numerosos campos culturais ou econômicos, oferecendo, por exemplo, um canal de uma temível eficácia para o desenvolvimento da publicidade ou

um suporte inevitável da criação literária: em breve já não se passa ao livro sem haver passado pelo jornal; a publicação periódica torna-se uma necessidade, uma passagem obrigatória ou mesmo o ganha-pão do escritor. A amplitude do fenômeno e suas consequências explicam por que, doravante, o periódico vê reservado para si a exclusividade do termo *imprensa*, subtraído ao livro[1].

A expansão é particularmente sensível a partir da Monarquia de Julho e se mede pelo número de títulos, tiragens e assinaturas.

No começo do século, as tiragens mais consideráveis eram as do *Journal des Débats*; fundado em 1789 como um semanário e tornado diário, contava cerca de dez mil assinantes. Era seguido de perto por *Le Moniteur*. Mas essas tiragens eram excepcionais; com efeito, sob o Império os onze diários parisienses autorizados, incluindo os dois títulos que dominavam o mercado, não totalizavam mais do que 36 mil exemplares. No princípio dos anos 1830, cerca de cinquenta títulos no máximo surgem em Paris e na província, perfazendo oitenta mil exemplares. A ruptura do ritmo iniciado nessa época elevará esses números, no fim do século, a 320 títulos para 9,5 milhões de exemplares, aí incluídos todos os gêneros e todos os tipos de periodicidade. Esses dados devem ser relacionados com a magnitude da população francesa, que passa nesse mesmo período (1830-1900) de 32 para 40 milhões de habitantes. Parece evidente que não existe então nenhum produto cultural que não seja objeto de uma difusão e de um consumo tão extensos quanto o jornal.

Os recordes absolutos de tiragem do século são detidos por diários populares não políticos, em primeiro lugar por *Le Petit Journal*, criado em 1863 por Moïse Millaud, que imprime cem mil exemplares no ano de sua criação, seiscentos mil nos anos 1880 e sem dúvida 1,5 milhão no início do século XX (Ilustração 50); seu êxito inédito suscitou êmulos como *Le Petit Parisien* (1876), com tiragem de trezentos mil exemplares no fim do século.

Os fatores que determinaram essa expansão são de ordem social, econômica e técnica. As transformações tecnológicas favoreceram evidentemente em primeiro lugar a impressão de prelo, promovendo ao mesmo tempo a rapidez de execução e o volume das tiragens: lembremos a contribuição da imprensa de um golpe, desenvolvida no final do século XVIII e que permitia imprimir em um único movimento da barra toda a superfície de uma folha de impressão, o aparecimento das primeiras prensas mecânicas na altura de 1830, a generalização da fabricação do papel contínuo e, depois, das prensas rotativas, que se implantam realmente na França a partir de meados dos anos 1860, antes da mecanização da composição e do aperfeiçoamento dos processos de gravura e fotogravura (*cf. supra*, pp. 491 e ss.). Outras invenções facilitam a circulação da informação, como o telégrafo; a agência fundada em 1832 por Charles-Louis Havas, que desenvolve serviços para os jornais e o mundo dos negócios, contribuindo intensamente para um processo

1. *La Civilisation du Journal: Histoire Culturelle et Littéraire de la Presse Française au XIXᵉ Siècle*, org. Dominique Kalifa, Philippe Régnier, Marie-Ève Thérenty e Alain Vaillant, Paris, Nouveau Monde Éditions, 2011, p. 7. Essa obra completa doravante a súmula de referência sobre o assunto, *Histoire Générale de la Presse Française*, org. Claude Bellanger, Jacques Godechot, Pierre Guiral e Fernand Terrou, Paris, PUF, em particular t. II-V, 1969-1976.

de comercialização da informação, equipa-se com o telégrafo elétrico a partir de 1845, dez anos antes que todas as prefeituras da França estejam conectadas a Paris. O telefone, por sua vez, é implantado na França em 1878. O progresso das ferrovias a partir dos anos 1850 permitiu, ademais, restringir os custos de transporte e servir melhor e mais rapidamente o território nacional por intermédio da imprensa.

A redução do preço de venda, por outro lado, é objeto de um esforço constante para limitar as incidências de um regime fiscal sobre a imprensa política e para conquistar um conjunto de leitores populares em plena expansão. Dois títulos são pioneiros nessa área; enquanto o preço médio da assinatura dos diários gira em torno de 80 francos, em 1836 *La Presse*, fundada por Émile de Girardin, e *Le Siècle* de Armand Dutacq oferecem uma assinatura pela metade desse valor (40 francos). Tal iniciativa é diretamente responsável pela explosão das tiragens durante a segunda metade do século.

O modelo econômico do "jornal barato" repousa em parte sobre a publicidade. Esta, entretanto, fez sua entrada nos jornais franceses em 1828, antes da iniciativa de Girardin; ela corresponde então a uma vontade de equilibrar os custos de produção (enquanto a lei Villèle de 1827 aumentou os gastos postais); em 1835 apareceu até um semanário gratuito (o primeiro), *Le Tintamarre* [*A Balbúrdia*], jornal satírico financiado inteiramente pelos anúncios. A crescente visibilidade da publicidade no periódico (promoções de produtos, anúncios, investimento de ações e empréstimos) o singulariza mais em relação ao livro e contribui significativamente para a sua comercialização.

As práticas de difusão evoluem, deixando um lugar crescente para a venda por número. Esta passa de 10% a 80% dos números de distribuição para a imprensa parisiense entre 1850 e 1880; ela modifica também a paisagem urbana, reforça o lugar dos pregoeiros no espaço público, encoraja a busca dos "grandes títulos" e o gosto pelo espetacular; consolida o objetivo de não vender os números da imprensa popular a mais de "um *sou*" (a moeda de cinco cêntimos).

Esse lugar extraordinário ocupado pelo jornal no âmbito da sociedade explica também por que a questão da "liberalização" da imprensa está no cerne das reivindicações e constitui um aspecto crucial da história política do século XIX (*cf. supra*, p. 533). Entretanto, é sobretudo a imprensa política ou de opinião que constitui o objeto desse debate. Por longo tempo amordaçada, ela está agora destinada à boa sociedade e a um conjunto de leitores afortunados que, ao tempo da Restauração e da Monarquia de Julho, mal excediam o total de leitores censitários. Em geral ela não se vende por número avulso, mas por assinatura; continua cara, na verdade, porque submetida às despesas de postagem, assim como à caução e ao imposto de selo; mas entre os assinantes figuram também coletividades, salas de leitura, cafés, círculos diversos que constituem espaços para os quais, com frequência, a disponibilidade da imprensa periódica é o principal fator de atração.

Porém a restrição legal que pesa sobre a imprensa política até 1870 (ou mesmo até 1881) é também, paradoxalmente, um fator de diversificação; ela leva numerosos jornais a se apresentarem como "não políticos" e a cultivarem especialidades como a vulgarização científica, a moda, as viagens, o noticiário dos espetáculos, as representações da sociedade (as fisiologias...). Na realidade, a diversificação dos títulos é considerável; ela delineia uma

vasta tipologia das funções da nova imprensa, com títulos para informar, instruir, formar opinião, divertir, narrar, ilustrar... A paginação dos jornais integra também uma diversificação dos conteúdos, assim como uma relativa normalização: a sucessão das rubricas (folhetim crítico e revista dos espetáculos, crônica judiciária, breves notícias diárias, pequenos anúncios e até a publicidade...) contribui para a fidelização dos leitores.

O papel particular do jornal no nascimento do que virá a se chamar cultura de massa foi detectado pelos contemporâneos, representantes dos meios conservadores, mas também por padres, políticos e observadores científicos da sociedade. Gabriel Tarde (1843-1904) está entre estes últimos. Fundador da psicologia social, ele publica em *L'Opinion et la Foule* (Paris, Félix Alcan, 1901) uma análise das leis da imitação, por ele definidas como o princípio fundamental do fato social e a fonte da opinião pública. Reconhece na imprensa periódica um papel essencial, inigualável, nesse processo que cria a "coesão mental" entre "leitores separados", transforma uma massa em público, gera uma opinião e determina comportamentos que a longo prazo se tornam garantias de um funcionamento democrático.

A dinâmica se acompanha da autonomização do "jornalista"; a profissionalização e o reconhecimento legal dos profissionais da imprensa os distinguem mais nitidamente dos "homens de letras" e dos empresários do livro[2]. Aproveitam-se igualmente do nascimento do *Annuaire de la Presse* em 1878 e da criação, no ano seguinte, da Association de la Presse Républicaine et Départementale (APRD).

O folhetim

O princípio de publicar uma obra literária em partes sucessivas integrando-a aos números de um periódico aparece sem dúvida na imprensa inglesa do século XVIII. Em 1712, o semanário *The British Mercury* começa a oferecer aos seus leitores romances picarescos. Logo depois *The Original London Post* publica em folhetins o *Robinson Crusoé* de Daniel Defoe (1718), antes do lançamento da edição original (1719). Porém, esse novo dispositivo de difusão (e de leitura) da literatura de ficção não tarda a ser abandonado devido à pressão fiscal que pesa sobre a imprensa inglesa (imposto de selo majorado em 1757); o folhetim desaparece dos jornais ingleses e só retornará depois de 1815[3].

O termo francês *feuilleton* [folhetim] designou a princípio a parte inferior da primeira página de um jornal. Desde o começo do século XIX (mais precisamente, desde 1799, no *Journal des Débats*), esse "rés do chão" da composição era dedicado ao noticiário das artes e das ciências, em particular à crítica dramática. Na primeira metade do século, essa

2. Marc Martin, "Journalistes Parisiens et Notoriété, vers 1830-1870. Pour une Histoire Sociale du Journalisme", *Revue Historique*, t. 266, fasc. 1 (539), pp. 31-74, 1981.

3. Diana Cooper-Richet, "Une Chronologie du Feuilleton en Angleterre", em *Au Bonheur du Feuilleton*, org. Marie-Françoise Cachin, Diana Cooper-Richet, Jean-Yves Mollier e Claire Parfait, Paris, Creaphis, 2007, p. 30.

parte torna-se uma seção separada, não raro confiada a escritores e que acolhe ora uma crônica literária, ora uma discussão em torno de um evento político e pouco depois um trecho de obra de ficção. A partir dos anos 1830, um número crescente de romancistas é atraído por esse espaço até então destinado quase sempre aos críticos. Certo, algumas revistas, como a *Revue des Deux Mondes*, já haviam habituado o leitor à publicação de romances inéditos por segmentos sucessivos, mas no jornal isso era então uma novidade.

Émile de Girardin desempenha, ainda aqui, um papel pioneiro: desde o seu primeiro ano, *La Presse* (1836), esse jornal que venceu o desafio do preço baixo, integra um primeiro folhetim de Alexandre Dumas no verão (*La Contesse de Salisbury*) e depois, no outono, um de Balzac (*La Vieille Fille*).

O sucesso é imediato; a demanda se instala. Uma parte significativa da criação romanesca usará doravante esse canal. Alguns escritores adquirem uma notável reputação de "folhetinistas" (Alexandre Dumas pai, Eugène Sue...); a fórmula por pouco não dá origem a um "gênero literário" em si, tão cobiçado quanto denegrido pela crítica erudita, com seus efeitos de suspense e de peripécias a intervalos regulares e alguns arquétipos que Eugène Sue contribui para fixar com os seus *Mistérios de Paris* (publicado no *Journal des Débats* do verão de 1842 ao outono de 1843): um contexto urbano e popular, a inocência perseguida, o reparador de erros, o herói redentor... O suporte do folhetim assegura também a notoriedade de um Ponson du Terrail (ele publica em 1857, em *La Patrie*, a série *Drames de Paris* que tem por herói Rocambole) ou, mais tarde, de um Gaston Leroux (com as aventuras de Rouletabille publicadas a partir de 1907 em *L'Illustration*). Na sua esteira nascem também, a partir de 1855, os jornais-romances, onde, de certo modo, o folhetim fagocitou o periódico inteiro (citemos, notadamente, *Les Veillées des Chaumières*, publicadas a partir de 1877).

A expansão do folhetim se entende também em relação com o lugar cada vez mais importante da publicidade, concebida como um instrumento de rentabilização da imprensa e de compensação da baixa do preço do jornal: para atrair os anunciantes, convém estender e fidelizar o conjunto dos leitores. O folhetim desaparecerá dos jornais na segunda metade do século XX, porém o seu dispositivo se perpetua apesar de tudo através das séries radiofônicas ou televisadas.

Com o folhetim estamos na origem de uma cultura de massa, na interseção da literatura popular e do jornal, com tiragens que ultrapassam em geral os quinze mil exemplares nos anos 1860.

Ele suscitou, naturalmente, críticas enquanto forma e enquanto "gênero": é acusado de favorecer uma literatura de puro divertimento ou mesmo embrutecedora (muito embora ele tenha sido, sem nenhuma dúvida, um acelerador da alfabetização); lastima-se a sujeição da escrita às restrições editoriais (segmentação, rentabilização, sistematização dos processos geradores de suspense, vizinhança da publicidade). Sainte-Beuve mira sem dúvida o folhetim quando escreve o seu panfleto contra a "literatura industrial" para a *Revue des Deux Mondes* em 1839. Estigmatiza a obsessão pelas tiragens, pela publicidade, por um estilo que "se esticou" com "folhetins que se distendem indefinidamente", pelo pagamento por linha produzida.

A invenção da coleção

O antigo regime tipográfico conheceu, é certo, séries de publicações mais ou menos homogêneas no plano formal, com endereço de um mesmo impressor-livreiro ou de uma comunidade de profissionais do livro que compartilham uma mesma estratégia: edições dos clássicos gregos e latinos compostas na oficina de Aldo Manuzio em Veneza na virada do século XV para o XVI, *Voyages* editadas pelos De Bry em Frankfurt em fins do século XVI e começos do XVII, produção popular a partir do século XVII (a Bibliothèque Bleue), edições *Ad usum delphini* impressas em Paris entre 1674 e 1698 ou ainda, numerosas no século XVIII, aquelas coletâneas assemelhadas aos periódicos, como a Bibliothèque Universelle des Romans (1775-1789).

O século XIX, todavia, marca uma ruptura com a invenção de verdadeiras coleções[4], cada uma das quais constitui um programa bem definido e coerente, concebido por um mesmo editor num formato único em que todos os títulos individuais (numerados ou não) compartem uma identidade visual, um mesmo modo de difusão e muitas vezes um preço único. A coleção corresponde perfeitamente, quando ganha o seu impulso no curso dos anos 1830, aos novos cacifes da edição em fase de industrialização: racionalização da produção, economia de escala, baixa do preço do livro, conquista dos mercados (sobretudo populares) e fidelização dos leitores. Não surpreende que os seus promotores mais ativos sejam também os artesãos do livro barato (Gervais Charpentier, Michel Lévy). Portanto, seu sucesso está ligado igualmente ao progresso da alfabetização e ao alargamento do sufrágio universal: aquilo a que se aplica com tanta razão a fórmula "biblioteca sem paredes", utilizada na origem para designar a coerência daquelas coleções editoriais que formam tantas bibliotecas virtuais.

Nos anos 1820 já florescem várias coleções dedicadas ao teatro ou aos conhecimentos técnicos. Como a coleção dos "manuais-Roret", criada por um filho de carpinteiro que aderiu à livraria, Nicolas-Edme Roret (1797-1860): a série perfará mais de quatrocentos títulos às vésperas da Segunda Guerra Mundial, formando uma vasta constelação de manuais ilustrados no formato *in-18*, divulgando as técnicas, as ciências aplicadas, as artes manuais e mecânicas, os ofícios.

Porém a Bibliothèque Charpentier, surgida em 1838, constitui uma primeira experiência por sua ambição e seu modelo econômico. Gervais Charpentier (1805-1871) faz o seu lançamento inaugurando ao mesmo tempo o princípio do livro barato de preço único (*cf. infra*, p. 560). Posteriormente ela será subdividida em subséries (Bibliothèque Française, bibliotecas estrangeiras, Bibliothèque Philosophique...).

Aos poucos a maioria dos editores segue o seu exemplo e o folhetim da Bibliographie de la France anuncia regularmente o aparecimento de novas coleções. Louis Hachette, em especial, aproveitou-se da expansão da estrada de ferro para implementar nessa nova infraestrutura uma vasta política de coleções. A partir de 1852 ele estabelece convenções

4. Tomamos o título de empréstimo a Isabelle Olivero, *L'Invention de la Collection: De la Diffusion de la Littérature et des Savoirs à la Formation du Citoyen au XIX^e Siècle*, Paris, IMEC, 1999.

com as diferentes empresas a fim de organizar e administrar pontos de venda (as bibliotecas de estações ferroviárias, inspiradas no modelo inglês)[5], para as quais desenvolve uma estratégia editorial específica com a Bibliothèque des Chemins de Fer. Esta é enunciada em subcoleções: haverá sete delas, cada qual identificada por uma cor de capa (Littérature Française, Littérature Étrangère, guias...); a subcoleção de literatura infantil criada em 1856, à qual se atribui a cor rosa, é a única que, *mutatis mutandis*, perdura até hoje. A Bibliothèque des Chemins de Fer acolhe também traduções, algumas das quais alcançarão uma extraordinária longevidade: *A Cabana do Pai Tomás*, romance da americana Harriet Beecher Stowe publicado em folhetins em 1851, é sem dúvida o romance mais difundido do século XIX. A tradução feita por Louis Énault em 1853 para a Bibliothèque des Chemins de Fer continua a ser publicada no século XXI pela Hachette (coleção Le Livre de Poche Jeunesse).

As coleções são pretextos para a criação de fortes identidades visuais, que não apenas servem às lógicas de marca das casas editoras como reforçam os processos de fidelização e apropriação. Pierre-Jules Hetzel (1814-1886) vai mais longe: com suas coleções destinadas às crianças da burguesia, como a Bibliothèque d'Éducation et de Récréation, ele não se contenta com papel de cor impressa para a capa dos volumes, mas concebe séries de cartonagens recobertas com tecido de cor ornado por decoração dourada. Tendo "descoberto" Júlio Verne, criou também em torno desse único autor, a partir de 1862, a coleção das Voyages Extraordinaires, que durará mais de quarenta anos. A prática da coleção com destinação popular opera uma padronização que prefigura de certo modo o livro de bolso do século XX.

Sua prática se estende também, a partir da segunda metade do século XIX, aos outros setores da edição, incluindo a ciência e a erudição; ela é um meio de conceber ambiciosas construções coletivas, quase sempre muito estruturadas, cuja ideia nasce por vezes a montante da livraria. A coleção Histoire Générale de Paris, apoiada pela cidade, pelo prefeito do Sena (Haussmann) e pelo imperador, é inaugurada em 1866 nos prelos da Gráfica Imperial. Às vésperas da Primeira Guerra Mundial são lançados os fundamentos da coleção L'Évolution de l'Humanité, vasta obra de síntese histórica dirigida pelo filósofo Henri Berr. Esta começa realmente após a guerra, primeiro na jovem casa editora La Renaissance du Livre (fundada em 1908), passando depois, a partir de 1934, a Albin Michel, outra jovem editora (fundada em 1901). O objetivo inicial é largamente alcançado porque essa coleção suscita cem volumes em cinquenta anos, entre os quais alguns marcos fundamentais para o desenvolvimento das ciências humanas.

A coleção pode também veicular um discurso ou uma ideologia; existem, com efeito, coleções que, elaborando para seus leitores um patrimônio textual, reúnem de forma militante um certo número de "referências". Porque a época da multiplicação das coleções é também a do desenvolvimento da instrução popular. A Bibliothèque Nationale é uma coleção criada em 1863: de início conduzida por uma sociedade editora composta majoritariamente por trabalhadores, ela será retomada em 1926

5. Hachette conserva o monopólio das concessões de bibliotecas de estação ferroviária até 1896.

pelo editor Jules Tallandier, que manterá os objetivos dos fundadores. Com o escopo de ser um "órgão popular de emancipação intelectual", essa coleção tencionava "fazer penetrar em toda parte as obras que constituem o tesouro literário da humanidade"; seus pequenos volumes *in-32* eram recobertos por um papel de capa azul, esse "azul dos pobres" que evoca a Bibliothèque Bleue[6]. Não descartando totalmente os autores religiosos (Lamennais), ela acolheu tanto clássicos quanto contemporâneos e reservou um lugar de destaque aos filósofos das Luzes, em torno de objetivos precisos, mas abertos: instruir utilmente, formar cidadãos, alargar o perímetro de difusão do patrimônio literário, mas também divertir com exigência (Ilustração 51). É inegável que tais iniciativas editoriais contribuíram para ampliar a noção de clássico para além dos campos escolar e acadêmico. Adrienne Monnier (1892-1955), livreira e editora de gênio, se lembrará nestes termos de sua aprendizagem da literatura através dos volumes da Bibliothèque Nationale: "Os grandes livros nunca se encontram tão bem alojados quanto nos livros pobres; na verdade, só assim é que eles são grandes"[7].

O preço do livro

A "revolução" Charpentier

O preço médio do livro é dividido por quatro entre 1838 e 1860. Essa redução é fruto de iniciativas voluntárias, que reduzem o preço de venda do volume de 15 francos para 3,50 francos e depois para 1 franco. Trata-se ao mesmo tempo de responder a uma crise da livraria agravada pela contrafação estrangeira barata e de conceber um novo ecossistema editorial capaz de alimentar a expansão prevista dos leitores (otimização dos encargos com a lógica de coleção, aumento das tiragens). Gervais Charpentier (1805-1871), editor desde 1827, inicia o movimento espetacular com a sua política sistemática de coleção em pequeno formato a 3,50 francos, que acolhe tanto autores do domínio público quanto contemporâneos (o primeiro título, em 1838, é a *Physiologie du Goût* de Brillat-Savarin).

No mesmo espírito, Michel Lévy lança em 1856 a sua Collection Michel Lévy a 1 franco, naquilo que passa então a se chamar "formato Charpentier", porém introduzindo nos seus livros o sistema dos anúncios pagos, como no jornal. Outros proporão igualmente livros de tamanho reduzido e de baixo custo, mas que representarão, contrariamente aos de Charpentier, apenas uma parte de sua atividade editorial. É o caso de Louis Hachette ou de Flammarion, que na década de 1890 concebe uma coleção a 60 cêntimos. O lançamento de coleções baratas é então objeto de ondas sucessivas: uma delas principia nos anos 1920 com a coleção Le Livre de Demain, de Fayard, em 1923 (2,50 francos), ornada com xilogravuras originais. A seguinte, no começo dos anos 1930, caracteriza-se

6. Eugène Dupont, *Un Cinquantenaire: La "Bibliothèque Nationale", 1863-1913*, Paris, 1914.

7. Adrienne Monnier, "Éloge du Livre Pauvre" (1931), reeditado em *Rue de l'Odéon*, Paris, Albin Michel, 2009, p. 255.

por retomadas de títulos já publicados oferecidos a um terço do preço de origem. Coloca-se assim no mercado, ao mesmo tempo que a edição comum, uma edição de menor custo: uma política atestada pela Gallimard a partir de 1931 (coleção Succès), mas também pela Stock e pela Calmann-Lévy. Às vezes o preço de venda chega a ser impresso com certa ostentação na capa do livro. A etapa seguinte será a do livro de bolso.

Fascículos e romances de quatro *sous*

Em meados do século XIX, para assegurar a difusão em massa de romances populares, recorreu-se também à técnica do fascículo, que era até então o veículo das publicações longas e caras.

A França importava aqui uma prática inglesa disseminada nos anos 1830: o editor Chapman & Hall, sobretudo, publica em Londres Charles Dickens em fascículos sucessivos, acompanhados de publicidade, à razão de dois fascículos por mês. O sistema assegura um fluxo contínuo no plano contábil: autores e impressores são pagos regularmente, o editor garante um retorno mais rápido sobre o investimento. O último fascículo compreende a página de rosto, o que permite eventualmente reunir todo o conjunto para lhe conferir um aspecto monográfico. Esse princípio revoluciona o mercado do romance, mas, como o folhetim, tem também uma incidência sobre o escritor, adstrito à regularidade, obrigado a compor a narração em unidades homogêneas e coerentes, a deixar um suspense no fim de cada fascículo, a anunciar implicitamente a sequência. Ele produz também edições pré-originais, ainda mais porque alguns autores reescrevem posteriormente algumas passagens no momento da publicação completa em um ou vários volumes. Dickens permanece fiel a esse dispositivo que contribuiu para o seu sucesso e serviu particularmente à sua aspiração de democratizar a literatura, não somente por seu conteúdo mas também pelas formas de sua difusão (Ilustração 52). Aliás, seu último romance (*The Mystery of Edwin Wood*) acaba sendo interrompida: dos doze fascículos previstos, apenas seis foram publicados por Chapman & Hall de abril a setembro de 1870 (Dickens faleceu em junho).

O "romance de quatro *sous*", que aparece em 1848, é o equivalente francês do fascículo de Chapman. A obra é vendida em partes sucessivas ao preço de 20 cêntimos cada uma, ou seja, quatro *sous* (o *sou* é uma moeda de 5 cêntimos equivalente a duas ou três horas de trabalho para um artesão parisiense). Emblemáticos da Segunda República, esses romances são lançados pelo editor Gustave Havard na sua coleção Romans Illustrés em 1848, seguido no ano seguinte por Gustave Barba (coleção Le Panthéon Illustré), Joseph Bry (coleção Les Veillées Littéraires Illustrées) e Hippolyte Boisgard (coleção Les Illustrations Littéraires). Esses quatro editores contribuem para manter uma orientação voluntária no sentido da redução do preço do livro e raramente imprimem mais de dez mil exemplares, consolidando assim o movimento iniciado por Charpentier e Lévy. Porém a fórmula esmorece nos anos 1860 devido à dificuldade de transformar as sequências de fascículos em verdadeiros volumes. Os leitores, mesmo os mais recentes, são apegados ao livro como objeto inteiro. A fórmula Charpentier é, nesse aspecto, muito mais duradoura.

No mundo anglo-saxônico: dos *penny bloods* aos *pulp magazines*

Outras publicações populares exploram esses mecanismos de difusão que estão a meio caminho entre o livro e o periódico e são designados numa referência ao baixo custo que é a sua razão de ser. É o caso dos *penny bloods* e dos *penny dreadfuls*, pequenos romances publicados sob a forma de folhetins em revistas de 1 *penny* ou sob a forma de fascículos também de 1 *penny*. Narrativas de crime e de violência que cultivam o espetacular, eles aparecem desde os anos 1830 como uma vontade de concorrer (e de explorar) na corrida ao preço baixo, os fascículos à Chapman citados anteriormente, que custam em média 1 *shilling* (ou seja, 12 *pence*).

Quanto ao conteúdo, observam-se fenômenos de reemprego simplificado já praticados na edição para venda ambulante; no caso presente, o *corpus* explorado é de preferência o dos romances góticos do século anterior, como *The Castle of Otranto* de Horace Walpole (1764), primeiro do gênero. Mas plagiam-se também os romances de Dickens e os folhetins publicados no estrangeiro: assim, *The Mysteries of London* é inspirado diretamente nos *Mistérios de Paris* de Eugène Sue. Plágio que confina por vezes com a contrafação: a persistente ausência de acordo sobre os direitos autorais no mundo anglo-saxônico explica por que a jovem literatura americana, e mais particularmente James Fenimore Cooper (1789-1851), se apresenta largamente contrafeita nos *Penny Bloods*, o mesmo sucedendo com Alexandre Dumas, que faz o seu primeiro aparecimento em inglês nesse formato.

Explorando o mesmo modelo econômico e o mesmo formato, desenvolvem-se periódicos mais especificamente destinados à juventude. Como, em 1866, *Boys of England*, revista de oito páginas que mistura documentos e narrativas de ficção serializadas em folhetins. Evidentemente eles suscitam desconfiança e desaprovação; acarretam mesmo a formação de empresas que anunciam querer refrear esse gênero de publicações prejudiciais à formação moral da juventude, mas que vão finalmente concorrer com elas em seu próprio terreno. Alfred Harmsworth (1865-1922), magnata da edição e principal promotor do jornalismo popular britânico (criador do *Daily Mail* e do *Daily Mirror*), funda ao mesmo tempo (1893) vários títulos periódicos destinados à publicação de ficções em folhetins, pela metade do preço de oferta existente (ou seja, meio *penny*): *The Half-Penny Marvel* ou *The Union Jack* difundem primeiro histórias edificantes e narrativas de experiências heroicas; logo depois, entretanto, a lucidez mercantil leva-os a ceder aos mesmos repertórios dos *Penny Bloods*, contra os quais pretendiam lutar.

O equivalente americano do "romance de quatro *sous*" e do *Penny Blood* é o *Dime Novel* (um *dime* vale uma moeda de 10 *cents*). A primeira coleção de *Dime Novels* foi lançada em Nova York em 1860 pela editora Beadle & Adams com *Malaeska, the Indian Wife of the White Hunter*. Um pouco mais importantes do que os seus modelos, eles reúnem uma centena de páginas e oferecem textos completos de romances que com frequência apareceram anteriormente sob a forma de folhetins. Um pouco mais de trezentos títulos serão publicados, dos anos 1860 ao período entre as duas guerras, tendo por temas favoritos a história do Oeste e as aventuras da fronteira. Beadle & Adams não demora a sofrer a concorrência, nesse setor, de George Munro & Co. (Philadelphia). A má qualidade do papel, espesso, oriundo de uma desfibragem grosseira, explica por que se forjou o termo *pulp magazine* para designar essa oferta barata de puro divertimento.

Tais publicações dominam amplamente o mercado da literatura popular para a juventude anglófona durante toda a primeira metade do século XX e o preparam de certo modo para a irrupção dos *comics*.

Geografia, viagens e guias

Uma vigorosa política de viagens de exploração foi impulsionada no século anterior, em particular no fim do reinado de Luís XV; essas expedições, cujos cacifes são, em graus diversos, ao mesmo tempo científicos, cartográficos, diplomáticos e comerciais, são quase sempre muito midiatizadas. Antes que o livro, como mercadoria, se aproveite dessa dinâmica graças a uma expansão dos mercados coloniais, ele é a princípio o seu espelho e explora junto aos leitores europeus uma curiosidade crescente pela literatura geográfica e pelas viagens por meio de narrativas de expedições, geografias universais e guias.

A editora parisiense fundada em 1797 por Claude Arthus Bertrand (1769-1840) é uma das primeiras a pressentir o lucro representado pela divulgação das grandes campanhas de exploração marítima. Fundada sob o Diretório, a editora, ao longo de três gerações, desenvolve uma brilhante atividade até a época do Segundo Império[8]. Se o catálogo de Arthus Bertrand deixa transparecer uma oferta diversificada, dois setores de excelência concentram as mais numerosas e as mais ambiciosas realizações da editora: de um lado as ciências naturais, de outro um vasto conjunto de publicações que agrupam geografia, narrativas de viagem e relatos de expedições científicas. Desde os primeiros anos do século, Arthus Bertrand publica várias viagens inglesas em tradução francesa, em especial a expedição de Lewis e Clark, que, patrocinada pelo presidente Thomas Jefferson, foi de 1804 a 1806 a primeira expedição americana a atravessar os Estados Unidos por vias terrestres até a costa do Pacífico. Os anos 1820 a 1860 representam o apogeu desse setor. Arthus Bertrand, com efeito, lançou-se em projetos ambiciosos, tecnicamente complexos e caros, que justificam um recurso pontual à subscrição e à publicação por fascículos. Ele "coloca em livro" a partir de 1825 o *Voyage Autour du Monde de La Coquille* (1823-1825), supervisionado pelo explorador Dumont d'Urville com o oficial de marinha Duperrey, cuja colheita científica, transposta pela gravura em cores, foi considerável. Em 1825 Claude Arthus Bertrand se tornou o editor da Société de Géographie, fundada alguns anos antes (1821), com a missão de oferecer ao conhecimento e à admiração dos europeus os mundos longínquos recém-explorados cientificamente. Arthus Bertrand desenvolve com mais amplitude uma estratégia de apoio institucional, e desde então poucas expedições patrocinadas pelo governo lhe escaparão. Patrocínios editoriais lhe permitem igualmente compartir os custos e ampliar a audiência de alguns livros, em particular com a editora de origem alsaciana Treuttel & Würz, que estabelecera uma

8. Yann Sordet, *Autour du Monde: L'Aventure des Éditions Arthus Bertrand (1797-1860)*, Paris, CDP Éditions, 2016.

das mais dinâmicas redes internacionais de livraria do início do século XIX. Os Arthus Bertrand não são impressores, mas editores: eles concebem, orquestram, supervisionam, recrutam autores e artistas, mas eles próprios não imprimem. Para a ilustração, sem surpresa, privilegiam a litografia, técnica à qual permanecem fiéis, principalmente pela sua exigência da cor; por isso só recorrem à fotografia de maneira anedótica, mesmo quando ela tiver começado a revolucionar a ilustração do livro.

De apresentação mais modesta, porque concebido em princípio para a portabilidade, o guia de viagem não é uma invenção do século XIX. Ele tem uma história editorial antiga, que se sobrepõe à dos livretes de peregrinação, dos relatos de viagem, mas também dos almanaques de sucesso, como o *Guide des Amateurs et Étrangers Voyageurs à Paris* de Luc-Vincent Thiéry, impresso regularmente de 1783 até a Revolução. Todavia o gênero específico do guia turístico, construído em torno de preocupações muito práticas (comunicações, itinerários, serviços postais, preço dos serviços etc.), numa organização topográfica, apareceu no século XVIII com a voga do Grand Tour. Stendhal, em *La Chartreuse de Parme*, ironiza que os ingleses percorrem a Itália com os olhos fixos nas *Mariana Starke*, do nome da autora do mais famoso guia turístico da Itália editado em língua inglesa (1800). Esse guia utilizava, por exemplo, o artifício tipográfico dos pontos de exclamação para qualificar, numa escala de 1 a 4, o interesse artístico das obras dignas de serem vistas (como, em Florença: "Cabeça de Medusa, de Leonardo da Vinci!!!"). O mesmo fará, mais tarde, o *Baedeker*, com a atribuição de uma ou várias estrelas.

No entanto, com o desenvolvimento dos transportes, em particular da navegação a vapor e das ferrovias, com uma certa democratização das viagens e com os deslocamentos em geral, a produção dos guias muda de escala, padroniza-se, torna-se um inevitável instrumento de inteligência prática do espaço e um mercado lucrativo.

As três grandes coleções de guias lançadas na Europa durante o século XIX são as de John Murray, na Inglaterra, a partir de 1836 (*Handbooks for Travellers*), as de Karl Baedeker (1801-1859) na Alemanha, a partir de 1844, e as de Louis Hachette na França, a partir de 1853. Baedeker começa a traduzir os guias de Murray, mas não tarda a optar pela publicação multilíngue; é o primeiro a formar uma equipe bem estruturada, onde cada título é confiado a um coordenador e o trabalho se distribui rigorosamente em função dos dados a serem recolhidos e organizados ou atualizados. Em Hachette, os guias têm lugar, naturalmente, no âmbito da coleção da Bibliothèque des Chemins de Fer; a direção de sua publicação é entregue a partir de 1855 a Adolphe Joanne (1813-1881). A coleção compreende várias séries, os guias-itinerários e os "guias-cicerones": os primeiros descrevem uma linha férrea específica (*De Paris à Nantes, De Paris à Bruxelles* etc.) (Ilustração 53); os segundos compreendem guias consagrados a uma cidade, a uma estação balneária ou termal, a um país estrangeiro ou a uma região. A partir de 1857, os guias se emancipam de sua coleção de origem para formar a nova coleção dos Guides Joanne, que se transformarão em Guides Bleus a partir de 1919.

Algumas características materiais comuns reúnem essas coleções: o formato *in-18*, a capa de percalina, mais adaptada do que a cartonagem para proteger um livro que viaja, e uma relativa sobriedade. O *Guide Michelin*, lançado pelos irmãos Michelin em 1900, consagra a democratização de um novo meio de locomoção, o automóvel. Porém a sua

estratégia inicial é diferente: concebido a princípio como um líder de perdas, durante duas décadas ele é oferecido aos compradores de pneus.

História e arqueologia: a edição subvencionada

Se, no domínio da geografia e das viagens, um editor como Arthus Bertrand aproveitou toda a oportunidade representada pelo apoio das instituições, o nascimento de uma política pública de edição científica nos anos 1820 levou-o a priorizar o território das ciências históricas. O século XIX é, aliás, o "século da História" na Europa, mais particularmente na França e na Alemanha, que assistem a um interesse renovado pela Idade Média e pela História Nacional, à profissionalização da profissão de historiador pela universidade, à institucionalização acelerada dos arquivos e à renovação dos métodos de abordagem das fontes antigas, onde triunfa o modelo científico. A afirmação dos Estados-Nação e a recente Revolução não são estranhas ao fenômeno. A História alimenta mais do que nunca as artes, os discursos e as representações, e as ambições historiográficas priorizam o pensamento e a literatura. Na Alemanha, um forte impulso advém da Sociedade de História Alemã Antiga (Gesellschaft für altere Deutsche Geschichtskunde), fundada em 1819 pelo barão Karl von Stein; ela programa a publicação dos *Monumenta Germaniae Historica* a partir de 1826, que logo se tornam uma prodigiosa coleção de fontes. Em Paris cria-se, em 1821, a École des Chartes, que é simultaneamente templo e laboratório da inteligência histórica e da crítica das fontes.

Três homens, aproximadamente da mesma geração, encarnam pela amplitude e difusão de sua obra o lugar privilegiado da História: François Guizot (1787-1874), Augustin Thierry (1795-1856) e Jules Michelet (1798-1874). O primeiro, pelo seu papel igualmente político, testemunha o novo interesse do Estado, oriundo do pensamento revolucionário, pela difusão da cultura histórica. Defensor de um certo voluntarismo cultural (inerente ao movimento liberal que ele representa na política), Thierry articula estreitamente ciência, pedagogia e apoio à atividade editorial. Tais são os cacifes da coleção Mémoires Relatifs à l'Histoire de France, lançada em 1823 e que perfará, até 1835, trinta volumes supervisionados por Guizot. Trata-se de um verdadeiro programa, explicitado por seu prospecto de 1823: "Os monumentos originais da nossa História antiga foram o patrimônio exclusivo dos eruditos; o público não se aproximou dele"; a ideia é também servir à instrução do cidadão que deseja tomar parte nos assuntos do seu país ou simplesmente bem julgar.

Essa política se manifesta mais particularmente durante a Monarquia de Julho. Guizot é ministro da Instrução Pública a partir de 1832: após as primeiras medidas de reorganização do sistema escolar ele cria, em 1834, o Comité des Travaux Historiques (que se tornará, em 1881, o Comité des Travaux Historiques et Scientifiques, CTHS), e depois, em 1835, a Société de l'Histoire de France. O primeiro inicia um vasto programa de edição das fontes relativas à história da França até o período revolucionário, a coleção dos Documents Inédits sur l'Histoire de France, cuja manufatura permanece durante muito

Repertórios e estratégias　565

tempo confiada aos prelos da Imprensa Nacional. Segmentada em várias séries (história literária, história política, arqueologia, história das ciências...), sempre aberta (mais de trezentos volumes publicados), ela propõe a publicação em texto integral de fontes muito variadas (cartas e diplomas constitucionais, crônicas historiográficas, memórias, correspondências...).

Um editor como Louis Hachette adere ao movimento com uma oferta menos monumental: é na sua editora que Victor Duruy publica os seus manuais de História a partir dos anos 1840, antes mesmo de sua ascensão ao posto de ministro da Instrução Pública. Duruy exercerá também as funções de "diretor de coleção" para História, iniciativa promissora de confiar a um autor especialista do setor o desenvolvimento de uma coleção. A edição barata segue o mesmo passo; quando Hachette lança em 1853 a sua Bibliothèque des Chemins de Fer, a segunda série anunciada, após os Guides des Voyageurs", é a de História.

Entretanto, o investimento maciço em História pela instituição pedagógica, com finalidades parcialmente políticas, data da III República. Na esteira das reformas pedagógicas empreendidas por Jules Ferry entre 1880 e 1885, a História da França constitui a matéria de um novo credo, que deve substituir implicitamente a História Santa. A obra de Ernest Lavisse (1842-1822), destinada a escolas (alunos e professores) e largamente difundida entre os anos 1880 e o período entre as duas guerras, constitui uma história de propaganda republicana distribuída pela então jovem editora Armand Colin e também pela Hachette.

Edição e pedagogia

O motor da Instrução Pública

A organização da Instrução Pública abre para a edição um mercado formidável do qual se aproveita, em primeiro lugar, a produção de manuais escolares. A Lei Guizot de 28 de junho de 1833 estabelece os seus fundamentos em torno da liberdade de exercício do ensino primário (condicionado pela obtenção de uma patente), da formação dos professores (criação de uma escola normal por departamento) e de uma rede de escolas municipais (obrigação imposta a cada municipalidade com mais de trezentos habitantes). Em 1836 o ensino primário é estendido às meninas; e, uma vez instaurada a República, as leis concebidas por Jules Ferry entre 1879 e 1882 confirmarão o dispositivo fixando os princípios de obrigação, gratuidade e laicidade.

O Ministério da Instrução Pública, e por trás dele a totalidade do sistema escolar, apoia-se agora em editores privilegiados para a produção e difusão de instrumentos conformes às instruções e aos programas destinados a alunos e professores. Louis Hachette (1800-1864) é o primeiro a se distinguir nesse setor. Normalista, latinista e helenista, havendo ainda seguido um curso universitário de direito, é um pouco como *outsider* que ele entra em 1826 na profissão de livreiro, exercida majoritariamente por atores advindos do comércio ou por herdeiros de dinastias fundadas durante o Antigo Regime. Antes mesmo da chegada de Guizot ao governo, em 1831, o ministro da Instrução Pública Montalivet

havia encomendado à Hachette abecedários, manuais de leitura e aritmética, de história e geografia, compreendendo mais de setecentos mil exemplares a serem distribuídos nas escolas. Hachette deve a sua formidável expansão à regularidade e ao volume dessas encomendas, e domina esse setor do livro escolar, quase sem concorrência, até o fim do Segundo Império. Cria-se assim um império editorial administrado pelo fundador e logo assistido por seus dois genros, Louis Bréton (1817-1883) e Émile Templier (1821-1891); no fim da Primeira Guerra Mundial, quando a editora Hachette muda de estatuto e se torna sociedade anônima, seu capital é avaliado em trinta milhões de francos, muito à frente das outras editoras, as mais importantes das quais não ultrapassam um capital de cinco milhões[9].

Enquanto isso, outros operadores surgiram no setor do livro escolar, como Delagrave em 1865 e, no momento das Leis Ferry, Hatier em 1880 e Nathan em 1881. Mas o principal recém-chegado é Armand Colin, que em 1871 toma a iniciativa ousada, mas lucrativa, que lhe permite entrar com força nesse mercado dominado por Hachette desde 1833. Ele envia gratuitamente a todos os professores da França a *Grammaire* de Larive e Fleury, em duas partes (o livro do professor e o do aluno). O procedimento – que logo será chamado de política do espécime – será doravante adotado pela maioria dos editores escolares. No fim do século, as tiragens acumuladas da *Grammaire* de Larive e Fleury sobem a doze milhões de exemplares, seguidas de perto, entre outros grandes sucessos escolares, pelo catálogo Armand Colin, pelo manual de Geografia de Pierre Foncin e pela *História da França* de Ernest Lavisse (cinco milhões de exemplares).

Manuais, revistas, dicionários e "material" pedagógico

Como complemento de uma oferta centrada nos manuais, os editores escolares propõem também outros produtos, que asseguram a promoção dos primeiros, contribuem para difundir as prescrições governamentais e fortalecem o vínculo do editor com as comunidades docentes. O periódico desempenha aqui um papel de realce, e são pioneiras as iniciativas da Casa Hachette, que publica o jornal *Le Lycée* a partir de 1827 e o *Manuel General de l'Instruction Primaire* a partir de 1844. Mesma oferta em Larousse com *L'École Normale* (1858) e Delagrave com *L'Instituteur* (1866) e a *Revue Pédagogique* (1878). Reencontra-se fora da França esse interesse particular dos editores escolares pelo periódico, que é ao mesmo tempo produto e instrumento. Na Itália do *Risorgimento*, onde o Estado central assume um papel inédito no domínio do ensino primário, os editores do setor, especialmente as quatro editoras milanesas Antonio Vallardi, Enrico Trevisini, Giacomo Agnelli e Paolo Carrara, utilizam suas próprias revistas para promover sua oferta e ao mesmo tempo servir de elo com uma política nacional nova[10].

A publicação de dicionários de referência contribui igualmente para firmar a reputação dessas editoras envolvidas na edição escolar. O *Dictionnaire de la Langue Française* de

9. Jean-Yves Mollier, *Louis Hachette (1800-1864), le Fondateur d'un Empire*, Paris, Fayard, 1999.

10. Elisa Marazzi, *Libri per Diventare Italiani: L'Editoria per la Scuola a Milano nel Secondo Ottocento*, Milano, Franco Angeli, 2014.

Émile Littré (1801-1881), programado por Hachette desde 1841, mas impresso somente a partir de 1859, só começa a ser publicado em 1863. Mas é rapidamente ultrapassado por Larousse, cujo dicionário é uma iniciativa singularmente distinta, toda pessoal. Pierre-Athanase Larousse (1817-1875) foi professor primário durante a Monarquia de Julho, antes de conhecer outro antigo professor primário que se fez livreiro, Pierre-Augustin Boyer, e de fundar com ele uma livraria em 1852. Editor, Larousse continua sendo fundamentalmente um autor pedagógico: publica para o ensino primário gramáticas, métodos de leitura, enciclopédias e antologias poéticas, antes de anunciar em 1863 o seu *Grand Dictionnaire Universel du XIX^e Siècle*. Essa concorrência formidável com o Littré, cuja publicação é encetada então por Hachette, repousa também sobre um modo de difusão revolucionário: a venda em fascículos a 1 franco! O dicionário é terminado em 1876, após a morte de Larousse, e vendem-se 150 mil exemplares dos quinze tomos da primeira edição. Esta servirá de matriz para muitas variações, como o *Nouveau Larousse Illustré* em 1897, o *Petit Larousse Illustré* em 1905 e o *Larousse de Poche* em 1912.

Na esteira das encomendas de manuais, desenvolve-se também um mercado mais diversificado de material "pedagógico", por vezes à margem da livraria: são os mapas e os quadros murais, as imagens de prêmios, mas também as escrivaninhas de madeira de dois lugares que a Casa Delagrave concebe e comercializa junto às comunas. O Estado, a partir da III República, empenha-se em estimular e consolidar a imagística escolar, notadamente através da Comission de la Décoration des Écoles criada por Jules Ferry em 1879. Nesse mesmo ano Hachette confia ao inspetor geral Eugène Brouard a preparação de uma História da França segundo os grandes pintores que será amplamente difundida pela cromolitografia. A distribuição dos prêmios e das recompensas suscita também uma demanda de imagens (estampas e fotografias) ao mesmo tempo divertidas e pedagógicas. Por sua vez, os mapas e os quadros murais contribuem para a fortuna da Armand Colin por meio das séries cartográficas supervisionadas por Paul Vidal de La Blache ou dos *Tableaux d'Histoire de la Civilisation Française*, concebidos sob a direção de Ernest Lavisse, a partir de 1903.

Nas origens da literatura para a juventude

Os livros-prêmios (uma tradição antiga nos colégios do Antigo Regime, cuja prática é revitalizada pelo Ministério da Instrução Pública) e os livros de Ano-Novo (em voga nas famílias da burguesia) constituem um mercado colateral do livro escolar que estimula a literatura infantil e forma o cadinho da edição "para a juventude". Assinale-se aqui o sucesso do editor católico Alfred Mame (1811-1893) em Tours, que se torna, sob o Segundo Império, um dos grandes nomes da edição francesa, com mais de mil empregados e oficinas de encadernação mecânica que conferem às cartonagens de seus livros para crianças uma forte capacidade de sedução. A produção da Casa Lefort em Lille, de menor amplitude, mas igualmente elegante e muito ilustrada, é louvada igualmente pelos internatos e estabelecimentos educacionais religiosos. Republicano e leigo convicto, Hetzel se lança também nesse setor na segunda fase de sua atividade, de volta do exílio em 1860, quando já era célebre como editor de literatura contemporânea. Obras ilustra-

das por Gustave Doré, *Voyages Extraordinaires* de Júlio Verne, mas também numerosos romances assinados pelo próprio Hetzel sob o pseudônimo de "P.-J. Stahl", alimentam um abundante catálogo. Hachette, por sua vez, paralelamente à sua oferta pedagógica, abrira em 1856, com a Bibliothèque Rose, uma coleção barata de literatura de entretenimento para crianças. A Petite Bibliothèque Blanche, coleção criada por Hetzel em 1878, é uma tentativa, não forçosamente bem-sucedida, de concorrer com a oferta da Hachette em termos de livros de baixo custo para a juventude.

Tanto o livro recreativo para crianças como o manual escolar tornaram-se também veículos privilegiados para a expressão dos ideais republicanos. A Ligue de l'Enseignement, fundada por Jean Macé em 1866 e que inspirará as Leis Ferry em prol da escola gratuita, obrigatória e leiga, elabora, com efeito, listas de livros-prêmios para fins de prescrição e, de certo modo, de rotulação. Outro *leitmotif* se articula com esses princípios após a derrota de 1870, a da revanche e da reconquista nacional. A Nouvelle Collection à l'Usage de la Jeunesse, lançada por Hachette nesse contexto, acolhe então romances históricos e patrióticos. Belin publica o incomparável *best-seller* patriótico do fim do século XIX, *Le Tour de la France par Deux Enfants*, lançado em 1877, por Augustine Fouillée sob o pseudônimo de "G. Bruno". Concebido inicialmente como manual de leitura do curso médio das escolas, o livro vende cerca de seis milhões de exemplares antes do fim do século.

A guerra dos manuais

A profunda renovação do sistema educativo numa sociedade em via de laicização, juntamente com a estreita articulação dos princípios republicanos com uma obrigação escolar estendida ao conjunto da sociedade, cria tensões crescentes na vida política francesa a partir do último terço do século XIX. O conteúdo dos ensinos e, portanto, os manuais escolares cristalizam mais particularmente os confrontos em torno do lugar da História[11].

Uma primeira "guerra dos manuais" inicia-se em 1882, consequência da lei de 28 de março de 1882 que instaura a obrigação e a laicização dos programas. Essa lei suscita não apenas a oposição dos meios católicos, da imprensa conservadora (em particular *L'Univers*) e do episcopado francês, mas também de Roma (a Congregação do *Index* condena em dezembro vários manuais de instrução moral e cívica). Entre os mais militantes desses manuais que, em nome da neutralidade do Estado no domínio religioso, substituem o ensinamento da fé pela instrução cívica e moral, convém citar o do anticlerical Paul Bert, *L'Instruction Civique à l'École* (Paris, Picard-Bernheim, 1882).

Uma segunda "guerra dos manuais" marca os anos 1908-1910, num contexto ainda influenciado pelas agitações decorrentes da separação das Igrejas e do Estado. Sendo objeto de novas crispações, vários manuais explicitamente pacifistas e laicistas lançam um olhar fundamentalmente crítico e negativo sobre a ação da Igreja e o papel das religiões na História. Uma declaração dos cardeais, arcebispos e bispos da França e várias

11. Christian Amalvi, "Les Guerres des Manuels Scolaires autor de l'École Primaire en France (1899-1914)", *Revue Historique*, t. 262, fasc. 2 (532), pp. 359-398, 1979.

cartas pastorais tentam proibir a sua difusão. A Liga do Ensino, racionalista e leiga, de um lado, e a Associação dos Pais de Família de outro (criada pelos bispos mais antirre-publicanos da França) são mobilizadas. As ofensivas dos bispos são particularmente intensas no momento da entrada nas classes, mas elas dissimulam também esforços de promoção em favor dos livros pedagógicos saídos dos prelos de congregações ou instituições religiosas.

O mercado da universidade

O setor universitário permanece marginal em uma primeira etapa, em volume de produção e em volume de negócios, em relação à edição escolar primária. Ele suscita igualmente a criação de algumas casas especializadas antes da metade do século que atendem a princípio a uma clientela "local": é o caso de Baillière (1818) e de Masson (1837) para as ciências médicas, que se estabelecem em Paris na proximidade da Escola de Medicina, ou de Dalloz (1825) para a jurisprudência, que abre a sua oficina na vizinhança da Faculdade de Direito. Louis Hachette, por sua vez, foi nomeado "livreiro da Universidade" em 1836. Uma mudança de escala considerável está ligada à reforma da Universidade realizada entre 1877 e 1885 e que teve por consequência a reorganização das faculdades e um crescimento significativo da população estudantil (criaram-se bolsas de estudo). Entrementes apareceram outros editores especializados, notadamente para as ciências humanas e as letras, como Gauthier-Villars (1864), Hermann (1870) ou Félix Alcan (1872), mas sobretudo das editoras importantes que investiram previamente no mercado dos manuais dos ensinos primário e secundário. Reencontramos aqui Armand Colin, que adere ao mercado universitário com uma política editorial estruturada ao redor de dois eixos: grandes coleções e revistas luminares, cuja construção ele confia aos melhores estudiosos de cada disciplina. É na Armand Colin que aparece, por exemplo, a *Géographie Universelle*, vasto projeto editorial concebido por Vidal de La Blache antes da Primeira Guerra Mundial para continuar e substituir a de Élisée Reclus, que era um produto Hachette (1876-1894). Nas mãos do fundador e, depois, de seu genro Max Leclerc, a editora atrai também as principais revistas científicas e universitárias, a *Revue de Métaphysique et de Morale* que ela apropria da Hachette em 1895, a *Revue d'Histoire Littéraire de la France* em 1900.

Almanaques e "trabalhos de cidade"

Os progressos da alfabetização, assim como a necessidade de informação e o desenvolvimento das práticas de consumo e dos serviços numa sociedade em via de industrialização, criam uma demanda diversificada de produtos impressos na fronteira dos trabalhos de maior envergadura (*travaux de labeur*) e dos trabalhos de cidade (*travaux de ville*, onde se incluem, por exemplor, os ditos *bibelots*). Alguns empresários do livro

vão, ademais, estabelecer a sua fortuna fundando estratégias específicas nesse setor e explorando, se necessário, as novas facilidades de combinação da imagem e do texto. Almanaques, anuários, tarifas, horários, cartazes e suportes publicitários constituem um mercado em constante expansão ao longo do século. Nesse terreno, o *Almanach du Facteur* [*Almanaque do Carteiro*], lançado em 1854 pela gráfica Oberthür em Rennes, representa um sucesso tão maciço quanto duradouro porque continua a existir no século XXI (após algumas mudanças de título: *Almanach des Postes – Étrennes du Facteur*, depois *Almanach des Postes et Télégraphes* em 1880, *Almanach du Facteur* desde 1989). A forma do almanaque impresso é, decerto, antiga (*cf. supra*, pp. 308 e 392); ela retoma aqui a prática dos presentes de Ano-Novo e dá origem a um pequeno almanaque ou calendário enriquecido com imagens e informações úteis (sobre os movimentos do correio, as datas de feiras etc.), distribuído no começo de ano. Em dezembro de 1849 o diretor dos Correios, Édouard Thayer, autoriza oficialmente os carteiros a distribuir, por conta própria, esses *ephemera* impressos. O contexto dessa decisão administrativa é o da unificação nacional do território, do desenvolvimento dos meios de comunicação e de circulação e de uma estruturação do serviço postal em âmbito nacional com a criação dos carteiros rurais (1830) e a unificação das tarifas do correio (1848). A ideia da jovem casa Oberthür é ligar a difusão desse objeto antigo a um ator novo e onipresente, o carteiro, que recobre todo o território nacional, e levá-lo a se interessar pessoalmente pelo sucesso da distribuição. Desse modo Oberthür se liberta totalmente das restrições geográficas e das compartimentações (espaços urbanos e rurais, de montanha e de planície...) que podem pesar sobre o mercado editorial. Nessa abordagem extraordinariamente unificada, entretanto, o *Almanach du Facteur* introduz variações, adaptando as informações locais aos diferentes departamentos e diversificando os modelos e os preços. As imagens, a princípio confiadas à estampa, logo incluirão a fotografia. O sucesso é prontamente considerável, já que após o primeiro ano a tiragem é de quinhentos mil exemplares (1855) e chegará a onze milhões na véspera da Primeira Guerra Mundial, tiragem largamente superior à dos títulos de imprensa mais difundidos (como *Le Petit Journal* do tempo de Marinoni).

Na categoria dos anuários apareceu o *bottin*, que tira seu nome de Sébastien Bottin (1764-1853). Esse administrador interessado em estatística havia retomado em 1819 a redação do *Almanach du Commerce de Paris*, fundado em 1797. Após o seu desaparecimento, a atividade é recuperada com um sucesso bem maior pela Casa Didot; sua publicação torna-se mesmo a atividade principal de uma empresa dedicada, Didot-Bottin, que assume o estatuto de sociedade anônima em 1881. A fórmula estende-se ao campo industrial e comercial, com a criação em 1903 do *Bottin Mondain*. Didot-Bottin ocupa então uma posição largamente dominante no setor dos anuários antes que a generalização do telefone, do anuário telefônico publicado pela direção dos Correios e Telégrafos e, depois, a chegada do Minitel marginalizem a sua atividade.

45
As instituições da leitura

Em proporções certamente menores do que a Instrução Pública, os começos da leitura pública e o desenvolvimento da infraestrutura bibliotecária constituem também tanto um mercado em expansão na França do século XIX quanto um terreno de promoção do livro.

A constatação que se impõe, todavia, é a de uma certa lentidão, principalmente em relação ao mundo anglo-saxônico, onde as bibliotecas populares conhecem um rápido desenvolvimento a partir do século XVIII, medido tanto pelo crescimento de sua oferta quanto pelo número de empréstimos. Esse *leitmotiv*, sistematicamente retomado pela historiografia das bibliotecas francesas, foi diagnosticado no início do século XX por Eugène Morel, infatigável promotor da leitura pública, que confronta dois modelos institucionais: o da *bibliothèque*, que conserva livros, e o da *library*, que

os adquire e disponibiliza para leitura[1]. Há aqui um certo paradoxo, já que a França é o primeiro país a criar uma rede de bibliotecas municipais. Em 1803 abandonou-se o projeto de bibliotecas articuladas com as escolas centrais (elas próprias suprimidas em 1802 e substituídas pelos liceus) e transferiram-se para as comunas coleções constituídas sobretudo a partir das confiscações revolucionárias. Mas o que se transmite é menos um patrimônio (ou mesmo um fardo...) do que uma missão de serviço, e as bibliotecas municipais da primeira parte do século XIX, quando não se caracterizam pela letargia, preocupam-se mais com a erudição. Guizot tenta insuflar uma dinâmica em 1832, fazendo com que essas bibliotecas passem da alçada do Interior para o da Instrução Pública e estabelecendo em 1839 um comitê de inspeção e compra de livros junto a cada biblioteca.

Essas medidas, contudo, são de parco efeito e deve-se constatar a persistente exiguidade das aquisições e a pouca adequação desses recursos às necessidades de uma sociedade em plena transformação.

Essa inércia relativa caracteriza também as grandes bibliotecas de estudo, pelo menos até a metade do século, que vê a inauguração da nova Biblioteca de Sainte-Geneviève em 1850 (construída com base nos projetos de Henri Labrouste) e a chegada do enérgico Jules Taschereau (1801-1874) à direção da Biblioteca Imperial em 1852, quando se iniciam 22 longos anos de reforma e construção (do novo Labrouste).

Em cada escola comunal, o decreto de 1862 transforma o escasso sortimento de livros então vigente em verdadeira biblioteca, colocada sob a responsabilidade do professor, cuja missão é conservar os manuais que os alunos necessitados não podem adquirir, mas também, mediante empréstimo às famílias, promover (orientando-a) a leitura dos adultos.

No ensino superior, as bibliotecas são quase inexistentes, salvo exceção, antes da organização da universidade a partir do fim dos anos 1870 e durante os anos 1880, que são também os de uma verdadeira profissionalização da profissão de bibliotecário. Antes dessa época, alunos e professores exploraram os recursos das bibliotecas de estudo, de fundos antigos predominantes, ou das bibliotecas municipais. A comparação com o sistema alemão é inevitável, salvo para alguns estabelecimentos pioneiros, como a École Normale Supérieure, verdadeiramente estruturada em torno de sua biblioteca. De maneira mais geral, cria-se em 1873 uma "taxa de biblioteca" paga pelos alunos com vistas ao crescimento das coleções existentes em sua faculdade.

Os esforços visando disponibilizar o livro para o conjunto dos cidadãos, e mais particularmente para as classes populares, constituem as premissas da leitura pública. Nesse aspecto as iniciativas do Estado e das comunas permanecem tímidas antes do século XX, mas outros atores mostraram o caminho, organizando coleções destinadas ao empréstimo. O modelo comercial das salas de leitura, aparecido no século XVIII,

1. "Qual pedante inventou a palavra BIBLIOTHÈQUE, deixando o termo francês Librairie para os ingleses? [...] Chegou a hora, após meio século de esforços que triunfam hoje na Inglaterra e na América, de conceber a leitura como um serviço público, municipal, análogo ao sistema viário, aos hospitais, à luz – a do gás –, à higiene – a do corpo. Entenda-se: não se trata de conservar livros, mas de ler livros" (Eugène Morel, *La Librairie Publique*, Paris, Armand Colin, 1919, página de rosto e p. 4).

permanece ativo ao longo do século XIX, em especial para o acesso aos periódicos e à literatura de entretenimento; entretanto novas iniciativas vão surgindo, privadas, é certo, mas ora apoiadas pela hierarquia eclesiástica, ora sustentadas por estruturas cooperativas. Preocupadas em estimular o recurso ao livro e aconselhar os seus usos, elas esboçam práticas nas quais a rede pública se inspirará no século seguinte[2].

Primeira do gênero, a Œuvre des Bons Livres constitui uma rede de leitura popular ligada à Igreja católica; ela é desenvolvida a partir da diocese de Bordeaux por um padre, Julian Barault (1766-1839), que começou abrindo uma biblioteca de empréstimo na sua residência em 1820. Aprovada pela diocese, erigida em associação beneficente e depois em arquiconfraria, a Œuvre conta com cerca de duzentos depósitos em 1855 e mais de trezentos em 1875. Sua oferta é cristã, instrutiva e literária, marcada por posições antirrevolucionárias; os depósitos são amplamente abertos e o empréstimo é gratuito. Assistido por seu sucessor Joseph-Hyacinthe Taillefer (1797-1868), Barault publicou para essa rede um gênero novo que deve ser considerado como o primeiro manual de biblioteconomia popular (*Le Manuel de l'Œuvre des Bons Livres de Bordeaux*, 1834), que preconiza o enciclopedismo, a organização coerente das aquisições, a publicidade (isto é, a abertura e a gratuidade) e a extensão do sistema a cada paróquia...

Outro modelo aparece numa segunda etapa: leigo, republicano, e exibindo embora uma recusa às lutas políticas, ele é portador de uma ideologia de libertação ligada ao mundo operário e ao pensamento socialista, e seu modo de funcionamento não está longe da lógica cooperativa. Nasce assim em 1861, em Paris, a primeira Bibliothèque des Amis de l'Instruction Publique, por iniciativa de trabalhadores e artesãos que adquirem coletivamente livros que os leitores tomarão emprestados mediante uma modesta cotização. As adesões se multiplicam (seiscentos membros no segundo ano); o modelo enxameia rapidamente, tanto no centro de Paris como nos subúrbios. Os aderentes participam também na escolha das aquisições.

O fortalecimento dessa iniciativa e sua propagação na província são as missões a que se propõe a Société Franklin desde a sua criação em 1862. Numa referência a Benjamin Franklin (1706-1790), promotor das primeiras bibliotecas de empréstimo nos Estados Unidos, ela é ao mesmo tempo uma sociedade filantrópica e um comitê de patrocínio que reúne intelectuais e cientistas, banqueiros, industriais e políticos, todos movidos pelo desejo de "lutar contra a ignorância, o cabaré, o mau livro e [...] substituí-lo pelo bom". Ativa até 1933, ela arrecada fundos (cotizações dos membros e doações) para auxiliar na criação das bibliotecas municipais nas localidades que não as possuem ou na constituição de uma rede de bibliotecas de empréstimo destinada a soldados. Ela elabora e difunde o catálogo dos livros que "merecem ser recomendados". Seu *Bulletin d'Information Bibliographique* constitui assim um instrumento de prescrição, porém a sociedade evita em seus estatutos favorecer esse ou aquele editor.

2. Noë Richter, *La Lecture et ses Institutions* (1: *La Lecture Populaire: 1700-1918*; 2: *La Lecture Publique*), Bassac, Plein Chant, 1987-1989; *Des Bibliothèques Populares à la Lecture Publique*, org. Agnès Sandras, Villeurbanne, ENSSIB, 2014.

46
Vulgarização e sacralização

A industrialização da produção, o desenvolvimento da alfabetização e a expansão do mercado da edição contribuem conjuntamente para um duplo movimento paradoxal de banalização e sacralização do objeto impresso.

A sacralizaçao é aquela da qual se beneficia, em primeiro lugar, um *corpus* de "clássicos" em via de constituição, ao preço de uma revisão do próprio termo *clássico*. O processo é gerado ao mesmo tempo pelo mundo da edição e pela instituição escolar. O primeiro integra um certo número de obras em coleções chamadas explicitamente a fazer referência, concebidas a princípio por e para uma clientela acadêmica: por exemplo, a coleção Grands Écrivains de la France constituída por Hachette a partir de 1862, dedicada principalmente ao século XVII e preparada pelo filólogo Adolphe Régnier e depois pelo professor universitário Gustave Lanson. Tais títulos, recebidos como canônicos, não tardam a ser publicados num formato menor, no âmbito de coleções destinadas, umas aos

alunos, outras a um público mais vasto. Esse roteiro é ainda mais eficaz porque contemporâneo da consolidação, pela Escola, de um repertório prescrito de obras e autores (para ler, estudar, decorar, traduzir, transmitir etc.)[1].

Seria, pois, inexato opor o "clássico" como objeto literário e o *best-seller* como realidade comercial; o sucesso editorial contribui de maneira determinante para a sacralização de alguns livros como clássicos. Mais exatamente, é mediante a popularização do formato "barato", ou pela transferência cultural *via* outras línguas, que a máquina editorial demonstra uma das características fundamentais do clássico: muito além de uma capacidade excepcional de representar o meio ou a sociedade que o produziu, o que se coloca é o alcance universal do seu discurso e dos seus valores.

Esse fenômeno de sacralização de certos livros graças à multiplicação da produção e a uma certa banalização do objeto impresso não se exerce apenas por obra de textos do passado. O ceticismo da crítica e do mundo intelectual diante da "literatura industrial" (Sainte-Beuve) e o aumento exponencial das publicações, das tiragens e dos leitores tendem, um pouco artificialmente, a sacralizar a obra de criação, que seria mais objetivamente diferenciada dos títulos de sucesso e dos *best-sellers* engendrados pelo novo ecossistema. Ora, pelo que respeita à literatura contemporânea, é justamente a conjunção de vários desses fenômenos novos que contribui para fazer de centenas de títulos obras luminares, suscetíveis, também elas, de pretender com o tempo o rótulo de "clássicas": uma boa recepção crítica, pelo mundo intelectual e pela imprensa, das reedições rápidas, uma difusão variada dos formatos e das coleções populares posteriormente ampliada pela tradução, uma integração a longo prazo num *corpus* escolar cuja apropriação envolve doravante o conjunto da comunidade nacional. A generalização dos prêmios literários no início do século XX acrescentará um fator suplementar a esse processo.

A partir da primeira metade do século XIX, os grandes sucessos da edição ocidental – *Fausto* (1808), *O Último dos Moicanos* (1826), *Notre-Dame de Paris* (1831) ou *David Copperfield* (1850) – conheceram essa dinâmica baseada em critérios que combinam estreitamente seleção literária e sacralização editorial. Uma consagração pelos números que visa agora, mais ou menos secretamente, todo autor, seja qual for a severidade que ele exibe em relação à economia do livro de seu tempo.

No outro extremo da hierarquia do objeto impresso, do lado dos *ephemera* e dos produtos consumíveis, a divulgação é ainda mais ampla, já que o texto impresso está agora em toda parte, estrutura o espaço público (cartazes, tabuletas, anúncios, impressos), as práticas de consumo (catálogos, tarifas, embalagens – *packaging*) e as trocas sociais. Mas esse suporte que se vulgarizou nem por isso é menos investido de uma forma de autoridade, objeto de uma reverência que se traduz em numerosos usos. A burguesia emergente do século XIX encontra no objeto impresso novos instrumentos para a sua representação, promoção e comunicação. O recurso à impressão para o cartão de visita, o papel de correspondência timbrado, o anúncio no caderno do jornal, o convite de casamento etc. funcionam, durante longo tempo, como instrumento de demarcação social.

1. Alain Viala, "Qu'est-ce qu'un Classique?", *Bulletin des Bibliotèques de France*, n. 1, pp. 6-15, 1992.

A formatação impressa da morte, principalmente, que circula na imprensa diária ou se exibe nas paredes, midiatiza e pereniza o nome, substituindo com mais eficácia as inscrições tradicionalmente expostas no recinto da igreja ou do cemitério. As formas mais elevadas dessa reverência pelo objeto impresso serão, para uma elite, as notícias necrológicas redigidas pelos jornalistas e em alguns jornais em particular (na França, *Le Figaro* a partir dos anos 1860; na Inglaterra, *The Times*)[2].

Na Itália, duas formas privilegiadas coexistem desde o século XIX: a nota de falecimento mural e o *santino*, miniatura que associa a memória do morto à imagem de um santo e a citações evangélicas.

2. Jean-Didier Urbain, "Feuilles de Marbre et Stèle Volante", *Actions et Recherches Sociales*, n. 2, pp. 26-30, 1990.

47
A indústria ocidental da edição no mundo

As premissas de uma mundialização do objeto impresso – na sua forma ocidental – delineiam-se no século XIX por via de dois fenômenos concomitantes. Por um lado, inovações determinantes facilitam a ampliação dos mercados para além do continente europeu (aceleração das ligações marítimas pela tecnologia do vapor, internacionalização dos dispositivos de crédito). Por outro, a exportação não mais apenas do livro, senão também das técnicas gráficas e tipográficas desenvolvidas na Europa, tende a substituir ou a marginalizar, quando ele existia, o equipamento tradicional de produção de textos; a implantação de estruturas de imprensa e edição no Extremo Oriente, na África, no subcontinente indiano etc. permitirá, em um horizonte mais ou menos distante, o nascimento de verdadeiros mercados regionais de produção e distribuição do livro, que aos poucos se liberta de uma situação de dependência em relação aos atores ocidentais. Essa dupla expansão, do mercado do livro ocidental e de sua tecnologia, dá início a um

fenômeno de relativa uniformização das formas e dos usos do livro, para além das singularidades linguísticas e das tradições de paginação.

A edição francesa aproveita-se do fato de o francês conservar globalmente, no século XIX, o lugar que conquistou no decorrer dos dois séculos anteriores na educação dos filhos das classes dirigentes europeias; sua apropriação, pelas elites e pelos sistemas pedagógicos, dos espaços coloniais constitui igualmente uma garantia para a exportação do livro francês até o século XX.

Os atores que mais precocemente se envolveram no comércio internacional do livro são, na França, Treuttel & Würtz, já citados, mas sobretudo o parisiense Martin Bossange (1765-1865), que abre uma livraria no Haiti, sucursais em Londres, Madrid e Nápoles, assim como no México e no Rio de Janeiro. Cite-se também Baillière, que fundou sua reputação na edição médica e logo recorre à ilustração fotográfica, concentra na exportação uma parte considerável de sua atividade e abre sucursais no mundo anglo-saxônico: Londres, Nova York, Melbourne.

O negócio internacional baseia-se em alguns instrumentos ou práticas já bem estabelecidos: o desenvolvimento de uma rede de comissários (*cf. supra*, p. 538), a abertura de sucursais, a compra ou a troca de partes de edição, uma política de tradução. Porém, os anos 1860 representam uma reviravolta: meios de transporte continentais e intercontinentais mais rápidos, mais regulares e mais baratos, assim como o desenvolvimento de dispositivos de crédito a longa distância, reduzem de maneira significativa os obstáculos físicos e financeiros à distribuição. Ao mesmo tempo, a expansão do império colonial e o desenvolvimento de espaços urbanos nos territórios que se tornaram francófonos criam condições favoráveis à exportação. Em valor relativo, contudo, confrontado com seus concorrentes e especialmente com o livro inglês, o livro francês perde regularmente partes do mercado no mundo (na América do Sul como na América do Norte, onde o mercado do livro francês aproveita mais à Bélgica do que à França, *cf. supra* p. 525). No âmbito internacional, como revelam as estatísticas alfandegárias, a livraria francesa continua mais voltada para o continente europeu, que representa dois terços de suas exportações[1]. E mesmo no Velho Continente a afirmação nacional e a promoção das literaturas vernáculas (na Europa Central e Oriental, no mundo eslavo e escandinavo) acarretam com o tempo um reequilíbrio da demanda. Os grandes atores da livraria francesa, no começo do século XX, farão a constatação desse recuo, de uma excelente organização das redes de comissários da livraria alemã e de uma crescente difusão da edição anglófona no mundo, constatação que os levará a fundar em 1916 a Société d'Exportation des Éditions Françaises com o fim de robustecer a sua presença no mercado mundial.

A edição inglesa, de fato, é mais eficiente nesse terreno. Edimburgo, Dublin e Glasgow desenvolveram uma livraria de exportação, mas Londres tornou-se a principal origem dos livros que circulam no mundo, e não apenas nas colônias anglófonas das Caraíbas, das

1. Frédéric Barbier, "Le Commerce International de la Librairie Française au XIXᵉ Siècle (1815-1913)", *Revue d'Histoire Moderne et Contemporaine*, n. 28, p. 94-117, 1981.

Índias, na Ásia ou na Austrália[2]. Ela deve essa posição sobretudo a alguns editores que, na busca permanente de novas zonas de distribuição, inventaram coleções baratas destinadas especificamente à difusão nos espaços coloniais. O editor John Murray, já famoso por sua política coerente de publicação de guias turísticos (*cf. supra* p. 564), é o primeiro nesse terreno, com sua "Colonial and Home Library" (1843). Com base no mesmo princípio, uma "Colonial Library" é lançada por MacMillan em 1886. A fórmula não abrange um repertório especial (ainda que a literatura de ficção predomine), nem uma apresentação material particular: consiste simplesmente em vender o livro inglês barato a uma tarifa reduzida de 50% em relação ao mercado metropolitano, a fim de facilitar sua exportação e compensar os gastos de expedição. Os volumes de algumas coleções trazem, aliás, menções explícitas: "This edition is intended for circulation only in India and the British Colonies" ["Este livro destina-se à circulação apenas na Índia e nas colônias britânicas"]. O sistema assegura até o século XX a dominação britânica na cultura e na economia do livro de muitos espaços extraeuropeus em fase de desenvolvimento, como a Nova Zelândia e a Austrália.

A própria técnica tipográfica ocidental conhece, por outro lado, uma expansão geográfica que principiou no século XV. Na primeira metade do século XIX ela se implanta nas regiões do mundo que ainda não se achavam equipadas, como na Austrália (1802 ou pouco antes), nas ilhas do Pacífico (Taiti em 1818, Havaí em 1821) ou na China (1833). A dinâmica chega ao fim, portanto, no exato momento em que a tipografia abandona a técnica do caractere móvel e toma o caminho da mecanização e da industrialização. Está em andamento outro processo, que só será plenamente realizado após a descolonização: o desenvolvimento de verdadeiros mercados abertos da edição nesses espaços extraeuropeus onde a imprensa havia se implantado segundo lógicas de intermediação administrativa, de missão ou de produção não lucrativa. Lembremos que foram a literatura catequética e a liturgia que motivaram a implantação de tipografias no México (1539), no Japão (1590), no Paraguai (1700) e ainda no Ceilão (1736), onde a Igreja reformada encomendava edições em neerlandês, em tâmil e em cingalês; quando a Companhia Holandesa das Índias Orientais instalou os seus prelos em Java, em 1668, era para lhes confiar a impressão de publicações oficiais e almanaques. Por muito tempo o livro impresso produzido na Europa foi, de modo privilegiado, um livro que não visava ao lucro e se destinava a espaços de circulação "fechados"[3]. O que não impediu exceções locais de uma vitalidade singular, como nas Antilhas e nas ilhas francesas do Oceano Índico no século XVIII e no começo do XIX (literatura "local" e imprensa periódica).

A China apresenta um caso de adoção tardia mais rápida das técnicas tipográficas. No Extremo Oriente, nota-se uma primeira experiência tipográfica em Macau, em 1588, com a instalação temporária de uma imprensa intinerante. Muito tempo depois, em 1833, uma nova implantação na mesma cidade liga-se a uma lógica exclusivamente colonial, porque sob a administração portuguesa. A etapa seguinte nos coloca em uma

2. James Raven, "Distribution: The Transmission of Books in Europe and its Colonies: Contours, Cautions, and Global Comparisons", em *The Book Worlds of East Asia and Europe, 1450-1850*, org. Joseph P. McDermott e Peter Burke, Hong Kong, Hong Kong University Press, 2016, p. 158.

3. *Idem*, p. 175.

dinâmica bem diversa, embora ainda de origem missionária. Quando os jesuítas, de volta à China, em 1842, depois de terem sido expulsos no século XVIII, abrem uma primeira missão nos subúrbios de Xangai, estabelecem ali uma escola profissional que logo se torna uma formidável base de difusão das técnicas ocidentais, principalmente artísticas[4]; a partir de 1867 funcionam uma gráfica e prensas litográficas que no fim do século integram os processos de fotogravura chamados a revolucionar a edição e a produção de imagens impressas na China. Trata-se ao mesmo tempo de um ateliê de aprendizagem da tipografia que será a ponta de lança da penetração das técnicas de impressão modernas na China e de uma casa editora que imprime, é certo, pedagogia e literatura catequética, mas logo e sobretudo – em francês e em chinês – ciências, uma abundante literatura técnica e de erudição (a coleção Varietés Sinologiques, publicadas de 1892 a 1938, com contribuições em geografia, literatura e arqueologia, compõe um dos primeiros *corpus* da sinologia moderna).

Estamos, portanto, diante de três dinâmicas potencialmente concorrentes: uma circulação maior da edição europeia no mundo; a apropriação definitiva das tecnologias ocidentais do objeto impresso; as veleidades de uma verdadeira participação dos espaços periféricos, ou recém-equipados, na economia mundial do livro. A situação da Austrália explica as tensões contraditórias dessas dinâmicas. Depois dos anos 1840, dispositivos regulamentares e alfandegários buscam favorecer a difusão do livro britânico em todo o Império, e os editores ingleses, como vimos, consolidam a sua posição graças a estratégias específicas. O sistema constitui, evidentemente, um freio ao desenvolvimento de uma edição local, situação que os editores australianos denunciam regularmente, e até a metade do século XX, como mantenedoras de uma dependência cultural e econômica em relação à Grã-Bretanha. Paradoxalmente, o sistema beneficiava alguns autores locais com uma amplitude de circulação impraticável se fossem publicados unicamente por "seus" editores. O romancista australiano Rolf Boldrewood (1826-1915), conhecido pelo pseudônimo de Thomas Alexander Browne, é um bom exemplo disso: publicado pela MacMillan a partir de 1889, seu romance *Robbery under Arms* [*Assalto a Mão Armada*] tornou-se um clássico da literatura australiana, difundido ao mesmo tempo em coleção "colonial" (Colonial Library) e "metropolitana".

É sem dúvida na África, especialmente na África francófona, que se nota uma das mais fortes tendências a restringir o desenvolvimento de economias locais da edição e a confiar a distribuição dos livros às empresas metropolitanas. Essa situação redundou provavelmente em um atraso na promoção das línguas e das literaturas africanas por meio do texto impresso; ela explica, no momento da descolonização, a participação extremamente reduzida da África na produção mundial de livros (cinco mil títulos em quatrocentos mil publicados, por ano, no começo dos anos 1960).

4. Foi ali que o artista Xang Chongren (amigo de Hergé, que se inspirará nele para criar o personagem de Xang em *Les Aventures de Tintin*) aprendeu a escultura e a pintura.

	l	ſ	d			l	ſ	d
2 val			4		38 val		6	4
3 val			6		39 val		6	6
4 val			8		40 val		6	8
5 val			10		50 val		8	4
6 val		1			60 val		10	
7 val		1	2		70 val		11	8
8 val		1	4		80 val		13	4
9 val		1	6		90 val		15	
10 val		1	8		100 val		16	8
11 val		1	10		200 val	1	13	4
12 val		2			300 val	2	10	
13 val		2	2		400 val	3	6	8
14 val		2	4		500 val	4	3	4
15 val		2	6		600 val	5		
16 val		2	8		700 val	5	16	8
17 val		2	10		800 val	6	13	4
18 val		3			900 val	7	10	
19 val		3	2		1000 val	8	6	8
20 val		3	4		2000 val	16	13	4
21 val		3	6		3000 val	25		
22 val		3	8		4000 val	33	6	8
23 val		3	10		5000 val	41	13	4
24 val		4			6000 val	50		
25 val		4	2		7000 val	58	6	8
26 val		4	4		8000 val	66	13	4
27 val		4	6		9000 val	75		
28 val		4	8		10000 val	83	6	8
29 val		4	10		20000 val	166	13	4
30 val		5			30000 val	250		
31 val		5	2		40000 val	333	6	8
32 val		5	4		50000 val	416	13	4
33 val		5	6		60000 val	500		
34 val		5	8		70000 val	583	6	8
35 val		5	10		80000 val	666	13	4
36 val		6			90000 val	750		
37 val		6	2		100000 val	833	6	8

Sétima
parte

Os tempos modernos: desmaterialização e sociedade da informação

Consagrada pela industrialização, a separação das profissões do livro, entre, de um lado, a edição e, de outro, a fabricação prossegue à primeira vista com o século XX e se acelera mais particularmente após a Segunda Guerra Mundial. As estruturas e as profissões da edição integram-se progressivamente a grupos cuja comunicação constitui, de modo geral, um dos centros de atividade. Por outro lado, as profissões da imprensa, caracterizadas por dificuldades econômicas crescentes e por uma evolução tecnológica acelerada, se juntam a um vasto setor de produção classificado agora como indústrias gráficas. Porém, a informatização dos processos permite a longo prazo uma integração, pelo editor, de algumas etapas da fabricação, ao passo que um público mais amplo, por intermédio da microinformática, se apropria de alguns gestos e instrumentos que pertenciam até aqui à proficiência exclusiva dos profissionais da impressão.

A desmaterialização se exerce em níveis diversos: ela transforma várias etapas da produção do objeto impresso por meio da fotocomposição e, depois, da PAC (Publicação Assistida por Computador); deixa também entrever a possibilidade de uma edição sem papel. A extensão da nova mídia terá preparado essa revolução, familiarizando o grande público com o conceito de jornal "radiodifundido" e, depois, "televisado", antes do aparecimento do jornal *on-line* (ou *e-journal*), finalmente mais próximo do que os anteriores dos objetos de papel manipulados desde a invenção da imprensa periódica no século XVII.

Mais que nunca, a coexistência dos formatos constitui um cacife maior da economia do livro, que convida, em primeiro lugar, a estratégias de concorrência ou de articulação com a nova mídia generalizadas pelo desenvolvimento das telecomunicações e, depois, a uma busca de equilíbrio entre a edição em papel e a edição digital.

Observa-se, todavia, uma vitalidade persistente das artes do livro, inclusive por meio dos processos tradicionais da tipografia e da gravura, que mantêm um setor de criação parcialmente ligado ao mercado da arte. As mudanças da fotocomposição e da informática acompanham-se também de uma revitalização da criação tipográfica: já não se fala, decerto, de "gravador", mas de *designer* ou de criador de caracteres tipográficos, que mantêm um diálogo permanente com as artes decorativas (o *design*), cujos territórios se acham em constante expansão: não mais apenas edição, impressão, publicidade e afixação de cartazes, mas embalagem, comunicação visual, leitura na tela (e em qualquer tipo de tela).

No plano geográfico, com o desenvolvimento de uma mundialização fortalecida pela desmaterialização, o mercado do livro conhece novos questionamentos de suas lógicas territoriais. Como se viu, a geografia do objeto impresso havia sido impulsionada inicialmente por centros de produção urbanas que exerceram uma influência parcialmente indiferente às fronteiras do Estado e cujo peso na produção mundial evoluía em função da conjuntura (Paris, Veneza, Lyon, Antuérpia, Amsterdam e, mais tardiamente, Leipzig, Londres e até mesmo Buenos Aires...) e das vias comerciais. Outra lógica predominante surgiu no século XIX, quando se delinearam mercados mais dependentes dos Estados-Nação europeus, valendo-se também de um movimento bissecular de afirmação das fronteiras e das línguas vernáculas. Inscrevem-se nesse movimento as políticas públicas de apoio à produção nacional, quer assumam a forma de auxílios ao desenvolvimento industrial ou de medidas de proteção dos atores econômicos nacionais da edição. Mas elas se exercem, a partir da segunda metade do século XX, em um mercado mundializado, onde a noção de área linguística se tornou mais significativa para a difusão do que a de território nacional. Houve também outros deslocamentos decisivos que pela primeira vez relativizam a centralidade da Europa na difusão do objeto impresso. Assim o desenvolvimento da indústria americana do livro conduz finalmente a uma contestação da hegemonia britânica, ambicionada desde o século XVIII, de modo que o centro de gravidade da edição anglófona, na segunda metade do século XX, se deslocou de Londres para Nova York.

48
Uma produção em via de desmaterialização

O fim do chumbo: *offset* e fotocomposição

A indústria do livro, a partir da segunda metade do século XX, libertou-se quase inteiramente do chumbo, que desde o desenvolvimento da impressão de caracteres metálicos em meados do século XV fora um elemento fundamental da sua tecnologia. Esse abandono se faz conjuntamente em dois terrenos diferentes, o da impressão e o da composição. Para simplificar, essas evoluções assentam na exploração das técnicas litográficas (impressão de plano) e fotográficas. Após um reinado de cinco séculos do chumbo vem o da luz[1].

1. Alan Marshall, *Du Plomb à la Lumière: A Lumitype-Photon et la Naissance des Industries Graphiques Modernes*, Lyon, MSH, 2003.

A primeira ordem de evolução afeta a impressão e dá origem ao *offset*, um derivado técnico da litografia e de seu princípio de repulsão entre os corpos gordurosos e a água, com o emprego de uma matriz planográfica. Houve, a princípio, a partir dos anos 1820, a ideia de substituir as pedras – pesadas e sujeitas a quebra – por placas metálicas; seguiu-se a ideia de arquear as placas e montá-las sobre um cilindro impressor, que desde os anos 1860 permite cogitar do abandono do mármore e da impressão planográfica. Sobre esse ponto, as pesquisas de Marinoni foram decisivas, e sabe-se qual papel ele desempenhou, por outro lado, no aperfeiçoamento das prensas rotativas, sobre as quais se montavam clichês estereotípicos (*cf. supra*, p. 494). No entanto, entre essas invenções e o verdadeiro nascimento do *offset* será necessária uma etapa suplementar que define a especificidade da nova técnica: a inserção, no dispositivo, de um suporte intermediário entre a placa e a folha de impressão por meio de um cilindro de transferência. Desenvolvido pelo engenheiro Henri Voirin (1827-1887), esse cilindro recoberto de borracha, que passa a se chamar "blanqueta", é capaz de transferir para uma folha os elementos de impressão provenientes de uma pedra ou de uma placa plana ou arqueada. A impressão é de uma qualidade bem melhor quando feita por intermédio desse cilindro de borracha do que quando ela se faz diretamente a partir da placa.

Um impressor litógrafo nova-iorquino, Ira Washington Rubel, desenvolve assim, em 1904, a primeira prensa *offset* de três cilindros: um com a placa, outro com a blanqueta e outro com o suporte de impressão (papel). Assinalam-se várias invenções concorrentes nos Estados Unidos e na Europa, especialmente a prensa de três cilindros de Jules Voirin (1863-1943), filho de Henri Voirin, batizada "rotocalcografia". Mas é o termo *offset* que se implanta definitivamente na França, às vésperas da Segunda Guerra Mundial. E a partir dos anos 1950 o processo substitui rapidamente a impressão tipográfica; em seguida ele é regularmente aprimorado mediante adaptações ligadas à composição físico-química da tinta, à temperatura de impressão e ao preparo do papel. Para a manufatura comum do livro e da prensa, a impressão planográfica terá, pois, ao preço de sua curvatura, suplantado a impressão em relevo (ou relevográfica).

A tecnologia do chumbo desaparece igualmente na etapa da composição, aniquilada por um maremoto técnico, o da fotocomposição. Numa primeira etapa, enquanto o *offset* e seus equivalentes (rotocalco) equipavam um número crescente de oficinas, a composição permanecera fiel à tecnologia metálica. A composição a chumbo (por caracteres móveis ou linhas-blocos) era colocada sobre uma placa antes de ser transferida para a manta. Algumas inovações, entretanto, devem ser destacadas, como a telecomposição, praticada a partir do fim dos anos 1920: o trabalho do compositor é executado em um teclado e registrado sob a forma de uma fita perfurada, segundo uma codificação específica (TTS: Teletypesetter); em seguida a fita perfurada é montada sobre uma ou várias fundidoras. Esse sistema mecanográfico permitia certa desmaterialização, desconectando a composição da fonte; podia-se mesmo operar as fundidoras à distância, quando as perfurações da fita eram traduzidas em impulsos elétricos.

Mas era evidente que a manutenção da composição e da fundição a chumbo freava o desenvolvimento do *offset*. Essa tensão explica o sucesso rápido, e esperado, da fotocomposição, primeiro modo de composição "fria" (em relação à composição "quente",

ou seja, a chumbo), antes da passagem à composição inteiramente digital. Vários tipos de fotocompositoras foram concebidos, do dispositivo íntegro (com teclado) aos maquinários modulares conectando elementos separados (tela, teclado, unidade fotográfica), passando pela unidade fotográfica controlada por fita perfurada ou por computador.

A fotocompositora representa, de certo modo, uma evolução da máquina de fundir caracteres equipada com um teclado, com a importante diferença de que agora as matrizes já não servem para fundir letras ou linhas de caracteres, mas para isolar um filme que será montado sobre uma placa destinada a ser escorada na impressora *offset*. A primeira fotocompositora da história a transpor o cabo da industrialização é sem dúvida a InterType Fotosseter, desenvolvida durante a Segunda Guerra Mundial pela empresa americana InterType Corporation. Um modelo experimental foi produzido em 1945 na imprensa estatal de Washington, enquanto a produção em série iniciou-se em 1948. No mesmo ano dois engenheiros franceses, René Higonnet (1902-1983) e Louis Moyroud (1914-2010), desenvolviam em Lyon a primeira fotocompositora francesa, a Lumitype, que a princípio seria objeto de uma exploração industrial nos Estados Unidos, antes de ser implantada na França e no resto da Europa. Em 1957, Berger-Levrault realiza em Nancy a primeira edição composta inteiramente com a Lumitype (*Le Mariage de Figaro* de Beaumarchais) (Ilustração 54). Embora o mercado favorito da fotocomposição seja inicialmente o das revistas e publicações em caracteres grandes, ela conhece uma difusão extremamente rápida nos anos 1960 e facilita ao mesmo tempo a dominação implacável do *offset*.

A Lumitype, em particular, deve a sua eficácia a um processo fotográfico ultrarrápido. Os caracteres, "estocados" sob a forma de imagens em negativo, são dispostos de modo concêntrico sobre discos selecionados por um teclado e isolados sobre um suporte fotográfico mediante flashagem. O disparo do *flash* é feito no momento em que o caractere passa diante da lente; o corpo do caractere é regulado à vontade por um dispositivo óptico. O primeiro modelo de Lumitype emitia cerca de quinze mil sinais por hora, enquanto uma compositora-fundidora manual não lograva ultrapassar os oito mil sinais (seis mil em média para uma Linotipo) e 1400 sinais por hora representavam o rendimento máximo de uma composição de caracteres móveis. As gerações seguintes elevarão o ritmo de emissão a dez milhões de sinais por hora.

Uma vez associada a fotocomposição ao *offset*, todas as restrições logísticas da fundição, da manipulação e da armazenagem de inumeráveis caracteres ou linhas de chumbo desaparecem. O novo processo confina agora o chumbo ao setor da impressão de arte ou do artesanato. Ele consagra igualmente a dominação do teclado: este se generalizara com a máquina de escrever, surgida nos Estados Unidos nos anos 1860 e logo comercializada pela Remington, que a exportou para a França pela primeira vez em 1883. Já difundido na administração por via da máquina de escrever, o teclado implanta-se na imprensa por meio da fotocompositora – uma aproximação entre o mundo da edição e o da escrita administrativa que a informática, com os seus derivados burocráticos, virá reforçar. A própria mobilidade do sistema e sua conectividade contribuem para fazer da fotocompositora um dos primeiros dispositivos suscetíveis de ser colocados nas mãos não só do compositor mas também nas do secretário ou do jornalista.

Voltando à cadeia de impressão, lembremos que o filme isolado pela fotocompositora é copiado a seguir em uma placa de impressão (de zinco ou polimetálica, e depois quase exclusivamente de alumínio, a partir dos anos 1980): a operação é qualificada como *report* ou "cópia". Segue-se a etapa da calagem, que consiste em instalar as chapas de impressão na impressora *offset* e em regular as máquinas (aplicação de tinta, umidade, definição das margens, configuração das dobradoras). As "folhas boas", que correspondem a um ou vários cadernos, são impressas e, se forem julgadas favoravelmente pelo cliente (o editor ou financiador), o impressor recebe então o "bom para rolar". A própria impressão ("rolagem" ou "tiragem") é a operação que conhece o maior número de melhoramentos visando à sua automatização desde o século XX (carregamento das folhas, lavagem das placas, controle do fluxo de tintas).

Os *designers* de caracteres e a criação tipográfica em geral, assim como o conjunto da indústria gráfica, puseram-se a trabalhar para a fotocomposição e acompanharam os seus desenvolvimentos. Assim, a fundição Deberny et Peignot empenhou-se desde os anos 1950 em criar caracteres específicos para a fotocomposição: o grafista Adrian Frutiger (1928-2015), que trabalhava nas suas oficinas, adaptou então os grandes caracteres clássicos (Garamond, Baskerville, Bodoni) para responder às restrições impostas pelo uso do *flash* e do *offset*. Criou também para a Lumitype, sempre nos anos 1950, uma grande variedade de caracteres inteiramente novos, sem serifas (fontes lineais), a saber, os caracteres da família Univers, de fulgurante sucesso, ao mesmo tempo polivalentes (imprensa e edição, publicidade) e racionalmente concebidos, já que as letras podem ser parcialmente sobrepostas por grupos, como O, Q e C ou então e, o, p e q.

A informatização dos processos

A etapa seguinte é a da informatização, que determina nesse ponto a evolução técnica da composição, que se preferirá chamar doravante, e globalmente, de "pré-impressão" para designar o conjunto das operações que antecedem a impressão (integração de texto e imagem, preparo dos filmes e depois das fôrmas impressoras). A irrupção da informática, quer ela se articule com a fotocomposição "tradicional", quer a suplante, abre a era da PAC (*cf. supra*, p. 595).

É em 1976 que a fotocomposição se torna inteiramente digital, com o desenvolvimento de um processador, o RIP (Raster Image Processor), capaz de tratar informaticamente e globalmente as imagens e os textos destinados a compor uma ou várias páginas e de reticular esses dados para inscrevê-los no suporte fotossensível.

Já não se está diante de uma reunião de linhas de textos, de um lado, e de imagens, de outro, mas diante de um *continuum* de pontos gráficos que a fotocomposição distribui solidariamente e transfere para o filme, reticulado em quadricromia (ciano, magenta, amarelo e preto), se o projeto é em cores.

Depois, seguindo estreitamente os desenvolvimentos da informática, a partir dos anos 1980 textos e imagens são considerados como conjuntos de píxeis, cuja agregação pode ser codificada e normalizada para poder ser utilizada em diferentes máquinas (fotográficas ou impressoras): inventa-se, para esse efeito, a linguagem Interpress (concebida pela empresa Rank Xerox em 1980) e depois a linguagem PostScript (comercializada pela empresa Adobe a partir de meados dos anos 1980). Enquanto isso, a tecnologia da pré-impressão integra um amplo leque de inovações propostas pelo ecossistema informático: desenvolvimento das interfaces utilizadoras, aparecimento (anos 1960) e generalização (fim dos anos 1970) do *mouse*.

A informatização acelera, evidentemente, a desmaterialização: os dados podem ser transmitidos a distâncias mais longas e com mais rapidez, armazenados a um custo menor e parcialmente convertidos ou reempregados de maneira normalizada para projetos editoriais diversificados. Permite também percorrer as etapas da pré-impressão. De fato, como a realização das chapas *offset* a partir dos filmes insolados e, depois, a sua fixação nas impressoras constituem operações complexas e caras, com o passar dos anos se desenvolveram várias tecnologias de produção direta das placas a partir de arquivos digitais. Assim é que, em meados dos anos 1990, o processo CTF (Computer-To-Film), que permitia produzir o filme através de uma fotocompositora a *laser* a partir dos dados informáticos, é emulado pelo processo CTP (Computer-To-Plate), que economiza a etapa do filme, já que a placa é insolada diretamente a partir de um arquivo digital (do tipo PostScript, ou, depois de seu abandono em 2007, do tipo PDF, Portable Document Format). Essa tecnologia é gradativamente adotada pela maioria dos impressores ao longo do primeiro quartel do século XXI; a perspectiva de gravar as placas diretamente no cilindro (CTC, Computer-To-Cylinder) desponta como uma das suas evoluções possíveis.

O processo CTP não corresponde, todavia, a uma tecnologia inteiramente digital porque a informação torna-se de novo analógica no momento da insolação da matriz de impressão. O "todo digital" é representado pelo processo Computer-To-Computer, desenvolvido no começo do século XXI e que consiste em obter a impressão diretamente no papel a partir dos dados codificados informaticamente, sem passar pela cadeia gráfica do *offset*. O processo permite um perfeito ajustamento à demanda quando esta é limitada, ou mesmo a fabricação sob medida, facilitando as reimpressões; ele reduz tanto os investimentos no lançamento do projeto editorial quanto o custo de gestão dos estoques de tiragem. O equipamento em ambientes digitais conheceu um forte crescimento no início do século, graças ao custo sempre mais acessível das máquinas. De 2008 a 2015, o número de impressores equipados com uma máquina digital passou de 15% a 80%, e a maioria deles utiliza conjuntamente os seus parques *offset* e digitais[2]. Mas não existe (ainda?) uma real concorrência entre o *offset* e uma impressão digital que permanece adaptada às pequenas tiragens: o preço de fabricação dos exemplares, no sistema *on demand*, não baixa com a tiragem nas mesmas proporções observadas no *offset*.

2. Martin Monziols e Pauline Darfeuille, *Rapport d'Étude sur les Capacités d'Impression Numérique*, Paris, Union Nationale des Industries de l'Imprimerie et de la Communication, 2016.

Em termos organizacionais, a distinção dos papéis que, no limiar da Revolução Industrial, havia afastado o editor do impressor volta a ser parcialmente questionada desde os anos 1960 com crescente participação da informática na cadeia de fabricação do livro. Com muita frequência o setor da edição reintegrou ao seu meio diversas operações que ocorriam tradicionalmente na fabricação (composição e paginação); quando a fotocomposição é substituída pela PAC (a partir dos anos 1980), o editor pode também não transmitir ao impressor senão um simples fichário, em um ou outro desses formatos universalizáveis logo compartilhados por toda uma profissão (PostScript, PDF) para ser convertido em *offset* ou então impresso por um processo totalmente digital. A dinâmica da informatização chegou a afastar alguns impressores do setor das indústrias gráficas, notadamente a Casa Levrault, uma das mais antigas ainda em atividade, porque suas origens remontam ao ano de 1676. Já pioneiro na utilização da fotocomposição, como vimos, Berger-Levrault não só informatiza rapidamente a sua atividade (é um dos primeiros a implantar a PAC) como investe maciçamente a partir de sua compra, em 1997, da empresa Magnus, líder francesa dos *softwares* de gestão para as comunas. Se essa abordagem descompartimentada entre os mercados da edição, da comunicação gráfica, das tecnologias da informação e da gestão dos conteúdos assenta em uma base comum de *expertises* informáticas, ela é também um fator de distorção. Assim, em 2000 Berger-Levrault cede a sua indústria gráfica e abandona as profissões ligadas ao livro[3].

O recurso à informática e a desmaterialização induzida de certo número de etapas técnicas na cadeia editorial e gráfica tornam evidentemente imaginável, desde os anos 1970, a produção de um livro sem suporte cuja edição se libertaria ao mesmo tempo da impressora, da tinta e do papel e cujo consumo se faria por meio dessas telas que, a partir de meados dos anos 1970, vão equipar não apenas o ambiente de trabalho dos profissionais do livro mas também o espaço cotidiano dos leitores.

A domesticação das técnicas

Microfotografia, eletrofotografia, fotocópia
Inventado pelo fotógrafo francês René Dragon (1819-1900), o microfilme é apresentado na Exposição Universal de 1867. O processo será utilizado mais particularmente para a reprodução dos livros, tanto pelas bibliotecas quanto pelos serviços documentários da administração e da indústria; ele generaliza, pela primeira vez em grande escala, a noção de suporte de substituição, oferecendo trunfos particularmente econômicos em termos de armazenagem, conservação e duplicação, mas precisa de um ambiente, de uma produção e de uma consulta que não o colocam ao alcance do particular. A busca

3. Para se concentrar no mercado do *software* de gestão para as coletividades; a guinada é consagrada em 2002, quando o grupo se torna seu acionário majoritário.

de equipamentos mais simples, capazes de produzir cópias com rapidez e em baixa velocidade, leva o físico americano Chester Carlson (1906-1968) a desenvolver em 1938 a eletrofotografia, ou impressão eletrostática, que abre o caminho para a fotocópia, a telecópia e a impressão a *laser*. Uma impressora eletrostática é comercializada no fim dos anos 1950 por uma pequena empresa de produtos fotográficos (Haloid), que decide explorar a invenção de Carlson rebatizando-a xerografia (*xeros*, "a seco"; *graphein*, "escrever"). A máquina recebe em 1958 o nome de Haloid Xerox e depois, em 1961, de Xerox pura e simplesmente. O processo combina inicialmente a impressão planográfica e o princípio da fotografia: um cilindro de impressão é carregado de eletricidade estática e depois exposto a uma luz para formar a imagem a imprimir; as partes expostas se carregam positivamente e atraem a tinta em pó pré-carregada negativamente; em seguida a tinta é transferida para o suporte de impressão. Os fotocopiadores, ao preço da simplificação do seu controle e de uma busca sistemática de acessibilidade de uso e de custo, equipam rapidamente o mundo da administração e da empresa, assim como as bibliotecas, onde oferecem pela primeira vez uma possibilidade de reprodução autônoma e barata dos livros. No momento em que o neologismo foi forjado, e quando o perigo de falta de lucro era brandido pelos editores, alguns deles integraram de maneira muito visível a menção "Perigo: a fotocópia mata o livro", em algumas das suas edições.

Microinformática e autoedição

O trabalho de composição, de articulação das imagens e do texto e de paginação tornou-se, a partir da década 1980, acessível aos particulares, com o desenvolvimento dos microcomputadores e a diversificação, para o mercado dos consumidores individuais, dos produtos de *software* concebidos para a edição profissional. A microinformática oferece a possibilidade de realizar pessoalmente o conjunto das etapas do processo e, depois, a formatação dos conteúdos (gestão dos caracteres e dos corpos, da justificação, dos cortes, do peritexto – linhas de título e de rodapé, sistema de notas – e, logo depois, da revisão) até à impressão, ou mesmo até à distribuição, facilitada pela expansão da Internet no final do século XX.

O equivalente inglês da PAC, Desktop Publishing [Editoração Eletrônica], remete ao escritório pessoal e designa bem esse processo de apropriação individual de um ambiente ao mesmo tempo técnico e normativo. Iniciativas cruciais provêm de atores da engenharia editorial, que ampliaram o mercado das linguagens profissionais (PostScript) e dos *softwares*; um papel pioneiro foi sem dúvida o da empresa americana Aldus [*sic*], fundada em 1984 por Paul Brainerd, que concebeu e difundiu sob o nome de PageMaker a primeira aplicação editorial para o grande público.

De modo mais geral, assistimos aos efeitos cumulativos de inovações de ordens diversas e de aplicações sistemáticas da informática e da microinformática ao campo da produção e difusão dos conteúdos textuais. Cumpre invocar ao mesmo tempo o aparecimento de microcomputadores cada vez mais eficientes e a baixa permanente dos custos; a normalização dos códigos de paginação e a aspiração à sua "legibilidade" universal (por todos os *softwares*, fotocompositoras, impressoras); a generalização das interfaces

utilizadoras, que dispensam o grande público de conhecer as técnicas fundamentais das linguagens de programação e as regras da composição; o desenvolvimento e a miniaturização dos processos de varredura ótica (*scanner*), que permitem ler e registrar fotos, desenhos, esquemas, mas também o texto (por meio do OCR, utilizado pelos serviços postais americanos desde 1965); destaquem-se também os processos de codificação dos diferentes caracteres pelo ASCII (1963) e pelo Unicode (1991) e sua normalização pelas instâncias internacionais. O contexto geral é, evidentemente, o da crescente informatização da escrita individual, com impactos mais ou menos consideráveis nos processos coginitivos nos diferentes espaços linguísticos[4].

As condições são facilitadas pela autoedição, cujas implicações sociais, políticas e econômicas foram largamente percebidas ou mesmo reivindicadas. Ela permite a comunidades ou a grupos de pressão comunicar-se de maneira rápida, ampla e estruturada, sem passar pelas barreiras econômicas e simbólicas que regem o setor profissional da edição. Uma cadeia completa de microedição custa menos de um quarto do que custava uma única fotocompositora; é mais econômica e fácil de empregar do que o era uma prensa privada, mais eficaz do que a multicópia manuscrita ou o mimeógrafo. Assim ela será utilizada para produzir tanto zines ou fanzines, aquelas publicações independentes de difusão restrita no âmbito de uma rede de aficionados, quanto folhetos ou informativos ideológicos. A autoedição é vista igualmente como uma oportunidade, nos países em desenvolvimento, para responder às necessidades de manuais escolares ou para mercados reduzidos.

A impressão final pode ser realizada no âmbito de uma cadeia microeditorial ou então confiada a um impressor profissional sem a intervenção de qualquer estrutura de edição. A generalização da Internet no final do século XX permite também considerar uma autoedição exclusivamente eletrônica. A Internet viu surgir, por outro lado, plataformas digitais de autoedição que propõem aos autores autoeditores serviços variáveis, infografia, atribuição de um ISBN (International Standard Book Number), formatação, impressão sob demanda e/ou difusão *on-line*, e às vezes também promoção e comercialização (*cf. infra*, p. 659). Quanto ao volume de negócios, a autoedição continua sendo, sem dúvida, marginal; mas, observada em termos de número de títulos, é um setor da produção de livros em constante progressão[5].

4. Na China, a informatização da aprendizagem da escrita é facilitada pela concordância automática das tábuas de caracteres, que permite digitar no teclado uma sílaba em *pinyin* (sistema de romanização do chinês mandarim, promovido oficialmente pela República Popular da China e reconhecido pela Organização Internacional de Normalização em 1979) e obter do *software* os sinais correspondentes imediatamente convocados, ao passo que a aprendizagem da língua estava ligada à *expertise* no trato com os caracteres e seu traçado, que quase sempre permitia a intuição dos sinogramas ainda não adquiridos.

5. Na França, a participação da autoedição no total de livros impressos passou de 10% a 17% entre 2010 e 2018 (*Observatoire du Dépôt Legal*, Paris, BnF, 2018, p. 13).

Concentração, superprodução

A expansão do *offset* e da fotocomposição, a complexificação dos equipamentos técnicos, a exigência de uma forte *expertise* em termos de manutenção e a busca permanente de ganhos de produtividade revolucionam o mundo das indústrias gráficas na segunda metade do século XX, num contexto marcado pela expansão econômica dos Trinta Anos Gloriosos [1945-1975] e, depois, pela crise econômica mundial. De fato, as curvas de crescimento se inflectem muito claramente para as indústrias do livro a partir do último quartel do século, na esteira do primeiro choque petroleiro de 1973: a expansão dos lucros de produtividade não consegue conter a alta do preço das matérias-primas (papel) e das despesas logísticas (transporte, energia); as evoluções técnicas e a informatização dos processos impõem uma renovação frequente e dispendiosa dos equipamentos, em proporções e num ritmo desconhecidos na história da tipografia; além disso, ligadas à mutação das práticas sociais e culturais, a estagnação e depois a baixa de consumo da imprensa reduzem os mercados. As consequências desses fatores cumulativos são o aparecimento de uma superprodução crônica e de uma pressão pela queda dos preços exercida pelos grupos mais poderosos num contexto de concorrência internacional. De maneira geral, a tendência à superprodução teve por consequência uma baixa das tiragens, enquanto o número de títulos publicados aumenta; procuram-se soluções estruturais que conduzam a uma dinâmica de concentração das empresas e ao mesmo tempo de diversificação das ofertas e dos serviços. Os parâmetros dessa crise ainda são significativos no primeiro quartel do século XXI, acentuados por um fenômeno de recessão econômica a partir de 2008.

A concentração, mediante uma política de compra de tipografias, permite economias de escala, uma mutualização da manutenção e a diversificação racionalizada de uma produção que serve agora tanto à imprensa quanto à edição e aos trabalhos comerciais, cuja produção explode com a sociedade de consumo. A criação em 1985 de uma Associação dos Técnicos da Edição e da Publicidade (ATEP), de estrutura tecnológica e profissional, simboliza a abordagem doravante global e unificada de toda a produção gráfica e impressa.

Nesse movimento, grandes atores desaparecem, como, em 1987, a empresa Paul Dupont, fundada em 1825 e que empregava cerca de mil agentes em meados do século XX. Em compensação, entre os grandes beneficiários do fenômeno de concentração figura a empresa fundada por Jean Didier (1924-2012), cognominado nos anos 1990 "o magnata da imprensa" (*Le Parisien*) ou "o faraó da imprensa" (*L'Express*). Profissional formado no *offset*, ele se torna grande empresário depois de comprar trinta tipografias. No auge de sua expansão, nos anos 1990, ele possui empresas em Lille, Strasbourg, Bondoufle (Essonnes) e Mary-sur-Marne. Esta última é então a sede da maior empresa europeia de impressão, denominada "pirâmide" (1991) por sua arquitetura de vidro[6]. A empresa Didier detém então 65% da mídia francesa (grupo Hersant, com *TV Magazine*, *Le Figaro Magazine*; grupo Prisma Presse com seus títulos de entretenimento, *People*, e vulgarização, *Télé Loisirs*, *Ça m'Intéresse*, *Gala*). Ela se beneficia sobretudo, para a sua

6. "Maior que a pirâmide do Louvre" construída três anos antes (1988), afirma-se no dia de sua inauguração.

expansão, do patrocínio bancário da Société Générale. Os outros grandes impressores *offset* franceses (Maury, Berger-Levrault, Roto-France...), preocupados com facilidades de concessão de crédito que permitem a Didier "cortar preços", evocam publicamente os riscos de concentração. A empresa Didier é comprada em 1995 pelo gigante canadense da imprensa Québécor.

Assiste-se igualmente a um fenômeno de estreitamento funcional que confirma a separação entre a edição e a impressão. Alguns grupos, sobretudo de imprensa, que desde o século XIX haviam mantido uma política de integração, reunindo, em sua razão social e em seu capital, redação, fabricação e *marketing*, separam-se de suas unidades de impressão, encarecidas e anticompetitivas: é o caso, em especial, do grupo Hachette-Filipacchi, cujas impressoras *offset* são adquiridas pelo grupo Maury no fim dos anos 1990.

A Imprensa Nacional representa nesse contexto um caso particular, durante muito tempo protegido da conjuntura por seu *status* de fornecedor exclusivo do Estado para alguns produtos impressos, desenvolvendo regularmente uma atividade editorial tecnicamente exigente. Mas a situação muda com uma política de concorrência que se tornou, desde o Tratado de Roma de 1957, indissociável do mercado único europeu. Se a desconfiança dos acordos econômicos, dos abusos da posição dominante e dos monopólios estatais está contida em princípio no Tratado de Roma, o estabelecimento de um verdadeiro direito europeu da concorrência acelerou-se nos anos 1990: passando ao *status* de sociedade anônima em 1994, a Imprensa Nacional torna-se um grupo industrial, participa do movimento de concentração comprando várias empresas de impressão em diferentes especialidades (produtos escolares, imprensa...) e se submete à lei do mercado oferecendo serviços em todos os domínios da impressão. Mas entre 2003 e 2005 as dificuldades financeiras, agravadas pelo desaparecimento do mercado do anuário dos PTT (Postes, Telephagres, Téléphones), a obrigam a vender a maior parte de seus *sites*, a reduzir sua massa salarial mediante planos sociais e a limitar drasticamente suas atividades aos documentos cuja produção é cercada de medidas particulares de segurança.

A "cadeia gráfica"

As evoluções tecnológicas iniciadas com o século XIX até a terceira revolução do livro – mecanização, automatização, desmaterialização – redundaram em uma redefinição do processo de fabricação do objeto impresso. Sejam quais forem o produto e a participação relativa do texto e da imagem – revista ou jornal, livro, material publicitário ou elemento de embalagem –, a noção de cadeia gráfica aplica-se doravante para designar o conjunto das etapas, funções e profissões que intervêm desde a sua concepção até o seu condicionamento. O esquema do antigo regime tipográfico assinalava-se pela sucessão de quatro etapas: preparação da cópia, composição e imposição, seguidas eventualmente de uma operação de encadernação. A cadeia gráfica passa agora a articular quatro etapas: a criação, a pré-impressão, a impressão e o acabamento.

A criação compreende a concepção do projeto, sua definição em termos de *marketing*, os pedidos, a coleta dos materiais (imagens, textos) e, conforme o caso, sua formatação por meio de um modelo. No caso da publicação de um livro, a própria editora pode conceber essas operações em torno do texto, mas pode também recorrer a serviços externos de fotografia, iconografia, estudo de mercado e publicidade. A pré-impressão integra as *expertises* que o impressor-livreiro, no esquema tipográfico tradicional, implementava na fase inicial da impressão. Essa etapa é a da PAC, a dos fotogravadores, dos infografistas; determina-se uma carta gráfica, uma paginação, aplicam-as as regras tipográficas. Sob o antigo regime tipográfico, a escolha de composição e paginação (alternância das caixas, sinais de pontuação, gestão dos espaços em branco e dos cortes de linhas etc.) estavam amplamente estabelecidos no âmbito das oficinas, seguindo embora determinados costumes, com particularidades ou tendências peculiares a certos espaços geolinguísticos. A ideia de um código tipográfico geral surgiu no século XIX e encontrou o seu primeiro lugar de expressão nos manuais de composição, como o do revisor Antoine Frey, publicado em 1835 na "Collection des Manuels Encyclopédiques Roret" (*cf. supra*, p. 558) e largamente difundido e reeditado. Em 1889 a Hachette havia publicado as suas *Règles Typographiques Généralement Suivies et Adoptées pour les Publications de la Librairie Hachette*. Em 1928, publica-se pela primeira vez uma obra deliberadamente coletiva que contou com a adesão de vários profissionais ao seu conteúdo: é o *Code Typographique*, editado por uma "sociedade amiga dos diretores, contramestres e revisores tipográficos", agora regularmente atualizado e cuja publicação será assumida pelas associações profissionais. Um guia complementar se destaca no setor, o *Lexique des Règles Typographiques en Usage à l'Imprimerie Nationale*, lançado em 1971 e que já teve cinco edições.

A pré-impressão termina com a realização do instrumento impressor (filme ou arquivo digital finalizado para um processo CTP). Segue-se a impressão, que se pode considerar, em algumas situações, como a mera etapa de multiplicação industrial de um produto já concebido. Sejam quais forem os procedimentos – *offset*, impressão digital, serigrafia... –, é nessa etapa que os fenômenos de concentração, desde o último quartel do século XX, foram mais importantes. As empresas constituem aqui o núcleo de um ecossistema industrial que inclui também vários fornecedores e prestadores de serviço (indústria papeleira; fabricantes de tintas, placas e diversos produtos consumíveis; fabricação, comercialização e manutenção das máquinas). Por fim, o acabamento agrupa as operações tradicionais de refile, dobra, brochagem industrial, cartonagem, ou a encadernação do livro impresso, mas também eventuais intervenções ligadas a embalagens especiais, laminação etc., que darão ao produto a forma final antes de sua difusão.

As indústrias gráficas em números no começo do século XXI

Às dificuldades econômicas já mencionadas, referentes à alta das matérias-primas, ao estreitamento das margens e ao contexto de excesso de capacidade, cabe acrescentar,

a partir do começo do século XXI, o surgimento de substitutos dos produtos impressos. Certamente, apesar das ameaças previstas no final do século XX, a participação do livro eletrônico na França não recoloca em questão a produção papeleira. Em compensação, no setor dos periódicos a opção muito mais maciça pela imprensa digital aumentou as dificuldades da imprensa tradicional: à diminuição das assinaturas, ao deslocamento de uma parte importante dos orçamentos publicitários para a Internet importa acrescentar um contexto geral favorável à redução do consumo de papel que reforça a baixa da demanda de material impresso. Essa preocupação se junta objetivamente a uma orientação mais antiga nascida no mundo empresarial em nome da eficiência e estranha às preocupações ambientais: trata-se do método organizacional *just-in-time* conhecido como dos cinco zeros (atraso zero, estoque zero, papel zero, defeito zero, falha zero), formalizado nos anos 1950 por um engenheiro da empresa Toyota (Taiichi Ōno).

Geografia, estruturas e força de trabalho

Somados todos os produtos (livros, volantes, cartazes e publicidade, documentação administrativa e industrial, produtos fiduciários, embalagens) e reunidos todos os setores (pré-impressão, impressão, acabamento), no começo do século XX as indústrias gráficas perfazem na França 3 500 empresas, 45 mil empregos e um total de negócios de seis bilhões de euros[7].

A Île-de-France concentra sozinha 25% dos empregos, enquanto Auvergne-Rhône--Alpes fica com 10%, Pays-de-la-Loire com 8% e Hauts-de-France com 7%. Apesar da desvantagem dos custos de produção, geralmente mais elevados do que no resto do país, a Île-de-France dispõe de trunfos estratégicos devido à proximidade da maioria das sedes sociais das grandes empreiteiras nacionais e de todas as administrações centrais.

O setor se caracteriza por uma redução signiticativa da força de trabalho, com um recuo de 25% do número de assalariados entre o começo dos anos 1990 e 2020. Essa erosão, mais acentuada do que na totalidade das indústrias manufatureiras no mesmo período (-18%), duplica com a redução do número de empresas (-20%). Embora no conjunto da cadeia as pequenas estruturas (menos de dez empregados) representem 80% das empresas, assiste-se a um desaparecimento quase completo das empresas artesanais e das pequenas empresas no setor da impressão e da modelagem: 20% das empresas realizam 80% do volume de negócios global.

A comparação com a situação europeia permite relativizar alguns diagnósticos: a indústria gráfica representa aí mais de 123 mil empresas, e cinco países empregam 80% da força de trabalho, com a França ocupando o quarto lugar. Ela conserva, entretanto, um número relativamente mais considerável de atores de pequeno porte.

Se o setor evolui muito rapidamente no plano técnico e impõe uma vigília tecnológica importante, a participação das tarefas mecânicas nesse setor permanece forte, e o mundo de trabalhadores qualificados representa cerca de um terço dos empregos.

7. Números fornecidos em 2016 pela Direction Générale des Entreprises du Ministère de l'Économie et des Finances.

Segmentos de mercado e tendências conjunturais

O mercado da impressão é dominado por dois grandes segmentos, a imprensa de revistas (32% dos volumes) e a publicitária (27%). A imprensa diária representa 15% do mercado e os livros menos de 10%, ou seja, uma participação idêntica à ocupada pela embalagem e pelo acondicionamento (10%).

A impressão de jornais, setor com elevada demanda de mão de obra, é dominada pelas grandes estruturas, as mais relevantes das quais pertencem a grandes grupos de imprensa. Os quatro maiores operadores, no início do século XXI, são da Île-de-France: a Socpresse, com sede em Roissy Print em Tremblay-en-France (*Le Figaro, Paris Turf...*), que passou do grupo Hersant ao grupo Dassault em 2004; Le Monde Imprimerie, em Ivry-sur-Seine, filial do grupo Le Monde (*Le Monde, Les Échos, Le Journal du Dimanche, 20 Minutes...*), que fechou as portas em 2015; o CIPP (Centre Impression de Presse Parisienne [Centro Impressão da Imprensa Parisiense]), filial do grupo Riccobono, que imprime na sua sede em Saint-Denis alguns títulos que não dispõem de seu próprio setor de impressão (*Libération, L'Humanité, France Soir, Le Canard Enchaîné*); a Sicavic, ligada ao grupo familiar Amaury (*Le Parisien, La Croix...*), cuja sede de Saint-Ouen também fechou (em 2015).

A impressão publicitária (incluindo os cartazes) é, no tocante ao volume de negócios, o segundo segmento no plano nacional, mas é bastante vulnerável, porque os gastos publicitários dependem dos riscos da conjuntura. Além disso, o deslocamento dos gastos publicitários de impressão para a nova mídia se confirma (não mais tanto para a televisão quanto para a Internet), e o Estado pleiteia a sua limitação desde 2004, com destaque para a campanha "Stop pub" lançada pela Ademede – Agence de l'Environnement et de la Maîtrise de l'Énergie [Agência de Gestão do Meio Ambiente e da Energia] e pelo Ministério da Ecologia.

No segmento da impressão do livro, a concorrência estrangeira tornou-se particularmente significativa. Já se considera que três quartos dos "livros de luxo" – categoria muito ampla que abrange as obras de arte, as enciclopédias profusamente ilustradas, os livros de fotografias, os *coffee-table books...* – são agora impressos fora da França. Além de custos de produção mais atraentes, os impressores italianos e espanhóis propõem uma qualidade de fabricação e de *know-how* mais exigente, sobretudo em termos de acabamento, no que são acompanhados por alguns países do Leste europeu, novos participantes da Comunidade Europeia (como a Hungria, que se valeu de subvenções destinadas à modernização de suas indústrias gráficas).

Somados todos os setores, tanto na França como no conjunto da Europa Ocidental, a estagnação ou mesmo o recuo do volume de negócios do setor de impressão caracteriza as duas primeiras décadas do século XXI. Dois parâmetros mais recentes, a diminuição da demanda publicitária e a desmaterialização acelerada dos suportes de venda a distância, se acrescem às explicações diagnosticadas no fim do século passado, a saber, o custo crescente das matérias-primas (por exemplo, a celulose), a redução das tiragens e um excesso de capacidade de produção que puxa os preços para baixo.

As dificuldades explicam algumas tendências observáveis na organização das indústrias gráficas. Apareceram assim corretores de impressão que desempenham um papel de intermediários entre os clientes (entre os quais os editores) e os impressores.

Eles buscam a melhor relação qualidade-preço e multiplicam os efeitos da concorrência, tendo como impacto no setor uma nova erosão das margens dos impressores (que às vezes têm interesse em aceitar os pedidos de impressão abaixo do limiar de rentabilidade para amortecer os gastos fixos de exploração), mas também o desenvolvimento de instrumentos capazes de otimizar a ocupação das máquinas[8].

Na mesma ordem de ideias, a criação de plataformas de impressão tem por escopo mutualizar os custos logísticos e os instrumentos informáticos e atrair pedidos.

8. *Étude d'Évaluation du Différenciel de Compétitivité entre les Industries Graphiques Françaises et leurs Concurrents Européens*, [França], Ministère de l'Économie, des Finances et de l'Industrie, 2001.

49
O livro, o artesão e o artista

A industrialização e, depois, a desmaterialização dos processos de impressão, juntamente com a massificação e a generalização do produto impresso, suscitam uma surpresa, uma renovação de interesse pela materialidade do signo tipográfico e a sacralização de práticas do livro que privilegiam a poética visual do texto e da letra e a criatividade gráfica.

A poesia figurada já era praticada pelos impressores do século XVI – vimo-lo com Henri Estienne (*cf. supra*, p. 317) –, mas não passava de um mero exercício de curiosidade. Em 1829, no seu poema *Les Djinns*, Victor Hugo e seus editores (Gosselin e Bossange) brincam com os efeitos visuais proporcionados pelo comprimento crescente e depois decrescente dos versos na página, figurando assim as marés montante e vazante desses cavaleiros míticos do deserto. No final do século XIX, em 1897, Stéphane Mallarmé publica na editora de Ambroise Vollard *Un Coup de Dés Jamais n'Abolirá le Hasard* [*Um Lance de Dados Jamais Abolirá o Acaso*]; a maquete manuscrita e as provas da edição

mostram ao mesmo tempo o rigor todo pessoal com o qual o poeta concebeu o espaço tipográfico do poema e sua libertação dos códigos usuais da língua escrita e do objeto impresso (na extensão dos espaços em branco, na posição dos versos na página). Cabe evocar aqui as realizações, posto que diferentes, de Apollinaire ("Caligramas"), Claudel, Ponge e Leiris, ou mesmo de Jérôme Peignot ("Tipoemas"), filho de Charles Peignot (1897-1983), aquele que presidiu aos destinos da última grande empresa de fundição de caracteres francesa, Deberny & Peignot.

O alvo comum dessas pesquisas é fazer com que a escrita manuscrita ou impressa represente visualmente aquilo que ela significa; essa tentação de unificar forma e sentido, figura e significado parece afigurar-se ainda mais viva porque ligada a sistemas alfabéticos, abstratos, nos quais, contrariamente aos sistemas ideográficos, não há nenhuma relação direta entre o signo e a realidade por ele representada. Os caligramas de Guillaume Apollinaire, compostos entre 1913 e 1916 e publicados em 1918 no *Mercure de France*, a princípio foram chamados "ideogramas líricos", mas repousam sobre a disposição do texto em seu conjunto (métrica e posicionamento gráfico), como outrora os poemas figurados de Símias de Rodes; eles não interrogam os signos alfabéticos em si, como fará Claudel nos seus *Idéogrammes Occidentaux* (1926), onde optou, com seu editor Auguste Blaizot, por publicar a coletânea sob a forma de um fac-símile do manuscrito original. Numa palavra como *Locomotive*, ele vê o objeto: "o *L* vem antes da máquina, os *O* são rodas... Da palavra *RÊVE* [sonho] ele propõe esta leitura: *R* é a rede de caçar borboleta e a perna esticada para a frente, o acento circunflexo é a borboleta de Psiquê e o *E* embaixo é a escada, isto é, o engenho com o qual tentamos desajeitadamente pegar esse sopro aéreo. Os braços que erguemos em sua direção [...] são o *V. E*, enfim, a última letra é a escada, que fica sozinha: já não há borboleta". Claudel procura assim, com seus editores, ora uma escrita manuscrita caligrafada, que desafiaria a impessoalidade e a mecânica das convenções tipográficas, ora considerar cada letra como um "engenho semântico" cujo ser, ou a coisa representada, mudaria segundo a palavra que ela ajuda a formar[1].

A criação tipográfica: vitalidade e normalização

Em um contexto de evoluções técnicas aceleradas das indústrias gráficas, surge um duplo movimento que pode parecer paradoxal: por um lado, as técnicas tipográficas tradicionais são objeto de processos de patrimonialização ou são mantidas nos setores de nicho econômico do artesanato; por outro lado, mobilizada pelos novos instrumentos da comunicação escrita (fotocomposição e, depois, PAC, microinformática) e impulsionada pela diversificação dos suportes (prensa de papel e, depois, digital, embalagens, telas de todos os tipos,

1. Bei Huang, "Le Mouvement et la Fixation: La Pratique Claudélienne de la Calligraphie dans *Cent Phrases pour Éventails*", *Bulletin de la Société Paul Claudel*, n. 196, pp. 51-63, 2009.

infografia industrial e doméstica...), a criação tipográfica reencontra certo vigor. Uma inventividade real (não isenta, por vezes, de desenvoltura ou mesmo de aberrações) lembra de certo modo a desordem tipográfica das origens (século XV e começo do XVI, antes da unificação das fôrmas e da racionalização da gravação de caracteres). Além disso, a domesticação da informática e a oferta de "fontes" popularizam como nunca, a partir dos anos 1980, uma cultura tipográfica pelo menos elementar que vai muito além dos meros profissionais do livro. Essa constatação deve relativizar a concepção de dois setores inconciliáveis e estanques que seriam, de um lado, o da criação, atualmente uma concepção artesanal ou mesmo artística da edição, e, de outro, o da comunicação escrita de massa.

A criação tipográfica saberá tirar proveito de uma vasta empresa de classificação e normalização do signo impresso que se efetua enquanto a técnica tipográfica tradicional está em via de ser abandonada e a fotocomposição se apresta para impor-se. A primeira classificação foi proposta em 1921 por Francis Thibaudeau (1860-1925), tipógrafo e gravador de caracteres: baseando-se exclusivamente nas serifas, ela estabelece quatro grupos (Elzevier, Didot, Egípcias, Antigas). Mas em 1952 Maximilien Vox (1894-1974) desenvolve um sistema de reconhecimento e identificação mais completo e mais preciso que acabará sendo reconhecido pela Associação Tipográfica Internacional (ATypI) e integrado como norma por diversos países. *Designer* gráfico de gênio, Vox criou também um logotipo para Le Masque, a coleção especializada no romance policial publicada desde 1927 pela Librairie des Champs-Élysées; é também o fundador dos Encontros de Lure, que reúnem todos os anos desde 1952 os profissionais da impressão e das artes gráficas. Essa classificação facilita evidentemente a compreensão e a disponibilização tanto das tipografias antigas como das novas.

A partir do fim do século XIX, as pesquisas seguem duas orientações gerais em termos de tipografia. A primeira é marcada pela volta às origens, tanto "góticas" quanto "romanas". Inspirada pelo movimento Arts & Crafts e pela estética pré-rafaelita, a Editora Kelmscott Press, fundada por William Morris (1834-1896) em 1891, publica sessenta livros, escolhidos ao longo de dez anos, que suscitam a renovação da xilogravura graças ao emprego de caracteres inspirados pelos góticos, utilizados pelos prototipógrafos ingleses, franceses e flamengos para a sua produção vernácula nos séculos XV e começos do XVI (o Troy Type e, depois, o Chaucer Type) (Ilustração 55).

Outros se empenham ao mesmo tempo em reencontrar o caractere romano ideal e destacam a figura fundadora de Jenson e a qualidade dos caracteres gravados em Veneza no início da década de 1470. Jenson será doravante uma figura de referência para as abordagens clássicas (ou mesmo antimodernistas) da tipografia, assim na Europa como na América. Idêntica reverência pelo romano veneziano de Jenson é encontrada em Londres na Doves Press (fundada em 1900 pelo encadernador Thomas James Cobden-Sanderson e pelo gravador Emery Walker), nos Estados Unidos com a fonte Centaur (criada por Bruce Rogers em 1915, fundida e depois adaptada à Monotype, à máquina de escrever, à fotocomposição, ao digital...), em Weimar na Cranach Press nos anos 1930. Um interesse igualmente vivo por Bodoni é constatado na Itália, onde sua tipografia neoclássica serve de referência permanente para Franco Maria Ricci, editor de livros e revistas a partir de 1963.

A segunda orientação privilegia fontes que, numa referência à classificação Vox-
-ATypI, serão qualificadas como lineares, ou seja, sem serifas. Embora essa ausência de
serifas possa ter parecido uma volta à antiga (a maiúscula rústica romana) ou pelo me-
nos a modelos anteriores à invenção tipográfica, ela conota no século XX, ao contrário, a
modernidade e a funcionalidade. É a família de letras preconizada pela corrente artística
do Bauhaus nos anos 1920; insiste-se na geometria de sua construção e na ausência de
supérfluo (eliminadas as serifas, a alternância entre cheios e finos). Uma das primeiras
lineares de grande sucesso é a Futura, desenhada pelo artista gráfico alemão Paul Renner
(1878-1956) no fim dos anos 1920 e cujo nome constitui todo um programa. Desenvolve-
-se também a ideia de que as lineares, livres das superfluidades da tradição tipográfica,
são mais universais, de uma simplicidade evidente, indiferente às classes sociais e que,
não remetendo diretamente às formas livrescas, podem combinar melhor com os espa-
ços e os objetos do cotidiano (cartaz, arquitetura, sinalização urbana); aliás, é uma linear
que Edward Johnston (1872-1944) cria entre as duas guerras para o metrô de Londres.
Duas lineares criadas mais tarde (1957), a Helvética e a Univers, serão fadadas a um enor-
me sucesso em termos de domínios de aplicação.

O desenho e a criação tipográficos, situados que estão nas fronteiras da indústria
gráfica e da criação artística, são desde meados do século XX libertados do chumbo e
das técnicas de impressão tradicionais. Estas foram, no entanto, reconhecidas como
patrimônio imaterial, o que implica medidas de conservação, transmissão e pedagogia.
Um dispositivo de proteção e valorização dessas profissões existe na França, com o Ins-
titut National de Métiers d'Art (INMA), criado em 2010, mas herdeiro de instituições que
se sucederam desde a fundação, em 1889, de uma Société d'Encouragement à l'Art et à
l'Industrie. Entre os dezesseis campos de atividade que ela promove, o das profissões
"do papel, do *design* gráfico e da impressão" abrange, entre outras coisas, a *expertise* do
gravador de punções e do fundidor de caracteres.

Ateliês privados e livros de artistas

O nascimento do livro de artista e o desenvolvimento de ateliês privados, a partir do fim
do século XIX, estão ligados a vários fenômenos já mencionados: questionamentos diante
de uma aceleração das inovações técnicas que contrasta com cerca de quatro séculos de
relativa permanência, rejeição da mecanização, desconfiança da mercantilização do livro,
defesa do papel do artista e de sua aproximação do artesão. Essas posições permeiam
mais ou menos a maioria das correntes estéticas que se manifestam na virada do século:
Arts & Crafts na Inglaterra, Art Nouveau na França e na Bélgica, Jugendstil na Alemanha,
que atribuíram extrema importância ao objeto livro e às suas técnicas. Ao mesmo tempo,
enquanto a edição de massa abandona gradativamente os processos tradicionais de ilus-
tração, a gravação está mais do que nunca integrada a todos os movimentos pictóricos
(fauvismo, Nabis, cubismo, surrealismo...).

Na França, uma realização pioneira marca em 1874 "o encontro do pintor e do poeta"[2], matriz do que se poderá chamar de o livro de artista: nascido de uma estreita colaboração entre Charles Cros e Édouard Manet, *Le Fleuve* contém oito águas-fortes, cada qual com um formato diferente, que se casam com a tipografia em perfeita coerência. Nos últimos anos do século, essas criações livrescas de um novo gênero, afastadas tanto do livro popular quanto das formas tradicionais do livro de luxo, encontram os seus teóricos, notadamente Édouard Pelletan. Suas *Lettres aux Bibliophiles* (1896) constituem um verdadeiro manual do livro ilustrado moderno: preocupação do pormenor, diálogo em partes iguais do texto e da imagem, desconfiança dos processos fotomecânicos, recusa a rivalizar com a fotografia, recusa a sujeitar a imagem ao trabalho do pintor, incapacidade de curvar-se à disciplina e ao espaço estreito do livro. Pioneiro nesse terreno, o editor Ambroise Vollard (1866-1939) não hesitará, entretanto, em confiar a pintores a concepção integral de alguns dos seus livros. Ele fará, principalmente, ilustrar Verlaine com as litografias de Pierre Bonnard (*Parallèlement*, 1900) ou com as xilogravuras de Maurice Denis (*Sagesse*, 1911), ou Balzac com as águas-fortes e as xilogravuras de Picasso (*Le Chef-d'Œuvre Inconnu*, 1931).

De maneira geral, os editores desses livros exigentes, como as correntes nas quais eles se situam, tendem a se dividir em duas abordagens da construção do livro, uma mais retrospectiva, a outra privilegiando a ruptura com as formas e os usos tradicionais.

A primeira abordagem é a da Kelmscott Press de William Morris, que apresenta as suas edições como produto da arte e do artesanato[3], privilegia os ilustradores pré-rafaelitas (Rossetti, Burne-Jones) e a xilogravura, alimenta as suas prensas com um papel artesanal (produzido especialmente a partir do linho pela empresa papeleira Batchelor & Son, no Kent) e contribui para o *revival* das técnicas antigas admiradas pelo crítico de arte John Ruskin.

Uma abordagem mais modernista, tirando partido das formas oriundas da sociedade industrial, é encontrada no futurismo (nascido em 1909 com o *Manifesto* publicado por Tommaso Marinetti no *Figaro*) ou no construtivismo russo, que figura como arte oficial da Revolução a partir de 1917 e cuja explosão criadora afeta não apenas a edição artística mas também o livro para crianças, as revistas, os folhetos, os cartazes e os programas. Na França, em torno de Blaise Cendrars, às vésperas da Primeira Guerra Mundial, são fundadas uma revista e uma editora com o mesmo nome programático: *Les Hommes Nouveaux*. Elas lançam em 1913 um livro-manifesto que alguns críticos da época qualificaram de charlatanice: *La Prose du Transsibérien et de la Petite Jeanne de France*, poema escrito por Blaise Cendrars e depois ilustrado e formatado por Sonia Delaunay. Primeiro "livro simultâneo", dirão os seus autores, evocando a lei do contraste simultâneo das cores estabelecida em 1839 pelo químico Chevreul (duas cores lado a lado afetam a sua percepção), mas objetivando também que a articulação do texto e da imagem crie uma ruptura com o princípio da ilustração. O texto é uma balada fundada no trajeto do

2. F. Chapon, *Le Peintre et le Livre, op. cit.*, p. 51.

3. Florence Alibert, *Cathédrale de Poche: William Morris et l'Art du Livre*, La Fresnaie-Fayel, Otrante, 2018.

O livro, o artesão e o artista 609

narrador, que parte de Moscou e chega a Paris de trem. Cada exemplar tem dois metros de comprimento e a totalidade da edição dos 150 exemplares previstos deve compor uma sequência de trezentos metros, ou seja, a altura da Torre Eiffel, ponto de chegada do narrador e do leitor (mas, por falta de meios de tiragem, o projeto foi revisado para menos). Formato em sanfona, mistura das fontes e das caixas remetem a uma vontade de repensar o formato da página, que se reencontra no mesmo ano sob a pena de Marinetti: "Minha revolução é contrária ao fluxo e ao refluxo, aos impulsos e às explosões do estilo que se desdobra" (*Immaginazione senza Fili / Parole in Libertà* [*Imaginação sem Fios / Palavras em Liberdade*], Milão, 1913).

Dadaísmo e surrealismo, em nome da rejeição da razão na construção da obra de arte e do objeto livro, propõem igualmente formas e procedimentos novos. Max Ernst (1891-1976) privilegia assim a colagem mediante apropriação e reemprego de materiais gráficos heteróclitos, recortados e colados, primeiro manualmente, depois com a ajuda de técnicas fotomecânicas que tornarão os ajustamentos pouco perceptíveis. Ele ilustra assim coletâneas de poemas de Paul Éluard ou concebe o que chama de "romances gráficos" (1929) ou ainda *Une Semaine de Bonté*, publicado pela editora Jeanne Bucher em 1934[4].

Os editores profissionais geralmente ficam longe desses projetos, cujos mercados são estreitos. E assim aparecem novos atores que são mais *marchands* de arte e proprietários de galeria. Tal é o perfil de Ambroise Volard, Daniel-Henry Kahnweiler (1884-1979) e Jeanne Bucher (1872-1946). Quanto a Aimé Maeght (1906-1981), grande figura da edição do livro de artista no século XX, era gravador litógrafo antes de se tornar galerista.

Essa produção favoreceu também o desenvolvimento das gráficas particulares, pequenas oficinas mantidas por apaixonados da tipografia e da gravura e por amadores e editores exigentes à margem da indústria gráfica e não ligando o seu funcionamento aos objetivos de rentabilidade[5]. A Kelmscott Press (1891) e a Doves Press (1900) são comparáveis a gráficas particulares, a exemplo da Cranach Press, fundada por Harry Kessler (1868-1937) em Weimar em 1913, ou ainda, nos Estados Unidos, da Village Press, fundada em 1903 por Frederic Goudy (1865-1947), prolífico criador de caracteres.

A produção de livros de artistas assegura também a manutenção de ateliês que perpetuam a composição com caracteres móveis metálicos (como a dirigida por Pierre Gaudin e depois por René Jeanne, fundada em 1942 e fechada em 2004, talvez a última empresa desse tipo em Paris) e de ateliês de gravação que são frequentemente o ponto de encontro de autores, pintores e editores. Assim a crescente participação da litografia no livro de artista no século XX explica o papel fundamental de litógrafos como Fernand Mourlot (1895-1988), que acolhe em seu ateliê Matisse, Picasso, Miró, Chagall e Alechinsky, solicitados por editores como Tériade e Vialetay.

4. Max Ernst, *Une Semaine de Bonté. Les Collages Originaux*, org. Werner Spies, Paris, Gallimard, 2009.

5. Roderick Cave, *The Private Press*, 2. ed., New York, R. R. Bowker, 1983.

A encadernação: à prova da modernidade e da indústria

A generalização, a partir dos anos 1820, da cartonagem de editor e da capa impressa, num contexto de industrialização progressiva da produção, modifica sensivelmente o *status* da encadernação artesanal: esta já não é uma necessidade, como ocorria no antigo regime tipográfico, para assegurar o acabamento do objeto livro e seu consumo. Assim, o gesto de confiar o volume a um autêntico encadernador (costura dos cadernos, endorsamento, encapamento e decoração, *cf. supra*, p. 236) corresponde agora a uma intenção mais assertiva – de proteção, se a obra se destina a um uso intensivo, ou de criação.

Realizada mais raramente, a encadernação terá, em compensação, uma participação mais estreita na identidade do volume e dará uma contribuição maior para a explicitação de seu conteúdo. Até aqui ela integrava, é certo, a inscrição ou a douração de um título (na lombada ou na capa), mas na sua imensa maioria as decorações de encadernação nada diziam a respeito do conteúdo da obra; eram concebidas por referência às escolhas estéticas da época, aos meios do patrocinador, a uma indiferença completa ao texto encadernado[6]. Ou seja, a partir do meado do século XIX questiona-se cada vez mais a significação, a necessidade e as funções, tanto simbólicas quanto práticas, da encadernação.

Se o pastiche histórico constitui um terreno favorito da encadernação bem-feita[7], as encadernações criativas ilustram mais diretamente do que pelo passado as evoluções formais das artes decorativas do seu tempo. Assim os frisos geométricos praticados pelos grandes encadernadores entre o Diretório e o Império, principalmente pelos irmãos Bozerian, são uma expressão entre outras das preferências neoclássicas dominantes. O gosto do trovadoresco e a profunda retomada de interesse pelas formas medievais explicam a moda das encadernações "à la catedral" saídas das oficinas de Joseph Thouvenin ou de René Simier, assim como, de maneira mais geral, o medievalismo romântico de algumas realizações de Pierre-Paul Gruel e de sua viúva Catherine Engelmann. Todas as correntes estéticas que permeiam as artes decorativas ou as artes terão agora as suas repercussões no domínio da encadernação: Arts & Crafts com William Morris (o fundador da Kelmscott Press é também um *designer* de encadernações), o Art Nouveau com Marius Michel (1846-1925) e suas decorações sobrecarregadas de motivos florais; ou ainda Charles Meunier (1866-1948), o japonismo com Émile Carayon (1843-1909); o Art Déco com Pierre Legrain (1889-1929), decorador que aderiu à encadernação sob a influência do mecenas e colecionador Jacques Doucet, ou com Rose Adler (1890-1959); o construtivismo com Paul Bonet (1889-1971) etc.

Se a pele animal (pergaminho e velino, vitela, carneira e marroquim), o papel (marmorizado, decorado com cola, axadrezado) e, em menor medida, o tecido (veludo, bordado) constituem sempre capas favoritas, os encadernadores manifestam uma curiosidade

6. Entre as raras exceções a esse princípio, mencionem-se as encadernações com decoração fúnebre ou macabro, praticadas desde o século XVI; ver Fabienne Le Bars, "*Miserere mei Deus*: Reliures Funèbres et Macabres en France du XVe Siècle", *Le Livre et la Mort*, Paris, Éd. des Cendres, 2019, p. 144.

7. É aliás em 1829, na realização de um pastiche pelo encadernador Joseph Thouvenin, que se aplica retrospectivamente o termo *encadernação à fanfarra* a um tipo de decoração particularmente em voga no final do século XVI.

maior, sobretudo a partir dos anos 1830. Gruel e, depois, sua viúva mostram o caminho: utilizam a madeira esculpida, o marfim, a ourivesaria, o esmalte, jogam com a espessura dos materiais e contribuem assim para aproximar a encadernação da obra esculpida ou do objeto mobiliário.

O arsenal das técnicas antigas (douração e estampagem, mosaico de marroquins, alteração do couro com ácido) completa-se com novas experiências: inclusão, incrustação, recurso à pirogravura para René Wiener (1855-1939) na virada do século, aplicação de grampos metálicos para Louise-Denise Germain (1870-1936) no período entre as duas guerras. Os materiais industriais são também regularmente mobilizados na esteira do Art Déco: aço, baquelite e solas de borracha Topy para Jean de Gonet a partir dos anos 1970. As reflexões sobre a adequação e a legitimidade da encadernação levam também, a partir do último terço do século XX, ao nascimento da encadernação de conservação, privilegiada especialmente por Sün Evrard, que insiste na neutralidade dos materiais, na reversibilidade das intervenções, nas qualidades de abertura do livro e no interesse das jaquetas, caixas ou estojos.

Por vezes a separação mais clara operou-se entre os criadores (o decorador Pierre Legrain, o arquiteto Henry Van de Velde, o mestre vidreiro René Lalique) e os encadernadores propriamente ditos, artesãos que, eles próprios inventando, executam quase sempre as concepções dos primeiros (Henri Noulhac, René Kieffer).

Enfim, a demarcação cada vez maior entre encadernação mecânica e encadernação de arte não gera, entretanto, uma estanqueidade entre o livro popular e o livro revestido com uma roupagem excepcional e escolhida. Os encadernadores intervêm tanto em livros de artistas quanto em exemplares modestos do ponto de vista editorial que nada, *a priori*, destinava à eleição de uma encadernação criativa. Ademais, alguns editores empreenderam no século XX encadernações criativas múltiplas, adaptadas à publicação de exemplares em série. As belas cartonagens almejadas por alguns editores do século anterior, como Hetzel, recobrindo certas edições com percalina em relevo e dourada, puderam servir de modelos aqui. O encadernador René Kieffer concebeu assim, na França, decorações em série, a exemplo de Henry Van de Velde com suas cartonagens ornadas desenhadas, a partir de 1908, para as edições da Insel em Leipzig. Na Gallimard, entre 1941 e 1967, 552 edições se beneficiaram de um ambicioso programa de cartonagem estampada, com uma decoração de capa original e apropriada para cada título. Gaston Gallimard recorrera a Paul Bonet, um dos maiores encadernadores de sua época, bem conhecido de todos os bibliófilos pela qualidade de suas criações, assim como a outro artista, Mario Prassinos, parente próximo de Raymond Queneau. E várias coleções da Gallimard forneceram títulos chamados a aderir a esse conjunto logo designado como "as encadernações Bonet-Prassinos" (principalmente a Coleção Blanche, grande coleção de literatura francesa contemporânea criada em 1911, mas também Les Classiques Russes ou Du Monde Entier) (Ilustração 56).

50
O livro e a política, as políticas do livro

A liberalização da produção e dos câmbios, processo que caracteriza em primeiro lugar a Europa Ocidental e a América do Norte no curso do século XX, não poupa o mundo da imprensa e da edição e acarreta, sobretudo a partir dos Trinta Gloriosos, um movimento acelerado de concentração dessas empresas. Porém tanto o livro como o jornal continuam sendo produtos "à parte" na sociedade de consumo. Os cacifes culturais, simbólicos e políticos do setor suscitam, em um contexto agora bem estabelecido de massificação dos usos, práticas intervencionistas do poder público que vão da instauração de regimes excepcionais em tempos de crise à criação de programas de incentivo.

Quando se instala o totalitarismo, assiste-se igualmente, em alguns espaços nacionais, a fenômenos de estatização da edição ou mesmo a manifestações inéditas de voluntarismo nas práticas do livro e da escrita[1].

O "quarto poder" e as "batalhas do livro"

O século XIX criou a "civilização do jornal", e a imprensa escrita tornou-se não apenas a câmara de eco principal dos conflitos e vicissitudes políticos mas um instrumento capaz de ação política. "A imprensa é na França um quarto poder no Estado: ela ataca tudo e ninguém a ataca" – a fórmula utilizada por Balzac em agosto de 1840[2] faz sucesso e impõe ao século seguinte a noção de "quarto poder", que se estende a partir dos anos 1930 ao conjunto do mundo dos meios de comunicação, renovada pelo aparecimento da radiodifusão e dos suportes audiovisuais (cinema e televisão).

As concepções agonísticas do livro e da edição não são uma novidade (lembremos simplesmente o lema *Arma nostra sunt libri* dos dominicanos e a visão napoleônica da imprensa como um arsenal), mas a ideia de combates políticos e ideológicos dos quais a imprensa seria o principal e mais poderoso vetor se enraíza mais particularmente na sociedade francesa sob a III República. A imprensa periódica em geral tem, com efeito, uma função de relevo nas crises que sacodem o regime.

Já mencionamos as guerras dos manuais, confinadas ao setor da edição escolar. Travam-se assim "batalhas do livro" mais gerais. O termo é reivindicado a princípio pelo mundo católico em luta contra os fundamentos republicanos. Tal é o título de um manifesto publicado em 1934 pelo jornalista Gaëtan Bernoville (*La Bataille du Livre: pour la Victoire du Livre Catholique*) e que tem um valor programático para a Federação Nacional Católica, sem dúvida o mais poderoso movimento associativo da época, fundado em 1924 para deflagrar uma oposição em massa ao Cartel das Esquerdas e aos princípios de laicidade.

Vários títulos de imprensa, criados no começo da III República, assumiam então essa posição explícita de luta ou mesmo de cruzada, como *Le Pèlerin,* desde 1873, e *La Croix,* revista criada em 1880 e transformada em diário três anos depois. A novidade fundamental de *La Croix,* no âmbito da imprensa conservadora, era o seu preço de 5 cêntimos o número, iniciativa audaciosa para combater a imprensa popular de esquerda e ampliar a frente antirrepublicana.

Na origem desses dois títulos estava a Congregação dos Assuncionistas, fundada em meados do século XIX e que havia constituído em 1873 o primeiro grupo de imprensa

1. A China Popular, por exemplo, após haver pensado em abolir os ideogramas, opera uma profunda racionalização de sua escrita.

2. Na *Revue Parisienne*, por ele fundada em julho de 1840 (fascículo de 25 de agosto de 1840, p. 243).

católica francês, a Maison de la Bonne Presse (rebatizada Bayard Presse em 1970 e na qual os Assuncionistas são sempre majoritários). A Maison de la Bonne Presse foi um dos principais atores na batalha da imprensa contra o regime por ocasião do boulangismo (1888-1889), do Escândalo do Panamá (1892), do Caso Dreyfus (1894-1899), da separação das Igrejas e do Estado (1905); ela se lançou também na literatura para a juventude e na revista em quadrinhos, com periódicos de títulos eloquentes, o semanário *Bernadette* em 1914 e, para os rapazes, *Bayard*, em 1936.

Os Assuncionistas como congregação não foram os únicos a criar estruturas editoriais. As Éditions du Cerf foram uma emanação da ordem dominicana em 1929 e tinham por matriz uma revista, *La Vie Spirituelle Ascétique et Mystique*, fundada em 1919[3]. Mas essa editora aparecia num contexto mais sereno: a condenação de Charles Maurras por Roma em 1926 deixara espaço para uma via média, distinta da intransigência ultracatólica; espaço que começara a ser ocupado por grandes escritores como Francis Jammes, Paul Claudel e François Mauriac, que esboçavam juntos um "exército católico da pena"[4].

Outra iniciativa, dessa vez do lado dos jesuítas, originara as Éditions Spes em 1923, que também pretendia contribuir para uma reconquista pelo livro[5]; uma vasta subscrição, com o apoio da hierarquia eclesiástica, havia constituído o seu capital inicial (um milhão de francos arrecadados em poucos meses). Construiu-se rapidamente um catálogo com uma dezena de periódicos e numerosos livros consagrados a questões sociais e políticas (o subúrbio, a greve, a ditadura soviética...), mas também à espiritualidade e à literatura de ficção, cuja finalidade explícita era proporcionar "ideias... geradoras de ação".

A proximidade dos combates que a República suscitara, a instalação da Revolução Soviética às portas da Europa em 1917 e a expansão do pensamento comunista alimentam essa cultura de luta. O papa Pio XI cria em 1933 um prêmio para o melhor romance antissoviético, e tanto a imprensa como a edição católica permanecem majoritariamente tentadas a aderir às posições da Igraja em favor dos totalitarismos anticomunistas. Importa reconhecer, entretanto, os esforços de lucidez de Spes, que se empenha em promover um humanismo cristão.

A fórmula "batalha do livro" é retomada durante a Guerra Fria entre 1950 e 1952[6], mas agora pelo Partido Comunista Francês, que desde a sua fundação (1920-1921) atribuíra grande importância à mobilização de seus militantes e à propagação maciça de suas ideias por meio da imprensa, em coerência com a teoria leninista da *agit-prop* [agitação e propaganda]. Ele se apoiava então em um pequeno grupo de editoras, das

3. Étienne Fouilloux, com a colaboração de Tangi Cavalin e Nathalie Viet-Depaule, *Les Éditions Dominicaines du Cerf, 1918-1965*, Rennes, PUR, 2018, 293 p.

4. Hervé Serry, *Naissance de l'Intelectuel Catholique*, Paris, La Découverte, 2004.

5. Philippe Rocher, "Une Reconquête Éducative Catholique par le Livre: l'Action Populaire et les Éditions Spes (1922-1960)", em *Éducation, Religion, Laïcité (XVe-XX Siècle)*, dir. Jean-François Condette, Villeneuve-d'Ascq, Université Charles-de-Gaulle – Lille III, 2010, pp. 479-507.

6. Marc Lazar, "Les 'Batailles du Livre' du Parti Communiste Français (1950-1952)", *Vingtième Siècle*, n. 10, pp. 37-50, avril-juin 1986.

quais a mais importante, a Librairie de l'Humanité, existia desde 1913; em 1927 criam-se as Éditions Sociales Internationales, que serão a editora do Komintern (a Internacional Comunista) na França; em 1932 um novo operador, o Centre de Diffusion du Livre et de la Presse (CDLP), é encarregado pelo PCF da distribuição de suas edições e periódicos. Esse dispositivo editorial apoiado pela máquina política explica alguns sucessos excepcionais dos anos 1930, num momento em que o mundo da edição é largamente afetado pela crise: como o *Fils du Peuple*, a autobiografia de Maurice Thorez, cuja primeira edição publicada nos Estados Unidos em 1937 conhece uma tiragem e uma difusão impressionantes (130 mil exemplares). Durante a Liberação, as Éditions Sociales Rénovées constituem a espinha dorsal do grupo editorial do PCF, que absorve ou cria outros satélites (como as Éditions La Farandole em 1955 para a literatura destinada à juventude)[7].

Complementando essa política vigorosa, cuja coerência é assegurada pela ideologia que estrutura o partido, o projeto "batalha do livro" engloba uma ampla gama de manifestações: ações militantes dos escritores comunistas, exposições, leituras públicas, incentivos à leitura, livrarias itinerantes nos mercados e nas fábricas etc.

A ideia do projeto teria sido formulada por Elsa Triolet, que considerava todo livro como "uma arma por nós ou contra nós"[8]. Paralelamente à promoção dos "bons" livros e dos fundamentos da ideologia comunista, buscava-se também defender o livro francês (em 1948 Elsa Triolet estivera na origem de um Comité du Livre Français, encarregado de estudar a situação da edição), promover a paz em conformidade com as instruções do Komintern e denunciar "uma certa literatura de invasão" (Aragon). O inimigo já não era a reação católica nem o ocupante, mas a literatura americana. A ausência de sucesso financeiro explica sem dúvida o abandono, desde 1952, desse dispositivo de luta que também deu lugar à criação de "bibliotecas da batalha do livro", privilegiando romances realistas, clássicos populares (Dumas, Verne, Hugo, Vallès...) e literatura soviética.

Por outro lado, o setor do livro político, até aqui bastante disperso, se desenvolve particularmente entre alguns editores não afiliados a uma estrutura partidária ou confessional. É o caso, no período entre as duas guerras, de Armand Colin, Plon e Fayard, assim como, após 1945, das Éditions du Seuil e mais tarde da L'Harmattan. Alimentado pelo panfleto informativo e pelas ciências políticas propriamente ditas, ele se aproveita da midiatização de massa do debate público e do fenômeno de uso da palavra escrita dos estadistas (Charles de Gaulle, Winston Churchill...).

7. Marie-Cécile Bouju, *Lire en Communiste. Les Maisons d'Édition du Parti Communiste Français (1920-1968)*, Rennes, PUR, 2010.

8. Elsa Triolet, *L'Écrivain et le Livre ou la Suite dans les Idées*, Paris, Éd. Sociales, 1948, p. 74.

O controle da edição em tempo de guerra

A Primeira Guerra Mundial enseja um retorno conjuntural ao regime de liberdade da imprensa e da edição que ninguém havia questionado desde 1881. Dois dias após a declaração de guerra, enquanto se organiza um Gabinete da Imprensa no Ministério da Guerra, a lei de 5 de agosto de 1914 proíbe qualquer outra instância que não o governo de publicar informações militares. O cacife é duplo: evitar as indiscrições estratégicas e preservar o exército e as populações contra qualquer influência moral perniciosa.

Os numerosos retângulos brancos que esmaltam os jornais nas semanas seguintes correspondem aos artigos e ilustrações de imprensa censurados durante ou após a composição; eles testemunham a eficácia dos serviços de controle prévio. Clemenceau, que já não está no poder mas apoia a União sagrada, defende, entretanto, o restabelecimento da plena e cabal liberdade da imprensa; tendo o seu jornal *L'Homme Libre* sofrido a ação da censura em outubro de 1914 (sob a forma de uma suspensão de dez dias), ele o rebatiza *L'Homme Enchaîné*. Mas, nomeado presidente do Conselho (novembro de 1917 – janeiro de 1920), ele assumirá o dispositivo censorial. Foi nesse contexto, em setembro de 1915, que nasceu também *Le Canard Enchaîné*.

O Gabinete da Imprensa, que indica para as autoridades civis e militares as publicações inadequadas, exerce também uma vigilância *a posteriori* dos livros. O controle da edição está objetivamente consolidado a partir de 1917, com a necessidade de limitar a entrega do papel, num contexto de penúria que torna as restrições necessárias[9]. Os editores exprimem as suas necessidades e uma comissão é encarregada de arbitrar e fixar os volumes lançados. Ao deflagrar-se a Segunda Guerra Mundial, instaura-se um dispositivo de controle semelhante ao praticado em 1914; ele se aproveita também da instalação de uma segunda Delegacia Geral da Informação.

Mas a partir do verão de 1940 a ocupação alemã instala um regime inaudito de censura e proscrição. A Lista Otto, que traz o nome do novo embaixador do Reich em Paris, Otto Abetz, é a primeira implementação emblemática de uma política de censura que não apenas exerce o controle prévio sobre as publicações mas também se encarrega de retirar títulos do mercado. Uma primeira lista de 143 obras proibidas é elaborada, desde a Alemanha, a partir do mês de agosto; os serviços da embaixada trabalham então na sua atualização em colaboração com a Propaganda-Abteilung (ligada ao comando militar de Paris) e com as Messageries Hachette, eficiente serviço de distribuição de material de imprensa e livros, criado pela editora Hachette, em 1897, então dirigida por Henri Filipacchi. A Lista Otto é concluída em setembro e logo passa a ser difundida por via impressa com o subtítulo *Ouvrages Retirés de la Vente par les Éditeurs ou Interdits par les Autorités Allemandes* [*Obras Retiradas da Venda pelos Editores ou Proibidas pelas Autoridades Alemãs*] (Ilustração 57). Com uma segunda lista em julho de 1942 e uma terceira em 1943, ao todo cerca de 1200 livros e cinco periódicos, de autores judeus ou de conteúdo antialemão, antirracista ou marxista, terão sido proibidos.

9. Em três anos de guerra o preço do papel foi multiplicado por três.

Na vizinha Bélgica, igualmente ocupada, implementou-se um dispositivo semelhante. Em agosto de 1940, uma ordem da administração militar alemã proíbe, de maneira ampla, os escritos que "expõem ao desprezo público o povo alemão, o Reich alemão e o movimento nacional-socialista"; instaura-se uma dupla censura, tanto *a priori* como *a posteriori*, já que bibliotecários e livreiros são chamados a expurgar eles próprios a sua oferta. Na volta às aulas de setembro, o Ministério da Instrução Pública envia a mesma ordem aos diretores de escola para o que se refere aos manuais escolares[10]. Depois, em setembro de 1941, também a Bélgica dispõe de uma lista de obras proscritas (*Contre l'Excitation à la Haine et au Désordre: Liste des Ouvrages Retirés de la Circulation et Interdits en Belgique* [*Contra a Excitação ao Ódio e à Desordem: Lista das Obras Retiradas de Circulação e Proibidas na Bélgica*]).

Na França, por outro lado, o mundo do livro é objeto de uma reorganização em profundidade, entre 1940 e 1944, devido às exigências do ocupante, à penúria, ao estrangulamento das trocas internacionais e às disposições estruturais estabelecidas pelo regime de Vichy. Este, de acordo com a ideologia da Revolução Nacional, dissolve os sindicatos, privilegia uma organização corporativa do trabalho e instaura – por ramos de atividade – estruturas de controle das profissões e da produção. O decreto de 3 de maio de 1941 instala assim um Comitê de Organização das Indústrias, da Arte e do Comércio do Livro, chamado a dirigir ele próprio quatro comitês, o dos editores (gerido por René Philippon, diretor das edições Armand Colin), o dos impressores, o dos livreiros e o das indústrias anexas[11].

O Comitê transmite regularmente as instruções da Propaganda-Abteilung a todos os livreiros de Paris (compreendendo 1749 razões sociais, às quais se acrescentam 460 bancas, 28 buquinistas e dezesseis salas de leitura) quando se trata de retirar das vitrines os livros traduzidos do inglês ou de conteúdo comunista; e as Messageries Hachette difundem as mesmas ordens entre todos os seus depositários[12]. Uma das principais dificuldades econômicas do ramo editorial passa a ser o abastecimento de papel, tanto para a imprensa quanto para o livro. O ocupante e Vichy veem aí, naturalmente, um meio de pressão, daí a criação, em abril de 1942, de uma Comissão de Controle do Papel de Edição: ela exige dos editores que lhe comuniquem a lista das obras a publicar, lista que é transmitida às autoridades alemãs antes de entregar, ou não, os estoques solicitados. Do lado dos trabalhadores, a CGT e as federações aderentes foram dissolvidas em novembro de 1940, e muitos são os profissionais do livro que entram para a Resistência, mas a Fédération Française des Travailleurs du Livre (FFTL) continua a existir e até mantém contatos com Vichy e o ocupante. Vale destacar o papel de Édouard Ehni (1900-1963), tipógrafo que, tendo aderido ao movimento de resistência Libération-Sud, encarregou-se da composição e difusão do jornal *Libération* e participou da reconstituição clandestina

10. Michel Fincœur, "De la Révision des Manuels Scolaires comme Révélateurs des Ambiguïtés d'un Vichysme Belge", *Archives et Bibliothèques de Belgique*, 70 (1-4), pp. 103-150, 1999.

11. Pascal Fouché, *L'Édition Française sous l'Occupation (1940-1944)*, Paris, Bibliothèque de Littérature Française Contemporaine de l'Université Paris VII, 1987.

12. Jean-Yves Mollier, Édition, *Presse et Pouvoir en France au XXᵉ Siècle*, Paris, Fayard, 2008, p. 95.

da CGT. Ao final da Guerra ele é nomeado secretário geral da FFTL e como tal permanecerá até a sua morte.

O mundo da edição no seu conjunto se viu, desde os primeiros tempos da Ocupação, em uma posição delicada. Ele constituía um meio profissional fortemente ligado à sua independência, mas de repente passou a ser cobiçado por um poderoso inimigo. O principal objetivo da grande maioria dos editores foi, todavia, retomar uma atividade que a guerra suspendera; assim as posições vão da inércia à adesão, passando por manifestações fingidas de colaboração. Para alguns, contudo, o engajamento foi de convicção: Bernard Grasset, em especial, dissimulava as suas posições antimaçônicas e antissemitas, exigia desde o verão de 1940 o restabelecimento da censura prévia, declarava-se pronto a assumir a direção do Sindicato dos Editores e cobiçava a posição de interlocutor privilegiado entre o ocupante e o mundo francês do livro. Para outros, evidentemente, a questão da postura e do grau de engajamento nem sequer se apresentava: entre as vítimas da arianização, destacam-se as edições Nathan ou ainda Calman-Lévy, transformada em Éditions Balzac e tendo à frente um afiliado do grupo de imprensa alemão Hibbelen. Um golpe fatal foi desferido contra a editora Ferenczi: fundada em 1879 por um cidadão húngaro, Joseph Ferenczi, ela se celebrizara no período entre as duas guerras por suas coleções Les Œuvres Inédites a partir de 1920 (cada mês, um texto inédito de um escritor contemporânco) e, sobretudo, Le Livre Moderne Illustré, a partir de 1931. Ferenczi se especializara no repertório literário contemporâneo voltado para o grande público (Colette, Céline, Radiguet, Carco, Mauriac...), com certa exigência testemunhada pela encomenda de xilogravuras originais e por suas capas estilo *art déco*. Os filhos do fundador tiveram de refugiar-se em zona livre a partir de 1940 e a editora foi retomada pelos alemães, que fizeram dela um instrumento de propaganda, rebatizando-a Éditions du Livre Moderne. Restituída aos seus proprietários na Liberação, ela nunca mais se reergueu realmente e extinguiu-se nos anos 1960.

As editoras mantidas tiveram de compor com os projetos de Sociedade de Participação, que deviam permitir a grupos como Hibbelen ou Mundus (sob as ordens do Ministério da Propaganda de Goebbels) o controle de uma parte do seu capital. Mundus, em particular, estava de olho nas Messageries Hachette, cuja eficiência no trabalho de distribuição era inigualável. O projeto, apoiado por Pierre Laval, era constituir duas sociedades estreitamente ligadas: uma, encarregada da distribuição na França, seria detida em 51% pela Hachette e em 49% pela Mundus; a outra, que estendia o sistema das Messageries ao resto da Europa, seria controlada pela Mundus[13]. A esse respeito, a atitudc cvasiva da casa Hachette aliviará o seu dossiê de acusação na Liberação.

Os deslocamentos figuraram também entre as consequências imediatas da Guerra e da Ocupação e contribuíram para reafirmar o papel de alguns centros provinciais e revitalizar gráficas. Vários títulos de imprensa se dobraram em Lyon, Marselha, Limoges e Clermont-Ferrand. Esses deslocamentos engendraram por vezes especialidades predestinadas a perdurar. Foi o caso de Lyon para a edição juvenil de bolso e a história em quadrinhos: *Coeurs Vaillants*, jornal católico que publicava o *Tintin* de Hergé, instalou-se ali.

13. *Idem, Hachette, Le Géant aux Ailes Brisées*, Ivry-sur-Seine, Éditions de l'Atelier, 2015.

Idêntica destinação para a Société Anonyme Générale d'Éditions (SAGE), que editava o semanário *Jumbo*, onde se publicavam em tradução francesa histórias em quadrinhos com heróis originários da Itália (*Alain la Foudre...*).

A empresa contou com o trabalho de artistas que contribuíram para consolidar a reputação de Lyon nesse setor: Pierre Mouchot, conhecido como Chott, combatente da Resistência que em 1946 criou sua própria editora, especialista nos *comics* adaptados de modelos americanos ou neles inspirados (*Big-Bill le Chasseur, Fantax...*); Robert Bagage, mais conhecido como Robba, que também criou sua própria editora em 1946, Les Éditions du Siècle, batizada Impéria em 1951[14]. Quatro medidas tomadas entre maio e setembro de 1944 resumem as orientações gerais da Liberação em termos de imprensa e edição: supressão da censura e restabelecimento do regime de 1881, sanção dos atos de colaboração, mas também, no espírito do Conselho Nacional da Resistência, luta contra a concentração de empresas a bem do pluralismo. O clima era de ajuste de contas.

Em 9 de setembro de 1944, *Les Lettres Françaises* publicaram em primeira página de seu primeiro número público um "Manifesto dos Escritores Franceses" exigindo "o justo castigo dos impostores e traidores"; era assinado por 65 escritores ou jornalistas, alguns dos quais nem haviam figurado nas Listas Otto, nem participado da Resistência, nem se aquietado particularmente; uma primeira lista de doze nomes fora estabelecida precipitadamente em contraponto à Lista Otto, que denunciava Robert Brasillach, Louis-Ferdinand Céline, Jacques Chardonne, Alphonse de Châteaubriant, Pierre Drieu La Rochelle, Jean Giono, Marcel Jouhandeau, Charles Maurras, Henry de Montherlant, Paul Morand, Lucien Pemjean e André Thérive.

Circulavam outras listas, que propunham à vindita pública os editores indesejáveis, notadamente no jornal *Libération* (julho de 1944): as Éditions du Rocher (fundadas em 1943 em Mônaco), Balzac (Calmann-Lévy arianizado), Grasset, Gallimard, Armand Colin.

A questão do colaboracionismo foi finalmente tratada por uma Comissão Consultiva de Depuração da Edição, instalada em 2 de fevereiro de 1945 (após duas tentativas disjuntas e sem futuro, uma por iniciativa das Milícias Patrióticas, outra empreendida pelo Ministério da Informação e liderada por Pierre Seghers). Sua intenção era documentar e transmitir os dossiês ao Comitê Nacional Interprofissional de Depuração, do qual participavam notadamente Pierre Seghers e Vercors (*alias* Jean Bruller). Ela atribuiu culpa e suspensões provisórias, entre outros, a Bernard Grasset e Charles e Armand Flammarion; mas no total uma relativa indulgência caracteriza a sua ação. Quanto a Robert Denoël, editor dos panfletos de Céline e da íntegra dos discursos oficiais de Hitler de 1939 a 1941, foi assassinado em dezembro de 1945, antes de seu julgamento.

No âmbito profissional, Hachette era objeto de ataques virulentos. O porte da empresa (mais de seiscentos empregados em 1944), seus compromissos e o lucro obtido com a distribuição da imprensa alemã levaram a CGT e o PCF a desejar a sua nacionalização. A imprensa de esquerda ou oriunda da Resistência, agora difundida pelas novas

14. *Vlan! 77 ans de Bandes Dessinées à Lyon et en Région* [Exposition, Bibliothèque Municipale de Lyon, 16 mai – 4 novembre 2017].

Messageries de la Presse Française (1944), era-lhe fundamentalmente hostil. Hachette acabou devendo a sua sobrevivência ao clima de Guerra Fria nascente, assim como à eficácia de suas Messageries, que, melhor do que os seus concorrentes oriundos da Liberação, asseguravam com regularidade os pagamentos aos jornais. Assim as Nouvelles Messageries de la Presse Parisienne (NMPP), estabelecidas pela lei de 1947, repousam sobre uma divisão de capital entre a Librairie Hachette e as cooperativas de jornais.

As formas da clandestinidade

Sob a Ocupação, o desenvolvimento de redes de impressão e distribuição clandestinas constituiu um cacife de primeira ordem para a imprensa periódica, quer estivesse ligada aos partidos políticos, quer aos sindicatos – suprimidos pelo regime de Vichy –, quer fosse a expressão dos movimentos de Resistência interna. A despeito das limitações materiais, sua eficiência foi sem dúvida superior à da radiodifusão, que transmitia sobretudo a partir do exterior[15]. O jornal *Libération* surgiu em dezembro de 1940 como boletim do movimento de resistência Libération-Nord, ligado ao sindicalismo e à esquerda não comunista. A fusão, em dezembro de 1941, de vários títulos que apareceram tanto em zona livre quanto em zona ocupada deu origem ao jornal *Combat*, ligado ao Movimento de Liberação Nacional e à personalidade de Henri Frenay, que se valeu de uma rede de impressões clandestinas desenvolvida por André Bollier (1920-1944).

Na órbita do Partido Comunista Francês e da Frente Nacional que ele constituiu, a partir de maio de 1941, gravitava um grande número de jornais clandestinos criados sobre uma base territorial ou categorial. A maioria deles nasceu da Resistência (*Les Allobroges, La Marseillaise, L'Écho du Centre, Le Lycéen Patriote...*); outros, como *La Terre* (1937-2015), continuaram na clandestinidade uma atividade inaugurada antes da guerra. No domínio literário, a revista *La Pensée Libre*, cujo primeiro número apareceu em fevereiro de 1941, aspirava a ser "redigida por intelectuais, escritores, pensadores e artistas franceses livres de qualquer vínculo material e ideológico com os imperialismos que lançaram os povos, pela segunda vez no século XX, em uma guerra pela partilha do mundo". Foi, de certo modo, continuada por *Les Lettres Françaises* (1942-1944), dirigida por Jean Paulhan, no momento em que *La Nouvelle Revue Française* passava ao controle do ocupante, tendo à frente Drieu La Rochelle[16].

No fim de 1943, fundou-se a Federação Nacional da Imprensa Clandestina (FNPC), tendo por missão organizar a imprensa livre e suas infraestruturas; cooperando com a comissão da informação do Conselho Nacional da Resistência, ela detinha a lista dos jornais clandestinos cujo aparecimento à luz do dia devia ser um dos primeiros objetivos

15. "Radio Londres", a partir de junho de 1940, designa os programas de língua francesa transmitidos pela BBC.

16. Olivier Cariguel, *Panorama des Revues Littéraires sous l'Occupation*, Paris, IMEC, 2007, pp. 429-431.

O livro e a política, as políticas do livro

da Liberação, "em virtude de sua atividade na clandestinidade ou de sua atitude patriótica em relação ao inimigo". Ela se preparara com tamanha eficácia para tomar posse dos locais de imprensa (redações e oficinas de impressão) desde a liberação de Paris (20 de agosto de 1944) que a partir do dia 22 de agosto todos os títulos clandestinos apareceram em plena luz do dia e puderam ser distribuídos tanto nas bancas quanto nas barricadas.

A fundação das Éditions de Minuit em 1941 pelo *designer* Jean Bruller (*alias* Vercors) e pelo poeta Pierre de Lescure representa uma iniciativa excepcional na edição clandestina francesa: sua aspiração era a de uma editora literária completa que, sem embargo das penúrias e da dificuldade da época, nada devia ceder às exigências formais. Em 1942 saiu a lume o seu primeiro livro, *Le Silence de la Mer*, de Vercors, impresso com capricho, numa tiragem surpreendente para as circunstâncias (pelo menos trezentos exemplares), distribuído à margem da livraria institucional. As Éditions de Minuit gozaram do apoio, ainda aqui, de Jean Paulhan, que lhes confiou os manuscritos de livros futuros (Aragon, Éluard, mas também Mauriac). Após a Liberação a jovem editora reencontrará, na pessoa de Jérôme Lindon (ele próprio egresso da Resistência), o excelente administrador que, consolidando o seu capital, transformará essa experiência clandestina, inserindo-a duradouramente na paisagem editorial francesa[17].

A impressão de jornais, revistas e livros não passou de um aspecto da comunicação escrita e da edição clandestina durante a Ocupação. Desde as semanas que se seguiram ao fiasco de 1940 e à ocupação de Paris, a distribuição de folhetos passou também por procedimentos não tipográficos: a cópia manuscrita, o mimeógrafo ou o duplicador a álcool. Um dos primeiros folhetos espontâneos saiu em agosto de 1940 dos prelos do impressor Keller, instalados na rua de Rochechouart em Paris. Tratava-se de uma lista intitulada *Trente-trois Conseils à l'Occupé*, o último dos quais rezava: "Inútil enviar os seus amigos para comprar estes *Conseils* na livraria. Você certamente possui apenas um exemplar e empenha-se em conservá-lo. Então, faça cópias que seus amigos copiarão por sua vez. Boa ocupação para ocupados". Seu autor, Jean Texcier (1888-1957), era um jornalista militante que pertencera ao comitê de redação de *La Vie Socialiste*; ele será um dos fundadores do movimento Libération-Nord, membro do gabinete permanente da Federação da Imprensa Clandestina e se tornará um dos grandes editorialistas do pós-Guerra (em *Combat*, *Libé-Soir*, *Gavroche...*). Trechos de seu primeiro folheto foram lidos na BBC por Maurice Schumann, e outros se seguiram, destinados às mesmas tiragens improvisadas: *Notre Combat* (evocando a aliança com a Inglaterra), *Propos de l'Occupé* (comparando o colaboracionismo ao do porco com o negociante de cavalos, do par de nádegas com o par de botas), *Les Lettres à François...*

Na escala europeia, entre as redes de edição clandestina mais solidamente estruturadas, o caso polonês das TWZW (Imprensas Militares Secretas) é assaz notável. Entre 1940 e 1945 elas asseguram a composição, a impressão e a distribuição de cartazes, jornais e boletins informativos, mas também de livros como o romance *Pedras em Cima da Muralha* de Aleksander Kaminski, publicado em Varsóvia em 1943 e que logo se tornou um clássico da literatura nacional polonesa.

17. Anne Simonin, *Les Éditions de Minuit, 1942-1955: Le Devoir d'Insoumission*, nouvelle édition, Paris, IMEC, 2008.

Na língua russa, a partir dos anos 1930 o termo *samizdat* qualifica o escrito dissidente, cuja produção e difusão são por força clandestinas. O termo designa no sentido próprio a autoedição e abrange *de facto* qualquer produto editorial que *a priori* se supõe exaustivo, como foi o caso, na Rússia bolchevique, da instauração do GlavLit, o órgão centralizado de censura em 1922. Eventualmente impresso, o *samizdat* recorre sobretudo à datilografia, à cópia manuscrita, ao papel carbono e eventualmente à fotografia. Várias revistas de poesia circularam sob essa forma nos anos 1930, por iniciativa de Mikhail Bulgákov ou de Anna Akhmatova. *O Arquipélago Gulag* de Soljenitsin, publicado em 1973 em Paris (em russo e depois em francês no ano seguinte) não circulará na Rússia, até a Perestroika, senão sob a forma de *samizdat*.

As políticas do livro

Os Editos de 1777 (*cf. supra*, p. 458) e a assinatura da Convenção de Berna em 1886 (*cf. supra*, p. 529) tinham logrado constituir na França episódios precursores de um intervencionismo animado pela intenção não tanto de controlar a edição quanto de respaldar ou proteger a atividade editorial. No século XX desenvolvem-se ações mais estruturadas e contínuas dos poderes públicos, cujos cacifes são menos econômicos que culturais. Elas são implementadas pelo Estado e pelas organizações profissionais, mas também por novas instâncias que se constituem em alavancas supranacionais, as da francofonia, da Comunidade Europeia e das Nações Unidas.

As promessas da Frente Popular

A Frente Popular representa um breve episódio da história política francesa (abril de 1936 a abril de 1938), mas foi, no domínio das indústrias e das práticas culturais, um cadinho de ideias e iniciativas onde se cristalizou aquilo que se começava a chamar de "política cultural"[18]. Nesse feixe de ações e de projetos referentes aos lazeres, ao teatro, à música, ao cinema, ao rádio, à pesquisa (esboço do CNRS), aos dispositivos de transmissão da arte e dos conhecimentos, a criação literária, a imprensa, a edição e o mundo do livro em geral ocuparam evidentemente um lugar primordial, muito embora as traduções legislativas tenham sido tênues e a maioria dos projetos sem futuro imediato. Em todo caso, nesse domínio, regido embora pelo abandono da censura e pelo princípio da liberdade da imprensa, a intervenção do Estado e de seus intermediários (associações, movimentos e sindicatos, comunidades profissionais) parecia agora legítima, assumida, tanto que, em um contexto internacional de recrudescimento dos perigos, a defesa da cultura estava associada à da nação e à promoção do vínculo social.

18. Pascal Ory, *La Belle Illusion: Culture et Politique sous le Signe du Front Populaire (1935-1958)*, Paris, 1994, pp. 20, 835.

Cabe destacar aqui os projetos relativos ao *status* dos escritores, as medidas em favor de uma deontologia da imprensa e o impulso político de uma política de leitura pública.

A reflexão em torno do papel social do escritor assinalara especialmente o Congresso Mundial dos Escritores para a Defesa da Cultura, realizado em Paris em junho de 1935. *L'Espoir* de Malraux, publicado em 1937 pela Gallimard, foi, a esse respeito, um texto literário emblemático da Frente Popular, promovendo o engajamento político, a fraternidade e o combate republicano. A expressão *trabalhador intelectual*, então recorrente na esquerda, exprimia à perfeição a necessidade de um reconhecimento econômico e social do escritor, que importava adaptar à realidade do consumo cultural de massa e traduzir em termos jurídicos. O ministro da Educação Nacional, Jean Zay, também aspirava a um "verdadeiro *status* da criação intelectual e artística". Seu projeto de lei "sobre o direito autoral e o contrato de edição", registrado em agosto de 1936, logo encontrou o apoio das sociedades de autores (que então se agruparam, incluindo a Sociedade dos Literatos, em uma Federação Francesa das Sociedades de Autores) e a oposição do mundo da edição, que apoiaram Bernard Grasset, Gaston Gallimard e a editora Albin Michel, incomodadas por serem considerados "espoliadores". O projeto limitava os contratos a dez anos de duração máxima; além disso, o prazo de proteção das obras antes de caírem no domínio público (cinquenta anos desde 1866) poderia ser reduzido pelos herdeiros. A ideia era permitir que a coletividade apreciasse as obras mais amplamente, mais rapidamente, e considerar o contrato de edição como uma concessão de direito inteiramente temporário. Outras ideias eram aventadas: a de um domínio público pago, cujos lucros seriam destinados não ao Estado, mas às sociedades de autores; a de um tribunal do direito autoral, que teria sido uma jurisdição totalmente nova. O projeto era ambicioso e procurava sobretudo definir direito patrimonial de um lado e direito moral (inalienável) de outro, sempre considerando todas as formas de edição, inclusive as mais recentes. Mas, depois de ter sido emendado em um sentido mais favorável aos editores, ficou inacabado e foi varrido pela Guerra.

Em relação à imprensa periódica, a prioridade da Frente Popular e das redes nas quais se apoiava, em particular a Liga dos Direitos do Homem, foi, conjuntamente, lutar contra a desinformação e a "lavagem cerebral" e libertar os jornais das potências financeiras. Assim, as Messageries Hachette (que exerciam um controle de fato sobre a distribuição) e agências de publicidade como a Havas (que exercia um controle sobre a publicidade, fonte de renda para os jornais) suscitavam a desconfiança do governo. A ideia de uma nacionalização das agências de imprensa e publicidade, ou mesmo do papel, chegou a ser cogitada pelos comunistas, que faziam dela o fundamento de uma vasta reforma da imprensa. Ainda aqui, o projeto de lei para a "independência e dignidade da imprensa francesa" registrado em 1936, prevendo um fortalecimento do arsenal repressivo (agravamento das penas por difamação e notícias falsas) e controle dos recursos (obrigação de publicação pelos meios financeiros), não se concretizará. Houve, entretanto, algumas medidas efetivas em favor da difusão, como a revisão para a redução das tarifas de expedição da imprensa pelos PTTs (1937).

No verão de 1936 surgiu a Associação para o Desenvolvimento da Leitura Pública (ADLP). Próxima do governo, especialmente do secretário de Estado para a Recreação [*Loisirs*], Léo Lagrange, contrariamente à Associação dos Bibliotecários Franceses (fundada

em 1906), ela integrava não só profissionais das bibliotecas mas também escritores, editores, políticos e sindicalistas, com o escopo de promover a leitura muito além dos espaços tradicionais do livro e de investir o tempo liberado pelas leis sociais que reduziam a carga de trabalho. A leitura devia fazer parte, em pé de igualdade com o esporte, dos novos lazeres. Retomou-se a ideia de uma "lei de leitura pública", que germinara nos anos 1920; ela devia propor a criação de uma Direção das Bibliotecas junto ao Ministério da Educação Nacional, a organização de corpos de bibliotecários estatais, a obrigação, para cada comuna, de financiar uma biblioteca, a criação de seções infantis etc. Para isso será necessário, evidentemente, aguardar a Liberação (criação em 1945 da Direção das Bibliotecas e da Leitura Pública), mas a Frente Popular e a ADLP contribuíram, não obstante, para realizações significativas ao desbloquear meios inéditos para o desenvolvimento das coleções ou ao equipar a primeira biblioteca circulante oficial em 1937 (a do Marne).

Instrumentos e atores da regulação

A partir da segunda metade do século XX, as intervenções do Estado no mercado da edição vinculam-se a uma política de regulação que se exerce de maneira particularmente visível em seis domínios: incentivo à tradução, defesa da francofonia, preço único do livro, definição de setores de exceção cultural em um contexto econômico de livre-troca, adaptação do depósito legal e, enfim, evolução do direito autoral. Esta última estabelece as bases do direito contemporâneo em três etapas principais: a lei de 11 de março de 1957 substitui o conjunto da legislação anterior e faz uma clara distinção entre os atributos morais e os atributos patrimoniais do direito autoral; a lei de 3 de julho de 1985 abre direitos vizinhos (aos artistas-intérpretes, aos produtores de fono e videogramas, de bases de dados...); a lei de 1.º de julho de 1992 incorpora o conjunto da legislação ao Código da Propriedade Intelectual.

Evolução rápida do ecossistema editorial (concentrações), facilidades inéditas de cópia e de reprodução, desmaterialização, diversificação dos suportes, redução das línguas minoritárias – muitos são os desafios que a evolução econômica e técnica impõe a poderes públicos preocupados em manter o pluralismo cultural e em defender a vitalidade da criação. A política de regulação que se implementa repousa principalmente sobre um diálogo do Estado com instâncias – antigas ou recentemente criadas – que constituem ora alavancas de ação, ora interlocutores de negociação.

Criada em 1946, a Caixa Nacional das Letras, alimentada pelo produto de um imposto sobre a edição, tinha por missão auxiliar a edição ou a reedição de textos literários franceses, numa abordagem ao mesmo tempo patrimonial e nacional. Rebatizada de Centro Nacional das Letras em 1973 (e depois do Livro, em 1993), o estabelecimento aumentou consideravelmente os seus meios (graças a uma taxa de *royalties* sobre os materiais de reprografia) e suas ações: auxílio à tradução (do ou para o francês), bolsa para os autores, alocações às bibliotecas para aquisições especializadas ou serviços públicos entravados, incentivo às revistas, auxílio aos editores para a produção de livros considerados difíceis (sobretudo teatro, poesia).

O Sindicato dos Editores é acrescido do adjetivo *Nacional* em 1947 e torna-se o Sindicato Nacional da Edição (SNE) em 1971. Ele continua sendo o mais importante lugar de

trocas com os profissionais do livro, dos autores aos fabricantes de papel, passando pelos industriais da cadeia gráfica. Tornou-se também, a partir do último terço do século XX, o principal interlocutor do Estado para a definição e a implementação da política do livro. Prepara com ele a Lei Lang sobre o preço único do livro (1981), e na sua esteira luta contra os descontos, praticados principalmente pelos varejistas. Ele é legalmente um elemento motor na reforma do depósito legal, obtendo uma redução do número de exemplares registrados (em 2006 e de novo em 2015). Em 1981 o SNE organiza o primeiro Salão do Livro de Paris; o evento, ao mesmo tempo público e profissional, é um sucesso, com um número de frequentadores que oscila entre 150 mil e duzentos mil visitantes por ano (ele deixa o Grand Palais para se estabelecer no Parque das Exposições da Porta de Versalhes a partir de 1994). Composto de grupos e comissões em função das especialidades e dos mercados (literatura, história em quadrinhos, universitário...), o SNE reúne cerca de quatrocentas editoras, embora alguns grupos ou *holdings* dominantes (as Presses de la Cité nos anos 1990, Editis nos anos 2000) possam representar cerca de um quarto das cotizações.

A partir de 1967 o SNE representa a França no âmbito de um organismo profissional dos editores estabelecido ao nível da Comunidade Europeia, denominado inicialmente Grupo dos Editores de Livros da Comunidade Econômica Europeia (GELC) e depois, em 1990, Federação dos Editores Europeus (FEE): tornou-se o principal interlocutor das instâncias europeias para a política do livro (harmonização das diretrizes sobre o direito autoral, defesa do preço do livro, promoção da tradução, defesa da redução da TVA [Taxe sur Valeur Ajoutée – Imposto sobre Valor Agregado] etc.).

Lembremos que existe também uma união dos sindicatos de livreiros, a Câmara Sindical dos Livreiros da França, criada no mesmo ano (1892) que o Sindicato dos Editores. Com o término da Segunda Guerra Mundial, divergências políticas levaram à criação concorrente do Sindicato Nacional dos Livreiros da França, porém a lógica do agrupamento volta a ter precedência com a fusão efetivada em 1959 no âmbito de uma Federação Francesa dos Sindicatos de Livreiros (FFSL). Esta terá um papel importante na profissionalização do ofício e na implementação de instrumentos coletivos a serviço dos varejistas. Mas os principais temas que animaram esses representantes da distribuição foram, nos anos 1950, a concorrência dos "clubes" do livro (que vendiam diretamente aos seus membros os livros que publicavam)[19], a adaptação nos anos 1960 aos mercados públicos para a venda dos manuais escolares (que impunha uma concentração dos atores) e, nos anos 1970, a nova concorrência das grandes superfícies de distribuição, que concediam descontos significativos; o mesmo sucedia com os grandes distribuidores de produtos cultural, como a Fnac, criada em 1954 em torno do material fotográfico, mas que estendia a sua atividade aos livros em 1974 e, depois, aos produtos audiovisuais. Um dos grandes combates travados pelos livreiros, em função de um diálogo difícil com os editores e com o Estado, vincula-se ao preço do livro.

19. Alban Cerisier, "Les Clubs de Livres dans l'Édition Française (1946-1970)", *Bibliothèque de l'École des Chartes*, t. 155, pp. 691-714, 1997.

Preço único e exceção cultural

A partir dos anos 1970 a inquietação apodera-se da livraria varejista, que pressente a sua marginalização no ecossistema do livro e busca apoios em sua luta contra os descontos. Uma das soluções aventadas seria suprimir o "preço recomendado" dos editores; com o desaparecimento de qualquer referência a um preço de venda, desapareceriam também a visibilidade e a atratividade do desconto. Os defensores dessa opção, em particular a Federação Francesa dos Sindicatos de Livreiros (FFSL), propunham uma liberalização do mercado do livro, onde a fixação do preço no varejo não era objeto de nenhum enquadramento, nem regulamentar nem simbólico. Um decreto emitido em 24 de fevereiro de 1979 por René Monory, ministro das Finanças do governo Raymond Barre, proíbe aos editores recomendar um preço de venda público aos livreiros. Abre-se um período de dois anos conhecido como "do preço líquido", mas os objetivos das novas disposições, que eram limitar os descontos e proteger a vasta rede de livreiros ao assegurar a multiplicidade e a diversidade da oferta de varejo, não são alcançados. No próprio setor da livraria o sistema do "preço líquido" estava longe de ser unanimidade, e várias organizações sindicais se alinharam sob a bandeira de Jérôme Lindon, responsável pelas Éditions de Minuit, que fundara a Associação para o Preço Único do Livro. É nesse contexto que se deve compreender a Lei Lang de 10 de agosto de 1981. Ela instaura a era do "preço único" e nisso distingue o livro dos objetos de consumo comuns, e os livreiros dos outros comerciantes em um mercado varejista regido principalmente pela livre concorrência. A Lei Lang destinava-se a corrigir os mecanismos naturais do mercado; devia apoiar não somente os livreiros, em seu papel de prescritores, mas também o pluralismo na criação literária e na edição, visto que o preço único era pensado também como um instrumento de estabilidade para o editor (previsão das vendas) e para o autor (cujos direitos são calculados em porcentagem do preço de venda). Finalmente, uma união ampla prevalece sobre o plano sindical, resultando na criação, em 1999, do Sindicato da Livraria Francesa, que passa a ser o mais representativo e coloca a Lei Lang no centro das suas missões; como tal ele liderou o essencial das campanhas e dos processos contra as distorções feitas ao preço único, especialmente pelos gigantes da venda *on-line*, como a Amazon no início do século XXI.

A eficácia da lei sobre a manutenção da rede de livreiros é uma realidade. A título de comparação, vale observar a situação inglesa: o preço único existia desde 1900, mantido não por uma lei, mas por um acordo comercial (Net Book Agreement); ele foi declarado ilegal em 1997 e, na esteira de sua supressão, cerca de quinhentos livreiros desapareceram em dez anos.

O livro tornou-se o principal produto das políticas públicas em termos culturais a partir da segunda metade do século XX. Ao mesmo tempo a força simbólica do objeto, sua capacidade de cristalizar uma identidade cultural e de transmitir um saber, assim como seu poder de circulação em um espaço social, conferiu-lhe cacifes mais evidentes do que outros suportes ou "produtos" (o disco, o cinema, o espetáculo ao vivo...). Daí estar ele no centro do conceito de "exceção cultural" que se desenvolve ao longo dos anos 1980 no âmbito das negociações internacionais do

GATT[20] e mais particularmente por ocasião do ciclo de negociações qualificado de Uruguay Round (1986-1994). O objetivo deste era estender os princípios do liberalismo ao comércio dos serviços, dos bens imateriais e dos produtos culturais. O reconhecimento do princípio de exceção cultural, defendido notadamente pela França, devia singularizar os bens culturais como mercadorias não totalmente comparáveis aos bens de consumo comuns e podiam, como tais, reivindicar auxílios públicos[21].

A cláusula de exceção cultural acaba sendo reconhecida por uma resolução do Parlamento Europeu em 1993 e pelo GATT em 1994. Essa vasta reflexão levará a Unesco, em 2001, à Declaração Universal sobre a Diversidade Cultural e, em 2005, à adoção da Convenção sobre a Proteção e a Promoção da Diversidade das Expressões Culturais, das quais o livro, a música e a criação audiovisual constituem os três pilares.

A Unesco, por outro lado, encorajou os Estados no sentido da criação de organismos especialmente encarregados de coordenar o desenvolvimento do livro e da leitura nas diferentes regiões geográficas do mundo. A Organização favoreceu, por exemplo, o estabelecimento de um Centro Regional para a Promoção do Livro na América Latina e nas Caraíbas (Cerlalc) e publicou, em 1997 e depois em 2005, um guia das boas práticas amplamente difundido[22]. Em um contexto mundial onde 860 milhões de adultos são analfabetos e mais de cem milhões de crianças não têm acesso à escola, esse guia busca suscitar, para além das especificades nacionais, uma abordagem global por parte do político, que imbrica todos os elementos da cadeia do livro: estímulo à criação literária; implementação de um quadro legal para a proteção ao direito autoral; incentivos fiscais, facilidades de crédito e medidas administrativas favoráveis à indústria da edição; promoção em escala internacional das produções nacionais; formação reforçada nos diversos ofícios do livro. A Unesco sugere inclusive, como objetivo último, a reunião de todas essas medidas em um quadro legislativo único, o que já fora feito, por exemplo, por Quebec em 1981 com a sua abrangente Lei 51, conhecida como "Lei Livro".

De modo geral, a adoção pela Unesco de uma política do livro em nível mundial conheceu uma gradual mudança de perspectiva: de uma abordagem protecionista e eurocêntrica, focalizada no caráter excepcional do objeto livro, passou-se à promoção de sua diversidade como muralha contra a padronização.

Alfabetização, edição e desenvolvimento: ambiguidades da francofonia

Em sua grande maioria, os países francófonos privilegiaram o alinhamento com a França nas negociações do Uruguay Round. De fato, a defesa do conceito de exceção cultural contribuiu para consolidar a francofonia, institucionalizada desde fins dos anos 1960

20. General Agreement on Tariffs and Trade (Acordo Geral de Tarifas e Comércio), assinado em 1947 por um primeiro núcleo de vinte países, matriz em 1994 da Organização Mundial do Comércio (OMC).

21. Bernard Gournay, *Exception Culturelle et Mondialisation*, Paris, Presses de Sciences Po, 2002.

22. Alvaro Garzon, *La Politique Nationale du Livre: Un Guide pour le Travail sur le Terrain*, Paris, Unesco, 1997.

em torno das exigências de "diversidade cultural" e de "diálogo das culturas". Criada em 1967, a Assembleia Parlamentar da Francofonia havia preconizado a criação de uma instituição intergovernamental francófona. Aspiração concretizada na Conferência de Niamey em março de 1970 com a Agência de Cooperação Cultural e Técnica (ACCT), tornada Agência Internacional da Francofonia (AIF) em 1996 e depois Organização Internacional da Francofonia (OIF) em 2006.

Excetuados alguns membros, como o Canadá e os países da antiga Indochina francesa, seus membros extraeuropeus são principalmente africanos. Ela geriu numerosos programas de cooperação nos domínios da educação e da cultura, mas diversas ressalvas foram formuladas no começo do século XX acerca da perenidade de suas ações, demasiado classicamente centradas na animação cultural, nos prêmios literários e no desenvolvimento das bibliotecas, e insuficientemente consagradas ao desenvolvimento de estruturas editoriais duradouras. O diagnóstico – abastecer os países do Sul por meio de compras junto aos editores ou distribuidores do Norte não garante a perenidade do acesso ao livro – tende antes a favorecer a edição local e levanta, por conseguinte, a questão das línguas africanas e de sua representação no objeto impresso, em nome dos princípios – diversidade cultural e linguística – sobre os quais repousava a francofonia.

Com efeito, a colonização tinha levado a esse continente novas línguas que são impostas como idiomas oficiais da maioria dos países africanos e que, nos usos, coabitaram com uma infinidade de línguas nacionais e dialetos raramente apoiados por tradições escritas. Impôs igualmente fronteiras, criando situações de plurilinguismo ou segmentando espaços que antes eram linguisticamente homogêneos. A África conta assim, no início do século XXI, mais de duas mil línguas, cada uma das quais, por sua vez, constitui objeto de variedades dialetais. Ela exibe um nível de plurilinguismo elevado, da ordem de mais de trinta línguas para alguns Estados, como a Costa do Marfim e o Sudão.

Em reação à cultura escrita dos colonizadores, houve tentativas de estabelecer sistemas de escrita apresentados como nativos ou autônomos: escrita silábica para a língua *vai* nos anos 1830 (Libéria); escrita forjada por Njoya (1876-1933), último rei da dinastia dos Bamuns (oeste de Camarões); escrita *n'ko* "revelada" ao guineano Suleiman Kanté, em 1949, para a transcrição das línguas mandingas[23]... Mas esses sistemas originais modernos, como os sistemas gráficos mais antigos ou línguas africanas que haviam recorrido à escrita árabe na esteira da penetração do Islã, ficaram grande parte à margem da edição impressa.

Mesmo depois da descolonização, a edição africana publica geralmente livros na língua do colonizador – inglês, francês, português e, em menor proporção, árabe –, por ser ela quase sempre a língua da administração e das principais estruturas de ensino e por oferecer a perspectiva de uma audiência internacional.

23. *Language and History in Africa*, org. David Dalby, London, Cass, 1970; Gérard Galtier, "Un Exemple d'Écriture Traditionnelle Mandingue: Le 'Masaba' des Bambara-Masasi du Mali", *Journal des Africanistes*, t. 57, p. 258, 1987; Jean-Loup Amselle, "Les Usages Politiques du Passé: Le N'ko et la Décentralisation Administrative au Mali", em *Décentralisation et Pouvoirs en Afrique*, orgs. Claude Fay, Yaouaga Félix Koné, Catherine Qiminal, Paris, IRD Éditions, 2006, p. 48.

No entanto, desde os anos 1990 os editores e os Estados da África subsaariana empenham-se em integrar cada vez mais as línguas africanas em seus catálogos. O cacife é, por certo, cultural, mas é também de ordem econômica e social: estima-se que 80% da população africana (1,3 bilhão em 2020, ou seja, um sexto da população mundial) não utilizam na vida diária senão línguas locais. Ora, as publicações nessas línguas permaneceram raras, de qualidade medíocre, porque sua produção dependia quase sempre de gráficas privadas, associativas ou de ONGs, e raramente de profissionais da edição. As iniciativas são de ordens diversas: promoção dos jornais em línguas africanas, tradução e adaptação de textos oficiais para uso do grande público, revigoramento dos esforços de alfabetização nas línguas locais mediante programas bilíngues, apoio a uma produção literária original em línguas africanas[24]. Bubacar Boris Diop, romancista senegalês de expressão francesa, começou em 2003 a escrever em *wolo*[25]; para o desenvolvimento do bilinguismo, importa citar o empenho da Édilis (Éditions Livre Sud), fundada em 1992 em Abidjan, cujos títulos podem ser publicados simultaneamente em dez línguas marfinianas. Na França, a editora L'Harmattan, criada em 1975, por Denis Pryen, que reivindicava um terceiro-mundismo político e cultural, publica então dez livros bilíngues em quinze línguas africanas e em francês[26].

Mas o papel das ONGs e a articulação com a ação pedagógica continuam sendo quase sempre dominantes: a associação ARED (Associés en Recherche et Éducation pour le Développement [Associados em Pesquisa e Educação para o Desenvolvimento]), criada no Senegal em 1990, publica obras destinadas aos neoalfabetos, não raro a pedido de outras associações (150 títulos publicados e oitocentos mil exemplares vendidos em vinte anos: legislação local, documentação de auxílio para o desenvolvimento, material pedagógico, mas também literatura e história regional). O Grapela (Grupo de Ação para a Promoção da Edição em Línguas Africanas), fundado na Guiné no final do século XX, reúne editores, ONGs e organismos de alfabetização que operam na África ocidental[27]. Organizada pela Associação para o Desenvolvimento da Educação na África (ADEA), a conferência sobre o desenvolvimento do livro na África reuniu em 2011 diferentes atores da cadeia do livro: pela primeira vez em nível internacional, ela formulou a necessidade de aumentar a produção editorial em línguas locais como instrumento primordial de preservação das culturas africanas. Defendeu também a implementação de políticas nacionais do livro integrando esse fator como prioridade.

24. *Où Va le Livre en Afrique?*, org. Isabelle Bourgueil, Paris, L'Hartmann, 2003.

25. Boubacar Boris Diop, "Le Français n'Est pas mon Destin", *Où Va le Livre en Afrique?, op. cit.*, p. 11.

26. O *harmattan* é um vento da África Ocidental.

27. Mamadou Aliou Sow, "Publishing in National Languages: Some Key Issues in Guinea", *African Publishing Review*, n. 6, p. 3, nov.-dez. 1997.

51
A economia da edição contemporânea

No começo do século XX, o nome do editor que aparece na página de rosto como uma "marca" já não é necessariamente o do proprietário ou dirigente da empresa editorial, que assegura a sua responsabilidade jurídica e detém a maior parte do capital. Essa é uma das consequências de um movimento de concentração, acelerado nos anos 1970, que viu a emergência nas últimas décadas do século XX de dois grupos dominantes na França. De um lado a Hachette (Grupo Lagardère), do outro o Group de la Cité, matriz de uma *holding* (Editis) que será sucessivamente adquirida por diversos grandes grupos industriais. Graças a esses movimentos de concentração e de compra, as maiores editoras francesas se viram ora vinculadas a sociedades de investimento de porte europeu (Wendel para Editis entre 2004 e 2008), ora integradas a grupos cuja atividade se desenvolve em grande parte na mídia, na comunicação e na difusão de conteúdos (Lagardère à Hachette desde 1981, Vivendi à Editis entre 2000 e 2004 e desde 2018).

Outra tendência, essa oposta, manifesta-se, no entanto, com uma crescente dispersão das pequenas editoras: o número de novas editoras, com efeito, aumenta regularmente e a parte de implantações provinciais vem reforçar um fenômeno de descentralização. Mas a proporção de iniciativas efêmeras é considerável, e o volume de negócios dessas estruturas é marginal na escala nacional.

Por fim, o mundo da edição é atingido por uma crise persistente que se traduz por baixas tanto no volume de produção quanto no volume de negócios. Alguns setores são mais afetados do que outros: o mercado de enciclopédias e dicionários, em queda livre desde 2005, ilustra de maneira significativa a recomposição imposta pelo fator digital; ele é vítima de um fenômeno maciço e rápido de substituição dos usos em favor dos instrumentos *on-line* e de livre acesso. Na edição em papel, apenas o setor dos quadrinhos exibe um crescimento intenso e regular, e somente a literatura geral e o livro para a juventude conservam as suas margens – pelo menos até os sinais de recuo aparecidos em 2017.

Mundialização e fluxo de tradução

Convém distinguir claramente entre internacionalização e mundialização. A primeira, na economia do livro, é instrumento de diversificação e garantia de diversidade. Ela se valeu da adoção de regras comuns (das quais a Convenção de Berna constituiu em 1886 uma base fundadora), da institucionalização das trocas culturais bilaterais (diplomacia cultural, estabelecimentos de institutos culturais no exterior, políticas públicas de apoio à tradução), da criação de organismos internacionais (Comissão Internacional de Cooperação Intelectual em 1922, Unesco em 1946) e de iniciativas no mundo da edição como as feiras internacionais do livro. As de Frankfurt, em especial, que acolhem livros desde o século XV, foram, é certo, ultrapassadas pelas de Leipzig no fim do século XVIII e no XIX, mas, reorganizadas em seu formato atual em 1948, constituem hoje o mais importante ponto de encontro do mundo da edição no plano mundial, com cerca de oito mil expositores por ano.

A mundialização é fruto da liberalização das trocas, processo consolidado após a Segunda Guerra Mundial e promovido sobretudo pelo GATT a partir de 1947 (*cf. supra*, p. 628). A livre circulação dos bens, dos capitais, das técnicas, da informação e dos conteúdos gera assim um fenômeno de integração dos mercados nacionais que tende a fazer do mundo inteiro um espaço de circulação unificado dos produtos da edição; ela impõe então às empresas uma dinâmica de concentração, concebida como o principal meio de responder a essa nova escala de atividade.

A mundialização da edição conhece uma aceleração a partir dos anos 1980 e aproveitou-se de diversos fatores geopolíticos, como a queda do Muro de Berlim ou o fim das ditaduras na América Latina. A constatação amplamente partilhada hoje em dia é que, se a circulação transnacional e transcontinental do livro e a internacionalização do mercado da edição são fatores de trocas interculturais, de valorização das literaturas e das

línguas (incluindo locais ou minoritárias) livres das restrições espaciais e do âmbito dos Estados-Nação, a mundialização é geradora de novas marginalidades e de novas dominações, ou pelo menos de novas relações de força quase sempre desiguais[1].

Pode-se igualmente observar esse fenômeno na escala de espaços linguísticos particulares. O mercado do livro espanhol, por exemplo, organizou-se no século XX de maneira bastante equilibrada em torno de três polos: a Espanha, a Argentina e o México. A Argentina, de modo especial, havia conhecido uma expansão iniciada no século XIX com transferências de competências e de capitais vindos da Espanha, mas também da França e da Alemanha, que tinham contribuído para um notável equipamento de Buenos Aires em termos de editoras, revistas, livrarias e bibliotecas. Mas, a partir dos anos 1990, tanto a produção como a distribuição do livro hispanófono foram açambarcados por grandes grupos espanhóis, com amplo destaque para a gigante Planeta.

Há um impacto direto da mundialização sobre a orientação dos fluxos de tradução, e a constatação é a mesma sejam quais forem as línguas. A desigualdade das relações de força no plano geolinguístico redunda numa dominação do movimento de tradução do centro para a periferia, vale dizer, da língua central em que se converteu o inglês para um círculo de segundo nível (o chinês, o espanhol, o francês...) e para uma periferia que agrupa as línguas menos representadas (ou seja, 90% das seis mil línguas recenseadas e que são faladas por menos de 5% da população mundial)[2]. Esse desequilíbrio é mais acentuado pelo fato de, entre as línguas periféricas, serem apenas as línguas centrais as utilizadas para comunicar (o francês ainda um pouco, mas sobretudo o inglês).

O *Index Translationum*[3] mostra assim que, no nível mundial, a parte de livros traduzidos do inglês passou de 45% a 60% entre os anos 1980 e 2020. Embora seja apenas a quarta das línguas-alvo (depois do alemão, do francês e do espanhol), o inglês tornou-se de longe a primeira das línguas-fontes: 1,26 milhão de traduções publicadas em 2018, bem longe das seguintes (226 mil traduções publicadas do francês, que ocupa o segundo lugar da lista). O primeiro posto da classificação dos autores mais traduzidos reflete essa hierarquia, que vê Agatha Christie (7 200 traduções em 2018) à frente de Júlio Verne (4 700).

Observa-se, por outro lado, que no domínio literário o francês é a língua-alvo privilegiada entre os idiomas periféricos. A ponto de alguns editores americanos prospectarem os livros de escritores estrangeiros inicialmente a partir de suas traduções publicadas em francês. Esse papel de "filtro", de "revelador" ou de "divulgador" desempenhado pela edição francesa no plano internacional através das dinâmicas de tradução deve muito à

1. Gisèle Sapiro, "Introduction", *Les Contradictions de la Globalisation Éditoriale*, Paris, Nouveau Monde Éditions, 2009, p. 8.

2. Segundo a terminologia "gravitacional" de Abram de Swaan, retomada por Louis-Jean Calvet, *Pour une Écologie des Langues du Monde*, Paris, Plon, 1999: como os corpos celestes uns em relação aos outros, uma posição e um movimento que são determinados pela sua massa, também as línguas constituem, em cada época, um sistema dinâmico cujos fluxos de tradução expressam as relações de força.

3. Bibliografia internacional comum das traduções de livros, criada pela Liga das Nações em 1932, hoje gerida pela Unesco.

atividade de grandes coleções, como Du Monde Entier da Gallimard ou Domaine Étranger de uma editora independente como Les Belles Lettres. Destaquem-se também as escolhas de uma editora como a L'Âge d'Homme, que compensou, privilegiando os autores estrangeiros, a dificuldade de atrair os autores nacionais reconhecidos, vendidos com mais sucesso pelas editoras dos grandes grupos. As edições da L'Âge d'Homme foram fundadas em 1966, em Lausanne e Paris, por Vladimir Dimitrijevič, um exilado iugoslavo; elas atraíram regularmente a criação literária eslava e da Europa Oriental, mais particularmente depois de 1968 e da Primavera de Praga; praticaram assim uma política consciente e comercialmente cautelosa, visando contornar dois problemas: de um lado a glaciação cultural da Europa do Leste antes de 1989, de outro a padronização dos repertórios dos grandes grupos ocidentais em via de se constituírem num contexto de mundialização[4].

Vê-se também que a diversidade linguística é menor nos polos de grande difusão do que nos setores de difusão restrita. Quase 100% dos títulos traduzidos pela Harlequin vieram do inglês, tal como 90% dos romances policiais editados na França. O inverso ocorre em repertórios como a poesia e o teatro contemporâneo, onde as traduções do inglês não têm nenhuma importância significativa em relação às línguas periféricas.

Na Europa do Leste, a conjuntura política teve evidentemente uma incidência sobre os fluxos das traduções, e o deslocamento dos jugos socialistas deu lugar, no domínio da edição, a fenômenos pronunciados de mundialização. Na Polônia, a súbita liberalização dos mercados assegurou em tempo recorde a dominação esmagadora do inglês como língua-fonte, passando de 20% a 70% das traduções editadas de 1991 a 2004, ou seja, mais do que no resto da Europa ocidental não anglófona[5].

Oligopólios e margens dispersas

O processo de reestruturação em massa da edição, provocado pela crise e pelos desafios digitais, vai ligá-la aos grandes grupos de comunicação que se formaram a partir dos anos 1980, tanto na América do Norte quanto na Europa. Eles integraram o mundo do livro a um sistema de oligopólios que se tornou amplamente dominante no início do século XXI.

No centro situam-se grupos internacionais onde o livro é apenas o segmento de um universo mais vasto de produção e de serviços (imagem, mídia, comunicação, publicidade, indústria cinematográfica, televisão); com a crescente financeirização da economia, seu capital passa a repousar sobre atividades diversas (a produção energética para a inglesa Pearson; a distribuição da água e os transportes por meio da Companhia Geral das Águas para a Presses de la Cité) e depende da participação acionária e das flutuações

4. L'Âge d'Homme revelou ao Ocidente em especial o dissidente Alexandre Zinoviev (*As Alturas Escancaradas*, 1976; *O Futuro Radioso*, 1978).

5. Elżbieta Skibińka, "La Place des Traductions sur le Marché Editorial Polonais après 1989", *Les Contradictions de la Globalisation Éditoriale*, *op. cit.*, pp. 350-354.

da Bolsa, o que pode levá-los a estratégias de rentabilidade imediata. Para além do mercado dominado por esses grupos em situação de quase monopólio, apresenta-se uma constelação de empresas que os economistas qualificam de margens ou franjas. Essa configuração oligopolista é encontrada em outros segmentos das indústrias culturais, como a música ou os produtos audiovisuais[6].

Na França o fenômeno se desenvolveu ao redor de duas entidades históricas, a Librairie Hachette de um lado e a Agência Havas de outro. O primeiro sinal tangível do movimento data de 1980: Jean-Luc Lagardère (1928-2003), que constituiu a partir da eletrônica militar e espacial (empresa Matra) um grupo industrial que se implantou progressivamente na mídia, adquire então 41% do capital do mercado de ações da Librairie Hachette. Esta já havia começado a se expandir: tendo saído reforçada da Liberação (à parte o serviço das *messageries*, profundamente afetado), ela criara uma filial, a Librairie Générale Française, que, lançando em 1953 Le Livre de Poche, faz dele um poderoso instrumento de integração. Com efeito, não contente em negociar com outros editores uma parte de seu catálogo para difundi-lo no formato de bolso, a Hachette havia praticado a absorção mediante a compra ou a participação majoritária: assim Tallandier e Bernard Grasset haviam passado a integrar a sua órbita desde 1954, seguidas por Fayard (1958), Fasquelle (1959), Stock (1961)... As compras efetuadas por Lagardère seguiram-se a um período de degradação dos resultados financeiros do editor. Mas, ao prosseguir o movimento de concentração, especialmente pela aquisição de editores anglófonos (o americano Grolier, o inglês Cassell...), Lagardère fez deles o primeiro grupo editorial francês por volume de títulos publicados e por volume de negócios. Alcançado nos anos 1990 por seu concorrente, o Groupe de la Cité, a Hachette-Lagardère reconquistou a liderança do livro francês em 2002.

O principal concorrente é um herdeiro distante da primeira agência francesa de imprensa, criada por Havas em 1832 (*cf. supra*, p. 554). Após a Segunda Guerra Mundial, com efeito, o grupo Havas desenvolveu as suas atividades na imprensa, na comunicação e na televisão, e em 1997, ao absorver o grupo CEP-Communication[7], integrou ao seu grupo outro gigante da edição, constituído em torno de Presses de la Cité. Tal era, inicialmente, o nome de uma pequena editora fundada em 1943 por Sven Nielsen (1901-1976), empresário de origem dinamarquesa que antes desenvolvera uma atividade de exportação de livros franceses no exterior e de importação de papel de celulose. A empresa conhecera no pós-Guerra uma rápida expansão: em 1947 Simenon lhe cedeu a totalidade dos direitos de exploração de sua obra, e graças à compra de várias editoras, como a Librairie Académique Perrin (fundada em 1884), Plon, 10/18, Julliard ou Jean-Jacques Pauvert, chegou a seguir de perto a Hachette. Desenvolvera também os clubes do livro (difusão por assinatura), abrindo a France Loisirs em 1969. Tornando-se filial de Havas, entretanto, o grupo Presses de la Cité mudou rapidamente de dono, sendo comprado pela Vivendi Universal Publishing (VUP) em 2000.

6. Françoise Benhamou, *L'Économie de la Culture*, 8. ed., Paris, La Découverte, 2017 [trad. bras.: *A Economia da Cultura*, Cotia, Ateliê Editorial, 2007].

7. Antiga Compagnie Européenne de Publications.

Uma dinâmica semelhante havia redefinido ao mesmo tempo a paisagem internacional, com o estabelecimento de gigantes como a Random House nos Estados Unidos, a Pearson na Inglaterra, a Wolters Kluwer ou a Reed Elsevier[8] nos Países Baixos; na Itália, o grupo editorial Mondadori passava em 1991 ao controle da *holding* financeira Fininvest, dirigida por Silvio Berlusconi.

No limiar do século XXI, a estrutura da edição francesa era, pois, constituída por duas entidades maiores (Hachette e Vivendi Universal Publishing), seguidas um pouco de longe por quatro grupos médios (Flammarion, Albin Michel, Gallimard, Le Seuil) e por uma constelação (várias centenas) de pequenas editoras com *status* de PME [Pequena e Média Empresa]. O processo que resulta na constituição de dois grupos majoritários, onde o livro era apenas um dos campos de atividade, suscitou uma inquietação global e deixou entrever ameaças em relação ao pluralismo cultural. Uma súbita mudança na situação, em 2002, não iria tranquilizar os espíritos. O grupo Vivendi Universal, à beira da falência, pôs à venda a sua filial francesa consagrada aos livros: Hachette-Lagardère comprou uma parte de VUPs (notadamente as editoras Larousse, Dalloz, Armand Colin...), cerca de 40% do conjunto, ou seja, o máximo que lhe foi autorizado pela Comissão Europeia a título da prevenção dos abusos de posição dominante. A Hachette retomava aqui uma posição de dominação exclusiva e inédita. Por sua vez, após a eclosão de VUP, as Presses de la Cité integraram uma nova estrutura, batizada Editis, que mudou regularmente de proprietário (Wendel Investissements em 2004, o grupo espanhol Planeta em 2008, Vivendi em 2018).

Hoje a estrutura da edição francesa é fortemente assimétrica. Ela vê à sua frente a Hachette, um gigante com volume de negócios anual superior a dois bilhões de euros (2,38 bilhões em 2019) e uma das maiores editoras do mundo. As que se seguem, excetuada a Editis (cerca de oitocentos milhões de euros), têm um volume de negócios inferior a seiscentos milhões de euros.

A Hachette Livres conta com 7 200 assalariados e reúne 150 marcas de edição (Fayard, Grasset, Larousse, Calman-Lévy...), que publicam entre quinze mil e vinte mil títulos novos por ano. A empresa realiza 44% de seu volume de negócios na literatura geral, 17% na educação, 13% no livro para a juventude; apenas 8% de sua atividade provém do setor digital, e o volume global de negócios está em baixa na segunda década do século XXI. Extremamente internacionalizada, ela está implantada em setenta países e realiza dois terços de seu volume de negócios nos mercados estrangeiros (principalmente anglófonos e hispanófonos); a Hachette também está presente na China desde 2009, por intermédio de sua associação com o gigante chinês Phoenix, e no mundo árabe com a sociedade comum Hachette-Antoine, constituída com o grupo libanês Librairie Antoine.

A Editis continua sendo a segunda entidade francesa e reúne trinta marcas (Nathan, Bordas, Le Robert, Laffont, Plon, Perrin...). Após esse duo de frente vêm quatro atores de menor peso: Madrigall, Média-Participations, Lefebvre-Sarrut e Albin Michel. A Madrigall (574 milhões de euros em 2018) é uma editora generalista constituída em torno de três

8. Oriunda da fusão da neerlandesa Elsevier com a inglesa Reed em 1992.

polos históricos: a Gallimard, que compreende Gallimard Jeunesse, Folio, Denoël etc. e dispõe de um capital simbólico dominante ligado às origens literárias de sua fundação (1911), no "lugar de memória" constituído pela coleção NRF e com um prestígio ininterrupto no exterior[9]; a Flammarion, fundada em 1875 (que detém a Arthaud, a GF, a Autrement etc.); e a Casterman, editora belga consagrada aos setores da história em quadrinhos e da juventude. O grupo Média-Participations aproximou-se mais recentemente do centro do oligopólio, com um volume de negócios de 548 milhões de euros (2018). Fundado pelo ex-resistente e ministro centrista Rémy Montagne (1917-1991), nasceu da fusão em 1984 de casas de editoras religiosas em dificuldade (Fleurus, Mame); com a aquisição, em 1988, da editora francesa de histórias em quadrinhos Dargaud e, depois, da belga Dupuis em 2004, a Média-Participations tornou-se a líder europeia de um setor que ignora a crise econômica. Com a aquisição do grupo La Martinière no final de 2017 (Le Seuil, Points, La Martinière Jeunesse), tornou-se a quarta estrutura francesa. Logo em seguida vem um ator menos conhecido, a Lefebvre-Sarrut, concentrada nos setores jurídico e legislativo (Dalloz), com um volume de negócios de 508 milhões de euros (2018), e o grupo Albin Michel, fundado em 1901 pelo avô do atual presidente do Diretório.

Nas margens desse oligopólio composto por dois atores dominantes e quatro atores de porte médio, dispersa-se um número muito grande de editoras mais ou menos artesanais (cerca de 3 500 segundo o INSEE) que, juntas, realizam 1% do volume de negócios total da edição francesa.

Trade, Learning & Professional: O top 10 mundial da edição

A partir do início do século XX, a Hachette é regularmente classificada entre os dez primeiros grupos de edição mundiais. O que caracteriza os maiores atores, ou seja, as quinze *holdings* cujo volume de negócios ultrapassa o bilhão de euros em 2020, é que eles se desenvolvem simultaneamente em dez mercados diferentes e estão inseridos nos três setores que o tecnoleta do comércio internacional define como *Learning* (a edição de educação), *Professional* (a edição técnica profissional) e *Trade* (a edição destinada ao mercado generalista e ao grande público).

O setor pedagógico está longe de ser o mais promissor; ele constitui a base da dominação da Pearson, que tende inclusive a se desembaraçar de filiais cuja oferta é mais generalista. No *Learning* o setor digital progride num ritmo contínuo. Quanto ao setor profissional, alguns observadores consideram que ele alcançou o seu teto e já não pode conquistar senão margens. No *Trade*, em compensação, a participação do setor

9. "A Gallimard é a minha pátria", escreveu o romancista tcheco Milan Kundera, que, às voltas com dificuldades crescentes em seu país após a Primavera de Praga, mudara-se para a França em 1975 (*Le Nouvel Observateur*, 21 de março de 1990).

digital está refluindo: passou de 9% a 8% na Hachette entre 2015 e 2017 e de 13% a 9% na HarperCollins americana, uma das principais editoras generalistas dos Estados Unidos, que em 2014 integrou a Harlequin, editora de romances sentimentais distribuídos em todos os continentes e abrangendo mais de trinta línguas. No mercado do *Trade*, os observadores consideram que a participação digital alcançou um patamar que não deve ser ultrapassado antes de um próximo salto tecnológico.

A primeira das gigantes mundiais é a britânica Pearson, com um volume de negócios de cinco bilhões de euros. Graças a uma poderosa política de concentrações em cadeia e de internacionalização, ela domina atualmente o mercado escolar e universitário. Não é indiferente, contudo, à conjuntura de crise e de interrogações sobre a parte futura do digital, o que levou a maioria dos conglomerados de edição a buscar ganhos de produtividade reduzindo as suas equipes. Os efetivos gerais da Pearson conheceram assim uma redução de 10% em 2016, passando de quarenta mil a 36 mil empregados. A gigante seguinte, no quesito volume de negócios, é a neerlandesa-britânica-americana RELX (ex-Reed Elsevier, 4,6 bilhões de euros), igualmente líder nos setores universitário e profissional; sua filial Reed Exhibition é a especialista mundial do setor de eventos no mundo do livro, que assegura a organização do Salão do Livro de Paris, da London Book Fair e da Feira do Livro de Tóquio. O produto digital representa 80% de sua atividade em 2018. Segue-se o grupo americano Thomson Reuters (4,5 bilhões de euros), especializado na informação científica financeira e profissional, cujos produtos impressos representam apenas 7% do volume de negócios. Na quarta posição, o grupo alemão Bertelsmann (3,5 bilhões de euros) é um gigante da mídia, mas é também o líder mundial do Trade Publishing graças ao grupo de edição generalista Penguin Random House, constituído em 2013 pela fusão da Random e da Penguin e que representa hoje mais de 250 marcas editoriais e produz anualmente quinze mil novos títulos e oitocentos milhões de exemplares. O grupo neerlandês Wolters Kluwer (3,2 bilhões de euros) é o herdeiro distante de uma editora fundada em 1836; concentrado na oferta jurídica destinada a profissionais, está bem implantado na França desde a compra da Lamy em 1989 e da Dalian em 1995. Os grupos chineses South Publishing e Phoenix Publishing, ligados em parte a coletividades públicas regionais, podem provavelmente pretender ao sexto e ao sétimo lugares na classificação. A primeira editora francesa, a Hachette, ocupa o oitavo posto, mas sua situação é excepcional pelo fato da literatura geral representar 44% de sua atividade; levando-se em conta apenas esse setor, que constitui o cerne do Trade Publishing, o grupo sobe para o segundo lugar mundial. O segundo colocado francês, Editis, que ocupa o 27º lugar no *ranking* mundial.

Os novos atores da economia do livro

No plano macroeconômico, todavia, atores de porte infinitamente mais considerável se impuseram. Trata-se, evidentemente, de gigantes da Internet e do mundo digital, cujo

lugar é gerador de interrogações sobre o futuro do ecossistema da edição: eles tendem a controlar, no plano mundial, o *e-commerce* da livraria, a prescrição e a difusão dos conteúdos, chegando mesmo a propor soluções editoriais. Note-se também que eles contribuíram para substituir o produto escrito – digital – no cerne das práticas sociais, fazendo esquecer os anos 1960-1980, quando a expansão da televisão engendrou o temor de sua marginalização. O acrônimo GAFAM abrange desde meados dos anos 2000 essas empresas que se tornaram dominantes: Google (1998), Apple (1977), Facebook (2004), Amazon (1994) e Microsoft (1975). Seu volume de negócios individual é incomensuravelmente superior ao dos maiores grupos editoriais: o valor da Apple supera os 150 bilhões de euros, ou seja, seis vezes o volume de negócios acumulado das *top 10* da edição mundial.

Este último representa apenas 40% do volume de negócios da Amazon, que principiou como uma livraria *on-line* antes de estender-se ao negócio do varejo abrangendo uma infinidade de produtos e, depois, à própria edição.

Com efeito, após haver desenvolvido a edição de livros de papel e, em seguida, de livros digitais, e, depois, um sistema de leitores eletrônicos (Kindle), a Amazon propôs "logicamente" um serviço de autoedição de livros digitais (Kindle Direct Publishing). Aliás, a empresa lançou o seu prêmio literário de autoedição em 2015. Nesse dispositivo os autores são remunerados em cerca de 70%, enquanto a taxa se aproxima dos 10% na edição tradicional. O discurso subjacente é estimular a tarefa de contornar o ecossistema editorial tradicional mostrando que, de maneira integrada, o gigante da Web assegura a formatação do conteúdo, sua distribuição e uma promoção natural através do *continuum* que articula a sua plataforma com as redes sociais.

A situação da livraria

A livraria tradicional (ou "independente") encontra-se, no limiar do século XXI, não apenas fragilizada mas também exangue. Teve de enfrentar o custo crescente dos arrendamentos comerciais nos centros das cidades, mas principalmente três ondas concorrenciais sucessivas: os clubes do livro e a venda por correspondência a partir dos anos 1950; a distribuição a partir dos anos 1970, primeiro a (generalista) dos supermercados e hipermercados, depois a dos grandes distribuidores de produtos culturais (Fnac em 1974, Virgin em 1988, Cultura em 1998); e a venda *on-line* a partir do fim do século XX (a Amazon inaugurou a sua plataforma de venda na França em 2000). Essa terceira onda prevalecerá talvez sobre a livraria, como o *e-commerce* da música prevaleceu sobre a rede de vendedores de discos[10].

10. François Hurard e Catherine Meyer-Lereculeur, *La Librairie Independente et les Enjeux du Commerce Électronique*, Paris, Ministère de la Culture, 2012, p. 51.

Se a paixão e um forte apego à independência caracterizam a profissão, aliás largamente feminizada (mais de 70%), a livraria representa uma das rentabilidades mais fracas do comércio varejista, com uma margem média de 1% sobre o volume de negócios. Pesam sobre o livreiro restrições estruturais que tendem a relativizar o seu papel de prescritor, descobridor-divulgador e garantidor da diversidade da oferta.

A relação com os editores é assegurada, na França, por meia dúzia de atores que representam 80% da distribuição e tendem a privilegiar as novidades de grande tiragem, numa conjuntura marcada pela participação de um número cada vez maior de novidades e pela estagnação do mercado. O sistema de envio automático de novidades, com frequência imposto aos livreiros em troca de vantagens (faculdade de retorno, reposição mais considerável), contribui geralmente para levá-los a renunciar ao controle do seu sortimento. A prática do retorno é cara e percebida como arcaica. Por outro lado, os investimentos nas novas tecnologias (pensadas para facilitar a logística, a gestão dos estoques, o monitoramento dos envios, a venda) geraram ganhos de produtividade quase nulos na livraria, contrariamente aos lucros induzidos pelos demais atores da cadeia, como os editores e os distribuidores.

A parte do volume de negócios da edição francesa realizada pela livraria independente está em regressão constante desde os anos 1980. Num contexto geral de estagnação e posteriormente de recuo das vendas de livros impressos novos (a partir de 2016), as grandes superfícies culturais lideram o mercado (27% das vendas em 2019), seguindo-se as livrarias (23%, porém 19% sem as editoras) e as grandes superfícies generalistas (18,5%), que têm por força um raio de livros relativamente reduzido[11]. A parte da venda *on-line* dos livros impressos duplicou em dez anos e representa hoje 21% do mercado. Essa progressão regular é bem superior à participação do livro digital no consumo geral. Se a venda *on-line* substituiu numa primeira etapa a venda por correspondência (afora a Internet) e a dos clubes do livro (que passaram de 18% a 7,5% em quinze anos, de 2003 a 2019), ela erode mais diretamente, hoje em dia, as participações de mercado da livraria independente e suscita o essencial dos seus questionamentos.

O primeiro lugar na lista da *e-library* cabe à Amazon, que na França assegura 70% da venda de livros *on-line*. Seus trunfos prendem-se a um excelente conjunto de ferramentas para a distribuição de livros, tanto impressos como digitais (a oferta é combinada), à implantação de uma rede logística totalmente autônoma dos fornecedores tradicionais, que lhe permite prazos de envio sem concorrência, e à amplitude inédita e inigualável de seu estoque (superior a quinhentas mil referências para o livro francês e sem dúvida a oitocentas mil para o livro inglês). Essa eficiência torna ainda mais visível a dificuldade da livraria tradicional para investir no comércio *on-line*. Embora as marcas de grande distribuição cultural (Virgin, Decitre, Cultura) e as grandes livrarias independentes (Mollat, La Procure, Dialogues etc.) tenham a sua loja *on-line*, esse desenvolvimento não está ao alcance de todos livreiros e as desigualdades nesse terreno podem aumentar. Um projeto de portal coletivo, "1001 Livreiros", lançado em 2011, fracassou após um ano

11. *Économie du Livre. Chiffres Clés 2018-2019*, Paris, Ministère de la Culture, abril de 2020.

de funcionamento e deixou transparecer que a criação *ab ovo* de um sistema completo, com dez anos de atraso, não era decerto a solução que permitiria aos livreiros independentes entrar no comércio eletrônico.

Os riscos de marginalização da livraria independente são ainda maiores quando se evoca o mercado do livro digital: este é extremamente concentrado pela GAFAM: 41% dos leitores de livros digitais declaram haver feito a sua compra na Amazon, na Apple ou no Google Books, 28% nos *sites* das marcas de grande distribuição cultural (Fnac, Virgin, Cultura) e apenas 18% em *sites* de livreiros (principalmente as grandes livrarias, como Furet du Nord, La Procure, Chapitre e Dialogues).

52
Figuras da edição contemporânea

Os prêmios literários: instituição, motor econômico e polêmicas

Após um século XIX que privilegiava acima de tudo as distinções, o "prêmio literário", reinventado no início do século XX, tornou-se um dos motores de uma parte da edição francesa e o cacife de novas "batalhas" do livro[1]. O primeiro Prêmio Goncourt foi atribuído em 1903 ao romance de ficção científica de um autor desconhecido (*Force Ennemie*, de John-Antoine Nau), mas não teve impacto algum nem na difusão nem na sua notoriedade. A partir do período entre as duas Guerras, contudo, muito embora com a desvalorização a dotação inicial prevista pelos irmãos Goncourt tenha se tornado

1. J.-Y. Mollier, *Édition, Presse et Pouvoir...*, *op. cit.*, p. 39.

puramente simbólica, a concessão do Prêmio Goncourt passa a ter um formidável impacto nas vendas, com a garantia de uma difusão imediata acima de cem mil exemplares e de reedições que ultrapassarão o milhão de exemplares para alguns títulos.

Na esteira dos Goncourt, ou, mais exatamente, para promover outros modelos institucionais ou outras opções além das suas, logo se criaram o Prêmio Femina em 1904 (cujo júri será exclusivamente feminino) e o Prêmio Renaudot em 1926. A crítica do sistema dos prêmios literários não tarda a aparecer. O jornalista Fernand Divoire, que publica em 1912 a sua *Introduction à l'Étude de la Stratégie Littéraire*, é o primeiro a diagnosticar a importância tática recém-adquirida pelo prêmio para aqueles que querem "vencer na vida literária". Muitos panfletos virão denunciar regularmente os meandros e os mal-entendidos daquilo que se torna uma maquinaria, de *La Littérature à l'Estomac* [*A Literatura para o Estômago*] de Julien Grack em 1949 aos *Prix Littéraires, la Grande Magouille* [*Prêmios Literários, a Grande Mutreta*], do jornalista Guy Konopnicki, em 2004. O texto de Gracq foi publicado inicialmente na revista *Empédocle* em 1949 e depois em 1950 pelo editor José Corti; no ano seguinte, o romancista se recusará a receber o Prêmio Goncourt que acabava de lhe ser concedido por *Le Rivage des Syrtes* [*A Costa de Syrtes*]. Às críticas que mostram até que ponto a concessão do prêmio depende de fatores inteiramente alheios à obra – a estratégia comercial dos editores, a moda, as transações do jornalismo literário e da crítica, o apego à "sagração" dos grandes escritores, o peso excessivo da midiatização – acrescenta-se nos anos 1980, no contexto da acelerada reestruturação da edição, a suspeita de uma conivência das casas literárias dominantes. A crítica encarna-se então na palavra-ônibus "Galligrasseuil", que associa três das principais editoras de romances (Gallimard, Grasset, Le Seuil). À suspeita de um acordo sobre a partilha do mercado da edição na França associa-se agora a de uma alternância na concessão dos prêmios literários, sobretudo do mais prestigioso dentre eles, o Goncourt.

"Galligrasseuil": os grandes da edição literária

A editora Gallimard captou uma parte tão grande da criação literária francesa no século XX que Gaston Gallimard (1881-1975), o primeiro a presidir os seus destinos, "foi decerto o único, no fim de sua vida, que pôde permitir-se folhear eventualmente o grosso catálogo de sua editora dizendo: Eu sou a literatura francesa"[2].

Nas origens encontra-se, todavia, um escritor já confirmado, André Gide. Cercado de alguns cúmplices, Gide fundou em 1908 uma revista de literatura e crítica, *La Nouvelle Revue Française*, base sobre a qual se desenvolve numa segunda etapa, com o apoio de Gaston Gallimard, uma coleção de livros (a coleção Blanche) em 1911. Nas páginas de rosto dos volumes, o nome de Gallimard só passa a ser exibido, como marca e razão social,

2. Pierre Assouline, *Gaston Gallimard, Un Demi-Siècle d'Édition Française*, Paris, Gallimard, 1984, reed. 2006.

depois da Guerra, porém a jovem editora não tardou a atrair a geração literária de seu tempo (Valery Larbaud, Léon-Paul Fargue, Saint-John Perse, Roger Martin du Gard...). Mas recusou Marcel Proust, que recorreu em 1913 a Bernard Grasset, já então um rival no setor da literatura contemporânea, para publicar (por conta do autor) *No Caminho de Swann*, o primeiro tomo de *Em Busca do Tempo Perdido*. Gide, porém, logo se lamentou por não acolher esse primeiro tomo da futura obra-catedral, o que impeliu Gallimard a uma bem-sucedida retratação em 1919: o segundo tomo, *À Sombra das Raparigas em Flor*, valeu à editora Gallimard o seu primeiro Goncourt. Outro fiasco célebre foi *Voyage au Bout de la Nuit*, de Céline, que, recusado, recorreu à Denoël em 1932; mas também aqui haverá uma retratação em 1952.

Enquanto os efetivos da editora aumentam, o essencial da literatura francesa é atraído por Gallimard nos anos 1920 e 1930, incluindo a vanguarda representada pelos surrealistas (*Nadja* de Breton é publicado em 1928, apesar de um conflito explícito com o diretor literário Jean Paulhan). A editora abre-se igualmente para a literatura política (com *Aden Arabie* de Paul Nizan em 1931, *A Condição Humana* de Malraux em 1933, *A Náusea* de Sartre em 1938) e para o repertório ensaístico (com *Retour de l'URSS* de Gide em 1937), e constrói ao mesmo tempo a dimensão clássica de seu catálogo, fazendo a aquisição da recém-lançada coleção La Pléiade em 1933. Criada em 1931 pelo editor Jacques Schiffrin, essa coleção correspondia a uma estratégia de pequeno formato e de compacidade cujos fundamentos originais o sucesso do livro de bolso, a partir dos anos 1950, contribuiu para relegar ao esquecimento. O primeiro volume, lançado em setembro de 1931, era consagrado à obra de Baudelaire.

Volvido o parêntese da Ocupação (Vichy alçou o escritor colaboracionista Drieu La Rochelle à direção da NRF, e os atores históricos da Gallimard favoreceram clandestinamente as Éditions de Minuit), Gallimard tornou-se o principal eco das controvérsias em torno do engajamento do escritor ao publicar tanto Camus (*O Mito de Sísifo* em 1944) quanto Sartre (*O Ser e o Nada* em 1945) e ficou sendo o lugar dos maiores combates intelectuais da época. Simone de Beauvoir e Sartre lançaram ali a revista *Les Temps Modernes* em 1945. Muitos autores são também organizadores de coleções ou participam do comitê editorial: Raymond Queneau dirige La Pléiade, Albert Camus atrai René Char e Romain Gary, André Malraux dirige o setor dos livros de arte com as coleções La Galerie de la Pléiade (1950) e L'Univers des Formes (1960). Em 1945 Marcel Duhamel cria sob a marca Gallimard a coleção Série Noire, eco malicioso da coleção Blanche das origens, que legitima o gênero do romance policial e revela aos leitores franceses não apenas o romance *noir* americano, quase sempre violento e politicamente inconformista (Dashiell Hammett, Raymond Chandler...) mas também autores nacionais para cujo sucesso o cinema irá contribuir (Albert Simonin com *Touche Pas au Grisbi*, Auguste Le Breton com *Du Rififi à Paname*).

Essa expansão se traduz igualmente pela aquisição das edições Denoël, La Table Ronde e Mercure de France ao longo dos anos 1950 e pela gradativa transformação da "editora" em "grupo". Mas essa é também uma época de inflexão, ou pelo menos o início de uma partilha da esfera literária: após três décadas de dominação (oito Goncourt em onze entre 1949 e 1959), uma parte da vanguarda se volta para outras editoras, notadamente

a Minuit, que acolhe amplamente o *nouveau roman* (Butor, Robbe-Grillet) e o teatro do absurdo (Beckett).

Após o falecimento de Gaston Gallimard, em 1975, a dinastia prossegue com Claude e depois com Antoine Gallimard. A partir da década de 1970 a editora investe no mercado do livro de bolso com a coleção Folio, o livro para a juventude e as ciências humanas, à margem de um centro econômico e simbólico sempre constituído pela literatura e mais particularmente pelo romance.

Um ano antes do surgimento da NRF, em 1907, Bernard Grasset (1881-1955) havia criado sua própria editora, que contou entre seus primeiros autores Giraudoux e Mauriac e obteve em 1911 um Prêmio Goncourt com *Monsieur des Lourdines* de Alphonse de Châteaubriant. Desde os anos 1920 se admira a completude e a eficiência de sua estratégia, baseada ao mesmo tempo na exigência literária, nos esforços consideráveis de publicidade e nas relações muito bem organizadas com a imprensa. Ele publica resenhas em vários jornais, é o primeiro a utilizar filmes publicitários para assegurar a promoção das novidades, empreende também promoções "agrupadas", com *slogans* do tipo "Os Quatro M" (Maurois, Mauriac, Montherlant, Morand). Sua complacência para com as forças ocupantes lhe valem a prisão e a condenação na Liberação, quando a direção da editora é confiada ao seu sobrinho Bernard Privat. Este constitui então uma equipe de personalidades, ao mesmo tempo autores e diretores editoriais, cujo papel será determinante no campo literário ao longo da segunda metade do século XX: Yves Berger, Jean-Claude Fasquelle, Matthieu Galey, François Nourissier, Françoise Verny. Transferindo-se para a Hachette em 1954, Grasset mantém a sua presença no centro da edição literária, desenvolvendo também outros setores, como o livro para a juventude a partir de 1973.

As Éditions du Seuil são mais jovens. Seus começos tímidos, a partir de 1935, assinalam-se pelo engajamento católico e por publicações ligadas à formação da juventude e do escotismo. Suas aspirações se manifestam após a Liberação; o apoio da revista *Esprit*, fundada por Emmanuel Mounier antes da Guerra, e o lançamento de uma coleção sob o mesmo título confirmam as orientações católicas de esquerda e um interesse pela espiritualidade contemporânea (Charles de Foucauld, Teillhard de Chardin). Uma política sistemática de abertura para o espectro mais amplo das ciências humanas dá lugar à construção de sólidas coleções: Le Champ Freudien, L'Ordre Philosophique, Histoire Immédiate (organizada por Jean Lacouture), L'Univers Historique (organizada por Jacques Julliard e Michel Winock). É o prelúdio das grandes e pioneiras sínteses da Nouvelle Histoire lançada pela Le Seuil nos anos 1970 e 1980 e que marcam duradouramente a historiografia e o ensino: a *Histoire de la France Rurale* organizada por Georges Duby (1975-1977), a *Histoire de la Vie Privée*, que Duby dirige com Philippe Ariès (1985-1987). La Science Ouverte investe no campo das ciências exatas; Le Seuil acolhe também, nos anos 1990, Pierre Bourdieu e sua revista *Actes de la Recherche en Sciences Sociales*, fundada em 1975.

No domínio literário, a casa não dispõe da notoriedade inicial da Gallimard e da Grasset, mas a obtenção de um primeiro Goncourt em 1959 (por *Le Dernier des Justes* de André Schwarz-Bart) determina um sólido investimento e conduz a editora ao pequeno

círculo dos candidatos regulares aos prêmios literários. Em 1960 Philippe Sollers cria também, com Le Seuil, a revista *Tel Quel* e depois, em 1963, a coleção do mesmo nome que contribui para posicionar a editora na vanguarda literária. A partir de 1970 a coleção Poétique molda a teoria literária contemporânea em torno de Gérard Genette e Tzvetan Todorov. Na Gallimard, como na Grasset, as capas das grandes coleções literárias tinham adotado a sobriedade, e um filete de enquadramento (filete duplo vermelho e filete preto para a "NRF"); o artista gráfico Pierre Faucheux (1924-1999) retoma o mesmo princípio para as Éditions du Seuil, porém transformando esse quadro numa larga margem vermelha (verde para as traduções).

Uma das particularidades da editora é que ela dispõe de sua própria organização de difusão-distribuição, à qual outras editoras, como as Éditions de Minuit, também recorreram. A Seuil permanece independente até 2004, data em que é integrada ao grupo La Martinière. Assim, cada uma dessas três importantes editoras literárias pertencem hoje a um dos grandes grupos editoriais que dominam o mercado francês – Grasset à Hachette-Lagardère, Le Seuil à Média-Participations e Gallimard à Madrigall.

Livros para crianças e jovens

A história do chamado *livre jeunesse*, no curso do século XX, é marcada por uma emancipação da edição escolar e pedagógica (testemunha-o a trajetória de algumas editoras especializadas, como a École des Loisirs), pela criatividade de pequenas editoras particularmente inovadoras e pela constituição de departamentos dedicados ao âmbito da maioria das grandes estruturas generalistas. É também um setor em expansão regular desde 1945, tanto em número de títulos publicados quanto em volume de negócios, e um daqueles que, a despeito de uma queda momentânea nos anos 1990, melhor resistem à crise.

Cabe insistir no papel pioneiro desempenhado, na Flammarion a partir de 1931, pelos "Albums du Père Castor" e por seu *designer* Paul Faucher (1899-1967), promotor da corrente da "educação nova" (Ilustração 58) e, depois, pela École des Loisirs, que em 1965 se emancipou das Éditions de l'École[3]. Reivindicando o oximoro de seu nome, a École des Loisirs, na esteira do Père Castor, privilegia o formato do álbum e articula estreitamente aprendizagem, criação gráfica e imaginação. Ela seleciona as obras de autores estrangeiros já reconhecidos (Tomi Ungerer ou Maurice Sendak), ao mesmo passo que apoia os jovens autores-ilustradores franceses (Grégoire Solotareff ou Claude Ponti), e depois, em 1978, abre o seu catálogo aos romances para a juventude. A Bayard Presse (1970), seguida pela Milan (1980), constrói por sua vez uma oferta decisiva de periódicos para a infância e a juventude que, especialmente para a primeira, constituem viveiros de jovens criadores.

3. Estas haviam inscrito em seu catálogo *best-sellers* da edição escolar do século XX, como as *Lettres Latines* de Morisset e Thévenot e a *Grammaire Française* de Dutreuilh.

Num contexto de consumo de massa, as maiores tiragens da edição para a juventude referem-se regularmente a títulos associados a produtos audiovisuais de difusão internacional. Trata-se também, no entanto, de um setor que atrai a criação, a inventividade formal, o que explica o dinamismo de um grande número de estruturas de pequeno porte desenvolvidas à margem dos oligopólios. A visibilidade e uma certa autonomia desse repertório são igualmente consolidadas, desde 1989, pela Convenção Internacional dos Direitos da Criança: ela reconheceu nesta uma identidade singular, que não é a do adulto, e o direito à liberdade de informação e expressão[4].

Cumpre reservar uma atenção especial para a história em quadrinhos, que se tornou em algumas décadas o setor mais rentável da edição impressa. Na edição francófona, a Bélgica desempenha aqui um papel histórico. Em Tournai, a editora Casterman, solidamente estabelecida no domínio religioso ao longo do século XIX, foi a primeira a lançar, em 1936, uma política ativa de edição de álbuns ilustrados (após a publicação em álbum das pranchas de *Tintin*, muitas outras séries se seguirão). Desse modo ela esboça uma especialidade da qual se apropriam outras editoras belgas tradicionais, como a Dupuis, a ponto de a história em quadrinhos representar, no plano econômico, 40% do volume de negócios da edição francófona na Bélgica durante a segunda metade do século XX. A Casterman está hoje ligada ao grupo francês Madrigall, e a Dupuis ao grupo Média-Participations, onde se juntou à Dargaud, a principal editora histórica francesa do setor, que também se diversificou voltando-se para o cinema de animação.

O livro de bolso

O aparecimento do livro de bolso e sua sistematização em coleções junto aos editores generalistas constituem um movimento de fundo da edição mundial na segunda metade do século XX. Mas, se a Hachette, ou, mais precisamente, sua filial, a Librairie Générale Française, tende a confiscar a sua fórmula a partir de 1953, através da coleção intitulada pura e simplesmente Le Livre de Poche, trata-se aqui de uma estratégia antiga que vários editores acabavam de revitalizar em um contexto de consumo de massa.

A padronização formal, a brochura de tamanho pequeno (*paperback*), a limitação sistemática do preço de varejo, a criação de coleções identificadas por uma capa de papel colorido são invenções do século XIX que fizeram o sucesso, principalmente na Inglaterra e na França desde Charpentier, de várias coleções de livros "populares". Na corrida ao livro barato, muitos editores adquiriram o hábito de variar, em brochuras de pequeno formato, títulos a princípio editados em cartonagem, o que não

4. Jean Perrot, "Recherche et Littérature de Jeunesse en France", *Bulletin des Bibliothèques de France*, n. 3, p. 14, 1999; Jean Perrot, *Jeux et Enjeux du Livre d'Enfance et de Jeunesse*, Paris, Éd. du Cercle de la Librairie, 1999.

impedia de publicar de tempos em tempos novidades diretamente nesse pequeno formato, como na Bibliothèque Charpentier ou na Bibliothèque des Chemins de Fer da Hachette.

Na primeira metade do século XX, essa estratégia volta a se impor como uma resposta ao aumento dos custos do papel e da impressão, agravado por uma inflação que provoca, depois de meio século de estabilidade, uma alta contínua do preço do livro. A novidade do *poche*, na história do livro barato, prende-se à iniciativa tomada por novos atores visando persuadir os editores a lhes vender sistematicamente direitos de reimpressão e à convicção de que todos os repertórios podem pretender chegar a essa variação. A ideia se impõe na Inglaterra com Allen Lane (1902-1970), que funda a editora Penguin Books em 1935 (Ilustração 59). Seus livros de seis *pence* adquirem rapidamente uma forte identidade visual (sóbria elegância do caractere Gill Sans e capas, inicialmente sem ilustração, alaranjadas para a ficção, verdes para os romances policiais, rosadas para os romances de viagem e de aventura...). A editora, independente até ser comprada pela Pearson em 1970, domina amplamente o mercado do *paperback* inglês. Inspiradas no mesmo modelo – uma editora especializada no livro de bolso –, nascem nos Estados Unidos a Pocket Books em 1939 e, depois, a sua concorrente Avon Books em 1941, cuja produção será largamente popularizada entre os soldados do exército americano durante a Segunda Guerra Mundial.

Na França, a noção de *poche* já era manipulada no mundo da edição pelo menos a partir dos anos 1830, quando ela qualificava essencialmente guias ou pequenos tratados práticos (mais que o tamanho, era na portabilidade que então se insistia). Às vésperas da Grande Guerra, a Larousse começa a publicar o seu dicionário nesse formato e o reivindica no título com um primeiro Larousse de Poche em 1912. Dois anos depois, Tallandier cria a coleção Le Livre de Poche (título que a Hachette comprará em 1953) (Ilustração 60). O dispositivo utilizado pela Lane e pela Penguin Books é imitado a partir de 1938 por La Librairie Générale Française, que negocia com a Calman-Lévy o direito de utilizar o seu catálogo para variá-lo em livros muito baratos: é a coleção Pourpre, cujos títulos em brochura são vendidos ao preço de cinco francos e cujo sucesso comercial atrai a curiosidade de outras editoras.

A coleção Que Sais-je?, fundada em 1941 por Paul Angoulvent nas Presses Universitaires de France, opta por um formato *pocket* particularmente limitado (128 páginas), mostrando que se pode aplicá-lo a um projeto enciclopédico e confiá-lo aos mais exigentes especialistas nos domínios e disciplinas a cobrir. Na Seuil, cogita-se desde 1949 em uma política de coleções de bolso: a primeira, Écrivains de Toujours (1951-1981), é seguida por outras, Petite Planète (1953-1981), Maîtres Spirituels (1955-1998), Le Temps qui Court (1957-1976) etc., todas elas reunidas finalmente, a partir de 1956, sob a etiqueta Collections Microcosme. A primeira série leva bem longe a uniformização, invariavelmente com 192 páginas e 100 imagens sob um mesmo formato (18 cm × 11,5 cm). A Seuil repensou globalmente a sua política dos livros de bolso em 1970 com a coleção Points, subdividida em várias subcoleções (romances, história, ciências etc.). Nesse meio tempo, a Hachette havia recuperado a coleção Le Livre de Poche propriamente dita (1953), prelúdio ao aparecimento de concorrentes especificamente dedicados a

esse formato: J'Ai Lu em 1958 (criada como casa editora, mas na verdade uma emanação da Flammarion) e, depois, Presses Pocket em 1962.

Malgrado algumas reticências iniciais, todas ou quase todas as editoras lançaram coleções de bolso que representam hoje (2021) cerca de 30% dos exemplares vendidos da edição francesa e 15% do seu volume de negócios.

Setores comercial e institucional na edição universitária

Sabe-se qual foi a importância da universidade, no limiar da Renascença, na implantação e propagação da edição impressa, especialmente em Paris em 1471. Mas, ao cabo, poucas universidades europeias mantiveram, sem solução de continuidade, uma atividade editorial própria, afora os casos excepcionais de Oxford e Cambridge a partir dos anos 1580[5]. Na França, pelo menos até o último quartel do século XX, a produção destinada a estudantes do mundo acadêmico está nas mãos principalmente dos editores privados, que desenvolvem coleções cuja direção é confiada quase sempre a cientistas ou a universitários, como na Masson ou na Armand Colin, hoje integradas respectivamente aos grupos RELX (ex-Reed Elsevier) e Hachette. Entre os atores que permaneceram independentes, cabe assinalar a Librairie Droz, dedicada exclusivamente à produção francófona em letras e ciências humanas. Fundada em Paris em 1924 por uma jovem pesquisadora suíça de 31 anos, Eugénie Droz (1893-1976), que publica inicialmente os seus próprios trabalhos, logo consolida a sua notoriedade em torno de alguns pontos fortes (a Renascença francesa, a Reforma), revistas de referência como *Humanisme et Renaissance* (1934, mais tarde *Bibliothèque d'Humanisme et Renaissance*) e coleções como Textes Littéraires Français ou os Travaux d'Humanisme et Renaissance. Transferida para Genebra em 1950, a Librairie Droz se abriu, para além da filologia e da história literária da Renascença, às ciências sociais, à linguística e à história.

Depois de maio de 1968 e numa dinâmica de autonomia dos estabelecimentos de ensino superior, várias universidades francesas constituem sob sua insígnia verdadeiros – e produtivos – serviços sociais. Essas criações são particularmente ativas a partir de meados dos anos 1970 (Presses Universitaires de Lyon em 1976, de Bordeaux em 1983, de Rennes em 1984 etc.). O caso das Presses Universitaires de France é singularmente distinto[6]; elas resultam de uma iniciativa não institucional, mas privada, muito embora se trate, na origem, de uma cooperativa fundada por um pequeno grupo de professores instalada no Quartier Latin em 1921. Em razão de dificuldades financeiras, no começo dos anos 1930 ela se associa com três editores de perfil idêntico, posicionados no mesmo

5. *The History of Oxford University Press*, org. Simon Eliot, Oxford, CUP, 2013; David McKitterick, *A History of Cambridge University Press*, Cambridge, CUP, 1992-2004, 3 vols.

6. Valérie Tesnière, *Le Quadrige: Un Siècle d'Édition Universitaire,1860-1968*, Paris, PUF, 2001.

mercado universitário e científico: Félix Alcan (filosofia), Leroux (história) e Rieder (literatura geral); a aproximação preludia uma fusão, ocorrida em 1939, porém a escolha da "Quadriga" como marca faz referência direta às origens dessa casa de edição que até 2000 conservou uma livraria na Place de Sorbonne (Ilustração 61).

Uma das características da edição universitária é a parte de livros de fundo (a *backlist*), que podem ser de produção cara (paginação por vezes complexa, exigências científicas da releitura), cujas vendas imediatas raro ultrapassam duzentos exemplares e que requerem um tempo de amortização longo. Mas a partir do fim do século XX, num contexto de interrogações econômicas (estreitamento do mercado cativo representado pelas bibliotecas universitárias, cujos orçamentos são açambarcados pela elevação do custo das assinaturas das revistas eletrônicas; apoio financeiro mais comedido das universidades), procuram-se soluções que alarguem as fronteiras entre setor institucional e setor comercial: algumas editoras universitárias empenham-se em conquistar fatias do mercado junto ao grande público "interessado" ou até desenvolvem repertórios específicos destinados à rentabilização. Mesmo nas Editoras Universitárias de Oxford, que continuam a investir uma parte de seus lucros na Universidade proprietária, foi necessário encerrar coleções e propor soluções que consistiriam em publicar exclusivamente *on-line* obras de pesquisa e em desenvolver uma oferta de papel suscetível de uma difusão mais ampla. Ao mesmo tempo, os editores privados exigem de maneira cada vez mais sistemática, tanto para a publicação de livros como para a de artigos em revista, uma participação financeira dos autores ou de seus laboratórios ou universidades de origem[7].

Mas a parte correspondente ao dinheiro público na edição científica, inclusive de modo indireto (financiamento dos autores, das infraestruturas, do processo de editorialização dos dados de pesquisa, do mercado cativo constituído por bibliotecas e serviços documentários), num contexto marcado desde o começo do século XXI pela participação crescente da oferta digital, tornou-se um argumento de peso. Ela pleiteia um acesso aberto às publicações científicas ou pelo menos a definição de um modelo econômico equilibrado entre atores comerciais e institucionais (*cf. infra*, p. 667).

Independentes e franco-atiradores

Nas margens do oligopólio, uma miríade de "pequenos" editores contribui para a vitalidade do livro. Eles compõem, na realidade, uma constelação bastante diversificada e móvel, marcada pela dinâmica das criações e desaparições, mas também, para algumas editoras, pela eventual integração em um grupo dominante. Essas pequenas editoras se constituíram em geral com base numa especialidade capaz de sustentar o nicho e que,

7. Jean-Michel Henny, *L'Édition Scientifique Institutionnelle en France*, Paris, AEDRES, 2015.

garantia de uma identidade consolidada, às vezes se articula com uma postura crítica de independência.

Jean-Jacques Pauvert (1926-2014) despontou como um dos primeiros franco-atiradores da edição contemporânea. Logo após a Segunda Guerra Mundial, com menos de vinte anos, ele funda as Éditions du Palimugre (1945), mais tarde Éditions Pauvert; em 1947 é o primeiro a publicar Sade sob seu próprio endereço, sem dissimulação. Em 1954 publica o romance *Histoire d'O*, que a capa atribui a uma certa Pauline Réage (nome que, sabe-se hoje, dissimulava o de Anne Desclos) e que graças a reedições e traduções se tornará um *best-seller* impresso, com cerca de um milhão de exemplares vendidos ao longo do século XX. A ousadia reivindicada de um repertório especializado na literatura erótica vale a Pauvert diversos processos, quase sempre retumbantes, por ultraje aos bons costumes. Ele é habitualmente defendido pelo advogado Maurice Garçon (1889-1967), que publica por ocasião de um processo o seu *Plaidoyer Contre la Censure* [*Apelo Contra a Censura*] (1963). O envolvimento de Pauvert na imprensa periódica é igualmente revelador: em maio de 1968 ele funda o jornal *L'Enragé*, que atrai os desenhistas Siné e Wolinski e que, sem embargo de sua brevidade (doze números publicados), foi um receptáculo do pensamento libertário e contestatório. O primeiro número continha, aliás, uma declaração programática: "Este jornal é uma bomba, pode servir de mecha para coquetel Molotov..." No entanto, frágeis no plano econômico, as Éditions Pauvert foram integradas à Hachette.

O militantismo e a crítica social constituíram, por outro lado, o terreno sobre o qual vários editores se desenvolveram nos anos 1960 e 1970. A editora fundada por François Maspero em 1959, em pleno Quartier Latin, atua como pioneira, com um catálogo fortemente marcado em seus começos pela contestação da Guerra da Argélia ou pela denúncia do stalinismo do PCF. Vários dos seus livros sobre a Guerra da Argélia são proibidos, como o panfleto anticolonial de Frantz Fanon *Les Damnés de la Terre* [*Os Condenados da Terra*] (prefaciado por Jean-Paul Sartre, 1961), que figura como o manifesto fundador do terceiro-mundismo. A revista *Partisans*, que ele edita de 1961 a 1972, foi igualmente condenada ou várias vezes proibida[8]. Maspero publica também, no contexto da descolonização, os futuros líderes políticos de países do Terceiro Mundo (Fidel Castro, Che Guevara), inaugurando as coleções Histoire Classique (dirigida por Pierre Vidal-Naquet), Théorie (dirigida por Louis Althusser) e Voix, que acolhe escritores do mundo inteiro. Ao término desse período fundador, em 1982 François Maspero deixa as suas edições, que recebem o nome de La Découverte; integradas em 1998 ao grupo Havas, elas estão hoje reduzidas à condição de filial da Editis.

Na esteira de Maio de 1968 aparecem as Éditions Champ Libre em 1969, ligadas a Guy Debord e ao movimento situacionista, que adquirem uma forte identidade ao construir um catálogo em torno do anarquismo, da liberdade sexual, das vanguardas literárias e das contraculturas (ficção científica). O caso de Champ Libre é excepcional no plano econômico: graças à fortuna de um de seus fundadores, Gérard Lebovici (produtor, entre

8. Thierry Paquot, "François Maspero (1932-2015), Partisan de Liberté", *Hermès, La Revue*, n. 72, pp. 251-256, 2015.

outras coisas, dos filmes de Alain Resnais, François Truffaut e Éric Rohmer), as lógicas do mercado influem nas suas escolhas editoriais e a manutenção de sua independência não é problemática.

O catálogo dos editores independentes é quase sempre considerado como um viveiro ou laboratório de inovação. Sua visibilidade atrai a cobiça dos editores clássicos ou generalistas; advindo o sucesso, alguns autores, ou mesmo algumas coleções, são assim suscetíveis de passar a editores mais proeminentes no plano econômico. Inversamente, um editor generalista como Le Seuil investiu nesse terreno da crítica social, intelectual e política criando em 2002 a coleção La République des Idées.

Mas, muito além desses casos de engajamento político, que confere à edição militante um expressivo capital simbólico, o mundo dos pequenos editores independentes investiu mais amplamente nos setores da literatura francesa ou estrangeira, das ciências humanas e das artes. Cabe citar, entre outras, as Éditions des Cendres, fundadas em Paris em 1985 por Christiane e Marc Kopylov em torno de fortes exigências em termos de paginação, de escolha dos conteúdos e dos materiais. Em cerca de quarenta anos elas construíram uma reputação de excelência nos confins da literatura, das artes do livro e das artes gráficas em geral.

O mundo dos pequenos e dos independentes tem como características comuns um baixíssimo peso econômico (menos de 1% do volume de negócios global da edição francesa) e uma certa fragilidade: apenas metade das editoras surgidas no mercado entre 1988 e 2005 (cerca de setecentos) durou mais de cinco anos, e desde então o saldo de criação/desaparecimento é negativo[9]. Se as evoluções técnicas e a desmaterialização facilitaram alguns aspectos do ofício (comunicação, pré-impressão), se a ajuda pública (coletividades territoriais, fundações, Centro Nacional do Livro) pôde trazer um apoio decisivo à fase da concepção, o acesso ao mercado da distribuição continua sendo o ponto mais problemático[10]. Em causa: a abundância crescente da produção geral anual (de 31 mil títulos em 1982 a 82 mil em 2018!) e uma difusão-distribuição que é – a integração obriga! – controlada pelos grupos editoriais dominantes (Hachette Distribution, Sodis para Madrigall, MDS para Média-Participations, Interforum para Editis). E a autodifusão, adotada por 30% das pequenas editoras, é uma atividade extenuante que se exerce em detrimento do trabalho editorial propriamente dito. Se as Éditions Raisons d'Agir, criadas em 1996 e que conservaram um estatuto de associação, são difundidas na Europa francófona pelo Interforum, filial do grupo Editis, outros militantes independentes tentaram implantar dispositivos de distribuição alternativos. Assim as Éditions Nautilus, fundadas em 2000, se associaram a outras editoras próximas do pensamento libertário (L'Insomniaque, Les Nuits Rouges, L'Échappée) para manter entre 2005 e 2012 uma estrutura de difusão e distribuiçpão mutualista com um título eloquente: Contre-Circuit.

9. Bertrand Legendre e Corinne Abensour, *Regards sur l'Edition*, vol. 1: *Les Petits Éditeurs: Situations et Perspectives*, Paris, Ministère de la Culture, 2007.

10. Bertrand Legendre, *Regards sur les Petits Éditeurs*, Paris, MCC (Département des Études, de la Prospective et des Statistiques), 2007 [*on-line*: http://books.openedition.org/deps/398].

Sem chegar a certas posições da edição militante, que afetam uma perfeita indiferença à noção de lucro[11], a paixão profissional e o senso das liberdades (intelectual, científica, econômica) fazem dos editores independentes, sem dúvida, os melhores defensores da autonomia do livro em relação às lógicas de racionalização da produção e de concentração do mercado.

Fundada em 2002, a Aliança Internacional dos Editores Independentes reúne em 2020 mais de setecentos editores não afiliados a grandes grupos e *holdings*, organizados por áreas linguísticas e empenhados em promover a "bibliodiversidade". Estrutura de formação e de trocas, ela incentiva também estratégias de coedição, tradução e cessão de direitos, tendo desenvolvido o modelo do "livro equitativo" (cujo preço de venda é alinhado com o custo de vida nas diferentes zonas de distribuição).

O fim dos editores?

Não admira ver articuladas as críticas ao ecossistema dominante da edição e a defesa desses independentes que preservam no século XX a figura cultural e social do editor. Após *L'Édition sans Éditeur* [*Edição sem Editor*] de André Schiffrin em 1999, importa citar o dossiê "Malaise dans l'Édition" ["Desconforto na Edição"] publicado na revista *Esprit* em junho de 2003 e cujo diretor, Olivier Mongin, apresentava como signo de uma "mutação genética" a compra da Vivendi Universal Publishing por Hachette. Ainda em 2006, Jérôme Vidal, que fundara em 2003 as Éditions Amsterdam, publicava *Lire et Penser Ensemble: Sur l'Avenir de l'Édition Indépendante et la Publicité de la Pensée Critique* [*Ler e Pensar Juntos: Sobre o Futuro da Edição Independente e a Publicidade do Pensamento Crítico*] (2006).

Jacques Schiffrin, o pai de André, havia dirigido as edições e depois a coleção La Pléiade na França antes de emigrar para os Estados Unidos e de fundar em Nova York a editora Pantheon Books. André Schiffrin (1935-2013) presidiu os destinos dessa editora que devia perder sua independência em 1960, integrada que foi ao grupo Random House, gigante americano em via de constituição que multiplicava então as suas aquisições. Saindo espontaneamente da Pantheon Books, Schiffrin fundou em 1990 The New Press, editora singular dedicada principalmente à tradução da literatura europeia de ponta e tanto mais independente quanto se apresentava sem finalidade lucrativa, associando doações de fundações, rendas editoriais e parcerias institucionais.

Schiffrin tirou os ensinamentos de sua experiência americana, e o diagnóstico que ele publica no ocaso do século marca também o fim de um ciclo[12]: ele explica que o editor, tal como apareceu no fim do Antigo Regime, no momento da nítida separação

11. Sophie Noël, *L'Édition Indépendante Critique: Engagements Politiques et Intellectuels*, Villeurbanne, ENSSIB, 2012.

12. André Schiffrin, *L'Édition sans Éditeurs*, Paris, La Fabrique, 1999.

entre edição comercial e manufatura tipográfica, deixou de existir; substituindo a lógica sistemática da oferta pela da procura, o editor se tornara ao longo de dois séculos um empreendedor inventivo, capaz de propor ou de impor novos formatos, novas coleções, novos modos de comercialização dos conteúdos, novos autores. Agora, a partir dos anos 1980, a concentração industrial e depois financeira, aliada aos modos de funcionamento induzidos (objetivos de rentabilização elevada e imediata, calculados por título, resultados financeiros esperados a curto prazo), gera práticas perniciosas: limitação das tomadas de risco, reprodução ou variação das fórmulas para rentabilidade assegurada, padronização da produção[13]. Os objetivos substituíram as "missões" que o editor não apenas assumia mas as convertia no pivô de seu papel social e, às vezes, na base de seu sucesso econômico: a descoberta de novos autores, a lógica de equalização ou de desequilíbrio que fazia coexistirem *best-sellers* e títulos de rotação mais lenta.

No mesmo ano de 1999, um diagnóstico complementar era publicado pelo sociólogo Pierre Bourdieu, que analisava a situação como uma perda de autonomia do campo editorial, no qual uma parte crescente das estratégias e decisões era tomada por atores que não pertenciam ao meio da edição nem por sua formação nem por seus interesses profissionais[14]. Alguns anos após *L'Édition sans Éditeurs* (1999), Schiffrin estendia a sua análise ao mundo da mídia ao publicar *Le Contrôle de la Parole* (2005), medindo o peso adquirido – na edição, porém mais ainda na imprensa – por grupos que dominavam ao mesmo tempo a indústria militar e a comunicação (Hachette-Lagardère, Dassaulot)[15]. Schiffrin constatava também que o movimento de concentração e a gravidade das mutações iam muito além do que ele previra alguns anos antes e que, finalmente, poucas disposições ou tomadas de posição haviam procurado deter o processo.

13. Jean-Yves Mollier, *Une Autre Histoire de l'Édition Française*, Paris, La Fabrique, 2015, pp. 365 e 393.

14. Pierre Bourdieu, "Une Révolution Conservatrice dans l'Édition", *Actes de la Recherche en Sciences Sociales*, n. 126-127, pp. 3-26, mars 1999.

15. André Schiffrin, *Le Contrôle de la Parole*, Paris, La Fabrique, 2005.

53
O objeto digital e a edição: deslocamentos, permanências e questionamentos

A "terceira revolução do livro": o discurso e a historiografia

Sem ter substituído radicalmente da noite para o dia um objeto cultural por outro, ou um ecossistema por outro, a expansão das tecnologias digitais revolucionou os esquemas de produção e de consumo do livro; ela introduziu novos atores na cadeia editorial e escamoteou outros; colocou no ambiente dos homens objetos livrescos de um formato inédito que induziram novas práticas.

Assim a noção de "revolução digital" é hoje normalmente admitida tanto pelo público como pelo historiador. Ela contribuiu, de resto, para um balizamento mais preciso das "revoluções" anteriores que marcaram a história do livro e da comunicação escrita, numa tentativa de esclarecer as metamorfoses do presente por um entendimento das mutações do passado.

As mutações ocorridas a partir dos anos 1980 modificaram igualmente em seu bene-
fício uma noção de "revolução editorial" que antes havia sido aplicada à generalização
do livro de bolso a partir da década de 1950. Depois do editor Desmond Flower, que qua-
lificava como uma "revolução na edição" (1960) a sistematização das coleções de bolso[1],
o sociólogo Robert Escarpit popularizava a expressão *revolução do livro* (1965), funda-
mentando os seus princípios em mutações não técnicas (a desmaterialização dos pro-
cessos ainda era pouco visível para o usuário), mas sociais (o livro de bolso era o signo
e o instrumento da comunicação de massa, da extensão dos lazeres, da transformação
do livro e da imprensa em indústrias culturais em escala mundial). Escarpit estribava-se,
por outro lado, em um esquema histórico, sumariamente justificado, com cinco revo-
luções: as do *volumen*, do *codex*, do impresso, da edição industrial e do livro de bolso[2].

Um dos primeiros, segundo parece, a designar e analisar a revolução *digital* da edi-
ção foi o especialista da mídia Anthony Smith, num estudo de título eloquente – *Goodbye
Gutenberg: The Newspaper Revolution of the 1980's* (1980) – que tratava justamente da im-
prensa[3]. Smith evocava o processo de abandono da linotipia, a transição para a fotocom-
posição digital e o recurso à informática no conjunto da cadeia de produção de um jornal
cujo suporte último continuava sendo o papel; anunciava mudanças importantes para a
indústria da imprensa, nas quais pressentia uma "terceira revolução da mídia" ("the third
revolution in communication"); deixava mesmo entrever uma "Alexandria eletrônica".
Fórmulas destinadas a um amplo uso.

A partir dos anos 1980 a história do livro adota o termo *revolução* para qualificar
as grandes mutações que, longe de limitar-se às meras inovações técnicas, geraram
efeitos culturais de grande amplitude. Ao passo que em 1958, em *Aparição do Livro*,
Henri-Jean Martin mantinha-se explicitamente distante do conceito de "revolução" ao
insistir nas continuidades formais[4], o termo, em compensação, se impõe com Elizabeth
Eisenstein em 1983[5] e depois com Frédéric Barbier, que, numa abordagem limitada à
Europa Ocidental e à lógica da edição, coloca em perspectiva as três revoluções – a guten-
berguiana, a industrial e a digital[6].

1. Desmond Flower, "A Revolution in Publishing", *The Times [Supplement]*, 19 de maio de 1960, p. 29. Flower dirigia
então a editora Cassel & Co.

2. Robert Escarpit, *La Révolution du Livre*, Paris, Unesco, 1965, p. 29.

3. New York e Oxford, OUP, 1980.

4. L. Febvre e H.-J. Martin, *L'Apparition du Livre, op. cit.*, pp. 35, 141, 162.

5. Elizabeth L. Eisenstein, *La Révolution de l'Imprimé dans l'Europe des Premiers Temps Modernes*, trad. fr. M.
Duchamp et M. Sissung, Paris, La Découverte, 1991.

6. *Le Trois Révolutions du Livre*, Actes du Colloque International de Lyon/Villeurbanne, 1998, org. Frédéric Barbier,
número especial da *Revue Française d'Histoire du Livre*, n. 106-109, 2000; F. Barbier, *Histoire du Livre en Occident*,
Paris, Armand Colin, 2000, pp. 74, 213, 313; F. Barbier, *L'Europe de Gutenberg: Le Livre et l'Invention de la Moder-
nité Occidentale, op. cit.* Só para constar, citaremos como estranha à nossa perspectiva a fórmula de "segunda
revolução gutenberguiana" utilizada por François Dagognet (1970) numa abordagem que é a da epistemologia:
após a primeira "revolução gutenberguiana", que consistira em "fundir o mundo em alguns caracteres móveis", a
segunda seria a da algebrização das ciências naturais, quando, na segunda metade do século XVIII e na primeira
do XIX, se inventaram signos analíticos para descrever e classificar o ser vivo (François Dagognet, *Le Catalogue
de la Vie: Étude Méthodologique sur la Taxinomie*, Paris, PUF, 1970, pp. 58-59).

Esta terceira revolução iniciou-se a partir das décadas de 1970 e 1980, e, como as duas anteriores, a partir de inovações técnicas: o que a distingue, entretanto, é, por um lado, a força cumulativa das inovações e, por outro, uma expansão rápida em escala global, servida por dois fenômenos que ela contribui para acelerar: a mundialização e a comunicação de massa. Suas primícias foram, decerto, pouco visíveis para os usuários, porquanto a desmaterialização dos processos e a informatização afetaram a princípio apenas a cadeia gráfica (*cf. supra*, p. 594); mas a partir da década de 1990, contra o fundo de uma extensão da rede Internet e de sua apropriação quase universal, colocam-se à disposição dos leitores avatares digitais de livros de papel e depois se comercializam livros digitais nativos, primeiro sobre suportes físicos e logo depois também por meio de interfaces de distribuição inteiramente desmaterializadas.

A revolução na produção e na circulação não apenas acarretou uma modificação das normas do mercado e uma redistribuição parcial dos benefícios da economia do livro como também suscitou desafios inéditos ao enquadramento jurídico (basta lembrar a amplitude das possibilidades de reprodução e disseminação, que convidaram a repensar a noção cinco vezes centenária de contrafação e a adaptar o Código da Propriedade Intelectual). Durante dez anos essas mudanças foram apreendidas ora no modo do "ceticismo inquieto", ora no da "aprovação lírica"[7]. Os oráculos anunciando a "morte do livro de papel" pronunciados pelas autoridades do GAFAM foram amplamente midiatizados, como a abertura em 2013 de uma primeira biblioteca sem livros físicos (Biblio Tech, em San Antonio, Texas). No limiar dos anos 2020, entretanto, parece ter voltado o tempo dos "discursos radicalmente tecnófilos" e de uma "injunção digital quase sempre desenfreada"[8]. A constatação dominante em nossos dias é que, no livro, a "revolução digital" designa uma transição mais comedida do que em outras indústrias culturais, mais especificamente a da música.

Do autor ao leitor: *continuum* e novos intermediários

O impacto do objeto digital no circuito do livro, nos equilíbrios econômicos da edição, nas parcelas do mercado e nas práticas de consumo é mensurável, decerto, mas a ausência de distanciamento convida à prudência porque os dados dos relatórios e das estatísticas podem parecer instáveis, com tendências sujeitas a inversão[9].

No tocante às precedentes mutações técnicas da edição e da livraria, o objeto digital se caracteriza pela sua extensividade: primeiro ele reestruturou em profundidade

7. Georges Vignaux, "Le Livre Électronique", *Les Trois Révolutions du Livre...*, *op. cit.*, pp. 309-320.

8. Bertrand Legendre, *Ce que le Numérique Fait aux Livres*, Fontaine, Presses Universitaires de Grenoble, 2019, pp. 5-7.

9. Ver a sólida síntese proposta por Bertrand Legendre, *op. cit.*, pp.57, que repousa sobre um amplo esforço de documentação e de objetividade.

os instrumentos e esquemas de produção, depois uma parte dos suportes e os ambientes de mediação, distribuição e consumo, mas também os modos de elaboração dos conteúdos (práticas de escritores). Essa extensividade gera um efeito consubstanciado no *continuum* entre o produtor e o consumidor: este último, a partir do mesmo terminal, adquire, lê, intervém no texto e participa de sua crítica, extrai, cita, reemprega, escreve e participa na editorialização ou mesmo na edição comercial de sua própria produção.

Entre os pontos de mutação, cabe assinalar a crescente participação do autor na esfera editorial (pelos meios facilitados da autopublicação) e a do leitor na esfera midiática e crítica (por via da mídia social e das redes sociais). A autoedição, em crescimento regular desde o começo do século XXI, representa na França entre 15% e 20% dos novos títulos na década de 2010; o fenômeno contribui evidentemente para o aumento geral das novidades na produção anual. Assim as plataformas de publicação se tornaram atores da indústria do livro, nem totalmente editores, nem inteiramente distribuidores, e que propõem serviços que vão da formatação mais ou menos elaborada dos conteúdos à impressão sob demanda, à promoção e à comercialização sob a forma de livro de papel e/ou de *e-book*. O fenômeno constitui uma variante nova da edição pelo próprio autor. Entre esses novos intermediários, a sociedade Édilivre (2000) desenvolveu também uma lógica de coleções: TheBookEdition.com (2007) propõe serviços de releitura e revisão e a Bookelis (2013) disponibilizou um *coaching* de escrita.

O recurso eventual ao modo colaborativo para ler e selecionar os manuscritos nas redes sociais para assegurar a sua publicidade representa um curto-circuito das lógicas de avaliação e promoção, assumidas tradicionalmente nas editoras pelos comitês de leitura e pelos serviços de imprensa. A parte conquistada pela Amazon nesse terreno manifesta, por outro lado, o surgimento do distribuidor na esfera da edição: o gigante da livraria *on-line* desenvolveu, com efeito, uma oferta de impressão sob demanda com a Createspace (autoedição sem nenhuma mediação nem formatação) e depois, a partir do lançamento de seu *e-reader* Kindle em 2007, implantou um serviço de autoedição nesse formato de livro eletrônico (Kindle Direct Publishing, *cf. supra*, p. 639).

Tais práticas podem também ser consideradas como uma forma de viveiro ou de laboratório quando o produto autoeditado é recuperado pelo setor comercial, perspectiva geralmente cobiçada pelos autores. O destino do romance *Fifty Shades of Grey* [*Cinquenta Tons de Cinza*], da romancista britânica Erika Leonard James, costuma ser citado como exemplo: publicado inicialmente pela própria autora em 2011 e com impressão sob demanda, a partir do ano seguinte ele é atraído pelo grupo editorial Knopf, que pertence ao gigante Random House, e vê o seu sucesso multiplicar-se (em menos de dez anos, cinquenta traduções, 150 milhões de exemplares). Após uma fase de *by-pass*, assiste-se nesse caso a um fenômeno de reintegração em um dispositivo editorial clássico, no âmbito do qual o editor-empresário desempenha o papel essencial de intermediário.

A autoedição e a impressão sob demanda restabelecem no seu funcionamento uma lógica da demanda, ao passo que o desenvolvimento do sistema da livraria a partir do século XV, e depois o dos empresários da edição no XIX, havia imposto uma lógica da

oferta[10]. Elas lembram igualmente a maneira pela qual, a partir do século XV, a montante e à margem da livraria comercial, particulares (Jean de Rohan na Bretanha) ou comunidades (capítulo, colégio ou abadia) solicitaram temporariamente a técnica tipográfica para atender a uma necessiade precisa (*cf. supra*, pp. 195-196). Podem também ser postas em relação com a prática das prensas privadas, que se desenvolveu principalmente a partir do século XVIII.

No setor muito particular da produção científica, que emerge ao mesmo tempo nos setores *Learning* e *Professional*, assiste-se a uma diversificação da função editorial digital, assumida não mais apenas pelos editores comerciais especializados mas também por laboratórios, equipes de pesquisa ou universidades. A expansão da oferta digital, tanto nativa como retrospectiva (desmaterialização das revistas de papel), tornou necessária a criação de portais que exercem a função de integrador e unificador, não raro associando editores comerciais e atores públicos (no domínio das ciências humanas e sociais, Revues.org a partir de 1999, tornada OpenEdition Journals em 2017, ou Cairn a partir de 2003). O desenvolvimento de serviços associados passa pela disponibilização de instrumentos de indexação e de exploração eficaz, mas também pela diversificação dos modos de acesso.

A economia digital e, em primeiro lugar, os produtores de programas desenvolveram a partir da década de 1980 a estratégia comercial do *freemium*[11], que consiste em propor o acesso parcialmente gratuito a um produto ou a um serviço, que assim ficam disponibilizados para um maior número de utilizadores a fim de converter uma parte destes à aquisição do produto ou do serviço em sua integralidade. Essa estratégia foi largamente adotada pelos editores comerciais de conteúdo científico a partir dos anos 2000, mas também pelos da imprensa periódica e de livros digitais. A ideia é diferenciar um modelo *freemium* (dando acesso gratuito a um quadro de matérias, uma introdução, um resumo...) de um modelo *premium* (acesso pago à integralidade do recurso e dos serviços associados).

No segmento particular da edição digital de conhecimentos, os grandes editores comerciais (Springer, Elsevier) contribuíram para deslocar a fonte de financiamento das publicações do consumidor (o leitor) para o autor, generalizando o sistema dos APCs (Article Processing Charges [Taxas de Processamento do Artigo]). Os argumentos mobilizados pelos editores – a notoriedade internacional de suas revistas, o serviço prestado ao pesquisador a quem a lógica da avaliação impõe publicar, a gratuidade do acesso (mesmo parcial, como no modelo *freemium*) – consolidaram esse modelo do autor-pagador. As despesas de publicação ficam geralmente a cargo da instituição de origem do autor – isto é, do contribuinte –, em pagamento a prazo quando ela pertence ao setor público.

A maneira como a leitura digital reativou dinâmicas de consulta antigas tornou-se um lugar-comum: rolagem vertical na tela, à imagem do *rotulus*; rolagem lateral no

10. Émile Mathieu e Juliette Patissier, *Enjeux et Développements de l'Impression à la Demande*, Paris, Éd. du Cercle de la Librairie, 2016.

11. Contração de *free* ("grátis") e *premium* ("recompensa"/"prêmio").

tablet ou no *e-reader*, à imagem das colunas de texto justapostas no *volumen*; revitalização de signos acessórios antigos, como a manícula... Destaque-se também que a expansão da leitura digital assegurou paradoxalmente a ampla difusão de uma cultura tipográfica elementar (familias tipográficas, códigos e normas de uso), até aqui reservada aos profissionais das indústrias gráficas e aos amadores engajados.

No *continuum* do ambiente digital, o leitor adquiriu também uma nova capacidade de intervenção. Em especial, por meio dos espaços organizados constituídos pelas redes sociais, o exercício da crítica, a avaliação e a promoção estão ao alcance de um consumidor que contribui diretamente para a esfera midiática. Desde o seu lançamento em 2005, o *site* de compartilhamento de vídeo YouTube acolheu crônicas literárias espontâneas (*booktubers*), fenômeno que se amplificou particularmente a partir de 2009, primeiro nos Estados Unidos, depois no mundo inteiro. Nas aplicações das redes sociais, o número de assinantes ou de interações é um indicador de um gênero novo, que permite medir a recepção de uma crítica ou de uma recomendação. Seu impacto real nas vendas é difícil de avaliar, e a influência dos prescritores tradicionais (imprensa escrita, críticos reconhecidos) é igualmente misteriosa. Por ora, a ausência de distanciamento não permite ver nas redes sociais um motor de diversidade e uma alternativa à crítica tradicional. Alguns estudos mostram inclusive que a prescrição digital, longe de alterar a hierarquia das vendas, tende antes a consolidar os *best-sellers* já estabelecidos[12]. Fenômenos de alinhamento são também perceptíveis: *booktubers* muito seguidos podem ser institucionalizados no seu papel crítico quando os serviços de imprensa lhes endereçam diretamente exemplares ou quando a mídia tradicional os solicita. Sua atividade pode também converter-se em prestação de serviços quando um distribuidor remunera a sua intervenção; a Amazon desenvolveu assim um programa de recrutamento e remuneração dos influenciadores (Amazon Influencer Program).

No domínio da produção científica as redes sociais participam igualmente na recepção e na notoriedade dos autores e de suas publicações. E a comunidade aprendeu a desconfiar dos riscos de desvio e de pesquisa artificial de visibilidade ligadas a essas novas práticas. O índice "Kardashian", cuja fórmula e nome foram propostos em 2014[13], permite medir a diferença entre o número de citações de uma publicação pelos autores do domínio (bibliometria) e o volume de interações que ela provoca nas redes sociais (*like*, *followers*...); um relatório demasiado desequilibrado em favor do segundo indicador, revelador de hipertrofia midiática, é o sinal possível de uma qualidade científica muito relativa da publicação.

12. Louis Wiart, *La Prescription Littéraire en Réseaux: Enquête dans l'Univers Numérique*, Villeurbanne, ENSSIB, 2017.

13. Neil Hall, "The Kardashian Index: a Measure of Discrepant Social Media Profile for Scientists", *Genome Biology*, n. 15/424, 2014.

Uma reconfiguração parcial do ecossistema editorial

A irrupção da oferta digital não alterou a estrutura dominante da edição, que evoluíra para a situação de oligopólio acima descrita (posição central de um pequeno número de atores poderosos, forte dispersão marginal dos operadores secundários). Chegou mesmo a contribuir para reforçar a concentração, mais particularmente nos segmentos da edição de conhecimentos e da edição profissional. Entre os gigantes internacionais, o RELX (ex-Reed Elsevier), graças a novas integrações (como, em 2005, a editora Masson, líder francesa nos domínios da medicina, da química e das ciências da vida), fez de sua plataforma ScienceDirect (aberta em 1997) o mais potente editor eletrônico, com mais de quatro mil revistas acadêmicas e cerca de trinta mil livros.

Observa-se outro fenômeno de superconcentração na comparação entre as indústrias do livro e o *videogame*: quando, em 2016, o grupo Hachette adquiriu um primeiro editor de *videogame* (Neon Play, especialista em aplicativos lúdicos para *smartphones*), a compra ilustra uma estratégia/alternativa para o sensível declínio ocorrido no mercado do livro digital.

No setor da edição escolar, especialmente a dos manuais, ultraconcentrado e dominado por Hachette e Editis, o digital foi uma oportunidade para novos participantes, articulando inovação técnica, experimentação pedagógica e práticas colaborativas. Assim a editora independente Lelivrescolaire.fr, criada em 2009, desenvolveu a sua oferta agregando e editorializando os recursos advindos do trabalho colaborativo dos professores para em seguida disponibilizá-los *via* Ambientes Digitais de Trabalho (Environnements Numériques de Travail – ENT), que fizeram sua entrada no código da educação em 2006. O modelo econômico escolhido é o de um *freemium* generoso, que associa a gratuidade para o essencial dos conteúdos e o acesso pago a funcionalidades superiores (entre as quais a impressão comercializável). A participação marginal de seu volume de negócios ainda situa esses *outsiders* nas margens do oligopólio escolar.

Se a organização estrutural da edição foi pouco alterada, o exame por setores das participações de mercado do mundo digital impõe a constatação de uma paisagem desigualmente recomposta. Em termos globais, um quarto do valor dos mercados dos bens culturais na França (oito bilhões de euros) é assegurado pelos conteúdos desmaterializados. Na indústria do livro, essa participação continua sendo relativamente modesta quando referida ao conjunto do mercado da edição (8,4% das vendas totais dos editores em 2018[14]). Estão em jogo, sem dúvida, fatores de ordens diversas ligados às práticas, a fenômenos de resistência simbólica já ilustrados por ocasião das mutações anteriores de suporte, à hipótese de "telhados de vidro" técnicos, à dificuldade de reencontrar na oferta digital as possibilidades de variação comercial da edição em papel (formatos "de ponta"), qualidade do suporte, ilustração...), ao interesse anedótico dos serviços digitais associados (instrumentos de leitura e de exploração) em relação a alguns repertórios.

14. Das quais mais de 92% para a edição digital inteiramente desmaterializada, disponível para *download* ou para leitura direta *on-line* (*streaming*).

Em linhas muito gerais, em cerca de trinta anos a participação digital na França no *Learning* e no *Professional* acha-se em constante crescimento (36% para o profissional e o universitário), enquanto no *Trade* ela entra em estagnação a partir dos anos 2010 ou até acusa um declínio em alguns segmentos, representando 4,8% para a literatura e 1,5% para a edição destinada ao grande público fora da literatura[15]. Em alguns setores, como o do livro para a juventude e o do livro de arte, sua participação é anedótica. Quanto ao setor das enciclopédias e dicionários, ele foi atingido duramente, sem que se assista a uma transição da demanda de papel para a demanda eletrônica: passou assim – formatos de papel e digital combinados – de 20% a 1% do volume de negócios da edição francesa entre 1990 e 2020. Essa marginalização específica se deve, evidentemente, ao fato de a Web ter-se tornado ao mesmo tempo o suporte e o instrumento de uma produção enciclopédica cujo viveiro dos contribuidores abrange o – sem limites – dos usuários.

Batalhas judiciárias e negociações

A expansão da comunicação digital, do comércio *on-line* e da edição digital em todas as suas formas impôs um *aggiornamento* regulamentar pontuado, na França, por quatro etapas legislativas principais e transpondo em parte as diretrizes europeias. A Lei para a Confiança na Economia Digital [Loi pour la Confiance dans l'Économie Numérique – LCEN], adotada em 2004, constituiu uma primeira base para a promoção do comércio eletrônico, garantindo conjuntamente a proteção e a segurança dos dados, inclusive em caráter privado. Em 2006 a Lei DADVSI (relativa ao direito autoral e aos direitos conexos na sociedade da informação), oriunda de uma diretriz europeia de 2001, constitui uma primeira adaptação importante das medidas de proteção da propriedade intelectual e reforça a luta contra a difusão não autorizada das obras protegidas. Na sua esteira, a Lei HADOPI [Haute Autorité pour la Diffusion des Œuvres et la Protection des Droits sur Internet], de 2009, a qual cria, como diz a nomenclatura, a Alta Autoridade para a Difusão das Obras e a Proteção dos Direitos sobre a Internet, fortalece a proteção por seu empenho em consolidar a oferta legal. Em 2016, a Lei para a República Digital [Loi pour la République Numérique – LRN] implementa uma política de abertura dos dados à qual retornaremos, fortalecendo os direitos particulares e a proteção da vida privada.

A elaboração dessas leis e os debates que as acompanharam foram amplamente alimentados pelos conflitos que, nesse terreno, haviam envolvido os profissionais do livro, não raro motivados por iniciativas tomadas por novos atores do cenário digital.

Uma delas referia-se à digitalização maciça e à difusão *on-line* da edição em papel. A oportunidade tinha sido aproveitada não pelos editores tradicionais, mas por um

15. *Les Chiffres de l'Édition. Rapport Statistique du SNE 2018-2019.* É, mais precisamente, a partir de 2014 que se constata um movimento de declínio das vendas de livros digitais na edição generalista, tanto nos Estados Unidos (onde representavam então até 24% do mercado) como no mercado europeu.

operador estranho ao mundo do livro, o Google, por meio do programa Google Books, lançado em 2004 com a finalidade de digitalizar vários milhões de títulos. A crônica judiciária desse projeto modelou prontamente a paisagem do livro digital, particularmente nos Estados Unidos e na França. Aproximando-se dos editores e dos detentores de direito, o Google adotara a posição, pragmática mas assaz elementar, do *opt out* (no fim de certo prazo, a não resposta dos atores contatados era tida por aprovação, e a não contestação considerada como incitação a prosseguir a disponibilização digital). Diante da amplitude das digitalizações empreendidas e do risco de monopolização, editores e sociedades de autores moveram processos legais que resultaram em acordos. O concluído em 2012 com a Associação dos Editores Americanos (AAP) concedeu ao editor inteira liberdade para exigir o abandono de seus títulos de direito, uma cópia digital para seus próprios usos e difusão e a possibilidade de obter uma legibilidade parcial das obras no Google Books (20% do conteúdo) completada por um *link* de compra para a sua totalidade.

O grupo La Martinière/Le Seuil, apoiado pelo Sindicato Nacional da Edição e pela Sociedade dos Literatos, esteve na origem da primeira ação judicial francesa, movida em 2006. Sem autorização, o programa havia reproduzido integralmente e disponibilizado trechos de obras em prejuízo de várias editoras do grupo. A Sociedade dos Literatos o acusava, além disso, de violar os direitos morais dos autores em razão da má qualidade das digitalizações e da natureza aleatória dos cortes. Entre os argumentos então debatidos destacavam-se a localização da digitalização (Estados Unidos), que tornava incompetente a justiça francesa, e a limitação dos direitos detidos pelo editor às edições em papel, que não seriam extensíveis às versões digitais...

O julgamento, pronunciado em dezembro de 2009, condenou o operador americano e o proibiu de prosseguir a digitalização e a difusão sem a autorização expressa dos autores e editores, mas abriu o caminho para uma política de negociações e acordos com o editor relativos sobretudo aos títulos esgotados.

Em 2011, Flammarion, Gallimard e Albin Michel processam, por sua vez, o Google e sua filial Google France por contrafação, contestando a digitalização selvagem de títulos oriundos de seus catálogos. Os danos e interesses envolvidos elevam-se sucessivamente a vários milhões de euros. O que se privilegia é, finalmente, a via da negociação e dos acordos comerciais, como sucedera anteriormente com La Martinière e com a Hachette Livre, que em julho de 2011 estabelecera um acordo com o Google: o líder francês da edição colocava à disposição do operador 70% dos fundos das editoras integradas ao grupo, a saber, entre quarenta mil e cinquenta mil obras de literatura geral (Grasset, Fayard, Calman-Lévy), universitárias (Armand Colin, Dunod) ou documentárias (Larousse). A amplitude desse acordo e suas modalidades (controle da digitalização das obras pelo editor, possibilidade de comercializar os livros digitados em plataformas concorrentes, divisão dos lucros em caso de impressão sob demanda...) fizeram dele um modelo: Arnaud Nourry, o CEO da Hachette Livre, explicou que as suas disposições poderiam "estender-se a todos os editores franceses que assim o desejassem".

Em nome de cacifes desta vez culturais, outras críticas eram formuladas ao mesmo tempo contra aquilo que se tornava a mais vasta "coleção" de livros digitais. O mundo das bibliotecas e os historiadores do livro e da mídia tiveram uma participação ativa na

avaliação dos riscos pressentidos. "Quand Google Défie l'Europe", o artigo publicado em 2004 no *Le Monde* por Jean-Noël Jeanneney e transformado em livro no ano seguinte, alertava para o risco de monopólio da prescrição digital operada pelo Google, capaz de servir ao mesmo tempo à dominação da América "na definição da ideia que as próximas gerações farão do mundo", e para a vantagem esmagadora do inglês em relação às demais línguas culturais, notadamente as europeias. Apontava igualmente para as ambiguidades de um modelo econômico que, sob a aparência de gratuidade, levava o internauta a retribuir ao Google como consumidor, já que a empresa funciona 99% graças à publicidade e espera um retorno sobre seus investimentos. Esse foi também o ponto de partida para um controle institucional em termos de oferta digital, e o "sobressalto" evocado por Jeanneney consolidou o projeto de criação de uma Biblioteca Digital Europeia (apoiada pela Comissão Europeia em 2005, realizada em 2008 com a abertura da Europeana). Em 2009 Robert Darnton ("Google & the Future of Books"[16]) aponta mais uma vez para o crescente monopólio de um único ator na difusão documentária para a privatização da distribuição das obras de domínio público, em particular aquela "zona cinza" das obras de estatuto jurídico não confirmado que era o principal objeto dos conflitos com o mundo da edição.

Outras discussões, num contexto de evolução regulamentar, referem-se à questão da TVA[17] ou à do preço de venda. O debate em torno deste último tópico é tanto mais importante quanto o comprador, em média, dificilmente aceita pagar por um livro digital mais de um terço do preço do mesmo livro em papel. Porém a estratégia do preço baixo para o produto digital sistematizada pela Amazon deparou também, no começo dos anos 2010, com a hostilidade de editores como Hachette, que pretendem determinar o preço dos seus livros. A questão deve ser examinada à luz da história longa das coleções e dos formatos de menor custo; é evidente, por exemplo, que a base adquirida pela participação do livro de bolso tanto no mercado francês como no mercado mundial constitui hoje um fator de limitação do consumo do livro digital[18].

Em termos globais, os riscos jurídicos e culturais suscitados pelo livro digital originaram diversas ordens de reações complementares[19]. A ação legislativa, em primeiro lugar, permitiu estender as medidas de proteção às novas formas de difusão e de prática. A ação política de fortalecimento da oferta legal, em seguida, passa por ajudas ao financiamento da edição eletrônica; o SNE, especialmente por meio de sua comissão digital instalada em 2008, ajuda os editores a digitalizar retrospectivamente os seus catálogos e estimula a produção das novidades no formato *epub*. Essas medidas de incentivo partem

16. Artigo publicado em fevereiro de 2009 em *The New York Review of Books*, retomado por Darnton em *The Case for Books: Past, Present, and Future*, New York, Public Affairs, 2009 [ed. bras.: *A Questão dos Livros: Passado, Presente e Futuro*, São Paulo, Companhia das Letras, 2010].

17. TVA - Taxa sobre Valor Agregado. O livro digital deve beneficiar-se da taxa reduzida aplicada ao livro de papel? Quer seja vendido sobre suporte físico ou vendido *on-line*? Segundo a taxa do país do comprador ou a do vendedor?

18. B. Legendre, *Ce que le Numérique...*, *op. cit.*, p. 105.

19. Pode-se remeter ao painel de reações inventariadas pelo sociólogo John B. Thompson (*Merchants of Culture. The Publishing Business in the Twenty-First Century*, Cambridge, Polity Press, 2010 [ed. bras.: *Mercadores de Cultura*, São Paulo, Unesp, 2013]), embora ele seja o fruto direto de uma análise do mercado anglo-saxônico.

da mesma constatação que se fazia sob o antigo regime tipográfico: a insuficiência ou a inadequação da oferta legal são uma razão de ser da contrafação. Um terceiro conjunto de ações, levadas a cabo principalmente pelos atores públicos, consiste em estender os conteúdos isentos de direito e sua acessibilidade: bibliotecas, ministérios da Cultura e do Ensino Superior, financiamento dos programas de digitalização retrospectiva, aplicações de difusão e de acolhimento (Gallica), plataformas de revistas digitais (Cairn). A busca de soluções técnicas para a segurança dos conteúdos e o respeito da propriedade intelectual constitui um quarto feixe de respostas: os Digital Rights Management (DRMs), ou os dispositivos de Gestão dos Direitos Digitais (Gestion des Droits Numériques – GDN), designam hoje em dia um painel de medidas que visam limitar ou controlar a utilização ou a cópia de obras digitais editadas. Os debates em torno do seu emprego mobilizam argumentos que fazem singularmente eco às questões suscitadas pela invenção e expansão das Tecnologias do Objeto Impresso: a restrição da cópia de uma obra textual ou gráfica e o enquadramento jurídico e técnico de suas possibilidades.

Open access e ciência aberta

O desenvolvimento digital conferiu enfim um vigor inaudito às posições favoráveis à livre circulação dos textos, das obras e dos dados. O cacife aqui diz respeito à sociedade no seu conjunto, porém foi mais particularmente no terreno da informação científica e técnica que a problemática se apresentou com mais nitidez a partir dos anos 2000. Algumas derivas da edição científica não são alheias à evolução da reflexão. Certos editores, com efeito, introduziram nesse setor práticas comerciais agressivas, explorando a deontologia que prevalecia na publicação da pesquisa (doação de artigos sem adiantamento de direitos) e valorizando comercialmente o produto de atividades de pesquisa já amplamente financiadas pelo contribuinte (latoratórios e equipamentos públicos, universidades, crédito imposto-pesquisa). O fenômeno de concentração nesse domínio favoreceu, ademais, atores dominantes como Elsevier (oriundo de uma editora fundada no fim de 1880 por dois livreiros holandeses e que se tornou RELX em 2015) ou Springer (proveniente de uma livraria alemã fundada em Berlim em 1842), tendo adquirido uma posição de monopólio sobre conteúdos cujos custos de assinatura conheceram um aumento constante. A desigualdade de acesso aos recursos é uma das consequências disso[20]. Na França, a adaptação dos compradores assumiu a forma de negociações mutualizadas (por exemplo, por meio do consórcio Couperin, que desde a sua criação em 1999 reúne um número crescente de estabelecimentos universitários e procura obter dos *e-publishers*, que são também distribuidores eletrônicos, os custos

[20]. Peter Suber observava que em 2008 a Biblioteca de Harvard assinava 98 900 periódicos eletrônicos e que a maioria das universidades da África subsaariana não assinava nenhuma revista científica paga (*Open Access*, Cambridge, The MIT Press, 2012, p. 30).

e as condições de acesso menos desfavoráveis) ou de aquisição de recursos provenientes de licenças de acesso nacionais. Sucederam-se movimentos de boicote de revistas ou de editores denunciando tanto o custo do saber quanto uma certa aberração do modelo econômico da edição científica (o usuário contribuinte sendo levado a pagar duas vezes, para a publicação e para a consulta, ou mesmo três vezes, se acrescentarmos o custo institucional da própria pesquisa).

O movimento para o *open access* nasceu de reflexões desenvolvidas na década de 1990, mas pode-se reconhecer em 2001 a data de uma primeira declaração oficial, emitida pela Public Library of Science (PLOS): um projeto reunindo pesquisadores oriundos das universidades de Stanford e Berkeley, principalmente em medicina e biologia, defendendo a ideia de uma "biblioteca" ao mesmo tempo internacional e pública. Em 2002, a iniciativa de Budapeste para o acesso aberto define duas estratégias em favor do *open access*: o autoarquivamento nos depósitos *on-line* abertos e a transformação ou criação de revistas em regime de acesso aberto. Outras declarações a favor do acesso aberto se seguiram, e depois essas orientações foram formalizadas por uma primeira recomendação europeia em 2012 e pela sua inscrição na lei francesa em 2016 (lei para uma República Digital).

Na prática, duas vias foram seguidas: a dos arquivos abertos institucionais, ou a "via verde" (*green open access*, depósito das publicações pelos autores sem nenhum custo para eles) e a de uma abertura da edição eletrônica; e a "via dourada" (*golden open access*, difusão *on-line* gratuita). A primeira via (verde) é ilustrada por iniciativas importantes como a (pioneira) ArXiv nos Estados Unidos, desenvolvida por Paul Ginsparg em torno das publicações em física, ou a SciELO no Brasil; na França cabe citar a plataforma HAL (Hyper Articles en Ligne [Hiperartigos *On-Line*], aberta em 2001 por iniciativa do CNRS. A segunda via (dourada) é concebida como uma transição, realizada pelos editores, para uma etapa última que seria a difusão inteiramente livre. Ela repousa essencialmente sobre o princípio do financiamento a montante (Modelo Autor-Pagador ou APC), ou sobre um modelo do tipo *freemium* quando o acesso ao documento é livre e os serviços complementares são pagos (estatísticas de citação e de uso, disponibilização do texto em vários formatos etc.).

A lei para uma República Digital, promulgada em outubro de 2016 e retranscrita no Código da Pesquisa, representou um avanço significativo em favor do *open access* no nível do Estado: de modo especial, ela dá aos pesquisadores cuja atividade é financiada ao menos pela metade sobre fundos públicos – mesmo depois de haver concedido direitos exclusivos a um editor – a possibilidade de depositar o seu artigo em um arquivo aberto; em conformidade com as recomendações europeias, ela fixa também limitações aos editores em termos de duração do embargo (antes que o artigo passe a ter acesso livre e aberto), a saber, seis meses para as ciências, medicinas e técnicas e doze para as ciências humanas. Neste momento a sua aplicação se traduz por um forte estímulo no sentido de depor as publicações nos arquivos abertos e de desenvolver essas infraestruturas da "via verde" e, por outro lado, do ponto de vista dos editores, por uma confirmação do dispositivo autor-pagador da "via dourada". Daí a busca de novos modelos nos quais nem o leitor nem o autor deviam pagar, via essa por vezes qualificada de "platina" ou "diamante" e que em linhas gerais corresponderia à via dourada sem os APCs.

Esses modelos alternativos estão no cerne do apelo de Jussieu, lançado em outubro de 2017 por um grupo francês de pesquisadores e profissionais da edição científica, em favor da bibliodiversidade e da Ciência Aberta. Este último objetivo representa agora um cacife mais vasto do que o *open access*, considerando-se como bens comuns os frutos da pesquisa e os dados do saber e defendendo a sua acessibilidade para o conjunto da sociedade. Seguindo as recomendações expressas no nível europeu na primavera de 2016 (Amsterdam Call for Action on Open Science), em 2018 a França estabeleceu um Plano Nacional para a Ciência Aberta.

Expressão deontológica, a promoção da Ciência Aberta suscita entretanto algumas reticências dignas de atenção. Com sua generalização, a pesquisa privada utiliza gratuitamente a pesquisa pública e aventou-se a ideia de uma compensação pela redução do crédito imposto-pesquisa. Não é evidente, por outro lado, que a multiplicação do número de revistas e de plataformas de publicações abertas exerça um efeito positivo para a pesquisa, permitindo contribuições de interesse científico relativo ultrapassar o cabo da reedição.

A paisagem do *open access* pode ter parecido um pouco nublada pelo aparecimento de novos operadores, como a Academia e a ResearchGate, que exibem serviços de arquivos abertos e de rede social científica cujas funcionalidades principais são gratuitas. Lançados ambos em 2008, eles são os produtos de empresas respectivamente americana e alemã. Não se exclui que, conforme um processo já observado, eles se transformem em editores ou sejam comprados por um dos pilares do oligopólio científico[21]. Por ora, caçando nos territórios da "via verde", eles representam antes uma "via cinza", oferecendo aos autores, é certo, o depósito e a exposição de seus textos, sem contudo oferecer alguma forma de garantia no que concerne à avaliação das publicações ou à perenidade dos acessos.

A "abertura", que significa a disponibilidade de um artigo ou de um livro para a leitura integral – gratuita para o leitor – sem barreira jurídica, técnica ou comercial, não assegura a sua utilização. Distingue-se assim a noção de acesso livre, que de certo modo vai mais longe do que o acesso aberto ao conceder ao leitor direitos suplementares de compartilhamento, de difusão pública e, se for o caso, de modificação ou mesmo de reutilização comercial (por vezes se distinguiram as noções de *open access* e de "livre" *open access*). A implementação do *open access* e, mais ainda, as perspectivas de liberação dos conteúdos para a sua reutilização reforçam a injunção de reconhecimento da paternidade dos autores e de especificação das condições de uso das obras. Uma solução, estimulada pela Comissão Europeia, consiste em recorrer a licenças do tipo Creative Commons (CC). Inventado pelo jurista americano Lawrence Lessig e exposto pela primeira vez em 2002, esse dispositivo distingue diferentes níveis, do mais liberal ao mais restritivo, combinando várias especificações: a atribuição (obrigatória), a utilização comercial, a modificação e o compartilhamento (possíveis ou não).

21. Com os quais, de resto, conflitos jurídicos já surgiram, notadamente entre Elsevier (RELX) e ResearchGate em 2017.

A questão da acessibilidade das obras do espírito, e daquilo que chamaríamos hoje de grau de abertura, foi objeto no último terço do século XVIII de um debate apaixonante, durante algum tempo marcado contraditoriamente por esforços pontuais de tradução de algumas ideias das Luzes na lei, pela afirmação do direito dos autores, pelo esboço de um domínio público e pelas resistências de uma sociedade e de uma economia do Antigo Regime em torno de um sistema – o privilégio da edição – que estava prestes a ser varrido pela Revolução.

Condorcet defendeu então, com veemência, princípios de abertura e de liberdade de circulação dos textos inéditos na história do livro e da edição. Os *Fragments sur la Liberté de la Presse*, redigidos sem dúvida nos anos 1776-1777 e que permaneceram manuscritos até o século XIX, tratam principalmente dos delitos pela via do impresso e das questões de responsabilidade penal, mas trazem uma contribuição original para a reflexão conjunta sobre o regime da livraria e o estatuto das obras, propondo restringir os privilégios do autor e permitir a livre difusão do escrito[22]. A posição é filosófica: "A felicidade dos homens depende em parte das suas luzes, e o progresso das luzes depende em parte da legislação da imprensa. Essa legislação não teve influência alguma sobre a descoberta das verdades úteis, teve-a prodigiosa sobre a maneira como as verdades se propagam..."; assim, os "privilégios da propriedade" (Condorcet justapõe voluntariamente, aqui, o direito do autor e o do impressor-livreiro) são "uma restrição imposta à liberdade, uma limitação infligida aos direitos dos demais cidadãos".

No princípio da reflexão encontra-se a certeza de que as ideias são menos individuais do que sociais, de que não podem pertencer a um só indivíduo, mesmo que ele tenha sido o primeiro a formulá-los por escrito e, portanto, de que sua cópia, circulação, reapropriação e livre desenvolvimento são não apenas naturais mas necessários ao progresso de toda a humanidade. Assim, a própria noção de propriedade de um indivíduo sobre uma obra pode aparecer como uma aberração.

A posição é singular, em contradição com as proposições dos que se empenham em reforçar o direito dos autores e em fazer dele o meio de um reconhecimento social e econômico (Diderot, Beaumarchais, Mirabeau) e com as dos profissionais da edição desejosos de reformar o regime dos privilégios (Panckoucke).

A ideia ressurge sob a Revolução, a partir de 1790, uma vez abolidos os privilégios, quando, refletindo sobre o modo de garantir uma propriedade aos autores, se debatem os seus limites e a sua concordância com a vontade de um progresso da razão. Os principais atores do debate que resultará no decreto-lei de 1793 (*cf. supra*, p. 472), são então Lakanal, Panckoucke, Mirabeau, Sieyès e o próprio Condorcet. Ele não terá vencido a causa, mas terá lembrado em outros termos que o livro, essa "mercadoria", era também um "fermento" e, como tal, um bem comum.

22. Nicolas de Condorcet, *Œuvres*, Paris, Firmin-Didot, 1847-1849, t. XI, pp. 308-309. Ver também Carla Hesse, "Enlightenment Epistemology and the Laws of Authorship in Revolutionary France, 1777-1793", *Representations*, n. 30, pp. 109-131, 1990.

llor alie...

me. de. aq. ml'.
...rib; . hec sunt.
humilitatem d...
al; . ecce. f; dem...

llor os l...

est uanit...

et dextera...

...ra . uina . y fuɪrɪt omni...
...mp maiieraſ dercuiaſ . ⁊
...aliſti ei ⁊ gracɪaſ cum...
...eſt . dum dicit ſimɪlɪ...
e ſua lubɪa cadenſ
bra . ɪta ⁊ɪpē hō . ɡ̃...
eɪ momettanei . v u...
d̃ tñ quɪd eſt . ſ; ñ h
umbɪa . ⁊dum eſt . ɪn...

ſequɪt.
celoſ D ñc ɪɪclu...

Posfácio

Robert Darnton

Ao terminar este livro longo e denso, não posso deixar de dizer: "Que súmula! A viagem valeu a pena". Ele percorre, com efeito, os ecossistemas da comunicação gráfica desde as tabuletas de argila até os livros digitais, desdobrando um conhecimento espantoso, instruindo sem pedantismo o leitor. Como estrangeiro (americano, mas amigo da França), vejo aí a marca de um certo espírito francês: a clareza de exposição apoiada em um domínio profundo da pesquisa; uma bela arquitetura de conjunto aliada a uma erudição colhida na ciência mais recente.

Este livro se lê de duas maneiras: de ponta a ponta, ao longo de uma narração que retraça a evolução do livro através de três milênios, e como manual em que o especialista ou o simples curioso pode se abeberar, informando-se sobre assuntos precisos a partir de um sumário bem detalhado ou do índice remissivo. Essa exatidão será especialmente apreciada pelo amador em busca dos "primórdios" e das "origens": o desenvolvimento

da minúscula carolina (na altura de 780), os mais antigos testemunhos livrescos das línguas romanas (880), os primeiros documentos jurídicos relativos à imprensa (1469), os começos do folhetim literário na Inglaterra (1712) ou na França (1836), a utilização da fotocomposição (na Europa a partir de 1957, com uma edição do *Mariage de Figaro*)...

Dito isso, é a visão ampla, desenvolvida por meio da longa duração, que caracteriza este volume. As grandes etapas tecnológicas da produção escrita e da edição são aqui claramente demarcadas, e o que impressiona o leitor quando as segue é a aceleração progressiva das "revoluções": invenção da escrita (IV milênio a.C., talvez 3300), aparecimento das escritas alfabéticas (meados do II milênio a.C.), criação e expansão do *codex* de pergaminho (difundido amplamente a partir do século II d.C.), desenvolvimento da imprensa de caracteres móveis metálicos no Ocidente (anos 1450).

Até as invenções mais recentes: Arpanet (1969), Internet (fim da década de 1980), WorldWideWeb (1989-1991), motores de pesquisa (Google em 1998), telefones portáteis (década de 1990), mídias sociais a partir do começo do século (LinkedIn, Facebook, Twitter, YouTube etc.), ou seja, toda uma gama de instrumentos e formas de comunicação escrita desenvolvidos no curso das últimas décadas.

A meu ver, o impacto dessa revolução contemporânea é mais importante que o da revolução gutenberguiana. Ela penetrou profundamente a vida cotidiana, num ritmo surpreendente e na escala de todo o planeta – e isso apesar de uma incontestável fratura digital em prejuízo dos países em desenvolvimento –, enquanto a prensa de caracteres móveis metálicos não afetou durante três quartos de século senão uma elite erudita, principalmente no perímetro da Europa Ocidental. Pelo menos, o fato de viver essa mudança nos sensibiliza para a importância da história do livro, que permite apreciar as mutações da informação e do escrito antes da aceleração informática.

É verdade que para os períodos mais remotos dispomos de poucos dados para medir o impacto dessas mutações. Das tabuletas de argila ao *volumen* sobre papiro, a mudança de suporte da escrita é considerável, mas como ela modificou a experiência do leitor, e com quais consequências? A transição do *volumen* para o *codex* tem incidências mais evidentes; ela concentra o olhar do leitor na página enquanto quadro de percepção e lhe dá a possibilidade de se orientar em um livro folheando-o. Yann Sordet insiste na articulação visual e progressiva dos textos – separação das palavras, dos versos, divisões em capítulos, em parágrafos – e dos objetos livrescos – cólofons, sumários, páginas de rosto, glosas, índices remissivos, integração da imagem...

A maior parte dessas mudanças em uma paginação e na configuração do livro interveio antes de Gutenberg e da invenção tipográfica. Cabe lembrar a provocante observação formulada por Henri-Jean Martin em *O Aparecimento do Livro* (1958): Gutenberg retarda a evolução formal do livro porque se empenha em imitar os modelos manuscritos. Sua Bíblia não tem sequer paginação nem foliação. Certamente, a invenção tipográfica torna o livro muito mais acessível, e Yann Sordet prova isso respaldado em números (pelo menos 7,2 milhões de exemplares produzidos e postos em circulação entre 1455 e 1500). No entanto, não é certo que o livro impresso tenha sido percebido como mais confiável do que o livro manuscrito produzido por copistas, sob o controle de um *peciarius* munido de um *exemplar*. A verdadeira revolução, ao que me parece, ocorreu durante

a Reforma e a Contrarreforma, quando o impresso se transforma em instrumento de propaganda e de luta. As folhas volantes (*Flugschriften*) dos luteranos são de uma quantidade e de uma violência inauditas.

Quais foram as revoluções na história do livro? Yann Sordet destaca três: a da prensa de caracteres móveis (Gutenberg), a do advento da cultura de massa no século XIX e a que estamos vivendo atualmente. Parece-me que ele tem razão. Num estudo notável (*Der Bürger als Leser* [*O Cidadão como Leitor*], 1974), Rolf Engelsing demonstrou que a população de Bremen está saturada de livros no final do século XVIII, mas sua tese de uma "revolução da leitura" na escala europeia parece-me discutível. A leitura "extensiva" (percurso com grande rapidez de um grande número de escritos impressos, sobretudo de periódicos) se expande, é verdade, mas não afeta a leitura dita "intensiva". Pelo contrário, uma onda de sensibilidade desencadeada por Richardson na Inglaterra, por Rousseau na França e por Goethe na Alemanha transforma a relação do leitor com o texto ao intensificá-lo, pelo menos no leitor da Literatura mais exigente. A era da extensividade alcançou a metade do século XIX, com um aumento da alfabetização e do consumo cultural e informacional nas classes médias, acompanhado de mudanças tecnológicas: fabricação do papel contínuo à base de pasta oriunda da desfibração da madeira, prensas rotativas movidas a vapor, distribuição por meio da estrada de ferro...

Antes de examinar essa "segunda revolução", Yann Sordet faz um balanço do "antigo regime editorial" que se estabeleceu na Europa, e especialmente na França, a partir da segunda metade do século XVI. É uma concepção feliz porque leva em conta a dominação dos impressores privilegiados de Paris ante as concorrentes provinciais, que vivem cada vez mais de contrafações, com uma ênfase na importância do Estado, sobretudo após a Fronda (extensão da censura, criação de uma polícia do livro, ambição de um controle na escala do reino pela direção da Livraria).

O que se oferece é uma visão generosa do livro que ultrapassa a noção de *codex* para abarcar a produção impressa no seu conjunto, já que esta compreende os cartazes, as imagens e todos os tipos de "trabalhos de cidade", como bilhetes de loteria, documentos e formulários, etiquetas e prospectos, letras de câmbio etc. Vários bibliógrafos anglo-saxônicos, entre os quais D. F. McKenzie, mostraram de modo especial que a produção desses *ephemera* constituía o ganha-pão dos impressores e mesmo dos maiores dentre eles, permitindo-lhes alimentar as suas tipografias continuamente numa época em que a demanda pela impressão dos livros propriamente ditos era irregular e incerta (quando ao mestre impressor falta trabalho, ele licencia os seus operários).

Yann Sordet reconhece também a relevância dos almanaques, dos livretes de devoção, da Bibliothèque Bleue e da edição destinada à venda ambulante em geral. No domínio do livro clássico ele ressalta a importância dos títulos de sucesso (*long-sellers*) como *L'Astrée* e *Le Cid*, assinalando o recorde mundial de edição representado durante um bom tempo pela *Imitação de Cristo* (pelo menos 2300 edições entre 1470 e 1800).

Na produção manuscrita, a escrita redonda francesa se impõe a partir de 1632; o Romano do Rei fornece um padrão tipográfico exemplar a partir de 1702; a paginação tornou-se mais arejada, mais racionalmente gerida, o preto cedeu lugar ao branco... O que vemos estabelecer-se é efetivamente um "regime editorial".

Do exterior, entretanto, essa visão parecerá muitas vezes franco-centrada. De minha parte não contesto essa perspectiva, porque é preciso constatar que Paris era a capital da Europa nos séculos XVII, XVIII e XIX, em que pese a ascensão de Londres, Amsterdam, Leipzig e Berlim. E acrescentarei que o momento era bem-vindo para se fazer um balanço das pesquisas, porque a história do livro na França aproveitou-se de muitos trabalhos desde a publicação, em 1983-1986, da monumental *Histoire de l'Édition Française* organizada por Roger Chartier e Henri-Jean Martin. Aliás, Yann Sordet se refere, a meio caminho, a outros países da Europa, da América e do Oriente. As contribuições da história comparada são, aqui, decisivas.

No caso do século XVII, por exemplo, demonstrou-se que a produção do livro *per capita* nos Países Baixos durante o Século de Ouro é duas vezes maior que a da França e que a penetração do impresso na sociedade é ali mais notável: trezentos milhões de livros, trinta milhões de cartazes e outras folhas impressas por 79 municipalidades, quatro mil vendas em leilões e quatro milhões de livros vendidos[1]. Graças a uma taxa de alfabetização elevada, todo mundo consome as obras religiosas, mas leem-se também muitos panfletos políticos (cujo preço normal é o de uma caneca de cerveja) e de jornais, disponíveis cinco dias por semana. É nos Países Baixos que as obras de Galileu, Espinoza e Descartes são publicadas, e a pequena República, com uma população de dois milhões de habitantes, envia os seus livros à Indonésia, ao Brasil e à Nova Amsterdam (Nova York).

O caso da Inglaterra parece-me igualmente pertinente, sobretudo pela articulação do livro com o conceito de revolução. A Revolução de 1640-1660 valeu-nos o *Areopagitica* de Milton (1644), primeiro e mais eloquente manifesto na língua inglesa em prol da liberdade da imprensa. Entre as consequências da "Revolução Gloriosa" de 1688, cumpre mencionar o fim da censura prévia (1695) e a primeira lei de *copyright* (1710), dirigida contra o monopólio da Stationers' Company de Londres. Os livreiros londrinos contestaram essa lei por uma série de processos, mas foram obrigados a abandonar a sua posição em favor de um *copyright* perpétuo (decisão da Câmara dos Lordes, Donaldson *vs.* Becket, 1774). Essa decisão foi aplaudida na França, particularmente em Lyon, pelos inimigos do monopólio largamente aceito pela Comunidade dos Livreiros e Impressores de Paris. Ainda há muita coisa a dizer, creio eu, sobre os paralelos da história do livro na França e na Inglaterra.

Quanto à Alemanha do século XVIII, não se pode subestimar os desastres da Guerra dos Trinta Anos (1618-1648). Se medirmos a produção de livros segundo os catálogos das Feiras de Frankfurt e de Leipzig, o nível de 1618 não se repetiu antes de 1768. Em seguida, porém, dinâmicas comerciais modernas se instalam graças às iniciativas de livreiros como Philip Erasmus Reich, que soube prescindir das feiras e vender os seus livros a preços elevados pagos em espécie (*Nettohandel* contra *Tauschhandel*), remunerando honestamente os autores. Parece-me também que a relação autor-editor era mais íntima e mais eficaz na Alemanha à época de Goethe.

1. Andrew Pettegree e Arthur der Weduwen, *The Bookshop of the World. Making and Trading Books in the Dutch Golden Age*, New Haven, Yale University Press, 2019.

Voltando à França, creio que Yann Sordet tem razão ao ver os anos de 1750 como uma reviravolta na história do antigo regime editorial. Esse período coincide com a administração de Malesherbes como diretor da Librairie (1750-1763) e com o recurso maciço às permissões tácitas. O meio século anterior foi marcado pela circulação manuscrita de livros libertinos e clandestinos; a partir de 1748 (publicação de *De l'Esprit des Lois*), as obras que se tornarão os clássicos das Luzes aparecem no mercado da edição e o ritmo da produção se mantém até 1765 (publicação dos últimos volumes de texto da *Encyclopédie*). De fato, a polícia do Antigo Regime não controla especialmente os livros dos filósofos, apesar de alguns escândalos, como o suscitado por Helvétius com o seu *De l'Esprit*; ela se ocupa principalmente do jansenismo, dos libelos políticos e das contrafações. Verdade é que a noção de século "das Luzes" foi aplicada retrospectivamente ao XVIII, embora os contemporâneos a tenham utilizado amiúde antes de 1789.

O Código da Livraria de 1723, estendido a todo o reino em 1744, confirma, a meu ver, práticas estabelecidas desde o século XVII. Somente em 1777 a administração tenta mudar a regra do jogo com vistas à supressão das contrafações, favorecendo, pela estampilhagem, o comércio dos livreiros provinciais. Não creio que essas medidas tenham surtido muito efeito, sobretudo em Paris, onde os livreiros se recusaram a estampilhar os livros contrafeitos. Em compensação, foi uma ordem de Vergennes, ministro do Exterior, em 12 de junho de 1783, que triunfou sobre a contrafação. Para bloquear a importação clandestina de libelos, ele obrigou cada fardo de livros enviado do exterior a passar por Paris e a sofrer uma inspeção. O desvio por Paris duplicava as despesas de uma expedição de Genebra em Lyon ou em Marselha, e de maneira geral arruinava o comércio dos livros provinciais com seus fornecedores, que eram quase todos contrafatores instalados fora da França. Os livreiros protestaram violentamente, mas a ordem de Vergennes nunca foi revogada. Ela foi uma das causas – com a superprodução de contrafações e o declínio econômico geral – de uma crise da livraria no final do Antigo Regime.

E qual é a amplitude dos transtornos introduzidos pela Revolução na economia do impresso? Embora ainda não se tenham realizado todas as pesquisas necessárias, é evidente que o destino do livro entre 1789 e 1815 é determinado por três fatores: a liberdade da imprensa, por mais momentânea e irregular que tenha sido, o *copyright* reconhecido pela legislação de 1793 e o deslocamento maciço da produção impressa para o setor dos jornais e dos panfletos. Yann Sordet segue atentamente as peripécias do controle do Estado durante esse período – especialmente através da paradoxal censura da palavra *censura* no sistema napoleônico.

Com a "segunda revolução" do livro, os parâmetros tecnológicos servem à constituição de grandes casas editoras, a ponto de atender à demanda de uma cultura de massa. O autor insiste com coerência nas dinâmicas induzidas: desenvolvimento de uma sociedade de consumo, corrida ao preço baixo e industrialização dos procedimentos, tendência à dominação do mercado por algumas grandes editoras, reconhecimento da educação como motor do mercado destinado ao grande público e aparecimento de um cânone de clássicos que reforçam o valor simbólico do livro ao mesmo tempo que um processo de "vulgarização" afeta o objeto impresso no seu conjunto.

Se passarmos à "terceira revolução", a da época contemporânea, teremos de seguir as transformações da tecnologia, tema rebarbativo para alguns. Felizmente, Yann Sordet oferece sobre o assunto exposições claras e sucintas, do *offset* ou da fotocomposição, dos mecanismos digitais cuja forma e dispositivos não param de evoluir em um ritmo vertiginoso. O principal resultado dos processos em curso é a desmaterialização do livro, reforçada pelo desdobramento de um novo ecossistema. A tela da televisão abriu o caminho para a tela do computador e dos *tablets*; as próprias grandes editoras cederam o passo diante dos oligopólios na tomada de decisão econômica; as literaturas nacionais estão inscritas – diluídas? – em um processo de mundialização.

Tristes perspectivas, que diagnosticaram ou anunciaram várias mortes: as do chumbo, do papel, do editor e até mesmo, no entender de Michel Foucault, do autor. Acrescentarei a morte – talvez iminente – da escrita a mão, porque a redação de um texto é agora midiatizada pelo teclado e porque muitos jovens americanos de hoje não dominam a escrita manuscrita cursiva. Em seus começos, a Internet havia suscitado um entusiasmo utópico: o escrito e a comunicação seriam livres e, doravante, exercidos de forma ilimitada. Hoje, porém, vemo-nos cercados de monopólios comerciais que compartilham entre si as mídias sociais (Google, Facebook, Twitter...) e o mercado da edição (Pearson, Reed Elsevier, Bertelsmann, Hachette...).

Assiste-se, entretanto, a algumas vitórias. Um tribunal federal condenou a Google Book Search nos Estados Unidos ao identificar um risco de monopólio de um novo tipo, o da difusão do conhecimento sob a forma digital. A União Europeia soube limitar a dominação do Google e da Amazon. Apesar da posição preponderante de Reed Elsevier no domínio das revistas científicas, o reconhecimento e a prática do livre acesso avançam a passos largos.

Para terminar com uma nota otimista, constato que nos Estados Unidos – e sem dúvida um pouco em toda parte no mundo – a produção de livros impressos aumentou anualmente desde a recessão de 2008, enquanto a dos livros digitais permanece estável, menos de 10% do total. O *codex* morreu, viva o *codex*!

Agradecimentos

Impossível citar sem risco de omissão todas aquelas e aqueles, historiadores, profissionais do livro, da edição e das bibliotecas, cujo convívio, discussões, *expertise* ou amizade contribuíram para alimentar estas páginas e sustentar a escrita. Seja-me perdoado o fazer uma exceção para meus primeiros diretores de pesquisa, seguidos na École des Chartes (Annie Charon-Parent e Pascale Bourgain), na École Pratique des Hautes Études (Henri-Jean Martin e depois Frédéric Barbier) e na Sorbonne (Daniel Roche), e para aqueles cuja confiança e conselhos acompanharam as últimas etapas da elaboração deste livro (Amandine Chevreau, Robert Darnton, Marc Kopylov, Hélène Monsacré, Martine Poulain, Henrianne Rousselle, Jean-Claude Sordet, Alexandre Vanautgaerden e Michel Zink).

Emmanuelle, Gabrielle, Octave e Bartholomé, este livro lhes é dedicado.

Relação das ilustrações

Il. 1: Bula, envelope e fichas de cálculo, argila, Susa (hoje Shush, Irã), *c.* 3300 a.C. (*Paris, Musée du Louvre, Sb 1940. Foto © RMN-Grand Palais (Musée du Louvre/Christophe Chavan).*

Il. 2: Plaqueta cuneiforme: cópia do código de Hamurábi, proveniente da biblioteca do rei da Assíria Assurbanípal, argila, Nínive (hoje Iraque), século VII a.C. *(Paris, Musée du Louvre, inv. AO7757. Foto © RMN-Grand Palais (Musée du Louvre)/Franck Raux).*

Il. 3: Coleção de *volumina* representada sobre um sarcófago (século III). Segundo Christoph Brouwer e Jacob Masen, *Antiquitatum* et *Annalium Trevirensium Libri XXV*, Liège, t. I, 1670, p. 105 *(Paris, Bibliothèque Mazarine, 2-6139-C).*

Il. 4: Livro têxtil dobrado (*liber linteus*), representado sobre um sarcófago etrusco proveniente de Cerveteri, século IV a.C. *(Roma, Musei Vaticani, Museo Gregoriano Etrusco, inv. 14949).*

Il. 5: Virgílio, *Eneida*, manuscrito sobre pergaminho, Roma, século IV *(Roma, Biblioteca Apostolica Vaticana, Vat. lat. 3225, fº 73v).*

Il. 6: *Rotulus* de papel e pergaminho: controle dos portos e passagens do bailiado de Mâcon, registro-minuta dos atos e procedimentos, ano 1387 *(Arquivo Municipal de Lyon, FF 747)*.

Il. 7a: *Codex Arcerianus* (tratados de agrimensura), manuscrito sobre pergaminho, Itália do Norte, século VI *(Wolfenbüttel, Herzog August Bibliothek, Cod. Guelf. 36.23. Aug. 2o, f°s 66v-67r)*.

Il. 7b: Dioscórides, *De Materia Medica*, manuscrito sobre pergaminho, Bizâncio, *c.* 510 *(Viena, Österreichische Nationalbibliothek, Cod. Med. Gr. 1, f° 3v)*.

Il. 8: *O Mercador de Tabuletas e Livros para Crianças*, gravura de Simon Guillain segundo Annibal Carrache, Roma, 1646 *(Paris, BnF, Estampes et Photographies, PET FOL-BD-25 (G))*.

Il. 9: *Livro de Kells* (evangeliário), manuscrito sobre pergaminho, Escócia (Iona) e Irlanda (Kells), séculos VIII-IX *(Dublin, Trinity College Library, ms. 58, f° 32v)*.

Il. 10: *Primeira Bíblia de Carlos, o Calvo*, manuscrito sobre pergaminho, Abadia de Saint-Martin de Tours, *c.* 845-846 *(Paris, BnF, ms. lat. 1, f° 423v)*.

Il. 11: *Codex Sinaiticus*, manuscrito sobre pergaminho, século IV: Antigo Testamento, começo do Livro das Lamentações *(Universitätsbibliothek Leipzig, Cod. Gr. 1, caderno 49, f° 7v)*.

Il. 12: *Bíblia Glosada* (glosa enquadrante e interlinear), Paris, início do século XIII *(Paris, Bibliothèque Mazarine, ms. 139, f°s 4v-5)*.

Il. 13a e 13b: *Chroniques et Conquêtes de Charlemagne*, cópia por David Aubert, Países Baixos meridionais, 1458 *(Bruxelas, Bibliothèque Royale de Belgique, ms. 9067, f°s 180v-181)*.

Il. 14a e 14b: *Mãos Guidonianas*, em Jerônimo da Morávia, *Tractatus de Musica*, século XIII *(Paris, BnF, ms. lat. 16663, fo 94v)* e em Jean Gerson, *Opuscula*, século XV *(Bibliothèque municipale de Tours, ms. 379, f° 69v)*.

Il. 15a e 15b: Lacuna e traço de costura sobre o suporte de escrita, manuscrito sobre pergaminho, século XIII *(Paris, Bibliothèque Mazarine, ms. 208, f°s 70 et 239)*.

Il. 16: *Livro de Horas com Decoração Inacabada*; iluminuras pelo Mestre de Carlos da França, Berry, *c.* 1465 *(Paris, Bibliothèque Mazarine, ms. 473, f°s 92v-93)*.

Il. 17: Jean Miélot, tradutor e copista do *Espelho da Salvação Humana*, manuscrito sobre pergaminho, meados do século XV *(Paris, Bibliothèque Nationale de France, ms. franceses 6275, f° 50v)*.

Il. 18: *"Bíblia Atlântica" da Catedral* de São Pedro de Genebra, manuscrito sobre pergaminho, Roma, *c.* 1050, 600 mm × 385 mm, 23 kg *(Bibliothèque de Genève, ms. lat. 1, f°s 5v-6)*.

Il. 19: Petrarca, *Canzoniere*, cópia por Giovanni Malpaghini, 1366-1374 *(Roma, Biblioteca Apostolica Vaticana, Vat. lat. 3195, f° 11v)*.

Il. 20: *Sutra do Diamante*, China, impressão xilográfica, século IX (868), frontispício e começo do texto *(London, British Library, Or. 8210/p. 2. British Library Board 01.02.2020)*.

Il. 21: Cólofon do *Saltério* impresso em Mainz por Johann Fust e Peter Schoeffer, 1457 *(Viena, Österreichische Nationalbibliothek, Ink 4.B.1)*.

Il. 22: Richard de Bury, *Philobiblion*, Paris, impresso por Gaspard Philippe para o livreiro Jean Petit, 1501 *(Paris, Bibliothèque Mazarine, Inc 1082)*.

Il. 23: A mais antiga representação de uma oficina de impressão: xilogravura em *La Grant Danse Macabre des Hommes & des Femmes*, [Lyon, Mathias Husz], 18 de fevereiro de 1499 [1500?] *(Londres, British Library, IB.41735. British Library Board 01.02.2020)*.

Il. 24: *Bíblia Latina*, com glosa enquadrante e glosa interlinear [Strasbourg, Adolf Rusch, antes de 1480] *(Paris, Bibliothèque Mazarine, Inc 398)*.

Il. 25a e 25b: *Missel à l'Usage de Paris*, Paris, Jean Du Pré, 1490: exemplar iluminado, impresso em velino; exemplar comum, impresso em papel *(Paris, Bibliothèque Sainte-Geneviève, OEXV 54 et OEXV 597, fº 156v)*.

Il. 26: Martinho Lutero e Lucas Cranach, *Ortus et Origo Papae* [Wittemberg, Hans Lufft, 1545] *(Berlin, Staatsbibliothek, Einbl. YA 298 m)*.

Il. 27: Marca de Josse Bade no título de Noël Beda, *Apologia Adversus Clandestinos Lutheranos*, Paris, Josse Bade, 1529 *(Paris, Bibliothèque Sainte-Geneviève, 4o D 1763 Rés.)*.

Il. 28a e 28b: Abel Mathieu, *Devis de la Langue Francoyse*, Paris, Richard Breton, 1559, fᵒˢ 1v-2 *(Paris, Bibliothèque Nationale de France, Rés. P-X-64)*.

Il. 29: Jean Cousin Père, *Livre de Perspective*, Paris, Jean Le Royer, 1560. Frontispício *(Paris, Bibliothèque Mazarine, 2ª 4722)*.

Il. 30a e 30b: [Jean Troveon?] *Patrons de Diverses Manieres Inventez Tressubtilement Duysans a Brodeurs et Lingieres*, Lyon, Pierre de Sainte-Lucie [*c.* 1549] *(Paris, Bibliothèque de l'Arsenal, 4-S-4545(1))*.

Il. 31: Clément Janequin, *Tiers Liure Contenant 21 Chansons Musicales a Quatre Parties*, Paris, Pierre Attaignant, 1536, fᵒˢ 5v-6. Impressão em um tempo e paginação para quatro vozes: *superius* e *tenor* no verso, *contratenor* e *bassus* no lado oposto *(Paris, Bibliothèque Mazarine, 8ª 30345 A-6)*.

Il. 32a e 32b: Abraham Ortelius, *Theatrum Orbis Terrarum*, Antuérpia, Gillis Coppens van Diest, 1570 *(Paris, Bibliothèque Mazarine, 2ª 4871 A-2 Rés.)*.

Il. 33: O primeiro periódico. *Relation: Aller Fürnemmen, und gedenckwürdigen Historien*, Strasbourg, 1605→1682. Página de rosto para os fascículos do ano de 1609 *(Heidelberg, Hauptbibliothek Altstadt, B-3369-A)*.

Il. 34: Mazarinada em forma de cartaz: *Recit de ce qui s'Est Fait et Passé a la Marche Mazarine...* [Paris, 1651] *(Paris, Bibliothèque Mazarine, M 15042)*.

Il. 35: Tomás de Kempis, *Imitação de Cristo* [árabe], Roma, Imprensa poliglota da Congregação para a Propagação da Fé, 1663 *(Paris, Bibliothèque Mazarine, 8ª 49466)*.

Il. 36: *Almanach Historique Nommé le Messager Boiteux*, Basileia, 1723 *(Paris, Bibliothèque de l'Arsenal, 4-H-14114)*.

Il. 37a e 37b: François-Mercure Van Helmont, *Alphabeti Vere Naturalis Hebraici Brevissima Delineatio*, Sultzbach, 1657 *(Paris, Bibliothèque Sainte-Geneviève, 8o X 32(2) INV 199)*.

Il. 38a e 38b: *Le Livre des Comptes-Faits*, Paris, viúva de Jean Oudot, 1761, *in-16 (Paris, Bibliothèque Mazarine, 8o 66167 Rés. N)*.

Il. 39: *Encyclopédie, ou Dictionnaire Raisonné des Sciences, des Arts et des Métiers*, Paris, 1751-1772. Pranchas, t. VII (1769) *(Paris, Bibliothèque Mazarine, 2o 3442-28)*.

Il. 40: Virgílio, *Bucolica, Georgica, et Aeneis*, Paris, Pierre Didot, 1798. Começo da *Énéide*, frontispício gravado sobre cobre segundo Girodet *(Paris, Bibliothèque Sainte-Geneviève, FOL OEV 986 (2) INV 1926 Rés.)*.

Il. 41a e 41b: William Playfair, *The Commercial, Political, and Parliamentary Atlas, which Represents at a Single View, by Means of Copper Plate Charts, the Most Important Public Accounts of Revenues, Expenditures, Debts, and Commerce of England*, London, John Debrett, 1797 (2. ed.) *(Paris, CNAM, 4 Xa 15 Rés.)*.

Il. 42a e 42b: Aloys Senefelder, *L'Art de la Lithographie*, Paris, Treuttel & Würtz, 1819, pl. 5 & 20 *(Paris, Bibliothèque de l'Arsenal, 4-S-3968)*.

Il. 43a e 43b: Charles Nodier, *Histoire du Roi de Bohême et de ses Sept Châteaux*, Paris, 1830. Ilustrações de Tony Johannot gravadas sobre madeira *(Paris, Institut de France, 8º Erhard 226)*.

Il. 44: *Le Magasin Pittoresque*, janeiro de 1842 *(Paris, Bibliothèque Mazarine, 2º 8879)*.

Il. 45: Maxime Du Camp, *Égypte, Nubie, Palestine et Syrie: Dessins Photographiques Recueillis pendant les Années 1849, 1850 et 1851*, Paris, 1852 *(Paris, Institut de France, FOL S 140 C3 Rés.)*.

Il. 46: Guillaume-Benjamin Duchenne, *Album de Photographies Pathologiques*, Paris, Baillière et fils, 1862 *(Paris, Bibliothèque Sainte-Geneviève, 4º T SUP 28 Rés.)*.

Il. 47a e 47b: "L'Éditeur [et le Bouquiniste Étaleur]", em *Les Français Peints par Eux-mêmes*, Paris, Léon Curmer, 1841-1842, t. IV, pp. 322-323 *(Paris, Institut de France, 4º Bernier 251 [1])*.

Il. 48: Paul Dupont, *Une Imprimerie en 1867*, Paris, 1867, p. 59 *(Paris, Institut de France, 4º Erhard 120)*.

Il. 49: Mulheres compositoras. Paul Dupont, *Une Imprimerie en 1867*, Paris, 1867, p. 42 *(Paris, Institut de France, 4º Erhard 120)*.

Il. 50: *Le Petit Journal*, número de 16 de dezembro de 1882 *(Paris, BnF, JOD 187)*.

Il. 51: Volumes publicados na coleção Bibliothèque Nationale: Piron, *La Métromanie*, 1867; Lamennais, *Du Passé et de l'Avenir du Peuple*, 1868; Shakespeare, *Le Songe d'une Nuit d'Été*, 1895 *(Paris, Bibliothèque Mazarine, 16º 2804 [1-3])*.

Il. 52a e 52b: *Master Humphrey's Clock*, romance de Charles Dickens publicado em 88 fascículos semanais com ilustrações de George Cattermole e Hablot Browne, Londres, Chapman & Hall, 1840 *(Paris, Bibliothèque Mazarine, Far 4º 65 [1-3] Rés.)*.

Il. 53a e 53b: *Itinéraire du Chemin de Fer de Paris à Strasbourg, Comprenant les Embranchements d'Épernay à Reims et de Frouard à Forbach* [por Hippolyte-Jules Demolie], Paris, Louis Hachette, 1853 *(Bibliothèque des Chemins de Fer, 1ère série, Guides des voyageurs) (Paris, Bibliothèque Sainte-Geneviève, Δ 63044)*.

Il. 54: *Chaucer Type* (corpo do texto) e *Troy Type* (títulos): William Morris, *The Story of Sigurd the Volsung and the Fall of the Niblungs*, ilustrações de E.-C. Burne-Jones, Hammersmith, Kelmscott Press, 1898 *(Université de Caen Normandie, Bibliothèque Pierre-Sineux, Rés. 14828)*.

Il. 55a e 55b: A primeira obra composta com a Lumitype: Beaumarchais, *La Folle Journée: ou le Mariage de Figaro*, Paris, Berger-Levrault, 1957 *(Paris, Institut de France, 8º N. S. 28045 Rés.)*.

Il. 56: Cartonagem segundo uma maquete de Mario Prassinos para: Henri Michaux, *L'Espace du Dedans*, Paris, Gallimard, 1945 *(Paris, Bibliothèque Sainte-Geneviève, 8 W SUP 150 Rés.)*.

Il. 57: *Liste Otto, Ouvrages Retirés de la Vente par les Éditeurs ou Interdits par les Autorités Allemandes* [Paris, Messageries Hachette, 1940] *(Strasbourg, BNUS, A.13.889)*.

Il. 58a e 58b: Nathalie Parain, *Ribambelles*, Paris, Flammarion, 1932 (Albums du Père Castor) *(Paris, Bibliothèque Sainte-Geneviève, 4 W SUP 412 Rés.)*.

Il. 59: Aldous Huxley, *Crome Yellow*, Londres, Penguin Books, [1936] *(Paris, École Normale Supérieure, L E a 264 DA 12o)*.

Il. 60: Na primeira coleção do "Le Livre de Poche" das Éditions Tallandier: Jane Estienne, *Le Chasseur Taciturne*, 1932 *(col. part.)*.

Il. 61: Le Quadrige des Presses universitaires de France, 1938-1942 *(Paris, Bibliothèque Mazarine)*.

Créditos fotográficos

BERLIN, Staatsbibliothek: Ilustração 26.

BRUXELLES, Bibliothèque Royale de Belgique: Ilustração 13.

CAEN,Université de Caen Normandie, Bibliothèque Pierre-Sineux: Ilustração 54.

COL. PART., Ilustração 60.

DUBLIN, Trinity College Library: Ilustração 9.

GENÈVE, Bibliothèque de Genève: Ilustração 18.

HEIDELBERG, Hauptbibliothek Altstadt: Ilustração 33.

LEIPZIG, Universitätsbibliothek: Ilustração 11.

LONDRES, British Library (British Library Board, 01.02.2020): Ilustrações 20, 23.

LYON, Archives Municipales (cliché Gilles Bernasconi): Ilustração 6.

PARIS, Bibliothèque Mazarine: Ilustrações 3; 12; 15a e 15b; 16; 22; 24; 29; 31; 32a e 32b; 34; 35; 38a e 38b; 39; 44; 51; 52a e 52b; 61.

PARIS, Bibliothèque Nationale de France: Ilustrações 8; 10; 14a; 17; 28; 30; 36; 42a e 42b; 50.

PARIS, Bibliothèque Sainte-Geneviève: Ilustrações 25a e 25b; 27; 37a 37b; 40; 46; 53a e 53b; 56; 58a e 58b.

PARIS, Conservatoire National des Arts et Métiers: Ilustração 41.

PARIS, École Normale Supérieure: Ilustração 59.

PARIS, Institut de France: Ilustrações 43a e 43b; 45; 47; 48; 49; 55a 55b.

PARIS, Museu do Louvre: Ilustrações 1 (foto © RMN-Grand Palais (Museu do Louvre)/Christophe Chavan); 2 (foto © RMN-Grand Palais (Museu do Louvre)/Franck Raux).

ROMA, Biblioteca Apostolica Vaticana: Ilustrações 5, 19.

ROMA, Musei Vaticani, Museo Gregoriano Etrusco: Ilustração 4.

STRASBOURG, BNUS: Ilustração 57.

TOURS, Bibliothèque Municipale: Ilustração 14b.

VIENA, Österreichische Nationalbibliothek: Ilustrações 7b, 21.

WOLFENBÜTTEL, Herzog August Bibliothek: Ilustração 7a.

Bibliografia

A bibliografia de referência é imensa. A que damos aqui não tem pretensão a exaustividade. Circunscrita a obras que comportam, elas próprias, indicações bibliográficas precisas, apresentada na ordem dos capítulos que precedem, ela deve permitir completar os recursos pontualmente citados em nota ao longo da obra.

Evitamos, de maneira geral, os repertórios de fontes e bibliografias retrospectivas e instrumentos de trabalho para privilegiar os estudos e as sínteses.

Introdução e generalidades

*A COMPANION to the History of the Boo*k. Ed. Simon Eliot et Jonathan Rose. 2. ed. Chichester (West Sussex), John Wiley & Sons, 2019, 2 vols.

A HISTORY of the Book in America. Ed. David D. Hall. Chapel Hill, University of North Carolina Press, 2007-2010, 5 vols.

AYAD, Sara & CAVE, Roderick. *Une Histoire Mondiale du Livre*. Paris, Armand Colin, 2015.

BARBIER, Frédéric. *Histoire du Livre en Occident*. Nouv. éd. Paris, Armand Colin, 2020.

BARKER, Nicolas. *Form and Meaning in the History of the Book: Selected Essays*. London, British Library, 2003.

BIASI, Pierre-Marc de & DOUPLITZKY, Karine. *La Saga du Papier*. Paris, Adam Biro, 1999, reed. 2002.

CAVE, Roderick. *The Private Press*. 2. ed. New York, R. R. Bowker, 1983.

DEVAUCHELLE, Roger. *La Reliure: Recherches Historiques, Techniques et Biographiques sur la Reliure Française*. Paris, Éd. Filigranes, 1995.

DICTIONNAIRE Encyclopédique du Livre. Ed. Pascal Fouché. Paris, Éd. du Cercle de la Librairie, 2002-2011, 4 vols.

FISCHER, Steven Roger. *A History of Writing*. London, Reaktion, 2001.

GASKELL, Philip. *A New Introduction to Bibliography* [1972]. New ed. New Castle, Oak Knoll Press, 2012.

GOODY, Jack. *The Domestication of the Savage Mind*. Cambridge, CUP, 1977 [Trad. bras.: *A Domesticação da Mente Selvagem*. Petrópolis, Vozes, 2012].

HELLER, Marvin. *Studies in the Making of the Early Hebrew Book*. Leyde, Brill, 2007.

_____. *Further Studies in the Making of the Early Hebrew Book*. Leiden, Brill, 2013.

HISTOIRE *de la Lecture dans le Monde Occidental*. Ed. Guglielmo Cavallo e Roger Chartier. Paris, Éd. du Seuil, 1997 [Trad. bras.: *História da Leitura no Mundo Ocidental*. São Paulo, Ática, 1998].

HISTOIRE *de l'Édition Française*. Ed. Henri-Jean Martin e Roger Chartier. Paris, Promodis, 1983-1986, 4 vols.; nova ed. Paris, Fayard e Cercle de la Librairie, 1989-1991, 4 vols.

HISTOIRE *Générale de la Presse Française*. Ed. Claude Bellanger, Jacques Godechot, Pierre Guiral e Fernand Terrou. Paris, PUF, 1969-1976, 5 vols.

LESEN. *Ein interdisziplinärisches Handbuch*. Hrsg. Ursula Rautenberg e Ute Schneider. Berlin/ Boston, De Gruyter, 2015.

LES TROIS *Révolutions du Livre* [Exposition, Paris, Musée des Arts et Métiers, 8 octobre 2002 – 5 janvier 2003]. Ed. Alain Mercier, Paris, Musée des Arts et Métiers, 2002.

LITERARY *Cultures and the Material Book*. Ed. Simon Eliot, Andrew Nash e Ian Willison. London, The British Library, 2007.

MACCHI, Federico & MACCHI, Livio. *Dizionario Illustrato della Legatura*. Milano, Sylvestre Bonnard, 2002.

MANGUEL, Alberto. *Une Histoire de la Lecture*. Arles, Actes Sud, 1998 [Trad. bras.: *Uma História da Leitura*. São Paulo, Companhia das Letras, 2021].

MARTIN, Henri-Jean. *Histoire et Pouvoirs de l'Écrit*. Com a colaboração de Bruno Delmas. Paris, Albin Michel, 1996.

_____. *La Naissance du Livre Moderne (XIVᵉ-XVIIᵉ Siècles): Mise en Page et Mise en Texte du Livre Français*. Paris, Éd. du Cercle de la Librairie, 2000.

MICHON, Louis-Marie. *La Reliure Française*. Paris, Larousse, 1951.

PERROUSSEAUX, Yves [depois ANDRÉ, Jacques] (Ed.). *Histoire de l'Écriture Typographique*. Méolans-Revel, Atelier Perrousseaux, 2005-2016, 6 vols.

SANTORO, Marco. *Storia del Libro Italiano: Libro e Società in Italia dal Quattrocento al Nuovo Millennio*. Milano, Editrice Bibliografica, 2008.

THE BERNSTEIN CONSORTIUM (Austrian Academy of Sciences). *The Memory of Paper* (*on-line:* http://www.memoryofpaper.eu].

THE BOOK *Worlds of East Asia and Europe, 1450-1850*. Ed. Joseph P. McDermott e Peter Burke. Hong Kong, Hong Kong University Press, 2016.

THE CAMBRIDGE *History of the Book in Britain*. Ed. John Barnard, David McKitterick & Ian R. Willison. Cambridge, Cambridge University Press, 1999-2012, 6 vols.

VANDENDORPE, Christian. *Du Papyrus à l'Hypertexte. Essai sur les Mutations du Texte et de la Lecture*. Paris, La Découverte, 1999.

WITTMANN, Reinhard. *Geschichte des deutschen Buchhandels*. 4. ed. München, C. H. Beck, 2019.

Primeira parte – o livro manuscrito

AVRIL, François & REYNAUD, Nicole. *Les Manuscrits à Peintures en France: 1440-1520*. Paris, BnF e Flammarion, 1993.

BISCHOFF, Bernhard. *Manuscripts and Libraries in the Age of Charlemagne*. Ed. Michael Gorman. Cambridge, CUP, 1995.

BLANCK, Horst. *Das Buch in der Antike*. München, Beck, 1992.

BROWN, Michelle Patricia. *Understanding Illuminated Manuscripts: A Guide to Technical Terms*. Los Angeles, J. Paul Getty Museum, 2018.

CANFORA, Luciano. *Conservazione e Perdita dei Testi Classici*. Padova, Antenore, 1974.

CARDONA, Giorgio Raimondo. *Antropologia della Scrittura*. Torino, Loescher, 1981.

CHANGE in Medieval and Renaissance Scripts and Manuscripts. Ed. Martin Schubert & Eef Overgaauw. Turnhout, Brepols, 2019.

CHARPIN, Dominique. *Lire et Écrire à Babylone*. Paris, PUF, 2008.

COMMENT le Livre s'est Fait Livre: La Fabrication des Manuscrits Bibliques (IVe-XVe Siècle): Bilan, Résultats, Perspectives de Recherche, Actes du Colloque de Namur, 23-25 mai 2012. Ed. Chiara Ruzzier e Xavier Hermand. Turnhout, Brepols, 2015.

CULTURE et Travail Intellectuel dans l'Occident Médiéval. Ed. Geneviève Hasenohr & Jean Longère. Paris, CNRS, 1981.

DE HAMEL, Christopher. *Une Histoire des Manuscrits Enluminés*. London, Phaidon, 1995.

DÉROCHE, François. *Le Livre Manuscrit Arabe: Préludes à une Histoire*. Paris, BnF, 2004.

_____. *Manuel de Codicologie des Manuscrits en Écriture Árabe*. Paris, BnF, 2000.

ENTRE STABILITÉ et Itinérance: Livres et Culture des Ordres Mendiants, XIIIe-XVe Siècles. Ed. Nicole Bériou, Martin Morard & Donatella Nebbiai. Turnhout, Brepols, 2014.

FLUSIN, Bernard. "L'Enseignement et la Culture Écrite". *Le Monde Byzantin*, t. II: *L'Empire Byzantin (641-1204)*. Dir. Jean-Claude Cheynet. Paris, PUF, 2006, pp. 341-368.

FORMATIVE Stages of Classical Traditions: Latin Texts from Antiquity to the Renaissance. Ed. Oronzo Pecere & Michael D. Reeve. Spoleto, Centro Italiano di Studi sull'Alto Medioevo, 1996.

FRYDE, Edmund. *The Early Palaeologan Renaissance* (*1261-c. 1360*). Leyde e Boston, Brill, 2000.

GLESSGEN, Martin-D. "L'Écrit Documentaire dans l'Histoire Linguistique de la France". *La Langue des Actes*, Actes du XIe Congrès International de Diplomatique. Troyes, 11-13 septembre 2003 [on-line: http://elec.enc.sorbonne.fr/CID2003/glessgen].

HOUSTON, George W. *Inside Roman Libraries: Book Collections and their Management in Antiquity*. Chapel Hill, The University of North Carolina Press, 2014.

INFORMATION et Société en Occident à la Fin du Moyen Âge. Ed. Claire Boudreau, Kouky Fianu, Claude Gauvard, Michel Hébert. Paris, Publications de la Sorbonne, 2004.

KOGMAN-APPEL, Katrin. *Jewish Book Art Between Islam and Christianity: The Decoration of Hebrew Bibles in Medieval Spain*. Leide & Boston, Brill, 2004.

LAFFITTE, Marie-Pierre & DENOËL, Charlotte. *Trésors Carolingiens. Livres Manuscrits de Charlemagne à Charles le Chauve*. Paris, BnF, 2007.

LA PRODUCTION du Livre Universitaire au Moyen Âge: Exemplar et Pecia. Ed. Louis-Jacques Bataillon, Bertrand Georges Guyot e Richard H. Rouse. Paris, CNRS, 1988.

LA TRADUCTION entre Moyen Âge et Renaissance. Ed. Claudio Galderisi & Jean-Jacques Vincensini. Turnhout, Brepols, 2017.

LA TRASMISSIONE dei Testi Latini del Medioevo. Ed. Paolo Chiesa e Lucia Castaldi. Firenze, SISMEL-Edizioni del Galluzzo, 2004-2012, 5 vols.

L'ÉCRITURE et la Psychologie des Peuples. Paris, Armand Colin, 1963.

LECTURE, Livres, Bibliothèques dans l'Antiquité Tardive. Ed. Jean-Michel Carrié. Turnhout, Brepols, 2011.

LE GOFF, Jacques. *Les Intellectuels au Moyen Âge*. Paris, Éd. du Seuil, 1957. Trad. bras.: *Os Intelectuais na Idade Média*. Rio de Janeiro, José Olympio, 2003.

LE MANUSCRIT Enluminé: Études Réunies en Hommage à Patricia Stirnemann. Ed. Claudia Rabel. Paris, Le Léopard d'Or, 2014.

LEMERLE, Paul. *Le Premier Humanisme Byzantin*. Paris, PUF, 1971.

LES MANUSCRITS Carolingiens. Actes du Colloque de Paris, BnF, 4 mai 2007. Ed. Jean-Pierre Caillet e Marie-Pierre Laffitte. Turnhout, Brepols, 2009.

LIBRI, Editori e Pubblico nel Mondo Antico: Guida Storica e Critica. Ed. Guglielmo Cavallo. Bari, Laterza, 1992.

MCKITTERICK, David. *Print, Manuscript and the Search for Order, 1450-1830*. Cambridge, CUP, 2003.

MEDIEVAL and Renaissance Scholarship. Ed. Nicholas Mann e Birger Munk Olsen. Leiden e New York, Brill, 1997.

MISE EN PAGE et Mise en Texte du Livre Manuscrit. Ed. Henri-Jean Martin e Jean Vezin. Paris, Éd. du Cercle de la Librairie, 1990.

MUZERELLE, Denis. *Vocabulaire Codicologique: Répertoire Méthodique des Termes Français Relatifs aux Manuscrits...* Paris, CEMI, 1985 [*on-line*: http://codicologia.irht.cnrs.fr].

NOMENCLATURE des Écritures Livresques du IXe au XVIe Siècle. Ed. Bernhard Bischoff, G. I. Lieftinck, G. Battelli. Paris, CNRS, 1954.

ONE-VOLUME-Libraries: Composite and Multiple-Text Manuscripts. Ed. Cosima Schwarke & Michael Friedrich. Berlin, De Gruyter, 2016.

PAZELT, Erna. *Die Karolingische Renaissance: Beiträge zur Geschichte der Kultur des frühen Mittelalters*. Wien, Österreichischer Schulbücherverlag, 1924.

PETRUCCI, Armando. *Le Scritture Ultime: Ideologia della Morte e Strategie dello Scrivere nella Tradizione Occidentale*. Torino, Einaudi, 1995.

PRATIQUES *de la Culture Écrite en France au XVe Siècle*. Ed. Monique Ornato et Nicole Pons. Louvain-la-Neuve, FIDEM, 1995.

RENAISSANCE *and Renewal in the Twelfth Century*. Ed. Robert L. Benson et Giles Constable. Toronto, University of Toronto Press, 1991.

ROBINSON, Andrew. *The Story of Writing.*London, Thames and Hudson, 1995.

ROUSE, Richard H & ROUSE, Mary A. *Manuscripts and their Makers: Commercial Book Producers in Medieval Paris, 1200-1500.* Turnhout, Brepols, 2000.

SCHMANDT-BESSERAT, Denise. *Before Writing.* Austin, University of Texas, 1992.

_____. *How Writing Came About.* Austin, University of Texas, 1996.

SCRIBES et Manuscrits du Moyen-Orient. Ed. François Déroche e Francis Richard. Paris, BnF, 1997.

SIRAT, Colette. *Du Scribe au Livre: les Manuscrits Hébreux au Moyen Âge.* Paris, CNRS, 1994.

SZIRMAI, Janos. *The Archaeology of Medieval Bookbinding.* Aldershot, Ashgate, 1999.

TOUATI, Houari. *L'Armoire à Sagesse: Bibliothèques et Collections en Islam.* Paris, Aubier, 2003.

Segunda parte – a invenção do impresso

ARMSTRONG, Elizabeth. *Before Copyright: The French Book-Privilege System (1498-1526).* Cambridge, CUP, 1990.

ARMSTRONG, Lilian. *Studies of Renaissance Miniaturists in Venice.* London, Pindar Press, 2003.

BARBIER, Frédéric. *L'Europe de Gutenberg.Le Livre et l'Invention de la Modernité Occidentale (XIIIe-XVIe siècle).* Paris, Belin, 2006 [Trad. bras.: *A Europa de Gutemberg. O Livro e a Invenção da Modernidade Ocidental (Séculos XIII-XVI).* São Paulo, Edusp, 2018].

BECHTEL, Guy. *Gutenberg et l'Invention de l'Imprimerie: Une Enquête.* Paris, Fayard, 1992.

CAVE, Roderick. *Impressions of Nature: A History of Nature Printing.* New York, Mark Batty, 2010.

DIZIONARIO Biografico dei Miniatori Italiani, sec. IX-XVI. Ed. Milvia Bollati. Milano, Sylvestre Bonnard, 2004.

DRÈGE, Jean-Pierre. *L'Imprimerie Chinoise s'est-elle Transmise en Occident?* Pékin, École Française d'Extrême-Orient, 2005.

EISENTEIN, Elizabeth L. *The Printing Revolution in Early Modern Europe.* Cambridge, CUP, 1983.

FEBVRE, Lucien & MARTIN, Henri-Jean. *L'Apparition du Livre.* Paris, Albin Michel, 1999. [Trad. bras.: *O Aparecimento do Livro.* São Paulo, Edusp, 2015.].

INCUNABULA: Studies in the Fifteenth-Century Printed Book Presented to Lotte Helliga. London, British Library, 1999.

INCUNABULA and their Readers: Printing, Selling and Using Books in the Fifteenth Century. Ed. Kristian Jensen. London, The British Library, 2003.

KARR SCHMIDT, Suzanne. *Altered and Adorned: Using Renaissance Prints in Daily Life.* Chicago, The Art Institute of Chicago and New Haven, Yale University Press, 2011.

KIKUCHI, Catherine. *La Venise des Livres: 1469-1530.* Ceyzérieu, Champ Vallon, 2018.

LE LIVRE dans l'Europe de la Renaissance. Actes du XXVIIIe Colloque International d'Études Humanistes de Tours. Ed. Pierre Aquilon & Henri-Jean Martin. Paris, Promodis, 1988.

NEDDERMEYER, Uwe. *Von der Handschrift zum gedruckten Buch.* Wiesbaden, Harassowitz Verlag, 1998.

NETTEKOVEN, Ina. *Der Meister der Apokalypsenrose der Sainte Chapelle und die Pariser Buchkunst um 1500.* Turnhout, Brepols, 2004.

NISSEN, Claus. *Die botanische Buchillustration.* Stuttgart, Hiersemann, 1951-1966.

PAN, Jixing. "On the Origin of Printing in the Light of New Archaeological Discoveries". *Chinese Science Bulletin*, vol. 42/12, 1997, pp. 976-981.

PRINTING Colour 1400-1700: History, Techniques, Functions and Receptions. Ed. Ad Stijnman & Elizabeth Savage. Leiden, Brill, 2015.

RENAUDET, Augustin. *Préréforme et Humanisme*. Paris, Champion, 1916.

SCHMITZ, Wolfgang. *Grundriss der Inkunabelkunde. Das gedruckte Buch im Zeitalter des Medienwechsels*. Stuttgart, Hirsemann, 2018.

TWYMAN, Michael. *The British Library Guide to Printing: History and Techniques*. London, The British Library, 1998.

WAGNER, Bettina. *"Als die Lettern laufen lernten": Medienwandel im 15. Jahrhundert*. Wiesbaden, Reichert, 2009.

Terceira parte – a primeira modernidade do livro: Renascença, humanismo, reforma e imprensa

ADAM, Renaud. *Vivre et Imprimer dans les Pays-Bas Méridionaux: Des Origines à la Réforme*. Turnhout, Brepols, 2018, 2 vols.

BALSAMO, Jean. *L'Amorevolezza verso le cose Italiche*: *Le Livre Italien à Paris au XVIᵉ Siècle*. Genève, Droz, 2015.

BLAYNEY, Peter W. M. *The Stationers' Company and the Printers of London, 1501-1557*. Cambridge, CUP, 2013.

CHARON-PARENT, Annie. *Les Métiers du Livre à Paris au XVIᵉ Siècle (1535-1560)*. Genève, Droz, 1974.

CHRISTIN, Olivier. *Une Révolution Symbolique. L'Iconoclasme Huguenot et la Reconstruction Catholique*. Paris, Éd. de Minuit, 1991.

EARLY PRINTED Books as Material Objects. Ed. Bettina Wagner & Marcia Reed. Berlin, De Gruyter, 2010.

EISENSTEIN, Elizabeth L. "L'Avènement de l'Imprimerie et la Réforme: Une Nouvelle Approche au Problème du Démembrement de la Chrétienté Occidentale". *Annales. Économies, Sociétés, Civilisations*, 26ᵉ année, n. 6, 1971, pp. 1355-1382.

ESTIVALS, Robert. *Le Dépôt Légal sous l'Ancien Régime de 1537 à 1791*. Paris, Rivière, 1961.

FLACHMANN, Holger. *Martin Luther und das Buch*. Tübingen, Mohr Siebeck, 1996.

GRAFTON, Anthony. *The Footnote: a Curious History*. London, Faber and Faber, 1997. Paris, Éd. du Seuil, 1998 [Trad. bras.: *As Origens Trágicas da Erudição. Pequeno Tratado sobre a Nota de Rodapé*. Campinas, Papirus, 1998].

INDEX des Livres Interdits. Ed. J. M. de Bujanda. Sherbrooke, Centre d'Études de la Renaissance, (ed.) da Université de Sherbrooke & Genebra. Droz, 1984-2002.

JIMENES, Rémi. *Les Caractères de Civilité: Typographie & Calligraphie sous l'Ancien Régime, France, XVIᵉ-XIXᵉ Siècles*. Méolans-Rével, Atelier Perrousseaux, 2011.

KESSLER-MESGUICH, Sophie. *Les Études Hébraïques en France, de François Tissard à Richard Simon, 1508-1680*. Genève, Droz, 2013.

KOCK, Thomas. *Die Buchkultur der Devotio moderna: Handschriftenproduktion, Literaturversorgung und Bibliotheksaufbau im Zeitalter des Medienwechsels*. Frankfurt am Main, Berlin/Berne, P. Lang, 2002.

KOERNER, Leo. *The Reformation of the Image*. Chicago, Chicago University Press, 2004.

LA RÉFORME et le Livre. L'Europe et l'Imprimé (1517-v. 1570). Ed. Jean-François Gilmont. Paris, Éd. du Cerf, 1990.

LE LIVRE et l'Architecte. Actes du Colloque de Paris, INHA, 31 janvier–2 février 2008, org. Jean-Philippe Garric, Émilie d'Orgeix et Estelle Thibault. Wavre, Mardaga, 2011.

LE LIVRE et l'Image en France au XVIᵉ Siècle. Paris, ENS, 1989 (*Cahiers V.-L. Saulnier*, 6).

LE PAMPHLET en France au XVIᵉ Siècle. Paris, ENS, 1983 (Cahiers V.-L. Saulnier, 1).

LOWRY, Martin. *Le Monde d'Alde Manuce: Imprimeurs, Hommes d'Affaires et Intellectuels dans la Venise de la Renaissance*. Paris, Promodis, 1989.

MACHIELS, Jeroom. *Privilège, Censure et Index dans les Pays-Bas Méridionaux Jusqu'au Début du XVIIIᵉ Siècle*. Bruxelles, Archives générales du Royaume, 1997.

MASSIP, Catherine. *Le Livre de Musique*. Paris, BnF, 2008.

NUOVO, Angela. *The Book Trade in the Italian Renaissance*. Leide, Brill, 2013.

PALLIER, Denis. *Recherches sur l'Imprimerie à Paris Pendant la Ligue: 1585-1594*. Genève, Droz, 1975.

_____. "La Confrérie Saint-Jean-l'Évangéliste, Confrérie des Métiers du Livre à Paris. Jalons Historiques (XVIᵉ-XVIIᵉ s.)". *Bulletin du Bibliophile*, 2014, n. 1, pp. 78-120.

_____. "Piété et Sociabilité. La Vie de la confrérie Saint-Jean-l'Évangéliste à la Fin du XVIᵉ Siècle et au XVIIᵉ Siècle". *Bulletin du Bibliophile*, 2017, n. 1, pp. 40-98.

PETIT, Nicolas. *L'Éphémère, l'Occasionnel et le Non-livre*. Paris, Klincksieck, 1997.

PETTEGREE, Andrew. *The Book in the Renaissance*. New Haven/ London, Yale University Press, 2010.

_____. *Brand Luther: 1517, Printing, and the Making of the Reformation*. New York, Penguin Press, 2015.

PINON, Laurent. *Livres de Zoologie de la Renaissance: Une Anthologie, 1450-1700*. Paris, Klincksieck, 1995.

PITTION, Jean-Paul. *Le Livre à la Renaissance: Introduction à la Bibliographie Historique et Matérielle*. Turnhout, Brepols, 2013.

RICKARDS, Maurice. *The Encyclopedia of Ephemera: A Guide to the Fragmentary Documents of Everyday Life*. London, British Library, 2000.

SACHET, Paolo. *Publishing for the Popes: the Roman Curia and the Use of Printing (1527-1555)*. Leide, Brill, 2020.

SAYCE, Richard A. "Compositorial Practices and the Localization of Printed Books, 1530-1800". *The Library*, n. 21, 1966, pp. 1-45 (new ed. rev.: Oxford, Bibliographical Society and Bodleian Library, 1979).

SEGUIN, Jean-Pierre. *L'Information en France avant le Périodique: 517 Canards Imprimés entre 1529 et 1631*. Paris, Maisonneuve et Larose, 1964.

VANAUTGAERDEN, Alexandre. *Érasme Typographe: Humanisme et Imprimerie au Début du XVIᵉ Siècle*. Genève, Droz, 2012.

VOET, Léon. *The Golden Compasses. A History and Evaluation of the Printing and Publishing Activities of the "Officina Plantiniana" at Antwerp*. Amsterdam, London and New York, Vangendt, 1969-1972, 2 vols.

WEEDA, Robert. *Itinéraires du Psautier Huguenot à la Renaissance*. Turnhout, Brepols, 2009.

Quarta parte - A livraria da Idade Clássica

400 JAHRE Zeitung: die Entwicklung der Tagespresse im internationalen Kontext (1605-2005). Hrsg. Martin Welke & Jürgen Wilke. Bremen, Lumière, 2008.

ALLISON, Antony Francis & ROGERS, David Morrison. *The Contemporary Printed Literature of the English Counter-Reformation between 1558 and 1640*. Aldershot, Scolar Press, 1989-1994, 2 vols.

ARBOUR, Roméo. *Les Femmes et les Métiers du Livre en France, de 1600 à 1650*. Chicago, Garamond Press, 1997.

CARRIER, Hubert. *La Presse de la Fronde (1648-1653): Les Mazarinades*. Genève, Droz, 1989-1991, 2 vols.

CATÉCHISMES Diocésains de la France d'Ancien Régime. Ed. Antoine Monaque. Paris, BnF, 2002.

CATTEEUW, Laurie. *Censures et Raisons d'État: Une Histoire de la Modernité Politique, XVI^e-XVII^e Siècle*. Paris, Albin Michel, 2012.

DICTIONNAIRE des Journaux, 1600-1789. Édition électronique Revue, Corrigée et Augmentée du DICTIONNAIRE DES JOURNAUX (1600-1789). Ed. Jean Sgard [*on-line*: http://dictionnairejournaux.gazettes18e.fr].

ÉDITION et Diffusion de l'Imitation de Jésus-Christ (1470-1800), Études et Catalogue Collectif. Ed. Martine Delaveau & Yann Sordet. Paris, BnF, 2011.

FEYEL, Gilles. *L'Annonce et la Nouvelle: La presse d'Information en France sous l'Ancien Régime (1630-1788)*. Oxford, Voltaire Foundation, 2000.

FONTAINE, Laurence. *Histoire du Colportage en Europe, XV^e-XIX^e Siècle*. Paris, Albin Michel, 1993.

JAMMES, André. *Papiers Dominotés: Trait d'Union entre l'Imagerie Populaire et les Papiers Peints (France 1750-1820)*. Paris, Éd. des Cendres, 2010.

JOUHAUD, Christian. *Mazarinades: la Fronde des Mots*. Paris, Aubier, 1985.

KOPYLOV, Christiane & KOPYLOV, Marc. *Papiers Dominotés Français*. Paris, Éd. des Cendres, 2012.

LA BIBLIOTHÈQUE Bleue et les Littératures de Colportage. Actes du Colloque de Troyes, 12-13 novembre 1999. Ed. Thierry Delcourt e Élisabeth Parinet. Paris, École des Chartes, 2000.

LE MAGASIN de l'Univers: The Dutch Republic as the Centre of the European Book Trade. Actes du Colloque de Wassenaar, 5-7 juillet 1990. Ed. Christiane Berkvens-Stevelinck, Hans Bots, Paul G. Hoftijzer, Otto S. Lankhorst. Leiden, Brill, 1992.

LES LECTURES du Peuple en Europe et dans les Amériques (XVII^e-XX^e Siècle). Ed. Hans-Jürgen Lüsebrink, York-Gothart Mix, Jean-Yves Mollier e Patricia Sorel. Bruxelles, Complexe, 2003.

LES SUCCÈS de l'Édition Littéraire du XVI^e au XX^e Siècle, número especial da *Revue d'Histoire Littéraire de la France*, n. 4, 2017.

L'EUROPE et le Livre: Réseaux et Pratiques du Négoce de Librairie, XVI^e-XIX^e Siècles. Ed. Frédéric Barbier, Sabine Juratic et Dominique Varry, Paris, Klincksieck, 1996.

MARTIN, Henri-Jean. *Livre, Pouvoirs et Société à Paris au XVII^e Siècle (1598-1701)*. Genève, Droz, 1969.

MAZARINADES, *Nouvelles Approches*. Ed. Stéphane Haffemayer, Patrick Rebollar e Yann Sordet. Dossier de la Revue *Histoire et Civilisation du Livre*, vol. XII, 2016.

MCLEOD, Jane. *Licensing Loyalty: Printers, Patrons and the State in Early Modern France.* University Park, Pennsylvania State University Press, 2011.

MELLOT, Jean-Dominique. *L'Édition Rouennaise et ses Marchés (vers 1600–vers 1730): Dynamisme Provincial et Centralisme Parisien.* Paris, École des Chartes et Genève, Droz, 1998.

MINARD, Philippe. *Typographes des Lumières, Suivi des* Anecdotes Typographiques *de Nicolas Contat (1762).* Seyssel, Champ Vallon, 1989.

MOUREAU, François. *De Bonne Main: La Communication Manuscrite au XVIIIe Siècle.* Paris and Oxford, Voltaire Foundation, 1993.

PETITJEAN, Johann. *L'Intelligence des Choses: Une Histoire de l'Information entre Italie et Méditerranée, XVIe-XVIIe Siècles.* Roma, École Française de Rome, 2013.

PRIVILÈGES de Librairie en France et en Europe: XVIe-XVIIe Siècles. Ed. Edwige Keller-Rahbé. Paris, Classiques Garnier, 2017.

REYES GÓMEZ, Fermín de los. *El Libro en España y América: Legislación y Censura* (*Siglos XV-XVIII*). Madrid, Arco Libris, 2000, 2 vols.

ROCHE, Daniel. *Le Siècle des Lumières en Province: Académies et Académiciens Provinciaux, 1680-1789.* Paris et La Haye, Mouton, 1978.

SPUFFORD, Margaret. *Small Books and Pleasant Histories: Popular Fiction and its Readership in Seventeenth-Century England.* London, Methuen, 1981.

VIALA, Alain. *Naissance de l'Écrivain. Sociologie de la Littérature à l'Âge Classique.* Paris, Éd. du Minuit, 1985.

Quinta parte – o livro em revolução

BARBER, Giles G. *Book Making in Diderot's* Encyclopédie. Westmead (Farnborough, Hants), Gregg International Publishers, 1973.

BOSCQ, Marie-Claire. *Imprimeurs et Libraires Parisiens sous Surveillance (1814-1848).* Paris, Classiques Garnier, 2018.

CHARTIER, Roger. *Les Origines Culturelles de la Révolution Française.* Paris, Éd. du Seuil, 1991. [Trad. bras.: *Origens Culturais da Revolução Francesa.* São Paulo, Unesp, 2009].

DARNTON, Robert. *Édition et Sédition: l'Univers de la Littérature Clandestine au XVIIIe Siècle.* Paris, Gallimard, 1991 [Trad. bras.: *Edição e Sedição: O Universo da Literatura Clandestina no Século XVIII,* São Paulo, Companhia das Letras, 1992].

_____. *Gens de Lettres, Gens du Livre.* Paris, Odile Jacob, 1992.

ENGELSING, Rolf. *Der Bürger als Leser: Lesergeschichte in Deutschland, 1500-1800.* Stuttgart, Metzler, 1974.

GOULEMOT, Jean. *Ces Livres qu'on ne Lit que d'une Main: Lecture et Lecteurs de Livres Pornographiques au XVIIIe Siècle.* Aix-en-Provence, Alinéa, 1991 [Trad. bras.: *Esses Livros que se Leem com Uma Só Mão.* São Paulo, Discurso, 2019].

HABERMAS, Jürgen. *Strukturwandel der Öffentlichkeit* (1962) [Trad. bras.: *Mudança Estrutural da Esfera Pública.* São Paulo, Unesp, 2014].

HESSE, Carla. "Enlightenment Epistemology and the Laws of Authorship in Revolutionary France, 1777-1793". *Representations*, n. 30, pp. 109-131, 1990.

LABROSSE, Claude & RÉTAT, Pierre. *L'Instrument Périodique. La Fonction de la Presse au XVIIIe Siècle.* Lyon, PUL, 1985.

LA POLICE des Métiers du Livre à Paris au Siècle des Lumières: Historique des Libraires et Imprimeurs de Paris Existans en 1752 de l'Inspecteur Joseph d'Hémery. Éd. critique par Jean-Dominique Mellot, Marie-Claude Felton et Élisabeth Queval. Paris, BnF, 2017.

LA SOCIÉTÉ Typographique de Neuchâtel, l'Édition Neuchâteloise au Siècle des Lumières (1769-1789). Ed. Michel Schlup, Neuchâtel, BPU, 2002.

LES MUTATIONS du Livre et de l'Édition dans le Monde du XVIIIᵉ Siècle à l'An 2000 : Actes du Coloque International Sherbrooke, 2000. Éd. Jacques Michon ee Jean-Yves Mollier. Sainte-Foy, Presses de l'Université Laval, 2001.

LIVRE et Société dans la France du XVIIIᵉ Siècle. Éd. Geneviève Bollème, Jean Ehrard, François Furet e Daniel Roche. Paris et La Haye, Mouton & Cie, 1965.

MOUREAU, François. La Plume et le Plomb: Espaces de l'Imprimé et du Manuscrit au Siècle des Lumières. Paris, PUPS, 2006.

OSER l'Encyclopédie: Un Combat des Lumières. Paris, EDP Sciences, 2017.

OZOUF, Mona. "Le Concept d'Opinion Publique au XVIIIᵉ Siècle". L'Homme Régénéré: Essais sur la Révolution Française. Paris, Gallimard, 1989, pp. 21-53.

TRANSKULTURALITÄT nationaler Räume in Europa (18. bis 19. Jahrhundert). Übersetzungen, Kulturtransfer und Vermittlungsinstanzen – Traductions, Transferts Culturels et Instances de Médiations. La Transculturalité des Espaces Nationaux en Europe (XVIII-XIXᵉ Siècles). Éd. Christophe Charle, Hans-Jürgen Lüsebrink e York-Gothart Mix. Bonn, Bonn University Press, 2016.

TRANSMETTRE la Foi: XVIᵉ-XXᵉ Siècles. Actes du CIXᵉ Congrès National des Sociétés Savantes. Paris, CTHS, 1984, 2 vols.

TUFTE, Edward. The Visual Display of Quantitative Information. Cheshire (CT), Graphics Press, 2001.

WALTON, Charles. "La Liberté de la Presse Selon les Cahiers de Doléances de 1789". Revue d'Histoire Moderne et Contemporaine, n. 53, pp. 63-87, 2006.

Sexta parte – rumo a um modelo industrial?

ALIBERT, Florence. Cathédrales de Poche: William Morris et l'Art du Livre. La Fresnaie-Fayel, Otrante, 2018.

AMALVI, Christian. "Les Guerres des Manuels Scolaires Autour de l'École Primaire en France (1899-1914)". Revue Historique, n. 532, pp. 359-398, 1979.

AU BONHEUR du Feuilleton. Ed. Marie-Françoise Cachin, Diana Cooper-Richet, Jean-Yves Mollier e Claire Parfait. Paris, Creaphis, 2007.

BACOT, Jean-Pierre. La Presse Illustrée au XIXᵉ Siècle. Une Histoire Oubliée. Limoges, PULIM, 2005.

BOUFFANGE, Serge. Pro Deo et Patria: Casterman. Genève, Droz, 1996.

CHAPON, François. Le Peintre et le Livre. Paris, Flammarion, 1987.

CHARDONNET, Thierry. La Carte-photo: Histoire d'un Art Populaire. Tours, Éditions Sutton, 2015.

COPYRIGHT and Piracy: An Interdisciplinary Critique. Ed. Lionel Bently, Jennifer Davis & Jane Ginsburg. Cambridge/ New York, CUP, 2010.

DES BIBLIOTHÈQUES Populaires à la Lecture Publique. Ed. Agnès Sandras. Villeurbanne, ENSSIB, 2014.

DES PHOTOGRAPHES pour l'Empereur. Ed. Sylvie Aubenas. Paris, BnF, 2004.

DICTIONNAIRE Biographique du Mouvement Ouvrier Français [on-line: http://maitron-enligne. univ-paris1.fr].

JAMMES, André & SOBIESZEK, Robert. *La Photographie Primitive Française*. Ottawa, Galerie Nationale du Canada, 1971.

JAMMES, Isabelle. *Blanquart-Évrard et les Origines de l'Édition Photographique Française: Catalogue Raisonné des Albums Photographiques Édités, 1851-1855*. Genève, Droz, 1981.

LA CIVILISATION du Journal: Histoire Culturelle et Littéraire de la Presse Française au XIXe Siècle. Éd. Dominique Kalifa, Philippe Régnier, Marie-Ève Thérenty e Alain Vaillant. Paris, Nouveau Monde Éditions, 2011.

LE COMMERCE de la Librairie en France au XIXe Siècle: 1789-1914. Ed. Jean-Yves Mollier. Paris, IMEC, 1997.

LES DIDOT: Trois Siècles de Typographie et de Bibliophilie: 1698-1998 [Exposition, Bibliothèque Historique de la Ville de Paris, 15 mai–30 août 1998 Musée de l'Imprimerie, Lyon, 2 octobre–5 décembre 1998]. Catalogue par André Jammes. Paris, Agence Culturelle de Paris, 1998.

MARAZZI, Elisa. *Libri per Diventare Italiani: l'Editoria per la Scuola a Milano nel Secondo Ottocento*. Milan, Franco Angeli, 2014.

MIDDELL, Matthias. "L'Usine à Livres: die Druck- bzw. Buchfabrik". *Revue Française d'Histoire du Livre*, n. 110-111, pp. 151-173, 2001.

MOLLIER, Jean-Yves. *Louis Hachette (1800--1864), le Fondateur d'un Empire*. Paris, Fayard, 1999.

_____. *Une Autre Histoire de l'Édition Française*. Paris, La Fabrique, 2015.

MONNIER, Adrienne. *Rue de l'Odéon*. Paris, Albin Michel, 2009. [Trad. bras.: *Rua do Odéon*. Belo Horizonte, Autêntica, 2017.].

OLIVERO, Isabelle. *L'Invention de la Collection: De la Diffusion de la Littérature et des Savoirs à la Formation du Citoyen au XIXe Siècle*. Paris, IMEC, 1999.

PARINET, Élisabeth. *Une Histoire de l'Édition à l'Époque Contemporaine, XIXe-XXe Siècle*. Paris, Éd. du Seuil, 2004.

REBÉRIOUX, Madeleine. *Les Ouvriers du Livre et leur Fédération: Un Centenaire, 1881-1981*. Paris, Temps Actuels, 1981.

RICHTER, Noë. *La Lecture et ses Institutions* (1: *La Lecture Populaire : 1700-1918*; 2: *La Lecture Publique*). Bassac, Plein chant, 1987-1989, 2 vols.

TWYMAN, Michael. *Lithography, 1800-1850: The Techniques of Drawing on Stone in England and France...* London/ New York/Toronto, Oxford University Press, 1970.

_____. *Printing 1770-1970: An Illustrated History of its Development and Uses in England*. London/New Castle (Delaware), The British Library/Knoll Press, 1998.

Sétima parte – Os tempos modernos: desmaterialização e sociedade da informação

ASSOULINE, Pierre. *Gaston Gallimard. Un Demi-Siècle d'Édition Française* [1984]. Paris, Gallimard, 2006.

BENHAMOU, Françoise. *L'Économie de la Culture*, 8. ed. Paris, La Découverte, 2017 [Trad. bras.: *A Economia da Cultura*. Cotia, SP: Ateliê Editorial, 2007].

BOUJU, Marie-Cécile. *Lire en Communiste. Les Maisons d'Édition du Parti Communiste Français (1920-1968)*. Rennes, PUR, 2010.

BOURDIEU, Pierre. "Une Révolution Conservatrice dans l'Édition". *Actes de la Recherche en Sciences Sociales*, n. 126-127, pp. 3-26, mars 1999.

CALVET, Louis-Jean. *Pour une Écologie des Langues du Monde*. Paris, Plon, 1999.

CARIGUEL, Olivier. *Panorama des Revues Littéraires sous l'Occupation*. Paris, IMEC, 2007.

CERISIER, Alban. "Les Clubs de Livres dans l'Édition Française (1946-1970)". *Bibliothèque de l'École des Chartes*, t. 155, 1997, pp. 691-714.

DARNTON, Robert. *The Case for Books: Past, Present, and Future*. New York, Public Affairs, 2009. [Trad. bras.: *A Questão dos Livros: Passado, Presente e Futuro*. São Paulo, Companhia das Letras, 2010.].

DUCAS, Sylvie. *La Littérature à Quel(s) Prix? Histoire des Prix Littéraires*. Paris, La Découverte, 2013.

ÉCONOMIE DU LIVRE. Chiffres clés 2018-2019. Paris, Ministère de la Culture, avril 2020.

ESCARPIT, Robert. *La Révolution du Livre*. Paris, Unesco, 1965. [Trad. bras.: *A Revolução do Livro*. Rio de Janeiro, FGV, 1976.].

ESTIVALS, Robert. "Le Livre en Afrique Noire Francophone". *Communication et Langages*, n. 46, 1980.

ÉTUDE d'Évaluation du Différentiel de Compétitivité entre les Industries Graphiques Française et leurs Concurrents Européens. France, Ministère de l'Économie, des Finances et de l'Industrie, 2011.

FOUCHÉ, Pascal. *L'Édition Française sous l'Occupation (1940-1944)*. Paris, Bibliothèque de Littérature Française Contemporaine de l'Université de Paris VII, 1987.

FOUILLOUX, Étienne (avec la collaboration de CAVALIN, Tangi & VIET-DEPAULE, Nathalie). *Les Éditions Dominicaines du Cerf, 1918-1965*. Rennes, PUR, 2018.

GARZON, Alvaro. *La Politique Nationale du Livre: Un Guide pour le Travail sur le Terrain*. Paris, Unesco, 1997.

GOURNAY, Bernard. *Exception Culturelle et Mondialisation*. Paris, Presses de Sciences Po, 2002.

HENNY, Jean-Michel. *L'Édition Scientifique Institutionnelle en France*. Paris, Aedres, 2015.

HISTOIRE de la Librairie Française. Éd. Patricia Sorel & Frédérique Leblanc. Paris, Éd. du Cercle de la Librairie, 2008.

HURARD, François & MEYER-LERECULEUR, Catherine. *La Librairie Indépendante et les Enjeux du Commerce Électronique*. Paris, Ministère de la Culture, 2012.

LANGUAGE and History in Africa. Ed. David Dalby. London, Cass, 1970.

L'ÉDITION Française Depuis 1945. Ed. Pascal Fouché. Paris, Éd. du Cercle de la Librairie, 1998.

LEGENDRE, Bertrand. *Ce que le Numérique Fait aux Livres*. Fontaine, Presses Universitaires de Grenoble, 2019.

_____. & ABENSOUR, Corinne. *Regards sur l'Édition*. Paris, Ministère de la Culture, 2007.

LES CONTRADICTIONS de la Globalisation Éditoriale. Éd. Gisèle Sapiro. Paris, Nouveau Monde Éditions, 2009.

MALAISE dans l'Édition. Dossier de la revue *Esprit*, juin 2003.

MARSHALL, Alan. *Du Plomb à la Lumière: la Lumitype-Photon et la Naissance des Industries Graphiques Modernes*. Lyon, MSH, 2003.

MATHIEU, Émilie & PATISSIER, Juliette. *Enjeux et Développements de l'Impression à la Demande*. Paris, Éd. du Cercle de la Librairie, 2016.

MCKITTERICK, David. *A History of Cambridge University Press*. Cambridge, CUP, 1992-2004, 3 vols.

MOLLIER, Jean-Yves. *Édition, Presse et Pouvoir en France au XXᵉ Siècle*. Paris, Fayard, 2008. [Trad. bras.: *Edição, Imprensa e Poder na França no Século XX*. São Paulo, Edusp/ Unifesp, 2015.].

_____. *Hachette, le Géant aux Ailes Brisées*. Ivry-sur-Seine, Éditions de l'Atelier, 2015.

NOËL, Sophie. *L'Édition Indépendante Critique: Engagements Politiques et Intellectuels*. Villeurbanne, ENSSIB, 2012.

ORY, Pascal. *La Belle Illusion: Culture et Politique sous le Signe du Front Populaire (1935-1938)*. Paris, Plon, 1994.

OÙ VA LE LIVRE? Éd. Jean-Yves Mollier. Paris, La Dispute, 2002.

OÙ VA LE LIVRE en Afrique? Éd. Isabelle Bourgueil. Paris, L'Harmattan, 2003.

PERROT, Jean. *Jeux et Enjeux du Livre d'Enfance et de Jeunesse*. Paris, Éd. du Cercle de la Librairie, 1999.

ROUET, François. *Le Livre: Une Filière en Danger?* Paris, La Documentation Française, 2013.

SCHIFFRIN, André. *L'Édition sans Éditeurs*. Paris, La Fabrique, 1999.

_____. *Le Contrôle de la Parole*. Paris, La Fabrique, 2005.

SIMONIN, Anne. *Les Éditions de Minuit, 1942-1955: Le Devoir d'Insoumission*. Paris, IMEC, 2008.

SMITH, Anthony. *Goodbye Gutenberg: The Newspaper Revolution of the 1980's*. New York and Oxford, OUP, 1980.

SUBER, Peter. *Open Access*. Cambridge, The MIT Press, 2012.

TESNIÈRE, Valérie. *Le Quadrige: Un Siècle d'Édition Universitaire, 1860-1968*. Paris, PUF,2001.

THE HISTORY of Oxford University Press, org. Simon Eliot. Oxford, OUP, 2013.

THOMPSON, John B. *Merchants of Culture. The Publishing Business in the Twenty-First Century*. Cambridge, Polity Press, 2010. [Trad. bras.: *Mercadores de Cultura: O Mercado Editorial no Século XXI*. São Paulo, Unesp, 2013.].

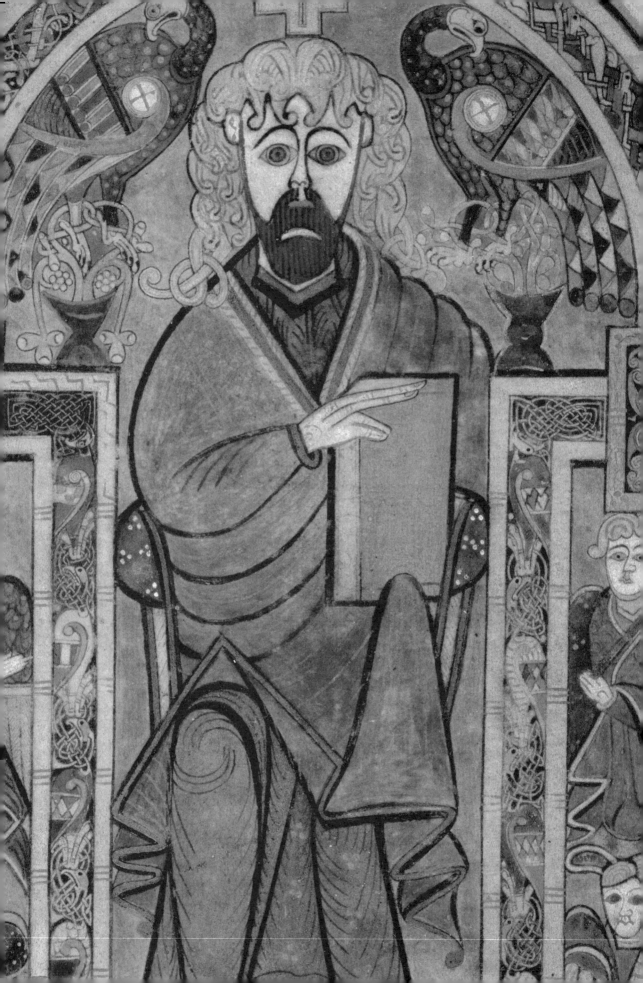

Índice

Inclui nomes de pessoas, coletividades, lugares e títulos (obras anônimas, periódicos e coleções). As entradas de antropônimos medievais são, salvo exceções impostas pelo uso, feitas pelo prenome.

20 Minutes, 603
AACHEN, 283 n
Abássidas, 68, 112
Abba Garima, 58
Abbon de Fleury, 317
Abenragel, 233
Abetz, Otto, 617
Abgar de Tokat, 312
ABIDJAN, 630
ABIDOS (EGITO), 40

Abû Ma'shar, *ver* Albumasar
Abudarham, David ben Joseph ben David, 211
Academia (aldina) 211, 282Academia das Belas-Artes 378
Academia das Ciências 377, 400, 425, 426, 488, 493, 506, 510
Academia das Ciências,

Belas-Letras e Artes de Besançon 461
Academia das Inscrições e Belas-Letras 541
Academia das Inscrições e Medalhas 377
Academia de Arquitetura 378
Academia de Caen 461
Academia de Música 378

Academia de Pintura e Escultura 378

Academia Francesa, 354, 376, 377, 384, 397, 399, 460, 541

Acher, Nicolas, 340

Acquaviva, Claudio, 380

Actes de la Recherche en Sciences Sociales, 646

Acúrcio, 105, 109, 225

Ad usum delphini, 387, 558

Adalardo, abade de Corbie, 92

Adler, Rose, 611

Adobe, 595

Adriano I, papa, 93, 148

Adriano, imperador romano, 53

Afonso de Poitiers, 69

Afonso V, o Magnânimo, rei de Aragão, 304

ÁFRICA, 48, 56, 68, 112, 125, 211, 340, 581, 584, 629-630, 667 n

Âge d'Homme, L' (editora), 634

Agência de Cooperação Cultural e Técnica (ACCT), 629

Agência de Gestão do Meio Ambiente e da Energia (AGMAE), 603

Agência Internacional da Francofonia (AIF), 629

Agfa, 510

Agnelli, Giacomo, 567

Agobardo, bispo de Lyon, 89

Agostinho, arcebispo de Canterbury, 83

Agostinho, Santo, 16, 81, 84, 85, 87, 89, 107, 151, 159, 160, 170, 319

Agostini, Alvise, 198

Aguesseau, Henri-François d', chanceler da França, 443

Ahmad ibn Yūsuf, 111

Aimoíno, 88

AIX-LA-CHAPELLE, 86, 99, 148, 157

Akhmatova, Anna, 623

Alain la Foudre, 620

Alain Moreau (editora), 535

Alais de Beaulieu, Jean--Baptiste, 415

Alamanni, Luigi, 344, 345

Alamire, Pierre, 331

Alba, duque de, 292

Alberti, Leon Battista, 315

Alberto Magno, 106, 108, 166, 339

ALBI, 192, 195, 230

Albin Michel (editora), 16, 559, 624, 636, 637, 665

Albizzi, Francesco, 356

Albonesi, Teseo Ambrogio, 312

Albonesi, *ver* Ambrogio degli Albonesi,

Albumasar, 112

Albums du Père Castor, 518, 647

ALCALÁ DE HENARES, 248

Alcan, Félix, 556, 570, 651

Alcuíno, 84, 85, 86, 88, 89, 92, 93

Aldus, 597

Alechinsky, Pierre, 610

Aleixo Piemontês, *ver* Ruscelli, Girolamo

ALEMANHA, 69, 82, 86, 88, 150, 158, 175, 176, 177, 178, 187, 191, 193, 202, 208, 209, 214, 219, 229, 231, 250, 256, 259, 288, 291, 300, 367, 392, 393, 402, 452, 460, 464, 465, 489, 490, 493, 495, 504, 510, 523, 539, 551, 564, 565, 608, 617, 633, 675, 676

ALENÇON, 260, 261, 534

Alexandre de Afrodísias, 96

Alexandre Magno, 48

ALEXANDRIA, 48, 49, 50, 52, 55, 156

ALEXANDRIA, Biblioteca, 50, 52, 156

Aliança Internacional dos Editores Independentes (AIEI), 654

Aliate, Alexandre, 236

Al-Jawhari, *ver* Jawhari, Ismail ibn Hammad

Al-Kindi, *ver* Kindī

Allarde, Pierre d', 547

Allemane, Jean, 548

Allobroges, Les, 321

Almanach des Dames, 478

Almanach du Commerce de Paris, 542, 571

Almanach du Facteur, 541, 571

Almanach Royal, 371, 393, 402

ALOST, 192

ALPES, 490, 602

Al-Qabisi, 233

ALSÁCIA, 178, 204, 264, 291, 543

Al-Sufi, Abd al-Rahman, 112

Althusser, Louis, 652

AMALFI, 69

Amaulry, Thomas, 359

Amazon, 627, 639-641, 660, 662, 666, 678

AMBERT, 71

AMBOISE, 259, 261

Ambrósio, Santo, 266

Amerbach, família, 395 n

Amerbach, Johann, 300

AMÉRICA CENTRAL, 74

AMÉRICA DO NORTE, 71, 408-409, 489, 494, 582, 613, 634

AMÉRICA DO SUL, 386, 582

Amiano Marcelino, 78

AMIENS, 444

Amomo, *ver* Caracciolo, Antonio

Amsterdam (editora), 654

AMSTERDAM, 194, 352, 356, 363, 366, 369, 400, 406, 440, 446, 448, 452, 457, 590, 654, 669, 676

Ana da Bretanha, 122, 124, 144, 232

ANATÓLIA, 174

ANDALUZIA, 45, 112

André, Jean, 291

André, Johann, 498

Andrônico II Paléologo, imperador, 125

Angelico, Fra, 251

Angennes, Julie d', 413

ANGERS, 196, 398, 473

Angoulême, Carlos de, 197

704 História do Livro e da Edição

Angoulême, Margarida de, *ver* Margarida de Angoulême
Angoulvent, Paul, 649
ANGOUMOIS, 70, 464
Anisson, família, 378
Anisson, Jean, 415
Anisson-Duperron, Étienne, 493
Annales Typographiques, ou Notices du Progrès des Connoissances Humaines, 461
ANNONAY, 464
Annuaire de la Presse, 556
Anselmo de Flandres, 118
Anselmo de Laon, 109
ANTILHAS, 583
Antiquarian Book Association, 551
Antologia Palatina, 51
Antonino de Florença, 196
Antônio da Borgonha, 160
Antonio Maria da Villafora, 233
ANTUÉRPIA, 194, 215, 242, 248, 251, 254, 260, 262, 266, 267, 272, 292, 304, 308, 309, 319, 340, 369, 372, 590
Apiano, Pedro, 341
Apollinaire, Guillaume, 502, 606
Apple, 639, 641
Applegath, Augustus, 494
Apuleio, 87, 202
AQUITÂNIA, 117
Arago, François, 506
Aragon, Louis, 616, 622
Arbaa Tourim, 407
Arbeau, Thoinot, 333
Arbolayre, 339
Archives Littéraires de l'Europe, 478
Aretino, Pietro 320, 536
ARGÉLIA, 490, 652
ARGENTINA, 633
Arias Montano, Benito, 248, 292
ARIÈGE, 27 n
Ariès, Philippe, 646
Aristóteles, 95, 96, 108, 112, 113, 122, 159, 166, 205, 247
ARMAGH, 82

Armand Colin (editora), 540, 566, 567, 568, 570, 616, 618, 620, 636, 665
Arnauld, Antoine, 416
Arquimedes, 95
Arragel, Moisés, 115
ARRAS, Abadia Saint-Vaast, 88, 93, 148
Ars Moriendi, 179
Arsent, Didier, 337
Arthaud (editora), 637
Arthème Fayard (editora), *ver* Fayard
Arthus Bertrand, Claude, 563-564, 565
Asínio Polião, 157
Asselineau, Charles, 534
Assembleia Parlamentar da Francofonia (Assemblée Parlementaire de la Francophonie [APF]), 629
Associação da Imprensa Republicana Departamental (Association de la Presse Républicaine Départementale [APRD]), 556
Associação dos Bibliotecários Franceses (Association des Bibliothécaires Français [ABF]), 624
Associação dos Editores Americanos (Association of American Publishers [AAP]), 665
Associação dos Pais de Família (Association des Pères de Famille [APF]), 570
Associação dos Técnicos da Edição e da Publicidade (Association des Techniciens de l'Édition et de la Publicité [ATEP]), 599
Associação para o Desenvolvimento da Educação na África (Association pour le Développement de l'Éducation em Afrique [ADEA]), 630

Associação para o Desenvolvimento da Leitura Pública (Association pour le Développement de la Lecture Publique [ADLP]), 624
Associação Tipográfica International (ATypI), 607
Associados em Pesquisa e Educação para o Desenvolvimento (Associés en Recherche et Education pour le Développement [ARED]), 630
Assurbanípal, 30, 38
ASTECA, império, 40
Astesano de Asti, 199 n
ASTRACÃ, 406
Átalo I, rei de Pérgamo, 156
Atelier, L', 545
ATENAS, 39, 156
ATENAS, Ptolemaion, 156
Atkins, Anna, 507
Atlas, 152 n
Atlas, rei de Mauritânia, 341
ATOS, Mosteiro da Grande Lavra 97
Attaignant, Pierre, 258, 278, 297, 332, 426
Aubert, David, 116, 123, 133
Audin, Marius, 509
Auger, Émond, 267
Augereau, Antoine, 262, 286, 306
AUGSBURG, 192, 196, 197, 200, 202, 227, 234, 242, 246, 255, 256, 291, 317, 344
Aussedat Rey (grupo papeleiro), 490
AUSTRÁLIA, 583-584
ÁUSTRIA, 218, 489
Autrement (editora), 637
AUVERGNE, 70, 71, 464, 490
AUVERGNE-RHÔNE-ALPES, 602
Averróis, 108, 113, 166
Avicena, 108, 112, 166, 214
AVIGNON, 71, 106 n, 114, 115, 122, 186, 187, 292, 359, 364, 391, 440, 446, 447

Avon Books, 649
AZERBAIJÃO, 126

BABILÔNIA, 38, 254, 256
Bach, Johann Sebastian, 427
Bacon, Francis, 45, 414
Bacon, Rogério, 108, 110
Bade, Conrad, 263
Bade, Josse, 203, 248, 263, 272, 274, 281, 283-284, 300, 310, 329
Baedeker, Karl, 564
Baegun, 173
Bagage, Robert, 620
BAGDÁ, 68, 111-112
Baillière, Jean-Baptiste, 521, 550, 570, 582
Bajazeto II, sultão otomano, 407, 408
BÁLCÃS, 201
Baldini, Baccio, 231
BALI, 74
Ballard, Christophe, 398
Ballard, família, 332, 426
Ballard, Robert I, 259, 297, 314, 332
Ballard, Robert III, 187
Balsarin, Guillaume, 297
Balzac (editora), 619, 620
Balzac, Honoré de, 475, 493, 527-529, 557, 609, 614
BAMBERG, 184, 207, 228
Bämler, Johannes, 227
Banville, Théodore de, 522, 535
Barault, Julien, 575
Barba, Gustave, 561
Barbedor, Louis, 412, 413
Barbier, Frédéric, 658, 679
Barbin, Claude, 359, 360
Barc, André-Sébastien, 396
BARCELONA, 192, 195, 319, 366
Barillon, Henri de, 387
Baromič, Blasius, 212
Barre, Raymond, 627
Barrême, François, 434
Barthélemy, Jean-Jacques, 451
Bartolomeu de Eyck, 142

Barzizza, Gasparino, ver Gasparino de
BASILEIA, 185, 192, 204, 215, 226, 229, 242, 248, 253, 254, 257, 261, 262, 266, 300, 319, 338, 367, 392, 395 n, 492
Basílio de Cesareia, 85
Baskerville, John, 415, 464, 467-469
Basnage de Beauval, Henri, 399
Bastard d'Estang, Auguste de, 499
Batchelor & Son, 609
Bâtiment des Recettes, 389, 391
Baudelaire, Charles, 512, 522, 534, 546, 645
Baudot, Charles-Louis, 392
Bauer, Andreas, 493
BAVIERA, 59, 178, 300
Bayard Presse, 647
Bayard, 615
Bayle, Pierre, 400
Bazin, Pierre, 396
Beadle & Adams (editora), 562
Beaujollin, Antoine, 360
Beaumarchais, Pierre-Augustin Caron de, 458, 516, 529, 593, 670
BEAUVAIS, 521
Beauvoir, Simone de, 645
Becher, Johann Joachim, 414
Bechtermüntze, Nicolaus, 192
Beckenhub, Johann, 195
Beckett, Samuel, 646
Béda, Noël, 274, 283
Beda, o Venerável, 84
Beethoven, Ludwig von, 427
Beham, Lazarus, 231
BÉLGICA, 526-528, 530-531, 534, 582, 608, 618, 648
Belin (editora), 569
Belisario, Isaac Mendez, 508
Bell, Alexander Melville, 26
Bellarmino, Roberto, 267, 382
Belles Lettres, Les (editora), 634
Belon, Pierre, 337, 339

Bembo, Pietro, 281, 284, 320
Ben Israël, família, 114
BENEVENTO, 92
Benjamin, Walter, 510
Bento, São, 79, 81, 98, 157, 398
Béraud, Nicolas, 283
BERGEN-OP-ZOOM, 200
Berger, Yves, 646
Berger-Levrault (editora), 541, 543-544, 593, 596, 600
Bergmann von Olpe, Johann, 188, 204, 226
BERKELEY, Universidade de, 668
BERLIM, 175, 632, 667, 676
Berliner Illustrirte Zeitung, 523
Berlusconi, Silvio, 636
BERNA, 334, 369, 478, 530
Bernadette, 615
Bernardo de Claraval, 98, 267
Bernini, Gian Lorenzo, 414
Bernoville, Gaëtan, 614
Beroalde, Philippe, 202
Berquin, Louis de, 260, 261, 264
Berr, Henri, 16, 559
Bert, Paul, 569
Bertelsmann, 678
Berton, Barthélemy, 264
Bertrand, Claude Arthus, ver Arthus
BESANÇON, 296, 339, 383
Besongne, Jean-Baptiste I, 392
Bessarion, Jean, 126, 211, 270, 301
Bettini, Antonio, 231
Bewick, Thomas, 500, 503
Beys, Gilles, 216
Bèze, Théodore de, 257, 258, 264
BEZIERS, 114
Bi Sheng, 173
Bíblia de Alba, 115
Bíblia de Carlos, o Calvo (primeira), 36, 88, 151
Bíblia de Carlos, o Calvo (segunda), 88, 143, 151

Bíblia de Carlos, o Calvo (terceira), 151
Bíblia dos Pobres, 178, 228, 229, 256
Bíblia, 43, 58, 84, 85, 87, 88, 91, 97, 100-116, 122, 128, 133, 137, 140, 143, 151-153, 167, 174, 178, 179, 183, 184, 201, 207, 209, 216, 217, 219 n, 225, 228, 229, 245, 248-251, 254-258, 261, 262, 265, 267, 292, 309, 316, 344, 356, 368, 381, 385, 388, 395, 409, 501, 674
Bibliographie de la France, 550, 558
Bibliothèque Charpentier, 558, 649
Bibliothèque d'Humanisme et Renaissance, 650
Bibliothèque des Chemins de Fer, 513, 559, 564, 566, 649
Bibliothèque Germanique, 478
Bibliothèque Nationale, 422, 559, 560
Bibliothèque Rose, 569
Bibliothèque Universelle des Romans, 387, 558
Bienewitz, Peter, *ver* Apiano,
Big-Bill le Chasseur, 620
Bignon, Jean-Paul, 355 n, 415, 425, 443
Bihnam (Abu Yusuf Bihnam b. Musa b. Yusuf al-Mawsili), copista, 174
Billon, François de, 338
Binet, Étienne, 416
Biondo, Flavio, 169
Birkenhead, John, 369
BIRMÂNIA, 74
BIZÂNCIO, 33, 95, 96, 124-125, 143, 338
Bizantina do Louvre, 378
Black, Adam e Charles, 531
Blaise, Thomas, 403
Blaizot, Auguste, 606
Blanquart-Évrard, Louis Désiré, 508, 511
Blégny, Étienne de, 413

BLOIS, 271, 289, 384
Bluet, Guillaume, 376
Boaventura, São, 345
BOBBIO, 83
Bocard, André, 196, 203
Boccaccio, Giovanni, 122, 166, 194, 231
Bodenstein, Andreas, *ver* Karlstadt
Bodius, Herman, 251
Bodoni, Giambattista, 415, 468, 469, 607
Boécio, 84, 85, 89, 117, 194
BOÊMIA, 152 n, 201, 249, 250
Bois, Le, 502
Boisgard, Hippolyte, 561
Boisrobert, François de, 364
Boldrewood, Rolf, 584
Bollier, André, 621
BOLONHA, 103, 105, 106, 108, 109, 116, 119, 120, 192, 198, 202, 208, 242, 283
BOLONHA, Universidade de, 108, 109, 116
Bomberg, Daniele, 312
BONDOUFLE (Essonne), 599
Boner, Ulrich, 228
Bonet, Paul, 611, 612
Bonhomme, Yolande, 329
Bonnard, Pierre, 609
Bonneau, Alcide, 536
Bonnemer, Marin, 395
Bonnet, Marcelin, 175
Bookelis, 660
Bordas (editora), 636
BORDEAUX, 296, 298, 357, 373, 402, 444, 461, 548, 575, 650
Bordone, Benedetto, 229
BORGONHA, ducado da, 121, 145
Borromeu, Carlos, 382
BÓSFORO, 126
Bossange, Martin, 527, 582, 605
Bossuet, Jacques-Bénigne, 382
BOSTON, 409, 532
Botel, Heinrich, 195
Botticelli, Sandro, 231

Bottin Administratif, 541, 542
Bottin Mondain, 541, 542, 571
Bottin, Sébastien, 542, 571
BOUILLON, 440, 446, 447
Boule, André, 236
Bourdichon, Jean, 124
Bourdieu, Pierre, 646, 655
BOURGES, 89, 257
Boussy, Clément, 395
Bowers, Fredson, 17
Boyer, Pierre-Augustin, 568
Boys of England, 562
Bozerian, François e Jean-Claude, 611
BRABANTE, 200, 215
Bradford, William, 409
Brahe, Tycho, 341
Braille, Louis, 465
Brainerd, Paul, 597
Brant, Sebastian, 188, 204, 225, 300
BRASIL, 390, 392, 668, 676
Brasillach, Robert, 620
Bread and Butter Chronicle, 429
BRÉHAN-LOUDÉAC, 196
Breitkopf, Bernhard Christoph, 426
Brepols (editora), 528
BRESCIA, 188, 211, 406
BREST, 425
BRETANHA, 82, 117, 196, 345, 661
Breton, André, 645
Breton, Étienne, Jules e Paul, 490
Bréton, Louis, 567
Breton, Richard, 275, 309
Breydenbach, Bernhard von, 212, 232, 310
Briasson, Michel-Antoine, 449, 450
Briçonnet, Guillaume, 250, 257
Brillat-Savarin, Jean Anthelme, 560
British Broadcasting Corporation (BBC), 621 n, 622

Índice 707

British Mercury, The, 556
Broise, Eugène de, 534
Browne, Thomas Alexander, *pseud. de* Boldrewood, Rolf
Brullé, 450
Bruller, Jean, 620, 622
Brumen, Thomas, 266
Brunelleschi, Filippo, 169
Brunet, Michel, 333
Brunfels, Otto, 251, 339
Bruni, Leonardo, 166, 167, 169
Bruno, G., *pseud. de* Fouillée, Augustine
Bruyset, Jean-Marie, 453
Bry, Johann Theodor de, 387, 558
Bry, Joseph, 387, 558
Bry, Theodor de, 387, 558
Bryart, Robert, 123
Bucer, Martin, 263
Bucher, Jeanne, 610
BUDA, 192, 194, 234
Buda, 75, 172 n, 173
Budé, Guillaume, 262, 270-271, 283, 285
BUENOS AIRES, 590, 633
Buffon, Georges-Louis Leclerc, conde de 378
Buhez Sanctes Cathell, 345
Buídas, dinastia dos, 112
BULAQ, 408
Bulgákov, Mikhail, 623
BULGÁRIA, 392
Bulletin d'Information Bibliographique, 575
Bullock, William, 494
Buondelmonti, Cristoforo, 340
Bureau de Dammartin, 122
Burne-Jones, Edward, 514, 609
Busch, Johannes, 245
Bussi, Giovani Andrea, 201, 203, 282
Butor, Michel, 646
Buyer, Barthélemy, 193, 202, 209, 230, 249

Ça m'Intéresse, 599
CABO, 211

Cadière, Marie-Catherine, 436
CAEN, 258, 360, 364, 385, 461
Caesaris, Petrus, 189, 193
Cai Lun, 63 n, 68
Caimi, Bartolomeo, 196
Cairn, 661, 667
CAIRO, 40, 211, 408
Caixa Nacional das Letras (CNL), 625
CALÁBRIA, 157
CALATRAVA, 115
Calcar, Jan Steven van, 338
CALCEDÔNIA, Concílio de, 94
Calendário dos Pastores, 244, 308, 391, 392
Calepino, Ambrogio, 283
Calímaco, 52, 156
Calmann-Lévy (editora), 561, 620
Calvino, João, 251, 257-258, 262-263, 288
Câmara Sindical da Encadernação, 552
Câmara Sindical dos Livreiros da França, 550, 551, 626
CAMARÕES, 629
CAMBRIDGE (Massachusetts), 409
Cambridge University Press, 650
CAMBRIDGE, 200, 391, 650
Campester, Lambert, 261
Camus, Albert, 645
Camusat, Jean, 376
CANADÁ, 392, 489, 490, 629
Canard Enchaîné, Le, 603, 617
Cang Jie, 38-39
Cantilène de Sainte Eulalie, 99
Capiton, Wolfgang, 262
Caracciolo, Antonio, 345
CARAÍBAS, 507, 582, 628
CARAL (Peru), 28
Carayon, Émile, 611
CARCASSONNE, 175
Carco, Francis, 619
Carlomano, 89
Carlos I, rei da Inglaterra, 355, 373

Carlos IX, rei da França, 259, 298, 309
Carlos Magno, 72, 86-90, 92, 93, 95, 116, 148, 157, 160
Carlos V, imperador, 290, 292, 304, 307, 316
Carlos V, rei da França, 153, 159, 160
Carlos VI, rei da França, 144
Carlos VII, rei da França, 124, 192
Carlos VIII, rei da França, 122, 144, 160, 196, 197, 271, 297
Carlos, o Calvo, 36, 88, 90, 99, 143, 148, 151
Carlson, Chester, 597
Carlstadt, *ver* Karlstadt
Carnan, Thomas, 393
Caroli, Pierre, 260
Carolus, Johann, 367
Caron, Antoine, 314, 335, 395
Caroso, Fabritio, 333
Carrache, Annibal, 34
Carrara, Paolo, 567
Carré de Montgeron, Louis--Basile, 436
CASSEL, 83
Cassell (editora), 635, 658 n
Cassiodoro, 79, 84, 157
CASTELA, 390
Casterman (editora), 528, 637, 648
Castro, Fidel, 652
CATALUNHA, 366, 372, 373
Catarina II, imperatriz da Rússia, 429
Catulo, 51, 468
Causse, Jacques, 461
Cavelier, Antoine, 461
Cavellat, Guillaume, 337
Caxton, William, 194, 202, 502
CEILÃO, 65, 583
Céline, Louis-Ferdinand, 619, 620, 645
Celtis, Conrad, 215
Cendrars, Blaise, 609
Cendres (Éditions des), 653
Centre de Diffusion du Livre et de la Presse (CDLP), 616

Centre Impression de Presse Parisienne (CIPP), 603

Centre National de la Recherche Scientifique (CNRS), 623, 668

Centro Nacional das Letras, *depois* Centro Nacional do Livro (CNL), 625, 653

Centro Regional para a Promoção do Livro na América Latina e nas Caraíbas (Cerlalc), 628

CEP-Communication, 635

Cercle de la Librairie, 521, 540, 550, 551

Cerf, *ver* Éditions du Cerf

César, 157, 387

Chace, Jonathan, 532

Chagall, Marc, 610

Chaix (tipografia), 541, 543, 544, 548

Chaix, Napoleon 543, 544

Chalcondyle, Demétrio, 126

Challe, Robert, 428

Cham, *pseud. de* Amédée de Noé, 503

Chambers, Ephraim, 400, 448, 449

Champ Freudien, Le, 646

Champ Libre (editora), 652

CHAMPAGNE, 69, 128 n, 149, 391, 490

Champclos, Jean, 441

Champollion, Jean-François, 41

Chandler, Raymond, 645

Chanson de Roland, 99

Chanson de Saint Léger, 99

Chanteloube, Jacques d'Apchon de, 372

Chapitre (Librairie), 641

Chapman & Hall (editora), 423, 424, 561, 562

Chappuys, Gabriel, 344

Char, René, 645

Chardonne, Jacques, 620

Charivari, 502

Charpentier, Gervais, 558, 560-561, 648

Chartier, Alain, 196

Charton, Édouard, 503, 504

CHARTRES, 396

Charvys, Philippe, 360, 364

Chateaubriand, François-René de, 457, 473, 475

Châteaubriant, Alphonse de, 620, 646

Châteuabriant, Edito de, 336

Chatto, William, 503

Chaucer, Geoffrey, 194, 502, 514

Chaudière, Guillaume, 266

Chauliac, Guy de, 230

Che Guevara, Ernesto, 652

Cheffontaines, Christophe de, 345

CHELLES, 93

CHELMNO, 192

Chen Fou, *ver* Fou, Chen

CHEONGJU (Coreia), 173

Chevalier, Étienne, 124

Chevallon, Claude, 272

Chevreul, Michel-Eugène, 609

China South Publishing, 638

CHINA, 38, 44, 62-63, 64, 65, 68, 72, 75, 138, 172, 173, 181, 407, 583, 584, 598 n, 614 n, 636

Choiseul, Étienne-François de, 369, 451

Chomel, Noël, 400

Chott, *ver* Mouchot, Pierre

Christie, Agatha, 633

Chroniques de Saint-Denis, 100

Chroniques et Conquêtes de Charlemagne, 133

Churchill, Winston, 616

Cícero, 16, 51, 54, 79, 87, 89, 166, 186, 192, 198, 209, 210, 225, 266, 272, 319, 387

CILÍCIA, 212

Cipriano, São, 266

Cirilo, 43

Cisneros, Francisco Jiménez de, 248

CISTER, 97-98

Clair-Guyot, Ernest, 522

Clamanges, Nicolas de, 166

CLARAVAL, Abadia de, 149

Clark, William, 563

Classiques Français et Étrangers, 491

Classiques Russes, Les, 612

Claudel, Paul, 606, 615

Cláudia da França, 204

Cláudio, imperador romano, 49

Clay, Henry, 532

Clemenceau, Georges, 617

CLERMONT-FERRAND, 619

Clichtove, Josse, 259, 261

CLICHY, 543

Cloche, Louis, 441

Clousier, Jacques-Gabriel, 465

Clovio, Giulio, 313

Clóvis, 160

CLUNY, Abadia de, 97, 166, 194

Cobden-Sanderson, Thomas James, 607

Cochut, André, 531

Cock, Hieronimus, 304

Code Typographique, 601

Codex Alexandrinus, 151

Codex Arcerianus, 32, 60

Codex Argenteus, 80

Codex Gigas, 152

Codex Sinaiticus, 36, 91

Codex Vaticanus, 151

Coeurs Vaillants, 619

Coignard, Jean-Baptiste, filho 400

COIMBRA, 292

Colbert de Croissy, Charles-Joachim, 382

Colbert, Jean-Baptiste, 355, 378, 397, 398, 415, 425, 434

Colette, 619

Colin, Armand, 567

Colin, Jacques, 306

Colines, Simon de, 251, 259, 261, 285, 308, 310, 345

Collection Blanche, 612, 644, 645

Collection Michel Lévy, 560

Collections Microcosme, 649

Colletet, François, 376

Collin de Plancy, Victor, 174

COLMAR, 367

COLOGNE, 360

Colombe, Jean, 123, 142

Colombo, Cristóvão, 319

Colombo, Fernando, 307

COLÔNIA, Faculdade de Teologia, 260, 288

Colonial and Home Library, 583

Colonial Library, 583, 584

Colonna, Francesco, 282

Columba, Santa, 82

Columbano de Luxeuil, 82-83

Combat, 621, 622

Comité des Travaux Historiques et Scientifiques (CTHS), 565

Comité du Livre Français (CTL), 616

Cômodo, imperador romano, 53

Compagnie du Grand Navire, 267

Companhia dos Usos, 266

Companhia Geral das Águas, 634

COMPIÈGNE, 376

Concini, Concino, 371

Condé, príncipe de, 356

Condorcet, Nicolas de, 670

Confederação Geral do Trabalho (CGT), 549, 618-620

Conférences Ecclésiastiques, 381-383, 387

Conselho Nacional da Resistência (CNR), 620, 621

CONSTANÇA, 166, 367

CONSTANÇA, concílio de, 166, 250

Constant, Benjamin, 457, 475

Constantino I, imperador romano, 78, 160

Constantino II, imperador romano, 78

CONSTANTINOPLA, 78, 94-97, 125, 126, 183, 211, 243, 271, 312, 406, 407

CONSTANTINOPLA, Concílio de, 94

CONSTANTINOPLA, Mosteiro de São João Batista de Estúdio, 95

Contat, Nicolas, 297

Contre-Circuit (distribuição), 653

Cooper, James Fenimore, 562

Coornhert, Dirk, 186

Corão, 42, 408

CORBIE, Abadia Saint-Pierre de, 83, 87, 92-93, 96, 97, 158

COREIA, 64, 65, 68, 173, 174, 181, 182

Coret, Jacques, 434

CORINTO, 113

Corneille, Pierre, 364, 384

Corneille, Thomas, 400

CORNUÁLIA, 82

Corpus Juris Civilis, 100, 196

Corrant out of Italy, 369

Corrozet, Gilles, 337

Corti, José, 644

Corvino, *ver* Matias I Corvino

COSTA DO MARFIM, 629

Coster, Laurens Janszoon, 186

Coton, Pierre, 416

Cotta, Johann Friedrich, 478-479

Cotton, Robert, 143

Couperin (consórcio), 667

Couperin, François, 427

Courant, Julien, 376

Courbé, Augustin, 364, 385

Courrier Bourdelais, 370

Cousin, Jean, 276, 314, 315, 337

COUTANCES, 392

Coypel, Antoine, 378

CRACÓVIA, 192

Cramer, Gabriel e Philibert, 447

Cramoisy, Sébastien, 378, 403

Cranach Press, 607, 610

Cranach, Lucas, 255-256, 274, 502

Crantz, Martin, 192, 195, 282

Createspace, 660

Crès, Jean, 196

Cresci, Giovan Francesco, 412

Crespin, Jean, 263, 264

Cresques, Abraham, 153

CRETA, 126, 172

Crété (tipografias), 5484

Crisoloras, Manuel, 125

Cristina de Pisano, 145, 194

CROÁCIA, 313

Croix, La, 603, 614

Cromwell, Oliver, 355, 369

Cromwell, Thomas, 250

Cros, Charles, 510, 609

Croÿ, Antoine de, 122

CUBURIANO, Convento de São Francisco de, 345

Cultura (livraria) 639, 640, 641

Cuppé, Pierre, 428

Curmer, Léon, 420, 499, 501, 539

Cusson, Jean, 371

Custode de la Reine (Le), 374

Cuteberto de Lindisfarne, São, 147

D'Alembert, Jean Le Rond, 425, 449, 450, 456

Daclin, Claude-Joseph, 461

Dagoberto, 85

Dagognet, François, 658 n

Daguerre, Louis, 506, 508

Dagulfo, copista, 148

Daily Graphic, The, 523

Daily Mail, The, 562

Daily Mirror, The, 523, 562

Dalberg, Johann von, 300

Dalian (editora), 638

Dalloz (editora), 570, 636, 637

DAMASCO, 68

Damiens, Robert-François, 437, 444, 449

Dammartin, *ver* Bureau de Dammartin

Dança Macabra, 221 n, 230, 244, 391

Danès, Pierre, 283, 311

Danfrie, Philippe, 308-309

Dante Alighieri, 231, 501, 527

Dargaud (editora), 637, 648

Darnton, Robert, 666

Dassault (grupo de imprensa), 603

Dati, Agostino, 283

Daumier, Honoré, 500, 503, 539

Dauphiné, *ver* Beauvais, *dito* Dauphiné

Davant, François, 373

Davi, rei, 45, 148

David, Antoine-Claude, 449, 450

Daye, Stephen, 409

De Grave, Claes, 215

De Gregori, Gregorio, 408

Deberny et Peignot (fundição), 594, 606

Debord, Guy, 652

Debure, Guillaume François, 183, 403

Decitre (livraria), 640

Découverte, La (editora), 652

Deffand, *ver* Du Deffand

Defoe, Daniel, 556

Del Duca (tipografias), 550

Delagrave (editora), 567, 568

Delaroche, Paul, 506

Delaunay, Sonia, 609

Delbene, Bartolomeo, 428

Delegacia Geral da Informação, 617

Dell'Abate, Niccolò, Deman, Edmond, 314

Demétrio Triclínio, 125

Demóstenes, 329

Denfert-Rochereau, Pierre-Philippe, 522

Denis, Guillaume, 425

Denis, Maurice, 609

Denoël (editora), 620, 637, 645

Denoël, Robert, 620

Derain, André, 502

DERVENI, 50

Des Moulins, Guyart, 249

Des Prés, Josquin, *ver* Josquin Des Prés

Descartes, René, 16, 414, 416, 425, 676

Desclos, Anne, 652

Desfossé-Néogravure (tipografias), 544

Desidério de Cahors, 85

Desidério de Monte Cassino, 92

Desmarets de Saint-Sorlin, Jean, 413

Desmoulins, François, 306

Despars, Jacques, 214

Desportes, Philippe, 428

DEVENTER, 194

Dezallier, Antoine, 359

Di Lorenzo, Nicolò, 231

Dialogues (livraria), 640, 641

Dickens, Charles, 423, 424, 532, 561, 562

Dictionnaire Universel, *dito* de *Trévoux*, 399

Diderot, Denis, 425, 429, 440, 446, 449-452, 454, 456-457, 670

Didier, Jean, 599

Didot, família, 464, 468, 469, 487, 491, 541-542

Didot, Firmin, 413, 415, 469, 491, 527, 541, 544, 550

Didot, François-Ambroise, 493, 541

Didot, Jules, 526

Didot, Léger, 488

Didot, Pierre, *dito* o Velho 326, 469, 541

Didot-Bottin, 542, 571

DIEPPE, 340, 425

DIJON, 461

DIJON, Parlamento da Borgonha, 461

Dimitrijevi, Vladimir, 634

DINAMARCA, 201, 341

Diodoro da Sicília, 51

Diop, Bubacar Boris, 630

Dioscórides, 33, 58, 60, 143, 174

Divoire, Fernand, 644

Documents Inédits sur l'Histoire de France, 565

Dol, Stephan, 195

Dolet, Étienne, 285, 291, 307

Domaine Étranger, 634

DOMBES, 399

Domenico de Dominicis, 188

Domingos, São, 106

Donatello, 169

Donato (Élio Donato), 85, 183

Donneau de Visé, Jean, 370

Doré, Gustave, 501, 569

Doucet, Jacques, 611

Doves Press, 607, 610

Drach, Peter, 195, 220,

Dragon, René, 596

Dreyfus, Alfred, 615

Drieu la Rochelle, Pierre, 620, 621, 645

Drogon, bispo de Metz, 148

Droz (editora), 650

Droz, Eugénie, 650

Drumont, Édouard, 522

Du Bartas, Guillaume de Saluste, 384

Du Bellay, Jean, 261

Du Bellay, Joachim, 284, 309

Du Bois, Simon, 260, 261

Du Bouchet de Bournonville, Henri, 402

Du Bray, Toussaint, 384

Du Camp, Maxime, 418, 511

Du Deffand, Marie, 461

Du Guillet, Pernette, 264

Du Monde Entier, 612, 634

Du Pré, Galliot, 306

Du Pré, Jean, 230, 273

Du Venant, Claude, 372

Dublin Gazette, 370

DUBLIN, 35, 82 n, 370, 400, 582

Dubois, Jacques, 285

Dubuc, Nicolas, 425

Duby, Georges, 646

Duchâtel, Pierre, 310

Duchenne, Guillaume--Benjamin, 419, 512, 521

Duchesne, Nicolas--Bonaventure, 452-453

Duclos, Charles, 451

Duhamel, Marcel, 645

Dumas, Alexandre, 529, 557, 562, 616

Dumont d'Urville, Jules, 563

DUNHUANG, 173

Dunod (editora), 665

Duperly, Adolphe, 507

Duperrey, Louis Isidore, 563

Dupont, Auguste-Paul-Louis, 543

Dupont, Paul, 421, 543-544, 548, 599

Duprat, Antoine, 283

Dupuis (editora), 637, 648
Dupuy, Pierre e Jacques, 369
Durand, Laurent, 449, 450, 451-452
Dürer, Albrecht, 198, 204, 233, 244, 256, 315
DURROW, 82
Duruy, Victor, 566
DÜSSELDORF, 340
Dutacq, Armand, 555
Dutreuilh, Émile, 647 n

Échappée, L' (editora), 653
Échard, Jacques, 398
Écho du Centre, L', 621
Échos, Les, 603
Eck, Jean, 261
École des Loisirs, L' (editora), 647
École Normale, L', 567
École, *ver* Éditions de l'École
Écrivains de Toujours, 649
Édilis (Éditions Livre Sud), 630
Édilivre, 660
EDIMBURGO, 531, 582
Éditions de l'École, Les, 647
Éditions du Cerf, 615
Éditions du Seuil, 616, 636, 637, 644, 646-647, 649, 653, 665
Éditions du Siècle, Les, 620
Éditions Sociales Internationales, 616
Éditions Stéréotypes des Principaux Textes, 491
Editis, 626, 631, 636, 638, 652, 653, 663
ÉFESO, Concílio de, 94
EGEU, mar, 340
Eggestein, Heinrich, 227
Eghishē, *ver* Eliseu
Eginardo, 73, 80, 86, 89
EGITO, 39, 40, 43, 45, 48, 51, 53, 54, 55, 56, 71, 94, 96, 130, 143, 311, 408
Ehni, Édouard, 618
Eisenstein, Elizabeth, 658
EL CASTILLO (Espanha), 27
Eleftheriadis, Stratis, *ver* Tériade
Eliseu, 43

Elói de Noyon, 85
Elsevier, 636, 638, 650, 661, 663, 667, 669 n, 678
ELTVILLE, 191
Éluard, Paul, 610, 622
Elzevier, família, 360
Elzevier, Johannes, 360
Énault, Louis, 559
Encyclopédie Méthodique, 503
Encyclopédie ou Dictionnaire Raisonné des Sciences, des Arts et des Métiers, 325, 394, 396, 400, 425, 434, 436, 439, 447-451, 456, 500, 503, 677
Engelman, Godefroy, 449
Engelmann, Catherine, 611
Engelsing, Rolf, 460, 675
Ênio, 51
Enragé, L', 652
Epicuro, 50
ÉPINAL, 397, 502
Erasmo, 167, 215, 245-248, 250, 261, 264, 270, 272, 282, 283-284, 291, 300, 316, 320, 331, 380
Eratóstenes, 45
ERFURT, 175, 197
Ernst, Max, 610
ESCANDINÁVIA, 79
Escarpit, Robert, 658
ESCÓCIA, 35, 82
Eskrich, Pierre, 256
Esopo, 125
Espagne, Michel, 478 n
ESPANHA, 27, 44, 68, 112, 114-115, 150, 166, 192, 201, 208, 211, 219, 249, 293, 304, 340, 352, 359, 365, 366, 370, 392, 490, 633
Espelho da Salvação (Speculum Humanae Salvationis), 176
ESPIRA, 195
Espira, Wendelin de, 209
Esprit, 646, 654
ESSONNES, 465, 487, 488, 541
ESTADOS UNIDOS, 96, 392, 468, 495-496, 510, 521, 530-532, 563, 575, 592-593, 607, 610, 616, 636, 638,

649, 654, 662, 664 n, 665, 668, 678
Este, família, 115
Estêvão Langton, 110
Estienne, família, 271, 306
Estienne, Henri I, 111, 247, 261, 284, 285, 316, 605
Estienne, Henri II, 200, 271, 272, 317
Estienne, Robert I, 200, 260, 261, 263, 266, 272, 284, 285, 298, 306, 310, 316, 335
Estienne, Robert II, 304
Estrabão, 125
Étienne Harding, 97-98
Étienne Tempier, 166
ETIÓPIA, 56, 58
Etruscos, 31, 42, 54-55
Euclides, 95, 111, 112, 125, 199, 233, 234
EUFRATES, 37
Eumênio II, rei de Pérgamo, 55
Euquério, Santo, 157
Eurípides, 125
Europeana, 666
Eusébio de Cesareia, 110, 111
Evangelho Uspensky, 96
Evangelhos de Drogon, 148
Evangeliário de Echternach, 82
Evangeliário de Godescalc, 87
Evangeliário de São Cuteberto, 147
Évolution de l'Humanité, L', 16, 559
Evrard, Sün, 612
Excelsior, 523
Express, L', 599

FABRIANO, 69, 70
Facebook, 639, 674, 678
FANO, 211, 408
Fanon, Frantz, 652
Fantax, 620
Farandole, La (editora), 616
Farel, Guillaume, 251, 256, 257, 261, 263
Farget, Pierre, 209
Fargue, Léon-Paul, 645
Farissol, Abraham, 115
Farnese, Alexandre, 313

Fasquelle (editora), 635
Fasquelle, Jean-Claude, 646
Faucher, Paul, 647
Faucheux, Pierre, 647
Fayard (editora), 502, 560, 616, 635, 636, 665
Febvre, Lucien, 16, 241 n, 252 n
Febvrier, Jean, 384
Federação do Papel (Fédération du Papier), 549
Federação dos Editores Europeus (FEE), 626
Federação dos Trabalhadores Industriais do Livro, do Papel e da Comunicação (Fédération des Travailleurs des Industries du Livre, du Papier et de la Communication [FILPAC]), 548
Federação dos Trabalhadores Tipógrafos Franceses e das Indústrias Similares (Fédération des Ouvriers Typographes Français et des Industries Similaires [FTTFIS]), 548
Federação Francesa da Imprensa e das Indústrias Gráficas (Fédération Française de l'Imprimerie et des Industries Graphiques [FFIIG]), 549
Federação Francesa das Sociedades de Autores (Fédération Française des Sociétés d'Auteurs), 624
Federação Francesa dos Sindicatos de Livreiros (Fédération Française des Syndicats de Libraires [FFSL]), 626, 627
Federação Francesa dos Trabalhadores do Livro (Fédération Française des Travailleurs du Livre [FFTL]), 548, 549
Federação Nacional Católica (Fédération Nationale Catholique) 614

Federação Nacional da Imprensa Clandestina (Fédération Nationale de la Presse Clandestine [FNPC]), 622
Félix Alcan (editora), 556, 651
Femina (prêmio), 644
Femina, 523
Fenerty, Charles, 489
Ferenczi (editora), 502, 619
Ferenczi, Joseph, 619
Fernando II, rei de Aragão, 170, 293, 319, 354
FERRARA, 115, 211, 283
FERRIÈRES, Abadia de, 89
Ferry, Jules, 566-569
FESTO, 172
Feuillet, Raoul-Auger, 333-334
FEZ (Marrocos), 211, 407
Fibonacci, Leonardo, 112
Fichet, Guillaume, 126, 192, 193, 203, 225, 247, 282
Ficino, Marsílio, 167
Figaro Magazine, Le, 599
Figaro, Le, 504, 579, 603
Figuras da Bíblia, 255-256, 395
Filastro, Guilherme, 166
Filiberto, o Belo, duque da Savoia, 331
Filipe II, o Audaz, duque da Borgonha, 159
Filipe II, rei da Espanha, 249, 292, 304, 309
Filipe III, o Bom, duque da Borgonha, 145, 170
Filleau des Billettes, Gilles, 425
Fine, Oronce, 284, 311
Finiguerra, Maso, 231
Fininvest, 636
Firmin-Didot, Ambroise, 541, 543, 550
Flammarion (editora), 518, 560, 636, 637, 647, 650, 665
Flammarion, Armand, 620
Flammarion, Charles, 620
Flammarion, Ernest, 560
FLANDRES, 104, 116, 148, 150, 153, 178, 192, 194, 219, 283, 329, 337, 341, 355, 356, 372

Flaubert, Gustave, 511, 534
Flávio Josefo, 170
Fleurus (editora), 637
FLEURY, Abadia de Saint-Benoît de, 88
Fleury, André-Hercule de, 397, 436
Fleury, Jean, 567
FLORENÇA, 96, 125, 126, 168, 169, 170, 231, 232, 564
FLORENÇA, Igreja Santa Croce, 169
Floro, 89
Floro, Lúcio Aneus, 468
Flower, Desmond, 658
Fnac, 626, 639, 641
Fócio, 95
FOLIGNO, 192, 195
Folio, 637
Folz, Hans, 219
Foncin, Pierre, 567
FONTAINEBLEAU, Biblioteca Real de, 271, 310, 312
FONTAINEBLEAU, Escola de, 314, 335, 337, 395
Fontenelle, Bernard de, 400
FONTEVRAULT, 98
Forain, Jean-Louis, 512
Forbes Company, 532
Foucauld, Charles de, 646
Fouillée, Augustine, 569
Fouquet, Basile, 376
Fouquet, Jean, 121, 124
Fouquet, Robin, 196
Fourdrinier, Henry e Sealy, 488
Fourmont, Étienne, 407
Fournier, família, 468
Fournier, Pierre-Simon, 415, 426-427, 450, 468, 500
Foxe, John, 252
Français Peints par Eux-Mêmes (Les), 420, 539
France Loisirs, 635
France Soir, 603
FRANCHE-COMTÉ, 392
FRANCIE, 117
Francisco de Sales, 267, 416
Francisco I, rei da França, 46, 59, 170, 197, 204, 248, 257,

índice 713

260, 262, 263, 270-271, 283, 289, 295, 297, 298, 306, 307, 309-311, 314, 320, 332, 345, 377

Franco de Colônia, 118

FRANKFURT-AM-MAIN, 175, 184, 198, 199-200, 242, 255, 264, 291, 387, 498, 558, 632, 676

Franklin, Benjamin, 468, 575

Französische Miscellen, 478

Frederico I de Aragão, rei de Nápoles, 170

Frederico I, rei da Sicília, *ver* Frederico II de Hohenstaufen

Frederico II de Hohenstaufen, imperador germânico e rei da Sicília, 113, 129, 159

Frederico III de Habsburgo, imperador, 204

Frederico III, eleitor palatino, 255

Frederico III, o Sábio, duque--eleitor de Saxe, 253

Frederico, bispo de Genebra, 152

Frenay, Henri, 621

Frey, Antoine, 601

Friburger, Michael, 192, 195, 282

Fricx, Eugène Henry, 360

FRÍSIA, 82

Froben, Johann, 215, 248, 300, 316, 331

Frutiger, Adrian, 594

Fry & Steele, 413

Fu, Chen, 75

Fuchs, Leonhart, 339

FULDA, 83, 86, 88, 89, 93, 158

Funke, Johann Michael, 175

Furet du Nord (livraria), 641

Furetière, Antoine, 399, 449

Fust, Johann, 138, 182, 183, 184, 197, 198, 202, 209, 210, 218, 219 n, 227-228

Fustmeister, 227

Gabiano, Balthazar de, 282

Gabriel, arcanjo, 42

Gadoulleau, Michel, 384

Gaguin, Robert, 189, 247

GAILLON, 295

Gala, 599

Galeno, 338

Galerie Contemporaine, Littéraire, Artistique, 522

Galerie de la Pléiade, La, 645

GALES, País de, 429

Galey, Matthieu, 646

GÁLIA, 80, 82, 85, 91, 247

Galignani, John Anthony, 527

Galileu, 301, 676

Gallia Christiana, 398

Gallica, 667

Gallimard (editora), 517, 561, 612, 620, 624, 634, 636, 637, 644-647, 665

Gallimard, Antoine, 646

Gallimard, Claude, 646

Gallimard, Gaston, 612, 624, 644-646

Galo, 83

Galvani, Luigi, 492

GAND, 59 n, 526

GAND, Abadia de Saint-Bavon, 59 n

Gando, Nicolas, 426

Garamont, Claude, 40, 306, 310, 415

Garçon, Maurice, 652

Garnier, Charles, 540, 550

Garnier, família, 391-392

Gary, Romain, 645

Gaskell, Philip, 17

Gasparino de Bérgamo, 192

Gaudin, Jacques, 376

Gaudin, Pierre, 610

Gauguin, Paul, 501

Gaulle, Charles de, 544, 616

Gaultier, Pierre, 338

Gauthier-Villars (editora), 570

Gautier III, abade de Saint-Bavon de Gand, 59 n

Gautier, Théophile, 534

Gautier-Dagoty, Jacques-Fabien, 465

Gavarni, Paul, 500, 539

Gavroche, 622

Gayffier, Eugène de, 509

Gayssot, Jean-Claude, 535

Gazette d'Amsterdam, 369

Gazette de France, 369

Ged, William, 491

GENEBRA, 137, 152, 234, 257-261, 263-265, 271, 272, 310, 316, 317, 359, 364, 384, 441, 444-448, 450, 453, 650, 677

GENEBRA, Catedral de São Pedro, 137, 152

General Agreement on Tariffs and Trade [Acordo Geral sobre Tarifas e Comércio] (GATT), 628, 632

Genèse Cotton, 143

Genette, Gérard, 647

GÊNOVA, 69, 311

George Munro & Co (editora), 562

Gerardo de Cremona, 112

Gering, Ulrich, 192, 195, 272, 282

Germain, Louise-Denise, 612

Gersen, Giovanni, 246 n, 378

Gerson, Jean, 129, 134, 178, 246 n, 267

Gervaise de Latouche, Jean-Charles, 441

Gesellschaft für ältere deutsche Geschichtskunde, 565

Gesner, Conrad, 175, 300, 339, 344, 399

GEZER, 42

Ghiberti, Lorenzo, 169, 231

Gide, André, 644-645

Gilgamesh, 38

Gill, Eric, 496

Gillé, Joseph-Gaspard, 469

Gillot, Fermin, 492

Ginsparg, Paul, 668

Gioberti, Giovanni Antonio, 57

Giono, Jean, 620

Giovanni di Genoa, 185

Girard, Antoine, 385

Girard, Jean, 263

Girard, Jean-Baptiste, 436

Girardin, Émile de, 494, 503, 555, 557

Giraudoux, Jean, 646

Girolamo da Cremona, 229

Gisela, abadessa de Chelles, 93

Giustiniani, Agostino, 270, 311

GLASGOW, 582

GlavLit, 623

GOA, 406

Godart, Guillaume, 329

Godescalc, 87

Godofredo de Strasbourg, 179

Goebbels, Joseph, 619

Goethe, Johann Wolfgang von, 457, 478, 526, 675, 676

Goncourt, Jules e Edmond de, 534, 643

Gonet, Jean de, 612

Gonneau, Michel, 122

Goody, Jack, 27

Google, 639, 641, 665-666, 674, 678

Goryeo, dinastia, 173

Gosselin, Charles, 605

Götz, Nicolaus, 231

GOUDA, 194

Goudimel, Claude, 259

Goudy, Frederic, 610

Goujon, Jean, 314

Goupil, Adolphe, 522

Gourmont, Gilles de, 310, 311

Gourmont, Rémy de, 502

GRÃ-BRETANHA, 71, 527, 584 ver também INGLATERRA,

Graciano, 108, 109

Gracq, Julien, 644

Graffart, Jean, 337

GRANADA, 114

Grand Pardon de Notre-Dame de Reims, 230

Grandes Horas de Ana da Bretanha 124

Grandjean, Philippe, 40, 415

Grandville, Jean-Jacques, 500

Granjon, Robert, 308, 381, 413, 415

Grasset (editora), 620, 636, 644, 646, 647, 665

Grasset, Bernard, 619, 620,

624, 635, 645, 646

GRÉCIA, 51, 113, 126

Greco, Domenico Theocopuli, dito El, 313

Gregório Choniades, 125-126

Gregório de Nazianzo, 111

Gregório de Tours, 85, 270

Gregório IX, papa, 293

Gregório Magno, papa, 83-85, 89, 106, 188,

Gregório VII, papa, 152

GRENOBLE, 360, 364, 490

Greyff, Michael, 204

Griffo, Francesco, 211, 281

Grimani, Marino, 313

Grimm, Friedrich Melchior, 429

Grolier (editora), 635

Groote, Geert, 245

Gruel, Léon, 552

Gruel, Pierre-Paul, 611-612

Grupo de Ação para a Promoção da Edição em Línguas Africanas (Grapela), 630

Grupo dos Editores de Livros da Comunidade Econômica Europeia (GELC), 626

Gruter, Jean, 316

Gryphe, Sébastien, 344 n

Guarino, Battista, 283

Guérin, Hippolyte-Louis, 400

GUERNESEY, 511

Guesde, Jules, 548

Guez de Balzac, Jean-Louis, 320, 416

Guidacerio, Agacio, 311

Guides Bleus, 564

Guides des Voyagcurs, |513, 566

Guides Joanne, 564

Guides Michelin, 564

Guido d'Arezzo, 117, 119

Guilbaut, Guido, 160

Guilherme de Auxerre, 108

Guilherme de Champeaux, 104

Guilherme de Moerbeke, 113

Guilherme I de Orange, 526

Guillain, Simon, 34

Guillard, Charlotte, 272

Guillaume Durand, 228

Guillemin, Amédée, 521

Guillon, Claude, 535

GUINÉ, 630

Guise, família, 265

Guizot, François, 503, 565-566, 574

Gustavo I Vasa, rei da Suécia, 250

Gutenberg, Johannes Gensfleisch zur Laden zum, 16, 174, 182-187, 197, 199, 201, 202, 207, 209, 217, 225, 228, 234, 674, 675

Guy de Montrocher, 195, 267

GUYENNE, 357

Guzmán, Luis de, 115

HAARLEM, 186

Haas, Wilhelm, 492

Habermas, Jürgen, 375, 459

Habsburgo, 204, 289, 304

Hachette (editora), 504, 517, 521, 559, 564, 566-570, 577, 601, 617, 619-621, 631, 635-638, 646, 648, 649, 650, 652, 654, 663, 665, 666, 678

Hachette, Distribution, 653

Hachette, Louis, 513, 540, 558, 560, 564, 566-570

Hachette-Antoine, 636

Hachette-Filipacchi (grupo de imprensa), 600

HAGUENAU, 178

HAIA, 194, 399, 452

HAITI, 582

HAL (Hyper Articles en Ligne), 668

Halfasienne, 490

Half-Penny Marvel, The, 562

Hall, Neil, 662

HALLE, 175

Haloid, 597

Haly Abenragel, *ver* Abenragel

Hammett, Dashiell, 645

Han, dinastia, 39, 62-63, 68

Han, Ulrich, 229

índice 715

Handy, John, 468
Hannon, 340
Hans, 38
Harding, Étienne, 97
Hardy, Siméon-Prosper, 462
Harlequin (editora), 634, 638
Harmattan, L' (editora), 616, 630
Harmsworth, Alfred, 562
HarperCollins (editora), 638
Harris, John, 399
Harum al-Rachid, 111
Hatier (editora), 567
Haultin, famille, 265
Hauman, Louis e Adolphe, 527
Haussmann, Georges Eugène, 542, 559
HAUTS-DE-FRANCE, 602
Hauvion, Aimé, *ver* Larive e Fleury
Haüy, Valentin, 465
HAVAÍ, 583
Havard, Gustave, 561
Havas, 504, 624, 635, 652
Havas, Charles-Louis, 554
Haydn, Joseph, 427
Hébrard, Jean, 550
Hectoris, Benedictus, 202
HEIDELBERG, 200, 300
Hélio Cachan (tipografias), 550
Helvétius, Claude-Adrien, 440, 451-452, 677
Hémery, Joseph d', 388, 446, 451
Henrique II, rei da França, 297, 304, 340
Henrique IV, rei da França, 345, 371
Henrique VII, rei da Inglaterra, 122, 144
Henrique VIII, rei da Inglaterra, 59, 250
HERACLIÃO, 172
Hérault, Henri, 436
HERCULANO, 53
Heremberck, Jacques, 232
Hergé, 584 n, 619
Herhan, Louis-Étienne, 491
Hermann (editora), 570

Hermonyme, Georges, 269
Herodiano, 53
Heródoto, 95, 340
Hersant (grupo de imprensa), 599, 603
Herschel, John, 507
Herwagen, Johann, 266
Hesíodo, 95, 310
Hess, Andreas, 194
Hetzel, Pierre-Jules, 559, 568-569, 612
Heynlin, Jean, 192, 225, 282, 300
Hibbelen (grupo de imprensa), 619
Higino, 233
Higonnet, René, 593
Hildebaldo, bispo de Colônia, 90
Hincmar de Reims, 93, 317
Hinkende Bote, 392
Hinman, Charlton, 17
Hipócrates, 112
Histoire Classique, 652
Histoire Générale de Paris, 559
Histoire Immédiate, 646
Histoire Journalière, 376
Hitler, Adolf, 620
Hoe, Richard, 494
Hoffmeister, Franz Anton, 427
HOLANDA, 352, 359, 365, 399, 440, 446, 452-453, 464, 527
Holbach, Paul Henri Dietrich, barão de, 440
Holbein, Hans, 256
Höltzel, Hieronymus, 253
Holz, Georgius von, 195
Homero, 48, 95, 132, 156, 166, 170, 271, 468
Homme Enchaîné, L', 617
Homme Libre, L', 617
Horácio, 89, 468, 469
Horas de Étienne Chevalier, 124
Hospitalários de São João de Jerusalém, 124
Hotman, François, 264
Houry, Laurent d', 371
Hoyau, Germain, 395
Hoyau, Pierre, 396

Hroswitha, 215
Huang, Arcádio, 407
Huangdi, 38
Huet, Pierre-Daniel, 387
Hugo de Saint-Cher, 110-111
Hugo de Saint-Victor, 85, 104
Hugo Spechtshart, 118
Hugo, Victor, 511, 527, 528, 529, 530, 605, 616
Huizong, imperador da China, 63
Humanisme et Renaissance, 650
Humanité, L', 603
HUNGRIA, 71, 170, 194, 201, 234, 392, 603
Huss, Jan, 166, 249-250, 252
Husz, Martin, 229
Husz, Mathias, 140, 221 n
Huysmans, Joris-Karl, 512

Ibn Merwas, família, 114
ÎLE-DE-FRANCE, 435, 602, 603
Ilíada, 48, 50, 126, 271,
Illustrated London News, The, 504
Illustration, L', 504, 522, 523, 557
Illustrirte Zeitung, Die, 504
Impéria (editora), 620
Inácio de Loyola, 267, 380, 416
INCA, império, 28
ÍNDIA, 18, 65, 73, 408, 583
ÍNDIAS ORIENTAIS, 387, 583
INDO, 65
INDOCHINA, 64, 629
INDONÉSIA, 73-74, 407, 676
INGLATERRA, 44, 53, 59, 82, 83, 120, 122, 143, 144, 149, 153, 187, 194, 201, 208, 219, 295, 355, 365-367, 369, 372-373, 393, 399, 403, 409, 415, 429, 452, 464, 467, 469, 486, 488-489, 493, 494, 495, 496, 500-504, 523, 530-531, 538, 547, 564, 574 n, 579, 608, 622, 636, 648, 649, 674, 675, 676
Inocêncio III, papa, 193
Insel Verlag, 612

Insomniaque, L' (editora), 653
Institut National des Métiers d'Art (INMA), 608
Instituteur, L', 567
Interforum (distribuição), 653
Internacional Comunista, *ver* Komintern
International Paper, 490
InterType Corporation, 593
IRAQUE, 30, 38
IRLANDA, 35, 44, 79, 82, 117, 370
Isabel de Castela, 293, 319, 354
ISFAHAN, 406
ISHANGO (Rep. Dem. do Congo), 28
Ishaq ibn Hunayn, 111
Isidoro de Sevilha, 45, 85, 89
ITÁLIA, 32, 44, 59, 60, 69, 71, 78, 79, 82-83, 85, 86, 111-115, 125, 126, 150, 151-152, 165-166, 170, 191, 192, 195, 201, 207, 208, 209-211, 214, 219, 222, 223, 229, 230, 236, 242, 267, 270, 271, 272, 282, 283, 294, 301, 308, 310, 312, 313, 340, 345, 359, 364, 365, 367, 374, 408, 412, 415, 467, 527, 564, 567, 579, 607, 620, 636
Ivo de Chartres, 45
IVRY-SUR-SEINE, 603

J'Ai Lu (editora), 650
Jacopo de Varazze, 107
Jacques de Armagnac, 122
Jacques de Guise, 144
Jaime I, rei da Inglaterra, 373
Jambe de Fer, Philibert, 259
Jâmblico, o Romancista, 95
James, Erika Leonard, 660
JAMESTOWN (Virgínia), 409
Jammes, Francis, 615
Janequin, Clément, 259, 278, 332
Janin, Jules, 527
Janot, Denis, 298
Jansen, Cornelius, 435

Janssen, Jules, 521
JAPÃO, 64-65, 68, 173, 583
JARROW, Abadia Saint Peter de, 83
Jarry, Alfred, 502
Jarry, Nicolas, 413
Jaucourt, Louis de, 450
Jaugeon, Jacques, 415, 425
Jaurès, Jean, 548
JAVA, 74, 583
Jawhari, Ismail ibn Hammad, 408
Jean d'Arras, 234
Jean de Berry, 121, 122, 124, 159, 142
Jean II, abade de Saint-Bavon de Gand, 59 n
Jean-Jacques Pauvert (editora), 635, 652
Jeanne, René, 610
Jeanneney, Jean-Noël, 666
Jefferson, Thomas, 563
Jehannot, Étienne, 203, 226
Jenson, Nicolas, 40, 192, 198, 202, 211, 229, 281, 319, 415, 607
Jerônimo, São, 88, 111, 148, 167, 247, 319, 380
JERSEY, 511
JERUSALÉM, 107, 124, 212, 232, 310
Jessé, 45
JIHLAVA, Dieta de, 250
Jikji, 173-174
Joana da Borgonha, rainha da França, 108
Joanne, Adolphe, 564
João Chevrot, bispo de Tournai, 160
João Crisóstomo, 89, 266-267
João Damasceno, 94
João de Cápua, 113
João de Holywood, 234
João de Spira, 192, 214, 229, 272
João de Vignay, 108
João sem Medo, duque da Borgonha, 145
João VIII, papa, 151
Johannes de Sacrobosco, *ver*

João de Holywood,
Johannes von Tepl, 228
Johannot, Tony, 417, 500-501
Johnston, Edward, 608
Jonas, 99
Jonson, Ben, 366
Jordão de Saxe, 106
Josquin Des Prés, 331
Jouffroy, Jean, 170
Jouhandeau, Marcel, 620
Jouin, Nicolas, 436
Journal de Trévoux, 436, 449, 451
Journal des Débats, 554, 556, 557
Journal des Savants, 370
Journal du Dimanche, Le, 603
Journal Encyclopédique, 447
Journal Illustré, Le, 504
Journel, Christophe, 360
Juda ibn Tibbon, 114
Julliard (editora), 635
Julliard, Jacques, 646
Jumbo, 620
JUMIÈGES, Abadia, 97
Junius, Adriaan, 186
Justiniano, imperador, 157, 225
Juvenal, 192, 468

Kahn, Albert, 510
Kahnweiler, Daniel-Henry, 502, 610
Kalila et Dimna, 112
Kaminski, Aleksander, 622
Kangxi, imperador da China, 62
Kanté, Suleiman, 629
Karlstadt, Andreas Bodenstein, 255
Keller (tipografias), 622
Keller, Friedrich Gottlob, 489, 490, 622
KELLS (Irlanda), 35, 82
Kelmscott Press, 502, 514, 607, 609-610, 611
Kempis, *ver* Tomás de Kempis
KENT, 609
Kerver, Jacques, 266
Kerver, Thielman I, 203, 230, 236
Kerver, Thielman II, 329
Kessler, Harry, 610

Keufer, Auguste, 549
Kieffer, René, 612
Kierkegaard, Søren, 457
Kindī, Ya'qūb ibn Ishāq Abū Yūsuf al-, 112
Kircher, Athanasius, 414
Kniphof, Johann Hieronymus, 175
Knobloch, Johann, 260
Knopf (editora), 660
Koberger, Anton, 198, 199
Koch, Neff & Volckmar, 539
Kodak, 510
Koenig & Bauer, 493-494, 545
Koenig, Friedrich, 493
Komintern, 616
Konopnicki, Guy, 644
Köpfel, Wofgang, 260, 262
Kopylov, Christiane, 653
Kopylov, Marc, 653
Kühnel, Ambrosius, 427
Kundera, Milan, 637 n

L'Angelier, Abel, 335, 344
L'Angelier, Arnoul, 284
L'Archer le Vieux, Jean, 345
L'Éducation en Afrique [ADEA]) 630
L'Estoile, Pierre de, 330
L'Isle, Arnould de, 311
La Bédollière, Émile de, 511
La Croix Du Maine, François de, 344
La Fontaine, Jean de, 501
La Forest, Jean de, 311
La Hyre, Filipe de, 175
La Hyre, Jean-Nicolas de, 175
La Hyre, Laurent de, 175
La Martinière (editora), 637, 647, 665
La Mettrie, Julien Offray de, 440
La Mothe Le Vayer, François de, 376
La Noue, Guillaume de, 266
La Peyrère, Isaac de, 356
La Ramée, Pierre de, 264
La Rochefoucauld, François de, 402
LA ROCHELLE, 264-265, 383
La Rue, Pierre de, 331

La Salle, Jean-Baptiste de, 309
La Tour, Jean de, 196
Labé, Louise, 264
Labrouste, Henri, 574
Lachner, Wolfgang, 331
LÁCIO, 152
Lacouture, Jean, 646
Lacroix & Verboeckhoven, 528
Lactâncio, 192, 209, 210, 272
Laffont (editora), 636
Lagardère (grupo), 631, 635
Lagardère, Jean-Luc, 635
Lagrange, Léo, 624
Lakanal, Joseph, 670
Lalique, René, 612
Lambert d'Herbigny, Henri-François, 364
Lambert, Anne-Thérèse de Marguenat de, marquesa de Courcelles, 461
Lamennais, Félicité de, 422, 560
Lamoignon, Guillaume de, 454
Lamy (editora), 638
Lancelot, 122
LANCEY (Isère), 490
Landells, Ebenezer, 503
Lane, Allen, 649
Lang, Jack, 626-627
LANGUEDOC, 364
Lanson, Gustave, 577
Lanston, Tolbert, 496
LAON, 92, 109, 225
Larbaud, Valery, 645
Larive e Fleury (pseud. coletivo de Auguste Merlette e Aimé Hauvion), 567
Larousse (editora), 567, 568, 636, 649, 665
Larousse (tipografias), 550
Larousse, Pierre-Athanase, 568
Lascaris, Janus, 126
Latomus, Sigismund, 200
LATRÃO, Concílio de (V), 216
Lauber, Diebold, 179
Laufer, Roger, 17
Laurent de Premierfait, 122, 231
LAUSANNE, 403, 634

Laval, Pierre, 619
Lavisse, Ernest, 566, 567, 568
Lazare de Parpi, 43
Le Bé, Étienne, 412, 413, 468
Le Bé, Guillaume, 249, 415, 468
Le Blon, Jacob Christoph, 465
Le Bon, Gustave, 509
Le Bonniec, Yves, 535
Le Breton, André-François, 449, 450
Le Breton, Auguste, 645
Le Brun, Charles, 378
Le Caron, Pierre, 318
Le Chapelier, Isaac, 472, 547, 548
LE MANS, 396, 548
Le Monde (grupo de imprensa), 603
Le Petit, Pierre, 387
Le Poge, ver Poggio Bracciolini
Le Rouge, Pierre, 297
Le Roy, Adrian, 297
Le Roy, Guillaume, 193, 204, 209, 249
Le Royer, Jean, 276, 298, 314, 315
Le Secq, Henri, 510
Le Tavernier, Jean, 116
Le Tellier, Michel, 374
Le Vasseur, Thérèse, 457
Leão III, o Isauriano, imperador, 94
Leão V, o Armênio, imperador, 94
Leão X, papa, 216, 248, 260
Leão, o Matemático, 95
Lebesgue, Octave, 511
Leblond, família, 396
Lebovici, Gérard, 525
Leclerc, Max, 570
Leclerc, Sébastien, 378
Lecture Publique [ADLP]) 624
Lefebvre-Sarrut (editora), 636, 637
Lefèvre d'Étaples, Jacques, 247, 248, 250-251, 257, 261, 270, 283
Lefort, Louis-Joseph, 568

Legrain, Pierre, 611, 612

Leidrade, bispo de Lyon, 89

LEIPZIG, 193, 194, 200, 202, 204, 242, 253, 427, 498, 504, 523, 539, 590, 612, 632, 676

Leipziger Illustrirte Zeitung, 523

Leiris, Michel, 606

Lempereur, Martin, 251, 260

Lenglet Du Fresnoy, Nicolas, 398

Léonard, Frédéric, 387

Leonardo da Vinci, 174, 315, 315, 564

Leonardo Pisano, *ver* Fibonacci, Leonardo

Léorier-Delisle, Pierre-Alexandre, 489

Lepère, Auguste Paul, 501

Lerebours, Noël, 507

Leroux (editora), 651

Leroux, Gaston, 557

Lesclancher, Michel, 260

Lescure, Pierre de, 622

Lescuyer, Denys, 312 n

Lessig, Lawrence, 669

Letourmy, Jean-Baptiste, 396

Lettres Françaises, Les, 620, 621

Leutbrewer, Christoph, 386

Lévy, Michel, 560 ve*r também* Michel Lévy Frères,

Lewis, Meriwether, 563

LEYDEN, Universidade de, 402

LÍBANO, 408

Liber Gnomagyricus, 310

Libération, 603, 618, 620, 621

Libération-Nord, 621, 622

Libération-Sud, 618

LIBÉRIA, 629

Libé-Soir, 622

Librairie Académique Perrin, *ver* Perrin

Librairie de L'Humanité, 616

Librairie des Champs-Élysées, 607

Librairie Générale Française, 635, 648, 649

LIÈGE, 30, 99, 193, 434, 448

Liga do Ensino, 570

Liga dos Direitos do Homem, 624

LILLE, 444, 453, 508, 511 n, 599

LIMA, 386

Limbourg, Paul, Jean e Herman de, 121, 124, 142

LIMOGES, 619

LINDISFARNE, 147

Lindon, Jérôme, 622, 627

LISBOA, 211

Liseux, Isidore, 536

Littré, Émile, 568

Liu Deshang, 63

LIVORNO, 406

Livre de Demain, Le, 502, 560

Livre de Poche Jeunesse, Le, 559

Livre de Poche, Le, 635, 648, 649

Livre Moderne Illustré, Le, 502, 619

Livres Hebdo, 550

LODÈVE, 383

LOIRE, 86, 396, 506, 602

LOMBARDIA, 83, 364

Lombardos, 79, 91

London Gazette, 370

LONDRES, 26, 120, 138, 140, 151 n, 173, 194, 202, 221 n, 242, 295, 326, 327, 369, 370, 399-400, 413, 423, 424, 429, 447, 448, 449, 469, 493, 496, 498, 503, 504, 519, 521, 541, 545, 561, 582, 590, 607, 608, 621 n, 676

LONDRES, British Library, 138, 140, 221 n

LONDRES, British Museum, 53

LONDRES, Catedral de Saint Paul, 366

LONDRES, Westminster, 194, 366

Lorena, 291

Loret, Jean, 370

LORSCH, Abadia, 158

Lotário I, 86, 99

Lotter, Melchior, 225, 256

LOUVAIN, 192, 200, 260, 283, 288, 291, 292, 300

LOUVAIN, Faculdade de Teologia, 288, 292

Loyola, *ver* Inácio de Loyola

Loys, Jean, 329

Loyset Liédet, 144

LUCCA, 122

Luciano de Samósata, 52

LUÇON, 383, 387

Lucrécio, 468

Ludolfo, o Cartuxo, 176 n

Lufft, Hans, 254-255, 274

Luís da França, delfim, 387

Luís de Bruges, 144

Luís de Granada, 267

Luís de Guiana, 144

Luís de Laval, 123

Luís Filipe, rei dos franceses, 534

Luís IX, *dito* São Luís, rei da França, 69, 148

Luís XI, rei da França, 122, 123, 192, 271

Luís XII, rei da França, 122, 144, 170, 196, 270, 271, 309, 318

Luís XIII, rei da França, 215, 236, 371, 375

Luís XIV, rei da França, 357, 369, 375, 378, 387, 415, 425, 433, 435, 443

Luís XV, rei da França, 563

Luís XVI, rei da França, 465, 472

Luís XVIII, rei da França, 533, 541

Luís, o Germânico, 99

Luís, o Pio, 86

Lully, Jean-Baptiste, 332

Lumière, Auguste e Louis, 510

LUNEL, 114

Lupo de Ferrières, 86, 89

LURE, 607

Lutero, Martinho, 209, 247-248, 250-262, 265, 274, 284, 288, 291-292, 335

LUXEMBURGO, Grão--Ducado de, 526

Luxemburgo, Madeleine Angélique de Neufville de Villeroy, marechala de, 452

LUXEUIL, 83

Luynes, Charles d'Albert, duque de, 371, 375

Luynes, Honoré d'Albert, duque de, 508

Luys, Jules Bernard, 521

LVOV, 406

Lycée, Le, 567

Lycéen Patriote, Le, 621

LYON, 32, 89, 140, 157, 192, 193, 194, 195, 197, 201, 202, 204, 209, 220, 221 n, 222, 223, 229, 230, 232, 242, 251, 256, 258-259, 260, 264, 266, 272, 277, 283, 285, 288, 291, 294, 295, 296, 297, 306, 307, 308, 314, 315, 319, 338, 344, 352, 357, 359, 364, 391, 394, 400, 402, 403, 444, 447, 461, 504, 547, 590, 593, 619-620, 650, 676, 677

Mabillon, Jean, 398

MACAU, 583

Macé, Jean, 569

MACEDÔNIA, 50

Macer Floridus, 339

Macho, Julien, 209

MacMillan (editora), 583, 584

MÂCON, 32, 176

Macróbio, 89

MADAGASCAR, 74

MADRAS, 406

MADRID, 521, 582

Madrigall, 636, 647, 648, 653

MADURA, 74

Maeght, Aimé, 610

Magasin Pittoresque, Le, 418, 503

Magnier, Henri, 552

MAGREB, 490

Maillard, Olivier, 188

Maimieux, Joseph de, 414

MAINZ, 138, 167, 182-187, 191-192, 195, 200, 202, 207, 209, 210, 212, 218, 225, 227, 228, 230, 232

MAIORCA, 153

Maison de la Bonne Presse, 615

Maître da Rosa do Apocalipse, *ver* Ypres, Jean d',

Maître de Fust, *ver* Fust-Meister

Maitres Spirituels, 649

Malesherbes, Chrétien--Guillaume de 359, 441, 444, 445, 449, 451, 452-454, 460, 677

MALINES, 356

Mallarmé, Stéphane, 528, 605

Mallet, Gilles, 159

Malpaghini, Giovanni, 137, 168

Malraux, André, 624, 645

Mame (editora), 637

Mame, Alfred, 543, 568

Mame, Charles-Mathieu, 473

Mame, Louis, 473

Mamerot, Sébastien 123

Manet, Édouard, 609

Mangeant, Éléazar, 360

Mangeant, Jacques, 364, 385

Mansion, Colard, 194, 203, 231

Mantegna, Andrea, 282

Manuais-Roret, 558

Manuel Général de l'Instruction Primaire, 567

Manuzio, Aldo, 40 n, 126, 192, 200, 203, 211, 214, 223, 262, 266, 281, 283, 300, 306, 317, 329, 414, 550, 558

Manuzio, Paolo, o Jovem, 266, 272

Maomé, 42

Marchant, Guy, 230, 244

Marcial, 51, 57

Marciano Capella, 84

Marcourt, Antoine, 262

Margarida da Áustria, 331

Margarida de Angoulême, 251, 258, 261, 262, 271

Margarida de Navarra, *ver* Margarida de Angoulême

Mariana Starke, 564

MARIGNAN, 204

Marinetti, Filippo Tommaso, 609-610

Marinoni, Hippolyte, 494-495, 571, 592

Marius-Michel, *ver* Michel, Henri-François, *dito* Marius-Michel fils

MARMOUTIER, Abadia, 88

MARNE, 625

Marnef, irmãos, 205

Marot, Clément, 258, 262, 285, 286

Marseillaise, La, 621

MARSELHA, 114, 296, 406, 444, 548, 549, 619, 677

Marteau, Pierre, impressor--livreiro fictício, 360

Martens, Dirk, 300

Marteville & Landais, 542

Martin du Gard, Roger, 645

Martin, Gabriel, 403

Martin, Henri-Jean, 16, 252 n, 658, 674, 676, 679

Martin, Jean, 284

Martin, Jean, impressor-livreiro, 344, 368

Marville, Charles, 510

MARY-SUR-MARNE, 599

MAS D'AZIL, 27 n

Maspero, François, 652

Masque, Le, 607

Massiquot, Guillaume, 490

Masson (editora), 570, 650, 663

Mateus de Paris, eremita do Convento dos Grandes Agostinhos, 160

Mathieu, Abel, 275, 309

Matias I Corvino, rei da Hungria, 170, 234

Matin, Le, 523

Matisse, Henri, 610

Matra, 635

Maurdramne, abade de Corbie, 87, 92

Mauriac, François, 615, 619, 622, 646

MAURITÂNIA, 341

Maurois, André, 646

Maurras, Charles, 615, 620

Maury (tipografias), 600

Maximiliano I, imperador, 215, 307

Maximiliano II, imperador, 216

Máximo Planúdio, 125

Mazarin, Jules, 369, 371, 373-376, 402

Mazurier, Martial, 260
McKerrow, Ronald, 17
MDS (Distribution), 653
MEAUX, 248, 250, 257, 260, 382
Média-Participations, 636-637, 647, 648, 653
Medici, Catarina de, 338
Medici, família, 170, 345
Medici, Giovanni de, 169
Medici, Lorenzo de, 126, 170
Medici, Maria de, 355, 369, 371, 372
Medici, Piero de, 170
MEDINA DEL CAMPO, 200
Medina, Pedro de, 340
Mehmet II, sultão, 78
Meisenbach, Georg, 523
Melanchthon, Philipp, 256, 260, 261, 262, 292
MELBOURNE, 521, 582
Meline, Jean-Paul, 527
Mellan, Claude, 500
Melozzo da Forlì, 169
Mémoires de Trévoux, ver *Journal de Trévoux*
Mémoires Relatifs à l'Histoire de France, 565
Menahem, filho de Benjamin, copista, 114
Menandro, 156
Mendoza, Antonio de, 406
MENO, 200
Mentel, Jacques, 187
Mentelin, Johannes, 186, 191, 199, 203, 207, 209, 227
Mentzlan, família, 211
Mer des Histoires, La, 297
Mercator, Gérard, 340-341
Mercure de France (editora), 645
Mercure de France, 370 n, 456, 606
Mercure François, 367, 370
Mercure Galant, 370
Mercurius Aulicus, 369
Mercurius Britannicus, 369
Mergenthaler, Ottmar, 495-496
Mérimée, Prosper, 499

Merlette, Auguste, *ver* Larive e Fleury
Merlin, Guillaume, 272
Meslier, Jean, 428
Mesmes, Jean-Pierre de, 284
MESNIL-SUR-L'ESTRÉE (Eure), 542
MESOPOTÂMIA, 28
Mesrobes Mastósio, 43
Messager Boiteux, 322, 392-393
Messageries de la Presse Française, 621
Messageries Hachette, 517, 617, 618, 619, 624
Mestre da Crônica da Inglaterra, 144
Mestre da Crônica Escandalosa, 122
Mestre da Rosa da Sainte-Chapelle, *ver* Ypres, Jean d'
Mestre das Grandes Horas Régias, 203
Mestre de Ane da Bretanha, *ver* Ypres Jean d',
Mestre de Boucicaut, 144
Mestre de Carlos da França, 136
Mestre de Jacques de Besançon, 122, 144, 145
Mestre de La Mazarine, 144
Mestre do Cardeal de Bourbon, 203
Mestre dos Putti, 170, 229
Mestre François, 144
Mestre Rolin, 144
Metlinger, Peter, 339
Metódio, 43
METZ, 88, 97, 148, 444
MEUDON, observatório, 521
Meunier, Charles, 611
MÉXICO, 386, 406, 582, 583, 633
Michael Scot, 113, 166
Miché de Rochebrune, Agnan Philippe, 441
Michel Lévy, irmãos, 540
Michel, Albin, 339
Michel, Henri-François, *dito* Marius-Michel fils, 611
Michelet, Jules, 473, 565

Michelin, André e Édouard, 564
Microsoft, 639
Miélot, Jean, 123, 136, 151
Mikaël de Sebaste, 312
Milan (editora), 647
MILÃO, 83, 97, 169, 192, 211, 213-215, 242, 267, 333, 382, 401, 406, 610
MILÃO, Biblioteca Ambrosiana, 83, 174 n, 401
Millais, John Everett, 501
Millaud, Moïse, 554
Milton, John, 468, 676
Ming, dinastia, 63-64
Minuit, Les Éditions de, 622, 627, 645-647
Mirabeau, Honoré-Gabriel Riqueti, conde de, 454, 670
Miró, Joan, 610
Mocenigo, família, 281
Moisés de Corena, 43
Molière, Jean-Baptiste Poquelin, *dito*, 360, 364
Mollat (livraria), 640
MÔNACO, 620
Mondadori (editora), 636
Monde, Le, 603, 666
Mongin, Olivier, 654
Moniteur, Le, 554
Monnier, Adrienne, 560
Monory, René, 627
MONS, 122
Montagne, Rémy, 637
MONTARGIS, 489
Montausier, Charles de Sainte-Maure, duque de, 387
MONTE CASSINO, 92, 157, 166
Montfaucon, Bernard de, 398
Montgolfier, família, 464, 550
Montherlant, Henri de, 620, 646
MONTIER-EN-DER, Abadia, 89
Montorgueil, Georges, *pseud. de* Lebesgue, Octave 395, 511
MONTPELLIER, 114, 289, 382, 402, 427

Monumenta Germaniae Historica, 565
Moore, Francis, 393
Morand, Paul, 620, 646
Moreau, Alain, 535
Moreau, Pierre, 412-413
Morel, Eugène, 573, 574 n
Morelot, Claude, 374
Moreri, Louis, 400
Morgiani, Lorenzo, 231
Morgues, Mathieu de, 372
Morison, Stanley, 496
Morisset, René, 647 n
MORLAIX, 345
Morone, Giovanni, 266
Morris, William, 501-502, 514, 607, 609, 611
Moscherosch, Johann Michael, 367
Moschopoulos, Manuel, 125
MOSCOU, 610
MOSEL, 52
Mouchot, Pierre, *dito* Chott, 620
MOULINS, 249, 288, 356
Mounier, Emmanuel, 646
Mourlot, Fernand, 610
Movimento de Liberação Nacional, 621
Moyroud, Louis, 593
Mozart, Wolfgang Amadeus, 427, 498
Mucha, Alfons, 499
Mundus (Grupo de imprensa), 619
MUNIQUE, 197, 234 n, 498
MÜNSTER, 334
Murray, John, 564, 583
Musée des Familles, Le, 503
Musica Enchiriadis, 118
Musurus, Marcus, 211

Nadal, Jerônimo, 380
Nadar, Paul, 510, 512
Naigeon, Jacques-André, 456
NAMUR, 356
NANCY, 543, 593
NANTES, 396, 399, 444, 446, 547
Nanteuil, Célestin, 500

Napoleão I, imperador, 382, 448, 472, 473, 478
Napoleão III, imperador, 511
NÁPOLES, 51, 169, 170, 192, 208, 211, 214, 236, 304, 306, 313, 335, 372, 527, 582
NARBONNE, 114
Narmer, 40
Nathan (editora), 567, 619, 636
Nau, John-Antoine, 643
Naudé, Gabriel, 330, 375-376, 401-402, 551
Nautilus (editora), 653
Navarra, Margarida de, *ver* Margarida de Navarra
Néaulme, Jean, 452-453
Nedivot, Samuel ben Isaac, 211
Needham, Marchamont, 369
Nef des Princes, 297
Nègre, Charles, 508, 510
Negri, Cesare, 333
NEGROPONTE, 126
Néobar, Conrad, 297, 310
Néogravure (tipografias), 550
Neon Play, 663
NEPAL, 65
NEUCHÂTEL, 251, 257, 260-262, 440, 446, 447, 448, 450
NEUMAGEN, 52
Neumeister, Johann, 195, 230
NEW BEDFORD, 532
New Press, The (editora), 654
New York Gazette, 409
New York Tribune, 495
NEWCASTLE, Escola de, 500
Niccoli, Niccolò, 168, 242
Nicéforo II Focas, imperador, 97
Nicéforo, patriarca de Constantinopla, 95
NICEIA, Concílio de, 94, 95
Nicola, monge no Mosteiro de Estúdio, 96
Nicolas, Jean II, 364
Nicolau de Hannapes, 107
Nicolau de Lira, 109
Nicolau V, papa, 170
Nicolay, Nicolas de, 340
Nielsen, Sven, 635
Niépce, Nicéphore, 506
NILO, 48, 504

NIMEGUE, 194
NÎMES, 384
NÍNIVE, 30, 38
Nitardo, 99
Nivelle, Sébastien, 266
Nizan, Paul, 645
Njoya, rei dos Bamuns, 629
Noblet (tipografias), 548
Nodier, Charles, 417, 500
Noé, Amédée de, *ver* Cham
NORMANDIA, 357, 364, 392
NORTÚMBRIA, 82, 147
Noulhac, Henri, 612
Nourissier, François, 646
Nourry, Arnaud, 665
Nourry, Claude, 319
Nouvelle Collection à l'Usage de la Jeunesse, 569
Nouvelle Revue Française, 321, 344
Nouvelles Ecclésiastiques, 436, 451
Nouvelles Littéraires, 428, 461
Nouvelles Messageries de la Presse Parisienne (NMPP), 621
NOVA CALEDÔNIA, 548
NOVA YORK, 409, 473, 499, 521, 531, 562, 582, 590, 654, 676
NOVA ZELÂNDIA, 583
Nuits Rouges, Les (editora), 653
NUREMBERG, 69, 175, 192, 198, 199, 204, 219, 242, 244, 253, 291

Obadiah, Menasheh e Benjamin de Rome, 211
Oberthür (tipografias), 541, 542, 543, 544, 571
Oberthür, François Charles, 542
Oberthür, François Jacques, 542
Oberthür, René, 548
Ockeghem, Johannes, 331
Odisseia, 50
Œcolampade, Johannes, 292
Œuvre des Bons Livres, 575
Œuvres Inédites, Les, 619

OFFENBACH, 498

Old Moore, 393

Olimpiodoro de Tebas, 95

Olivétan, Pierre Robert, 251, 257, 291

Ōno, Taiichi, 602

OpenEdition Journals, 661

Oporinus, Johannes, 266, 338

OPPENHEIM, 387

Ordre Philosophique, L', 646

Oresme, Nicolau, 159

Organização Internacional da Francofonia (OIF), 629

Orígenes, 85, 89, 247, 267, 270

Original London Post, The, 556

ORLÉANS, 90, 95, 100, 114, 257, 396

Orléans, Gastão de, 372

Ortelius, Abraham, 279, 340

Oscos, 43

Osgood, James Ripley, 532

Ostrogodos, 79, 80

Otmar, Silvan, 255

Otomanos, 78, 124, 187

Ottheinrich, eleitor palatino, 255

Oudot, família, 391

Oudot, Jean, 324

Oudot, Nicolas I, 391

Oudot, Nicolas II, 391

Ovídio, 93, 194

Oxford Gazette, 370

Oxford University Press, 650, 651

OXFORD, 103, 113, 200, 370, 401

OXFORD, Biblioteca Bodleiana, 401, 402

OXFORD, Universidade de, 103, 113, 200, 650, 651

PÁDUA, 198, 200, 229, 233, 301, 338

Paganini, Paganino de', 408

PAÍSES BAIXOS, 71, 115, 133, 144, 186, 193-194, 201, 208, 210, 215, 216, 267, 289, 290, 292, 294, 307, 308, 315, 320, 335, 340-341, 369, 372, 377, 392, 463, 526, 527, 636, 676

Paleólogos, dinastia, 124, 125, 126

PALESTINA, 94

Palimugre, Le (editora), 652

PAMIERS, 382

Pamphilus sive De Amore, 330

PANAMÁ, 615

Panckoucke, Charles-Joseph, 369, 450, 503, 538, 670

Pannartz, Arnold, 192, 195, 201, 209, 210, 225, 272, 281, 282, 319

Pannemaker, François, 501

Pantheon Books (editora), 654

Panthéon Illustré, Le, 561

Papillon, Jean-Baptiste Michel, 396

Papillon, Jean-Michel, 450, 500

PAQUISTÃO, 65

Paradis, Paul, 311

PARAGUAI, 406, 583

Paré, Ambroise, 216

Paris Turf, 603

PARIS, Abadia Sainte-Geneviève, 104, 402, 429,

PARIS, Abadia Saint-Germain-des-Prés, 102, 398, 402

PARIS, Abadia Saint-Victor, 104, 402

PARIS, Biblioteca da Sorbonne, 398, 402,

PARIS, Biblioteca do Rei, 88, 153, 290, 402

PARIS, Biblioteca Mazarine, 144, 183

PARIS, Biblioteca Nacional da França, 173, 176, 184

PARIS, Biblioteca Sainte-Geneviève, 59, 574

PARIS, Cemitério dos Santos Inocentes, 244

PARIS, Cemitério Saint-Médard, 436

PARIS, Châtelet (prebostado de Paris), 296, 354, 356, 374, 574

PARIS, Colina Sainte-Geneviève, 293, 374

PARIS, Collège de France, 261, 311

PARIS, Collège de Navarre, 188

PARIS, Collège de Reims, 205

PARIS, Collège de Sorbonne, 104, 192, 210, 211, 251, 257, 260, 261, 272, 283, 300, 319, 377, 398, 402, 435, 436, 451, 453, 651

PARIS, Collège des Bernardins, 105

PARIS, Collège do Cardeal Lemoine, 247

PARIS, Convento dos Dominicanos de Saint-Jacques, 106-108, 110-112, 153, 166

PARIS, École des Chartes, 565

PARIS, Escola de Medicina, 570

PARIS, École Normale Supérieure, 574

PARIS, Faculdade de Direito, 570,

PARIS, Faculdade de Medicina, 159, 175, 338

PARIS, Faculdade de Teologia, 159, 192, 247, 251, 260, 283-284, 291-292

Pâris, François de, diácono, 436

PARIS, Igreja e claustro de Notre-Dame, 103-104, 106, 161, 260, 293, 374

PARIS, Imprensa Nacional, 407, 548, 566, 600

PARIS, Imprensa Régia, 298, 310, 377-378, 400, 415, 493, 500

PARIS, Museu do Louvre, 148, 159, 378, 469, 541, 599 n

PARIS, Palacete de Rambouillet, 413

PARIS, Palácio das Tulherias, 511

PARIS, Parlamento, 251, 260, 261, 263, 288, 291, 357, 370, 412, 436, 441, 449, 451

PARIS, Place Maubert, 262, 291

Índice 723

PARIS, prisão da Bastilha, 436, 440, 441
PARIS, Real Instituto dos Jovens Cegos (Institut Royal des Jeunes Aveugles), 465
PARIS, Sainte-Chapelle, 144, 148, 232
PARIS, Sorbonne, *ver* PARIS, Faculdade de Teologia
PARIS, Torre Eiffel, 610
PARIS, Universidade de, 104, 129, 193, 246 n, 288, *ver também* PARIS, Faculdade de Direito, de Medicina, de Teologia
Parisien Libéré, Le, 550
Parisien, Le, 599, 603
Paris-Théâtre, 522
PARMA, 468
Parnasse Satyrique du Dix-Neuvième Siècle, 534 n
Partido Comunista Francês (PCF), 615, 616, 620, 621, 652
Pascal, Blaise, 377, 416
Patrício, São, 82
Patrie, La, 557
Paulhan, Jean, 621, 622, 645
Paulo Diácono, 270
Paulo Emílio, general romano, 50
Paulo III, papa, 293
Paulo IV, papa, 292
Pauvert, Jean-Jacques, 635, 652
PAVIA, 198, 260, 306, 312
PAYS-DE-LA-LOIRE, 602
Pearson, 634, 636, 637-638, 649, 678
Pedersen, Christiern, 272
Pedro Comestor, 107, 109
Pedro da Cruz, 118
Pedro Lombardo, 104, 107, 108, 109, 110
Pedro, o Chantre, 106
Peignot, Charles, 606
Peignot, Jérôme, 606
Peiresc, Claude Fabri de, 301

Pèlerin, Jean, 315
Pèlerin, Le, 614
Pellerin, Baptiste, 395
Pellerin, Jean-Charles, 397
Pellerin, Nicolas, 397
Pelletan, Édouard, 502, 609
Pelliot, Paul, 173
PELOPONESO, 126
Pemjean, Lucien, 620
Penguin Books, 519, 638, 649
Penguin Random House, 638
Penny Illustrated Paper, The, 504
Penny Magazine, The, 503
Pensée Libre, La, 621
Pentateuco, 58, 114
Pepys, Samuel, 390
Perdoux, Pierre-Fiacre, 396
PÉRGAMO, 55, 156
PÉRIGUEUX, 383
PERPIGNAN, 114
Perrin (editora), 635, 636
Perrissin, Jean-Jacques, 263
Persas, 111, 112, 125, 381
Perseu, rei da Macedônia, 50
PÉRSIA, 112, 126
Pérsio (Aulus Persius Flaccus), 468
PESARO, 211
Peters, Carl Friedrich, 427, 498
Petit Journal, Le, 422, 495, 504, 554, 571
Petit Parisien, Le, 504, 554
Petit, Charles-Guillaume, 510, 523
Petit, Guillaume, 259, 270, 283
Petit, Jean, 139, 220, 333
Petite Bibliothèque Blanche, 569
Petite Bibliothèque des Théâtres, 388
Petite Planète, 469
Petrarca, 52, 137, 166, 168, 196, 208, 242, 251, 319, 401
Petri, Adam, 253
Petri, Johannes, 231
Petrônio, 52, 89
Petrucci, Ottaviano, 332
Peyronnet, Pierre-Denis de, 475

Pfister, Albrecht, 207, 228-229
Pflanzmann, Jodocus, 202
PHILADELPHIA, 409, 496, 562
Philipon, Charles, 502
Philippe, Gaspard, 139, 205
Philippon, René, 618
Phoenix Publishing, 636, 638
Picard-Bernheim (editora), 569
Picasso, Pablo, 609, 610
Piccolomini, Enea Silvio, *ver* Pio II, papa
Pico della Mirandola, Giovanni, 281, 300, 301
Pico Master, 229
Pierres, Philippe-Denis, 493
Pigouchet, Philippe, 203, 230
Pillet, Pierre, 550
Pinard, Ernest, 534
Pinelli, Gian Vincenzo, 301
Pio II, papa, 170, 184
Pio IV, papa, 293
Pio V, papa, 266
Pio XI, papa, 615
PIOVE DI SACCO, 211
PIREU, 156
Pisan, Héliodore, 501
Pizan, *ver* Cristina de Pisano,
Plaignard, Léonard, 359
Planck, Johann, 195
Planeta, 633, 636
Plantin, Christophe, 215, 249, 266, 267, 292, 304, 308, 309
Plantin-Moretus, família, 372, 386
Planúdio, *ver* Máximo Planúdio
Platão, 23, 96, 166, 167
Platina, Bartolomeo, 169, 306
Playfair, William, 326, 327, 469
Playford, John, 333
Pléiade, La (editora), 284, 654
Pléiade, La, 645, 654
Pleydenwurff, Wilhelm, 198
Plínio, o Velho, 48, 49, 50, 55, 170, 192, 201, 272
Plon (editora), 616, 635, 636
Plotino, 167
Plutarco, 170, 272

Pocket Books, 649
PODLAŽICE, 152
Poética Astronômica, 233
Poggio Bracciolini, Giovanni
 Francesco, *dito* Il Poggio,
Points (editora), 637
Points, 649
Poitevin, Alphonse, 509, 522
POITIERS, 383
POITIERS, Abadia Saint-
 -Hilaire, 93
Poliziano, Angelo, 283
POLO SUL, 504
POLÔNIA, 201, 392, 634
Pompadour, Jeanne
 Antoinette Poisson,
 Marquesa de, 451
POMPEIA, 53
Ponge, Francis, 606
Ponson du Terrail, Pierre-
 -Alexis de, 557
Pontano, Giovanni Gioviano,
 304
Pontchartrain, Louis I
 Phélypeaux de, chanceler
 da França, 355 n, 443
PONT-DE-CLAIX (Isère), 490
Ponti, Claude, 647
PONTOISE, 376
Porret, Henri-Désiré, 500, 501
Portau, Jean, 265
Portau, Thomas, 265
PORTUGAL, 115, 201, 211,
 293, 372, 390, 527
Postel, Guillaume, 311, 312
Poulet-Malassis, Auguste,
 528, 534
Poussin, Nicolas, 336
Prades, Jean-Martin de, 436
PRAGA, 80, 186, 187, 220, 249,
 499, 634, 637 n
Prassinos, Mario, 517, 612
Prault, Laurent, 441
Presse Illustrée, La, 504
Presse, La, 555, 557
Presses de la Cité (editora),
 626, 634, 635, 636
Presses Pocket, 650
Presses Universitaires de
 Bordeaux, 650

Presses Universitaires de
 France (PUF), 520, 649, 650
Presses Universitaires de
 Lyon, 650
Presses Universitaires de
 Rennes, 650
Prevost, Benoît, 337
Prévost, Nicolas, 337
Primaticcio, Francesco
 Primaticcio, *dito* Il, 314
Prisciano, 85
Prisma Presse (grupo de
 imprensa), 599
Prisse d'Avennes, Émile, 511
Privat, Bernard, 646
Proclo, 96
Procure, La (livraria), 640, 641
Progrès, Le, 504
Propaganda-Abteilung, 617-618
Propércio, 468
Protat, Jules, 176
Proue (ou Prové), Nicolas, 337
Proust, Marcel, 645
PROVENÇA, 71, 114
PROVÍNCIAS UNIDAS, 71,
 352, 360-361, 372, 463
Prüss, Johann I, 186, 204
Prüss, Johann II, 260
PRÚSSIA, 464, 507, 527
Pryen, Denis, 630
Ptolomeu I, 45
Ptolomeu II Filadelfo, 50, 156
Ptolomeu V Epifânio, 55
Ptolomeu, Cláudio, 112, 125,
 233, 234, 340
Pucelle, Jean, 121
Punch, 503
Pynson, Richard, 194, 208

Qimchi, Moshe ben-Joseph,
 311
Qin Shi Huang, imperador da
 China, 62
Qin, dinastia, 46, 62
Qing, dinastia, 64
QOZHAYA, Mosteiro Saint-
 Antoine, 408
Que Sais-Je?, 649
QUEBEC, 446, 628
Québécor (tipografias), 600

Queneau, Raymond, 612, 645
Quentell, Heinrich, 219
Quesnel, Pasquier, 435
Quétif, Jacques, 398
Quinet, Gabriel, 360
Quinet, Toussaint, 364
Quintiliano, 166, 198

Raban Maur, 317
Rabelais, François, 291, 307,
 317
Rabi Joël, 112
Rachi, rabino, 113
Racine, Jean, 360
Radegunda, 85
Radewijns, Florens, 245
Radiguet, Raymond, 619
Rádio Londres, 621 n
Raffaëlli, Jean-François, 512
Raisons d'Agir (editora), 653
Rambouillet, Catherine de,
 413
Ramelli, Agostino, 345
Random House, 636, 654, 660
Rank Xerox, 595
Raponde, Jacques, 122
Rastell, John, 194
Ratdolt, Erhard, 196, 199, 233,
 234
Raul de Presle, 159
Raulin, Jean, 188
RAVENA, 78, 80, 87
Raynal, Guillaume-Thomas,
 428-429
READING, 508
Réage, Pauline, *pseud. de*
 Desclos, Anne 652
Real Academia das Ciências
 de Toulouse 461
Réaumur, René Antoine
 Ferchault, senhor de, 465,
 488
REBAIS, Abadia de, 89
RECIFE, 390
Reclus, Élisée, 570
Reed Elsevier, 638, 650, 663, 678
Reed Exhibition, 638
REGGIO CALABRIA, 211
Regnault, Élias, 539
Regnault, Geoffroy, 403

Régnier, Adolphe, 577
REICHENAU, 88, 158
REIMS, 90, 93, 114, 143, 205, 230, 428
Relación o Gaceta de Algunos Casos Particulares, 370
Relation aller Fürnemmen und gedenckwürdigen Historien, 280, 367
RELX, 638, 650, 663, 667, 669 n
Rembolt, Berthold, 272
Remington, 593
REMIREMONT, Abadia de Saint-Pierre, 102
Renaissance du Livre, La (editora), 559
Renaudet, Augustin, 188 n
Renaudot, prêmio, 644
Renaudot, Théophraste I, 367-369, 370, 372, 376
Renaudot, Théophraste II, 369
Renduel, Eugène, 528
Renner, Paul, 608
RENNES, 396, 542-543, 571, 650
RENO, 83, 191, 200, 300
Renouard, Jules, 527
République des Idées, La, 653
Requin, Pierre-Henri, 187
ResearchGate, 669
Resnais, Alain, 653
Rétif de La Bretonne, Nicolas-Edme, 359
Reuchlin, Jean, 270, 300
REUTLINGEN, 204
Reuwich, Erhard, 212 n
Revue d'Histoire Littéraire de la France, 570
Revue de Métaphysique et de Morale, 570
Revue de Paris, 526, 527, 528
Revue des Deux Mondes, 526, 557
Revue Illustrée, 522
Revue Parisienne, 527, 614 n
Revue Pédagogique, 567
Revues.org, 661
Rey, Marc-Michel, 446, 452, 456, 457

Reyser, Georg, 195, 231
Rhenanus, Beatus, 283
Ricardo de Saint-Victor, 104
Ricci, Franco Maria, 607
Ricci, Matteo, 62, 407
Riccobono (tipografias), 603
Richard de Bury, 139, 160, 161
Richelet, Pierre, 399
Richelieu, Armand Jean Du Plessis, Cardeal Duque de, 266, 354, 355, 367-369, 371-373, 374, 378, 381, 403, 425
Richeome, Louis, 416
Richer, Étienne, 367
Richer, Jean, 367
Rieder (editora), 651
RIMINI, 211
Ringhieri, Innocenzio, 308
RIO DE JANEIRO, 582
Riquíssimas Horas do Duque de Berry, As (*Très Riches Heures du Duc de Berry*), 142
Rivière, Henri, 501
Robba, *ver* Bagage, Robert
Robbe-Grillet, Alain, 646
Robert de Sorbon, 159
Robert, Jean-Pierre, 461
Robert, Le (editora), 636
Robert, Louis-Nicolas, 487-488, 541
Robert, Nicolas, 413
Roberto Grosseteste, 108
Robespierre, Maximilien de, 472
Rochebrune, *ver* Miché de Rochebrune
ROCHEFORT, 425
Rocher, Le (editora), 620
Rocolet, Pierre, 416
RÓDANO, 364
RODES, 195
Rogers, Bruce, 607
Rohan, Jean de, 196, 661
Rohmer, Éric, 653
Roigny, Jean de, 284
Roissy Print, 603
Rojas, Juan de, 284
Rolewinck, Werner, 186, 226

ROMA, 31, 34, 43-45, 49, 50-54, 73, 79-80, 83, 86, 90-95, 96, 99, 137, 151, 152, 156, 157, 169, 188, 191-193, 194, 198, 201, 203, 208, 209, 211, 216, 220, 229, 232, 242, 247, 253, 254, 256, 259, 260, 265, 266, 267, 281, 282, 290, 292-293, 312, 313, 319, 322, 338, 356, 375, 381, 401, 412, 435, 527, 569, 600, 615
ROMA, Biblioteca Angélica, 401
ROMA, Biblioteca Apostolica Vaticana, 57 n
ROMA, Fórum de Trajano, 55
ROMA, Igreja de Santa Maria sopra Minerva, 229
ROMA, Igreja de São Paulo Fora dos Muros, 152
ROMA, Igreja de São Pedro, 93
ROMA, Palácio de Latrão, 152
Romance de Genji, 64
Romans Illustrés, 561
Rondelet, Guillaume, 339
Ronsard, Pierre de, 257, 304, 428
Roret, Nicolas-Edme, 558
ROSETA (EGITO), 41
Rossellino, Bernardino, 169
Rossetti, Dante Gabriel, 501, 609
Rosso Fiorentino, Giovanni Battista di Jacopo, *dito*, 314
Roto-France (tipografias), 600
Rotrou, Jean de, 364
ROTTERDAM, 194, 369, 399, 436
ROUEN, 97, 114, 220, 259, 296, 352, 357, 359, 364, 373, 390, 391, 394, 444, 445
Rouillé, Guillaume, 266, 345
Rousseau, Jean-Jacques, 426, 440, 446, 452-453, 456-457, 548, 675
Rousseau, Pierre, 447
Rousset, Ildefonse, 511
Rubel, Ira Washington, 592
Rufino de Aquileia, 85, 111
Rupel, Berthold, 192
Ruscelli, Girolamo, 175

Rusch, Adolf, 140, 225
Ruskin, John, 609
RÚSSIA, 71, 73, 429, 527, 623

Sabinos, 42-43
Saboia, Luísa de, 122, 197, 261
Sacrobosco, *ver* João de
 Holywood
Sade, Donatien Alphonse
 François de, 536, 652
SAINT-AMAND-EN-PÉVÈLE,
 Abadia, 88, 89, 93, 143
SAINT-CLOUD, 511
SAINT-DENIS, 160, 603
SAINT-DENIS, Abadia, 88,
 143, 148
Sainte-Beuve, Charles-
 -Augustin, 527, 557, 578
Sainte-Lucie, Pierre de,
 277, 319
SAINT-GALL, 83, 88, 117,
 158, 166
SAINT-GERMAIN-EN-LAYE,
 376
Saint-John Perse, 645
SAINT-OMER, 380
SAINT-OMER, Abadia Saint-
 Bertin de, 88
SAINT-OUEN, 543, 603
SAINT-RIQUIER, Abadia, 87,
 99 n, 158
SAINT-WANDRILLE,
 Abadia, 97
SAIS, 49
SALEM, 367
Sales, *ver* Francisco de Sales
Sallo, Denis de, 371
Salomon, Bernard, 256, 314
SALÔNICA, 211
Saltério de Genebra, 258
Salústio, 85, 192, 468
Salut Public, Le, 546
Salutati, Coluccio, 168, 169, 242
SAN ANTONIO (Texas),
 Biblio Tech, 659
Sand, George, 529
Sanlecque, Jacques II de, 381
Sannazaro, Jacopo, 284
Sanvito, Bartolomeo, 169, 281
SÃO PETERSBURGO, 96

Sarcelades, 435
SARCELLES, 436
Sartre, Jean-Paul, 645, 652
SAUMUR, 265
Saur, Johann, 200
Sautelet, Auguste, 527
Savary de Brèves, François,
 381
Savary Des Bruslons, Jacques,
 400, 551
SAXE, 106, 253
Saxe-Gotha, Louise Dorothée,
 duques de, 428
Saxo Grammaticus, 272
Scarron, Paul, 370, 373
Scève, Maurice, 264
Schäffer, Jacob Christian,
 465, 488
Schedel, Hartmann, 198
Scherenberg, Rudolf von, 214
Schiffrin, André, 654, 655
Schiffrin, Jacques, 645, 654
Schiller, Friedrich von, 478
Schmandt-Besserat,
 Denise, 37
Schoeffer, Peter, 138, 182-186,
 198, 199, 203, 209, 210, 217,
 218, 225, 228, 230
Schön, Ehrard, 335
Schott, Johann, 255, 339
Schott, Martin, 186
Schubart, Alexander, 479
Schumann, Maurice, 622
Schumpeter, Joseph, 19 n
Schwarz-Bart, André, 646
Science Ouverte, La, 646
ScienceDirect, 663
Scribner, Charles, 532
Scudéry, Georges de, 413
Séchard, David, 493
Seghers, Pierre, 620
SEGÓVIA, 192
Sejong, rei da Coreia, 65
Sendak, Maurice, 647
Sêneca, 52
Senefelder, Aloys, 327, 328,
 498, 542, 550
SENEGAL, 630
SENJ (Croácia), 212
Sensenschmidt, Johann, 192

Série Noire, 645
Seripando, Girolamo, 266
Serlio, Sebastiano, 315, 337
Serpin, Jean, 170
Serre, Hercule de, 533
Seuil, *ver* Éditions du Seuil
Sévigné, Marie de Rabutin-
 Chantal, Marquesa de, 428
Sforza, Ludovico, 214
Shakespeare, William, 17, 422
Shang, dinastia, 39
SHANXI, 68
Shen Fu, *ver* Fou, Chen
Shen Gua, 173
Siber, Jean, 197
SICAVIC (tipografias), 603
SICÍLIA, 51, 56 n, 68, 78, 113,
 129, 156, 159
Sidônio Apolinário, 157
Siècle, Le, 511, 555
Siècle, *ver* Éditions du Siècle
SIENA, 184
Sieyès, Emmanuel-Joseph, 670
Sigismundo I, imperador, 250
SILÉSIA, 193
Simart, Nicolas, 398
Simenon, Georges, 635
Símias de Rodes, 45, 317, 606
Simier, René, 611
Simonin, Albert, 645
Simonneau, Louis, 415
Simplício, 96
SINAI, Mosteiro de Santa
 Catarina do, 91, 157
Sindicato da Livraria Antiga
 e Moderna (Syndicat de
 la Librairie Ancienne et
 Moderne [SLAM]), 551
Sindicato da Livraria Francesa,
 Syndicat de la Librairie
 Française [SLF]), 627
Sindicato da Livraria
 Religiosa (Syndicat de la
 Librairie Religieuse [SLR]),
 551
Sindicato da Livraria (Syndicat
 de la Librairie), 550
Sindicato dos Editores
 (Syndicat des Éditeurs
 [SE]), 550, 619, 625, 626

Índice 727

Sindicato dos Livreiros Clássicos (Syndicat des Libraires Classiques [SLC]), 551
Sindicato dos Operadores de Prensa (Syndicat des Conducteurs de Presse [SCP]), 548
Sindicato dos Revisores (Syndicat des Correcteurs [SC]), 548
Sindicato Nacional da Edição (Syndicat National de l'Édition [SNE]),
Sindicato Nacional dos Livreiros da França (Syndicat National des Libraires de France [SNLF]), 626
Siné, Maurice Sinet, dito, 652
Sionita, Gabriel, 381
SÍRIA, 38, 94, 174, 408
Sisto IV, papa, 169, 170, 293
Smith, Anthony, 658
Sociedade Tipográfica de Bouillon, 447
Sociedade Tipográfica de Neuchâtel, 440, 447
Sociedade Tipográfica dos Usos (Société Typographique des Usages), 381
Sociedade Tipográfica Parisiense, 547, 548
Société Anonyme Générale d'Éditions (SAGE), 620
Société d'Encouragement à l'Art et à l'Industrie, 608
Société de Géographie, 563
Société de l'Histoire de France, 565
Société des Gens de Lettres, 529, 530, 534 n
Société Franklin, 575
Société Générale, 600
Socpresse (tipografias), 603
Sócrates, 24
Sodis (distribuição), 653

Sófocles, 156
SOISSONS, Abadia Saint-Médard de, 89
Solis, Virgil, 255, 256
Soljenitsin, Alexandre, 623
Sollers, Philippe, 647
Solotareff, Grégoire, 647
Sommaville, Antoine de, 364
SONCINO, 211
Soncino, Gershom, 211
Song, dinastia, 63
Sonnius, Michel, 266-267
Spes (editora), 615
Springer, 661, 667
ST. MARY'S CITY (Maryland), 409
Staël, Germaine de, 473
Stahl, P.-J., *pseud. de* Hetzel, Pierre-Jules, 569

STANFORD, Universidade, 668
Stanhope, Charles, 493
Starke, Mariana, 564
Stein, Aurel, 173
Stein, Karl von, 565
Steinschaber, Adam, 234
Stella, Jacques, 378
Stendhal, Henri-Beyle de, 457, 492, 527, 564
Stéréoscope: Journal des Modes Stéréoscopiques, Salons, Théâtres, Industries, Arts, 522
Stimmer, Tobias, 368
Stock (editora), 561, 635
Stoer, Jacob, 264
Stoll, Johannes, 189, 193
Stowe, Harriet Beecher, 559
STRASBOURG, 99, 140, 182, 185, 186, 191, 195, 204, 207, 209, 225, 227, 242, 254, 255, 257, 260, 262, 280, 291, 339, 367, 368, 444, 517, 542, 543, 599
Sturm, Jakob, 292
STUTTGART, 478
SUBIACO, 191, 192, 193, 198, 201, 203, 209, 210, 272, 281
Succès, 561
SUDÃO, 629
Sue, Eugène, 557, 562

Suetônio, 86
SUÍÇA, 86, 158, 201, 256-257, 263, 296, 392-393, 403, 452-453
Sulpício Severo, 270
Sultanshah, 312
Sutra do Diamante, 138, 173
Sweynheim, Konrad, 192, 201, 209, 210, 225, 272, 281, 282, 319
Symeoni, Gabriel, 345
Symonel, Louis, 193

Taber, Charles, 532
Table Ronde, La (editora), 645
Tácito, 166, 316
Taillefer, Joseph-Hyacinthe, 575
TAITI, 583
TALAS, 68
Talbot, William Henry Fox, 506, 508
Tallandier (editora), 519, 635, 649
Tallandier, Jules, 560
Tallemant des Réaux, Gédéon, 413
Talmude, 112-114
Tang, dinastia, 63
TAORMINA, 156
Tarde, Gabriel, 556
Tardif, Guillaume, 193
Targa, François, 385
Tarteret, Pierre, 205
Taschereau, Jules, 574
Teilhard de Chardin, Pierre, 646
Tel Quel, 647
Télé Loisirs, 599
Templier, Émile, 567
Temps Modernes, Les, 645
Temps qui Court, Le, 649
Teobaldo de Sezana, 112
Teócrito, 317
Teodorico, o Grande, rei dos ostrogodos, 80
Teodoro Estudita, 95
Teodósio, imperador romano, 78
Teodulfo de Orléans, 90, 95
Teófilo, monge, 130

Tercier, Jean-Pierre, 541
Terêncio, 272, 329, 468
Teresa de Ávila, 267
Tériade, 610
Terre, La, 621
Tertuliano, 267
TESSALÔNICA, 50
Tessié Du Motay, Cyprien
 Marie, 509
Testu, Louis, 355
TEXAS, 506, 659
Texcier, Jean, 622
Textes Littéraires Français,
 650
Thanner, Jacob, 253
TheBookEdition.com, 660
Théorie, 652
Thérive, André, 620
Thévenot, Georges, 647 n
Thevet, André, 216, 337
Thibaudeau, Francis, 607
Thiboust, Claude-Charles, 388
Thierry, Augustin, 565
Thierry, Denis, 360, 387
Thiéry, Luc-Vincent, 564
Thiry, Léonard, 337
Thompson, George, 372 n
Thomson Reuters, 638
Thorez, Maurice, 616
Thot, 24
Thouvenin, Joseph, 611
Thurloe, John, 355
Thurocz, Johannes de, 234
Tibbon, família, 114
Tibério, imperador romano, 49
Tibulo, 468
Ticiano, Tiziano Vecellio, 320
TIGRE, 37
Times, The, 493, 494, 496, 545,
 579
Tintamarre, Le, 555
Tirão, 51
Tissard, François, 271, 310, 311
Tito Lívio, 79, 87, 122, 166,
 170, 316
Tocqueville, Alexis de, 460
Todorov, Tzvetan, 647
TOLEDO, 112, 113, 114
Tolet, Pierre, 285
Tolstói, Lev, 457

Tomás de Aquino, 16, 106,
 107, 108, 166, 266
Tomás de Kempis, 245,
 246, 322
Tomás Magistros, 125
Topié, Michel, 197, 232
TÓQUIO, 638
Torá, 58, 114
Torquemada, Juan de, 229
Torresano, Andrea, 202, 212
Tortorel, Jacques, 263
Tory, Geoffroy, 285-286, 297,
 305-306
TOSCANA, 152, 231, 448
TOULON, 425, 436
TOULOUSE, 106, 192, 245,
 296, 396, 402, 461
Toulouse-Lautrec, Henri de,
 499, 511
Tournachon, Adrien, 512
TOURNAI, 528, 648
Tournes, Jean I de, 259, 264,
 285, 307, 314, 345
Tournes, Jean II de, 264
TOURS, 88, 93, 99, 121, 143,
 383, 543, 568
TOURS, Abadia Saint-Martin,
 36, 86, 88, 93
Toussain, Jacques, 272, 283, 311
Toyota, 602
TRANSILVÂNIA, 53
Travaux d'Humanisme et
 Renaissance, 650
Trechsel, Jean, 214, 283
TREMBLAY-EN-FRANCE, 603
TRENTO, Concílio de, 195-
 196, 248, 256, 264-267, 292,
 379, 381
*Très Riches Heures du Duc
 de Berry*, ver *Riquíssimas
 Horas do Duque de Berry,
 As*
Treuttel & Würtz, 327, 328,
 478, 527, 563, 582
TREVI, 192
Trevisini, Enrico, 567
TRÉVOUX, 359
Triclínio, *ver* Demétrio
 Triclínios
TRIER, 52

Trimalquião, 52
Triolet, Elsa, 616
Trithemius, Johannes, 129,
 188, 300
TROYES, 69, 113, 114, 244,
 309 n, 389, 391, 392
Truchet, Sébastien, 425
Truffaut, François, 653
Truschet, Olivier, 395
Tucídides, 340
TURIM, 261, 384
TURNHOUT, 528
TURQUIA, 311
TV Magazine, 599
Twain, Mark, 532
TWZW (Imprensas Militares
 Secretas Polonesas), 622

Uano de Rouen, 85
Uberti, Luc'Antonio, 212
UGARIT, 41
Ugelheimer, Peter, 198, 202
ÚMBRIA, 152
Unesco, 80 n, 174, 628, 632
Ungerer, Tomi, 647
União Nacional das Indústrias
 da Impressão e da
 Comunicação (UNIIC), 549
União Sindical dos Mestres
 Impressores, 548
Union Jack, The, 562
Univers des Formes, L', 645
Univers Historique, L', 646
Univers Illustré, L', 504
UPPSALA, 80 n
UR, 38
URANIEBORG, 341
Urbino, Federico da
 Monteleftro, duque de,
 170
Urfé, Honoré d', 384
UTRECHT, 194, 369

Valadon, René, 532
Valafrido Estrabão, 86, 109, 225
Valdo, 88
VALÊNCIA (Espanha), 192
Valla, Lorenzo, 167, 169, 246-
 -248, 250, 270, 283
VALLADOLID, 319

Vallardi, Antonio, 567
Vallès, Jules, 616
Vallière, Jean, 260
Vallotton, Félix, 501
Van de Velde, Henry, 616
Van der Weyden, Rogier, 144
Van Doetechum, Johannes e
 Lucas, 304
Van Helmont, François-
 -Mercure, 323, 414
Vanandetsi, família, 406
Variétés Sinologiques, 584
Varlin, Eugène, 548
Varrão, 48, 54, 55, 79, 84
VARSÓVIA, 622
Vasa, *ver* Gustavo I Vasa
Vasari, Giorgio, 231, 313, 320
Vascosan, Michel de, 284
Vatable, François, 248, 311
Veillées des Chaumières, 557
Veillées Littéraires Illustrées,
 561
VELAY, 490
VEN, 341
Venâncio Fortunato, 85
Vendôme, Louis, 368
Vendramini, Giovanni, 229
Vênetos, 42
VENEZA, 40 n, 69, 96, 126,
 143, 175, 191-193, 194, 196,
 198, 199-200, 202, 203, 208,
 209, 210-212, 213-214, 216,
 223, 229, 233, 236, 242, 266,
 271-272, 281, 282, 306, 308,
 312, 313, 315, 319, 320, 332,
 333, 338, 400, 406, 407, 408,
 414, 558, 590, 607
VENEZA, Basílica de São
 Marcos, 143
VENEZA, Biblioteca
 Marciana, 126
VENEZA, San Lazzaro, 406
Vérard, Antoine, 122, 196,
 203, 256
Vercors, *pseud. de* Bruller, Jean
 620, 622
Vergécio, Ângelo, 310
Verlaine, Paul, 609
Verne, Júlio, 559, 569, 616, 633

Vernet, Horace, 529
Vernois, Pierre de, 304
Verny, Françoise, 646
VERONA, 166
Verrocchio, Andrea del, 169
VERSALHES, 465, 626
Vesalius, Andrea, 338
Vespasiano da Bisticci, 170
Vialetay, Jacques, 610
Vicente de Beauvais, 108
VICHY (Regime de), 618,
 621, 645
Vidal de La Blache, Paul,
 568, 570
Vidal, Jérôme, 654
Vidal-Naquet, Pierre, 652
Vidoue, Pierre, 260
Vie Spirituelle Ascétique Et
 Mystique, La, 615
VIENA (Áustria), 58, 60, 143,
 234 n, 254, 498, 499
Vierge, Daniel, 501
Vigenère, Blaise de, 335
Villafora, *ver* Antonio Maria
 da Villafora
Village Press, 610
VILLEFRANCHE-DE-
 -ROUERGUE, 453
Villèle, Joseph de, 475
VILLERS-COTTERÊTS, 284
VINČA (Sérvia), 27
VINCENNES, 281, 449
Vincent, Antoine I, 258
Vinci, *ver* Leonardo da Vinci
VINDOLANDA, 53-54, 91
Vingle, Pierre de, 251, 257,
 258, 260, 261, 262
Viret, Pierre, 257
Virgílio, 31, 51, 57, 85, 87,
 89, 93, 281, 326, 329,
 464, 468-469
Virgin, 639, 640, 641
Visconti-Sforza,
 família, 306
Visigodos, 91
Vitré, Antoine, 391, 403
VIVARIUM, 79
Vivendi Universal Publishing
 (VUP), 635, 636, 654

Vivendi, 631, 636
Viviano, abade de Saint-
 Martin de Tours, 88
Voelter, Heinrich, 489
Voirin, Henri, 592
Voirin, Jules, 592
Voith, 490
Voix, 652
Volckmar, Friedrich, 539
Volcyr de Sérouville,
 Nicole, 333
Vollard, Ambroise, 605, 609
Voltaire, François-Marie
 Arouet de, 352, 428, 441,
 445, 446, 447, 457, 462
Voltaire, Le, 504
VOSGES, 83, 397
Vostre, Simon, 203, 236
Vox Stellarum or a Loyal
 Almanack, 393
Vox, Maximilien, 607
Voyages Extraordinaires, 559
Vulfado de Reims, 89

Wahlen, Adolphe, 527
Waldeck-Rousseau, Pierre,
 548, 551
Waldfoghel, Prokop, 187
Walker, Emery, 607
Walpole, Horace, 562
Wang Xianji, 63
Wang Xiji, 63
WASHINGTON, 593
WASHINGTON, Biblioteca do
 Congresso, 532
Watkins-Wynn, família, 429
Wauquelin, Jean, 122, 144
WEARMOUTH-JARROW,
 Mosteiros de Saint Peter,
 83, 147
Wechel, André, 264
Wechel, Chrestien, 200
Weekly News from Italy, 369
Weiditz, Hans, 339
WEIMAR, 607, 610
Wendel Investissements, 636
Wendel, 631
Werner, Michael, 478 n
Whatman, James, 464, 468

Wiener, René, 612
Wilkins, John, 414
Willaert, Adrian, 331
Willem Vrelant, 121, 144
Willer, Georg, 200
WINDESHEIM, 193, 245
Winock, Michel, 646
WITTEMBERG, 242, 253-255, 260, 261, 274, 334
Wolfram von Eschenbach, 179
Wolgemut, Michael, 198
Wolinski, Georges, 652
Wolters Kluwer, 636, 638
Woodbury, Walter Bentley, 522
Worde, Wynkyn de, 194
WORMS, 87, 290, 300
Worms, Jacob, 494
Wulfila, 80

WURTZBURG, 195, 214, 231, 232
Wyclif, John, 166, 249-250, 252, 254

Xangai, 584
Xenócrates, 167
Xerox, 597
Xiang Yuanbian, 64

Yakob le pécheur, 212
Yan Jenqing, 63
Yeghishē, *ver* Eliseu
Ymagier, L', 502
YORK, 83
YouTube, 662, 674
Ypres, Jean d', 144, 145, 177, 203, 232

ZAGREB, 54
Zainer, Günter, 192
Zay, Jean, 624
Zell, Ulrich, 191, 200
Zenão, imperador romano do Oriente, 78
Zeno, Jacopo, 229
Zenódoto de Éfeso, 50
Zerbolt, Gerard, 245
Zhao Ji, imperador da China, 63
Zhong You, 63
Zinoviev, Alexandre, 634 n
Zuínglio, Ulrich, 292
Zumárraga, Juan de, 406
ZURIQUE, 344
ZWICKAU, 334
ZWOLLE, 194

ΜΕΤΑΥΤΟΥΕΝΚΑΒΥ
ΛΩΝΙΚΑΙΗΛΛΑΞΑ
ΤΗΝΣΤΟΛΗΝΤΗС
ΦΥΛΑΚΗΣΑΥΤΟΥ
ΚΑΙΗСΘΟΙΕΝΑΡΤὸ
ΔΙΑΠΑΝΤΟСΚΑΤΑ
ΠΡΟΣΩΠΟΝΑΥΤ
ΠΑСΑСΤΑСΗΜΕΡΑ
ΑСΕΖΗСΕΝΚΑΙΗСΥ
ΤΑΞΕΙСΑΥΤΩΕΔΙΔ
ΤΟΔΙΑΠΑΝΤΟСΠΑ
ΡΑΤΟΥΒΑСΙΛΕΩС
ΚΑΒΥΛΩΝΟСΕСΗ
ΜΕΡΑСΕΙСΗΜΕΡΑ
ΕΩСΗΜΕΡΑСΗС
ΑΠΕΘΑΝΕΝ·

ΙΕΡΕΜΙΑС

ΙΑΤΟΑΙΧΜΑΛΩ
СΟΗΝΑΙΤΟΝΙС
ΚΑΙΤΗΜΕΡΗΜ
ΘΗΝΑΙΕΚΑΘΙ
ΙΕΡΕΜΙΑСΚΛ
ΚΑΙΕΘΡΗΝΗС
ΤΟΝΘΡΗΝΟΝ
ΤΟΝΕΠΙΤΗΜ·
ΕΙΠΕΝ·

ΑΛΦ
ΠΩСΕΚΑΘΙСΕ
ΜΟΝΗΗΠΟΛ
ΠΕΠΛΗΘΥΜΜ
ΛΑΩΝΕΓΕΝΗ
ΧΗΡΑΠΕΠΛΗΘ
ΜΕΝΗΕΝΕΘΝ
ΑΡΧΟΥСΑΕΝΧ
ΕΓΕΝΗΘΗΕΙС
ΡΟΝ·

ΒΗΘ
ΚΑΙΟΥСΑΕΚΛ
СΕΝΕΝΝΥΚΤΙ
ΤΑΔΑΚΡΥΑΑΥΤ
ΕΠΙΤΩΝСΙΑΓ
ΑΥΤΗСΚΑΙΟΥΚ
ΠΑΡΧΕΙΟΠΑΡΑ
ΛΩΝΑΥΤΗΝ·
ΠΑΝΤΩΝΙΩ
ΓΑΠΩΝΤΩΝΑ
ΠΑΝΤΕСΟΙΦΙ
ΤΕСΑΥΤΗΝΗΘ
СΑΝΑΥΤΗΝΕΓ
ΤΟΑΥΤΗΕΙСΕΧ
ΓΙΜΕΛ
ΜΕΤΩΚΙСΘΗ
ΛΑΙΑΑΠΟΤΑΠ
СΕΩСΑΥΤΗСΚ
ΑΠΟΠΛΗΘΟΥ
ΛΙΑСΑΥΤΗСΕС
ССΕΝΕΝΕΘΝΟС

ΘΗCΟΥCΙΝΠΑΡΑ
ΤΟΜΗCΙΝΑΕΡΧΟ
ΜΕΝΟΥCΕΝΕΟΡ
ΤΗΠΑCΑΙΑΙΠΥΛΑΙ
ΑΥΤΗCΗΦΑΝΙCΜΕ
ΝΑΙΟΙΕΡΕΙCΑΥΤΗC
ΑΝΑCΤΕΝΑΖΟΥCΙΝ
ΑΙΠΑΡΘΕΝΟΙΑΥΤΗC
ΑΙΟΜΕΝΑΙΚΑΙΑΥ
ΤΗΠΙΚΡΑΙΝΟΜΕΝΗ
CΝΕΑΥΤΗ
 Η
ΕΓΕΝΟΝΤΟΟΙΘΛΙ
ΒΟΝΤΕCΑΥΤΗΝΕΙC
ΚΕΦΑΛΗΝΚΑΙΟΙ
ΕΧΘΡΟΙΑΥΤΗCΕΥ
ΘΗΝΟΥCΙΝΟΤΙΚC
ΕΤΑΠΕΙΝΩCΕΝΑΥ
ΤΗΝΕΠΙΤΟΠΛΗΘΟC
ΤΩΝΑCΕΒΙΩΝΑΥ
ΤΗCΤΑΝΗΠΙΑΑΥΤΗC
ΕΠΟΡΕΥΘΗCΑΝΕC
ΑΙΧΜΑΛΩCΙΑΝΕΝΩ
ΠΙΟΝΘΛΙΚΟΝΤΟC
 ΟΥΑΥ
ΚΑΙΕΞΗΛΘΕΝΕΚΘ
ΓΑΤΡΟCCΙΩΝΠΑCΑ
ΗΕΥΠΡΕΠΙΑΑΥΤΗC
ΕΓΕΝΟΝΤΟΟΙΑΡΧ
ΤΕCΑΥΤΗCΩCΚΡΙ
ΟΙΟΥΧΕΥΡΙCΚΟΝ
ΤΕCΝΟΜΗΝΕΛΩ
ΚΑΙΤΑΕΠΟΥΜΗ
ΜΑΤΑΑΥΤΩΝΕΝ
ΚΡΦΩCΠΟΥΑΝΑΤΙΧΥ
CΑΤΨΥΧΗΝΚΑΙΕΠ
ΡΕΥΟΝΤΟΕΝΟΥΚΙ
CΧΥΙΚΑΤΑΠΡΟCΩ
ΠΟΝΔΙΩΚΟΝΤΟC

ΑΤΧΕCΩΝΕΝΤΕ
CΙΝΤΟΝΛΑΟΝΑΥ
ΤΗCCΕΙCΧΕΙΡΑCΟΛΙ
ΒΟΝΤΟCΚΑΙΟΥΚΗ
ΟΡΟΗΘΩΝΑΥΤΗ
ΙΛΟΝΤΕCΟΙΕΧΘΡ
ΑΥΤΗCΕΓΕΛΑCΑΝ
ΕΠΙΚΑΤΟΙΚΕCΙΑ
ΑΥΤΗC
 ΗΘ
ΑΜΑΡΤΙΑΝΗΜΑΡ
ΤΕΝΤΗΜΑΙΧΙΟΥ
ΙΟΕΙCCΑΛΟΝΕΓΕ
ΝΕΤΟΠΑΝΤΕCΟΙ
ΛΟΣΑΖΟΝΤΕCΑΥ
ΤΗΝΕΤΑΠΕΙΝΩΔΟΞ
ΑΥΤΗΝΕΙΔΟΝΤΑ
ΤΗΝΑCΧΗΜΟCΥ
ΝΗΝΑΥΤΗCΚΑΙΗ
ΑΥΤΗCΕCΤΕΝΑΖΟΥ
CΑΚΑΙΑΠΕCΤΡΑΦΗ
ΟΠΙCΩ
 ΙΗΘ
ΑΚΑΘΑΡCΙΑΑΥΤΗ
ΠΡΟCΠΟΔΩΝΑΥ
ΟΥΚΕΜΝΗCΘΗΕC
ΤΑΑΥΤΗCΚΑΙΚΑΤΕ
ΒΙΒΑCΕΝΥΠΕΡΟΓ
ΚΑΟΥΚΕCΤΙΝΟΠΑ
ΡΑΚΑΛΩΝΑΥΤΗΝ
ΙΔΕΚΕΤΗΝΠΑΠΕ
ΝΩCΙΝΜΟΥΟΤΙ
ΕΜΕΓΑΛΥΝΟΘΗΕΧ
 ΙΩΔ
ΧΕΙΡΑΑΥΤΟΥΕΞΕ
ΠΕΤΑCΕΝΘΛΙΒΩ
ΕΠΙΠΑΝΤΑΤΑΕΠΙ
ΟΥΜΗΜΑΤΑΑΥΤΗ
ΕΙΛΕΝΓΑΡΕΘΝΗ
ΕΛΘΟΝΤΑΕΙCΤΟΑ
ΓΙΑCΜΑΑΥΤΗCΑ